艺术人类学与
新时代的中国发展

2018年中国艺术人类学国际学术研讨会论文集

（上册）

 中国艺术人类学学会·东南大学　主编

东南大学出版社
SOUTHEAST UNIVERSITY PRESS

·南京·

图书在版编目(CIP)数据

艺术人类学与新时代的中国发展：2018年中国艺术人类学国际学术研讨会论文集/中国艺术人类学学会，东南大学主编. — 南京：东南大学出版社，2020.6
ISBN 978-7-5641-8708-8

Ⅰ.①艺… Ⅱ.①中… ②东… Ⅲ.①艺术-文化人类学-国际学术会议-文集 Ⅳ.①J0-05

中国版本图书馆CIP数据核字(2019)第282436号

艺术人类学与新时代的中国发展：2018年中国艺术人类学国际学术研讨会论文集

主　　编	中国艺术人类学学会·东南大学
出 版 人	江建中
策 划 人	张仙荣
责任编辑	陈　佳
出版发行	东南大学出版社
地　　址	南京市四牌楼2号　邮编：210096
网　　址	http://www.seupress.com
经　　销	全国各地新华书店
印　　刷	江苏凤凰数码印务有限公司
开　　本	787 mm×1092 mm　1/16
印　　张	全册印张：44.5　上册印张：22.5　下册印张：22
字　　数	1048千字
版　　次	2020年6月第1版
印　　次	2020年6月第1次印刷
书　　号	ISBN 978-7-5641-8708-8
定　　价	168.00元(上下册)

本社图书若有印装质量问题，请直接与营销部联系。电话(传真)：025-83791830。

编委会名单

编委会主任：方李莉

编委会副主任：王廷信

编委会委员：（以姓氏笔画排序）

王 杰　王建民　王廷信　方李莉　邓佑玲

色 音　杨民康　张士闪　纳日碧力戈

周 星　洛 秦　麻国庆　廖明君

序 言

一、学科的自觉与反思

中国艺术人类学发展至今已有近40年的历史,中国艺术人类学学会从成立至今也已走过了12年的风风雨雨,每年的学术年会都会出版分量很重的论文集和大量的译著与专著,这些论文和专著所形成的资料足以让我们去总结和反省学科所走过的发展之路。另外,2018年也是中国改革开放40周年,而中国的艺术人类学发展也是由改革开放开始的。2018年,许多学者不约而同地进行学科反思,开始有了学科自觉,并追问:中国艺术人类学应该做什么?又做了些什么?在未来我们还需要做什么?这些追问意味着中国艺术人类学正在由快速发展逐步走向成熟。

这一年,笔者在《思想战线》2018年第1期发表了论文《中国艺术人类学之路》,主要是对中国艺术人类学40年的发展之路进行了论述。通过论述我们看到:任何新的理论都来自新的社会实践,中国40年来的巨大变化,为中国学术理论创新提供了许多新的研究资源,尤其是艺术人类学,因为作为其研究对象的艺术,在社会实践方面往往具有先锋性,其所具有的创造性精神往往是冲破旧藩篱的一种力量。为此,艺术人类学学者们所收集的丰富的田野材料和所进行的大量的社会实践,正在促使其本土理论进一步完善并汇集为一股推动中国学术创新的重要力量。在2018年的中国艺术人类学年会上,笔者宣读了论文《艺术人类学中国学派的建构与实践》,这篇文章首先从中国艺术人类学自身发展所经历的历史背景和国家社会实践,来确认中国艺术人类学学科建设的初心,进而来探讨是否可以在此基础上建构艺术人类学的中国学派,再进一步讨论我们为什么要建立自己的艺术人类学中国学派,其价值和意义是什么。在论述中,笔者认为,中国的艺术人类学一开始的切入点就跟西方不一样,西方是从认识"他者"的艺术、认识异邦的艺术开始的;而中国艺术人类学则是从认识自身的艺术开始的,是从反思和发掘自身的文化资源和艺术资源开始的。因此,其研究之路是在通过保护、发掘、认识自己的艺术和文化资源及脉络,去重构中国新的当代文化和艺术,既富有传承性又富有建设性。因此,其所论证的问题是:我们是否可以根据这样的一些实践建构富有中国特色的理论,在国际社会中形成一个中国学派,加入世界学术的共同体中。

洛秦的《论音乐人类学的"中国经验"》一文提出了艺术人类学的"中国经验"的论述。这一论述很重要,因为没有艺术人类学的"中国经验",也就不会有艺术人类学的中国学派,笔者认为这是相辅相成的。他在论文中提出的"音乐上海学"里面不仅体现有"中国经验",还有上海这样的大都市所形成的自身经验,可以形成一个上海音乐学派。笔者相信,以后像这种有地方特色、有自身独立见解的研究会越来越多,并将汇集成一个中国学派的洪流。

孟凡行的《艺术人类学的基本问题与学科发展新方向》一文,从学科建设和学科发展的角度作出深刻的讨论。他提出艺术人类学是一个跨学科的专业,学科属性很模糊。但在高校中,每一个学科都要找到一个明确的属性,才便于学科建设。于是,艺术人类学到底是人类学下面的门类学科,还是艺术学下面的或者成为艺术学下面的学科,这样的问题开始浮出水面。他认为,有关这个问题就研究的层面来谈,归属于哪个学科都是可以的,但是按照学科分类,尤其是在中国目前的教育体制下,就必须要有一个站队。他认为,从人类学的角度来看,艺术人类学只是属于一个分支,但从艺术学的角度来看,其实属于一个层面,分支砍掉问题不大,但层面却是离不开的。因此,艺术人类学应该归属于艺术学。这样的看法别开生面。就学科来看,艺术人类学的研究方法和视角主要是偏重人类学,但目前关心艺术人类学的发展,并在实践中运用艺术人类学来讨论问题的,大多是来自艺术院校的学者,而且这一研究方法和角度纠正了传统艺术学的许多观念,的确成为艺术学不可分割的部分。因此,孟凡行的观点的确值得关注。

与此同时,董波发表了论文《今天需要什么样的艺术人类学——新时代中国艺术人类学发展的新的生长点》。为了回答这个问题,她在论文中梳理了中国艺术人类学学会历年开会的主题,得出的结论就是:中国艺术人类学的研究始终跟着中国社会实践的发展来选择研究主题,每一次国家提出的重大战略,中国艺术人类学的研究都在积极参与,如非物质文化遗产(简称"非遗")保护、传统文化复兴、振兴传统手工艺、美丽乡村建设等等。因此,这样的艺术人类学研究是可以推动中国社会发展的,也正是我们所需要的艺术人类学研究。

安丽哲的论文《2006—2016中国艺术人类学研究范式与特征——以中国艺术人类学学会的数据与文献为例》,以中国艺术人类学学会成立以来的各种数据以及历年论文为例,分析了近10年来,中国艺术人类学研究的5种主要研究范式,并用数据证明了中国艺术人类学研究者是以艺术类学科背景的研究者为主体的,这决定了中国艺术人类学研究当前阶段的向度与特征,即多数研究以人类学的理论与方法来探讨艺术方面的问题,而非从艺术角度去探索人类学关注的问题。这样以数据为基础的研究非常重要,让艺术人类学的学者们对自己学科的发展路径、知识结构和研究目标有了一个清晰的认识,从而可以更进一步地完成学科自觉性。

二、由关注"物"到关注"人"

通过2018年这次中国艺术人类学年会收到的论文,我们还可以看到一个新的趋势,那

就是学者们的研究对象开始由"物"向"人"转化,而且,开始从研究人的外表转到研究人的内心世界。如张士闪的论文《生计、信仰、艺术与民俗政治——胶东院夼村谷雨节祭海仪式考察》,通过对胶东院夼村人每年所举行的"谷雨节祭海仪式"的田野考察,提出了"基于生计、信仰、艺术等统合而成的民俗政治,是解读这一仪式传统的关键"的观点;同时认为,研究者需要在深度田野研究中体察民众主体意识,并结合国家历史进程与地方社会发展的时移势易态势予以分析,才有望获得真正的理解与阐释。他的研究让我们看到民俗仪式的空间是可以改变的,仪式的程序也是可以改变的,仪式的主体参与者同样可以改变,但是唯一不变的是内心深处的东西,也就是信仰,包括信仰的主体"神",这是不可变的,若变了就不能成为仪式。还有它里面的那些仪式符号也是不可变的,仪式符号既是象征物,又是可以给人们单调的生活带来喜悦的艺术形式,而这样的东西也是不可变的。他的这一研究让我们看到了表面的形式只是外在的可变因素,而只有内心深处的价值体系才是相对恒久不变的因素。

纳日碧力戈在《艺术与实效》一文中指出:人本身是物的存在,随时为自我和他者生产着"物感";艺术离不开"感官技术",也离不开观众互动,更离不开文化解释和艺术思想。作品、观众、解释的结合产生实效,实效决定了艺术品的价值,这都是因为人是指导。如果人是指导,艺术是指导,那么人就是艺术,做人是一个制作和创造的过程,学习是一个实践的过程,身体力行的过程,根据实效自我评价、自我调整、自我实现的过程。这篇论文将对艺术的研究提高到一个哲学的层面,并认为人和艺术是可以互换的,从某种程度来讲,人不仅创造了艺术,人自身也未尝不是一件艺术品。这一观点值得深思。

来自日本的杨小平博士的论文《艺术与和平——和平象征物的创造与社会意义》,用"和平鸽"和"千纸鹤"的象征意义,让我们看到了日本国民的特性,也看到了艺术作为一个象征符号在民族中起到的重要作用。他发言的主题是:日本人怎样通过一系列的象征符号来平复战争的痛苦。也许是因为广岛的原子弹给日本留下了非常深刻的印象,所以战争就成为许多日本学者反复研究的主题。杨小平指出,在日本艺术中的"和平鸽"实际上是抚平战争痛苦的一个象征,而日本人喜欢叠的"千纸鹤",也是因为千纸鹤代表健康,人们通过千纸鹤抚平对死亡的恐惧感,他的这一研究让我们看到了艺术的象征意义在日常生活中的价值。

罗易扉的论文《从物的工具回到人的本身》很重要的一点就是提出:通常我们很容易只是把人类学作为一种研究事物的工具,而她认为人类学研究回到人的意义本身非常重要。她提出的"启蒙现代性"和"温和现代性"让笔者比较感兴趣,"启蒙现代性"是一种知识精英居高临下的态度,但是作为人类学家和大众在一起形成的是相互学习和商讨的关系,是以一种平等的眼光和角度来实现的"温和现代性",这样的讨论也是很有意思的。

在近期的论文中,有关以人为中心的讨论还有不少,如关祎的论文《作为社会存在的造物者——艺术人类学视野中的手工艺者》,她将手工艺以及手工艺者放在文化整体之中进行考察,检视手工艺者的身份认同问题、手工艺及其从业者所承载的文化内涵、社会功能以及经济功能等。

三、从历史文献、器物、图像的角度诠释

艺术历史的艺术资源是中国艺术人类学所要发掘的重要宝库。中国是世界上少有的文明历史一直没有中断的农业文明古国,并且远在2000多年以前的秦朝就有了统一的文字。连绵的历史文明不仅遗留下了大量的文献资料、图像资料,还遗留下大量的手工艺制品,这在世界上是绝无仅有的重要资源。以人类学的研究方法和角度去重组和研究这些资源,毫无疑问会形成中国学派最有特色的一方面。在2018年这次艺术人类学国际学术研讨会上交流的论文中,出现了不少这方面的重要论文。如李立新的《鹿车考述》,就是通过搜集来的中国古代器具史的资料,写成的一篇中国独轮车考,是中国古代交通工具研究的一篇重要文章。

除了对古代器物研究的论文,还有对古代图像研究的论文,如何雅闻、罗晓欢的论文《"永恒"的演出——论四川地区清代墓葬建筑的戏曲雕刻》以大量田野考察为基础,从石头的纪念碑性、匠师雕刻技艺、墓主的主观意愿等角度进行了探讨,特别是传统工匠如何将即时性的舞台表演转向固化的雕刻图像,并实现作为墓主祈求"永固"的载体。这些墓葬建筑上的戏曲雕刻图像,不仅深刻地反映出墓主生前的喜好和其时戏曲演出的繁盛,更彰显墓主对吉祥寓意、自身德行和子孙教化的复杂语境。还有李强的论文《宝鸡西山新民村圣母庙壁画与信仰的再调查》,李东风的论文《想象与事实——四川藏民居的艺术与宗教》,牛犁、崔荣荣的论文《族群认同与服饰选择——以屯堡与屯堡服饰为例》等都是通过对古代庙宇、建筑、服饰上的图像研究,让我们进一步认识到了中国古代不同地域和民族的文化观念、乡土习俗的传统,如何构成了多元一体的中华民族文化的丰富景象。

四、有关艺术介入乡村建设的研究

艺术人类学最值得肯定的地方就在于其研究始终是跟随中国的社会实践,也始终是为中国的发展而做的研究。近期艺术介入乡村建设是艺术人类学界所关注的一股潮流,从2016年开始由笔者倡导和主持的艺术介入乡村建设的论坛,每年由中国艺术研究院艺术人类学研究所承办。2017年出版了《艺术介入美丽乡村建设:艺术家与人类学家对话录》的论文集。与此同时,《民族艺术》2018年第1期发表了笔者的《论艺术介入美丽乡村建设——艺术人类学视角》,论文的主要观点为:社会的转型常常会引发启迪人类心灵的文艺复兴,艺术介入社会建构,介入美丽乡村建设,是一场"中国式的文化复兴"的表现形式之一,而艺术介入美丽乡村建设的意义在于通过艺术复兴传统中国人的"生活式样",修复乡村价值,将"旧文化转变出一个新文化来",推动"乡土中国"走向"生态中国"的发展之路。

在2018年这次中国艺术人类学的年会上,多位学者宣读了相关的论文,如季中扬、康泽楠的《主体重塑:艺术介入乡村建设的重要路径——以福建屏南县熙岭乡龙潭村为例》一文,

通过对山西许村和福建龙潭村两个以艺术介入的乡村建设所进行的对比研究,论述了艺术应该如何介入乡村建设的重要路径,其论述的观点和方法很有启发。其通过在许村的考察发现,许村模式的"艺术乡建"对乡村经济的长期性带动有限,是由于其"艺术乡建"的出发点并不完全是为了乡村、为了乡民,因此忽视了乡民的主体性。而龙潭村乡村建设观念的首要之务就是要让当地村民发现自身的价值。让他们通过艺术创作"专注自己,并认可自己的价值,由此逐渐表达自己生命的精彩"。这样的"艺术乡建"的宗旨既不是为了保护文化遗产,也不是为了艺术本身,更不是为了来自城市的游客,而是为了乡村,为了乡民。其认为,"艺术乡建"的关键就在于以现代艺术精神重塑乡民的主体性,促进乡民的传统文化与现代文明的精神汇通。

李祥林的《乡村振兴背景下的乡村艺术》一文讨论了从现代社会的"去语境化"到后现代的"再语境化"过程中,乡村艺术在其中所起的作用与价值。在文章中,其批评了随着城镇化快速推进,以"统一模式改造乡村"不断进行,构成"千村一面的现象"。并认为,乡村振兴战略旨在让农业更发展、农村更美丽和农民更幸福。要做好"三农"工作,让乡村实实在在振兴起来,建设真正意义上的乡村美好生活,无论从物质上还是从精神上,都不可不关注各个地方拥有形形色色的"地方性知识"系统,不可不重视"在地性"乡民与乡村的乡土文化(物质的和精神的)及乡土艺术(传统的和现代的)。他指出许多传统的乡村艺术包括"傩"艺术遗产作为乡土资源被空前激活,正在构成新的乡土文化和乡村振兴的一股新的力量。

罗瑛的论文《民族艺术的认同空间:文化景观与地方表述》论述了民族艺术是文化景观构建与地方性表述再生产的重要元素。其认为在这样的再生产过程中,会形成一种公开和不断扩展的法则,对世界文化多样性进行不断的新阐释。其认为,在视觉表象处于世界中心地位的现代性社会中,文化差异越大,地方性表述和族群性表述的需求就越重要。文化作为象征性生产机制的实践当中,文化景观、族群意识、地方标记与符号象征体系等的塑造,是区分人我的手段,也是民族艺术所承担的社会职责,它唤起了地方意象并表述族群身份认同。同时,从中自证身份并获得本学科的认同空间。民族艺术在族群文化特性构建与诠释方面,形成一套直观而具有象征意义的符号体系,它包括仪式、节庆、图像、形象、音乐、工艺、自然物等等,为洞见不同社会基本规律与族群欲求提供了丰富的途径。这样的观点使我们意识到,乡村振兴也包括了乡村景观形象和地方性表述的再生产,在这样的过程中民族艺术与乡土艺术将起着至关重要的作用,这也将是属于艺术介入乡村建设的一部分。

王廷信在《乡村振兴与中国传统艺术在乡村生态的重构》一文中认为,乡村文化建设在乡村振兴战略中发挥基础性的关键作用,中华优秀传统艺术作为乡村振兴的核心要素之一,是乡村文化的有机组成部分。在一些艺术形式处于凋零状态的情形下,如何借助乡村振兴战略建构中华优秀传统艺术体系是一个关涉乡村生态的综合性问题。只有在梳理中华优秀传统艺术在乡村的生存现状、保护乡村文化的生态环境的基础上,培育艺术创作队伍,结合相应的策略、机制、体制研究,才能保障中华优秀传统艺术的可持续发展。

五、有关手工艺复兴方面的研究

手工艺复兴也是2018年艺术人类学所关注的重要研究,取得的相关成果也很丰硕,有荣树云的杨家埠年画研究,安丽哲的潍坊风筝研究,杨柳的云南新华村金属工艺研究,王永健的景德镇陶溪川研究,孟凡行的陕西凤翔泥塑研究,郭金良的景德镇老鸭滩瓷板画研究,李宏复的江苏镇湖刺绣研究,吴南的北京雕漆研究,韩澄的北京金属工艺研究,朱翊叶的宜兴紫砂陶研究,洪梓萱的福建莆田仙游镇红木家具研究,邹龙洁的福建莆田仙游镇木雕工艺研究等,这些学者的研究成果在2018年陆续得到了发表。艺术人类学对手工艺的田野考察成果引起了《中华文化画报》的关注,于2018年辟出了一期题目为《中国传统手工复兴》的增刊,里面发表了以上这些学者们的田野考察的研究文章共14篇。这些研究都属于国家重点课题社会转型中的工艺美术发展里的子课题成果,是新中国成立以来做的规模最大的一次手工艺复兴的田野调查。这一课题于2015年立项,于2019年结题,现在研究已接近尾声。

在这一研究中作为课题主持人的笔者方李莉发表论文《生活革命与中国式文艺复兴的新观察》,在研究中提出了一个"手艺中国"的概念,这一概念的重要性在于其认为传统的中国不仅是一个农业国家,还是一个农工国家,也就是农业和工业并存的国家,当然此处讲的工业不是机械工业,而是手工工业。因此说,中国不仅是一个乡土中国,也是一个手艺中国,这是中国的文化基因。基因的重要性在于其始终是中国发展的一个重要的内在因素。在工业文明时期,由于机器代替手工,中国的手工业优势丧失了,所以中国落后了。当人类社会经历了四次工业革命,并向超工业文明时代转型时,在中国大地产生的一场手工艺复兴的潮流,就有可能让中国在文化上和经济上都获得新的发展机遇。

首先是人类社会进入后工业文明所带来的社会价值观的转变,这一时期人们的审美更加趋于个性化和情感化;其次,全球化带来的本土性反弹,使人们更加趋于从母体文化中吸取养分,并将其投射到自己的生活审美中;另外,由于中国的经济得到腾飞而产生了一个白领富裕阶层,这个阶层需要有一个新的文化符号来定义自己,于是充满着文化附加值,又具有中国传统文化情感的手工艺品,开始进入这一阶层衣食住行的方方面面,从而形成了一个巨大的市场。在这样的背景下,一场生活革命正在中国悄然兴起,笔者将这场生活革命称为"中国式的文艺复兴"。如果说,缘起于14、15世纪的欧洲文艺复兴是从人理性地认识人自身开始的,那么这一场源自中国的文艺复兴却是从重新认识和肯定自身的文化,复兴传统生活样态开始的。

目前,传统工艺的发展已成为国家的重要战略之一,在艺术人类学者关注这一研究的同时,民俗学界也开始与艺术人类学的学者们联手介入这一研究。2018年12月9日,由华东师范大学人文与社会科学研究院主办的"市场与能力:传统工艺当代传承关键问题"学术论坛在上海举办。会议邀请来自全国12个高校和研究机构的20余名专家学者和上海多所高校的研究生参与讨论。其讨论的主题是:随着我国新中产的崛起和日常生活审美化的影

响,传统工艺有望成为新的生活时尚而走向复兴。面对新时代下由城市中产阶级主导的消费市场,传统工艺逐渐实现转型。传承人基于文化自觉及市场能力积极进行生产实践的更新,尤其是传承人联合企业、创意工作室、创意开发团队等新型生产模式,结合当代市场需求开辟创新路径的传承和发展模式。作为学者,我们应该作出哪些反应?在这次会议上,笔者作了"传统手工艺复兴与中式时尚的审美转向"的主题发言,指出,中国的审美转向面临两个特点:①从崇洋转向崇敬传统文化;②富裕阶层和白领阶层所拥有的文化符号不再是洋派的、西式的,而是中式的——古代的文物、本土艺术家的艺术品、中式的实木家具、中式的建筑、中式的服饰、中式的生活方式。时尚开始于一个新的和"自然的"生活,所有这些样式的存在,不是人为意志决定的,它是一股时代潮流,也是值得人类学家关注的社会发展的重要动力之一。

六、前沿理论的探讨

这里的前沿理论探讨,指的是以往艺术人类学较少关注的新研究,这一研究有的还与国际的潮流有关系。第一个值得关注的问题是艺术人类学对当代艺术的研究,这在国际上已经形成了一个热门话题,但国内在这一方面的研究才刚开始。

2018年国际在这方面的研究,有出版于2017年的(挪威)阿恩特·施耐德主编的《全球性相遇中另类的艺术和人类学》(*Alternative Art and Anthropology：Global Encounters*),以及2018年出版的由维也纳人类学家托马斯·菲利兹(Thomas Fillitz)和保罗·范·德·格利普(Paul van der Grijp)主编的《当代艺术人类学:实践、市场和藏家》(*An Anthropology of Contemporary Art：Practices，Markets，and Collectors*)。这两本书的共同特点是其不仅关注到当代艺术的人类学转向,还把眼光拓展到欧洲以外的艺术领域。阿恩特·施耐德关注到了中国、日本、印度尼西亚、不丹、尼日利亚、菲律宾等地的当代艺术,托马斯·菲利兹和保罗·范·德·格利普不仅关注欧洲艺术,更将眼光投向了巴西、土耳其以及亚太地区的艺术。

2018年,刘翔宇将《全球性相遇中另类的艺术和人类学》的前言《选择:世界本体论和当代艺术、人类学的对话》翻译了出来,被收集在2018年中国艺术人类学年会的论文集中。在这篇文章中最值得关注两个方面:一方面,许多艺术家(西方)已直接接触到西方之外的他异性和各种知识,这种知识的接触将会改变当代艺术家的创作。在这样的过程中,人类学的理论要重新构建,并对艺术品的构思和制作产生影响,当然这些影响不是表现在田野调查的现场周围(或是在民族志表演活动)中,而是在艺术家工作室(也就变成了实验室)并最终在展览空间和艺术界中物化的艺术形式中。这样的结果将导致越来越多的艺术家进入田野,成为准人类学家;同时人类学家也可以介入艺术创作中成为准艺术家,这是一个很有趣的思考。另一方面,他提出了有关艺术"当代性"的概念问题,从他者的视角看,西方艺术又如何是当代的(与他者同时发生)?或者其他地区生产的艺术又如何"是当代的"?是不是"当代

艺术"只是一种有着历史偶然性、属于特定时代(或特定历史时期)的西方艺术形式呢？为了讨论这一问题，在这本论文集中，收集了来自不同国家的人类学家共同完成的有关当代艺术方面的论文，也包括了笔者的有关798艺术区的论文。

美国华人作者王爱华(Aihwa Ong)在她的《马可波罗忘了：当代中国艺术重建全球》一文中提出了"全球的非欧洲式重构"的观点，并指出："未来正变得越来越模糊，因为未来不再由唯一的历史观来预想。"特里·史密斯也在其《当代艺术：超越全球化的世界潮流》的文章中认为"全球化的霸权作为一种世界现象"已经被打破，全球化不能替代现代性和后现代性。史密斯看到的不是只有一股全球化力量在影响当代艺术，而是各种不同当代艺术的同时并存，每种当代艺术都有其自身的审美标准。因此，即便是当代艺术也不只有一种标准，其和传统艺术一样，存在着多元化的发展趋势。因此，阿恩特·施耐德提出："我们必须要认可差异，尊重彼此。""必须承认差异的同时代性。"他的这些观点告诉我们，"当代艺术家与土著艺术家的合作超越了传统的边缘与中心、西方与非西方、民族国家与土著团体或其他二元模式"而构成了一个新的全球化当代艺术场景，这种情况同样出现在中国。在中国，这样的案例也很多，如杨丽萍的《云南映象》、谭维维的《华阴老腔一声喊》、谭盾的《女书》等，都是当代艺术家与民间艺术家的合作。2017年，中国策展人邱志杰以"生生不息"作为主题，通过中国古代神话，采用传统的民间技艺，推出了具有中国哲学思想的当代艺术。在他组织的创作队伍中不仅有当代艺术家，同样还有传统的民间艺人。

李牧在其论文《"人类学转向"下的当代艺术的文化逻辑与民族志实践》中也关注到了这一相关理论，他在文章中引用了西方人类学家的观点，指出人类学家研究的"他者"及其文化，正在顺应全球化的潮流，不断涌入西方世界，成为自身或者当地艺术家可资利用的创作材料和灵感来源。它们通过被客体化、挪用和杂糅，作为具有能动性和文化附加价值的"物"，参与了当代艺术作品的生成和生产过程。也就是说，艺术人类学家早期所关注的、脱离当今世界政治经济一体化趋势而独立存在的纯粹"他者"，已不复存在。因此，艺术人类学研究正在面临一个转型的问题，这一转型涉及三个方面：一个方面是在艺术人类学的艺术民族志的实践中，将进一步思考如何从学理上将传统艺术研究者所极为倚重的独立的审美观照和审美经验，放置于历史、文化变迁、文化交换和全球化过程等更为宏大的话语情境中进行理解；另一个方面是人类学对于艺术创作的影响，这一影响使当代艺术界出现了一个"人类学转向"或者"民族志转向"的现象，这一现象是指"艺术家透过人类学视角，有时甚至直接采用田野调查等人类学研究方法，以完成其艺术作品或者进行相关的艺术实践"；最后一个更为重要的方面是，在"人类学转向"的影响之下，西方学者与艺术家观看"他者"艺术的视角发生了根本性的转变，从而造就了新时代全球艺术的崭新格局与样貌，汉斯·贝尔廷(Hans Belting)将这一变化称为从"世界艺术"向"全球艺术"的转变。李牧的这篇文章主要讨论的是西方艺术人类学研究的转向，而中国的当代艺术界虽然也出现了如此的现象，但中国的艺术人类学有关这方面的研究较少，这方面的艺术民族志就更少。在2018年的论文中，有一篇傅祎与廖澄合作的民族志论文《当艺术家遇见民艺大师》记录和讨论了这一问题。

2018年值得探讨的前沿研究还有关于虚拟民族志的问题。王可在其论文《非线与深浸——虚拟民族志的双重性刍议》中别开生面地将我们引入一个新的研究空间,也就是在虚拟空间中研究数字化艺术。其定义虚拟民族志是指:针对虚拟空间里人类的数字化生存和虚拟社会/社区展开的民族志研究。它以计算机和数字网络为媒介,以虚拟田野的行为体验为基础,具有多路径、非线性叙事的超文本特征,属交互的、沉浸型民族志。在此基础上他还提出了一个新的关键词,即"虚拟艺术人类学"。他认为虚拟艺术人类学是从人类学的视角阐释虚拟艺术,用人类学的方法研究虚拟艺术,研究虚拟艺术世界中的人(艺术家与受众)、物(艺术作品)、事(艺术行为与艺术事件),并从中揭示内在关系和整体关联。他的这一研究让我们看到,艺术人类学的研究开始从实体空间进入虚拟的空间,人类也开始从"实体的生存"转向"数字化的生存"。未来,我们在实体空间里面有一个具体的人,在虚拟空间里面还有个"替身",所以我们为自己建构了一个"彼岸",一个我们看不见摸不着的,但是可以进入的"彼岸",那就是一个"数字化的彼岸"。在论文中,他提出了很多新的术语,比如说"互动""选择""反馈""交替""流变性""冲浪""导航"和"潜水"、拼贴、超文本、非线性叙事等。同时他还就虚拟民族志的研究,提出了一系列新的概念,如将我们所讲的"深描",加上了"深绘""深浸"等关键词。"深浸"这个词很有意思,是要将人浸透到虚拟世界中去。还有看世界不光是用目光来看,还可以通过镜像来看,通过镜头来看,等等。这些新的概念、新的词语都扩展了艺术人类学的研究范围和深度。

王永健的论文《后工业社会城市艺术区的景观生产——景德镇陶溪川个案》也为艺术人类学的研究提出了一个新的可能性。他认为,在工业废弃地基础上建构起来的城市艺术区是后工业社会背景下的一种景观生产,是对工业遗产资源的再利用。这些城市艺术区往往现代气息浓郁,成为当代艺术与时尚的展示场,是城市最有代表性和象征性的文化符号。将艺术景观作为研究对象,并将艺术景观作为一个消费对象来研究和考察,拓宽了艺术人类学的研究范围。

七、艺术民族志的记录与研究

艺术人类学研究的主体就是做田野考察、撰写艺术民族志,这样的工作在2018年仍然是中国艺术人类学研究的主流工作,学会同年出版了第一部专门讨论艺术民族志的文集《写艺术——艺术民族志的研究与书写》,由笔者方李莉主编,内容有六个方面:艺术民族志写作方法探讨,城市艺术民族志写作,舞蹈民族志写作,音乐民族志写作,美术民族志写作,非遗、民俗及其他,选入了30余位具有代表性作者的论文,对于年轻的中国艺术人类学研究队伍来说,这部文集的出版具有一定的典范性和引导性。

另外,在2018年中国艺术人类学年会上收到的论文,最多的还是反映不同地域和民族的艺术现象的民族志。在这些论文中,学者们对不同地域的不同艺术现象、艺术仪式进行了描述,记录和呈现了中国多元的地方艺术和民族艺术的发展现状,是非常重要的学术成果。

有相当一部分是描述不同少数民族艺术的文章,如申波的《"地方化"语境中的"象脚鼓"乐器家族释义》,牛乐、刘阳的《洮河流域"拉扎节"田野考察》,王晓珍的《文化交流中的新疆库车建筑彩画》,袁晓莉的《刻木为契:黎族物化的原始记事符号研究》,张红梅的《海南黎族传统手工艺中的原始宗教信仰研究》,向芳的《艺术的神话背景——以壮族铜鼓、服饰为例》等,这些都是极其珍贵、非常值得去记录和研究的民间艺术现象。

还有一些艺术民族志研究自觉地将非遗保护与传承纳入自己的研究中,因为艺术人类学研究的这些民间艺术事项基本上都是当地的非遗项目,因此,如果我们是动态地研究和记录这些艺术事项的话,就不得不讨论这方面的内容。有关这方面的论文很多,如黄丹的《沪剧保护与传承的艺术人类学思考》一文就提出,以往非遗保护关注的往往是非遗项目本身,但对其所存在的社会语境和整体环境关注不够,任何艺术都是社会的产物,都不能孤立地存在,因此我们对沪剧的保护与传承,离不开社会发展的土壤。黄龙光、杨晖的《非遗视野下彝族花鼓舞保护的多主体协作》一文,以非遗项目"彝族花鼓舞保护工作"的考察为案例,提出彝族花鼓舞传统内源性传承式主体保护模式已消失,加上长期以来彝族花鼓舞仪式、套路与动作等本体出现不同程度变迁,新形势下亟须建立能沟通地方政府、学术界和民间社会三方资源的多主体协作的保护机制。吴衍发的论文《皖北非物质文化遗产的特征及生成性分析》,试图通过对皖北非遗分布概况进行梳理研究及概括分析,从而揭示出非遗特征及其生成原因,有助于皖北非遗的传承保护,并彰显皖北的地方文化自信。

这些民间的传统艺术资源不仅面临需要讨论的非遗传承与保护问题,还面临着在新的社会语境下新的发展问题,尤其是商品化所带来的冲击。如杨丹妮的论文《非物质文化遗产伦理视角下的龙州壮族天琴女性禁忌破除》提出了一个非常重要的问题,其考察对象"龙州壮族天琴"产生之初是作为民间信仰法事操持者——魖,在求花、招魂、安龙、受戒与供玉皇、侬垌节、寿诞等壮族民间宗教信仰活动中使用的法器,但为了挖掘和打造民族文化品牌,2003年龙州县委、县政府成立了挖掘和打造龙州壮族文化品牌领导小组,并成立了一支由纯女子组成的龙州天琴女子弹唱演出队伍,一方面打破了当地"传男不传女"的禁制,另一方面又改变了传统天琴表演的本来意义。学者提出,面临这样的情况,非遗保护的原则将如何去规范这种传统的伦理问题,以此确保非物质文化遗产的可持续发展?还有杨飞飞的论文《非遗传承与特色小镇的融合新范式——以浙江非遗主题小镇为例》,通过对浙江非遗主题小镇的田野考察,提出了在小城镇发展的过程中,如何发掘非遗文化资源创新动能,充分释放文化自身的活力并促使非遗文化在吸纳、扬弃、调整、创新的过程中实现自身的演进发展,最终实现中华民族文化自信、文化复兴与文化旅游业的可持续发展的问题。郝春燕在《艺术教育视阈中网络"非遗"人类学价值研究》中,提出了有关如何通过网络艺术教育的"异托邦"空间有效地再造人类非物质文化遗产的"异托邦"存在,创造非遗重生性转化的空间,同时又如何通过网络教育促进非物质文化遗产的传播和再生,让非物质文化遗产在网络艺术教育中重新回归人类生活并诞生相关的艺术伦理、教育伦理的问题。以上这些论文不仅记录了传统的民间艺术如何成为被保护的非遗对象,以及转化为具有商品价值的现代人的消费对

象的动态过程,同时还提出了许多发人深省的思考。

最后,笔者关注到的还有吴昶的《近现代鄂西南土瓷窑的兴衰及其山地社会特征——以映马池、磁洞沟、堰塘坪三个调查点为例》,这是一篇关于湖北山区土窑陶瓷研究的民族志,写得很朴素,却反映出了许多有价值的可以破除以往一些理论局限性的社会事实。如:按照我们现有的研究,我们认为,民国时有很多手工艺陶瓷因为机器的使用受到了冲击,很快就受到了历史的淘汰。但是他的研究,让我们看到了即使到2000年以后,在山区还有许多手工生产的土窑存在,之所以存在,那是因为在山区里面很不方便,由于没有公路,运输全靠人力来挑、牲口来驮,土窑就为这些交通不方便的地方提供他们的日用陶瓷器。这让我们改变了一个观念,传统手工艺不仅是因为机器的冲击才衰败的,还与交通有关系,便捷的交通让工业化的产品得以普及,反之,没有交通的便捷,工业化和现代化就难以普及。

八、结语

通过以上的叙述,我们可以看到,尽管在艺术人类学研究中,理论的总结非常重要,但如果没有扎实的民族志的记录与研究,我们就很难及时关注到中国在社会实践中所发生的各种文化与社会的变迁甚至是重构,也很难关注到在这些变迁与重构的过程中,中国的传统艺术与当代艺术之间又会产生哪些变化,在这些变化的过程中作为社会象征符号和体系的艺术作品在扮演着什么样的角色,其意味着人类社会正在发生一些什么样的转型等这样的一些问题。因此,只有走进田野,在田野中感受中国社会不断实践的脉搏,发掘中国传统文化中的艺术资源,认识中国的文化基因,沿着从实求知的人类学研究之路走下去,并在此基础上推动中国社会和文化经济的发展,中国的艺术人类学的发展之路才会越走越宽广。最终才能够建立一个中国的艺术人类学学派,为世界人类学理论大厦的建构贡献一分力量,也包括为推动人类社会和文化的发展贡献一分力量。

中国艺术人类学学会会长:方李莉

目录

上册

艺术人类学理论

迈向人民的艺术人类学概念阐释	/方李莉	002
——以费孝通论文化艺术与美好生活的思考为起点		
2006—2016中国艺术人类学研究范式与特征	/安丽哲	016
——以中国艺术人类学学会的数据与文献为例		
今天需要什么样的艺术人类学	/董 波	024
——新时代中国艺术人类学发展的新的生长点		
选择：世界本体论和当代艺术、人类学的对话	［挪威］阿恩特·施耐德著 刘翔宇译	033
主体重塑：艺术介入乡村建设的重要路径	/季中扬 康泽楠	050
——以福建屏南县熙岭乡龙潭村为例		
作为社会存在的造物者	/关 祎	058
——艺术人类学视野中的手工艺者		
"人类学转向"下的当代艺术的文化逻辑与民族志实践	/李 牧	065
乡村振兴背景下的乡村艺术	/李祥林	079
艺术学的经验性学科品格	/刘 剑	087
从物的工具回到人的本身：安娜·格里姆肖的读本与观看	/罗易扉	094
民族艺术的认同空间：文化景观与地方表述	/罗 瑛	106
论音乐人类学的"中国经验"	/洛 秦	115
艺术与实效	/纳日碧力戈	127
一种方法论的启示与实践：艺术人类学视野下的日常美学设计探究	/荣树云	132
乡村振兴与中国传统艺术在乡村生态的重构	/王廷信	140
艺术人类学的使命	/王 东	147
——兼议人类学与艺术学的关系		
非线与深浸	/王 可	158
——虚拟民族志的双重性刍议		
"埴""植"组合	/谢葵萍 火 艳	168
——城市空间再生艺境研究		
传统村落中的审美伦理研究	/谢旭斌 张 鑫	174

| 列维-斯特劳斯人类学视阈下的艺术传播思想研究 | /姚 远 | 183 |
| 艺术人类学的基本问题与学科发展新方向 | /孟凡行 | 193 |

非物质文化遗产研究

记忆的插图:叙事认同与记忆的共同体	/李明洁	206
——对纽约东哈莱姆墙画叙事性与文化遗产化的考察		
论艺术人类学视域下的少数民族非物质文化遗产的考察与研究	/雷文彪	216
——以广西南丹白裤瑶服饰文化为例		
艺术教育视阈中网络"非遗"人类学价值研究	/郝春燕	230
沪剧保护与传承的艺术人类学思考	/黄 丹	235
非遗视野下彝族花鼓舞保护的多主体协作	/黄龙光 杨 晖	241
寻找木卡姆古老的躯干	/黄适远	249
——从典籍中寻找到的蛛丝马迹		
非物质文化遗产在民间	/李旭丹	255
——艺术人类学视野下的平遥推光漆器		
非物质文化遗产的本质及再生活化	/梁光焰	264
——生活世界哲学视角		
"非遗"背景下的傣族孔雀舞个案研究	/石裕祖 石剑峰	273
——以德宏傣族景颇族自治州瑞丽傣族孔雀舞为例		
河北雄县亚古城音乐圣会田野调查	/王天歌 李修建	286
盐城地区民间传统纳鞋底手工艺研究	/王志成 崔荣荣	296
皖北非物质文化遗产的特征及生成性分析	/吴衍发	304
非物质文化遗产伦理视角下的龙州壮族天琴女性禁忌破除	/杨丹妮	315
中国物质文化遗产对外传播的方式探究	/张安华	323
非遗的生产性保护与机器、模具的运用	/朱翎叶	332
——以宜兴紫砂的发展现状为例		

下 册

造型艺术研究

"永恒"的演出	/何雅闻 罗晓欢	340
——论四川地区清代墓葬建筑的戏曲雕刻		
想象与事实	/李东风	346
——四川藏民居的艺术与宗教		
主体间性:回归图像释读的反思	/李 杰	351

神与物游：民俗文化对宋瓷艺术性生发的价值探析	/李金来	358
鹿车考述	/李立新	362
宝鸡西山新民村圣母庙壁画与信仰的再调查	/李　强	373
面具起源中的戏剧质素	/刘振华	382
四川地区清代墓葬建筑亡堂图像考	/罗　丹	389
族群认同与服饰选择 　　——以屯堡与屯堡服饰为例	/牛　犁　崔荣荣	396
一体与多元：新疆建筑立柱中符号艺术的人类学阐释	/申艳冬　莫合德尔·亚森	401
后工业社会城市艺术区的景观生产 　　——景德镇陶溪川个案	/王永健	408
文化交流中的新疆库车建筑彩画	/王晓珍	417
近现代鄂西南土瓷窑的兴衰及其山地社会特征 　　——以映马池、磁洞沟、堰塘坪三个调查点为例	/吴　昶	424
南京老门西街区的文化遗产保护研究	/吴　泳	440
白族木雕图案"兔含香草"解读	/熙方方	445
清代及民国时期汉族道教服饰造型与纹饰释读 　　——以武当山正一道、全真道教派法衣为例	/夏　添	450
刻木为契：黎族物化的原始记事符号研究	/袁晓莉	463
汉服运动的现状与问题点 　　——与和服的比较考察	/张小月	471
海南黎族传统手工艺中的原始宗教信仰研究	/张红梅	482
南丰傩面具的仪式信仰与审美考论	/黄朝斌	490

表演艺术与民俗研究

漆桥乡民的艺术表述景观：一个古村落的艺术人类学考察	/曹娅丽　霍艳杰　曹　琴	502
生计、信仰、艺术与民俗政治 　　——胶东院夼村谷雨节祭海仪式考察	/张士闪	510
文化众筹视阈下新型曲艺艺术传承模式的探索研究	/板俊荣　雷　蕾	525
河洛民间舞蹈"笑伞"的艺术人类学考察	/丁永祥　楚　恆	534
人类学视野下的海上丝绸之路戏曲奇观 　　——以新加坡酬神戏为例	/康海玲	540
艺术的神话背景 　　——以壮族铜鼓、服饰为例	/向　芳	546
四川地区清代家族墓葬相关口传故事的整理与初探	/罗晓欢	558

洮河流域"拉扎节"田野考察	/牛 乐 刘 阳	566
跨界民族舞蹈文化认同建构中的价值取向研究	/朴正花 向开明	576
——以朝鲜族舞蹈为例		
"地方化"语境中的"象脚鼓"乐器家族释义	/申 波	583
土家族土司歌曲的语言学阐释：一种文化人类学解读	/熊晓辉	601
羌族民族认同发展模型研究	/叶 笛	615
——基于年龄因素下的羌族舞蹈传播考察		
中国传统音乐分类法的方法论转型及文化认同特征	/杨民康	624
人的延伸：现代媒介融合视域下的戏曲形态	/杨 玉	634
文化人类学视野下的京剧乾旦艺术解构	/袁小松	646
仪式场域转变与黎族传统工艺价值变迁	/张 君	656
文化人类学视野下雄安传统高跷民俗的变迁研究	/张 琳	661
——从高跷到街舞		
权力与话语操演中的口述音乐史表述	/赵书峰	670
皖南宣芜地区"马灯"艺术原生形态调查与研究	/郑 娟	676
——以芜湖县八都苏村马灯艺术为例		

艺术人类学理论

迈向人民的艺术人类学概念阐释
——以费孝通论文化艺术与美好生活的思考为起点

方李莉/中国艺术研究院艺术人类学研究所

一、"迈向人民的人类学"的提出

费孝通先生究其一生都是在思考"志在富民"的问题,但到了晚年,他开始思考另一个问题,即"富了之后怎么办"[①]的问题。他说:"我志在富民,这是不错的,但仅仅是富,还够不够?"[②]他认为,"人是不会满足于吃饱穿暖的"[③],"人要安居乐业,这里的安乐就是高一个层次的追求"[④],但如果没有达到吃饱穿暖的基本需求,"就接触不到这最高一层"[⑤]的文化,"这最高一层的文化就是艺术家所要探索的东西"[⑥]。他说:"我的老师是不讲这些的。"[⑦]因为在那个年代,人们还只是停留在人的基本需求的层面。但是他认为,作为我们这一代人必须要思考这一问题,他之所以提出这一问题,那是因为进入晚年以后,他开始意识到人类社会已经发生了变化,人的思想感情也在发生变化,在物质生活相对富裕的今天,他看到:"人们的需要除了物质,还需要 art,也就艺术。"[⑧]由此,我们看到费孝通先生思考艺术是从大的人类社会未来发展的角度去思考的,他的这些思考让笔者想到:1980年3月费孝通到美国丹佛接受应用人类学学会马林诺夫斯基奖时,所做的一篇"迈向人民的人类学"的讲演。在讲演中,他说道:"我从正面的和反面的教育里深刻地体会到当前世界上的各族人民确实需要真正反映客观事实的社会科学知识来为他们实现一个和平、平等、繁荣的社会而服务,以人类社会文化为其研究对象的人类学者就有责任满足广大人民的这种迫切要求,建立起这样一门为人民服务的人类学。"[⑨]他的这段话对笔者的影响很大,多年来,笔者一直在思考费孝通先生做学问的目的与方式。

① 费孝通.更高层次的文化走向[J].民族艺术,1999(4):9-17.
② 费孝通.更高层次的文化走向[J].民族艺术,1999(4):9-17.
③ 费孝通.更高层次的文化走向[J].民族艺术,1999(4):9-17.
④ 费孝通.更高层次的文化走向[J].民族艺术,1999(4):9-17.
⑤ 费孝通.更高层次的文化走向[J].民族艺术,1999(4):9-17.
⑥ 费孝通.更高层次的文化走向[J].民族艺术,1999(4):9-17.
⑦ 费孝通.更高层次的文化走向[J].民族艺术,1999(4):9-17.
⑧ 费孝通.更高层次的文化走向[J].民族艺术,1999(4):9-17.
⑨ 费孝通.迈向人民的人类学[J].社会科学战线,1980(3):114.

笔者有一次与乔健先生交谈，乔先生认为："西方的人类学家做研究大都是研究西方以外的民族和部落，因此在研究的过程中力求中立，不掺杂个人的情感，有着为研究人类学而研究人类学的立场。"①但费孝通先生不一样，他是立足于本土，他是希望通过自己的研究了解中国社会，并由此而推动社会的发展。乔健先生认为："这并不是人类学的传统，我只能说这是费孝通先生受到中国儒家文化的一种影响吧，学以致用，还有国家兴亡，匹夫有责这种责任感。"②也许就是这样的中国文人士大夫式的社会责任感，让费孝通先生提出了"迈向人民的人类学"这样的概念。同样正是因他这样的责任感，使得他做的学问并不仅局限于人类学的专业理论，而是问题取向，以解决问题的目的去做学问。正因为如此，他所做的研究往往会影响到文化、政治、经济等方面，有关中国问题研究的领域，这也可以理解，为什么说，要研究当代的中国社会和中国问题，费孝通先生的著作是绕不过去的。同样，当他将眼光转向艺术也并不是要解决艺术学本身的问题，而是希望通过艺术的研究达到如何让中国人从解决温饱问题，到达到更美好的社会追求的目的问题。

2005年，笔者编撰出版过《费孝通晚年思想录——文化的传统与创造》（简称《费孝通晚年思想录》）的文集，文集收录笔者在1997年至2004年间跟随费孝通先生学习时记录整理的费孝通先生的讲话录和对话录。这些讲话录和对话录的内容多与文化艺术相关，这是费孝通先生在他生命中的最后思考，也是他暮年时期奉献给中国和世界的礼物。

最近，商务印书馆要再版这本文集，趁此机会笔者重新阅读了这些文章，通过再次的阅读，不仅对费孝通先生的"迈向人民的人类学"的思想有了更深刻的认识，还从字里行间看到晚年的费孝通先生对文化艺术的关注和思考，与他的"迈向人民的人类学"思想是相一致的，都是从社会的需要来关注艺术和讨论艺术的。他的这些观点，当时没有引起特别的关注，但今天，当党的十九大报告提出：我国社会的主要矛盾已由"人民日益增长的物质文化需要同落后的社会生产之间的矛盾"，转化为"人民日益增长的美好生活需要和不平衡不充分的发展之间的矛盾"的时候，我们再重新阅读和思考费孝通先生当年的这些文章和讲话，觉得他在二十年前就开始思考的这些问题，是具有前瞻性的。

通过阅读这些文章，我们看到费孝通先生关心的不仅是艺术，而是通过艺术来关心人类的生活方式和社会发展的模式，是站在更高的人文关怀的角度上来思考许多以前没有思考过的问题。也就是在他的这些思考的启发下，聚集了一批研究艺术人类学的学者，成为中国艺术人类学研究的基础队伍。

正因为费孝通先生看到了艺术在人类社会未来发展的重要性，为了加强从人类学的角度来研究艺术，2004年，他开始推动成立中国艺术人类学学会，通过两年的努力，学会于2006年正式成立，但那时他已去世，没有来得及看到学会的正式成立。但从某种意义上来说，他却是中国艺术人类学发展的最重要的奠基者之一。正因为如此，我们有必要对其艺术人类学思想进行梳理和研究，这也是一种不忘初心的表现。这种初心就是要了解当时的费

① 方李莉《乔健先生访谈录》，尚未发表。
② 方李莉《乔健先生访谈录》，尚未发表。

孝通先生是从什么角度来关心艺术,而中国的艺术人类学事业又是如何在他的思想的影响下走到今天的;而他让我们走的这条道路,是否也可以用"迈向人民的艺术人类学"来概括。

正是因为费孝通先生的研究是"迈向人民的研究",所以他提出来的所有的问题和所有的思考都与中国社会的发展紧密相连,与人民的福祉紧密相连,与人民的需求紧密相连,具有高远的立足点,且富有先知先觉般的前瞻性。在本文中,笔者重读费孝通先生的文章,根据当前国家发展的需要,从如下几个方面来探讨和解读费孝通先生的有关艺术与"美好生活"等方面的思考,以便更好地让费孝通先生的这些学术思想为我们今天的社会发展服务。笔者也试图通过对艺术人类学的讨论来看到中国艺术人类学过去、今天和未来发展的路。

二、有关"活历史"的思考

费孝通先生是马林诺夫斯基的学生,也是其功能主义思想的继承者。但费孝通先生和马林诺夫斯基不一样的地方是,费孝通先生在其研究中加上了历史的维度,提出了"三维直线的时间序列(昔、今、后)融成了多维的一刻"[①],提出了"要了解一种文化就是要从了解它的历史开始"[②],"这种文化的根是不会走的,它是一段一段的发展过来的"[③]。同时提出研究历史,不仅仅只是"为将来留下一点历史资料,而是希望从中找到有前因后果串联起来的一条充满动态和生命的'活历史'的巨流"[④]。乔健称其为"历史功能论"[⑤]。而且费孝通先生和马林诺夫斯基还有一点不同的地方,马林诺夫斯基研究的是遥远他乡的"异文化",其与他所研究的对象没有任何情感关系,是为研究而做的研究。而费孝通是在自己的本土家乡所做的研究,对他的研究对象充满责任与情感,因此,他是为了解决自身国家社会的实际问题所做的学问,其做学问的目的是为中国社会寻找一条发展之路。另外,马林诺夫斯基研究的对象是无文字原始部落,无法寻求历史脉络;而费孝通面对的中华民族是一个具有几千年历史的巨大文明体,面对这样的研究对象,学问怎么做?费孝通先生认为,在面对具有漫长历史的中国社会做学问,仅仅研究它的现状是不行的,必须关注其历史和传统。所以,他说:"我们的学问是要从历史里面出来的,也就是要从旧的里面长出新的东西来。"[⑥]他认为:"创造不能没有传统,没有传统就没有了生命的基础;同样,传统也不能没有创造,因为传统失去了创造是要死的。"[⑦]因此,他关心历史,关心传统也是在关心当下和未来;他关心学问,也是在关心学问如何可以更好地研究中国社会,更好地为人类创造新的生活而服务。

① 费孝通.对文化的历史性和社会性的思考[M]//中华炎黄文化研究会.费孝通论文化与文化自觉.北京:群言出版社,2005:511.
② 费孝通.文化的传统与创造[J].文艺研究,1999(3):28-34.
③ 费孝通.文化的传统与创造[J].文艺研究,1999(3):28-34.
④ 费孝通.重读《江村经济·序言》[M]//潘乃谷,马戎.社区研究与社会发展.天津:天津人民出版社,1996:26.
⑤ 乔健.试说费孝通先生的历史功能论[J].中央民族大学学报(哲学社会科学版),2007(1):7.
⑥ 费孝通.文化的传统与创造[J].文艺研究,1999(3):28-34.
⑦ 费孝通.文化的传统与创造[J].文艺研究,1999(3):28-34.

费孝通先生还认为："种子就是生命的基础,没有了这种能延续下去的种子,生命也就不存在了。"①因此,我们研究文化,一方面要研究它的历史,因为那是文化发展的基础;另一方面还要研究文化的基因,要发现基因的构成成分,这就是自知之明,也可以说是文化自觉。既然文化是有生命的,我们就"不能把文化埋起来,不提供它新的血液,那样它就会没有生命,就会死掉,这新的血液就是创造"②。他的这一观点,对我们今天如何理解传统及继承传统有非常重要的启发,尤其对我们今天的非物质文化遗产的保护工作具有指导性的意义。

将费孝通先生的这些思考转化到中国民间艺术的研究中,也是极富意义的。费孝通先生曾到中国艺术研究院做过讲座,晚年阅读过一些有关民间艺术研究的论文和著作。他对中国艺术研究院音乐研究所的原所长乔建中先生所著的《土地与歌——传统音乐文化及其地理历史背景研究》这本书很感兴趣,他指出:乔建中先生记录的"是民间的一个大矿场"③。他让大家不要忘记"这是我们国家花了几千年积累下来的歌唱的天地,音乐的天地"④。费孝通先生特别赞赏的就是,乔建中先生不仅是在旧纸堆里研究历史,还不断到田野中去做调查,然后把调查来的材料与从书本上学到的知识做对比,并讲出其中的道理,费孝通先生认为这就是研究艺术人类学应该走的道路。

费孝通先生对笔者当时的博士后出站报告《传统与变迁——景德镇新旧民窑业田野考察》很感兴趣,他认为:把景德镇陶瓷手工艺作坊复兴的"前因后果都分析了出来"⑤"很有意义,也很有价值"⑥。

费孝通先生的"迈向人民的人类学"观点发表后,影响到了许多的艺术人类学者。学者们一方面关注传统在现代社会的复兴问题,另一方面在实地考察的过程中,不仅立足于现实的状况,还注意挖掘历史,找到艺术现象发生的前因后果,并由此形成了中国艺术人类学本土理论特色的一部分。

三、有关人文资源的思考

费孝通先生对艺术人类学的影响,部分集中在他的系列有关人文资源讨论的文章中。有关这一问题讨论的背景是:2000年国家提出了西部大开发的战略,在这一战略中,许多专家提出了在西部经济大开发时,要注意保护西部丰富的自然资源和脆弱的自然生态,但却没有学者关注到西部的人文资源与文化生态方面的问题。这一问题引起了费孝通先生的关

① 费孝通.文化的传统与创造[J].文艺研究,1999(3):28-34.
② 费孝通.文化的传统与创造[J].文艺研究,1999(3):28-34.
③ 费孝通.有关开发西部的人文资源的思考[M]//方李莉.费孝通晚年思想录:文化的传统与创造.长沙:岳麓书社,2005:19.
④ 费孝通.有关开发西部的人文资源的思考[M]//方李莉.费孝通晚年思想录:文化的传统与创造.长沙:岳麓书社,2005:19.
⑤ 费孝通.文化的传统与创造[J].文艺研究,1999(3):28-34.
⑥ 费孝通.文化的传统与创造[J].文艺研究,1999(3):28-34.

注,他与笔者《关于西部人文资源研究的对话》中谈到了这一问题,引起了社会的关注,许多重要的媒体报道和转载了这一对话。

于是,在费孝通先生的支持和指导下,笔者申请到了由国家哲学社会科学基金艺术类资助的重点项目"西部人文资源的保护开发和利用"。同时还申请到了由科技部资助的国家重大项目"西北人文资源环境基础数据库",由笔者任课题组组长,费孝通先生为课题的总指导。这两个课题,一班人马,前者属于基础理论兼对策研究,后者主要是资料的梳理和数据库的建立。两项课题国家的支持力度都很大,课题组成员的学术实力也很雄厚,40多个单位的186位学者参与其中。该课题一共分为人文地理、文物考古、民俗、民间音乐、民间戏曲、民间工艺、民间美术、民间舞蹈等子课题组。从子课题的构成中,我们看到了民间艺术在其中的比例,可以说这一课题为日后中国的艺术人类学发展以及人才的成长打下了坚实的基础。

费孝通先生在指导这两个课题期间,对人文资源的概念以及研究的意义与价值有很深的探讨。这一探讨,不仅对中国艺术人类学的理论建构,对今天的非物质文化遗产的保护及文化产业、旅游业的发展等方面也都有非常重要的指导意义。

费孝通先生在他的系列讲话中,对人文资源进行了定义。他认为:"所谓的人文资源就是人工的制品,包括人类活动所产生的物质产品和精神产品。"[①]"人文资源虽然包括很广,但概括起来可以这么说:人类通过文化的创造,留下来的、可以供人类继续发展的文化基础,就叫人文资源。"[②]

费孝通先生认为,人类对人文资源的认识是逐步的,是在物质发展到一定程度后才能看得到的。[③] 也就是说,人文资源虽然自古以来就存在,但人类对它的认识和发掘却是近期的事情。对人文资源的认识和发掘是经济和社会文化发展到一定程度的产物。所以费孝通先生说,他曾"九次到兰州",以前关注的都是经济问题,在第九次时才开始"讲到了人文资源的问题"[④],就"意味着人们的思想感情已经开始产生变化了"[⑤],这种变化就是当经济发展到一定的程度时,人们开始追求情感的需要,开始出现文化产品,而到此时人们才会开始意识到,人类面对的不仅有自然资源,还有人文资源。

费孝通先生认为,"我们对自然资源已经了解了不少,逐步地明白了有天然气、石油、太阳能、核能等等"[⑥],但"对人文的资源也是一样,要有意识地去理解,去知道、去逐步明白,要

① 费孝通.关于西部人文资源研究的对话[M]//方李莉.费孝通晚年思想录:文化的传统与创造.长沙:岳麓书社,2005:97.
② 费孝通.关于西部人文资源研究的对话[M]//方李莉.费孝通晚年思想录:文化的传统与创造.长沙:岳麓书社,2005:97.
③ 费孝通.关于西部人文资源研究的对话[M]//方李莉.费孝通晚年思想录:文化的传统与创造.长沙:岳麓书社,2005:96.
④ 费孝通.九访兰州两次讲话[M]//方李莉.费孝通晚年思想录:文化的传统与创造.长沙:岳麓书社,2005:26.
⑤ 费孝通.九访兰州两次讲话[M]//方李莉.费孝通晚年思想录:文化的传统与创造.长沙:岳麓书社,2005:26.
⑥ 费孝通.九访兰州两次讲话[M]//方李莉.费孝通晚年思想录:文化的传统与创造.长沙:岳麓书社,2005:26.

把我们以前不知道的人文资源逐步挖掘出来"①。他认为:"20 世纪 20 年代的斯文哈定等一些外国探险家,到中国西北考察拿走了我们不少文物,虽然是一种强盗行径,但他们却帮助我们发现了这些东西的价值。"②当时的人们已经了解物质文化遗产的价值,但人类遗留给我们的不仅有物质的文化遗产,还有非物质的文化遗产。对于非物质文化遗产的概念,今天的人们已经很熟悉了,但在 2000 年的时候,人们还没有这样的概念和意识,当时对于作为非物质文化遗产的传统文化,尤其是少数民族的传统文化及其非物质文化遗产的认识是不够的。而费孝通先生从人文资源的角度,将物质的和非物质的文化遗产都包含在一起,让人们去认识,去保护、开发和利用这些珍贵的人文资源,在今天看来是具有超前意识的。这种意识在今天都还是具有指导意义的,尤其是在如何对待非物质文化遗产的传承与创新的问题方面,还有文化产业的发展方面,是具有启发性的。在我们国家将文化产业列为支柱产业、将文化部改成文化与旅游部的今天,这样的概念尤其重要。因为无论是文化产业还是旅游业要开发和利用的对象都必然是人文资源,产品又大都是艺术品。"文化产业""旅游业""非物质文化遗产""人文资源""艺术的传统与创新"等一系列的关键词将如何构成中国新时代经济与文化发展的新的增长点,有关这方面的讨论还没有得到真正的展开,因此,费孝通先生当年提出的这些概念是需要我们去进一步认真思考的。

四、从实求知的工作方法

费孝通先生认为,为什么中国的学者在认识人文资源方面的能力比较落后,就是因为不少学者"不会到活生生的社会生活中去体验,去了解事物真正的本来面目,所以对书斋以外的许多事情都不太了解"③。当我们不了解社会事实的时候,往往很容易在书斋里用拍脑袋想出来的所谓"理论"和"学问"去指导社会实践,这是非常危险的,就包括今天有些学者提出的非物质文化遗产的保护理论,是不顾社会事实,不关注民众的实际生活,也不关注民众的创造性劳动而臆想出来的。

针对这样的做学问的传统,费孝通先生提出:"今后我们要改变一下我们传统的做学问的方式,要提倡真正的深入到生活中去。"④"我们的知识是从哪里来的呢?我认为绝不会仅仅来自书本,而是在实践中,在实际的生活中产生我们的知识。"⑤正因为如此,当时费孝通先生对我们"西部人文资源"课题组的研究充满着期待。每一次笔者下田野,回到北京的第一件事就是去费孝通先生的家,带上自己在田野中收集到的文字、音频和视频的资料给老先生看。费孝通先生不仅听取编者的汇报,还亲自带领编者和其他课题组成员一起到西安博物

① 费孝通.西部开发中的人文思考[M]//方李莉.费孝通晚年思想录:文化的传统与创造.长沙:岳麓书社,2005:24.
② 费孝通.九访兰州两次讲话[M]//方李莉.费孝通晚年思想录:文化的传统与创造.长沙:岳麓书社,2005:26.
③ 费孝通.九访兰州两次讲话[M]//方李莉.费孝通晚年思想录:文化的传统与创造.长沙:岳麓书社,2005:24.
④ 费孝通.九访兰州两次讲话[M]//方李莉.费孝通晚年思想录:文化的传统与创造.长沙:岳麓书社,2005:24.
⑤ 费孝通.九访兰州两次讲话[M]//方李莉.费孝通晚年思想录:文化的传统与创造.长沙:岳麓书社,2005:24.

馆、兰州博物馆考察。

在考察中,他指出:"以前我们只看到了西部在经济和物质上的贫穷,却没有看到它在人文资源上的富有。"① 他还说:"我们到西部去考察,不仅是要记录西部人的文化和生活,去记录和研究他们的传统,还要善于发现他们的新的创造。"费孝通先生认为,"作为前人创造和遗留给我们的人文资源既需要保护",也"还是可以开发和利用的,是可以在新的历史条件下有所发展、有所作为的"②。但是这种有所作为,不是我们学者去作为的,而是当地老百姓去有所作为,而我们学者要善于发现和总结这些新的作为和新的创造,并将其总结出一种理论贡献给社会。因此,进入田野、观察生活就成为学者们做学问的很重要的治学道路。

他还认为,传统文化在新的一体化经济的冲击下,需要实行"创造性的转变"。也就是说,在传统的基础上进行创造性的发展。③ 所谓的创造性的发展,首先就要认识我们的传统,在认识的过程中"意识到和理解到我们有些什么样的、应该保留的优秀传统,并有意识地去发扬它和继承它"④。费孝通先生说,"这就是自知之明"⑤,也是文化自觉。从这里我们可以看到费孝通先生的文化自觉学术思想中最重要的一环,就是对自身传统文化的认识,并在认识的过程中就将它转化为我们今天可用的人文资源。由此我们也看到,费孝通先生所提出的人文资源,是可以与当代人互动,并能够成为当代文化生长的基础和土壤或种子的。

遵循费孝通先生的教导,笔者带领课题组的学者们在西部做了八年的实地考察,完成了70余个案例研究,编撰成了一套西部人文资源研究丛书,其中总报告书的题目为《从遗产到资源——西部人文资源研究》。笔者还先后完成了《从遗产到资源——以费孝通人文资源学术思想研究为起点》《从遗产到资源观点的提出》《论西部人文资源与西部民间文化的再生产》等论文。这些研究帮助大家认识到,遗产并不是一个死的过去,而是帮助我们产生原创性的中国当代文化和当代艺术的基础,是当代艺术创作可以不断挖掘的资源和宝库。

五、艺术与人类的美好生活

费孝通先生曾经提到,人们对"人文资源"的认识,是基于经济发展到一定的程度以后产生的认识,而人们对于艺术与生活的关系也是基于经济和社会文化发展到一定程度才进一步认识的。

费孝通认为,艺术化的生活,就是物质达到一定程度以后的一个高层次的追求,而这种

① 费孝通.九访兰州两次讲话[M]//方李莉.费孝通晚年思想录:文化的传统与创造.长沙:岳麓书社,2005:24.
② 费孝通.九访兰州两次讲话[M]//方李莉.费孝通晚年思想录:文化的传统与创造.长沙:岳麓书社,2005:24.
③ 费孝通.西部开发中的人文思考[M]//方李莉.费孝通晚年思想录:文化的传统与创造.长沙:岳麓书社,2005:94.
④ 费孝通.西部开发中的人文思考[M]//方李莉.费孝通晚年思想录:文化的传统与创造.长沙:岳麓书社,2005:94.
⑤ 费孝通.西部开发中的人文思考[M]//方李莉.费孝通晚年思想录:文化的传统与创造.长沙:岳麓书社,2005:94.

追求是需要有物质基础的,是人类社会发展到一定阶段以后的新需求。如何考虑这种新的需求,人类学家是有责任去做这方面的研究的。

他说:"我所提出来的'富民'是生活中最基础的东西,是要吃饱穿暖,这是作为第一步的要求。但作为第二步的要求,就不光是要吃饱,还要'鲜',要有味道。"①他认为:"在现代社会,人们还是在讲实用、讲技术,而不是讲味道、讲艺术。"②但如果社会往前发展,就有可能会"讲味道、讲艺术"③了,如果进入这样的一个意境,中国文化是有基础的,中国古代的文人生活实际追求的就是这样的一个意境,而且在我们的传统文化中,一直存在着这样的一种追求。

费孝通先生说:"中国人讲艺,是孔子讲的六艺,而不是六技,也就是说,艺同技是不同的。"④中国社会的发展,初始条件和历史的出发点就与西方当代文化有所区别,西方当代文化更多的是追求"技",所以科学技术得到了长足的发展。但随着社会的发展,人们有可能会在技的基础上,开始追求"艺",这样的追求可能会导致人类社会发展方向上的一种转变。费孝通先生在讲话中说,他"希望通过人类这样一次观念上的革命,而建立起一个美好的世界,一个艺术的世界"⑤。因为在这样的世界里,"人们将会从纯粹地追求物质享受中解脱出来,追求一种更有意义的非物质的精神享受,这样不仅能使自己的生活进入一个更高的境界,也可以使地球减轻不少的负担,从而能部分地缓解环境污染和自然资源被破坏的状况"⑥。

费孝通先生还认为:人作为一个生物体,需要营养、需要活动的空间,这和动物的要求没有什么区别⑦。但人类与动物相比较,还有一个超物质的文化空间,在这个空间里,人类需要有比动物更高的需求,这种需求就是文化方面的需求。从社会发展的趋势来看,这种超过一般的物质生活的需求,是人类未来前进的方向,如果朝着这条路线走,人类最终会走到一个艺术的世界里去。为此,费孝通先生认为,走向艺术世界"是人类文化的最后导向"⑧。这样的导向会要求大家不仅要满足于物质世界的科学发展,还要努力追求精神世界的美好创建。

费孝通先生讲这些话的时候,中国还是处于改革开放发展的中早期阶段,人们主要关注的还是科学技术的发展,主要追求的还是满足于物质生活的需求,所以,费孝通先生说,他的"这种讲法都是比较超前了,是将明天的话在今天讲了"⑨。但他之所以讲这些话,是希望大家回头去看看中国文化的传统,他认为,中国文化里至少有一种最接近这种高度艺术的成分。他认为,物质基础和科学技术的发展是非常重要的,艺术化的生活一方面要建立在物质

① 费孝通.更高层次的文化走向[J].民族艺术,1999(4):9-17.
② 费孝通.更高层次的文化走向[J].民族艺术,1999(4):9-17.
③ 费孝通.更高层次的文化走向[J].民族艺术,1999(4):9-17.
④ 费孝通.更高层次的文化走向[J].民族艺术,1999(4):9-17.
⑤ 费孝通.更高层次的文化走向[J].民族艺术,1999(4):9-17.
⑥ 费孝通.更高层次的文化走向[J].民族艺术,1999(4):9-17.
⑦ 费孝通.更高层次的文化走向[J].民族艺术,1999(4):9-17.
⑧ 费孝通.更高层次的文化走向[J].民族艺术,1999(4):9-17.
⑨ 费孝通.文化的传统与创造[J].文艺研究,1999(3):28-34.

文化高度发展的基础上,另一方面,艺术也需要利用高科技的成就而得到发展①。

由于费孝通先生关注艺术并不是关注艺术的发展本身,而是关注艺术与人类社会发展、与人类生活方式之间的关系,所以,他希望艺术家们在发展精英艺术的同时,"不要忘记了大众"②。他认为"艺术始终是属于大众的"③,他希望艺术家"不要脱离群众的生活,要进入群众的生活里面去,了解他们生活需要的是什么,帮助他们创造一种高层次的精神化的,也就是艺术化的生活"④,尤其是要为"先富起来了的人提供一个新的生活的方向,要让他们用挣来的钱创建一个美好的生活"⑤。

综上所述,我们可以看到,费孝通先生一生做学问的最大目标就是"迈向人民",脚踏实地地为推动人类社会的和平繁荣而服务。所以他的研究是紧随时代的,是问题导向而不是学科导向,是走向社会实践而不是在书斋里空谈。

他的这些思想和做学问的路子,极大地影响了中国艺术人类学的发展。在费孝通先生学术思想的照耀下,中国艺术人类学的研究一直紧随中国新的社会实践,在田野中不断理解和总结艺术在今天社会的价值,以及艺术在今天社会的建构中所发挥的作用,从某种程度来讲,中国艺术人类学的发展继承和发扬了费孝通先生的学术思想,并在此基础上高扬了"迈向人民的艺术人类学"的旗帜。

六、以艺术作为桥梁参与全球化建构

费孝通先生在晚年有一篇与笔者的对话录,题目为《全球一体化发展中所遭遇的文化困境》,这是当年笔者完成一篇有关《文化生态失衡问题的提出》的文章后,向费孝通先生请教时的对话。在这篇文章中,笔者主要讨论的是在全球化的背景中人类是否还能保护文化的多样性,如果失去了人类文化的多样性,人类社会的发展是否会面临一个文化生态失衡的问题。

费孝通先生很重视这篇文章,他说:"你触摸到了一个人类目前遇到的最根本的、最重大的问题。"⑥这个问题是"世界一体化的市场经济,需要一个大家共同遵守的文化规则和社会秩序,甚至要有共同的语言,共同的行为准则。这就不得不动摇各地方的本土文化所赖以生存的根基,文化的非地域化似乎是一个趋势"⑦,这种趋势就是全球不同文化要共同生活在一个统一的文化环境中,这是一件很困难,但又是不能不面对的问题。在这里有三个值得讨论的问题:第一,西方人造出了一个人工的物质环境和文化环境,但自己也还不适应;第二,

① 费孝通. 文化的传统与创造[J]. 文艺研究,1999(3):28-34.
② 费孝通. 文化的传统与创造[J]. 文艺研究,1999(3):28-34.
③ 费孝通. 文化的传统与创造[J]. 文艺研究,1999(3):28-34.
④ 费孝通. 文化的传统与创造[J]. 文艺研究,1999(3):28-34.
⑤ 费孝通. 文化的传统与创造[J]. 文艺研究,1999(3):28-34.
⑥ 费孝通,方李莉. 全球一体化发展中所遭遇的文化困境[J]. 民族艺术,2001(2):7-19,31.
⑦ 费孝通,方李莉. 全球一体化发展中所遭遇的文化困境[J]. 民族艺术,2001(2):7-19,31.

在当今的世界上,还有很多落后的国家没有参与创造这个环境;第三,一方面许多传统的国家需要适应由西方人建造的现代社会,另一方面,西方社会也要面临如何与这些发展中国家的文化发展相互协调。费孝通先生当年讲的这三个问题的矛盾,在当下已经越来越尖锐地凸现出来了,中东的伊斯兰国家与欧洲的矛盾,俄罗斯、中国与美国之间的矛盾,包括目前正在进行的中美贸易战的问题,等等,都是因为这三方面的矛盾没有能得到很好的解决。所以,当时费孝通先生思考的就是:如何避免造成各种文化的对立化,以保证整个世界能和平相处下去的这一大问题。

他得出的结论是,现在很多人都希望用传统的多元文化来对抗现代的一体化文化,但这种对抗最终是会失败的[1]。因此,各民族都要面临一个文化自觉的问题,也就是如何去认识每个民族自身的文化的问题[2]。同时还有如何面对其他文化,与其他文化和平相处的问题。因此,费孝通先生提出的文化自觉,并不仅仅是针对自身民族文化的重新思考,也包括了对其他国家民族的认识与思考,也就是说,他的这一学术思想是针对全球化而提出来的。

面对全球化,是否所有的文化都要无条件地交出自己的历史与传统,他认为,这在感情上是很难做到的,从客观规律上来看,也很难说是正确[3]。费孝通先生认为,西方所崇尚的物质文化可以解决许多问题,但有些问题是不能解决的,尤其是社会心理问题[4],物质层面难以解决的问题,是否能从精神层面来解决?物质层面的创造方面西方走到了前面,但在精神层面的创造方面是否可以允许不同的民族共同参与创建?

费孝通先生之所以在晚年思考艺术,是由于他开始认识到,艺术是解决人类冲突和隔阂以及沟通人类情感的一种工具和手段。他说:"我是一个研究文化的学者,对艺术虽然没有很深的研究,但通过当年做民族工作,组织民族文工团,认识到艺术在沟通各民族和各国之间关系的重要性,在这一点上我是有体会的。"[5]他讲这段话的背景是在20世纪50年代初,为了做好不同民族之间的团结与沟通的工作,在毛泽东主席的建议下,成立了中央民族访问团(就是费孝通先生讲的文工团),费孝通先生担任副团长。据费孝通先生回忆,当时的周恩来总理指示:访问团里的文化工作者要通过艺术来促进民族间的团结。

费孝通先生说,总理的想法很远大,他是想我们各民族团结起来,合成一个整体的中华民族,而加强凝聚力的办法,就是通过艺术[6]。他讲的这个例子就是在告诉我们,通过艺术来沟通各民族之间的相互理解是行之有效的办法,而这样的办法同样可以用在消除各个国家的文化隔阂和相互理解上面。他说:"美与不美的看法是从自己的文化传统中形成的,这是

[1] 费孝通,方李莉.全球一体化发展中所遭遇的文化困境[J].民族艺术,2001(2):7-19,31.
[2] 费孝通,方李莉.全球一体化发展中所遭遇的文化困境[J].民族艺术,2001(2):7-19,31.
[3] 费孝通,方李莉.全球一体化发展中所遭遇的文化困境[J].民族艺术,2001(2):7-19,31.
[4] 费孝通,方李莉.全球一体化发展中所遭遇的文化困境[J].民族艺术,2001(2):7-19,31.
[5] 费孝通.有关开发西部的人文资源的思考[M]//方李莉.费孝通晚年思想录:文化的传统与创造.长沙:岳麓书社,2005:14.
[6] 费孝通.有关开发西部的人文资源的思考[M]//方李莉.费孝通晚年思想录:文化的传统与创造.长沙:岳麓书社,2005:14.

由一个民族的历史所决定的。"①"但这并不限制我们欣赏人家文化的美,其他民族的美我们也可以喜欢"②。他讲的这些对美的看法,实际上是对他所讲的"各美其美,美人之美,美美与共,天下大同"的最好诠释。比如,以上讲的是"各美其美"和"美人之美",接下来要讲的就是"美美与共"的问题。他说:"但我们不要光是借鉴别人的东西,也要把自己好的东西拿出去,得到别人的欣赏。在这一方面要好好地发展。"③"要让人家认识到我们的美,我们文化历史的可贵,要用这些东西去打破中西文化之间的隔阂。"④他的这句话的核心内容就是,我们不仅要觉得自己美和会欣赏别人的美,还要能去贡献自己的美,让别人去欣赏。只有不同的国家和民族能够民心相通,情感相通,并能相互欣赏,世界才会走向和平与繁荣。这是费孝通先生对于今后艺术工作的一个期待,他希望,在未来可以通过艺术的交流和发展来"把全世界文化的隔阂消除一点,让中西文化能互相见面,互相理解,互相欣赏"⑤。这是一个非常人的期待,是值得所有的从事文艺工作的学者和艺术家们思考的问题。

七、文艺复兴与人类的未来走向

费孝通先生晚年关注艺术,主要是从未来人类的发展方向上去思考的,在他看来,人类的文化包括两个大的方面,一个是"技",一个是"艺"⑥,"技是指做得好不好,准不准"⑦,"可是艺就不是好不好和准不准的问题了,而是讲一种感觉"⑧。总的来说,"技"代表的是物质文明,"艺"代表的是精神文明。有关精神文明费孝通先生认为有两层意思,"一层是人的基本的感觉"⑨,"再进一层就是人的气魄,在这里人浓缩了自己的思想,自己的感觉,在一种自然的状态里面,也就是在一个美的状态里面释放出来了"⑩。他说:"如果我们的每一行都朝这方面去努力,朝艺术的境界靠近,而不是现在讲的科学的技术境界,这个世界就不同了。"⑪

笔者认为,他在这里讲的艺术的境界,包括了人的思想的自由和人性的解放,以及个人创造力的发挥。这样时代的到来,不仅需要物质基础,还需要有文化上的认识基础。在他提出这个问题的时候中国的经济尚处于刚刚起飞阶段,对文化的认识还尚未提到日常议事上来,人们最关注的还是物质文明的发展。所以费孝通先生说"我们现在讲艺术,还超前了一点"⑫,我们现在"讲的还是科技,是讲科技兴国。但我们的再下一代人,可能要迎来一个文艺

① 费孝通.九访兰州两次讲话[M]//方李莉.费孝通晚年思想录:文化的传统与创造.长沙:岳麓书社,2005:31.
② 费孝通.九访兰州两次讲话[M]//方李莉.费孝通晚年思想录:文化的传统与创造.长沙:岳麓书社,2005:31.
③ 费孝通.九访兰州两次讲话[M]//方李莉.费孝通晚年思想录:文化的传统与创造.长沙:岳麓书社,2005:31.
④ 费孝通.九访兰州两次讲话[M]//方李莉.费孝通晚年思想录:文化的传统与创造.长沙:岳麓书社,2005:31.
⑤ 费孝通.九访兰州两次讲话[M]//方李莉.费孝通晚年思想录:文化的传统与创造.长沙:岳麓书社,2005:31.
⑥ 费孝通.更高层次的文化走向[J].民族艺术,1999(4):9-17.
⑦ 费孝通.更高层次的文化走向[J].民族艺术,1999(4):9-17.
⑧ 费孝通.更高层次的文化走向[J].民族艺术,1999(4):9-17.
⑨ 费孝通.更高层次的文化走向[J].民族艺术,1999(4):9-17.
⑩ 费孝通.更高层次的文化走向[J].民族艺术,1999(4):9-17.
⑪ 费孝通.更高层次的文化走向[J].民族艺术,1999(4):9-17.
⑫ 费孝通.更高层次的文化走向[J].民族艺术,1999(4):9-17.

的高潮,到那时可能要文艺兴国了,要再来一次文艺复兴"①。

费孝通先生曾说西方文艺复兴"是对人自身的自觉"。从文艺复兴到19世纪,西方出现过"人的自觉",而今天面临重大的社会转型,也许还需要"人类对自身文化的自觉",也就是说,费孝通先生提出来的"文化自觉"含有文艺复兴的意义,所谓的文艺复兴就是人类文化上的一场反思和进步,其往往是通过艺术的形式来表达的。

当然,这里提出来的文艺复兴与西方欧洲的文艺复兴,并不完全一样,西方的文艺复兴是对宗教桎梏的反抗和反思,而今天的文艺复兴是对现代化的对抗和反思。但它们有两个方面是相同的,一个方面都是在古代文明和传统里找资源,就像当年欧洲的文艺复兴是到古希腊文化中找资源一样,费孝通先生提出来的"中国式的文艺复兴"也是在传统中找资源,这个传统可以伸向古代,也可以伸向民间,因为"礼失求诸野",中国许多的传统文化就隐含在民间;另一方面都将以艺术作为表现的形式和思考的载体。既然"文艺复兴"部分是以艺术为载体,首先要讨论的就是艺术创作的方向问题,费孝通先生说:"现在的创作者只是跟着西方走,我认为这不是一个很健全的方向。"②因为当时费孝通先生正带领笔者在西北地区考察人文资源,所以,费孝通先生认为,西北各地的民间的艺术非常丰富,比流行的香港艺术更是丰富多了。针对这一情况,费孝通先生指出:在这些丰富的中国民间文化和艺术中"必然有比较丰富的内容可以满足我们中国人的精神生活需要,特别在人和人的关系方面,生活的艺术、艺术的生活方面,从事文艺工作的人应当从这些方面入手,认识中国文化的性质、我们自己已经有的底子"③。这些话是费孝通先生针对我们去西部地区考察人文资源所说的话,今天我们读起来,不仅是亲切,而且觉得费孝通先生当年的这些思想对于今天的中国发展非常重要,也就是在20年前他就提出了要复兴我们的传统文化,要以传统文化作为资源创造我们新的文化的问题。

费孝通先生讨论艺术的主要目的,不仅仅是为了关心要创作什么形式的作品,他更关心的是艺术与文化、与生活的关系,所以他提出了"生活的艺术、艺术的生活"这样的思考。而且他认为,曾在欧洲发生的文艺复兴,是当时的人类社会对人自身的理性的认识,而当今人类社会所面临的文艺复兴是对人类自身文化的认识,因此,是从"生活艺术化"开始的,所谓的生活艺术化就是要建立一个新的生活样态,这种生活样态是从复兴传统文化开始,到最终则是要建立一个新的生活模式。

为此,费孝通先生认为,现在需要产生一套大家都能接受的、能满足人们现时精神生活要求的文艺样式。这包括很多方面,从文艺作品、从画图到生活用具,都包括在内④。他当时讨论这个问题的时候,在国内的学界还很少有人关注这个问题,但今天,在当代艺术界,艺术家们都在探讨艺术回到生活现场,在美学界,学者们都在讨论审美日常化的问题,而从国家

① 费孝通.更高层次的文化走向[J].民族艺术,1999(4):9-17.
② 费孝通.走到民众中去[M]//方李莉.费孝通晚年思想录:文化的传统与创造.长沙:岳麓书社,2005:123-130.
③ 费孝通.走到民众中去[M]//方李莉.费孝通晚年思想录:文化的传统与创造.长沙:岳麓书社,2005:123-130.
④ 费孝通.走到民众中去[M]//方李莉.费孝通晚年思想录:文化的传统与创造.长沙:岳麓书社,2005:123-130.

发展的趋势来看,政府提出了"美丽乡村建设""美丽中国"建设等概念,这些概念都不仅与艺术有关,还与本土的母体文化有关。在传统中,在自身的母体文化中寻找新的文化发展的资源和基础,这样的文化复兴现象不仅出现在中国,也出现在世界上许许多多的不同国家和民族中。最能让大家关注到的就是非物质文化遗产的保护工作,其由联合国教科文组织推广到世界不同的国家。笔者认为,这既是属于费孝通先生提出的"文化自觉"现象,也是属于费孝通先生提出的"文艺复兴"现象。

费孝通先生说,经济"底子发展之后,还要有一个文艺发展的高潮"[①]。我们应该为此做好准备,他接着又说:"这不是哪一个人要准备的,是要在人心中自然地发生出来的。"[②]这种自然地发生出来,正是因为"生存问题解决了,就会去进一步追求美好的生活,这样生活艺术化才会有基础"[③]。而艺术化的生活的出现,也是文化自觉思想发展的重要基础,因为艺术化的生活,首先关注的是生活的艺术形式,而任何艺术形式都是文化的载体,即文化的内容决定艺术形式的构成,所以这里就涉及了一个我们的艺术化生活承载的文化内容是中国式的还是西方式的问题了,而当今在中国社会出现的"中式时尚""中式审美价值""中式当代艺术",正是对费孝通先生文化自觉的实践,也是费孝通先生所期待的"文艺复兴"现象的到来。

八、结语

以上有关讨论费孝通先生的思考与文章主要集中于笔者所编撰的《费孝通晚年思想录——文化的传统与创造》文集中,通过梳理,我们看到其讨论的内容主要是集中在文化创新与传统文化的关系、文化遗产与文化资源之间的关系、艺术与未来生活的关系、文艺复兴与人类未来走向等几个方面,而这些方面基本都是属于精神文明范畴,大多是以艺术的形式表达出来。

以往,整个社会还是比较多地关心物质文明和科学技术。但时至今日,人们越来越意识到精神层面和文化层面的问题变得越来越复杂,越来越重要。其不仅关系到未来人类是否能过美好生活的问题,还将关系到人类是否能过安定、和平及繁荣的生活问题,因为全球化所引发的文化认同及文化争辩的问题越来越凸显,如何做到"各美其美,美人之美,美美与共,天下大同",的确已经成为一个值得探讨的问题。

因此,我们需要有一支专门的团队从文化和艺术的角度来思考这一问题,为此,笔者到中国艺术研究院以后,一方面从事艺术人类学研究和教学,另一方面成立了一个艺术人类学研究所,希望由此建立一支学术队伍来沿着费孝通先生提出的学术思考,通过大量的田野实践来研究这一方面的学术问题。后来,在费孝通先生的鼓励和支持下,于2006年成立了中

① 费孝通.走到民众中去[M]//方李莉.费孝通晚年思想录:文化的传统与创造.长沙:岳麓书社,2005:123-130.
② 费孝通.走到民众中去[M]//方李莉.费孝通晚年思想录:文化的传统与创造.长沙:岳麓书社,2005:123-130.
③ 费孝通.走到民众中去[M]//方李莉.费孝通晚年思想录:文化的传统与创造.长沙:岳麓书社,2005:123-130.

国艺术人类学学会,通过十几年的努力,学会从成立时不到一百位会员,发展到了来自三百多个高校的一千余位会员的规模。在这样一个跨学科的平台上,大家形成一个学术的共同体,出版了大量的学术成果,完成了许多国家重大重点课题,为中国的非物质文化遗产保护工作、美丽乡村建设工作、全面复兴中国传统文化的工作等做出了重大的贡献。

回望过去所走过的路,笔者深切地认识到了费孝通先生当年的高瞻远瞩,也真正地理解了当年费孝通先生为什么鼓励笔者建立艺术人类学的团队来研究这些问题。这和他当年提出的"迈向人民的人类学"一样,我们所做的研究也是他为我们所指出的"迈向人民的艺术人类学",是根据社会发展及社会需要所做的学问。

2006—2016中国艺术人类学研究范式与特征
——以中国艺术人类学学会的数据与文献为例

安丽哲/中国艺术研究院艺术人类学研究所

中国艺术人类学学会的成立是中国艺术人类学发展史上的一个重要节点,这也是中国艺术人类学研究的一个分水岭,标志着中国艺术人类学发展有了正式的组织、稳定的研究力量以及较为一致的研究对象和方向。中国艺术人类学学会成立以来,发展极其迅猛,不仅对于艺术人类学的发展、中国非物质文化遗产保护、艺术学及其各个门类艺术学科的研究产生了重要的影响,还推动了民俗学、人类学等学科的进一步发展。这些发展和影响目前迫切需要一个梳理和总结,从而让我们回顾过去,并能够在此基础上形成中国特色的相关理论,实现中国艺术人类学能够屹立世界之林,为世界艺术学研究与人类文化研究作出自己的贡献。中国艺术人类学学会的数据与文献不一定能够反映出中国艺术人类学研究的全貌,但是却可以反映出近年来中国艺术人类学研究的一些主要的研究范式与时代特征。

一、2006—2016艺术人类学学会的成立与学术活动概述

在中国社会学与人类学奠基人费孝通先生的积极倡导下,在文化部、中国艺术研究院的鼎力支持下,由方李莉、周星、廖明君、麻国庆等学者发起,经多方准备,于2006年12月23日,中国艺术人类学学会成立大会暨学术研讨会在中国艺术研究院举行。中国艺术人类学学会是由民政部批准、由文化部直管的国家一级学会。至2016年,中国艺术人类学学会的会员总数已由最初的100余人发展到900余人,这些会员来自国内外300多家大专院校与研究机构。在这10年间,学会已经召开了10次较大规模的会议,每次会议都云集了国内外艺术人类学研究领域的众多学术科研力量,每次取得的成果较为集中地代表国内艺术人类学发展的状况,总共收到的论文数量已达986篇。随着中国艺术人类学学会的发展,艺术人类学研究的队伍也日益壮大,中国艺术人类学研究也进入一个迅猛发展的时期。中国艺术人类学学会的成立对中国艺术人类学的发展起着非常重要的作用,而中国艺术人类学学会的学术发展史也成为中国艺术人类学一个时代发展的缩影。

中国艺术人类学学会成立的同一年,正好是我国非物质文化遗产保护工程正式启动的时候,2006年6月公布了第一批国家级非物质文化遗产名录,相关学界也对非物质文化遗产

的保护工作空前关注。中国艺术人类学学会成立后的其中一个重要宗旨就是积极参加国家文化遗产保护工程的相关工作,并以艺术人类学田野工作方法的优势,为非物质文化遗产保护工作提供可靠的资料与必要的理论支持。当时,在成立大会上除了对艺术人类学的可能性与价值进行探讨外,如何保护非物质文化遗产也成为一个主要研究议题。这次会议明确了田野调查是艺术人类学研究的主要方法,而大多数的田野调查均指向了民族民间的艺术文化。2007年,中国艺术人类学学会召开了一次专门讨论"非物质遗产中的田野工作方法"的学术研讨会。此次会议取得的学术成果主要表现在以下三个方面,首先是关于手工艺和身体技艺传承的方式与知识谱系;其次是传承人的相关生存策略;最后是关于少数民族的文化艺术事项的变迁。随后于2008年召开的主题为"技艺传承与当代社会发展"的中国艺术人类学国际会议,吸引了来自美国、英国、法国、日本、韩国等西方和东亚进行相关研究的学者,这标志着中国艺术人类学的研究进入国际讨论的范围。2010年与2011年相继召开的国际学术研讨会,主题分别是"非物质遗产保护与艺术人类学研究""以艺术活态传承与文化共享"。这两次会议的内容,基本上是对此前数次会议主题的延伸和继续,主要探讨的焦点及取得的成果有:民族民间文化遗产的整理和研究;传承人的发展和保护;技艺传承如何与学校教育方式相结合;文化生态博物馆建立的意义;当代民间文化及少数民族文化再生产的方式;在市场、学者、政府等各种力量博弈下如何进行文化重构等。2012年的中国艺术人类学学会的国际研讨会的主题是"中国少数民族地区的民族民间非物质文化遗产保护与艺术人类学研究",在对艺术人类学的学科建设以及对非物质文化遗产保护工作探讨的基础上,从方法论上明确了纵向研究需将历史文献与现实现状进行对比研究,横向研究需将不同民族或不同技艺的同一个问题进行对比研究。2013年的会议主题为"艺术人类学与文化遗产研究",此次会议除了颁发首届费孝通艺术人类学奖之外,还取得了两个方面的成就:一是从艺术人类学的学理来探讨文化遗产的保护及价值;二是一些国外学者带来了其他国家与民族有关文化遗产保护的值得我们参考的经验。2014年的会议主题为"文化自觉与艺术人类学研究",此次会议的与会者研究的对象与讨论的内容较往年出现了较大变化。由于非物质文化遗产保护至此已进行8年,许多在初期已灭绝的文化遗产出现了再生现象,旅游与市场对传统技艺的冲击也已成为常态,众多研究者除了一部分继续关注非物质文化遗产保护过程中出现的各种问题外,另一部分的关注点则从少数民族的小众艺术逐渐转移到大众艺术,从民间田间地头转移到城市中的街头、广场与舞台。关注大众艺术,关注都市艺术,预计将成为今后艺术人类学发展的一种趋势。

 2015年的会议主题为"艺术人类学与当代社会发展",此次会议主要聚焦于艺术人类学研究在当今社会中的重要意义,突出了在当前社会,艺术人类学研究需要注意的三个关系。第一,艺术与时代的关系。例如,人们当下的消费观念正在从物质消费向精神文化即非物质消费转移。在这样的过程中,文化、图像、符号、历史知识包括城市景观等都成为可以消费的对象,而这些都需要艺术的表达,才能得以消费。因此,这个时代是艺术回归生活的时代,人类社会进入了一个审美性的现代化时代。第二,传统与现代的关系。传统与现代并不是对

立的。所有的文化遗产都在被开发,再用艺术表达出来,从而变成了文化的资源。第三,全球化与地方文化之间的关系。以前我们会认为全球化与地方文化是对立的,全球化的发展会湮灭地方文化,但是我们现在发现其实全球化后,多元化反而更加多元。在高科技的互联网和新能源时代,社会随之发生新的转型,而以田野研究为首要方法的、紧紧跟随时代变迁的艺术人类学的研究同样如此。早期文化人类学由关注静态的文化法则逐渐转变为关注本土文化与外来文化接触后产生的文化变迁,还有区域移民造成的文化"同化"与"冲突",再到对"文化的重构与再造"的关注,我们也可以将其称为"文化的再生产过程"。艺术人类学的研究脱胎于文化人类学,这个过程也成为艺术人类学研究的一个阶段史。2016年,中国艺术人类学学会国际学术研讨会讨论的主题是"艺术人类学视野下的当代社会建构",与会的学者奉行中国艺术人类学学会"从实求知"的研究宗旨,从设计、音乐、舞蹈、文学、美术等各个角度带来了来自田野的一手材料。这些调查对于中国非物质文化遗产保护提供了不同阶段的案例,从宏观及微观的角度为保护提供了理论指导及建议。同时,这些个案从各个门类艺术角度出发,采用人类学方法对于传统艺术项目进行了解读与分析,从而为未来成为新的历史时期中文化的一部分奠定基础。有的学者从门类艺术人类学的发展出发,推演了中国艺术人类学未来发展方向就是关于跨界族群的研究,有的学者从文献角度整理了中国与西方艺术人类学发展的历程。

二、中国艺术人类学学会会员的学科背景与研究倾向

中国艺术人类学学会会员的学科背景情况对于研究会员的学术倾向及特征有着非常重要的参考作用。在对中国艺术人类学学会会员的学科背景的数据进行分析之后发现,主要的学科背景分为三个类型:首先,会员数量最多的类型是综合性大学的艺术院系以及人文院系的学者,占总数的70%,如清华大学美术学院,东南大学艺术学院,江南大学设计学院,华中师范大学音乐学院,苏州大学纺织与服装工程学院,南昌大学戏剧影视学院,青海民族大学艺术系等,这个类型属于占绝对优势的群体;其次是来自综合性大学中的有社会学、民族学、人类学、民俗学背景的会员,占到总数的11%,如北京大学社会学系,复旦大学社会科学高等研究院,厦门大学人类学系,北京师范大学民俗学与社会发展研究所,中山大学人类学系,中央民族大学民族学与社会学学院,中国人民大学社会与人口学院等;再次是学科背景为艺术专业学院及研究机构的会员,占总数的9%,如中央音乐学院,中国戏曲学院,北京舞蹈学院,南京艺术学院,四川美术学院,中国艺术研究院等。除此之外,还有10%的会员没有注明自己的学科背景。如果我们对于会员的学科背景进行二元划分的话,即将其分为"艺术"相关专业以及"非艺术"相关专业的话,艺术类别的至少占到总数的79%。

艺术人类学作为交叉学科,研究者多来自不同的学科,研究目标也不尽相同,这就使得学者们在研究过程中对"艺术人类学"中的"艺术"与"人类学"两元素关注点有所不同。在历年提交的学会论文中就可以清晰地体现这一点。在研究对象上,主要体现出两个向度:一是

通过艺术具体的表征去分析人类行为、思维乃至人类学会结构主要属于人类学、社会学等学科范畴;一是通过用人类学的方法来研究艺术发生与发展以及各种形态与规律,乃至含义,研究对象落脚于艺术学,主要归属于艺术学学科的研究范畴。

我们权且从研究的终极对象来判断大家对艺术人类学学科概念的理解。中国艺术人类学学会会长方李莉研究员的观点是:艺术人类学是20世纪80年代由西方传入中国的一项研究方法,也可以称之为是一门学科,主要以人类学的角度研究社会的艺术现象[①]。郑元者教授在对艺术人类学学科定位上认为,艺术人类学是"一门立足于人类学的立场和方法、从艺术的角度研究人的学科"[②]。王建民教授也持有同样观点,"艺术人类学是运用人类学的理论与方法,对人类社会的艺术现象、艺术活动、艺术作品进行分析和阐释的学科,是文化人类学的分支学科之一"[③]。由此形成了"艺术的人类学研究"或"人类学的艺术研究"等不同的视角。

通过数据分析我们可以看到,在中国艺术人类学学会会员中,艺术学类别学科背景的研究者远远高于其他非艺术学科背景的会员。由于艺术类的占绝对多数,我们将其直接分为艺术类别与非艺术类别。在中国艺术人类学学会中,为什么艺术门类学科背景的研究者占绝大多数呢?这应该与艺术人类学研究在艺术学、人类学或者社会学、民俗学等专业中的不同地位有关。以人类学为例,人类学目前分支众多,并日趋细化,如经济人类学、心理人类学、生态人类学、语言人类学、城市人类学、认知人类学等,加上文化人类学与社会人类学,有23种之多。在人类学领域中,从事艺术人类学研究属于少部分对于艺术感兴趣的老师并且学校中有与艺术专业基础和生源的院系。社会学与民俗学同样如此。而艺术学以及各个门类艺术的研究者将人类学方法引进从而解决对民间艺术研究的问题。首先,由于我国民间艺术资源丰富,各个门类艺术本身具有对民间艺术的关注,并有着田野调查的习惯,尤其是传统三大样,民间戏曲、民间音乐、民间美术。具有反思性的更规范的人类学田野调查方法为各个门类民间艺术的研究注入了新鲜血液,于是,在艺术研究领域,用人类学的方法来研究民间艺术逐渐形成一股潮流。其次,2006年,中国非物质文化遗产保护工作开启,由文化部提出,各地的文化管理部门开始成立非物质文化遗产的相关部门。各种非遗项目的申报也开始落实到具体的艺术研究相关机构或者大学里面的艺术学院系,包括各地的文化馆、群艺馆等处。这是一场自上而下的运动,理论上也是非常重要的推动力量,推动了关于研究对象是民间艺术,运用人类学方法进行调查的方式的形成。整个时代环境,促成了政府力量,而政府力量又极大地推动了艺术人类学的发展。最后,文化部自上而下更早期一些进行的十大集成工作,已经在整个系统内部,自县级到省级各研究机构培养了一批相关工作者,都是对于民间艺术关注的研究者。十大集成的很多成员继续进行艺术类研究工作。这在客观上为艺术领域中的艺术人类学研究者提供了人员因素。这几个方面也决定了,当前我国时

[①] 方李莉.中国艺术人类学发展之路[J].思想战线,2018(1):8-20.
[②] 郑元者.艺术人类学的生成及其基本含义[J].广西民族学院学报,2006(4):2-7.
[③] 王建民.艺术人类学新论[M].北京:民族出版社,2008:154.

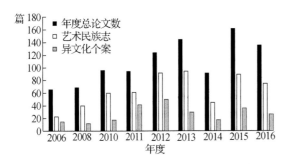

图1 9次艺术人类学学术会议论文总数、艺术民族志与异文化个案论文数量

代背景下,艺术学以及各个门类艺术里面的学者从事艺术人类学研究的人占多数的事实。

我们再来分析历年中国艺术人类学学会会议论文中的艺术民族志的比例与数量,可以看出,自2006年起到2016年共9次艺术人类学学术会议所收到的论文总数中民族志的占比分别是:35%,58%,63%,65%,74%,66%,50%,56%,55%(见图1)。

我们发现,在2006年中国艺术人类学学会成立大会中,收到的论文是理论类别的居多数,而民族志的文章处于少数,究其原因,是当时中国艺术人类学成立之初,艺术人类学的理论与研究的方法急需探讨,所以造成了第一次会议中的这种现象。然而在成立大会上,学者们一致认同艺术民族志是艺术人类学研究的最主要的方法。在每次会议的总论文集里总是包含有一定的其他类的——既不算理论也不算民族志的文章,排除这些因素就可以看到在2008年以及之后的会议论文中,民族志的篇数一直占总篇数的绝对多数。张荣华先生回忆,费孝通先生曾说过这样一段话:"为什么中国的人类学没有自己的理论?是因为我们的个案积累不够,所以无从获得一般性理论。而西方人类学已有上百年,他们积累了大量的田野材料。"大量来自田野中的艺术民族志,为中国艺术人类学理论的发展以及非物质文化遗产的保护奠定了非常重要的基础。

三、2006—2016艺术民族志研究范式总结

总结2006—2016这10年来中国艺术人类学国际研讨会中收到的所有的艺术民族志论文,可以得到以下5种主要研究范式:对艺术本体的田野考察记录;艺术本体与主体的相关文化变迁;艺术项目的文化功能与象征研究;艺术形象的阐释与解析;从艺术事项或活动分析人类信仰与行为、情感、思维等。这些范式的提出是对过去10年以来中国艺术民族志发展的一个总结,并可以给初学者提供一定的参考。

(一)关于艺术本体的田野考察记录

这部分是历年艺术民族志中数量最多的,占有最大比例的类别与范式。举例来说,主要关注的是各种民族民间的身体技艺的操作和流程,手工技艺的制作流程方法的记录等,侧重于对现实生活中,不同艺术本体的形态、分类、风格等的记录。2011年在云南省玉溪召开的艺术人类学学术研讨会上,曾发生过一场争论,有部分学者对于各种艺术田野民族志的学术合理性提出了质疑,认为这种"单纯的现象记录和情况介绍"并没有任何学术意义。这也显示出艺术人类学研究采用田野调查方法面临的一些问题,有部分学者通过几天的调查并进

行粗略的概述自然不能称得上合格的民族志,那样的研究确实没有意义,然而对于大多数研究者千辛万苦拿回来的一手材料,还是非常有意义的。著名人类学家罗伯特·莱顿也曾谈到过这个问题,他说早期的西方人类学理论构建均是得益于丰富的田野考察资料,那些被称为"摇椅上的人类学家"的研究基础就是其他人丰富的田野笔记以及各种实物资料。对于一些濒临消亡和急剧变化的传统艺术事项的记录,更是对民族文化极其珍贵的数据库资料。在这十年来的论文集中,该类型的民族志从题目上来说,多数会出现"……现状研究"这几个字,并且是数量最多的研究类学,属于人类学的一般性描写。

(二) 艺术本体与主体的历时性变迁研究

该类型的民族志最能体现时代急剧变化的特征,主要关注的是研究艺术本体与主体传承在社会转型过程中,产生了哪些变迁并对变迁的原因进行分析。在全球化、城市化、信息化等促成的社会极速变革的时代大背景下,各种有着悠久历史的艺术本体开始产生相应的极速的变迁。面临生存土壤的变化,原有的传统艺术项目或者消亡,如有些地区的民族服饰完全被汉族服饰所代替;或者只剩下形式,如有的仪式活动变成艺术展演;而有的则能够适应时代产生转型并发展壮大,如东阳木雕、潍坊风筝等。这一研究类型的论文在2012年之前常见的题目是"……的变迁",到了2012年之后则逐渐变成"……的再生产"。这部分写作范式的题目还常常出现一个名字"……传承方式的变化"。这部分的民族志数量也是占有相当大比重的类型。

(三) 关于艺术的文化功能与象征研究

还有一类较为普遍的研究范式是关于艺术的文化功能及象征的研究,英国著名文化人类学家马林诺夫斯基的文化功能论是这个范式研究的主要理论基础。在学会成立初期的论文集中,此类民族志的研究主要关注的是与艺术相关的仪式,以及该仪式在人类文化中起到的作用,并分析了该艺术事项在传统农业社会或者渔猎社会中的功能与象征意义。该类研究从2015年之后发生了显著的变化,逐步开始关注传统艺术在现代社会中的功能,以及传统艺术功能与象征如何在现代社会中应用。体现在论文集中,表现为关于日常生活审美化、传统艺术因素的现代应用设计、手工艺产业化探究等研究的兴起。这一类民族志题目没有太多统一的特征,不过在关键词上仍然常常出现"功能""应用"以及"象征"等词语。

(四) 对艺术文本的阐释

正如前文所述,研究者的学科背景决定了他们研究的关注角度与对象。由于中国艺术人类学学会的会员绝大多数具有艺术学或者艺术门类的学科背景,这些学科的传统研究范式主要是对于艺术本体的研究,当他们进入艺术人类学的研究之后,最常用的研究思路是将艺术文本还原到文化语境下进行新的阐释与还原,这是对于以往艺术学以及门类艺术的极大拓展,开阔了研究思路,并逐渐形成中国民族民间的艺术理论基础。这也成为这10年来,

艺术人类学研究的一个典型研究范式,其中,对于少数民族无文字记录的造型艺术的阐释尤为突出。号称现代语言学之父的法国著名学者费尔迪南·德·索绪尔的符号学理论,将符号分为"能指"和"所指"两部分。当代美国著名人类学家克利福德·格尔茨倡导运用社会心理思维方法,去阐释文化系统内部的成员如何运用这些符号交流自己的世界观、价值观以及社会情感。这些理论成为该类型研究的重要参考理论,也成为这些民族志中引用最多的西方理论。这些民族志论文的题目经常是"……的阐释"或者"……的解读"。

(五)从艺术事项与活动分析人类信仰与行为、情感、思维等

该类型的研究范式与前面几种不同,研究向度更明显体现在通过艺术的相关事项与活动去研究人的问题。这一类的研究主要集中在具有人类学学科背景的研究者中,有少量具备艺术学学科背景的研究者也在进行此类研究。在这些民族志中,最常见的研究是从艺术作品、工艺品等的文化功能里发现文化认同,或者进行集体无意识的行为分析。《艺术人类学》的作者,英国的罗伯特·莱顿教授近年来在中国山东农村对于年画的考察就是这类民族志的典范。他通过潍坊杨家埠、聊城东昌府、平度宗家庄三个地方的木板年画表征以及与仪式行为的联系揭示人们行为与信仰认知的关系[①]。还有中国学者以唐卡民族志为例,去探讨艺术活动中更丰富的情绪情感的感知和表达。

四、2006—2016 中国艺术人类学发展的特征

在对中国艺术人类学学会成员学科背景以及历年来的学术成果进行梳理的时候,中国艺术人类学发展的特征也逐渐显现出来,主要体现在以下三个方面。第一,中国艺术人类学研究的总体向度是用人类学的方法来解决艺术的问题(我们前面提到的中国艺术人类学研究的两个向度,即用人类学来研究艺术的东西,或者是通过艺术来研究人的文化与情感等),然而根据我们做的会员学科背景分析发现,艺术学科背景的人占了绝大多数,而非艺术学科背景的人只是少数。这就决定了中国艺术人类学这个阶段研究特色就是以第一个向度为主,即以人类学的方法来研究与艺术相关的问题。需要补充的是,在笔者与英国人类学家罗伯特·莱顿的访谈中得知,欧洲艺术人类学研究者主要来自人类学,明显迥异于中国当前的艺术人类学研究。这就造成了中西方艺术人类学在研究过程中的关注点的不同。中国艺术人类学研究在这十年中关注最多的是每一门艺术在现当代的变迁过程与表现,其实构成了各个艺术门类的现当代史;同时,将门类艺术的研究进行了更加深入地拓展,由以前较为单一的研究过渡到将门类艺术置于人类文化环境、地理环境中去探讨,也为门类艺术以及艺术学的理论研究积累了大量的一手资料。

第二,中国的艺术人类学研究主要是本土性研究,这点和欧洲一直做的异文化研究不太

① 引自罗伯特·莱顿教授在 2016 年度的中国艺术人类学年会上的题为《门神与灶神:我们能从故事讲述方式的变化中学到什么?》的报告。

相同。这个特点也主要由两个方面所决定,首先,中国有诸多少数民族,而且经济发展极度不平衡,导致发展的阶段不相同。这也就造成了不管是少数民族还是汉族的民间艺术,保存的资源与内容都非常丰富,而且从学科角度讲,中国的门类艺术以及艺术学都急需一手材料进行理论建构。其次,这是由中国现阶段的社会经济发展阶段与西方的不同导致。长期以来,由于各个高校以及科研机构海外研究经费的缺乏,也造成了其大多数不能支撑在海外做田野考察。当然中国经济近年得到了很大的发展,国家在科研方面的投入也日益加大,这个情况在近些年得到了很大的改变。

第三,中国艺术人类学的发展与非物质文化遗产保护的发展有着紧密的联系。改革开放后,中国加快了工业化与城市化的进程。作为传统民族民间文化艺术项目生存土壤的环境发生了变化,大量不能适应时代发展的传统民间文化艺术项目随之消失。随着联合国教科文组织对非物质文化遗产保护概念的提出,我国对非物质文化遗产保护越发重视起来,从上到下组建了各个级别的非遗中心,并展开了大规模的调研以及选拔非物质文化遗产名录以及传承人的活动。这种政府层面对于非遗的支持也为中国艺术人类学的发展起到了推波助澜的作用,同时中国艺术人类学的发展也为非遗工作展开提供了理论、研究方法和人员的支持。在中国艺术人类学学会历年出版的论文集中,可以看到大量有关非物质文化遗产保护的论文,这也成为该时期中国艺术人类学发展比较特殊的第三个特点。

今天需要什么样的艺术人类学
——新时代中国艺术人类学发展的新的生长点

董 波/内蒙古师范大学音乐学院

中国特色社会主义进入了新时代。新的时代为中国艺术人类学发展提供了新的发展机遇,也提出了新的挑战。中国艺术人类学应如何迎接机遇,又如何面对挑战,本文试作探讨。

一、在新时代全面总结中国艺术人类学研究的成果

中国艺术人类学的研究成果如何,从目前掌握的资料很难全面、准确地加以概括,因而以目前掌握的历届艺术人类学会议讨论的内容为例,在有限范围内加以简单地总结和归纳,旨在以点带面,以小见大,以局部见整体。

(一)中国艺术人类学的学科基本问题

1. 知识与方法

任何一门学科都是由学科知识体系和方法构成的。艺术人类学也同样是由学科知识和方法构成的。美国密西根大学著名教授谢宁于 2002 年 10 月 21 日在北京大学的演讲中说:"我认为社会学的核心并不是知识,并不是关于社会的知识,而是得到知识的手段和方法。"[1] 这里虽然强调研究方法对社会学的重要性,但也在某种程度上说明社会学由知识和方法构成。那么作为与社会学关系非常紧密的艺术人类学也不例外,也有它学科的知识和方法体系。

2. 理论与实践

任何学科既有理论性,又有实践性。同样,艺术人类学的学科属性既有理论性,也有实践性。它既不是空洞的理论,也不是简单的经验描述和技术操作,而是一门既有坚实的基础理论又有实用理论和操作技术的人类学分支学科。艺术人类学的理论性意味着艺术人类学作为一门日益成熟的学科,应该对人类艺术现象有一定程度的抽象和概括,能够根据一定的人类学理论解释艺术实践的问题。艺术人类学的实践性表明它除了有着深厚的理论基础和

[1] 楚渔.中国人的思维批判[M].北京:人民出版社,2011:97.

自身的知识体系和理论流派之外,还关注艺术实践层面的宏观、微观问题,也探讨技术层面的艺术问题。

3. 问题与体系

任何一门学科都有它的研究对象。学科研究对象主要在于研究问题。一般说来,科学研究就是发现和解决问题的过程,问题的发现常常源于对多样现象的观察、概括和提炼。艺术人类学是研究艺术问题的,以问题为基础构建学科体系。一方面,用艺术人类学理论和艺术民族志方法发现和解决艺术和文化领域的问题;另一方面,用在田野调查中获得的丰富的一手材料提炼的经验感知建构自己的理论和方法体系。

4. 理想与现实

任何一门学科均有自身承担的理想、使命,并观照现实问题,艺术人类学也不例外。艺术人类学在关注现实问题的基础上,也有学科自身的使命和担当。同时,以"从实求知,研以致用"为学术理念的中国艺术人类学向来倡导面向现实的研究。"艺术人类学不仅是研究人类文化艺术的发生学,还重视人类早期的文化与民间的文化是如何通过艺术来构成的,当然还有艺术与社会构成、与政治制度、与生活方式等关系的研究。"[①]

(二) 中国艺术人类学研究的基本轨迹

自 2006 年年底召开成立大会至今,中国艺术人类学学会已经走过了 10 多个年头。10 多年间,中国艺术人类学的研究队伍不断壮大,发展迅猛,取得了累累硕果,如下表。

	目的	举办单位	时间	地点	主题	内容
2011年中国艺术人类学国际学术研讨会	进一步拓展中国艺术人类学的理论与方法,同时加强中国非物质文化遗产的保护与传承研究	中国艺术人类学学会与云南玉溪师范学院联合主办	2011年11月10日至14日	云南玉溪师范学院	艺术活态传承与文化共享	艺术人类学理论与方法、个案研究、非物质文化遗产传承与保护、民族文化教育
2012年中国艺术人类学国际学术研讨会	同上	中国艺术人类学学会与内蒙古大学艺术学院联合主办	2012年7月20日至23日	内蒙古大学艺术学院	中国少数民族地区的民族民间非物质文化遗产保护与艺术人类学研究	中国少数民族地区民族民间非物质文化遗产的传承与保护、理论与实践,田野调查、个案研究,建设文化强国战略

[①] 中国艺术人类学学会.艺术人类学的理论与田野(上)[M].上海:上海音乐学院出版社,2008:26.

续表

	目的	举办单位	时间	地点	主题	内容
2013年中国艺术人类学学术研讨会	进一步拓展中国艺术人类学的理论与方法，同时加强中国非物质文化遗产的保护与传承研究	中国艺术人类学学会与山东大学文化遗产研究院联合主办，《民族艺术》杂志社协办	2013年10月25日至28日	山东大学	艺术人类学与文化遗产研究	文化遗产的理论、保护研究，艺术人类学的历史与理论研究，田野个案研究、社会发展研究
2014年中国艺术人类学国际学术研讨会	同上	中国艺术人类学学会与北京舞蹈学院联合主办	2014年11月1日至2日	北京舞蹈学院	文化自觉与艺术人类学研究	文化自觉与艺术人类学研究、田野研究、本土化建设与理论反思，舞蹈美学与舞蹈人类学研究
2015年中国艺术人类学国际学术研讨会	同上	中国艺术人类学学会与江南大学联合主办	2015年10月24日至26日	江南大学	艺术人类学与当代社会发展研究	艺术人类学理论与方法、田野与个案研究、非遗传承与保护、产品设计与人类学研究
2016年中国艺术人类学国际学术研讨会	同上	中国艺术人类学学会与长沙理工大学联合主办	2016年9月23日至25日	长沙理工大学	艺术人类学视野下的当代社会转型与重建	艺术人类学视野下的当代社会转型与重建；当代艺术民族志的书写范式研究；艺术设计与日常生活研究
2017年中国艺术人类学国际学术研讨会	同上	中国艺术人类学学会与大连大学联合主办	2017年10月20日至22日	大连大学	艺术人类学的中国建构	艺术人类学理论与方法、田野与个案研究、与历史文化遗产研究、与城市公共艺术研究，中国经验与中国艺术人类学的理论建构
2018年中国艺术人类学国际学术研讨会	同上	中国艺术人类学学会与东南大学联合主办	2018年10月20日至22日	东南大学	艺术人类学与新时代的中国发展	艺术人类学历史、理论与方法、文化遗产研究、与美好生活的关系研究、与生态中国发展研究、与艺术学理论交叉学科研究

（三）中国艺术人类学研究的基本经验

通过几届中国艺术人类学国际学术研讨会探讨的学术问题发现，有以下几个方面的经验值得与大家共享。

1. 知识与方法中更加注重方法

若干次艺术人类学学术会议，有一个共同的主题就是研究方法问题。2011年中国艺术人类学国际学术研讨会，探讨艺术人类学方法和艺术人类学个案研究；2012年中国艺术人类学国际学术研讨会，关注艺术人类学田野调查、个案研究（音乐、舞蹈、美术、民俗等）；2013年中国艺术人类学学术研讨会，关注艺术人类学的田野与个案研究；2014年中国艺术人类学国际学术研讨会，关注艺术人类学的田野研究；2015年中国艺术人类学国际学术研讨会，关注艺术人类学的方法以及田野与个案研究；2016年中国艺术人类学国际学术研讨会，关注当代艺术民族志的书写范式研究；2017年中国艺术人类学国际学术研讨会，关注艺术人类学的田野与个案研究；2018年中国艺术人类学国际学术研讨会，关注艺术人类学的方法，艺术人类学与艺术学理论交叉学科研究等。可见，从2011年到2015年的艺术人类学关注田野考察和个案研究，从2016年开始，艺术人类学则更加关注民族志的书写范式以及交叉学科研究。

2. 理论与实践二者并重

艺术人类学一方面关注艺术人类学的理论问题，另一方面又关注实践问题。2011年中国艺术人类学国际学术研讨会，关注艺术人类学理论，关注艺术人类学与非物质文化遗产传承与保护以及艺术人类学与民族文化教育等。2012年中国艺术人类学国际学术研讨会，既关注中国少数民族"非遗"保护中的理论问题，又关注中国少数民族地区民族民间非物质文化遗产的传承与保护，艺术人类学在中国少数民族"非遗"保护中的理论与实践，以及艺术人类学研究与建设文化强国战略。2013年中国艺术人类学学术研讨会，既关注文化遗产的理论研究，艺术人类学的历史与理论研究等问题，又关注艺术人类学视野下的文化遗产保护研究，艺术人类学与社会发展研究。2014年中国艺术人类学国际学术研讨会，讨论的议题集中在理论问题，关注文化自觉与艺术人类学研究，艺术人类学的本土化建设与理论反思等理论问题，以及舞蹈美学与舞蹈人类学研究。2015年中国艺术人类学国际学术研讨会，既关注艺术人类学的历史与理论研究，非物质文化遗产的保护与传承的理论等，又关注产品设计与人类学研究。2016年中国艺术人类学国际学术研讨会，关注艺术人类学视野下的当代社会转型与重建，艺术设计与日常生活研究等。2017年中国艺术人类学国际学术研讨会，关注艺术人类学的历史与理论研究，即关注艺术人类学的中国经验与中国艺术人类学的理论建构等问题，又关注艺术人类学的中国经验，艺术人类学与历史文化遗产研究以及艺术人类学与城市公共艺术研究等。2018年中国艺术人类学国际学术研讨会，既关注艺术人类学的历史、理论，艺术人类学与艺术学理论交叉学科研究等，又关注艺术人类学与文化遗产研究，艺术与美好生活的关系研究以及艺术人类学与生态中国发展研究。可见，除了2016年中国

艺术人类学国际学术研讨会之外,其他历届会议均关注理论问题;另外,除了2014年中国艺术人类学国际学术研讨会之外,其他历届会议均关注实践问题。

3. 问题与体系中以问题为导向

2011年中国艺术人类学国际学术研讨会的主题是"艺术活态传承与文化共享";2012年中国艺术人类学国际学术研讨会主题是"中国少数民族地区的民族民间非物质文化遗产保护与艺术人类学研究";2013年中国艺术人类学学术研讨会主题是"艺术人类学与文化遗产研究";2014年中国艺术人类学国际学术研讨会主题是"文化自觉与艺术人类学研究";2015年中国艺术人类学国际学术研讨会主题是"艺术人类学与当代社会发展研究";2016年中国艺术人类学国际学术研讨会主题是"艺术人类学视野下的当代社会转型与重建";2017年中国艺术人类学国际学术研讨会主题是"艺术人类学的中国建构";2018年中国艺术人类学国际学术研讨会,以"艺术人类学与新时代的中国发展"为主题。可见,历届艺术人类学会议均以研究实际问题为导向,而不是以力求建构学科体系为目标。

4. 理想与现实中更加关注现实问题

艺术人类学的研究始终担负着一种人类学家及学术共同体的理想和使命担当,即无论是研究理论问题还是实践问题和现实问题,一直以追求建构中国人类学为目标。2011年中国艺术人类学国际学术研讨会的目的就在于,为了进一步拓展中国艺术人类学的理论与方法,进行艺术人类学相关专题的综合研究;同时为了加强中国非物质文化遗产的保护与传承研究,推进艺术人类学研究与非物质文化遗产保护与传承的关系。2012年中国艺术人类学国际学术研讨会的目的几乎也是追求这样的目标。2013年至2018年各届会议虽然没有明确交代会议目的,但从会议主题和议题可以看出,其始终以中国发展、中国经验、中国建构等为理想和目标。

二、深刻认识社会主要矛盾的变化对艺术人类学提出的新要求

中国特色社会主义进入新时代,"我国社会主要矛盾已经转化为人民日益增长的美好生活需要和不平衡不充分的发展之间的矛盾"。新的时代为中国艺术人类学研究提供了新的发展机遇,也提出了新的要求。科学分析和把握我国社会主要矛盾是发展艺术人类学的重要前提。应从全局的高度认识这一主要矛盾对艺术人类学发展所起到的引领和指导作用。

(一)中国艺术人类学关注中华民族的整体观念,应满足各族人民对美好生活向往的需要

铸牢中华民族共同体意识是国家统一和民族团结的思想基础和必要条件,也是实现中华民族伟大复兴的必然要求。新时代是全国各族人民不断创造美好生活、逐步实现中华民族共同富裕的时代。在中国特色的社会主义新时代,就是要更加关注各族人民对美好生活的多样性需求,更加关注社会公平正义,更加关注多谋民生之利、多解民生之忧,着力使各族

人民在共建共享发展中有更多获得感,着力使各族人民享有幸福安康的生活,着力在实现各族人民共同富裕上不断取得实实在在的新进展。中华民族是由56个民族组成的,艺术人类学从艺术的角度涉及国家与民族的关系,中国艺术人类学理应关注56个民族的艺术问题。中国艺术人类学应以理论与实践、知识与方法,把握问题与体系,满足各族人民对美好生活向往的需要,应树立中华民族的整体观念的理想和目标,这是学科立身之本。

(二)中国艺术人类学关注健康中国战略,为实现人们对美好健康生活新期盼提供重要支撑

随着人民生活水平从小康向富裕过渡以及健康意识的增强,人们更加追求生活质量,关注健康安全,不仅要求看得上病、看得好病,更希望不得病、少得病,看病更舒心、服务更贴切。这必然带来层次更高、覆盖面更广的全民健康需求。实施健康中国战略,可以更加精准对接和满足群众多层次、多样化、个性化的健康需求。健康中国战略,本质上是人的健康问题,中国人的健康问题。人的身体的健康离不开人的精神的健康、心理的健康、文化的健康甚至审美的健康。艺术人类学从艺术的角度关涉人的健康,特别是精神健康的问题。中国艺术人类学从学科自身的角度,关注推动健康中国战略的理论与实践问题,实现人们对美好生活新期盼为研究的问题域,提供学科资源和贡献。

(三)中国艺术人类学关注建设美丽中国,以满足人民日益增长的优美生态环境需要

满足人民日益增长的优美生态环境需要是满足人民美好生活需要的应有之义。推进绿色发展,是建设美丽中国的重要基础。着力解决突出的环境问题,这是人民群众最关心的问题。加大生态系统保护力度,这是建设美丽中国的长远大计。改革生态环境监管机制,这是建设美丽中国的体制保障。环境就是民生,青山就是美丽,蓝天也是幸福。随着我国社会生产力水平明显提高和人民生活显著改善,我国社会主要矛盾已经转化为人民日益增长的美好生活需要和不平衡不充分的发展之间的矛盾。正因为严重的生态环境问题成为民生之患、民心之痛,使得优美生态环境需要成为人民美好生活需要的短板领域。像对待生命一样对待生态环境,着力解决突出的环境问题,提供更多优质生态产品,满足人民日益增长的优美生态环境需要,让良好生态环境成为提升人民群众获得感的增长点。生态问题、环境问题本质上是人的问题。艺术人类学从审美的角度关注生态问题,从审美角度揭示人的生态环境意识,把满足人民日益增长的优美生态环境需要作为学科自身的发展动力。

(四)中国艺术人类学推动文化大繁荣大发展,是实现人民对美好文化生活向往的必然要求

"文化既是凝聚人心的精神纽带,又是增进民生福祉的关键因素。如果没有精神文化生活的充实,就不可能有真正幸福的人生和美好的生活。可以说,衡量美好生活,文化是

一个重要尺度,是一个显著标志。"①只有推动文化大繁荣大发展,才能更好地满足人民日益增长的美好生活的需要,让人民群众精神文化生活更丰富,基本文化权益保障更充分,文化获得感、幸福感更充实。艺术和文化的关系非常紧密,艺术人类学在某种意义上就是探讨各个民族和人种的艺术与文化的关系,因而艺术人类学推动文化大繁荣大发展是学科本质所在。中国艺术人类学通过学科优势,为满足人们对美好文化、艺术生活向往提供服务。

(五)中国艺术人类学关注乡村振兴战略,为乡村创造美好物质和精神生活提供服务

乡村振兴战略的总要求是产业兴旺、生态宜居、乡风文明、治理有效、生活富裕。其中的"生活富裕",就是要让农民有持续稳定的收入来源,经济宽裕,衣食无忧,生活便利,共同富裕。由于历史欠账太多,再加上多种因素制约,我国城乡发展不平衡不协调的矛盾比较突出,表现在城乡居民收入差距较大。可以说,城乡发展不平衡不协调,是现阶段我国社会经济发展中最为突出的结构性矛盾,也是我们面临的许多问题的总病根。人类学这一学科从创立开始,就以关注边缘群体、弱势群体为学科特色和旨归。中国艺术人类学从学科特性关注农村问题,以实地研究关注处于发展边缘的乡村问题以及乡村振兴,这是学科自身的本质要求。

(六)中国艺术人类学积极推进"一带一路"国际合作,开辟满足"一带一路"沿线国家人民对美好生活需求的新境界

中国特色社会主义进入新时代,我国社会主要矛盾已经转化为人民日益增长的美好生活需要和不平衡不充分的发展之间的矛盾。在全球化时代,这一矛盾的解决不仅仅在国内层面,而且还要在国际层面上解决。如果仅仅中国发展了,而世界上很多国家发展不平衡、不充分势必影响到我国人民日益增长的美好生活需要。因此,积极推进"一带一路"国际合作,求同存异、兼容并蓄,给予各国平等发展的机会,不但满足了世界各国人民对美好生活的需要,更能满足我国人民日益增长的美好生活需要。人类学关注全人类的问题,不仅仅是一个国家或一个民族、种族的问题。中国艺术人类学虽然冠以"中国"二字,但它的研究领域不仅仅局限于中国,更要关注人类的艺术问题。通过积极推进"一带一路"国际合作,达到满足全人类对美好生活需求的新境界。

(七)中国艺术人类学积极推动构建人类命运共同体,开拓满足人类美好生活需要的新视野

建立更加美好的世界,追求更加幸福的生活,是各国人民共同的梦想,也是各国人民的

① 《党的十九大报告辅导读本》编写组.党的十九大报告辅导读本[M].北京:人民出版社,2017:35.

终极目标。可以说,解决人民日益增长的美好生活需要和不平衡不充分的发展之间的矛盾,不仅是我国社会的主要矛盾,也是世界上大多数国家的社会矛盾。因此解决这一矛盾不但是我们国家一国之事,更是全世界各国的事情。这也是构建人类命运共同体的应有之义。满足人民日益增长的美好生活需要和不平衡不充分的发展之间的矛盾的解决,要正确处理好我国发展建设与全球发展的关系。实现全球发展和治理,单靠一个或几个国家努力并不能取得决定性成效,要积极参与全球治理,与国际社会共同构建合作共赢、公平合理的共同体,协同行动积极应对才能解决人类的发展问题。关注人类的问题是人类学这一学科的立足点和重要目的。作为人类学的分支学科,中国艺术人类学不仅立足中国,而且要立足全世界,关心人类的问题,关怀人类的问题。因而,中国艺术人类学推动构建人类命运共同体,开拓满足人类美好生活需要的新视野理所当然。

三、立足新时代,发展中国艺术人类学新的生长点

进入新时代,面对新的社会矛盾提出的机遇和挑战,中国艺术人类学在结合学科特点寻找新的生长点方面应有所作为。

(一)明确中华民族的视野

中国艺术人类学面对国家和民族关系,一方面要研究各个民族的文化遗产、文化传统、民间艺术;另一方面中国艺术人类学需要明确中华民族的整体观念,应有这样的文化自觉和使命感。中国艺术人类学以往的研究,应该说对于这一关系的处理比较恰当。进入新时代,面对新时代提出的要求,中国艺术人类学更有学科自觉,以中华民族"多元一体格局"整体的观念来架构学科的研究领域、内容、理论与方法以及问题与学科知识体系。中国艺术人类学研究队伍,在实际研究工作中,既要反对强调多元而忽视一体的倾向,又要反对强调一体而忽略多元的倾向,应保持二者的张力。

(二)关注国际化问题

中国艺术人类学应有本土化与国际化的视野,以往艺术人类学研究过于注重中国的本土问题,这一学术旨趣在新时代推进"一带一路"和构建人类命运共同体时期远远不够了。因而,中国艺术人类学抓住推进"一带一路"的时机开辟学科新境界,面对构建人类命运共同体开拓学科新视野,即本土行动、国际视野。中国艺术人类学在今后的研究主题和议题上要更加注重国际化的问题,围绕"一带一路"和构建人类命运共同体确立研究问题;在注重中国的现实问题、理论和实践的同时,要面向"一带一路"沿线国家的艺术问题,并为构建人类命运共同体贡献学科自身的力量。"当代中国学者有足够的气魄,应该有全球化的、全人类的视角与担当。以全球的立场面向全人类的艺术也是艺术人类学学科本身应有之义,只有这样才能让艺术人类学在中国真正扎根,否则,只能为现有的艺术人类学理论提供一些中国例

证,或者做一点修正而已。"①

(三)建构学科体系

鉴于问题与体系的关系,中国艺术人类学在以往的探索中,尽管做出了很大的努力,但由于过于注重问题导向,相比之下忽视了学科的体系建设。至今,我们很难说清楚中国艺术人类学的体系问题。在新的时代,中国艺术人类学在注重中国的现实问题基础上,应更加注重学科自身的体系建构,否则由于缺乏后劲很难阐释现实问题。为此,作为中国艺术人类学研究者群体或个人,要克服只谈问题而不谈体系的倾向,当然也反对只谈体系而不谈问题的倾向。

(四)理论建构为旨趣

在理论与实践的关系中,中国艺术人类学在以往的探索中处理得比较到位,应继续保持。在新的时代,鉴于中国人类学研究理论薄弱的现象,在面向实践指向的同时,要探索和建构中国艺术人类学自身的独特理论,以克服一味地借鉴国外理论的倾向或者用国外理论解释中国问题的极端倾向。笔者认为,中国艺术人类学今后研究的主要目标和指向应是理论的建构。当然,强调理论建构并不等于忽视实践探索。

(五)追求方法的多元化

人类学,包括艺术人类学都注重田野考察和个案研究,这是人类学这一学科的最主要的方法特征。无论是中国艺术人类学还是他国艺术人类学都是如此。可以说,田野考察和个案研究被看作是人类学这一学科的看家本领。艺术人类学以往的研究中也十分重视田野考察和个案研究,几乎每次学术年会都将这一方法列为讨论议题。然而,在进入新时代的今天,面对各种社会矛盾,中国艺术人类学在继续保持传统的田野考察和个案研究方法的基础上,也开始采用其他研究方法,更加注重跨学科、跨文化比较研究、历史研究甚至考古、思辨等研究,促进基础研究与应用研究的融合发展②。

四、结语

中国艺术人类学要注重知识与方法、问题与体系、理论与实践以及理想与现实问题。在新的时代,在注重知识的基础上更加注重方法,实现方法的多元化。理论与实践、问题与体系兼顾的时候,更加注重理论为旨趣和体系的建构。与此同时,中国艺术人类学要有学科使命感,明确中华民族整体的视野和国际化的理念,采取本土行动、国际视野。

① 季中扬.艺术人类学本土化观念反思[C].2014年中国艺术人类学国际学术研讨会,2014:88.
② 参见:2011年至2017年中国艺术人类学国际学术研讨会通知书和年会论文集。

选择:世界本体论和当代艺术、人类学的对话①

[挪威]阿恩特·施耐德 著 刘翔宇 译

本书对其他艺术和其他人类学表现出同等的关注。本书通过汇编大多数来自欧美(及其扩展区域澳大利亚和新西兰等)背景之外作者的文章,旨在大大拓展当代艺术与人类学之间的论争,既立足于但又超越直至最近以来的宗主国对话的范畴②。这并不是说之前的著作没有收纳来自其他背景和宗主国中心以外地区的作者的文章③。但是它们的立场和视角完全不同,因为之前的论著(或正确或错误地)认为,当代艺术和人类学的各种观念尽管各有不同(不一定是文化或地域差异),但这些观念在两个学科领域有着广泛的共同点,而对话也仅在两个参与领域之间进行。

本书的聚焦和关注点截然不同。本书主要依赖差异和他异性概念,将他者的当代艺术和人类学传统置于显著地位和中心舞台,并展示其他论著所提出概念和方法的巨大差别,或者用赫拉尔多·莫斯克拉(Gerardo Mosquera)的话说"从这儿起"④。从某种程度上,这一观点类似于老生常谈的关于艺术范畴具有普遍性还是文化特殊性之争,或是回到充斥于最近艺术评论、艺术史、文化研究论著中关于艺术与全球化的讨论⑤。然而,本书的关注点依然

① 本文为阿恩特·施耐德主编的《另类艺术与人类学》(SCHNEIDER A. Alternative art and anthropology: global encounters[M]. London, Oxford, New York, Ne Delhi, Sydney: Bloomsbury, 2017)的导言。
② 最近著名的人类学著述包括:NAKAMURA F, PERKINS M, KRISCHER O. Asia through art and anthropology: cultural translation across borders[M]. London: Bloomsbury, 2013; KAUR R, MUKHERJI D. Arts and aesthetics in a globalising world[M]. London: Bloomsbury, 2014;关于艺术史和艺术批评的论著,参见注释④。
③ 进一步说明一下我与克里斯托弗·赖特共同编写的三部著作而没有多余地将差异性具体化:Contemporary art and anthropology[M]. Oxford: Berg, 2005. 收入了可能会将自身区别于"白种人"欧美、澳大利亚、新西兰的几位作者:CALZADILLA F, CARDILLO R, LEWIS D, et al. Between art and anthropology[M]. Oxford: Berg, 2010; CHANDRA M, INAGAKI T, TAYMOND R. Anthropology and art practice[M]. London: Bloomsbury, 2013; Juan Orratia and Raul Ortega Ayala.
④ MOSQUERA G. Walking with the devil: culture and internationization[M]// ANHEIER H, ISAR Y T. Cultural expression, creativity and innovation. London: Sage, 2010:53.
⑤ 比如,参见:ELKINS J. What is contemporary art[M]//Contemporary art: world currents, the seven-volume series of the art institute seminar, especially vol. 3; Is art history global? New York: Routledge, 2007; ELKINS J, VLIAVICHARSKA Z, KIM A. Art and globalization [M]. University Park, PA: Pennsylvania State University Press, 2011; BELTING H, BUDDENSIEG A. The global art world: audiences, markets and museums[M]. Ostfildern: Hatje Cantz, 2009; BELTING H, BUDDENSIEG A, WEIBEL P. The global contemporary and the sise of new art worlds[M]. Cambridge, MA: MIT Press; ENWEZOR O, BOUTELOUP M, KARROUM A, et al. Intense proximity: an anthropology of the near and the far[M]. Paris: Palais de Tokyo, 2012. 由 Tasheed Areen 创办的期刊《第三空间》(*Third Text*)在过去几十年间都是这一领域重要话语的发起者。

是艺术与人类学,除了展示和讨论本书各项研究中发现的广泛的差异,并反对这两个领域中集中持有观点的中心地位,本书并没有就与"当代艺术"与"人类学"中存在"普遍性与特殊性"之分的假设给出解决办法。因此,本书的主题是跨越这两个学科文化折射边界的差异的交流与对话。

正如迭戈·贝尔多瑞利(Diego Bertorelli)的作品"流程"(Flijo,本书封面中的图像)中两卷纸周边的简笔人物一样,他异性中运转的两极之间一直有着持续的流动和变化。当然,其中的简笔人物各有差异,这些人物移动所围绕的卷纸也不尽相同。尽管我们必须承认差异的重要性,但这些差异也会往回折叠成一种永恒的运动——这种运动在贝尔多瑞利的作品中就像是一个无穷符号"∞"一样。书写全球范围内艺术与人类学之间交流的方式之一就是要感受各种交流集合中不同部分的运动类型,感受艺术和人类学之间史无前例交流的新特性。因此,差异常常不是绝对的,而是可以逾越与克服的,比如可以通过翻译和解释变成某种新的事物。

人类学也许是全面关注他者和他异性的一门学科。从经验或观察的角度看,它与哲学截然不同,但又与哲学有着共同的兴趣。对他异性的探讨贯穿人类学的全部历史(如美国文化人类学的文化相对主义、英国社会人类学的理性之争、法国结构主义中普遍的二元逻辑)。然而,正是在所谓本体论最近的转向或复兴中,学者们才基于美洲印第安人或其他非西方文化指出西方模式和某些其他思想之间在知识获取和表征方面的根本性差异。比如菲利普·德科拉(Philippe Descola)提出了理解人类文化的四重本体图式(包含了认知原则和关联模式),如泛灵论、自然论、图腾崇拜和类比法(这些又被细分为交换、掠夺和礼物,以及生产、保护和传播)[1]。另一方面,爱德华多·威维罗奥·德·卡斯特罗(Eduardo Viveiros de Castro)认为美洲印第安社会的"透视论"(perspectivism)与西方的多元文化论(后面有详述)截然相反[2]。而且,人类学(及更多)的后人类能动性研究的扩散,即使没有消弭西方以人为中心认知的中心地位,但也对这种认知提出彻底质疑,同时也随之带来了我们面临全球和星球挑战的紧迫感,并为论争的某些支持者所接受。如布鲁诺·拉图尔(Bruno Latour)接触并进一步发展了詹姆斯·拉夫洛克(James Lovelock)最早提出的盖亚理论[3],这可以被称作一种新的"泛灵论"[4],这一叫法或许过于简单,但它已经存在,并已在介入这些(对曾经是人类学主要术语的)理论论争的艺术界发挥了一定影响,如由安瑟伦·弗兰克(Anselm

[1] DESCOLA P. Beyond nature and culture[M]. Chicago:University of Chicago Press,2013:122,333.
[2] DE CASTRO E V. From the enemy's point of view:humanity and divinity in an amazonian society[M]. Chicago:University of Chicago Press,1992;Cannibal metaphysics[M]. Minneapolis:University of Minnesota Press,2014.
[3] LATOUR B. Face à gaïa:huit confèrnces sur le nouveau regime climatique[M]. Paris:La Découverte,2015. 网上有一个英文版本叫布鲁诺·拉图尔在爱丁堡的克利福德系列讲座:Facing gaia:an new enquiry into natural religion [EB/OL]. [2016-04-15]. http://www.ed.ac.uk/humanities-soc-sci/news-evenths/lectures/gliffor-lectures/archive/series-2012-2012/bruno-latrour.
[4] 关于对新的和旧的方法的善意评论,详见:WILLERSLEV R. Taking animism seriously, but perhaps not too seriously? [J]. Religion and Society,2013,4(1):41-57.

Franke)策划的"泛灵论"节目[①]。

其他本体论也以各种方式进入当代艺术中,许多艺术家已直接接触到西方之外的他异性和各种知识。比如摄影师罗德里戈·彼得雷拉(Rodrigo Petrella)的作品就是一个很好的例子。这一例子表明,即使激进的他异性也可以进行传播甚至"被翻译或转化"而不失其特殊性。彼得雷拉最早从事时装摄影,21世纪初以来,他多次并长时间访问巴西的土著社区,深深被亚马孙雨林中的美洲印第安民族所吸引,喜欢上他们的身体艺术(尤其是他们的面部和身体绘画)、羽毛艺术和仪式表演。乍一看,他在工作中呈现给我们的是一种对面部和身体的神秘熟悉感,他早年作为时装摄影师的经历让他获得精湛的摄影技艺,这也许会让人们很快抱怨说他对这些形象的美化使得它们有些洋派化。这很不公平。但经过细细读解,人们就会有完全不同的看法。彼得雷拉从来都没有侵袭被拍摄对象的他异性,他极尽一个曾经的时装摄影师之所能来表现视觉感知,并为观众转译这种差异性。当然,面部和身体绘画与面具相类似,它们赋予佩戴者(比如表现动物神灵等的巫师)以差异性的存在形式。哲学家和艺术评论家蒂西奥·埃斯科巴(Ticio Escobar)在他的评论文章中认为:

> 这样的人为了能通过打破时间和规避他异性而找回自我,他成为另外的人。恢复自身后,他不可避免地带有这种差异特征,并被仪式中扮演的双重角色所撕裂。……因此,彼得雷拉的方法需要通过规避、转向、倾斜、拉远等手法来调整凝视的欲望。……这种活动只能通过诗意的还原来瞥见,欲显故隐;只能通过操纵缺席和在场的距离来对应;使用必要的偏离来遮掩不能完全显现的东西。从外表和形象中,服饰(进一步延伸来说,和面具或身体绘画)有其自身的真相。真相不能完全靠自身来显现,因其有着另外的一面;真相部分地依赖于遮掩[②]。

彼得雷拉并没有打破这种遮掩特性,而是通过视觉手法呈现这种遮掩(这可以说是他异性的本质),并通过他的照片(如雅诺马马人,安静地凝视着我们,他们的视线稍稍高于摄影师或是观看者)来研究这种遮掩特性。

很重要的一点,彼得雷拉的摄影有着深厚的民族志田野基础,他多次受雅诺马马人等巴西土著人之邀到他们的社区作田野调查。

另外,茱莉亚·罗梅蒂(Julia Rometti)和维克多·科斯塔莱斯(Victor Costales)的《透视》(*EL Perspectivista*)则走的是完全不同的民族志路径或者是元人种志,这一点稍后再作解释。这件作品直接参照了威维罗奥·德·卡斯特罗的一篇关于人类学的本体论论争的文章。威维罗奥·德·卡斯特罗颠覆了文化多元论,指出美洲印第安人的宇宙论是以多元自然论为基础,其中不同的生命形式,如人、动物、神灵,都以不同的伪装(或"自然万物")出现在彼此面前,但有着共同的人类文化。威维罗奥·德·卡斯特罗进一步辩解道,这意味着,

① FRANKE A. Animism volume 1. Anselm Franke[M]. Berlin, New York: Stemberg Press, 2010.
② ESCOBAR T. The other lights[M]//PETRELLA R. A luz da floresta & o arco da destruição. Santo André, São Paulo: Ipsis Gráfica e Editora, 2014.

动物们是将自身看作人类的族类,取决于不同的视角,人类或其他物种眼中的特定外表只是一层外壳或外衣,外壳下隐藏着一个内在的人形。举例来说,这意味着,美洲豹、鹦鹉或任何动植物物种,都有着血缘关系、有着团体组织形式并能够发动战争等①。罗梅蒂和科斯塔莱斯曾经在拉丁美洲旅居六年之久。然而,他们的作品不能被称作传统意义上的民族志,反而,可被看作一种元人种志。它们没有提及任何具体的地点、民族或个人,即使有所提及,也一定是保持在种属的层次。反而,罗梅蒂和科斯塔莱斯将透视主义构成论或者概念论付诸实践和行动②。"Rota ⎟Azul ⎟Jacinto⎟Mari⎟ Errante(2013)"是以一个玻利维亚低地遭流放的无政府主义者和一个美洲印第安社区的交流的虚构叙事而创作出的作品。艺术史家和评论家卡蒂亚·加西亚-安东(Katya Garcia-Antón)写道:

> 艺术家们创作出一个想象的巫师、诗人和无政府主义者阿苏尔·雅辛托·马里诺(Azul Jacinto Marino)的形象,其构成要素包括置放于混凝土瓦片的两块火山石,形成一个内克尔立方体图案——永远摆动于不同透视之间的某个形状的三维视错觉,绘以深蓝色。因此,这些火山石就存在于同时摆动的多重透视的一个框架中③。

罗梅蒂和科斯塔莱斯进一步作了解释,这一多重透视肖像正是视错觉的核心:

> 颜色、火山石和视错觉描绘出一个形象,充当阿苏尔·雅辛托·马里诺(Azul Jacinto Marino)的引子。在西班牙语中,Azul、Jacinto、Marino分别指蓝色的不同明暗度(azul 为蓝色,jacinto 为紫蓝,marino 为海军蓝或深蓝),也指人的名字(Azul 在墨西哥被用于女性或男性的名字)。借助于这种模糊性,她、他、它(she/he/it)充当构成阿娜奎斯莫巫师各种想法的催生力量④。

这一主题,或是对移居美洲印第安社区的一个流亡人士的推测性叙事,在"巫术无政府主义的旗帜"(the Flag of Magical Anarchism,2013)和"巫术无政府主义的帷幔"(the Curtain of Magical Anarchism)中得以再次呈现。卡蒂亚·加西亚-安东再次写道:

> 旗帜和帷幔都是艺术家们用黑色和红色的亚马孙 huayruro 种子手工制作出来的,种子的精神治疗特性赋予这一作品以巫术的地位。将这面旗子固定到墙上,用种子串成念珠装饰成一个类似无政府主义者徽章的三角形,同时,整幅帷幔被用

① DE CASTRO E V. Cosmological deixis and amerindian perspectivism[J]. Journal of the Royal Anthropological Institute,1998,4(3):469-88.
② 这个典故是指 Nikolai Ssorin-Chaikov 的 *Ethnographic Conceptualism*.
③ GARCIA-ANTÓN K. Julia Rometti & Victor Costales[J]. Frieze,2013(9):157. 引自画廊网站:[2016-04-20]. http://jousse-entreprise.com/en/contemporary-art/artist/rometti-costales.
④ *Julia Rometti & Victor Costales*,标题说明,由艺术家提供。

绳子穿起来，帷幔的前侧是深红色，背面为黑色①。

在下面的论述中，艺术家们解释了他们是如何受到爱德华多·威维罗奥·德·卡斯特罗的启发的：

> 我们以爱德华多·威维罗奥·德·卡斯特罗的论著［具体说，他的著作《食人形而上学》(Cannibal Metaphysics)］和观念作为指导，将物品、自然现象、偶然性作为调节最终成品的可能媒质，构思和作出不同的形状。在被称作"野蛮石块的多变性"(the inconstancy of savage stones)和"多变石块的野蛮性"(the savagery of inconstant stones)的双面幻灯投影中，刻画出一串白天的火山石，因光线不断变换，显影的化学品影响了色调。由于投影时间的稍稍偏差，投影仪对这些火山石叠像的偶然合成效果起到了决定性作用，最终形成了永不会重复的某种形状。或者，我们多年来一直使用的抽象概念 Azul Jacinto Marino，已经成为产出不同作品的虚构平台，多数作品都是受到同一批论著的启发。每次当我们决定要使用它来构思作品时，这一概念都是土著哲学、无政府主义、人类与其他物种的主体间性相互交叉的一个大而不规则的混合领地。可以说，这些概念开始成为我们构思作品，甚至是日常生活的不可分割的一部分。至少我们希望如此。②

具有重要意义的是，借助于罗梅蒂和科斯塔莱斯的方法，人类学理论得以重新构建，并对艺术品的构思和制作产生影响。当然这些影响不是表现在田野调查的现场周围（或是在民族志表演活动）中，而是在艺术家工作室（也就变成了实验室）并最终在展览空间和艺术界中物化的艺术形式中。艺术家们敏锐地意识到他们的方法具有超越民族志的潜力③，他们将这种方法称作"对于一个无政府主义者……与一个亚马孙土著的半游牧社区相遇会发生什么猜测，这不是对相遇的叙事，而是由这些差异碰撞在一起而产生的一种观念上的可能性"④。

也许，这种做法类似于尼古拉·柴科夫(Nikolai Ssorin-Chaikov)⑤ 提出的民族志概念论，但重要的区别是，这儿寻求的不是对民族志田野的建设性干预，而是（借助于透视论）对体验、旅行甚至民族志的元思考。有人可能会说这是逆向现象学，但就像是人们只能看到塔尖的下沉或被埋没的金字塔地基一样抽象和不可见。

① GARCIA-ANTÓN K. Julia Rometti & Victor Costales[J]. Frieze，2013(9):157. 引自画廊网站：[2016-04-20]. http://jousse-entreprise.com/en/contemporary-art/artist/rometti-costales.
② 茱莉亚·罗梅蒂和维克多·科斯塔莱斯个人通信，2016 年 4 月 25 日。
③ HOLMES D R, MARCUS G. Para-Ethnography[M]//GIVEN L M. The SAGE encyclopedia of qualitative research methods. Thousand Oaks: Sage, 2008:596-597.
④ Julia Rometti & Victor Costales，标题说明，由艺术家提供。
⑤ SSORIN-CHAIKOV N. Ethnographic conceptualism: an introduction[J]. Laboratorium,2013,5(2):5-8. "民族志概念论"指的是人类学作为一种概念艺术的方法，反过来也指使用概念艺术作为一种人类学研究工具。民族志概念论是作为概念艺术的民族志。

进一步极端推论,这一做法就会变成一种"否定现象学"①,这让人想到1977年的第六届卡塔尔文献展中约亨·吉斯(Jochen Gerz)的装置艺术。

他的装置艺术表现的是一场历经16个昼夜的跨越西伯利亚的在封闭的火车车厢(窗户紧闭)里度过的旅行。他带了16块供自己安放脚的石板。最后所有旅行的证据都需要烧掉(比如日期),这意味着这些石板上的脚印是此次旅行中唯一保留下的证据。观众对于这次旅行是否成行的不确定和存疑构成了他观念的一部分②。

如何捕捉体验、证言的真实价值和状况以及表征过程?这些基本问题,不仅是这一艺术品的核心,也一直是社会科学(以及包含某种"文献材料"的其他叙事和表征活动)的长期关注点。现在,对于人类学来说,人类学家的在场(与他/她的调查对象共同在场)能够保证他或她"曾经到过那儿"这一基本假想,成为一个饱受质疑和争议的观念。就"数据资料"的证实和构建问题以及人类学家和他/她的对话者是否在场的问题,已经有过非常彻底的讨论——卡洛斯·卡斯塔涅达(Carlos Castaneda)与唐璜相遇的故事就是一个臭名昭著的例子。约亨·吉斯的作品提到的正是这些基本问题,并表明这也许是人类交流中经常出现的问题;换言之,我们对于所讲述故事的经验基础并没有把握;从根本上说,我们所讲述的故事是构建出来的,从更为广泛的意义上说,来自田野的调查和记述也是构建出来的。吉斯只是比较极端地将这一认识论疑问(许多当代人类学以及"纪实性"和"民族志"艺术实践都一样)置于他作品的中心。进一步走向(与世界的知觉隔离的)极端的话,它就成为一种否定现象学,尽管它的本意可能并非如此。无论如何,《跨西伯利亚旅行》(the Tran-Sib Prospect)向我们提醒了世界认知和知识构建中的不确定性。因此这也可以被解读为预示了后来在茱莉亚·罗梅蒂和维克多·科斯塔莱斯的《透视》中将遇到的某些文化折射或透视论问题。

翻译、当代性与不均衡解释学:超越他异性

激进的他异性从根本上指那些不可化约的东西,这儿必须要说一下艺术品意义的化约或浓缩。艺术品与口头或书面话语有所不同。艺术品,或某些艺术品,以其简洁或概括,拒绝散漫的意义或言语的解释③。然而,这儿不可化约的部分既不是残留物,也不见得是语义核心,然而它可以在艺术交流中产生社会效力,正如在古巴的某些宗教活动中,其中药粉代表着 Ifá 和 santería 行医者的力量,但不可通过描述性或分析话语作进一步解释或翻译④。

① 在哲学中,否定现象学作为被动体验(如痛苦)的极端形式与莫里斯·布朗肖(Maurice Blanchot)相关联。参见:BLANCHOT M. The writing of the disaster[M]. Nebraska University Press, 1995; BRUNS G L, BLANCHOT M. The refusal of philosophy[M]. Baltimore, MD: Johns Hopkins University Press, 1997.
② [2016-04-30]. http://www.medienkunstnetz.de/works/transsib-prospeckt. 最初装置作品展示中附有对作品创作原理的全部说明。
③ 在此感谢拉斐尔·沙克特(Rafael Schacter)让我想到这一论点。
④ HOLBRAAD M. The power of powder: multiplicity and motion in the divinatory cosmology of Cuban Ifá (or Mana Agaub)[M]//HENARE A, HOLBRAAD M, WASTELL S. Thinking through things: theorising artefacts ethnographically. London: Routledge, 2007.

(一) 翻 译①

然而,我认为,要"破除不可化约的僵局"[文学学者克里斯托弗·普兰德加斯特(Christopher Prendergast)的措辞]②,也会有一些超越激进他异性本身的办法。这主要存在于交流尤其是翻译的可能性之中。在这一语境中,《亚洲艺术与人类学》(*Asia Through Art and Anthropology*)最近一期的编辑们中村冬日(Fuyubi Nakamura)、摩根·帕金斯(Morgan Perkins)和奥利维尔·克瑞斯彻尔(Olivier Krischer)都强调了翻译的重要性,"并在常常相互隔离的文化表达模式(如语言、口头、视觉、材料和表演活动中)的相互研究中寻求凸显它们之间的相互联系"③。事实上,只有经过(由西方人)挑选的少数亚洲学者的作品得以被翻译这一论点,可以拓展到包括那些"口头和视觉传统"主导的地区的作品④。换言之,正是对其他思想和理论阐释传统的无知在继续支撑着那些宗主国中心观念的霸权。当然,这一问题不是最近才出现的,"西方"哲学和"东方"哲学的交流与隔绝就是一个中肯的例子,这一点至少为西方哲学家们所承认,其中显著的有马丁·海德格尔(Martin Heidegger)。他在1955年写道,正是无孔不入和无处不在的"欧洲化"才使得语言不能充分捕捉到日本哲学概念的内涵⑤。

正是带着这样的广博视野,本书(阿纳德·施耐德主编的《另类艺术与人类学》,下同)旨在寻求矫正艺术和人类学的全球话语中的不平衡并反对全球话语的"全球中心主义"。已故费尔南多·克罗尼尔(Fernando Coronil)杜撰出"全球中心主义"这一术语,用以指称全球化时代西方市场资本主义的扩散⑥。约翰尼斯·费边(Johannes Fabian)很早前就指出,对于非西方文化的非当代性的表征,实际就否定了他们的同时代性⑦,这一论述在当今依然成立,当下知识生产空间的不同步,也许是出于某种"摩擦力"发挥作用的需要,它们不应当同步——从全球来说,不能同步的原因是这两种文化仅有部分共同的历史轨迹,欧洲自15世纪以来的扩张时期中断了它们共同的历史轨迹(如费边的观点)。

① 本文中多次出现"翻译"一词,除个别地方指的是我们通常理解的文本翻译之外,多数指的是文化翻译,将文化作为文本并进行改写和阐释,或是部族艺术品在异于原生语境(如在博物馆中)下的转化或展示(译者注)。
② PRENDERGAST C. Pirouette on a Sixpence[M]//Review of dictionary of untranslatables: a philosophical lexicon. London: London Review of Books, 2015: 35 - 37.
③ NAKAMURA F, PERKINS M, KRISCHER O. Introduction: images of asia across borders[M]//NAKAMURA F, PERKINS M, KRISCHER O. Asia through art and anthropology: cultural translation across borders. London: Bloomsbury, 2013: 11.
④ NAKAMURA F, PERKINS M, KRISCHER O. Introduction: images of asia across borders[M]//NAKAMURA F, PERKINS M, KRISCHER O. Asia through art and anthropology: cultural translation across borders. London: Bloomsbury, 2013: 11.
⑤ HEIDEGGER M. A dialogue on language[M]//On the way to language. New York: Harper and Row, 1971: 15.
⑥ CORONIL F. Toward a critique of global centrism, speculations on capitalism's nature[J]. Public Culture, 2000, 12 (2): 351 - 374.
⑦ FABIAN J. Time and the other: how anthropology makes its object[M]. New York: Columbia University Press, 1983.

旅居澳大利亚的泰裔艺术家帕塔旺(Phaptawan Suswannakudt)回忆道:

> 一位观众走近我说道:"你的画很优美;它们都很漂亮,但你需要告诉我其中的故事,否则我不知道你在表达什么。"他的话让我绞尽脑汁地寻找答案。如果我使用的语言不能达意,我是否应该借用另一种能够与他人交流但不能与我交流的语言呢?当我们居住的空间并不同步,又怎么会有一种行之四海而皆准的语言呢?①

(二) 当代性

正是在这种有所保留的不完全同时代语境下,无论在时间还是在空间的意义上(正如许多学者所指出的),都必须要提出艺术的"当代性"问题。从他者的视角看,西方艺术又如何"是当代的"(与他者同时发生)?或者其他地区生产的艺术又是如何"是当代的"?是不是"当代艺术"只是一种有着历史偶然性、属于特定时代(或特定历史时期)的西方艺术形式呢?作为对比,激进的当代性将适用于此地、此时、任何地方生产出的艺术。然而,"当代艺术"和"当代性"有着历史和文化的偶然性。正因如此,作为历史的、社会的和文化的体验与建构,时间本身(或多个时代)是高度断裂和碎片化的,尽管人们假想它是一个客观的统一体。哲学家彼得·奥斯本(Peter Osborne)谈道:

> 一个与众不同的"共同时间性"的概念表达。这是一种不仅"在"时间上,而且是"不同时代"的汇集。我们不仅仅与我们的同时代人在时间上共同存在——似乎时间并不关乎我们的共存,而且,当下越来越体现出各有差异但同等"在场"的当代人的共存、分裂中的暂时统一,或者现存不同时代的分裂性统一的特点②。

与此相呼应,艺术史家特里·史密斯(Terry Smith)认为当今的形势有着如下特点:

> 在日益感受到许多类型的时间在消失之时,各种暂时性、与时间相关的各种生命形式的共同存在,是当代性……最为深层的含义:是什么与时间同行、与当代一道?③

类似地,在一篇关于中国当代艺术的评论中,王爱华(Aihwa Ong)写道,"全球的非欧洲式重构""未来正变得越来越模糊,因为未来不再由唯一的历史观来预想"④。在当代中国由"国家引导的"自由市场改革的几十年中,这样的历史观发生了什么样的变化,这对北京798艺术区被改变的前景和功能意味着什么?方李莉教授在本书中的文章中对此作了鲜明的阐释。方教授是中国最为重要的艺术人类学家之一,她协调领导了一大批研究团队跟踪和分

① SUSWANNAKUDT P. Catching the moment, one Step at a time[M]//KAUR R, DAVE-MUKHERJI P. Arts and aesthetics in a globalizing world. London: Bloomsbury, 2014:98-99.
② OSBORNE P. Anywhere or not at all: philosophy of contemporary art[M]. London: Verso, 2013:17.
③ SMITH T. What is contemporary art? [M]. Chicago: University of Chicago Press, 2009:3-4.
④ ONG A. "What Marco Polo forgot": contemporary Chinese art reconfigures the global[J]. Current Anthropology, 2012,53(4): 471-494.

析这些变化。因此,当代性在今天无处不在,受历史与文化的折射,有着历史与文化的偶然性。本书的作者们表明,"全球当代性"、复数的当代时间性的状况,正是可以创作出我们(复数的)时代受到民族志影响的艺术的机会和可能、给养和潜能。也许,正是受民族志影响的艺术,而不是其他,才为这些状况提供了诊断性表征,并最终指出超越这些状况的路径(在这一点上,受民族志影响的艺术也许与全球人类学项目相类似)。

那么,当我们思考艺术与人类学的交流时,我们自己的当代具体是什么样子呢?特里·史密斯强烈地认为"全球化的霸权作为一种世界现象"已经被打破,全球化不能替代现代性和后现代性[1]。也许,进一步阐释史密斯的话,全球化只是介乎其他集合中的一个集合而已,我们需要评估其他的抗争力量[2]。史密斯看到的不是只有一股全球化力量在影响当代艺术,而是各种不同当代艺术的同时并存,每种当代艺术都有其自身的审美标准[3]。他认为,当下各种领域存在多层级培植嫁接的状况,其特征是"日益体验到差异的毗邻性"和"日益认识到共同时间性"[4]。

(三) 更多翻译

当然,在这些不同的同时代性之间行进的可能办法之一是旅行;另外一种则是翻译——在人类学的田野、民族志和分析或论著中,因暗含在理解和表征中需要协商的复杂性,这两种方法也许都不成功。事实上,正如从事书面和口头素材甚至更广泛意义上不同文化之间的"翻译"的人类学家指出,人类学本身可以被看作是广义的翻译学科的一部分。然而,图利娅·马拉尼昂(Tullia Maranhão)指出,这一学科掩盖的比显现的要多,总存在一些不能被翻译的东西[5]。西方传统将那些不能翻译的东西看作西方以外地区的非理性残留。当下,在倾向于激进化差异观念的各种运动(继德里达的延异之后)之后,正是在这些截然不同的本体论中,才必须要承认他异性[6]。这些可供选择的本体论是各种边界思维和边界认识论,尤其对于将自身与西方霸权思想隔离开来的那些后殖民对象——这是沃尔特·米格诺鲁

[1] SMITH T, SALONI M. Contemporary art: world currents in transition beyond globalization[M]//BELTING H, BUDDENSIEG A, WEIBEL P. The global contemporary and the rise of new art worlds. Cambridge, MA: MIT Press, 2013:186.

[2] SMITH T, SALONI M. Contemporary art: world currents in transition beyond globalization[M]//BELTING H, BUDDENSIEG A, WEIBEL P. The global contemporary and the rise of new art worlds. Cambridge, MA: MIT Press, 2013:187.

[3] SMITH T, SALONI M. Contemporary art: world currents in transition beyond globalization[M]//BELTING H, BUDDENSIEG A, WEIBEL P. The global contemporary and the rise of new art worlds. Cambridge, MA: MIT Press, 2013:188.

[4] SMITH T, SALONI M. Contemporary art: world currents in transition beyond globalization[M]//BELTING H, BUDDENSIEG A, WEIBEL P. The global contemporary and the rise of new art worlds. Cambridge, MA: MIT Press, 2013:188.

[5] MARANHÃO T. Introduction[M]//MARANHÃO T, STRECK B. Translation and ethnography: the anthropological challenge of intercurual understanding. Tucson, AZ: University of Arizona Press, 2003: xi, xv.

[6] MARANHÃO T. Introduction[M]//MARANHÃO T, STRECK B. Translation and ethnography: the anthropological challenge of intercurual understanding. Tucson, AZ: University of Arizona Press, 2003: xvi.

(Walter Mignolo)强烈支持的计划①。这就将我们带回到具有历史偶然性的某个"当代"——即"现代性"本身,它被认为是一种历时久长的殖民主义,从海洋探险时期一直延伸到20世纪(这时的现代性更狭隘地指艺术和文学中的高雅现代性),用裘费米·泰沃(Qlufemi Taiwo)的话说②,在这其中"非欧洲人的贡献"至关重要。

因此,如果如我们所见,他异性依然是不完整的,那么它就向我们开启了翻译的可能性,而翻译本身是不完整的(留待以后翻译),而且翻译还包含了不能进一步翻译的部分(不仅是残留)。类似对他者的不完整理解出现在差异转化或翻译的缝隙,不仅对他者的本体、内容,即使对相关合作方相关度的理解也不完整。在政治领域,这种思维更加活跃和富有活力。让我们考虑一下最近围绕"共有权"(这将我们带回了当代性作为危急时刻的观念)的理论辩解——其中的观念是地球上的各种资源(空气、水、土地、栖息地、能源等)是公众每个人的,属于公共产品,不能为特定利益所开发(并被私有财产权利所批准),不管是个人、跨国公司还是国家。

然而,在世界各地时有发生、为保持和重新获得对共有权进行控制的各种各样的斗争,也可能是因为差异,或是基于非共有权的原因而展开,正如人类学家玛莉索·德·拉·卡德纳(Marisol de la Cadena)就秘鲁安第斯山脉的生态斗争所指出的。在那儿,说盖丘亚语的高地民族事实上将山神或"土地上的生命形式"作为他们辩论的理由,并赋予它们以独立于人类的能动力量。当然,这使得国家、非政府组织和原住民之间针对土地和水权以及开发项目的谈判变得更为复杂和微妙③。

这就是说,我们必须要认可差异、尊重彼此。尽管我们在全球范围内所面临的挑战的确是全球性的,但我们必须承认差异的同时代性,即承认针对"非公共原因"的斗争,这些都需要不同参与者、各种不同的世界本体观之间的联合。

不均衡解释学

人类学也许是对于认识这些差异贡献最大的一个学科。作为其标志性方法,田野调查常常需要人类学家长久的深入田野(不一定是一个确定的空间或暂时性)。正是在人类学的调查中,我们能够想到与当代艺术在概念或是方法论方面的交叉,当代艺术使用民族

① 参见:MIGNOLO W, SCHIWY F. Transculturation and the colonial difference: double translaion[M]//MARANHÃO T, STRECK B. Translation and ethnography: the anthropological challenge of intercultural understanding. Tucson, AZ: University of Arizona Press, 2003:15; MIGNOLO W. The darker side of the renaissance: literacy, territoriality, colonization [M]. Ann Arbor, MI: University of Michigan Press, 1995; Local histories/global designs: coloniality, subaltern knowledges and border thinking[M]. Princeton, NJ: Princeton University Press, 2000.
② TAIWO O. "The love of freedom brought us here": an introduction to modern African political philosophy[J]. South Atlantic Quarterly, 2010,109(2): 391 - 410.
③ CADENA M D L. Uncommoning nature[J]. E-flux Journal SUPERCUMMUNITY,2015(5 - 8):1 - 8. 参见: [2016 - 05 - 20]. http://supercommunity-pdf. e-flux. com/pdf/supercommunity/article_1313. pdf. CADNA M D L. Earth beings: ecologies of practice across andean worlds[M]. Durham, NC: Duke University Press, 2015.

志作为他们的方法。如果非共有权在不可穿过的桥的任一端的领地,让渡或是某种形式的会谈,因其认可差异(尊重每个他者),可能会部分地解决这一问题。毕竟,德语的übersetzen(to translate)还有"摆渡过河"的意思。也许还需要所谓的不均衡解释学①,这是一种理解和学习他者而不占领其语义领地的方式。众所周知,解释学是一种解释性的科学。继狄尔泰、韦伯、伽达默尔、利科等哲学家和社会学家之后,克里福德·格尔茨(Clifford Geertz)将其引入人类学,对后来的"写文化"评论产生了重要影响。这里提出的不平衡解释学,再次挪用了解释人类学,并将之用于当今时代,而没有占领他者的思想领地。笔者曾经在阿根廷的合作艺术项目中使用这一观念,当时我们不仅要在当地的保护神节中协商对不同观念的理解和认识,还要在研究人员和人类学家之间协商教育背景和人类学观念的差异。

20世纪60年代至80年代期间,人类学见证了解释人类学的大潮——主要与格尔茨相关,并在后来的"写文化"评论中得以批判性修正。我们从这些及之后的评论中可以得出明确的结论,即再也回不到统一的主体,也许早期解释人类学中还有这样的假设,但(探索和人类学分析的)主体应当按其文化、社会、经济和性别背景而被明确地认定是有差异的。翻译的重要性还有另外的原因,因为正如翻译学者所指出,翻译主体似乎通过翻译照进一面镜子,并最终认出了自己。对于全球范围内的艺术与人类学的交流来说(或其他艺术与人类学),这意味着被解释对象能向他人学习,能够首先通过辨识本族或本国的价值观(即那些与自我身份相关的部分)来学习他人的方法、风格、活动和文化传统。然而,翻译也可能有其颠覆性,也会给国内的自我价值标准带来挑战②。这些批评方法可能首先适用于文学和社会科学的翻译,但它们也对思考全球范围内的艺术与人类学交流有着重要意义。对于学术性的人类学,这恰恰意味着要向全球范围内各种"其他"人类学(和艺术人类学)和当代艺术开放。重要的是,人类学和艺术的转换和翻译不能轻易地假设不同学科和文化界限之间各种概念(及其内涵)的对等。正如翻译学者和人类学家乔舒亚·普莱斯(Joshua Price)所说:"翻译社会科学的概念是不能固化某些定义,而需要重新建构之前的概念并颠覆自身。"③

本书中重点描绘的由安玛丽·布赫(Annemarie Bucher)、索南·乔基(Sonam Choki)、多明尼卡·莱姆利(Dominique Lammli)合作的项目是一个很好的不完整翻译的例子——保持意义易变性原有的样子并将所有的艺术传统看作是"当代的"。尽管参与者持有不同的观念,并正因如此,包括由瑞士和不丹的合作者共同完成壁画这样的合作才成为可能。对话和

① SCHNEIDER A. Contested grounds: fieldworks on collaborations with artists in corrientes, argentina[J]. Critical Arts, 2013, 27(5): 511–530; SCHNEIDER A. Towards a new hermeneutics of art and anthropology collaborations [M]//SCHIELKE S, SWAROWSKY D. Still in search of Europe? art and research in collaboration. Heijningen, Netherlands: Jap Sam Books, 2013.
② VENUTI L. Translation and the formation of cultural identities[J]. Current Issues in Language and Society, 1994, 1 (3): 201–217.
③ PRICE J. Translating social science: good versus bad utopianism[J]. Target, 2008, 20(2): 348–364.

合作成为翻译和转换的真正实践,但依然不一定完整。X.安德雷德(X. Andrade)在本书中提供一系列翻译和转换的例子,其中的 FULL DOLLAR 项目中让厄瓜多尔的广告牌画工借用当代著名艺术家的作品,并在洛杉矶郊区的各处广告绘画中变换使用而不是重复使用同一方法。X.安德雷德重点关注"释惑学"观念——一种很有特质的理论和实践活动,其中涉及环境决定论原则和制度模仿讽刺[1]。

　　因此,本书中描绘的项目完全是为了消抹关于"当代艺术和人类学"的任何统一性或普遍性话语,或消弭(再次借用费尔南多·克罗尼尔的措辞)"全球中心主义"的中心性[2]。比如,日本最为重要的当代文化理论家、哲学家、人类学家之一中沢新一(Shinichi Nakazawa)的"艺术人类学"观点在本书有详细阐述,他将法国结构主义、佛教以及 20 世纪日本哲学的一些元素结合起来,提倡艺术与人类学之间彻底开展各种交流。尽管这一计划在接受过欧美社会和文化人类学传统的教育的学者看来很是陌生和奇怪,但为了在全球范围内展开合理的对话,还是需要开展、认可并获取不完整地翻译这一计划。另一方面,东京大学人类学系的视觉人类学家柳井正(Tadashi Yanai)带领一个博士生研究团队从事艺术、表演和视觉文化的研究。本书中介绍了他与他的博士生和策展人丹羽朋子(Tomoko Niwa)共同合作的关于中国剪纸传统的项目。柳井正从 20 世纪 80 年代的文化融合时代就开始了这一研究,当时的文化融合包括人类学家—符号学家山口梅佐(Maso Yamaguchi)、小说家大江健三郎(Kenzaburo Oe)、作曲家武满彻(Takemitsu)以及人类学家中沢新一。在本书的访谈中,柳井正解释了他如何将日本哲学(如关于地方性的)和语言学的影响与西方的作者和电影摄制者如吉尔·德勒兹(Gilles Deleuze)和让·鲁什(Jean Rouch)融合到一起,以阐释他的"影像理论"并深入理解从秘鲁的西皮波科尼宝族(Shipibo-Conibo)部落和智利的马普彻(Mpuche)部族的田野调查带回的素材。

　　对话应不仅介于两者之间,而应当是在多个参与方之间,并沿着多个方向开展的广泛的对话——本书中介绍的伊米拉·吉勒斯(lmira Gilles)的项目清晰地表明了这一设想。这一项目将来自菲律宾的当代画家与菲裔美籍画家和艺术家汇合在一起,合作完成芝加哥菲尔德博物馆的壁画项目。重要的一点是,在本项目中,正如在其他项目,参与各方的相互理解并不完整,他们之间的合作甚至是相互冲突的。但尽管如此,也正因为如此,在这一对话形式的背景下,在不同技法、不同教育背景、不同艺术观念的不完整翻译过程中,这一艺术作品才得以产生。因此,这一不完整的对话框架,尽管翻译不完整,也正因为不完整,依然是对话的框架。

[1] 这儿指的是哲学家 Guy Debord 等倡导的艺术、文学和哲学等领域的环境决定论。
[2] ROSSELLI A. The angels exit[M]//BALLERINI L, CAVATORTA B, CODA E, et al. The promised land: Italian Poetry after 1975. Los Angeles: Sun & Moon Press, 1999:417.

对话:可用来思考的图形

> 对话需要四个点
> 就像一条对角线
> ——阿米莉娅·罗塞利《天使出口》[1]

乍一看,阿米莉娅·罗塞利(Amelia Rosselli)诗中的词句有些不可思议,因为我们一般认为一条对角线连接不相连的两端,用几何线条表示为"/"。然而,当我们在正方形或另一个多边形中交叉对角线时,我们就会获得四条或更多线段。当交叉的对角线"╳╳╳╳╳"或交替排列的对角线(比如以之字形)"∧∧∧"进一步延展时,它们可以无限地或以任何方向连接(比如以交叉斜线或V字形)。这些图像也可以用来思考发展中的艺术与人类学交流的场域。这一场域正经历彻底重构,它不再是二者之间的简单对话和交往,而是由多方参与、多个学科传统或暂时性、沿多个方向、遍布全球各地的交流,有着不同于西方的各种艺术和人类学传统和观念。我们当然也可以通过类比,通过大家都熟悉的吉尔·德勒兹(Gilles Deleuze)和菲利克斯·葛塔里(Félix Guttari)植物根茎隐喻来思考多重接触网络的交流[2],然而我更喜欢从罗塞利的诗中更为简单、更为奥妙的对角线概念开始,这一对角线网络可以无限发展为多重对话模式(正如上面用几何图所示)。也许,由分别在智利、墨西哥、德国、英国工作的罗萨里亚·卡尔莫纳(Rosaria Carmona)、卡塔利娜·马泰(Catalina Matthey)、罗萨里奥·蒙特罗(Rosario Montero)和葆拉·萨拉斯(Paula Salas)四位艺术家和人类学家的合作项目"田野对话"(Conversacion de Campo),就清晰地展现了此类多方向的"对角线"式对话。

这样的交流网络或网状模式中的"从这儿起",适用于全球去中心化的艺术活动,同样也适用于中心之外的人类学传统。20世纪的许多出版物已经对美国、英国和法国的人类学史的论著构成挑战。它们令人信服地证明了,西方霸权区域之外也正在生产出同样丰富的人类学知识。上述论断最初是针对其他边缘欧洲和全球各地的学术性人类学传统而作出的[3],但同样可以拓展应用于全球范围内的人类学知识生产,包括来自不同本体论视角的"逆向"人类学[4]。

[1] ROSSELLI A. The angels exit[M]//BALLERINI L, CAVATORTA B, CODA E, et al. The promised land: Italian Poetry after 1975. Los Angeles: Sun & Moon Press, 1999:177.
[2] DELEUZE G, GUTTARI F. A thousand plateaus: capitalism and schizophrenia[M]. London: Continuum, 1999: 6-7.
[3] 比如可参见:BOŠKOVOC A. Other people's anthropologies: ethnographic practice on the margins[M]. New York: Berghahn, 2008.
[4] 比如可参见:KIRSCH S. Reverse anthropolgy: indigenous analysis of social and environmental relations in new guiea[M]. Stanford University Press, 2006; DE CASTRO E V, GOLDMAN M. Introduction to Post-Social anthropology, networks, multiplicities, and symmetrizations[J]. HAU: Journal of Ethnographic Theory, 2012,2 (1): 421-433.

芝加哥表演艺术家吉列尔莫·戈麦斯-帕纳(Guillermo Gómez-Peña)在各种艺术领域将"逆向人类学"用作尖锐的后殖民评论,他说:

> 我们正将你们推向边缘,正使得你们的文化异域化和陌生化。我们选定了一个虚构的中心,如身临其境般对其大加讨论。可以说,我们将"西班牙英语"作为官方语言。我们从观念上取消了美国和墨西哥的边界,并创造出一种新的、观察你们的艺术。在一定意义上,我们从事的是逆向人类学①。

类似地,《全球化时代的艺术与美学》(Arts and Aesthetics in a Globalizing World)2014卷的编辑拉明德·柯尔(Raminder Kaur)和帕萝·戴夫-穆克赫吉(Parul Dave-Mukherji)提出要"扔回凝视"(throwing back the gaze),这是他们从米歇尔·福柯(Michel Foucault)对迭戈·委拉斯开兹(Diego Velazquez)的《宫娥》(Las Meninas,1656)中的绘画目光的观点演化而来的观念表达②。但在这儿,这两位编辑指的是已被广泛接受的欧美人类学与艺术话语区域和暂时性之外的凝视和目光,这一观念堪比莫斯克拉的"从这儿起"(见上文)的观念;后一种观念也在西方与他们曾经殖民地区的文化交流中有着悠久的渊源,并在主张自己的文化生产形式的逆向挪用话语中发挥着强有力的作用,比如在各种真正的全球现代主义形式中,体现于拉丁美洲的土著主义运动、巴西的文学和艺术"食人主义"运动、法属非洲殖民地的黑人文化认可运动、加勒比海地区的文化理论,以及"二战"后几十年间殖民地晚期和后殖民早期的三大洲之间更为广泛的交流。尽管三大洲主义的某些权力构成和平等关系已经发生变化,但随着(例如)印度和中国成为全球的重要力量,当下的评论[比如阿金·艾德索康(Akin Adesokan)和塔里克·艾尔海克(Tarek Elhaik)③]使得作为当代社会中西方认识论的替代者的三大洲思维颇为活跃。土著全球思维中的类似替代性认识论也走向前台,马克·沃特森(Mark Watson)为我们提供了绝佳的例子,并反思性地探讨了在跨土著的当代艺术生产中如何寻求和构成全球宗主国和民族国家观念之外的空间④。在2012年悉尼双年展上,来自美国凤凰城的本土艺术组织POSTCOMMODITY与悉尼土著音乐家合作推出作品 Do You Remember When(《你记得是在何时》)。创作者切开新南威尔士艺术馆的混凝土地板,将切割出来的混凝土板放到基座上,然后从悬挂于混凝土地板上的洞孔上的扩音器中播放出合作土著音乐家创作的音乐,通过这个洞孔,下面的土地裸露可见。

① CUMMINGS S T. Guillermo Gómez-Peña: true confessions of a techno-aztec performance artists[M]. American Theatre, 1994: 50-51.
② KAUR R, DAVE-MUKHERJI P. Introduction[M]//KAUR R, DAVE-MUKHEIJI P. Arts and aesthetics in a globalizing world. London: Bloomsbury, 2014:5; FOUCAULT M. Order of things[M]. London: Routledge, 2002[1971]:5.
③ ADESOKAN A. Postcolonial artists and global aesthetics[M]. Bloomington, IN: Indiana University Press, 2011: 41-43; ELHAIK T. The Incurable image: curation and repetition on a tri-continental scene[M]//CHAMBERS I, DE ANGELIS A, LANNICIELLO C, et al. The postcolonial museum: the arts of memory and the pressure of History. Farnham: Ashgage, 2014.
④ WATSON M. "Centring the indigenous": postcommodity's transindigenous relational art[J]. Third Text, 2015, 29(3): 141-154.

正如沃特森所述,这件作品是对与占领他们土地的殖民者社会(连同他们的建筑物)形成对比的土著民族及其与公共活动和土地(拥有权)观念的直接敏锐批评——然而,土地依然在那儿,现在被剖开让每个人都看见,至少象征性地被本件装置作品合作土著人所重新挪用。这儿的重要之处在于,不像展出土著艺术家〔也许从让-于贝尔·马丁(Jean-Hunbert Martin)于1989年策展的"大地魔术师"(Magiciens de la Terre)开始〕或是广泛受土著议程(像之前的许多悉尼双年展)所激励的许多展览,这次展览的策展团队包含了来自加拿大的西斯卡第一国民杰拉尔德·麦克马斯特与荷兰策展人凯瑟琳·德·泽赫(Catherine de Zegher)的合作。而且,在这件装置《你记得是在何时》中,土著艺术家的合作超越了传统的边缘与中心、西方与非西方、民族国家与土著团体或其他二元模式,其目的是间接通过在本半球或全球范围内①跨越土著民族的政治合作来探索一种跨民族的艺术活动空间。在一定意义上,这儿的逆向策展与上述逆向人类学相似,对于跨文化艺术活动的传播、作者身份的认可和转换问题都是非常重要的。然而,策展工作的时间和深度问题也同等重要。

比如,我们考虑一下现在大家熟知的策展人形象:圆滑,行色匆匆,在各色展览中装配艺术品,热切地收集各种约会和会议信息,快速受托艺术品,进出于各类项目,总是一个接着一个。这样"快节奏"的策展的确表明了不同的"策展文化"。相比之下,保罗·奥尼尔(Paul O'Neil)和克莱尔·多尔蒂(Claire Doherty)倡导的"慢节奏"策展使得时间成为主要问题:我们发现在这儿,策展人与艺术家一起,承诺长期的项目、地点和社区②——克里斯托弗·赖特(Christopher Wright)和我认为这种工作方式接近于共有或合作人类学的观念③。然而,奥尼尔认为,在全球化的艺术世界,"不同的文化意味着他们有着不同的文化视角"④。这儿不仅有来自外部或是边缘的立场,而且他们的本体立场也很不相同,并与全球中心主义的国际艺术界霸权相抗争。本书中介绍了这样一些例子,如居住于美国的尼日利亚策展人和艺术家C.恩泽维(Ugochukwu-Smooth C. Nzewi)考察了在艺术和新全球艺术史以及策展活动的人类学转向背景下当代非洲艺术家的各种媒质和不同装置模式的作品,包括他本人的;马来西亚策展人与作家艾德琳·欧奥尔(Adeline Ool)和居住于印度尼西亚日惹市的荷兰策展人和艺术家梅拉·嘉思玛(Mella Jaarsma)合作的展览"Dobrak!"中有印度尼西亚的艺术家和人类学家的参与;丹羽朋子(Tomoko Niwa)在东京和中国的策展和民族志工作,以及居住在美国的菲律宾作家、社会活动家和研究计划的发起人埃尔迈拉·吉勒斯(Almira Gilles),将菲律宾和菲裔美籍艺术家们聚合到一起绘制菲律宾奎松城和美国芝加哥市的壁画。

① WATSON M. "Centring the indigenous": postcommodity's transindigenous relational art[J]. Third Text, 2015, 29(3): 141, 142, 144.
② O'NEIL P, DOHERTY C. Introduction[M]//O'NEIL P, DOHERTY C. Locating the Producers: durational approaches to public art. Amsterdam: Valiz, 2009.
③ SCHNEIDER A, WRIGHT C. Ways of working[M]//SCHNEIDER A, WRIGHT C. Anthropology and practice. London: Bloomsbury, 2013: 7.
④ O'NEIL P. The culture of curating and the curating of cultures[M]. Cambridge, MA: MIT Press, 2012.

Curating(策展)一词来自拉丁语 cura(名词)/curare(动词),有"heal"(治疗,照顾,修饰打扮;curate 意为"关心灵魂的人")之意。塔里克·艾尔海克(Tarek Elhaik)强烈主张将 curating(在扩展的理疗意义上)理解为调和图像作品或是一般艺术品的差异的一般性理论概念和活动。其中基本的认识是艺术品和它所提及的社会都是病态的,需要疗治。一副表达悲伤的作品中的图像(艺术品)本身可以诊断某种不可治愈的情况,只能通过治疗的方法进行疗治,作品依然是一个开放、未完成的过程①。艾尔海克认为需要超越 curation② 一词引发的"诊断、处方和实用的词源学语域"的目的,也可以用于重新思考博物馆语境中的策展活动。在博物馆中,艺术与人类学再次发生对话和交流,并需要艺术家和来源社区的共同干预。curation 本身被看作一种"创造性的修复工作",它变成了一种"监护性的诊断照料"③,其中艺术作品、艺术品(博物馆语境下)及策展活动本身都需要持续开放的照料。过去几十年来,民族志和其他类博物馆也开发出旨在让来源社区共同参与的新的策展实践。艾尔海克的创新性思维方法有可能为与民族志(和其他)博物馆馆长们提供理论激励和对话交流,如芝加哥菲尔德博物馆的约翰·泰雷尔(John Terrel)尝试共同策展的理念,他将管理员职位延伸到考古和民族志素材的最初生产中和使用者那里④——本书中介绍的吉勒斯策划的菲律宾和菲裔美籍艺术家们的项目就是这种做法的成果之一。

这最终将西方践行的人类学尤其是"霸权"人类学置于何处？杰出的电影制作者和视觉人类学家让·鲁什(Jean Rouch)很早前就创造了"共有人类学"概念。对于鲁什来说,这一概念指的是在拍摄期间,一直到电影生产之后,尤其在为新电影提供反馈和观念的放映期间,都在与他的研究对象合作⑤。吴百川(Kiven Strohm)令人信服地辩称,承认与人类学家相关研究对象的"阶级和基本权利的不对称",并不意味着我们可以不重视他们对这种关系中平等的诉求;相反,这些应当构成任何合作伦理的基础⑥。平等的信号之一就是要求有不同观点的权利,包括那些在本体论方面截然不同的观点。因此,我认为,这就需要一种非均衡解释学,这一学说应避免任何极权式或整齐划一的解释或理解,而应当在一种相互而又非

① ELHAIK T. The incurable-image: curating post-mexican film and media arts[M]. Edinburgh: Edinburgh University Press, 2016:4, 12, 23.
② ELHAIK T. The incurable-image: curation and repetition on a tri-continental Scene:164.
③ ELHAIK T. The incurable-image: curating post-mexican film and media arts[M]. Edinburgh: Edinburgh University Press, 2016:10, 64. 艾尔海克的论证比此更加复杂,尽管听起来有些悲观,但这不是他的本意。他很清楚策展的最终解放潜能和乐观力量,并受到 Deluze 的激励(用艾尔海克的话说):"令人喜悦地积极寻求重新装配和重新实现那些细微看不到的、为主流和冷漠的符号体系所压制的潜力。" ELHAIK T. The incurable-image: curation and repetition on a tri-continental scene:172.
④ SHAW M. Looking for 10 000 kwentos: field museum seeks help in uncovering filipino history[N/OL]. Arts and Entertainment, Chicagoist, (2014-03-16)[2016-05-14]. http://chicagoist.com/2014/03/16/looing_for_1000_words_field_museu.php.
⑤ ROUCH J. The camera and man[M]//HOCKINGS P. Principles of visual anthropology. 2nd. Berlin: Mouton de Gruyter, 1995:98 又见: Shared anthropology[M]//HENLEY P. The adventure of the real: Jean Rouch and the craft of ethnographic cinema. Chicago: University of Chicago Press, 2009.
⑥ STROHM K. When anthropology meets contemporary art: notes for a politics of collaboration[J]. Collaborative Anthropologies, 2012, 5:98-124.

均衡的合作过程中共同协商。

通过非均衡解释学的透镜重新审视处于艺术和人类学交叉路口的全球艺术活动,即使不能解决,但一定会重新校正最近在试图提炼两者交流的认识论意义时提出的某些问题。例如,安娜·格里姆肖(Anna Grimshaw)和阿曼达·拉韦兹(Amanda Ravetz)对 20 多年的艺术与人类学的对话进行了研究,试图克服"非传统形式"(如电影、展览、图片实录、音像)根深蒂固的学科局限[①]。前述罗梅蒂和斯塔莱斯《透视》与透视论的对话正是表达了这样的关注,艺术家和人类学家应当重视此类对话。理论生产已经存在于作品之中,而且,民族志形式本身就是一种理论论述。如果将民族志的某种意义或是特性归属于某些而非另外一些人,那么就无法推动艺术家与人类学家之间的任何对话。非均衡解释学以及对文化差异和能动性的重新批判性评价,就成为与全球范围艺术家合作和理解学科跨界(而非从全球中心主义的角度)的一种认识论实践路径。

全球范围内各种当代艺术与人类学的交流,也可以被认为是一种礼物的交流,不完整交流中迟到的礼物回赠。当然,正如罗杰斯·桑斯(Rogers Sansi)最近提出的,这儿的"礼物"是理解艺术生产和艺术与人类学之间交流的一种隐喻和理论工具[②]。然而,这一理论工具或杠杆,需要以对他异性的重新强调和重视作为补充,需要超越简单的自我与他者的二元分割,以实现全部的认识论和实践潜力。非均衡解释学也许有助于我们理解和解决当代艺术与人类学之间交流对话中的细微差异、重复和误解。

① GRIMSHAW A, RAVETZ A. The ethnographic turn—and after: a critical approach towards the realignment of art and anthropology[J]. Social Anthropology, 2015,23(4): 418-434.
② SANSI R. Art, anthropology, and the gift[M]. London: Bloomsbury, 2015.

主体重塑：艺术介入乡村建设的重要路径
——以福建屏南县熙岭乡龙潭村为例

季中扬　康泽楠/南京农业大学

21世纪以来，中国社会逐渐进入了"后城市化"阶段，城乡关系与乡村发展问题备受关注，出现了第二波乡村建设热潮。与民国年间的"乡建"热潮不同的是，有一大批艺术家参与进来，走出了一条艺术介入乡村建设（简称"艺术乡建"）的新路径。晚近几年，"艺术乡建"逐渐受到了学界关注[1]，有人介绍、研究了日本及中国台湾等地的"艺术乡建"经验[2]，有人分析、比较了国内"艺术乡建"案例[3]，有人从艺术人类学视角深度阐发了一些案例[4]。在研究这些案例过程中，不可避免地要思考"艺术乡建"的主体性问题，即"艺术乡建"究竟依靠谁，为了谁。国内较早从事"艺术乡建"实践的艺术家渠岩，在回顾许村建设时就反思了艺术家的理想主义追求与村民现实主义需要之间的错位，特意提出了"艺术乡建"的主体性问题[5]；在方李莉牵头召开的"艺术介入社会：美丽乡村建设学术研讨会"上，又有两位学者提出了"艺术乡建"的主体性问题[6]。但遗憾的是，对于这个至为关键的问题，学界一直缺乏专门性的深入探讨。本文拟以福建屏南县熙岭乡龙潭村的"艺术乡建"为案例，基于深入的田野调研，探讨"艺术乡建"过程中重塑乡民主体性的必要性、可能性及其问题。

一、艺术重塑乡民主体的必要性

艺术家为何介入当代乡村建设？从艺术家方面来说，大概有两方面原因，一是偶遇了乡村的古建筑，油然萌生了通过乡村建设保护文化遗产的意识，渠岩之于山西许村，欧宁和左

[1] 2016年7月，北京大学人文社会科学研究院组织召开了"乡村建设及其艺术实践"学术研讨会；2016年8月，方李莉牵头召开了"艺术介入社会：美丽乡村建设学术研讨会"；2018年年初，《民族艺术》推出了"艺术乡建"研究专栏。
[2] 陈锐，钱慧，王红扬.治理结构视角的艺术介入型乡村复兴机制：基于日本濑户内海艺术祭的实证观察[J].规划师，2016(8)；陈可石，高佳.台湾艺术介入社区营造的乡村复兴模式研究：以台南市土沟村为例[J].城市发展研究，2016(2).
[3] 王宝升，尹爱慕.艺术介入乡村建设的多个案比较研究[J].包装工程，2018(4).
[4] 方李莉.论艺术介入美丽乡村建设：艺术人类学视角[J].民族艺术，2018(1).
[5] 渠岩.艺术乡建 许村家园重塑记[J].新美术，2014(11).
[6] 胡介报.艺术参与乡村建设，当地百姓是主体[M]；于长江."互为主体性"：艺术家与乡民的一种互动模式[M]//方李莉.艺术介入美丽乡村建设：人类学家与艺术家对话录.北京：文化艺术出版社，2017：190-193，230-235.

靖之于皖南碧山村,王澍之于浙江文村,林正碌之于福建潄下村,等等,初心大多是为文化保护。渠岩在谈论许村建设时坦言,他爱上许村是因为"许村风景秀美,民风淳朴,历史遗存丰富鲜活,保留了从明清时期到现代完整历史线索的建筑民居、民俗生态及乡土文化""是久已失落的家园和故乡"[1]。二是出于对现代艺术从日常生活中分离出来,成为画廊艺术、博物馆艺术的反思,把"艺术乡建"视为一种行为艺术。王南溟就提出,"许村计划依然是一件艺术作品"[2]。这也就是说,艺术家介入乡村建设的起因并非是为了乡村、为了乡民,而是为了艺术、为了文化。基于这样的出发点,大多数艺术家选择的乡村建设路径都是通过重造乡村景观,如改造老房子、老街道,邀请艺术家来做户外雕塑或墙绘等,在此基础上,争取地方政府的支持,定期举行国际艺术节,把文化变为资源,吸引外来游客,为乡民带来收益。

由于"艺术乡建"所选村落大多有着独特的自然风光、民居、民俗,艺术家们又善于将乡村固有资源与现代艺术创意相结合,再加上艺术家本身知名度的号召力,往往能够在短期内就将无人问津的乡村变成知名的旅游地。因而,"艺术乡建"的短期成效大多很好,表面看起来红火热闹。例如许村,由于有了知名度,"不仅带来了大量的游客,现在还吸引了很多外出打工的年轻人回来发展"[3]"许村现在有四五十家农家乐,有民宿,还有许村农场"[4]。再如皖南的碧山村,欧宁与左靖策划了诸多活动,开书店、办艺术展、办丰年祭,一度产生了很大的社会影响。但是,通过改造乡村空间,将乡村的生活空间变成外来游客的审美空间,将文化变为资源,这种"艺术乡建"路径隐藏着一种危机。由于这样的"艺术乡建"主要致力于乡村外在景观建设与所谓的民俗文化开发,忽视了乡民主体性问题,一旦外来的艺术家们因各种原因停止了对当地的援助,乡村建设就可能会陷入停滞不前的困境。更有甚者,由于修复老房子等景观建设主要出于艺术家的审美理念,乡民虽然与老房子朝夕相处,但无法像艺术家那样基于"心理距离"而产生审美意识,一旦艺术家离开这里,乡民就会以实用主义态度抛弃这些景观,一切又回到了从前。

2018年8月,我们在许村进行了实地调研,发现一些值得注意的问题。一是"艺术乡建"对乡村经济的长期性带动有限,"前几年赚了一些钱,但是现在人就少了,长久不下去,老百姓就是这么说的,留不住,就是艺术节的时候忙,其他时间,大家开不下去,不能一直在家,赚不到钱"[5]。二是村民参与度不足,"老外在这里教孩子英语、弹钢琴,免费的,附近村子里的人都来,小孩子多",但是,"大人就是去看看"[6],很少有人积极主动参与,尤其是那些留守乡村的老人、妇女,大多仍然置身于外。梁漱溟在回顾乡村建设运动时总结的"难处"在许村依

[1] 渠岩.艺术乡建 许村家园重塑记[J].新美术,2014(11).
[2] 邓小南,渠敬东,等.当代乡村建设中的艺术实践[J].学术研究,2016(10).
[3] 一木,渠岩.艺术拯救乡村:渠岩的"许村计划"[J].公共艺术,2012(4).
[4] 邓小南,渠敬东,等.当代乡村建设中的艺术实践[J].学术研究,2016(10).
[5] 被访谈对象:乔彦珍,山西和顺县松烟镇许村村民;访谈人:康泽楠,南京农业大学民俗学研究生;访谈时间:2018年8月30日;访谈地点:山西和顺县松烟镇许村乔彦珍家。
[6] 被访谈对象:乔彦珍,山西和顺县松烟镇许村村民;访谈人:康泽楠,南京农业大学民俗学研究生;访谈时间:2018年8月30日;访谈地点:山西和顺县松烟镇许村乔彦珍家。

然存在,即"号称乡村运动而乡村不动"①。三是村民有一些改变,如重视卫生与环境,面对游客与外国来的艺术家,村民能够自豪地展示自己的传统文化,等等;但是,深入交谈之后就会发现,大多数村民仍然是传统的乡民,并未从精神深处接受现代文明的洗礼。梁漱溟提出,乡村建设最终目标"就是要从旧文化建设出一个新文化来"②,但许村模式似乎很难达成这个目标。

有着几十年乡村建设经验的日本千叶大学的宫崎清教授提出,乡村建设应该是"内发性的",即由居民内部产生出来构想和提案,因而,乡村景观重建并非是乡村建设的要点,当地居民才是乡村建设的真正对象,乡村建设的关键是人心建设③。也就是说,乡村建设的重要路径是重塑乡民的主体性,只有激发、重塑乡民的主体性,让乡民有主人翁意识,他们才会积极主动参与到乡村建设中来,才能从根本上解决"号称乡村运动而乡村不动"的难题,才能"从旧文化建设出一个新文化来"。在诸多"艺术乡建"实践中,艺术家们也注意到了乡民主体性问题,尝试着通过修复乡村固有的文化传统来培育乡民的文化自信精神,激发其主体意识。如渠岩在许村以"魂兮归来"为主题重构乡村的神性,欧宁和左靖在"碧山计划"中开展"黟县百工"活动,等等。但是,乡民对寻回早已丢失的传统远不及艺术家们那么热心,因而,重建文化传统并不能有效激发乡民的能动性,及其认同感、归属感与自豪感。此外,将乡民的传统作为一种景观展示,他者的凝视一方面可能激发乡民的文化自豪感,另一方面也可能带来一种深度伤害——乡民在消费与被消费关系中意识到了自己的弱势地位,在内心深处可能会更加鄙视自己的传统。

乡村建设的主体是乡民,乡村建设是为了乡民,这本是无需讨论的问题,但是,由于"艺术乡建"的出发点并不完全是为了乡村、为了乡民,就有可能会忽视乡民的主体性。在"艺术乡建"实践中,即使意识到了乡民主体性问题,也鲜有把重塑乡民主体性作为"艺术乡建"的重要路径。更为关键的问题是,究竟该如何重塑乡民的主体性呢?带着这个问题,我们考察了福建屏南县熙岭乡龙潭村的"艺术乡建"。

二、艺术重塑乡民主体性的理念与实践

福建屏南县熙岭乡的龙潭村,有五百多年的建村史,从古至今,这个村的手工业就相对发达,经商人数也较多,与周边村落相比较为繁华富裕。自20世纪90年代起,龙潭村逐渐走向衰败。其衰败的主要原因就是龙潭村人大多富庶,纷纷迁居屏南县城,在短短十几年内,龙潭村就由1500户人家的繁华村庄衰败成了仅有150人左右的空心村。有本事的人纷

① 梁漱溟.我们的两大难处:二十四年十月二十五日在研究院讲演[M]//乡村建设理论.上海:上海人民出版社,2011:402.
② 梁漱溟.梁漱溟全集(第二卷)[M].济南:山东人民出版社,1990:161.
③ 宫崎清,张福昌.内发性的乡镇建设[J].无锡轻工大学学报,1999(1).

纷走了,留守村落的大多是"没有什么办法的人"①。由于村落人口骤降,基础教育也就难以为继,留守家庭的孩子也大多送往县城读书。

2014 年,艺术家兼策展人林正碌偶然来到了福建屏南县甘棠乡漈下村,他被这里的古民居之美震惊了,决定留在这里以艺术来改变这个村落。林正碌的理念与渠岩不同,他不是为了保存乡村文化,也不是把乡村建设视为一种艺术行为,而是从"人人都是艺术家"这个基本理念出发,希望通过艺术改变村民,进而改变乡村。林正碌的理念有两个要点,一是认为艺术创造并非天才的专利,不是高不可攀的,"艺术就是一种让人发现自我价值,让人独立,唤醒个体人文情怀的工具"②。也就是说,艺术并不以创造独一无二的、杰出的艺术作品为旨归,它是塑造人的主体性的媒介,当然,艺术虽然是工具,是媒介,但自身也是目的,因为艺术只有以其自身为目的才能达到塑造人的主体性的目的。基于这个理念,林正碌认为,每个农民,不分男女老幼,不分健康与残疾,无所谓是否有文化,都可以通过艺术变得有个性、有创造力、有人文情怀。二是在这个互联网与自媒体高度发达的时代,任何人在任何地方都可以从事创意文化,农民也可以通过自媒体出售自己的艺术作品,让自己的作品获得广泛的社会认可,从而获得文化自信。

2016 年,由于外地前来跟随林正碌学画画的人越来越多,林正碌离开了漈下村,来到了交通更为方便一些的双溪镇。2017 年年初,林正碌开始介入龙潭村建设。龙潭村的留守村民,都是别人以及自己眼中的"没有什么本事的人"。林正碌认为,中国的乡村问题恰恰出在这里,"农民觉得自己毫无价值,一开始是别人这么觉得,慢慢自己也认了命"③。因此,乡村建设首要之务就是要让当地村民发现自身的价值。他在这个连"艺术"二字都不知道的小村落,在地方政府的资助下建起了公益艺术画室,此后,便每天在这里指导前来学画的人,引导他们关注世界,关注自我,发现自己的价值。林正碌认为,通过艺术,"他们就会认真关注周围的世界,就会开始重新定义周围的一切,就会自己思考,由此就会发现自己,专注自己,并认可自己的价值,由此逐渐表达自己生命的精彩。这就是生活的升华。他们的生命就会变得生机勃勃,他们的生活、生产自然也会焕然一新,由此就会带来乡村经济的繁荣"④。概而言之,在林正碌看来,改变乡民是乡村建设的首要之务,有新乡民,才能有新乡建的主体,他要通过艺术来重塑乡村主体。所谓"通过艺术",不仅是指直接学习绘画,也包括间接影响。林正碌说:"2015 年开始学画画的村民,现在不需要来画室,独立了,知道自己有个性、有人文关怀了,他们并不需要靠画画谋生,了解、接触了艺术,他们自信了,自我认知改变了。艺

① 被访谈对象:陈孝镇,福建屏南县熙岭乡的龙潭村村支书;访谈人:康泽楠,南京农业大学民俗学研究生;访谈时间:2018 年 7 月 29 日;访谈地点:福建屏南县熙岭乡的龙潭陈孝镇家。
② 被访谈对象:林正碌,艺术家;访谈人:康泽楠,南京农业大学民俗学研究生;访谈时间:2018 年 7 月 25 日;访谈地点:福建屏南县熙岭乡龙潭村。
③ 被访谈对象:林正碌,艺术家;访谈人:康泽楠,南京农业大学民俗学研究生;访谈时间:2018 年 8 月 1 日;访谈地点:福建屏南县熙岭乡龙潭村。
④ 被访谈对象:林正碌,艺术家;访谈人:康泽楠,南京农业大学民俗学研究生;访谈时间:2018 年 7 月 29 日;访谈地点:福建屏南县熙岭乡龙潭村。

术不是直接去谋生,而是成全了自我的确立。"①

林正碌不仅教当地人画画,他还认为,乡村建设不能仅仅依靠留守的乡民,还要吸引外出的乡民与外地人来创业、生活。在他主持下,地方政府修复了一些无人居住的老房子,把老房子改建成黄酒博物馆、戏剧博物馆、书店、咖啡馆、酒吧、西餐厅、画室、养老院等充满现代意义的空间,长租给外来创业、生活的人。林正碌并不想通过乡村景观建构来吸引外来游客,而要以自己的艺术理念与生活理念来吸引新居民,给乡村重新注入活力。一位来自上海的新居民说:"来这里定居一个月,主要做原创首饰、音乐。喜欢这里的生活方式,包容、自由。"②一位来自北京的新居民也认为,来这里定居,是被这里的生活理念与生活方式所吸引,在这里生活,可以摆脱现代都市生活的困扰,他说:"我主要是做自媒体的,在哪里我都可以工作,这里很适合生活,原居民慢生活方式,很质朴,给我们送菜,尊重自然、邻里友好、互助,社区关系吸引人。"③不到2年时间,就有50余人成了龙潭村的新居民。这些外来的新居民,不仅带来了消费,激活了乡村经济,而且带来了城市文明,带来了新的价值观与生活理念。一位外来创业者说:"当我们这些外来人刚来到这里的时候,他们很好奇,都说我们都是想出去,你们怎么还要在这里租房子常住呢?那时候他们不知道自己可以做些什么,也不知道自己要什么。"④但是,现在村民们开始与外来人讨论如何改造自己的房子,讨论如何将自己的农产品卖到更远的地方,如何让这里变得更好、更富裕,如何让更多的在外的村民回到故乡依旧能生活得很好。

林正碌是一个充满人文情怀的理想主义者,但是他能够理解乡民的实用主义态度。他不仅教村民画画,他还通过自媒体帮助他们卖画,尤其帮助那些老弱病残者卖画,不仅解决了他们的生计问题,还让他们重新找到了生活的信心。今年82岁的张秀娇老人,因患有白内障,双眼已经看不清楚了,但坚持学画六个月,她的老房子四壁都挂满了自己的作品,她很骄傲地告诉我们:"我已经卖了四幅画了,是林老师帮我卖的。"

三、艺术重塑乡民主体性的成效与问题

龙潭村"艺术乡建"的理念与路径不是景观改造、吸引游客,而是通过艺术重塑乡民的主体性。我们在调研中看到,其成效是显著的。在大约两百平方米的乡村公共画室中,墙上挂满了画作,无论男女老少,无论健康与残疾,都全神贯注于自己的画布之上。在龙潭村支教

① 被访谈对象:林正碌,艺术家;访谈人:康泽楠,南京农业大学民俗学研究生;访谈时间:2018年7月29日;访谈地点:福建屏南县熙岭乡龙潭村。
② 被访谈对象:周涵,记者、编辑,原定居上海;访谈人:康泽楠,南京农业大学民俗学研究生;访谈时间:2018年7月29日;访谈地点:福建屏南县熙岭乡龙潭村。
③ 被访谈对象:吴阿伦,自媒体创办人,原定居北京;访谈人:康泽楠,南京农业大学民俗学研究生;访谈时间:2018年7月29日;访谈地点:福建屏南县熙岭乡龙潭村。
④ 被访谈对象:Echo,自由职业者;访谈人:康泽楠,南京农业大学民俗学研究生;访谈时间:2018年7月29日;访谈地点:福建屏南县熙岭乡龙潭村。

的一位老师说,绘画确实改变了这些村民,通过艺术,他们重新发现了自我,"原来一些村民会赌博,现在画画,他们很珍惜自己画的画,不仅仅是为了可以卖,还会挂在家里"①。龙潭村村支书陈孝镇说:"画画拯救了一些人,特别是一些生存能力都没有的残疾人,发掘了他们的价值,同时为农村发展提供了新的思路,农村并不一定要资源很丰富,但是通过改变传统思路,可以改变整个命运。以前想也不敢想的事情,我们其实是可以做的。像原来七八十岁的老人,原来连做梦也没有想过自己会画画,而且还会卖钱。这些都是原来想也不敢想的事情。就是一种新观念的注入,让某一部分人找到了自信与人生价值。"②已经84岁的漈下村高奶奶对我们说:"我要是能画下去就会一直画,画画很开心,很多人来看。我身体不好,他们让我躺床上,我不愿意,我要画画。"③这些村民变得更容易接受新鲜事物了,他们不仅学会了在网上销售画作,还卖其他农产品,他们由此学会了快递服务,学会了网上收付款。我们访问的村民都觉得,他们虽然生活在乡村,但已经真正融入现代社会。绘画甚至成了一些村民的主要生计方式,有人在学画画之后,就开办了画室、雕塑室、文创工作室。例如沈明辉与杨发旺,他们都曾经是落魄无依的残疾人,艺术给了他们谋生的技能,他们都在双溪镇开了自己的画室。沈明辉对我们说:"跟林老师学画,然后在这里有了画室,林老师给的,每天都有人来买画,微信卖呀,都有,我还自己办了雕塑工作室,但是不在这里。林老师让我感受到了我自己生命的价值。"④杨发旺原本是脑瘫患者,现在不但画得一手好画,还学会了用微信卖画、快递寄画,年收入达到十多万,拥有1500多个粉丝。诚如林正碌所言,当这些村民学会以艺术为工具审视这个世界,审视自己周围的环境、建筑、民俗文化时,他们便有了独立创造的能力,他们不需要别人的干预、帮扶。有了现代的审美意识与文创意识,村民们甚至自觉改变了对乡村传统文化的态度,村里的一些年轻人开始注重对传统文化的传承,主动学习村里传承了几百年的四平戏。

通过艺术,林正碌吸引了一大批新居民,这些人不同于游客,他们对村民思想观念的触动很大,影响很深。新居民"组织喝茶、看书、唱歌,老村民也会加入进来,慢慢对他们(老村民)的心态、思想就有了影响"⑤。龙潭村村支书陈孝镇说:"有一段时间我们村民晚上就集中在曾伟(新居民)那里听王右(新居民)唱歌,听他们讲新思路,参加读书会,就改变了传统的观念,发现原来生活还有别的方式。我们的村民模仿能力很强,接受能力也强。"⑥回乡创业

① 被访谈对象:瓶子,龙潭村支教老师;访谈人:康泽楠,南京农业大学民俗学研究生;访谈时间:2018年7月29日;访谈地点:福建屏南县熙岭乡龙潭村。
② 被访谈对象:陈孝镇,龙潭村村支书;访谈人:康泽楠,南京农业大学民俗学研究生;访谈时间:2018年7月29日;访谈地点:福建屏南县熙岭乡龙潭村。
③ 被访谈对象:高奶奶,84岁;访谈人:康泽楠,南京农业大学民俗学研究生;访谈时间:2018年7月28日;访谈地点:福建屏南县甘棠乡漈下村。
④ 被访谈对象:沈明辉,患有佝偻症,身高不足1.3米,作品入选过法国里昂双年展;访谈人:康泽楠,南京农业大学民俗学研究生;访谈时间:2018年7月29日;访谈地点:福建屏南县双溪镇。
⑤ 被访谈对象:瓶子,龙潭村支教老师;访谈人:康泽楠,南京农业大学民俗学研究生;访谈时间:2018年7月29日;访谈地点:福建屏南县熙岭乡龙潭村。
⑥ 被访谈对象:陈孝镇,龙潭村村支书;访谈人:康泽楠,南京农业大学民俗学研究生;访谈时间:2018年7月29日;访谈地点:福建屏南县熙岭乡龙潭村。

的村民陈忠业也说:"以前有人觉得去酒吧、去KTV就是不好的,现在村民都过来看热闹,来唱歌。"①外来的新居民大多从事与自媒体相关的文化创意产业,他们的到来,还深刻地改变了村民的经济思维与经营模式。起初,新居民在自己的朋友圈为当地人售卖农产品,帮村民网购;现在,网购、自媒体营销和宣传等,已经融入了村民的日常生活之中。如陈忠次,他种植的水果往年只能卖到附近的村子,后来就开始利用互联网平台在全国大规模销售。以前,丰收的柿子短时间卖不掉就会烂在地里,通过互联网,去年的柿饼全部售空。

有了新居民,每年还有上万名全国各地慕名前来学习画画的人,还有一些游客,龙潭村的消费被拉动起来了,而消费带动了乡村经济的发展。比如,在修复旧房子过程中,需要大量的木工活,村里那些失业多年的木匠又有活干了。只有解决了乡民的生计问题,乡村才能留住人,外出的村民才能回来。我们在调研中了解到,许多外出打工的人开始返乡定居了,不到2年时间,这里常住人口就由150余名增加到了400多名。

对于乡村建设来说,教育是很重要的。2017年9月,在林正碌的帮助下,龙潭小学来了几位支教老师。每一位支教老师,政府每月补贴1 000元,林正碌每月补贴3 000元,经费主要来自卖画收益或捐赠。龙潭小学原来只有3名学生,现在由于师资较好,已经增长到了28名。孩子逐渐增多,原来静寂的乡村充满了生机。

就我们调研所见,龙潭村"艺术乡建"的成效很显著,人口逐渐回流,村民生计有了着落,乡村文化很繁荣。但是,这究竟是乡村良性发展的开端,还是前途未卜呢?确实,在乡村建设过程中,有许多问题都是"艺术乡建"设计者无法解决的。首先是基础设施与公共服务配套问题,尤其是医疗与教育,还有环境保护问题,都需要地方政府去解决,而财政困难的地方政府却未必有能力去解决。其次,由于乡村人口回流与外来人口增加,龙潭村有了诸多民宿、酒吧、餐馆等,以后是否会出现过度商业化问题呢?龙潭村村支书陈孝镇一方面强调,龙潭村"不是旅游地,而是生活的地方",另一方面又提出,他的目标是"打造国际龙潭"。很显然,"国际龙潭"是难以避免过度商业化的,这种过于宏大的发展目标与"艺术乡建"设计者的初衷也是相悖的。此外,新居民与村民的关系也未必总是和谐的。目前,村民经常给新居民送来水果、蔬菜,新居民觉得村民很淳朴;但是,由于外来的新居民更容易获取各种生计资源与机会,就可能会使村民在竞争中被弱化、被边缘化,而一旦有利益冲突,外来者是很难在乡村继续生存、发展的。

四、结语

"艺术乡建"的宗旨既不是为了保护文化遗产,也不是为了艺术本身,更不是为了来自城市的游客,而是为了乡村,为了乡民;因此,把乡村建设成艺术景观,以其形象来吸引旅游者,从而带动乡村发展,这样的路径即使能够走通,其本身的弊病也甚多。相比较而言,龙潭村

① 被访谈对象:陈忠业,大学毕业后在泉州工作,2018年春节回乡定居、创业;访谈人:康泽楠,南京农业大学民俗学研究生;访谈时间:2018年7月28日;访谈地点:福建屏南县熙岭乡龙潭村。

这个案例更合乎"艺术乡建"的本义。有了新乡民,自然有人去建设乡村。就此而言,"艺术乡建"的关键就在于以现代艺术精神重塑乡民的主体性,促进乡民的传统文化与现代文明的精神汇通。当然,在实践中,艺术家要提防"启蒙主义"姿态,要通过互动与对话,在潜移默化中重塑乡民主体性。正如梁钦东所言:"艺术的作用,可能最大的是一个触媒的作用,或者是一个引爆的作用。它可能能够触发的比较多是一种沟通、交流,引起乡村的自豪感,或者是把一些外部的所谓现代文明,包括英文、新的艺术潮流等等,带到乡村去。"①

我们还发现,以人为本,重塑乡民的主体性精神,这条"艺术乡建"路径对乡村的老弱病残群体特别有益。如果说乡村是现代文明的阳光较少照耀到的地方,这些老弱病残者则生活在乡村中几乎见不到现代文明的黑暗的角落,而艺术不仅让他们由此获得了生存的技能,现代艺术精神还照亮了他们的心灵,让他们有了生活下去的信心与勇气。据双溪镇艺术培训中心统计,2017年,林正碌和他的团队累计培训国内外学员10000余人次,其中培训贫困户215人次和残疾人226人次,现已累计卖出画作5000多幅,总值100多万元。

既然重塑乡民主体性是"艺术乡建"的一条重要路径,那么,龙潭村的"艺术乡建"是否可以成为一种模式呢?作为模式,有两个问题很难解决。一是龙潭村"艺术乡建"设计者林正碌作为一个艺术家,有诸多独到之处,他不具有可模仿性;二是龙潭村是一个有着悠久的商业与手工业传统的村落,村民有着一般乡民所不具备的包容精神,正如村支书陈孝镇所说:"龙潭村的村民可以接受艺术家的呐喊、尖叫,其他地方的村民就未必能接受。"龙潭村的"艺术乡建"虽然难以成为一种可复制的模式,但"艺术乡建"要重视以现代文明去重塑乡民的主体性,这个原理却可以说是放之四海而皆准。

① 邓小南,渠敬东,等.当代乡村建设中的艺术实践[J].学术研究,2016(10).

作为社会存在的造物者
——艺术人类学视野中的手工艺者

关 祎/中国艺术研究院艺术人类学研究所

一、远古人类与工具制造

据古人类学家研究,人类的发展历程大致可以划分为南方古猿、能人、直立人、早期智人以及晚期智人几个前后相继的阶段[1]。1924年,南方古猿的化石首次于非洲被发现。此后学者们又陆续在东非和南非等地发现了类似的化石。根据学者的研究,南方古猿可以直立行走,一些进步类型甚至可以制造简单的工具,其骨骼特征位于从类人猿到人类的过渡过程中,因此他们是从猿到人进化主干以及支干上的主要代表,也就是说南方古猿是最早阶段的原始人类[2]。

一般认为,南方古猿生活在距今大约400万年的非洲东南部地区。那里是一片广阔的热带草原,有温暖宜人的气候,有种类丰富的动植物作为食物,有充沛易取的水源,非常适宜早期人类的生存和繁衍。群居的南方古猿或许会制作一些简单的衣物用于保护身体或者装饰,会制作一些简单的工具和武器用于猎捕动物、采集果实以及其他一些生活活动等。最初的原始人类或许跟一些鸟类动物或者其他一些哺乳动物一样,会在需要时,随手找来一些自然界中偶然发现的物体作为工具来使用,当实在无法找到现成实用的物体时,人们便开始对一些物体进行简单粗略的加工和改造,使其能够被用来解决当下的问题。可以说,这些涉及制作和创造的手工劳动实践几乎可以追溯到原始人类的最早阶段。

众所周知,制造工具是一项重要的人类实践活动,它具有很多标志性的意义。生活在距今大约250万年的能人,被普遍认为是最早的真正意义上的工具制造者。他们具有更加灵活的双手,大拇指能够与其他手指对握。事实上,"能人"这一名称就是为了纪念其制造工具的能力[3]。他们通过打砸、磨削等方式将石块制成简单的工具,用来切割动物皮毛、砍凿坚果外壳等等。大约从能人生活的这一时期开始,人类进入了旧石器时代。距今大约190万年,生活在非洲、亚洲和欧洲部分地区的直立人除了会制作各种类型的刮削器、砍凿器以外,还

[1] 卜宪群,中国社会科学院历史研究所.中国通史·从中华先祖到春秋战国[M].北京:华夏出版社,2016:8.
[2] 夏征农,陈至立.辞海·中册[M].普及本第6版.上海:上海辞书出版社,2009:2815.
[3] 费根.地球人:世界史前史导论[M].第13版.方辉,等译.济南:山东画报出版社,2014:44.

会制作一种双面削制的手斧，它可以被用来加工木材、屠宰动物等。手斧是直立人最具特色的人工制品，它具有一定的几何对称性，甚至因此具有一定的美感。考古研究发现手斧的制作者并不是漫无目的、无意识地对材料进行砍凿，而是需要事先对材料进行分析和判断，进行一些初步的设计，并在制作过程中预先想好每一个打砸的落点。这需要制作者充分了解原材料并掌握一定的制作知识、技巧和经验。可以说，手斧是石器技术长期存在的结果，人类此时已经出现了早期的专业化生产。生活在距今大约20万年的尼安德特人是早期智人的一个亚种，考古证据证明他们掌握了更加复杂和多样的工具制造技术，并且出现了可以进行拼接和组装的复合型工具。有学者指出，正是这一时期（旧石器时代晚期）开始出现了大量颇具美感的燧石工具，例如月桂叶形状的刀片、具有细小倒钩的箭头，还有一些骨头和鹿角器具等。这说明制作工具和武器的原始手工艺者已经开始注重实用性和美观性的结合，其技艺以及经验已经累积到了可以发挥艺术才能的程度。

起初，原始手工制作活动只是为了生存所需，为生活的基本需要提供方便以及可能。这一时期的所有人工制品皆出自手工制作，这些制造工具的人们就是最原始的匠人。诚然，他们远不能和如今技艺精湛的工匠相较，但是我们仍可以这样说，手工生产制作活动的历史就是整个人类生存活动的历史，它伴随着人类的出现而出现，由粗略到精细、由简单到复杂、由单一到多样、由整合到分化，经历了漫长的岁月一步一步发展至今；它始终存在于人类的社会生活之中，不断改变着自然和社会环境，同时也被自然和社会环境所改变。

二、人类文明进程中的手工艺与手工艺者

在原始社会时期，以狩猎采集为主并逐渐走向定居生活的人们从事着简单协作、自然分工的劳动，劳动成果归属原始族群或者氏族公社成员集体所有，并进行平均分配。石器时代早期的手工劳动并没有同其他种类的劳动划分出明显的界限，不论是燧石工具制造、筐具编织或是陶器制作，都紧紧缠绕在狩猎采集活动之中，专门从事手工生产制作的劳动者并未从社会中分化出来，他们只有简单初级的分工协作，劳动效率较低，手工制品仅限于个人或者若干人的日常使用。尽管如此，原始的手工劳动也不仅仅只关注实用性，在直立人所制造的手斧上面已经发现了一些粗犷的对称美感，对美观性的追求显然需要耗费制作者更多的时间和能量，然而原始工匠们已经开始有意识或无意识地试图使手中的物品看起来更加赏心悦目。或许，美观性有助于提升器物的实用性，又或许，对美的追求本来就潜藏在人类本能之中，总而言之，原始手工艺劳动普遍存在于生活实践当中，其中裹挟含混着原始审美。

考古研究发现，在公元前4000年左右苏美尔地区出现了陶轮，这是一种制作陶器的工具装置，它大大加速了制作陶坯的速度和质量，使当时的陶器制作形成了一定的标准和分工。工具技艺的革新和标准分工的建立促使专门从事手工劳动的人群出现，他们所生产出来的产品不仅可供生活所需还可用于交换，这也就使贸易和市场应运而生。随着交通工具和运输技术的发展，远距离贸易也逐渐兴盛起来。考古证据表明，早在青铜时代后期，迈锡

尼陶器就已经被出口到了东地中海地区①。虽然陶器本身作为盛装器皿只是一种日常使用器具,但在新石器时代晚期便出现了一些富于美感、装饰性强的陶器图样,同时也出现了与装饰性相关的特殊工艺,这是手工艺者将实用性与审美性相结合的结果,他们有时甚至抛下实用性而只关注审美性,有意识地将艺术创作加入手工劳动当中去。然而,并没有考古证据证明原始手工艺群体具有较高的社会地位,相反他们可能地位低下,受到歧视。农业文明大致与新石器时代并行,此时的社会是以农业劳动作为主流生产方式的,手工艺者脱离社会主流群体,又多以廉价材料进行加工生产,例如黏土、植物纤维等。由此,从农业劳动中分化出来的手工艺劳动处于晚期原始社会的边缘地带,手工艺者也是如此。

铜和金是直接可以从自然界中找到的金属材料,因此时间进入到新石器时代后期,人们最先发现了这两种金属材料并开始加以利用。众所周知,青铜器的制造标志着人类文明进入了青铜时代。这时的社会有了充足的劳动力,劳动分工越来越明确和细化,手工业以及其他一些独立的劳动部门得到了进一步的发展,商业和城市也随之兴盛起来。剩余产品和私有制促使社会阶层开始分化,形成了剥削与被剥削阶层。由此,原始社会逐渐解体,奴隶制社会取而代之。远古时期,铜铁等金属因其稀有性而时常与至高无上的权力相关联,例如商代的青铜鼎、罗马帝国时代的兵器和金币等,都是皇权与财富的象征。然而,铜铁匠并未由此获得较高的社会地位,虽然他们拥有劳动工具,且周期性地受雇于人,具有一定的自由度,但是他们仍属于奴隶阶层,受到管束与制约。罗马帝国时期,手工艺人始终带着奴隶的烙印,其社会地位十分低下。然而,由于铜铁匠掌握冶炼和铸造金属的经验知识,他们的生产劳动又时常与习俗、信仰和禁忌等紧密相连,所以铜铁匠往往具有一种权威感和神秘性,在某些文明中,铜铁匠甚至常常与术士或巫蛊相关联,民众对他们既尊重又惧怕。为罗马帝国打造兵器的一些优秀匠人们还时常在自己的作品上署名。他们似乎既是奴隶又是自由人,既是匠人又是艺术家,这种含混模糊的阶层认同一直持续了几百年。奴隶社会时期,一些已成规模的手工劳动者群体逐渐自发地组织起来,形成了互助会或者同业会,在叙利亚曾出土过一块书板,可追溯至公元前1300年左右,上面记载着当地的行会名单,这是手工业者同业组织的最早雏形。此后行会制度在欧洲世界得到了极大的发展,也对手工业的发展产生了深远的影响。

随着罗马帝国的灭亡,欧洲进入了长达一千年左右的黑暗时期,即"中世纪"。此前,社会对手工艺劳动所持有的轻视态度在中世纪时期的欧洲发生了改变。这在很大程度上与基督教义以及修行组织有关。基督教的传统是尊重手工艺劳动,历史上许多著名的僧侣本身也是杰出的匠人,一些大教堂或者修行机构同时也兼具手工艺生产中心的职能,内设手工艺生产作坊,并有专门的工人从事生产制作,从某种意义上说教堂和教会起到了赞助和庇护手工艺生产活动的作用。中世纪时期的欧洲,许多王后以及贵族妇女在日常生活中常常亲手从事针织刺绣,并以此为荣,以家庭为单位从事手工生产也是当时社会世俗生活的主流。然

① 露西-史密斯.世界工艺史:手工艺人在社会中的作用[M].朱淳,译.杭州:中国美术学院出版社,1993:16.

而,尽管出于宗教原因,手工劳动受到敬重,但是以手工制作作为生计方式的劳动者仍归属于社会底层阶级。手工艺技艺与分工在中世纪时期得到了迅猛发展。时至中世纪晚期,行会制度已完全建立起来了,政府以法令的形式记录和颁布不同种类的手工艺团体,并制定相应的标准和规则去保护和规范不同行会的健康独立发展。这一时期,罗马的建筑师和金匠拥有较高的社会地位,一些优秀的建筑师还时常将自己的名字签署在作品上,而金匠的顾客往往是达官显贵,因此他们也享有一定的特权。

与此同时,手工艺技艺与文化在遥远的东方也经历着蓬勃的发展。中国、印度以及日本都曾以其技艺精湛且极具东方特色的手工艺品敲开西方的大门,并垄断西方市场。中国早在汉代时期就有丝绸出口到欧洲,并由此逐渐形成了一条贯通欧亚大陆的贸易往来通道——丝绸之路。印度的传统纺织品长期占据英国市场,这直接导致了欧洲纺织工业化的进程。然而在欧洲购买者的眼中,印度的手工艺者并不是艺术家,而只是匠人,他们的生产制作活动不具备创造性或者艺术感,而只局限于重复性的体力劳动。具有东方神秘色彩和异域风情的手工艺制品深受欧洲人的喜爱,这种喜爱也深深地影响了传统手工艺品的生产制作,由此一些专门迎合西方购买者品位的生产活动逐渐形成。历史上,中国的传统手工艺生产也有类似的情况。作为传统手工艺大国,早在商代初期,中国的青铜礼器制作工艺就已经达到了纯熟精湛的程度,中国的丝织、陶瓷等传统工艺更是长期占据世界领先地位并垄断西方市场。根据考古研究发现,中国的外销瓷历史自东汉时期就已经开始了,时至唐代已达到了一定的规模,明清时期的外销瓷则主要出口欧洲,由此逐渐产生了专门从事外销瓷生产制作的匠人。然而,不论是面向国际市场还是国内市场,从事生产制作的陶匠们在历史上几乎始终是籍籍无名的。以景德镇为代表的陶瓷制作工艺往往具有十分精细的分工,一件瓷器的制作要经过许许多多匠人的手,一件作品往往无人留名。不仅如此,陶匠的生产制作要符合顾客或者权力阶层的要求,要符合当时的传统习俗、审美标准以及价值观念,不论是器型、图样题材或是形式风格等,都具有一定之规,可以说艺术创作的空间十分有限,因此工匠的劳动始终被局限于体力劳动的范畴,从事手工艺生产制作的匠人也属于普通劳动阶层。在中国历史上,匠人与艺术家似乎很早就开始划分出了清晰的界限。早在唐代时期,中国就出现了以文人或士大夫为主要创作群体的"文人画",创作者一般属于社会上流阶层,他们具有较高的文学修养,较深的艺术领悟力,通常喜欢在创作中寄情于山水花鸟等题材,借艺术创作直抒胸臆,表达自身的精神境界与修养。正如民艺理论家柳宗悦所说,"人世间的阶级使工艺也带有阶级性,生活的差异导致了器物的差别"[①]。日本历史上的传统手工艺似乎含混着某种程度上的艺术表达。好的匠人必须具备较高的文学、音乐、绘画乃至哲学修养,他们不仅追求器物的用途,还追求审美与意境,将手工艺制作与道德表达、精神追求紧密联系在一起。因此,日本手工艺对现代工艺理论的发展具有深远的影响。

14世纪欧洲文艺复兴时期,手工艺逐渐与美术分道扬镳了。手工艺者受制于严苛的行

① 柳宗悦.工艺文化[M].徐艺乙,译.桂林:广西师范大学出版社,2011:63.

会制度,受到一定的压迫和剥削,手工作坊并不追求艺术性或美感,而是像工厂一样追求生产效率的提高和成本的下降。手工艺制品的设计图样往往由艺术家来提供,像阿尔布雷希特·丢勒、小荷尔拜因等文艺复兴时期的画家都绘制过手工艺品的设计图样。文艺复兴时期的艺术理念认为,手工艺生产是一种重复性劳动,通过代代积累形成经验体系;而艺术则需要灵感与天赋才华,虽然艺术家可以将绘画、雕塑等基本技法传授给学生,但天才的艺术表达不可复制。尽管如此,文艺复兴时期的一些技艺精湛的手工艺人仍旧因其精美绝伦的手工制品而享有盛誉,人们虽然将之排除于艺术之外,但是仍迷醉于其高超的技艺之中。此时的艺术家不断积累社会资本,获得荣誉以及社会地位的提升,他们还致力于建立某些艺术理论或艺术风格;而从事手工劳动的匠人逐渐下降为劳动的手,手工艺与艺术进一步发生分离。

 18世纪晚期,欧洲率先走入了工业化的进程。工业化强调产品的标准和数量,而手工艺则强调个性和质量,二者貌似不可调和,工业化的浪潮也确实给手工艺带来了许多冲击。工业化强调科学理性主义,这促使手工艺生产也逐渐形成了规范和标准,分工进一步细化。欧洲购买者对进口手工艺制品的喜爱促使一些工厂开始仿制东方风格的瓷器、家具等制品。工业化的发展使得相应的工艺技艺变为现实,手工制品制作被搬上了工厂流水线进行批量生产,越来越高的工艺水平也促使一些新材料新工艺的产生,可以说手工艺生产逐步走向了艺术、科学与经营管理相结合的道路。机械化的生产方式大大拓展了原有人力生产的局限性,例如机械纺织机可以快速编织出极为复杂的图样,并且能够处理人工无法处理的材料,电镀技术使得金属材料的处理更加简便、成本更低,这些都大大改变了手工制品原有的面貌,不仅如此,新的图样和风格设计越来越倾向于遵循机器生产的模式,而远离了手工生产模式。可以说,工业化给手工业带来了新的可能,同时也抹掉了些许个性。尽管,许多传统手工艺技能或项目正逐渐消失,然而手工艺制作并未真正消失殆尽,它只是换了形貌并与工业生产紧密结合在了一起。这既是一种生长,同时也是一种消亡。时至19世纪末,西方社会开始了对传统手工艺的反思和追寻,一些手工艺组织和机构纷纷建立,他们中的一些人倡导工业生产之下的"手工艺运动",试图去追寻手工艺制品所丧失掉的人性,试图为手工制品树立起某些艺术风格。

 在现代中国,传统手工艺同样受到工业化进程的影响,一些手工生产活动完全或者部分地被机器生产所取代。以景德镇的陶瓷为例,国营瓷厂时期大工厂引进德国进口的大型陶瓷生产线,使得原本完全由手工完成的若干道工序全部由机器来完成。近些年,景德镇仍可见大型工业流水线生产与传统小作坊手工生产并行的现象。与西方社会不同的是,中国的农村以及少数民族地区,许多手工业生产仍是当地居民传统生计方式的一部分,是农业生产的一个补充,与当地的风俗信仰紧密相关,因此手工生产未曾完全中断。随着近些年来国家政府对非物质文化遗产的保护与研究,包括一些濒危传统手工艺项目在内的手工艺生产得到了很好的复兴和发展,并融入了新的时代特色。如今,在高度工业化、现代化的西方社会之中,经历着艺术潮流洗礼的手工艺似乎与艺术早已密不可分,它们的艺术表达主要体现在

设计理念上。诚然,许多手工艺生产早已脱离了人或者双手,但是其成果仍然与人和人的生活息息相关。

三、社会生活中的手工艺者

美国人类学家博厄斯曾提出"文化整合论"的观点,该理论主要认为:"一种文化是一套内部要素相互关联的价值母体,一套理解和组织人们活动的方式。这个价值母体对于外来的文化特质有选择、驯化和整合的能力。整合是这里的关键概念,它强调一种文化中的各个要素互相关联,而且整体大于部分之和。"[1]作为社会成员的手工艺者及其所从事的劳动实践都归属于一个文化体系之中,与其他内部要素一起形成相互关联的价值母体。

首先,手工艺者的身份认同是因时代、地域的不同而异的。古典时期,手工艺与艺术的区分并不明显,罗马帝国时期的石匠和雕刻家共享一个称谓,而文艺复兴运动在手工艺与艺术之间划出了界限,手工艺者归属于较低的劳动阶层,艺术家可通过财富与名望的积累跻身上层社会。日本民艺学家柳宗悦认为,社会的阶级使得工艺也具有阶级性。中国古代的文人士大夫与手工艺者分属不同的社会阶层,前者代表了高雅、权贵,后者则代表粗俗、市井。在景德镇传统陶瓷手工艺的田野考察中,许多陶瓷匠人都认为自己是"工匠"或者"干活的人",他们认为,艺术家指的是那些接受过专门的教育、拥有较高声望和财富的人。极少数年轻的陶瓷匠人认为,"虽然自己只是工匠,但更加希望自己将来会成为艺术家",他们继承了父辈的手艺又不甘于仅仅延续这门手艺,通过求学进修或者参加等级评定等方式改变自己工匠的身份,同时在其劳动实践中越来越多地尝试加入创作元素和个人风格。这种身份认同的转变在景德镇十分普遍,是传统陶瓷手工艺新发展时期的特征之一。

第二,手工艺者处于一定的文化体系之中,他的生产实践活动是与自然环境、社会环境长期互动的过程。任何一种手工艺劳动的产生和发展或许具有一定的历史偶然性,但它们与其所处环境紧密相关。以景德镇的传统陶瓷手工艺为例,景德镇及周边地区有丰富的瓷土矿,是高质量的陶坯原料,广袤的森林覆盖也给陶瓷烧制提供了充足优质的燃料,此外发达的水系给陶瓷运输提供了绝佳的途径,使得景德镇陶瓷自唐代起就已远销古罗马帝国、阿拉伯等地,名扬海外。在清代人蓝浦所著的《景德镇陶录》中,有"山水宜陶,自陈以来,土人多业此"的描述。世界上其他的一些文明地区也有类似的情况,例如中世纪时期的欧洲,由于宗教活动的需要,以及权力阶层对重要黄金矿产区的发现和控制,促使黄金手工制造迅速兴盛起来,金匠大量涌现并对社会产生重要影响。反过来,手工艺活动也塑造着社会形貌,例如在中国的某些农村地区,形成了以农业为主、手工业为补充的社区经济模式,形成专门由男性从事并在家族内部继承的手工业项目。例如山东地区的木版年画;或者由女性从事并通过婚姻向外传播的手工业项目,例如纺织、刺绣等。手工业活动对传统宗教和文化习俗

[1] 庄孔韶.人类学通论[M].太原:山西教育出版社,2005:51.

也具有重要的影响,例如历史上的景德镇陶瓷手工艺依靠的主要是经验知识,对于陶瓷制作过程中的许多不确定性缺乏科学的解释与应对,于是产生了许多祈求陶瓷制作顺利的仪式禁忌以及庙宇,也有许多与陶瓷制作以及陶瓷先祖等有关的传说故事等等。一种手工艺项目的产生与其所处的文化环境相符,同时也塑造其所处的文化环境,二者在时代变迁的过程中相互融合或者相互抵触,有些手工艺项目业已消亡或濒临消亡,有些则发生了转型、产生了新形貌,有些在断代失传之后又再次回归。

第三,对于手工艺者的界定应该有新的思考。世界上不同文明地区对手工艺者的界定都不尽相同,从历史的角度来看,东方国家的手工艺者多被固定在劳动阶层,受到权力阶层的管控和制约,西方世界也经历了类似的过程,然而18、19世纪工业化进程后期,西方手工业更多指的是工艺,而工艺与艺术潮流紧密相连,可以说真正意义上的手工艺者多指那些出于业余爱好、从事小规模家庭生产实践的人群。手工艺与大机器生产相融,手工艺者往往在实用性与艺术设计之间形成媒介。在现代社会之中,手工艺生产的初衷早已发生了翻天覆地的变化,工业化现代化程度之高,使人们越来越脱离对手工制品的需求,而正是这种分离又造成了人们对手工制品的新的渴望。因此,一些带有异域色彩或者少数民族文化气息的手工制品变成了文化符号或者象征,脱离了其所在文化空间和实用性,变成了文化商品、旅游商品,成为摆件或者装饰。例如,景德镇古窑民俗博物馆中从事瓷器制作的老陶工,他们的劳动并不是生产制作,而是展示或者演出,使参观者直观感受陶瓷手工艺制作。现代工业早已颠覆了手工生产的模式,人们从事的手工劳动不能简单地局限于双手与材料直接接触所进行的劳动实践,正如社会学家理查德·桑内特在其著作《匠人》一书中所述,"匠艺活动涵盖的范围可远远不仅是熟练的手工劳动;它对程序员、医生和艺术家来说同样适用;哪怕是抚养子女,只要你把它当作一门手艺来做,你在这方面的水平也会得到提高"[①]。或许,理查德想要强调手工艺者更应该作为一种精神存在,代表了人类与生俱来的想要将事情做好的决心和耐力。回到远古的时代中去,那些为了制作燧石工具而认真砍凿石块的原始人身上,正闪耀着这样的光辉。

① 理查德·桑内特.匠人[M].李继宏,译.上海:上海译文出版社,2015:12.

"人类学转向"下的当代艺术的文化逻辑与民族志实践

李 牧/南京大学艺术学院

"人类学转向"(anthropological turn),又称"民族志转向"(ethnographic turn),是1990年代以后出现在西方当代艺术活动中的重要现象。它指的是当代艺术家在人类学传统和思潮的影响下,透过关注社会文化语境的人类学视角(anthropological gaze),运用田野调查方法收集和处理经验材料,进行艺术作品创作或参与其他艺术实践的当代艺术现象。从目前的研究现状看,中国艺术学理论和艺术人类学研究者鲜有涉及这一主题。本文将对当代艺术"人类学转向"的学理背景及历史进行梳理、分析和阐释,并以蔡国强《农民达芬奇》等中国当代艺术作品的创作理路和创作过程为中心展开个案讨论。

一、理念:当代艺术"人类学转向"的认识论基础

回顾学科历史,艺术人类学研究均在尝试回答两个基本问题:第一,在本体论意义上,什么是艺术?第二,在方法论意义上,人类学者如何通过研究艺术,理解意义生成的文化系统和运作机制?因此,艺术人类学领域内的学者大体有两种研究取向:一是遵循既往人类学观照"他者"的学术传统,面向异文化,试图在两种文化相遇的学术语境中叩问艺术的本质,重新思考他者文化传统在"强势"文化的艺术体系中,被挪用(appropriation)、重构和涵化(acculturation)的过程及其背后的权力话语体系和运作机制(如持后殖民理论观点的研究者);二是以人类学的新视角为起点,面向日常生活,冀能在触碰曾经被遗忘或被漠视的平常物象中,寻找和重新发现自我文化的存在方式与价值,在回溯和反思中理解历史记忆与文化存续(如艺术史家及其他研究者有关本族群民间艺术的考察)[1]。由于观看视角和认知模式

[1] 关于艺术人类学的学科历史和基本理论脉络,可参见:ANDERSON R. American muse: anthropological excursions into art and aesthetics[M]. Upper Saddle River, NJ: Prentice Hall, 2000; COOTE J, SHELTON A. Anthropology, art and aesthetics[M]. Oxford: Clarendon Press, 1992; MARCUS G, MYERS F. The traffic in art and culture: an introduction [M]//MARCUS G, MYERS T. The traffic in culture: refiguring art and anthropology. Berkeley: University of California Press, 1995; MORPHY H, PARKINS M. The anthropology of art, a reader[M]. Malden, MA: Blackwell Publishing, 2006;《民族艺术》杂志的"中国艺术人类学三人谈"栏目的相关讨论;方李莉. 走向田野的艺术人类学研究:艺术人类学研究的方法与视角[J]. 民间文化论坛,2006(5);何明,洪颖. 回到生活:关于艺术人类学学科发展问题的反思[J]. 文学评论,2006(1);李修建. 国外艺术人类学研究中的若干基本问题[J]. 艺术探索,2016(2);莱顿. 西方艺术人类学研究的四个理论背景[J]. 李修建,译. 民族艺术,2016(5);罗易扉. 20世纪90年代以来西方艺术人类学关键论争[J]. 思想战线,2015(3);王建民. 艺术人类学理论范式的转换[J]. 民间文化论坛,2007(1).

的差异,在传统艺术学研究集中关注作品本身的形式、媒介以及创作技法之外,艺术人类学者更着重探求研究对象背后隐藏着的整体性的社会背景、符号意指系统以及文化价值体系[1]。故在研究方法上,艺术人类学者更多地通过观察特定的社会文化语境,运用田野调查的方法收集资料,以民族志书写和再现的形式,进行分析和理解艺术作品的知识生产。

正因为人类学家,特别是艺术人类学家进入"艺术"的方式不同于传统的艺术研究者,他们实际上开启了艺术研究的新路径,为后者提供了新的理论范式和方法论框架。在这个意义上,包括艺术人类学家在内的人类学家全体,以及他们所进行的民族志实践,对艺术研究的重要贡献在于,从学理上将传统艺术研究者所极为倚重的独立的审美观照和审美经验,放置于历史、文化变迁、文化交换和全球化过程等更为宏大的话语情境中进行理解。艺术民族志研究由此成为进行文化认知和文化书写的重要途径和方式。艺术研究的人类学视角是一种整体性的研究倾向。研究者主要通过对社会生活及个人经历的全面了解和深入分析,勾勒文化样态及其变化的独特性和过程性。在艺术人类学者看来,艺术并非是自足存在的社会现象,它与当下的政治、经济、宗教等日常生活的各个方面相互勾连、频繁互动,共同构成了个体生命经历与沉浸的生活世界。因此,格尔茨(Clifford Geertz)强调,研究艺术或者创造一种艺术学理论,"必须追索符号在真实社会中,而不是在一种凭空想象出来的二元对立、变形、平行与相等的世界中的生命历程"[2]。

人类学对于艺术的介入,不仅为传统艺术学研究提供了新方法和新视角,同时也深刻影响了艺术家的创作实践。人类学对于艺术创作的影响,被称为艺术界的"人类学转向"(anthropological turn)或者"民族志转向"(ethnographic turn)[3]。所谓"人类学转向",是指艺术家透过人类学视角(anthropological gaze)[4],有时甚至直接采用田野调查等人类学研究方法,以完成其艺术作品或者进行相关的艺术实践。这一首先产生于西方艺术界的范式转换,主要发生在艺术人类学家曾经极少关注的当代艺术领域。在很长的历史时期内,艺术人类学者的研究主要集中于小型(small-scale)、非西方(non-western)社区的整体艺术形态,极

[1] 当然,由于受到历史学、文献学和考古学的影响,艺术史家如维也纳美术史学派和以潘诺夫斯基为代表的图像学研究者,也将社会历史纳入其考量范畴,但他们的研究更多是历史性的,是面向过去的研究,与艺术人类学朝向当下关注当代艺术生产不同。
[2] 格尔茨. 地方知识[M]. 杨德睿,译. 北京:商务印书馆,2016:173.
[3] 参见:DESAI D. The ethnographic move in contemporary art: what does it mean for art education? [J]. Studies in Art Education: A Journal of Issues and Research,2002,43(4):307 - 323; COLES A. Site-specificity: the ethnographic turn[M]. London: Black Dog Publishing,2000; RUTTEN K, An van dienderen and ronald soetaert[J]. Revisiting the Ethnographic Turn in Contemporary Art. Critical Arts, 2000,27(5): 459 - 473; SIEGENTHALER F. Towards an ethnographic turn in contemporary art scholarship[J]. Critical Arts, 2013,27(6): 737 - 752. 当然,与艺术界的"人类学转向"几乎同时进行的,是人类学界在民族志研究中出现的"感官转向"(sensory turn)。所谓"感官转向",是指人类学者开始更多地运用艺术手段(如拍摄民族志电影)去呈现和书写其田野经验和进行民族志思考。关于人类学的"感官转向",可参见:PINK S. Doing sensory ethnography[M]. London: Sage, 2009; SCHNEIDER A, WRIGHT C. Contemporary art and anthropology [M]. Oxford and New York: Berg,2006;张晖. 视觉人类学的"感官转向"与当代艺术的民族志路径[J]. 西南民族大学学报,2016(8)中的相关论述。
[4] 所谓人类学视角,即是对异文化和他者文化传统和生活世界的关注。

少关注以个体身份存在的艺术家及其作品①。由于科技发展和市场全球化等各方面原因,艺术人类学家早期所关注的、脱离当今世界政治经济一体化趋势而独立存在的纯粹"他者",已不复存在②。与此同时,这些原先的"他者"及其文化,或顺应全球化的潮流,不断涌入西方世界,成为自身或者当地艺术家可资利用的创作材料和灵感来源。它们通过被客体化(objectification)、挪用(appropriation)和杂糅(hybridism),作为具有能动性(agency)和文化附加价值(value)的"物",参与了当代艺术(contemporary art)作品的生成和生产过程③。自1990年代开始④,许多当代艺术家在处理文化差异(cultural differences)以及文化再现(cultural presentation)等主题的艺术实践、艺术作品与艺术事件时,都显示出了与人类学研究相互借鉴与融合的态势。基于艺术家与人类学者日益密切的协作关系,2003年,一场题名为"田野调查"(Fieldwork)的专题研讨会在英国伦敦的泰特现代艺术馆(Tate Modern)举行。会议的主旨在于将艺术家与人类学家聚在一起,讨论和反思他们在运用民族志方法上的异同,试图寻找双方之间协作的可能。2012年,名为"作为民族志研究者的艺术家"(The Artist as Ethnographer)的专题研讨会在法国巴黎凯·布朗利博物馆(Musée du Quai Branly)举行。与前次会议略有不同,此次会议意在呼吁更多的艺术家采用人类学视角与民族志方法,以表现和再现艺术观念和日常生活。

 艺术家与人类学家的协作,或曰当代艺术与人类学方法的结合,乃是基于人类学,特别是艺术人类学与当代艺术之间本体论意义上的相似旨趣。虽然艺术史和艺术理论界的学者关于何谓当代艺术的讨论众说纷纭,但不同的定义中蕴含着相似的理念与诉求。许多研究者认为,不同于传统艺术实践更注重外在形式的审美性和创作技法的精妙,当代艺术首先是一种"观念"艺术(conceptual art),它不仅希望向观众展现作为媒介的艺术语言或艺术材料

① 许多研究者在对现有艺术人类学著作的评论中都提及这一问题。如罗杰·萨恩斯(Roger Sansi)对霍华德·墨菲和摩尔根·帕金斯《艺术人类学读本》的评论[SANSI R. Review: the anthropology of art: a reader[J]. Journal of the Royal Anthropological Institute, 2007, 13(2): 483-484];以及荷塞·安东尼奥·费南德兹-迪亚士(Jose Antonio Fernandes-Dias)对杰米·库特(Jeremy Coote)和安东尼·谢尔顿(Anthony Shelton)《人类学、艺术和审美》(Anthropology, Art and Aesthetics)的评论[FERNANDES-DIAS J A. Review: contributions to the understanding of art[J]. Current Anthropology, 1993, 34(4): 306-307]。
② FOSTER H. The artist as ethnographer? [M]//MARCUS G E, MYERS F R. The traffic in culture: refiguring art and anthropology[M]. Berkeley: University of California Press, 1995: 302-309.
③ 参见: SCHNEIDER A. Uneasy relationships: contemporary artists and anthropology[J]. Journal of Material Culture 1, 1996, 1(2): 183-210; SCHNEIDER A, WRIGHT C. Contemporary art and anthropology[M]. Oxford and New York: Berg, 2006; SCHNEIDER A, WRIGHT C. Between art and anthropology: contemporary ethnographic practice[M]. Oxford and New York: Berg, 2010; SCHNEIDER A, WRIGHT C. Anthropology and art practice[M]. Oxford: Berg, 2013; SROHM K. When anthropology meets contemporary art: notes for a politics of collaboration[J]. Collaborative Anthropologies, 2012, 5: 98-124.
④ 其实,艺术家人类学转向实践的发生要早于这一时期,参见: KOSUTH J. The artist as anthropologist[M]//KOSUTH J, LYOTRAD J-F. Art after philosophy and after, collected writings, 1966-1990[M]. London and Cambridge, MA: MIT Press, 1975: 107-128.

本身,更希望引导观众体味和理解创作主体的内在观念及其如何被表述和再现的过程①。因此,当代艺术极其强调过程性,力图向观众展示作品的全部制作过程。有时候,艺术家邀请观众参与其作品的创作过程,与他们一同完成作品。由于观众的参与,当代艺术作品通常呈现出明显的未完成性(incompleteness)和开放性(openness)。在这个意义上,在艺术家、观众、评论家、作品本身以及其他相关的过程性因素的协作下,当代艺术本身便成为一个以语义相关性为基础而构成的多义系统。

从对公众关于美国城市中公共艺术(如壁画、雕塑)的不同态度和争议的考察中,艾瑞卡·道斯(Erika Doss)向读者们展示了当代艺术家在创作观念上的转变,即不再将艺术作品的创作看作个人创造力的表现,而将之作为自身与共处于同一生活世界和文化生态系统中的其他个体或社群,在基于相似或具有差异性的传统、世界观以及价值观上的合作与共谋②。这使得当代艺术实践所强调与最终实现的,乃是所谓的"文化民主"(cultural democracy)。当代艺术家对于文化民主的追求,与当代人类学家尊重其他文化主体及其所创作和赖以生存的地方性知识,并积极保护文化多样性的理念与实践不谋而合。在很大程度上,当代人类学家对于社会文化语境的强调,即是注重文化观念的生成方式和过程,以便于真实且富有情感地描绘和叙述其他文明观念的历史和表述方式。

二、历史:人类学学理的变迁与艺术民主的进程

在历史上,人类学与艺术学之间的互动,并非当代社会文化空间所催生的独特景观。格罗塞(Ernst Grosse)在其1893年出版的《艺术的起源》一书中便明确宣称:"艺术学科首要而迫切的任务,乃是对于原始民族的原始艺术的研究。为了便于达到这个目的,艺术科学的研究不应该求助于历史或者史前时代的研究,而应该从人种学入手。"③格罗塞此处所谓的"人种学"即今日之"人类学"。虽然其认识论基础是当时颇为流行但如今已遭质疑的进化论思想,写作主旨亦在于通过考察"原始艺术"想象和建构欧洲艺术的起源与发展历程,但格罗塞已经意识到人类学经验与方法为艺术研究与实践所提供的重要视角,即关注文化多样性的存在及其对于人类历史发展的重要意义:"到了我们这个时代,艺术科学研究者如果还不明白欧洲的艺术并非世间唯一的艺术,那就不能原谅了。"④格罗塞之语或可视为"文化民主"论调或者早期"文化相对主义"(cultural relativism)之先声。格罗塞之观点建基于当时人类学

① 参见罗伯森,迈克丹尼尔.当代艺术的主题:1980年以后的视觉艺术[M].匡骁,译.南京:江苏美术出版社,2012;科库尔,梁硕恩.1985年以来的当代艺术理论[M].王春辰,何积惠,李亮之,等译.上海:上海人民美术出版社,2010;邓珏.异质同构:当代艺术的设计性研究[D].南京:南京艺术学院,2014;LEWITT S. Paragraphs on conceptual art[J]. Artforum, 1976(6):35-38.
② DOSS E. Spirit poles and flying pigs: public art and cultural democracy in American communities[M]. Washington D. C.: Smithsonian Institution Press, 1995.
③ 格罗塞.艺术的起源[M].2版.蔡慕晖,译.北京:商务印书馆,1984:17.
④ 格罗塞.艺术的起源[M].2版.蔡慕晖,译.北京:商务印书馆,1984:17.

家广博与深入的民族志调查、收藏与写作。在当时的欧美世界,"差不多每个大城市中都有着人种学的博物馆,有不断增加的文献用着描写和画图传布国外部落的各种艺术品的知识"①。

然而,需要指出的是,在殖民活动高涨的历史时期,人类学在当时为艺术活动与艺术研究所提供的理论框架和认识论范式,无疑都具有强烈的殖民主义和欧洲中心主义色彩。"原始艺术"及其所意指的整个"原始文化",被认为是与(启蒙运动之后)文明的现代理性思维相异的"原始思维"的产物②。出于逻各斯中心主义将"他者"视为与现代社会和文明进程相脱离,甚至背离的异质存在,包括"原始艺术"(primitive art)在内的"原始文化"(primitive culture),甚至"原始民族"的身体,都成为"文明社会"的观众随意凝视、品评抑或消遣的客体性资源。例如,早在 19 世纪初期,一位来自南非科伊科伊部族(Khoikhoi)的女子萨尔蒂耶·巴尔特曼(Saartjie Baartman,约 1789—1815)因其某些显著的生理特征,而被欧洲殖民者冠以"霍屯都的维纳斯"(Hottentot Venus)之名③,将其裸体在欧洲各地展出数年,直至其因病去世。在其身后,经过解剖和防腐处理,巴尔特曼的遗体先被保存于法国昂热市的自然历史博物馆(Muséum d'histoire naturelle d'Angers),后移至 1937 年成立的巴黎人类博物馆(Musée de l'Homme),直到 2002 年才在南非前总统曼德拉的努力下得以归葬故土④。长期以来,巴尔特曼在殖民时代的遭遇,一直是有关权力、种族、暴力以及性禁忌等讨论的中心议题⑤。这些讨论都指向当代艺术无可回避的核心问题:谁拥有文化的所有权,是遭遇政治经济文化困境的"土著",抑或是占据各方面优势的西方"文明人"? 后者是否有权随意使用前者可能无法自我保护的文化资源? 人类学家在此所发挥的作用似乎是帮助殖民者鉴定和识别他者的文化,使之可以随时在不同于原初文化环境的语境中被反复挪用。作为一种抗议与反叛,1994 年,美国非洲裔艺术家瑞妮·考克斯(Renée Cox)在其黑白摄影作品《霍—屯—都》(Hot-En-Tot)中运用假体将自己的身体塑造成巴尔特曼的形象,用以批判一种借科学与艺术之名宣扬种族主义和随意挪用异文化资源的"伪人类学"⑥。

而这一所谓"伪人类学"的论调直到 20 世纪的后半叶才有所转变。在第二次世界大战及战后前殖民地国家掀起的民族解放运动和自身内部的人权运动(如美国民权运动)的冲击之下,西方人类学界开始逐步反思和重塑自身的认识论体系。列维-斯特劳斯(Claude Lévi-

① 格罗塞. 艺术的起源[M]. 2 版. 蔡慕晖,译. 北京:商务印书馆,1984:17.
② 列维-布留尔. 原始思维[M]. 丁由,译. 北京:商务印书馆,1981.
③ "霍屯督"在当时被用来指称科伊科伊人,如今被认为是西方殖民者对于该族群的蔑称。
④ 关于巴尔特曼的相关信息,可参见:GILMAN S L. Black bodies, white bodies: toward an iconography of female sexuality in late Nineteenth-Century art, medicine, and literature[M]//GATES H. Race, writing and difference. Chicago: University of Chicago Press, 1985; QURESHI S. Displaying Sara Baartman, the hottentot venus[J]. History of Science, 2004,42:233-257; CRAIS S, SCULLY P. Sara Baartman and the hottentot venus: a ghost story and a biography[M]. Princeton, NJ: Princeton University Press, 2009.
⑤ 参见:HOBSON J. Venus in the dark: blackness and beauty in popular culture[M]. New York and London: Routledge, 2005.
⑥ 罗伯森,迈克丹尼尔. 当代艺术的主题:1980 年以后的视觉艺术[M]. 匡骁,译. 南京:江苏美术出版社,2012:115-116.

Strauss)1962年发表的《野性的思维》一书的主旨,即在向世人揭示传统人类学将西方文化与非西方文化区隔为"文明"与"野蛮"、"高级"与"低级"、"理性"与"野性"的做法,是一种非历史性的误导和歪曲。他在书中对话的对象是将原始人的思维和心智视为与文明社会不同的列维-布留尔(Lucien Lévy-Bruhl)。列维-斯特劳斯认为,"原始民族"的思维模式并非是由神秘主义色彩浓厚的"互渗律"法则支配的、前逻辑的混沌认知,而是与现代人一样具有紧密且严格逻辑的系统知识①。在同一时期,格尔茨提出将人类学的解释范式从研究者自说自话的阐释模式,转变为以尊重地方性知识(local knowledge)为前提的、资讯人参与其中的合作性阐释模式,即从"土著"的观点出发,形成"来自对他们表达方式的解释能力"②。在"东方主义"(orientalism)和后殖民主义(post-colonialism)等批判性话语兴起,并逐渐为学界与公众接受以后,人类学内部对于过往历史的批判以及自我价值的反思更加深入和全面,詹姆斯·克利福德(James Clifford)与乔治·马库斯(George E. Marcus)编著的《写文化》(*Writing Culture*)一书便是这一方面的重要成果③。

正是基于新的人类学理论和认知,当代艺术家在处理有关异文化(他者,alterity)或者外在性(outsiderness)等问题时,已经开始有意识地关注和思考文化归属、文化挪用的伦理、文化语境重置(cultural recontextualization)以及文化再现(cultural representation)等相关主题。虽然较少顾及文化语境与文化归属的文化挪用现象仍然广泛存在于当代艺术创作中,如保罗·麦卡锡(Paul McCarthy)创作于1994年的雕塑作品《突变体》(*Mutant*)中对于印第安人形象的使用,然而,人类学家如格尔茨④、乔治·马库斯⑤和乔安妮·拉帕波特(Joanne Rappaport)⑥等已经开始尝试在当代艺术领域内推介与实践人类学田野调查方法,即民族志研究方法。格尔茨在其1976年发表的《作为一种文化体系的艺术》(*Art as Cultural System*)一文中写道:"唯有先参与到我们称为'文化'的普及性象征形式体系中,方才可能参与我们称为'艺术'的特殊象征形式体系。"⑦格尔茨旨在提醒研究者及艺术家,应首先通过民族志研究认识与理解艺术对象所植根之文化,不能脱离源语境谈论、阐释或挪用异文化的文

① 列维-斯特劳斯. 野性的思维[M]. 李幼蒸,译. 北京:商务印书馆,1987:46.
② 格尔茨. 地方知识[M]. 杨德睿,译. 北京:商务印书馆,2016:113.
③ CLIFFORD J, MARCUS G. Writing culture: the poetics and politics of ethnography[M]. Berkeley: University of California Press,1986. 该中译本为:克利福德,马库斯. 写文化:民族志的诗学与政治学[M]. 高丙中,吴晓黎,李霞,等译. 北京:商务印书馆,2006.
④ 格尔茨. 地方知识[M]. 杨德睿,译. 北京:商务印书馆,2016.
⑤ MARCUS G E. Contemporary fieldwork aesthetics in art and anthropology: experiments in collaboration and intervention[M]//PANOURGIA N, MARCUS G E. Ethnographica moralia. New York: Fordham University Press, 2008.
⑥ RAPPAPORT J. Beyond participant observation: collaborative ethnography as theoretical innovation [J]. Collaborative Anthropologies,2008,1: 1 - 31; Anthropological collaborations in Colombia[M]//FIELD L, FOX R G. Anthropology put to work[M]. Oxford: Berg,2007:21 - 44.
⑦ 格尔茨. 地方知识[M]. 杨德睿,译. 北京:商务印书馆,2016:173. 本文曾于1976年首次登载于 *Modern Language Notes*。

化产品,因为"赋予艺术品以一种文化上的重要性的行动,向来都是一件在地性(local)的事情"①。

作为以研究文化整体形态为要义的人类学家,马库斯等研究者深谙"艺术"在认知和阐释文化整体时的重要意义:"艺术早已在人类学领域占据了一个重要地位,它使我们能回溯、再现和经验当代生活之差异性所带来的种种奇观。"②在马库斯和拉帕波特看来,实现对格尔茨所谓异文化"在地性"的尊重,必须邀请源文化的实践者参与艺术作品的制作和阐释过程,据此,他们提出了当代艺术创作与阐释的"合作"模式(collaboration)。在"合作"的意义上,来自"文明社会"的艺术家和研究者便不再是身居高位的行动主宰,而成为原先作为弱势、被动的文化他者地位相当的合作伙伴,他们通过相互合作,共同参与到艺术价值的生产过程中③。在马库斯看来,这一价值与意义的生产过程将一直处于"未完成"的状态("incompleteness as a norm"),因此,双方之间的平等协作关系将不会轻易被改变,文化民主也由此具有了一定制度性的保障④。

王爱华(Aihwa Ong)对人类学家的角色有以下评论:"我认为人类学家并不仅是关于西方所藏'土著用品'方面的专家,他们还与当代艺术家、策展人和艺术批评家一道担当艺术的阐释者,尤其是在涉及非西方艺术家的创作时。"⑤同时,人类学家还成为"文化民主"的支持者和保护者,扭转了其初期作为殖民主义同谋的角色与身份。实际上,从格尔茨⑥开始,人类学学界对于艺术家在使用民族志方法进行创作实践中,携带或隐藏新殖民主义和欧洲中心主义思想的批评不绝于耳⑦。其中,在当代艺术和艺术人类学研究中,"挪用",即异文化资源的去语境化运用,受到了最为严厉的批判,而与之相对的所谓"复语境化"(recontextualization)则逐渐成为当代艺术实践的主流⑧。

① 格尔茨.地方知识[M].杨德睿,译.北京:商务印书馆,2016:153.
② MARCUS G, MYERS F. The traffic in culture: refiguring art and anthropology[M]. Berkeley, LA and London: University of California Press,1995:1.
③ RAPPAPORT J. Beyond participant observation: collaborative ethnography as theoretical innovation [J]. Collaborative Anthropologies, 2008,1:6.
④ MARCUS G E. Introduction: notes toward an ethnographic memoir of supervising graduate research through anthropology's decades of transformation[M]//FAUBION J, MARCUS G E. Fieldwork is not what it used to be: learning anthropology's method in a time of transition. Ithaca: Cornell University Press, 2009:28-29.
⑤ ONG A. What Marco Polo forgot: contemporary Chinese art reconfigures the global[J]. Current Anthropology, 2012,53(4):473.
⑥ GEERTZ C. Works and lives: the anthropologist as author[M]. Stanford: Stanford University Press, 1988.
⑦ 参见:FOSTER H. The artist as ethnographer? [M]//MARCUS G E, MYERS F R. The traffic in culture: refiguring art and anthropology. Berkeley: University of California Press, 1995:302-309; IRVING A. Review of contemporary art and anthropology[J]. Anthropology Matters, 2006,8(1); https://www.anthropologymatters.com/index.php/anth_matters/article/view/155/281
⑧ 关于"挪用"的讨论,可参见研究当代艺术的著名人类学家阿恩特·施耐德(Arnd Schneider)之论著,如:SCHNEIDER A. The art diviners[J]. Anthropology Today, 1993,9(2):3-9; On "appropriation": a critical reappraisal of the concept and its application in global art practices[J]. Social Anthropology, 2003,11(2): 215-229; Appropriations [M]//SCHNEIDER A, WRIGHT C. Contemporary art and anthropology[M]. Oxford: Berg, 2006; Appropriation as practice: art and identity in argentina[M]. New York: Palgrave, 2006.

实际上,据德赛(Dipti Desai)所言,从 1960 年代开始,艺术界出现的诸如公共艺术(public art)、场域特定艺术(site-specific art)、社区艺术(community-based art)和行为艺术(performance art)等风潮,均在挑战过去将艺术创作和艺术作品看作脱离特定语境或地域的、单纯依靠自我创造力完成的"物品"(artifacts)的传统(或言"正统")观念[①]。从此,许多艺术家们开始尝试走出原先封闭的个体创作空间,走向公园、医院、监狱、社区、街道等更为开放的公共空间,与来自不同群体的人们交流、协商与合作,共同进行艺术创作实践。艺术从而成为一个哈贝马斯意义上的开放的公共场域,持不同观点的人可以自由讨论他们所关心的问题,与他人形成有效对话和交流。但是,1960 年代兴起的艺术"复语境化"运动,并不等同于 1990 年代出现的当代艺术的"人类学转向"。其区别在于,在方法论意义上,艺术家在"人类学转向"之前所进行的田野调查,由于实地工作时间较短且不够深入,未能清晰呈现目标地域或族群赖以维系的社会经济基础、权力关系以及文化传统,因此被视为"伪民族志"(pseudo-ethnography)实践[②]。"伪民族志"出现的原因在于,艺术家或仅将"民族志"看作后殖民语境下对于艺术创作即艺术作品生境复归的一种观念或象征意义上的回应和倾向,而非将之理解为艺术作品或者创作过程本身。

在"人类学转向"思潮的影响下,如要进行真正意义上的民族志实践,当代艺术家,特别是西方艺术家,应真正遵从和运用人类学家的研究原则和研究方法,即深入调查对象之中,并学会同时接受不同甚至互斥的观念,在持续的信息交流与情感互动中,形成多声部且多义的流动性文本或艺术作品。在这个过程中,如同人类学家的艺术家,或应放弃业已形成的先入概念,隐匿自己可能喧宾夺主的声音,以被表述者和被呈现者的身份进行表述和再现。即是说,"人类学转向"使当代艺术家的角色逐渐从一个"物"的制作者,变成了权美媛(Miwon Kwon)所谓的"帮助者、教育者、协调者和公共服务人员"[③],抑或是德赛所谓的考古学家和民族志研究者[④]。因此,这些当代艺术家所进行的艺术活动,不再是制作单纯物质性的艺术品,而通常是提供"思辨性质的审美服务"(critical aesthetic services)[⑤]。

更为重要的是,在"人类学转向"的影响之下,西方学者与艺术家观看"他者"艺术的视角发生了根本性的转变,从而造就了新时代全球艺术的崭新格局与样貌。汉斯·贝尔廷

① DESAI D. The ethnographic move in contemporary art:what does it mean for art education? [J]. Studies in Art Education:A Journal of Issues and Research,2002,43(4):309.
② FOSTER H. The artist as ethnographer? [M]//MARCUS G E, MYERS F R. The traffic in culture:refiguring art and anthropology. Berkeley:University of California Press, 1995:302-309.
③ KWON M. One place after another:notes on site specificity[J]. October, 1997,80:103.
④ DESAI D. The ethnographic move in contemporary art:what does it mean for art education? [J]. Studies in Art Education:A Journal of Issues and Research, 2002,43(4):307.
⑤ KWON M. One place after another:notes on site specificity[J]. October, 1997,80:103.

(Hans Belting)将这一变化称为从"世界艺术"(world art)向"全球艺术"(global art)的转变①。在贝尔廷看来,这两个看似意义相近的名词实际上指涉全然不同:"世界艺术"处于殖民主义或西方中心主义的话语体系中,与早期原始主义观念(primitivism)下所谓的"原始艺术"紧密相连,被用来指称西方艺术之外的其他民族或地区的艺术形式;而"全球艺术"则是依托于后殖民的话语体系,被用来涵盖世间所有民族和地区的艺术形式,它承认并强调各民族和地区不同艺术样态之间的平等性和交互性,即是说,"全球艺术"所关注和指涉的乃是地方性知识。另外,"世界艺术"强调艺术家个体的独创能力,鼓励艺术家表达自我价值,宽容其自由挪用异文化以创作自我实现的表达形式和作品;而"全球艺术"则在一定程度上将艺术创作看作是整个"艺术界"(art world)②甚至整个社会的能动个体共同参与和协作的产物,它注重在过程和结果中表达多元的声音,尤其强调文化资源的语境及场域特定性,将创作观念和创作过程认定为作品的重要组成部分(有时甚至是作品本身)。可见,从"世界艺术"向"全球艺术"的范式转换乃是一个文化民主化的进程。

贝尔廷坦言,实现从"世界艺术"向"全球艺术"的转变可以通过两个途径:一是西方艺术家抛弃原来殖民主义的思维模式和随意挪用的创作方法,尊重异文化之文化语境,在相互平等的基础之上与地方性知识的持有者进行交流与协作;二是深谙本民族与地方传统的非西方艺术家,能通过有效利用本民族与地区的文化资源进行符合地方经验的表述与再现,与世界范围内的艺术界和观众,特别是西方艺术界与西方观众,进行对话甚至争锋。在这两个途径中,贝尔廷尤为关注非西方艺术家在全球艺术舞台上的出现与成长,并因1986和1989两届哈瓦那双年展(Havana Biennial)汇集了包括许多非西方艺术家在内的来自57个国家的690位艺术家,而将其视为艺术发展从"世界艺术"向"全球艺术"迈进的里程碑式的事件③。而1989年在巴黎举行的"大地魔术师"展览(*Magiciens de la Terra*),则因策展人运用人类学田野调查方法进行策展,并汇聚了来自全球的艺术家,且理论性地提出了"全球艺术"概念,而成为以文化民主为旗帜的"全球艺术"概念正式确立的标志④。苏珊·布克-摩尔斯(Susan Buck-Morss)进一步认为,在"全球艺术"观念所构建的艺术世界中,基于其前所未有之包容性(inclusion),非西方艺术家的作品将颠覆艺术历史叙述中的西方视角对于"艺术"

① BELTING H. From world art to global art: view on a new panorama[M]//BELTING H, BUDDENSIEG A, WEIBEL P. The global contemporary and the rise of new art worlds. Cambridge, MA: MIT Press,2013:178-185. 本文原文为德文,由伊丽莎白·沃克(Elizabeth Volk)译为英文,后由陈娴、华代娟从英文译为中文,发表于《美术文献》2014年第2期。本文写作参考的是沃克所译的英文版。以下关于汉斯·贝尔廷的讨论均出自此文。关于贝尔廷所谓"世界艺术"和"全球艺术"概念的定义和主要特征,笔者根据其分散于文章各处的论述进行了概括和综合,为避免累赘和过度烦琐,本文将不一一列出原文对应之处。
② 此处为霍华德·贝克尔(Howard Becker)意义上的"艺术界",参见:BECKER H S. Art worlds[M]. Berkeley: University of California Press,1984.
③ BELTING H. From world art to global art: view on a new panorama[M]//BELTING H, BUDDENSIEG A, WEIBEL P. The global contemporary and the rise of new art worlds. Cambridge, MA: MIT Press,2013:181.
④ BELTING H. From world art to global art: view on a new panorama[M]//BELTING H, BUDDENSIEG A, WEIBEL P. The global contemporary and the rise of new art worlds. Cambridge, MA: MIT Press,2013:182.

的规约和预期①。从此,当代艺术逐渐远离了殖民主义以及欧洲中心主义为艺术所事先规划的线性路线,从横向的空间维度实现了自我拓展,成为以各异的地方性知识为基础进行表述和自我实现的不同艺术形式"狂欢"性的糅合体。

三、实践:"人类学转向"下的中国当代艺术与全球

在"人类学转向"及构建"全球艺术"体系进程的影响之下,华人艺术家及其"地方性"实践理所当然地成为其中不可或缺的重要元素。在2010年上海世博会期间,旅美艺术家蔡国强为刚开馆的上海外滩美术馆举办了一场名为"农民达芬奇"(Peasant Da Vincis)的开馆展。此次展览向观众展示了来自中国各地12位农民所完成的60多件发明创造,包括飞碟、潜水艇、航空母舰、机器人及各类飞行器。在目前关于此次展览的讨论中,研究者如顾伊(Yi Gu)、李淑英(Sohl Lee)和张颐武等关注的焦点多在于探寻艺术实践的主题、内在意涵及其发生的历史语境②,但较少涉及艺术实践和策展的过程与方法。而笔者则认为应该在"全球艺术"观念的指导下,进一步探讨"农民达芬奇"所揭示的理论视角和方法论框架,以理解当代艺术历史发展的新阶段。正是由于在展览的准备和展出过程中,蔡国强实践了人类学民族志研究的基本原则和方法,才使其作品成为极具代表性的"全球艺术"作品。

"农民达芬奇"最突出的特点之一是对于所谓"文化现成物"(cultural readymade)的挪用。当然,蔡国强的挪用体现了清晰的人类学民族志研究特征③。自2004年以来,蔡国强深入中国的乡村寻找农民发明家,在随后6年的时间里不断寻访和收集农民发明家的作品及其背后的故事。在2010年"农民达芬奇"开展之前的数月,蔡国强从北京出发,行经江苏、安徽、四川、湖北、广东、福建、浙江和江西等8省,行程9000余公里,再次寻访了十多位农民发明家,为此次展览集合最后的作品。在整个艺术实践过程中,除提出关于作品创作题材的建议外④,蔡国强并未亲手制作任何一件作品,而是将其所邀请的农民发明家及其所遴选收集的发明创造推至前台。用蔡国强的话说,"我是收藏者、策展人,又是艺术家,我在整个展览中的分寸是需要小心拿捏的,我的因素少了,展览看起来只会像农民创造物的博览会;而我的因素多了,又会显得农民的创造物都只是我的装置材料而已。应该说,我是个用现代艺术语言讲故事的人。农民和他们的创造物,是故事的主人公和主体"⑤。可见,蔡国强在"农民

① BUCK-MORSS S. Visual studies and global imagination[J]. Papers of Structuralism,2004,2:5.
② 参见:YI GU. Letter in mail:Cai Guo-Qiang's peasant da vincis and the (Il)legibility of transnational art[J]. Journal of History of Modern Art,2011,30:191-203;LEE S. Curatorial statement for seven videos:the metaphor of "Flying and Falling" in contemporary East Asia and visual arts[J]. Invisible Culture,2010,15:125-145;张颐武.蔡国强的《农民达芬奇》:一个"中国梦"的奇迹[J].艺术评论,2010(7).
③ 蔡国强在新闻发布会中亦自称使用了人类学方法。参见:GALEAZZI C. Cai Guo-Qiang:peasant da vincis and world expos[J]. Journal of Contemporary Chinese Art,2016,15(1):75.
④ 如蔡国强建议机器人制作者吴玉禄制作杰克逊·波洛克机器人表演"滴画法",以及建议潜艇制作者陶相礼制作航空母舰等。
⑤ 蔡国强.说说我和"农民达芬奇"[J].美术文献,2010(2):67.

达芬奇"中的角色主要是收集者和策展人,即契合"人类学转向"的、为艺术品和艺术主体提供"审美服务"的"帮助者、教育者、协调者和公共服务人员"。韦斯·希尔(Wes Hill)指出,在全球艺术的语境下,出于对欧洲中心主义的挑战,艺术实践与艺术作品的意义、价值与观念往往具有明显的模糊性和开放性,这使得艺术家对于经验材料的处理类同于策展人对于艺术作品的把握,后者对于文化物件的处理往往限于认识论意义上如何呈现对象的特征,而非对其进行本体论意义上的改变[1]。希尔进一步认为,在当代艺术发展的现阶段,一个值得注意的突出现象是,策展人的角色逐渐趋向于极具能动性和创造力的艺术家(curator-as-artist)[2],展览本身即成为作为艺术家的策展人具有独立性的艺术实践。从艺术史的角度而言,顾伊将蔡国强这一创作方式看作艺术家及其所代表的中国当代艺术,融入自杜尚(Marcel Duchamp)以来的对现成物进行广泛挪用的当代艺术话语体系,与当代艺术传统进行对话的路径[3]。在这一意义上,中国艺术家(或曰华人艺术家)及其作品便不再是外在于世界性的艺术体系的"局外人艺术家"(artworld's outsider)和"局外人艺术"(outsider art),而已然成为"全球艺术"的"局内人"(insider)[4]。

局外人艺术(outsider art)是罗杰·卡迪纳尔(Roger Cardinal)于1972年提出的[5],与现代派画家让·杜布菲(Jean Dubuffet)所发明的"涩艺术"概念(art brut/ raw art)的英文对应。一般而言,这些艺术作品趋向于远离社区传统的制作方式以及大众审美(如农民的发明创造不同于世代相承的民间艺术),显示出一种极为浓烈的个人风格,它们不以主流意识形态(特别是欧洲中心主义影响下的西方艺术传统)为转移,也不遵从艺术品市场的运作规律[6]。与此相应,所谓"局外人艺术家"指的是那些没有经过正统艺术训练的人(包括精神病患者和儿童),他们游离于主流文化以及艺术界的大传统之外,他们所创作的艺术作品形质怪异且没有先例[7]。"局外人艺术家"的创造力以及他们所创作的作品,反映了他们与他人以及更为广阔的外部世界在情感、精神(宗教)、文化与审美观照上的联结与互动。这些艺术家往往由于自身的身份而被社会边缘化或者为他人所排斥,抑或处于较低的政治经济地位,但是他们渴望表达自己的声音,与外部世界进行深层交流,抒发自我的情感,并应对生命中的各种不幸和艰难。需要说明的是,"农民达芬奇"实际上有双重作者:其一即作为艺术家和策展人存在的蔡国强,其无疑是联系中国当代艺术与外部世界的纽带;其二便是艺术创作的真

[1] HILL W. How folklore shaped modern art: a post-critical history of aesthetics[M]. New York: Routledge, 2016: 172.
[2] HILL W. How folklore shaped modern art: a post-critical history of aesthetics[M]. New York: Routledge, 2016: 172.
[3] GU YI. Letter in mail: Cai Guo-Qiang's peasant da vincis and the (Il)legibility of transnational art[J]. Journal of History of Modern Art, 2011, 30: 196-197.
[4] HILL W. How folklore shaped modern art: a post-critical history of aesthetics[M]. New York: Routledge, 2016: 174.
[5] CARDINAL R. Outsider Art[M]. London: Studio Vista, 1972.
[6] HALL M D, METCALF E, Jr. The artist outsider: creativity and the boundaries of culture[M]. Washington, DC: Smithsonian Institution Press, 1994.
[7] WOJCIK D. Outsider art, vernacular traditions, trauma, and creativity[J]. Western Folklore, 2008, 67(2)(3): 179.

正实践者,即应邀参展的农民发明家。在欧洲中心主义的艺术观照下,无论是"自外于西方艺术庞大知识体系"的蔡国强[1],抑或是处于资本主义和权力政治边缘的农民发明家,均为西方艺术传统之外的文化他者。然而,在"人类学转向"和"全球艺术"观念的推动下,作为"局外人艺术家"的非西方艺术家蔡国强和农民发明家及其作品,显然已经被纳入全球艺术发展和追求"文化民主"的历史进程之中[2]。在这个意义上,蔡国强及农民发明家们便符合汉斯·贝尔廷所定义的所谓"全球艺术家"的一个标准,即具有反殖民话语和民族主义倾向的、在世界范围内的艺术场域内发声的非西方艺术家。

迈克尔·欧文·琼斯(Michael Owen Jones)指出,除关注物质文化(即物品本身,material culture),研究者在探讨"局外人艺术"时,更应该关注其物质行为(material behavior),因为艺术家的实践行动中隐藏着可以帮助认知和理解物质对象的各种社会关系,而正是这些社会关系催生了艺术作品的意义与价值[3]。在这个意义上,尼古拉斯·博瑞奥德(Nicolas Bourriaud)否认艺术具有一种不变的内在属性(an immutable essence)[4],提出所谓"关系美学"的概念(relational aesthetics),强调参与性与协作性的艺术实践[5]。博瑞奥德认为,通过所有实践者共同协作与参与,可以促成民主且开放的审美意识交流与交换的空间(space of aesthetic exchange)的形成。但是,他无疑忽视了权力与社会政治参与和影响艺术活动的客观事实。在博瑞奥德观念的基础之上,艺术史家和策展人尼娜·门特曼(Nina Möntmann)将艺术看作一种具有能动性的社会空间,在这一社会空间中,各方的互动以及各种社会关系得以开展和联结[6]。而这些社会关系能够制造和赋予后者意义和价值的原因,正是在后殖民的话语体系中,艺术家和人类学家等文化工作者均将艺术的本质看作是"再现的政治学"(politics of representation),而非康德所谓"无功利的审美"(disinterested aesthetic judgment)。因此,希尔有言:"21世纪艺术所再现的众多对象,均被赋予了各种文化的、制度性的、宗教的和个人的意义。这些指向不同的意义系统同时存在,胶着在一起,互相竞争。"[7]然而,希尔认为,各意义系统之间的竞争并非完全无序,且完全受制于话语体系中的不平等的权力关系,相反,基于各意义系统本身的独特性,它们之间存在着潜在的平等性和交互性[8]。斯芬·吕提肯(Sven Lütticken)故而将意义与价值系统看作是超越艺术作品本身而存在的,由艺术家、批评家以及所有观者在不同情境中创作、观看和使用该对象时,通过某种

① 陈丹青.草船与借箭[M]//杨照,李维菁.蔡国强:我是这样想的.桂林:广西师范大学出版社,2010:15.
② 例如,"农民达芬奇"分别于2013年、2015年和2016年应邀赴巴西(巴西利亚、圣保罗和里约热内卢巡回)、意大利米兰(达·芬奇的故乡)和日本东京展出。
③ JONES M O. Aesthetics of everyday life[M]//RUSSELL C. Self-taught art: the culture and aesthetics of American vernacular art. Jackson: University Press of Mississippi, 2001:47-60.
④ BOURRIAUD N. Relational aesthetics[M]. Dijon: Les Presses du Réel, 2002(1998):11.
⑤ BOURRIAUD N. Relational aesthetics[M]. Dijon: Les Presses du Réel, 2002(1998):16.
⑥ MÖNTMANN N. Kunst als sozialer raum[M]. Köln: Walther König, 2002.
⑦ HILL W. How folklore shaped modern art: a post-critical history of aesthetics[M]. New York: Routledge, 2016:65.
⑧ HILL W. How folklore shaped modern art: a post-critical history of aesthetics[M]. New York: Routledge, 2016:175.

协作式的"共谋"(a form of complicity)而重塑的文化身份标记和属性①。

在"农民达芬奇"所建构的艺术空间中,在非艺术世界中遭到排斥的农民发明家(他们时常被他人认为是"不务正业"),在与艺术家蔡国强的合作中,赋予了自己的创造物特别的价值,并通过与艺术家和观众的互动,重塑了自我的文化身份,重建了自身与外部世界的关系,更重获了属于自己的审美经验和情感表达方式。例如,当蔡国强问及农民发明家徐斌为何要在飞机上贴国旗时,徐斌给出了朴素但真诚的答案:"我是中国人嘛,中国现在还没有旋翼机。"②这一民族认同感是农民发明家赋予自身及其作品的价值,亦是其在与蔡国强及观众的互动中凝练的审美经验。在这个意义上,"农民达芬奇"所传达的即是一种基于人际关系互动(human relations)及社会文化语境(social context)而生成的、超越独立和个人空间(independent and private space)的关系美学(relational aesthetics)的审美精神③。而这一审美精神,即是全球艺术所倾向的互动性(interrelatedness)、不确定性(indeterminacy)、杂糅性(hybridity)和多元性(pluralism)④的一种极具变动性和个人性的呈现样态。

四、结语

"人类学转向"是当代艺术世界出现的重要现象。在此之前很长的历史时期内,在殖民主义话语和逻各斯中心主义的主导之下,艺术世界被分裂为所谓文明的"西方艺术"(western art)和指称非西方艺术的原始的"世界艺术"。西方世界或将非西方艺术看作自身艺术传统初级样态的类同物,并以此追溯自身艺术传统的起源和发展历程,抑或随意挪用非西方艺术资源,未顾及其所植根的社会语境与文化传统,缺乏对于异文化的尊重。而人类历史发展过程中出现的诸多政治、经济和社会事件,如战后联合国《人权宣言》的发表、战后亚非拉地区的民族解放运动、美国民权运动、战后西方的马克思主义思潮、冷战及其终结、全球经济一体化、互联网的高速发展和新时代的跨境移民潮等等,引发了首先出现于西方世界的思想革新,其中便包括人类学对于自身殖民主义历史的反思和批判。在人类学反思和几乎同时出现的后殖民主义思潮的共同推动下,以"他者"艺术为研究对象的学者和以运用异文化作为创作资料的艺术家,逐渐调整了对待非西方艺术的态度和方式,以一种更为平等和开放的姿态接触、理解和阐释曾经被视为"原始"的经验对象。在这种新观念的影响之下,原先充满对立和分裂的艺术世界得以重新整合于统一的"全球艺术"概念之下。

在汉斯·贝尔廷看来,"全球艺术"是艺术历史发展的新阶段,它与传统时代的艺术不

① LÜTTICKEN S. The father of the eagle[J]. New Left Review, 2005,36: 124-125.
② 王寅. 异想天开:蔡国强与农民达芬奇[M]. 桂林:广西师范大学出版社,2010:134.
③ BOURRIAUD N. Relational aesthetics[M]. Dijon: Les Presses du Réel, 2002(1998):113.
④ HILL W. How folklore shaped modern art: a post-critical history of aesthetics[J]. New York: Routledge, 2016: 158.

同,强调艺术世界和艺术作品的多元性(diversity of traditions)和地方性价值①。对于这种"新艺术"的研究,如托马斯·麦克艾维利(Thomas McEvilley)所言,当代艺术更注重再现和表述所谓的"文化身份",而非脱离政治性表达审美意识和审美经验②。因此,当代艺术家的实践乃是对其身处的社会政治文化空间的一种对话与回应。在这一时空中,艺术家个体的生命体验必定与他人及社会生活的各个方面产生联系和交集,这使得艺术作品本身不可能仅是依托于个体创造力的独立创作,而必然受制于异常丰富的各种张力与动因。"协作"无疑成为当今时代艺术创作的根本路径与机制,而人类学方法无疑为当代艺术世界的新动向提供了理论研究和创作实践的新范式和新经验。格尔茨在其《作为一种文化体系的艺术》一文的末尾发出了对新时期艺术研究的寄语:"我们需要一种新的诊断学,一种能够判断事物对于环绕其四周的生活之意义的科学。"③需要说明的是,这种"新的诊断学"并非全然照搬人类学的理论与方法,而是将这些跨学科的成果融入艺术学理论的研究框架中。诚如蔡国强所言:"艺术的问题不能靠艺术解决,艺术的问题最终还是要靠艺术解决。"④

① BELTING H. From world art to global art: view on a new panorama[M]//BELTING H, BUDDENSIEG A, WEIBEL P. The global contemporary and the rise of new art worlds. Cambridge, MA: MIT Press, 2013:184.
② MCEVILLEY T. Here comes everybody[M]//Africus: johannesburg biennale, exhibition catelog. Transnational Metropolitan Council, 1995:57.
③ 格尔茨.地方知识[M].杨德睿,译.北京:商务印书馆,2016:191.
④ 杨照,李维菁.蔡国强:我是这样想的[M].桂林:广西师范大学出版社,2010:68.

乡村振兴背景下的乡村艺术

李祥林/四川大学

当今中国,"乡村振兴"见于媒体的频率越来越高,"美丽乡村建设"也是世人言说多年的话题。从人类学视角就此展开对乡村文化及乡村艺术的讨论,具有现实意义。下面,立足本土,观照国情,结合历史与现实、文献与田野,陈述己见二三,以供同仁参考[①]。

一

实施乡村振兴是目前的国家战略。"农业农村农民问题是关系国计民生的根本性问题,必须始终把解决好'三农'问题作为全党工作重中之重。要坚持农业农村优先发展,按照产业兴旺、生态宜居、乡风文明、治理有效、生活富裕的总要求,建立健全城乡融合发展体制机制和政策体系,加快推进农业农村现代化"。十九大报告对"三农"的总判断,既有"重中之重"的强调,又有"关系国计民生"的定位。可见,"三农"依然是被作为国之根本来看待的。目前中国,提出"乡村振兴",强调"三农"问题,把目光聚焦在"乡村"并由此思考中国社会发展,表明的是对国情的尊重,对过去历史和当下现实的正视。

自古以来,华夏号称"以农立国"。古代文人津津乐道的是"耕读传家":耕者,耕种土地、生产粮食也,涉及物质生活保障;读者,读书学文、修养身心也,涉及精神生活追求;有耕有读,有物质生活保障也有精神生活追求,既形而下又形而上,两个文明一手抓,这就是农耕文化土壤中孕育出来的中国知识分子的理想人生。其实,这种观念不仅仅属于精英上层,也垂直地浸透在乡村民间,至今犹然。2014年秋笔者去甘肃秦安就女娲神话及信仰作调查,在女娲庙旁的陇城村里就看见,好些人家大门上方有大字楷书"耕读第",以耕读传家为荣耀。中国传统文化深深地扎根在农耕经济基础上。对中国文学艺术有深刻影响的农耕文明,早熟而发达,其形成在本土的历史地理环境中。追溯历史,中国文化所依赖的两大基石之一就经济基础言便是农耕。夏是中国历史上第一个王朝,禹所开创的夏族即因农耕而发达,所谓"禹、稷躬耕而有天下"(《论语·宪问》)。华夏先民自新石器时代起便选择了农业作为生存

① 本文是国家社科基金艺术学重大项目"中华美学与艺术精神的理论与实践研究"(项目编号:16ZD02)成果。

繁衍的主要依托,看看中国"两河流域"(黄河、长江)的诸多考古遗址便不难明白这点。别的不说,悠久的农业文明在汉字上便有投影,透露出国人根性的文化审美意识。不妨例说跟艺术和审美相关的几个字。先看"和谐""调和"之"和",其作为中华审美文化的核心范畴,不是相同事物的简单相加,而是不同事物的相互协调,所谓"以他平他谓之和"(《国语》),学界认为"'和'基于中国天人合一的古老观念,是上古初民通过长期的农耕文明对天人关系的总结"①,由此来看"和(龢)"在字形构造上选择禾苗之"禾"为声旁,并非偶然。再看"协作""协同"之"协",其繁体为"協",由三"力"字组成,这"力"在甲骨文中本是耕田的犁具之形,三"力"合作,表达出"同心协力""协调和谐"。还有"穆"字,本义指成熟的庄稼(禾谷),如《说文》释义:"穆,禾也。"庄稼成熟,五谷丰登,是值得庆贺的大好事,所以"穆"被作为审美范畴引申为"美好"义,例如"穆如清风"就是说像清风般和畅美好。即使是"艺术""工艺"之"艺",表面看来,艺术在世人心目中代表着高雅,体现着品位,跟"面朝黄土背朝天"的农人、农村、农业似乎沾不上边,然而,文字学提醒我们,这"艺(藝)"在汉语中本义是指"种植",其由来及含义跟农业文明大有关系。东晋陶渊明《桃花源诗》有"桑竹垂余荫,菽稷随时艺",菽指豆类,稷指谷类,时指节气,"艺"用本义,诗句是说顺天应时,豆类、谷类按节气种植。若论多民族中国的农业文明,大而言之,包括中原定居农耕和西南山地游耕两大类型;小而言之,在笔者走访的嘉绒藏区、彝族山乡、羌族寨子、侗族村屯以及哈尼族、土家族、朝鲜族、苗族、壮族、黎族等不少少数民族地区,其农耕文明都是中原汉区之外不可忽视的。今天我们谈论"乡村振兴"背景下的"乡村艺术",对此国情当有知晓。

就乡村谈乡村,用"乡村艺术"可能比"民间艺术"更贴切,因为后者含义要宽泛些。"从世界范围看,城市化进程发展迅速,世界城市人口比例已从1960年的33%上升到2016年的54%。同时,我国在城市化的发展浪潮中也进展迅猛,城市化率从1978年的18%攀升至2016年的57.4%。城市化对推动我国经济社会发展的作用显而易见。然而,在城市化加速发展的过程中,随之而来的乡村衰落问题也逐渐显现。就目前来看,我国村落数量不断减少,自然村数量从2000年的360万个减少至2010年的270万个,平均每天有250个自然村落消失。"②随着城镇化浪潮推进,一个问题凸显在国人面前:传统村落何去何从?一般说来,传统村落是指民国以前建村,保留了自身历史沿革,其建筑环境、建筑风貌、村落选址未有大变动,并拥有独特的民风民俗民艺,虽经历岁月沧桑但至今仍为人服务的村落。作为人居空间,传统村落中积淀着丰富的历史信息、独特的人文景观和奇妙的民俗艺术,是中国农耕文明留下的一笔巨大遗产。如今,在波及全世界的现代化浪潮中,随着城镇化快步推进,在"新农村"旗号下撤村并点的建设所向披靡,以统一模式改造乡村不断进行,出现了千村一面的现象,长此下去,我国各地原本风貌、特色自具的传统村落命运如何,让人不能不担忧。2012年,国家启动"中国传统村落立档调查"项目,由住建部、财政部、文化部、国家文物局联合实

① 成复旺. 中国美学范畴辞典[M]. 北京:中国人民大学出版社,1995:311.
② 张俊飚,张露. 乡村振兴战略:怎么看,怎么办[N/OL]. (2017-11-14)[2018-03-06]. http://ex.cssn.cn/glx/glx_xzlt/201711/t20171114_3741598.shtml.

施。严格讲,不是什么村寨都能进入该调查名录的,能够在各地推荐的众多村寨中入选者,当然首先是因为其在有形文化和无形文化等方面有厚重积淀。归根结底,保护传统村落意在保护民族的根性文化,借流行话语来说,让我们"望得见山,看得见水,记得住乡愁"。民间的概念总是牵连着家乡的情怀,有学者就提醒:"纯正的、正当的民间文化难道不一直是家乡文化吗?"①传统村落保护之初,其曾被单向度视为物质遗产保护,结果便只注重乡村建筑及历史景观而忽略了作为村落灵魂的精神文化。事实上,传统村落保护必须是从有形的物质文化到无形的精神文化的整体性保护。因此,在有关方面编制的《中国传统村落立档调查田野手册》(2014年)中,就调查内容设计的名目除了人口、民族、姓氏、生产、自然地理、历史见证物之外,又专门列出"物质文化遗产"和"非物质文化遗产"。以我走访过的广西三江侗寨为例,根据当地言说:一方面,"鼓楼、风雨桥、吊脚楼、古寨门、戏台等侗族建筑艺术载体与建造技艺,侗族大歌、刺绣艺术、稻作文化等非物质文化遗产构成了完整的当地侗族文化体系";另一方面,"民间活动主要有赛芦笙、坐夜、月也、唱侗戏、多耶、对侗歌;传统手工艺有吊脚楼、鼓楼等侗族建筑技艺,侗族服饰的刺绣技艺,侗族银饰艺术品的制作技艺,侗族打油茶,传统风味酸肉、酸鸭、酸鱼、酸菜等腌制办法以及藤编、竹编、草编等日常用品的加工艺术等"②。再如进入首批"中国传统村落名录"的四川茂县黑虎乡小河坝村鹰嘴河组,该羌族村寨最知名的物质文化遗产是依地形建在山脊上险要处的碉楼群,相传当地曾有碉楼上百座而现存18座,其形分别为四角、五角、六角、八角、十角;非物质文化遗产则有"羌笛演奏与制作技艺""羌族碉楼营造技艺""羌年""羌绣",以及"黑虎将军传说""万年孝习俗""对襟舞""白石崇拜""成年礼仪"等。综合言之,涉及文学、音乐、舞蹈、建筑、工艺、民俗等的这些项目,恰恰是民族地区村寨不可剥离的文化灵魂所在。有人说,乡村振兴战略旨在让农业更发展、农村更美丽和农民更幸福。既然如此,要做好"三农"工作,让乡村实实在在振兴起来,建设真正意义上的乡村美好生活,无论从物质还是从精神讲,都不可不关注各个地方拥有的形形色色的"地方性知识"系统,不可不重视"在地性"地形塑着乡民与乡村的乡土文化(物质的和精神的)及乡土艺术(传统的和现代的),否则,这三"更"会是跛足的。

二

"社会转型"的概念内涵在学界多有讨论。一般说来,社会转型指的是社会的经济体制、文化形态、价值观念等发生整体的结构性变化,比如我国的经济体制从计划转向市场。当今中国,经济转型主导下的社会转型不断推进,给传统村落和乡村艺术的影响是空前的,也把诸多前所未有而不可忽视的课题摆在我们面前。立足本土、尊重国情、以人为本、面对实际,这是讨论中国社会转型必须持有的理念,无论针对城市还是针对乡村。立足本土,才不会盲

① 鲍辛格.技术世界中的民间文化[M].户晓辉,译.桂林:广西师范大学出版社,2014:123.
② 《平岩村》,中国传统村落宣传册,三江侗族自治县住房和城乡建设局编印。该资料是2017年年底笔者去三江县在程阳八寨所见。

视自己和盲从他方;尊重国情,才不会切断历史和脱离现实;以人为本,才不会唯权是从和唯钱是尚;面对实际,才不会高蹈空谈和不接地气。对于转型期中国的传统村落和乡土艺术,应该在如此这般的基本理念秉持和多重关系考量中实事求是地把握。

对于转型期中国的乡村文化及艺术来说,旅游开发和非遗保护都是新话题。中国是多民族国家,五十六个民族的歌舞大多属于乡土艺术或民间艺术,如今被列入国家级非物质文化遗产名录的不少,今天也频频亮相在旅游场景中,如羌族的"羊皮鼓舞"。从人类学角度透视尔玛人的此舞,可知其不仅仅是舞台或广场上向观众表演的"艺术"。归根结底,羊皮鼓本是释比的专利,通晓本民族文化的释比是羌民社会中沟通人、神、鬼的重要人物,击鼓诵经是其法事的基本形式,跳皮鼓是其重要的仪式行为;已列入非遗名录、时见亮相在展演场景中的羊皮鼓舞,实为晚起的,是从中衍生的大众娱乐舞蹈。在岷江上游,理县文化部门曾对笔者讲,他们拟将高山羌寨的"释比鼓"作为非遗向上申报。笔者懂他们的意思,冠以"释比"之名,意在强调此乃释比的仪式性跳皮鼓,有别于已列入非遗名录的那种。也就是说,尽管都叫"羊皮鼓舞",但在尔玛人的内部视角下,其实是因表演主体、舞蹈性质、适用场域不同而有大区别的。着眼人类学讲的"主位"立场,真正原生态的民间歌舞与其说是舞台或广场上向外人展示、满足他人对"异文化"观赏需求的艺术,毋宁说是当地人的族群生活本身,是植根其族群诉求、表达其内在祈愿和满足其心理需要的民俗。多年来行走羌区,笔者见过从县城到村寨、从官方主办到民众自办的过羌年跳皮鼓,对此体会较深。当然,正视现实,指出并肯定作为族群(内部)生活的民间歌舞,并不意味着轻视甚至否定作为族群(向外)展演的民间歌舞,因为,前者是后者的根系所在,后者是从前者土壤中生发的。乡村旅游在今天中国方兴未艾,旅游人类学有"舞台真实"理论,指游客在旅游场景中接触的当地文化并不具有原生性,而是经过组织者搬上舞台的一种文化展演,是剥离原有生活语义("去语境化")后在新的旅游展演中"再语境化"的产物。"舞台真实"展示在前台,与之对应的概念是"后台真实",后者才是指旅游地或当地人传承的原生文化。"舞台真实"来自"后台真实",但后者并非前者所能全部代表。正如我去广西三江侗寨走访所知,热热闹闹展现在游客面前的"百家宴"场景其实跟侗家内部的"百家宴"习俗无法等同,后者所承载的族群情感和体现的人际交往是前者不具备的。那么,对旅游展演中的"舞台真实"当作何评价呢? 学界看法不同;或以为,经过组织的舞台表演脱离了文化原真性,破坏了传统文化真实性,因此不可取;或以为,经过组织的舞台表演作为向游客展示的"舞台真实"并非坏事,因为这有利于避免外人直接进入当地人生活的"后台",从而保护了"后台",使当地的原生文化免遭破坏……撇开争论,冷静、客观的学术态度应是:对诸如此类民艺,既要看到它作为"舞台真实"在当代的向外大力展演,更要看到它作为"后台真实"在族群内部的原生形态,只有结合历史与现实把二者都纳入视野,对之的研究才称得上面面俱观,才有完整性可言。何况,正视当下,从"去语境化"到"再语境化",后者亦未必不可能是当地人某种现实需求的表达。

文化遗产也是文化资源。"傩"是一种起源古老又脉流悠长的文化遗产,列入首批国家级非遗名录的便有南丰傩舞、婺源傩舞、武安傩戏、池州傩戏以及彝族撮泰吉、土家族毛谷斯

等,大多属于乡土民间艺术。"现代化视野下傩戏傩文化保护传承与开发利用"是前两年在湘地召开傩文化研讨会的议题之一①,其实这话题在转型期中国社会的乡土文化和民间艺术保护及利用的大格局中有更广泛意义。"政府主导,社会参与,合理利用,传承发展",此乃中国非遗保护的基本方针。在"文化创意"引领下"符号经济"兴起的当今时代,在"从遗产到资源"的视域转换中,在艺术审美再生产的社会语境中,文化遗产已不单单是跟过去跟往古相连的"原始遗留物",它在"合理利用"及"传承发展"前提下也能为当代创意产业提供魅力元素。人类历史上,面具是古老而原始的,充满神秘的审美光辉,当现代设计者把它搬上街头广告、园林景观以及时尚衣衫时,你有何感受呢?安顺地戏有名,20世纪80年代便去了欧洲,地戏面具在当地称为"脸子",是黔地傩艺一个品牌。据媒体报道,"作为木雕工艺,地戏面具随着时代的发展,逐渐独立于戏剧之外,成为具有浓郁地方特色的民间美术品,其功能也由单一的演出道具发展为家居饰品、旅游商品、精美礼品"。当地艺人还瞄准市场,开发出精美的地戏柱、地戏工艺笔、地戏笔筒、地戏画桶等工艺水平和欣赏价值较高的产品。"目前,刘官乡从事傩雕的民间艺人有1000余人,拥有安顺市文联授予的'艺术名家工作室'两家,全乡年傩雕销售收入达2000余万元"②,业绩可观。长江流域的傩资源深厚,如江西萍乡、宜春、南丰的傩面、傩舞、傩庙有"三宝"之誉。在"中国傩舞艺术之乡"南丰,从发展旅游到开发产品,傩文化资源得到多向度利用:2014年以来,该县投入700多万元建造12个傩舞民俗村,开辟"傩"文化主题旅游观光线4条;2015年,一批价值200万元的傩面具、傩面折扇等工艺品经某公司远销荷兰、希腊等国,而"依托当地傩文化资源创办的经济实体有25家,年出口创汇600多万美元"③;不仅如此,2016年又有舞剧《傩·情》在京城亮相,这台"非遗研创作品"取材于民间傩舞,联合专业演员与民间艺人,融汇古老遗产和现代创意,由北京舞蹈学院青年舞蹈团与南丰石邮村傩班携手制作,并且争取到国家艺术基金等资助。再看其他,湖南麻阳2014年招商项目有"巫傩文化产业园",江苏溧阳有傩文化博物馆在2015年开张,还有湖南新化的蚩尤文化园、甘肃永靖的傩文化基地,诸如此类,表明"傩"遗产今天作为乡土资源被空前激活。着眼艺术再生产,"傩"遗产的历史积淀深厚和潜在价值可观,它为"创意经济时代"提供了面向当代审美的符号生产的可能,其给地方带来社会效益的同时也未必不能带来经济效益。2017年11月,我们赴贵州道真仡佬族苗族自治县参加傩文化学术研讨会,下榻的地点就在文家坝乡山谷中新建的"中国傩城"。据有关表述,该傩城"是当今世界最大的傩文化古城……在继承和发扬原始文化的同时,赋予其新的时代特征,以科学的规划和精心的打造,集中展示出傩文化的精髓"④,亮相在景区中的乡土特色文化项目有傩

① 中国湖南新化傩文化国际学术研讨会于2016年7月举行,见会议手册。
② 安顺傩雕产业渐趋精品化规模化[EB/OL].[2018-03-15].http://www.360doc.com/content/12/0819/17/5514280_231163000.shtml.
③ 南丰打好傩文化产业组合拳[EB/OL].[2018-03-12]http://news.sina.com.cn/o/2007-07-11/091012183951s.shtml.
④ 大沙河中国傩城[EB/OL].[2018-03-05].https://baike.baidu.com/item/%E5%A4%A7%E6%B2%99%E6%B2%B3%E4%B8%AD%E5%9B%BD%E5%82%A9%E5%9F%8E/20823988?fr=aladdin.

戏、三幺台、高台舞狮等。其中,"仡佬族傩戏"是由道真县申报并列入国家级非遗代表作名录的,乡村山谷中的这傩城创意正是由此民间艺术和文化遗产得到了启示。

三

乡村振兴战略下的乡村建设对乡村艺术会产生怎样的影响？大家正拭目相看,即使要谈也只能是推测性的,意义不大。至于乡村文化和民间艺术能在乡村振兴中发挥何等作用,此话题涉及的幅面甚宽,下面仅结合笔者田野见闻和当下乡村实际谈谈若干情况。

今年(2018年)春节一过,气候渐渐暖和,草木返青,油菜花开,川西坝子上显得生机勃勃。由岷江水系经都江堰成网状扇形展开灌溉的川西坝子,是中国西南最大平原,位于四川盆地西部,北到绵阳而南及乐山,以成都为中心城市,又称川西平原、成都平原。川西坝子的春天来得早,一般在元宵节前后就春暖花开,及至三四月份,成片的油菜花绽放在开阔的平原上,田野处处呈现为金黄色的海洋。由于沃土良田的地理条件优越,川西坝子的生产生活方式以发达的农耕为主;作为"天府之国",川西坝子的农耕文明又以"林盘文化"为代表。或者说,在中国农耕文明版图上,"林盘文化"是川西农耕文化有地域特色的别称。且看有关介绍:"成都平原农村的散居点与树林、竹林结合在一起,形成了林盘。林盘是成都平原独特的象征,同时也为成都平原的生态起到了巨大的调节和平衡作用。成都平原林业资源丰富,生物多种多样,对于保护生物多样性和生态原始性起着重要作用。"[①]就我所知,蜀地曾有画家因画川西平原林盘而出名,其笔下修竹茂林、流水小桥、农舍民宅融合一体,一簇簇、一簇簇地散落在禾苗翠绿或菜花金黄的平畴沃野中,那气韵、那生态、那景象让人心动。20世纪90年代前期,目睹城区不断扩大和乡村步步退缩,家在川西平原的笔者等曾呼吁保护林盘文化,但彼时主管阶层的心思是在以轰轰烈烈的城市扩张来打造"国际大都会""东方伊甸园"。2018年春节前夕,笔者来到都江堰市所辖乡镇柳街,听当地讲"薅秧歌"这非遗项目继续向上申报的事情。笔者说"薅秧歌"是农耕文化的产物,要做好申报,得着眼此基础多做地方内涵挖掘。对方介绍当地乡村情况,谈到他们在当前新农村建设中没有简单按照通行方式搞撤村并点,而是保留了好些原有的林盘、院落。闻此言,笔者高兴,提醒说林盘是川西平原农耕文化特色所在,是不可多得的乡土文化资源,保留下来不容易,要珍惜、爱护。的确,由环绕的田园、掩映的竹树、乡土的民宅、乡野的民艺等随地就势有机组合的林盘是生产和生活结合的产物,这种随田散居方式体现着人与自然和谐相处的生态理念,又满足着乡民们的家乡认同感和归属感;对乡民来说,林盘保留下来的不仅仅是有形的物质的形式,它同时也将当地的生活、习俗、民艺、文化在不割断传统的前提下延续着、发扬着,其在某种程度上可谓是人们精神生活的载体,具有不可小视的意义。听笔者所言,他们有共鸣,于是向有关方面打报告,申请"川西林盘文化之乡"的牌子。随后,省民协组织人员考察、审议,笔者给了如下

① 成都平原.[EB/OL].[2018-03-12]. http://baike.sogou.com/v26055.htm?fromTitle=%E5%B7%9D%E8%A5%BF%E5%B9%B3%E5%8E%9F.

意见:"林盘文化是川西农耕文化特色所在,今柳街申报川西林盘文化之乡,既切合本地实际且有良好基础,又符合历史上'以农立国'的国情并顺应现实中'乡村振兴'的国策,应当支持。"透过这件事,一种立足本土实际的文化回归让人感慨。当然,这回归不是简单地返回过去那种低水平的乡村状况,而是在新时代新理念下经螺旋式上升后的回归。以柳街为例,一个个林盘中不但有品质提升的乡民自家居所,还有他们精心开设的民宿、民餐、茶苑、咖啡馆、音乐吧、风情园等等,也为忙碌在水泥森林中的城里人周末旅游度假提供了自然、温馨的去处。

"文化传承型"是有关方面提出的中国美丽乡村创建模式之一,按其要义,"是在具有特殊人文景观,包括古村落、古建筑、古民居以及传统文化的地区,其特点是乡村文化资源丰富,具有优秀民俗文化以及非物质文化,文化展示和传承的潜力大"[①]。绵竹年画是中国四大木版年画之一,也是首批列入国家级非物质文化遗产代表作名录的项目。当地的孝德镇射箭台村如今是受到政府扶持的"年画村",有4A级旅游景区牌子。这个乡村,规划占地面积4平方公里,核心区域450亩,以年画商品生产、加工基地建设为主,辅之以乡村旅游功能,结合着新农村建设。游客来此,可以看见"绵竹年画村加工、制作经营历史传统的'经典作品'、精美创新的'馈赠精品',传统文化与时尚结合的'年画',古色与现代结合的'装饰品''纪念品'等,同时为弘扬绵竹地方民间文化提供传统与现代的美化服务"[②],年画符号元素被多样化地运用在乡村景区中,包括民居墙体装饰、旅游产品设计等。若干年前,笔者指导的文学人类学研究生曾以《绵竹年画产业现状调查与解读》为题做毕业论文,其中写道:2006年绵竹年画入选国家级非遗名录的"消息公布后,普通民众对绵竹年画有了更多的关注和认同,认识到如今传统民间工艺在现代社会的衰微,并开始有意识地要去保护和传承传统文化,将年画视作为绵竹最具特色的地方文化特产之一。绵竹政府利用年画的影响力,将地方文化资源同新农村建设结合起来,以旅游业为依托,将清道镇射箭台村(编者注:2007年清道镇并入孝德镇)和遵道镇棚花村(编者注:2019年遵道镇被撤销,其所属行政区域划归九龙镇)打造成为年画村。这两个村过去都是绵竹重要的年画产地,如今在政府的统一规划下,将村中房屋建成有川西特色的民居,并且家家户户的外墙和大门都画上了艳丽的年画。墙上的'抱瓶童子''骑车仕女''立锤门神'和乡间秀丽的风景相映成趣……"不仅如此,"绵竹年画业的繁荣还带动了年画人才的回流。过去做年画赚不了钱,以年画为业的艺人们只能勉强维持生计,许多艺人迫于生存压力转行或到外地打工。随着绵竹年画逐渐受到重视,被保护和开发,用来发展年画产业,年画艺人又回到故土,重拾画笔。20世纪90年代初,年画一度衰落时,陈(兴才)家儿孙纷纷外出打工,直到近年来,地方政府有意重振年画,年轻人感到做

① 中国美丽乡村十人创建模式[EB/OL].[2018-04-24]. https://baike.baidu.com/item/%E4%B8%AD%E5%9B%BD%E7%BE%8E%E4%B8%BD%E4%B9%A1%E6%9D%91%E5%8D%81%E5%A4%A7%E5%88%9B%E5%BB%BA%E6%A8%A1%E5%BC%8F/13131322.

② 绵竹年画村[EB/OL].[2018-04-24]. https://baike.baidu.com/item/%E7%BB%B5%E7%AB%B9%E5%B9%B4%E7%94%BB%E6%9D%91/5217031.

年画有前途,又都归家来重拾旧业。北派大师李方福的儿子李道春从小跟着父亲学习年画,对画画十分有天赋,却因要养家糊口到广东去打工,现在父亲开的画坊生意好,他又回到家中,帮助父亲一起制作年画"①。就乡土文艺参与美丽乡村建设而言,如今在上述柳街乡镇传承良好的非遗项目"薅秧歌"以及成员不少、创作踊跃、活动不断的农民歌社亦是例子。

 目前,从中国各地看,尚有一批批艺术家在介入乡村并推助着乡村建设,这在京城有,其他地方也有。比如北京地区有圆明园画家村、宋庄艺术村,在笔者家乡川西平原也有(如成都东山花乡、西郊农村的"画家村"等)。就拿宋庄来说,从 20 世纪 90 年代有艺术家相继到来,"宋庄小堡画家村接纳着来自五湖四海的文化艺术同仁,目前已经有 2500 多名艺术家在小堡画家村这里抒发热情,追求梦想,形成以小堡画家村为核心的原创艺术创作基地。你还会看到很有特色的小堡画家村文化艺术产业投资推广中心、宋庄小堡画家村文化旅游接待中心、宋庄画库、宋庄美术馆、AS 艺术中心、国际名家真迹馆、万盛园国际艺术交流中心、联合国美术家协会、拍卖公司、多元化工作室、艺术家沙龙、原创艺术培训基地等等",不仅如此,"随着宋庄艺术群落人数的增多,尤其是越来越多的艺术家被社会认可,它在海内外的知名度也不可避免地带动了当地服务业的繁荣。十年前还很偏僻的村镇,现在却是饭馆林立,甚至已经有了若干中小型超市。走进小堡村的商业街,那宽阔的街道,装修风格各异的店铺,让人很难想象这里原来是地道的北京农村"②。艺术家介入乡村建设,给乡村输入新意识,带来新活力,营造新气象,其作用总体上是积极的、有意义的,值得赞扬。就乡村振兴以及乡村文化艺术再生产而言,除了这种借助外力的方式,中国乡村建设及发展笔者觉得还需激发本地活力,从外力助推走向自力激活,是理之所在。说到借用外力问题,笔者想再多讲几句。当今中国,谈到城乡文化,有种说法流行且已付诸实践多年,就是"送文化下乡"。笔者认为,这口号有可怀疑之处,因为它给人一个错觉:乡村缺少或没有"文化",所以期待非乡下人"送"来文化。从文化人类学讲的"主位"和"客位"来看,此口号显然不是来自当地人的"主位"立场,因为从后者讲,乡村土地上本有其世代传承的文化及艺术,只是作为当事者的乡下人对之的认识跟"客位"的非乡下人有所不同。去年笔者在岷江上游民族地区走访,听见当地人讲,某领导出于对山地村民精神生活的关心,把大城市的交响乐团请到了村寨的祭山会上……笔者相信,此举的动机是良好的,但是,当西洋交响乐奏响在村寨祭山会上时,总让人觉得不是滋味。仔细想想,如此这般向乡村"送文化"是不是有某种文化"错位"在其中……总而言之,乡村建设和乡村发展可以有多种路子,但不管是采用哪种路子,都有一个慎重对待与恰当定位乡村文化本身的前提存在。这问题若是解决不好,乡村振兴就谈不上圆满。

① 何茜. 绵竹年画产业现状调查与解读:兼谈开发和保护[D]. 成都:四川大学,2009.
② 北京画家村[EB/OL]. [2018 - 03 - 08]. http://baike.sogou.com/v51270697.htm? fromTitle=%E5%8C%97%E4%BA%AC%E7%94%BB%E5%AE%B6%E6%9D%91.

艺术学的经验性学科品格

刘 剑/贵州大学

一、经验作为研究对象

艺术学的研究对象是艺术活动,艺术活动又有其特殊性,其特点是感性经验的表达。"经验"是一个内涵丰富而有张力的概念。首先,经验具有人与环境打交道即"经历"之意,这就是杜威"经验"(experience)概念的内涵中所说的"做"(doing),他说,"每一个经验都是一个活的生物与他生活在其中的世界的某个方面的相互作用的结果"①。"经验"的古希腊语 μπειριά 和拉丁文 experientia 均指某种"尝试行为",且具有"冒险"的含义②。"尝试"即指人与未知环境之间产生的新经验,具有"第一次活动"的潜在含义。从绝对意义上说,人的每一个行为都是当下发生的第一次行为。在中国古代,"经验"概念中的"经"字原为"巠",指纺织机上的纵线,与横的"纬"线相对,是作为手艺的纺织活动,经线和纬线组合起来就成为把握事物各种秩序中的核心秩序;"验"字从马从佥,意为从马的两面观察马的形态。"经"代表的纺织业和"验"代表的畜牧业都是早期先民定居后获得的心理安顿,这种安顿就是内心秩序的获得。"秩序的存在有其证据,要由一个相关人的经验来呈现。……秩序并不是一个词,而是一种经验。这就是审美对象带给观者的意义"③。西方的"经验"原义在作为海洋文明诞生的古希腊,对每一次新的环境的认知都有一种冒险的尝试性在其中;中国的"经验"原义仍然建基于农耕文明,源于定居民族的纺织活动和畜牧活动。这个层面的"经验"含义是随后艺术经验和审美经验的源头。按照卡西尔的观点,人类最初的活动是感性活动,神话、科学、语言等理性活动是随后的事。因此,艺术活动的经验性特征之一就是感性活动,是人的感性认知的表达,这一点不同于科学等其他的活动。

其次,人与环境打交道过程中逐渐积累了可供以后再次解决问题的技巧性经验,这在早期就浓缩为技艺活动。"Art"和"藝(艺)"的字源含义均为"技艺",而且所指涉的领域宽泛:凡是人类生活中从事的技艺活动都被称为"艺"/Art。"经历"是身体每一次活动的当下记

① 杜威.艺术即经验[M].高建平,译.北京:商务印书馆,2005:46.
② 张宝贵.审美经验范畴的流变[J].哲学动态,2011(9).
③ 马凯.审美经验:一位人类学家眼中的视觉艺术[M].吕捷,译.北京:商务印书馆,2016:100.

录,"技艺"是某一种活动重复训练之后的积累。技巧是人与世界打交道中通过身体经验的多次积累摸索到的某类活动的规律。美国心理学家迈克尔·托马塞洛认为,人类认知的文化起源归因于一种"积累性文化进化",即人类的某个个体或群体发明一种产品或实践形式,被后来的使用者采用或改进,从而形成一种"棘轮效应"[1]。艺术最初泛指整个生产性的制作活动:"Texvn 在古希腊,arts 在罗马与中世纪,甚至晚至近代开始的文艺复兴时期,都表示技巧,也即制作某种对象所需之技巧,诸如一栋房屋、一座雕像、一条船、一台床架、一只水壶、一件衣服。此外,也表示指挥军队、丈量土地、风靡听众所需之技巧。"[2]几乎人和环境打交道的所有活动都被纳入其中,希腊时代的 art 之所以包含有"科学"内涵在其中,就在于"科学"也是人类活动的积累。人类技艺活动的积累是在类人猿之后漫长的进化过程中形成的。在轴心时代,技艺的手工含义和精神含义开始出现分化,逐渐开始倾向于对于技艺活动中精神愉悦感的肯定,即对"技进乎道"中"道"的肯定。技艺的娴熟减轻了人们在某些活动中所投入的精力,这种精力的节省自然会在身体层面获得轻松感,精神层面也会产生愉悦感。在古希腊,柏拉图强调了理式的绝对性地位,反对以技艺进行模仿的诗人,肯定以灵感进入迷狂状态代神立言的诗人,并将后者留在理想国中。这种对技艺活动在精神层面的肯定到了18 世纪就体现为对艺术的审美无功利诉求,这就是康德美学对艺术的审美规定。在先秦,就出现了道技关系并倾向于对道的肯定,庄子以"解衣般礴""庖丁解牛"等故事形式表达了对精神层面的"道"的肯定。这都为实用艺术与美的艺术的分离作了理论准备。

再次,人与环境打交道过程中会形成心理体验活动,心理活动会积淀为各种活动所需的"前理解"储备。艺术活动方面的心理积累可称为艺术经验,是整体性的感性心理活动,具有直觉性、混沌性等感性特征,为艺术创造和审美提供心理源泉。伽达默尔说:"如果某个东西被经历过,而且它的经历存在还获得一种使自身具有继续存在意义的特征,那么,这种东西就属于体验。"[3]伽达默尔强调了体验的持续性,即在此后的经历中还有继续保留的意义,它不是当下的一次性就消失的经历,而是通过记忆的筛选保留到此后的心理储备中,为此后的经历提供心理基础。因此,体验既是已经发生的经历,也是正在发生的经历。杜威也强调了经验的持续性和积累性,他说:"经验的每一次休止就是一次感受,在其中,前面活动的结果就被吸收和取得,……每一次活动都会带来可吸取和保留的意义。"[4]艺术接受就是一个不断丰富我们生命经验的活动。

在艺术学的学科开创者德索(1867—1947)看来,艺术学"这门科学与所有其他的科学一样,产生于清晰的洞察与解释以及实施的需要。因为这门科学必须理解的经验领域是艺术领域,这就出现了特别麻烦的任务。这个任务就是使这种人类最自由、最主观与最综合的活

[1] 托马塞洛. 人类认知的文化起源[M]. 张敦敏,译. 北京:中国社会科学出版社,2011:5.
[2] 塔塔尔凯维奇. 西方六大美学观念史[M]. 刘文潭,译. 上海:上海译文出版社,2006:13.
[3] 伽达默尔. 真理与方法[M]. 上海:上海译文出版社,1999:79.
[4] 杜威. 艺术即经验[M]. 高建平,译. 北京:商务印书馆,2005:60.

动获得必要性、客观性和可分析性"①。艺术领域的经验活动的特点就是"自由""主观"和"综合",是一种情感逻辑而不是理性逻辑,但作为研究必须提升到学理层面,方可具有一个学科研究所具有的"客观性""可分析性"。艺术是经验向意义的形式生成,艺术学理当是对艺术经验的研究,即以艺术经验为研究对象。艺术经验包括艺术家的创造活动和受众的接受活动。对艺术家创作经验活动的研究,一方面是因为艺术家使艺术文本的生成成为可能;另一方面,创作活动的研究使得艺术学有别于美学研究。德索说,"我们从研究艺术家的创作活动入手,因为这种活动的存在不仅仅使艺术成为可能,而且作为与审美生活相区别的活动,在其本身中就首先吸引注意"②"我们这门学科的价值在很大的程度上应该归之于艺术家,只要他们是理论家和作家"③。故而,德索将艺术创作活动作为其艺术理论体系的首要内容单列专章进行研究。但德索因过于强调艺术学对美学的超越,激愤地想将作为审美部分的艺术接受环节逐出艺术学理论领域,则不为可取:"我甚至希望将艺术欣赏与艺术批评从纯粹科学里排斥出去。"④艺术经验既包括艺术的主体经验,又包括受众的鉴赏经验。杜威对艺术经验的完整要求就是将其还原为"做"(doing)与"受"(undergoing)相互作用的连续过程。"做"相当于艺术,"做"需要技艺;"受"相当于审美,审美需要趣味。但是,以审美的趣味绑架艺术,这是一个错误。近代"美的艺术"或"自由的艺术"与"实用的艺术"的区隔就是一种审美绑架,它只有分类意义,没有决定意义。换言之,审美趣味不是衡量一个活动是不是艺术的关键标准。总之,不管是艺术创造还是艺术接受,经验是一个整体,艺术学都以整体的经验作为研究对象。

但艺术经验并非就等于审美经验。作为美学范畴的"审美经验",是随着"美学"作为学科诞生的 18 世纪而出现的,鲍姆嘉通将长期被西方哲学所忽视的"感性"作为认识能力并单列"美学"这个学科来研究,将审美活动作为知觉活动来看待,但关于审美经验的研究早在古希腊时期就开始了。塔塔尔凯维奇在其著作《西方六大美学观念史》中将审美经验追溯到毕达哥拉斯时所引的例子特别值得玩味:"生活就像一场体育比赛,有些人作为摔跤手登台亮相,有些人作为小商贩借机发财,但其中最好的是作为观看者进行欣赏。"⑤塔塔尔凯维奇认为,审美经验是"观看者"的经验。在这里,美学作为静观美学的发端,就是有距离的欣赏,这也是后来康德强调的审美经验就是对智性的无功利观照。同时,在这里也可以看出艺术经验和审美经验的差异:如果说美学研究的重点在于"观看者"的欣赏经验的话,那么,艺术学的研究重点在于艺术家这个"摔跤手"和"小商贩"的创作经验,并还要研究观看者的经验。

美学是作为"感性学"而诞生的,艺术学也研究人类的感性活动,都涉及人类的经验领域,这是两个学科最大的交集,都是要使人类最主观的经验领域获得客观的学科认知。但

① 德索. 美学与艺术理论[M]. 兰金仁,译. 北京:中国社会科学出版社,1987:5.
② 德索. 美学与艺术理论[M]. 兰金仁,译. 北京:中国社会科学出版社,1987:172.
③ 德索. 美学与艺术理论[M]. 兰金仁,译. 北京:中国社会科学出版社,1987:5.
④ 德索. 美学与艺术理论[M]. 兰金仁,译. 北京:中国社会科学出版社,1987:5.
⑤ 塔塔尔凯维奇. 西方六大美学观念史[M]. 刘文潭,译. 上海:上海译文出版社,2006:319.

是,这两个学科的研究侧重点和方式是不一样的。艺术学理当着重于艺术经验向艺术文本的生成过程的研究,这一过程诚如德索所说,"仅仅审美趣味还不足以衡量一个人的艺术能力"①,也就是说,美学对艺术创作的研究要么是泛美学或非美学的研究,要么不能对艺术进行全面研究,"因为艺术在根本上并非纯粹培植美的"②。艺术学以心理活动层面的经验为核心,向外研究技艺层面的技艺性经验,再研究艺术家与外在世界打交道时的体验性经验。

二、经验作为研究方法

对于艺术经验,西方古代美学一直采取理性主义研究路径,将其视为混乱模糊的经验领域加以搁置。虽然鲍姆加登建立了一门美学学科进行研究,但仍然将其视为低级的感知领域。西方美学史的主线就是理性主义美学史,只有到了现代美学,才出现一股回归感性美学的潮流。古希腊智者学派的高尔吉亚说:"借助传奇和情感,悲剧制造一种欺骗,在这种欺骗中骗人者比不骗人者更为诚实,而受骗者比未受骗者远要聪明。"③亚里士多德认为,"感觉不是智慧""有技术的人比有经验的人更加智慧"。文艺复兴时期,培根说:"想象不受物质规律的约束,它随心所欲……它提供的只是虚构的历史……这种虚构的历史可以给人心提供虚幻的满足。"④理性主义是一种具有科学主义倾向的路径,但这条路径并非都能切入艺术之要害,正如德索所说,"艺术经验并非真正是一种观察,而是比观察偶然得多的东西——一种直觉的目睹与记忆"⑤"艺术创作并不是结合、编排与计算"⑥,艺术经验领域是一个神秘的,但又是可捉可说的领域。"'经验'之于艺术,是一种同具体艺术对象和艺术创作过程有着直接联系的自下而上的直觉性思维。它是通过深入艺术内部及具体艺术过程,对艺术的规律和本质进行经验性的感悟和表述。它是带有艺术的悟性和逼真感的认知范式。"⑦

经验作为研究方法就是此前文艺理论中的经验直观,就是体悟和直觉,并呈现为诗性与理性结合的语言形态。中国古代艺术理论家对于艺术的研究采取经验直观的路径,这种路径的哲学支撑就是易、道、释,是一种以意象思维对接意象艺术的路径。我们的传统艺术理论资源基本上都是以直觉感悟的方式留下的各类艺术经验之谈,除了少部分诸如《文心雕龙》《诗品》《林泉高致》《苦瓜和尚画语录》等成体系的完整著作和篇目以外,大部分散见于各种题跋、评点、诗话、品第等形式中。前者作为体系性著作仍然是以经验直观的方式进行书写的,这些艺术理论有时由艺术家本人所写,有时由理论家所阐发。顾恺之之"以形写神"、谢赫"六法"之"气韵生动"、张璪之"外师造化,中得心源"、郭熙之"三远"、郑板桥之"三竹"、

① 德索. 美学与艺术理论[M]. 兰金仁,译. 北京:中国社会科学出版社,1987:172.
② 德索. 美学与艺术理论[M]. 兰金仁,译. 北京:中国社会科学出版社,1987:172.
③ 张宝贵. 审美经验范畴的流变[J]. 哲学动态,2011(9).
④ 张宝贵. 审美经验范畴的流变[J]. 哲学动态,2011(9).
⑤ 德索. 美学与艺术理论[M]. 兰金仁,译. 北京:中国社会科学出版社,1987:182.
⑥ 德索. 美学与艺术理论[M]. 兰金仁,译. 北京:中国社会科学出版社,1987:183.
⑦ 姜耕玉. 艺术的直观感悟的经验思维[J]. 艺术百家,2011(2).

石涛之"一画"等,他们对艺术的各种直观感悟之言,有时往往一语中的,灵光乍现。虽不似西方谢林《艺术哲学》或黑格尔《美学》等著作那样恢宏成章,但也常常一针见血,直指艺术问题之要害。对于这些艺术理论遗产,以艺术学学科的体系性和分析性路径进行整理固然重要,但若放弃以直观感悟的方式切入这些直观感悟的理论这条传统的艺术理论研究路径,恐怕有时是隔靴搔痒,不得要领。德索提出艺术学学科时说:"我承认,在这一转变中,一个人常会远离自己内心经验的真实,远离艺术家的意识。"艺术家对另一个艺术家亲近而对理论家有敌意,在艺术经验和艺术理论这两者中,德索最后是放弃了艺术家的路径:"我们是要理解这些过程,而不是要去实践这些过程。因此我们并不企图去影响艺术家;我们不能具体而有力地说明一个人是如何开始艺术创作的。理论知识与实践能力是两码事,而普通艺术科学则属于理论知识这一广大领域。"[①]艺术学固然是理论知识的生产,但也不能断了经验之源,研究者保持"自己内心经验的真实",才能对接传统的经验性艺术理论。

　　将经验方式作为研究范式激活传统艺术理论,这是当前文化自觉语境下确立以中国为主位的研究意识之需要。在今天,我们不可能撇下西方这个视野,但以中国文化为主位才能面对西方。确立以中国为主位后,方可与西方对话和互证。西方可与中国经验直观相互印证的主要资源:一是19世纪以后心理学美学对艺术的研究,二是20世纪西方现代哲学家进行诗性转向后的艺术哲学研究。费希特提出自下而上的研究路径后,西方兴起了一种以实验心理学为基础的艺术研究,这股心理学美学思潮的最大优势是切合艺术家的创作心理和艺术文本进行研究,使得艺术理论变得具体可捉,即可通过理论捕捉到艺术经验活动本身。德索的《美学与艺术理论》一书的美学部分由四块内容构成,即美学潮流、审美对象、审美经验和审美形式;艺术理论体系部分也由四个版块构成,即艺术家、艺术起源、艺术体系和艺术功能。他的研究就是在心理学美学思潮背景下的研究,他以艺术心理学为入口,将艺术创作活动作为首要内容进行探讨,研究具有经验性。他的学生宗白华,20世纪20年代的艺术学研究也是秉持了"美学散步"式的感悟性路径。由此我们可以看到早期艺术学研究的经验性谱系和传统。如果说艺术学的西方资源可接着经验主义美学讲的话,中国艺术学应接着宗白华的经验直观路径讲。这两者都具有可通约性和可对话性。

　　但是,心理学美学对艺术的研究和中国传统的经验直观方式仍然还是有区别的。经验直观是一种意象思维,艺术家以"象"作为把握"意"的基本方式,实则追求一个象外之象的艺术世界,最终凝结为"意境"这个最高范畴;而文艺理论家也常常以顿悟的方式,以禅宗式的机锋转语点到为止,拈花微笑背后的意蕴留给今日之理论阐释以巨大的空间。心理学美学的艺术研究由于依托于心理学的学科合法性,对艺术具有更多的可分析性。两者的共同性就是艺术研究的经验性。其次,西方现代哲学家对西方社会进行各种分析诊断后,最后的救赎途径大多都是美学,他们的美学以艺术为依托,这使得他们的美学具有一种诗性的气质。从尼采到海德格尔再到福柯,都是以"归家"为路径的救赎之路,许多哲学家对艺术家的精彩

[①] 德索.美学与艺术理论[M].兰金仁,译.北京:中国社会科学出版社,1987:6.

分析成为西方现代美学的亮丽景观：弗洛伊德之于达·芬奇、海德格尔之于荷尔德林、梅洛·庞蒂之于塞尚、福柯之于马奈、德勒兹之于培根等等，这类诗性美学与经验直观的艺术学理论具有许多相通之处。这是因为，西方19世纪以前的艺术，其最高境界常常是宗教境界，19世纪以后越来越靠近哲学境界，这些哲学家对艺术的哲学分析使得其美学理论具有哲学意蕴，这和具有哲学境界的中国艺术具有诸多可沟通性。比如海德格尔哲学的东方气质就使得他在中国长久不衰，他后期的诗性转向使得他的美学与中国传统艺术理论具有相似的路径。

对于艺术学的经验对象，其研究方法除了理性主义路径，还有感性主义路径，因此，经验也可以作为方法抵达经验本身。

三、经验作为学科思维

艺术学的经验性，一是指艺术经验向艺术形式生成的过程和结果是经验性的，二是指历史上留下来的艺术理论资源有相当一部分是经验性的，特别是中国古代的艺术理论遗产，其呈现形态多是经验性的理论。不管是艺术创作活动的经验还是艺术理论的经验都表明，经验性是艺术学的学科属性。理性主义美学认为，只有理性才具有生产知识的合法性和明晰性，作为最主观的心理经验不具备获得客观性的学科地位，故而艺术经验常常不被美学家置于研究的中心。但正如德索建立艺术学学科时的初衷所表达的那样，艺术学和任何学科一样，都产生于清晰的洞察与解释事实的需要，但艺术活动是"最自由、最主观与最综合的活动"，必须获得"必要性、客观性和可分析性"[①]。艺术学作为学科，它要以科学性为自身立法，那就是对普遍性的追求，即探讨艺术经验过程中具有一般性和普遍性的问题，这是艺术学的学科诉求，也是学科合法性所在。康德对于审美经验努力要证明的就是，审美经验不是鲍姆加登说的只是一种认知，审美经验是主观的，但具有普遍必然性。

理性主义路径切入艺术经验有其限度。西方现代美学家的诗性转身或其艺术归途都表明了理性主义路径的某些限度。比如海德格尔，他对荷尔德林、凡·高、里尔克、克拉考尔等人的解读其实从某种程度来说不是对艺术的解读，而是借助艺术这种方式论说自己的哲学，就是以一种诗性的言说方式言说自己的哲学思想。

对于艺术学来说，可以运用艺术创造的经验直观方式来研究本是经验直观的艺术，这条路子是最便捷的研究路径。"艺术只有经验性，才有科学性。应当探讨和建立与直觉思维的艺术相契合的'经验'理论方式，使经验方法成为一种独立的艺术理论而存在，成为艺术辩证法的思维方式。"[②]艺术学理论研究的空壳化倾向就是因为研究者缺乏艺术现场的感性经验支撑，一味进行从概念到概念的演绎，无法直面艺术鲜活的现场经验，他们既不在当代艺术批评理论的现场，也不能激活古代艺术理论资源。因此，艺术分析能力应是艺术学学科研究

① 德索. 美学与艺术理论[M]. 兰金仁, 译. 北京：中国社会科学出版社, 1987：5.
② 姜耕玉. 艺术的直观感悟的经验思维[J]. 艺术百家, 2011(2).

的基本能力。研究者甚至应该处于艺术批评的现场或艺术创作的现场,或具备鲜活敏锐的内心经验。当代艺术学理论既不能整合当代艺术批评理论,又不能直面当代艺术现场本身。提出经验直观路径作为艺术学理论的研究方法,并无贬斥理性主义之意,只是旨在强调对传统艺术理论的对接。德索当年对艺术理论研究者有一个美好的期待,就是"艺术地感觉和科学地思考",即"艺术必将以其一切表现形式陶冶他的激情;科学必将以它所有的条理培养他的才智。我们将期待着他的出现"①。

在中国当前文化自觉的语境下,作为学科的艺术学若想具有中国气派,应强调以经验直观的研究路径来对接经验直观的理论资源。经验直观具有统摄性,将对象与主体统摄在内,摄象而悟,具有超越主客二分的优势。德索所说艺术学研究领域的自由性、主观性和综合性都指出了经验的特征。在西方,虽然经验主义哲学源起于古希腊,但对"经验"的学科性自觉相对较晚,18世纪经验主义哲学的出现和20世纪哲学家们的诗性转向,甚至杜威直接以经验对艺术进行研究,都可以说是一种自觉。艺术的功能和意义不是获取知识,不能以理性主义对知识获取的明晰性要求来要求艺术,因为"艺术的功能在于加强生活的经验,而不是提供某种指向外在事物的认识"②。艺术学的学科属性是双重的,既是经验性的,又是科学性的,或者说是一种经验性认知。

① 德索.美学与艺术理论[M].兰金仁,译.北京:中国社会科学出版社,1987:6.
② 杜威.艺术即经验[M].高建平,译.北京:商务印书馆,2005:10.

从物的工具回到人的本身：
安娜·格里姆肖的读本与观看[①]

罗易扉/浙江财经大学

引言：从物的工具回到人的感知本身

当代视觉人类学渐渐回到本质原义，从作为物的工具回归到人的观察、认知与思考，回归到文化多样性书写与延绵。当代欧美影视亦发生了人类学渗透与关注现象，视觉人类学出现了丰富经典文本，安娜·格里姆肖的读本与观察便是其中闪耀的观看与思想。

安娜·格里姆肖（Anna Grimshaw），美国"南部哈佛"埃默里大学埃默里文理学院（Emory College of Arts and Sciences）视觉人类学教授。1984年博士毕业于剑桥大学社会人类学，现研究领域为视觉人类学与民族志电影。格里姆肖在博士期间研究喜马拉雅山地区佛教僧尼社会，她曾担任杰出加勒比作家与历史学家詹姆斯（CLR James）专门助手与编辑，因与詹姆斯的杰出合作而蜚声海内外。在最初十年，她曾以一名公共知识分子身份而存在于公众视野。1989年，因詹姆斯辞世，格里姆肖回到人类学纯学术研究工作，并聚焦于视觉人类学与电影研究。格里姆肖创设并编辑了闻名遐迩的"仙人球"（Prickly Pear Pamphlet）系列书籍，格里姆肖与电影制作人两篇关键对话也被收录进文集。近年来她一直与系列视觉艺术家合作，目前正与英国艺术家埃尔斯佩思·欧文（Elspeth Owen）合作"物质女性"（Material Woman）视觉项目，此项目旨在研究艺术与人类学之间的关系。格里姆肖研究著述颇丰，已发布系列关于视觉人类学著述且影响深远。在艺术实践中，她参与民族志电影研究。她认为日新月异的视觉技术手段使电影面临新机遇及挑战，因电影新技术与表现策略变化多端，人类学电影给予制片人多种制片方式选择。她还参与基于实践的实验民族志工作，对于实验民族志形式及地点问题颇为关注。她采用批评视角重新审视传统人类学，对于纪录片、画廊布置及摄影文献民族志重新观看与解读。艺术人类学家霍华德·墨菲（Howard Mophy）编著人类学经典《艺术人类学读本》，读本开篇便引用了格里姆肖《重分边界：艺术与人类学可视化》[②]。正是在此文中，她提出艺术最大特性是"可视性"，故她提出人

[①] 本文为2016年度国家社会科学基金艺术学项目"当代欧美艺术人类学思想取向研究"（项目批准号16BA010）课题阶段性成果。

[②] MORPHY H, PERKINS M. The anthropology of art: a reader[M]. Malden, MA: Wiley-Blackwell, 2006.

类学实现"可视性"需要与艺术频频互动的策略。专著《民族志之眼：现代人类学观看方式》[①]描摹20世纪人类学中视觉与认知之间变动不居的关系，编著《观察电影：人类学、电影与社会生活》[②]为关于电影人类学与社会生活之间亲密关系的讨论。2005年，她再次与阿曼达（Amanda Ravetz）合编《视觉化人类学：基于图像实践的实验》[③]。此外，其专著《佛的仆人》[④]是一项关于拉达克（Ladakh）佛教僧尼的田野考察成果。在这些丰富多彩的文本之中，格里姆肖打开了她观看电影的方式并呈现了其闪亮的思想。

一、朴素的叙事性与美学：与麦克杜格及戴维斯对话

英国电影制作人梅莉莎·戴维斯（Melissa Llewelyn-Davis）与美国电影制作人大卫·麦克杜格（David MacDougall），数年来一直致力于人类学电影制作，格里姆肖与两位杰出电影制作人的对话及思想分析被收录入剑桥"仙人球"文集。

人类学电影中是否需要规范的叙事性，当代学者观点异彩纷呈。但格里姆肖通过与戴维斯的电影思想对话，充分肯定了叙事性进入人类学电影的可能性与叙事意义。在《与人类学电影制作人戴维斯对话》一文[⑤]中深度分析戴维斯电影思想，她认为戴维斯在东非梅赛（Masai）所拍摄五部作品朴实无华，没有局限于奢华炫技手法及人类学电影惯用"人类学式交谈"（anthropological talk）手法。当被问及为何形成此朴实叙事风格，谦逊而害羞的戴维斯说道，这可能缘于拍摄马赛时期，她正在修读博士学位，那个时期她或许还处于一个"半完成"的人类学者开放状态，因此还未拘泥于一些约定俗成的惯用手法。因此她回答道："我从未将拍摄受制于一个完整而理性拍摄日程之内。"[⑥]戴维斯的《一个马赛村庄的日记》（*Diary of a Maasai Village*，1984）被布罗姆黑德（De Bromhead）定义为"日记电影"经典之作，影片围绕牛对于马塞社会生息繁衍至关重要性展开片段，表现牛在干旱和疾病面前的脆弱事实。但因"观众以一种线性叙事逻辑在解读影片，他们一直关注盗牛事件，但其实盗牛案件是碰巧发生在拍摄期间的一个事件片段，甚至至影片放映时案件尚未结案，因此制作者在片中给出了一个结尾"。片子虽由一系列片段事件组成，但戴维斯通过叙事的情节化赋予事件以意

① GRIMSHAW A. The ethnographer's eye: ways of seeing in modern anthropology[M]. Cambridge: Cambridge University Press, 2001.
② GRIMSHAW A, RAVETZ A. Observational cinema: anthropology, film and the exploration of social life[M]. Bloomington: Indiana University Press, 2009.
③ GRIMSHAW A, RAVETZ A. Visualizing anthropology: experiments in image-based practice[M]. Chicago: University of Chicago Press, 2005.
④ GRIMSHAW A. Servants of the Buddha[M]. Boston: Pilgrim Press, 1994.
⑤ GRIMSHAW A. Conversations with anthropological film-makers: melissa Llewelyn-Davis[M]. Prickly Pear Series. Cambridge: Cambridge University Press, 1995: 61.
⑥ GRIMSHAW A. Conversations with anthropological film-makers: melissa Llewelyn-Davis[M]. Prickly Pear Series. Cambridge: Cambridge University Press, 1995: 49.

义①。格里姆肖认为戴维斯采取这种呈现方式,缘于电影为了满足叙事需要而为。因此,在她看来,人类学影片制作可以选择遵循特定的叙事规范,而不止于追求一种所谓人类学工具般的完整与理性。

关于人类学对于电影美学的影响研究,格里姆肖通过与麦克杜格的对话,讨论了弗拉哈迪的朴素美学、让·鲁什的生活艺术美学以及戈达尔诗意化美学,充分分析了因人类学方式的运用与进入,给电影美学品质所带来的朴素美学现象。格里姆肖在《与人类学电影制作人麦克杜格对话》一文中②与麦克杜格谈话,她采取了一种不同于与戴维斯的对话方式。此篇对话她们兴致勃勃地讨论纪录片之父罗伯特·弗拉哈迪(Robert J. Flaherty),并讨论人类学电影奠基人之一让·鲁什(Jean Rouch)以及法国新浪潮电影奠基者之一让-吕克·戈达尔(Jean-Luc Goddard)的美学品质。她们谈论弗拉哈迪的质朴动人美学,譬如记录一家爱斯基摩人生活的《北方的纳努克》(Nanook of the North,1922),记录爱尔兰岛屿渔民生活的《亚兰岛人》(Man of Aran,1934),记录路易斯安那州一家渔民对石油公司从惊恐到接受的过程的《路易斯安那州的故事》(Louisiana Story,1948)。让·鲁什自1950年代起倡导"真实电影"类型,他采用摄影机作为记录手段,在去非洲旅行途中拍摄了《割礼》(1949)、《求雨先生》(Rainmakers,1951)、《夏日纪事》(1961)。她们围绕鲁什的"生活本身的艺术"来讨论鲁什的电影美学。她们也在谈笑风生中讨论戈达尔的激进思想,从1960年代执导个人第一部电影《精疲力尽》,再谈到《随心所欲》(1962)、《狂人皮埃罗》(1965)、《爱情与愤怒》(1969)、《万事快调》(1972),执导剧情片《人人为己》(1980),执导爱情喜剧片《芳名卡门》(1983)、《华丽的咏叹》(1987)、《悲哀于我》(1993)。讨论戈达尔前期作品中对于西方人精神危机与混乱生活的表现手法,讨论后期他的左倾思想转向,以及戈达尔作品中存在主义与马克思主义哲学味道。她们津津乐道戈达尔电影以字幕代替镜头的反故事化手法,认为这抑或是一种诗意化地回到默片时代。通过此篇对话,格里姆肖总结了弗拉哈迪的朴素美学、让·鲁什的生活艺术美学以及戈达尔的诗意化美学,从电影美学来观看人类学介入电影所带来的朴素美学品位。

二、"温和"与"天真"的现代性:里弗斯与马林诺夫斯基的人类学观看方式

关于现代人类学与视觉之间的关系研究,格里姆肖在《民族志学者之眼:现代人类学观看方式》③中采取一种不同以往的表述方式与视野,描摹了20世纪人类学中视觉与知识之间变动不居的关系。格里姆肖专著《民族志学者之眼》发布之后,在彼时的英国反响热烈,这部

① GRIMSHAW A. Conversations with anthropological film-makers: Melissa Llewelyn-Davis[M]. Prickly Pear Series. Cambridge: Cambridge University Press, 1995: 12-14, 49-54.
② GRIMSHAW A. Conversations with anthropological film-makers: David MacDougall[M]. Prickly Pear Series. Cambridge: Cambridge University Press, 1995: 65.
③ GRIMSHAW A. The ethnographer's eye: ways of seeing in modern anthropology[M]. Cambridge: Cambridge University Press, 2001.

著作也使得她成为一名蜚声海内外的视觉人类学者。在这部里程碑意义上的著作中,格里姆肖首先强调并"宣告"了视觉人类学的"新里程"①,宣告视觉人类学(visual anthropology)不仅成为一门独立学科,并且已进入20世纪人类学舞台聚光灯之中。格里姆肖没有按照约定俗成的传统书写方式,对视觉人类学者的观看解读方式作一种宏大叙事式的人类学结构分析,她转而细腻地观察解释了民族志学者们的观念以及隐藏的政治意味。此外,她提醒我们关注"自我意识"(self-conscious)电影语言及"自我意识"电影(self-conscious cinematic)美学②。

在电影的现代性研究之中,格里姆肖围绕"视觉化人类学"(visualizing anthropology)主题,讨论人类学观念对于视觉艺术的渗透,并讨论了电影蒙太奇。格里姆肖敏锐地观察到了人类学与电影蒙太奇的深层关联,明晰了电影蒙太奇中的现代性意义。格里姆肖论证了热爱维多利亚风格诗篇的美国导演格里菲斯(D. W. Griffith)电影中的现代性。格里菲斯深受勃朗宁、金斯利、丁尼生与胡德文学作品影响,拥有一副浪漫观念与诗意情怀。他早期把狄更斯小说叙事手法用进电影,创造出后来被称为"格里菲斯最后一分钟营救"(Griffith's last minute rescue)的平行剪辑手法。此后,格里菲斯又发展了普通叙事,不仅用于最后高潮段落,也采用不止两条线索平行进行手法,他的平行剪辑无疑丰富了蒙太奇技术。格里菲斯对于经典电影叙事全景、中景、近景、特写镜头语言的启用,对于同一场景中依据剧情启用不同景别和机位,此拍摄手法不仅打破舞台化的时空观念,而且通过拆分同一个场景空间从而表现出不同层次细节,这是电影叙事技巧中一项具有里程碑意义的进展。格里菲斯也非常喜爱使用景深镜头,拍摄画面在纵深方向细节尤其丰富。此外,格里菲斯实验的摄影机运动、布光、淡入淡出及圈入圈出手法,做出了成功的探索。格里姆肖认为无论是格里菲斯的叙事技巧,还是格里菲斯在景别及景深上的实验及成功启用,完全显示了格里菲斯的现代性意义。

格里姆肖也明晰论述了里弗斯思想中的现代性意义,她提醒公众重新认识里弗斯具有深厚意义的温和性现代主义。19世纪末20世纪初,威廉·里弗斯(W. H. R. Rivers)研究托达人并著述民族志。1910年,里弗斯在其论文《人类学调查谱系法》(The Genealogical Method of Anthropological Inquiry)中,首次提出并运用亲属关系谱系研究方法。里弗斯提出的在人类学上具有启发经验的谱系法,对于理解地方社会运转、人事分类、行为规则均有关键意义。里弗斯主张采取本土视角去理解原居民文化,里弗斯的经验与方法对于异域人进入本土人文化体系与理解,是一次具有启发意义的人类学经验。1922年,是特别的一年。在这一年,里弗斯离世,而正是在这一年,马林诺夫斯基(Bronislaw Malinowski)与"纪录片之父"美国导演罗伯特·弗拉哈迪(Robert Flaherty)意义非凡的代表作问世。"但是他

① GRIMSHAW A. The ethnographer's eye:ways of seeing in modern anthropology[M]. Cambridge:Cambridge University Press,2001:172.

② GRIMSHAW A. The ethnographer's eye:ways of seeing in modern anthropology[M]. Cambridge:Cambridge University Press,2001:xi.

们两位却经历了如此决然不同的一段人生之旅,里弗斯生活在大战(Great War)的硝烟弥漫之中,而此时期马林诺夫斯基则生活在一个与世隔绝的南太平洋岛屿之上"①。因此,在两个经典文本之中,"马林诺夫斯基的叙事调子是视觉化的'如画'(painterly)的描摹,而弗拉哈迪则用静止的摄像机制作让他蜚声海内外的蒙太奇,并表达着他显然的'普遍人文主义'(universal humanism)"②。

如果说里弗斯早期人类学的现代主义之下的视觉性是碎片式的、多维的和焦虑的,那么马林诺夫斯基的视觉性则是天真的。在现代主义③与后现代主义之间,赫然存在着一条界线,区分着两种相异的处理"物"与"词"关系的方法。在现代主义那里,叙述者的言辞与民族志描摹"对象物"之间存在着不可跨越的距离,而民族志学者则旨在尽可能接近"我们"与"他们"之间的距离。里弗斯和马林诺夫斯基便是此方法的代表,他们均主张采纳"本土视角"(native's point of view)对"本土人"的生活和观念世界进行解释。格里姆肖认为他们二人的视觉性是对于工业文明的抵抗与逃逸,而另外两人则与里弗斯及马氏相反,在他们的视觉性里昭然显示着启蒙主义的现代性。他们便是被誉为"纪录片教父"的英国电影导演约翰·格里尔逊(John Grierson)与阿尔弗雷德·拉德克利夫-布朗(Alfred Radcliffe-Brow),他们"二者最终均走向'整体论',否认'主体性,能动性与历史'(subjectivity, agency, and history)"④。通过比较研究,显然,格里姆肖在此肯定了"我们"与"他们"之间没有隔阂与冰冷距离的温和现代性,即里弗斯的温和现代性以及马氏那种天真的人类学视觉性。而人类学手法对于电影的介入,就如同一座温和的桥梁,嫁接着"我们"与"他们"之间的文化领地。

三、从麦克杜格"观察"到"参与"再到鲁什"分享": 人类学对于电影叙事的进入

20世纪70年代以来,电影叙事理论开始出现一些新变化及特征。格里姆肖围绕"人类学视野"(anthropological visions)主题,讨论因为人类学观念的进入,对于场面调度(Mise-en-scène)的布景美学所发生的影响。围绕战后民族志电影人让·鲁什(Jean Rouch)、大卫·麦克杜格与朱迪思·麦克杜格(Judith MacDougall)、梅莉莎·戴维斯(Melissa Llewelyn-Davies)电影叙事展开分析。

格里姆肖分析了大卫·麦克杜格与朱迪思·麦克杜格(Judith MacDougall)这对"观察电影"的先锋者,重点分析了麦克杜格的"东非及澳大利亚原住民"及"杜恩学校"系列。大

① GRIMSHAW A. The ethnographer's eye: ways of seeing in modern anthropology[M]. Cambridge: Cambridge University Press,2001:51.
② GRIMSHAW A. The ethnographer's eye: ways of seeing in modern anthropology[M]. Cambridge: Cambridge University Press,2001:51.
③ 现代主义在此所指自19世纪中叶起形成民族志方法的总体取向。
④ GRIMSHAW A. The ethnographer's eye: ways of seeing in modern anthropology[M]. Cambridge: Cambridge University Press,2001:66.

卫·麦克杜格,美国杰出人类学电影制作人与人类学家。麦克杜格一直是"观察电影"的核心与旗帜,其第一部民族志电影为在东非乌干达拍摄的《与牛群一起生活》(*To Live with Herds*,1971),也被公认为第一部人类学"观察电影"。麦克杜格选择在东非及澳大利亚地区拍摄人类学影片,在1972拍摄了《与牛群一起生活》,之后又拍摄了《众妻之妻》。电影镜头开始出现摄制组及真实现场声音,并通过人类学家解说词语传递社会人类学知识。这种摄制组及话语的介入,介入作为观看者的"我们"与作为被观看者的"他们"之间,用以作为沟通不同地带文化之间隔阂的策略。1974年以后,以麦克杜格所拍摄的《男人的护翼之下》为标志,"明晰电影学说"开始结合多样手法而迅速发展。此时期人类学电影开始重视同期声与画面语言,并开始采用开放性解说,并分流成"观察电影"及"新明晰电影"分支。麦克杜格在东非肯尼亚拍摄了探讨图尔卡纳族(Turkana)的三部电影:《罗朗的方式》(*Lorang's Way*,1973)、《婚礼上的骆驼》(*The Wedding Camels*,1976)以及《众妻之妻》(*A Wife among Wives*,1981)。格里姆肖讨论了他们关于东非部族羯族(Jie)与图尔卡纳族(Turkana)的电影,也讨论了他们在澳大利亚原住民社区合作拍摄的电影《拍照片的人》(*Photo Wallahs*,1991)与《撒丁岛的咖啡师》(*David's Sardinian Tempus de Baristas*)。麦克杜格也一直是"观察电影"的灵魂人物,2000年之后"杜恩学校"(Doon School)系列影片,讲述一所印度精英学校的学生生活,并表达了一种"社会美学"的构建。格里姆肖认为"杜恩学校"系列对观察电影复兴具有启发性,"这是一种源于实践的、严谨地运用经验而非推论的特殊观看方式"①。格里姆肖认为麦克杜格的"观察电影",以一种平等视角去发现拍摄对象所在的文化世界,旨在构建摄影与被摄影之间的平等关系。除此之外,观看麦克杜格电影的受众同样也处于一种平等观看的关系之中,故格里姆肖认为麦克杜格的摄影机以一种"谦逊姿态",在拍摄者、拍摄对象与观众三方之间构建了一种全新关系,麦克杜格将之命名为"无特权电影风格"(unprivileged camera style)。②

让·鲁什"真实电影"(cinema verite)亦被认为是"观察电影"一个类型③。格里姆肖注意到鲁什"真实电影"发生的社会语境是西非独立运动,基于其真实电影,格里姆肖重点分析了鲁什《疯狂仙师》(*Les maitres fous*,1955)、《美洲豹》(*Jaguar*,1967)、《我是一个黑人》(*Moi, un noir*,1958)、《夏日纪事》(*Chronique d'un été*, Paris 1960)这几部电影。格里姆肖具体将《疯狂仙师》与《美洲豹》两部片子作了一次鲜明细节对比,她认为鲁什创造了一种新的表达感觉与情感的方式,使之更适合处理主体性感觉、想象与体验。鲁什通过同期录音、与被拍摄对象分享参与、虚构情节、即兴表演及手持摄影机参与式拍摄,以不同方式超越传统拍摄手法。故格里姆肖评价鲁什,认为他"体现了一种新的博放时期人文主义

① GRIMSHAW A. From observational cinema to participatory cinema—and back again 7 David MacDougall and the Doon School Project[J]. Visual Anthropology Review,2002,18(1-2):96.
② MACDOUGALL D, Transcultural Cinema[M]. Princeton:Princeton University Press,1998:199.
③ MACDOUGALL D, Transcultural Cinema[M]. Princeton:Princeton University Press,1998:4.

(*expansive humanism*)"①。鲁什早期的人类学纪录片采用分享人类学方法,将拍摄影片放映给被拍摄对象观看从而形成互动。譬如村民在观看《大河上的战争》之时,亲人因看到故去的人而动容哭泣。当放映完《猎河马》时,大家纷纷开始讨论影片内容及配乐等。格里姆肖认为关于感觉与情感在电影中表达的方式,不同于麦克杜格,鲁什通过另一种方式,即通过参与与分享手法创造制作者、拍摄对象与观众之间情感与感觉互动。此外,鲁什与弗拉哈迪分享手法不同,鲁什在《夏日纪事》中实验了将分享从后台搬到了前台的手法。格里姆肖也研究了梅莉莎·戴维斯的杰出作品,关于马赛(Maasai)的《马赛女人》(*Maasai Women and Maasai Manhood*,1974)。影片比较了英国文化与马赛文化的区别,在马赛文化中,妇女和儿童被看成是男性消费品及男性财富。格里姆肖认为戴维斯在《马赛女人》中表现了一种"telling"(叙述)美学,即表现出一种对话式、非正式经验及开放主体性。而在《女性Olamal》(*The Women's Olamal*)、《马赛村的日记》(*Diary of a Maasai Village*)、《记忆》(*Memories*)三部片子中表达了一种"Showing"(展现)美学。格里姆肖这样评价,"戴维斯是一个颇具争议的人物,她创造了另一种人类学。一种基于平淡的日常生活、人际交往及非正式形式,这也是民族志的根本与基础所在,那是一种女性主义人类学"②。

格里姆肖总结了观察电影在电影发展史上的意义,她认为"观察电影"抛弃了早期民族志电影拍摄实践中"碎片式民族志真实"③,"观察电影"重视呈现普通人日常生活细节,因此,格里姆肖认为"观察电影"正是"通过丰富细节性描绘给予真实性"④。正如美国人类学家吕西安·泰勒(Lucien Taylor)所描述的那样,"观察电影更注重日常生活的融入,而非'告诉'受众关于拍摄对象的生活,'表演'即是生活组成部分,而非摄影机前'扮演'"⑤。因此,"观察电影"无论从内容、叙事及拍摄对象关系,抑或从电影认识论及美学上均区别于传统民族志电影,故这也是格里姆肖笔下麦克杜格的现代性意义之所在。格里姆肖认为"观察电影"不只是对某个特定文化事件的呈现与描述,而是跨文化电影制作者与拍摄对象之间以"跨文化"方式所进行的"不同文化之间的交流"⑥。在此,格里姆肖深刻透析了人类学理论之于电影的意义与影响。从民族志电影到视觉人类学电影转型历程中,人类学理论对于电影从参与到分享拍摄手法、技术、观念乃至美学影响,均发生影响。因此,格里姆肖认为制作人"观察""参与"及"分享"的观念与手法,正表现了人类学对于电影的进入与渗透痕迹。

① GRIMSHAW A. The ethnographer's eye: ways of seeing in modern anthropology[M]. Cambridge: Cambridge University Press, 2001: 91.
② GRIMSHAW A. The ethnographer's eye: ways of seeing in modern anthropology[M]. Cambridge: Cambridge University Press, 2001: 170.
③ GRIMSHAW A. From observational cinema to participatory cinema—and back again 7 David MacDougall and the Doon School Project[J]. Visual Anthropology Review, 2002, 18(1-2): 87.
④ GRIMSHAW A. The ethnographer's eye: ways of seeing in modern anthropology[M]. Cambridge University Press: Cambridge, 2001: 127.
⑤ MACDOUGALL D. Transcultural cinema[M]. Princeton: Princeton University Press, 1998: 5.
⑥ GRIMSHAW A. The ethnographer's eye: ways of seeing in modern anthropology[M]. Cambridge: Cambridge University Press, 2001: 138-139.

四、格里姆肖在拉达克的精神追踪：《佛的仆人》

格里姆肖关于人类学的实践及思想形成与她的拉达克研究密切相关。正是在这个研究之旅中，格里姆肖实践并形成了她成熟的人类学思维训练及田野实践。她主张进入本土区域进行人类学田野，并通过参与观察追踪本土人的精神与文化。

拉达克（Ladakh），人们称之为"冥想之地"，是高山之纯净地域。袅袅香烟、诵经声、高远的白雪、山脉和风声，往往是人们对此雪域的描绘。在十年前一个寒冷而漫长的冬季，她去往北印度拉达克地区，在一个佛教小社区与尼姑们生活在一起。格里姆肖这样形容道，当她以一名单身女性身份出现在尼姑中间时，便自然而然很快融入了她们。格里姆肖主要通过参与她们日常起居及劳作活动而观察，她也积极参与尼姑们的日常及生产活动，比如放牧及准备食物，并力所能及地参与寺庙派给尼姑们的农活儿。在早期佛教史中，据记述，尼姑起初是不被佛陀欢迎的。随着时间的推移，她们才逐渐被佛门认可，但女尼地位是相对从属而卑下的，不论从教义还是戒律方面，女尼均处于被歧视地位。女尼们常常俗世活儿较多，因此她们诵经及修行时间较少。她们负责磨坊、田间地头、村舍厨房活儿，还打理洗衣、烘烤及研磨青稞，此外还需要灌溉、除草、收割、打谷子及放牧。她们的农活和世俗中的妇女一样，除了按照戒律不能佩戴镰刀。社会习俗中妇女也是日复一日烤麦粉、煮奶茶、做面包、凝乳以及面条。从一个季节轮回到下一个季节，女人在积雪中挑水，生火煮饭并照顾孩童。格里姆肖通过分别观察尼姑们的世俗以及寺庙生活，观察她们在两种状态之间的模糊修行生活。她认为两种状态边界的模糊让她们的行为来回轮换，虽然喜马拉雅山严峻的环境、清苦的生活，以及不停息的劳作使得她们与修行生活日渐疏离。在这个意义上，格里姆肖叙述道，女尼无异于女仆的意义。但这没有影响她们面对世界的乐观态度，格里姆肖观察到本地域的女尼生活虽然艰苦，但她们依然显得快乐。喜马拉雅山的地域文化浸润在佛教氛围中，她们认为娑婆世界的本质是苦，苦是生命中根本的不满足状态。因为这里的环境和宿命均以宗教哲学性方式被接受，而被视为业报。业报的教诲便是要坚持道德行为与达观生活态度，逆境被她们认为是值得欢愉的，因逆境是道德欠缺行为所致。行为的种子已成熟，故它将耗尽而不再起作用。佛教哲学已浸润山区及山下的文化价值系统，并渗透到日常生活中的每一细节。佛教信仰以如此这般不同的方式赋予山人生活的意义，而轮回的观念则引领世人以坚毅与喜乐态度接受逆境与苦难。据民族志记述，作为女性的女尼更多在世俗生活中得到修行，而作为男性的僧侣则要通过宗教实践修行。这个观念认可了女性在世俗生活中修行的意义，但这种修行往往以一种隐形和潜在的方式而被认知。

关于女尼专题研究，以往学者多从哲学乃至历史维度进行书斋式文本研究。而格里姆肖则有所不同，其专著《佛的仆人》[1]是关于拉达克佛教女尼的研究，这是一本渗透她鲜活的

[1] GRIMSHAW A. Servants of the Buddha[M]. Boston：Pilgrim Press，1994.

个人经验的田野人类学研究。格里姆肖的记述与研究紧紧围绕这几组主题：宗教与居士、僧侣与村庄、僧侣和尼姑、修行与农业活动、正统佛教与本土习俗。格里姆肖将达兰萨拉（Dharamsala）社区尼姑与拉达克社区（Ladakh）尼姑比较研究，发现拉达克尼姑所受宗教教育时间较少，且参与法事仪式时间也较少，而达兰萨拉尼姑则在法事仪式、经学及冥想修行方面显得精通些。格里姆肖将这些现象纳入社会学语境中解释，从而比较研究两个社区的不同。格里姆肖《佛的仆人》也在此观念之上，肯定了女尼在世俗生活中的修行意义，她认为也正是此观念填平了女尼在生产与修行活动之间的沟壑。格里姆肖充满丰沛情感的人类学田野文本，不同于其他学术式民族志，她将叙述重点放在修行感受分享上面，而不是作现象解释，而这正是人类学所追求的本土观念与精神追踪。正是在这项研究中，格里姆肖形成了其明晰的人类学思想。她主张进入本土人的精神与文化，主张鲜活的个人经验以及亲历的田野。这些个体经验及研究经历，才催生了她所主张的触感电影观念，并形成了她鲜明的"本土视角"视觉人类学思想。

五、电影的皮肤：人类学与视觉图像实践的遇见

对于视觉人类学的学科意义，格里姆肖给出了其深刻的理解。格里姆肖将"视觉人类学"描述为，这是在"视觉的人类学"（the anthropology of the visual）与"视觉实践"（visual practice）[1]二者"边缘"[2]（edges）地域相遇的一门学科。她认为这是一门人类学家和视觉实践者之间开展实验性合作，具有"彻底意义之上的视觉人类学"（visual anthropology）[3]，通过实践旨在跨越视觉藩篱去"探知身体与感觉中的认知方式"[4]。2005年，格里姆肖与阿曼达（Amanda Ravetz）编著《视觉化人类学：基于图像实践的实验》[5]，在开篇中她们便鲜明地道出了人类学与视觉之间的亲密关系。格里姆肖没有停留于纯理论分析，而是通过选择鲜活个案来阐述视觉与人类学二者之间水乳交融的关系[6]。格里姆肖特别强调视觉人类学应走出其边缘地位，并应跨越学科藩篱而置身于"视觉实践相关领域"之中[7]。她认为基于此种观

[1] GRIMSHAW A, RAVETZ A: Visualizing anthropology: experiments in image-based practice [M]. Chicago: University of Chicago Press, 2005: 1.
[2] GRIMSHAW A, RAVETZ A: Visualizing anthropology: experiments in image-based practice [M]. Chicago: University of Chicago Press, 2005: 3.
[3] GRIMSHAW A, RAVETZ A: Visualizing anthropology: experiments in image-based practice [M]. Chicago: University of Chicago Press, 2005: 1.
[4] GRIMSHAW A, RAVETZ A: Visualizing anthropology: experiments in image-based practice [M]. Chicago: University of Chicago Press, 2005: 6.
[5] GRIMSHAW A, RAVETZ A: Visualizing anthropology: experiments in image-based practice [M]. Chicago: University of Chicago Press, 2005.
[6] GRIMSHAW A, RAVETZ A: Visualizing anthropology: experiments in image-based practice [M]. Chicago: University of Chicago Press, 2005: 6.
[7] GRIMSHAW A, RAVETZ A: Visualizing anthropology: experiments in image-based practice [M]. Chicago: University of Chicago Press, 2005: 19.

念与态度,制作人若通过观察电影使其更接近于当代艺术实践,这将给视觉人类学带来"更大胆与更激越的进程"①。格里姆肖围绕融合了人类学与艺术方法的观察电影,以及艺术实践本身的过程作主题讨论。格里姆肖通过文集收录个案,旨在探讨视觉人类学与艺术生产之间的异同,并着重论证融合二者会带来一种更完全意义的视觉人类学。

格里姆肖为视觉人类学理论贡献了丰富的新锐观念,格里姆肖也鲜明地主张重视对于电影触感的研究。1992 年,维维安·索布切克(Vivian Carol Sobchack)出版专著《触目所及:电影经验现象学》②,为一本讨论现象学与电影研究的基础研究。此后,劳拉·马科斯(Laura Marks)出版了专著《电影的皮肤:跨文化电影、身体性与感觉》③,她基于梅洛·庞蒂现象学理论,将之运用于跨文化影像研究,并提出了"触感影像"(tactile image)、"触感视觉"(haptic visuality)、"触感电影"(haptic cinema)概念。之后,劳拉又在其著作《触感:感性理论和多感媒体》④中,基于"触感电影",提出构建"触感批评"的观念,主张在批评家与批评对象之间构建亲密"触感",从而使得批评家尽可能接近批评对象。此外,关于声音感觉的人类学研究,人类学学者一直关注听者的能动性问题,并在讨论关于听觉的政治问题。譬如提姆·英戈尔德(Tim Ingold)反对声音被客体化,他认为"严格来讲,声音与光线同样无法成为我们所感知的客体。我们所听到的非声音,正如同我们看到的非光线一样"⑤。声音非客体,而只是我们所感知的媒介物。受到英戈尔德的启发,斯特凡·埃默里赫(Stefan Helmreich)曾提出命题"音景被浸润的概念所左右,这样听众别无选择,他们不是被置身其中,就是一直被音景带着走"⑥。在这种状态中,受众显然缺少能动性,故这是一种听觉的政治。麦克杜格亦重视民族志电影制作中充分利用感觉的表现方式,他认为"思想、情感及感觉反应与人们想象的画面所合成的影像是思想,但不止于思想"⑦。他进一步解释道,"情感不是抽象的存在,情感是有感觉的情感。因此,观看与感动的相互联觉是电影感觉经验的交流基础"⑧。因此,麦克杜格明确指出,"观看不止于我们所了解的事物表象,观看更是通过情感而成为事物的一部分"⑨。他认为人类学方法适合表达与体现感觉,并表达身体与经验。

① GRIMSHAW A, RAVETZ A. Visualizing anthropology: experiments in image-based practice[M]. Chicago: University of Chicago Press ,2005:24.
② SOBCHACK V C. The address of the eye: a phenomenology of film experience[M]. Princeton: Princeton University Press,1992.
③ MARKS L. The skin of the film: intercultural cinema, embodiment, and the senses [M]. Durham: Duke University Press Books,2000.
④ MARKS L. Touch: sensuous theory and multisensory media[M]. Minneapolis: University of Minnesota Press, 2002.
⑤ INGOLD L. Against soundscape[M]//CARLYLE A. Autumn leaves. Paris: Double Entendre,2007: 10 - 13.
⑥ HELMREICH S. Listening against soundscapes[J]. Anthropology News,2010(12): 10.
⑦ MACDOUGALL D. Transcultural cinem[M]. Princeton: Princeton University Press, 1998:255.
⑧ MACDOUGALL D. The corporeal image: film, ethnography and the senses[M]. Princeton: Princeton University Press,2006:7.
⑨ MACDOUGALL D. The corporeal image: film, ethnography and the senses[M]. Princeton: Princeton University Press,2006:7.

他认为"世界上发生的事情之所以值得我们观察,缘于事物有其独特的空间与世俗形貌"①。麦克杜格在2000年之后开始实验新的影像与声音联觉,实验构建观察电影的感觉之路。

关于电影感觉及身体经验研究,格里姆肖与英戈尔德观念一致,主张视觉人类学是一门通过身体实践并建立在感觉与认知方式之上的学科。同样,她也赞同劳拉所提出的关于触感电影的观念。此外,格里姆肖和麦克杜格观念一致。格里姆肖认同麦克杜格对于人类学方法的运用,她也主张人类学者应寻找民族志意义基础之上的"感觉",视觉人类学可跨越民族志电影的藩篱与边界,去关注"视觉或感觉的知识分类"以及"视觉、民族志与文化理论"问题②。她反对制造一种文化沟壑,故不主张"基于一种跨文化知识比较之上的人类学"(cross-cultural expertise)③。她转而主张通过艺术实践者的合作,以此来改变"一种对于人类学的传统理解"④,从而消除文化理解之间的沟壑。因此,格里姆肖强调"观察式电影中的'感觉',意味着电影围绕感觉与经验在拍摄者、被拍摄对象与观众三者之间所建立的互动联觉关系"⑤。格里姆肖这样形容电影经验与感觉意义,她认为观察电影"通过呼唤隐在无形的感觉来唤起受众灵敏的经验,并与人类学情感、感觉及民族志中社会生活细节产生深切共鸣"⑥。格里姆肖认为视觉人类学打破了传统基于文本的认知方式,她尤其强调在实践中跨学科人士合作的重要性,唯有实践才能制作出真正意义上的令人激动的视觉人类学作品。正如马科斯在《电影的皮肤》中指出,"跨文化观众是两种不同感觉体系的相遇,它们或许会产生互感,或许又不会产生互感"⑦。不过,我们要如何实现格里姆肖所提出的理论,如何实现经验与人类学二者之间的合作,如何在跨文化中放弃跨文化比较方法而寻求经验方法,如何认识地方性知识等这一系列问题,依然有待我们在未来电影实践中具体表现。

六、结语

安娜·格里姆肖经过了一条精彩的"人类学通道",逐渐走进人类学电影的真实之中,通过与戴维斯电影思想对话,肯定了叙事性进入人类学电影的可能性与叙事意义。通过与麦克杜格谈话,格里姆肖赞赏了动人的弗拉哈迪的朴素美学,让·鲁什的生活艺术美学以及戈达尔的诗意化美学。她通过文本思考现代人类学的观看方式,主张一种温和与天真的现代

① MACDOUGALL D. Transcultural cinema[M]. Princeton: Princeton University Press, 1998: 156.
② TAYLOR L. Visualizing Theory: selected essays from V. A. R., 1990-1994[M]. New York: Rouledge, 1994: 2.
③ GRIMSHAW A, RAVETZ A: Visualizing anthropology: experiments in image-based practice [M]. Chicago: University of Chicago Press, 2005: 27.
④ GRIMAHAW A, RAVETZ A: Visualizing anthropology: experiments in image-based practice [M]. Chicago: University of Chicago Press, 2005: 28.
⑤ GRIMAHAW A. Teaching visual anthropology: notes from the field[J]. Journal of Anthropology, 2001, 66: 237-258.
⑥ GRIMSHAW A. Teaching visual anthropology: notes from the field[J]. Journal of Anthropology, 2001, 66: 237-258.
⑦ MARKS A. The skin of the film: intercultural cinema, embodiment, and the senses [M]. Durham: Duke University Press Books, 2000: 153.

性方式。她主张消解现代主义与后现代主义之间赫然存在的鸿沟，希望通过人类学方法温和处理"物"与"词"之间的关系。她主张采取里弗斯与马林诺夫斯基的视角，采纳"本土视角"理解并进入"本土人"的生活和观念世界。跨越横亘在现代主义者那里叙述者的言辞与民族志描摹"对象物"之间的隔阂，尽可能缩短"我们"与"他们"之间的距离。格里姆肖欣赏一种没有隔阂与冰冷距离的温和现代性，也是马氏的那种天真的人类学视觉性。她认为人类学手法对于电影的介入，就如同一座温和的桥梁，连通着"我们"与"他们"之间的文化领地。格里姆肖还主张人类学学者应寻找民族志意义基础之上的"感觉"，去关注"视觉或感觉"。她主张视觉人类学是一门通过身体实践并建立在感觉与认知方式之上的学科。同样，她也赞同触感电影的观念，主张在未来电影中实现经验与人类学二者之间的合作，在跨文化中寻求经验方法并认识地方性知识。在她那里，消解视觉人类学与艺术生产之间的异同、融合二者会带来一种更完全意义之上的视觉人类学，真正实现人类学电影从物的工具回到人的本身。

民族艺术的认同空间：文化景观与地方表述

罗 瑛/云南大学文学院

一、何为民族艺术

民族艺术的概念20世纪以来，根据不同学者的研究重心与学术视野而讨论重点有所不同，学者们分别从民族学、人类学、民俗学、美学及文化学等不同学科视野下来探讨民族艺术的研究范围和对象[①]。

对民族艺术理解的分歧有三点：第一，认为所有人类艺术都是一定民族或族群的文化遗产，都体现特定的民族意识，因而艺术无须冠以"民族"定语。此种思想发端于19世纪的丹纳，后不断被他的思想继承者们拓展，其名著《艺术哲学》一书认为，民族特性对所有艺术家的人生态度、理想和性格情感影响持久，导致艺术文化之发展形式取决于民族性格、环境和时代[②]。第二，认为民俗艺术与民族艺术难分难舍，有时一体两面，但两者中民俗艺术更值得研究。豪塞尔就关注民俗民间艺术，较少关注民族艺术，他认为民俗艺术不是个人所创造的，是多种多样的民族群体的产物，但每一种民俗艺术都体现其同族精神力量[③]。张士闪在赞同第一种看法时，进一步认为从民俗生活整体的角度对艺术活动的意义、价值和功能进行阐释，能透析国家政治大历史及其宏阔背景下，人们对艺术传统的坚守与面向精神世界的开掘[④]。第三，认为是单一民族或多个民族的艺术，同时融合民族学与艺术学，构成民族艺术的研究基础，博厄斯为此趋势创始者，他以文化历史研究方法对少数民族部落艺术进行了细致

① 关于"民族艺术"概念阐释较多，参见：木村重信.何谓民族艺术学[J].李心峰，译.民族艺术，1989(3)；石田正.民族艺术学基础的确立[J].李心峰，译.民族艺术研究，1989(12)；李心峰.民族艺术学试想[J].民族艺术，1991(4)；杨德鋆.民族艺术简论[J].民族艺术研究，2000(1)；王杰.略论民族艺术在当代文明冲突下的作用[J].山东大学学报(哲学社会科学版)，2003(6)；张士闪，耿波.中国艺术民俗学[M].济南：山东人民出版社，2008：5；等等。
② 丹纳.艺术哲学[M].傅雷，译.傅敏，编.桂林：广西师范大学出版社，2000：63，171，172，182；张士闪，耿波.中国艺术民俗学[M].济南：山东人民出版社，2008：5.
③ 豪塞尔.艺术史的哲学[M].陈超南，刘天华，译.北京：中国社会科学出版社，1992：278.
④ 张士闪，耿波.中国艺术民俗学[M].济南：山东人民出版社，2008：5.

而全面的研究①。以民族为视野构想,梳理世界或人类的艺术体系,由艺术学与民族学理论方法相结合而对人类艺术进行研究,重点是要探讨艺术的民族来源及民族特征等问题②。根据以上分析,我们认为,民族艺术学绝非单一的理论和方法所构成,而是统领民族学与艺术学,同时包括其他相关学科方法与理论视野的综合性学科,只有在综合的、跨学科的理论方法下,才能识别艺术中的民族渊源、民族文化结构与母题,以及族群民众的价值取向与审美趣味等特征。

学者们关于民族艺术的各种预设及构想都有其合理之处,理解内容的差异只缘于学者的学术表述是在不同语境及不同维度之下,但随着人类学与民族学研究的迅猛增长,将艺术纳入界定社会群个体是当下艺术人类学发展的方向,艺术不是孤立的,它属于它的社会和民族,因而民族艺术的研究十分必要,也大大丰富了艺术人类学在中国的学术话语,使之有了新的关注点。方李莉认为,作为艺术人类学来说,其不仅是以全球性的眼光来平等地看待人类不同历史时期,以及不同民族地区、不同社会阶层中的各种艺术,同时,也把艺术作为一个与社会各部分相互联系的整体来看待,即把艺术放在一个社会网络空间、完整的具体的生活情境中来理解和认识③。王建民认为,艺术人类学的一个热点就是对地方或者族群中的艺术家或艺术群体——当然指的是民间艺术家——进行详尽的个案研究,其中对乡民艺术的考察需注重传承、习得、组织、宗族家族、表演、接受及参与者等全方位的关系,才能起到保护和开发文化资源的作用④。

综上,民族艺术关注不同族群和文化中的"他性"(otherness),不同于那些受教化的精英艺术或文人艺术,它较少陷入生命或人类存在意义这一类的哲学探索中,但它立足于原生的文化境遇之中,与民众的民俗生活息息相关。相比于精英艺术、主流艺术或文人艺术的个人语境不断变革或颠覆,民族艺术的审美及风格特征能以纯粹形式维持更长的时间。

相较于精英艺术而言,民族艺术在承担其社会氛围、族群情感、宗教信仰等功能与角色方面,更为真诚自然。人类学家所看到的民族艺术,并非完全审美意识之下的艺术,而是民族日常生活及其世界观、价值观体系之下的艺术。因而,民族艺术是统领多样性文化世界的一种方式,它的生产和阐释,围绕着地域、族群和社会集体的多元背景,虽少逻辑理性之深思熟虑,却滋养于不同社会共同体传统及其习俗的当下性与直接性当中。在当代文化生活中,艺术逐渐成为叙述差异性、赋予行为和思想以意义的主要文化生产场地⑤。民族艺术在族群文化特性构建与诠释方面,形成一套直观而具有象征意义的符号体系,它包括仪式、节庆、图

① 博厄斯在《原始艺术》前言中就说得很清楚:"如果认为文化是沿着一条道路发展而来的,那么想要证实这种论点必须详细地研究各民族文化的历史变化,还必须说明这些文化在发展中有哪些共同点……"参见:博厄斯. 原始艺术(插图珍藏本)[M]. 金辉,译. 贵阳:贵州人民出版社,2004:1,2,3.
② 前页注释①中的木村重信、石田正、李心峰、杨德鋆等学者都持此观点,另参见:NEKHVYADOVICH. Ethnic origins of art as urgent problem of art studies[J]. Middle-East Journal of Scientific Research,2013,15(6):830-833.
③ 方李莉. 艺术人类学的本土视野[M]. 北京:中国文联出版社,2014:38.
④ 王建民. 艺术人类学新论[M]. 北京:民族出版社,2008:38.
⑤ 马尔库斯,迈尔斯. 文化交流:重塑艺术和人类学[M]. 桂林:广西师范大学出版社,2010:46.

像、形象、音乐、工艺、自然物等等,为洞见不同社会基本规律与族群欲求提供了丰富的途径。格尔兹(又译格尔茨)指出,人是如此需要这一类的符号源启示他去发现自己在世界上的位置,因为本来渗透在他体内的非符号类的资源只能散射一种微弱的光①。人类在艺术的符号体系中确立自我和艺术存在本身,艺术表征着人类精神特质、心理归属、情感因素。因而,艺术是人类认同的产物,它取决于人的社会性存在。艺术也是沟通思想与经验最直接的桥梁②。

民族艺术的认同空间概念包括以下三点:第一,民族艺术的同一性营建,即民族艺术主导者、制作者、他者等主客体的认同,此处的认同是文化判断之下的价值观认可及心理归属。第二,民族艺术所依存的物理学空间,即是什么地方或场所使民族艺术充满特性和风格,空间和时间一样具有思辨性、丰富性和生命活力。同时,空间已由空间中事物的生产转向空间本身的生产,且每个社会形构都能建立其客观的空间与时间概念,以符合物质与社会生产的需求和目的,并且根据这些概念来组织物质实践③。第三,经验和知识范畴的认同空间,即认识论与感知形象方面由人的思想与感受构建而成,包括民族艺术所能创造的抽象而思辨的世界。此外,我们有多少种感官知觉类型,我们就有多少种知觉空间,而感官知觉中最重要的就是视觉和触觉④。当我们以图像式设想来看待民族艺术时,民族艺术在中国文化多元一体格局中所勾画出来的是不同的文化景观与地方表述。

二、民族艺术是构建文化景观的重要载体

民族艺术的呈现,如何能区别"我们"和"他们",如何能分辨其所在群体不同于他者群体,如何使"我们"能在全球快速同化的场景中凸显出来,这便要求不同民族、不同区域的艺术要在世界上找到自己的立足点,就像在人工地图上找到自己的标记一样,需要给自我和他者以视觉感知和印象。人类学关注的重要主题之一是文化,民族艺术作为艺术人类学的研究内容,也一样离不开文化生产,社会、文化、地理空间和人的生活的差异,如何让人看到或感受到,这就为民族艺术的景观化或图景化存在提供了永动之力。格罗塞指出,艺术不是无谓的游戏,而是承担着一种不可缺少的社会职能,也就是生存竞争中最有效力的武器之一,因此艺术必将因生存竞争而发展得更加丰富有力⑤。艺术是证明和确立群体与社区等存在的手段,通过展示存在才能在不同文化生存竞争之下存续和发展,当代社会,发展比什么都重要。在全球化和科技手段急速进步的今天,我们生活的世界越来越同质化和模式化,随着不同国家与地区相互依赖的加深,文化差异表述的空间正在被压缩或同化,民族艺术的可看

① 格尔兹.文化的解释[M].韩莉,译.南京:译林出版社,1999:58.
② 李修建.国外艺术人类学读本[M].北京:中国文联出版社,2016:129-130.
③ 参见:列斐伏尔.空间:社会产物与使用价值[M];哈维.时空之间:关于地理学想象的反思[M]//包亚明.现代性与空间的生产.上海:上海教育出版社,2003:47,177.
④ 石里克.自然哲学[M].北京:商务印书馆,2011:30.
⑤ 格罗塞.艺术的起源[M].蔡慕晖,译.北京:商务印书馆,1984:240.

性与不可看性变成了它的生存选择。

现代性社会与非物质文化遗产运动的社会背景中,民族艺术的传承与建构已不再和过去一样,默默生存于族群集体和地方文化的自然制作中,政府、资本、发展机构、观光客等都参与了民族艺术生产过程,而民族艺术扎根的族群土壤以及生产主体,也被网络、大众媒体、流动人员、现代沟通技术等力量所影响。大众媒介与网络是一个没有地方差异和空间差异的世界,尽管民族艺术可以在其中以奇风异俗被展示出来,但民族艺术脱离原产地或族群生活,毕竟处于失根状态。真正获得认同的民族艺术,必须承担其族群性、历史性、地域性及生态性的特征,以文化地景形式,能够参与和构建地方或族群的日常生活。景观是以现代工业为基础的社会性出口,也是当今社会的主要生产,景观的显现绝非偶然或表面的,景观社会的目标就在于景观本身,它生成的视觉影像和图景统治着经济秩序,发展就是一切[1]。不同族群、社会文化、地理空间、城市以及自然环境的存在,越来越依赖于其可视性的表述,在这个以旅游、度假和观看体验为当代人生活常态的时代,社会关系更多地表现为"看"和"被看"[2]。对于少数民族地区和成员而言,平常的日常生活与理想的想象之间虽有一定差距,但日常生活中所制作的各类艺术可为他们提供一种理想的展示,民族民间艺术是族群文化传承中新的激发点。

现代性不断深入的过程,相比于文字时代,是越来越依赖视觉图景展示的过程,人们将更多的注意力,集中在利用视觉摄取和观看世界图景上,景观人类学应运而生。不仅仅是民族艺术需要进行象征机制的生产,所有地理空间与人群,都试图建立属于他们自己的"景观"——每一座城市都想建造自己的地标,每一处山河都想拥有自己的胜景,甚至小到每一个人群聚居地或村落,只要条件允许,都希望能建造定位自我的视觉标志或象征符号。景观是一种文化形象,一种代表象征周围社会与环境的图像方式,但它不是静态的,它能唤起人的感觉情感和地方特色,它同时也是一种文化过程[3]。民族艺术中的图像、手工艺、歌舞、仪式、建筑、服饰、装饰等等,既可以展示静态的景观,也可以展示动态的景观,而类似民族艺术博物馆、民族村、民俗旅游地点等这些,则能以聚合空间景观的形式出现。景观意味着它是社会生活的前台和能指,但景观的象征与所指则是社会生活的背景——文化。文化景观已然是当今社会生产的出发点之一,是不同民族的民间艺术使它敞开了其茂密的符号世界,并在当地实践中不断表征着生产它的社会环境。

民族艺术虽然由物质组成来完成它的展现,但作为最符合本土现实的象征文本,它显然比物质力量本身更能解释文化的形式,文化尽管也由世界的物质本性组织着、累积着,文化的意蕴却漫步在象征的丛林之中,象征图式成为阐释文化的工具逻辑,并能因此贯穿整个社会。文化方式能界定人群类别与技能,但物质方式却不能。文化图式以各自的方式被占支

[1] DBORD G. The society of the spectacle[M]. New York: Zone Books, 2006: 15-16.
[2] 罗瑛. 被凝视与表演的文化传承及重构[J]. 西北民族大学学报(哲学社会科学版), 2018(1): 144-151.
[3] HIRSCH E, O'HANLON M. The anthropology of landscape: perspectives on place and space[M]. New York: Oxford University Press, 1995: 10, 11, 12.

配地位的象征性生产场所曲折变化了,正是这个象征性生产的支配场所为其他的关系和活动提供了主要的惯例①。民族艺术景观也是一个文本,它最为重要的意义就是构建和深描文化,景观可以是物理的、地理的,可以是图像的、符号的,也可以是权力和意识形态的。在吸引旅游和消费的经济发展利益下,国家和政府可以很轻易地、从上而下地策划和完成文化景观的生产,控制符号生产或规训象征系统的表达,本身即是一种维持统治或掌控社会的行为。族群为了更好的生活环境和继续在自我文化中获得认同,也需要寻求景观生产的资源,而游客或消费者则在体验和观看民族艺术景观时,完成了他们对民族艺术的认同及个人欲望的实现。

景观是艺术,是人类价值、意义和象征的产物,通常是社会主流文化的产物,同时也是文化产品②。它服务于个人和人类某个特定群体,它的象征系统能标记的不仅是民族,还有性别、阶级、地区与其他标记,人们想要确立自我的认同与身份,通常是与其他人共享某些特征来定义自己。民族艺术景观确立之处即是文化表征的前台,因而它还拥有文化交流的作用,它本身也是文化交流的一种形式,在与异文化接触的过程当中,它通过展示自身文化规范和族群期望,强化了本族群的内部认同,彰显出与异文化的差别,并构建了他者认同。

民族艺术对族群认同的构建既是它的本能,也是它的社会职责。充满记号的世界上,民族艺术创作所植根的社会环境越复杂、群体或组织越庞大,那么艺术形式所展现的社会关系就越深广丰富。所有人类生产的族群艺术,都有自身的社会目的和作用,艺术生产的背后是族群社会的因果关系呈现,艺术或为了表明信仰,或为了叙述过去、现在和未来,或为了讲述制作者的希望与恐惧,艺术作品中的世界观以一种醒目或感知陈述的形式诉诸社会,同时又在社会中竖起旗帜,标明归属。卡西尔指出,"在人这里,我们所看到的不仅是像动物中的那种行动的社会,而且还是一个思想和情感的社会。语言、神话、艺术、宗教、科学就是这种更高级的社会形式的组成部分和构成条件。它们是将我们在有机自然界中所看到的社会生活形式发展到一种新形态——社会意识形态——的手段。人的社会意识依赖于一种双重活动——同一化和区分化。人只有以社会生活为中介才能发现他自己,才能意识到他的个体性"③。

文化景观中的民族符号象征,最能表述族群的精神世界与行为模式。对于艺术人类学而言,少数民族所拥有的一切,包括工具上的雕刻、器物上的图案纹样、衣服上的刺绣形象、人体彩绘、面具和权杖、石头的结构布局、洞穴壁画和军事武器上的图像——这些常被看作交流系统的内部元素,交流系统以集团领地、图腾、宗族和血亲关系的标记与符号为核心元素④。从博厄斯开始,就围绕异文化的图像、形式、纹样等象征方式进行历史文化解析;涂尔干将象征归纳为社会整合、个人与集团的一体化,以及对社会组成不同内容的强调;格尔兹

① 萨林斯. 文化与实践理性[M]. 赵丙祥,译. 上海:上海人民出版社,2002:273.
② ROBERTSON I, RICHARDS P. Studying cultural landscapes[M]. New York: Oxford University Press, 2003:2.
③ 卡西尔. 人论:人类文化哲学导引[M]. 甘阳,译. 上海:上海译文出版社,2013:381.
④ 哈灵顿. 艺术与社会理论:美学中的社会学论争[M]. 周计武,等译. 南京:南京大学出版社,2010:20.

将广义的象征与意义牢固地联系在一起,把象征之下文化意义的生成看作一种人类传递并扩展生存知识和生存态度的一种手段,礼仪、艺术、神话、戏剧等等的文化意义,都是由有形的象征来运载的。同时文化就是历史地继承象征展示的观念而形成的体系与制度。景观体现了文化的识别功能,符号则成为传递信息的源泉,不同的社会集团和族群努力通过自己的艺术塑造和符号表述,显示着所拥有的文化资源,那些拥有丰富文化遗产的族群,一直在表达着:艺术制作与符号生产的备受关注,是标记自我和他者文化中多么重要的区隔。

民族艺术所营造的文化景观是乡土景观之一,在乡民的日常生活中,也许他们从未想过自己的习俗、节庆、仪式、服饰、建筑、装饰及日常用品会成为他者眼中的景观,但如今世界就是一个巨大的舞台,人群互为他者,在彼此的视角下,对方都在表演。尤其是旅游情境中,乡民的歌舞和仪式等动态生活展示更是需要凝视的表演,广大乡村土地会因艺术表演而轰轰烈烈地确立存在感,也会因缺乏艺术表演而籍籍无名。人们通过认识乡土景观而加深对幸福感的理解,幸福感来源于对其所处的自然和社会文化环境的归属感和认同感,这种归属与认同,源于对自然环境精细的了解和对所处社会环境的深刻理解,定义了个体和群体的身份在浩瀚宇宙与茫茫大地上的定位,使漂泊的人们找到归宿,使不安的心灵归于安宁[①]。

霍尔认为,差异实在太重要了,在视觉表象处于中心地位的时代,只有制造"他者"景观才能进行表征文化、权力和差异[②]。无论是博物馆中的物品、大众文化和群众媒介中展示的种种形象、风景名胜与照片图像,还是人工设计制作的景观表演与空间,其中关于"种族"(民族)与"他性"的运作,是一种常态,民族艺术在此景象中完全成为文化表象或景观制造的工具和手段。

三、民族艺术的地方表述主旋律:地方性与族群性

据前文论述,民族艺术学自被提出之日起,便被确立了探讨艺术的族群渊源是其研究的前提之一,而人类学研究不同人群和不同地方的文化,民族的、地方的,是民族艺术赖以奠定自身研究地位的关键。在文化学语境中,地方传统和族群传统相辅相成构成自我的文化表述,因而民族艺术不是观光手册上的一个标记,它是对抗全球化构建在地化的表征手段。

格尔兹是较早讨论地方性知识的学者,艺术属于地方的知识生产之一,人类学观照下的民族艺术,更不可能脱离地方的表征系统而存在。格尔兹认为,任何不能自证自身的艺术符号,只是属于自然史领域,而能够自证自身的符号和象征,则是意义的媒介,在社会生活中或社会的一部分里扮演着自己的角色,简言之,艺术符号为社会和地方注入了生命[③]。继格尔兹的对地方性知识的阐释以来,越来越多的学者都加入"地方性法则"和"地方性话语"的表述之中,使艺术除了族群性表征之外,更延伸到空间与地方的观念性存在之中,参与构建地

① 杰克逊.发现乡土景观[M].俞孔坚,等译.北京:商务印书馆,2015:1-2.
② 霍尔.表征:文化表象与意指实践[M].徐亮,陆兴华,译.北京:商务印书馆,2003:227.
③ 格尔兹.地方性知识:阐释人类学论文集[M].王海龙,张家瑄,译.北京:中央编译出版社,2000:154.

方知识体系与意识形态。人类对地方环境的依恋,促进艺术生产的能力,总是在不同时空位置当中,对自身环境施以不同的诠释和意义,这是景观制造的场所意义与景观形态不断变化的缘由。

段义孚是研究地方与空间的集大成者,他指出地方表述必须要有可见性,而民族艺术是地方的可见性标志之一。他认为,地方是任何能够吸引我们注意力的物体,当我们看全景图时,我们的眼睛只停留在感兴趣的目标上,每一次停留都有足够的时间创造一个在我们视野中暂时显得突出的地方形象①。民族艺术既然能呈现为景观和风景,那么其族群性特征和地方性特征都为民族艺术创造自己的世界提供了条件。世界上的地方艺术千姿百态,每一个地方都会自豪于宣扬它的地方历史和人文经验,例如希腊雅典神庙、埃及金字塔、罗马斗兽场、英国巨石阵、印度泰姬陵、中国长城、柬埔寨吴哥窟等等,这些地方的景观艺术不仅构建了其在世界地理空间中的著名标记,更是超越地方意义而形成民族认同和国家认同。民族艺术寻求地方归属,而地方寻求艺术表征和话语,两者辩证性地融合在一起,构成表征世界图景的方式。段义孚在《恋地情结》一书中,在人文地理学范畴内,详尽论述了地方对人类感觉、心理、情感、身体、个人审美、价值观等的影响,地方还生产了文化、经验、态度、环境感知、世界观、物质感受与视觉符号,人与地的情感纽带亘古恒有。他指出,自古以来无论国家还是族群都会处于一种"我"在"地理中心"或"民族中心"的幻觉中,因为身处优越地位和中心地位的幻想,或许是文化能繁衍下去的必要条件。他举例说,戴高乐曾尽力宣扬重塑法国中心地位,大英帝国曾想当然地认为自己是全世界枢纽,中国曾自认是中土之国,如今轮到美国认为自己是世界中心了②。前文论述了民族艺术参与塑造的地方世界,天然地少不了文化符号与象征组成。"在如此丰富的符号世界里,事物和事件承载着丰富的意义,它们在外人看来可能有些主观,但对当地来说,这些联系和类比蕴含在了事物的本质当中,无须理性分析"③。

Tim Cresswell 认为,地方建立起人们的记忆、想象和认同,以其特定的区位整合发展自然与文化,借由商品、人员的流动而与其他地方发生联结。Tim Cresswell 对地方的定义是:地方代表一个对象(地理学家和其他人观看、研究并加以书写的事物),又代表一种观看方式,地方拥有多重含义,包括地方植根于历史欲望、地方是过程、地方相对于外界、地方定位多元认同与历史、地方之间的互动界定了地方的独特性④。他引用瑞尔夫关于地方的理解,即地方的视觉性能够引发社区感及建立起地方依附有关的时间感,以及根深蒂固的价值。民族艺术作为地方的物质性创造,因为其族群历史文化背景的稳定性,因而不会反复无常,突出的视觉性艺术景观,容易被铭记,最终成为地方内外的公共记忆。

地方可以是社会图景中的一个侧面,也可以是一个人或一群人的修饰特性,地方通过本

① 段义孚. 空间与地方:经验的视角[M]. 王志标,译. 北京:中国人民大学出版社,2017:161.
② 段义孚. 恋地情结[M]. 志丞,刘苏,译. 北京:商务印书馆,2018:45,46.
③ 段义孚. 恋地情结[M]. 志丞,刘苏,译. 北京:商务印书馆,2018:32.
④ Tim Cresswell. 地方:记忆、想象与认同[M]. 徐苔玲,王志弘,译. 台北:群学出版有限公司,2006:28,118,121.

地人和外地人的总体认同而获得社会以及意识形态的肯定,它同时也是一种文化实践,诸如将自然生态、环境、地标、空间大小、景观象征、世界观和宇宙观等置于社会情境中,来体现地方的宏大语境。没有这些语境,民族艺术也不可能从中自证身份,民族艺术唤起地方意象,并保持地方身份认同。试想一下,如果从来不去追溯民族艺术的原产地,所有地区的民族艺术都难分彼此和先后,那我们将如何去获得关于它的文化信息和认同?

文化差异越大,族群性越重要,不同族群之所以建立不同的社会文化,正是因为族群之间相对区隔的生活与各自的目标不同。当通过社会互动而引起文化差异时,族群划分就发生了[①]。艺术是文化现象,它是社会的、精神的、魅惑的、技术的价值的精华,民族民间艺术也一样,都是大地母亲的声音。无论你是否聚焦于艺术,它有时恰如一种沉默的宣言,宣告着属于它的区域与边界。巴斯在其学术名篇《族群与边界》中指出,导致族群文化被分化的两个重要的层次:一是显性符号或标志——人们寻找和展示可标示身份、可分辨性的特征,这一类特征往往包括服饰、语言、房屋样式或一般生活方式;二是基本价值取向,即评判道德与是否优秀等的标准[②]。第一个层次中的内容便是艺术,即文化的显性样式,维持和构建着自识与他识的族群性。

族群性(ethnicity),也被理解为族群意识,是基于一定的事实基础,参与社会建构的一种个人和集体想法、观念。族群意识可能源于共同生活历史或文化渊源的思想特质,也可能是想象的和主观的,发挥着在共同体当中纽带的作用,具有标识族群特征的功能[③]。所有的民族艺术,都来自其族群历史文化深处的外显性文化样式,既是族群成员在漫长历史中生命经验的物质化和精神化表达,也是反过来促进族群集体向心力和凝聚力的符号系统。艺术在族群内扮演的角色则是复杂而多元的,既是他们不可缺少的生活组成,也是归属需求,族群互动没有发生时,艺术是自在而自为的;在族群外所承担的角色则是营建自我和划分边界,当族群与异己者产生社会互动和文化交流时,艺术便成了真切的"行动者",它直观地以视觉形象标明差异和归属,不仅可以将时空脉络化,也将身份、心理、情感和理性等符号化。艺术中的视觉性本身是一系列通过"看"得以呈现的符号丛,通过这些符号,族群内外的人传递了信息并交流,使人们拥有判定彼此所属群体的证明,获得互动中的社会个体或集体所持的世界观信息,并传播给更多的人。换句话说,民族艺术在一定的场景以它自己的方式在宣示族群边界,在维持人我之间的差异与认同。

人是符号的动物,既创造了难以计数的符号形式,又通过不同的符号呈现将人群切割,分出人我。人类通过创作艺术符号来显示群体标志并建立身份归属,也通过创造符号来消解或分化群体认同。一个最简单的实例,世界上恐怕没有一个国家没有国旗,每个国家国旗的尺寸和形制就算统一,但几百个国家国旗上的色彩和图案绝对不能重复,因为千姿百态中的每一种图案和颜色,正是一国国体的象征符号。每个国家的公民自小就被传授并深谙国

[①] 埃里克森.小地方,大论题:社会文化人类学导论[M].北京:商务印书馆,2008:346.
[②] 巴斯.族群与边界:文化差异下的社会组织[M].李丽琴,译.北京:商务印书馆,2014:15.
[③] 罗瑛.族群相关概念及理论维度综述[J].西北民族大学学报(哲学社会科学版),2016(5):34-39,51.

旗图示中的含义,许多国际交往情境当中判断一个人的国家认同与否,恰恰等同于是否认同那一面国旗。族群认同同理,一个族群创造出与其他族群不同的视觉符号,比如服饰、装饰、建筑、器物、舞蹈等等,这些构成一个达成族群内外共识的符号丛,形成一个有效浓缩的具象化组合,这些符号便建构起一个视觉上的认同表述框架,这个框架同时也是族群社会结构的虚拟,其背后产生的是潜在而无限的"同一"或"对立"的群体概念。在族群性表述当中,艺术是最醒目直观的重要软件,可以随时被编写和创作,其伸缩性最大。

四、结语

民族艺术产生于不同文化结构之中,通多对自身特性和原因的探寻,确立了自身独特的社会背景,并在承担文化景观塑造和地方性表述中建立了认同。象征性、视觉性和地方性生产同时是民族艺术生产和传播的途径,也是民族艺术制作的制度场域。民族艺术的景观构建与地方性表述会形成一种公开和不断扩展的法则,两者不断组合变化、相依相存地诠释着世界的文化多样性。如今在全球技术与媒介一体化支配着主流宇宙观的情境下,以西方价值观主导的强势主流文化横行在地球每一个角落,民族艺术从边缘中走来,通过视觉及其他感官吸引塑造之后,可以成为抵抗西方化和全球化的一种方式。

世界许多地方面临某种两难境地:是进一步向外国文化开放自己的社会,还是封闭自己的社会并用比较传统的生活方式和解决问题的方式应付,这种两难境地的消除在很大程度上取决于现代技术与传统文化之间的关系[①]。民族艺术是民族民间传统文化的显著形式,在经济发展需求与旅游开发中,地方政府很难会忽略民族艺术,比如当下的中国,在行政权力、资本、发展机构和族群精英的倡导下,每个少数民族都在发掘能展现自身形象和身份的文化遗产,包括文学、艺术、象征资本等等。寻找地方意义、发掘文学艺术遗产等,某种程度上是为了回应置身的移动与变迁环境中那种渴求稳定性和认同安全感的欲望[②]。民族艺术所表征的族群性、地方性与文化之根的固定,在变幻急速的现代性中,可以提供稳定性及毫无疑问的认同源泉。

① 拉兹洛.多种文化的星球:联合国教科文组织国际专家研究报告[M].戴侃,辛未,译.北京:社会科学文献出版社,2004:215.
② Tim Cresswell.地方:记忆、想象与认同[M].徐苔玲,王志弘,译.台北:群学出版有限公司,2006:109.

论音乐人类学的"中国经验"

洛 秦/上海音乐学院

正如中国社会发展已经到了应该充分提倡文化自觉、文化自信的时候,中国音乐理论的建设也到了应该可以阐述学术自觉、学术自信的时候了。所谓中国音乐理论的话语权的探讨与思考,是基于在国际学术语境中接受、学习和反思西学的基础上展开的。无须回避,中国音乐理论的发展,自20世纪初至今的一百余年来,始终伴随着西学东渐、西学渗透而来。西学的负面影响显而易见,毋庸赘述。然而,我们也需要正视它所带给我们的积极作用。例如王光祈的比较音乐学范式、杨荫浏的历史音乐学范式等产生的学术成果,对于我们今天的研究产生了非常重要和正面的意义。西学理论与上述这些前辈的研究,体现了促使我们从全面——完整性、系统——结构化、学理——理论性来探讨中国音乐自身的特点和价值。因此,中国音乐理论话语体系的探讨就是立足于中国语境、知识体系、理论思考的言说。

我的思考是以音乐人类学[①](或称民族音乐学,我将此二者不同称谓而属于同一属性的学科发展视为殊途同归)在中国的建设与发展所获得的"中国经验"而展开。

一、"中国经验"的界定

几年前,我发表了5万余字的长文《音乐人类学的中国实践与经验反思及其发展构想》[②],文中对于音乐人类学在中国发展过程进行梳理的同时,首次提出了"音乐人类学的中国经验"这一概念。之后,陆续有不少音乐界学者在论及相关问题时也采用了"中国经验"的提法。例如,杨曦帆在《走向未来的民族音乐学——"中国民族音乐学反思与建构"学术研讨会述评》中论述:"'中国经验'是当下学界比较关心的话题。在本次学术会议中,一些学者的思考,对将民族音乐学理论结合于中国实际,或者说如何用民族音乐学理论解决中国问题方面具有学科发展重要的引领作用。"[③]再如,张振涛在《落脚陕北与中国经验》中认为:"强调田

① 音乐人类学或称民族音乐学,我将此二者不同称谓而属于同一属性的学科发展视为殊途同归。对此的有关论述详见洛秦. 称民族音乐学,还是音乐人类学:论学科认识中的译名问题及其"解决"与选择[J]. 音乐研究,2010(3).
② 洛秦. 音乐人类学的中国实践与经验反思及其发展构想[J]. 音乐艺术,2009(1).
③ 杨曦帆. 走向未来的民族音乐学:"中国民族音乐学反思与建构"学术研讨会述评[J]. 中国文艺评论,2016(2).

野考察的'中国经验',是因为采访对象不能自我呈现,没有迅速进入特定关系网的准入证,只能摸着石头过河,举步维艰……西方人类学不允许的方法,却恰恰是'符合中国国情''具有中国特色'切实可行的方法。"①

此外,还有一些探讨音乐人类学的中国发展的文章提及了"中国经验",诸如张延莉《也谈音乐人类学的中国经验——兼评洛秦编〈音乐人类学的理论与方法导论〉》(《音乐艺术》2011年第3期),周战听《具有中国实践和经验的音乐人类学研究——评〈音乐人类学的理论与方法导论〉》(《黄河之声》2013年第1期),以及洛秦《音乐研究的理论与实践结合的楷模、学术的世界眼光与中国经验结合的榜样——庆贺〈民族音乐学概论〉增订版出版暨伍国栋教授南京艺术学院从教10周年》[《南京艺术学院学报(音乐与表演版)》2012年第2期],等等。

然而,我们注意到,上述这些成果,包括我自己的文章都没有论及什么是"中国经验",即没有对"中国经验"进行学理上的界定。学界交流需要建立在一个基本共识的学术概念、研究范畴、学科领域的基础上。因此,我们有必要对音乐研究——特别是本文所涉及的音乐人类学的"中国经验"的概念进行讨论。

我们需要认识到,虽然"中国经验"无疑包含了文化和传统的内涵,但它首先不是一个地理概念;其次,中国内容或材料,甚至范畴性的研究都不应该是"中国经验"的本质。所谓"中国经验"需要进行以下一些学理性思考:

1. 学科意义上的"中国经验"

音乐人类学(或称民族音乐学)是"Ethnomusicology"这个西来学科的译名,当这个英语术语进入中国之后,必然涉及中文学术语境的理解和认知的问题。因此,"中国经验"也必将思考中国语境中的"Ethnomusicology"的学术称谓的翻译与理解,以及重新建构。虽然似乎只是译名问题,但由于其涉及与中国固有的丰富而深厚的音乐学术传统,即民族民间音乐研究、中国传统音乐研究在研究对象、方法的交集与重叠,以及差异性关系,因此,译名对于在中国语境中的学科认知的重构具有重要的"中国经验"的意义。我曾撰文《称民族音乐学,还是音乐人类学——论学科认识中的译名问题及其"解决"与选择》②,文章深入探讨了"Ethnomusicology"中文译名所相关的汉语解读、学科渊源、学理基础、历史语境、传统关联、文化背景等多种因素。这是一个复杂的问题,我们眼下还无法达成共识,但这同时也正是"中国经验"探索的意义。

2. 研究视角、领域和范畴的"中国经验"

对于研究视角、领域和范畴的"中国经验"的探讨,首先当然是"家门口的研究"。尽管音乐人类学作为一个舶来学科,但在中国语境中它所服务的对象无疑是中国文化传统的音乐事项,然而,作为研究视角并非必须局限于中国本土。中国学者的海外研究,例如罗艺峰的《音乐人类学大视野》所涉及的马来音乐文化研究、汤亚汀的欧洲及犹太音乐研究、陈铭道的《圣经》中的音乐人类学视角研究,以及我本人的《街头音乐,美国社会和文化的一个缩影》等

① 张振涛. 落脚陕北与中国经验[J]. 南京艺术学院学报,2013(1).
② 洛秦. 称民族音乐学,还是音乐人类学:论学科认识中的译名问题及其"解决"与选择[J]. 音乐研究,2010(3).

都是中国学者域外研究的"中国经验"的成果。其次,近年来中国音乐学术发展中,明显呈现出"历史意识"上升性的学理建构,研究朝着历史材料、历史维度,更重要的是历史意识的方向探索,诸如仪式音乐田野开始重视历史材料的参照。特别是传统音乐研究与历史"接通"的思维越来越得到学界的认同(后面还会专门详述)。再者,随着中国建设的城市化发展突飞猛进,城市音乐的各类事项也得到空前的发展,经过一段时间的努力,"中国经验"的城市音乐研究已经取得了丰硕的成果,与国际学界相关领域同步发展,甚至走在了前列。西方音乐人类学的研究目标和对象主要是无文字的、口头音乐文化传统,是以"后殖民意识"的学术立场发展起来的学科,"他者"为主体的学术导向是西方人类学的核心。也因此,"中国经验"的城市音乐研究立足于"我者",更严格地讲是一种"近我经验"和"近我反思"[①]的学理方式,中国学者的研究理论与实践也充分体现了"中国经验"的价值和意义。

3. 研究范式的"中国经验"

学术研究发展的推动力来自研究范式的新尝试,通过改变或突破来倡导新的经纬度的探索。音乐人类学的"中国经验"研究范式体现在音乐人类学的史学化视角与音乐史学研究的人类学化思考。已经有很多范例反映了这样的一种学术趋势,它不仅拆离了以往学界学科的藩篱,学科交叉的相互学习和借鉴,拓宽了学术的视野,而且更是推进学术研究往纵深发展,增加了维度,也就帮助我们走向了深度。

二、"中国经验"的实践成果

依据上述对于音乐人类学的"中国经验"的思考或界定,我们可以看到已经有不少很有价值的研究成果体现了"中国经验"的意义。以下列举一些代表性的研究实例:

1. 个体学者的范例

杜亚雄先生不仅进行大量的学科理论思考与阐述,诸如《关于"Ethnomusicology"中文译名的建议》《民族音乐学的研究方法及其目的》《"民族音乐理论"不是"民族音乐学"在我国的发展阶段》《20世纪民族音乐学在中国的发展》等;同时,他曾做了很多非常有价值的民族音乐志、文化地理学、跨文化比较的实例研究,例如论文《再论匈奴西迁及其民歌在欧洲的影响》《匈牙利民歌和哈萨克民歌有渊源关系吗》等。还有王耀华先生的系列性"琉球、中国音乐比较研究""日本三味线艺术研究"等。它们都是最成功的跨文化的历史音乐人类学的案例。这类个体学者的范例,还包括伍国栋先生的"江南丝竹"研究、袁静芳先生的"乐种学"研究等。

2. 群体性学者范例

许多文论借鉴有关文化人类学的思想进行理论探讨或结合当地民族音乐实际进行研究,具有典型性和代表性的文论和著作有:乔建中、杜亚雄、苗晶、王耀华等参与的"音乐文化

① 洛秦.近我经验、近我反思:音乐人类学的城市音乐田野的方法与意义[J].音乐艺术,2011(1).

地理学"和"中国传统音乐色彩区"的研讨。乔建中提出了《中国音乐学文化区系类型研究刍议》,这是比较明确的有关区域音乐社会史研究的理论与方法的建树性探讨,应该说,就学科建设的层面来说,它是中国音乐学界第一篇具有旗帜性意义的文论。事实上,早在20世纪80年代,大量学者已经开始这方面的思考。虽然当年以区域为范围的音乐研究的设想似乎并不是非常自觉或有意识地展开,但萌芽状态的探索为今后的发展奠定了重要的基础。例如,关于音乐文化地理研究及汉族民歌色彩区划分问题有大量学者参与了讨论。这些文论大致可以分为几类:其一是关于民歌色彩区与传统音乐文化区划分问题;其二是关于色彩区划分在理论上的探讨;其三是关于中国传统音乐文化地理学研究的思考。

另一个范例是"冀中笙管乐研究"。一个区域的一个乐种如此受到重视和认可是比较罕见的,这要归功于我们音乐学界对于"冀中笙管乐"这一音乐文化"富矿"的勘探、挖掘和宣传。对于河北鼓吹乐的关注可以追溯到20世纪30年代,刘天华采录整理了第一本乐谱《安次县吵子会乐谱》。之后,于50年代,杨荫浏与同仁们对北京智化寺的音乐进行了考察,记录并刻印了三卷本的《北京智化寺京音乐参考资料(1—3)》。学界对于"冀中笙管乐"的热情主要开始于薛艺兵、吴犇对屈家营"音乐会"的调查与研究。冀中"音乐会"的概念,该领域的研究从此成为热门论题。涉及该领域的重要学者包括薛艺兵、曹本冶、吴犇、乔建中、钟思第、张伯瑜等,已经产出大量研究成果。张振涛认为通过对全国100多个"音乐会"进行调查发现,南高洛古乐是这种音乐的代表,绝无仅有,独此一家。南高洛古乐实际上继承了中国音乐最古老、最传统的演奏形式。它始于汉代宫廷鼓吹乐种,保留的演奏形式最全,填补了中国音乐史的空白。

3. 团队性作业范例

团队性作业的范例典型是乐户研究。乐户研究近年来引起学者很大关注,出现了不少相关文论,其中项阳的专著《山西乐户研究》[①]是音乐学界较为优秀的专题研究。这样研究的意义不仅是"音乐学的目光应该投向人"[②]的具体体现,而且更重要的是:一方面,在方法论上成为借鉴"新史学"结合历史学、人类学和社会史研究的成功案例;另一方面,乐户研究主要甚至绝大部分集中在山西,这一领域的研究在一定程度上构成了一个独特的区域音乐社会研究案例。该领域的成果包括项阳《山西"乐户"考述》《乐籍制度的畸变期考述》《乐户与鼓吹乐》《乐户与宗教音乐的关系》,刘向阳《我国传统音乐传承者的卑贱身份——乐户》,张娅《乐籍制度的兴衰变迁——〈山西乐户研究〉学习札记》,巩凤涛《乐籍制度下传播与小调的"同宗"现象》,张咏春《中国礼乐户研究的几个问题》,戎龚停《乐户流变研究》,程晖晖的《〈山西乐户研究〉之后》,刘再生《传承:音乐文化永恒的生命——读项阳著〈山西乐户研究〉有感》,夏滟洲《社会学视野下的"乐户"研究:一个自我—生态的社会组织系统——由项阳〈山西乐户研究〉看二十年来中国音乐社会学研究之缺失》,段友文《"贱民"外史——晋东南"乐户"生存状况调查》,任方冰《草根文化之新视域——乐户研究》等。仅从上述不完全的统计,

① 文物出版社2001年出版.
② 郭乃安.音乐学,请把目光投向人[J].中国音乐学,1991(2).

我们看到,仅仅一个"乐户"主题已经形成了一个研究群体,这不仅体现了对于某一专题研究的不断深入,更是反映学界在研究内容和范畴上对于区域社会音乐文化研究的重视。

更重要的是,项阳带领以此系列团队性的规模研究提出了重要的学理概念"接通的意义"。音乐历史学家同时又是音乐人类学家双重身份的学者项阳,其在文章《音乐史学与民族音乐学论域的交叉》中将音乐史学与民族音乐学的学科论域、学科的发展进行梳理剖析,指出两个学科的确在论域与研究方法上存在着交叉的现象。之后,他在《传统音乐的个案调查与宏观把握——关于"历史的民族音乐学"》强调需要注意"历史的民族音乐学"理念,特别是提出了多种学科"接通"和知识结构的拓展的意义。《接通的意义——传统·田野·历史》则是最为直接提出传统田野考察与历史研究"接通"的概念,项阳指出:"从学界对历史人类学理念指导下的田野调查、回到历史现场,从区域社会中把握历史脉络的实践展开辨析研讨,思考音乐学界音乐史学与传统音乐相结合'历史的民族音乐学'方法论的实践意义,强调音乐史学走出书斋,传统音乐接通历史,在各有侧重的视角下进行综合、立体的研究,从而真正把握传统音乐文化的内涵。"

4. 基地化的学术研究范例

仪式音乐研究的"中国经验"特别需要总结,最主要成就体现在上海市教委依托上海音乐学院所建立的"中国传统仪式音乐研究中心"上,其成就有目共睹。其前身"中国传统仪式音乐研究计划"设立于1993年,由当时在香港中文大学音乐系执教的曹本冶先生主持。曹本冶先生在其主编的《中国传统仪式音乐研究·华东卷/华南卷》的"前言"中论述道:"这是一项由中国本土学者执行的长远性研究计划,以中国汉族及少数民族的'近信仰'传统仪式音乐作为其研究对象,目标是对现今流传在全国各地的民间信仰体系中的仪式音乐传统进行全方位的研究:对一些保存较完整的民间信仰体系之仪式音乐传统进行实地考察,记录仪式实况的完整现场录音、录像及摄影,并搜集有关的文字及口述数据;将这些仪式音乐传统,包括仪式音乐在信仰体系内的运用场合、功能、习惯、曲目、传承和传播方式、乐师与仪式人员等,作系统性整理及汇编;从仪式音乐的生态环境切入(即其信仰体系和社会文化环境),分析研究仪式音乐与信仰、仪式演绎三者之间的互动关系,并辨别出其地域性文化特征及跨地域性文化元素。"

荣退于香港中文大学后,曹本冶先生于2006年将"中国传统仪式音乐研究计划"所有资料捐赠于上海高校音乐人类学E-研究院(建于2005年1月),并于2007年5月在E-研究院中设立了中国传统仪式音乐研究中心,也即原香港中文大学的"中国传统仪式音乐研究计划"正式移师上海音乐学院。继之,在E-研究院的"孵化"下,中国传统仪式音乐研究中心于2007年成为上海市教委资助下的重点研究基地,更名为"中国仪式音乐研究中心",曹本冶先生担任中心主任。目前,萧梅教授接任了中心主任,中国传统仪式音乐研究在进一步发展和丰富。

另一个基地化的学术研究范例为上海市教委支持和领导,依托上海音乐学院,建于2005年的上海高校音乐人类学E-研究院。它的运行机制打破了以往传统科研机构的行政运行

模式,在学科建设自主的理念和机制的支撑下,建立了一整套相关的制度,包括人才聘用和梯队培养,学术研讨和课题立项,成果出版和文论发表,田野实践和教学培训,交流互动和宣传报道,日常督促和节点考核,产权保护和合作拓展,经费管理和资助保障等。通过由共同的学术理念、相似的学术经验、共识的学术方法所组成的团队,通过具体课题研究的实践,着力培养青年学人(本科、硕博研究生、博士后)和学者,以使学术传统薪火相传,学术水平不断提升。

从上海高校音乐人类学 E-研究院的例子,我们可以看到,学术机构与学科建设的计划和机制在学术推进和学科发展中的重要作用,不断调整、完善的学术思想和观念成为学科建设的主导意识,以及学术人才和群体构成的学科建设的重要动力是学术发展的最根本的基础和动力。同时,另一项关键要素同样是推动学术成熟和学科建设的重要保障,即学术机构与学科建设的计划和机制。从这一层面总结"中国经验",我们可以清楚地认识到:

学术发展与学科建设有着非常紧密的关系,一个学科建设构架的合理性、有效性和前瞻性直接影响到该学术发展的进程。学科规划建设所具备的合理性、有效性和前瞻性将集中体现为三个方面组成的基础构架:一是学术理念:学科是对某一个研究领域、方法和宗旨的总体称谓。不同时期、不同地域和不同研究人群对于学科的理解和认识不尽相同。因此,学科是变化和完善的过程。在这个发展过程中,学术理念始终是核心,学术理念的发展推动着学科建设的前进。二是人才团队:学术理念是一种思想的反映,而表达和产生思想的主体必然是人本身。一个有着共同的学术理念、相似的学术经验、共识的学术方法所组成的人才团队,将是实施学术理念、承担学科建设的重要动力。三是机构、规划与运行方案:以学术理念为核心、人才团队为动力,学术结构和学科建设的运行方案将是另一项至关重要的内容,良好的运行方案和机制将是充分带动学科建设不断发展的根本保障。

这些年来,以 E-研究院作为建立现代信息化基础设施的工作平台,与国内外大学和研究机构的该领域的著名学者联手,整合和优化有关的研究资源和人才,采用独立运营和组合的机制,强调学术的基础性、交叉性为建设目标的重点,将针对学科前沿和重大理论与实践问题,突出某一领域的学科制高点;并在领先于国内外该领域整体科研水平的创新性成果优势推动下,向教学层面转化,强调科学研究面向各级政府及社会各界的咨询服务,实现"思想""人才""信息"三库的建设,通过脚踏实地地研究和实践,产生一批在音乐人类学领域的学科团队、优秀成果并建立全面丰富的资料数据库,努力对音乐人类学研究在中国的发展产生积极作用[①]。

三、音乐人类学"中国经验"的结构性思考

留学美国期间,我完成了博士论文《昆剧,中国古典戏剧及其在社会、政治、经济和文化

① 以上论述材料选辑于:洛秦. 音乐人类学的中国实践与经验反思及其发展构想(上、下)[J]. 音乐艺术,2009(1-2).

语境中的复兴》和另一个成果《街头音乐,美国社会和文化的一个缩影》,这两个不同领域的研究工作促使我进行了不少思考。回国之后,我开始考虑和实施一个新的研究领域——城市音乐研究。从我主持 E-研究院及城市音乐研究十余年来的工作,可以简要地体现为:领域规范、地域文化、学理立场、学术范式、研究模式五个层面的有机性和结构性思考。

1. 领域规范:城市音乐的界定及其范畴

虽然美国学者内特尔在《八个城市的历史文化:传统与变迁》(1978)中首次提出了"城市音乐人类学"的概念,但他并没有对此进行界定。根据目前所知的中英文文献,国内外学界尚未有人对"城市音乐"作过界定。也因此,我于2003年在《音乐艺术》上发表的《城市音乐文化与音乐产业化》中的论述,应该是首次对此进行了定义:

城市不仅是个地理环境概念,更重要的是个文化空间概念。"城市音乐"应该是音乐存在的一种文化空间范围,而不是具体音乐体裁或品种;更由于城市中的音乐通常是多元性、多样化的存在,并且不断变化、更新,因此很难从音乐体裁类型来规定这一概念的外延。

城市音乐是一个在城市这个特定的地域、社会和经济范围内,人们将精神、思想和感情物化为声音载体,并把这个载体体现为教化的、审美的、商业的功能作为手段,通过组织化、职业化、经营化的方式,来实现对人类文明的继承和发展的一个文化现象。同时,我们也将认识到城市音乐文化的系统性,它与整个城市构成一个有机体,在这个有机体中,音乐文化作为社会要素中的一个重要部分和城市经济以及市政要素一起形成一个完整有序的整体,从而达到城市复杂的结构、层次、多元和综合性中的音乐文化特殊的作用。

继而,我在文章《音乐人类学的城市音乐田野的方法与意义》中提出了一系列的规范,包括:① 音乐城市研究与城市音乐研究;② 城市音乐研究的内容和范畴;③ 城市音乐人类学田野工作的方法等。诸如,城市音乐田野的七个空间:国际空间——多元文化形态的音乐活动在"国际空间"中的交汇、碰撞和相互影响;开放空间——"城市音乐田野"的开放性表现为,在跨文化、多元性的交往中很少有障碍元素,同质类或异质类音乐人事共存,相互容纳与接受;流动空间——音乐活动在城市的各种人群、各种场域中变化不断和川流不息,音乐活动及其受众频繁变换与更替;历史空间——城市音乐研究脱离不了历史内容,而且历史意识及"历史田野"是其重要的学术关注点;虚拟空间——城市网络及信息化发展使得研究者可以进行"零距离"的"数字化田野工作",呈现"虚拟空间"的"音乐田野"特征;近我空间——"近我空间"的便捷、多次和不断地往返于"家门口田野"就成了积累、增长或深入"体验"的重要保障;复合空间——不同等级的政治、经济和文化中心的城市都是多元文化、复杂社会的结合体,各种"田野"范畴和类型会在不同程度上汇集在一起,从而呈现出复合性的特征。

2. 地域文化:上海城市及音乐上海学

在具体的研究项目上,自1998年"海归"返回上海音乐学院任教后,我开始着手上海城市音乐的田野考察及其研究。完成了两项国家哲学社会科学研究课题"城市音乐文化论:20世纪上海城市音乐文化研究"和"上海城市移民'飞地'音乐研究",发表了一系列文论,诸如

《音乐酒吧在上海的社会文化意义》《"海派"音乐文化中的"媚俗"与"时尚"——20世纪30年代前后的上海歌舞厅、流行音乐与爵士的社会文化意义》《音乐文化诗学视角中的历史研究与民族志方法——20世纪三四十年代上海俄侨"音乐飞地"的历史叙事及其文化意义阐释》《音乐1927年叙事——国立音乐院（今上海音乐学院前身）诞生中的中国历史、社会及其人》，以及出版了著作《海上回音叙事》。特别是指导硕博研究生完成了关于上海城市音乐研究50余种学位，所涉及领域有：① 传统音乐在城市化进程中的变迁；② 音乐媒体与大众音乐研究；③ 音乐产业与消费研究；④ 音乐教育与传播方式及其作用研究；⑤ 音乐场所的社会功能；⑥ 城市"飞地"音乐现象研究；⑦ 地方传统城市化中的社会性别研究；⑧ 社会学与亚文化类角度的研究等。

2013年，我发表了论文《"音乐上海学"建构的理论、方法及其意义》，一时间引起了学界积极关注，由"音乐上海学"还引申出"音乐北京学""音乐哈尔滨学"等。

"音乐上海学"是"中国经验"的城市音乐研究典型案例。虽然研究的主体是"音乐"，研究对象无疑是上海的音乐，作为一个专门的学科研究领域，具有突出的学科意识架构、研究内容和范畴，其包括上海音乐的各个方面，即音乐家、音乐作品、乐队社团、学校机构、活动事件，以及乐论思想等涉及的历史、政治、经济、文化、社会等问题，但这些都是分门别类的研究内容，它们的深入、汇集和综合并不等于"音乐上海学"。因此，"音乐上海学"在研究定位、视角、范畴和方法等方面的学术思考是多元交叉的。需要明确的是，此处所谓的"学"即"研究"，并非"学科"(-ology)的含义，只是类似于"红学""莎学"或"敦煌学"（由于《红楼梦》、莎士比亚戏剧和敦煌莫高窟所蕴含内容之丰富、研究价值之珍贵、成果积累之丰厚，以及涉及问题之庞杂而成为专门之"学"）。

"音乐上海学"的提出所涉及的两个关键因素：一是上海音乐是否具有值得研究的特质，以及是否具有一门独立的学问所要研究的内涵和外延；二是学术界能否聚集起比较成规模的研究力量，否则不能持久。答案无疑是肯定和积极的。

就城市音乐现象而言，世界上再也不可能找到一个像上海这样具有复杂性的城市。世界上几大城市，纽约、东京、巴黎、伦敦等等，它们都是国际大都市，音乐内容很丰富，也各具特色。然而，我们从《新格罗夫音乐家与音乐大辞典》条目中列举的有关"音乐城市"的内容来看，它们都远不如上海的音乐历史和文化来得丰富、复杂和多元化。

一方面，上海无论是在近代还是现当代，它都是一个国际化程度很高的城市。西方音乐最早从这里进入中国，在这个城市里，传统遭遇现代的冲击最为强烈。现代性转型中最直接遇到的冲突就是东西方音乐文化观念、音乐表现形式、音乐传播和接受的方式之间的差异甚至冲突，文化的冲突和交汇产生复杂的作用。另一方面，近代上海城市文化的殖民性特征，租界在音乐的东西方文化碰撞、遭遇中成了平台、战场，还是"真空地带"式的庇护地，也许兼而有之？我们对这些问题都进行了思考。特别是当下全球化概念下的上海，它作为中国的国际经济中心和文化交流中心的地位，更是对城市音乐产生新的影响。我们怎样评价"远东的巴黎""东方的彼得堡"时期上海城市音乐的样态和价值？往日"国际一流音乐城市"的地

位及其形成的因素对如今有什么样的借鉴意义？或许对于殖民文化的产物在所谓"后殖民时代"意识中唤起对以往已经下了结论的观点都在进行必要的重新审视。对于这样一个复杂体，"音乐上海"以至于成为专门的学问——"音乐上海学"，应该是当之无愧的。

因此，上海的"地方性知识"内容和特点，是世界上任何大城市都不具有的。因为它具有所有大城市的现代性功能，同时其还带有以往政治、经济中心，以及租界文化的痕迹，也是一个吴越传统的集散地，而且脱离不了的意识形态影响更是增加了它的多元色彩。然而，"音乐上海学"的思考体现了对于地方性知识的超越。从宏观上讲，"音乐上海学"所涉及的内容及其范畴所体现的正是中国近代音乐发展转向现代性的重要时期。对于这样一个复杂体成为专门的研究领域"音乐上海学"，应该是具有重要意义的。因此，上海是一个在中国历史上具有特殊意义的城市，它的音乐在传统与现代之间的挣扎、协调、选择和发展等都是中国音乐秉承传统走向现代、走向世界中需要反思的问题。因此，"音乐上海学"在一定程度上体现了城市音乐研究的"中国经验"的典型案例的意义。

目前 20 卷"音乐上海学丛书"（第一辑）已经由上海音乐学院出版社出版面世。

3. 学理立场：相对于"他者"，提出了"近我经验"和"近我反思"的思考

在城市音乐研究的理论方面，相对于西方人类学的核心视角"他者"，我提出了"近我经验"和"近我反思"的思考，我在文章《近我经验、近我反思：音乐人类学的城市音乐田野的方法与意义》中指出，现在随着城市化的进程越来越加速，其不仅大幅度地改变乡村民间传统音乐文化，也同时在迅速地改变我们城市音乐生活本身，我们"城里人"每天生活在"音乐田野"里，诸如手机音乐、广告音乐、选秀音乐、广场音乐、广播电视音乐、酒吧茶馆音乐、舞台音乐，以及影响世界的"春晚音乐"。这些无疑都是发生在我们身边的"我者""音乐田野"，对于近在咫尺的"身边田野"中的"我者"文化的认知，理应成为音乐人类学的"城市田野"重心。

"城市音乐田野"的目的与乡村的"田野"区别在于，后者为的是理解"他者"，即分析它（音乐）对于"他者"（文化）的意义，而前者大多为的是认识"我者"，认知"小我"与"大我"的关系，以及对象对于主体的意义，即它（音乐）对于"我者"（个体或群体）的意义。因此，"近我"不以地域或时间和空间距离界定，而以文化认知的感悟程度来判断，而且也不是那种非此即彼式的绝对。"近我经验"和"近我反思"将是"文化自觉"和"人性完善"的重要途径之一，它也更是音乐人类学的城市研究的核心。

4. 学术范式：历史音乐人类学及其音乐历史田野

我在不少学术研讨场合中强调范式思考对于学术发展的重要性。例如，中国音乐史学会于 2017 年秋天在温州大学举办的"中国音乐史学史专题研讨会"上，我提倡以阐释的理念推进中国音乐史学的研究范式转变。我的倡导依据源自这些年来尝试音乐史学与人类学相结合的范式，这也是"新史学"的思路之一。因为这样的范式和学理思路是符合国情、具有中国特色的学术走向，特别是对于音乐人类学的中国建设和发展而言，是具有"中国经验"的探索。

我在《叙事与阐释的历史,挑战性的重写音乐史的研究范式——论音乐的历史田野工作及其历史音乐民族志书写》一文中指出,受人类学和历史学新近学科理论发展的影响和启示,结合本人近年来进行的一些中国音乐史的研究案例,提出对于音乐历史研究跨界结合的学理方法和研究范式上的尝试,期待对于既有音乐历史学的研究范式上的突破。中国近现代音乐史具有自身鲜明的特征,其不仅体现为一般历史学的重实证、重史实、重作家及其作品的特点,如上所述,它更具有突出的"意识形态"的烙印。因此,借用人类学的"田野工作"及其"民族志"概念来探讨"重写音乐史"的问题,不仅是探索性的,而且更具有挑战性。

"田野工作"及其"民族志"是人类学的典型方法,在音乐人类学领域,我们称之为"音乐田野工作"及其"音乐民族志"。将人类学的"田野工作"及其"民族志"概念与方法引入音乐历史研究中,并非仅仅加上了"历史"二字的前缀。这是一种音乐人类学的历史学化现象,它考察的是一个特定音乐田野中的历史线索和历时过程及其音乐民族志写作。从时空概念上说,在此是传统"田野工作"在空间上的解禁,并逐渐在时间上开始延伸。这是一种对于某考察对象"点"上的"线性化"研究。

受到历史人类学的影响,音乐中有关这方面已经有了一些令人欣喜的理论关注及其研究成果。例如,李延红《民族音乐学的历史研究》、杨晓《历史证据、历史建构与历时变迁——仪式音乐研究三视界》、齐琨《历史地阐释:民族音乐学之历史研究》,特别是项阳,其近年来进行了一系列的研究《音乐史学与民族音乐学论域的交叉》《传统音乐的个案调查与宏观把握——关于"历史的民族音乐学"》《接通的意义——传统·田野·历史》,以及薛艺兵《通过田野走进历史——论中国音乐人类学历史研究的途径与方法》。这些研究强调的主要是音乐人类学田野工作的历史材料和线索,其着眼点是通过个别田野的传统音乐事象寻找或追溯历史,突破传统田野的"现时性"局限,逐渐"接通"历史。因此,严格地说,它们是"历时的音乐田野工作"及其"历时的音乐民族志"。

"历史"具有事物历时延续的时间维度,同时也表示事物发生于久远时代的空间维度,以"历时的"概念来明确音乐人类学田野工作的历史学化现象,更容易区分其与音乐历史研究"历史田野工作"的人类学化思考的不同。我将音乐历史的内容及其研究借鉴人类学"田野工作"及其"民族志"的思路,尝试进行对于过去特定时代的音乐事象展开"非接通"的"空间性"的历史田野工作及其民族志书写,这是一种对于某考察对象"面"上的"空间化"研究,由此,将其称为"音乐的历史田野工作"(不同于"历时的音乐田野工作")及其"历史音乐民族志"(不同于"历时的音乐民族志")。

我强调"叙事与阐释",这是最重要的关键词,其关乎一种研究范式的世界观、基本理论和方法,它们将不仅涉及"历史音乐民族志"文本是否可以采用"文学性"书写方式,而且关系到音乐及其历史的理解与表述的"哲学性"问题的探讨。我试图在这些研究中去尝试一种新的研究范式,其核心就是"叙事"和"阐释"。虽然"阐释性"研究在人类学界已经获得越来越多的认同,"叙事性"的表达方式也逐渐得到提倡"新史学"的学者们的推崇,然而,对于音乐学界而言,这种尝试对既有研究范式具有一定的挑战性。

5. 研究模式:音乐人事及其文化研究

为了探索音乐人类学的"中国经验",我提出了一个历史音乐人类学及音乐人类学的历史田野的民族志书写的研究模式——音乐人事及其文化研究。

我在文章《论音乐文化诗学:一种音乐人事与文化研究的模式与分析》[①]中完整地提出了这一研究模式的理论与方法,并进行了系列可行有效的案例分析。

"音乐人事与文化研究"的意义是在总结前人经验的基础上,发现以往各模式在理论建构和实践运用中所具有的差异及存在的问题,通过着重关注研究对象的特殊性的研究,来探讨事物发展的一般规律,从而试图寻找和解决音乐所涉及的"人事与文化"关系中的"有机性"和"必然性"问题。更重要的是,提出相比更适用于研究中国音乐文化现实的理论模式,为音乐人类学的中国经验反思与总结作些尝试。因此,"音乐人事与文化研究"的模式的"历史意识"是在更大范畴中来探讨音乐与文化的关系。在音乐文化研究中,大历史的作用和影响是绝对无法回避的。从一定程度讲,任何具有普遍意义的典型人物和事件都是历史的产物。同时,规律性的探讨更是建立在历史意识及其哲学基础上才能呈现其意义。特别是中国音乐文化与大历史的关系更为密切、不可分割。太多的重要音乐人事与大历史休戚相关。将"历史意识"植入模式之中作为其构成的重要部分,正是音乐文化研究的"中国经验"或者说是"本土化"学术模式的特征之一。

"音乐人事与文化"研究模式的学理性表述为:结构性地阐述音乐的人事与文化关系是如何受特定历史场域作用下的音乐社会环境中形成的特定机制影响、促成和支撑的。其涵盖三层:其一是"宏观层"——历史场域,在此不仅有"历时"的"过程",而且也表示过去已经发生的"历史本身"的客观存在,它是音乐人事与文化关系的重要时空力量;其二是"中观层"——音乐社会,指特定历史条件下的特定社会或区域中的地理和物质空间,更是该空间中的社会结构及其关系,这个"社会"是具有音乐属性的,是与所研究的对象(音乐人事)直接相关联的,是由该音乐人事的生存及其文化认同范畴构成的;其三是"微观层"——特定机制,特指直接影响和促成及支撑"音乐人事"的机制,该机制具有功能性、多样性、多元性、特殊性和复杂性,其特征表现为:意识形态、支配力量、活动或事件等因素。

我以此方法与模式应用于具体研究,体现了其行之有效。例如,已经完成的案例包括:"20世纪三四十年代上海俄侨'音乐飞地'的历史和文化的阐释""音乐1927年叙事——国立音乐院诞生中的社会、国家及人与事""昆剧在政治、经济和文化语境中的复兴""论上海'飞地'音乐社会的政治与文化空间",以及"古琴谱式为一种文化的象征""朱载堉十二平均律的价值和意义思考""街头音乐为美国社会和文化的一个缩影"等,具有说服力地阐释了上述各种论题和领域中所呈现的音乐文化现象与"历史场域""音乐社会"及"特殊机制"之间的关系。

我指导的研究团队中已有不少博士论文应用了"音乐人事与文化"的研究模式,诸如吴

[①] 洛秦.论音乐文化诗学:一种音乐人事与文化的研究模式及其分析[M]//陈铭道.书写民族音乐文化.上海:上海音乐学院出版社,2010.

艳《从"门图"到"搭班":上海民俗音乐传统的变迁研究》、潘妍娜《"回归传统"的理念与实践——上海昆剧团全本〈长生殿〉研究》、张延莉《评弹流派的历史与变迁——流派机制的上海叙事》、孙焱《声音、性别、表演——越剧女小生相关性别现象的考察研究》等,以及黄婉的《凝聚民族认同的飞地音乐——以上海的韩国人为个案的考察》也部分借鉴该模式的思路,研究和分析了各自研究领域中的音乐文化现象。

以上的几个层面具有结构性,相互关联和有机,将我个人及主持音乐人类学E-研究院这些年的工作可以总结为:聚焦领域城市音乐研究,立足上海,扎根中国,放眼世界的音乐人类学的"中国经验"的探索与思考。

四、结语

我在《城市音乐研究的语境、内容与视角及"中国经验"的方法论思考》[①]中作了以下总结:因此,21世纪的今天,随着国际社会及中国的城市化高速发展,音乐人类学的城市音乐研究不仅将被大为关注,并且将大有可为。特别是对于中国音乐学界及中国研究者而言,这一领域的发展不仅早已经与国际学界接轨并行,大家都在同一条起跑线上,而且我们已经做出了很多具有学科建设性意义的理论思考和研究实践的努力,我们应该自信,"中国经验"的城市音乐人类学研究将对这一年轻的学术领域产生积极的贡献。

① 载《中国音乐学》2017年第3期。

艺术与实效

纳日碧力戈/复旦大学

艺术与制作

汉文的"艺"在古代指的是六艺①以及术数方技等各种技能。英文的 art(艺术)与 arm(手臂、工具、武器)相通,表示艺术作品,涉及技术和工艺,是对社会生活作形象概括的作品,包括绘画、雕塑、建筑、音乐、舞蹈、戏剧、文学等。无论是汉文的"艺"还是英文的 art,都表达了"三合一"现象:感觉、操演、过程。

维柯在《新科学》中指出西语"诗"的词根来自希腊语,意为"创造""制作",因此"诗人"就是"创造者""制作者"②。他认为,对于那些"异教民族"来说,"世界中最初的智慧"是"诗性智慧"③。智慧寓于制作中,合为艺术。

维柯所说的"神性诗人"类似于萨满,萨满借助控制天人关系的符号力量来调节"人人关系",维持社会秩序。萨满的具身化操演能够刺激感官,实现对人和社会的调控。古代中国的"占人"会举行政治性的占卜仪式,他们事先要准备具有较高"天地交通"价值的甲骨④,细致处理,"施以钻、凿"。

占卜时,用火烧灼窝槽底部,甲骨正面就会出现游丝般的裂纹。对裂纹的解释,便是向祖先提问的回答。商王有时亲自向卜官发问,但一般是通过一个做中介的"贞人"提问,裂纹显示的卜兆则由"占人"来解释,这个角色可由卜官代替,但常常由商王亲任⑤。

甲骨烧出裂纹,出现物象与他指,"占人"、卜官或者商王加以解释,形成物感、他指、解释的整合。可以说,"占人"的职业是在甲骨上制造"线条",以形卜事,以形通神。英戈尔德研究"线条文化",从行走到纺织,从观察到说书,从作画到书写,都会沿着某种线条或者线路。他在 *Lines: A Brief History* 的第五章提到中国书法,提到中国书法的笔触和笔意,效法自然,形神兼备⑥。从艺

① 礼(礼仪)、乐(音乐)、射(射箭)、御(驾车)、书(识字)、数(计算)等六种科目。
② 维柯.新科学[M].朱光潜,译.人民文学出版社,1986:162.
③ 维柯.新科学[M].朱光潜,译.人民文学出版社,1986:7.
④ 根据张光直先生的考证,这些甲骨一半是牛和水牛的肩胛骨,一半是龟腹甲。
⑤ 张光直.美术、神话与祭祀[M].北京:民族出版社,1999:39.
⑥ INGOLD T. Lines: a brief history[M]. London and New York: Routledge, 2016(2007):133-139.

术角度体验现实毫不逊色于科学或者哲学①,因为艺术和科学、哲学本为合体,参商之隔、兄弟分家,是后来的事情;即便在文理分科的今天,艺术、哲学、科学也都离不开物感、他指、解释这三个要素②。

如果说直线象征了现代性,单线进化,指向理性、确定性、权威和未来,那么断线就代表了后现代性,从一个断裂到下一个断裂③。但是,社会不会直线发展,而是曲线移动,毫不理会现代性的直线性和后现代的断裂性,绕弯子行进,总能够找到出路,没有停歇④。中国书法是一个很好的隐喻:书法家不会拘泥于"横平竖直"的启蒙教育,即便是颜真卿、柳公权、王羲之等书法大师,也不会"横平竖直"地去写字——万象共生的大自然并不会以"横平竖直"方式存在。大鹏展翅、金蛇狂舞、静若止水、波澜不惊等等,这些描写书法的用语恐怕都和"横平竖直"无关。做人就是做艺术,要把握好物感、他指、解释的神韵,就如同书法的笔意和章法,就如同隶书的内方外圆、魏碑的内圆外方,充满辩证和机智。书法是体力活,也是脑力活,身手要和内心、笔墨、纸面、周边做临场"协商",是一个复杂过程,不是一条简单直线。艺术是制作,书法当然也是制作,制作是各种"线路"⑤的交合,协同发生效用。

真知与实效

自皮尔士创造实用主义(pragmatism),经由詹姆士弘扬,杜威夯实,奎因、罗蒂、普特南继承,传统哲学的心物二分被颠覆,求"实"不求"真",成为前沿追求,甚至维特根斯坦也可能有实用主义"情结"⑥。詹姆士强调理论来自生活,根植于生活。

真理不再是人们欣赏膜拜的供品,毋宁说它是我们行动的指南;没有什么超人的真理,只有具体的当下的真理;重要的不再是找到如何认识世界的秘密通道,而是追问:在人们的实际生活中,真理为什么成为真理?人们为什么相信它以及人们为什么应该相信它?⑦

实用主义哲学家不再追求什么是真理,而是追求意义缘何而来。皮尔士强调,我们的内视能力来自外部事实知识的推理,一切认识都来自先前的认识,思维能力来自指号(或译"记号",sign);我们对"绝对不可知的东西"没有概念⑧。实用主义秉持"实践第一"的理念,不是去追求和发现至高无上的"真理",而是把实效看作是决定意义的唯一根据。如果我们把"艺

① SPILLER J. Paul Klee notebooks volume 1: the thinking eye[M]. trans, MANHEIM R. London: Lund Humphries, 1961:11.
② 哲学家可以在书斋里苦思冥想,但他(她)的具身存在很关键,其"此在"(物质生存)和"彼爱"(感情伦理)都会打包在他(她)的思想中。
③ INGOLD T. Lines: a brief history[M]. London and New York: Routledge, 2016(2007):171.
④ INGOLD T. Lines: a brief history[M]. London and New York: Routledge, 2016(2007):171-172.
⑤ 如手势、身姿、视觉、触觉、嗅觉,甚至味觉,其活态"轨迹"构成不同的"线路"。
⑥ 陈亚军.实用主义:从皮尔士到普特南[M].长沙:湖南教育出版社,1999:305-329.
⑦ 陈亚军.实用主义:从皮尔士到普特南[M].长沙:湖南教育出版社,1999:3.
⑧ 陈亚军.实用主义:从皮尔士到普特南[M].长沙:湖南教育出版社,1999:16.陈亚军原书中表述为"我们没有绝对不可知者的概念"。为了避免歧义,笔者根据皮尔士原文表述为:"我们对绝对不可知的东西没有概念"。皮尔士原文为:We have no conception of the absolutely incognizable.

术"还原为"创造"和"制作",那么,"实践出真知"就是"艺术出真知"。这样一来,艺术就是真知的源泉,艺术实践就充满了创造性活力。由此去理解费孝通先生"文艺兴国"的思考,就更加有理论性和实践性。"科技兴国"建立在心物二分的基础之上,先吃饱肚子,衣食足而知荣辱,但这并不等于"人的全面实现";"人的全面实现"不能通过心物二分实现,相反只能通过心物合一实现,而皮尔士的指号三性论恰恰为心物合一提供了强有力的理论根据。

艺术家讲究临场实践和创新继承,把物感、他指、解释融为一体,作画、演奏、歌唱、舞蹈,"五官不争"[1]。艺术不会单线发展,而是权变圆融,在继承中创造,注重临场实效,可以为实用主义提供最佳注脚。

人是指号

皮尔士说:人是指号(sign)。指号由"第一性"(Firstness)、"第二性"(Secondness)、"第三性"(Thirdness)组成。"第一性"是"自在",是物感;"第二性"是"及他",是他指;"第三性"是"三联"[2],是解释。人的存在是物感、他指、解释的存在,因此是三合一的指号存在。如果说现今的文理之分把皮尔士三性割裂开来,造成隔行如隔山,那么,可以说艺术门类是"被遗忘的角落"。艺术离不开"感官技术",也离不开观众互动[3],更离不开文化解释和艺术思想。作品、观众、解释的结合产生实效,实效决定了艺术品的价值,这都是因为人是指号。如果人是指号,艺术是指号,那么人就是艺术,做人是一个制作和创造的过程,学习是一个实践的过程,身体力行的过程,根据实效自我评价、自我调整、自我实现的过程。

说"人是指号",这里有一个重要启示,也许皮尔士本人没有过度关注:人本身是物的存在,随时为自我和他者生产着"物感";人本身是社会产物,父母生养,基因遗传,其原初的存在是他指的存在,是关联的存在,也就是社会的存在;人有思维能力,可以抽象思考,可以用语言交流,可以利用文化来解释。一句话,"人是指号"意味着人必须通过他者他物来存在、来做事、来思考。

人类生于自然,也要回归自然,他们的物性存在决定了他们的物性归属,其物性归属也决定了"人是指号"的意义。万象共生,物物相指,美美与共,这是"人是指号"的自然根据。

"艺术是一堆习惯"

皮尔士说,"人是一堆习惯"。人之成人离不开自然而然的生活体验,离不开不经意的日

[1] 取意马季等相声《五官争功》。
[2] 不仅"一"指向"二",还有"三"在场作出解释。例如,有"绿"的质感存在,它指向绿色交通灯,又解释为交通文化(红灯停,绿灯行,闯红灯罚款扣分……)。当然,按照皮尔士的解释,"一""二""三"会同时在场,很难分出由"一"到"二"到"三"的顺序来——只是为了分析方便才这样做。他的观点和人类学的整体观相合。
[3] 包括自我欣赏,自我扮演作者和观众的双重角色。

常活动,传承风习,随机应变。如果说"人是一堆习惯",那么艺术也是一堆习惯,习惯是物感、他指、解释的堆积。"人是一堆习惯"典型地体现在他们制作的艺术作品之上,艺术家把自己的习惯"浇筑"在艺术品中,制作艺术品的过程,也是再造艺术家本人的过程。

马克思说,历史是在"直接碰到的、既定的、从过去继承下来的条件下创造"的①。同样,实用主义也认为现有认知离不开先前的认知,先前的认知是现有认知的条件。包括艺术实践在内的人的活动,归根结底是社会和文化的习惯,有时直觉,有时自觉,有时不自觉,都打包在习惯中。不过,这个习惯并非一成不变、千篇一律,而是随机应变、创造发展的。生活中的物感、他指、解释变化多端,充满不确定性,在随机"协商"和"碰撞"中达致中和。所以,"人是一堆习惯"和"艺术是一堆习惯"的"习惯",是活态习惯,是开放过程的习惯。

艺术的回归:三性关联

习惯是物感、他指、解释的三性圆融,同时也是一个循环往复的过程。"物感"相当于皮尔士指号系统的"征象"(sign),"他指"相当于"对象"(object),"解释"相当于"释像"(interpretant)。按照皮尔士的定义,第一是征象,第二是对象,第三是释像,三者共同构成三位一体关系,彼此关联,缺一不可。希尔弗斯坦解释说,"第一"是指号载体的性质,"第二"是所指实体的性质,"第三"是信号受指体(entity signaled)和信号发出体(signaling entity)之间关系的性质,即被交流之意义的性质②。

二元哲学倾向于身心分离,区分理性和感性,科学和伦理,把具身性的艺术悬置于理性和科学的思考之外③。回顾中国古人和希腊古人对艺术的理解,身心不分,法用合一。身心、情理原本一致。中国人说"情理",人情与道理都在其中,人情之重是称不出来的,道理之明是讲不清楚的,要靠直觉,靠悟性。"六艺"包括礼、乐、射、御、书、数,可谓"德智体全面发展",其中的"书"又包括"六书",即象形、指事、会意、形声、转注、假借,"六书"能把三性圆融解释得清清楚楚。象形是物感,指事是他指,会意是解释;形声、转注、假借亦不出其左右。汉字的形声构造很好地说明了声音和图像"谁也离不开谁"的关系。西文重声,汉文重形,各有自己的"生态系统"。桥本万太郎分析亚洲语言④,说越往南声调越多,单音节越多,类别词也越多;越往北声调越少,复音节越多,类别词越少。南方的侗语有15个声调,北方的蒙古语没有声调。不过,无论声形之间的关系如何变化,它们都属于"物感""他指""解释"的交融体,哪一个都不可以缺席。再抽象的思维都要借助指号来进行,指号的物感物觉、他指关联和意义解释交融合一,心物不分,形神不离。

① 马克思.路易·波拿巴的雾月十八日[M].中共中央马克思恩格斯列宁斯大林著作编译局,译.北京:人民出版社,2001.
② SILVERSTEIN M. Shifters, linguistic categories and cultural description[M]//BASSO K, SELBY H. Meaning in anthropology. Albuquerque: University of New Mexico Press, 1976:11-55.
③ 过去把音乐、舞蹈、美术称为"小三门"。
④ 桥本万太郎.语言地理类型学[M].余志鸿,译.北京:北京大学出版社,1985.

马化腾著《互联网＋：国家战略行动路线图》（中信出版社 2015 年版）一书呼应国家"互联网＋"计划，指出可穿戴设备成为互联网＋的先锋，会极大改变医疗、健康、体育、游戏等行业的实践和格局。可穿戴设备可以帮助我们迅速了解自己的身体，掌握血压、呼吸、热量等数据，方便我们做交互式游戏，协助我们记录自己的饮食习惯，甚至记录位置和情绪，与外部环境有效地关联起来。可穿戴设备涉及感官技术，是物感、他指、解释的圆融，缺一不可，可谓形神中和，亦可谓向艺术回归，身心不分，情理合一。从维柯关于"诗"即"做"的语源解释，到当下的高端感官技术，构成一个喜剧性的"回归"。人们似乎意识到文字和概念从制作和实践脱离开来的弊端，开始像费孝通先生那样从物感、他指、解释三性合一的艺术发现原初，再一次追求"人的全面实现"。从形神交融到精密分类，从"地天通"到"绝地天通"，再从精密分类回到形神交融，从"绝地天通"到"地天通"，充满喜剧色彩。

就如同格尔茨把民族志分析比作文本分析，盖尔把人类学看作喜剧，充满艺术性[①]。盖尔重读《西太平洋上的航海者》《原始社会的犯罪与习俗》《珊瑚花园及其巫术》等著作，认为马林诺夫斯基的民族志也充满喜剧格调，称其为"喜剧人类学家"[②]。从这个特定的角度说，回归艺术就是回归人类学[③]。音乐、美术、舞蹈具有无限的感染力；抽象思维与喜怒哀乐形影不离。艺术的感染力在于"地天通"，形神联；艺术的可持续性在于临场发挥，变通创新。艺术靠三性圆融的实效证明自己的价值和意义，它同样可以推动"乡愁"背景下的回归：回归"地天通"，重构古典，再造形、气、神三通的优雅。

① GELL A. The art of anthropology：essays and diagrams[M]. Oxford & New York：Burg，2006.
② GELL A. The art of anthropology：essays and diagrams[M]. Oxford & New York：Burg，2006：xii-xiii.
③ 当然也可以从其他角度说回归其他学科，如民俗学。

一种方法论的启示与实践：艺术人类学视野下的日常美学设计探究

荣树云/山东工艺美术学院

近百年来，中国社会类型发生了大变革——由几千年的农业文明进入工业文明，近几十年来，又进入后工业文明。诞生于此的设计艺术学，大量借鉴国外包豪斯（Bauhaus）以来的教育教学理念与方法。21世纪初始，随着中国文化自觉意识的加强、传统文化的复兴，"文化"在设计中的作用被设计师们越来越重视，打造"传统文化品牌""日常生活美学"成为当下设计领域的热点。如果设计界还以"设计论设计"的研究方法和用那些俯视全球的宏大叙事和普世理论来探讨有关全球化视域下的"地方性知识"，势必会带来一场"文化视觉暴力"——文化品牌设计的视觉雷同化。

从文化历史进化的角度来看，交融、扬弃、共存是大趋势。从学科历史的变迁来看，全球视域、学科跨界、理论借鉴，已成为跨专业理解有关社会结构、社会制度变迁、民族文化发展、艺术与生活之间的关系等相关问题的有效方法。尽管设计艺术学与人及社会息息相关，但是艺术设计师在对人类学洞察和方法的利用上却鲜有洞见。笔者认为人类学以社会科学自身发展的规律为依据，立足于"他者"思想的内部文化机制研究，将局部和整体同时放入辩证分析的研究范式，以及直面现实、提问现实、解释现实的田野作业法[1]，在某种程度上扩展并加深了设计艺术学原理对人类社会生活的阐释力度，使设计艺术学（文化品牌设计）研究进入到一个更为广阔的想象空间与社会实践领域。

一、艺术人类学与艺术设计学概念的区分

人类学是在18世纪末期（欧洲启蒙运动时期）作为一个独具特色的领域而出现的人文社会学科，它的出现可以说与工业以及全球化的开始是密不可分的。它以分析田野工作所得的资料为主，运用文化比较的方法，从人的生物性和文化性两大方面来研究人类自身。人类学过去以非西方的原始社会为其研究对象，现在已面向现代都市。人类学家强调田野工作重要性的同时，也注重某一社会群体的社会结构和社会功能的理论与应用的研究，试图发

[1] 荣树云. 论艺术人类学研究方法在艺术学学理研究中的应用[J]. 贵州大学学报（艺术版），2015(4).

现人类社会生活的通则以及组成社会、联系人民的社会关系、观念、价值和信仰等问题[①]。艺术人类学则是用人类学的研究范式讨论人类艺术的现代学科。

伦敦大学人类学专家马林诺夫斯基(Bronislow Malinowski)说:"人类学是研究人类及其在各种发展程度中的文化的科学,包括人类的躯体、种族的差异、社会文明、社会结构以及对于环境之心灵的反应等问题之研究。"[②]美国人类学家维斯勒(Clark Wissler)说,"人类学是研究人的科学,包括所有把人类当成社会的动物加以讨论的问题",以及"人类学是一群由探索人类起源而生的问题之总名"[③]。由此可见,人类学是注重"社会的""文化的""境遇的""演变的""生活的"的一门综合性的学科。人类学为什么以"文化"为研究重点呢?如人类学家泰勒(E. B. Tylor)所说:"文化是一团复合物,包括知识、信仰、艺术、道德、法律、风俗以及其他凡人类因为社会的成员而获得的能力以及习惯。具有社会性、习得性、共享性、整体性、象征性、适应性。"[④]由此可知,人类学家眼中的文化是"生活形式(mode of life)"的[⑤]。

"艺术设计"作为工业革命以来的新概念,以满足人们的日常生活为目的的设计,称为"工艺美术运动",此后出现一系列的设计流派——新艺术运动、现代主义运动、装饰艺术运动、后现代主义运动。从设计史的发展历程来看,设计的目标由满足贵族小众到以满足大众日常生活消费转变。从设计品的现代性来看,它构成并显示了时代的文化特性与地域特性,重视物质文化与生活模式之间的关系,强调设计应从"物"转向"人",从"人"转向"社会的人"。

艺术设计作为日常生活的美学实践,是设计品的社会功能、使用功能、时代审美观的多元重构。设计师在进行设计作品时,更多的是注重设计的创新性、合理性以及如何满足"老板"的需求。从人类学的角度来说,如果把设计品定位为具有艺术与技术含量的人工制品,那么,设计研究与物质文化研究便找到了适当的结合途径:两者都关注人工制品及其在日常生活场景中的艺术与技术的互动关系与社会意义,并由此导向对于社会日常生活研究的关注。

二、艺术人类学研究范式对日常美学设计的启示

设计师们可以通过人类学方法对消费者的日常生活进行"参与性观察",探寻物品的内在含义,运用民族志方法对消费群体日常生活状态进行全方位、动态的感官体验,得出适用于日常生活的美学设计的"消费意识形态"[⑥],而不仅仅是物品的造型和功能设计。一个优秀的设计师需要掌握以下人类学的相关研究方法:

[①] 许正林,祝璇璇.广告和文化人类学经典读本[M].上海:上海交通大学出版社,2016:2.
[②] 林惠祥.文化人类学[M].北京:商务印书馆,2011:4.
[③] 林惠祥.文化人类学[M].北京:商务印书馆,2011:4.
[④] 林惠祥.文化人类学[M].北京:商务印书馆,2011:4.
[⑤] 林惠祥.文化人类学[M].北京:商务印书馆,2011:5.
[⑥] 鲍德里亚.消费社会[M].刘成富,全志钢,译.南京:南京大学出版社,2016:9.

(一) 观看的角度

一直以来,"实用""经济""美观"作为设计领域的三大法则,被设计师奉为圭臬。"象征""文脉""隐喻"却是消费时代设计领域不得不面对的"文化事实"。在艺术界,观看之道成为区分不同学科的显性视角,如从设计学的角度看视觉广告,设计师的任务是如何将产品卖出去,注重的是"噱头";而从人类学的观看角度,视觉广告设计隐含着一种特殊的"炫耀",专门应用于商业性交换,具有无可比拟的社会意义,广告作为一种共时性很强的文化因子,它隐含了一种生活方案、一种人生态度。设计师应该深谙文化的隐喻性,以呈现消费时代"物性礼仪规制生活"[①]的密码。

(二) 研究的范式

1. 田野调查法

人类学的研究方法包括参与观察、民族志、三角观测法、结构与非结构性访谈、比较研究、文献器物研究、定量定性分析法、田野笔记、个案研究法、主位(通过他者的眼光看到文化的多样性)与客位的视角(社会科学的现实观)。

艺术民族志的优势在于,它不是从文本到文本,它要求研究者深入田野,面对现实的社会情景提出问题,因而它的研究是充满实验精神的,是不断地质问、不断地提出问题,它来自社会实践的动态研究,它的发言充满前瞻性、反思性和批判性[②]。以至于,人类学家斯蒂芬·泰勒宣称:"所有田野民族志实际上都是后现代的。"[③]泰勒将"民族志"理解为社会人协力讲故事的文本语境,"在它的一种理想的形式中,将会产生出一个多声部的文本,那些参与者中没有谁在构成故事或促成综合——一个关于话语的话语——的形式中具有决定性的措辞……民族志作者不会聚焦于单声部的表现和叙述……"[④]据此可以理解为,民族志是通过"视觉相对性"的手段形成一种具有诗性的合作式文本,这个文本充满了"符号""隐喻"等语境共识,因为这些民族志文本是由一些"话语碎片"所构成,这些碎片作为一种能唤起人们"有关常识现实的可能世界的创生的幻想,从而激发起一种具有疗效的审美整合"[⑤]。因此,消费时代后现代主义思潮转向下的艺术人类学民族志为传统文化品牌的打造提供了一个全新的视角,这个视角既是整体的,又是深刻的。

以参与观察为特色的田野工作曾经是、现在仍然是界定人类学这一学科的重要标志,它是成为一个人类学家的必要条件。所谓的田野调查,指的是经过专门训练的人类学家亲自进入某一社区,通过直接观察、访谈、居住体验等参与方式获取第一手研究资料的过程,它通

① 鲍德里亚. 消费社会[M]. 刘成富,全志钢,译. 南京:南京大学出版社,2016:9.
② 方李莉,李修建. 艺术人类学[M]. 北京:生活·读书·新知三联书店,2013:245.
③ 巴纳德. 人类学:历史与理论[M]. 王建民,译. 北京:华夏出版社,2006:83.
④ 马库斯. 写文化:民族志的诗学与政治学[M]. 高丙中,吴晓黎,等译. 北京:商务印书馆,2006:166-167.
⑤ 马库斯. 写文化:民族志的诗学与政治学[M]. 高丙中,吴晓黎,等译. 北京:商务印书馆,2006:166-167.

常需要六个月到两年甚至更长的时间①。有关建筑设计,引用王澍本人的话来讲:"在当大家拼命赚钱的时候,我却花了六七年的时间来反省。"正是这六七年时间的反省,使得王澍能够在浮躁的社会和喧嚣的环境中静下心来,细细体验中国传统文化的精髓与魅力,并发掘其与建筑内在的微妙关系,与原住民进行交流、与所有利益者进行多次交流。这使得王澍的建筑作品充满了文化性、艺术性、叙事性。基于田野调查的艺术设计流程如下:

前期调研(目的是搜集明确、具体、无歧义的用户需求,人不是研究的目标对象,对象是在"他定"的环境中构成的人的所需求的体验系统)——基于过程(在视觉研究的基础上产出想法,制作设计原型,并从目标观众那里征求反馈)——概念设计(具备理论的准确性支撑)——设计师与消费者双方对接(避免主观决断,要了解使用者的生活方式、文化模式、使用过程以及工作环境,以此为基础,我们可以更深入地了解他们的需求和问题)——设计品的完成(当代消费分层:日常消费、心理想象消费、社会象征消费)。

2. 文化动态论

文化动态论是马林诺夫斯基在《文化论》之后,对非洲殖民地土著人的研究得出的结论。他看到了一个正在发生文化巨变的社会,看到了文化变迁的现实,由此,提出了人类学上的"从静态的分析转向动态的研究"的范式,这个研究范式实现了"从书本到实地调查,从静态研究到动态研究,并倡导从对野蛮人的研究转向对文明世界的研究"②。这种研究方式又有"究天人之际,通古今之变"的意味。

基于"文化动态论",费孝通在晚年提出"当生存问题解决以后,就是追求生活的美好"③的社会全局发展设想,即如何追求美的、艺术化的生活。有关艺术化的生活,费孝通将其又分为两个层次,一个是精英艺术,一个是大众艺术。精英艺术是指富起来的人,将一部分钱投资到艺术的收藏和参与一些艺术活动中去……艺术家要给这些先富起来的人提供一个新的生活的方向④,以此提高文化修养;大众艺术是指生活还在发展中的群众,艺术家不要脱离群众的生活,要进入群众的生活里面去,了解他们的生活需要的是什么。这就是费先生从两个层次回答当今社会解决物质生活问题后,怎么过"美好生活"的提案,实际上就是艺术化的生活,也是当代提倡的"日常生活美学化"。

由于从清末民初中国国际地位的动摇,到新文化运动再到"文化大革命"的"破四旧",国人对自己的传统文化有种自贬心理,以至产生在中国的城市化过程中有关现在和过去的"适当"关系问题的讨论——建筑是应当以传统为基础还是应当展望未来。像任何伟大的建筑一样,王澍的设计超越了那场争论,产生了没有时间限制、深深植根于自身环境又具有普遍性的人文建筑景观——浙江宁波滕头村滕头馆,一个新乡村模式中的"构造单位"。建筑外观为一座上下两层、古色古香的江南民居,黑白相间的民居风格,其外墙是用年龄全部超过

① 庄孔韶. 人类学通论[M]. 太原:山西教育出版社,2004:247.
② 费孝通,著;方李莉,编. 全球化与文化自觉:费孝通晚年文选[M]. 北京:外语教学与研究出版社,2013:65.
③ 费孝通,著;方李莉,编. 全球化与文化自觉:费孝通晚年文选[M]. 北京:外语教学与研究出版社,2013:268.
④ 费孝通,著;方李莉,编. 全球化与文化自觉:费孝通晚年文选[M]. 北京:外语教学与研究出版社,2013:269.

百年的50多万块废瓦残片堆砌而成,其中包括元宝砖、龙骨砖、屋脊砖等;展馆内厚厚的水泥墙上,凸显的纹理是竹片肌理,这是宁波工匠采用独有的竹片模板制作技艺制成的"竖条毛竹模板清水混凝土剪力墙";馆内布置的"天籁之音"的创意来自中国独特的二十四节气文化,参观者在馆内可以听到不同节气的"天籁之音"。由此看出,王澍以碎片的方式,将中国传统文化符号融入不同建筑材料的巧妙组合中,使得他的作品有着一种独特的象征性和延续性。其实,这是一种用动态的眼光对文化的历时性和社会性的深刻思考。

再如,第57届威尼斯国际艺术双年展——"生生不息"中国馆,其设计理念并未停留在某个分支的学科,而是用交叉学科的动态的眼光来关注传统文化在当代社会的变迁与重构。其中,《师承墙》作品,将苏州非物质文化遗产(刺绣)传承人姚慧芬的作品与王天稳的皮影作品,与当代媒体结合,主旨是呈现"师承文化——礼与俗、雅与俗"的设计理念。暗示当代艺术家只有重新认识自己的传统文化,认识到"师承"的作用,才能避免传统民间艺术美学断代。

美国社会学家大卫·雷·格里芬(David Ray Griffin)在《后现代精神》中提到的后现代主义思潮的另一个特征是"一种新的与时间的关系"。他认为对现代人的救赎,关键在于通过与过去及未来发生联系,来恢复生活的意义,使日趋孤立的人们回到团体之中。还指出建设性后现代精神对过去的回归并非意在回到前现代的传统主义之中,而是要恢复人们对过去的关切和敬意,并与此同时呵护对新事物与未来的积极向往[①]。由此看出,"文化动态论"是基于后现代社会的产物。

3. 从实求知论

从实求知论是费孝通先生在《从实求知录》中提出的。《从实求知录》记录了费先生的学术思想在60年里的发展脉络和发展过程,并记录了他从实际中得到知识的经过。费先生认为获得知识的过程,只有从动态的、实际的调查中才能获得"真"的知识。对于设计来说,没有哪个设计师是坐在办公桌旁就能设计出打动人心的设计的。设计的最终作品只是无数个"从实求知"的设计过程的体验、感悟、领会到水到渠成的"杰作"。以台湾《汉声》杂志为例,"小题大做、细中求全"的工作态度,无论是杂志的内容还是装帧设计,在具体操作时,都遵守着"每次抓住几个小题,然后心无旁骛地做下去,做出深度来"的精神,使得《汉声》杂志成为国内外知名的民俗杂志。

人类学家认为设计是从生活中发现问题的行为,在西方,设计被称为"综合人类学",物品只有放在它生活的环境情景中才既充满效用又充满意义,设计师应借助人类学的方法深入"发现"和"定义"问题。设计师的设计过程不仅仅是坐在写字间的美工,而是深入消费群体日常生活需求的"深描"者,提倡将人类学的理论和方法应用于产品、服务和系统的优化设计之上,成果"既包括精心设计的信息传达方式、产品与体验,也包括提供对人性进行更深层理解的陈述"[②]。设计师应转变角色,以使用者的身份进入动态的实地调查中,摆脱"非用户"

① 格里芬. 后现代精神[M]. 王成兵,译. 北京:中央编译出版社,2011:14-16.
② 唐瑞宜. 去殖民化的设计与人类学:设计人类学的用途[J]. 世界美术,2012(4).

的局外感,将用户体验转变成设计概念。

方李莉师承费孝通先生提出"从实求知"及"走向田野"的思想,她主张中国学者要了解真实的中国社会,需要建构中国自己的完整的艺术人类学理论。而具有价值的理论需要从实践中来,从田野中来。她深刻认识到理论"原本就存在于我们的生活中"[①]。

4. 文化整体论

对于文化整体论的研究最早是由美国人类学家弗朗兹·博厄斯在反对文化进化论的基础上提出的。他认为文化实践只有放在特殊的文化语境中才是可解释的。基于艺术作为社会文化的构成要素之一,艺术人类学特别重视整体性的研究视野,注重对艺术的语境研究和比较研究[②]。对于理解一个艺术现象来说,研究者必须进入一个具体的"场域"中才能观察清楚。因为艺术不是独立存在的,它是一个社会和时代的产物,脱离了这样一个具体的时代和社会语境,我们看到的往往是表面的,甚至是歪曲的艺术事实。

大卫·雷·格里芬是建设性后现代主义的代表人物之一。他认为,在个人与他人、个人与他物的关系方面,后现代主义所强调的是"内在的、本质的、构成性"的关系。他在《后现代精神》中说道,建设性后现代思想是"彻底的生态学的"。而这种生态学思想信奉的实际是一种整体观,即认识到"所有的事物都是相互联系的,我们应当同我们的总体环境保持某种和谐"[③]。

当代社会人们越来越多地提倡"日常设计美学""遗产文化品牌"概念的时候,其实是"建设性后现代主义"视域下呼之欲出的概念,它涵盖了物质与非物质、物与人、人与人的整体观的人类学民族志书写以及艺术人类学的新概念。

图 1 文化菱形理论示意图

在艺术人类学研究范式下的艺术设计师往往比较注重"文化菱形"理论的应用,它包括消费者(文化模式、消费理念、语言、习惯等)、设计者(知识结构、文化底蕴、专业水平、人格特征等)、社会语境(社会价值观、大众消费文化观、公共文化等)、知识传播(媒介的力量、场域的力量、网络文本)、人工制品(如图1)。文化菱形理论旨在研究意义、寻找问题而不在于解决问题或验证理论,它在设计研究中的应用可以很好地为设计师提供一个了解真实的使用者和真实的使用场景的机会,引发设计师超越自己原来所知的思索,以便更真实、更符合使用者需求的设计概念浮现出来。使用者、设计者、消费者不再囿于产品,而是转向对"人"以及"人的文化"的关注。

① 王永健,方李莉. 立足本土立场的艺术人类学研究[J]. 贵州大学学报(艺术版),2014(6).
② 李修建. 论艺术人类学与艺术学学科建设[J]. 云南艺术学院学报,2014(4).
③ 格里芬. 后现代精神[M]. 王成兵,译. 北京:中央编译出版社,2011:6-8.

三、"文脉"与"隐喻"在日常美学设计中的应用

19世纪德国浪漫主义诗人荷尔德林写下《人,诗意地栖居》,该诗的意味虽然与作者的生存景象完全相反,但这是诗人面对工业文明带来的社会异化而发出先知先觉般的提醒——人不应该忘记回家的路,不要索求太多,要记得即使人生充满劳绩,只要善良、纯真与人心相伴,就要心存美好——"诗意地栖居在这片大地上"。基于一种文化的隐喻功能,"诗意地生活"已成为当下人们追求生活品质的一种理念。这种理念已经被许多设计师应用在设计实践中,设计出来的作品,具有一种向回看的"隐喻"。这种"隐喻"在亚里士多德看来,它突破了艺术之"美好的形式",成为"艺术本质"的一个标志,如他在《诗学》里说的:"迄今最伟大的事情就是善于使用隐喻,这无法从他人身上学到而且也是天才的一个标志,因为好的隐喻包含了对不同事物中的相似之处的直觉。"也许,这就是对艺术家的一个最严格的要求,也是众多艺术家所向往的才能。与其说,对隐喻的运用是一种天才,不如说那是艺术家或设计大师对它所面对的文化的谙熟与运用自如。

"隐喻"作为一种设计手法,源自20世纪60—70年代的后现代设计运动,它最早出现在建筑领域,后来逐渐发展到平面设计、产品设计等领域,它的特点就是文脉主义、隐喻主义与装饰主义。这种设计理念在拥有深厚传统文化的中国,得到了很好的发挥。如:贝聿铭设计的日本美秀博物馆、王澍的中国美术学院象山学院、吕胜中设计的"招魂堂"等。他们的设计路径,不是对形式的追求,而是去挖掘当地的文脉,寻找与之相同的"隐喻体",然后,将视觉表现技巧与视觉主题相结合。在"招魂堂"变幻的情境中,吕胜中最大的贡献就在于:对"小红人"这种中国民间艺术形象的一个典型符号,通过组合、拼接、并置等种种技术手段,使它从民间艺术中解放,并从人们惯有的审美惰性中突围出来,把一个极具个性化的符号变成了有温度和情感的象征物,也使中国民间艺术作为一种当代艺术资源得到更大的认可和展示空间。时至今日,"小红人"作为一种艺术资源并不是吕胜中的私有物,悬疑的是:我们面对这种公共的传统艺术资源,能有多大的自信,又能有多大的内在力量去面对和挖掘?

四、总结

日常设计美学作为社会体系的,不仅仅具有"漂亮"的形式,而且具有"引导性"传递人类生存的普世价值观、正确的消费观等社会功能。日常生活美学设计作为文化体系的,需从通俗文化中寻求灵感,要对地方性文脉进行深入挖掘,从当地人的日常生活中感受文化模式对人的精神层面的塑造。一些广告专家和研究员发现,宗教、传统文化的世俗化可能是一种拓宽其象征意义的方法,有时能提供给广告商震撼观众的"原料"。

在物质消费极大丰富的今天，马尔库塞说：大众文化创造了"单向度的人"，也就是只知物质享受、不会思考的人，而人类学的学科理念教人学会反思。艺术人类学家提倡将"艺术"放置在社会体系之文化语境中，从强调艺术设计产品作为"物"的群体性之表征意义，到追问艺术设计品与生活的关系，再到重视艺术设计产品的生产与再生产过程的生态链条完整性等一系列艺术设计文化问题的研究，以此来建构适用于全人类的、非西方中心主义的研究范式，这将为设计艺术学研究范式的转型提供可能性。

乡村振兴与中国传统艺术在乡村生态的重构

王廷信/东南大学艺术学院

经过百余年现代化的洗礼,中国传统艺术在乡村的生态已经发生了重大变化。这种变化直接导致城乡结构失衡、城乡差距拉大,进而导致传统艺术在中国乡村的式微,改变着传统艺术在乡村的生存方式,也深刻影响着乡村民众审美趣味的变化。那么中国传统艺术的生态究竟发生了怎样的变化?2018年的中央一号文件为中国传统艺术在乡村生态的重构提供了怎样的契机?在国家乡村振兴战略实施过程中怎样重构传统艺术的生态?本文试针对这些问题略作探究。

一、中国传统艺术在乡村的生态特征

中国传统艺术在乡村的生态主要是由乡村传统文化、乡村文化的组织形式、乡村民众在民俗习惯中所养成的文化需求组成的。而这三者也是在漫长的农耕社会逐步积累起来的。

中国乡村文化是以农耕为特色的自给自足的文化,这种文化的特点集中体现在以耕作方式较为直接地向自然索取生活资料,按照春夏秋冬的自然节奏变化调节生产与生活,以宗族为基础调节人际关系,以社为单元管理社会生活。其日常生活主要体现在节日庆典、神灵祭祀、婚丧嫁娶、居室建筑、日常交往诸方面,乡村民众的社会价值也集中体现在这些方面,而扎根于乡村的传统艺术正是在为这些日常生活服务的生态环境中生存的。

在为这些日常生活服务过程中,传统艺术对于乡村的价值主要体现在如下三大方面:

第一,体现宗族或村社的经济实力。艺术在乡村是一种奢侈品,一个宗族或一个村社能否自己创造艺术或邀请艺术家表演艺术,是其经济实力的集中体现。以丧葬为例,经济条件较好的宗族或社区在丧葬仪式上一方面可以有自己的锣鼓队用来捧场,另一方面可以邀请到规模较大的锣鼓队或技艺精湛的戏曲艺人前来表演。丧葬是乡村经常举行的活动,仪式性很强。丧葬活动除了对于锣鼓和戏曲艺术的消费之外,还有对以纸作为代表的民间工艺如花圈、纸幢、楹联等的消费。经济实力较强的家庭、宗族或社区,其丧葬活动就较为隆重,消费的艺术类型较多,艺术品质较高。其他仪式或节日活动也是同理。

第二,体现宗族或村社的社会地位。在传统乡村,宗族或村社的社会地位主要体现为凝

聚力、生产力、交往力以及在此基础上的其他综合素养,如知识素养、技能素养、礼仪素养等,是一个宗族或一个村社综合实力的体现,也是对其他宗族、其他社区的影响力的体现。中国乡村的宗族或村社经常借助艺术来表述自身的社会地位。因此,社会地位较高的宗族或村社对于艺术的需求量往往较大,消费能力往往较高。倘若一个村子有多个大家族,它们之间也经常互相攀比,村社与村社之间也会在艺术消费品位和消费能力上进行比拼。宗族、村社之间的你追我赶,会为艺术在乡村的展演提供更多的机会。

第三,体现村社神庙的社会影响力。在传统乡村,佛教寺庙、道教宫观以及其他各类神庙均有较强的社会影响力。而这种影响力主要体现在信众多寡、香火的旺盛与否。信众较多、香火较旺的神庙对于艺术的消费品位较高,能力也相对较强。乡村神庙一般都有戏台,所以,以戏曲为代表的表演艺术是乡村神庙体现其社会影响力的主要艺术形式。每逢庙会,乡村神庙都会邀请戏班前来演出,一方面是以朴素的感情酬谢神灵,另一方面也为民众带来娱乐机会。乡村民众在神庙免费看戏,热情很高,从而成为传统民间艺术的主要接受者。

上述三大方面构成了乡村艺术生态的支柱,也构成了乡村艺术生态的基本生态。乡村艺术基本上是在满足这三大需求的基础上生存的。

中国乡村文化生存于自给自足的封闭文化生态圈内。随着现代化的崛起,这种自给自足的封闭文化生态圈逐渐被打破。打破这种生态圈的主要是代表国家力量的现代行政基层管理组织的渗入。

在乡村,传统文化的基础是以血缘为纽带、以家族为组织形式的宗族文化。超越宗族文化的是社,社是用来祭祀土地神的重要组织,它包括宗族,但不限于某一宗族。社的作用体现在以乡村不同区域为单位,针对生活需求及各类乡村社会活动的组织形式。社是中国农耕文化在组织形式上的集中体现。它所包含的内容十分广泛,也统摄着乡村的文化组织。举办节日庆典、祭祀礼仪、婚丧嫁娶、文艺表演都被纳入社的管理范围。在北方乡村,由社组织的活动带有一定的强制性质,再大的宗族势力也不能压倒社的管理。但随着现代化进程的推进,现代行政基层管理组织向乡村的强力渗透,宗族文化渐渐衰落,社也渐渐消逝。现代行政体制打破了封闭式的乡村文化生态圈,进而打破了乡村传统艺术曾经依赖的文化根基。

在这种变化过程当中,最突出的表现是乡村的优秀人才逐渐涌向城市。经过百余年的变革,城市变得越来越强大,许多乡村已进入空巢状态,留下的大都是鳏寡孤独、老弱病残,以及文化程度不高、又缺乏进入城市务工能力和机遇的中青年农民。面对人才匮乏的现状,不少现代行政基层管理组织已经没有多少实力发展乡村文化。所以,现代文化从总体上忽略了乡村传统文化的价值,导致乡村传统文化生态的失衡。曾在乡村广为流行的戏曲、曲艺、鼓乐、民间工艺美术趋于衰落,而源自城市的艺术形式则以多种方式渗透到乡村,从而改变着乡村的审美趣味,以电影、电视为代表的现代城市时尚流行艺术成为改变乡村审美趣味的主力军。与之相伴随的是,在许多乡村,西洋鼓乐渐渐超越了中国传统的鼓乐,西方模式的日常器用渐渐代替了中国传统器用,西式服装渐渐代替了中国传统服装,就连西式建筑也

渗透到中国乡村。留在乡村的除了饮食习惯外,生产方式、交往方式、艺术消费方式等涉及传统文化生态的事物都发生了巨大变化。

二、2018年中央一号文件所带来的契机

2018年2月,中共中央办公厅、国务院办公厅颁发《关于实施乡村振兴战略的意见》(即2018年中央一号文件,简称《意见》)①。该《意见》为乡村文化建设提供了契机,也为中国传统艺术生态在乡村的重构提供了良好的路径。

《意见》指出:"坚持乡村全面振兴。准确把握乡村振兴的科学内涵,挖掘乡村多种功能和价值,统筹谋划农村经济建设、政治建设、文化建设、社会建设、生态文明建设和党的建设,注重协同性、关联性,整体部署,协调推进。"《意见》摆脱了以往一号文件在解决农民增收、农业发展、农村稳定等"三农"问题时单纯关注"农"字本身的局限性,坚持全面振兴,而非局部振兴,把乡村振兴与国家"五位一体"的战略有机结合,让"五位一体"的治国方略渗透到乡村振兴战略的实施过程中,要求整体部署、协调推进。其中,对于文化的重视成为一个亮点。

《意见》中涉及"文化"概念共35次,并对文化有专节阐述。《意见》指出:"传承发展提升农村优秀传统文化。立足乡村文明,吸取城市文明及外来文化优秀成果,在保护传承的基础上,创造性转化、创新性发展,不断赋予时代内涵、丰富表现形式。切实保护好优秀农耕文化遗产,推动优秀农耕文化遗产合理适度利用。深入挖掘农耕文化蕴含的优秀思想观念、人文精神、道德规范,充分发挥其在凝聚人心、教化群众、淳化民风中的重要作用。划定乡村建设的历史文化保护线,保护好文物古迹、传统村落、民族村寨、传统建筑、农业遗迹、灌溉工程遗产。支持农村地区优秀戏曲曲艺、少数民族文化、民间文化等传承发展。"《意见》对农村优秀传统文化要"传承、发展、提升",要把乡村文明作为立足点,吸收城市文明和外来文化优秀成果,让乡村文化得以"创造性转化、创新性发展",从而为传统文化转化发展提出了指导性方法。对于城市文明和外来文化优秀成果的吸收,是在中国乡村文明立足点上的吸收,而不是用之直接改造乡村文明。这种提法体现出《意见》的理性精神。针对农耕文化,《意见》要求保护和合理适度利用,重视农耕文化所蕴含的思想观念、人文精神、道德规范,充分发挥农耕文化在现代乡村的重要作用。这些都不同于以往的一号文件,更不同于以往政府针对乡村文化的态度,而是在尊重乡村文化农耕特质的基础上强调"保护和合理适度利用"。所以,《意见》为乡村文化振兴,也为中国传统艺术生态在乡村的重构提供了良好的契机。

2018年9月,中共中央、国务院印发了《乡村振兴战略规划(2018—2022年)》(简称《规划》)②。《规划》专辟第七篇对"繁荣发展乡村文化"进行设计。该篇共分三章进行叙述,分别是加强农村思想道德建设、弘扬中华优秀传统文化、丰富乡村文化生活。在"弘扬中华优秀传统文化"一章,《规划》强调要保护利用乡村传统文化、重塑乡村文化生态、发展乡村特色

① http://ydyl.people.com.cn/n1/2018/0205/c411946-29805159.html.
② http://politics.people.com.cn/n1/2018/0926/c1001-30315263-2.html.

文化产业。在"丰富乡村文化生活"一章,《规划》强调要健全公共文化服务体系,增加公共文化产品和服务供给,广泛开展群众文化活动。《规划》在《意见》的基础上为2018年至2020年《意见》的实施设计出操作性蓝图。

《规划》在论述保护利用乡村传统文化时指出:"实施农耕文化传承保护工程,深入挖掘农耕文化中蕴含的优秀思想观念、人文精神、道德规范,充分发挥其在凝聚人心、教化群众、淳化民风中的重要作用。划定乡村建设的历史文化保护线,保护好文物古迹、传统村落、民族村寨、传统建筑、农业遗迹、灌溉工程遗产。传承传统建筑文化,使历史记忆、地域特色、民族特点融入乡村建设与维护。支持农村地区优秀戏曲曲艺、少数民族文化、民间文化等传承发展。完善非物质文化遗产保护制度,实施非物质文化遗产传承发展工程。实施乡村经济社会变迁物证征藏工程,鼓励乡村史志修编。"《规划》明确指出要把保护农耕文化作为一项工程,要求挖掘农耕文化的内涵,发挥农耕文化在乡风民风建设中的作用,划定底线保护农业遗迹,传承传统建筑文化,将历史记忆等具有农耕文化特点的精神融入乡村建设与维护活动中。明确支持乡村地区优秀文化艺术,强调在乡村建设过程中借助旧迹征藏保存乡情乡愁。《规划》力图保护乡村文化的底色,在发掘乡村文化内质的同时让其在乡村建设中发挥重要作用。

《规划》在涉及重塑乡村文化生态时指出:"紧密结合特色小镇、美丽乡村建设,深入挖掘乡村特色文化符号,盘活地方和民族特色文化资源,走特色化、差异化发展之路。以形神兼备为导向,保护乡村原有建筑风貌和村落格局,把民族民间文化元素融入乡村建设,深挖历史古韵,弘扬人文之美,重塑诗意闲适的人文环境和田绿草青的居住环境,重现原生田园风光和原本乡情乡愁。引导企业家、文化工作者、退休人员、文化志愿者等投身乡村文化建设,丰富农村文化业态。"在此,《规划》强调乡村文化符号、民族特色文化资源的重要性,强调要走"特色化、差异化"发展之路,避免了以城市标准改造农村所造成的"千村一面"的不良现象。《规划》强调形神兼备的导向,让乡村在保持原貌和格局的基础上,"重塑诗意闲适的人文环境和田绿草青的居住环境,重现原生田园风光和原本乡情乡愁",让乡村更像乡村,让乡村更适合乡村民众的生产与生活特点。同时,《规划》强调引导多种力量投身乡村文化建设,有力地弥补了乡村文化建设人才匮乏的现状。

《规划》在涉及发展乡村特色文化产业时指出:"加强规划引导、典型示范,挖掘培养乡土文化本土人才,建设一批特色鲜明、优势突出的农耕文化产业展示区,打造一批特色文化产业乡镇、文化产业特色村和文化产业群。大力推动农村地区实施传统工艺振兴计划,培育形成具有民族和地域特色的传统工艺产品,促进传统工艺提高品质、形成品牌、带动就业。积极开发传统节日文化用品和武术、戏曲、舞龙、舞狮、锣鼓等民间艺术、民俗表演项目,促进文化资源与现代消费需求有效对接。推动文化、旅游与其他产业深度融合,创新发展。"《规划》把现代文化产业模式引入乡村文化建设,强调乡土文化本土人才的发掘和培养,大力推动在农村地区实施传统工艺振兴计划,开发传统节日文化用品和民间艺术、民俗艺术表演项目,强调文化资源和现代消费需求的对接,将文化旅游与相关产业深度融合。这些做法既是对国内外已有文化产业成功经验的借鉴,又有其以人才为支撑、以产品为核心、以资源与消费

对接的主导思想。

《规划》在论述丰富乡村文化生活时指出,要"按照有标准、有网络、有内容、有人才的要求,健全乡村公共文化服务体系"。强调高标准建设、强化网络保障、以公共文化产品和服务供给作为实质内容,着重强调培育挖掘乡土文化本土人才,支持乡村文化能人,加强创作队伍的培养。《规划》强调鼓励开展群众性节日民俗活动,充分体现节日民俗活动在乡村文化建设中所创造的生态支撑作用。

《规划》是在《意见》的基础上针对未来五年的乡村振兴进行谋划,是对《意见》的进一步细化。无论是《意见》还是《规划》,一个突出的特点就是对传统文化的高度重视。这种做法为中国传统艺术在乡村的生态重构提供了优越的条件。

三、如何借助乡村振兴战略重构中国传统艺术在乡村的生态

那么,如何借助乡村振兴战略重构中国传统艺术在乡村的生态?

首先,要在认识上转变观念,重新发现中国传统艺术原有生态的价值。要充分意识到以家庭为基础、以宗族为单元的生活方式依然在乡村起着重要的作用。因此,可以合理调动家庭、宗族的积极性,鼓励家庭、宗族对于传统节日、传统民俗的重视,鼓励家庭、宗族在不事铺张的前提下积极参与传统艺术的创作、积极消费传统艺术。当下有不少乡村都在这方面有尝试,十分有效。但也有个别地区对于传统民俗的价值认识不足,出现了简单武断取缔民俗活动或按照行政指令改造民俗活动的现象。也要意识到乡村民俗信仰对于乡村民众生活的重要性,意识到民众与民俗文化之间的天然联系。所以,可以鼓励乡村神庙在坚持正能量的前提下积极为传统艺术提供更多的资金,创造更好的环境。例如2018年4月,笔者带领学生在山西省河津市考察民间文化时,发现目前该市连伯村对于高禖庙的管理,就是由热爱庙务的老年村民义务管理,在春秋庙会、春节、元宵节等重要节日,高禖庙都要利用香火钱邀请蒲剧戏曲班社前来演出,吸引了大量观众。河津电视台也看上了高禖庙的观众优势,经常借高禖庙戏台办以民间传统艺术为特点的文艺栏目。这是一种尊重传统文化价值的做法,是顺应文化规律的做法,也是一种把民俗文化转化为现代社会价值的可贵做法。

其次,要重视让传统文化与现代公共文化服务体系有机结合,让传统艺术在这种结合的机制中赢得活力。新中国成立以来,对于乡村公共文化服务体系的建构十分重视。但这些服务体系多数未注意到乡村文化自身的特点和需求。所以,许多文化设施很不接地气。譬如不少建于乡村的图书馆很少有人光顾,因为乡村已没有多少人有兴趣、有意识读书,也缺乏引导乡村民众阅读图书的人才与机制,许多乡村图书馆甚至缺乏专门的管理人员。在中国乡村,与神庙脱离的乡村戏台,也因戏台的孤立存在而很少有戏可演,多数戏台处于废弃状态。戏台与神庙在位置上的游离,一方面让戏台与神庙信众脱离而缺乏人气;另一方面让戏台缺乏资金支撑,无戏班光临。在新的时代,尤其是国家如此重视传统文化的时代,要有意识地让传统文化与现代公共文化服务体系有机结合,让传统艺术在这种结合的机制中获

得展演的机遇。譬如,可以成立与乡村文化需求紧密联系的乡村民间组织,让公共文化服务设施由乡民组织来管理,让一些传统节日植入公共文化服务体系当中。例如我们在河津市上市村考察时,就发现该村设有六个民间协会,其中戏迷协会、楹联协会就是特别接地气、特别能够满足乡村文化需求的民间组织。河津市上市村的戏迷协会每年阴历十一月起开始排戏,戏班成员由干部、工人、农民、教师等身份的人员组成,均为业余演员。这些成员都能克服重重困难,于每天晚上七点准时在上市村集合排戏,直到次年元宵节期间上演数天,每场演出的观众人数能达到上千人。这是一种借助民间组织自发从事艺术创作和表演活动的做法,是一种在自发创作艺术和表演艺术的过程中愉悦身心的做法,既活跃了乡村文化气氛,又让传统戏曲在现代乡村的发展赢得了机遇。

再次,要建立通道,让城市艺术人才回流乡村,并在此过程中让城市艺术的组织方式、创作方式和消费方式影响乡村。譬如,可以利用新乡贤或凤还巢制度,让本土出生又在城市有较高艺术造诣的人才关注乡村、关注家乡艺术建设,为传统艺术在乡村的扎根出谋划策。可利用文化扶贫的通道,让城市艺术人才为乡村艺术建设贡献力量。也可以主动在乡村为城市艺术家提供优良条件,如创作基地、创作工作室,让乡村民众能够直接感受城市文明、城市艺术、城市艺术家,并从中汲取营养丰富自己。还可以创设城市人才回流乡村的通道,在乡村培养传统艺术的专门人才,提升传统艺术的创作品质,培育乡村民众消费艺术的习惯,打通乡村传统艺术产品的销售通道,让乡村艺术家能够在创造艺术的过程中体会到艺术的经济价值。例如河北省阜平县崔家庙陈集村的剪纸,就是由王万田老先生于20世纪50年代去天津西关万盛栈1号花样铺学艺,1962年回到家乡,把学习的剪纸技术教给乡亲们,并对所用工具进行改进,弃剪操刀,改为制版雕刻,形成了风格独特、别具魅力的阜城剪纸。进入21世纪,在阜平县委县政府的支持下,阜平剪纸以陈集为中心,已经形成了包括小息村、大息村、普城寺村在内的四个剪纸专业村,辐射到周边两市四县十几个乡镇四十多个村庄,剪纸成为一个巨大的产业。这些产品在北京、上海、广州、香港以及新加坡、韩国等30多个国家和地区都非常畅销。剪纸已经成了阜平全县的文化产业名片,目前从业人员已达上万人,年收入近亿元[1]。

最后,要以传统文化为纽带发展乡村旅游,让传统艺术生态借助乡村旅游有效布局。乡村旅游是乡村振兴战略中的有机组成部分。在这方面,日本的经验可以借鉴。日本乡村节庆活动大致可以分为两类:一类是法定的民间传统节日,例如春节、端午、七夕、盂兰盆节等;另一类是展示传统文化、具有地方特色的"祭",如神社祭、丰年祭、稻神祭等,多数起源于农业祭祀和迎送鬼神,具有一定神秘性,许多已演变成旅游节庆活动。例如,夏天盂兰盆节期间,许多乡村都在广场上临时搭建高台,返乡团聚的人们围绕着它载歌载舞,演唱民谣、弹三弦琴、敲大鼓、跳民间舞蹈等,并燃放绚丽的焰火。节庆活动集中展示了地方传统的音乐、舞蹈、服饰、宗教仪式、生产劳动等文化元素,已成为吸引游客的重要形式[2]。自20世纪中期以

[1] 阜城剪纸从民间作坊走向国际市场 小窗花剪出大气候[N/OL].衡水日报,2011-11-27.http://hs.hebnews.cn/2011-11/27/content_2401756.htm.
[2] 伍乐平,肖美娟,苏颖.乡村旅游与乡村文化重构:以日本乡村旅游为例[J].生态经济,2012(5):154.

后,随着日本社会的进一步西化,传统文化也在衰落,一些地方开始发展乡村旅游,不少传统艺术借助乡村旅游开始复兴。例如位于东京西本群马县北端的水上町经过 20 多年的发展,已形成以保存史迹、继承手工艺传统、发扬日本饮食文化为基本方针的"工匠之乡"。这里聚集了"人偶之家""面具之家""竹编之家""茶壶之家""陶艺之家"等 20 多个传统手工艺作坊,占地总面积 350 公顷,共有 4 个村落。游客可以现场观摩和体验各类民间工艺。1998 年至 2005 年间,每年来"工匠之乡"的游客已达 45 万人,24 家"工匠之乡"的总销售额已达 3116 亿日元(约合 271 万美元)①。

中国近年来也很重视乡村旅游。2010 年 8 月,农业部、国家旅游局联合下发了《关于开展全国休闲农业与乡村旅游示范县和全国休闲农业示范点创建活动的意见》②,该意见指出:"乡村旅游是以农业生产、农民生活、农村风貌以及人文遗迹、民俗风情为旅游吸引物,以城市居民为主要客源市场,以满足旅游者乡村观光、度假、休闲等需求的旅游产业形态。发展休闲农业与乡村旅游是我国经济社会现实发展的客观需要,对推进我国农业转变发展方式、优化调整农业和农村产业结构、促进农民就业增收、建设社会主义新农村、扩大内需、统筹城乡发展以及拓展旅游业发展空间具有重要的意义。"2015 年 2 月 1 日中共中央、国务院颁发的《关于加大改革创新力度加快农业现代化建设的若干意见》③(2015 年中央一号文件)也特别强调了乡村旅游的重要性:"积极开发农业多种功能,挖掘乡村生态休闲、旅游观光、文化教育价值。扶持建设一批具有历史、地域、民族特点的特色景观旅游村镇,打造形式多样、特色鲜明的乡村旅游休闲产品。加大对乡村旅游休闲基础设施建设的投入,增强线上线下营销能力,提高管理水平和服务质量。研究制定促进乡村旅游休闲发展的用地、财政、金融等扶持政策,落实税收优惠政策。"近年来,中国大地也涌现出不少借助乡村旅游发展传统艺术的典型案例,不少乡村在发展旅游业的过程中,使民间表演艺术、民间工艺获得了发展机遇。南京市江宁区目前以乡村旅游为契机,建设了数十个美丽乡村,大力发展乡村旅游,把乡村旅游、农产品创意开发与销售、手工艺开发与销售有机结合,让传统工艺在乡村旅游发展的过程中获得了生存机遇。每到节假日,都会吸引大量城市游客前来观光,取得了良好的社会效益和可观的经济效益。

总之,在中国社会发展的良好态势下,在国家对于城乡结构调整的过程中,尤其在 2018 年中央一号文件所提出的乡村振兴战略实施过程中,中国传统艺术在乡村的生态将会得到有力改善。我们有必要高度重视乡村振兴战略,并在该战略实施过程中为中国传统艺术在乡村生态的重构探好路、布好局。

① 乡村旅游:创意化的休闲聚落模式[EB/OL]. http://www.360doc.com/content/16/0518/07/2387161_560052316.shtml.
② 中华人民共和国农业农村部[EB/OL]. [2010 - 08 - 01]. http://www.moa.gov.cn/govpublic/gk/201008/t20100804_1612014.htm.
③ 中华人民共和国中央人民政府[EB/OL]. [2015 - 02 - 01]. http://www.gov.cn/zhengce/2015-02/01/content_2813034.htm.

艺术人类学的使命
——兼议人类学与艺术学的关系

王 东/南京信息工程大学

艺术人类学既是人类学发展的产物，也是艺术学研究深化的一种需要。艺术人类学在欧美20世纪60年代迎来复兴，在中国90年代迅速崛起，给艺术学和人类学的发展均提供了新活力。2011年4月，艺术学从文学门类下独立出来，形成了艺术学理论、音乐与舞蹈学、戏剧与影视学、美术学、设计学等一级学科，也迎来学科发展的大好时机。那么，艺术人类学与艺术学、艺术人类学与艺术学理论应该保持何种关系，则在新形势下是一个需要考察的问题。

一、分歧：人类学与艺术学

社会或文化人类学，狭义的人类学（anthropology），诞生于19世纪中期，其关注的是人类群体，即地球上各种人群的共性与差异。这一文化整体观念奠基于学科经典建设时期，也基本贯穿始终。因此人类学涉及领域很广，诸如解剖学、生理学、心理学、经济学、语言学、艺术学等，是跨领域综合研究[1]。其考察的问题也是全景式的人类社会生活文化，"想要发现人类何时、何地以及为何出现在地球上，他们如何和为何要发生变化，现代人类的生物和文化特征如何及为何会有差异"[2]。其中如果涉及个人，也都需要放到诸如奇异长相、奇风异俗、独特信仰、社会组织运行方式等群体或种族中考虑，一般不会认为这是某个人的创造性工作和需求。"在人类学家的眼里，原始艺术家的艺术创作，根本不是个人的自由创造。他们只是严格地按照传统的程式依样画葫芦——他们并不按照审美设想来创作，而是考虑宗教仪式的功能"[3]。近来，人类学家尽管"在更复杂和更大的社会里开展研究工作，其调查的焦点已经从整体社会的视角转移到更小的单元，比如邻里、社区、组织和社会网络"，但是，他们"对整体的关注度依然强烈"[4]。

[1] 博厄斯. 人类学与现代生活[M]. 刘莎,谭晓勤,张卓宏,译. 北京:华夏出版社,2006:3-4.
[2] 卡罗尔·恩贝尔,梅尔文·恩贝尔. 人类文化与现代生活[M]. 周云水,杨菁华,陈靖云,译. 北京:电子工业出版社,2016:2.
[3] 方李莉. 走向田野的艺术人类学研究:艺术人类学研究的方法与视角[J]. 民间文化论坛,2006(5).
[4] 卡罗尔·恩贝尔,梅尔文·恩贝尔. 人类文化与现代生活[M]. 周云水,杨菁华,陈靖云,译. 北京:电子工业出版社,2016:4.

人类学的诞生虽然有着想通过理解其他各个民族和种族的文化和生态,来增强交流和避免民族之间的误解,体现着这一群体的平等主义的普世价值观。但是,因为从事人类学学科建设和研究的人员都是欧美发达国家的精英,学科创建之时,殖民主义文化占据主流,所以,人类学诞生之初的殖民色彩和不平等世界观非常明显,或者说人类学就是殖民主义的文化成果之一。这可以从人类学的研究对象——非西方、非主流文明的社会和部落——显示出来,比如"原始社会""原始部落"的用词,就暴露了一种西方中心主义观念。这种观念是内在的、几乎是贯穿始终的,具体的文化比较方法和微观的平等姿态都无法抹除西方与这些原始社会群落的沟壑。因为这样,近来一些人类学家开始对"原始的"(primitive)、"部落的"(tribal)、"非西方的"(non-Western)及"传统的"(traditional)等词语持保留意见,认为"'原始艺术'一词挫败了大多数人类学研究的精神",这些研究应该"力争呈现相关作品的微妙和复杂之处",因此西尔弗采用"民族艺术"(Ethnoart),[1]而罗伯特·莱顿(Robert Layton)则在《艺术人类学》中表述为"近代小型社会"(small-scale societies),主要是想祛除"原始社会"(Original society)、"原始艺术"(Primitive art)带有的时间性和进化的意思,同时也认为"原始社会"难以准确说明人类起源(4万年前)的人类社会状况,更难以尽述现存于世界各地的土著社会和前文明社会部落[2]。还有更多的学者使用"无文字社会"(nonliterate societies),以至《麦克米伦人类学词典》(1986年第一版)对"艺术人类学"词条作了一个较为经典的说明:"人类学家们把注意力集中在无文字社会的艺术的研究上,并且也研究那些属于民间文化或者属于某种有文字的优势文化里面的少数民族的艺术传统。"[3]这一概念似乎能概括原始社会、前文明社会,乃至现在的一些部落种群社会。

人类学的研究内容主要是原始社会、小型社会的整个运行方式、文化风俗、思维习惯、情感伦理等诸多文化现象,是对一个整体异域社会状况的考察,其中涉及具体的个人、事件、物、行为,都会往种群、社会集体文化上思考,而很少考察其中的个性问题。卡罗尔·恩贝尔(Carol R. Ember)和梅尔文·恩贝尔(Melvin Ember)认为,人类学区别于其他学科的独特之处,除了对异域文化独特的好奇心,还有就是其研究范围和整体观,"人类学家对世界各地的各种人群都感兴趣,……对各个时期的人类都感兴趣,包括从数百万年前直到现在的人类",其目的是要作出有关人类的一般性结论,以及对文化或生物学特征的解释,均应该能够适用于任何时空范围内的人群或人类,而不仅仅是一小群人[4]。"将社会作为一个整体来观察""将每个社会放在与其他社会的联系中进行考察"是人类学区别于其他社会科学的方法和视野[5]。

另外,人类学在"二战"后由马林诺夫斯基、拉德克利夫-布朗倡导的"长期田野调查方法

[1] 西尔弗. 民族艺术[M]//李修建. 国外艺术人类学读本. 北京:中国文联出版社,2016:61.
[2] 莱顿. 艺术人类学[M]. 靳大成,等译. 北京:文化艺术出版社,1992:1-4.
[3] 转引自:郑元者. 艺术人类学的生成及其基本含义[M]//王廷信. 艺术学的理论与方法. 南京:东南大学出版社,2011:277.
[4] 卡罗尔·恩贝尔,梅尔文·恩贝尔. 人类文化与现代生活[M]. 周云水,杨菁华,陈靖云,译. 北京:电子工业出版社,2016:21.
[5] 巴纳德. 人类学历史与理论[M]. 王建民,刘源,许丹,等译. 北京:华夏出版社,2006:6-7.

取代了以往由非专业人士所做的风俗记录和研究",成为人类学的标志性方法,能够更好地进行"社会组织的共时研究和对社会结构的比较研究"①。"'一战'以后,长期而深入的田野调查才逐渐发展起来,并成为'二战'以后公认的'人类学'的田野特点"②。可见,这种方法与研究对象、研究内容非常相谐,人类学特别推崇这种方法。阿兰·巴纳德就赞美了马林诺夫斯基的这种方法,认为创立了"参与观察"的传统,使得"人类学作为填补田野民族志细节的学科,要概括具体社会,并对这些社会与其他社会进行比较;不对过去进行臆测,阐述社会体系如何发挥功能;不强调个体行为,而寻求更宽泛的模式;而最重要的是,将部分组合在一起,以理解社会结构要素如何在彼此关系中发挥功能"③。我们可以从马林诺夫斯基自己对方法的自信中感受:"由受过专业学术训练的人开展的土著民族之研究,毋庸置疑地证明,科学而有组织地调查甚至比最优秀的业余爱好者的研究会有更丰富而且品质更佳的结果。尽管不是全部,但绝大多数现代科学报告,向我们展开了相当新鲜而又令人意想不到的土著生活面貌。他们以一种清晰的轮廓,给我们提供了野蛮人社会制度的图景,其巨大、复杂的程度常常令人咂舌;这些报告还将土著人在其宗教、巫术信仰及实践中原本如此的景象带到我们面前。这就使得我们比以前任何时候都更能深入洞察土著人的心灵世界。"④

不过,不管如何用不同的概念,也不管人类学在观念上的变化和研究方向上的调整⑤,人类学的研究对象都主要是诸如非洲布须曼人、澳大利亚土著、因纽特人等小型无文字的社会群落,是由"一战"前经典时期人类学所奠定的,带有比较和不平等的"原罪"。其研究内容是社会结构及其组织运行,"这个时代的西方人类学,与其他社会科学门类形成了分工:其他研究人的'科学'依据自然科学原理剖析西方社会内部的财政、市场及社会,而人类学则被定义为对非西方——主要是部落社会的研究"⑥。这种情况,即便在后来的艺术人类学研究,也基本没有改变。即便是考察现代生活和文化的冲突,我们也应当要在这些原始部落的参照比较下进行,从而具有了一个人类学的视野和观点⑦。相形之下,艺术学研究则是强调个性的,其研究对象、内容和方法有着明显的分歧和差异。

艺术学的研究对象是艺术,包括艺术现象和艺术作品及其相关的规律、分类、创作、传播、影响、接受等一系列问题。19世纪末,自然主义、颓废主义等反"美"的艺术潮流呈现,以及讲究实证的科学主义方法对哲学美学思辨方法的对抗,为研究艺术普遍性规则的艺术学诞生奠定了基础,一般艺术学也在康拉德·费德勒(Konrad Fiedler,1841—1895)、格罗塞(Ernst Grosse,1862—1927)、德索(Max Dessoir,1867—1947)、乌提兹(E. Utitz,1883—

① 李修建.国外艺术人类学读本[M].北京:中国文联出版社,2016:"编者导言",28.
② 范丹姆.序言[M]//李修建.国外艺术人类学读本.北京:中国文联出版社,2016:15.
③ 巴纳德.人类学历史与理论[M].王建民,刘源,许丹,等译.北京:华夏出版社,2006:82.
④ 马林诺夫斯基.西太平洋上的航海者[M].北京:社会科学出版社,2009:"作者导言"1.
⑤ 人类学大致经历了19世纪60年代的进化论,19世纪晚期的传播论,20世纪30、40年代的文化区域论,50、60年代的结构—功能主义、结构主义,以及结构—反功能主义的行动中心、过程论,70、80年代后的后结构主义、女权主义、阐释主义等过程。参见:巴纳德.人类学历史与理论[M].王建民,刘源,许丹,等译.北京:华夏出版社,2006.
⑥ 王铭铭.西方人类学名著提要[M].南昌:江西人民出版社,2004:5.
⑦ 博厄斯.人类学与现代生活[M].刘莎,谭晓勤,张卓宏,译.北京:华夏出版社,2006:137-140.

1965)等的努力下,从美学中独立出来,与诗学、音乐学、美术学等特殊艺术学、门类艺术学一起构建了艺术研究体系,突出研究的是艺术的内涵、本质、目的、功能、根源、发展和创作等。面对20世纪诗歌、绘画、摄影、建筑、音乐等艺术实践的现代性变化,过分强调艺术的美的唯一标准,明显已经过时,立体派(Cubism)、野兽派(Fauves)、旋涡画派(Vorticism)、超现实主义(Surrealism)、形而上派艺术(Metaphysical Art)、行为绘画(Action Painting)、波普艺术(Pop Art)等带来了美所包容不了的"骚动、不和谐、冲突、恐惧、恐吓、暴力和危险的因素"[1]。总之,艺术学"以整个艺术领域为研究对象"[2]。20世纪初,我国也在艺术学国际化潮流中开始了一般艺术学的建设和研究工作。宗白华是最早应答国际上艺术学潮流的学者,20年代他从德国留学回国任教于东南大学(旋即更名为中央大学),就作过艺术学的系列演讲[3]。20、30年代就有一些介绍和研究艺术的著作,比如1922年上海商务印书馆出版了俞寄凡译的黑田鹏信著作《艺术学纲要》,1933年上海光华书局出版了张泽厚的《艺术学大纲》,[4] 1931年光华书局出版了林文铮的《何谓艺术》,1930年中华书局出版了钱歌川的《文艺概论》,1937年商务印书馆出版了向培良的《艺术通论》,以及之后还有1942年重庆商务印书馆出版了蔡仪的《新艺术论》,1948年中华书局出版了潘澹明的《艺术简说》,1948年春风出版社出版了萨空了的《科学的艺术概论》等[5]。中间由于种种原因,一般艺术学研究长期处于沉寂中,未能如美学、文艺学、美术学、音乐学等那样取得应有的学科地位。到80年代,有些学者又开始大力呼吁艺术学研究。90年代中期,中国艺术学经张道一等人的大力倡导,得到了国务院学位委员会的支持和认可,增列了作为二级学科的艺术学。2011年,艺术学又从文学门类中分离出来,成为新门类,原来的二级学科艺术学也就变成了一级学科"艺术学理论"[6]。不管艺术学的学科位置如何变化,包括艺术学理论在内的艺术学在研究对象、研究内容上有两个主要特点:第一,艺术学是建立在文学、美术、音乐、舞蹈、电影等艺术实践之上的,是对所有这些艺术门类实践的概括和提升,研究的是"艺术的共性,从而解决一些带规律性的问题"[7];第二,艺术学脱胎于美学,与现代审美观念有着密切的关系,因此,在美学就等于艺术哲学的文化背景下,艺术学的研究与美学观念、美的艺术(fine art)分不开,因此就有文艺美学、艺术美学的实践和研究[8]。这些都是与人类学不同的地方。

另外,艺术学研究方法一般有哲学美学的演绎思辨和科学实证的特点之结合,即一方面艺术学脱胎于美学,独立出来仍然需要哲学和美学的思辨方法支持;另一方面,艺术学与美

[1] 弗思.艺术与人类学[M]//李修建.国外艺术人类学读本[M].北京:中国文联出版社,2016:131.
[2] 李心峰.艺术学的构想[J].文艺研究,1988(1).
[3] 凌继尧.艺术学:诞生与形成[J].江苏社会科学,1998(4);王廷信.艺术学的理论与方法[M].南京:东南大学出版社,2011:6.
[4] 李心峰.艺术学的构想[J].文艺研究,1988(1).
[5] 陈池瑜.20世纪前期中国艺术学学科研究评述[J].文艺研究,2001(4).
[6] 凌继尧.艺术学:诞生与形成[J].江苏社会科学,1998(4);王廷信.艺术学的理论与方法[M].南京:东南大学出版社,2011:6.
[7] 张道一.关于中国艺术学的建立问题[J].文艺研究,1997(4).
[8] 阎国忠.美学、艺术学的学科定位问题[J].文艺研究,1999(4).

学不同的地方就是有着自己的实证和具体性①。王廷信教授在肯定这个基本方法的基础上，还从艺术史、艺术原理和艺术交叉学科的研究内容谈方法，认为与影响艺术的外部因素相关的学科进行交叉时，应该借鉴适合的方法，比如社会学方法、艺术传播②，以及艺术比较方法③等。

综合来说，艺术学比较突出艺术的创造性、思想性，与人类学的视野和价值观不一样。

二、聚合：艺术人类学

艺术人类学，顾名思义，就是艺术学与人类学的结合产物，就是"用人类学的方法和视野研究艺术"，而"所谓人类学的方法和视野，大而言之，就是以田野调查、跨文化比较和语境研究为基本方法"④。那么，究竟是怎么样的一种结合呢？学者们虽然有争议，但大致有两种类型，并随着文化变迁和时代发展此消彼长。

第一种是偏于人类学的艺术研究。该种范式基于人类学确定的对象、内容、视野来研究艺术，坚守传统人类学的文化整体观照的观念和方法。这里的"艺术"一般不是西方审美意义上的概念，而只是一个在原始社会被称为艺术的器物或表演行为等。这种观念特别忠诚于人类学学科确立时期的研究对象和视野，多发生在"艺术人类学"概念流行之前。比如古典时期的格罗塞（Ernst Grosse）在艺术人类学开山之作《艺术的起源》中，虽然专门讨论了人体装饰、装潢、图画、雕刻、面具、绘画文字、音乐、舞蹈、诗歌，但都是从艺术创造与社会环境和社会关系上来研究的，对于近代以来的个人主义艺术观念和纯粹的绘画和雕刻也是保持谨慎的。对种族影响原始艺术持保留态度，而肯定了生存竞争，包括面对自然气候对原始艺术生产的作用，从而会导致澳洲人和布须曼人等原始民族的岩画等艺术样式的一致性⑤。格罗塞更多地保留了早期人类学的观念。当然，最典型的就是盖尔（Alfred Gell），他不承认原始艺术具有西方现代审美意义上的观念，只是认为那些艺术品技术体系具有魅惑力，这个魅惑力源于技术难度、工艺过程的复杂和社会语境的魔法文化惯习⑥。因此，作为物品的艺术，就在社会语境中具有"能动力量"，它的生产、交换和流通与贸易、政治、宗教和亲属等社会过程紧密联系。艺术在这里，只是"嵌入在社会情境中的"器物和中介，其意义不能离开社会关系情境"⑦。由此，艺术人类学就是"探讨艺术的生产、流通和接受的语境"及其过程。⑧这种观念谨守人类学的社会体系和运行过程研究目标，并不将某些物品特殊化为具有现代审美

① 凌继尧.艺术学：诞生与形成[J].江苏社会科学,1998(4).
② 王廷信.艺术学的视野、对象和方法[M]//王廷信.艺术学的理论与方法.南京：东南大学出版社,2011:64-67.
③ 王廷信.艺术学理论建设之我见[M]//王廷信.谈艺论教：王廷信评论集.南京：东南大学出版社,2017:298.
④ 李修建.国外艺术人类学读本[M].北京：中国文联出版社,2016:30.
⑤ 格罗塞.艺术的起源[M].蔡慕晖,译.北京：商务印书馆,1984.
⑥ 盖尔.魅惑的技术与技术的魅惑[M]//李修建.国外艺术人类学读本.北京：中国文联出版社,2016:156-162.
⑦ 转引自：李修建.国外艺术人类学读本[M].北京：中国文联出版社,2016:23-24.
⑧ 李修建.国外艺术人类学读本[M].北京：中国文联出版社,2016:24.

意义的艺术品。库特和谢尔顿对此赞同地说:"盖尔关于人类学家需要将物品视为物品的提议是非常正确的。阐明物品在其源出的文化之中是如何'运作'的,必定是艺术人类学研究的中心任务。"①这种做法虽然很忠诚于传统人类学,但是,会至少面临两个方面的问题:一是该物品在生产、流通和运作的过程中,不仅与本土的社会关系情境相关,也与物品的形式、技术有关,还与人的美感、情绪相关,这样,就没有办法回避该物品的审美感知问题;二是人类学家所根植的西方美学和艺术文化基因,在面对非西方文化的器物或表演行为时,会不可避免产生基于自身文化观念的认知投射,这一过程尽管可以被良好的人类学素质克制,但深层的潜意识是无法抑制的。人类学这种工作是一种跨文化交际之事实,其审美的交流和冲突不可避免②。更何况20世纪20年代以来,在西方国家有着许多展览"原始社会"艺术物品的活动③,这就自然使得欧美观众会用西方的美学标准来评价。而且,这些展览目的恰恰就是为了突出现代艺术观念的观照,理由是原始艺术对欧美现代艺术家产生了影响,因此艺术人类学"才将原始艺术作品视为独立于欧美文化语境之外,表达美学意图的器物"④。谨守艺术的非审美观念,一方面无法回答审美哲学的追问,另一方面也无法应对全球化时期中西社会文化碰撞交流的艺术实践,于是偏于艺术学立场的人类学应运而生。

 第二种是偏审美的艺术人类学研究。这种观念倾向于认为非西方社会也存在艺术,并承认其审美性质,认为艺术具有普适性和跨文化性,为近来更多的学者所认同。这就有了将艺术审美观念与人类学研究对象融合的艺术人类学研究。这个观念的形成不是一蹴而就的,而是有着过程的。在20世纪上半叶的两次世界大战期间及之前,艺术人类学研究没有得到重视,从而构筑了"忽视物质文化与艺术"的人类学时期,尽管美国人类学家比英国更注

① 转引自:李修建. 国外艺术人类学读本[M]. 北京:中国文联出版社,2016:24.
② 格尔茨(Clifford Geertz)主张深描的文化阐释论,即从符号学、阐释学突出了研究者与研究对象之间的界隔,认为文化好似一个模仿的挤眼,或一次模仿的抢羊袭击,不存在终极的自明的本体(这个本体要么被想象成超有机体,要么就被认为是梦幻的无意识模式),文化和艺术就是特定语境下的对话和符号解读(格尔茨. 文化的解释[M]. 韩莉,译. 南京:译林出版社,1999:13-16);"研究主体无论怎样地置身于对象群体中参与观察所进行的描述都无法摆脱其自身文化知识框架影响的事实"(洪颖. 19世纪中后期以来国外艺术人类学研究述评[M]//周星. 中国艺术人类学基础读本. 北京:学苑出版社,2011:12)。
③ 如1927年,加拿大国家美术馆举办北美洲加拿大原住民即第一民族艺术展览;1935年,纽约现代艺术博物馆举办非洲黑人艺术展,纽约现代艺术博物馆举办太平洋西海岸原住民艺术展览。参见:墨菲,帕金斯. 艺术人类学:学科史以及当代实践的反思[M]//李修建. 国外艺术人类学读本. 北京:中国文联出版社,2016:257. 在欧洲也有很多类似的展览,如20世纪20年代在伦敦切尔西图书俱乐部(Chelsea Book Club)对30件非洲雕塑作品的展览;30年代,巴黎和布鲁塞尔集中展览了非洲大陆雕塑作品;1933年5月,伦敦的费勒弗画廊(Le'fevre Gallery)展出了超过100件非洲雕塑作品;1936年,在英国皇家艺术院(the Royal Academy)举行的超现实主义艺术展,展览了原始社会器物,罗兰·彭罗斯(Rolan Penrose)主办;1948—1949年,伦敦当代艺术中心(Institute of Contemporary Arts)举办了"现代艺术4万年"(40 000 Years of Modern Art)艺术展览;1957年英国皇家人类学研究所(Royal Anthropological Institute)举办了关于"部落社会中的艺术家"("The Artist in Tribal Society")的展览。参见:弗思. 艺术与人类学[M]//李修建. 国外艺术人类学读本. 北京:中国文联出版社,2016:134-135.
④ 墨菲,帕金斯. 艺术人类学:学科史以及当代实践的反思[M]//李修建. 国外艺术人类学读本. 北京:中国文联出版社,2016:257.

重文化整体论,批判了进化论,悬置了功能主义,但同样对艺术少有研究①。此时只有少数人类学家例外,比如博厄斯在《原始艺术》中肯定了技术及其产品所具有的形式感和美感,带有审美心理的普适性考量,并且认为研究艺术形式可以揭示历史模式与族群关系,因为他坚信每个文化现象都是历史事件的结果②。之后就有了更多的人类学家加入艺术审美的研究。如梅尔维尔·赫斯科维兹(Herskovits)、罗伯特·雷德菲尔德(Robert Redfield)、雷蒙德·弗思(Raymond Firth)③、罗伯特·莱顿(Robert Layton)、霍华德·墨菲(Howard Morphy)、摩根·帕金斯(Morgan Perkins)等。其中,弗思就是一个肯定艺术审美性的人类学家,他对此说得很明确:"艺术品乃是人类经验、想象或情感的结晶。之所以如此,是由于艺术品的形式表达和处理,能够唤起我们特有的、以审美情感为基础的反应和评价。"④弗思肯定了原始艺术有着创作者的思想观点,就如利奇(Edmund Leach)所说的"所有真正的艺术家创作都会引发难以名状的情感反应,这些主题元素是模糊的,而这些元素属于社会禁忌层面,特别是在性禁忌方面,这是人类的一种共性"⑤。这既涉及艺术创作,也涉及艺术接受和阐释,肯定了艺术器物在跨文化交流中的审美事实,"我们西方人的审美反应已经远远超越了禁忌中对模糊性的诉求。从我们自身和异域文化的视角来看,一件艺术作品中或许必然存在着张力或含混性。但是,当我们在理解颜色、线条、色块或声音等新奇的形式因素,以及将其与我们既有的经验结合在一起时,其性质又非常不同"⑥。可见,弗思从传播、交流和接受角度对艺术物品的美学意义,艺术品在交流媒介和传递信息方面的作用,对人类学研究涉及审美问题及其跨文化的审美交流给予了承认。

可见,总体上,20世纪前期,人类学与艺术的结合主要受益于现代艺术革命对原始艺术形式的吸收、跨文化的艺术展览和公众对异域文化艺术的审美确认⑦。20世纪60年代以来,艺术人类学则更多来自人类学家的观念转变、艺术潮流和艺术理论潮流对人类学的靠拢,如此才迎来了艺术人类学的复兴⑧。比如人类学家霍华德·墨菲谨慎地肯定了"艺术品

① 墨菲,帕金斯. 艺术人类学:学科史以及当代实践的反思[M]//李修建. 国外艺术人类学读本. 北京:中国文联出版社,2016:246.
② 博厄斯. 原始艺术[M]. 金辉,译. 贵阳:贵州人民出版社,2004:2.
③ 墨菲,帕金斯. 艺术人类学:学科史以及当代实践的反思[M]//李修建. 国外艺术人类学读本. 北京:中国文联出版社,2016:248.
④ 转引自:李修建. 国外艺术人类学读本[M]. 北京:中国文联出版社,2016:23.
⑤ 转引自:弗思. 艺术与人类学[M]//李修建. 国外艺术人类学读本. 北京:中国文联出版社,2016:136.
⑥ 弗思. 艺术与人类学[M]//李修建. 国外艺术人类学读本. 北京:中国文联出版社,2016:137.
⑦ "一战以前,甚至是战争时期,人类学家对于艺术的研究十分有限。公众对所谓原始艺术认识的发展,主要得益于审美和商业价值的引发,而不是源于民族志的触动";作为系统的研究者和阐释者的人类学家所起的作用并不突出。弗思. 艺术与人类学[M]//李修建. 国外艺术人类学读本. 北京:中国文联出版社,2016:133,134. 60年代以前人类学家很少持西方艺术观点来看待原始器物的类似观点,见:墨菲,帕金斯. 艺术人类学:学科史以及当代实践的反思[M]//李修建. 国外艺术人类学读本. 北京:中国文联出版社,2016:247-248.
⑧ 墨菲,帕金斯. 艺术人类学:学科史以及当代实践的反思[M]//李修建. 国外艺术人类学读本. 北京:中国文联出版社:2016:250.

具有美感或情感因素(但多数情况下二者兼备),以表现性或表征性为目的"①。霍华德·墨菲、摩根·帕金斯还对马林诺夫斯基忽视艺术的经典人类学局限有了深刻认识,"马林诺夫斯基对库拉的研究,淡化了丰富多彩的表演、盛大的航行及周围的交换场面,对库拉航行中各种艺术的认识也有限,还忽视了美丽的妇女衣裙"②。这明显是对以马林诺夫斯基为代表的传统人类学研究的"原始社会学"局限的批判,"大多数情况下,需要开展艺术研究的领域反而没有这类研究"③。经过罗伯特·莱顿、盖尔等一些学者的努力,"艺术人类学"这一术语才在20世纪八九十年代的西方学界盛行起来④。

随着艺术人类学研究的深入,上述两种类型的界限逐渐模糊,一些共识也逐渐明显——肯定了田野调查方法和整体观理念,而且在研究对象的"艺术"理解上多持相对主义观念,或者说在物品、行为和审美性上作了折中,不再过多纠缠于艺术概念本身。

三、田野方法下的艺术学研究:中国艺术人类学

人类学引入艺术的观念,促进了艺术人类学在西方的发展,既是战后国际社会和后殖民文化发展的需要,同时也是科技发展支撑下的全球经济文化交流的需要和结果。东方与西方、主流与边缘、文明社会与部落社会的交流日益频繁,这使得人类学自身也开始了观念的更新和与时俱进,人类学领域开始广泛接受艺术的中介意义和跨文化审美交流的事实。在这个意义上,西方艺术人类学更多的是人类学指导下的艺术研究,即引入艺术学的审美和艺术观念为人类学研究注入新的活力,使得"二战"后"以田野为基础的艺术研究变得欣欣向荣",产生了许多记录非洲、大洋洲以及美洲本土文化和无文字文化的鲜活艺术传统的成果。另外,从参与的学者的知识背景结构,尽管有"艺术史家越来越多地参与对所谓的'原始艺术'或'部落艺术'等艺术形式的研究",但更多的研究者"还是人类学家,他们所提出的问题,所采用的方法,更多属于人类学领域"⑤。这种偏于人类学或社会学,是西方艺术人类学的一般特点,"目的不在于考察理解艺术品本身的结构及意义,而在于将艺术作为一个社会交互运动的积极参与分子来分析其功能"。洪颖就明确表达,"在某种程度上我们认为,一种社会学取向的研究已在国外此领域中演变为主流"⑥。

那么,崛起于90年代的中国艺术人类学又有着何种特点呢?总体上,我们认为,中国艺术人类学更偏于艺术学研究。

① 墨菲,帕金斯. 艺术人类学:学科史以及当代实践的反思[M]//李修建. 国外艺术人类学读本. 北京:中国文联出版社,2016:254.
② 墨菲,帕金斯. 艺术人类学:学科史以及当代实践的反思[M]//李修建. 国外艺术人类学读本. 北京:中国文联出版社,2016:249-50.
③ 墨菲,帕金斯. 艺术人类学:学科史以及当代实践的反思[M]//李修建. 国外艺术人类学读本. 北京:中国文联出版社,2016:249.
④ 范丹姆. 序言[M]//李修建. 国外艺术人类学读本. 北京:中国文联出版社,2016:14.
⑤ 范丹姆. 序言[M]//李修建. 国外艺术人类学读本. 北京:中国文联出版社,2016:14-15.
⑥ 洪颖. 19世纪中后期以来国外艺术人类学研究述评[J]. 思想战线,2006(6).

首先,中国文化艺术有着自己的历史和背景。中国艺术人类学尽管是世界艺术人类学兴盛的一个分支、标志和延伸,但是,基于中国特殊的文化背景和历史需要,中国艺术人类学需要解决的问题重点不在于人类学问题和内容,而在于艺术学问题。这与相对薄弱的中国艺术学发展历史和状况有关系。如前所述,中国艺术学作为一门独立的学科开始于20世纪初期,这得益于东西方文化的交流,我们的留学生回国即会把西方的学术前沿思想带入国内,宗白华等学者做了很多推动工作,但因为战局和社会形势的发展,以及文化运动接踵而至,艺术学相对于文学理论、美学、美术学研究等,长期处于静寂状态,而在1999年高等学校迅猛扩张以来,艺术类的专业招生也迅速增长。根据2001年、2012年两个时间节点的调查,艺术学专业,无论是在普通本科教育中的占比、专业布点数(占11.91%)、占比增长、招生规模(占9.7%)、招生规模占比上升幅度、招生规模绝对值,都是在12或13个学科门类中名列第二或第三的[①]。这给艺术类的教育和就业问题带来紧张和压力,这样的情绪和感觉也传递到艺术学研究。最直接的就是艺术学研究从业者猛增,同样,从事艺术人类学研究的人数也急剧增加。而且,基于中国学科设置和建设的情况,文学、美学、艺术学背景的人员占比多[②],从而也影响到艺术人类学的艺术学立场。

2011年艺术学开始成为独立的学科门类,在20世纪90年代中期的一级学科基础上作了提升,在某种意义上,也是艺术高等教育迅猛发展的结果。只是,年轻的艺术学不可抹去的精英色彩,越来越难以应对日常生活审美化的趋势,亟须引入科学和实证的方法和观念。由此,艺术人类学顺势而为,成为艺术学突破局限的一个重要据点,不仅可作为艺术学理论的二级学科,而且还能为艺术学带来新的方法和视野。方李莉研究员思考艺术人类学多倾向艺术学立场,在她看来,艺术在后工业社会和后现代文化的今天越来越边缘化,或者说,"越来越多地融入其他的文化之中",有着类似于"艺术会终结"的危机感。这种危机感,当与中国艺术学的教育和学科发展迅猛有关,方李莉虽然没有直接提到,但可以推想其应有之意。在这个基础上,方李莉提出"有必要在艺术学的领域里引进人类学的研究方法和视野",即艺术人类学,它将艺术学研究和人类学研究相结合,而且提出明确的艺术学中心观念,"就研究的对象、研究内容和研究目的来说,艺术人类学和艺术学基本一致,也可以说是艺术学研究的一个分支,但由于加上了人类学的内容,在研究方法和研究视角上又与普通的艺术学

① 韩筠. 调整优化高等教育学科专业和人才培养类型结构[N/OL]. 中国高等教育,2017-08-30. http://www.jyb.cn/zggdjy/tjyd/201708/t20170830_707975.html.
② 比如包括郑元者、易中天、刘其伟等一批学者意图探讨艺术本源,构建"一种全景式的人类艺术(史)景观图"(郑元者. 艺术人类学的生成及其基本含义[M]//王廷信. 艺术学的理论与方法. 南京:东南大学出版社,2011:278),有以王杰为代表的"审美人类学"研究队伍。这些在何明、洪颖看来,主要是"艺术/美学学科的宏大主题"研究[何明,洪颖. 回到生活:关于艺术人类学学科发展问题的反思[J]. 文学评论,2006(1)]。此外,还有像傅谨考察台州戏班和戏剧的一些门类艺术的人类学研究,傅谨特别重视艺术学问题,谨防人类学或社会学的问题侵入,似乎是对李亦园教授基于人类学立场对民间戏曲考察的保留[傅谨. 艺术学研究的田野方法[J]. 民族艺术,2001(4)]。何明、洪颖将这类门类艺术理论的人类学研究称为文化学的倾向,该倾向"认识到艺术活动的文化语境对艺术风格、形式、演进产生着客观影响","致力于艺术活动的外部关系的呈现与分析,关注艺术生产、艺术鉴赏(接受)、艺术传播(流传)的制度性因素"[何明,洪颖. 回到生活:关于艺术人类学学科发展问题的反思[J]. 文学评论,2006(1)]。这种所谓文化学的倾向,在我们看来,因为学者的艺术学背景,仍然不同于西方人类学者对于艺术的研究趣味。

研究有了一定的区别,也可以说是艺术学研究的进一步拓展和进一步深化"①。中国艺术人类学基本可以理解成艺术学的研究对象和内容,与人类学田野调查方法和视野的结合,它将美学思辨与实践调查相结合。田野调查方法是人类学的重要标准,也是艺术人类学区别于其他艺术学研究的唯一标识②,同时,坚持艺术学问题和内容的研究导向,以与文化(社会)人类学区分开来。就是说,中国的艺术人类学在艺术学分支与人类学分支的两可情况下,更倾向于前者。这是基于大部分学者的艺术审美情结,同时也与中国高等本科教育缺乏人类学门类学科的事实有关③。

中国艺术人类学偏于艺术学研究④,不同于西方偏于人类学和社会学的研究,后者偏于艺术构建社会关系和社会组织运作的功能。那么,中国艺术人类学给艺术学研究,尤其是艺术学理论带来了何种新鲜血液?艺术人类学与艺术学理论应该保持何种关系更为相谐?

艺术人类学的田野调查和艺术民族志书写,为艺术学理论研究提供了新的方法视野和材料库。田野调查和艺术民族志书写是人类学的标志,是对古典人类学进化论的革命⑤。"人类学研究的基本立足点是'田野工作'和基于'田野工作'而撰写的'民族志'作品"⑥。基本上,学者多将田野调查和艺术民族志书写作为艺术人类学区别于美学、文化学的地方,可以"改变艺术研究中的'标本化'或'博物馆化'状况,将其置于正在发生、出现的'场域'中进行即时性的或'正在进行时'的观察、体验、描述与分析"⑦。这种观念得到了很多学者的响应和支持,认为"参与实践"是艺术人类学直接面对"现实生活存在及其活动样态"⑧,或者主张将"一系列(艺术)行为过程而非一个负载着某艺术观念的艺术作品"作为艺术的质性内涵⑨。或者,艺术人类学研究即使"不直接做田野调查和民族志撰写,也需以他人撰写的民族志为基础资料"⑩,以此可以维持艺术人类学的学科自律性。我们认为,撰写民族志或以民族志为基础资料,虽然是构筑艺术人类学的特色路径,但其实为包括艺术学理论在内的艺术学研究

① 方李莉.走向田野的艺术人类学研究:艺术人类学研究的方法与视角[J].民间文化论坛,2006(5).
② 方李莉.走向田野的艺术人类学研究:艺术人类学研究的方法与视角[J].民间文化论坛,2006(5).
③ 在我国,学科目录有特别相近的民族学,内容与西方的人类学有交叉,但也有自身的民族文化特点。民族学与西方的民俗学研究也不同,后者研究欧洲的各种"民间艺术"以及欧洲"少数民族"的视觉艺术传统,很少被以人类学家自称的学者研究,两个学科之间的交流甚少[范丹姆.序言[M]//李修建.国外艺术人类学读本.北京:中国文联出版社,2016:15]。在中国,民俗艺术与艺术人类学交流密切,比如东南大学艺术学院就有艺术人类学、民俗艺术学研究的学者队伍。
④ 关于中国艺术人类学的基本定位,其实中国学者们还有许多分歧,易中天教授主张"艺术发生学";郑元者教授构建了"一种全景式的人类艺术(史)景观图",是美学研究的新方法;王建民教授将它看作人类学中有关艺术的研究;周星教授则涵盖了人类学者的艺术研究、人类学方法的艺术研究、艺术现象的跨文化研究,美的文化建构,以及美和艺术在人类内心的意义等。见:周星.艺术人类学及其在中国的可能性[J].广西民族大学学报(哲学社会科学版),2009,31(1).
⑤ 何明.直观与理性的交融:艺术民族志书写初论[J].广西民族大学学报(哲学社会科学版),2007,29(1).
⑥ 周星.艺术人类学及其在中国的可能性[J].广西民族大学学报(哲学社会科学版),2009,31(1).
⑦ 何明.直观与理性的交融:艺术民族志书写初论[J].广西民族大学学报(哲学社会科学版),2007,29(1).
⑧ 吴晓.艺术人类学的阐释路径[J].北方民族大学学报,2009(3).
⑨ 洪颖.行为:艺术人类学研究的可能的方法维度[J].民族艺术,2007(1).
⑩ 何明.直观与理性的交融:艺术民族志书写初论[J].广西民族大学学报(哲学社会科学版),2007,29(1).

提供了一个资源库。比如,"游戏说""劳动说"等理论多是建立在原始艺术民族志材料基础上的;对索绪尔结构语言学可能产生影响的涂尔干(Emile Durkheim)艺术理论就受益于鲍德温·斯宾塞(Baldwin Spencer)和F. J. 吉兰(F. J. Gillen)对澳大利亚中部土著居民图腾仪式的民族志记录,揭示了土著部落都有艺术母题,其图案与图腾崇拜有关,并渗入到日常生活习惯和各种仪式活动中[①]。我们把这种情形延伸到主流的文明社会,或者从时序上延伸到现代社会的艺术领域,也都有类似的仪式活动和需求。比如李亦园教授对民间戏曲的田野考察,在台湾"清华大学"人文社会学院的新大厦开张落成时,民间戏剧专家王秋桂院长延请了宜兰林赞成先生的傀儡戏班子及其属下的道士们做了一天表演,既是大厦开张落成之仪礼,同时也为在此迁出数千坟墓的工人们避邪纳福。李亦园教授肯定了民间艺术的仪式性所具有的人类行为的深层结构,属于没有实用意义而借此表达意愿的巫崇奉行为,是一种超自然的仪式行为,满足的是深层的文化需求,与迷信有区别[②]。这些可以为思考艺术与仪式的关系,将之作为一个艺术理论的基本范畴来建设提供丰厚的文献基础。可见,在社会转型的新形势下,以各种艺术事象的田野调查为基础的民族志材料都可以为艺术人类学与艺术学理论等研究搭起一座桥梁。艺术人类学与艺术学理论是一种相谐的兄弟关系。

① 莱顿. 艺术如何影响人? 意义、形式与指涉[M]//李修建. 国外艺术人类学读本. 北京:中国文联出版社,2016:24 - 26.
② 李亦园. 李亦园自选集[M]. 上海:上海教育出版社,2002:255 - 257.

非线与深浸
——虚拟民族志的双重性刍议

王 可/北京航空航天大学

人类学田野调查的结果,以民族志的文本呈现,也就是说,民族志是对田野工作的客观描述与文化阐释,是对田野事实进行系统搭建和理论总结。1922 年,以《西太平洋的航海者》的出版为标志,马林诺夫斯基首开现代人类学的科学民族志之先河。他反对以格罗塞、哈登和泰勒为代表的古典进化论学派和传播学派忽视田野调查,仅凭坐在安乐椅上通过对二手材料的随意拼贴进行民族志的写作,主张深入部落参与观察的田野和科学实证的客观民族志,"进行田野调查工作的民族志学者,对涵盖在部落文化每一个方面内的所有层面的现象,都进行了认真冷静的研究,对那些平常、乏味、例行的事情,和给他留下深刻印象的奇异非凡的事情,都一视同仁,不做取舍。与此同时,整个部落文化区域的所有方面都必须加以研究。从每个方面所取得的连贯一致性结论、定律和秩序,也就能够将这些分散的方方面面整合成为一个有机的整体"[①]。

然而,格尔茨认为"所谓文化就是这样一些由人自己编织的意义之网,因此,对文化的分析不是一种寻求规律的实验科学,而是一种探求意义的解释科学"[②]。他反对泰勒"大杂烩"式的文化观,以及英国功能学派科学化人类学的倾向,宣称人类学中实验科学的思想已经死亡。他将文化视为一种符号学的概念,应对符号进行解释,认为文化"是一种风俗的情景,在其中社会事件、行为、制度或过程得到可被人理解的——也就是说,深的——描述"[③]。格尔茨将民族志描述为四个特点:解释性的、社会性会话流、提供术语、微观的。

可见,自 20 世纪 60 年代起,受后现代思潮的影响,人类学理论发生重大转向。尤其在民族志的撰写上,以象征人类学家特纳和解释人类学家格尔茨为代表对马林诺夫斯基确立的功能人类学的民族志提出反思,认为应把"注意力从强调行为和社会结构的'社会的自然科学'转移到强调意义、符号象征和语言,以及转移到承认人类学的核心是把社会生活当成

① 马林诺夫斯基.西太平洋的航海者[M].张云江,译.北京:中国社会科学出版社,2009:9.
② 格尔茨.文化的解释[M].韩莉,译.南京:译林出版社,2008:5.
③ 格尔茨.文化的解释[M].韩莉,译.南京:译林出版社,2008:16.

'意义的协商'的认识上来"[①],反对所谓的客观与科学,提倡主观、逼真与解释。现代主义倡导的确定性、有序性、渐进性和单线性的题旨,逐渐被不确定性、无序性(自裂变与自弥合)、突变性和非线性的后现代话语所取代。虚拟民族志正是在这种大的思潮背景和文化场域下,引发人类学的理论研究产生再一次的转向——从解释走向体验,从观察走向沉浸。

虚拟民族志(Virtual Ethnography)是指针对虚拟空间里人类的数字化生存和虚拟社会/社区展开的民族志研究。它以计算机和数字网络为媒介,以虚拟田野的行为体验为基础,具有多路径、非线性叙事的超文本特征,属交互的沉浸型民族志。

一、超文本:非线性叙事

文本是指用于传播信息的符号系统。主要包括口语文本、书面文本(印刷文本)、电子文本和数字文本等类型。基于媒介决定论的角度,媒介决定了叙事的方式,因此,不同的传播媒介决定不同的文本性质。人类语言的诞生,决定了史前神话、寓言、歌谣和传说等口语文本的形成;文字的出现决定以书籍为主的书面文本的形式,其间经历了一次印刷技术的革命,印刷术的问世促使印刷文本成为书面文本的主要载体;电子脉冲的发现造就了广播、电报、电视等电子文本的兴起;计算机的出现,0和1的二进制编码系统决定了数字文本以虚拟的形式面世。而网络技术又让数字文本摆脱了单一的线性叙事的制约,成为多接口、多路径、非线性叙事的超文本(hypertext)。基于此,衍生出多中心、大数据的"信息邮件艺术"。MIT实验室朱迪斯·多纳斯(Judith Donath)教授邀请多位参与者共同完成了以"网络和地图性描绘"为主题的信息邮件艺术作品《跳跃的韵律》,研究者在22天内与参与者通过邮件互动交流,并用视觉地图模式绘制出"对话性"的社交图腾。

西方文本理论源于古希腊,主要是对神话和史诗的人本主义解读,随后是以《圣经》为标志的中世纪基督教神学文本的兴起。14世纪到16世纪,文艺复兴高举人文主义大旗,提倡科学性文本取代神学文本,强调文本意义的客观性和研究方法的学科性。而到了19世纪末期,科学的文本理论受到前所未有的挑战。海德格尔否定对文本普遍而有效的阐释的可能性,主张哲学阐释学;考夫卡明确反对冯特的元素主义,提出以心物场、同型论为基础的格式塔理论;索绪尔则强调以整体观和共时性的结构主义取代传统语言学的历时性研究;结构人类学的代表列维-斯特劳斯提出"集体无意识",推崇用"非理性—无意识"的范式,对"理性—意识"文本范式进行解构;以兰克为代表的客观主义新史学派关注史学家的直觉和个性,与客观主义史学研究分道扬镳;而接受美学派推崇文学活动中读者独立阅读的重要性,反对唯一性的作品阐释。在上述不同领域的学术转向,不约而同地展现了一个共同的文本理论的演进趋势,即由线性文本向非线性文本转向。

迈伦·克鲁格(Myron W. Krueger)在为《从界面到网络空间——虚拟实在的形而上学》

[①] 马尔库斯,费彻尔.作为文化批评的人类学:一个人文学科的实验时代[M].王铭铭,等译.北京:生活·读书·新知三联书店,1998:47-48.

作序中宣称:"这种非线性的、自由联想的超文本格式已经融入这场最近的多媒体革命中。在这种新技术中,黑白静态的、符号性的、剥夺感官的知识世界,业已开始让位于多感官的表象模式。印刷品中存在的那些笨拙的图文并列的形式让位给一种新的表达形式,其中图解形式占据主导地位。把消费者全然沉浸于这种图解形式之后,这场演变的顶峰便是虚拟实在。"克鲁格的非线性文本阐释反映了数字时代的去中心化的人文观,并且将超文本上升到虚拟现实的高度,超文本已从超链接的技术层面锐变成超媒体的艺术层面,意寓人类正从由计算机技术所支持的"信息—社会网络"向虚拟化、线索化、碎片化的"艺术—社会网络"的栖息和迁移。

非线性文本的特征主要表现为:交互性、流变性和拼贴性。形式以交互性小说、网络艺术、电子诗歌、交互性戏剧、网络游戏、虚拟现实艺术等计算机生成的数字文本为主。

(一) 互动

数字文本的虚拟化,促使媒介发生质变,媒介自身兼具中介和文本双重属性。与传统单一的线性文本不同,网络文本不是单一媒介的单一叙事,而是多媒介的多元叙事,并且因人的多点式介入和碎片式反馈,互动性成为超文本非线性叙事的第一属性。也就是说,媒介的多元性决定了结构的交叉性,介入的多点性决定了行为的互动性,反馈的碎片性决定了叙事的非线性。

对于虚拟民族志的书写而言,"链接"是最根本的互动叙事手段。在网络冲浪中,民族志学者的链接行为不是随机的任意点击,而是联想的线索串联。对于那些近似性的田野素材,瞬间一瞥,即可联想、混合、梳理出一条条完整的田野痕迹,将碎片式的信息链接成一个整体,将隐形的田野边界完形。纽约大学的史蒂文·约翰逊(Steven Johnson)在《界面文化》中将超文本链接设想为一种叙事手段,但它们最有趣的用途被证明是较为句法的,近于我们在书面语中应用形容词与动词的方式……他们省略(不必要的东西),让痕迹起作用。他们将链接缝在句子的纤维中,就像一个形容词修补名词一样……链接的作用使得文本可能具有双重意义,正如心理分析对于梦的研究所揭示的外在意义与潜伏意义那样[1]。链接不是民族志学者机械的点击行为,而是有意识地选择、甄别、再选择的书写过程。

"反馈"是信息传递和返回的循环过程,乃机器作用于人的活性(liveness)情感。反馈到控制中心的信息,自身拥有反抗被控制的量偏离控制指标的属性,偏量的大小决定了效应器的输出与输入的呈现关系,从而形成线性和非线性的区别。反馈机制源自人的生理神经系统,例如视觉和肌肉反馈系统,即心理学所研究的互动"完形"。2007年,根茎网发表了哥伦比亚网络艺术家圣地亚哥·乌尔提兹(Santiago Ortz)的非线性叙事互动作品《球体》(*Spheres*),作品着重探讨互动行为中的"对话"与"反馈"。作品以122个单词为元素,让受众连接任意两个词,并在对话框中输入关联性看法。参与者越多,互动行为越多,词与词之间的连线越趋于完整。原本各

[1] STEVEN J. Interface culture: how new technology transforms the way we create and communicate[M]. San Francisco: Harper Edge, 1997:109 - 110,119,130 - 136.

自独立的单词碎片,因参与者的作用,文本呈现非线性叙事结构。对话的互动、行为的反馈、数据的重组、结构的拼贴共同完成了线索可视化的文本阐释。

虚拟民族志文本的互动叙事改变了叙事的方式,提供了多元的去中心化的视角。例如:线上互动性视频访谈,允许受众按照自己的方式设定参数和情景,选择对话的主题和人物,并且在互动反馈的虚拟影像的生成过程中,允许实时地回放和多角度地观察和体验,此时的超文本表现为超视频。对话性视频仅仅是将线性影像叙事融入了交互性。而麻省理工学院的土佐尚子(Naoko Tosa)开发了一套更为复杂的交互性叙事系统 ZENetic,旨在唤醒传统的日本观念帮助生活在现代社会的人们重塑自我。这种社会性的文化诉求很难通过连续的严密的逻辑交互进行视觉呈现。土佐尚子设计了一个开放的动态程序,允许受众进入,并由自己绘制一个水墨山水风格的虚拟世界,通过拍手、触摸、绘制等声控和触控行为与系统进行情景互动。在画中,每个人都可按自己对日本传统文化的认知重塑我的世界和潜在自我,并将我的活动复制到背景中完成叙事参与。机器与人、程序与行为共同塑造了一个动态的交互文本和一个抽象的社会性话题。

互动性叙事为虚拟民族志的书写提出了"即时性"假设,即一个或多个民族志学者和一个或多个被调查者,共享一个交叠的多重的即时性视角。可正观也可反观,可描述他者,也可被他者描述,一切都发生在实时的互动性叙事中而非延时的单向性叙事的视域融合。

(二)流变

从媒体生态学的角度看,因特网是一个开放的、流动的、持续生长的生态系统。在这个不断变化的超链接的系统中,虚拟民族志的文本亦呈现流变的特征。网络的去中心化结构,消除了进入的壁垒,任何人、任何时候、任何地点都可接入并创造链接。超文本的流变性主要体现在如下几个方面:①主体的流变,多路径、多通道、多接口的文本结构,让每一个端口都隐藏着一个信息传播的主体(人或人工智能设备);②对象的流变,不计其数的冲浪者在虚拟空间中流动,时而汇聚成社区,时而集结成战队,时而在聊天室,时而在直播间,时而"潜水",时而"灌水",形成了一个人来人往的虚拟景观;③内容的流变,编码根据算法将文字、符号、图形等信息转化成数据,存储在数据库中,或上传到云端,庞大的数据不断地更新变换。多重的流变因素共同构建了一个动态的网络混沌文本。

超文本和多媒体结合,催生了一个更加"自由地流动"的系统——超媒体,其目标是建立一个由无限多可能的方式组合、排列和显现信息的系统,其中的信息可以以任何形态进行自由自在地流动。"它必须能从一种媒介流动到另一种媒介;它必须能以不同的方式述说同一件事情;它必须能触动各种不同的人类感官经验。如果我第一次说的时候,你没听明白,那么就让我(机器)换个方式,用卡通或三维立体图解演给你看。这种媒介的流动可以无所不包,从附加文字说明的电影,到能柔声读给你听的书籍,应有尽有"①。

① 尼葛洛庞帝.数字化生存[M].胡泳,范海燕,译.海口:海南出版社,1997:91.

超文本的流变性集中体现在"冲浪"（surfing）、"导航"（navigation）和"潜水"（diving）的词语隐喻中，三个动词形象化地诠释了超文本流变性的寓意。

　　冲浪是一种以海浪为动力的极限运动，源自波利尼西亚人的一项古老文化。波利尼西亚的酋长们往往是最好的冲浪者，并以浪上特技显示威信和地位，它影响了波利尼西亚的社会、宗教和神话。进入网络时代，"冲浪"特指在互联网上获取各种信息，进行工作和娱乐的行为，即网上冲浪（surfing the internet）。导航是冲浪的跟随动作，原为海上航行、引航之意。网络导航特指在页面中添加链接，穿越超文本从一个节点到另一个节点的过程。"冲浪"和"导航"需要关键词进行检索，而每一次访问路径都会被记录下来，为下一次浏览提供链接。"冲浪"和"导航"作为一种文化隐喻，前者象征着进入信息爆炸时代，面对着扑面而来的无边无际的信息之海，浪花好比网络世界中纷沓而至的各类文本、图像、音频和视频文件，人类能够像驾驭海浪一样快速地进行选择、评价、阐释、传播和处理。后者则象征着超文本路径的方向性指引，路径越多，链接越复杂，搜索越困难，关键词越细化，文本越易变。

　　同样，潜水原意为潜入水中，现为一种极限运动。而网络潜水则象征着"隐身"观察和不发言、不回帖的"窥视"行为。如果长期不发言，偶尔跟帖，则称为"冒泡"或"浮上来"。潜水的反向行为为"灌水"，即不负责任地疯狂发表毫无价值的帖子或文章。"潜水"和"灌水"都是一种负面的文化隐喻，前者有悖网络伦理，后者有违网络道德。二者共同造成了超文本叙事的混乱、不确定和不可控。

（三）拼贴

　　拼贴（collage）是解构主义最显著的特征之一。《百年孤独》就是一部拼贴风格的鸿篇巨制，它将表现主义、象征主义和魔幻现实主义完美地融入其中。拼贴本是从方法论角度解释后现代主义的代名词，解构主义的代表人物雅克·德里达用以重新诠释、定义、批判深受索绪尔影响的结构主义所提出的"戏仿、拼贴和黑色幽默"的词语概念。他运用现代主义的词汇，然后颠倒、挪用、重构既有语汇之间的关系，并从逻辑上否定传统构建的基本原则，打碎原有结构进行重新拼贴和二度重组，呈现出破碎、残缺和不确定的文本结构和形式美感。德里达将解构主义释为既不在场亦难限定，但又无时无处不在。在修辞方法上，小则解构一句话、一个命题，大则解构一个理论及其背后宏大的哲学体系。他在海德格尔批判的基础上，针对逻各斯中心论的清规戒律进行彻底清算。他提出"元书写"（arch-writing）的概念，认为文字并非天生劣于语言，文字的优势体现在符号学意义上的"可重复性"（iterability），以此打破逻各斯主义的语音中心说。

　　拼贴对于虚拟民族志文本而言，不是艺术风格而是写作方法。拼贴与重组是虚拟民族志文本书写过程的一对孪生词。拼贴侧重于素材，重组侧重于结构。拼贴让散落在赛博空间里同质或异质的碎片信息，挪用、复制、并置在一个动态文本里，原有的主体、图像和宏大的叙事被打破，而相对稳定的是民族志学者利用拼贴信息重组后的结构和预设的对话语境。但这种所谓的稳定依旧是瞬间的、短暂的、不连贯的，是通过互动的双方或多方根据自己的

决定所拼贴的片段构成的。民族志学者可以设定文本背景,但无法设定结局。但共同的线索是参与的各方在链接时不约而同的"意识共约"(即心理一致性原则),然后以不同的途径阅读(对话)、书写(拼贴)和解构(重组)。此时,文字、语句、图像转型为不同维度的超符号,成为列维-斯特劳斯口中"不稳定的能指"。它们可以来自实时田野的第一手资料,也可来自既有田野的第二手材料,但已与原有文本发生位置和形式、语法和语义的裂变,分离后的文本散落在网络空间的链接里,文字转型为"点"的符号,象征着零维,语句转型为"线"的符号,象征着一维,文本则转型为"面"的符号,象征着二维,而虚拟田野中互动各方的实时拼贴行为,将它们重组并同构为一个新的三维的立体文本,并且因知觉时间的融入,进而形成了一个四维的不断生长的动态文本。至此,一个多维谱系的新表意系统形成。虚拟民族志的网络文本,在编码与程序的系统中,在词语与图像段落中,在拼贴与重组的行为中,持续进行语义的添加和文本的塑形。

美国网络公共艺术家安迪·达克(Andy Deck)的《雕画》(*Engraving*),探索了网络集体书写文本和涂鸦绘画的可能性。作品犹如虚拟空间里一张空白的画布,所有参与者可以尽情地书写、绘制,也可以修改他人的绘画,共同完成一次网络文本的社会性书写和虚拟艺术的集体性创作。

在社会人类学的研究中,弗雷德里克·巴特(Fredrik Barth)认为"我们需要某些概念,让我们可以观察和描述变动的事件",提倡一种"分离社会形式背后的决定因素的方法,以便观察这些因素的变化如何带来社会体系的变化"。他在这里指的是他的社会结构生成理论。他强调,人们研究出来的行为模式,未必真正属于该社区遵循不变的模式。他说,行为模式"必须被视为纷繁芜杂的过程偶然结合在一起而导致的现象"。尽管过程很复杂,但是巴特还是认为,在分析的每个阶段,都应该重视行动、互动,以及人们在实践中的选择[1]。

虽然有意识地共约,但拼贴过程充满偶发性和随机性,而对碎片信息的非现实重组又让文本带有"集体无意识"的迷幻色彩。虚拟民族志的非线性文本在不连贯和不确定中隐含着某种关联性表达,是一种虚拟世界的潜在的整体性关联,反映了人类对虚拟生态系统的潜意识理解,以及人类对机器、媒体和虚拟生命的神性解读。而一旦虚拟艺术人类学的民族志文本被赋予神性的色彩,它与"神性之物"的艺术自然而然地在虚拟化的寓言中完成了世界关联。

二、深描—深绘—深浸

虚拟艺术人类学是从人类学的视角阐释虚拟艺术,用人类学的方法研究虚拟艺术,研究虚拟艺术世界中人(艺术家与受众)、物(艺术作品)、事(艺术行为与艺术事件),并从中揭示其内在关系和整体关联。当人类学家在虚拟田野考察虚拟艺术,并在民族志的书写中描述

[1] 斯特拉森,斯图瓦德.人类学的四个讲座:谣言·想像·身体·历史[M].梁永佳,阿嘎佐诗,译.北京:中国人民大学出版社,2005:14-15.

虚拟艺术时,艺术家该承担什么样的角色?能否在人类学家和大众之间架起一座链接之桥?能否让虚拟民族志的文本充满艺术性和趣味性,让大众自主参与和体验?艺术的田野应该每个人都有平等解释他人的权利,借以消解自马林诺夫斯基以来现代人类学家天生被赋予的观察和解释他者的特权。在后现代的话语中,约瑟夫·博伊斯认为艺术创造不是艺术家的专利,艺术作品不只是艺术家的作品,而是一切人的生命力、创造力、想象力的产物,因此提出"人人都是艺术家"的观点。博伊斯的"社会雕塑"核心不在于现成品形式上的拼贴组合,而是观点的形而上塑形,受鲁道夫·施泰纳(Rudolf Steiner)"人智学"的影响,用人的本性、心灵感觉和独立于感官的纯思维与理论解释生活。博伊斯的微观社会雕塑关联到世界的、历史的、思想的、艺术的、哲学的、广义人类学的人类社会的整体。而互联网延伸了这种观点,"冲浪"与"航行"让每个人能够冲破现实与虚拟的藩篱,深入世界的边缘和文化的边缘再释或再造身处的社会,并能动地反馈共享网络中的田野数据,至此,"人人都是人类学家"成为可能。

虚拟的世界里,人类学家没有被赋予"科学权威"或"文明使者"的特权,也没有高高在上冷眼窥视异族的条件。"他者""异文化"本身就是带有自我中心主义浓厚色彩的词语表述,再谈所谓的"客观"与"事实"只能是自欺欺人的自圆之说。科学地观察不等于隐匿地窥视,人类学家也不是架在"他者"窗口的"探照灯"或"望远镜"。只有当被调查者能平等地反观反释远道而来的人类学家,对等情感才能搭建对等身份,才能进行真正的对等的交流。而艺术家可以创造这种虚拟条件:或提供一种交互文本,或设计一种图像程序,或搭建一种体验场景,或营造一种文化场域,为二者建立一个平等互动并乐在其中的中介田野,让科学的田野成为有趣的田野、快乐的田野、共享的田野。费孝通先生"人文世界,无处不田野"的学术构想才能真正实现,并在此基础上完成"人文世界,无处不田野,无人不田野,无时不田野"的终极诉求。

网络中的镜像社会充满无限的可能:数字生命的自我描述,虚拟替身的身份转化,在线游戏的角色扮演,沉浸剧场的梦境穿越等,实时拓展着超文本的空间,激发着非线性叙事的潜能。开放地参与,实时地互动,沉浸地体验,艺术地表述,虚拟民族志的文本书写表现出"深描—深绘—深浸"的感知特征。

(一)深描:深度描述

"深描"(thick description)是克利福德·格尔茨(Clifford Geertz)提出的人类学的重要概念,浓缩了格尔茨的文化观。他在《文化的解释》第一章"深描说:迈向文化的解释理论"中阐释道:"我主张的文化概念实质上是一个符号学的概念。马克斯·韦伯指出人是悬在由他自己所编织的意义之网中的动物,我本人也持相同的观点。于是,我认为所谓文化就是这样一些由人自己编织的意义之网,因此,对文化的分析不是一种寻求规律的实验科学,而是一种探求意义的解释的科学。"[①]

[①] 格尔茨.文化的解释[M].韩莉,译.南京:译林出版社,2008:5.

深描是浅描的相对概念,源自吉尔伯特·赖尔(Gilbert Ryle)对眨眼与挤眼的范例研究。赖尔认为精神是外显于行动的,通过对行动的判读就可以认识精神。格尔茨从赖尔"心的概念"得到启发,对阐释主义路径进行深入探索。浅描与深描的关系,在格尔茨看来,即"所见非所得"的关系。浅描所见,深描所得,但二者不是直接的"所见即所得"的因果关系。

"Saying something of something",所谓"言说事象的言说",即"阐释别人的阐释",其中蕴含多重解释之意,民族志学者应区别对待。格尔茨认为阐释或者唤醒的过程实乃民族志的本质,"一旦民族志超越了简单的罗列而随着民族志的作者对信息提供者提供的注解的注解,阐释就出现了"。行为、意义和合理性成为格尔茨理论的主要前提,文化是由行为这种创造性符号构成的,人类学的任务是"理清意义的结构"从而决定"这些意义的社会背景和含义"。"格尔茨明确反对持西方中心主义的观点对待艺术,强调从地方性出发加以理解,因为艺术所表现出来的千姿百态实质上源于人们对世事理解的千姿百态。格尔茨进而指出,对艺术的符号学研究,必须超越仅把符号认为是交际、待的符码的概念,应该将符号当作思想的范式,当作文化语言的代码进行阐释。"[①]格尔茨的"深描"理论旨在让民族志学者清醒地"保持文化持有者的内部眼界",理解他人的理解。通过对文化、符号、宗教、仪式等地方性知识进行深度描述和解释,从而开启民族志"深描"的新路径。

格尔茨的"深描观"是对文化阐释的主观性认识,他对马林诺夫斯基客观的普查式田野进行反思,田野不应在标准化的固化下走向科普的田野,也不应是对他者的历史、人口、语言、社会、经济、宗教、风俗等的罗列式记录,而是应对其符号形式和意义模式进行象征分析和文化阐释。"深描"改变了传统民族志文本的认知角度和逻辑深度,让田野的层次更加分明,结构更加饱满。但是,在虚拟艺术人类学的民族志书写中,"深描"不是人类学家一个人主观性地阐释别人的阐释,而是所有在线网民共同阐释的结果。因此,虚拟艺术人类学的"深描"体现出强烈的"集体性阐释"和"差别性阐释"以及"实时性阐释"共生融合的"深绘"特征。

(二)深绘:深度绘事

观念艺术家在有意识地将社会性融入艺术作品的创作中,博伊斯的"社会雕塑"已涉足人类学的研究范畴。而虚拟艺术家则在"深描"的基础上更进一步,他们利用网络进行艺术创造的同时,将虚拟田野的调查和民族志的书写纳入其中,下意识地将虚拟艺术和人类学糅合在一起,进行虚拟文本和视觉文本同时性书写的深度绘事,阐释图像的阐释,即"深绘"(或深塑,thick sculpture)。深绘不仅使艺术作品具有广泛的社会性视角,而且让民族志文本充满独特的艺术性互动,进而同构典型意义上的虚拟艺术人类学。

"深绘"强调文本从"可读"向"可视"转变,图像从可操作之物向解释作品主题和文本意义的词语转变。德国艺术史学家潘诺夫斯基在《图像学研究——文艺复兴时期艺术的人文

① 方李莉,李修建.艺术人类学[M].北京:生活·读书·新知三联书店,2013:219.

主题》一书中阐述了图像解释的三层含义:一是自然题材层面(前图像志),即最基本的理解层面,与文化知识无关,是对作品纯粹形式的感知构成;二是惯例主题层面(图像志),即运用文化知识和图像知识进行解释,如西方学者看到13个人围绕着一张桌子的图像会本能联想到"最后的晚餐"的文化语义;三是内在意义层面(图像学),会在图像主题性阐释的基础上,从象征意义的角度进一步追问:艺术家为什么选定这种文化图语描绘"最后的晚餐",即阐释图像的阐释[1]。

2012年,由英国艺术委员会资助的,由FutureEverything工作室与MIT SENSEable城市实验室联合创作的伦敦奥运数据雕塑"Emoto",作品以独特的全球化和社会性的"公众"视角,在推特(Twitter)上对全球用户进行伦敦奥运会的情绪分析,实时地将数据转换成可视化"数据雕塑"。基于奥运会期间互动产生的12.5亿条推文,作品以大数据的形式折射出全球用户在奥运会期间千姿百态的情绪反馈,包括英国人对其国家队形色各异的评价和千奇百怪的感受。"Emoto"由17个数据雕塑组成,每一个代表一个奥运日的数据面貌,贯穿伦敦奥运会全程。在艺术形式上,作品呈现为一个个层峦叠嶂的城市景观,高峰和低谷等视觉符号分别象征用户情绪起伏的高低点,并以此可追踪当日赛事的动态发展和变化趋势,从而把握奥运脉搏的全新体验。在虚拟民族志的书写中,"Emoto"可视化的实时数据文本,既呈现了一幅宏大的集体性阐释的世界图景,也传递了千差万别的个体性意见,并象征性地转义成一系列符号化的视觉文本,动态地"深绘"了伦敦奥运会的情绪图语和文化全貌。

"深绘"将统计学融入虚拟艺术人类学的研究中,借助对网络数据的记录、整理和分析,科学地解读虚拟田野和人类社会。离散与连续的变量让互动行为赋予艺术作品的数据以自主情感和"有意味的形式",并最终在民族志的同时性书写中进行符号转义和文化阐释。

(三)深浸:深度沉浸

迈克尔·海姆在论述虚拟实在的本质时,认为"幻觉便是沉浸""虚拟实在意味着在一个虚拟环境中的感官沉浸",并进而提出"全身沉浸"的概念。在虚拟环境中,摄像机和监视器可以投影人生,因而人体可以与图像进行交互,可以用手来操控屏幕上的图形物体,不论是文本还是图片。"你就是你的虚拟实在","身体的自由运动则成为计算机阅读的文本。摄像机跟踪着人体,而计算机把人体运动合成到人工环境中去","计算机便不停地更新我的身体与我所见、所听、所摸到的合成世界的交互动作"[2]。

对于虚拟艺术人类学而言,解释的"深描"和可视的"深绘"无法满足深层的身心同一或身心分离的感知体验,而当身体"沉没"在360°的全景式图像中,主观"移情"于混合现实的虚拟幻象中,人们才能真正参透并穿越图像之墙,"深浸"于充满梦境色彩和宗教仪式感的视域

[1] ERWIN P. Studies in iconology:humanistic themes in the art of the renaissance[M]. New York:Oxford University Press, 1939.
[2] 海姆.从界面到网络空间:虚拟现实的形而上学[M].金吾伦,刘钢,译.上海:上海科技教育出版社,2000:115-118.

中央。虚拟艺术人类学的深浸民族志因此而呈现"沉浸诗学"的文本特征。其一,情景沉浸。虚拟民族志文本必须营造一个可供沉浸式体验的"情景世界"。如果说"深绘"让虚拟民族志的书面文本和图像文本平行发生,那么在"深浸"中,由于人自身成为图像的一部分,二者合二为一,也就是说,沉浸式体验让艺术与人类学走向统一,虚拟民族志文本以"沉浸诗学"的艺术形式呈现。在这种虚拟的图景中,视窗成为观看世界的取景器,身体成为图像中的行为符号并主导着叙事的发生,整个"情景世界"成为一个隐喻的超文本空间。其二,时间沉浸。当人淹没在虚拟幻象中,时间发生坍塌,客观时间与主观时间融为一体。时间不是呈现为连续的叙事,而是散点式的时隐时现,碎片式的若隐若现,时间出现分形,叙事沿着非线性的路径发生,朝着非连续的线索进行。因此,时间沉浸让虚拟民族志的文本充满悬念和不确定性。其三,情感沉浸。在虚幻的情景世界和坍塌的时间碎片的双重作用下,人的身心在虚拟环境中由同一发生分离,产生主观移情,并在虚拟文本中产生一系列的情感反馈谱系,时而欣喜,时而狂欢,时而沉寂,时而悲伤,时而恐惧,时而勇敢。情感的产生并非凭空而来,它源自人体的自反馈系统。例如快感,往往是由一些特殊的声音和触摸引发,例如温柔的耳边细语、指尖滑过肌肤的轻抚、情侣目光的交汇等,都会引起"颅内高潮",即自发感知快感反馈(ASMR)的特殊快感。

加拿大艺术家卢克·库彻斯恩(Luc Courchesne)的虚拟互动装置作品《你在哪里?360度全景》,他将全景式摄影作为一个图像空间的诠释者,置身于作品的情景世界,徜徉在过去和未来的时空中,恍如梦境般穿越多维的世界。受众通过操纵杆进行X、Y、Z轴三个维度的切换,随即进入一个以等级衡量信息的体验空间。当处于等级0时,进入一个相对静止的空间,犹如航海时用XYZ三轴定位的初始状态;当处于等级+1时,空间锐变成一个充满了图像、声音、文本等混合物的世界;当处于等级+2时,进入抽象空间,虚拟图像分化成密如恒河沙般的微粒世界;当升至等级+3时,受众深浸于18世纪的风景画中。处在不同等级中,受众都会偶遇图像中由远程网络连接的虚拟居民,并能决定他们的位置、路径和速度,甚至能够决定他们在哪个等级中生存。在这个互动的文本中,图像的合成物构成了虚拟的全景图,音效强化了沉浸感,让人们深度沉浸在一个重组现实的图像世界。

"埴""植"组合
——城市空间再生艺境研究

谢葵萍/中国传媒大学南广学院　　火　艳/南京林业大学

在急速发展的中国城市中,大部分现代建筑皆采用钢筋混凝土浇筑,多采用生硬冷漠的金属、玻璃、铝塑板和机压陶瓷等工业化气息较重的装饰材料,且建筑空间大多是直线形和板块形结构。尤其是在人口稠密、生活节奏较快的城市,久处水泥森林的都市人感觉到压抑焦躁,心生厌倦,回归自然和诗意栖居是人们对美好生活的心理诉求。中国建筑学家吴良镛指出:人居环境是以人的生活为中心的美的欣赏和艺术创造,建筑与环境的规划和设计应该融汇山水自然和人文意境。让全社会有良好的、与自然相和谐的人居环境,让人们诗意般、画意般地栖居在大地上。

那如何让城市人"人居艺境"？在最能体现东方美学如"道法自然""天人合一""美即自然"的中国山水画中,其构成元素大多是山石与植物,再用大部分的留白来表现行云和流水,从中我们得到了一些启示。

众所周知,具有"人造石头"之称的陶瓷取材于天然泥土,经过1000多度的高温烧制,其性能稳定,防水防火、耐热耐光照、防风化不褪色,具有无污染、无辐射、抗腐蚀、耐磨损、坚固耐用等特性。它能模仿传统砖块或自然石块,可以实现千变万化的釉色与肌理,留下独特的"手语"痕迹,其稳定性、可塑性和环保性以及艺术感染力和自然亲和力等综合优势是石材、木料、金属、塑料等其他建筑装饰材料所不及的。陶艺得天独厚的条件为其融入绿色空间提供了必要条件。植物是城市绿色空间唯一具有生命的构景要素,是环保的天然装饰材料。植物色、香、形可综合观赏,在视觉、感觉、意境达到生态美的境域[①]。有花之芬芳、多肉之"萌"态及藤蔓生长所带来的绿意和生命力量,并寄托了人们的思想和情感。植物景观可以调节小气候、优化环境、提高美感,可以柔化和消减生硬的建筑所产生的压迫感[②]。陶艺和植物都有自身的造型、色彩和肌理,兼具生态性、艺术性和文化性。在城市中创造绿色空间,采用竹木藤、绿色植物和新型陶艺材料,将东方禅意的美学理念与艺术语言导入建筑装饰设计,创造出生机盎然的画面,最能再生大自然的艺术意境,体现出中国文化精神与美学

① 祝遵凌.景观植物配置[M].南京:江苏科学技术出版社,2010:14.
② 陈有民.园林树木学[M].北京:中国林业出版社,2011:102.

特性①。

本文通过研究在城市空间中,陶艺与植物如何组合并相融共生,构建具有装饰与优化环境作用的盆景陈设、壁画装置、雕塑景观等艺术场域,旨在营造出具有文化个性、自然生态、禅境诗意的环境空间。

一、"埴"与"植"

中国的汉字很有意思,"埴"与"植"就像一对孪生子,金、木、水、火、土五行,一个属土,另一个属木。《红楼梦》鸿蒙开篇,石头与植物的姻缘结下一个因果。《说文》有对于"埴"与"植"的记载:"埴,黏土也""植,户植也"。"埴"即制作陶瓷用的黏土,而"植"指关闭门户用的直木。如今植物是谷类、花草、树木等的统称。《道德经》中记载:"埏埴以为器,当其无,有器之用。凿户牖以为室,当其无,有室之用。是故有之以为利,无之以为用。"其意为,揉和陶土做成器皿,有了器具中空的地方,才有器皿的作用。开凿门窗建造房屋,有了门窗四壁内的空虚部分,才有房屋的作用。所以,"有"给人便利,"无"发挥了它的作用。"埏埴"指制作陶瓷,是一种造物方式。莳花植木形成植物景观,"莳植"是一种造景艺术。陶瓷器"无"的空间形成了"容用","植"入"埴"中,就成了容器植物。

人与土有天然的亲缘关系。人类在近万年前就利用了泥土的可塑性制造了有"人造石头"之称的陶瓷。陶艺承载了悠久的文化信息。有一位外国陶艺家这么评价陶艺——"Clay is everything",泥土即一切,泥土孕育生命,生长希望,寄托人类美好的未来。现代陶艺的烧成方式有气烧、电烧、柴烧、盐烧、乐烧、熏烧、坑烧等,丰富的肌理与形态表现,釉色的变幻、烧成的神秘性和不可预见性的魅力,这是任何其他媒材所不能比拟的。

植物充满生机,可供食用和观赏。用于造景的植物不仅能保持水土、遮阴蔽日、美化环境和净化空气,还能消减城市空间中弥漫的压力和不和谐因素。植物除了生态性和艺术性,还具有文化性,是历代文人雅客意识、情感和思想寄托的载体,甚至是一座城市的文化名片。每一种植物都有自身的生理特性和气质。古木参天郁郁葱葱,名花异卉艳丽芳香。竹子婵娟挺秀,情调高雅;荷花香远益清,亭亭净植;兰花居静幽香,超凡脱俗。菖蒲生在野外生机益然,着厅堂则飘逸俊秀。石菖蒲也叫文人草,与兰、菊、水仙并称为"花草四雅"。青苔内敛而优雅,意境幽深静谧,古人常将之入诗和入画,幽幽绿意自在蔓延,将人抛出浮世喧嚣,引入安详宁静与超然尘外。文竹体态轻盈,文雅娴静,具有书香气息。以上这些植物与古朴的陶艺容器和陶艺雕塑组合,在茶室和书房等空间最能体现出一种禅境和诗意。多肉植物种类繁多,形态奇特,因其"萌"态受到人们的喜爱,尤其适合于室内空间和庭院花园使用,在造景上能展示出异域情调的艺术效果。常春藤格调高雅,质朴清新,是垂直绿化的理想材料。绿萝生命力强,四季常绿,长枝披垂,是吸附杂质的能手,有绿色净化器的美名。以上这些植

① 齐君,郝娉婷.宋代城市及园林植物的传承与演变[J].中国园林,2016(2).

物可与陶艺墙和陶艺壁画组合,最能表现自然生态的艺术场域。

二、"埴""植"组合模式研究及再生艺境的营造

在高密度居住的城市空间中营造自然意境,是把大自然的景观加工提炼引入室内空间或置于建筑之间的空间。较之于独立的环境陶艺和植物景观,"埴""植"组合设计解决了给植物提供水分和营养的容器或载体问题,而这个载体本身既能保护建筑墙体或地面,也是构建该艺术场域中造型、色彩、肌理、意境等重要的组成部分,因而更具科学性和艺术性。研究二者的组合具有一定的意义。而要不断达到人、陶艺、植物的完美结合,就需要从设计心理学、陶瓷工艺学、植物学等方面综合研究和设计。

陶艺和植物的姻缘早在袁宏道《瓶史》中就能探源。袁宏道说,"花妙在精神,精神人莫造,寓意于物者,自得之",有着很高的意境追求。袁宏道认为瓶花以韵致为美,"不可太繁,亦不可太瘦","高低疏密,如画苑布置""参差不伦,意态天然",追求哲理、诗情和神韵[1]。插花是一项高雅的生活艺术,是一种心灵上的审美追求。唐人插花重富丽,宋人插花偏清雅。中式插花追求的是自然状态在插花艺术中的延伸和再现心中的诗情画意。花道之"道"并非仅仅限于植物本身的勃勃生机和灿烂芳华,而是借物抒情,由此来表达情感和人生境界。历代皇宫所用瓶花可以从陶瓷文物和古代绘画中窥见美丽幽雅的陶艺容器与牡丹兰草等奇花异卉组合的插花艺术,与盆景、如意和文房四宝一样,是中国传统书房雅致的摆设。花器不仅仅是用来放置花材,提供水分和营养,还是插花艺术中造型和表达作者意境的最重要组成部分。像宋徽宗御用的钧窑玫瑰紫花盆,其釉色犹如绚烂彩霞,莹润含蓄又变幻无穷。再如慈禧太后御用"大雅斋"花卉粉彩圆形花盆,在汝窑蓝釉色上绘有繁缛的粉彩纹样,所绘仙桃、灵芝等植物有着各种吉祥的寓意。

(一)陶艺容器与植物配置及再生艺境分析

容器植物大多是插花艺术和盆景艺术。艺术化的陶艺容器如花盆、花坛、树池与合适的植物搭配,交相辉映,为生硬的建筑环境增添生机和活力,在城市空间中起到渲染点缀作用,增加艺术的灵气。陶器透气透水,有利于植物根系生长;瓷器观赏性强,适合生长较缓慢或水培的室内植物;炻器介于陶器与瓷器之间,结实耐用[2]。现代陶艺容器在注重其功用的同时,更加注重创作者的个人情感的表达,并且将艺术和生活紧密联系在一起。陶艺的多种表现手法和呈现的形态更容易让人享受一种自然的回归。

针对城市空间中室内外和功能区的不同,"埴""植"组合景观首先应从陶艺容器的选用和植物配置入手,还要注意植物的形,包括干、叶、花、果等,在不同的空间和时间中,会产生形态、色彩上的变化。再从视觉、嗅觉、意境和生态等几个方面进行综合分析,最终确定一个

[1] 王传龙."瓶花之道"渊源考[J].中国典籍与文化,2013(3).
[2] 祝遵凌.园林植物景观设计[M].北京:中国林业出版社,2012:150.

合理的设计方案。多肉微景观可用在居家、办公或休闲空间,尤其适合大厦中每天对着电子产品、工作压力大的白领阶层。多肉植物比起其他观赏植物较为好养,叶子彩色的、小小的,其"萌"之态受到大家的喜爱,成为有些人的一种乐趣。字母图案型多肉微景观具有一定的文化寓意和趣味性,甚至还可以起到艺术疗愈的作用。城市居住区的景观陶艺,陶艺容器选用体大沉重、结实耐用、风格质朴的白色和砖红色混搭的炻器,造型为柱状,像植物的茎。器内配置挺拔的苏铁,叶片为绿色辐射状,叶大;器外选用低矮的灌木,此类植物较耐旱,管理较粗放。植物与陶艺相得益彰,亭亭玉立,犹如大自然中一个个硕大绽放的花朵,充满了向上的生命力量与勃勃生机(表1)。当然,陶艺容器还可以打破传统对称平衡的审美标准,运用拍打、捏摔等手法创造出不同形态和肌理效果,加上釉的窑变效果,这样的陶艺作品成为植物的"大地","埴""植"组合置于城市空间,是一种自然景象的再生。

表1 陶艺容器与植物配置及再生意境分析

陶艺容器	植物配置	视觉分析	嗅觉分析	意境分析	生态分析
字母和心型、白色陶器	多肉植物	叶小、彩色、"萌"态	无香气,可用于卧室等特殊空间	文化寓意和趣味性、艺术疗愈的微缩景观	生命力强,病虫害抗性强,便于养护
柱形、植物茎状、白色和砖红色混搭的炻器	苏铁	叶大、绿色、掌状、辐射状	不常开花,无香气,无毒	富有生命力量与勃勃生机的自然意境	较耐旱,管理较粗放

(二)陶艺装置与植物配置及再生艺境分析

瓷砖运用于环境空间最典型的案例是西班牙建筑大师安东尼奥·高迪创作的有机建筑和园林景观。如今陶瓷砖已大量应用于城市空间,大多为机压产品,工业痕迹较重。采用陶艺师创作的个性化陶艺砖、陶艺壁画和陶艺装置装饰建筑空间,再让园艺师将植物"植入"陶艺装置中,陶艺与植物相融共生,这样的陶艺植物装置将形成一个小自然的气氛,防水防火减噪隔音,对居住空间起到调节小气候的作用。宜兴某公司生产的景观陶艺假山,将虎耳草、菖蒲、常春藤等植物植入其中,营造出富有生命力的小自然意境。陶艺既古老又年轻,既传统又现代,可以满足人们对传统艺术和高雅艺术的需求,最终将实现诗意地栖居。在植物配置方面,针对室内和室外环境的不同,应选用不同的品种,一般要求是四季常绿、生命力强、繁殖简单方便、抗病虫害性强且易更换的品种,方便后期养护和管理。比如,在造景方面,应总体布局,在线条、比例、色彩、肌理和质感等方面做好空间造型,应自然错落,疏密有致,生长速度大体相近,植株之间不能互相排斥;在室内空间,可以配置青苔、菖蒲、常春藤、绿萝、多肉植物(万年草、佛甲草)等植物,以营造一个富有情调的小自然意境;而室外空间则可以选取五针松、常春藤、长春蔓、沿街草、青苔、虎耳草、铜钱草等生命力强、便于养护的常绿植物,可以营造一个富有生命力的大自然意境(表2)。

表2 陶艺装置与植物的配置及再生意境分析

陶艺装置	植物配置	视觉分析	嗅觉分析	意境分析	生态分析
室内空间	青苔、菖蒲、常春藤、绿萝、多肉植物（万年草、佛甲草）等	四季常绿	无香气	富有情调的小自然意境	生命力强，便于养护
室外空间	五针松、常春藤、长春蔓、沿街草、青苔、虎耳草、铜钱草等	四季常绿	无香气	富有生命力的大自然意境	生命力强，便于养护

（三）景观陶艺与植物配置及再生意境分析

景观陶艺是指介入园林景观环境的功能和装饰性陶艺，是在城市广场、公园、道路、绿地、居住区、郊外空地等场地设立的陶艺或以陶艺为主的综合媒介作品[①]。作为文化传承的载体，许多陶艺雕塑和景观小品放置在公园、广场、校园、居住区等公共空间，这些陶艺和植物构成的艺术品，较易拉近人们的心理距离，往往成为城市的景点。这样组合的环境空间提升了人居环境的精神文化内涵，构建了和谐的景观空间。

陶艺家朱乐耕善于在钢筋水泥的丛林中，用陶艺营造出人与自然亲密接触的公共艺术空间。其作品韩国济州岛肯辛顿大酒店内陶艺壁画《生命之绽放》表达的是自然界树叶、花朵、嫩芽、苔藓、蘑菇、河流这些生命自由萌生的璀璨过程，表达了生命蓬勃的生长感[②]。座落在上海喜马拉雅美术馆前的朱乐耕作品是将三五成群的陶艺雕塑"中国牛"置于稻田中，这群牛具有生动的外形和窑变的釉色，在稻田中安置了供人欣赏和感受的通道，观赏者们穿梭在稻田中，与陶艺耕牛亲密接触；在不同的时节，会收获一片春绿或金黄，水稻的芬芳和土地的醇醇混合成自然之气，营造出一种回归自然的亲切感和农耕时代的气息。石湾公园内陶艺家魏华的陶艺雕塑置于苏铁等灌木群中，这类植物生命力强，便于养护，四季常绿，是园林中吸引眼球的景点，静谧中透出一种图腾般的神秘感（表3）。

表3 陶艺景观与植物的配置及再生意境分析

陶艺景观	植物配置	视觉分析	嗅觉分析	意境分析	生态分析
朱乐耕上海喜马拉雅陶艺雕塑	水稻	春绿或金黄	田园气息	田野风光	春种秋收，专门管理
石湾公园魏华陶艺雕塑	苏铁灌木	四季常绿，园林景点	园林气息	图腾般秘境	生命力强，便于养护

① 张玉山.世界当代公共环境艺术·陶艺[M].长沙：湖南美术出版社，2006：8-9.
② 朱乐耕.当代陶艺问道集[M].北京：北京时代华文书局，2015.

三、结语

在中国传统美学中,师法自然是一切艺术的最高原则[①]。"埴""植"组合造景所追求的最终目标就是营造自然的艺术意境。陶艺和植物组合造景,"形"与"意"相结合,引发人们各种各样的"情",达到"情景交融"的境界。美的意境给人以艺术享受。人们向往宋代隐士徜徉于林泉之乐、园林之境的休闲情趣。随着生态美学不断深入建筑与环境艺术领域,在陶艺师和风景园林师的通力合作下,陶艺与植物相融共生,"虽由人作,宛若天开",在城市中活跃着一个个生命律动的诗意空间。这种再生自然景象的艺术意境将拉近人与自然的距离,真正令城市人诗意地栖居。

① 宗白华.美学与意境[M].北京:人民出版社,2009.

传统村落中的审美伦理研究

谢旭斌　张　鑫/中南大学建筑与艺术学院

一、审美伦理的释义及其在村落景观中的体现

我国传统村落深刻地蕴涵着"真、善、美"为主旨的审美伦理和审美法则。李翔德在《美的哲学》中提出"伦理美学"的命题,认为这个命题的成立是"由美与善在现实生活中的密切联系决定的。反映在人类思想史中,美与善、美学思想与伦理思想,也似乎有一种先天的'血缘'关系,像'双胞胎'一样"[1]。审美伦理是关于人类在审美实践活动中审美思维、审美价值、"真、善、美"的伦理要求与审美观照,是人类社会伦理思想的重要组成部分。我国先秦时期就形成了"真、善、美"的观念和"美善相乐"以及"自然说"等经典学说,以孔子为代表的儒家就提倡"尚用崇实"的审美主张和"思无邪"的审美标准[2],主张把善(仁)、礼结合、"礼"是对"仁"的规范作为美术思想的理论前提;以老子、庄子为代表的道家思想就提出"顺应自然、道法自然"的审美思想。这些具有审美伦理的思想观念对我国传统聚落景观的形成、发展,对村落结构形态、建筑礼制、空间尺度,甚至社会结构、伦理精神的形成具有"内核"作用。纵观历史长河,在古希腊也有"美善同体"说,柏拉图同样把善(有益)和正义作为评价艺术的最终标准,并以此来要求"理想国"的艺术活动[3]。古罗马哲学家普洛丁认为:"美是理式所在的地方,善在美的后面,是美的本原。"康德提出:"美是道德的象征。"奥地利哲学家维特根斯坦认为:"伦理学与美学是一个东西。"[4]维特根斯坦把伦理学与美学认为是同一的,原因是"两种活动都必须在界限之外进行。这两者都关注至善的幸福的存在"[5]。由此可知,审美与伦理的内在观点是一致的,美与善、审美与伦理是相辅相成的,有一种先天的"亲缘"关系。"审美具有其不可忽视的伦理道德价值,伦理同样具有其不可忽视的美学价值"。传统审美伦理的核心是通向伦理层面的,占主流地位的审美理想总是要与伦理价值相依相伴,始终贯穿理

① 李翔德.美的哲学[M].太原:山西人民出版社,2007:41.
② 殷杰.中国古代文学审美理论鉴识[M].武汉:华中师范大学出版社,1986:21-40.
③ 唐健君,审美伦理:构建当代中国美术评价体系的一个基础问题的讨论[J].美术观察,2009(2):12-14.
④ 维特根斯坦.逻辑哲学论[M].韩林合,译.北京:商务印书馆,2014:95.
⑤ 美学译文[M].北京:中国社会科学出版社,1982:162.

情相济、礼乐相成的文化精神①。

审美伦理的实质是关于"善"与"美"的探究,是关于以真、美、善等主体认识与担当的外化要求与内化自觉的审美范畴,包含着审美认识的态度、审美表现的方法、审美表现的内容、审美价值的衡量尺度,它作为一个历史的客观事实而存在,具有重要的美学价值和伦理价值。在中国传统村落文化的审美范式中,审美伦理体现在村落的选址、建筑样式、空间尺度、文化装饰、民风习俗及日常生活礼俗中,反映在村民的审美自觉与社会价值的要求上。人们主要通过具有具象或象征与隐喻功能的审美符号、楹联匾额等表达伦理意义,或应用审美法则与审美标准进行建筑形制、空间尺度、文化装饰等方面的审美要求,"用审美的原则、形式与方法经过美与善的道德形式转化为审美经验和人类智慧,形成道德教义进入人们的意识中",生成审美道德或审美伦理,然后应用在村落建设、自然改造与社会生产等各方面。通过对湖南楼田村等传统村落的考察得知,在我国目前保留相对完整的传统村落中,一些具有传统审美伦理思想的哲学观、审美特征与规范要求在村落选址、建筑样式、空间尺度等建筑空间层面和审美装饰、文化精神等制度层面中都有直接体现。为我们新时期保护传统村落老屋、重视审美的伦理功能、发展社会主义文化艺术具有重要的时代意义与实践价值。

二、传统村落景观审美伦理思想的哲学观

传统村落景观的兴建离不开审美客体的"尚用崇实"及比例尺度、造型样式的外化要求及审美主体的"明道""言志""自然""礼乐相济"的内在审美要求。结合传统村落的选址、空间布局与环境的相互关系,就不难发现村落与天地、人类之间构成了一个自然和谐、礼乐相济、善美统一、理情统一的审美伦理思想的哲学观。每一个传统村落老屋"经历了形制方案的优化,堪舆选址……顺应自然环境、遵循天人合一的哲学思想"②。

1. 天人一体的自然观。我国传统村落由于多依山傍水而建,自古就有关于遵循天地之势、敬畏自然之心、取法自然物象的道德教化要求,自古就有注重生态、道德、审美相统一的经典著述。正如现代美国科学家利奥波德将生态意识、道德意识、审美意识三者完美结合,相互影响而形成"大地伦理"理论,通过阐述大地共同体的深刻内涵,激发人们对于大地的热爱,进而在人与大地之间建立一种道德责任感③。天人一体其实质是把村落、人与世间万物作为一个互相关联、不可分割的共同体,并把顺应自然规律法则作为礼法、禁忌加以庆典或约束,从而创造出生态和谐的聚居环境。天道与人道就是在如此交融的生态环境下实现审美与伦理的有机统一。"只有在感性和谐的自然环境系统中才会产生仁、义、礼、智、信等的人伦关系"。就审美观来说,体现人与自然是彼此依存、和谐交融的关系。就伦理而言,主张将天道人伦化或者将人伦天道(多指自然)化。孟子将天"义理化",讲"尽其心者,知其性也,

① 秦红岭.建筑艺术审美的伦理意义[J].高等建筑教育,2005(2):4-7.
② 秦红岭.建筑艺术审美的伦理意义[J].高等建筑教育,2005(2):4-7.
③ 熊承霞,杨涛.传统设计形态中的良善表征与道德意义:基于传统伦理之视角[J].设计艺术研究,2015(3):13-19.

知其性则知天矣。存其心,养其性,所以事天也"。所谓"尽其心",指通过内心的道德修养而保持的"善心",即恻隐、羞恶、辞让、是非"四心",四"心"又衍生出"仁""义""礼""智"等"四性"之端,于是"尽心便可知其性,知性便能知其天"①。天道和人道融为一体就能达到天人合一的理想境界。老子的"万物得一以生"表明"道是生命之源,也是善与美之源";庄子认为,人必须与大自然相统一,将自己置身于天人合一的宇宙中才能真正领略其"意境"之美②。强调生态、强调与自然融合的传统村落彰显出"天人合一"的自然和谐思想。

2. 礼乐相济的人伦观。传统村落是我国少数民族礼制、民俗文化传承、践行、产生、发展的物质与文化载体,是活化的礼制、民俗表现形式。"礼乐本自同根,礼在儒家心目中是维系天地人伦上下尊卑的宇宙秩序和社会秩序的准则"③。为"达到人性的崇高教化"之主张,我国传统村落历来注重伦理观,注重"六礼""耕读兴家""忠诚报国、孝友传家""修身、齐家、治国、平天下"的礼乐教化。以湖湘传统村落为例,审美教化的起始"一般由聚落单元的家庭执行。受湖湘地域文化及伦理文化基因的影响,湖湘传统村落教化景观的核心是伦理文化,注重崇文尚武、敢为人先、学而图强的品质。教化性景观体现了中华传统文化的伦理观和审美观,同时是湖湘儒家文化、地域巫文化、理学文化的集中体现"④。李翔德认为"为人之美,必须以礼成之,合乎礼的才是善的,只有礼之善的品质,才能使之成为真正的美"。因此,若要尽善又尽美,就要做到"合乎礼"。儒家学者很重视礼乐美学的建构,"礼""乐"代表了天地之间的和谐,在这种协调的礼乐文化中享受内在的和谐,这是礼乐文化的美感,是道德美学在社会生活上的延伸,强调感性与理性、秩序与和谐的相互统一和补充。礼在传统村落中主要体现在规划布局与空间秩序上,在建筑中最主要体现在建筑形制与空间尺度、用材工艺、楹联书法上,在民风习俗中主要体现在戏文故事、节庆礼仪上。传统村落民居中,建筑的梁架开间、位置朝向、空间形态,包括堂屋、厢房、火房、装饰等都受礼制文化的影响。湖南辰溪县五宝田村的祖屋就处在村落的中心位置,这是由其宗法礼制的地位决定的。比较辰溪县的五宝田和龚家湾村,两者的建筑体量、空间结构、门头装饰、工艺材料就有明显差别。由于龚家湾村落的官员多、位品高、经济雄厚,而五宝田又地处偏远,因此龚家湾村的建筑体量大,形制隆重,门头高,材料讲究。楼田村的空间结构注重贵中尚和,在村落总体布局、建筑空间平面方面都有体现。"礼乐"的关键不在于形式,而在于具体的躬行实践。"礼是对仁的规范",强调其合理规范性。尊重等级之间的差异,包括亲疏差异、尊卑差异等。"乐"作为感性媒介存在于礼制系统,中和其秩序差异,使之达到一种行为、观念、语言上的和谐。因此,传统审美伦理思想强调的和谐美归根到底就是一种相处关系,是人与人、人与自然相处中的一种秩序。

3. 善美统一的求真观。"真""精诚之至""真理""受于天也,自然不可易也",既表自然

① 陈望衡. 审美伦理学引论[M]. 武汉:武汉大学出版社,2007:174,180.
② 冯学成. 禅说庄子:知北游[M]. 北京:东方出版社,2013:10.
③ 侯幼彬. 中国建筑美学[M]. 哈尔滨:黑龙江科学技术出版社,1997:147.
④ 谢旭斌,张鑫. 湖湘传统村落景观教化特色探讨[J]. 湖南大学学报(社会科学版),2017(5):115-121.

事物的本质,又表人的真实感情。中国传统美学思想的根本特征是"以善为美"。善是一种道德价值体现,属于伦理学范畴;美是一种审美价值,属于美学范畴。儒家传统审美伦理观强调,不仅在形式上是美的,而且在内容上是符合伦理规范的"真",是"善"的。善与美是构成审美伦理不可缺少的要素。"善是美的基础,美是善的要求,是善所必然追求的最高境界,属于善的一种最理想的表现形式",在我国传统村落文化中,注意善美的结合主要体现在楹联、匾额、绘画、戏文故事中。洞口县伏龙洲萧氏宗祠内,"高风""亮节""率祖""敬宗""崇文尚武""厚德载物""德耀祖先"等教化意义的匾额、壁画题字共有 48 副。洞口曾八祠堂也有"爱生""尊师""守孝经训先人自有遗风 开理学门后起当思进步""文化品格历史担当 开拓精神公益理念"等匾额、对联、题字共 30 多副。新邵仓场村筱溪张氏宗祠东、西厢各有一副"满座清谈挥麈尾 一瓯香茗涤诗脾""偷闲描就迂倪画 随意学来颠米芾"的画联,在鱼池有"预向源头探活水 偶临池畔悟真知"的画联,这三处画联结合人物、山水场景,教育后人要注重善美统一,净化自己思想,要有治国立命、为国分忧的担当,要学习倪瓒、米芾的品质,具有探求真知的求真能力[①]。

4. 理情统一的审美观。理与情的统一既是伦理学研究范畴,也是美学思想的研究范畴,是传统村落景观体现的重要精神内核。传统村落中理的审美范畴包括"真、尚用崇实、致用、思无邪、虚无、言志、明道、法则"等主体性的审美伦理、道德、理学思想的体现。湖南新邵仓场村筱溪张氏宗祠天井地面的中心,现今保留有一直径 80 厘米、深 8 厘米的圆形镂空雕刻石池,内雕翱游的龙、鱼、虾,加之池内之水可常年不干,这个生态微型景观寓意"鱼龙混杂""龙游浅水遭虾戏""潜龙勿用""龙岂池中物,乘雷欲上天"等理情统一的审美观,也是该宗祠教化意义的核心,其主旨就是告诫张氏子孙后代要言志、明道、勇于担当、奋勇当先[②]。村落建筑反映理学道家思想的太极八卦图被广泛应用。传统村落礼制建筑(祠堂等)尤其注重场所空间的审美意境与伦理精神的营造,注重情景、理情、伦理的审美生成。"包括节庆、习俗、生活、劳作等情景的发生皆以景观场景、空间景象的形式被体现出来。情景互生,不同的场所应景特定的事件,同样不同的事件需要特定的景观空间与场所氛围"[③]。伦理讲究以理喻景来突出情,传达伦理的道德价值取向;美学讲究的是将情融于理,强化景的审美价值倾向,情理相合、情理统一才能达到超脱自然的审美境界。

三、楼田村传统审美伦理的生成及体现

楼田村隶属于湖南省永州市道县清塘镇,是宋代理学名家周敦颐的诞生地,以濂溪故里闻名。建村已有 1200 年历史,现有爱莲堂、濂溪祠、"兰挺桂秀"民居、文塔、安心古寨、濂溪书院、明清古民居、五星墩、周辅成墓等古迹。这些文化景观体现了伦理道德、仁爱孝道、礼

① 谢旭斌,张鑫.湖湘传统村落景观教化特色探讨[J].湖南大学学报(社会科学版),2017(5):115-121.
② 谢旭斌.拯救老屋行动:湖湘百年老屋寻访手记[M].长沙:湖南教育出版社,2018.
③ 谢旭斌,王曦成.湘西传统村落景观文本及其生成[J].湖南科技大学学报(社会科学版),2017(3):160-166.

制文化的德治礼教观,同时具有和谐统一、尚用崇实、简单质朴的艺术审美观,是传统伦理观与传统审美观的有机融合。楼田村村落景观的审美伦理,其生成主要受自然启示、儒道礼教、理学文化、家族宗法、审美经验的启悟与影响。

(一) 基于自然启示的审美生成

自然教化的审美生成"源于对自然生命力的感知而生成的审美应景现象"[①]。受自然现象的启示以及对生产实践的经验积累,人们心理逐渐生成"生命存在、因果伦理"的教化感悟,使人们在物质景观和人文景观中感知生命本源、生命伦理的存在。受周敦颐理学文化及莲花自然启示,其审美符号所代表的清廉君子形象,在楼田村中随处可见,被广泛应用于村落的建筑构件和装饰中,这不仅是对人们道德品性的提醒、约束,而且是对自然生命的体验感悟,是人们感知自然教化的语言符号。周边邻村小坪村受楼田村理学文风的影响也多莲花造型纹样。虽因地域、文化的不同,莲花景观形象不同,但其审美意蕴相同,旨在推崇真、善、美、仁、义、礼等的教化意蕴。

自然启示下传统审美伦理的物化形式与方法。自然现象的道德意蕴经主体的审美心理活动,以"比兴""比德""联想""移情"等方式展现,把自然现象或自然事物与人的道德价值观念相联系,使得美的自然事物具有了"善"的内容从而构成审美伦理。楼田村对于传统审美伦理的物化形式,主要表现在祠堂、民居、风雨桥、墓碑等建筑形制,透过门槛、石墩、石柱、檐撑、门匾、楹联、门窗等装饰构件,经人类通过"物性比德"的审美方式,使之"德善美化、自然化、形象化",从而传达审美对象的伦理意蕴内涵。

楼田村村落景观对于"物性比德"的方法大多是通过"吉"来表现,古礼自古为大家认同,凡能表达"吉"的人或事物,多被认为是美的、是善的。通过对龙凤、荷花荷叶、奇珍异草、瑞兽珍禽等生机景象的具象表达,彰显生命律动的魅力;或者运用语义双关的抽象方法表达人们对于幸福生活的愿景以及祈福纳吉的理想,如以"喜鹊"喻喜,预兆喜庆,以"象"喻祥,是吉祥的象征。上述景观形象在民居兰挺桂秀宅、周祖为宅、周祖赐宅、周祖平宅、周德荣宅均通过石雕、木雕的形式展现。兰挺桂秀宅中的石柱础对于自然形象运用,可谓造型独特、纹饰细腻、母题丰富、意蕴深厚,础顶和六面形础腹雕刻有吉祥富贵等寓意的图案。一方面,在二者连接处六面形角上共置有六个葫芦,与"福禄"同音,抽象出吉祥辟邪、祈求子孙兴旺的象征意义,既代表宅居居民的审美情趣,同时又反映追求生殖审美伦理的迫切理想;另一方面,通过写实生活的方法,描绘当地农民耕田、捕鱼、放牛等劳动场景,通过神话故事表达美好生活愿景,塑造出人间伦理之美,其道德教化寓意呼之欲出。

(二) 基于儒道礼教的审美伦理生成

楼田村审美伦理的生成主要是受生态伦理观、礼制文化以及地域理学文化的影响,是道

[①] 谢旭斌,张鑫. 湖湘传统村落景观教化特色探讨[J]. 湖南大学学报(社会科学版),2017(5):115-121.

家文化、儒家文化以及理学文化的综合表达。

生态伦理观强调人与自然环境的和谐生态关系,这种和谐的生态伦理不仅是调节人与自然道德的一种行为规范,更是主体对把握人与自然的一种实践精神[①],其主旨在于强化真、善、美的价值生成,主要表现在以下三个方面:首先,和谐的生态伦理是"主体在人与自然关系选择上的一种价值意识",这种价值意识区别于以往人类以自我利益为主,强调人与自然对等和谐的原则,是"真"的价值体现。其次,人与自然道德关系上的"善",指人们与自然存在物之间的一种"适度关系",是向善之举,一旦过度,即为道德之恶。人与自然道德的和谐关系不仅是人类最根本的利益,更是人类所追求的一种"至善"的道德境界。最后,人与自然道德关系的"善",其最终是通向美学意义的,极具美学价值。车尔尼雪夫斯基提出的"最高的欣赏"即是"对自然的悠然神往的欣赏",不只是停留在对自然风景的表面欣赏,更是要求达到一种在精神上同大自然交流的境界,这种对自然的审视才是"美"的。楼田村正是借助优越独特的地理条件,遵循人与自然环境和谐共生的生态理想模式,因地制宜,以道山作为天然屏障,呈山环水抱式布局,一方面体现了"山、水、村、田"有机融合的"模山范水观",另一方面实现了和谐的生态伦理观,遵循自然伦理观的客观规律,追求原始本真的审美境界,是"真"的景象展现,以达到真、善、美的有机统一。具有这种传统审美观与生态伦理观,进而创造出风景秀丽、得天独厚的濂溪故里,想必这也正是族人迁居于此的直接原因。

传统礼制观的内化作用。孟子认为合乎"礼"的是善的,也就是美的,反之则不善,自然也不会表现出美,而是"庸众而野"了。善是伦理的核心宗旨,美作为一种伦理,是善的更高一级的品质,善与美是互动共生的关系,由善衍生出的"礼"自然就是美的。受传统礼教观的影响,在封建历史上形成过遏制民众审美的片面意识。但礼制对村落景观的空间体量、建筑形制、空间秩序等的有序发展具有重要作用。礼制观在楼田村主要体现在村落的建筑空间层面和制度层面,如建筑的空间划分、结构、选材、装饰、开间等的差异性上。楼田村中除极少数因地势影响只能呈横列式布局的房屋是五开间形式外,其余均严格遵守三开间的制度规定,这无疑是旧时期宗法社会中礼仪尊卑的一种展现。对于建筑空间及形制的等级规定,对比湖湘其他古村落,可以发现,楼田村建筑的整体形制体量稍小,门楼形制有一定限制。湘西龚家湾村的院落空间大,在选材、布局、装饰上较为讲究,建筑入口为八字门形式,立柱、面壁、额枋均做工精细,内入口设置槽门,按照礼制规定,只有达官贵人才能从中门出入,平时只能从两侧进出,并且严格遵循东进西出的规定。经过比较发现,龚家湾村建筑形制、布局较为讲究,一方面是因为其村中官员多、乡贤多,按照礼制分配自然等级较高;另一方面是因为楼田村受理学文化所倡导的简朴风气的影响,更加注重"尚用崇实"的审美主张,具有理性的伦理礼制观,将"礼"作为一种道德秩序体现出来。

理学观的教化思想。道县楼田村是周敦颐的出生地,因此又称"濂溪故里",以推崇"濂溪理学"为主。周敦颐继承了《中庸》中"诚"是圣人之本和《易经》中"善"的两个系统理论,以

① 李承宗.和谐生态伦理学[M].长沙:湖南大学出版社,2008:7-18.

"诚"和"善"作为实践的终极价值,构建了"宇宙本体论"。这一学术思想对楼田村村民施行"至诚至善"理念产生了深远的教化影响,是传统伦理观生成的重要渠道。《太极图》《太极图说》是周敦颐最大的学术成就,是对宇宙生成及万物化生的图解与诠释。这些理学思想与符号语言深深烙印在传统村落的空间营造及文化建构中。无论在村落选址还是文化装饰中,《太极图》式语言符号多有体现。在楼田村多数民居的门楣、门簪、窗户上,至今仍保留有乾坤字式和图式、八卦图形以及阴阳鱼纹样的刻画,无不反映了其理学思想的存在。

(三)基于家族宗法文化的审美伦理

在一个宗族型血缘村落里,维持"善"的有力手段往往包括家族宗法观、族规家训等直接形式,以及村中乡贤人物的引领作用。通过"明道""言志",重视德治、礼治的伦理思想,通过感染、美化以及约束个人,提升道德价值品性。

家族宗法观的影响。楼田村是典型的宗族血缘型聚居村落,以家族为单位聚族而居,宗祠在整个宗族结构中起着凝聚人心的教化作用以及聚集商议村中重要事务、祭祀祖先的社会作用,是社会伦理的意义表征。正如爱莲堂正厅屋一进院天井两侧拱门所写"吟风""弄月",暗指"以诚为本"的生活态度。另外,宗祠也是实施"礼法"、施行族规禁约、维护社会道德的地方,通常多为对其日常生活中的禁忌与保护规范,如封山育林、耕种狩猎、同姓不婚的规定制度,是对人们道德约束最为直接的表达形式。

族规家训的教化形式。族规家训对我国维系宗族内部和谐、团结,敦促明道、宗经,资助育人、言志的伦理教化起到过重要作用。楼田村周氏一族受儒学文化制度以及周敦颐为官做人的品格影响,通过对其进行不断升华后,被周氏后裔当作是治理家族、孕育子孙、为人处世的"标本",并将其精华整理撰写成严格的周氏族规家训,强调"以规维礼,礼立则家齐"。家规的核心是"以和为贵",要求"和兄弟、睦宗族、亲邻里"[①]。这与现代社会主义核心价值观相一致,通过家规、家训的形式来教导人们遵守道德规范,倡导"仁、义、礼、智、信"等道德德目,以此来维持社会的和平与安定。

乡贤君子的道德教化。对于人们道德规范限制的物化形式,除"礼法""族谱族规"外,乡贤君子对人们的日常生活和行为规范起到一定的引领作用。"乡贤"按照其作用意义可分为"立德""立功""立言",即做人、做事、做学问三种,是一种具有价值效用的文化形态。楼田村从古至今涌现了一批又一批乡贤志士,比如周敦颐、周焘(周敦颐之子,著有《爱莲堂集》)、周冕(五经博士)、周嘉耀(五经博士)等,并被世人敬仰。以周敦颐为例,从小就勤奋好学、勤于思考,遇到任何问题都喜欢追根究底,随着年龄的增长,知识体系也在不断扩充,对事情都有自己独到的见解。另外,周敦颐为人向善,重师道,并主张以"自学为主,重在启发"的教育方法,坚持以开明的教育为主,注重启发教学,这些思想不仅对教化周氏族人而且对全社会都有教化激励的作用。

① http://finance.china.com.cn/roll/20150201/2938309.shtml.

(四) 基于审美要求的审美伦理

除上文建筑空间层面和制度层面受礼制文化影响外,楼田村的建筑形制、空间尺度、装饰审美遵循中国优秀的传统审美经验与法则要求。这里主要从审美比例以及审美法则两个方面探究传统审美伦理的生成。

审美尺度与比例。"美在和谐""美是和谐与比例"[①],强调使之为美的前提是各部分之间须达到适当和谐的比例。对于和谐美的比例,最具认同的当属著名的"黄金分割律":1.618∶1=1∶0.618,近乎8∶5。因此,遵循长宽之比为8∶5的时候形制构成是最美的。通过测量得知,村中各类住宅和公共建筑比例都符合"黄金分割率",建筑屋面的宽高比例多为8∶5左右,具有黄金比例的尺度美、遵循审美伦理的和谐美;此外,其他景观中也同样存在美的和谐比例,甚至景观石础这种微景观也不例外,给人产生视觉上的享受与美感,达到一种理想的审美范式。

审美法则。审美法则与审美比例构成的"美在和谐"的要求一致,强调"和谐美"的审美理念。分析楼田村村落景观,审美伦理体现在"中和""致用""简朴"的审美法则上。如"中,乃正也"(《说文》史字解),"和,相膺也",引申为和谐、协调之意。"中和之美"反映在人事上,则是强调儒家重仁重礼的道德品质,以及道家"天地与我并生,而万物与我为一"的关系理念等方面。个体应该顺应自然,遵循客观规律,实现德行的完整与精神的完美,以达到清静无为的审美境界,"中和"本身就是一种审美伦理的重要范畴和境界。无论是针对审美经验法则的物理性质还是其精神境界,在楼田村中皆有体现。对于"和谐美""中和美"的研究就要追溯到远古时代的太极图式,体现了均衡、有序、对称以及对立统一的审美法则:由圆形、曲线、黑白两色稳定和谐的组成一幅简约美的图形,是和谐美的物象表征。黑、白两色之间的曲线即是"中和"之"度",集中体现了平衡、对称、有序、中和、中正的和谐之美[②]。因此,对称、均衡、有序、稳定、和谐、中正、致用、简朴等的审美经验法则构成了传统审美观,内化为人们对事物进行审美评判的最初标准。

四、总结

传统审美伦理旨在强调形式美与内容善的统一,善作为美的本原,二者之间是相互依存,互不可分的。善与美所指不局限于人类本身的心理道德品性,还包括人与自然以及人与社会之间的一种伦理关系。我国传统村落审美伦理主要体现在天人一体的自然观、善美统一的求真观、礼乐相济的人伦观、理情统一的审美观,其本质是受我国儒、道为主的礼制文化、伦理思想、艺术哲学思想的影响。包括楼田村在内的传统村落,其审美生成主要基于自然、儒家礼教、家族宗法、审美经验的启示、教化与传承,通过关于自然、生态、形制、明道、言

① 北京大学哲学系美学教研室. 西方美学家论美和美感[M]. 北京:商务印书馆,1980.
② 李翔德. 美的哲学[M]. 太原:山西人民出版社,2007:41.

志、致用、法则等审美伦理的分析,得出包括楼田村在内的传统村落多崇尚自然真趣和原始本真的审美观与生态伦理观,注重善美统一的求真观;得出中国传统村落的建筑景观及空间形态体现宗法伦理文化及伦理秩序的审美要求,受宗法礼制、乡贤文化的影响;得出中国传统村落注重形式美与内容善的结合,注重传统审美的传承与审美法则的应用。然而,随着社会发展变迁,传统审美伦理日渐弱化,人们逐渐忽视了真、善、美的存在,缺少对审美伦理的重视与应用。传统村落景观的兴建、保护离不开礼制文化、审美伦理等外化要求及审美主体明道、言志、理想的内在要求。在振兴乡村建设的战略下,树立正确的审美观,重视优秀审美文化,对传承、发展我国审美伦理,正确保护村落文化具有重要意义。

列维-斯特劳斯人类学视阈下的艺术传播思想研究

姚　远/东南大学艺术学院

就最广阔的意义来讲，社会诞生了艺术。作为将文化与社会视为关键概念的人类学，在对人类的生活方式和社会文化的分析中常包容艺术传播问题。近年来，人类学研究出现后现代主义思潮，关注人类深层的心智结合和人的情感经验及实践行为等，于是，作为表达人类情感、经验、想象与个性的艺术世界，必然与人类学进一步交汇、合流。在人类学，尤其是艺术人类学、文化人类学视域下，艺术传播会呈现出一番怎样的图景，如何从艺术传播研究角度切入人类学思想，借助人类学相关理论与研究范式完善艺术传播理论体系，是作为一门尚处于理论建构阶段的艺术传播学亟须思考的问题，无论在广度还是在深度上都应该加强对话与互动。其中，对代表性人类学家理论的个案研究是重要的研究面向之一。

克洛德·列维-斯特劳斯（Claude Levi-Strauss,1908—2009）是当代世界享有盛誉的人类学家、结构主义人类学的创始人，是一名具有跨学科、跨文化视野的精英知识分子，他的真知灼见对多个研究领域的发展影响深远，其研究半径也扩展到了艺术领域。在其卷帙浩繁的人类学著作中散落着丰富的艺术思想（研究对象涉猎原始造型艺术、绘画、音乐、神话、诗歌、当代艺术等），在其晚年还专门著有《看·听·读》一书探讨艺术问题。他本人所成长的艺术氛围及其对艺术的喜好，也带给他敏锐的艺术感知力。

列维-斯特劳斯的人类学理论中不乏对艺术传播现象和问题的探讨，对其人类学视野中的艺术传播思想的挖掘和探讨，不仅为作为新学科的艺术传播学的学科建构提供理论资源，同时基于艺术传播立场的研究视野也能反哺人类学，尤其是艺术人类学的研究，不仅如此，这种研究路径还能对艺术学理论的发展及相关学科的理论建设提供启发性的意义。

一、缘起：艺术定义和亲属关系传播研究

在艺术的界定上，列维-斯特劳斯将艺术视为调解社会关系、问题的手段，它表现为一种补偿性活动，艺术的意义是一种"不稳定能指"与"剩余所指"[①]。他通过人类思维的深层结构

① 梅吉奥.列维-斯特劳斯的美学观[M].怀宇,译.天津:天津人民出版社,2003.

的分析的路径,说明艺术活动与社会关系。在列维-斯特劳斯看来,艺术是"一种哲学观念的具体表达"①。此外,"艺术与部落的社会结构有着密切的关联"②。可见,列维-斯特劳斯关注艺术与社会的关系,认为艺术从其产生来看,是作为用于社会文化交流的符号系统,它能起到沟通的作用,即他强调沟通、传播和交流是作为艺术本体性质的存在。

列维-斯特劳斯对"艺术作为传播"的观点不仅限于他在人类学研究中所涉及的原始造型艺术,他对当代艺术也同样关注。在他与埃里蓬的谈话中将原始艺术奉为完美,认为艺术的传播功能在原始艺术中体现较为明显,而到了现代社会,艺术因为日渐沦为能指的游戏、艺术家个性的分裂和纯形式的摆弄,因而脱离社会的关系,丧失了传播的功能性,因此他对当代艺术是颇有微词的。

列维-斯特劳斯的结构主义思想,涉及众多传播现象,其中,有关亲属关系的观点虽然与艺术传播没有直接的联系,但对于艺术传播研究具有一定的启发意义。

列维-斯特劳斯在有关亲属关系的研究"广泛利用了语言学的结构分析、控制论和传播学"③的某些原理,他认为亲属关系不仅是人类最基本的社会关系,是人类学的研究领域之一,也同时处于庞大"传播王国"的核心地带,是探索传播活动奥秘的起点。

列维-斯特劳斯指出,社会首先是一个交换(exchange)网络。他把在一个社会中发生的沟通/传播(communication)归纳为在三个水平上进行操作:女性,物质资料和服务、信息。从人类学的考察出发,婚姻基础上的亲属制度有较大的社会内涵,它不仅包括合作群体的组织,而且也包括权利、财产、知识、传统观念和期望的传递,它在个人和群体之间形成传播,信息被纳入符码④化的过程。他认为,这三种传播形式同时表明三者之间的交换性关系,比如婚姻关系伴随着经济上的给予,而语言可以在所有水平上干预,这就为这三者之间寻找同质性提供了合法的理由⑤。此外,他在《亲属关系的基本结构》中指出,婚姻即两个集团间以女性为媒介的传播。它的交换形态有两个:一个是"一般交换"(单向性延伸的交换),另一个是"限定交换"(集团间封闭式的互换行为),这一传播活动必须严格遵循乱伦禁忌的制约。通过婚姻交换和传播的表面,可以见出其中隐含的人类活动中近亲婚姻的禁忌。亲属关系规则最终提供给社会的是一套差异性的符号系统,该系统的逻辑在其他社会关系中也显示出来。这些社会关系构成"文化总体"。

二、触发:"裂分表现"与对文化传播学派的反思

原始造型艺术是列维-斯特劳斯在人类学田野调查的过程中广泛接触的艺术样式,其

① 列维-斯特劳斯.结构人类学[M].谢维扬,俞宣孟,译.上海:上海译文出版社,1995.
② 列维-斯特劳斯.忧郁的热带[M].王志明,译.北京:生活·读书·新知三联书店,2000.
③ 引自:LEACH E. Structural study of myth and totemism [M]. London: Routledge, 2004.
④ 符码,就是符号按照一定的规则,以一定的媒介为载体而组织起来的系统。
⑤ 陈卫星.传播的观念[M].北京:人民出版社,2004:89.

中,他对原始造型艺术中的"裂分表现"(split representation)十分感兴趣,并通过田野调查所汇集的丰富的民族志材料,对不同地区的原始艺术形式进行了比较研究,对文化传播学派就艺术传播的观点提出了质疑和反思。

这些不同的原始部族艺术涉及北美西北海岸地区艺术、古中国青铜艺术、南美印第安部落卡都卫欧人的彩绘艺术以及新西兰毛利人文身艺术等。

列维-斯特劳斯通过对以上这些不同文化系统的艺术比较研究后发现,它们都属一个类似的形式风格,即"裂分表现",它可以被恰当地概括为一种通过将表现对象一分为二的折半并置达到用两个侧面形象表现正面形象的目的的一种艺术造型方式。

对于为什么不同文化的原始造型艺术中会存在雷同的形式风格,传播学派的解释倾向于从文化间相互接触、影响的角度看待艺术的"裂分表现"问题,将艺术的"裂分表现"视为一个地区文化对另一个地区文化施加影响的结果。"传播学派"肇始于文化人类学中关于人类文化共性的争论。文化人类学中的传播论虽然存在一定理论缺陷,但在对文化传播进行了有价值的实证研究的同时,第一次触及人类文化中的传播问题,讨论文化起源于传播,思考文化是如何在传播过程中变迁发展的,是一种强调时间轴上事物之间联系的历时性观点,强调历时动态和社会变迁,是观照人类文化艺术活动现象的新视角。

列维-斯特劳斯就传播学派的观点提出了疑义。他提出两点质疑:为什么一个被仿效或传播的艺术特征经历了漫长的历史时期依旧完好无损?如果只是指出裂分表现有一个共同的起源,仍会留下一个悬而未决的问题,即为什么这些表现方法是由在其他方面沿着大相径庭的道路发展的文化保存下来的呢?因此,列维-斯特劳斯认为,传播学派认为的文化之间的传播关系在客观上并不存在,是有失偏颇的。因此,他说:"外部接触可以解释传播,但唯有内部联系才能说明持久不灭。艺术风格同审美习惯、社会组织及宗教生活在结构上是相互联系的,它们是一个有机整体。"[①]

虽然列维-斯特劳斯在观点上不认同文化传播学派对艺术"裂分表现"的解释,但他认为从传播视角思考艺术形式的相似性问题是颇有价值的一种思路。这也从侧面反映出他的人类学研究中传播意识的旨趣所在。

三、发展:图腾、神话与艺术传播

神话研究是列维-斯特劳斯人类学思想的核心组成部分。神话本身是复杂的,它是文学、历史、艺术、宗教、哲学等的载体,同时也是心理、政治、法律等共同的根基,有学者将其比喻为"文化的基因"或"文化的原型编码"[②]。神话作为跨学科的领域,人类学、民俗学以及艺术学等不同学科对神话的关注虽然侧重点各有不同,但对神话十分关注这一点却是一致的。

① 列维-斯特劳斯.结构人类学(1)[M].张祖建,译.北京:中国人民大学出版社,2006:283.
② OOSTEN J G. The war of the Gods: the social codes in indo-European mythology[M]. London: Routledge, 1985.

就列维-斯特劳斯而言,他曾明确指出:"神话也是艺术作品。"①因此,列维-斯特劳斯的神话研究既属于人类学研究也体现出艺术研究的旨趣。无论是前期对图腾制度的思考,还是后期对神话传播及神话结构的分析,其中都涉及广义上的艺术传播问题。

(一)图腾崇拜与信息传播

通过对既有图腾制度理论的批判和继承,列维-斯特劳斯提出,图腾制度既不与人们的宗教信仰相关,也不是为了人们的实际利益之满足,在本质上图腾制度是与人的心智相关联的:"人们所谓的图腾制度,与知性有关,而与知性相应的需求,以及知性努力满足这些需求的方式,正是心智的首要条件。"②列维-斯特劳斯实际上是将图腾制度看作人类心智思维方式的一种反映。他认为,图腾崇拜中,还隐藏着信息传播的意义。"实际上,图腾崇拜更像是一种编码,它的角色不在于仅仅表达某种类型的事实,而在于以一种概念工具的方式来保障把任何现象用另外一种现象的语言翻译出来。所以,图腾崇拜表现的目的,是以一种语言的方式来保障把社会事实的所有方面从一种转换成另一种,使人们得以用同样的'词汇'来表达自然界以及社会生活中的重要侧面,并持续不断地从这里跨越到那里"③。在列维-斯特劳斯看来,图腾的传播不同于直接传递真实信息,图腾所传达的是代码式的信息,图腾制度的价值源于其形式特征(命名、分类等),图腾形式只是一些信码,也就是说,他认为,图腾制度是纯形式的,它的功用是拟语言学现象的,即通过一些程式"保证社会现实内不同层次间的观念的可转换性"④。

构成图腾信码的,列维-斯特劳斯认为是每一个原始部落中差异性的观念和信仰,"观念和信仰就构成了信码,这些信码使人们有可能按概念系统的形式来保证属于每一层次的信息的可转换性,甚至是那些被彼此在表面上都属于一个文化或社会之外别无共同之处的层次,也就是,一方面与人们彼此之间的关系有关,另一方面与一种经济或技术的层次有关"⑤。正是图腾信码构成了图腾的"意义"。

列维-斯特劳斯对于图腾制度的阐述中明显涉及一定的传播理念。原始人努力通过借助自然系统来建立文化系统的行为,正如借助自然光谱来设定交通信号体系一样,这种信息编码或创造结构的能力,或者说,把图腾这一原始艺术形式作为传播的"语言"手段而发挥其"代码"功能的理解,有助于我们拓宽对于原始部落艺术传播形式的内在结构的认识,因而它对于研究社会交往以及原始人的沟通心理有一定的价值,对于艺术传播,尤其是原始艺术传播研究有着特殊的意义。

① 列维-斯特劳斯.面具之道[M].张祖建,译.北京:中国人民大学出版社,2008:12.
② 列维-斯特劳斯.图腾制度[M].渠东,译.上海:上海人民出版社,2002:135.
③ 列维-斯特劳斯.人类学讲演集[M].张毅声,张祖建,杨珊,译.北京:中国人民大学出版社,2007:30.
④ 列维-斯特劳斯.野性的思维[M].李幼蒸,译.北京:中国人民大学出版社,2006:84.
⑤ 列维-斯特劳斯.野性的思维[M].李幼蒸,译.北京:中国人民大学出版社,2006:100.

（二）神话传播与艺术传播的同一性

列维-斯特劳斯认为：神话绝非毫无意义的空论，它隐藏着向人们传递信息的寓意。在有限的素材中，神话不直接传递信息，而是通过各种各样代码式的信息，不断地反复表现出来。这种寓意必须通过发现它的"编码"，这种"编码"不是通过单线的一类神话，在他看来，形形色色的神话有令人吃惊的相似性，是一个普通结构的各种变奏，神话的意义只存在于这些组合规则形成一种可超越语言表面的语法的整体关系中，表现构成神话"意义"的潜在逻辑体系。

虽然神话与艺术无论思维模式还是表现形式都存在诸多差异，但通过比较发现，神话传播与艺术传播是具有高度同一性的传播活动，神话传播的某些特征在艺术传播中有类似的演绎方式。

1. 艺术传播的"神话化"特征

列维-斯特劳斯将神话视作一种语言形式，它具有一个显著特点，即虚构性。在《结构人类学》一书中，列维-斯特劳斯认为，人类学对社会科学的最大贡献在于提出了社会的两种生存样态之间的区别：一种是传统的，一种是现代的；前者属于"真实社会"，而后者靠不住的或真实的不彻底的嫌疑更大，这种嫌疑就好似神话与生俱来的虚构性一样。显然，列维-斯特劳斯的神话观表达出人的生存的基本矛盾及其适应过程，特别是无意识的愿望和焦虑与有意识的经验之间的矛盾。神话的价值就在于为人类超越这类矛盾提供传播的形式手段，甚至作为一种文化吗啡，构成我们在阅读、思考和抒情时一种非理性的底色[1]。因此，用传统社会中的神话来理解现代社会中的许多非真实现象，在列维-斯特劳斯看来不失是一种明智之选[2]。现代大众传播，尤其是艺术传播现象确有神话化的存在。如电影、电视等媒介拟像和仿真的能力，实际上在为受众建构"非真实"的世界；具体如广告传播，通常使用的是"神话语言"，因而是一种商品神话[3]，再如现代传播中常常充斥的"名人"，这些"名人"实际上是提供给人们顶礼膜拜的现代"圣贤"（即偶像或"半神"）[4]。

2. 传播效果的延伸

在神话的功用上，列维-斯特劳斯对埃里蓬讲道："神话的用处在于解释为什么最初不尽相同的东西变成了现在这种样子，为什么它们不能成为其他的样子。"[5]这意味着神话能够就世界的秩序、人类的起源和命运等问题给予一定解释，虽然神话无法给予人们物质上的力量去战胜周围的自然环境，但它却能给人以幻觉，借助这种幻觉人们自认已经了解和掌握了整个世界[6]。当今大众媒介，尤其是艺术媒介所起到的功能，与口传时代的神话的作用类似，可

[1] 陈卫星.传播的观念[M].北京：人民出版社，2004：89.
[2] 谷雨.列维-斯特劳斯传播学思想浅析[J].青年文学家，2009(15)：115.
[3] 利明，贝尔德.神话学[M].李培茱，译.上海：上海人民出版社，1990：146.
[4] 库比特.上帝之后[M].王志成，译.北京：宗教文化出版社，2002：4.
[5] 埃里蓬.今昔纵谈：克劳德·列维-斯特劳斯传[M].袁文强，译.北京：北京大学出版社，1997：178.
[6] LEVI-STRAUSS C. Myth and meaning[M]. Toronto：University of Toronto Press，1978：6.

以说是神话传播效果在现代的延伸,是借由媒介建构的某种超社会、超现实即超验的"现代神话"。如果从批判的立场来看,媒介所建构的"现代的神话"总是试图以一种富有想象力的方式来使人们一味沉溺于想象和梦幻之中,暂时舒缓和宣泄对现实的不满情绪,而丧失了反抗的斗志,成为"精神鸦片"。

3. 传播思维的同源

"野性的思维"是列维-斯特劳斯神话研究中的重要概念,它作为图腾制度及神话的内在思维,是一种具体的、感性的思维,遵循着一种具体性的逻辑。列维-斯特劳斯认为"野性的思维"并非功能主义的某些观点认为的那样是迷信的、落后的思维,而是可以是理性的,是纯粹非功利性的。他还认为,"野性的思维"并不总是存在于土著人的思维中,它同样存在于现代人的思维中,它是人类精神的普遍状态。他说:"不管人们对这种情况感到悲哀还是感到高兴,仍然存在着野性的思维在其中相对地受到保护的地区。就像野生的物种一样:艺术就是其例,我们的文明赋予艺术以一种类似于国立公园的地位,带有一种也是人工的方式所具有的种种优点和缺点。社会生活中如此之多的未经开发的领域也都属于这一类,在这些领域里由于人们的疏忽或无能为力,我们往往还不知其缘故,野性的思维仍然得以继续发展。"①虽然艺术思维并不直接等同于"野性的思维",但它们之间有着密切的联系,从列维-斯特劳斯对艺术的定义——"处于科学知识和神话/巫术思想之间"这一界定就可以见出。

4. 传播方式的一致

神话是"野性的思维"的外在形式,借助于形象的世界深化着人们对世界的认知,推进对世界的理解。艺术创作也是借由一定形式的艺术作品来传达传播者的艺术思想和精神诉求,传达路径是一致的。

此外,神话传播和艺术传播所塑造的传播对象(形式)并非完全按照真实比例工作,而是以一种"压缩模式",以一种置换的方式来进行传播。所谓"压缩模式",是列维-斯特劳斯对艺术创作的认识。在他看来,艺术家在创作过程中为突出艺术作品的某些方面特征必然要遗弃创作对象的其他维度,如绘画中的体积、雕塑中的气味等。在他看来,艺术创作作为一种压缩模式首先意味着对象比例的改变。由于在艺术创作中整体的知识先于局部的知识,这就要求艺术家要对对象的比例加以改变,"量的变化使我们掌握物的相似物的能力扩大了,也多样化了。借助于这种能力,我们可以在一瞥之下把这个相似物加以把握、估量和领会"②。

"压缩模式"还意味着艺术作品是人工制作的,人工制作并非对客观对象的简单投影,而是"对该对象进行的真正实验",艺术家为受众提供了对艺术作品多样化解读的可能性。

5. 受众思维的同一

无论是神话传播还是艺术传播的受众,他们对信息的接收行为都是一种能动性和主动性的社会行为,而不仅仅是被动接收信息的对象。就艺术传播而言,尤其是在当下传媒时

① 列维-斯特劳斯. 野性的思维[M]. 李幼蒸,译. 北京:中国人民大学出版社,2006:240.
② 列维-斯特劳斯. 野性的思维[M]. 李幼蒸,译. 北京:中国人民大学出版社,2006:28.

代,艺术传播利用多元化的大众传媒手段来传播艺术信息。

对于受众而言,由创作者提供的艺术对象给他提供的是由特定创作手法所展现的一幅诸多变化的总图,"因此观赏者被转变成一个参与者的因素,而他本人对此甚至一无所知。只有在凝视画面的时候他才仿佛把握了同一作品的其他可能的形式。而且他模模糊糊地感到自己比创作者本人更有权利成为那些其他可能形式的创作者"①。一方面,艺术家的创作给受众提供了解读的契机,另一方面,不同的受众在欣赏艺术作品时可感可理解的是不同的。

(三)神话构造与艺术投射

自古以来,不同文化体系下产生出大量多样性的、非同质的神话传说。神话研究也是列维-斯特劳斯一生学术理论最重要的部分,是他人类学思想的核心组成部分,同时,在研究过程中,也体现出艺术研究的旨趣所在,如他曾明确指出:"神话也是艺术作品。"②

列维-斯特劳斯的神话研究并不着眼于考证某一神话的版本或具体内容,而是以符号化的方法,将神话视为一些基本主题的各种功能性变化,注意结构叙述内容的普遍精神活动,从中归纳出一些重复性的要素——"神话素"(mythemes)。他把神话的目的解释成是为了对世界进行解释说明,从而解决其间的各种问题和矛盾,并由此推广到包括神话在内的素有文化形式都代表着内在逻辑对立面不同的经验上的结合或者象征性的和谐一致③。他对神话这一人类艺术源泉的结构分析的研究范式,为艺术研究提供了可以借鉴的概念和方法,具有结构主义的叙事学研究价值。

列维-斯特劳斯神话结构的基本范畴包括共时性、二元对立、转换性及隐喻符号,而这些结构概念的基本特征和研究模式,对艺术研究以及艺术传播研究具有启发意义。

1. 共时性

列维-斯特劳斯的"结构"具有共时性的特点,这主要受结构主义语言学的影响。索绪尔(Ferdinand de Saussure,1857—1913)语言学对外部语言学与内部语言学、共时性与历时性、语言与言语、所指与能指、组合关系与聚合关系等的区分不仅奠定了结构主义语言学的基本原则,而且也是列维-斯特劳斯进行结构分析的重要依据之一。列维-斯特劳斯希望以语言学的模式,将人类的社会活动视为系统加以研究。以亲属关系为例,列维-斯特劳斯讲:"一个亲属关系的系统,哪怕是最基本的,也是同时存在于共时和历时两个方面的。"④他认为,语言学模式对神话研究具有参考价值。一方面,神话总是关涉历史:"不是'开天辟地之前',就是'人类最初的年代'。总之就是'很久很久以前'。"⑤这是神话的历时性方面,具有不可逆的

① 列维·斯特劳斯.野性的思维[M].李幼蒸,译.北京:中国人民大学出版社,2006:28.
② 列维-斯特劳斯.面具之道[M].张祖建,译.北京:中国人民大学出版社,2008:12.
③ 谷雨.列维-斯特劳斯传播思想研究[D].保定:河北大学,2007:28.
④ 列维-斯特劳斯.结构人类学(1)[M].张祖建,译.北京:中国人民大学出版社,2006:50.
⑤ 列维-斯特劳斯.结构人类学(1)[M].张祖建,译.北京:中国人民大学出版社,2006:224.

性质。另一方面,被视为发生在过去的历史事件又形成了一种长期稳定的结构,这种结构同时关联着过去、现在和未来。这是神话的共时性方面,它具有可逆性。神话研究应该把握它的共时性和结构性特征。当然,他并没有忽视历时性,对历时性的关注也就意味着对历史给予了充分重视,他曾明确指出:"结构分析并不否认历史。恰恰相反,结构分析赋予历史以第一线的地位:把权利还给不可还原的偶然性,而没有偶然性,甚至无法设想必然性。"①在他看来,结构主义分析在逻辑上抽绎出来的各神话系统之间的流变关系必须同在具体的历史空间中所展现的神话传承关系相一致,唯其如此,结构分析才会更有说服力②。

列维-斯特劳斯的"共时性"结构分析能够触发艺术传播研究的反思。艺术传播模式多基于早期拉斯韦尔"5W"为代表的线性传播模式,这种微观静态的物理式传播结构有助于描绘传播运动的具体过程路径,但并不能反映出庞大复杂的艺术传播活动整体,尤其是在大众传播媒介的作用下,现代的艺术传播如何担当大规模的文化、艺术整合与传播的重任,克服历时性线性研究的不足,列维-斯特劳斯的观点为我们提供了一种宏观的眼光。基于他的研究范式特点,艺术传播研究更应努力搭建艺术传播繁杂表现后的整体"传播网络",强调共时性的意义,关注艺术传播过程中各元素的结构内部"关系",思考参与传播的不同阶层在传播活动中处于怎样的位置,它们之间的相互关系构成和组合方式,艺术传播作为信息的传递在各种关系之间的动力,如传播方向、效果等。一方面考察艺术传播过程中各组成要素之间的共时分析,意义来自符号之间的对比或对立;同时也不能忽视传播叙事演变的历时分析,将叙事概念化为分散时间组成的链条。

2. 二元对立

作为结构主义先驱的列维-斯特劳斯认为,人类思想中,存在着大量二元对立的范畴,人类社会的一切活动都建立在自然与文化之间的二元对立的基础上。二元对立是一切关系的基础,结构分析中的一切关系事实上都可以还原为二元对立关系,处于二元对立关系中的每个要素都可以根据自己所处的位置找到相应的社会价值。

神话结构也不例外。神话分析过程中对天/地、上/下、干/湿、男/女、内/外、亲/疏等一系列范畴的使用无不是神话结构之二元对立特性的反映。在列维-斯特劳斯看来,二元对立是神话结构最基本的特征。

列维-斯特劳斯结构主义二元对立,作为一种分析方法,对电影艺术,尤其是类型电影的分析研究有非常重要的启示作用。

电影艺术,尤其是类型电影③,就如同神话那样,扮演着一套象征体系,电影以戏剧性的呈现将现实、文化的冲突,抽象为一种叙事的矛盾,再通过叙事上对矛盾的合理解决,来弥补现实和文化中的矛盾和裂痕,最终颂扬某种集体的经验和价值。

① 列维-斯特劳斯. 神话学:从蜂蜜到烟灰[M]. 周昌忠,译. 北京:中国人民大学出版社,2007:483.
② 董龙昌. 列维-斯特劳斯艺术人类学思想研究[D]. 济南:山东师范大学,2013:90.
③ 电影艺术由不同题材或技巧形成的不同电影形态的集成,便是类型电影。类型电影其实就是对集体文化冲突的叙事性呈现和解决。

美国当代电影理论家托马斯·沙兹（Thomas Schatz）在《旧好莱坞/新好莱坞：仪式、艺术与工业》中对好莱坞西部片的解读，可以看作是列维-斯特劳斯结构主义二元对立应用到电影艺术的最好实例。托马斯·沙兹分析了影片《原野奇侠》，他认为，类型电影如同过去的神话那样，扮演着这样一套象征体系。它将现实的、文化的矛盾，抽象为一种叙事的矛盾，再通过叙事上对矛盾的合理解决，来弥补现实和文化中的矛盾和裂痕，最终颂扬集体经验和价值。西部片《原野奇侠》中自然与文明的对立，被转化为印第安人与西部牛仔、坏人与好人的对立等等，"西部的神话，按照施特劳斯所界定的，本身是以一个不可调和的矛盾为基础的：'在美国神话的源泉有一个致命的矛盾，两个世界、两个种族、两个思想和感情的领域之间的敌对。'这个'在文明与荒蛮之间，白与红之间'的对立通过无数次地讲述被讲尽了，再重复、改变和重新界定，这表明我们国家在欧洲和土著美洲遗产之间的基本冲突完全可以生成一个以那基本神话主题为基础的'无限数量'的变奏。神话本身是仪式浓缩的产品，而人的经验是相当具体地浓缩为矛盾对立的格局，这对立是以神话英雄这一代理人为媒介并通过他得到解决。这正是西部片类型中所发生的事，当然这是指传统的西部主人公体现的那种对立"[1]。

如果将电影艺术看作是当代神话，那电影艺术传播活动，如观看电影的过程，就相当于新世纪的仪式过程，受众在电影院中，通过观看电影了解和关注着各种文化议题的多种多样的变化，并在电影艺术对文化冲突的生动呈现中，获得叙事解决的方法，抒发我们的集体感受。

3. 转换性

列维-斯特劳斯认为，神话思维具有转换性。尽管不同版本的神话素不尽相同，但它们之间的对比关系却是大致相当的，即它们在结构上是相同的，它们之间存在着转化关系。他在谈到神话是如何消亡的问题时指出，神话不会在时间上消亡，而会在空间上消亡，同一个神话，无论是在部落群体内部还是在民族间传播时，都会引发神话架构、代码、寓意的转化，有些元素失落，另一些取而代之，序列次序被打乱，如果不致彻底消失，就需要进行构造故事，从而合乎历史着眼，重启故事[2]。

列维-斯特劳斯对神话结构转换性及隐喻符号的表达方式，对当今世界跨文化传播问题有借鉴意义。

当今世界跨文化传播—文化全球化的势头强劲，跨文化传播作为一种文化传播形态，其中艺术传播毋庸置疑是跨文化传播最有力的方式。在复杂的全球化浪潮中传播推广悠久历史的中华文化，从传播学角度说，传播的方式和手段很多，艺术是其中之一，但因为艺术的直译性这一天然优势，使艺术传播势必成为最易于接受的传播行为，可以说，中国的文化传播一定是艺术先行的。当前中国的当代艺术、影视艺术已经比较顺利地进入海外，原因正是中国当代艺术的评价标准与西方当代艺术的评价标准（观念和形式）相吻合。

反观中国传统艺术的跨文化传播则面临着转型。欣赏艺术作品是一个"编码—解码"的复杂

[1] 沙兹.旧好莱坞/新好莱坞：仪式、艺术与工业[M].周传基,周欢,译.北京：中国广播电视出版社,1992：13.
[2] 列维-斯特劳斯.结构人类学(2)[M].张祖建,译.北京：中国人民大学出版社,2006：763.

过程,特别是面对中国传统艺术,文化背景和视觉素养的差异都造成了跨文化传播的制约性。

总之,无论是当代艺术还是传统艺术,在艺术传播过程中,传播双方的共同经验范围越大,传播效果就越好;想达到理想的传播效果,所传播的艺术信息应该根据不同时代、不同文化背景等特征作出调整。

正如哲学家克罗齐曾说过的,一切历史都是当代史。在艺术传播领域,无论是当代艺术,还是传统艺术,想要"走出去",都必须挖掘出它的当代性,把握它的转换性。

4."隐喻"符号

列维-斯特劳斯在神话研究中指出,神话的意义并不是通过直接的方式表达出来的,而是借助潜藏在结构中的具体符号体系以"隐喻"的形式传达。无论其目的是传承价值体系,还是对周围其他部落关系的认知,其具体组织内容的方式带有"非显性"的特点。

列维-斯特劳斯的神话结构这一"隐藏在现象背后的共同结构和意义",同样有助于理解艺术的跨文化传播,主要包含两个方面的含义。

一方面,"隐喻"表达最重要的基础是传播现象背后具有一致性的话语体系,即列维-斯特劳斯所指出的,文化并非仅仅由纯属它自身的语言等沟通形式构成,而更重要的是找到适用于不同国度间文化理解的"游戏规则"①。一个很好的例子是中国2002年"申博片"中0.86秒少女亲吻斑点狗的镜头。这一镜头通过对狗这种西方宠物的爱好,不仅表现出西方文化习惯对中国人的生活方式的渗透,传达出认同感,也符合人与动物和谐友爱的文化意义。"申博片"的成功之一在于以现代文化符号,传达中西方共有的文化价值判断。

另一方面,艺术的跨文化传播旨在借由视觉信息使受众形成自己的判断,表达方式属于一种隐喻秩序,意义的传达并非简单地投射或强加给受众,而是常常以隐现画面的方式,以策略性和微妙性的视觉语言,不知不觉地影响受众的感知、态度和行为。

四、结语

列维-斯特劳斯作为享有盛誉的人类学家,在其研究中有意无意地触及艺术传播领域,其中不乏具有启迪性的精妙论断,它们集中体现在亲属关系中的文化传播研究、原始造型艺术中对传播学派的反思、图腾制度中的图腾崇拜与信息传播模式研究、神话传播特征在艺术传播中的演绎以及神话结构分析对艺术的现代投射等几个方面。列维-斯特劳斯广博的人类学体系中的确存在着能够给予艺术传播研究以崭新观察视角的理论思想和研究范式,这些闪光的人类学思想还极具现代视野,比如他的神话研究就是人类所共同拥有的能够跨越时空的思维模式②,在当下仍能够找到适用之处,能为当下艺术传播研究打开一种新的进路,有待于研究者不断深入探讨和挖掘。

① 谷雨.列维-斯特劳斯传播思想研究[D].保定:河北大学,2007:51.
② 陈卫星.传播的观念[M].北京:人民出版社,2004:88.

艺术人类学的基本问题与学科发展新方向

孟凡行/东南大学艺术学院

2018年新春伊始,中国艺术人类学学会会长方李莉发表《中国艺术人类学发展之路》一文,对中国艺术人类学的发展,特别是将田野考察作为基本研究方法的近20年的中国艺术人类学做了回顾,总结了其在"迈向人民的艺术人类学""田野工作中的艺术人类学""社会发展中的艺术人类学""从乡村到城市的艺术人类学""国际交流中的艺术人类学""本土理论建设中的艺术人类学"等方面所作的研究。指出了中国艺术人类学所形成的一些基本学术理念,比如"从实求知",面向人民;以田野考察和艺术民族志撰写为基础,理论联系实际;以非物质文化遗产为研究切入点,始终保持与社会发展同步;注重对国外优秀作品的引进和翻译,重视与国外学界的交流;从乡村艺术研究走向城市艺术研究;着力进行本土理论建构等等。展示了中国艺术人类学所取得的成就,比如:田野考察方法深入人心;提出了若干原创性的学术理论;中国艺术人类学学会的成立;艺术人类学学者承担了国家的众多重大、重点科研项目;中国艺术人类学在国际学界崭露头角等等[1]。

艺术人类学作为一门源于西方的学科,进入中国不足30年,取得这样的成绩难能可贵。但正如方李莉所指出的艺术人类学的研究必须要和社会发展同步一样,中国艺术人类学的学科建设也要根据社会发展的新形势进行必要的调整。十年前方李莉、王建民、何明等学者曾对艺术人类学的学科建设进行过较密集的讨论,但问题并没有得到很好的解决,近年来这种讨论少见了。值得注意的是2011年"国家学科目录"进行了较大的调整,增设了艺术学门类,这为艺术人类学在学科体制内的发展提供了机会,因此很有必要再次激起学科建设的讨论。本文试图通过对艺术人类学的学科位置、研究对象、研究方法等基本问题的讨论,分析其对艺术学研究的价值和意义,并结合"国家学科目录"的变化,探讨中国艺术人类学的学科发展新方向。

一、艺术人类学在中国艺术研究体系中的位置

有关艺术人类学的学科定位,学界基本有三种大的取向:一种认为艺术人类学应属于人

[1] 方李莉.中国艺术人类学发展之路[J].思想战线,2018(1).

类学,是人类学的一个分支学科;一种认为艺术人类学应属于艺术学,是艺术学的一个分支学科;还有一种认为艺术人类学是一个相关学科的学者共同关心的研究领域。第三种意见在一定程度上可调和不同学科背景的学者在学科取向方面的认识差异,但也可能由于学科意识的淡薄使艺术人类学力量变得松散,从而降低了学科建设力度。前两种意见或倾向于对艺术的人类学研究,或倾向于利用人类学方法进行的艺术研究,都有明确的学科取向。如果从学科定位方向进行讨论,难以得出让大家都能接受的结果。

如果换一种思路,由艺术人类学的学科定位转换到考察艺术人类学在人类学研究体系和艺术学研究体系中的位置,可能会有不一样的认识。对于前者,人类学学者认为人类学的艺术研究可以照顾到以往科学范式的人类学研究有所忽略的人的情绪情感方面,从而促使人类学将结构和能动性结合起来对社会和文化进行更好的分析研究[①]。从这一表述来看,艺术人类学可对人类学的研究起到一定的补充作用,人类学的艺术研究就如同人类学的政治研究、经济研究等一样,是人类学研究的一个方面,因此将艺术人类学视为与政治人类学、经济人类学等一样的人类学的分支学科是顺理成章的。但如果将艺术人类学放到中国艺术学研究的体系中,会发现其并不仅仅是艺术学的一个分支学科那么简单。

中国艺术学缺乏社会科学实证研究(特别是经验研究)的意识是不争的事实。就目前艺术学界的情况来看,傅谨提出的"艺术学研究的社会学和人类学转向"[②]及张士闪提出的"新时期中国艺术学的'田野转向'"[③]恐怕还谈不上,因为社会学和人类学的田野研究理念并没有得到中国艺术学界的普遍认同,最多也就是引起了更多人的注意罢了。这只需简单查检全国艺术学重点研究单位中持艺术人类学相关研究理念的学者的比例就一目了然。田野调查、艺民族志、艺术人类学这么好的东西为何没有得到艺术学界的普遍认同?笔者认为除了王建民提示的,当人类学者"着意去发现了文化价值、社会集体表象之类的东西时,对艺术影像性、体现(embodiment)、听觉感受等方面却缺乏深入的分析和讨论",对"艺术研究圈内的学者和更广大的阅读者"而言,"总有隔靴搔痒之感"[④]之外,艺术人类学界没有将艺术人类学在艺术学研究体系中所占的位置说清楚。因而从学理上引起艺术学者的关切可能更重要。

方李莉指出,"社会是剧场,文化是脚本,艺术就是在剧场中具体展演的内容和形式"[⑤]。刘东认为,"就大大失衡的学术现状而言,如想更深一步地理解'美学',最吃紧的关键词应当是'文化',而如想更深一步地理解'艺术',最吃紧的关键词则应当是'社会'"[⑥]。方李莉强调了艺术和文化及社会之间不可分割的密切关系,刘东指出了当前中国学术研究的失衡,且着意强调了文化和社会在美学和艺术研究中的重要性。笔者基于艺术研究对物和物性的反

① 王建民.艺术人类学新论[M].北京:民族出版社,2008:1-7;王建民.人类学艺术研究对于人类学学科的价值与意义[J].思想战线,2013(1).
② 傅谨.艺术学研究的田野方法[J].民族艺术,2001(4).
③ 张士闪.眼光向下:新时期中国艺术学的"田野转向":以艺术民俗学为核心的考察[J].民族艺术,2015(1).
④ 王建民.论艺术人类学研究的学科定位[J].思想战线,2011(1).
⑤ 方李莉.中国艺术人类学发展之路[J].思想战线,2018(1).
⑥ 刘东.主编序[M]//贝克尔.艺术界.卢文超,译.南京:译林出版社,2014:1.

思,从人类学物质文化研究的角度论证物的三种属性,进而推论出艺术研究体系的三层结构:第一层是艺术物理层,第二层是艺术社会层,第三层是艺术文化层,其中第三层又分作基本文化层和最高文化层(即艺术哲学层)[①]。艺术物理层是艺术的科学基础,研究艺术创作需要的工具设施、材料和技术、技法等等,艺术社会层研究艺术世界的组织和运行,艺术基本文化层研究艺术作品、艺术行为的意义和价值及艺术史,艺术最高文化层即艺术哲学,研究艺术的本质和原理。艺术研究应是从艺术物理层到社会层,再到文化层的螺旋演升结构,三层联动才能较好地展示整体而能动的艺术世界,而中国的艺术研究正因为艺术社会层和艺术文化层的薄弱甚至缺失而基础不稳,难以向最高的艺术哲学层迈进。

从艺术学发端的西方来看,其以艺术学命名的论著讨论的多是美术、建筑等造型艺术以及文学和戏剧,其他艺术门类各自发展,并没有一门统摄各门类艺术的艺术理论学科。而在我国,2011年艺术学升门之前艺术学作为文学的二级学科,其下设置美术、音乐、舞蹈、戏剧戏曲、设计艺术、电影、广播电视等门类。升门之后,各艺术门类合并为音乐与舞蹈学、戏剧与影视学、美术学和设计学,并在其前专门设置了艺术学理论一级学科,作为统摄各门类艺术、探究艺术普遍规律的理论学科。但艺术学理论学科设置后,其研究体系或者说二级学科的设置问题一直没有得到较好的解决。

学界以往对艺术学科体系的看法,大多是根据研究视角和内容横向展开的,也就是分支学科的思路。最有代表性的是中国艺术学学科(现艺术学理论学科)的重要创建者张道一先生提出的十大分支学科的设想,这十大分支学科是艺术原理、艺术史、艺术美学、艺术评论、艺术分类学、比较艺术学、艺术经济学、艺术教育学、民间艺术学、艺术文献学[②]。这样将所有分支学科立在一个平面上的思路,既不容易清晰展现艺术学研究体系的逻辑结构,也不好评判各次级学科的地位和功能。体现在学科设置的操作层面,则是不好将现有的学科资源分级,分别置于其应在的二级或三级学科位置。"国家学科目录"内,艺术学理论一级学科下并没有设置二级学科,也就是说艺术学理论一级学科没有完成自己的学科体系设置,由于次级学科间的关系没有理顺,也就难以形成学科建设的合力,既不利于艺术学理论一级学科的发展,也不利于各次级学科的发展。

如果我们从艺术理论研究纵向演升的角度来看,上述十个分支学科并非是并列关系,按照艺术研究体系三层结构的设想,艺术经济学和艺术教育学属于社会层,艺术史、艺术评论等属于基本文化层,艺术原理和艺术美学属于最高文化层。值得注意的是作为社会层和文化层主体学科的艺术社会学和艺术人类学付之阙如。

艺术社会学暂且不表,就本文关注的艺术人类学来说,由于其担当了艺术的文化研究的主体任务,其在艺术学研究体系中的位置,并非如其在人类学中仅仅是一个方面(分支学科),而是一个层面。就一个学科体系而言,缺少一个分支学科,我们可能会失去一个观察研究对象的维度,不至于给整体的研究带来根本性损失。而如果缺少一个层面,就会动摇整个

① 孟凡行.艺术的界限及其跨越:一个基于物及物性的探讨——兼论中国艺术研究的缺层中[J].民族艺术,2017(2).
② 张道一.艺术研究的经纬关系[J].贵州大学学报(艺术版),2004(2).

学科体系的结构,导致研究难以循序上升。而就艺术人类学所持有的理念、理论和方法来看,其对艺术学的作用和价值与艺术教育学、艺术经济学等学科是非常不同的。

首先,艺术人类学可帮助艺术学从"审美无功利"的狭隘认识中跳出来,看清世界艺术的全貌。目前艺术学主流所使用的艺术(fine art)概念确立于18世纪的欧洲,谓之美的艺术。美的艺术强调与社会现实保持距离,纯粹的美的艺术即自律的艺术,既不受社会生活影响,也不影响社会生活。这种艺术往往保存在博物馆、美术馆或上层社会精英的私家宅邸里,供人静观。康德的"审美无功利"是这种艺术的基本理论基调。实际上这种艺术是由当时的欧洲上层知识精英提出,且仅仅代表欧洲上层社会生活趣味的艺术。其在世界的其他地方没有,在18世纪前的欧洲没有,即便是在18世纪后的欧洲也并非受到所有阶层、所有人的认可。但这种带有强烈欧洲中心主义和上层精英主义的概念,却随着近世以来资本主义的成功席卷了全球,对世界艺术研究,包括我国的艺术研究产生了巨大的影响。随着两次世界大战的爆发,欧洲的知识精英们开始思考资本主义的弊端,艺术家们也开始质疑和反思美的艺术的欧洲霸权思想,毕加索、马蒂斯、高更等等现代艺术的先驱纷纷将视野投向欧洲外的艺术,从中汲取大量养分,从根本上推动了艺术的现代转型。毕加索和马蒂斯等人接触的第三世界艺术常常是人类学博物馆里的藏品,高更的步子迈得更大一些,他直接投入塔希提岛土著人的生活中,像人类学家一样工作了。世界上不仅仅有"审美无功利"一种艺术,在人类的大多数文明中(欧洲18世纪前也是如此)艺术的功能和实效更重要,甚至"美的艺术"的核心——审美也是一种功能。这就将艺术的视野打开了,亚洲、美洲、大洋洲等地的艺术同样精彩,下层的民间艺术同样有价值。这是人类学对艺术学的重要启蒙。

其次,艺术人类学的理论和方法可为艺术学认识现当代艺术的性质提供重要支撑。艺术学的理论和方法是随着"美的艺术"的现实建构起来的,其在"美的艺术"范畴内游刃有余。但艺术主流进入20世纪的现代艺术阶段,立体派、达达主义、波普艺术、大地艺术、行为艺术等数不胜数的艺术流派粉墨登场,其理念和形式虽存在很大差异,但基本上是反"美的艺术"的。这给传统的艺术理论带来了很大的困扰,艺术的范围持续扩大,艺术和生活、艺术和社会、艺术和科技等的界限日趋模糊,探求艺术本质的艺术理论家们或强调艺术理论和艺术史在识别艺术品中的作用,或认为艺术不再是天才造物,而是集体制作的,最后只能认为艺术难以定义,其只是一个无限相似的类属。慢慢从对艺术的内部界定转变到了外部界定,比如乔治·迪基说:"我一直相信,艺术是一个文化概念,文化人类学是研究人类学现象的科学。我自己的关于艺术作为一个文化现象的信念可通过艺术的制度性理论显然是一个文化理论这个事实来得到阐明,并且长期以来我一直以某种形式来为艺术的制度性理论作辩护。"[1] 彭锋认为"像人类学家一样去研究艺术,强调的是观察而不是规定。"[2] 规定是一个从一般到特殊的过程,一般性的理念决定了人们看到的,而观察则是一个相反的过程,人们可以根据看到的若干特殊性总结为一般性的规律。艺术哲学的玄想思辨面对思路迥异的现当代艺术无

[1] 彭锋.艺术学通论[M].北京:北京大学出版社,2016:70.
[2] 彭锋.艺术学通论[M].北京:北京大学出版社,2016:70.

可奈何,而人类学的参与观察则有可能从纷繁复杂的艺术现实中找寻出现代艺术的价值和规律。

再次,艺术人类学的研究方法可帮助艺术学应对非遗时代对"活态艺术"的研究需要。

随着全球一体化的迅猛推进,文化生态和多样性问题引起人们越来越多的关注和担忧,席卷全球的非物质文化遗产运动是主要的应对措施。我国中央政府近年出台的一系列有关非遗、中华传统文化复兴、传统工艺振兴、生态保护区等等的国家文件及开展的工作显示了对这一工作的重视。艺术在非物质文化遗产中占据半数以上的份额,这成为艺术学不得不面对的问题。而在"审美无功利"理念基础上建构的传统艺术学,研究的是博物馆中的"死艺术",其与非物质文化遗产需要的"活态艺术"研究是全然不同的。前者认为艺术是自律的,对艺术的研究无关乎社会生活,后者认为艺术不能脱离人的生活而存在,其只有在"活态"环境中才能得到生存和传承。"活态艺术"的理念要求艺术研究者走出书斋,像人类学家一样进入艺术发生、发展的现场,通过对艺术场景、艺术过程的详细观察和记录,通过与各类艺术主体的对话明晰艺术的全貌及艺术对人的价值与意义。

最后,艺术人类学可帮助艺术学有效应对跨文化艺术研究的局面。由于传统的艺术学理论和方法肇始于对"审美无功利"艺术的研究,不可避免地带有欧洲中心主义和上层精英的视角。在这种视角下建构的理论和方法缺乏应对跨文化艺术研究的经验和工具。而当下的艺术场景和人们对艺术的认识已然不再是"审美无功利"统治下的样子了。一方面,现代艺术创作不再相信艺术的欧洲中心论和精英论,而是从各文明中的民族民间艺术中吸取大量养分;另一方面,资本将世界各地的艺术品整合进一个网络,分散的地方艺术市场变成了全球艺术市场。在你中有我,我中有你的全球艺术场景中,即便要认识自己的艺术,也得了解其他人的艺术。跨文化的艺术研究不是可有可无,而是不可或缺。而跨文化研究是人类学的看家本领之一,艺术人类学就是跨文化的艺术研究,其跨文化的研究视野和方法可有效弥补传统艺术学单文化研究的不足,促进艺术学的发展。

总之,艺术人类学可帮助艺术学扩展视野,反思对艺术本质的认识,应对"活态艺术"和跨文化艺术研究的需要。通过对社会生活中的艺术的观察、记录和分析呈现艺术发生、发展的现实场景,也可以用人类学的诸多理论工具为艺术进行全方位的文化分析。从而一方面使艺术学的研究立足于社会现实,另一方面帮助艺术学填充艺术的文化背景和意义层,从而有助于其向更高的艺术哲学层攀升,因而是不可或缺的。

当然,艺术人类学作为艺术学和人类学的交叉学科,在帮助艺术学应对新局面的过程中,也需要吸收艺术学的理论和方法,并根据学术发展和社会需要做适当调整,从而更好发挥交叉学科的作用,同时自己又能得到更顺利的发展。接下来本文将从研究对象和研究方法两方面简要分析艺术人类学需要的反思和应变。

二、艺术人类学的研究对象

国内学者在艺术人类学的定义方面存在分歧:或认为艺术人类学是通过对艺术和审美

问题的研究,解决陷入形而上本体论困境的美学问题的人类学的分支学科[①];或认为艺术人类学是"一门跨学科的研究,其研究的对象和内容是艺术学的,但研究的方法和视角却是人类学的。其研究较多地吸取了人类学的田野工作方式,这是一种实践性、经验性较强的研究方式"[②];或认为艺术人类学是"运用人类学的理论与方法,对人类社会的艺术现象、艺术活动、艺术作品进行分析和阐释的学科"[③]。从以上几种代表性的意见可以看出,虽然大家对艺术人类学的定义存在一定的争议,但在艺术人类学的研究对象方面却分歧不大,不管是艺术和审美问题,还是艺术现象、艺术活动、艺术作品,都将艺术人类学的研究对象指向了艺术。

艺术是艺术学的研究对象。艺术学是从美学或艺术哲学中分出来的学科,带有很强的母学科意识。艺术哲学要么把艺术看作是一种理念(审美),认为通过哲学思辨可解决之。要么将其看作是一种人造物,可将其从人的生活世界中分离出去,使其客体化,再用近代"科学"的方法进行分析和思考。前一种认识容易堕入玄谈,脱离人的基本体验,变成了一种自我生长的理论游戏。后一种认识有助于解决艺术研究,特别是艺术物理层的问题,但却也将艺术带入了"与世隔绝"的险境,使生活中的"活态艺术",变成了博物馆中的"死艺术",从而使艺术研究失去了创新的源头活水,造成"内卷化"的局面。

张道一先生很早就注意到了这个问题,并明确指出了作为艺术学理论研究重要组成部分的艺术美学"老是在那里讨论抽象的思维、主体、客体、唯心、唯物……好像已经没有多大的意思","老是一个模式在那里转。所以说现在理论研究在美学上已经产生转圈圈现象",而呼吁艺术美学学者走出书斋观察艺术现实[④]。北京大学艺术学院院长彭锋教授在谈到艺术边界问题的划分时,强调在信息技术持续模糊艺术和非艺术之间界限的当下,依靠对艺术品的研究划分艺术的边界已不可能,而"针对艺术家研究的人类学,有可能取代针对艺术品研究的批评学"[⑤]。

艺术学界对思辨式艺术研究的反思和重返艺术现场的迫切心情,表明艺术学研究的发展需要重新开启艺术与其文化和社会网络的联结,也就是将艺术置于其发生、发展的具体时空中,探查其作为人类基本的认知、表述和交往方式,确证自我存在的价值和意义。而这样的思考和研究路径正是文化人类学的理念。

现代人类学秉持整体论的视角,认为人类文化的各部分相互联结为一个系统的整体,每一部分都发挥着独有的功能,且这些功能的发挥有赖于与其他部分的联系。因此,即便要了解文化的某一部分,也离不开对整体的关照。从整体论的视角来看艺术,根本不存在一种完全自律的艺术。艺术作品是人创造的,而人生活于特定的时空中,其身体和精神都来源于一定的时代和地域。因此,哪怕再自律的艺术作品,也有赖于其产生的时代和社会的滋养。这

① 何明. 让艺术和审美研究从实践出发:艺术人类学之学术意义的一种阐释[J]. 云南社会科学,2005(5).
② 方李莉,李修建. 艺术人类学[M]. 北京:生活·读书·新知三联书店,2013:5.
③ 王建民. 艺术人类学新论[M]. 北京:民族出版社,2008:154.
④ 张道一. 艺术研究的经纬关系[J]. 贵州大学学报(艺术版),2004(2).
⑤ 彭锋. 艺术边界的失与得[J]. 北京大学学报(哲学社会科学版),2016(6).

就将艺术从"审美自律"的象牙塔中解放出来了,将其引入(准确地说应该是还原进)一个生机勃勃、热热闹闹的艺术现实世界。

在现实世界中,艺术不是一个抽象的概念,而是由艺术家、艺术品、艺术体制、艺术现象、艺术活动、艺术行为、艺术史、艺术理论等等构成的一个社会和人文关系网络,简言之,是艺术界(Art Worlds)①。实际上艺术人类学的研究对象从艺术(品)到艺术界的运动趋势早在一些学者的研究中有所表达。阿尔弗雷德·吉尔把"艺术人类学定义为理论的研究物品在协调社会行动性之间的社会关系",因此"艺术人类学的重点是艺术生产、流通和接受的社会语境,而不是对特定艺术物品的评价"②。周星指出"艺术人类学的研究绝不仅仅是物化形态的艺术品,而是应该包括围绕着它们的非物质或无形的社会关系和人文传统。"南希·沙利文(Nancy Sullivan)直接表达了将艺术界作为艺术人类学的研究对象对考察"变动中的人类学和艺术的关系"的重要性③。不管是对社会关系的强调,还是对人文传统的强调,都已超越了艺术层面,进入了围绕着艺术的社会和文化层面。

而从社会发展和人们对艺术的认识的角度来看,艺术人类学以艺术(品)为研究对象在面对较为封闭的部落文化的时候可能问题不大,但在当下资本无孔不入、后殖民主义盛行、全球文化大交流的时代可能就显得不够用了。因为不管是大都市中的艺术品,还是偏远乡村的艺术品都成了全球资本和市场的潜在猎物,都受到了全球艺术界的宰制。这种现象至晚在1995年就得到了西方艺术人类学者的讨论④。不过正如方李莉总结的,中国艺术人类学的研究视界尚处于范丹姆所总结的"比例和结构细节"以及"形式和价值"阶段,还较少涉及"挪用和价值创造"⑤阶段⑥,也就是对当代全球艺术界的研究。而对全球艺术界的研究,可帮助艺术人类学走出地方性零散叙事的窠臼,从而建构具有全球视野的当代艺术人类学理论。

将艺术人类学的研究对象看作是艺术界有几个方面的意义:第一,艺术是难以界定的,而艺术界相对容易通过经验研究的方法界定和把握。第二,可较好地呼应对艺术人类学作为艺术研究体系中基本文化层研究的判定,从而突出艺术人类学研究在艺术研究体系中"层"的意义。第三,既可以展现与艺术学的紧密联系,又可较为明确地表达艺术人类学研究理念与艺术学研究理念之间的差异:艺术人类学虽然倡导从艺术的创作技法、艺术的表现形式等"艺术中心"因素分析入手的研究策略,但这不是其研究的重点,它的研究重点是艺术的

① 笔者以为:"虽然霍华德·贝克尔作为实体和社会制度的艺术界概念,演化自丹托作为艺术史和艺术理论的艺术界概念,但后者并不能替代前者。从某种意义上来说,两者的结合再加上艺术本体,才接近完全的艺术界。也就是说,整体意义上的艺术界,包括与艺术生产、流通、传播、接受相关的所有人、物、制度、环境及其历史和理论。"详见:孟凡行. 地方性、地方感与艺术民族志创新[J]. 思想战线,2018(1).
② 吉尔. 定义问题:艺术人类学的需要[J]. 尹庆红,译. 马克思主义美学研究,2011(2).
③ 马尔库塞,迈尔斯. 文化交流:重塑艺术和人类学[M]. 阿嘎佐诗,梁永佳,译. 桂林:广西师范大学出版社,2010:306.
④ 马尔库塞,迈尔斯. 文化交流:重塑艺术和人类学[M]. 阿嘎佐诗,梁永佳,译. 桂林:广西师范大学出版社,2010.
⑤ 有关西方艺术人类学研究的三种范式,详见:丹姆. 风格、文化价值和挪用:西方艺术人类学史中的三种范式[M]. 李修建,译//李修建. 国外艺术人类学读本. 北京:中国文联出版社,2016:307-319.
⑥ 方李莉. 中国艺术人类学发展之路[J]. 思想战线,2018(1).

文化价值、艺术背后的意义等"艺术周边"因素,它采用的是从"艺术周边"看"艺术中心"的策略。艺术人类学对艺术界的研究可帮助艺术学解决所谓的"艺术外部"问题,帮助其建造坚实的基本文化层,弥补艺术研究中文化分析严重缺失的问题。

要加强对艺术界的研究,需要从艺术行为的结果(作品)研究转向艺术行为的过程(活态艺术)研究。艺术学擅长对艺术作品做形式、风格等方面的分析,但缺乏对艺术过程研究的经验和方法。艺术人类学以文化人类学的民族志方法深入艺术现场,体验、观察、深描艺术从观念到行为再到作品,受众的反馈等的艺术生产全过程,通过若干细节呈现艺术的情感性和对人的根本意义。因此,艺术学亟须民族志方法的滋养,同时民族志方法也需要学习艺术学的方法,并根据研究需要做适当调整和完善,完成从民族志方法到艺术民族志方法的转变。

三、艺术人类学的研究方法

艺术人类学界对艺术人类学的学科归属、研究目标等等有较大的分歧,但对运用的研究方法的理解却基本一致,也就是人类学的民族志方法。如果我们仅仅希望通过艺术人类学的研究为文化人类学、艺术学、美学等学科提供一点以往有所疏忽的田野材料[1],那以往的人类学民族志方法可能就足用了。如果将艺术人类学理解为一门相对独立的人文社会学科,不是"艺术"和"人类学"的简单相加[2],而是"所延伸出来的知识意义远远大于'艺术'和'人类学'本身,意味着学科知识视野和操作理念的更新和超越"[3]的话,在进行艺术人类学研究的实践中,就需要与艺术学加强交流,吸取艺术学处理"艺术内部"问题时的理念和方法,思考艺术人类学方法与以往的文化人类学方法的差异,进而建构属于艺术人类学的独特方法。

民族志是文化人类学的基本方法,也被一些学者认为是艺术人类学的主要方法。但由于艺术这一文化样式的特殊性,艺术人类学所用的民族志方法与文化人类学所用的民族志方法应有所区别。艺术人类学界常说艺术人类学给艺术学研究带来了不同的视野和方法,但如果这无助于艺术学界对艺术的表现形式、艺术的风格演变、艺术的创作技法、艺术的感受等"艺术中心"问题的理解提供切实的帮助,必然难靠艺术研究的谱。怎么办?何明的意见是艺术人类学只有将参与观察和艺术体验结合起来,才能"阐释艺术行为所蕴含的文化持有者的感受、情感、价值、趣味、观念、判断等艺术或审美经验及其文化"[4]。方李莉一贯强调艺术经验和艺术感受力对艺术人类学研究的重要性,甚至表示在招录研究生时,倾向于具有

[1] "有些美学和文艺学背景的学者希望从人类学的跨文化资料即民族志中获取特别是与'原始民族'和非西方小规模社会有关的民俗艺术资料,来论证西方主流文艺学、美学中的某些论题。"[王建民.论艺术人类学研究的学科定位[J].思想战线,2011(1)]虽然王建民说的是2008年之前中国艺术人类学界存在的情况,但据笔者的观察,现在仍然有不少学者持此种态度。这与中国艺术人类学的学科理论和方法创新滞后是有很大关系的。
[2] 王建民.艺术人类学新论[M].北京:民族出版社,2008:154.
[3] 何明,吴晓.艺术人类学的学科基础及其特质[J].学术探索,2005(3).
[4] 何明.艺术人类学的视野[J].广西民族大学学报,2009(1).

一定艺术背景的学生。王建民的方案是:"艺术人类学研究应当从艺术入手,通过艺术形式分析、类型分析、结构分析、工艺过程和场景描述本身,进一步说明艺术背后的文化理念,说明这些艺术形式之为什么的问题,也有可能回答艺术研究者所关心的问题,如形式、情感、激情、想象之类。"①这是一个切实、可操作性强的田野工作流程方案。艺术学取向的艺术人类学首先要解决的当然是艺术学的问题,所以阿尔弗莱德·盖尔(Alfred Gell)完全抛开艺术本体谈社会关系的方案是不足取的。就本文前面论述的艺术研究的体系来看,虽然艺术人类学要着力解决的是艺术基本文化层的问题,但却不能离开艺术物理层和社会层谈文化,而是基于艺术物理层经由艺术社会层螺旋上升到对艺术文化的研究,这与王建民的路径是相合的。

将艺术人类学界定为艺术学和人类学的交叉学科,这说明艺术人类学既要吸收人类学的理论和方法也要吸收艺术学的理论和方法。目前的情况是人类学出理论和方法,艺术学只提供研究对象,这是不平衡和不正常的。其实"20世纪60年代以来艺术人类学的复兴,相当程度上是由于人类学和艺术史领域的一系列理论的聚合"②,艺术人类学受惠于艺术史及艺术哲学研究良多。比如现在艺术理论界老生常谈的欧文·潘诺夫斯基(Erwin Panofsky,1892—1968)提出的图像学(Iconology)的理论和方法③,迈克尔·巴克桑德尔(Michael Baxandall,1933—2008)提出的"时代之眼"(The Period Eye)的命题④,由丹托(Arthur Danto)提出并经狄基(George Dickie)等人讨论,最后得到霍华德·贝克尔(H. S. Becker)等人经验研究证实的艺术界(Art Worlds)理论⑤等等,都是从艺术周边入手处理艺术中心问题的颇为成功的理论和方法。可惜艺术史和艺术哲学界提出的这些理论和方法并没有引起国内艺术人类学者应有的重视。

鉴于此,从交叉学科的角度考虑艺术人类学的方法问题,除了对艺术学的理论和方法多加关注之外,笔者以为也有必要注意艺术学学者和艺术家观察和处理问题的方式。五年前,笔者受本科期间的老师,著名美术理论家和画家程征先生的召唤,去上海参与一个他主持的文化咨询项目。在下榻的宾馆,程先生指着一幅描绘西北戈壁滩上炼油工厂的摄影作品让谈谈看法。笔者本科期间学习绘画和美术史论,但之后大多数时间在研习社会科学,受后来学科训练的影响,笔者很"理性"地对这幅作品进行了分析。程先生听完后大为不满,认为笔者已将早年的艺术感受力丢得差不多了。这促使笔者反思在艺术人类学的研究中,如何平衡理性分析和感性直觉之间的关系,特别是注意用艺术的方式把握对象的重要性。因此,除了以上学者们提示的田野考察的新方法、艺术史学者使用的研究方法之外,笔者认为艺术人类学的田野考察还需要向艺术家学习艺术地感知世界的方式和方法,善于从形象和声音的

① 王建民.论艺术人类学研究的学科定位[J].思想战线,2011(1).
② 莱顿.厅[M].李修建,译//李修建.国外艺术人类学读本.北京:中国文联出版社,2016.
③ 潘诺夫斯基.图像学研究:文艺复兴时期艺术的人文主题[M].戚印平,等译.上海:上海三联书店,2011.
④ 巴克桑德尔.德国文艺复兴时期的椴木雕刻家[M].殷树喜,译.南京:江苏凤凰美术出版社,2015.
⑤ 丹托.艺术世界[M],狄基.艺术与美学:一种习俗分析[M]//沃特伯格.什么是艺术.李奉栖,等译.重庆:重庆大学出版社,2011;贝克尔.艺术界[M].卢文超,译.南京:译林出版社,2014.

角度看问题和把握对象,锻炼一种艺术直觉的思维和想象力。在艺术民族志的表述方面,要学习艺术家善于用图像、音声、符号呈现事实,表达观念的方式和方法等等。

除了这些具体的研究程序和研究策略问题,也有必要继续思考艺术人类学方法区别于文化人类学方法的深层方面。严格来说,艺术人类学所用的主要研究方法是艺术民族志方法而非通常意义上的民族志方法①。文化人类学的民族志常被称为科学民族志,其实这种民族志并不是研究"科学"的民族志,而是力图像自然科学那样进行研究的民族志,或可称之为"科学性民族志",相应的艺术民族志也不应仅仅定位为研究艺术的民族志,而是"艺术性民族志"。由此我们可以简单将两类文化和思维进行区分,那就是前者主要关注的是文化的科学性或理性思维,而后者则主要关注的是文化的艺术性或感性思维。从这个角度来看,艺术民族志的方法意义就绝不仅仅是对艺术进行研究的方法这么简单,而是试图在科学民族志的基础上,着力对人类的艺术性思维和艺术性文化进行研究,而这正是被以往的社会科学所忽视的,以此便超越了单纯的艺术研究。不过在"艺术性民族志"方法的前期探索中,艺术研究为其提供了很好的实验场地。

就具体的田野研究实践来说,如果说科学民族志注重对地方性的探究,那么"艺术性民族志"关注的重点可能要转移到地方感方面,也就是说"艺术性民族志"要对地方性和地方感进行双重挖掘。"前者更多是通过对地方艺术界的结构和功能、艺术的法则等的研究,阐明作为艺术界一般规律的各种人文关系,为艺术民族志夯实社会和文化层。后者则更多是通过对艺术的能动性、艺术界中人的情感、感受等的考察,阐明作为艺术界特殊规律的各种人文关系,为艺术民族志建构艺术层和意义层。地方性知识和地方感知识浑融共成艺术民族志。"②

经过再创新的艺术民族志方法,不仅可以帮助艺术学实现从"死艺术"到"活态艺术"研究的转变,更紧要的是可以通过精细的田野调查和民族志撰写为艺术学研究打造全新的一手资料系统,这可以说是艺术学界对艺术人类学最现实,也最为迫切的要求。在2011年艺术学学科升门的过程中,艺术学理论学科设置说明的撰写者、国务院艺术学理论学科评议组成员王廷信教授指出中国当下的艺术研究之所以裹足不前,一个重要的原因是使用的材料不可靠,用不可靠的二三手材料建构出的理论质量有限,并因此呼吁基于人类学田野调查的实证艺术研究③。从这个角度来看,艺术人类学不仅不可缺少,还理应成为艺术学科家族里的基础学科。

四、艺术人类学的学科发展新方向

从以上的分析可见,艺术人类学对艺术学有着全方位的"革新"意义。艺术人类学在我

① 方李莉.重塑"写艺术"的话语目标:论艺术民族志的研究与书写[J].民族艺术研究,2017(6).
② 孟凡行.地方性、地方感与艺术民族志创新[J].思想战线,2018(1).
③ 此为2018年1月15日王廷信与楚小庆、张慨及笔者讨论艺术研究方法问题时发表的观点。

国的艺术研究领域理应获得更大的发展空间。但就我国现有的学科体制来看,艺术人类学目前只能算是一个学科归属不甚明朗的研究方向,而非学科。有的学者认为只要艺术人类学研究有助于解决相关理论和现实问题,是不是一个体制认可的学科并不重要。此话有一定道理,判断一门学科有没有价值并非看其在学科体制内的位置,而是其能否对人类社会的发展有所助益。但无论何种研究方向或学科的工作都是由人来做的,人自身的发展在很大程度上决定了该研究方向或学科的发展前景。在我国目前的学科体制下,无论高校还是研究机构,其教学研究机构设置、人员编制、经费预算、学生招收、课题申报等等都是以学科为单位的。一个研究方向即便做得再好,如果在学科体制内没有位置,也就是说不属于"国家学科目录"中的学科,就不是法定学科,也就难以获得体制内资源,其发展就会受到很大的限制。中国艺术人类学学科当下就面临这个问题。虽然艺术人类学从业者众多,建立了国家一级学会,在学界产生了较大的影响,但由于其不属于"国家学科目录"中的学科,绝大多数研究者很难以艺术人类学的名义在本单位内申请研究机构、开设课程、招收研究生等等,只能挂靠在人类学、民族学、民俗学、美学、艺术学理论、各门类艺术学、文艺学、民间文学等学科下做一些边缘性工作。且由于缺少体制保障,即便是边缘性的工作也多是因人而设,缺少延续性,这大大制约了艺术人类学的发展。可以说,在"国家学科目录"内为艺术人类学争取一个适当的位置是眼下艺术人类学界的头等大事。

而就目前中国艺术人类学学会成员的构成来看,79%以上的是高校教师[①]。可以说,高校教师是中国艺术人类学研究的基本队伍。高校的发展是以学科为导向的,而学科发展的资源又基本上集中在一级学科层面。特别是在国家实施"双一流"建设工程之后,全国高校更加强了以一级学科为主的发展导向。在这些一级学科里,又划分出了"世界一流建设学科"和其他学科,进一步区分了资源的吸引层级和学科影响力。在这样的大环境下,我们再来看艺术人类学的学科建设问题。目前学界认为与艺术人类学学科定位和归属相关,又不属于同一个一级学科的主要有艺术学、人类学、美学等学科。其中美学为哲学门类下的二级学科,由美学和人类学形成的交叉研究方向被称为审美人类学,其虽然和艺术人类学有较为密切的学术联系,比如其主要研究力量也团结在中国艺术人类学学会的大旗下,也主要使用民族志的研究方法等等,但就学术研究的理念和范围来说,两者还存在较大的差别。比如王杰认为审美人类学"应该是一门用人类学的方法和概念系统来研究和阐释美学问题和审美现象的理论。因此,审美人类学的研究应当是在田野调查基础上,比较分析不同种族、民族在审美习惯、审美制度、审美传统方面的区别与联系。在目前的学术背景下,主要研究各少数民族活跃的审美文化"[②]。傅谨认为"审美人类学比起艺术人类学范围要广一些。艺术人类学主要研究一些艺术活动、艺术现象,但审美现象的范围比艺术现象要广一些"[③]。就笔者来看,艺术人类学的研究范围并非审美人类学所能包括,两者有重合的部分,比如对艺术审

① 安丽哲.多元化的中国艺术民族志范式[J].中国社会科学报,2017-06-01(5).
② 王杰,海力波.审美人类学:研究方法与学科意义[J].民族艺术,2000(3).
③ 王建民.艺术人类学新论[M].北京:民族出版社,2008:153.

美的研究;也有各自独立的部分,比如美只是艺术的一个方面,其他还有作为象征系统的艺术、作为媒介的艺术、作为能动者的艺术等等,均是当代艺术人类学重点关注的方面。而美也不限于艺术品之美,其他事物也有美的属性,而这些则很少被艺术人类学关注。就此而言,艺术人类学和审美人类学更像是兄弟学科,无所谓谁的研究范围更广的问题,也就难以相互归属。

人类学和艺术学是艺术人类学界对艺术人类学的学科归属争论最多的学科。从学科建设的角度来看,虽然人类学界从费孝通先生时代就致力于将人类学升级成"国家学科目录"中的一级学科,但到目前尚未成功。反观艺术学,不但早就是一级学科,在2011年还成功升级成了学科门类,也就是我们"国家学科目录"中的第十三个学科门类。在艺术学门类下设艺术学理论、音乐与舞蹈学、戏剧与影视学、美术学、设计学五个一级学科。后四者都是门类艺术学的传统学科,其下有相对固定的二级学科。艺术学理论是由原二级学科艺术学升级成的新学科,顶层没有设置二级学科,这可谓艺术人类学学科建设的时代机遇。

而就学科研究的主旨来看,门类艺术学着力解决本门类艺术的问题,而"艺术学理论学科的使命旨在打通各门艺术之间的壁垒,通过各门类艺术之间的关联,构建涵盖各门艺术的普遍规律的宏观理论体系"①。这一表述对艺术人类学有三方面的意义:第一,艺术学理论学科对一般艺术学和门类艺术学关系的认识,切合了艺术人类学和其他分支艺术人类学(如音乐人类学、美术人类学、舞蹈人类学等等)之间的关系。第二,艺术学理论对艺术宏观理论体系的追求给艺术人类学所应占据的艺术研究体系中的基本文化层预留了位置和空间。第三,艺术学理论作为一级学科,为广大高校自主设置二级学科提供了较大的空间,而艺术学理论学科内也存在想通过田野实证研究解决形而上的艺术思辨研究难以把握当代艺术发展的难题,以及更新陈旧且不那么靠谱的艺术研究材料的需要,这为艺术人类学在学科体制内的发展提供了机会。

五、结语

艺术人类学在艺术研究体系中有不可替代的层面意义,艺术人类学直面艺术生活现场的视角和整体观理念能够帮助艺术学明晰自己研究对象的面貌,艺术人类学的艺术民族志方法可为艺术学研究打造可靠的一手资料系统,艺术学对艺术物理层和艺术史的研究亦可为艺术人类学直面艺术的本体提供镜鉴,而全新的艺术门类和艺术学理论一级学科为艺术人类学在国家学科体制内的发展提供了相对广阔的空间。因此,笔者认为中国艺术人类学除了要继续在人类学、美学、民俗学、民族学等学科勤奋耕耘并持续扩大自己的影响外,当前一段时间的紧要任务是将学科建设方向调整到艺术学理论一级学科轨道上来,并力争将艺术人类学建设成艺术学理论的二级学科,在学科体制内站定位置,为学科的进一步发展夯实基础。

① 王廷信.艺术学理论的使命和地位[J].艺术百家,2011(4).

非物质文化遗产研究

记忆的插图：叙事认同与记忆的共同体
——对纽约东哈莱姆墙画叙事性与文化遗产化的考察

李明洁/华东师范大学

一、公共空间：街头艺术与社会记忆

社群或者社区共有的记忆是如何形成和存续的？在什么情况下可能被认同并成为公认的文化遗产？这些问题都与社会记忆及其呈现的合法性相关，我们选取街头艺术作为切入点，是基于它与生俱来的公共性。

这是一种不言而喻的公共性，城市街头既是公用的物理空间，也是可供分享的心理时空。"小街小巷可以把我们带回到过去。即使经济高度发达发展的今天，那些遗留的物质文明仍诉说着过去"[1]。就"公共生活的意义"而言，街头艺术得天独厚，最有可能承载全息的社会记忆："被他人所见所闻，其意义只来自这一事实：每个人都是在不同的位置上去看去听的。这就是公共生活的意义。"[2]街头艺术影响着城市形貌，也形塑着民众与特定时空相关的社会记忆。

然而，直至1930年代，以哈贝马斯为代表，市民的日常交往及其所在的公共空间才进入理论分析的视野，但它关注的"公共领域说到底就是公共舆论领域"；日常生活真实的公共空间还是没有得到充分的讨论。近年来，相关个案分析开始出现，如对成都的公共空间、下层民众和地方政治的考察[3]，采用"具有文化敏感性的叙事方法"[4]，对加拿大多伦多肯辛顿街区老百姓的城市景观记忆的调研，等等。这类案例依据文献材料或者口述史的综合收集，开始关注室外空间，尤其是茶馆、集市和建筑等。尽管街头这一物理性的公共空间开始为社会记忆研究所关注，但直接得之于主观诉求的街头艺术却仍然没有成为主要的分析对象。

造成这种现象的原因是多方面的。除了对平民日常生活场域的学术研究起步较晚这一

[1] FERNAND B. Capitalism and material life, 1400–1800, vol. 1, 441[M]. Trans, KOCHAN M. New York: Harper & Row Publishers, 1975.
[2] 阿伦特. 人的条件[M]. 竺乾威, 译. 上海：上海人民出版社, 1999:45.
[3] 王迪. 街头文化[M]. 李德英, 等译. 北京：商务印书馆, 2013.
[4] 李娜. 集体记忆、公共历史与城市景观[M]. 上海：上海三联书店, 2009.

原因外,更为根本的原因也许是,以街头为空间载体并构成稳定现象级情境的街头艺术在现实中并不常见。一方面,在政治经济文化等多种力量的博弈下,街头艺术的毁弃和更迭极快[①];哪怕得以幸存,具有某种艺术传统因而成系统的街区遗迹也极为罕见,现场多是作者成分、作品类型多样且留存时间不齐、完整程度参差的艺术残余物,或者仅存于摄影和文学等艺术样式的二度创作中,或仅剩建筑物等凭吊现场[②]。这就使得以街头艺术为对象的研究,因为例证的杂芜、零散或易逝而常有"理浮于实"的就事论事之憾。

范例的存在对于理论的发展是可遇不可求的。正是在这样的意义上,纽约东哈莱姆墙画以其历时长久、内容全面的地理感知,机缘巧合地具有了标本价值;它较为完整地反映了东哈莱姆街区的历史变迁和当地人社区记忆的塑形过程,是研究大都市历史街区的公共记忆的生成以及文化遗产价值的重要例证;其所在地东哈莱姆街区,凭借其独特的城市文化景观,把历史和现实中人与事的足迹以及一些背景暗示出来,其见证与纪念价值之丰富,以及它们与墙画之间的文脉系统之庞大,在很多意义上都是别的街区和别的艺术难以与之相提并论的。

二、东哈莱姆:纽约的拉丁核心社区

东哈莱姆(East Harlem)是纽约市的一个行政街区[③]。位于曼哈顿岛的东北角,南至96街,西至第五大道,东面和北面以东河自然弯曲的边缘为界,一直向北延伸到142街。跨越哈莱姆河和东河的四座大桥连通着纽约的布鲁克斯和皇后区,是进出曼哈顿的交通枢纽。

作为纽约尚存的传统历史街区,"东哈莱姆地位显要,它的历史和美国的历史并行。包括后来的南方移民在内的各类移民所追寻的'美国梦',都在东哈莱姆梦想成真。每一种族、每一肤色和每一信仰的美国人,都曾经是东哈莱姆的居民"[④]。这一地区名称的演变几乎就是纽约移民史的缩影,遍布其中的犹太教、基督教和天主教等不同派系的教堂成为年代确切的历史印证。此地的原住民是印第安人,17世纪荷兰人登陆曼哈顿岛,将这块区域命名为"新哈莱姆(New Harlem)"。随后的18世纪,德国、爱尔兰和东欧犹太人的移民都在这里的砖瓦和橡胶工厂找到了工作。19世纪末,意大利人涌入第三大道104街到120街之间的街区,遂有"小意大利"和"意大利哈莱姆(Italian Harlem)"之称。两次世界大战后,都有大量的拉丁裔波多黎各人和非裔美国人涌入这一街区,先前的德国、爱尔兰和意大利人陆续迁往

① 香港的涂鸦和墙画是街头艺术与社会力量博弈的典型例证。参见:张讚国,高从霖.涂鸦香港[M].香港:香港城市大学出版社,2012.
② 近年来,街头视觉艺术与空间和记忆的关系问题,受到社会学、人类学、艺术界和文艺批评界的普遍关注,出现不少跨学科的研究。其中,潘律(Lu Pan)颇有代表性,如:In-Visible Palimpsest: Memory, Space and Modernity in Berlin and Shanghai(Bern: Peter Lang, 2016),Who is occupying wall and street: graffiti and urban spatial politics in contemporary China (Continuum: Journal of Media & Cultural Studies,2013)《重读上海怀旧政治:记忆、现代性与都市空间》(《文化研究》,2013)等,其分析对象都具有上述的特点。
③ 东哈莱姆行政略图参见此链接中图1。https://www.thepaper.cn/newsDetail_forward_2080719。
④ BELL C. East harlem[M]. Chicago: Arcadia Publishing, 2003:7.

纽约的其他地方,这里随之更名为"西班牙哈莱姆(Spanish Harlem)"或者直接用西班牙语称作"艾尔·巴里奥(El Barrio,意为街坊、邻里)",两者都被纽约当地人沿用至今,尽管在行政区划上它已被改名为"东哈莱姆"。

目前这里是纽约市最大的拉丁裔社区之一,移民来自波多黎各、多米尼加、古巴和墨西哥等西班牙语地区,其中来源于波多黎各的移民及其后裔占这个社区人口约一半。他们把拉丁美洲和南美的街头绘画和拉丁音乐等民间传统带到了纽约,形成了这个街区多元而又有所凸显的文化氛围,"在哲学、文化研究和社会政治等诸多意义上,艾尔·巴里奥都是一个拉丁裔的核心社区。贫苦劳工阶层的移民在资本主义的外部压力下,用他们双语的智慧,安顿内心的灵魂,在邻里间构建出了一种新的身份认同"①。生造的词语"新波多黎各人"(Ruyorican)指的就是这种身份,是由"纽约(New York)"和"波多黎各(Puerto Rica)"两个词语拼凑而成的,专指移民到纽约的波多黎各人或者他们的后裔。它起初是一个带有歧视意味的贬义词,当下已转为中性词并用于自称,但仍然是一个情绪化的词汇。正是在这个意义上,与其说当下的东哈莱姆是一处历史悠久的行政区域,不如说是一个文化认同的心理社区(内部视角)和拉丁风情的文化特区(外部视角)。哈莱姆街头随处可见的墙画,既是这种心理构建的产物,又是拉丁风貌的载体。拉丁裔以画代言的习俗和贫民区市政管理的相对宽松,客观上催生并维持了纽约大都市里这一兼具历史和现实深意的文化景观。

三、东哈莱姆墙画:图像叙事与共同体的记忆

东哈莱姆街区纵横交错的沿街墙面,除了覆盖有商业广告和宣传海报外,还有出自知名或不知名的民间画师之手的涂鸦(graffiti)和墙画(mural)作品。涂鸦以英文字母、数字等符号的变形为主要视觉设计手段,而墙画需要具有叙事性;此处的叙事性是指墙画的创作和存在是一个叙述行为,"有人物参与的事件被组织进一个文本中"②,有别于"通过匹配子句的字面顺序与真实发生过的时间顺序来重述过去的经历"③,墙画不是通过组织语句而是凭借构思并描绘图像来叙事的,所以多有人物形象或者非人形象的拟人化,通过视觉符号来讲故事。在2017年12月至2018年3月的调研中见于街头的东哈莱姆墙画④,数量庞大、内容丰富,其所叙之事绝大部分与东哈莱姆拉丁核心社区的公共记忆有着直接的对应关系,具有与社区历史与现实勾连的"非虚构"特质。东哈莱姆以墙画著名,在旅游手册和历史图片中多有出现,但尚未有专门的研究文献面世。从内容和功能来看,大致可以分为以下四种类型,为行文简洁故,各类仅列举代表性的若干例子。

① MORALES E. El Barrio is forever[M]//HARLEM S. Joseph rodriguez. New York: PowerHouse Books,2017.
② 赵毅衡. 重新定义叙述[J]. 四川大学学报(哲学社会科学版),2016(1):99-104.
③ LABOV W, WALETSKY J. Narrative analysis: oral versions of personal experience[J]. Journal of Narrative and Life History,1997,7(1-4):12.
④ 为行文方便故,本文所涉墙画之照片,参见:https://www.thepaper.cn/newsDetail_forward_2080719,https://www.thepaper.cn/newsDetail_forward_2080791。各表中序号与上述链接中的图片序号相同。

东哈莱姆墙画中的"街区地标类"作品(见表1),多存于人流较大的路口或街心花园内,画幅较大,大多绘有醒目的地名或者是标志性景观和事件。波多黎各自治邦的旗帜是最常见的图像符号,旗帜的蓝白红色和条格图案以各种变异形式出现。该类墙画通过描述社区民众熟悉的地标、事件和对波多黎各族群和社区名称的强调,表达了鲜明的拉丁核心社区的在地认同。

表1 东哈莱姆墙画类型之"街区地标类"

名称	地点	作者	创作时间	画面简介	序号
《欢迎来到西班牙哈莱姆》	东103街与公园大道的东北路口街心花园内	多位署名作者	不详	英文"欢迎来到西班牙哈莱姆"字样和多幅波多黎各自治邦邦旗变异图案	4
《东哈莱姆》	东116街与公园大道的西北路口	不详	约在2014年至2017年间	东哈莱姆的若干标志性景观和事件,含英文"东哈莱姆"和西班牙文"艾尔·巴里奥"字样,凯斯·哈林的墙画"毒品是魔鬼"、大都会北方铁路轨道线、公园路公寓煤气爆炸事件,等	5

拉丁裔有在居住地为亡者绘制纪念肖像的风俗,"纪念人像类"墙画在当地人心目中地位重要,接受度很高(见表2)。分为两类:一类是在本社区生活过的历史名人,多由当地一家名为"希望社区"的非营利社会组织资助,邀请在该社区有生活经历的艺术家来创作完成。比如,倡导拉丁裔成人教育和英语西班牙语双语教育的女教育家安托妮娅·潘多加(Antonia Pantoja),"新波多黎各人运动"(Ruyorican Movement)开创者、政治家和剧作家佩德罗·彼得里(Pedro Pietri),"新波多黎各人音乐"的代表人物、"拉丁音乐国王"铁托·普恩特(Tito Puente),人权活动家、波多黎各独立运动的倡导者、女诗人茱莉亚·德·布尔戈斯(Julia de Burgos)等。他们不仅在社区闻名,在美国当代史上也举足轻重。肖像的位置一般都在交通要道的沿街墙面,人像的旁边配有名人名言。另一类,则是街区里普通草根的悼

表2 东哈莱姆墙画类型之"纪念人像类"

名称	地点	作者	创作时间	画面简介	序号
《佩德罗·彼得里肖像》	东111街与莱克星顿大道东南路口	詹姆斯·德·拉·维加	2004年	半身像,穿着标志性的黑色长袍	13
《铁托·普恩特肖像》	东110街与第二大道西南路口	不详	约2000年	正面肖像,敲击着天巴鼓,演奏其代表作《跟上我的节奏》	15
《布噶肖像》	东105街与第一大道的西南路口	不详	2012年	大侧面肖像,并有生卒日期、口头禅和纪念语句	8

亡肖像,由他们的亲友募资绘制,大都出现在他们生前居住过的公寓或者亡故地的墙面上,并多有"永远活在我们心中"之类的语句。该类中死于黑社会火并、警匪枪战等原因的年轻男性不在少数,如上表中诨名为"布噶(Booga)"的肖像,主人公就是被警察击毙的黑社会成员鲁道夫·怀亚特(Rudolph Wyatt)。

"我们今天所能看到的关于下层民众和大众文化的描述,基本上都不是由民众自己来叙述的,而是由精英来记录的,也就是说经过了精英的过滤"①。名人类的纪念肖像很能说明这一情况,不仅其组织者和资助者是企业主和社工类的社会精英,其作者也多有专业背景。比如这个街区里的很多肖像都是詹姆斯·德·拉·维加(James de la Vega)和曼纽尔·维加(Manuel Vega)的作品,前者毕业于康奈尔大学美术系,后者已经是专业的马赛克壁画作者。值得注意的是,东哈莱姆的纪念肖像中的平民类,却是由底层民众自主创作的,它们的选择、创作和表达所具有的草根属性,构成与精英视野对应的存在,其意义将在下文中详述。

东哈莱姆的西面是哈莱姆区,近年来实施了名为"哈莱姆文艺复兴"的旧城改造计划,南面包含"博物馆—英里"的上东区以富裕高档著称;而东哈莱姆地块,从命名之时起就一直是一个以劳工阶层为主的贫困社区②,目前的主要居民是低收入的拉丁裔和非裔美国人,所以向来都是各类社会问题集中高发的地区。

从纽约涂鸦的灵魂人物凯斯·哈林(Keith Haring)绘制代表作《毒品是魔鬼》(*Crack is Wack*)至今的三十年间,东哈莱姆的学校、警署和社区服务中心附近出现了涉及毒品、暴力、失学、贫困、种族歧视等社区顽疾的大量墙画,要么是"直接控诉类"的,如表3中的前两例,针对的是具体或者综合的问题;要么是"间接反映类"的,如表3中的第三例就是通过倡导非裔美国儿童多读亲子读物、科学书籍和励志图书的方式,反过来揭露了该街区的教育顽疾。劝学类和歧视类的墙画多属于后一种,在街区中相当常见。表3中的第四例是艺名为"信念47"(Faith 47)的阿根廷艺术家和墨西哥的墙画家塞戈(SEGO)在同一面墙上绘制的同名异作,都是关于"移民"难题,很好地说明了"间接反映类"和"直接控诉类"在创作理念上的异同。

表3　东哈莱姆墙画类型之"社区问题类"

名称	地点	作者	创作时间	画面简介	序号
《毒品是魔鬼》	东128街和哈莱姆河车道之间的手球场内	凯斯·哈林	1986年首绘	写有"毒品是魔鬼(Crack is wack)"字样,手球壁的两面有骷髅、空心小人等图案	7
《致敬毕加索》	东104街与莱克星顿大道的东北路口	詹姆斯·德·拉·维加	2004年	对毕加索的名画《格尔尼卡》(*Guernica*)的戏仿,以洋基队的棒球帽隐射纽约和东哈莱姆的人道灾难	6

① 王迪.街头文化[M].李德英,等译.北京:商务印书馆,2013:6.
② NORVAL W. AIA guide to New York City[M]. New York:Oxford University Press,2010:548.

续表

名称	地点	作者	创作时间	画面简介	序号
《无题》	第二大道东112街和东115街之间的东边	不详	2017年	非洲裔女孩伏在《帮助儿童学数学》和《巴拉克·奥巴马：承诺之子、希望之子》等多本畅销儿童读物上	10
《我们彼此相容》和《新自由女神像》	东104街和东105街之间麦迪逊大道的西边	信念47、塞戈	2015年	2名画家的2幅作品。环绕相连的大雁下面写有西班牙语的"我们彼此相容"。剥去金属外壳并露出面部肌肉的自由女神像	20
《你们论抢，咱们使枪》	东110街与第二大道西南路口	不详	2018年	白人西装革履，戴着"纽约证券交易所"（NYSE）的胸牌，旁有散落的美金和"你们论抢，咱们使枪"字样	9

东哈莱姆的"民情风俗类"墙画大都出现在地铁、车站等交通枢纽及其周边闹市区（见表4），大致可以分为两种。一种描绘市井风情，如表4中的前面两例，以写实的手法再现普通民众日常生活的场景，洋溢着喧哗闹猛、亲切和睦的邻里氛围。《东哈莱姆的精神》是东哈莱姆墙画的代表作，1973年，设计师和建筑师汉克·普鲁斯（Hank Prussing）在这个街区拍下了邻居们的很多黑白照片，如今他们仍在墙画上的53幅肖像中：牧师、寡言的酒窖老板、那个天天抱着弟弟转悠的姐姐、裤兜里插着双节棍的李小龙的粉丝、艺名叫"闪电"的西班牙语摇滚歌手……这些人物在画中栩栩如生，在现实中至今与街区血脉相连。另一种记录的是街区中的知名事件和相关重要人物，如发生在20个世纪60年代以这一街区为根据地的"新波多黎各人运动"，表4中的第四例就绘有这一运动的两位重要领导人、当年第三世界共产国际运动的代表人物——古巴共产党、古巴共和国和古巴革命武装力量的领导人切·格瓦拉（Che Guevara）和波多黎各独立运动的领军人物唐·佩德罗·阿尔维苏·坎波斯（Don Pedro Albizu Campos），并配有拉丁美洲革命女诗人萝拉·罗德里格斯·德·蒂奥（Lala Rodriguez de Tio）的诗句。表4中的第三例介乎两种之间：它既描绘了社区中三种主要种族的女性形象和传统民俗图案，又再现了这个街区的音乐名片——60年代由黑人灵魂歌手和蓝调大师班·伊·金（Ben E. King）首唱的经典名曲《西班牙哈莱姆》的意境。两类作品对东哈莱姆人情世态的刻画都非常直观生动，虽然时移世易，但仍能带给人强烈的身临其境之感。

表4 东哈莱姆墙画类型之"民情风俗类"

名称	地点	作者	创作时间	画面简介	序号
《东哈莱姆的精神》	东104街与莱克星顿大道东南路口	汉克·普鲁斯和曼纽尔·维加	1973年至1978年首绘，1999年修复	20世纪70年代53位街坊邻居的肖像集锦	11

续表

名称	地点	作者	创作时间	画面简介	序号
《110街的星期六》	位于地铁6号线110街站台墙上	曼纽尔·维拉于设计,纽约大都会运输署制作	1997年	一套四幅中的一幅。夏天的刨冰摊头,旁边有街头少年打开消防水龙头冲凉嬉闹	16
《有一朵玫瑰在》	东115街与第一大道东北路口	莱西·贝拉(Lexi Bella)和丹妮拉·玛斯特莲(Daniella Mastrian)	不详	拉丁裔的和非裔的美女头像、墨西哥的亡灵图案各一,都头戴硕大红玫瑰。写有"有一朵玫瑰在……"字样	17
《双翼》	第二大道和第三大道之间的东105街西边	原作者不详,新波多黎各人艺术家联盟和波多黎各社群修复	20世纪60年代末首绘,1999年修复	切·格瓦拉和唐·佩德罗·阿尔维苏·坎波斯头像,以及拉丁美洲女诗人萝拉·罗德里格斯·德·蒂奥的诗句	14

综观上述"街区地标""纪念人像""社区问题""民情风俗"等四类作品,不难看出,东哈莱姆墙画以密集的"图像叙事"的方式,描摹着这个尚未被现代化浪潮彻底割裂的自然街区,通过讲述街区故事,将不和谐的杂多物象整合为一个具有和谐性的整体想象。从20世纪60年代到21世纪初,街区里保存着每个年代的作品,它们"历时"地连贯起来,述说着长达6个年代的代际交叠的非虚构社区故事;与此同时,每个年代又都有同时期的作品,从"人、地、风、情"等多个视角相互映衬,互为补充,"共时"地证明着不同代际的同辈人之间社区记忆的真实性。东哈莱姆街头丰富的墙画,依循历时与共时的心理轴线,编制"共同体的记忆"地图。历时与共时的社区记忆不仅相互补充,而且互为因果——共时的演变成历时的,历时的沉淀为共时的,在交叉互动中有效地加固了社区的本真性(authenticity)认同,用视觉语言动态地持续着对这个街区人事变迁的叙说。

在全球性的现代化突进中,这类带有与生俱来的自证品质的"艾尔·巴里奥(老街坊)",已经是非常稀有的遗产——真实生活成就的"共同体的记忆",支撑了将公众组织起来的具有社会用途和文化意涵的脆弱社会结构,激发着人们根源于独特时空的个体渴望,也交织着民众对于各类权力不断侵蚀浸润着记忆与情感的熟悉景观的焦虑。

四、叙事认同:叙事性与记忆的共同体

有关纽约东哈莱姆墙画,有一些不同的声音。它们是在公共场所的随意涂鸦还是有意而为之的社会行为?它们是真实历史的客观再现还是集体情感的主观抒发?它们是创作者的个人意志还是社区共同体的集体记忆?我们对东哈莱姆墙画类型的上述梳理,已经部分地回应了这些疑问。但要更加细致地理解东哈莱姆墙画,还需要深入地思考它的性质和功

能及其成因。

东哈莱姆墙画的叙事性是显而易见的,具有社会学意义上的诸多特性,包括"叙事的普遍重要性、具体时间性、内在因果性与潜在反抗性"①。

首先,我们认同东哈莱姆墙画的叙事是重要的,并不是止步于指明这些画面是东哈莱姆居民生活经历的记录,而是希望强调画面相关的叙事性与社区居民的主体性是互为表里的,叙事与身份认同相互建构又相互限制。下面这名北方人的说法就颇有代表性:

> 我从哥伦比亚来纽约,刚来的时候在东哈莱姆找到过工作,住过一年。那个地方很破,人们的心情很糟糕,还好有些壁画和涂鸦,总比破败的墙面好。那些画记录了那里的人的很多想法,我能看得懂。我现在也搬走了,但想起它还是觉得很亲切,很想念。我可能还是个说西班牙语的东哈莱姆人吧,我不太愿意说自己已经是纽约人了②。

其次,我们关注东哈莱姆墙画的"具体时间性",是因为不同于天文学的抽象时间,这些画面绘制和反映的时间性是具体的——带有叙事者本身的意愿,反映了他们在历史的抽象时间中灌注的个体体验和主观态度。选择哪个时间节点进行描述,赋予其怎样的道德含义,是叙事者对特定事件价值判断的直接呈现。比如表3中的《你们论抢,咱们使枪》,估计是黑社会人员绘制。不难想见,警察、纽约证券交易所的交易员等不同群体未必会认同这幅画里的对财富的态度以及对当前金融困境的看法。所以,墙画记录下的只是某一种具体时间而已。

第三,东哈莱姆墙画的叙事性带有"内在因果性",这是一种以事件为中心的叙事因果关系。前因导致后果,后果又成为潜在的前因。这与东哈莱姆墙画是历时与共时交织的庞大系统相呼应,没有一张墙画是孤立的,任何一张都可与其他的若干张或者当地的其他物证找到因果关联。哪怕是这一文化景观的成因,因果逻辑是紧密杂糅的。曼纽尔·维加是当地知名的公共艺术作者,他在对墙画状况的描述中,解释和描述混杂在一起,但因果解释却也深埋其中:

> 为什么墙画很多?这里没有人管,不像上东区的人,太爱整洁了。人死了,习惯画一幅画来纪念,这是拉丁人的传统。这里的人很穷,没有机会接触到艺术。或者有,都是抗议的、不满的、悼念的。我希望有一些浪漫的、美好的画③。

最后,东哈莱姆墙画的叙事性依赖的都是个人的"小叙事",也正因为如此,它们所隐含的道德意涵与会意空间足以挑战宏大叙事的话语霸权,使得这种叙事性获得了"潜在反抗性"。比如表3中凯斯·哈林绘制《毒品是魔鬼》墙画,起因非常个人化,是由于他有毒瘾的助理无法得到政府的任何救助,他为此绘制的抗议之作。这些墙画对权力的反转是琐碎的、

① 刘子曦.故事与讲故事:叙事社会学何以可能[J].社会学研究,2018(5):56-58.
② 2018年2月28日,纽约市立图书馆底楼门厅访谈,被访者莫丽卡(Monica)。
③ 2018年2月27日,纽约103街莱克星顿街口,被访谈者曼纽尔·维加(Manuel Vega)。

转瞬即逝的,哈林的这幅画本身也遭遇过被罚、被刷去、再复制的复杂命运。但不断地有新的墙画加入,比如,表3中的《致敬毕加索》再次重申了对毒品的控诉,而表2中的《布噶肖像》的主人就是因毒瘾而抢劫。到表3中2018年绘制的《你们论抢,咱们使枪》,有关东哈莱姆以毒品为代表的社会顽疾叙事,一直被持续调整和拓展,唤起更多他者的类似经历,这种反抗或者说反思的行为就自然成了公共叙事资源和公共话语的一部分了。

由此可见,东哈莱姆墙画在反映"共同体的记忆"的同时,也凭借其典型的叙事性,促成了东哈莱姆街区的"叙事认同",于无声处形塑了一个"记忆的共同体",即"人类通过叙事的中介作用所获得的那一种身份认同"[①],这种身份显然是在与社区历史与现实生活的一致性的关联中被建构起来的:一方面,纽约没有其他街区的居民,会像东哈莱姆人那样,被公开展现的墙画所讲述的关于自身的叙事(以上述四大类墙画内容为代表)规训和熏陶,日常化地反复看见(被阅读)、理解(被解释)、争论(被修正)有关街区的画面;另一方面,通过看见这些地标、人物、问题和风俗画面,东哈莱姆人(尤其是新波多黎各人)从对这些墙画的接受中获得了他们的身份认同,并成为拥有这个专名的历史共同体。

这种叙事认同的达成,还可以通过认同的加固和延续,进一步加以证明。2015年,纽约承办国际性的"纪念碑艺术节"(Monument Art Festival),邀请世界各地的知名公共艺术家在以东哈莱姆为主的区域绘制大型墙画,以呼应环保、移民等当今世界的社会问题。表3中的《我们彼此相容》和《新自由女神像》就属于该次艺术节的参与作品。由于东哈莱姆具有深厚的墙画群众基础,且这些作品激发了对当地历史、地理和文化的想象,尽管这一系列的十多幅大型墙画多数是非美国当地艺术家受邀创作的项目作品,但是也很好地融入并充实了当地的人文景观。这批作品以针砭时弊的现实主义批判立场,延续了东哈莱姆墙画非虚构的叙事认同;并以全球化的卓有远见的人文关怀,拓展了这一认同的外延。

五、文化遗产:记忆的插图与记忆的伦理

在东哈莱姆可以看到很多百姓自发绘制的墙画和涂鸦,这多少与室外壁画是拉丁裔的民间惯习有关。然而,惯常文化并不会自发地成为文化遗产,在转化的过程中,文化自觉的意识必不可缺。东哈莱姆墙画有目前的影响,不应忽视像凯斯·哈林这样的先锋艺术家、像曼纽尔·维拉这样的土生土长的创作者、像詹姆斯·德·拉·维加这样致力于社区形象的民间人士,也需要重视像"希望社区"这样的非营利社会组织的长期倡导和政府对诸如"纪念碑艺术节"艺术项目的支持。这些力量的合力,使得东哈莱姆墙画在内容和艺术上超越随意涂鸦而有自觉发展,才有可能从一个自然的记忆的共同体升格为一种自觉的文化遗产。

一旦谈及遗产,就必然涉及伦理;而伦理又必然关乎行动。

墙画是视觉形式的叙事,在社会语言学的视域里,"任何话语'事件'(即任何话语的实

① RICCEUR P. Narrative identity[M]//WOOD D. On Paul Ricoeur: narrative and interpretation. London: Routledge, 1991:188.

例)都被同时看作是一个文本,一个话语实践的实例,以及一个社会实践的实例"[1],同理可证,每一幅墙画都是一个视觉画面,也是一次绘画的行为,同时也是一桩意志的实践事件。也就是说,在城市街头的墙画,本质上是进行中的社会活动。街头不是客观的"场所"而是主观的"空间","空间是被实践了的场所。由都市规划所定义的几何性街道在行走者(的脚步下)转化为空间"[2]。前者是无生命的物质性的存在,后者则取决于人们的行动和历史。东哈莱姆之所以是纽约拉丁文化的核心社区,而不是一般意义上的地理行政区域,归因于墙画在叙事认同中与社区的交互建构。由此,东哈莱姆才成为"共同体的记忆的载体"与"记忆的共同体的所有者的生命空间",由此带来的伦理属性成为东哈莱姆文化遗产的内核。

当然,东哈莱姆墙画本身已拥有伦理性。与言语叙事同中有异的是,虽然作为视觉叙事的墙画运用得更多的也是想象力,但当它实现于公共空间时,其中意志力的成分大幅增加。"绝没有伦理上保持中立的叙事"[3],叙事作为道德判断的试验场已经为伦理的展现做了铺垫。我们不敢说,表4中20世纪60年代的《双翼》是"新波多黎各人运动"伦理正当性的证明信,但它无疑曾是这一运动的政治宣传画。表2中2004年和2000年绘制的佩德罗·彼得里和铁托·普恩特都是运动中的风云人物,他们与这一运动的当年据点、如今的拉丁文化中心艾尔·巴里奥博物馆遥相呼应,已经成了记忆中更是现实中不可移易的文化遗产。

需要留意的是,尽管东哈莱姆墙画大多是非虚构的现实主义题材,但不宜简单地将其文学化地看作是历史事实的"无字史书"。历史叙事指涉与虚构叙事指涉之间存在着交错掩映的关系。墙画是"主观事实",即关于现实的公众想象和集体欲望,是大众对当下社会生活的"理解、认识和确信"。它们不一定是"客观"的经历或者经验,却一定是被大众用叙事的方式表达出来的"主观"意志[4]。比起东哈莱姆墙画是"无字史书"的说法,也许"记忆的插图"更为稳妥:它们与记忆相关,是记忆的显像,经过了创作者的艺术处理,有可能变形夸张,但作为素材的历史及其记忆却是真实存在的。

[1] 费尔克拉夫. 话语与社会变迁[M]. 殷晓蓉,译. 北京:华夏出版社,2003:5.
[2] CERTEAU M. The practice of everyday life[M]. Berkeley:University of California Press,1984:117.
[3] RICCEUR P. Soi-meme comme un autre[M]. Paris:Seuil,1990:139.
[4] 李明洁. 互联网苍穹下的语言与抗争[J]. 华东师范大学学报,2016(4):130-137,171.

论艺术人类学视域下的少数民族非物质文化遗产的考察与研究

——以广西南丹白裤瑶服饰文化为例

雷文彪/广西科技师范学院

一、艺术人类学研究少数民族非物质文化遗产的可行性分析

联合国教科文组织颁布的《保护非物质文化遗产公约》指出：非物质文化遗产是"被各社区、群体，有时为个人，视为其文化遗产组成部分的各种社会实践、观念表述、表现形式、知识、技能及相关的工具、实物、手工艺品和文化场所"[1]。它包括以下五方面的内容：①口头传统和表现形式，包括作为非物质文化遗产媒介的语言；②表演艺术；③社会实践、仪式、节庆活动；④有关自然界和宇宙的知识和实践；⑤传统手工艺。我国国务院办公厅颁布的《关于加强我国非物质文化遗产保护工作的意见》将非物质文化遗产界定为："各族人民世代相承的、与群众生活密切相关的各种传统文化表现形式（如民俗活动、表演艺术、传统知识和技能，以及与之相关的器具、实物、手工制品等）和文化空间。"[2]其主要包括以下六个方面：①口头传统，包括作为文化载体的语言；②传统表演艺术；③风俗活动、礼仪、节庆；④有关自然界和宇宙的民间传统知识和实践；⑤传统手工艺技能；⑥与上述表现形式相关的文化空间。从国内外对非物质文化遗产的界定可以看出，非物质文化遗产的对象主要是针对民族文化艺术而言，从我国现已公布的国家级非物质文化遗产以及各省级、市级非物质文化遗产名录来看，少数民族文化艺术是其中非常重要的组成部分。因此，少数民族文化艺术的保护与传承问题在我国的非物质文化遗产的保护工作中具有举足轻重的地位。

非物质文化遗产保护与传承问题既是一个人类学问题也是一个美学问题。从人类学的视角来看，非物质文化遗产是人类在长期的实践过程中创造出来的各种语言、神话、文学、音乐、舞蹈、服饰、建筑以及游戏、礼仪、习惯、手工艺等文化艺术，在对非物质文化遗产的传承与保护过程中，强调实地调查重要性和遵循真实性、整体性的原则。从人类学的视角来看，非物质文化遗产是人类漫长的历史时期按照"美的规律"创造出来的各种艺术形式，都具有各自独特的美学特点和审美意味，可以说，艺术性与审美性是非物质文化遗产的内在特征，

① 文化部外联局.联合国教科文组织保护世界文化公约选编[M].北京:法律出版社,2006:22.
② 王文章.非物质文化遗产概论[M].北京:文化艺术出版社,2006:53.

艺术价值和美学价值是非物质文化遗产的重要表征形态。因此,在非物质文化遗产的挖掘、保护与传承过程中,审美视野和审美思维无疑是分析和阐释非物质文化遗产价值与意义不可或缺的基本立场。

艺术人类学不仅关注人类艺术的生成机制、现状与未来发展等问题,同时更注重深入研究人类社会的审美问题,积极研究人类社会是如何创造美,如何以"美的规律"改造世界。文化部副部长王文章指出:"非物质文化遗产中大量存在的工艺品、表演艺术等,具有极高的艺术价值、审美价值,是进行艺术研究、审美研究的宝贵资源。丰富多彩的非物质文化遗产,展示了一个民族的生活风貌、审美情趣和艺术创造力,审美价值含量极高。"[①]向云驹先生更是认为:"美学问题是文化遗产保护的重要出发点和核心价值之一。非物质文化遗产保护的美学立场同样来源于联合国教科文组织的保护理念。非物质文化遗产具有独特的美学范畴、形态和意义。非物质文化遗产美学是一种人类学诗学,是一种活形象美学,是一种感性美学,是一种身体美学。非物质文化遗产美学是经由美学人类学抵达人类学美学的美学,它的美学境界就是费孝通先生提出的各美其美、美人之美、美美与共、天下大同。"[②]由此可见,无论是从艺术人类学的学科属性来看,还是从学科研究的方法抉择和价值取向来分析,艺术人类学研究与非物质文化遗产的保护、传承都有着内在的相通性和相容性。运用艺术人类学的理念与方法来研究少数民族非物质文化遗产问题不仅具有学理上的合法性而且也具有现实的可行性。

二、广西南丹白裤瑶服饰文化的艺术人类学考察

非物质文化遗产并非绝对意义上的"非物质",大多数非物质文化遗产都是通过具体的物质形态来承载非物质的遗产内涵,如少数民族的服饰、绘画、工艺、雕塑、建筑等都是需要通过具体文化艺术形态来承载其内在文化内涵并进行创造性的活态传承。艺术人类学视域下的少数民族非物质文化遗产研究,不仅仅是对各种"物态化"具体少数民族艺术所呈现出来的美的形态进行研究,更重要的是对凝聚在少数民族艺术中的内在精神信仰、生活习俗、思维观念、审美意识等进行深入剖析与阐释,通对各种生成少数民族非物质文化遗产的活态的文化空间、民族技艺、审美实践等进行深入考察研究,努力揭示出少数民族族群被现实遮蔽的审美制度,激扬符合民族艺术美的规律和人性美的追求,为少数民族努力建构充溢审美氛围的生存环境。

广西南丹白裤瑶的族群文化具有"人类文明的活化石"的美誉,白裤瑶服饰以其独特的族性特征和文化内涵成为中国少数民族服饰艺术中的一朵奇葩。2006年6月,白裤瑶民族服饰,被列为"国家级非物质文化遗产",这更加增添了白裤瑶服饰的神秘色彩和世界知名度。笔者运用艺术人类学的埋念和方法,多次深入白裤瑶族群进行考察,以期揭示白裤瑶服

[①] 王文章.非物质文化遗产概论[M].北京:文化艺术出版社,2006:112.
[②] 向云驹.论非物质文化遗产的美学问题[J].中央民族大学学报(哲学社会科学版),2012(2):76.

饰的神秘面纱和内在丰富的审美内涵。

（一）广西南丹白裤瑶服饰的制作流程

广西南丹白裤瑶族群衣装的原材料主要来源于养蚕和自己所种的棉花，整个制作过程分为养蚕种棉、纺纱、跑纱、晒纱、梳纱、织布、采集粘膏、蜡染描图、染布、刺绣图案、缝制衣裳等11道工序。

1. 养蚕种棉

白裤瑶族群的服饰大多是由白裤瑶妇女手工制作而成，养蚕和种植棉花是制作服饰的前提条件。笔者在对白裤瑶进行田野调查的过程中发现，在白裤瑶村寨中，绝大多数家庭至今仍养蚕和种植棉花。他们一般将蚕养殖在竹编筐内和簸箕中，等蚕吐丝时，则在筐上或簸箕上放一块平整的木板，让蚕在木板上来回爬行吐丝，再将蚕丝收集起来以备纺纱之用。在白裤瑶地区每年4月是种植棉花的季节，8~9月收获棉花，将棉花去籽晒干后即可纺纱。这里需要说明的是，用蚕丝纺织成的蚕布需与五倍子的枝叶一起水煮，直至蚕布呈现黄色和红色为止，蚕布一般是用来制作妇女的百褶裙或百褶裙的裙边，棉纺织布是作为主要服饰材料，缝制男子衣裤和女子上衣。

2. 纺纱

纺纱就是将去籽晒干后的棉花通过木制的纺纱机把松散的棉线进行捻搓，棉线经过捻搓就成为细密的棉线，将棉线一点点地抽出来，再将细密的棉线有规则地卷绕成棉纱圈，然后用小木棍将棉纱圈中的棉纱线绕成一锭锭的棉纱团。

3. 跑纱

跑纱一般是在室外一个比较宽阔的场地中进行。首先在场地上固定4根光滑的木棍（或竹竿），再将棉纱团的棉线的一头固定在其中一根木棍上，然后将棉线沿着其他木棍方向慢慢松解，使棉线由下到上有规律地盘绕在木棍上，最后再将盘绕在木棍上的棉纱线整理成一缕缕的纱线。

4. 晒纱

晒纱就是将跑纱流程制作而成的一缕缕的纱线上的水分晒干，以防由于纱线潮湿而发霉变色。

5. 梳纱

由于手工纺制出来的棉纱相对比较粗糙，有时会存在粗细不均、纱线上附有棉绒或其他粘连物，为使纱线光滑、粗细均匀，在用棉纱纺织布之前还需要有一个梳纱的过程。

6. 织布

织布就是将纱线分为经纱线和纬纱线，并通过木制织布机使它们相互交错紧密集结成布。这样用手工织出来的棉布不起球，舒适柔软，透气性好。

7. 采集粘膏

白裤瑶服饰制作过程中最具特色的是用粘膏树的粘膏来绘制布料。每年4月，白裤瑶

的妇女都会到山上和村寨附近的粘膏树上采集粘膏汁。据广西南丹里湖白裤瑶村民介绍,粘膏树是一种很奇特的树种,只能在当地栽种,而且只有经常用刀砍树干才能不断长高长大。白裤瑶妇女在采集粘膏前,需在粘膏树上砍出一个个的小树坑,粘膏汁就会慢慢地汇集在树坑内,等过20天左右就可以采集粘膏了。然后将采集的粘膏放在锅内加热,再加入一定量的水,煮沸至无泡沫即可备用。

8. 蜡染描图

白裤瑶妇女将织好的白布料放在平整的木板上,用光滑的木棒在布上来回磨压使布料变得光滑平整,然后再用画刀蘸上备好的粘膏汁在布料上绘制图案。画刀有大画刀、中画刀、细画刀三种,根据不同的绘图需要来选择,一般大画刀用来刻画图案的粗直线条,中画刀用来刻画一般图案的直线和曲线,细画刀则用来刻画那些复杂较小的图案。

9. 染布

在白裤瑶服饰制作流程中,染布是最为复杂的一道工序。第一步,制作染料,即在染缸内倒入约4/5容量的清水,再加入适量的蓝靛膏和酒,用木棍搅拌均匀,制成备用染料。第二步,染色,即将刻画有图案的布料放入染缸中,2~3小时后取出,晾吹至半干状态后又放回染缸中,如此往复3~6次,整个过程耗时20天左右。第三步,除粘膏,即先将稻草烧成灰放入缸中浸泡,再过滤出碱水,然后将碱水与染色的画布一起放入锅中用小火慢煮,直至可以除去画布上的粘膏为止。第四步,画布图案染色,即将除去粘膏的画布再放回蓝靛染缸中浸泡3小时左右,使画布中原来有粘膏的部分染上蓝色,然后取出染布在清水中洗干净,晒干即可。第五步,染布固色,即将晒干后的染布放入装有蕨根水与野淮山汁的缸内浸泡,这样不仅能使染布的色泽稳定、光亮,而且也能使染布变得硬挺,便于进行下一道工序——刺绣图案。

10. 刺绣图案

在白裤瑶族群中,几乎所有的成年女子都会刺绣。刺绣一般是依照染布上的图案纹路进行。白裤瑶妇女用绣针穿引彩线依照染布上的图案绣制出多种色彩(以红色、黄色、粉红色为主)的图案。刺绣的丰富多彩为五彩斑斓的白裤瑶服饰呈现提供了必要的条件。

11. 缝制衣裳

白裤瑶妇女根据实际需要用刺绣有图案的染色布料缝制出不同款式的衣裳,白裤瑶衣装的制作流程才算全部完成。如缝制白裤瑶妇女的夏衣"挂衣",前襟用一块蓝黑色土棉布,背面则用刺绣有方形图案的染色布料,将前后两幅镶拼起来,衣上端开一个大圆孔,两边不缝合,无须纽扣,只用一条蓝黑色的小布带连接即可。

(二)广西南丹白裤瑶服饰的结构特色

关于白裤瑶服饰的特点,史书中有所记载。如《后汉书·南蛮传》记载瑶族先民"好五色衣服"的历史。《隋书·地理志》记载:岭南有瑶民"其男子着白裤衫,穿中裤,女子青布衫,斑布裙,皆无鞋履"。在清人李文琰修《庆远府志》卷十《杂类志·琐言》中记载:南丹、荔波一带

的瑶族妇女"不独衣裳不相连,而前胸后背,左右两袖,俱各异体,着时方以纽子联之,真异服也"。另外,李文琰《庆远府志》卷十《杂志·诸蛮》中也载:"瑶人居于瑶山,男女皆蓄发,男青短衣,白褂草履;女花衣花裙,短及膝。"尽管随着历史的变迁,如今白裤瑶族群的一些风俗习惯有了很大的变化,但笔者在对白裤瑶族群进行田野调查中发现,白裤瑶服饰结构特征依然在很大程度上保留着历史的遗风,如"男子着白裤衫,穿中裤,女子青布衫,斑布裙","男女皆蓄发","女花衣花裙,短及膝","不独衣裳不相连,而前胸后背,左右两袖,俱各异体"等服饰结构特征均可以在如今的白裤瑶服饰中得到印证。下面笔者将从"服"与"饰"两个方面来介绍广西南丹白裤瑶服饰文化的特点。

1. 服

南丹白裤瑶服饰文化中,"服"主要由头服、上衣、下裳、鞋袜4个部分组成,它们相互独立,又浑然于一体,构成了独特的白裤瑶族群服饰文化。

(1) 头服。头服在我国古代又称"首服""头衣"等。在我国少数民族服饰文化中,头服占有非常重要的地位,头服一般分为冠帽型、巾帕型和冠帽巾帕混合型三种。南丹白裤瑶族群的头服属于巾帕型。南丹白裤瑶成年男子都蓄长发,他们一般用一条宽约5厘米、长约1.2米的白土布将长发缠绕在头上,再用一条相应宽度、长约60厘米的蓝黑色土布重叠盘绕在头上。白裤瑶妇女则先将长发束于头顶,再用发簪从后脑伸向前额扎好,然后用宽约10厘米、长约1.2米的蓝黑色土布盘绕在头上,同时用两条宽约2厘米、长约60厘米的小布带交错捆扎好。

(2) 上衣。白裤瑶男子的上衣为对襟式、无纽扣、蓝黑色的短土布衣,分有领和无领两种,有领上衣一般需在衣襟、袖口、衣脚等处各镶一块1寸宽的蓝色布,衣脚镶的边上还用黄色、红色等丝线绣制一些图案。无领上衣则不需镶边,只需在两侧衣襟上各绣一条红边,胸部左右两边用白丝线各绣一个对称的1寸长的长方形图案。穿时则用一条蓝黑色(有时也用白色)腰带捆扎,交领形成"Y"字形。白裤瑶妇女服装分夏装和冬装。冬装为右衽短衣,夏衣为短式贯头衣,俗称"挂衣"(或称"褂衣")。其特点是"胸前背后用两幅约2尺见方的布镶拼,在两肩处用10厘米宽的黑布连接,无领无袖,长至裙头,上开一大圆孔,两腋下不缝合,穿时贯头而下,前后两块布自然披落在前胸和后背,在腋下用绳系,颇有贯头衣遗风。挂衣前幅用蓝黑或纯黑布,无装饰,后幅用浅蓝或灰色布,以红、蓝等色线绣一方形图案,多为回纹形、正字形等几何纹图案"①。邓启耀教授在其著作《民族服饰:一种文化符号》中也曾这样叙述:"广西南丹地区白裤瑶妇女的夏装,大约是贯头衣与坎肩的混合。形制更短:前后两块黑布,中间用丝线绣以图案,两肩各用十厘米长黑布相连,无袖,腋下亦无扣,且通穿不穿内衣,只能对胸乳作简单遮掩。"②

(3) 下裳。所谓"下裳"即指"下体之衣",可分为裤、裙、绑腿等。白裤瑶男子下穿白色土棉布裤,裤头较大、裤裆宽松、裤脚狭窄,紧裹膝盖,长仅及膝盖部位,成三角形状。裤脚用

① 陈曼平.广西历代各族服饰文化概貌(三)[J].广西地方志,2004(5):49.
② 邓启耀.民族服饰:一种文化符号——中国西南少数民族服饰文化研究[M].昆明:云南人民出版社,1991:136-137.

蓝黑布或黄色、红色布(参加重大节日时)镶约10厘米宽的边幅,以裤脚边幅为准线,由下至上用红线绣5根宽约1厘米、长5~15厘米的红线条,每条红线条顶部再绣一个"+"字形,五条红线条形似人的五指。如冬天天气寒冷或需上山打猎,则在膝盖下用黑或白土布带打绑腿。白裤瑶妇女一年四季下身皆穿齐膝蜡染百褶裙,裙面颜色底色以深蓝、浅蓝、淡蓝色为主,每条百褶裙以黑蓝两色相间形成五道环形圈图案,裙底边缘多绣有黄色、浅黄色、红色、粉红色等花纹镶边,裙前在腰间系一块长方形的蓝边黑布,以遮挡百褶裙的接缝,也起到美观的作用。冬天或上山劳作,在膝盖下用黑或白土布带缚绑腿。

(4)鞋袜。鞋袜在我国古代称为"足衣"。据史书记载,瑶族素有不着鞋履的习俗,《隋书·地理志下》载:"莫徭男子但著白布裤衫,更无巾袴,其女子青衣衫,斑布裙,无鞋履。"清道光《庆远府志》也曾写道:"瑶人素不著履,其足皮皱厚,行于棱石丛棘中,一无所损。"这种习俗使得瑶族的鞋袜不仅样式少,而且缺乏自身的独特性。有研究者通过实地田野调查广西境内50多种瑶族服饰,考证了瑶族不着鞋履的习俗及其鞋袜缺乏特色的事实[1]。而这种习俗至今仍在白裤瑶地区存在,这也使得白裤瑶鞋袜没有民族特色。

2. 饰

广西南丹白裤瑶的服饰文化中的"饰"主要分为头饰、腰饰、手饰、腿饰等4个部分。但总的来说,白裤瑶族群服饰文化中的"饰文化"并不像其他瑶族支系那样"光彩夺目",而且在日常生活中,白裤瑶人们很少佩戴饰品,只有在举行重大活动或节庆表演时才佩戴饰器。

(1)头饰。头饰俗称首饰,包括发饰、鼻饰、耳饰、牙饰等。白裤瑶男子除了用白土布和蓝黑色布带盘绕长发外,没有其他头饰。在白裤瑶族群中银饰非常少见,家庭经济条件较好的妇女一般有银饰头帽,其小孩在未能走路之前也常戴银饰头帽。白裤瑶妇女在举行重大节日活动演出时一般会戴上一个银饰头帽。妇女和小孩的银饰头帽在造型上没有太大的差异,银饰头帽由一条约2厘米宽的圆形铜条将若干块牛角形银片(多为镀银薄铜片、铝片或铁片加工而成)串联成一个半圆形状,银片上可有图案,另外半边则为若干块圆形银片,而且每个圆形银片上镶挂有一条"银链",下坠有一个小"银珠",再用一条刺绣有方形和"米"字形图案、宽约5厘米的蜡染浅蓝色土布条将铜条包裹起来,刺绣图案置于牛角形银片之下。佩戴银饰头帽时,有牛角形银片的一边在前,悬挂有"银链"的圆形银片的一边在后。

(2)手饰。我们在对广西南丹里湖白裤瑶族群的调查访谈中得知,白裤瑶族群没有佩戴手饰传统,因此,很少见有白裤瑶妇女佩戴手镯、戒指之类的手饰。极少数妇女所佩戴的手镯、戒指都是其长辈留传给她们的,手镯为扭绞状,接口处为尖头或扁头,手镯表面可有鸡冠式花纹。戒指一般由银质或镀银铝片或铜片而制,戒指前面为方形,后面为圆形,表面刻有圆形、椭圆形、条形等花纹。

(3)腰饰。白裤瑶妇女盛装的腰饰主要由腰带和坠花(又称吊花)两个部分组成,男女便装一般没有腰饰,男子盛装有腰带而无坠花。腰带的主要面料为深蓝色或浅蓝色蜡染土

[1] 梁汉昌.瑶族服饰文化源流探析[J].文艺研究,2011(2):78.

布,布上绣有方形、"十"字形、"x"字形图案,方形与"十"字形连接在一起,且为同一色调,一般为红色或黄色,"x"字形的颜色要深于布料的底色,"x"交叉在"十"上构成一个"米"字形图案。此外,腰带上还要绣一些鸡仔纹图案。坠花则是一根红线将一些小饰品(诸如珠子之类)串联起来,悬挂在腰带上,长65厘米左右。

(4)腿饰。所谓的腿饰就是白裤瑶人所用的绑腿。在白裤瑶族群中,成年男女都有腿饰,但平时很少佩戴,只有冬天天寒地冻,或上山劳作,或参加节庆演出时才佩戴。白裤瑶腿饰的长宽依据不同人的身高、腿的粗细而定,一般长35厘米左右,宽20~25厘米,由内外两层构成,紧贴腿部的内层用蓝黑色土棉布制作而成,外层则由一块绣有3~4组连环红色或黄色的"米"字形图案的蜡染土棉布构成,将内外两层叠在一起用丝线缝合,再配上细绑带,就构成了一副完整的绑腿。为了美观,有的绑腿还在接口处配上一些饰品。

(三)广西南丹白裤瑶服饰的图案特征

南丹白裤瑶服饰的图案造型丰富、色彩斑斓,具有非常形象直观的美感特征,孕育着深刻的文化内涵。笔者通过深入调查和仔细辨析,将白裤瑶服饰的图案特征分为如下三种形式:

1. 单一的几何符号

南丹白裤瑶服饰中最基本的几何图案有"⌐"形、"十"形、"x"形、"卍"形四种,其他复杂的几何图案都是由这四种基本的几何图案叠加或变形组合而成。如"十"形与"x"形组合成"米"字形图案,多个"米"字形图案并列就构成连环"米"字形图案,多组连环"米"字形并排在一起就形成连片"米"字形图案组。这种图案在白裤瑶腰带、绑腿上尤为常见。"⌐"与"十"则通过变形组合成"田"字形和"回"字形等图案。

2. 复杂的几何图案

南丹白裤瑶的每一个妇女服饰的背上都绣有一幅复杂的几何图案,当地人称之为"瑶王印"。尽管"瑶王印"图案的结构较为复杂,但都是由"⌐"形、"十"形、"x"形、"卍"形四种最基本的几何符号变形组合而成,从其结构布局来看主要有两种类型:一种是整个图案以一个"田"字形或"回"字形图案为主体,再在其中间绣一个较小的"田"字形或"回"字形图案,有的"瑶王印"图案还会在大、小"田"字形或"回"字形图案之间的四周均匀(每边3个)地绣上9个黄色(有的是红色或蓝色)正方形方块图案,9个正方形方块形成一个"口"字形图案,"口"字形图案与其内、外"田"字形或"回"字形图案组合成连环的"田"字形或"回"字形图案,这样整个"瑶王印"图案不仅层次感极强、立体感分明,而且整个图案富有变化,极具美观;另一种"瑶王印"图案则是以一个"田"字形或"回"字形图案为中心,用"井"字结构将整个图案分为上、下、左、右四个区域,每个区域又分为3个小区域,"井"字内部为"田"字形或"回"字形图案,"井"字四角为"⌐"(或"⌐"变形图案),"田"字形或"回"字形图案四周为半个"田"字形或半个"回"字形图案,由于各区域之间都是用对比鲜明的红色、黄色、蓝色等色调加以区分,这样使得整个"瑶王印"图案色彩斑斓,层次分明,结构富于变化。

3. 形象的象形图案

南丹白裤瑶服饰图案中除了较为抽象的单一的几何符号和复杂的几何图案("瑶王印"图案)外,还有一些较为形象的象形图案,主要有如下4种:

(1)"五指血印"图案。白裤瑶男子所穿的白裤上都绣有长短不一的五条红线条,形似人的五指。据说"五指血印"图案最初是白裤瑶祖先——瑶王在战场上留下来的标识,白裤瑶男子穿绣有"五指血印"图案的白裤就是为了纪念英勇善战、宁死不屈的祖先——瑶王阿者①。

(2)"鸡仔花"图案。在白裤瑶族群中对鸡普遍有一种崇拜的心理,这种意识在白裤瑶的服饰文化中也有所反映。在白裤瑶服饰的图案中,有一个被称为"鸡仔花"的图案,这种图案被认为是白裤瑶族群的图腾标识,任何一位白裤瑶妇女都能指认出图案中的"鸡头""鸡身""鸡翅""鸡尾"和"鸡脚"。另外,如果将白裤瑶男女的整套服装分别摆在一起,其形态非常像鸡的造型②。

(3)"米"字形图案。"米"字形的图案是白裤瑶服饰中最常见的图案之一,白裤瑶的老人和妇女们称之为"巴嘎"(瑶语),意思是水车架子的形状。它表征着白裤瑶族群对水的记忆和对故土的怀念。据说白裤瑶先民曾生活在水资源比较丰富的地方,他们在那里有水耕田地,有水车运送水资源,后来由于战乱迁徙到南丹境内,定居于水资源缺乏的深山之中。

(4)"人形纹"图案。在白裤瑶服饰的图案中还有一种象形"人形纹"图案,这种图案多绣在妇女的腰带和背小孩的背带上,它象征着白裤瑶族群的生殖崇拜意识,渴望本族群能够人丁兴旺、发展壮大而不受外族欺凌。

三、广西南丹白裤瑶服饰文化的审美意蕴阐释

广西南丹白裤瑶服饰文化不仅具有鲜明艺术特征,而且蕴含着神圣、诗性的审美意蕴,它是白裤瑶族群集体记忆的"史书"和身份认同的表征,凸显了白裤瑶族群独特的审美意识。

(一)族群集体记忆的"史书"

瑶族是一个没有自己独立文字的民族,白裤瑶族群作为瑶族的一个重要支系,其历史源流主要是通过口头传说和服饰文化艺术来记载。我们在对广西南丹白裤瑶族群进行调查中得知,白裤瑶对于自己族群的历史来源已经记不清楚,但当我们问及白裤瑶男子的白裤上为什么都要绣五条形同五指的红纹和妇女衣裳上为何都有一个方形印章时,白裤瑶的老人们都会给我们讲述一个情节基本相同的故事:在很久以前,白裤瑶的头领瑶王有一爱女嫁给附近一莫氏土司为妻。莫土司为夺得瑶王的地盘和权力,利用自己幼子骗取瑶王的大印。瑶王得知上当后,多次与莫土司交涉,莫土司不仅矢口否认,还扬言"瑶王无印,南丹所有地盘

① 陈日华,韦永团.莲花山仙踪[M].南宁:广西人民出版社,1998:239.
② 廖明君.石头山上有人家:广西南丹白裤瑶文化考察札记[M].南宁:广西人民出版社,2006:82.

均归土司所有",并勾结地方官对瑶王作战。瑶王由于无印,很难短期内调集兵马,最终寡不敌众,身负重伤倒地,血流不止,但坚强的瑶王仍不服输,在卫士的搀扶下双手扶膝而起,继续战斗,每个膝盖上都留下了五道深深的血印,临终前还用手指沾着血在上衣上画了一个方形的血"印戳",告诫族人一定要夺回大印。白裤瑶族群为了让子孙后代记住瑶王的英勇事迹和这次血的教训,决定男子一律穿绣有五条红色"指印"的白裤,女子则都在上衣背上绣上"瑶王印"。

所不同的是,白裤瑶老人在讲述故事时,有的将与瑶王作战的对象说成是狡猾的汉人,有的说成是壮族的莫氏土司。

邓启耀教授在《民族服饰:一种文化符号》一书中指出:"民族服饰记史述古的符号功能,在西南许多少数民族中都极为普遍。无文字民族将口承文化的精要,浓缩在约定的图、形、色上,异文化圈的人看去花花绿绿、稀奇古怪的'花样',在他们自己'读'来却头头是道;几乎随便一个村妇野老,都会指着自己衣裙上的'天书',将上面的古老传说一一道来。"①在我们的访谈中,当问及一些白裤瑶妇女"为什么要绣这些图案""为什么要这样来绣图案"时,她们给出的答案也是一致的:这是我们祖先留下来的!我们的父母就是这样教我们的!从某种程度上说,白裤瑶服饰艺术就是白裤瑶历史的"史书"记载。在白裤瑶古歌《天地始歌》中曾这样记载:

呕唷唷——
为什么我穿的画背心上印着一个金印?
为什么我穿的花裙上印着九十九个花纹?
今晚我才知道唷,
是雅海②要我们记住金印的教训,
是雅海要我们记住九十九次苦难的历程。
呕——唷——
苦胆一样苦的巴楼人③唷,
要把金印和苦难刻进自己的心!
呕唷唷——
为什么我们头上戴着一个花帽圈?
为什么我穿的白裤有五条红纹?
今晚我才知道唷,
花帽圈是雅海献给阿者的心,
五条花纹是阿者血战楼刻留下的血印④。

① 邓启耀.民族服饰:一种文化符号——中国西南少数民族服饰文化研究[M].昆明:云南人民出版社,1991.
② 雅海:白裤瑶对其女祖先的称呼。
③ 巴楼人:白裤瑶对本族群人的自称。
④ 阿者:白裤瑶对其男祖先的称呼;楼刻:白裤瑶对汉人的称呼。

 呕——唷——
 青冈木一样坚硬的巴楼人唷，
 永远牢记祖宗的战斗精神①。

 在这里白裤瑶的历史境遇和族群记忆深深地烙印在白裤瑶的服饰文化之中，背上的"金印"、裙上的花纹、白裤上的"血印"无不折射出白裤瑶族群的苦难历史和对祖先深切的缅怀与弥久的记忆。

 如果说白裤瑶服饰上的"瑶王印"与"五指血印"是白裤瑶族群苦难历史的永恒记忆，那么其服饰上诸如"田"字形、"米"字形、"井"字形等图案则是其族群迁徙历史的表征。关于南丹白裤瑶的起源现已无从考证，但有一点是可以肯定的，即白裤瑶并不是岭南的土著民族，而是由外地迁居而来。有研究者在考察白裤瑶的历史源流时指出，白裤瑶与南北朝时期生活在中国南方的"莫徭"有着密切的关联，隋朝时期生活在湖南西南部，贵州东南部、东部，广西北部，广东北部等地，后来由于战乱才迁入岭南地区，随后又迁徙到南丹②。也有研究者认为白裤瑶源于南方的九黎族，白裤瑶族群是南方九黎族与炎帝族和黄帝族在争夺黄河流域平原战败后被迫南迁的一部分，而白裤瑶服饰上的图案正是"九黎部族与炎、黄部大战而被赶离长江、黄河的这段历史残留的印记"③。由此可见，南丹白裤瑶祖先很有可能生活在水资源非常丰富、田地富饶的地区，只是后来逃离战乱和躲避其他民族压制才迁徙到南丹地区。由于没有自身文字，对于民族的迁徙经历，白裤瑶族群只能借助口头传说和其他一些艺术形式，服饰艺术成了他们记载历史的一个主要选择。我们在对白裤瑶老人的访谈中，问及白裤瑶妇女上衣"瑶王印"的整体图案为何绣成"田"字形、"米"字形、"井"字形等结构时，他们是这样来解释的：这些都是祖宗流传下来的，它们是我们白裤瑶历史的记载。显然，这些字形图案有着深刻的文化内涵，它们与白裤瑶族群的迁徙有着某种内在联系。如白裤瑶将自己的母亲称为"娜嘎"（瑶语），父亲称为"噗姆"（瑶语），父母称为"娜噗"（瑶语），这些称谓在瑶语中都与水有关联；又如白裤瑶的老人和妇女们将其服饰上的"米"字形的图案称为"巴嘎"（瑶语），其意为水车。这些都表现出水资源缺乏的南丹白裤瑶族群对水的记忆和对故土的怀念，也是其族群迁徙历史的表征。这种通过服饰艺术来记载民族迁徙历史的传统，在苗族服饰中也得到了很好的体现："湘西苗族的盛装服饰图案中，有两个必不可少的图案，即'骏马飞渡'（苗语称'弥埋'）图案和'江河波浪'（苗语称'浪务'）图案。'骏马飞渡'图案由水波纹、抽象的'马'纹和重叠在一起呈花塔状的山形纹组合而成。'江河波浪'图案由两条波浪形的白带和一朵朵既像花又像树木，又像人乘船等形状组成的花簇纹以及树纹等构成。根据民间传说，这两个图案象征着苗族先民曾经住在大江大河边，即黄河、长江流域，后来骑马飞渡大江大河，跨越崇山峻岭来到云贵高原，开山辟田，营造家园的历史，这与苗族的迁徙史

① 陈日华，韦永团. 莲花山仙踪[M]. 南宁：广西人民出版社，1998：239.
② 朱荣，毛特凡，等. 中国白裤瑶[M]. 南宁：广西民族出版社，1992：9-15.
③ 盘福东. 白裤瑶服饰辨析[J]. 广西民族学院学报（哲学社会科学版），1991(2)：21.

是相符的。"①

法国著名的人类学家列维-布留尔说:"没有哪种知觉不包含在神秘的复合中,没有哪个现象只是现象,没有哪个符号只是符号……任何物体的形状,任何塑像,任何图画,都有自己的神秘力量。"②白裤瑶服饰文化艺术并不是一个简单的艺术现象或艺术符号,其起源、定型、变化、发展都与白裤瑶族群的历史有着内在深层的联系,它们以艺术象征的形式将白裤瑶族群的集体意象和传统观念融入其中,同时,又以艺术表征的方式追述着逝去的史实和祖灵神祇的喻训,它们是白裤瑶族群记忆的表征和族群集体意志的彰显。从某种程度上说,在白裤瑶族群的历史发展中,白裤瑶族群的服饰文化承载着述古记事、寻根忆祖、承袭传统、储存文化等多重功能,是其历史记载的"文字史书"。

(二)族群身份认同的表征

认同在英语中通常用"identity"来表示。在哲学视域里,认同通常是指一种存在意义上的"唯一性、绝对性"或事物本质上的"同一性"③。在心理学视域中,认同就是指"一个人将其他个人或群体的行为方式、态度观念、价值标准等,经由模仿、内化,而使其本人与他人或群体趋于一致的心理历程"④,"认同是维系人格与社会及文化之间互动的内在力量,从而是维系人格统一性和一贯性的内在力量,因此,这个概念又用来表示主体性、归属感"⑤。在文化研究视域中,"文化认同,就是指对人们之间或个人同群体之间的共同文化的确认。使用相同的文化符号、遵循共同的文化理念、秉承共有的思维模式和行为规范,是文化认同的依据。认同是文化固有的基本功能之一。拥有共同的文化,往往是民族认同、社会认同的基础"⑥。可见,认同是一种"自我"与"他者"的双向互动关系,认同往往是以自我为中心,"自我"通过彰显其自身的优势、特色、"唯一性"等品格来区分"他者",显示其"优越感",在区分"他者"的过程中,使"自我"的身份得到确认。族群文化的内在特质和品格是构建族群身份的核心要素,族群文化是族群身份的表征,因此,对族群身份的认同,其核心也就是对族群文化的内在认同。"文化身份是专属于一个族群体(语言、宗教、艺术等)的文化特点之总和,能够给这个群体带来个别性,一个个体对这个群体的归属感。"⑦南丹白裤瑶族群身份的确认是建立在其独具特色的民族文化基础之上的,白裤瑶族群在"自我"认同中寻求文化的归属感,在"他者"的认同中找到了文化发展的自信。

白裤瑶族群的自我认同的显著特征就是长期固守沿袭传统的民族服饰样式及其服饰文化中所呈现出来的"集体记忆",这也表现出白裤瑶族群顽强、固执、稳健、自足的民族文化心

① 刘军.中国少数民族传统服饰的文化功能[J].黑龙江民族丛刊,2004(4):73.
② 列维-布留尔.原始思维[M].丁由,译.北京:商务印书馆,1997:170.
③ 威廉·涅尔,玛莎·涅尔.逻辑学的发展[M].北京:商务印书馆,1995:438.
④ 张春兴.张氏心理学大辞典[M].上海:上海辞书出版社,1992:122.
⑤ 沙莲香.社会心理学[M].北京:中国人民大学出版社,2002:4.
⑥ 崔新建.文化认同及其根源[J].北京师范大学学报(社会科学版),2004(4):103.
⑦ 格罗塞.身份认同的困境[M].北京:社会科学文献出版社,2010:7.

态。正如有研究者所指出:"从20世纪末叶开始,大规模工业批量化的产品服装遍布全世界。上10亿人口的汉族早已放弃立领布纽扣的唐装,若干年前广为流行的中山装也被压在箱底长久不动。全世界半数以上的人都穿着新潮的西装、夹克、运动衫、牛仔服等等,不同民族和地域的衣着差别正逐渐消失。而衣着式样的变化更是异彩纷呈,五光十色。在价廉物美的流行服装铺天盖地撒遍全世界的时候,总共只有2万余的白裤瑶人,绝大多数都还穿着他们自制的传统定式服装,特色鲜明的白裤瑶服装就显出一种顽强的豪气。"①伏尔泰说:"只有记忆才能建立起身份!"②阿尔弗雷德·格罗塞也指出:"无论是主动追求还是被迫塑造,有限制的身份认同几乎总是建立在一种对'集体记忆'的呼唤之上。"③白裤瑶族群身份的认同是以其"集体记忆"的群体文化归属感为依托的。白裤瑶服饰文化作为族群集体记忆的"史书",在自我与他者的构建中,无疑成了区分"我族"与"他族"的重要标志。在白裤瑶族群中,无论春夏秋冬、严寒酷暑,其男子都穿绣有"五指血印"的及膝白裤,妇女都穿背负"瑶王印"的衣裳,这已成为白裤瑶族群的亘古不变的"习惯法则",在这里"以衣喻裔"的民俗传统、"认宗寻根"的家园意识以及"不改祖制"的顽强信念已经内化为白裤瑶族群"集体无意识",坚强地抵御着人类漫长历史的冲刷和现代社会的侵蚀。"白裤""五指血印""瑶王印"成了白裤瑶的族群"徽记",它们既是白裤瑶族群文化归属的标志,也是白裤瑶族群文化荣耀感的表征。

身份的认同与确认,除了需要"自我"自觉的文化意识外,还需要"他者"的介入。"服饰在其演化和发展的历史上,发挥基本的功能的同时,似乎更加强调它在区分民族本身所具有的作用,它逐渐成了民族认同的符号、族群区分的标志……也是其他族群对其认识的主要依据。"④就外界对瑶族各支系的称谓而言,就有白裤瑶、红瑶、蓝靛瑶、沙瑶(黑尤蒙)等多种称谓,这其中一个重要依据就是不同地域瑶民的独特服饰特征。对于白裤瑶而言,"白裤""五指血印""瑶王印"是区别于其他民族的三个重要标志,也是外界认同白裤瑶之所以为白裤瑶的视觉评判依据。此外,白裤瑶服饰被列入我国第一批国家级非物质文化遗产名录,且"白裤瑶"研究课题能够荣登国际论坛⑤,也是充分显示出"他者"对白裤瑶族群身份的广泛认同。

(三)族群审美意识的凸显

"审美意识是人类意识中较高层次的部分,在人类对现实的审美认识和实践过程中逐渐产生和发展,它包括审美趣味、审美能力、审美认识、审美观念、审美标准、审美理想等。同一民族,由于居住在共同的地域,使用共同的语言,过着共同的经济文化生活,有着共同的心理素质,因而形成了共同的审美意识。但不同的民族,由于居住的地域不同,使用的语言不同,所过的经济文化生活不尽相同,心理素质也不尽相同,因而所形成的审美意识便有差异。"⑥

① 徐金文.斑斓的记忆:白裤瑶服饰研究[J].河池学院学报,2007(4):77.
② 格罗塞.身份认同的困境[M].北京:社会科学文献出版社,2010:33.
③ 格罗塞.身份认同的困境[M].北京:社会科学文献出版社,2010:3.
④ 孙九霞.民族服饰文化与宗教文化关系初论[J].贵州民族学院学报(哲学社会科学版),2000(4):23.
⑤ 符龙强,覃秋盛."白裤瑶"研究课题登上国际论坛[N].河池日报,2008-07-18(1).
⑥ 彭会资.民族审美意识的个性与共性[J].民族艺术,1993(1):16.

南丹白裤瑶族群由于其特殊的生活环境和历史境遇,形成了较为独特的审美意识、审美观念和审美理想,并将其汇聚于五彩斑斓的服饰文化艺术之中。白裤瑶服饰文化艺术是白裤瑶族群审美意识的集中凸显,从中我们可以透视出崇尚祖先的审美情节、坚韧稳健的审美取向及其神圣而又朴素的审美认同心理。

白裤瑶服饰文化艺术是白裤瑶族群祖先崇拜意识的集体表征,服饰中绣制的每一个符号都一种"有意味的形式",都蕴含着审美内涵,而每一种"形式的意味"都源于对祖先的崇敬,都透视出白裤瑶崇尚祖先的审美情节。在白裤瑶族群中,"瑶王意识"是其族民的精神纽带,也是其服饰审美的核心所在,在他们看来,服饰上的"五指印"是祖先瑶王留下来的"血印","瑶王印"也是祖先瑶王所用印章的"印记",因此,白裤瑶男子白裤只能用"五指血印"来装饰,女子的服饰也只能是绣制"瑶王印"的图案。正如白裤瑶研究专家玉时阶所言:"南丹县一带的白裤瑶妇女夏衣背面的几何纹样,用现代人的眼光来看只是一种美的装饰,并无具体的含义,但在那遥远的年代,这幅图案纹样却蕴藏着十分重要的内容与含义,它记述了白裤瑶先民的苦难历程,反映了白裤瑶人民对祖先的怀念……由于这一图案纹样具有如此重要的文化含义,从而成为白裤瑶全体成员共同崇拜、遵守,不得任意改变的神圣标志。"①

通过比照不同时期白裤瑶服饰文化的特点和实地田野考察南丹不同地域的白裤瑶服饰图案的特征,我们发现白裤瑶服饰无论是在结构造型、图案特征上,还是在符号的选择、颜色的搭配上,都有着惊人的相似,体现了白裤瑶族群坚韧稳健的审美取向。从服饰制作材料来看,男子的衣服和女子的上衣都是用自制土棉布缝制而成,女子的百褶裙用自己染织的蚕布制作(有的也用棉布做底料,蚕布做裙边),男女上衣都是用蓝靛染布缝制。从服饰的款式和颜色来看,男子都是身着及膝白裤,白裤上"五指印"均为鲜红色或粉红色,女子上衣的"瑶王印"均为方形,以黑色为底色,以蓝、黄、红色为主要色调。从图案结构来看,图案的缝制的面线、垂直线与平行线均非弧线,而是分别取 45°、90°或 180°角,图案几乎都是由几何纹样构成,各种不同的几何纹样穿插组合形成不同造型和意味图案,不同的图案又相互协调,构成一幅完整的图案,使得整个图案给人以繁缛瑰丽的美感。

广西南丹白裤瑶服饰中所呈现出来的审美意识是该民族特有的历史经历和审美经验的积淀,在长期的历史发展过程中积淀为独特民族审美认同心理,这种审美认同心理源于神圣而又归于朴素,它不仅在维系白裤瑶族群共同体中起着重要的作用,而且也是白裤瑶族群创造灿烂多彩文化的根源所在。正如美国学者埃伦·迪萨纳亚克所指出的,人类社会中的任何族群都有一种天然的艺术行为,他们都具有将自然界的事物"使其特殊"成为"审美之物"的艺术能力,人类社会这种天然的艺术性和审美性是形成其内聚力的情感的主要源流和基本纽带,也正是这种艺术性和审美性才使得人类社会的族群内部以及族群之间建立起血肉相连的共同体存在成为一种可能②。白裤瑶服饰上的图案承载着白裤瑶族群对祖先的缅怀,它们既是白裤瑶族群历史的"史书",更是其族群集体意志的表征,具有神圣性,任何族民都

① 玉时阶,蒙力亚.广西少数民族服饰图案纹样刍议[J].艺术探索,1995(2):54.
② 迪萨纳亚克.审美的人:艺术来自何处及原因何在[M].户晓辉,译.北京:商务印书馆,2004:80-81.

不能随意地修改和亵渎，每当白裤瑶族民遇到诸如生病、死亡或小孩出生的情况时，他们都会将"瑶王印"图案作为辟邪的器物，在很多时候服饰中那些抽象的图案成了他们精神救赎的依赖。相对于其他瑶族支系，南丹白裤瑶族群对服饰美的追求又显得非常的"朴素"，他们没有像其他许多族群那样珠光宝气的饰品，也没有光彩夺目的服饰，自织的土布是他们缝制服饰的主要材料，黑色与白色一直是其服饰的主要色调。他们的头饰仅仅是一条黑土布带和一条白土布带，身上很少佩戴饰品。男子服饰基本是两种色调"上黑下白"，非常古朴；女子上衣下裙，上衣服饰图案一律为背负"瑶王印"，下裙尽管有"斑斓"之色，但裙面颜色底色以深蓝、浅蓝、淡蓝色为主，每条百褶裙以黑蓝两色相间形成五道环形圈图案，裙底边缘多绣有黄色、浅黄色、红色、粉红色等花纹镶边，不仅没有耀眼夺目之感，还显得有些"土气"。高尔基说："一切出色的东西都是朴素的，它们令人倾倒正是由于自己富有智慧的朴素。"[1]广西南丹白裤瑶服饰文化艺术的"朴素"是一种富有神性和诗性的"朴素"，也正是这种集神圣性和朴素性于一体的审美特征，使白裤瑶服饰文化一直散发出亘古弥新的艺术魅力。

[1] 高尔基.文学书简：下卷[M].曹保华,渠建明,译.北京：人民文学出版社,1965：207.

艺术教育视阈中网络"非遗"人类学价值研究

郝春燕/聊城大学

20世纪以来,中国人已经充分感受到赛博空间的魅力,计算机技术给人类带来了虚拟世界生存的可能和现实。空间一直是哲学家、社会学家、教育家、人类学家等不同人文学科领域学者们关注的重要概念,20世纪70年代以来空间的文化特征得到西方学界重视,正如有关学者概括的那样"在某种程度上,空间总是社会的空间,空间的构造以及体验空间、形成空间概念的方式,极大地塑造了个人生活和社会关系"[1]。19世纪之后,随着科技的发展,人类对物理空间和文化空间的穿越性也达到了新的层次,"同时性""并列""共存""散播"[2]等,构成了文化空间的特征,空间也成为信息时代的本体特征,尤其是网络虚拟空间在社会生活中占据主要领域之后,可以说我们进入了"空间成为书写散播时代象征和表征的时期"[3]。因此,学者们也关注到空间、时间、存在在本体论上的统一性,"通过它,人们可以看见历史、地理与社会存在三者之间的交互作用"[4]。作为文化的空间,网络虚拟空间无疑影响着当代人的生存方式和生存状态,"从人类学的观点来看,文化既是人的创造,同时又是人生活的条件。人创造了文化,反过来文化又造就了人"[5],因此,网络空间成为社会文化主体之时,人类社会文化也在发生变化,变化最终作用于人,从人的改造层面来说社会空间文化变化带来人的变化就是"教育",教育本身具有"传递文化、转变文化和改造文化的功能"[6]。对教育人类学而言,其"强调的是文化传递,即个人如何学习文化,其方式和效果如何。包括两种形式:群体内的代际传递;从一群体向另一群体的跨群体文化传递"[7]。基于教育、文化、人、传递、改造之间的关系,审视网络作为信息传递的科技成果,可得出网络时空、人的存在、社会文化、教育这四者本身有着本体论层面的联系,这种联系对当代艺术教育中非物质文化遗产的"活"化传承具有人类学层面的意义:首先,从空间构成来看,网络空间为艺术教育转化非物

[1] 侯斌英.空间问题与文化批评当代西方马克思主义空间理论[M].成都:四川文艺出版社,2010:6.
[2] 福柯,等.激进的美学锋芒[M].周宪,译.北京:中国人民大学出版社,2003:19.
[3] 张锦.福柯的"异托邦"思想研究[M].北京:北京大学出版社,2016:4.
[4] 侯斌英.空间问题与文化批评当代西方马克思主义空间理论[M].成都:四川文艺出版社,2010:5.
[5] 陆有铨.现代西方教育哲学[M].北京:北京大学出版社,2012:130.
[6] 陆有铨.现代西方教育哲学[M].北京:北京大学出版社,2012:129.
[7] 冯增俊.教育人类学[M].南京:江苏教育出版社,2001:64.

质文化遗产提供了新的活态生存空间。其次,网络空间为艺术教育提供了构筑人类文化回乡的路径,包括漫游生存状态和文化记忆。最后,互联网空间还带来非物质文化遗产面临的商业与文化良心、传承群体自愿与法律等矛盾在公共空间的激化,对维护文化的伦理和法律制定都需要考量。

一、网络"非遗"重构非遗"异托邦"空间

一方面,科技的发展推动了现代化进程,由此改变了人们的生活节奏、生活习惯,加速了外来文化对当代中国人生活的影响;另一方面,科技推广的网络又为非物质文化遗产的"活"化带来新的机遇。尤其是在网络技术的推动下,学校、科研机构以及社会公共艺术教育机构开展艺术教育过程中以"非遗"为文化基因,实现现代转化,实现"非遗"在艺术教育中的"活态"传承。这种"活化"生存其中很重要的一点就是网络"空间"重构了非遗当代"异托邦"世界,从逐渐消失的"异托邦"重新回归当代人的生活世界。这里要特别指出"异托邦"是福柯空间概念中相对非真实存在的"乌托邦"而言,真实存在人类生活世界并与日常生活叠置的特殊空间,有学者指出其"并非一个纯粹的空间概念,而是联系着社会实践中的某些特殊的人和事"[1]。从福柯对"异托邦"的描述可以发现"异托邦"承载文化内涵,"是同一位所的虚拟结合和叠加"[2]。巴什拉也表达过空间与人类生存记忆有内在联系的认知,福柯则指出"异托邦"其实是一个物理空间的场所并置存在几个文化空间,其意义在于象征性,"它们构成有效的象征符号系统,重构人们对世界的想象与对象化过程"[3]。同时,"异托邦"与"异时"也是相互呼应的,其呈现往往以与日常时间割裂的方式出现,在开放和关闭中存在。同时,在历史文化发展中"异托邦"普遍存在并不断变迁。福柯考察的"异托邦"包括花园、图书馆、博物馆等场所,本身涉及公共教育空间,且与网络空间的特征有一致性。此外,当前世界范围内定义的非物质文化遗产从文化空间层面来理解也属于此列。尤其是站在艺术教育的层面来看,社会各种机构有意识地建设了非物质文化遗产宣传、保护、转换等层面的网站,网络"非物质文化遗产"资源的建构与传播过程也是艺术教育的重要环节和落地空间。网络"非遗"文化生态从三个层面重塑了非遗在后人类时代的"活"化存在:一是创建了"非遗"的新"异托邦"空间,为当代社会淘汰的礼仪和习俗生活方式找到了"艺术性"回归的特殊价值;二是基于艺术性的"异托邦"社会价值和网络的开放性特征,聚拢和培养了新的"非遗"传承人;三是通过政府、高校、专业机构等社会各方面的共同努力,创建了"非遗"不断创新生长的文化内驱力和文化可持续再生环境。在文化空间本体和非遗"活"性传承本质语境中,福柯提出的"异托邦"空间对我们理解当代"非遗"艺术性再生有诸多的启示,他揭开了人类社会性存在的多维空间,也对我们理解非物质文化遗产的存在提供了哲学人类学的视野,提示了空间、

[1] 张锦.福柯的"异托邦"思想研究[M].北京:北京大学出版社,2016:133.
[2] 张锦.福柯的"异托邦"思想研究[M].北京:北京大学出版社,2016:132.
[3] 张锦.福柯的"异托邦"思想研究[M].北京:北京大学出版社,2016:137.

文化、艺术、教育在人类社会生活中具有特殊意义。

当前,国内"非遗"网络空间的建设的确也印证了"异托邦"重构的现实:一是展示"非遗"项目、研究成果的成熟网站层出不穷,吸引了诸多层次、不同空间、不同文化层面人的关注,具有特殊文化功能性质的空间和网络自主性开放功能;二是网络"非遗"充分展示了研究视野和数字保护技术,成为人类追寻历史记忆的空间。"传播构成社区"[①]"虚拟再生非遗",无论是动画、纪录片还是 VR 技术,无论是学术成果还是实践成果都是复活和激活"非遗"的生态环境,创建了新的"非遗"群体。也正因此,"非遗"艺术的人类学意义得以充分展现:一是"文化意义";二是"社会关系"[②]。在此二者间网络和虚拟技术共铸的"文化空间"成为二者的交集点。

二、网络回乡"漫游"重构"文化"记忆

艺术教育的核心在于文化本身,网络"非遗"的人类学价值正在于群体文化记忆的重建和传递。数字技术创造的虚拟现实,其实正是社会文化内部的"异托邦",它给人类社会提供了"无限"存在的时空。"非遗"的"活"态生存最为重要的一个表现就是重新进入人类生活,当虚拟非遗与网络空间结合,其构筑族群文化记忆的人类学意义得以实现,以哲学层面的"漫游"实现了"回乡"。"漫游"从表面形式上来看就是一种旅行行为,内涵上有着深厚的文化记忆、探寻等意蕴,既是西方艺术史的一个永恒主题,也是西方当代哲学的重要概念,也可以说是一个源于生存体验的哲学命题:既隐喻着人类回乡之执,也蕴含了探求新境的开拓之思,甚至可以说是后现代生存经验的隐喻,有学者提出"旅游是一种人类仪式性行为与享乐行为组合后的异化,是意蕴深长的文化与旅行相结合的产物,并因此成为相对比较世俗与'正统'之家居生活的暂时替代与调剂"[③]。虽然此处谈的是旅游,但也揭示了"漫游"超越日常生活空间和经验的文化特征,尤其是在德国浪漫主义哲学家的论述中,"漫游"是一种离开故乡,从日常经验中跳出,寻求人本真存在之"故乡"的行为,是抵抗机械化生活的一种姿态和实践,从福柯谈的"异托邦"呈现视角来看,其也是区别日常生活秩序的"打开"途径,从哲学层面来看,人类在"异托邦"敞开的缝隙间"漫游",形成社会文化空间的多样态生存。网络时代,可以说人类进入了文化漫游的狂欢时代,在网络虚拟空间中,"漫游"成为网络社会的典型文化特征,带有象征意味的科幻小说从不同层面揭示了网络世界人类"漫游"的生存状态,科技本身也促生虚拟空间的多维存在。

从"非遗"现状来看,很多与人类乡土生活密切相关的"非遗"艺术,包括美术、设计、音乐、舞蹈、戏剧、戏曲等各个层面的原生态艺术及艺术传人,虽然得到国家和各地方政府的大力保护,但仍然在现实时空中逐渐失去原有的文化空间,只能通过高校教育、地方公益教育、

① 王亮.反思与再造:非物质文化遗产的社区传播[J].内蒙古大学艺术学院学报,2017(1):21.
② 方李莉.重塑"写艺术"的话语目标:论艺术民族志的研究与书写[J].民族艺术研究,2017(6):47-60.
③ (美)Nelson Graburn.人类学与旅游时代[M].桂林:广西师范大学出版社,2009:17.

网络教育等社会机构和组织有意识地建构保护系统,维持虚拟空间中的原生态传承,进而实现专业化的现代转化。

从艺术教育层面来看,虚拟空间的"非遗"具有跨区域、跨族群的无限传播特征,通过非遗文化传播和转化践行重新满足当代人的生活需求,获得重生,重新进入当代人的现代化生活空间。在这个过程中,学习者、传承者都需要互动与交流,网络则为非遗艺术的"异托邦"时空重构奠定了超现实时空。一个个网站,一张张网页,在点击开放按键的同时,人们可以在公共资源随意、随时走入智能化、全景式、数字化"非遗"场所,由此,网络的传播与接受开启了跨文化、跨国界、跨族群的无限之域。同时,"非遗"网络新媒介、人工智能的交互式、沉浸式、穿越式信息传播等都将促进艺术教育的质量、效果和效率。从交互来看,这是互联网最为注重的传播改革,很多非物质文化遗产传播平台都使用了新媒介传播,从传统的单向传播和用户被动接受走向多元交互,包括用户与用户、用户与开发者等层面的互动,具体到用户间信息分享、产品评价、信息下载上传,甚至游戏的介入,例如上海非遗网"非遗拼图游戏";同时,人工智能根据受众兴趣自动选择,向对象发送相关信息,还能够通过注册等方式吸引浏览者参与"非遗"普查,类似互动,各大网站竞相出新,网络终端多元化,手机、App、电脑也给"非遗"的传播推广带来空前的文化盛景。这种"互动"本身就意味着一种空间敞开和精神意识的游历,人与世界的对话。

在"非遗"网络制造的文化漫游空间中,人类开启了"回乡"的新历程。记忆是人类生存本体之要素,也是哲学层面人类回乡的路径。非物质文化遗产承载了民族文化的基因,"是以人为本的遗产,它以人为载体,以传人为主体,是非物化的、非静态的,是以动态、记忆、技艺为核心的另类文化遗产"[1]。虽然非物质文化遗产是民族文化的根系统,是渗透在人类生活当中的"活"遗产,但是随着当代人生活观念、方式、习惯的变化,其面临着因为不用将被淘汰和遗忘的困境。究其原因,当代人去了解、认知"非遗"的日常生活概率非常小,网络则为人类"回乡"开拓了新的道路,"非遗"可以通过艺术教育者的开发,在人人可以跨时空进入的"异托邦"世界重建文化记忆。当前网络虚拟空间艺术资源展示、传播、互动,充分应用了现代技术,人工智能的数字技术,3D展示,数字化技术与网络虚拟空间建构,都为非物质文化遗产记忆的保存、信息传递以及展示带来了无限的可能。

三、网络社会"非遗"艺术教育伦理新冲击

随着信息技术进入生活,网络社会已经成为当代人社会生活的一部分。网络社会存在新的秩序伦理问题,非物质文化遗产艺术的保护伦理和教育伦理都面临新的挑战。一是网络"非遗"在开放性、交互性、智能性传播的过程中可能遭遇诸多尴尬,公共舆论监督审视质疑中的"非遗"与法律的冲突。如有些传统"非遗"艺术训练中会涉及青少年保护法,让青少

[1] 河北省赵县"五道古火会"会头杨风申,作为"省级非遗""古火"传承人被捕的现实。向云驹.解读非物质文化遗产[M].银川:宁夏人民出版社,2009:4.

年在无保护状态下训练、演出；还有制作"非遗"可能触及"非法制造爆炸物罪"；"非遗"传承中"工匠精神"为商业利益蒙蔽，出现传承人利用网络沽名钓利的现象；"非遗"传承中"原生态""原滋味"在现代转换中出现新生与消失的悖论；群体非自愿的被动接受；等等。二是基于客观现实条件的差异性，网络"非遗"的开发和发展还会出现新的"贫富"差距。发达地区，政府扶持力度大的地区"非遗"网络化、数字化进程比较快，保存力度也大；落后地区，则出现保护不利，无法数据化的区域不公平。三是在网络信息发达的时代，"非遗"既面临跨族群、跨文化的继承，也会存在申报被盗用的伦理危机。四是网络"漫游"的旋涡可能将"漫游"式反抗工业文明的"回归"引向"沉浸"式漫游消费，从精神呼唤变为文化消费。鉴于此，从艺术教育层面来看，自然存在教育不公平、教育触犯法律、教育道德失范等问题。

虽然利用 VR 技术和数字平台，将传统口传身授的原生态传承与现代科技结合，建构新的类原态进行传播，是一种挽救"非遗"、实施艺术教育的策略，但同时数字技术等也会带来使人类丧失创造力的负面影响。当人类和计算机自主创造艺术已成为现实，当数字技术介入"非遗"、进入艺术教育社会体系时，如何坚守"非遗"的原生态，如何探寻真正的符合保护伦理和教育伦理的"漫游"和"回乡"，成为当前"非遗"数字化进程中需要认真思考的重要问题，亟须拿出有力法规，严格执行。

沪剧保护与传承的艺术人类学思考

黄 丹/上海商学院

沪剧于 2006 年被列入第一批国家级非物质文化遗产(简称非遗)名录。在非遗项目中,沪剧属于表演艺术类非物质文化遗产(简称表演艺术类非遗),表演艺术类非遗被认为是各民族世代相传并被各群体、团体或个人视为文化遗产的,能够通过人的演唱、演奏、动作、表情,来塑造形象、传达情绪和情感、表现生产生活的艺术文化遗产[①]。自 2003 年联合国教科文组织(UNESCO)通过《保护非物质文化遗产公约》以来,非遗已经广受关注和重视,但非遗,特别是表演艺术类非遗所面临的困境却仍是不容忽视的问题。沪剧作为第一批国家级非遗项目,其保护和传承的重要性和紧迫性已经不言而喻,但是在被列为非遗项目后如何有效保护与传承却仍是任重而道远。纵观以往的研究,对于沪剧大多是从作品题材、演出技艺、创作过程、沪剧发展历史等艺术角度进行分析的,而事实上,包括沪剧在内,没有哪一种艺术的发展能离开所处的社会和时代,我们不能将目光停留于沪剧艺术本身,而是要用整体性的思维去认识,用语境化的方式去研究,用过程化的行动去保护和传承。从这个角度来说,对于沪剧的保护和传承,引入艺术人类学的思维,从人类学的视角对沪剧艺术作出观照和研究,将是极有意义和价值的。

一、沪剧的发展脉络

沪剧是植根于上海社会的最具上海地域文化代表性的剧种,至今已有 200 多年的发展历史。最早期的沪剧是一种地道的农民艺术,活跃在乡间村野,具体生动地表现农村的生活百态,质朴而自然,被称为"唱花鼓戏的"或"唱山歌的"。之后由于来自官方的文化重压以及为了扩大观众范围和提高经济效益,花鼓戏不得不在演出剧目、曲调音乐、唱腔等方面进行全面改良,于是进入"本滩"时期,这个时期沪剧告别街头巷尾的流浪卖唱进入众多茶楼书场演唱。1843 年上海开埠后,沪剧开始了海纳百川、中西融合的历程,与此同时,京剧、昆曲等相继出现在上海。在当时的上海,京剧和昆曲等被公认为是高雅艺术,其对沪剧带来竞争压力的同时恰也成为沪剧改良的动力。自 20 世纪 20 年代开始,"本滩"又改称"申曲",这样的

① 刘春玲.内蒙古表演艺术类非物质文化遗产旅游开发探析[J].内蒙古师范大学学报(哲学社会科学版),2013(1):33-37.

更名在当时的环境下略有"附庸风雅"或"自我夸赞"之意,但却也实实在在地反映出沪剧欲登大雅之堂,欲与京剧、昆曲等一争高下的雄心壮志。随着"申曲"的发展,很多艺人认为"申曲"的演出情节和剧目已经形成一种地方戏剧,更适合称为"剧",于是,以1940年1月《申曲画报》上的一篇建议"申曲"改名"沪剧"的文章为始,之后成立了上海沪剧社,并于1941年1月9日在皇后剧场首演《魂断蓝桥》,颠覆了以往的演出形式,"西装旗袍戏"大放异彩,广受好评,从此"沪剧"替代"申曲"之名。如上所述,从"花鼓戏"到"本滩",从"本滩"到"申曲",从"申曲"到"沪剧",名称的不断改变见证了沪剧发展的历史,也反映了沪剧艺人们不断求适应求改良的积极向上的心态以及不惧艰辛、团结一致的行动力,也从一个侧面说明了一个剧种想要传承和发展,就必须要认清外部环境并且学会适应外部环境。

二、沪剧保护和传承中的现存问题

(一)人才断层和流失现象严重

沪剧作为一种表演艺术,其保护和传承都离不开沪剧人才。回望过去,沪剧在成长过程中由于艺人们的不断努力显示出很强的生机和活力,新中国成立以来在几代沪剧艺术家的奋斗下也曾取得骄人的成绩和引人注目的辉煌,但是,随着社会、经济、文化的全面发展,沪剧观众却不断减少,演出市场日益萎靡,沪剧从业人员收入偏低,人才不断流失,沪剧界面临着青黄不接、后继乏人的困境。2002年茅善玉出任上海沪剧院院长,上任第一天发现全院仅有25名演员,她不禁忧心忡忡:"这还是堂堂的上海沪剧院吗?我们老了、退了,以后谁来唱沪剧?"2006年,茅善玉等沪剧名家被邀请做"越女争锋——越剧青年演员电视挑战赛"的评委,有人问茅善玉:"接下来是不是搞个沪剧新秀大赛啊?"这个问题问到了她的痛点:整个上海滩,能上台唱一出的沪剧青年演员,满打满算不足20人,谈何比赛,如何"争锋"?① 虽说这样的窘状在之后不拘一格"招外地小孩学唱沪剧"的创新思维下有所改善,但沪剧人才断层和流失现象仍是一个必须直面的难题,并将直接影响沪剧艺术未来的保护和传承。

(二)剧目缺少创新

从沪剧的发展脉络来看,沪剧曾在不断改良和创新中获得了发展和提高,成为独具魅力的上海特色的表演艺术。上海长宁沪剧团团长陈甦萍表示:一个剧团能否生存,一个剧种能否传承,很大程度上与能否经常出新戏、出观众爱看的戏,有很大的关系②。但是近些年来,虽然沪剧界的艺术骨干们一直在努力创新,沪剧的探索和创新能力似乎还是有些力不从心。以上海沪剧院、长宁沪剧团、宝山沪剧团三大院团为例,据不完全统计,2017年1月至2018年8月主要的演出剧目如表1所示。从剧目来看,16个剧目中有10个是传统经典剧目或老

① 张裕.90后新苗撑起沪剧半边天[N].文汇报,2012-10-22(1).
② 洪伟成,黄思宇.创作应立足当下:访上海长宁沪剧团团长陈甦萍[N].中国文化报,2014-12-2(5).

戏新编,近些年新创的剧目有6个,包括《敦煌女儿》《邓世昌》《回望》《青山吟》《小巷总理》和《挑山女人》,这些创新剧目受到了较为广泛的好评,让身处困境的沪剧看到了些许希望,但是从整体上来看仍然未达佳境。例如从题材来看,《邓世昌》为"甲午海战",《回望》和《青山吟》为"革命历史",《敦煌女儿》《小巷总理》和《挑山女人》的题材分别为"科研专家""基层干部"和"坚毅母亲",三位主人公不约而同地都为女性,不约而同地都是根据真人真事改编。三大院团本身人力有限,从这些创新剧目可以看出他们为了沪剧的传承和发展一直在做着不懈的思考和努力,但是在这样一个丰富多彩、日新月异的现代化社会,这样的选题范围是远远不够的,沪剧从一开始就植根于所处的时空,未来的剧目完全可以根据社会和时代特点大胆创新,勇于拓展。

表1 三大院团主要演出剧目(2017年1月至2018年8月)

院团名称	剧目	题材
上海沪剧院	《大雷雨》	旧时代家庭悲剧
	《雷雨》	旧时代家庭悲剧
	《红灯记》	革命历史
	《敦煌女儿》	科研人物传记
	《家·瑞珏》	封建大家族兴衰史
	《邓世昌》	甲午海战
	《回望》	革命历史
	《借黄糠》	亲情伦理
	《芦荡火种》	革命历史
	《金绣娘》	军民鱼水情
	《石榴裙下》	旧时代家庭悲剧
长宁沪剧团	《青山吟》	革命历史
	《小巷总理》	基层干部工作
	《两代恩怨》	旧时代家庭悲剧
宝山沪剧团	《蓝衫记》	为人处世之道
	《挑山女人》	刚毅女性题材

资料来源:2018年8月根据戏剧网等相关内容整理而得

(三)社会语境的变化

一是沪语危机。沪剧作为一种具有浓郁的上海地方文化特色的剧种,是以沪语为基础而发展起来的,沪语是沪剧的语言依托,是沟通艺术作品和受众的桥梁。也正是因为语言的局限,沪剧的流行地区主要集中在吴语地区或者是通晓吴语的人群。而现今的尴尬情况是沪语的处境也不容乐观,普通话的强力推广和新上海人的增加使上海地区讲沪语的人口比例越来越少,沪语本身也成了需要保护和推广的对象,这样的局面对于利用方言传唱的沪剧的传播可谓是雪上加霜。

二是多元化娱乐方式的冲击。随着社会、经济、文化的发展,人们的消遣方式各式各样,例如很多现代人在"追星""追剧""观影""旅行"甚至"刷微博""刷朋友圈"中得到了精神上的

放松和满足,这样的多元娱乐消费方式和审美情趣对包括沪剧在内的慢节奏的中国传统戏曲造成了极大冲击。

可见,要改变沪剧的生存状况,不仅要从自身找原因,更要从文化环境、消费环境等方面进行思考和摸索。

(四)研究视角仍聚焦于沪剧本身

笔者于 2018 年 8 月 8 日在知网搜索篇名含"沪剧"的文献,共搜索到 284 篇文献资料,时间跨度为 1955 年到 2018 年,其中期刊文章 266 篇,硕士论文 14 篇,国内会议 3 篇,学术辑刊 1 篇(另外 1 篇和期刊论文重复,故忽略不计)。在这些文献中(见表 2),大量的研究或是围绕作品题材、演出技艺和创作本身,或是对沪剧的发展历史从某一角度进行回顾或梳理,却较少有研究"跳出沪剧看沪剧",从艺术人类学的角度去研究的文献就更难寻觅了。而事实上,没有哪一种艺术的发展能脱离所处的社会和时代,作为土生土长的沪剧更是不例外,我们不能将目光局限于沪剧艺术本身,而是要去了解艺术背后的意义世界、社会语境以及文化模式等,要用艺术人类学的整体观思想去对艺术作深入的观察、调研和探索。

表 2 关于沪剧研究的文献梳理

文献类型	数量(篇)	数量(篇)	研究视角
硕士论文	14	9	历史性研究
		1	发展研究
		2	剧目研究
		2	创作研究
期刊文章	266	56	人物访记
		38	演出或会议报道
		91	剧评
		8	演出技艺研究
		6	演出服装研究
		14	历史性研究
		2	传播研究
		5	剧本台词
		14	剧目宣传
		12	发展研究
		1	沪剧语言研究
		4	相关书籍的序或读后感
		1	题材研究
		3	版权研究
		10	创作研究
		1	艺术风格研究
学术辑刊	1	1	形象研究
会议论文	3	2	剧评
		1	创作研究

三、沪剧保护和传承的未来

（一）建立以"传承人"为核心的人才机制

所谓"非物质文化遗产传承人"，是指在文化遗产传承过程中直接参与制作、表演等文化活动，并愿意将自己的高超技艺或技能传授给政府指定人群的自然人或相关群体[①]。"传承人"是非遗保护与传承的核心人物，离开了"传承人"，沪剧的保护与传承也就无从谈起，所以，建立一套切实有效的以"传承人"为核心的人才机制，让沪剧艺术家们能够专心于沪剧的传承和发展乃是重中之重。首先是得确保"传承人"能够有一个良好的艺术研究和创作环境，包括没有经济上的后顾之忧。我国相关政府部门在这点上一直在做着努力，例如文化部宣布自 2016 年起，中国 1986 名国家级非遗代表性传承人补助标准提高至每人每年 2 万元人民币。其次是不能只依赖"传承人"，沪剧的过去是所有艺术工作者共同努力的结果，沪剧的未来更需要大量沪剧艺术工作者的参与，所以应该为包括"传承人"在内的沪剧艺术工作者广泛提供健康而富足的生长土壤。根据马斯洛需要层次定理，只有当一个人的基本需要得到满足后才会追求更高层次的需要。相关部门应该根据实际情况制定合理的薪酬制度和人才政策，让沪剧艺术家们能够以一种自信与自豪的态度专心于艺术研究和创作。

（二）以创新求活力

对于一些文物之类的文化遗产，我们可以用比较固定的形式将之保存或保护，而对于活态的还在发展中的表演艺术类非遗，我们不可能以凝固的方式将其保护起来，我们要做的是帮助其更好地适应当前的社会环境和市场需求。在这个日新月异的信息化社会，如若只是守着几个经典剧目，用老一套的演出形式讲着几个旧故事，无论如何是不可能获得传承与发展的。事物的发展都有其规律，从沪剧的发展脉络不难看出在这 200 多年的发展过程中也曾面临或大或小的困境，而当时的沪剧艺人们以紧跟时代的创新思维不断地去了解观众需求，适应社会变化，以勇于改良的姿态完成了每一次艰难的成长。所以，当我们面对如今的困境，我们必须重拾沪剧老艺人的创新思维，抓住沪剧的文化精髓，紧跟时代的步伐，在艺术内容和形式上进行大胆创新，从而在艺术市场上扩大沪剧的份额，促进沪剧艺术的可持续发展。

（三）艺术资源化

在非遗的保护过程中，不仅要充分认识其历史和艺术价值，也要认识其资源价值，这是进行文化再生产和文化创新的基础[②]。当艺术转化为可以利用的资源进行恰到好处的商业

[①] 苑利. 非物质文化遗产传承人保护之忧[J]. 探索与争鸣，2007(7): 66-68.
[②] 方李莉. 从遗产到资源的理论阐释: 非物质文化遗产保护的前沿研究[M]//非物质文化遗产与艺术人类学: 中国艺术人类学学会第四次学术会议论文集. 北京: 学苑出版社，2012: 23.

化运营时,就可能使艺术机构和广大艺术家获得经济利益,从而为艺术创作提供更好的经济基础和源源不断的动力;艺术的商业化也使普通大众有机会走进艺术、体验艺术的美妙,使艺术和大众的距离不再那么遥不可及。我国在非遗的保护中实行"保护为主,抢救第一,合理利用,传承发展"的方针,根据沪剧的特点以及上海的经济、社会、文化环境,笔者认为沪剧完全可以进行"旅游演艺"式的产品开发与运营。随着社会的发展,不管是消费者还是政府管理部门都非常重视文化消费,上海是中外旅游者的重要旅游目的地,沪剧是上海地域文化的重要代表,如果能将沪剧艺术融入上海的旅游产品,不仅能丰富旅游产品内容,优化旅游者体验,增进旅游者消费,还能为沪剧提供良好的展示平台,更能为沪剧收获大量的观众,可谓双赢之举。当然,在艺术资源化的过程中,我们一定要坚守沪剧艺术精髓,突出上海文化特色,避免过度商业化对沪剧艺术带来不可逆的破坏。

(四)树立艺术的系统观

像沪剧这样的表演艺术类非遗,在其发展过程中有很多次起起伏伏,很多时候并不一定是由于艺术自身的原因,而是一些看起来和艺术并无直接关系的外部事件或力量构建了艺术在当时所面临的政治、社会、文化和经济环境,而且这个环境是会随着时间推移不断发生变化的。因此,我们不能因为沪剧被列为非遗项目就将其视为"历史遗存"加以保护,而应将其视为现代社会文化的一个组成部分令其活态传承,将其置于整个社会结构之中理解其社会文化价值,并且努力寻找外部环境中阻碍沪剧发展的因素,或者改变之,或者适应之。总之,对于沪剧的未来发展,我们不能禁锢于沪剧艺术本身去思考它的未来,要将沪剧以及沪剧所处的时空看成一个相互关联的系统,用整体性的思维去认识,用语境化的方式去研究,用过程化的行动去保护和传承。

四、结语

沪剧被列为第一批国家级非物质文化遗产,说明从政府和专家层面已经认识到沪剧所面临的困境,而如何去抢救、保护和传承,这是我们下一步需要去认真思考和行动的,这其中,抢救或保护只是我们将沪剧列为非遗项目之后的基本目标,更远的目标是如何以整体化、语境化、过程化的理念和行动赋予其生机和活力,使其在现代社会环境中走上健康的可持续的发展轨道,这才是真正的非遗保护和传承。

非遗视野下彝族花鼓舞保护的多主体协作

黄龙光 杨 晖/云南师范大学[①]

一、问题的提出

非物质文化遗产与以往界定的文物、物质遗产、传统文化等文化形态都有所不同,虽然非物质文化遗产也离不开一定的物理形式和物质载体,但非物质文化遗产鲜明的非物质性特点,体现在遗产的价值主要附载于不可触摸的精神层面。诸如歌舞艺术遗产的价值主要体现在歌舞艺术审美能指符号背后的历史记忆、文化内涵与民族精神等深层所指;手工技艺类非物质文化遗产的价值,主要蕴藏于各种相关手法、技法与心法等口传心授的内容,以及在这些口诀指导下经手工创制的各种技艺形式符号所指向的深层精神内涵。同时,非物质文化遗产具有活态性特点,它具有一种随文化主体的生活而展开的自然流动性,非物质文化遗产的生命力源于其传承力,正是其内在的传承力不断推动着非物质文化遗产的代代相承。"非物质文化遗产主要是以非物质形态存在的,其主要形态是活态的,是传承人的活动,对它的保护要注重保持非遗的活态存续、传承生命力,并认可非遗顺应社会环境变迁而自然发生的变化、调适、发展与创新"[②]。非物质文化遗产理想的保护模式,是民族内部自发的传承式保护,这种主位视角下主体内源式保护不受任何外来因素的驱动,但这样理想的主体内源式保护模式要求民族原生文化生态未受破坏的前提,以及基于遗产主体一定的文化自觉意识。放眼当今世界,全球化依然在席卷地球每一个角落,国内工业化、商业化以及城市化遍及城乡,"文化搭台,经济唱戏",在发展主义大旗下民族文化传承及其保护往往被迫让位于地方经济建设,随着非物质文化遗产的原生文化生态受到不同程度的破坏,文化遗产自古有机传承的链条出现断裂,这时再单纯依靠内部内源性传承式保护,已无力承担非物质文化遗产保护的重任。随着国家对非物质文化遗产保护工作的逐步推进,政府、学界、社会、媒体等不同保护主体,都投入到了非物质文化遗产的实际保护工作中。

[①] 黄龙光,男,彝族,云南师范大学编审,博士,硕士研究生导师,研究方向为艺术民俗学、非物质文化遗产研究。杨晖,女,云南师范大学助理研究员,硕士,研究方向为语言民俗研究。
[基金项目] 2017年国家社科基金西部项目"中国西南少数民族灾害神话研究"(17XMZ063)。
[②] 黄涛.论非物质文化遗产的保护主体[J].河南社会科学,2014(1):109-117,124.

"彝族花鼓舞是彝族不断强化其民族迁徙记忆的一个神圣仪式舞蹈,更是其民族传统文化传承的一个神圣机制。它以模拟远古彝族六组分支披荆斩棘、开疆拓土、四方迁徙的艺术化行为和动作,不断重构并强化着祭祖仪典、迁徙征战的历史记忆"①。2006年彝族花鼓舞入选云南省非物质文化遗产名录。十多年来,具有良好群众基础的彝族花鼓舞传承总体上看起来依然如火如荼,但地方政府先后三次组织申报国家非物质文化遗产却均未能入选。同时,可能正因为被彝族花鼓舞民间良好的总体传承表象所蒙蔽,一直以来在某种程度上彝族花鼓舞艺术本体已产生变迁、面临失传的危险被遮蔽,加上作为非物质文化遗产保护主导主体的地方政府缺乏非遗相关理念与知识,导致长期以来彝族花鼓舞的保护理念与保护措施均未完全到位。随着目前峨山彝族自治县全面推进殡葬制度改革,即改传统棺木土葬为现代火化制度,作为彝族民间神圣"送灵"仪式舞蹈的彝族传统丧礼花鼓舞面临全面失传,而丧礼仪式花鼓舞展演是彝族花鼓舞的核心传承时空。

彝族花鼓舞千百年来一度自为的民间传承空间一旦被破坏,即意味着彝族花鼓舞原生传承链条断裂,长期以来单纯依靠民间文化主体的内部主位传承式保护显然势单力薄,亟须各相关保护主体全面参与彝族花鼓舞保护实践。因此,不论入不入选国家非物质文化遗产名录,彝族花鼓舞的现实保护都显得异常紧迫和重要,这也是其作为省级非物质文化遗产保护责任的法定要求。主要作为外来客位关注的彝族花鼓舞保护,事实上需要政府、学界、社会、媒体、商界等多方主体共同参与协作,只有相关多方主体统一协调,相互配合,才能共同推进彝族花鼓舞的传承与保护。纵观目前非物质文化遗产保护主体研究成果,提出政府、学界、社会、媒体、商界等多主体的不少,但这些相关保护主体如何在具体非物质文化遗产保护过程中展开有效协作,仍然缺乏具体的实证研究。本文拟结合彝族花鼓舞保护中政府、学界、社会等相关主体间分工协作的案例,思考并讨论非物质文化遗产保护多主体协作的问题。

二、彝族花鼓舞保护现状及问题

有意识的彝族花鼓舞静态保存,始于20世纪80年代实施的"中国民族民间文艺十大集成志书"文化工程。1984年峨山彝族自治县文工队与各乡镇文化站开始进行首次田野普查,1986年正式启动峨山县民族民间舞蹈搜集整理工作,1987年编纂完成《云南省民族民间舞蹈集成·峨山彝族自治县资料卷》(内部资料),共搜集整理了包括急鼓和板鼓等35个花鼓舞套路。也正是在此基础上,20年后2006年,彝族花鼓舞顺利入选云南省非物质文化遗产名录。此前,为响应非物质文化遗产保护工作的系统工程——中国民族民间文化保护工程,玉溪市组织民族民间传统文化保护工作,县文化馆进行了相应的搜集整理工作,但因专业知识、技术条件以及经费所限,基本是在已有资料基础上的简单整合。2006年塔甸镇为

① 黄龙光.仪式舞蹈与历史记忆:彝族花鼓舞起源初探[J].内蒙古大学艺术学院学报,2010(3):30-35.

打造乡镇文化品牌,筹资拍摄《花鼓飞花》光盘,将舞蹈集成中的 35 个套路进行了情景再现式多媒体拍摄,现在看来成了彝族花鼓舞非物质文化遗产保护最早的多媒体数字化记录,动态地保存了舞蹈的基本套路和动作技巧。2006 年为配合 55 周年县庆活动,县里组织召开"中国彝族花鼓舞艺术节暨花鼓舞学术研讨会",会后,2007 年出版了会议论文集《花鼓舞彝山:解读峨山彝族花鼓舞》①,但入选文章包括讲话、散文、随笔等文体,专业性和学术性欠缺。2015 年笔者的《民间仪式·艺术展演·民俗传承:彝族花鼓舞田野民俗志研究》②出版,是第一次以主位视角对彝族花鼓舞的起源内涵、传承保护以及文化政治学批评等较为系统的民俗志田野调查研究③。2016 年 2 月,笔者在塔甸镇政府的支持下组织召开"首届中国彝族花鼓舞传承与保护学术研讨会",共有 50 余专家学者参与研讨,其中有 6 篇彝族花鼓舞专题研究论文,但遗憾至今未落实经费,论文集仍未出版。同年 8 月在彝族火把节期间,县里组织召开"彝族花鼓舞传承与保护学术研讨会",但因准备仓促,竟办成了彝族花鼓舞非遗申报意见咨询会,未设学术研讨环节。2017 年在彝族火把节期间,笔者在县政府支持下组织召开"第二届中国彝族花鼓舞保护与传承学术研讨会",省内外 60 位专家学者参与了研讨会,总共入选 30 篇论文,会议规范专业,学术研讨热烈。从以上可知,彝族花鼓舞真正的静态保存,基本经由上级部门各种相关文化工程推动,本土自觉组织实施的只有塔甸镇《花鼓飞花》光碟的拍摄制作,但其艺术性与社会性目的显然掩盖了学术性。四次彝族花鼓舞学术研讨会,竟只有一次公开出版了论文集。

彝族花鼓舞的动态保护,包括县歌舞团彝族花鼓舞文艺展演、县文化馆彝族花鼓舞培训、彝族花鼓舞进校园以及县乡各级别彝族花鼓舞大赛等活动。1981 年,塔甸彝族花鼓有幸代表玉溪地区参加云南省农村文艺调演,根据民间花鼓舞编创《丰收花鼓》。1985 年县里创编《鼓舞》参加云南省农民文艺调演,荣获二等奖。1988 年创编《彝族花鼓龙》,赴京参加"国际舞龙旅游大赛",荣获第三名。1992 年组织排练《龙鼓舞》,代表云南省参加第三届中国艺术节,荣获"开幕式大型文艺表演一等奖"。1999 年进京参加首都国庆 50 周年联欢晚会演出,因为具有高度的政治象征,使峨山彝族花鼓舞的文艺展演达到了一个历史顶点。2008 年代表云南省参加上海国际旅游节开幕式表演。除了赴外参加各级别彝族花鼓舞文艺展演,在县乡彝族火把节、开新街等重大节庆活动中,往往也少不了组织彝族花鼓舞巡演。2006 年县庆彝族花鼓舞艺术节文艺展演更是达到了"万人同跳花鼓舞"的舞台盛况。县文化馆也赴各乡镇文化站对民间文艺骨干、中小学生进行花鼓舞培训。2013 年县里号召全县中小学以多种形式开展彝族文化推广传承活动。2014 年峨山职业中学聘请歌舞团、非遗传承人、民间艺人,开办了首期彝族花鼓舞培训传承班④。峨山县组织 2015 年省级保护名录"彝族花鼓舞"传承人骨干培训班,重点对全县 13 个彝族花鼓舞传承点民间花鼓舞龙头师傅

① 聂滨,张洪宾.花鼓舞彝山:解读峨山彝族花鼓舞[M].昆明:云南大学出版社,2007.
② 黄龙光.民间仪式·艺术展演·民俗传承:彝族花鼓舞田野民俗志研究[M].北京:中国社会科学出版社,2015.
③ 尚竑,李修建.多元语境下的民族艺术:评黄龙光《彝族花鼓舞田野民俗志研究》[J].民族艺术,2016(1):166-168.
④ 峨山职中绽放"非遗之花"[N].玉溪日报,2016-06-13(A07).

和主要传承人进行培训,内容为彝族花鼓舞文化内涵以及主要套路恢复等。"阳光花鼓操"彝族花鼓舞进校园活动,始于 2008 年塔甸镇中心小学将花鼓舞融入课间操的创举。塔甸中学随后也请民间花鼓舞艺人进校园培训,开展"课间花鼓操"活动。如今,峨山县双江中学、县职业中学、玉溪工业财贸学校等也相继开展了彝族花鼓舞进校园传承活动。彝族花鼓舞大赛是彝族花鼓舞动态保护的一个重要制度性平台,也是广大彝族民间花鼓舞队就舞蹈套路、动作技巧以及艺术表现力等技艺性交流的重要场域。2004 年塔甸镇首次组织全镇彝族花鼓舞大赛,作为每年开新街的一个重要民间文艺赛事,至今已举办 13 届。2005 年峨山县在火把节期间举办首届"惹波哔"①比赛,2006 年举办"玉林泉杯"第二届花鼓舞大赛,同年 12 月县里联合云南省舞蹈界协会举办高规格的"首届中国彝族花鼓舞大赛",各邻县也派代表队参赛,舞队间得到了很好的舞艺交流。在 2017 年彝族火把节期间,县里组织"第二届中国彝族花鼓舞大赛",新平、玉溪等邻县市也派出舞队参与角逐。事实上,彝族花鼓舞的现代展演以及"阳光花鼓操"等进校园活动,都与彝族花鼓舞真正的文化本体产生不同程度的位移、改编现象,但从激发广大主体对彝族花鼓舞的价值重估和文化自信等功能来看,对彝族花鼓舞的总体保护仍然具有现实意义。

 非物质文化遗产的保护一般分为静态保护与动态保护:静态保护包括学界启动的非遗知识生产和学术研究;动态保护主要是政府主导下制定落实各项具体保护措施,投入人力物力充分激发非遗的生命力。30 年来,彝族花鼓舞的保护总体而言仍然停留在一种零散的保护状态,不论政府、学界、社会哪一方主体不同时段不同程度的参与,都是一种缺乏整体规划、不成体系的碎片化保护,他们有的是为了完成上级部门的行政任务,有的是"文化搭台,经济唱戏"。彝族花鼓舞的静态保存,特别是彝族花鼓舞作为非物质文化遗产的调查、立档以及数字化工作至今仍未真正开始,因缺乏相关彝族文化博物馆等专业遗产展示机构,至今从未公开正式策展彝族花鼓舞文化遗产的相关静态展示。彝族花鼓舞的动态保护,由于政府相关职能部门缺乏彝族花鼓舞作为非物质文化遗产的保护理念和方法,虽然开展了"阳光花鼓操"彝族花鼓舞进校园的学校传承式保护,但未能及时制定并组织实施切实有效的整体保护措施,更重要的是未获得相应的保护经费支持。从民间社会的自我保护来看,主要得益于彝族传统丧礼花鼓舞"送灵归祖"的宗教诉求,彝族花鼓舞传承式民间保护依然停留在一种自然、自发的状态。但细致观察起来,彝族花鼓舞队配置减少,直筒鼓(含技艺)消失,展演仪式简化、套路单一(拜四方),花鼓歌谣失忆,板鼓面临失传,男性花鼓舞队仅剩 1 支等诸多严峻问题,被民间万人花鼓舞群体传承的繁荣表象所掩盖。归结起来,彝族花鼓舞保护存在的主要问题,在于作为保护主导主体的政府对彝族花鼓舞保护工作的重视程度和实际投入不够,作为主脑主体的学界的学术支撑不够持续深入,作为遗产主体的民间社会的文化自觉意识仍未被充分激活,作为传播主体的媒体的宣传持续影响力欠缺,作为资本主体的商界仍未激起足够的参与热情,以及这五方主要保护主体各自角色分工不清,一种合理的结构性通

① 当地彝语汉语音译,也译作"者波必",意为"跳鼓"。

力协作远未达成。

三、彝族花鼓舞保护多主体协作

关于非物质文化遗产保护主体的角色及职能,苑利认为非物质文化遗产保护主体不同于传承主体,它们包括政府、学界、商界和媒体。他特别指出各级政府在非物质文化遗产保护中容易犯的一个错误,即"将保护主体误读为传承主体,并凭借着自己的强势地位,以政府取代民间,以'官俗'取代'民俗',最后将原汁原味的非物质文化遗产改造得面目全非,甚至变成不折不扣的'伪民俗''伪遗产'。为什么好心不得好报?道理很简单,越俎代庖,我们做了我们并不熟悉,也不该做的事"[①]。非物质文化遗产保护的内部主体是遗产拥有者群体,他们是真正的遗产权益主体,其非遗传承和保护的职能自然地有机融合于其日常生活中。政府、学界、媒体与商界等主体都是作为外部力量参与非遗保护。其中,政府作为当前非物质文化遗产保护法定的责任主体,扮演着组织、协调和管理整个非遗保护工作的关键角色,起到自上而下行政主导的重要作用。但也恰恰因为政府拥有相对强势的政治权威,导致非物质文化遗产保护多主体间地位不平等,在具体组织实施非遗保护的协作过程中,往往容易犯以行政思维取代学术思维、以官方意识取代民间意愿的全能式错误。因为我国非物质文化遗产保护从一开始就是自上而下、由外而内策动发起的,加上历史上形成的"等、靠、要"依赖心理,民间社会作为非物质文化遗产传承式保护主体,特别缺乏与各相关外来主体沟通协作的积极性和主动性,导致在非遗保护中被动让渡话语权,从而使自身处于一种弱势地位。处于以上二者间的学界是价值中立而客观理性的智识型保护主体,除了易犯对非物质文化遗产的文学化想象或理想化保留外,往往也因学术资源配置不合理而面临一种被意识形态裹挟甚至被行政同化的危险,因此,夯实非物质文化遗产调查研究,保持一种学术自省和独立品格,对每一位参与非遗保护的学者都至关重要。新闻媒体是非物质文化遗产保护重要的宣传主体,应加强对非遗的理念与价值、传承与保护等的持续宣传,以唤起全社会的文化自觉意识。同时,也对非遗保护工作中出现的偏差和错误给予即时揭露,以责成政府、学界、社会、商界等相关各方主体及时纠偏和改正。商界携带着商业资本参与非物质文化遗产保护,必然出于任何商业投资背后掩藏着的逐利天性,因此须调整好商业盈利与文化保护之间的关系,经营非遗生产性保护的商家都应怀有一种文化情怀,政府也必须以制定有关非遗开发的政策、法规来引导和规范资本的商业行为。

由于峨山彝族自治县至今尚未成熟为民族文化旅游目的地,加之涉及彝族花鼓舞的文化产业开发投入大回报小,至今未有相关文化商企直接涉足彝族花鼓舞的保护性开发,因此在彝族花鼓舞的保护中尚未出现商界主体的身影。直到2016年峨山县才成立了非物质文化遗产保护中心,此前彝族花鼓舞等非遗项目的调查、立档、申报与保护全由县文化广电体

① 苑利.非物质文化遗产保护主体研究[J].重庆文理学院学报(社会科学版),2009(2):1-8,21.

育局下文化馆负责。但遇上自治县县庆、彝族火把节等重大节庆活动,包括非遗在内的民族文化及其宣传工作则交由县委宣传部主抓,县文化广电体育局、民宗委、文联等部门配合。这样,政府与媒体事实上合二为一(本为一家)保护主体,导致各部门分工不明确,事无巨细亲力亲为,一方面行政资源浪费且效率低下,另一方面在非遗保护具体环节上缺乏科学性和专业性。另外,对彝族花鼓舞等非遗保护工作认识不清,重视不够,投入不足。2004年,在全县范围内进行民族民间传统文化调查时县里共投入1万元,但共涉及54项县级民族民间传统文化名录调查,平均1项不到200元。"由于经费有限,技术设备短缺,事实上也缺乏专业人员参与,很多项目的调查到最后做得非常粗糙,有的甚至几乎没有进行实地调查,就在县城等地就近找几个老人询问后编写出调查报告"[①],而彝族花鼓舞2006年能成功入选云南省非物质文化遗产名录正是基于此次调查报告。相比之下,2006年县庆彰显政绩的大型舞台展演晚会等却投入颇大。专业化全面深入调查、立档以及实际保护理应是彝族花鼓舞非遗保护的根本,这个工作至今仍没有做好,离开这个基础性环节,后续非遗保护、传播与开发等工作只能是空穴来风。

　　由政府组织的彝族花鼓舞专业学术活动,有1986年的民舞集成调查,2006、2016、2017年的彝族花鼓舞学术研讨会,最后只产出了两本彝族花鼓舞学术成果(《云南省民族民间舞蹈集成》至今仍为内部资料)。真正由地方政府专门组织的只有后者,前者为上级部门安排的调查任务。其他有关彝族花鼓舞的学术活动与学术成果基本源于相关学者个人的学术旨趣及其实践,但其学术含量及其影响力反而更大。可见,在彝族花鼓舞保护的学术实践和知识生产中,机构化的政府与个体化的学者之间至今并没有进行过真正的沟通协作,形成有效合力。彝族花鼓舞研究的相关学科涉及历史学、艺术学、文学、民族学、人类学、社会学、民俗学、非遗学、管理学等诸多学科,政府没有真正去发掘彝族花鼓舞研究专业人才队伍,显然没能充分整合相关学术资源参与非遗保护,这至少说明政府部门的非物质文化遗产保护视野与知识比较欠缺。事实上,目前有关彝族花鼓舞的学术成果,已覆盖其历史流源、文化内涵、艺术展演、仪式功能、社会变迁与传承保护等主要论题[②]。一方面,关于彝族花鼓舞的遗产评估、申遗指导、遗产策展、遗产传承与保护等专业性领域,亟须学界以专业的眼光和深入的研究提供智力支持;另一方面,政府对彝族花鼓舞保护的学界参与意义认识不到位,把自己不

① 黄龙光.民间仪式·艺术展演·民俗传承:彝族花鼓舞田野民俗志研究[M].北京:中国社会科学出版社,2015:234.
② 这方面的研究成果,敬请参看:峨山彝族自治县民舞集成办公室.云南省民族民间舞蹈集成·峨山彝族自治县资料卷[M].内部资料.1987;聂鲁.从高亢的创世古歌中诞生的峨山彝族花鼓舞//聂演,张洪宾.花鼓舞彝山:解读峨山彝族花鼓舞[M].昆明:云南大学出版社,2007;黄龙光.仪式舞蹈与历史记忆:彝族花鼓舞起源初探[J].内蒙古大学艺术学院学报,2010(3);黄龙光.文化翻译与民俗真相:彝族花鼓舞起源再探[J].内蒙古大学艺术学院学报,2011(1);黄龙光.神圣的送灵:彝族民间丧礼花鼓舞仪式展演[J].内蒙古大学艺术学院学报,2011(4);黄龙光.神圣与世俗:彝族花鼓舞展演及其传承[C]//中国艺术人类学学会,内蒙古大学艺术学院.2012年中国艺术人类学年会暨国际学术研讨会论文集.2012.黄龙光.彝族丧礼花鼓舞展演的仪式与功能[J].民间文化论坛,2016(3);黄龙光.民间仪式·艺术展演·民俗传承:彝族花鼓舞田野民俗志研究[M].北京:中国社会科学出版社,2015;李金发,施建龙.峨山彝族花鼓舞的变迁与内涵重构[C]//中国艺术人类学学会,玉溪师范学院.2011年中国艺术人类学论坛暨国际学术会议:艺术活态传承与文化共享论文集.2011;李金发.艺术人类学视野下彝族花鼓舞的现代性复兴[J].毕节学院学报,2012(12).

熟悉的学界的学理性专业技术工作代做了,地方政府须真正认清角色分工,"有所为有所不为",站在县域非遗整体保护的高度,全面整合各种学术资源,有效推进彝族花鼓舞的真正保护。

"目前来看,在政府发挥保护主体性作用的同时应该调动社区和公众,特别是遗产主体的参与,将'自上而下'的规划性保护与'自下而上'的参与式保护结合起来,以此激发遗产主体对遗产的感情认同来推动遗产保护的顺利进行"[①]。对于彝族花鼓舞来说,"自上而下的规划性保护"尚未出台,"自下而上的参与式保护"仍然停留在民间自然自发状态,地方政府和民间社会上下一心合力保护的理想格局尚未构想并形成。社会由无数单个的个体成员构成,作为彝族花鼓舞非遗保护内生传承式保护主体的民间社会,其内部结构包括龙头师傅等杰出传承人,包括彝族民间花鼓会等民间文艺自组织,也包括彝族花鼓舞协会等现代文艺组织。民间花鼓会是基于彝族民间地缘和血缘的固有传承自组织,其主要功能是为了满足小到村民小组的地方秩序和小到单独家庭的血缘认同,为了满足彝族传统丧礼花鼓舞艺术展演"送灵归祖"神圣义务的宗教诉求。塔甸镇文化站下辖彝族花鼓舞协会受镇政府的支持,作为一个超越小地方和固定血缘关系的专业性民间社团,但因与镇文化站主体不清未能充分实现民间保护的自行组织和自我管理。目前,囿于塔甸彝族花鼓舞协会在日常组织和管理等运作上没有独立性,成员规模少,经费有限,其在全县范围内彝族花鼓舞整体保护中影响力不高。事实上,塔甸镇彝族花鼓舞协会的成立,是外力策动下民间主体文化自觉意识觉醒后非遗保护的自我组织,它向下可凝聚彝族花鼓舞传承者个体以及民间花鼓会等固有自组织团体,向上通过与政府职能部门加强沟通获取保护所需政策与经费等行政资源,对外可积极宣传、推广并组织各种公益性、商业性彝族花鼓舞现代艺术展演,由此发挥好彝族花鼓舞协会作为位居政府和民间两大主体中间力量的角色,上下协调互通有无,实现彝族花鼓舞的活态传承与整体保护。但显然,彝族花鼓舞协会目前没有这样的组织意识、能力,因为缺乏一定影响力的社会精英来领衔。隶属于县民宗委的彝学学会是全县彝族文化研究传承保护的专业性团体,一直以来主要以毕摩培训与彝文古籍保护为中心工作,因为相比彝族花鼓舞的传承,毕摩文化与彝文古籍更显濒危。同时,彝学学会长期以来属于行政化组织管理模式,其民族文化保护工作的开展受行政指令影响,且内部因存在专业人才缺乏、与外部学术力量联系不足等问题,所以彝学学会在包括彝族花鼓舞在内的全县彝族文化生态的整体保护上明显乏力。

四、结论与建议

进入云南省非物质文化遗产名录10年来,彝族花鼓舞的保护工作有地方政府、学界、媒体与民间社会等相关多方主体不同程度的参与,但系统性的彝族花鼓舞保护仍然缺乏一种

① 孙华,王思渝,魏小元,等.关于遗产保护主体的思考[J].遗产与保护研究,2016(2):27-32.

整体规划与有序组织,特别是作为主导主体的政府协调整合各种现有基础性保护资源的作用仍未充分发挥出来,导致彝族花鼓舞的整体保护在某种程度上依然呈现零散性、碎片化状态。随着当前殡葬制度改革全面实施,彝族花鼓舞传统内源性传承式主体保护模式已消失,加上长期以来彝族花鼓舞仪式、套路、动作等本体不同程度地出现变迁,因此,新形势下彝族花鼓舞的保护亟须建立一个多主体协作的保护机制。彝族花鼓舞协作保护机制建设的关键,在于作为主导主体的地方政府,应在非遗视野下全面系统地规划彝族花鼓舞的整体保护,主动加强与处于其两头的两个关键主体——学界和民间社会的沟通交流,有效整合三方资源,共同协作从而有序推进彝族花鼓舞的整体保护。

滇中峨山是中国第一个彝族自治县,作为省级非物质文化遗产项目的彝族花鼓舞应成为彝族文化生态保护的核心内容,更应是全县非遗保护的中心工作。非物质文化遗产视野下彝族花鼓舞协作保护的工作思路,首先要求政府在遵守宪法等国家相关法律法规的前提下,创造性地灵活运用民族自治权,制定一系列切实有效的非物质文化遗产保护政策法规并监督落实。作为民族自治地方,可争取在彝族聚居山区乡镇设立传统文化生态保护区,保留彝族民间丧礼或延缓现代殡葬改革进程,注意区分城乡、汉彝区域和民族差异性,充分尊重民族传统风俗习惯。适当将非物质文化遗产保护绩效纳入政府行政考核指标体系中,将现有孤立的非遗保护工作有机整合进政府整体经济社会发展政务系统。其次,政府应加大对彝族花鼓舞整体保护的投入。政府对非物质文化遗产保护的经费保障,是非物质文化遗产保护相关法规对作为非遗权利主体的各级政府要求的法定责任和义务。非物质文化遗产保护经费须设计结构性统筹分配方案,尤其注重对彝族花鼓舞调查、立档、数字化保存与展示等基础性工作,以及包括彝族花鼓舞本体研究、非物质文化遗产保护高端学术会议、国家非物质文化遗产名录申报等在内的彝族花鼓舞多学科综合专业研究给予优先支持,以弥补和充实先天不足的彝族花鼓舞静态保护。在具体保护实施环节中,重点支持彝族民间花鼓会、彝族花鼓舞协会等专业性民间社团,特别是真正扎根民间的花鼓会自组织与杰出传承人个体,内外协作共同推进彝族花鼓舞的动态保护。学界主体在政府支持下积极整合各学科力量,为彝族花鼓舞本体的深入研究与非物质文化遗产保护持续提供专业学术支撑。民间社会响应政府号召,全面激发对彝族花鼓舞在内的彝族文化生态传承保护的主动性和积极性,恢复和重建其内生性传承式保护模式的生命力。总之,地方政府作为非物质文化遗产保护的主导主体,应主动统领并协同民间社会与学界相关保护主体,三方联动,有效协作,共同推进彝族花鼓舞在内的地方非物质文化遗产整体保护,全面提升县域民族文化软实力,使全县各族人民不仅能够共享经济社会发展的物质红利,也能共享非物质文化遗产为核心的文化福祉。

寻找木卡姆古老的躯干
——从典籍中寻找到的蛛丝马迹

黄适远/新疆文化厅新疆艺术剧院

一、外来文化的入乡随俗和《乐府》文化的渗透

（一）神秘的《摩诃兜勒》

这是个好听的名称，颇具神秘气息。对于《摩诃兜勒》的名称理解，学术界意见稍有出入。一种认为《摩诃兜勒》大曲为印度佛曲，摩诃与兜勒均为梵文，摩诃是"大"的意思，"兜勒"是"铁树"之意，此曲是赞颂迦楼罗王栖居的大铁树，是佛曲的一种，传入的时间约在公元2世纪，因此《汉书》上没有记载，到《晋书》时才被记上。另一种意见认为，《摩诃兜勒》是从新疆土生土长而起的。他们认为《摩诃兜勒》的名称，在古回鹘语中被称为"乌鲁额兜勒"，是maha-dor之音译，按维吾尔族新文字应拼写为mah-dor，古时在新疆地区已成为许多民族所共用的词汇，在古回鹘语和现今西部蒙古语中，仍有"歌曲"之意。

尽管如此，由此而引发的争议长达一个多世纪没有停止，但并不妨碍今天对于《摩诃兜勒》的理解。作为新疆木卡姆的最古老的躯干，哈密木卡姆保留了古代回鹘时代的《摩诃兜勒》的文化因子，这为今天我们的了解带来了一把钥匙。

在哈密木卡姆中，第一套玉尔顿阿来姆尼木卡姆又叫兜勒木卡姆，第九套嗨嗨月兰木卡姆又叫大兜勒木卡姆，这都标明着《摩诃兜勒》血缘的继续。《晋书》记载曰："横吹有双角，系胡乐也。张博望（张骞）入西域，传其法于西京，惟得摩诃兜勒一曲。"明确了是横吹乐的西域歌舞。《摩诃兜勒》是单一的乐种套曲，如鼓吹套曲、民歌套曲、歌舞套曲，木卡姆进一步发展成为融歌舞、音乐为一体的综合性套曲。而最初的木卡姆仍然是由民歌或歌舞曲组成的，在现今的哈密木卡姆中可以清晰地看到这一点。

东部天山何其有幸，保留了这个古老的文化记忆。

（二）鼓角横吹《汉乐府》

"江南可采田，莲叶何田田，鱼戏莲叶间。鱼戏莲叶东，鱼戏莲叶西，鱼戏莲叶南，鱼戏莲叶北。"这首被誉为最古老的五言体乐府一定会让很多人耳熟能详。又有多少人知道它居然只是

万千首"相和歌"中的一支而已,而相和歌恰恰就是后来大名鼎鼎的"相和大曲",而相和歌的源头恰恰是古代西域伊犁的鼓吹大曲,而伊犁的鼓吹大曲恰恰又来自古代楼兰的《摩诃兜勒》,而改变伊犁鼓吹乐曲的开先河者恰恰是一个来自西汉的音乐大师,他的名字叫李延年。

唐代伟大诗人李白就是深受汉乐府体影响又创造出自己风格的伟大实践者。乐府中的歌行体仿佛就是为他而生的,笔墨酣畅,如疾风骤雨,壮士醉里挑灯看剑。"五花马,千金裘,呼儿将出换美酒,与尔同销万古愁。"人生的得意还有什么?这绝世的旷达和豪迈舍李太白其谁?但有谁知道,这首放歌千年的《将进酒》来自汉代乐府曲,而乐府曲和《摩诃兜勒》的亲密血缘关系早已浮出水面。对此,清代王琦编的《李太白诗全集》中有如下的加注:"汉鼓吹铙歌十八首,有《将进酒》曲。"鼓吹曲来自西域伊犁是不争的事实,唐代《塞下曲》《塞上曲》来自《晋书·乐志》记载的李延年的《出塞》《塞下曲》,李白对乐府的热爱由此可见一斑。

李延年,一个不可忽视的名字。说到对于中国乐府的贡献,这是一个绝对要予以记住的名字。

无论是作为汉武帝的妻哥,还是作为一名卓有建树的宫廷音乐家,李延年对汉武帝指派的"定郊祀礼"呕心沥血,可谓鞠躬尽瘁。汉武帝不知是在一个什么偶然场合听到了民间来自西域的鼓吹曲,为其雄浑高亢深深吸引。他对王公大臣们说:"民间有鼓吹乐,现在可以用来放进祭祀乐舞中,感觉很相符。"于是封李延年为协律都尉,专门负责此事。李延年不辱使命,为大文学家司马相如的《郊祀十九章》完成了音乐配制任务。但他最重要的贡献还是另一项足以让他名垂千古的工作。

汉代是丝绸之路高度兴旺的时候,贸易发达,文化开放,西域和中原的各种商品互相传输,音乐作为文化的重要组成部分无可推诿地承担起了这个使命。汉武帝定郊祀、立乐府后,由于明确表达了对于异域音乐的喜爱,因此当张骞九死一生从西域带回了楼兰的《摩诃兜勒》后,汉武帝就指定李延年予以重新解读。

李延年的才华得到了显示。他充分考虑大汉王朝吞吐山河的浩瀚心胸,因而把《摩诃兜勒》改造成《新声二十八解》。所谓"解",体现了中国古典音乐音流多变的特点,而且还体现在调性或调式的变化上。它的另一个特点就是"变奏",至今,这个特点在新疆歌舞中依然鲜明抢眼,血脉相连。

李延年的改造成功,使之成为著名的雄壮军乐。文献上记载的有《出关》《入关》《出塞》《入塞》《黄覃子》《赤之扬》《黄鹄吟》《陇头吟》《折杨柳》《望行人》,共计十首,后人又加《关山月》等八首,合成十八首,显然是由多种乐曲组成的一部交响乐一样辉煌的大乐章。因此,宋代沈辽在《龟兹舞》中感叹道:"龟兹舞,龟兹舞,始自汉时入乐府。"汉代乐府中龟兹乐舞的身型明确无疑。

《摩诃兜勒》实现了凤凰涅槃。

(三)西域大曲现身——来自天宫的音乐

五光十色的天池,至今还有一个美丽的传说。

相传,周穆王曾和这里的主人西王母举行了热烈的见面会。《竹书纪年》是我国最早的

编年史,这部正史赫然载:舜九年,"西王母之来朝,献白环玉玦"。又记:"穆王十七年,西征昆仑丘,见西王母,其年,西王母来朝,宾于昭宫。"司马迁在《史记·赵世家》中也记载了这件发生在公元前994年的大事:"缪(穆)王使造父御,西巡狩,见西王母,乐之,忘归。"西王母回答:"徂彼西之,爱居其野。虎豹为群,于鹊与处。嘉命不迁,我惟帝女。彼何世民?又将去予,吹笙鼓簧,中心翱翔。世民之子,惟天之望。"

伴奏的乐器中有我们今天并不陌生的笙,或许这是最早有记录的西域歌舞了。

西王母可能是一个长达千年的部落。

从舜帝到周穆王有一千年之久,这个部落一直同中原王朝保持着密切的联系,不断朝贡。这个部落则很可能是著名的塞人——斯泰基人,一个来自欧洲的里海的欧罗巴人种。从那时的西域开始直到唐代,各色人种汇聚在此,塞人、大月氏人、乌孙人、羌人、粟特人、汉人、匈奴人等,语言也是五花八门,有说汉藏语系的、有操印度欧罗巴语系的、有操阿尔泰语系的,各种不同的文化和人种在此相会,更有各种宗教在"一个屋檐下"闻声相望,佛教、袄教、摩尼教、景教、道教等,人们因此形象地把古代西域称为"人种博览会""文化蓄水池"。西域的充满活力当然离不开这种不同文明的交流和融合。

古代西域有广义和狭义之分。这个称谓始见于《汉书·西域传》。所谓狭义上的西域是指葱岭以东而言;广义的西域是指凡通过狭义西域所能到达的地区,包括亚洲中、西部,印度半岛,欧洲东部和非洲北部。按图索骥,不难发现一个有趣的现象:今天所有具有木卡姆这一传统音乐的国家恰恰都在其中,构成了一致的"木卡姆现象",这些国家互相比邻,大致处于北纬20度到40度,东经95度至西经15度这个范围内。谁能说这是一种偶然现象?不言而喻,它们之间有一种内在的联系,是什么联系呢?

昆仑山是黄帝居住的地方,也是值得我们关注的地方。

《庄子·至乐篇》说:"昆仑之虚,黄帝之所休。"《屈原·天问》说:"昆仑悬圃,其尻安在?"周穆王会见西王母时,曾凭吊黄帝遗迹。在《吕氏春秋》《山海经》《竹书纪年》三本书中,分别记录着"伶伦制律""昆仑多巫""周穆王会西王母"三件事情,其实揭示了最早西域歌舞的身影。无论是周穆王和西王母的唱和、黄帝命伶伦制律还是昆仑山上巫师舞动的身姿,都闪现出了他们热烈奔放的乐舞。对此,我们可以大胆假设:以塔里木盆地为中心的古代西域早在史前就有了乐舞勃兴,开始了今天我们无法想象的密切交往。

新疆各地岩画早就把绿洲先民们的舞姿刻画进历史的记忆中去了。对于今天的我们来说,不是缺少美,确实是缺少发现了。

二、考古发掘:对于古代西域音乐文化的考量

当唐代中晚期最负才华的诗人李贺偶然听到了著名乐人李凭弹奏的箜篌曲后,忍不住赋诗赞美:"吴丝蜀桐张高秋,空山凝云颓不流。江娥啼竹素女愁,李凭中国弹箜篌。"其实,箜篌压根儿就是地道的来自波斯又传到西域的乐器。

新疆出土了箜篌。

1996年,新疆博物馆对地处塔里木盆地边缘的且末县扎滚鲁克古墓进行了发掘。当古墓打开时,所有在场的人都屏住了呼吸,在一个头戴羽毛的女性尸体旁,赫然放着两个完整的乐器。应邀前去的著名木卡姆学者周吉和另一学者霍旭初惊喜地发现,那是两个箜篌!其主人,这个头戴羽毛的经鉴定是高加索人种的女子显然是个巫师。箜篌大概是她自弹自唱自舞用以和上天沟通信息的。古代西域的箜篌传自美索不达米亚平原,距今的时间可以推算到至少四千到六千年。这也就是说,西域和西亚、中亚、欧洲的交流早在四千年前就已有之,早于和周穆王的相遇,但这并不意味着西域和中原的交流就会晚于和中亚、西亚乃至欧洲、美洲、非洲的交流。

哈密七角井、三道岭给我们提供了实物物证。七角井和三道岭发现的细石器所表现出的特征明显属于华北地区类型。此时,罗布泊地区、伊犁、吐鲁番一直到塔什库尔干、疏附、于阗、民丰、阿克苏、阿勒泰等地的细石器也呈现出这一特征。这说明大概在一万年前西域与黄河流域就有了文化交流。还有一个小插曲也颇有意思,在哈密的七角井还采集到了一件浅红色的珊瑚珠,在罗布淖尔以及吐鲁番以西的阿拉沟又出土了大量的海贝,是否是一个最好的补充说明呢?看来,这些海贝还有那个红珊瑚肯定来自东南沿海,这是毫无疑问的,也就是说,从中原有一条通往新疆的通道。

这个通道在哪呢?

1976年,河南省安阳殷墟发掘了一座未经偷盗的墓地,根据墓内出土的甲骨文、铜器铭文可以确定,墓主人是殷王武丁的配偶,有名的女将军"妇好",距今的时间为3200年。墓中出土了大量的玉器,其中754件是新疆和田玉。这些和田玉是如何跑到河南的呢?这当然就是玉石之路。而玉门关,到汉代一直就是官方收取玉税的关卡。

20世纪90年代众所周知的楼兰美女复原后,展现眼中的是一个不折不扣的欧罗巴美女形象,深目高鼻,气质忧郁。可以说,汉代时以塔里木盆地为中心的地带仍然是以欧罗巴人种为主的绿洲居住区。

箜篌的出现印证了欧罗巴人种的活跃。对此,日本历史学家松田寿南有一句话非常形象,他说天山山脉是"在帕米尔高原以西占有压倒优势的雅利安人种向东方深深打入的楔子"。

三、文化融合:双向交流的魅力

(一)汉代到南北朝的文化融合

从周穆王的西巡开始,中原和西域的交流之路进一步得到拓展。西域都护府的设立,具有里程碑的意义,进一步凿通扩大了中西交往的孔道。

当时丝绸之路车水马龙,行人熙熙攘攘挤满了官道。以至《后汉书·西域传》说:"驰命走驿,不绝于时月,商胡贩客,日款于塞下。"歌舞的交流也成为必然,除李延年的杰出贡献

外,官方的政治交流也为歌舞的交流创造了良好的条件。细君公主远嫁乌孙,把西汉歌舞带到了伊犁河谷,不服水土的细君在大草原创作了中国第一部边塞诗歌《黄鹄歌》:"吾家嫁我兮天一方,远托异国兮乌孙王。穹庐为室兮旃为墙,以肉为食兮酪为浆。居常土思兮心内伤,愿为黄鹄兮归故乡。"细君公主去世后,解忧公主人如其名,解了汉武帝的忧虑,在乌孙国接过细君的接力棒,使乌孙国牢牢成为西汉的盟友。公元前69年,她派女儿弟史到长安专门学习古琴。学成回去时,又奉命把弟史嫁给了龟兹国国王绛宾。公元前65年和后来多年中,绛宾和弟史经常到长安,他们带去了龟兹的鼓吹歌舞,也带回了长安乐舞。以龟兹为代表的西域三十六国和西汉进入了休戚与共的美好时代。此时,绿洲城邦音乐已然成熟,与中原歌舞的交融使双方音乐歌舞不断互动、回流,和文化、商贸等迈入了一个新的时期。

南北朝虽然破败,但音乐却走入了重要的融合期。在这历史的黑暗之中,幸亏有了音乐,使得黑暗之中有了些许的光明。音乐的大气磅礴终于点亮了南北朝的历史。

铃声清脆,笛声灿然。西凉乐出现了。

吕光在攻破龟兹找到鸠摩罗什时,把全套龟兹乐一并带回了凉州。龟兹乐与凉州乐进行了能量的释放与交流,本土的凉州乐吐故纳新,充分吸取了龟兹乐的雄健、奔放,加上原有的秦汉旧乐成分和融入本土少数民族的音乐因素,新的西凉乐经过锻造磨合后,以一个全新的面貌出现在河西走廊。有一个故事很能说明这种音乐当时的流行程度。唐代著名的笛子演奏家李谟到江南游玩,泛舟在绍兴的镜湖上,对友人吹起了《凉州曲》,歌声悠扬,一曲奏毕,同船一老者问:"你的笛声中杂有西域声调,跟龟兹人学过艺吧?"李谟吃惊地说道:"正是,我的老师是西域龟兹人。"在杏花春雨小桥流水的江南,李谟居然不乏知音,可见《凉州曲》也已深入到江南的烟雨蒙蒙中了。

文化经过融合所产生的魅力是不可想象的。

河西文化成熟了。

每个走过这里的人都情不自禁想哼一哼凉州曲,唱一唱《凉州词》,把那葡萄美酒再喝上一杯,通过那精致的夜光杯,可曾看到醉卧沙场的将军英姿?

(二)"此曲只应天上有"的龟兹乐

"胡风"包围了长安。长安城透出浓浓的胡文化气息。胡食、胡服、胡乐、胡舞都来了。

农业文化的中心飘扬着游牧文化的味道,这真是意味深长的。宽阔的胸襟,海纳百川的容纳,给来自世界的文化提供了交流和舞台,各种文化都在此一试身手,尽显风流。

 自从胡骑起烟尘,毛毳腥膻满咸洛。
 女为胡妇学胡妆,伎进胡音务胡乐。

<div align="right">——元稹</div>

 明朝腊日官家出,随驾先须点内人。
 回鹘衣装回鹘马,就中偏称小腰身。

<div align="right">——花蕊夫人</div>

胡文化确实得到了认可,融入寻常生活中了。

乐曲最能表达一个王朝的审美情绪了。

唐初承袭隋代九部乐,后又增加了高昌乐,定为十部。西域音乐龟兹乐、伊州乐、高昌乐、于阗乐、疏勒乐风采尽显长安。《秦王破阵乐》是大唐盛世的强烈标志。以英姿飒爽的秦王李世民为主人公的《秦王破阵乐》,无论从内容上还是形式上都充满了昂扬的味道。《旧唐书·音乐志》说:"自破阵舞以下,皆擂大鼓,杂以龟兹之乐,声震百里,动荡山谷。"此曲以龟兹乐为基调,鼓声响彻,大唐之声就这样敲得惊天动地,响彻云天。当唐玄奘九死一生到达印度后,他都不敢相信自己的耳朵,就在灿烂的那烂陀佛寺旁边,他听见了《秦王破阵乐》的曲声,这个事情他记到了《大唐西域记》中。要知道他去的时间正是李世民执政后不久,但同时期才由李世民自己创作的这首曲子的传播速度却远远超过了玄奘的西行脚步,在高高的帕米尔的那一头,已经广而唱之了。看起来,音乐的回流同样在文化交往中有着举足轻重的意义。

李世民自己也说:"朕昔在藩,屡有征讨,世间遂有此乐,岂意今日登于雅乐。然其发扬蹈厉,虽异文容,功业由之,致有今日,所以被于乐章,示不忘于本也。"

这是在战斗中产生的音乐,太宗时时回味着扬鞭策马指挥千军的意气风发时光。马上皇帝的居安思危与他的后代玄宗的《霓裳羽衣曲》的旖旎轻柔形成了鲜明对比。

《霓裳羽衣曲》是由玄宗亲自作曲而成的。关于《霓裳羽衣曲》还有个美丽的传说。唐玄宗到一个叫三乡驿的地方游玩名胜女儿山时,恰逢夜晚,一轮明月当空,恍惚中他仿佛感到自己到了月宫。当晚回来后,梦见自己到了月宫,受到了嫦娥的歌舞招待。等他醒来后,感觉乐曲依然余音绕耳,于是,他在兴奋之下记下了这首难忘的曲子。不久,西凉节度使也是著名音乐家的杨敬述回朝时给他献了《龟兹曲》,他一吟唱,居然和自己梦中所听相差无几,惊喜之下,经过重新加工后,他把这首曲命名为《霓裳羽衣曲》。杨贵妃则把这首来自天上的曲子舞蹈得如翔云飞鹤,嫦娥拂水。

这首曲子成为盛唐之音最后的盛宴。著名的《霓裳羽衣曲》渊源自然可追溯到龟兹乐、西凉乐了,因此史书上说"变龟兹声为之"。《霓裳羽衣曲》是一首伟大的浪漫主义的大型歌舞作品,全曲共12段,分为散序、中序、曲破三部分,前六段是散序,自由散板,由一件件乐器依次加入演奏,不舞不歌,即"散序六奏未动衣"。到了中序,开始入拍,乐队齐奏,歌声悠扬,舞者依此进入歌舞。到曲破,乐曲进入热烈的高潮,繁音急节,声调铿锵,舞者也舞速如飞。结束时转慢,舞而不歌,最后乐器同时停止在最后的一个延长音上。和今天的木卡姆的三个部分"穷拉克曼""达斯坦""麦西来甫"是不是有着惊人的相似?

非物质文化遗产在民间
——艺术人类学视野下的平遥推光漆器

李旭丹/东南大学艺术学院

艺术人类学是一门跨学科的学术研究视野,一种认识人类文化和人类艺术的方法论[①]。艺术人类学强调对艺术现象的全景式、多维度、立体化扫描,注重考察艺术现象与其所处的特定社会历史语境之间的互动关系。作为登上世界舞台的国家级非物质文化遗产,平遥推光漆器这一发端于田野乡间的民间手工艺术,既承载着三晋大地的历史文化内涵,又呈现出别具一格的地域艺术特质。笔者从艺术人类学视角探析平遥推光漆器的历史缘起、艺术特征、文化品格与传承规律,对促进平遥推光漆器这一活态文化遗产的保护、传承与创新具有重要的理论与实践意义。

一、平遥推光漆器的历史缘起

中国之漆器制造源远流长。

公元前2000年,新石器时代,据考平遥古城所在的地域就种植有大量漆树。那时人们就发现,以漆树汁髹涂过的东西经久耐用,并十分美观。而漆液的另一个特性是慢慢变黑,使得漆液也常常被用来标记符号和文字。至春秋战国时,漆器就已经制作得异常华美且工艺成熟。

汉代由于统一的多民族封建帝国的建立、社会经济的迅速发展,漆器制造业可谓进入了"黄金期"。在器型工艺上出现了"夹苎""釦器",而在纹饰工艺上出现了"彩绘""金银粉绘""金银片镶嵌""戗金"等。

初唐时期,漆器工艺出现"金银平脱"等新技术,而"安禄山礼单"里更是列举出了多种新式漆器。盛唐时期出现了大型"夹苎"佛像,其大小可容纳数十人之多,最重要的一点是"推光"技术成熟,这是平遥推光漆器最早的技术缘起[②]。

北宋时期出现以"金银粉绘"的经函、"剔犀"的漆扇,以及"薄螺平脱"等新技术。南宋时期,"素髹"技术成熟。

① 方李莉. 艺术人类学研究的沿革与本土价值[J]. 广西师范大学学报(哲学社会科学版),2009(1):15-23.
② 管壮壮. 平遥推光漆器考察报告[D]. 北京:中央美术学院,2016.

元时期"雕漆"技术开始成熟。山西运城新绛县出现云雕,其多以云纹剔红为主。宋元伊始,漆器逐渐从唐的奢侈品文化过渡到民间日常生活中,漆器呈现出质朴、色泽素雅、器形优美等特点。此时期因平遥地处北方,受金、蒙外族入侵,战火繁,遂平遥漆器业发展十分缓慢。

明初雕漆业可谓登峰造极。明成祖设立专门的雕漆作坊,安徽新安漆王黄成纂写成漆器专著《髹饰录》。至明晚期,出现"戗彩"等新技术;人工漆树栽培业达到鼎盛时期;"明式家具"开始应用生漆表涂技术。而另一条重要线索是中国漆工首次前往日本学习"倭制"漆工艺。

清初出现"百宝镶嵌"工艺,"倭制"工艺和西洋油彩画开始对漆器业施加影响。明清两代正为晋商崛起之时,其频频来往于京城,深受北京文化的影响,民宅民居、建筑风格、家具摆设都无不趋于宫廷般奢华。平遥的乡绅贵族对家居宅邸的精致要求始成风气,届时漆器的生产受这股强烈需求的刺激,蔚为繁荣。另外,同样由于晋商之崛起,推光漆器开始出口到英、俄等国。明清时期,平遥推光漆器一反庄重拙朴的风格,图案偏于活泼、自然,多采用喜庆、吉祥、云龙凤纹、山水花鸟等纹样。

清末民初,全国各地开始设立高等漆艺教育课程。此时平遥从事漆器行业的分别为漆店和皮箱铺。漆店是以卖漆和加工素胎为主,一般经营没有彩画的漆器;而皮箱铺则以制作彩绘家具为主。据志书记载,明清时期直至民国,平遥漆器老字号名录有鸿锦信、合成泰、晋源亨、京元通、公仁泰、源泰昌、富诚泰等。

抗日战争时期,日本军队于1937年攻占平遥,漆器行业偃旗息鼓,许多老艺人流离失所,转谋其他出路,使平遥漆器的发展受到了沉重打击。新中国成立以后,平遥推光漆器又复苏了。1958年平遥推光漆器厂成立,漆器艺术得到恢复并日益发展。到21世纪初,漆器产业出现私营为主体的格局。

自古以来,黄河浇灌出的山西一直都是中华民族文化的发祥地之一,养育了一方炎黄子孙。古老的文化沉淀出了独特的民俗:经历了尧舜禹的新石器时代、夏商周的奴隶制时期、直到魏国和三晋时期,形成了具有显著地域特色的民俗文化。在三晋大地上,有很多具有数千年历史的民俗传统。平遥更是有着悠久的历史,据记载,平遥是尧帝最早的活动地。平遥在春秋时称平陶。作为中国汉民族地区的古县城典型代表,平遥也是现存最为完整的明清县城。如今,平遥古城仍然保存着整座城市完整的城墙、街道、庙宇、店铺等等古建筑,可称为研究中国文化、艺术方面的"活化石"。

二、平遥漆器的推光工艺与造型特征

(一)造物之术:推光工艺

平遥漆器的特殊工艺主要有手掌推光、擦色、堆鼓罩漆、描金彩绘、雕琢镶嵌。

1. 推光

推光是漆器制作的最后一道程序,从底漆到面漆每髹饰一道大漆都有不同的工艺要求。在灰胎上每上完一道漆,都要用水砂纸蘸水推擦。待推擦完毕,再用手反复推光,待其手感光滑才开始上下一道漆,此过程至少六到七遍;一般先用粗水砂推,再用细水砂推;先用棉布、丝绢推,再卷起人发推、手蘸麻油推,掌心反复推(如图1)。为了增加漆面的黑度,一般使用由上好椴木烧制成的木炭块蘸水后悉心打磨。一块漆面的好坏,全在这些功夫上。眼手高度合一方可推出珍品。

图1 推光

2. 擦色

"擦色"为平遥漆艺一大特色,源于明代,明清大为流行,后日渐式微。其工序为先在制好的漆胎上拷贝图样,再以桐油熬制的胚油绘制图形,再依照色彩图稿安排敷上白粉,接着用棉絮蘸上所需的色漆——多用银珠、石黄等入颜料调配,分层次和虚实慢慢擦出效果,待漆干后再以勾金开黑结束(如图2)。擦色的图案多为山水、人物、花鸟等。现在百姓收藏中明清年间的箱柜就有不少应用了此类工艺[①]。

图2 擦色

3. 堆鼓罩漆

所谓"堆漆"工艺是在漆器完成髹涂推光后,再用细漆灰堆叠出类似于浮雕的花纹,再施以彩绘以及贴金等工艺。此工艺曾经失传,近代在薛生金的悉心钻研下又得到恢复,他又独创出"堆鼓"工艺,使漆器图案有了立体和层次感(如图3)。现今"堆鼓罩漆"工艺已成为平遥推光漆器的代表特色,其图案的层次感和立体感是其他技艺无法比拟的。

图3 堆鼓罩漆

① 郝帅.基于山西平遥民俗元素的婚嫁漆器产品设计研究[D].北京:北京理工大学,2015.

4. 描金彩绘

描金彩绘指的是在红、黑、紫色漆面上再用金色线描髹饰，方式类似于国画工笔白描。主要又包括描金、贴金、渐金、擦色、平金开黑、三金三彩等具体工艺。三金三彩中，用赤金、黄金与银（银箔）三种金箔交替使用，即"三金"工艺（如图4），"三彩"指的是三原色。三金三彩一般与堆鼓搭配使用，极具奢华气象，这种"浓墨重彩"十分具有山西地域漆器的特色。

图 4　描金彩绘

5. 镶嵌工艺

金漆镶嵌漆器制作是选天然玉石、兽骨、贝壳等材料运用雕刻技艺将其雕琢成各种山水、人物、楼台、花卉、鸟兽等浮雕形象，再镶嵌在漆器胚胎上的一种工艺技法。镶嵌工艺历史悠久，已经存在了上千年。镶嵌技术的精华在于自然材料之美与巧夺天工雕刻的完美结合。品质上乘的漆器往往选用优质玉石、象牙、珍珠、翡翠、水晶、金线银线等名贵材料镶嵌于上。而镶嵌工艺中最讲究的则是

图 5　镶嵌工艺

雕琢工艺，其刀法之精妙、线条之流畅非常考验一个漆艺人的技术（如图5）。一个好的镶嵌工艺可以说是七分天成（材料之美）三分人工（髹饰之美）。

（二）成器之巧：独特的艺术品格

1. 平遥推光漆器的图案纹样

平遥推光漆器的图案纹样大致可分为花卉、人物、山水、传统吉祥图案、动物与定制图案等，其中以花卉、人物居多。

为何如今平遥推光漆器的图案纹样中花卉最盛，得从漆器之图案、纹样之流变谈起。古时漆器多为日用（小部分用作丧葬），其大多红黑相间。春秋时期楚国漆器大盛，其装饰华美，图案生动，并喜用龙凤、几何等纹样饰其上。而几何纹、龙凤纹、花草纹、云凤纹、云兽纹、卷云纹、龟纹等，并非源于审美趣味，而是服务于政治。拿"蟠螭纹"来说，其为汉族传统装饰纹样之一，多为青铜器上之装饰。而"螭"本为汉族传说中一种没有角的龙，形态张口、卷尾、蟠屈。其作为图案有的作二方连续排列，有的构成四方连续，不同时代形态稍有不同。众所周知，龙的形象在我国自古与天子及统治阶级有关，将其雕琢于青铜器上用以祈福、加持、祭祀。而随着时代之发展，当漆器从殿堂走入民间，政治诉求之纹样就逐渐

消退,转而变为亲和大众之吉祥、富贵等纹样图案。在推光漆器高速发展之明清时期,商贾之于漆器求的是"平安"(票号生意奔走大江南北押镖有极大风险)、"富贵""汇通天下"(如图6),故其时平遥出现大量"福""寿""一帆风顺""平平安安"等吉祥寓意之漆器。而随着漆工从绘画书法处汲取营养,花草、山水、人物等纹样也开始流行起来。

由此看来,目前的推光漆器图案纹样情况非常复杂,不仅留有春秋战国时期云纹之痕迹,同样有各个时代民俗、绘画风貌之烙印。总而言之,漆器之图案反映着当时人之诉求。花卉类最多者为牡丹(如图7),只因其"牡丹,花之富贵者也""佳名唤作百花王"之美誉。牡丹不仅有单独出现者,也有与白头鸟共居盒上,叫作"白头富贵"。另外,岁寒三友、梅兰竹菊四君子也常为首饰盒之"上宾",都取其高洁、清雅、俊逸之意。而人物类大都为历史宗教故事、仕女、幼童等题材。

图6 平遥推光漆器之"身在福中"

图7 平遥推光漆器中花卉题材的首饰盒

2. 平遥推光漆器的艺术特征

(1)器物的功能美。平遥漆器"功能美"是指功能的视觉形式的美。在古代,平遥推光漆器被广泛用作婚丧嫁娶的礼器。漆器的功能美与漆器在日常生活中使用的广泛是分不开的,其与日常生活紧密相连,包括一切的生活,为饮食提供锅、勺子、盘子、筷子、耳杯,还有时钟、卫生间用品,以及风靡平遥大街小巷的漆器首饰盒,没有一个不体现出实用功能。

(2)平遥漆器的材质美。器物的材质美就是指材料的质地和纹理的美感在人心中的感觉。制作平遥推光漆器使用的木料主要有杉木、榉木、椴木、榆木、柳木等。其中椴木为制作推光漆器的首选。椴木最大的优点是易塑性好,坚硬不变形,且纹理顺又显,非常适合雕推。中国漆几经历练、干燥后,抛光出水晶光泽,显得凝重、古朴,韵味无穷。黑漆深奥、含蓄,温暖的红漆、明亮的黄色涂料,古朴的漆器,颜色温柔、雅致。漆器干膜透明、华丽,使用了透明漆覆盖各种材料和纹理映射,可以产生晶莹剔透的味道,营造出神秘变幻的感觉。漆器材料美还包括各种成漆配件、金属箔等材料,还有制作漆器过程中使用的金属粉末、药丸、蛋壳、珍珠母等等。将不同的材料结合使用的原则,各种生产方法和映射纹理,产生各种不同的艺术效果,是不可预测的,丰富多彩的,极富艺术魅力。

三、平遥推光漆器的历史变迁与现代性语境中的重构

在漫长的历史变迁中,平遥推光漆器赖以生存的文化土壤之嬗变,使它在面对现代性的同时,自身发生了一系列的变迁与重构。正如吉登斯所指出的:"现代性在消解传统的同时又在重建传统。"也就是说,现代性摧毁了传统,然而现代性与传统的合作对现代社会的早期发展又是至关重要的①。

(一)历史变迁与社会功能之重构

平遥推光漆器产生之初主要是用于婚丧嫁娶以及日常生活起居,包括各种类型的柜类、坐具、床、桌子、梳妆盒等;器皿包括一些食盒、碗筷等,是出于实用的功能。

史若民、牛白琳《平、祁、太经济社会史料与研究》中提道,万历年间平遥风俗为"虽唐尧遗墟而婚丧尤奢"。其中"俗言杂字"部分提到了传统的婚嫁"男要俊秀女人淑贞,先换庚帖后择良辰,办置妆奁礼单开明,大德亲翁先生阁庭。回帖领谢忝眷相称,皮箱屏镜床帐绣枕。洋瓷烟斗洗脸铜盆,粉盒胰斗香木梳笼。喜甋马桶绣鞋脚盆,许多衣服首饰宝珍"②。其中提到的"皮箱"就是漆器产品。新中国成立之前,平遥古城南大街就有不少的皮箱铺。平遥漆器是平遥女儿出嫁的指定嫁妆。不同的是,有钱人家的姑娘会用工艺相对复杂、做工精致的推光漆器,而普通人家的姑娘就选择性价比较高的罩漆工艺漆器(如图8)。发展到20世纪90年代的时候,当地叫作"陪随盒子"或者是"梳头盒子",比现在的首饰盒子大一些,一

图 8 平遥陪嫁器具——首饰盒与躺柜

般就是当作一个点缀的东西而不是实用的物品。还有的用现在的小五件柜、衣柜、书柜或者是箱子。在图案上的要求一般为积极向上的,例如多子多福、花鸟、龙凤等。发展到现在,亲戚朋友也会给新人送上精美的推光漆器工艺作品作为新婚礼物。除了嫁娶的双方需要用到,丧葬及祭祀中,也用到一些推光漆器制品。

渐渐地,随着社会语境的改变,平遥推光漆器的功能发生了变化,于日常生活中使用的实用功能已逐渐退化。但它并没有退出历史舞台,而是以一种艺术的形式保留了下来。"传统并不完全是静态的,因为它必然要被从上一时代继承文化遗产的每一新生代加以再创造"③。平遥推光漆器在当下被广泛应用于亲友馈赠、旅游纪念等活动中,具有了娱乐、交际、礼尚往来的新功能。

① 方李莉. 传统与变迁:景德镇新旧民窑业田野考察[M]. 南昌:江西人民出版社,2000.
② 史若民,牛白琳. 平、祁、太经济社会史料与研究[M]. 太原:山西古籍出版社,2002:637.
③ 吉登斯. 现代性的后果[M]. 田禾,译. 南京:译林出版社,2011.

（二）现代性社会语境中娱乐性和商品性的建构

如果说，平遥推光漆器产生之初，用于婚丧嫁娶日常生活起居等实用功能比较突出，那么随着历史的变迁，尤其是在今天现代性的语境中，它的文化认同功能和娱乐功能则更加突出。尤其是伴随着商品经济的观念日益深入人心，平遥推光漆器的商品属性建构成为可能。笔者在调查中发现，平遥推光漆器的世俗性、娱乐性意味愈加明显。随着平遥当地旅游业的发展，大量的游客来到平遥，感受当地的文化内涵与风土人情。数据显示2011年以来，平遥古城平均每年接待游客数量130万人次以上[①]。旅游业的发展大力带动了当地手工艺品的消费量，平遥推光漆器以精湛的制作工艺闻名遐迩，成为炙手可热的旅游文化纪念品，成为亲朋好友之间馈赠的佳品，同时也是平遥古城的文化名片。

平遥推光漆器由过去狭小的经济消费空间，依靠当地民俗传统的消费驱动，过渡到今天现代性社会语境中，商品经济日益发展，有保障、高质量的生产模式与消费模式也随之出现，平遥推光漆器在面对市场经济的时候发生了一些变化。这其中不是坚守与否的问题，而是一种发展的必然。

四、平遥推光漆器艺术的传承

平遥推光漆器作为一门历史悠久的民间手工艺术，传承有它自身固有的一套方式和体系。在新的时代背景下，尤其是2006年以来，该技艺制造的平遥漆器经国务院批准列入第一批国家级非物质文化遗产名录。平遥推光漆器的传承出现了一些新的变化和模式，值得我们关注。

（一）师徒传承

师徒传承模式是推光漆器最传统的传承模式，由于时代不同，师徒传承的具体表现也有所差异。因此对于师徒传承的探讨分为传统社会师徒传承与新型师徒传承模式两部分。其中新型师徒传承模式中包含了集体制时期师徒传承，因为集体制时期的师徒属于新旧师徒传承的过渡时期，虽未脱离旧式的师徒传承，但是已经具有新型师徒传承的特点[②]。

传统的师徒传承与新型师徒传承相比，传承内容与方式较为单一。传承内容是一些专业的漆器髹饰技艺。传承方式以言传身教为主，大多数的情况是师父做，徒弟在旁边看或者是打下手。传承的效果也仅仅是师徒之间的专业技术交流。由表1可见，传统的师徒传承与新型师徒传承的传授者与承传者没有什么区别。实则传统的师徒传承，师傅与徒弟之间规矩较多，两者地位不平等（多表现为徒弟伺候师父生活起居），并且在传授过程中，多数师父有着"教会徒弟，饿死师父"的想法，对徒弟有所保留，不会倾囊相授。田野中，多位师傅反映了这一状况。此外，师徒间也遵守当地"赶口磨衣服"的规矩。

① 数据来源于平遥县人民政府官网。
② 武原春.平遥推光漆器的传承模式变迁[D].临汾：山西师范大学，2017.

表 1　师徒传承的特点

传授者	承传者	传承内容	传承方式	传承目的	效果	备注
推光漆器画工、漆工、木工师傅	徒弟	专业的技艺、工具的制作、技艺的传承体悟	言传身教,以"看"与"练"为主	获取经济利益,从事商品生产	师徒范围内的专业学习	无女学徒,师徒之间规矩较多

（二）工厂传承

工厂传承是集体制时期最主要的传承模式,开始于 20 世纪 50 年代。它是在集体制经济体制影响之下,手工业统一生产的产物。工厂传承主要以平遥推光漆器厂为例,它是成立于 1958 年的集体制工厂。下面按照传授者、承传者、传承内容、传承方式、传承目的与效果列表加以说明。

表 2　工厂传承的特点

传授者	承传者	传承内容	传承方式	传承目的	效果	备注
推光漆器画工、漆工、木工师傅　工厂中的技术员工　各大交流院校中的教师	徒弟　工人　厂中推荐的优秀人才	学习引入石刻、刻灰、金漆镶嵌等专业的技艺,工具的制作,专业技术	"一带一"模式、讲课、外出写生、派遣至院校接受专业培养	获取经济利益,从事商品生产	适应商品经济发展,扩大授业面与内容,工厂范围内的传播	引入新技术,扩大产品种类,适应外贸市场

从表 2 得知,这一时期的传承主体主要有三种类型:第一种传统推光漆器髹饰技艺的老师傅,他们按照"一带一"的模式教给徒弟们一些基本功;第二种是厂中的技术人员,这种技术人员中有的同时也是带徒弟的师父,每周都会给工人们上技术课程;第三种是一些院校的专业教师,这种模式是少数受传者被外派到与国家轻工业部有合作的院校,参加为期一到两年的培训,培训课程为专业程度较高的理论课程,承传者也是厂中推荐的优秀人才,仅为少数人。

传承主体的多样性带来了传承内容的多样性,包括师徒传承中的基本功,以及髹饰纹样与设计,还有一些较为专业的理论知识。集体制时期的工厂传承内容呈现出多样性,传承方式更是呈出多元化的特质。同样包括:"一带一"模式、技术课程、写生以及工艺美术专业课程,传承效果上比师徒传承面稍广一些。工厂传承的技术课程,面向相关车间的所有技术人员,这样的一种传授方式,可以促进技术人员之间的相互交流,从而共同进步。院校内部的课程传承范围更广,同时促进了漆艺的跨省交流[①]。

（三）博物馆展销与传播

平遥现存两所关于推光漆器的博物馆,它们分别为平遥漆器艺术博物馆与中国推光漆

① 武原春.平遥推光漆器的传承模式变迁[D].临汾:山西师范大学,2017.

器博物馆。这两家博物馆均位于平遥古城内,分属私人与企业所有。两个博物馆均是在当地旅游业推动之下产生。中国推光漆器博物馆虽不是直接受旅游业影响而产生,但是它是唐都漆器有限公司项目的产业园中的一部分,而唐都意在打造旅游推光漆器品牌。唐都有限公司与旅游公司均签订合作项目,每年旅游公司需要给唐都博物馆带来40万的游客量。并且中国推光漆器博物馆已经申请了"以中国推光漆器之都为体裁的古城一日文化游路线",说来道去都与旅游业脱不了干系。此外,在发展变化的过程中,博物馆都带有一定的商业目的和意义。例如永隆号平遥推光漆器艺术博物馆现已发展成为私人博物馆,虽有两间展厅,但其陈列均为该公司作品,最终目的是为了方便客户订购。唐都旗下的中国推光漆器博物馆则在一层设置了旅游品展卖区,目的也是为了销售[①]。

博物馆传承的内容面较广,包括制作推光漆器不同工种所涉及的工具、工序、工艺、原料等等,介绍的知识面广,知识较为系统。游客可以在较短的时间内较为系统地了解推光漆器制作方面的文化知识,这种方式也有助于传承发扬漆器文化,为传统漆器正名。当然这种传承方式也有它的弊端,例如,传承过程互动较少,更多的是"讲述—接受"的模式,对漆器文化知识的体验度不高。

五、结语

平遥推光漆器历经几百年的发展与变迁,在现代性语境中发生了变迁与重构。在功能上,从婚丧嫁娶中的实用功能向旅游活动等纪念收藏功能转变,进而延展到凝聚晋商文化意义层面;在传承上,平遥推光漆器拥有自己的传承体系和方式,在坚持民间师徒传承传统的同时,平遥古城推光漆器在新的时代背景下走进博物馆,博物馆展览成为一条新的传承路径,可见社会企业对非物质文化遗产传承的担当。可以说,平遥推光漆器既传统又现代:从表面上看,传统文化得以延续和彰显;从深层来看,这些重构是对传统文化的重新发明和创造,是传统文化作为现代符号进行建构过程中自身因子的更新。当然,平遥推光漆器在发展和传承中也有一些令我们担忧之处,如商品经济的过多介入对推光艺术发展的影响。但我们必须面对现实,坚持以平遥推光漆器保护为基础,以漆器推光艺术传承为核心,以其赖以生存的文化空间保存为重点,正确处理好保护、开发和利用的关系,以期平遥推光漆器在现代性语境中能够得到良性的保护和发展。

平遥推光漆器悠久而淳朴,是中国民间艺术的一朵奇葩,既有丰富的内容和独特的形式,又有深厚的文化底蕴。它犹如三晋文化的一块"三棱镜",折射出生活在黄土高坡上人们传统的民间手工艺术、民间审美形态和民间生活方式,显示着晋商传统文化的流脉,具有艺术人类学的重要意义。

① 武原春.平遥推光漆器的传承模式变迁[D].临汾:山西师范大学,2017.

非物质文化遗产的本质及再生活化
——生活世界哲学视角

梁光焰/湖南文理学院

非物质文化遗产保护并不仅仅是保护某项非物质文化遗产自身,而是文化生态链的保护,是文化环境、文化空间、文化心理和文化情境的保护。如果孤立地看待遗产,单一由政府全力操办,而不是宏观引导、综合举措,通过再造文化生态链,使之回到生活之中,由创造遗产、使用遗产、信仰遗产的人民去传承,那么一旦热情回落、注意力转移,政府的"营养液"减少或输完,那些没有消费需求、生活需要的非物质文化遗产生产项目将会是"一地鸡毛"。因此,必须由生活世界出发,深刻认识非物质文化遗产的本质,以发展、创新的眼光,在文化人类学的高度,再造非物质文化遗产与现实的生活世界的连接链,以生活化传承推动生产性传承,两者并举,实现非物质文化遗产文献式保存、原真性保护、创新性发展等综合保护生态。

一、生活世界的文化人类学内涵

"生活世界"最先是由现象学奠基人胡塞尔系统阐述的,其目的是批判欧洲自近代以来在实证主义精神主导下,运用心理学、生物学、社会科学、哲学等学科体系,将世界事实化、抽象化、理念化而遮蔽了原真世界的做法。用胡塞尔本人的话说,就是科学运用技术为生活世界量体裁衣制作一件"理念的衣服",反过来将这件理念的衣服,或者制作理念衣服的技术"当作真正的存有",而普遍地遗忘了生活世界[①]。这一现象胡塞尔称之为"欧洲科学危机""欧洲人的危机",进而要求人们"回到事情本身",重新以生活世界为基础,直面存有,探寻世界本源意义,揭示被遮蔽的生活世界的丰富样貌。

胡塞尔将科学世界与生活世界进行革命性翻转,为后来思想家观察、解剖人类生活提供了全新视野。代表性思想家有海德格尔和哈贝马斯。

海德格尔认为,存在首先是存在者的存在,是此在,人是被上帝抛入这个世界之中,在生命的时间之流里不断绽放自己、展开自我,显现本质的过程,生活世界是以人为中心的诗性世界,人诗意地栖居于大地。哈贝马斯以交往理性为核心,认为生活世界是客观世界、社

[①] 胡塞尔,倪梁康.胡塞尔选集(下)[M].上海:上海三联书店,1997:1029-1030.

世界、主观世界三个世界的和谐统一,生活世界既处于三个世界之中,又超越其之外,是三个世界的统帅者与综合者,是人类交往行为的背景:言说情境和主题来自生活世界"涉及生活世界的组成部分";交流中的理解以生活世界为前提,"生活世界既构成一个语境,又提供了资源";生活世界提供了文化自明性,使"交往参与者在解释过程中可以获得共识的解释模式"[1]。哈贝马斯所说的生活世界指文化符号所构成的"境域"。

他们指出生活世界本质是以人为核心的文化世界,却带有混沌的、先验的神秘主义气息。马克思全面生活世界理论将世界看成人的感性存在,是人以实践为中介进行创造而展开的属人世界:就人与客观自然而言,是自然的人化和人化自然;就社会而言,是人向社会生成,是人的社会化和"人文化";就发展而言,是通过不断的社会实践而推动、改进、发展的。马克思主义学说丰富了生活世界理论。生活世界理论为正确认识文化遗产提供了人文化人类学观察点。

第一,生活世界是人生存其中的文化世界。文化不等于文明,文明是对文化的反思,是主题化和科学化建构起来的技术性世界,表征人类文化发展的趋向与高度。生活世界去除了科学的、概念的结构性遮蔽,显现出在自我的统率下,意识凭借意向性,在时间之流中构造世界、呈现自身的状态,用马克思的观点来看,即是人类运用实践,通过与周围世界打交道,改造自我、改造世界,进行自我实现的过程。其结果就是文化生产和文化累积,所以赫尔德说文化是用来表明一个民族、一个时期、一个群体或全人类的"一种特殊的生活方式"[2]。就此来看,与其说文化是人创造的,不如说文化即是人在世界中的生成,文化的历史就是人的历史,文化形态就是人的形态,文化的价值就是人的价值。当然,这里涉及文化的先进性与落后性问题,已不属于生活世界,将在第二部分讨论。

第二,生活世界是意义追寻和价值实现的文化世界。胡塞尔认为,意识构造世界的过程实质上就是赋予世界以意义的过程,在此基础上作进一步发挥的是现象学社会学家许茨。他认为人与日常生活世界发生关系,是出于个体的需要和兴趣,带着主观预期而采取行动,具有主动性和建设性,并且在行动中理解别人的意图与动机,以实现合作与分享,产生了意义[3]。也就是说意义与价值的实质就是预期目的的效果判定,是解释与理解。马克思说人类生产实践的目的就是为了生活,生活是一切生产实践的意义和价值所在。人类生活中的仪式和习俗大都是意义对象化,工艺艺术则是主体价值的物化,是价值的客体化。

第三,生活世界是一个生态文化世界。生态性源于主体间性。胡塞尔认为,自"自我"通过意识构造世界,但意识之流"不是我个人综合构成的,而是对我来说陌生的、交互主体经验的意义上来经验这个世界的"[4]。简单地说,意识不是唯我的,而是你中有我,我中有你,在经验世界的时候,彼此以一个共同的统一体为目标交互实现的,这就是主体间性。主体间性是

[1] 哈贝马斯.现代性的哲学话语[M].曹卫东,等译.南京:译林出版社,2004:349.
[2] 威廉斯.关键词:文化与社会的词汇[M].刘建基,译.北京:三联书店,2016:152.
[3] 许茨.社会实在问题[M].霍桂桓,索昕,译.北京:华夏出版社,2001:295.
[4] 胡塞尔,倪梁康.胡塞尔选集(下)[M].上海:上海三联书店,1997:878.

生态性的先验保障,是人与自然、人与人的和谐,是文化自身有机体的统一。正是在这个意义上,哈贝马斯认为,符号是人类的文化共同体,是主体间彼此交流的结果。

二、非物质文化遗产的本质

生活世界理论为我们从人的生存角度观察人类文化遗产提供原真性视野,可以更加深刻地洞见事物的本质。非物质文化遗产首先是文化遗产,与我们的历史文献资料、物质文化遗存、风俗习惯、行为方式、民族性格、民族心理等在本质上是一致的,都是文化的一种积存形式,都是人生活于这个世界的结果,是生活世界的一部分,构成一个独立的生活世界。我们在认识、分析、理解人类非物质文化遗产时,要首先抽去科学性、商业化、技术性观念,排除客观化、对象化、事实化思维方式,回到人的本体上来,回到人的生存需要方面来。

非物质文化遗产是以人的行为为表现方式的人的存在,是文化累积中作为世界的基底而延续下来的,是一个自足的生活世界的遗存。因此,在认识中不能把非物质文化遗产看成孤立的,排除了情感、信仰、价值、意义的客观的东西,否则就会不自觉地割断非物质文化遗产与生活的联系。由生活世界视角来看,非物质文化遗产有以下几个特征。

第一,非物质文化遗产是一个以人为中心的自足的生活世界。生活世界是人凭借生产实践活动,由自然的人向社会人、文化人生成而构建起来的,从总体看,非物质文化遗产是人自身的遗产,是人类生存方式的遗产,是人生成历史的遗产,其中凝结着诸多人类信息,包括认知状况、情感形式、伦理观念、生活态度、意义方式、价值结构、审美观念等。我们保护非物质文化遗产,实质上是保护我们自身的生命历史,我们对非物质文化遗产的景仰、观看、参与、重构,是对自身生命样态的崇敬与激活,因而价值指向首先是情感价值、文化共同体价值、教育价值,而不是商业价值、娱乐价值和经济价值。就非物质文化遗产个体而言,每种遗产文化都是人生存于世界之中的创造,是人借助实践向自然、社会进行自我打开的一种方式,是一个独立的空间世界。

非物质文化遗产要以物质为载体,但与物质文化遗产相比有明显区别。物质文化遗产是由材料、技术构成的,以满足人的功能需要和审美需要为目的,虽然也是一个属人世界,但人仅只作为背景隐含存在。非物质文化遗产则不同,它直接是由人的身体、表演、行为、动作构成的,并且伴着信仰、情感、意识的直接出场,人及其内在的心灵世界是主体,其目的是为了满足心灵性需要,因而也被称为"活态遗产"。既然是活态遗产,其存在方式就不仅仅是时空存在,而是一种包含了生命、灵魂的精神性存在,是超越时空的情境式存在,是一个独立、自足的生活世界,是一个无法用质、量去描述的历史片段。

第二,非物质文化遗产是一个历史客观化的主观世界。非物质文化遗产作为意义与价值的实体,是一个自足的生活世界,同时作为人类历史片断,又构成生活世界的一部分,既具有人的主观创造性,又具有历史化的客观性。

非物质文化遗产反映的是某一时代、某个群体的意义方式、价值结构,是人们主观心灵

的样态,从内容上说,是非事实的,是非主题化、非科学化的。比如某种仪式、习俗,只存在某个特定的时空中,只在某一特定时空中表演或举行,展示出来是纯粹主观化的想象性内容,是表演者、行动者创造出来的一种虚无的与现世相关但又完全不同的世界,因而许多时候通过化装,运用非日常的语言、符号、视觉、音响等手段隔离现实,创造出超现实的氛围。这就是非物质文化遗产的主观性。但是,非物质文化遗产作为一种文化形式,存在于生活世界之中,以现实生活世界为基础,并且取材于现实生活世界,依靠表演者、行动者学习传承、穿越时空历史性存在着,是历史的、客观存在的。

所以,"非物质文化遗产并非一个先定的事物,而是一套由传承人创造和再创造的价值体系、意义体系和身份体系",这些价值与意义是动态的,是由传承人或表演者的文化传统、表演技能、社会环境以及某一特定文化语境中的自然环境动态决定的。由此决定了非物质文化遗产的四个特征:第一,非物质文化遗产的"遗产"性体现在人身上,而不是无生命的客观之物上;第二,非物质文化遗产是由传承人或者行动者不断地再加工、再创造的;第三,非物质文化遗产的主要价值是遗产所属群体的身份认同;第四,对非物质文化遗产的价值评价是由所属群体进行的,他们是最权威的评价者[①]。这些特点充分说明非物质文化遗产主观、客观相统一的复杂性。

第三,非物质文化遗产是一个生态的文化特质综合体。非物质文化遗产首先是一个自身独立的世界,它以具体文化生产手段为核心,组织建构起人与自然、人与自我、人与人之间的关系,这一关系体中包含着自然、时空、历史、心灵、审美、伦理等诸多因素,形成一个有机的想象世界,这个世界是生态的、和谐的。另外作为一个独立的世界,又被有机地安放在当时人们的现实生活世界之中,与现实生活世界形成有机的构成关系,扩充、丰富人们的现实生活。比如某种刺绣文化遗产,刺绣工艺和刺绣品是一种非物质或者物质文化形式,以此为核心,凝结成一个独立的"工艺社会"组织,"社会"成员有刺绣姑娘、画底图的画工、供应绣线的纺织者、生产锈针的生产者、收购贩卖的商人等,以及围绕这一工艺形式而产生的刺绣语言、交流方式、人与人的关系、审美图式、技术工艺、经济伦理、道德伦理等等,本身是一个自足、丰富、生态的"世界",这个"世界"植根于现实世界之中,又与其他"世界"一起构成人的生活世界。

文化这一特点被美国文化人类学家威斯勒称为"特质综合体"。他举例说,比如野生稻谷这一文化特质,除了与之相关的耕种收割过程之外,"还有所有权、劳动责任、规则、遵守时令的方法以及许多特殊的宗教仪式、禁律和忌讳",是一个"有着许多过程的综合体,所有环节都与将要获得的结果存在着功能性的联系。通常给这样一系列的活动起的名称叫作特质综合体"[②]。并且他还分析了综合体的"粘合",即一个综合体与另外一个综合体的重合叠加,共同构成文化区域。因而我们可以说,非物质文化遗产是一个生态的特质综合体,它又与其

① SU JUNJIE. Conceptualising the subjective authenticity of intangible cultural heritage[J]. International Journal of Heritage Studies,2018(21):1-19.
② 威斯勒. 人与文化[M]. 钱岗南,傅志强,译. 北京:商务印书馆,2004:49.

他特质综合体生态地、有机地构成整个生活世界。

三、非物质文化遗产再生活化手段

非物质文化遗产本质的揭示,为生活化传承提供理论基础和理论根据。非物质文化之所以变成"遗产",原因在于文化特质综合体内部出现生态危机,或者特质综合体自身世界与外在生活世界出现断裂。对非物质文化遗产的传承保护,要以人的生活方式为中心,以经验的、主观的、存在意义的生活世界为前提,通过再造生态链,使之回到生活之中,实现再生活化。

就生产实践来看,联合国《保护非物质文化遗产公约》所列举的五类非物质文化遗产,粗略看就是人类运用身体进行文化生产的诸种方式,即口头生产(口头传统和表现形式)、手工生产(传统手工艺)、身体生产(表演艺术)、认识生产(有关自然界和宇宙的知识和实践)、群体组织需要(社会实践、仪式、节庆活动)五类。表明了人类运用身体各个部位与自然界打交道,生产出满足自己物质生存和精神需要两类文化产品。具体到生活世界,包括满足生存需要的实用器具生产,满足身心调节的休闲文化生产,满足审美需要的文化生产和满足理性求知需要的科学想象文化生产。据此,我们可以根据不同遗产,在生活实用、生活休闲、审美需要、教育认识、民众主体几方面进行生活链的再造。

第一,再造生活功用链。五类非物质文化遗产中,传统手工艺直接关联到人类物质生活,比如剪纸、刺绣、花灯、编织、印染、砖木石雕、糖人、木偶等,生产的是满足人的生产、生活需要的实用产品,但是现代生活境域里,这类产品有的被工业化所替代,有些不再是生活所需,手工工艺失去了生活依托,被生活世界所抛弃,退守在狭窄的文玩、文创市场,在古镇和旅游景区艰难求生,创新力低下,产品雷同,遭人诟病。在这种情况下,"生产性传承"显得十分尴尬,因为生产是建立在需求的基础上,没有需求,生产何以延续?

这就需要为非物质文化遗产再造生活功用链,让传统手工艺成为生产的工艺、生产的艺术。再造生活功用链首先要培育市场。市场由谁来培育,当然还是传统手工艺自身,这就涉及传统手工艺的现代化问题。可能因为非物质文化产品保护的"原真性"问题,大家避谈传统工艺现代化问题。事实上,传统手工艺现代化并不是用现代的工业制造的方式取而代之——那样将会根本背离"传统工艺"自身的世界,工艺自身所蕴含的工匠精神、生命意味、灵光等将不复存在——而是理念现代化问题,即传统工艺要站在现代生活世界之中,凝视现代生活需要,以介入精神,作为辅助性、独特性、再生产性,与现代工艺一起创造产品,刺激需求,培育需要,反过来带动生产。比如木雕工艺台灯,灯座和灯柱材质、纹饰等运用木雕工艺生产,台灯其他部件由机械工业制造,两种生产工艺互为补充,两种特质综合体"粘合"创造新的生活世界。再如竹编灯罩、竹编工艺手提包、剪纸装饰画等,均打破了传统工艺对应某一传统产品的思维方式,由原来应用工艺制造产品颠倒为创意产品寻找传统工艺。这一转换激活了工艺特质综合体与现代生活世界的连接链,实现了以生活需要培育工艺市场的生

产性传承理念。

第二,再造生活休闲链。休闲生活世界不同于工作世界,它以超越现实的方式,使人短暂地走出工作世界,以放松身体,调节身心求得身心和谐。中国休闲文化源远流长,许多非物质文化遗产直接、间接服务于人的休闲需要,非物质文化遗产中,口头和身体生产的文化,以及仪式、习俗等,虽然其中包含着群体认同、文化教养、道德强化、宗教信仰等内容,但都是以狂欢、化装形式保存传承下来的,以群体休闲形式存在。因而,在非物质文化遗产保护中,要注意民众休闲的需要,一些庙会、祭典活动,民族习俗、传统体育、仪式表演等的传承保护,主导者不要仅仅关注遗产自身是什么,而要关注遗产的传承形式,充分挖掘该遗产能够世代相传的基因链,正视遗产自身的娱乐本质和狂欢效果,把握遗产的神圣性、娱乐化、狂欢化的关系,恰当得体地引导民众参与其中。

陈勤建说,文化本来就是让人的生活更美好,非物质文化遗产传承保护当然要以民众需求为目的,把握和引导民众日常生活审美化需要,"民众日常生活中有没有这样的审美情趣和爱好,在某种意义上左右了一些非物质文化遗产的生命力。与其说是保护某一种非遗的技艺,倒不如说,要首先保护好对它特有的审美情感和意愿"[①]。陈勤建这里所说的审美情趣,当然是指生活情趣,与我们常说的艺术审美不同,它存在于休闲娱乐之中,表现在生活品位方面,非物质文化遗产就是要在生活中满足审美情趣的需要,并要引导审美情趣的提升。

一些城市正在建设遗产园,将地方各类非物质文化遗产聚合起来,不仅接续了城市地方文化血脉,凸显出个性特色,也有利于非物质文化遗产的保护。非物质文化遗产作为一个信念库、一个生活场,构成一个独特的境域,形成特殊的生活世界,可以成为人们休闲娱乐场所,是一个传承认知环境,同时也起到提升民众的生活审美情趣的作用。需要注意的是,遗产公园要首先以民众的休闲娱乐为主题,将之视为一个遗产文化市场消费的培育场所,而不能完全以商业模式做成旅游开发项目,这里涉及长期利益与眼前利益的问题。

第三,再造审美消费链。休闲虽然与审美相关,但两者的侧重不同。休闲主要在一定文化主题所构成的空间中进行,审美不强调空间性(参观艺术馆可以看成休闲与审美的结合)。再造审美消费链就是对非物质文化遗产所创造的文化内容、审美形式进行符号化应用,以满足人们日常生活审美需要。

联合国《非物质文化遗产保护公约》明确指出,保护是指"确保非物质文化遗产生命力的各种措施,包括这种遗产各个方面的确认、立档、研究、保存、保护、宣传、弘扬、传承(特别是通过正规和非正规教育)和振兴"。这里包含两层意思:一是说非物质文化遗产保护是运用综合手段,立体交叉进行的;另外一层意思是说,非物质文化遗产的宣传、弘扬也是一种保护方式。笔者认为,宣传、弘扬除了媒体直接传播、学校教育外,通过对其形式的审美化应用,满足人们的审美化需求,以此进入人们的生活世界,是一种更深刻的宣传与弘扬方式。另外,就非物质文化遗产保护目的看,审美化应用也有其合理之处。非物质文化遗产的价值在

[①] 陈勤建.孕育现代化和活态遗产和谐共荣的生活世界:以上海为例的城市时代非物质文化遗产保护与传播的思考[J].文化遗产,2010(4):1-7,157.

于人类自身生命的价值,是人们对自我生存情感的尊敬与崇拜,保护目的是保护文化多样性,促进文化多样化发展。确切地说,非物质文化遗产保护的目的在于促进新文化的产生。

审美化应用包括艺术作品应用和实用品应用。艺术作品应用是指非物质文化遗产世界(不是某种遗产形式)作为艺术创作资源,表现人类在文化生产中的悲壮与喜悦,将某项非物质文化世界中的元素、故事通过演绎抽象为文化符号,进入电视、小说、戏剧、诗歌等文艺作品之中。这种非物质文化遗产保护方式当前并没有引起重视,事实上西方国家已走在前列,特别是近几年,西方电影对中国文化遗产符号的借鉴与表现,比如《功夫熊猫》对中国文化的领悟,《木乃伊3之龙帝之墓》中国古代帝王陵墓、秦陵兵马俑以及其他电影中的兵马战车符号穿插及工艺表现,虽然是物质文化符号,但在表现方式上极具启发性。再如国内影视艺术,如陈凯歌《霸王别姬》对京剧艺人学戏、演戏的生活表现,《舌尖上的中国》对中国各类美食工艺的展示,都是极好的例证。

实用品应用就是将非物质文化遗产元素作为装饰符号,进行实用产品生产。有些非物质文化遗产原有的市场完全消失,生活需求链被其他产品所取代,虽然该文化特质综合体内部的生态空间还比较完整,但与外生活世界的断裂致使保护传承困难重重,在做好立档、保存、研究工作的同时,相关的文化符号生活化装饰应用是文化创造的丰富资源。比如木版年画这一非物质文化遗产包括两个层面,一是木版年画生产工艺,另一层是木版年画艺术形式,除了其生产工艺传承保护外,年画艺术形式可以用来设计制作成实用生活品的装饰图案,美化生活,增强文化个性,实现文化创意的多元化,普及推广木版年画文化遗产。同样的还有刺绣、剪纸、漆画、皮影以及地方特色文化形象系统等。

第四,再造教育认知链。这部分学术讨论较多,但也存在偏见,仍有人仅将非物质文化遗产教育理解为传承人培养问题,没有提升到公民对非物质文化遗产认知层面。将非物质文化遗产作为教育资源,主要目的在于两个方面:一是普及,让人人懂得什么要保护,如何保护,"造成强大的社会舆论",使非物质文化遗产保护代代相继;二是提高,加强科学训练,提升理论研究,形成系统的、符合本国国情的非物质文化遗产研究理论[①]。以教育提升认知,以认知加强非物质文化遗产保护意识、研究意识、创新意识、生产意识、消费意识。

进一步说,非物质文化遗产的教育认知,可以促进文化创新,真正实现民族文化多元发展、特色发展、生态健康发展目标,这是非物质文化遗产的终极目的。就整个人类历史而言,文化的遗失、传承、再生是发展常态,关键问题是人们对遗产进行认识与反思,这是民族文化能否由"自流"状态转变为"自觉"发展的关键因素。就大的方面来说,孔子应该是中国非物质文化遗产教育第一人,他面对春秋战国时代礼崩乐坏,以及周代各类文明礼仪的失落状况,说"殷因于夏礼,所损益可知也;周因于殷礼,所损益可知也。其或继周者,虽百世,可知也",于是自办私学,解释、教授学生传承弘扬先代文化遗产,实现文化振兴。这难道不是对周代文化遗产最好的传承? 根本没有必要溯源孔子之礼与周代之礼的差异,更没必要再去

① 贺学君.非物质文化遗产"保护"的本质与原则[J].民间文化论坛,2005(6):71-75.

讨论周代礼的"原真性"问题。

第五，激活主体利益链。非物质文化遗产的主体是民间，政府在非物质文化遗产保护中是倡导者和引导者角色，而不是手握经济大权的利益分配者。一些地方政府申报非物质文化遗产的初衷就是为了开发旅游项目，在政策设计时又将商业利益作为重要评估指标，致使传承人沦为文化的打工者，虽然有民间组织参与其中，但不乏依傍权力要"营养液"的投机心态，这些行为背离传承保护的初衷，损害非物质文化遗产"文化性"。

柳宗悦在批评有些民间工艺品的粗陋时说，"器物之美出现了问题，是因为社会出现了问题。劳动不再是由协会团体来组织实施，而是转换成为劳资制度；经营者不再是作者自身，而是不参加劳动的富人；利润所惠及者不再是作者那样的民众，而是被集中到少数掌握经济特权的个人手中"①。虽然有些地方政府已采取积极措施，比如政府在非遗园，免费提供房屋、免除税收、激励传承人的积极性等，但没有注意到政策的延续性和生态性，在一些民俗活动、仪式保护中，忽略普通民众的参与度，出现小众化、商业化、舞台化、碎片化，消解了民俗事象的神圣性、时间性，背离了民俗仪式的根本。克服这些问题，需要地方政府尊重非物质文化遗产本质，在制度上理顺各项关系，让民众主导民俗。

四、结语

非物质文化遗产再生活化，是就文化现代化、文化多元化发展的角度立论的，它属于非物质文化遗产保护已基本完成了申报、确证、文献记录、保存等任务之后，非物质文化遗产的弘扬与发展问题，我们可以称之为"后保存"时期。"后保存"时期并不意味着前一阶段已经结束，只要生活继续，非物质文化遗产的保存、保护和研究永远不会结束，"后保存"时期是就非物质文化遗产保存、保护的终极目标，即以传统文化"基因"促进文化创新，实现文化多元发展目标而言的，只是本文暂时"悬置"了"原真性"保护问题，并不代表罔顾事实，取消非物质文化遗产的质的规定性，而是在保护、弘扬、发展多重交汇的视域里讨论非物质文化遗产的问题。

在这方面，国内已有学者做出开拓性研究。比如方李莉提出"遗产资源论"，认为文化遗产是文化发展和经济发展的资源，她说"这个世界正在产生变化，非物质文化遗产不会消失，但前提是它要被融入当代的生活中，成为活的文化，成为当代社会的政治文化经济的一部分"，这就需要让"遗产"成为建造未来文化的种子和基因②。刘魁立提出"认知论"，认为认知也是非物质文化遗产的保护方式，他说，"当我们谈到非物质文化遗产的时候，仿佛把它看成是一种在时间和空间上都凝固不变的某种对象，而且，说到保护，在一些人的心目中往往希望它保持现状"，这种认识的出发点是好的，但是非物质文化遗产"是一定群体共同创造、共同享用的生活方式，同时这种生活方式又是在历史的长河中延续、继承、发展和变化的"，它

① 柳宗悦.工艺之道[M].徐艺乙,译.桂林：广西师范大学出版社,2011：91.
② 方李莉.有关"从遗产到资源"观点的提出[J].艺术探索,2016(4)：59-67.

"既是昨天的实录,今天的现实,同时也是明天的预示",因此,我们要提高认识,以文化发展的眼光对待非物质文化遗产,"人们对那些已经进入历史的文化遗产的认知,在一定意义上说也是一种保护,也会给我们创造未来、建设未来提供有益的启迪"①。认识的目的在于推进文化发展。

再回到生活世界方面来。生活世界是多层次的,文化同样也是多层次的。冯友兰把人生分为自然境界、功利境界、道德境界、天地境界四种,从整个社会来看,四种境界共时性存在。文化是人的文化,我们完全可以借用四境界说,描述非物质文化遗产的功用形态:自然境界价值,是指社会实践的价值,是人与自然的关系,以生态存在为基础,这是文化之基;功利境界是人与自然的创造关系,以人的生存为基础,这是文化之用;道德境界价值是人与人、人与社会关系的调节,以和谐秩序为目标,这是文化之本;天地境界是人的超越价值,是人的精神和信仰的神性存在,以终极关怀为目标,这是文化之境。据此,我们可以说非物质文化遗产基于自然,起于功用,本于道德,通往天地;与此相应,非物质文化遗产的保护当然是生态保护,生活传承,教育认知,创新发展。

① 刘魁立.从人的本质看非物质文化遗产[J].江西社会科学,2005(1):95-101.

"非遗"背景下的傣族孔雀舞个案研究
——以德宏傣族景颇族自治州瑞丽傣族孔雀舞为例

石裕祖　石剑峰/云南艺术学院

傣族是云南的一个特有民族,主要聚居于德宏傣族景颇族自治州、西双版纳傣族自治州、普洱市、临沧市以及红河哈尼族彝族自治州、玉溪市等多个州市。据2010年全国人口普查统计,云南省的傣族总人口有122.2万人。傣族源于古代的"百越"族群,自称"傣""傣娜""傣雅""傣绷"和"傣浩""傣叻蒙",是一个跨中国、缅甸、泰国、越南和老挝五个国家而居的民族。傣族与古代百濮及百越中的滇越有关,与缅甸的掸族、老挝的主体民族佬族和泰国的主体民族泰族,印度阿萨姆阿豪姆人有历史和文化族源,语言和习俗也与上述民族接近。傣族在泰国与老挝称傣泐族。

中国的傣族有着悠久的文化历史,早在秦汉时期傣族先民就开始在德宏傣族景颇族自治州、西双版纳傣族自治州、普洱市、临沧市和红河哈尼族彝族自治州、玉溪市一带生活劳作、休养生息。在公元前1世纪的汉文史籍《后汉书·西南夷传》中载:"永宁元年,掸国王雍由调复遣使者阙贺,献乐及幻人……"说明傣族先民的掸人早在东汉时就有了技艺高超的杂技表演人才。先秦时称为"百越";汉晋时叫"滇越""掸""擅""僚"和"鸠僚";唐代文献中将他们的先民称为"金齿""银齿""黑齿""白衣";宋元时期称为"金齿""白衣"和"百夷"[①];明朝多称"百夷",并曾编印了由奉旨赴滇的两位朝廷官员分别撰写的两部纪实性的《百夷传》;到了清代和民国,基本都以"摆夷"或"摆依"为其官方和民间统一的名称[②]。新中国建立后,根据广大傣族人民的意愿,经国家批准正式统称"傣族"。

傣族聚居的地理分布主要是低纬度、低海拔的临水区域,这些地区气候温湿,雨量充沛,水利灌溉便利,其先民古代越人创造了历史悠久的水田稻作文化,至今还保持古越人的文化特征。这当是长期适应环境和生态的结果。傣族信奉原始宗教和南传佛教,有本民族的语言和文字,属汉藏语系壮侗语族壮傣语支。傣族早期信奉原始宗教多神教,明代中叶以来随着佛教的传入,普遍信仰南传上座部佛教,通常在较大的傣寨里都建有奘房(寺庙),并逐渐在多数傣族地区普遍形成"寺塔遍村落"的景观。

在傣族的很多民俗祭祀和传统节庆里举行的舞蹈活动,多与宗教信仰和民俗有关。傣

① 尤中.云南民族史[M].昆明:云南大学出版社,2004:29,121,183,315.
② 李未醉.简论古代中缅音乐文化交流[J].交响(西安音乐学院学报),2003.

族的主要节日有傣族新年（又称"泼水节"）、关门节、开门节、男人节、女人节（"巫师节"）、巡田坝节、"扁米节"（老人节）、棉花节（"卡缅节"）、堆沙塔节（傣语"广母赛"），还有春节、端午节、中元节、中秋节等十七种之多①。傣族的这些传统民俗节日和民间歌舞艺术形式，都反映着其独特的民族文化心理。

德宏傣族景颇族自治州位于祖国西南边陲、中缅边境，是著名的孔雀之乡。瑞丽市东连芒市，北接陇川，西北、西南、东南三面与缅甸山水相连，村寨相望。傣族孔雀舞作为人们喜闻乐见的传统表演性民间舞蹈，主要分布在瑞丽江沿岸的姐相乡和弄岛、勐卯镇。该地区的傣族大体上分傣勒、傣卯和傣德三个语支②。1992年6月26日，经国务院批准，撤销瑞丽县，设立瑞丽市（县级），瑞丽市总面积1020平方公里，总人口17万多人，下辖3乡3镇2区2个农场。瑞丽傣族的泼水节、中缅胞波狂欢节、瑞丽国际珠宝文化节、中缅边境交易会等节会已成为瑞丽市传承民族文化、增进民族团结、促进中缅友谊、推动旅游经济发展、促进边疆和谐稳定的重要文化交流平台③。由于毛相、旺腊、约相广拉、喊思、尚卯相等一代又一代数以百计傣族民间艺术家的不懈努力创造，瑞丽傣族孔雀舞已成为国内外公认的瑞丽傣族传统民间文化艺术的重要标志，瑞丽市也获得了"东方珠宝城"和"孔雀舞之乡"的双冠美誉。透过这些优秀民间传统歌舞艺术形式，不仅可以看到傣民族的民族性格，还可以认识傣族深层的文化信仰、审美价值和强烈的民族意识。

一、傣族孔雀舞文化历史概况

孔雀崇拜最初当是古代世界性的巨鸟崇拜在云南地区的一种体现。孔雀舞原本是一种曾经在部分少数民族中有流传的拟禽仿生传统民族舞蹈。如在藏族、纳西族、布朗族、苗族等民族中都曾有孔雀舞流传。在傣族人民心目中，一直把孔雀视为象征美丽善良、聪明睿智、吉祥幸福和不畏强暴的"神鸟""圣鸟"，所以在种类繁多的传统民间傣族舞蹈中，孔雀舞成为傣族人民最喜爱、最熟悉，也是变化、发展和影响最大的一种标志性民间传统舞蹈。

孔雀舞傣语叫"嘎罗咏""烦罗咏"或"嘎楠罗"。孔雀舞在傣族民间传统舞蹈艺术中，由于其象征着美好吉祥、正义善良、和谐美满和聪明睿智等传统美德，是傣家人追求吉祥、幸福、美好生活的表达。该舞种的普及流行范围和传播面极广，艺术样式各异，风格流派众多和群众参与面广等社会文化因素的合力助推，则将孔雀舞发扬到极致，以至孔雀舞成了中国傣民族的一种象征性文化艺术符号。

据了解，孔雀舞除了在云南的德宏傣族景颇族自治州、西双版纳傣族自治州、普洱市、临

① 国家社科基金"西南跨境少数民族传统节日民间仪式的文化传承与创新研究"《西南少数民族主要传统节日一览表》。
② 德宏傣族景颇族自治州人民政府——州情概况[EB/OL]. http://www.dh.gov.cn/Web/_M66_170410021157AB//c0b01a901a1278_1.htm.
③ 德宏傣族景颇族自治州人民政府——州情概况[EB/OL]. http://www.dh.gov.cn/Web/_M66_170410021157AB//c0b01a901a1278_1.htm.

沧市等傣族聚居区普遍流行外,还在缅甸、泰国、老挝、越南等与傣泰同源关系的民族中,至今仍然以不同的艺术样式在民间和宫廷中广为流行。

关于傣族孔雀舞的起源,有诸多说法,尚无定论。目前主要有相关历史文献、神话传说、劳动模仿和部分学者推论等几种起源说并存。

(一)相关历史记载

1."掸国献乐"说

公元前1世纪的汉文史籍《后汉书·南蛮西南夷列传》中载:"永宁元年,掸国王雍由调复遣使者诣阙朝贺,献乐及幻人,能变化吐火,自支解,易牛马头,又喜跳丸,数乃至千……"①说明傣族先民的掸人早在东汉时就有了技艺高超的杂技表演人才。永宁二年元旦,由于掸国艺人的演出引起安帝和群臣的极大兴趣,谏议大夫陈禅以"放郑声"的观点,提出"帝王之庭,不宜设夷狄之技"。而反对他的尚书陈忠则认为"今掸国越流沙,逾悬度,万里贡献,非郑卫之声,佞人之比"②。这次争论,以陈忠为代表的一方充分肯定了掸国献乐的意义,有利于东汉朝廷与傣泰先民歌舞艺术交流的深入发展。

2."骠国乐"说

《新唐书·礼乐志·骠国传》记载,唐贞元"十七年(801年),骠国王雍羌遣弟悉利移、城主舒难陀,献其国乐,至成都,韦皋复谱次其声,又图其舞容、乐器以献。……凡曲名十有二:一曰《佛印》,骠云《没驮弥》,国人及天竺歌以事王也;二曰《赞娑罗花》,骠云《陇莽第》,国人以花为衣服,能净其身也;三曰《白鸽》,骠云《答都》,美其飞止遂情也;四曰《白鹤游》,骠云《苏谩底哩》,谓翔则摩空,行则徐步也;五曰《斗羊胜》,骠云《来乃》,昔有人见二羊斗海岸,强者则见,弱者入山,时人谓之'来乃',来乃者,胜势也;六曰《龙首独琴》,骠云《弥思弥》,此一弦而五音备,象王一德以畜万邦也;七曰《禅定》,骠云《掣览诗》,谓离俗寂静也,七曲唱舞,皆律应黄钟商;八曰《甘蔗王》,骠云《遇思略》,谓佛教民如蔗之甘,皆悦其味也;九曰《孔雀王》,骠云《桃台》,谓毛采光华也;十曰《野鹅》,骠谓飞止必双,徒侣毕会也;十一曰《宴乐》,骠云《咙聪网摩》,谓时康宴会嘉也;十二曰《涤烦》,亦曰《笙舞》,骠云《扈那》,谓时涤烦悯,以此适情也"③。"其乐五译而至,德宗授舒难陀太仆卿,遣还。开州刺史唐次,述骠国献乐颂以献"④。"骠国乐"的前7首是有唱有舞的作品,后5首是器乐作品,都是佛教内容的乐曲⑤,"乐曲皆演释氏经论之词意"⑥。据记载,各个乐曲的舞者有2到10人不等,均成双成对,舞者"其舞容随曲"⑦,以此看来,舞者的舞姿、表情和音乐显得非常协调一致,表演水平很高。

① 范晔.后汉书·南蛮西南夷列传第七十六[M].北京:中华书局,1982.
② 范晔.后汉书·南蛮西南夷列传第七十六[M].北京:中华书局,1982.
③ 欧阳修,宋祁.新唐书·礼乐志·骠国传[M].北京:中华书局,1986.
④ 刘昫,等.旧唐书·骠国传[M].北京:中华书局,1986.
⑤ 杨民康.唐代进入长安的缅甸佛教乐舞《骠国乐》:乐文篇[J].交响(西安音乐学院学报),2009,28(3):5-11.
⑥ 刘昫,等.旧唐书·骠国传[M].北京:中华书局,1986.
⑦ 欧阳修,宋祁.新唐书·南蛮下[M].北京:中华书局,1986.

根据以上记载可知,"骠国乐"是一个乐器较多、队伍庞大的演奏乐队。802 年"骠国乐"到达长安,在长安宫廷中演出,献上的音乐和舞蹈,受到热烈欢迎。大诗人白居易为此撰写了一首著名的《骠国乐》诗①。诗句中描绘的女乐伎装束和舞姿也颇有特点,发髻高耸,文身踊动,珠翠璎珞,旋转闪烁,腰肢好像龙蛇宛转,花串随之在颤动,好一幅极有地域民族特色的歌舞场景。除白居易外,诗人元稹作《和李校书新题乐府十二首·骠国乐》、胡直钧作《太常观阅骠国新乐》也都为骠国乐留下了动人的篇章②。"开州刺史唐次述《骠国献乐颂》以献"③这些都反映了傣泰先民歌舞在唐代宫廷和民间的广泛影响。

骠国献乐中所用的十二种曲中虽有"九曰《孔雀王》,骠云《桃台》,谓毛采光华也"之语,然尚难以此推定是否与后世的孔雀舞有直接的联系。骠国乐受到唐朝皇帝的高度重视,有助于中缅关系的发展④。白居易诗《骠国乐》说:"德宗立仗御紫庭,䪗㧑不塞为尔听。"是说骠国乐舞受到德宗的重视,轰动了长安城。"德宗授舒难陀太仆卿,遣还"⑤,德宗还写信给骠王,称道两国的友好关系⑥。此后,骠国又多次遣使来唐,双方关系友好发展。

3.《南诏野史》说

成书于明代的《南诏野史》中首次出现关于孔雀舞的记载:"婚娶长幼跳蹈,吹芦笙为孔雀舞……"⑦此外,从清代至民国的部分地方文献中,还分别记载了云南民间孔雀舞的文字。如清康熙三十九年(1700 年)《顺宁府志·风俗》载:"蒲蛮……四时庆吊,大小男女皆聚,吹芦笛,作孔雀舞,踏歌顿足之声震地,尽欢而罢。"⑧清雍正三年(1725 年)《顺宁府志·风俗》载:"蒲蛮……婚娶无礼文,唯长幼跳踏,吹芦笙,为孔雀舞,男以是迎,女以是送……"清乾隆(1736—1796 年)胡蔚(订正)《南诏野史·蒲人》载:"……婚娶,长幼跳蹈,吹芦笙为孔雀舞,婿家立标竿,上悬彩绣荷包,中贮五谷银钱等物,两家男女大小争缘取之,似得者为胜。"于民国十二年(1923 年)成书的《邱北县志·种子》条称:"苗人……有喜事则吹葫芦篓,作孔雀舞。"⑨以上这些记载是至今我们所见到的前人以文字形式记录的"孔雀舞"的珍稀历史状貌。尽管这些记载未能明示该舞种的民族所属,但却向后人揭示出孔雀舞从明朝崇祯六年至民国十二年的 290 年间,已在云南多个民族中广泛流传。亦佐证了孔雀舞流传至今至少已有 385 年之久的历史事实。

① 杨民康.唐代进入长安的缅甸佛教乐舞《骠国乐》:乐文篇[J].交响(西安音乐学院学报),2009,28(3):5-11.
② 石裕祖,余春凤,石剑锋.培育跨境民族经典节日示范品牌　构筑西部少数民族精神家园:金平县者米拉祜族乡傣族"男人节"调研报告[C]//石裕祖,等.北京舞蹈学院建校 60 周年暨中国艺术人类学国际学术研讨会,2014.
③ 刘昫,等.旧唐书·骠国传[M].北京:中华书局,1986.
④ 石裕祖,余春凤,石剑锋.培育跨境民族经典节日示范品牌　构筑西部少数民族精神家园:金平县者米拉祜族乡傣族"男人节"调研报告[C]//石裕祖,等.北京舞蹈学院建校 60 周年暨中国艺术人类学国际学术研讨会,2014.
⑤ 欧阳修,宋祁.新唐书·南蛮下[M].北京:中华书局,1986.
⑥ 朱绍侯,等.中国古代史(上)[M].福州:福建人民出版社,2001.
⑦ 《南诏野史》旧本题曰《昆明倪辂集》,成都杨慎标目,滇中阮元声删润。前无序目,后有崇祯六年姜午生跋云:新都杨用修先生游其地,乃原其世系,著为载记。滇中阮元声霞屿简及斯记,惜其佚脱,欲更雠之付剞劂,而不资牵作。
⑧ 元泰定四年(1327 年)置顺宁府,治今云南省凤庆县。辖境相当于今云南省凤庆、昌宁、云县等地。明洪武十五年(1382 年)降为州。十七年复升为府。1913 年废。
⑨ 云南新文石印馆民国十五年(1926 年)出版,版本为石印本。

4. 铜鼓羽人纹饰图像说

在傣族的孔雀舞中,有一种身披孔雀架子的孔雀舞,穿上这副"人面雀身"的道具,容易使人联想到铜鼓的"鸟冠羽人"。傣族是百越族群中的一员,而古越人十分尚鸟,并将其作为原始宗教的图腾崇拜。在云南出土的铜鼓上,有一圈展翅的鸟,并铸有许多"羽人舞""鸟冠羽人"的神秘图像。有学人据此推论"羽人舞"和"鸟冠羽人"可能是傣族先民孔雀舞的雏形。

5. "迦楼罗""迦楼梨"说

在清代云南的一些缅寺壁画和雕刻中,遗存有不少栩栩如生的人面鸟身的孔雀舞形象。尤其是"金水漏印"中的诸多"人面雀身"的孔雀舞姿图像,它们与头戴尖塔盔和假面具、身着孔雀服的孔雀舞造型十分相似。这种人面鸟身的孔雀舞形象,被尊称为"迦楼罗""迦楼梨"(Garuda),又叫"伽兰罗""揭路荼"。据傣族佛经《维仙达腊》称,迦楼罗、迦楼梨是一对能歌善舞的神鸟,它们夫妻相亲相爱,把快乐和幸福带给了人们,被奉为傣族的"舞神"和"乐神"。为了铭记这对神鸟的功德,后人便将这对传说中鸟面人身的迦楼罗、迦楼梨奉为神灵,供奉到寺庙中显要的位置。此后,每当傣族重大节庆活动,人们就装扮成半人半鸟的形象,头顶金色宝塔,两臂呈羽翼状,翩翩起舞,于是构成民间舞蹈舞姿的典型造型,展现出浓郁的傣族特色。由于迦楼罗崇拜随着佛教的传播,在东亚、东南亚和南亚的泰国、老挝、柬埔寨一带地区都有很大的影响,这些地区信奉佛教的一些民间也把迦楼罗当作力量的象征崇拜。

清代宫廷宴乐现存史料中,描绘了蒲甘王朝废除异教立上座部佛教为国教,广建佛塔寺庙,而每建一塔一寺必用歌舞娱佛[①];以及莽应龙在位期间(1551—1581),提倡佛教,从暹罗引进音乐舞蹈和雕刻,丰富了傣泰民族的歌舞文化[②],为傣泰民族乐舞进入清代九部宴乐之中的《四夷乐》[③]奠定了基础。

(二)民间神话传说

1. 孔雀舞原是傣族信奉佛教群众礼拜释迦牟尼的宫廷舞说

据约相广拉介绍,孔雀舞历史悠久,民间传说与释迦牟尼有着密切的关系。信奉佛教的傣族群众认为释迦牟尼代表着快乐与平安,所以傣族人在请(即购买)佛像时都要戴孔雀帽。据说,新中国成立前由于孔雀舞被认为是宫廷舞,只能在重大节庆时跳,不允许百姓学习和跳孔雀舞。所以普通民众要表演孔雀舞时,只能以庆祝丰收舞的名称来代替孔雀舞。

2. 佛经故事《孔雀王》记载

孔雀是神鸟、圣鸟,它喝过的井水与河水,它都念过咒语,人们喝了或沐浴"孔雀水"后,就能有病治病,无病增寿。人们还发现,孔雀沐浴时,总要抖落羽毛上的水珠,水珠落在动物身上,就健美长寿,六畜兴旺;落在地上,明年就五谷丰登。从此,人们供奉孔雀比供奉祖宗

① 欧阳修,宋祁. 新唐书·南蛮下[M]. 北京:中华书局,1986.
② 王民同. 东南亚史纲[M]. 昆明:云南大学出版社,1994.
③ 赵尔巽. 清史稿·乐志八[M]. 北京:中华书局,1997.

还虔诚。在部分傣族老人心中,孔雀即是佛的化身①。

3. "佛与孔雀舞"的傣族民间传说

有一个民间传说讲述了孔雀舞进入佛教圈子的经过。孔雀在佛经中被视为吉祥鸟,佛在550次修炼轮回的经历中,曾轮回为孔雀身。很久以前佛到人间游历。有一天,佛路过天柱山下金孔雀的家园,就顺路去看望久别的孔雀。这时正是孔雀抱蛋的日子。一只雌孔雀首先见到佛,便高兴地四处通知,于是孔雀们纷纷赶来拜佛。雌孔雀为了尊重雄孔雀,让雄孔雀站到前面。这时,佛射出了闪闪的金光,佛光照到雄孔雀身上,雄孔雀的羽毛顿时变得珠光宝气,绚丽多姿。佛临别时叮嘱:"孔雀啊,你们变得如此美丽可爱,到'摆帕拉'(拜佛节)时,我们再相会。"一年一度的"摆帕拉"来到了,佛向信众们传授佛经。"摆帕拉"的最后一天,孔雀们才从天柱山飞到摆场。因为佛被人群团团围住,孔雀们无法接近佛,它们很着急,众孔雀决定在人群外面摆开舞场,迎着神圣的佛展开亮丽的彩屏。当它们跳起舞蹈的时候,人们的眼睛都转向了它们,还不约而同地敲响象脚鼓,热情地为它们伴奏,并为孔雀让出一条通向佛的道路。孔雀们来到佛身边,把五光十色的孔雀翎敬献给佛。旁边的人唱起优美的赞歌:"孔雀最向往光明,它们的心像月亮一样明净;它们把彩屏献给佛,却不愿把功劳写入佛经,我们要像它们一样勤奋造福,像它们一样善良待人。"②从此,孔雀舞就代代相传至今。

4. "傣族社会调查材料"之六说

"天神叭英为了帮助叭阿拉武建勐,放出孔雀,飞到很远的地方去寻觅谷子,将未消化的谷子作为种子,从此人们开始了农耕"③。这一记载说明了当时是孔雀去把种子带回来给人类,帮助大家学会了耕种稻谷,所以人们才得以继续繁衍生存。此传说把孔雀和人类的生产关系紧密地结合在一起,逐渐把喜爱孔雀的情感发展为崇拜孔雀,并且形成了自古以来的传统心理,为孔雀舞后期的昌盛提供了良好的文化土壤。

(三)孔雀舞起源模仿说

1. 孔雀是贫穷的代表说

据民间艺人尚卯相口述所说,早先,傣族民间认为孔雀是贫穷的代表,没有固定的居住地方,幼时的孔雀还没有长出美丽的羽毛,人们都将它看成是小鸡,没有引起注意,直到它长大有了丰富漂亮的羽毛以后,才有人去欣赏。傣族人认为,人类也像孔雀一样,从一无所有到有所成果,经历了先苦后甜,才能绽放光彩。所以跳孔雀舞就是学习孔雀先苦后甜的精神。

2. 民间传说

在很久很久以前,有一个贫穷的傣族小伙子为了谋生,每天都到江边的一棵空心树下钓

① 杨民康. 唐代进入长安的缅甸佛教乐舞《骠国乐》:乐文篇[J]. 交响(西安音乐学院学报),2009,28(3):5-11.
② 刘金吾. 傣族舞蹈史[M]. 昆明:云南民族出版社,2010:35.
③ 刘金吾. 傣族舞蹈史[M]. 昆明:云南民族出版社,2010:37.

鱼。可是,有一天他从早钓到晚,连个鱼影子都看不到。他感到万分奇怪。这时,一阵清风刮来,他身后的那棵空心树发出了嗡嗡声响。果树上熟透了的果子纷纷落入江中,发出悦耳的声音。他猛回头看见一对绿孔雀展开了美丽的翎羽,正随着动听的声响翩翩起舞。于是,小伙子丢下钓竿,跑回村寨,向乡亲们讲述所见到的一切。后来,小伙子带着众多乡亲来到江边,把那棵空心树锯倒凿空,做成象脚鼓,用双手击打,便发出悠扬的声响。接着,小伙子在快乐的鼓乐声中,模仿孔雀的一举一动,跳起惟妙惟肖的孔雀舞。此后,在"赶摆"的日子里,小伙子便模仿孔雀,为傣家父老乡亲们表演孔雀舞。从此,这种用象脚鼓和铓锣伴奏的孔雀舞,就在傣族人民中间流传开了。

3. 神话故事"魔鬼与孔雀"传说

"早在一千多年前,傣族人民中流传着许多有关孔雀舞的传说。在远古的森林里住着一群美丽的孔雀。一天,来了两个恶魔,企图霸占孔雀为妻,还要占林为王。聪明的孔雀奋力抖动自己美丽的羽毛,那绚丽、灿烂的光芒使魔鬼兄弟双目失明,恶魔被孔雀引到沼泽地淹死了。孔雀取得了胜利。从此,森林里的动物们又过上了和平安宁的生活"①。傣家人为赞美和效仿聪明机智、美丽善良、不屈服恶势力的孔雀,于是就用鼓、锣、镲来模仿这些声音,并模仿孔雀的优美姿态,跳起孔雀舞,开始以跳孔雀舞表达崇敬的情感。

4. 旺腊回忆

旺腊曾经听到过一个"百鸟会"(傣语叫"沙塔瓦筑")的关于孔雀舞的传说。很久以前,有一个鸟国叫"勐巴娜西"(今芒市),大鹏鸟是鸟王,也是传说中的神鸟。那时候的孔雀和乌鸦都是白色的。有一天它们接到了大鹏鸟的通知:某年某月某日邀请所有鸟到勐巴娜西参加百鸟会。所有的鸟都在精心打扮自己,希望在百鸟会上能够一展风采。乌鸦和孔雀说:"孔雀哥,咱们俩这羽毛实在太白了,要不咱们互相画一下?"孔雀一听非常赞同,于是乌鸦开始先帮孔雀画,一直画到召集众鸟参会的钟声敲响,孔雀开始催促乌鸦,而乌鸦却安慰孔雀,它们飞得快,可以很快到达现场。画了很长时间后,乌鸦对孔雀说:"孔雀哥,你看我画得怎样?"这时镜子里的孔雀转动身体看着自己美丽的羽毛沉醉不已,乌鸦连忙让孔雀不要顾着高兴,它的羽毛还没画呢!孔雀忙问:"你要怎么画?"这时催促百鸟的钟声又响起了,乌鸦说:"算了,你把墨水从头给我倒下来就可以了。"孔雀照做后,让乌鸦转过身来看,乌鸦一转身看到全身通黑的自己,忍不住"啊"地叫了一声,从此,乌鸦就是这样叫的。接着孔雀带着乌鸦赶往百鸟会现场,许多鸟已经到达目的地并开始争奇斗艳地展示自己的美,百鸟在见到孔雀的那一瞬间都惊呆了:太美了! 孔雀这时得意地"哗"一下把屏打开了,连国王大鹏鸟都看呆了:"这是什么鸟? 怎么从来没见过?"这时侍鸟来报,这是孔雀和乌鸦。大鹏鸟感到很吃惊:"什么! 你是孔雀? 你和乌鸦不是白色的吗?"孔雀恭敬地回答:"国王陛下,我们互相为对方画羽毛,所以来晚了。"原来如此,作为恩赐,大鹏鸟赐了孔雀在开屏时抖动身上的羽毛"哗哗"作响,成为孔雀开屏时独有的声响,甚是动听。当日,骄傲美丽的孔雀在宴会中

① 黄珑.浅谈傣族民间孔雀舞的起源与发展[J].音乐时空,2015(13):39,77.

款款起舞成为众鸟眼中的焦点,连凤凰都深觉自己三根羽毛无法和孔雀媲美,忍不住称赞:"孔雀哥,你是最美的鸟!"从此,人们模拟孔雀高贵的神态进行舞蹈,也是傣家人对孔雀作为神鸟的崇拜,并表达了对孔雀深厚的感情。

以上关于傣族孔雀舞起源的多种记载和传说,虽然至今尚无权威定论,但却为今天的人们认识、了解和探究傣族优秀传统文化奥秘开启了一扇敞亮的智慧之门。

二、傣族孔雀舞节目介绍

瑞丽市是名副其实的傣族民间孔雀舞的大家园。据不完全统计,至今瑞丽各乡镇村中星罗棋布地分布着多达百余个的孔雀舞传承点。在这里,无论在重大民间节庆、祈祷民俗或婚庆喜事中,都少不了要表演孔雀舞。可以说,全民性地跳孔雀舞,已在瑞丽傣族男女老幼群众中蔚然成风,在全民族心中深深地扎下了根,成为当地傣族传世数百年的重要精神财富。

尽管瑞丽各地的傣族民间孔雀舞呈现出百花争艳的势头,但基本上都还沿袭着两种由来已久的民间传统套路的跳法。据考察,傣族民间孔雀舞历史上一直保持着"徒手孔雀舞"和"架子孔雀舞"两种并行不悖的跳法。据傣族老人说,"'徒手孔雀舞'原先叫'软孔雀衣跳';而你们叫的'架子孔雀舞',我们傣话叫它'硬孔雀衣跳'。我们这里自古以来两种孔雀舞都兴跳,它们没有高下和贵贱之分,它们各有各的绝活,各有各的艺术价值和审美意义"。

从瑞丽傣族孔雀舞节目的内容上看,四位非遗传承人表演的节目套路基本沿袭毛相时期的大致相似的内容结构。例如,毛相跳的孔雀舞有较固定的表演程式,多为模仿孔雀飞出窝巢、灵敏视探、安然漫步、寻水、饮水、戏水、洗澡、抖翅、晒翅、展翅与万物比美、自由幸福地飞翔等。但是,由于每位艺人孔雀舞传承的路径不同、个人艺术经历的不同、艺术追求和艺术审美的不同,以至他们四位民间艺术家所表演的孔雀舞节目,呈现出了千姿百态的艺术风格和鲜明的艺术个性特征。

据旺腊介绍,他现在所传演的这个代表性孔雀舞,名叫《飞蓝天》。这个舞蹈所表现的是:清晨,孔雀迎着朝阳飞出森林,在山坡上自由地玩耍;孔雀转身环顾四周,观赏山林美景,它得意地抖动和梳理美丽的羽毛,安详地晒太阳,享受阳光雨露。随后它飞到水边,开始洗澡、嬉水、照影、捕鱼觅食。孔雀经过一天的尽兴玩耍嬉戏之后,满怀欣喜地飞回了森林鸟巢的故事。

旺腊表演的傣族孔雀舞节目,充分展现了傣族人民热爱生活,热爱家园,崇尚和平安宁、追求吉祥幸福,与大自然和谐相处的美德,以及傣族善良质朴的民族情怀和特有的审美趣味。该舞蹈以拟人的艺术表现手法,情节简洁明晰,通俗易懂,却耐人寻味。该舞蹈借助孔雀精灵特有的魅力,赋予深刻的人生哲理,表达和渲染傣家人向往翱翔蓝天的美好梦想。

而约相广拉所跳的孔雀舞节目,主要表现的是孔雀出林亮相、展翅、照影子、喝水、洗澡、抖羽毛、梳羽毛、欲飞、转圈、玩耍、飞回森林。整个舞蹈情节凝练简洁,以小见大,其中穿插

若干跳转的技巧,但套路中没有过多繁复花哨的修饰动作。

约相广拉的舞蹈动作刚劲有力、潇洒敏捷、技艺高超,独有的耸肩动律始终贯穿全舞蹈节目之中。他跳的孔雀舞的基本步伐要求为踢快落慢(傣语:ruopadateng),强调舞蹈时动作要到位,眼神要灵动,表演时要全身心地投入。主要动作特点是双肩跟随着排铓的节奏,一拍一动地耸动。并且其舞蹈中也吸收借鉴了缅甸舞的抬下巴动作和傣拳中的孔雀伸腿(傣语:luoyongyingha)和转身(傣语:zhuan)等动作。所以,约相广拉能将孔雀舞的形象表现得活灵活现,入木三分。约相广拉之前的老艺人跳的孔雀舞都有固定的传统套路,将一个动作面向四个方向走动(即走四方)视为一个套路。而现在约相广拉则将其改编为把几个动作串联起来,形成一种自己新的套路。

在众多以男性为主表演的架子孔雀舞蹈艺人中,喊思是云南瑞丽一带唯一的一位女性孔雀舞、鹭鸶舞、蝴蝶舞、鱼舞、喜鹊舞的传统民间艺术的传承人。经过长期的舞台表演与实践积累后,她表达的孔雀舞情感很细腻,舞姿婀娜,丰富的舞蹈语汇描绘出雌性孔雀的活泼、灵秀、美丽,但又区别于民间传统艺人的程式化的套路,既继承了传统孔雀舞,又形成了自己独特的表演风格。她的架子孔雀舞蹈主要以抖翅、亮翅、梳理羽毛、起步奔跑、孔雀开屏等体态造型来展示孔雀的美丽。

喊思表演的孔雀舞跳出了傣族女性善良温柔、妩媚贤良的特有优良性格。她凭着自己的灵性和聪明悟性再加以演绎,使架子孔雀道具与舞者如影随形,融合得天衣无缝,活脱脱一只五彩斑斓的神来之鸟,光彩异常照人!

尚卯相所跳的架子孔雀舞节目的代表性动作有:亮相(biala)、亮眼(biada)、孔雀走路(laibaimen)、展翅(jibin)、捋毛(lianghong)、欲飞动作(duihenfaluomin)、展示锋利的爪子(bialilibu)、抖翅(sanhuolie)、全面展翅(bialihanboluoyong)、孔雀爬树(lagaluoyongdaimai)、抬后腿、求偶动作、转圈(longwang)、观察周围地形、回归山林等。而立之年的尚卯相,当属瑞丽市新一代中青年传统孔雀舞的杰出民间艺人典范,他表演的孔雀舞姿态优美且富于变化,时而悠缓抒情,时而热烈欢快,形神兼备,具有动作灵活、形象逼真的风格特点。其出神入化的舞蹈表演,闪烁着新时代傣族青壮年活力四射、精力充沛、热情洋溢的时代特征,反映出当今傣族人民文化自信的精神面貌,达到了人与孔雀合而为一的艺术境界。

三、傣族孔雀舞表现形式

根据我国对非物质文化遗产实施的保护和传承的宗旨,现所采集收录的四位民间传承人表演的孔雀舞,囊括了"徒手孔雀舞"和"架子孔雀舞"两类民间传统表演形式原汁原味的跳法。至今,留存于广大傣族地区的两种傣族传统民间"徒手孔雀舞"和"架子孔雀舞"表演形式,主要有独舞、双人舞、集体舞等三种表现形式。

"独舞"大多为具有一定的师承关系,经过相当长时间的专业训练,具有杰出的表演技艺,能完成一定表演难度,并在当地群众中具有一定的影响,被群众公认的民间艺人承担

完成。

例如，旺腊表演的独舞，不仅具有精湛娴熟的舞蹈技术，还融集着众多傣族民间艺术家之长。加之他个人独到奇崛的发展与创新，形成了旺腊独具特色的个人艺术风格，一招一式极其讲究造型雕塑感和富含丰厚意蕴。旺腊表演时细腻精准的举手投足，充分展示出傣族男性的稳健庄重和阳刚之美；他炯炯传神的双眼和丰富的面部表情中充盈着傣族男子自信豪迈的神韵。观众通过其闪烁的眼神和高贵而矜持的丰富表情，能感受到傣族传统民间舞蹈传神摄魄的艺术魅力。旺腊以其超然的天赋和智慧，将这个涌流着傣民族文化血脉的优秀舞蹈作品，凝练成为享誉国内外的傣族舞蹈文化品牌经典，因此更能将孔雀的神形仙风和灵性表现得淋漓尽致，具有产生震撼心灵的艺术感染力。

约相广拉表演的孔雀舞独舞，不仅在瑞丽市享有盛誉，历史悠久，民间传说与释迦牟尼有着密切的关系。他还在结婚、贺新房、泼水节、胞波节、傣历新年等各种节庆和民俗活动中表演。在约相广拉的家中还设有永久性的孔雀舞教学和表演的专用舞台和傣族传统歌舞陈列室，以供本土傣族孔雀舞传习，并接纳专程前来学习、考察的专家学者、师生，以及接待慕名到此参观旅游的国内外游客。多年来，国家和省的很多党政领导人，还专程来到约相广拉的傣族传统歌舞陈列室参观考察，对约相广拉传承和弘扬优秀民族文化传统的贡献予以肯定和鼓励。约相广拉在当地各民族的各种喜庆节日、境内外的民族文化交往中，以自己擅长的孔雀舞技艺尽心竭力地配合重大活动，成为传播、传承和弘扬傣族优秀传统艺术的杰出代表人物。

喊思表演的架子孔雀独舞，主要基于她在 20 多年当中，不间断地傣族民间舞的收集、整理和表演工作。由于不断地探索和完善傣族孔雀舞、喜鹊舞等民间舞的表现形式与技法，喊思成了第三代傣族民间舞蹈表演艺术家中最有代表性、一花独秀的傣族女性民间舞蹈艺术家。由于孔雀架子道具的制作成本较高，并且庞大较为沉重，外出演出时携带不便，有好多人曾经劝她，把架子丢了跳吧。喊思认为正是因为这样，越来越多的人不愿意去学这么烦琐的舞蹈，架子孔雀舞就会面临着文化的断代。而她一定会传承师风，保留架子孔雀舞这一具有独特形式的舞种技艺、民族瑰宝。2012 年以来，她在家乡持续举办"金孔雀培训班"。她的培训班主要教架子孔雀舞蹈，只要愿意来学孔雀舞的，无论年龄大小，她都愿意收下悉心进行传授。她说，不能让傣族优秀传统文化在这一辈丢失，要让孔雀舞这一珍贵民族文化遗产世世代代传承下去，为丰富各族人民的文化生活作出自己的贡献。

尚卯相作为一位极具民间艺术天赋和颇有悟性潜质的新兴中青年传统架子孔雀舞代表性艺人，其艺术成长经历和不同流派的传承路径、传承模式和表演形式，充分展现出百花争艳的傣族传统民间孔雀舞的艺术价值、艺术魅力和艺术效果，被社区各族群众誉为俊美的"雄孔雀"。尚卯相表示他并不满足和止步于现已取得的成就和荣誉，而是要不断虚心进取，向孔雀舞前辈艺术家和傣族传统文化学习，将来还要努力把傣族"马鹿舞"、傣拳等传统技艺学好学精，奉献给父老乡亲和境内外的各族群众，一辈子坚持在本土守护并传承傣族的优秀传统文化。

由于旺腊和约相广拉的"徒手孔雀舞"没有受到外加道具的任何限制和束缚,他们的舞蹈表演便能最为自由充分地展示出舞者全身的肢体关节的表现能力和丰富的面部表情,继而最大限度地迸发和施展出个人的艺术才华。旺腊和约相广拉的"徒手孔雀舞"在数十年的艺术表演实践中,以宽阔的文化胸怀,不断选择性地吸收和借鉴其他民族有益的舞蹈养分,将多元文化的舞蹈元素有机地融入傣族舞蹈之中为我所用,于是能将个人的艺术创造和聪明才智发挥到极致,催生出一种既保持浓郁民族特色,又有时代气息的新的傣族舞蹈文化品格。由此可见,"徒手孔雀舞"使舞者拥有更大自由发挥创造的空间,也更能发挥个人不可替代的艺术个性,形成个人不可复制的独特艺术风格。因此成了国内傣族舞台艺术舞蹈创作、高校民族舞蹈教学和非遗传承的教学、示范的引领者。

喊思和尚卯相传承的傣族"架子孔雀舞"属于一种传统古老的民间表演形式。傣族"架子孔雀舞"作为一种以使用庞大的"孔雀"道具为标志的独特的民间舞蹈品种,曾在较长的一段历史上遗存了诸多的典型造型图像,甚至堂而皇之地登上奘房庙堂,被视为具有神奇光环意义的象征性灵物。这种庞大的"孔雀"道具,在客观上必然对舞者的肢体产生一定的限制性,尤其对表演者的上肢和胴体表现力和创造力的发挥无疑会产生一定的影响。然而,由于历代傣族民间艺人的聪明智慧和独具匠心的巧用,他们将这种劣势转化为了优势。他们巧妙地将庞大的"孔雀"道具和舞者肢体融为一体,通过舞者运用和挥舞庞大的"孔雀"道具,俨然一只变幻无穷的万花筒,营造出一个庞大的艺术虚拟空间,尤其在万众集聚的大型节庆活动中,五彩斑斓、炫耀飞舞的"孔雀"羽翼,成为凝聚一方民心的视觉核心,犹如一面煽动情感的旌旗,挥发出一种无形感召力,吸引着远近万众的眼球,产生一种令人目不暇接的强烈的视觉冲击力。基于其所产生的特殊艺术效果和审美功能,"架子孔雀舞"与"徒手孔雀舞"这对傣族孔雀舞中并蒂齐放的双花,成为不可替代和须臾不可分割的、相互辉映的整体民族艺术品种。

由此可见,这两种代表性孔雀舞传承人的独舞,既继承了傣族孔雀舞的原真血脉,又调动和挖掘了个人的文化积累,充分发挥了个人的艺术创造力,对各种傣族民间传统孔雀舞的保护、传承和普及,具有不可替代的示范性和引领性的作用。

"双人舞"的表演形式,早在毛相时期就曾有表演,例如毛相与白文芬共同表演的"双人孔雀舞";旺腊与喊思合舞的"双人孔雀舞"等。至今"双人孔雀舞"仍然在瑞丽地区普遍流行。双人孔雀舞表演形式的主要标志,是由两位技术水平相近或实力相当的一男一女民间艺人共同表演。这种双人舞表演形式的舞者,平常都有一定的情感基础和较多的业务交流。"双人孔雀舞"通过两位舞者相互默契的配合,表现一对雌雄孔雀相识、相恋和相爱的内容,表达傣族人民对自由恋爱的追求和对美好生活的期冀。这种表演形式通常出现在较大的民族节庆和结婚喜庆中。

"集体孔雀舞"有两种表现形式:一是在民间的传统民族节庆和结婚喜庆中,在当地著名孔雀舞艺人的带领下,其他群众有组织地跟随著名孔雀舞艺人翩翩起舞,这种表现形式的队形特点是著名孔雀舞艺人在前领舞,其他参舞的群众跟随其后起舞;另一种是由当地文化部

门挑选一些有舞蹈基础的骨干,经过一段时间的教授培训后,在特定的大型民族节庆中进行表演,这种形式的集体舞多以围成大圆圈的形式表演,有时候还有一些较简单的其他队形变化出现。

傣族民间传统孔雀舞的表演伴奏形式有两种。其一,主要由长象脚鼓、排铓和大镲共同配合承担完成。其中,长象脚鼓手在整个表演伴奏中起到演奏的主导和中心的协调作用。技艺高超的象脚鼓手不但能密切而娴熟地配合舞者的表演,还能激发舞者的表演情绪,使舞者充分发挥即兴创造的想象力。其二,为了适应外来观众的艺术欣赏习惯,或因伴奏条件的局限,孔雀舞的表演还采用音乐录音带进行伴奏的形式,例如旺腊先生就曾经率先采用了这种用音乐录音伴奏的形式。

从瑞丽市民间现存的以上多姿多彩的傣族孔雀舞表演形式中可以看出,民间传统孔雀舞中,无论是徒手孔雀舞、架子孔雀舞,抑或是师承关系远近亲疏,其产生和演进的过程都有其传承的途径和传播、生存的空间,均具有明显的多元文化特征,进而充分展示出傣族文化所具有的文化包容性。与此同时,我们从瑞丽市至今仍在边境线一带活跃着的100多个孔雀舞分布点而感受到,这确是该市一代又一代基层文化工作者们和数以百计的傣族民间艺术家们用自己的心血与智慧,共同精心呵护、培育和不断创造出的民族文化艺术硕果。

四、感悟傣族孔雀舞前世今生的业绩

纵观瑞丽市傣族传统民间孔雀舞的前世今生,可以让国内外更多的人从各种各样的孔雀舞中认识到傣族人民热爱生活、与自然和谐相处、崇尚真善美的优良品格。千姿百态的孔雀舞让我们从中感受到傣族人民对生命的赞颂、对自然的崇敬、对丰收的期冀和对天地的敬畏,以及其中所蕴含着的博大精深的精神追求、文化信仰、价值观。在这些优秀传统文化艺术中充盈着傣族世世代代民众对未来新时代美好生活编织的腾飞之梦。

新中国建立以来,毛相带着孔雀舞进入国家专业歌舞团,他将傣族孔雀舞介绍传播至国内各地。1957年,由毛相领衔的傣族"双人孔雀舞"入选有100多个国家参加的在莫斯科举办的第六届"世界青年联欢节"盛典。傣族"双人孔雀舞"在参加演出的1239个节目中将其高雅的内容与完美的艺术形式相结合的少数民族传统舞蹈特有样式,呈现给世界舞坛,并斩获该届"世界青年联欢节"的银奖,成为云南民族舞蹈史上首个少数民族传统舞蹈跻身国际舞蹈赛事,并荣获大奖的先例。与此同时,中央歌舞团根据傣族民间传统孔雀舞素材改编创作的女子集体舞"孔雀舞"也荣获该届"世界青年联欢节"的金奖。从此,傣族孔雀舞成为云南民族舞蹈中一张响亮的文化名片。继此之后,中国舞坛上出现的刀美兰的《金色的孔雀》、杨丽萍的《雀之灵》,以及《孔雀公主》《孔雀飞来》《碧波孔雀》《孔雀舞者》《孔雀与魔王》《孔雀会》等一大批孔雀舞舞台艺术作品,成就了一代又一代的著名舞蹈家。

近半个世纪以来,基于傣族孔雀舞对世界民族舞蹈的杰出贡献,不断升温的"孔雀舞热""孔雀舞效应""孔雀舞现象"将傣族孔雀舞文化推向了极致。傣族孔雀舞的辉煌成就,不仅

让世界更多的人知道云南傣民族的美名,同时还扩大了云南少数民族传统舞蹈在国内外的文化影响力,更激励着数百万傣族民众倍加珍稀和热爱祖先们世世代代不断创造的优秀民族舞蹈艺术传统。

 瑞丽市地处祖国西南边陲,诸多少数民族跨境而居,面对外来宗教、文化和艺术的影响和渗透,下功夫保护、传承和创新民族的优秀文化艺术传统显得尤为紧迫和重要。如今,分布于瑞丽市全境的百余个孔雀舞传承活动点,成为守护民族文化家园的桥头堡、构筑社会主义新时代的文化长城。这些成就的取得,得益于瑞丽市宣传文化部门的基层文化干部们,数十年如一日与各族群众和民间艺人心心相印、亲如一家,以及呕心沥血的文化坚守。正是这些一代又一代的无名英雄,在本职工作岗位上的默默奉献,以实实在在的成就,为实施国门文化建设,构筑民族文化长城,守护国门文化安全作出了重大贡献!

河北雄县亚古城音乐圣会田野调查

王天歌 李修建/中国艺术研究院

一、亚古城村概况

河北雄县古称雄州,地处华北平原北部,战国时期属燕国,北宋时期是宋辽两国交战边界地带。雄州(今河北省雄县)是宋代北方边境上一座不大的城镇,因背靠沙河(今白沟河),北可通涿州而进幽州(今北京),战略地位十分重要。之后在20世纪30—40年代受革命思想洗礼较早,人民群众基础牢固,其西南紧邻白洋淀,也是抗日战争时期重要的敌后战场。现受辖于保定市,距保定市区约80公里,距北京约130公里,交通十分便利。

据《燕地旧考志》记载:"辽景宗亲率大军进攻瓦桥关获胜。宋遂以南易水为障,设防御辽。"瓦桥关即属雄县,为古代边关地带。战事的频繁使得此地的文化碰撞剧烈,民族交流频繁。在这样的历史地理环境影响下,冀中地区的人们自古以来性格豪爽,热情好客,逐渐形成了带有慷慨悲壮之风的燕赵文化。

雄立千年而不倒,历经诸代而不荒,亚古城村是雄县境内较为古老的村庄。关于亚古城的来历,历史上有过记载。西汉景帝四年(前153)燕王卢绾之孙卢他之降汉受封亚谷侯,此地即成为其食邑之地。北宋景德初年展筑雄州城池复筑外罗城,城东南靠近亚谷村,村名即改为亚谷城。现亚古城村委会院里存有的明代三元庙石碑记载:"汉景帝降封燕王卢绾孙他之为亚谷城守"。解放后因同音字演化,人民政府于1986年正式将"亚谷城"更名为"亚古城",一直沿用至今。

二、亚古城音乐会

(一)历史成因

"雄县古乐"有着600多年的历史,但"雄县古乐"最初并非以此为称,因此种音乐演奏人群和民间组织分布范围比较广,在冀中地区广为流传,且又以管子、笙作为主奏乐器,因而初期也被称为"冀中笙管乐"或是"笙管乐"。他们的组织团体被称为"音乐会",当地人称"音乐

(音'药')会"。此"音乐会"并不同于我们常说的在音乐厅里欣赏的交响乐或民乐团的演奏与观众组成的公共空间,而是一个社会组织。冀中音乐会主要流传于保定、廊坊、固安、霸州、易县、涞水、定兴、徐水、定州、安国、沧州等地及京津地区的一些农村。"音乐会"本是宗教音乐世俗化的产物,宣统元年(1909)清政府的"废庙兴学令"使大批出家人还俗,加速了这类乐社在民间的普及①。所以雄县古乐的曲目有的为道传,有的为佛传,还有一些为数不多的从尼姑群体流传出来的曲目。

(二)组织团体

冀中音乐会有"北乐会"和"南乐会"之别。音乐会的乐器编制、演奏曲目、音乐风格大都与当地宗庙寺院音乐类似,与文化传统和宗教信仰有复杂关系,是一种世俗化的"类宗教"音乐②。自古以来乐师的流动带动"音乐会"曲目的互传,才有了我们今天看到的佛曲、道曲、儒家曲目相和鸣的冀中笙管乐文化。若是划分层级就违背了"音乐会"的初衷,以社会"身份"流动反而会造成地域"音乐会"模式固化,它不需要有任何的外界标签,进"音乐会"就是乐师身份。

不过"音乐会"和"吹鼓手"很容易被人混为一谈。首先"音乐会"绝无可能有唢呐,其领奏乐器为九孔管子。一位乐师讲:"一不要二胡,二不要唢呐,是说古了的事儿。""吹鼓手"则是以唢呐为主奏乐器,大管、二胡也纳入了配乐范围。其次,前者是公益性质的,基本不收费,或者是象征性的以礼物的形式赠予。后者是以赚钱为目的。最后,"吹鼓手"是在有丧事的时候,"抬杠子"的杠房(抬棺材的人)带来的,演奏的时候一般在灵棚外面,有人来吊唁时吹一段,没人则不吹,比较自由。而"音乐会"成员则是正襟端坐,管子与口成45度角,不摇头晃脑,在灵棚里伴主家而坐,不管来不来人或来人多少,都正常演奏曲子。

(三)缘起传说

关于亚古城音乐会的缘起,据当地的传说讲:明永乐年间,一位云游道士走到了亚古城村。因长途跋涉,身无分文,道士就在他们村歇脚。好心的村民留下这个道士休息了几天,道士为了感谢他们,就留下了乐谱,教会了他们这种音乐演奏方法。后来亚古城村村民马庆积极学习,并由此创建了亚古城音乐圣会。后历经清代王佩奇、王汝林等人一直传承到解放初期的王志信老人。虽然故事有很大的缺失和遗漏,包括来龙去脉也不尽完整,不过作为口述故事或者是民间传说来讲,它给我们提供了两条重要的信息。第一,这种音乐演奏形式是流传而来而不是本土自由创作形成的,而且自从出现后是有民间师徒传承的。第二,它这里流传的是道教曲目而不像有些村流传的是佛传曲目。从这两方面来看,基本可以明确现在所调查的亚古城音乐圣会是一个以道传曲目为传统的民间"音乐会"组织。

亚古城音乐圣会被称为"圣会"的原因还有一则故事。相传古时这种乐曲在宫廷演奏,

① 齐易.雄安新区民间古乐赴台展演交流文本资料[C].河北大学,2018:4
② 齐易.雄安新区民间古乐赴台展演交流文本资料[C].河北大学,2018:4

因战乱和灾祸致使大量宫廷乐师流落到民间并传下大量的曲子。因其为宫廷用乐,所以曲子一般都比较完整,也具有一定的意义。在皇帝出行或举行重大的祭祀庆典之时,音乐就成为沟通天地、连接天人之间的一座桥梁。包括在民间的白事活动中,音乐会有"坐棚"的规矩,亦是有一种为逝者安魂超度的愿望于其中。因此古乐就不单单是一种音乐演奏,更像一种有感于心的象征符号去感应浩瀚的宇宙和生命轮回,带有很强的仪式感和神圣感,故而有些地方的影响力大的"音乐会"被尊称为"圣会"。音乐会在全村每年重要的祭祀节日和风俗性节日中都要演奏,如春节祈祥、神灵朝拜、丧葬祭祖、祈雨驱雹、中元祭鬼等与宗教信仰密切相关的活动,但从不参加婚礼、得子、建房等仅与某一个体或家庭相关的俗事。随时间推移,"音乐会"的上述功能逐渐减弱,而逐渐演变为在村落中主持并参与社区事务,以及以表演为主的对外展示。

(四)音乐会主要人员

亚古城音乐会目前约有 30 多名乐师,活力较强,士气高涨。现由史军平主持,吴保君、周章定、多兰萍、张三焕等(见图1、图2)骨干乐师鼎力合作,支撑起了乐社的兴旺局面。

音乐会的成员由吸纳本村村民,转变到只要是音乐爱好者都能来参加。至今已有十几位非亚古城本村的人前来学习,这些人里面有县城的,也有外县在这里工作的。人员增加对提升音乐会的影响力和扩大规模而言可算一件乐事,但对史军平而言却是源源不断的挑战。首先他需要分出精力来指导成员练习,其次需要甄别人的心性是不是可靠。虽说现在已经不是过去师傅带徒弟的模式,但如果不能给"音乐会"添砖加瓦的话,也是一件很麻烦的事,甚至是对计划打造雄安文化未来的一种潜在破坏。

图1 图右起二顺序为周章定、史军平、吴宝君

图2 图右起顺序为张三焕、吴宝君、史军平

三、亚古城"音乐会"的复兴

史军平是一个土生土长的亚古城村人,现为"雄县古乐"国家级非物质文化遗产项目代表性传承人。在他幼时,村子里还经常能看到老师傅们演奏,尤其到了麦熟的时候,老师傅们在田边吹一段或打一段,他往往就会凑过去听。时间久了史军平自己也记住了很多旋律,再加上业余时间喜欢学着练,到了十几岁时就基本能演奏一些武场类曲目。但 20 世纪 70

年代之后商品经济开始影响人们的生活,物质的诱惑和无人问津使得亚古城"音乐会"青黄不接,老师傅们的接连离世更是让"音乐会"的生存状态变得雪上加霜。

(一)亚古城"音乐会"的恢复期

中共十四大之后,思想逐渐解放,民间艺术慢慢恢复了起来。此时史军平已经二十多岁,四处奔走游说,找到了一群非常喜好这种音乐的人,并牵头组织成立了"音乐会"。他带领着一群40~50岁的中年农民们组成的乐社,成为今日亚古城音乐圣会的萌芽,也可以说是亚古城音乐会走向复兴的开始。

从1997年到2002年,"音乐会"的发展应该算平稳上升。史军平在1995到1999年一直在做塑料包装生意,生意做得顺利所以生活条件比较好。2001年郑州大庙纪念药王孙思邈的庙会,成为亚古城音乐会第一次的公开亮相。他自掏费用,购买乐器服装,街坊邻居对他这种行为完全不看好,认为他是一个"不务正业"的人。他做生意时一直自己出资做这件事,人们也都觉得这件事只是他的一个爱好。不过1999年之后他不再做生意,开始学习研究古乐的时候,人们就开始说他精神有问题。据史军平讲,那时反对的人很多,也包括他的妻子。不过在2001年郑州大庙祭药王的庙会之后,他们的名气逐渐在这片土地上传播开来。

史军平是一个有心而且好学的人,学习时他能记住老师傅们讲的很多技巧。老师傅们常说:"曲谱里面每一个字都是一位神灵,如果唱错了或是吹错了,就是大不敬。"现在来看这些说法虽然有一些传奇色彩,但反映出在当时对待心中的信仰问题上,人们是丝毫不敢怠慢的。所以他就很恭敬地去学去记,因此基础十分扎实。有些曲谱遗忘或者不全了,这些老师傅们会倾囊相授。动作做得不对的地方,他们也都会一一指正。如史军平去请教开口村的李保华老师,老人给史军平规范了很多动作,也完善了一些古谱。《普坛咒》这个曲子在史军平他们学的时候,总觉得够不上老师傅们所说的"三翻九转"之势,后来在"音乐会"会员张海涛的帮助下,到十里铺村找到了张洪志老师,补齐了带有"三翻九转"的完整《普坛咒》。在求艺的过程中,这些老师傅们的态度基本上是一致的,只要能教的都尽量教,不会藏私。

由此可见,老辈艺人们对师徒传承看得还是很重的。他们在思想上已经有了现在我们所谈"文化自觉"之精神雏形,只是他们还没有意识到。他们脑海里的概念则是如果不把这种活计传下去,就是对不起"音乐会"的前辈师傅们。这门"活"若是在他们的手里断了根,则就成了门庭湮灭的象征,所以老辈艺人们非常重视师傅带徒弟。现在情况不同,很多人愿意出门闯荡,"音乐会"里的成员们陆续到大城市打工挣钱。而在几十年前的十年动乱期间,这算是旧社会的产物,谁都不敢去触碰。让人们担惊受怕的过去和不断推进的城市化,让那些年纪大的人们逐渐忘却,让年纪轻的人失去了兴趣,导致传承一度断档。

史军平前来拜学让老师傅们看到了一丝希望。他们努力记忆恢复曲谱,凭着经验传授技法,史军平则将老师傅们教给他的记录下来,所以现在我们看到的很多曲目曲谱都是他在逐步向老师傅们请教学习的过程中不断完善的。演奏技巧方面史军平也不断地琢磨研究,

改良创新。在史军平看来,原汁原味的历史传承是一方面,用技巧让演奏变得更顺畅、更动听则是另一方面。所以他决定继续去学习,他认为只有不断地改良,多方面汲取经验才能逐渐摸到古时候传承的门路。和技艺好的人学,提升技巧的同时也是一种恢复古法的方式。之前没有录音也没有文字,一些技艺便随着老师傅们的去世越传越少进而流失。而遗存的古曲现在还正在消失,那些演奏方法和曲调特性若是没人再会,也没传承下来,这些曲子背后的意义和它的演奏效果恐怕是再难见天日了。

(二) 亚古城"音乐会"的发展期

2004年,史军平正式成为亚古城音乐会的会长,亚古城音乐会恢复为传统意义上的民间乐社。虽然和古时候"满棚"的人员数量不能相比,但现在能拉起一支队伍并持续活动已经是一个可喜的结果了。

2006年,雄县古乐成功被省政府批准列入第一批省级非物质文化遗产名录。因为和亚古城村一样,周边的村子也有"音乐会"存在,同时期上报的还有韩庄、开口和赵冈的"音乐会"。因都在雄县境内,又是第一批上报材料,无论是从审查的政府职能部门或者是上报者来讲,都没有任何经验可循。所以当时可能是有为了便于管理的考虑,将这几个地区的音乐会整体称作"雄县古乐",并正式纳入了非物质文化遗产保护项目的范围之中。

2008年,国家非物质文化遗产正式立项,史军平也在同年成为第一批省级非物质文化遗产传承人。河北电视台对亚古城音乐会和史军平做了专访,严格意义上讲这是他们在官方媒体上的崭露头角。同年3月份,亚古城音乐会应河北省非物质文化遗产保护中心之邀,在保定有线电视台录制音频影像资料以备案保存。

在媒体的参与下,亚古城音乐会的名声逐渐传播开来。2005年史军平以团体会员身份加入了雄县音乐家协会。2007年5月19日,中央音乐学院音乐学系主任张伯瑜、中国艺术研究院音乐研究所博士生导师项阳等专家教授一行40余人到亚古城音乐会观摩演出三个多小时,和史军平做了一些交流。这些专家此时前来不仅给史军平打了一针强心剂,也给亚古城音乐会的会员们带来了一个全新的认知——他们平常吹的这些没人听的东西竟然是门高深的学问。这些专家在给予他们音乐理论指导的同时,还在英文版刊物《中国日报》等撰写推介文章,给予亚古城音乐会高度的评价。前一次电视台的采访,是从官方媒体的态度上展现了"音乐会"的风貌;而这一次的专家学者考察团,从专业的角度肯定了"古乐"的内涵和价值,对这些具有"中国古代音乐活化石"意义的曲目认真研究,能够在一定程度上探寻到中国古代乐曲的原貌。

(三) 亚古城音乐会的兴盛期

《中华人民共和国非物质文化遗产保护法》于2011年正式出台,政策法规的颁布让非物质文化遗产的研究保护和利用有了明确尺度。2012年国家下发资金用于非物质文化遗产保护工作,"雄县古乐"项目获得37万元,用于雄县地区的四家"音乐会"的日常活动开销。

2014年经费增加到40万。期间史军平通过多方面收集整理,完善了乐谱,其提供的乐谱入编《河北民间音乐工尺谱集成》。他还筹资或自费更新了乐器、服装等,又吸纳了新会员,对演奏技巧进行改良创新,以展演和参赛的形式加强了对外交流,组织联系参与了很多活动。

2015年第五届中国成都国际非物质文化遗产节在成都非遗博览园开幕,亚古城音乐会在史军平的带领下一举拿下象征最高荣誉的"太阳神鸟金奖"。这次的成功让史军平觉得自己的选择是正确的,他带领着队员们走出去参加展演,辛苦练习的工夫没有白费。

古乐分为套曲和散曲,套曲又叫大曲,一般由"牌儿""韵板""身子""捎带""煞落"五部分构成。"前牌(拍)"(一个序奏性质的曲牌,多为散板)—"正身"(一个或多个主要曲牌)—"尾"(若干后续连缀小曲牌)。一套大曲演奏下来往往需半小时至一个多小时[①]。只曲则往往是从套曲里独立出来的曲牌,往往可以自由连缀演奏。目前亚古城村音乐会能够演奏《骂玉郎》等四套笙管乐大曲和打击乐套曲《稳佛河西钹》。大曲《骂玉郎》来源于宋元早期南戏中的一个曲牌,后来又受到南曲北唱的影响而有风格上的变化。用笙管乐形式演奏的《骂玉郎》,由"四上拍""韵板""正身一至五""捎带""煞落"几个部分组成,体现了冀中音乐会完整套曲结构形式,全部演奏下来需要一个多小时[②]。

亚古城村音乐会演奏的打击乐套曲《稳佛河西钹》由"前钹头""河西钹(一至七身)""后钹头"组成,是冀中一带打击乐套曲的代表性曲目。其中"前钹头"是前拍序奏性质的段落,相对比较沉稳;"河西钹(一至七身)"是属于正身性质的主曲,"一至七身"之间的关系多为变奏的性质,其速度呈现递增的关系,越来越快,越来越激昂;最后的"后钹头"具有收束的性质,全曲以非常热烈的气氛结束。整首乐曲辉煌大气,具有震撼人心的效果。在演奏技巧方面,钹的演奏具有舞蹈性,动作优美,被称为"舞钹"[③]。

武场为了增强表演性、观赏性,变得更加细化也更准确,双臂开合的位置和幅度,翻花的动作、高度,搓镲的频率,都要求高度的一致和整齐划一,不过这并不等于将其模式化。武场是一种群体性的表演,整齐划一也是一种美,给人一种强烈的冲击震撼感。2017年5月,台南大学的施德华教授来观访时盛赞了音乐会的武场,并邀请他们去台南大学做交流演出。2017年6月份的廊坊书博会,亚古城音乐会的亮相给予了人们强烈的视觉观感,让很多人对传统的打击乐有了全新的认识。2018年5月,史军平被评为第五批国家级非物质文化遗产代表性项目代表性传承人。史军平认为做"非遗"不能抱着老东西不变,必须要提炼精髓,不论"非遗"或不"非遗",只要走出去就必须让人知道是雄安的代表,使古乐成为雄安地区的特色文化。

乐社当前演奏比较成熟的曲目:

笙管乐大曲(文场):《骂玉郎》[演奏节选:《四上拍》《骂玉郎(第一身)》《大煞落》]《孔子叹颜回》《普坛咒》。

① 齐易.雄安新区民间古乐赴台展演交流文本资料[C].河北大学,2018:4
② 齐易.雄安新区民间古乐赴台展演交流文本资料[C].河北大学,2018:4
③ 齐易.雄安新区民间古乐赴台展演交流文本资料[C].河北大学,2018:4

笙管乐只曲:《祭枪》《祭刀》《烈马》《挡曹》《琵琶论》《关公挑袍》《左登赞》《柳含烟》《三皈赞》《宝盒子》《八板》《小花园》《讨军令》《四季》。

工尺谱韵唱:《倒提金灯大走马》。

打击乐套曲(武场):《稳佛河西钹》[演奏节选:《前钹头》《河西钹(一至七身)》《后钹头》]。

四、"音乐会"的今昔对比

"音乐会"和"吹鼓手"的差别一是在乐器的搭配,二是在收费与否,三是演奏位置差异。那么从"音乐会"现在的生态景观和社会变迁来看,现代乐会和传统乐会的功能组织上亦有很大变化。

(一)仪式用乐

从前"音乐会"的成员绝不能去做吹鼓手,这在民间乐会中绝对是一条不成文的铁律,若"音乐会"的成员背着会里做吹鼓手一定要被开除出会。古代官方有"神乐署",主管宫廷用乐,在大型场合迎接宾客、举行典礼,或进行大型祭天祭地等祭祀仪式。但是对于民间而言,没有很多这样的大型活动,所以在民间就形成了自身的一套应用体系,即在逝者"过事儿"、庙堂开光、祭祀通神上的应用。后两种现在已经很少,尤其是庙堂开光的活动更是基本绝迹。祭祀通神也只是逢节过庙踩街,或是传说中神灵寿辰时会有表演性的祭祀活动,如在降灵仪式上的《号佛曲》,武场《稳佛河西钹》就相当于为了护法护道。首先请神,接着敬神稳佛,最后送神,《号佛曲》唱三段,每段之间唱念佛咒。民间的老话道,"逝者为大,接引西去",加以管子吹的曲子以悲调居多,且庄重肃穆,所以最多的应用主要集中在逝者"过事儿"上。

现"音乐会"在祭祀和表演上有一定的选曲差异,一般的活动都可以算是表演。迎宾的时候吹《宝盒子》《八板》《关公挑袍》等类似这样欢快的曲子。但是到了农历四月十八药王祭的那天,就还会按着严格的程序走,心态就更加庄重严肃,因为在祭药王的同时也是在敬老祖。所以到了当代,神道观无论怎么在人们心中淡化,但是忠义、孝理还是他们坚持的传统,而且在祭祀仪式上也是丝毫不马虎的。无论是上香供纸的普通人,还是作为仪式场域的一个组成部分的"音乐会"皆是如此。

民间有信仰,亦有信仰所产生的文化。仪式的日常化和生活化已经成为"音乐会"的一个特性,使得它在这一地域的人民生活中起到了不可替代的作用,成为当地人们生命完满的一个程序——由"音乐会"护他们最后一程。

(二)记谱韵唱

"音乐会"的曲目不外传,会上的成员严格遵照着规章制度来传授。师徒相传,口传心授是他们历来的教学方式。以简谱、线谱和工尺谱的唱法区别为例,三者在音调上并没有多大

差异,但关键在于音与音之间的连接。从韵唱的效果听,简谱是记原谱最不准确的,它只能满足初学的唱念,或者是练习记忆。简谱在表达音准上已足够清晰,但无法进一步传其韵味。五线谱是最普及也是国际通用的一种记谱方式,但是对于村民来讲,去费大力气学五线谱并不是他们的初衷,同时也会加重史军平等人的传授负担。简单地说就是唱曲唱的是曲艺的味儿,唱歌唱的是歌曲的味儿,而音乐会的人唱的才是老师傅所说的婉转环回"味儿"。

(三)"音乐会"的收费

音乐会的活动往往是义务性质的无偿服务,因此音乐会在村民中有较高的威望,故被称为"善会",体现了中国传统农耕社会中的"互惠交换"和"道义经济"的利益交换原则。但在今天,一些地方的音乐会也在向着有偿服务的方向转变。

因亚古城音乐会是属于北乐会系,北乐会与南乐会不同,北乐会一般是非营利性质的。但是不营利并不代表不收费,根据情况而定,家里困难的就一分钱不要,在这一点上"音乐会"的成员是绝对遵守的。史军平他们刚开始干的时候也是遵循着不收费的传统,从2002年或2003年的时候一般人家"过事儿"(有人去世)吹奏一次都是象征性的收取200元钱,就包括了所有的费用,基本上不挣钱。这个状态持续了几年后发现钱不够用,感觉到入不敷出了,之后就涨到了500元。因经济发展,武场用的镲、铙又是重型打击乐器,特别容易坏,且像镲、铙类的打击乐器是用响铜制作的,所以一对镲也不便宜,大概要200~300元钱。另一个迫使其涨价的原因是村子里面的管理层跟"音乐会"是两个组织,有的村长愿意扶持"音乐会",但有的村长对此并不重视。在经费匮乏的情况下,既要保证训练效果,又要继续走出去,同时还要支撑乐会的正常运行,所以涨价的幅度还能让人接受。"音乐会"一直秉持着义务的传统,所以相比请"吹鼓手",人们越来越认可史军平带领的这个"音乐会"团队。

(四)关于"会产"

更早的时候"音乐会"是有"会产"的。"会产"并不是财物而是类似现在村里或大队上公家的东西。原来土地较多,"音乐会"在兴盛时又是成组织存在,所以当地政府(解放前)或管理机构会划出一块地来专门给"音乐会"使用。这块土地最后的处理方式就由劳动力多的家庭或者无地人员耕种,到了秋收时节给会里分一部分粮食,所以"会产"的来源之一就是租地交粮食。另一来源便是"过事儿"或其他活动结束之后主家的礼物赠予,可以是金钱、粮食等,也可以是其他物品。最后"音乐会"的收入统一由几个"管事儿的"负责,记在"音乐会"的账上。真正掌握技术的乐师们被称作"学事儿的",他们只负责传技授艺,别的不参与。到了农历四月十八药王爷的生日时,"音乐会"会向药王爷祭祀,"管事儿的"们会将一年的收入用来进行"吃会"活动。

无论是"管事儿的"还是"学事儿的"都是义务的。"管事儿的"义务管理,收报酬给会里;"学事儿的"义务演奏,也不收取报酬。现在看"音乐会"本身就是一个非营利性的组织,每个成员都有主业,外出演奏只是他们生活中的一个插曲。在那个邻里相隔的时代基本上所有

的人都认识乐会的人,而且乐会的规定是自古传下来的,"管事儿的"都是在当地有名望的人,所以在"会产"方面大家约定俗成的就是遵守古训。不过据老师傅讲还存在"会产"的时候大概也得在一百年前,也是他的师父和他讲过的事情,分到户的时间也不确定,现在已经不再有"会产"了。

(五)传承面临的问题和现状

因面临着生存和传承的压力,现"吹鼓手"和"音乐会"在成员上已没有明确的限制,男女性别上也都不再作硬性要求。只不过"吹鼓手"是为了挣钱,不会安定下来长时间去学韵唱和文武场的谱子,他们完全将其作为一种营生,但在社会角色方面已不像原来一样不及"音乐会"的地位,现两者基本已无差别。

过去"音乐会"大多数以做仪式为主,禁止女性参与,所以在几十年前的记录里音乐会的成员都是清一色的男性。且到了"过事儿"的时候,也是主家托办事的主管到会上来找"管事儿的"请"音乐会"的成员进行送灵演奏。随着很多礼俗消失,乐会成员们的思想也渐渐开放,男性和女性的区别现在看上去已经不是那么重要了。人们不再像十几年前那样认为这是"老四旧",在"过事儿"的时候更是义不容辞,所以在学习上面也不会再有心理负担或某些忌讳。

近些年外出打工的人很多,留守在家的多是妇女和中老年人,所以史军平就一直游说让他们加入自己的队伍。同时针对很多放学较早的孩子们,史军平也想办法让他们留在自己这里。现在看来,他无意之中做了一件"非遗进校园"的工作,只不过当时还没有意识到,只是想着如何发展壮大"音乐会"的队伍。虽然很多孩子已经有了这方面的认识和基础,但大趋势还是家长们希望孩子能好好学习,考个好学校。所以有些孩子怕耽误学业不再继续学,也是一种无奈和遗憾。

五、结语

亚古城音乐圣会是冀中地区民间"音乐会"的一个缩影,通过亚古城音乐会的沉寂再复苏可见,在日新月异的科技文明中,文化在不断地溯源寻根。"遗产"的定义是必将要过去的,或者是已经过去的东西①。它是一种静态的存在,传统的血脉。但现在要把它变成可以为我们所用的资源,这也就是方李莉教授一直提倡的"遗产资源论",为的就是不让其成为静态的过去,而是活态的存在②。费孝通先生曾说:"文化的生和死不同于生物的生死,它有它自己的规律……因此,历史和传统就是我们文化延续下去的根和种子。"③那么我们的根就在我们的传统文化中。雄县古乐的复兴,传统与现代的结合,民间古韵与学派技巧的结合并不

① 方李莉.从"遗产到资源"的理论阐释:以费孝通人文思想为起点[J].江西社会科学,2010:10.
② 方李莉.从"遗产到资源"的理论阐释:以费孝通人文思想为起点[J].江西社会科学,2010:10.
③ 方李莉.传统与变迁:景德镇新旧民窑业田野考察[M].南昌:江西人民出版社,2000:10.

是不可能的事情。

现在我们的"非遗",需要成为一种像从前那些老师傅们一样,在他们的传承之间有一种"自觉"的行为。从社区民众参与仪式到成为观赏性的集体表演,只有"自觉"地传承了,才能"自信"地说这是我们的文化,我们燕赵大地豪迈的"乐"文化。最后,笔者想用曾经在考察之中偶遇的一位先生的话,来作为本次考察过后的思考:"文化不曾消失,它一直存在于我们的生活中。在我们无意之间,会用另一种方式出现在我们眼前。"

盐城地区民间传统纳鞋底手工艺研究

王志成 崔荣荣/江南大学

一、研究缘起及理路

笔者2017年在北京潘家园拜访国内鞋履及民俗文化研究专家钟漫天先生[①]时,钟先生提道:"中华传统布鞋的纳鞋底,对比世界其他民族鞋履,是中华民族鞋履领域中最伟大的发明。"从钟先生这一论断可见纳鞋底手工艺在中国传统乃至世界鞋履文化领域中的地位与分量。纳鞋底是民间一种鞋底的制作工艺,即用针线在鞋底上纳制出密密麻麻的线迹,因所纳之底通常由无数层布料叠加而成,民间又称纳鞋底为"千层底"。此底不仅具有平、齐、硬的视觉及手感,更具有结实耐磨的特性,具有极强的实用功能。从遗存足服实物,如江南大学民间服饰传习馆及钟漫天先生藏品来看,纳鞋底工艺尤其表现在汉族男鞋、天足鞋及部分少数民族女鞋中,这是因为在古代,汉族男人与部分少数民族妇女是户外劳作的主要劳动力,所穿之鞋对底的实用性要求最高。总之,纳鞋底工艺在传统民间的足服制作中使用十分广泛。

盐城,又称"盐渎""瓢城""百河之城"等,地处长江中下游流域,其大多数人口是历朝江南移民后裔,因而民俗文化属于传统的江南文化(吴越文化)范畴。笔者在广袤的中华地域中选取汉民族江南地域中的盐城作为田野调研区域,先后走访调研了射阳、滨海、阜宁、响水、建湖、大丰、东台等县市区,深入30余座现代化进程相对缓慢的村落,寻访近100位掌握传统纳鞋底手工艺的老人及其传人,拟依托于盐城地区总结、归纳出一套成熟完备的传统纳鞋底手工艺。在此基础上与其他地域纳鞋底工艺进行对比,得出盐城地区的纳鞋底手工艺在技术和精神层面的地方特色,拟在整理、记录和保存该民间手工艺的同时,进一步丰富我国民间传统的纳鞋底非物质文化。

二、纳鞋底前的"千层"手工艺

"千层"手工艺是纳鞋底工艺的第一步,此工艺基本决定了鞋底的外观造型。此外,基于

① 钟漫天先生,高级工艺美术师、华夏鞋文化博物馆馆长、北京服装学院客座教授。钟先生从事中国传统鞋履实物收藏和鞋履文化研究四十余年,具有四十余年的鞋履田野调研经验。

一双鞋底是由两只完全相同的鞋底组成,因此本文只针对一只鞋底记录其工艺流程。

1. 工具及布料选择。"千层"处理的工具主要有:刷子,刷糨糊用,民间常用刷锅用的"刷锅把";竹条,用来搅拌糨糊和挂糨糊,民间常用筷子;研磨精细的面粉,打糨糊用;剪刀,剪原布料、剪鞋样、刻鞋底和剪缝线等;笔,描画鞋样用;固定鞋底用的针线;糊骨子、晒鞋底用的桌台;打糨糊用的清水、灶台铁锅等工具和材料。

布料首选老洋布等粗棉布,这种布料有三个优点:一是质地厚实,利于多层叠加,实现鞋底"千层"厚的外观效果;二是材料表面粗糙,利于后续用糨糊"糊骨子",老人称表面光滑的材料,如化纤等,糨糊基本不粘;三是组织结构松散,微观视角下纱线与纱线的间隔较大,利于后续的穿针纳线。总之,材料选取粗棉布,不仅做成鞋底结实耐用,而且省力省时。

2. 打糨糊及"糊骨子"。第一步,打糨糊(如图1),为"糊骨子"备用。首先用锅烧开适量的水,然后向沸水中均匀、缓慢地撒研磨细腻的面粉,注意一边撒一边用筷子搅拌,控制好面粉和水的配比,以用筷子挑出糨糊,糨糊能快速滑落为宜。面粉撒多了,糨糊太厚(浓),糊完的鞋"骨子"叠加起来不易纳制;面粉撒少了,糨糊太稀,粘黏性又太差。

图1 打糨糊手工艺

第二步,"糊骨子",如图2所示,首先用刷子蘸取适量糨糊均匀扫抹在桌面上(如图2-a),然后将准备好的布料一层平铺在桌面上(布幅不够可以采取拼接的形式)使布料紧紧粘贴在桌面上(如图2-b);铺完一层之后,再用刷子蘸取适量糨糊均匀扫抹在第一层布料表面(如图2-c),然后再取一层布料平铺在第一层布料上,即完成第2层布料的粘贴;如此循环往复,直至完成4层布料的粘贴(如图2-d),注意最后一层,即第4层布料铺完后,无须在其表面扫抹糨糊。至此,糊好4层"骨子"。

图2 "糊骨子"手工艺

3. 晾糨糊及"压床底"。将糊好的"骨子"随桌子抬到室外在阳光下晾晒，直到把潮湿的糨糊和布料晒干。注意白天晾晒，晚上取回，以免早晚露水打湿"骨子"。晾晒时间视室外天气情况而定，阳光强，晒得速度比较快，天气阴暗，晒的时间比较长，一般需要晒2至3天。晒完之后，盐城民间在"刻鞋底"之前还需要进行一项特殊的工艺——"压床底"，即将"骨子"从台面上轻轻地剥离开来（注意不能扭曲折叠），放在床底下压着，实际上是放在被褥和席子中间（如图3）。压上2至3夜的"骨子"非常平整，经验丰富的老人称用这种"骨子"做成的鞋底非常平整、好看。

4. "剪鞋样"与"刻鞋底"。鞋样，即鞋底样，是做鞋底的"设计图纸"，直接决定了鞋底最终的平面造型。在民间，俗称制作鞋样为"剪鞋样"，主要有三种方式。第一种是"纸纸

图3 "压床底"手工艺

相传"式，人们通过询问亲戚朋友、邻居等，谁家有合适的鞋样就借过来，按样复剪一份。记得笔者小时候，家里的旧书里都会夹有很多造型各异的鞋底样，都是母亲按照这种方式复剪收集的。第二种是"默剪"式，即不用模板甚至任何参照，直接拿剪刀剪出尺寸合适、造型优美的鞋底样，这需要足够的经验积累。在笔者调研中，只有几位上了年纪的老人，因为做了一辈子的鞋底，深谙此法，年轻一辈的手艺人已经鲜有掌握此法的了。第三种是"依样画葫芦"式，照着鞋底实物去画（拓取）鞋样，此法虽然实用，但也有一定的局限性，只能做同样大小的鞋底。图4-a中的鞋样是笔者收自河南民间，尺寸（长度）不大，应该是脚不大的妇女或十多岁孩子的鞋样，现藏于江南大学民间服饰传习馆，笔者请民间艺人以此鞋样做鞋底，不用再费心另剪。

a

b

c

d

e

图4 "刻鞋底"手工艺

鞋样剪好后,便进行"刻鞋底"工艺。将鞋样按照一定的方向和位置摆放在压平的"骨子"上,用笔沿着四周描画出廓形,再用剪刀剪下来,便获得了一只"鞋底",按此方法循环往复,按所需鞋底的厚度及层数裁剪,这里裁剪了八只"鞋底"(如图4)。注意裁剪的丝缕方向为直丝,不可斜丝,斜丝裁剪,鞋底容易变形,那"鞋就做废了"。剪完后,将所有鞋底对齐叠加在一起,检查鞋底四周,看看每层鞋底是否一样大小,不对齐的地方用剪刀修剪对齐。

5. 打糨糊及包边、"撂鞋底"。这里需要再一次打糨糊,用来给鞋底包边和"撂鞋底",但是不同于"糊骨子"时烧煮的稀糨糊,这里只需用沸水直接冲泡出厚实的固体形态的浓糨糊(如图5),其粘黏性能比稀糨糊更加强劲。

图5 冲泡的浓糨糊

包边需要裁剪具有一定宽度(约3~4厘米)的斜布条(如图6-a),即现代服装工业中的"斜裁"技术,其原理也是一样,能使布条具有一定伸缩性,能够更加服帖地贴在鞋底边缘。上面裁剪了八只鞋底,因为单只厚度较薄,选取两只为一组进行包边:首先用筷子挑适量糨糊,均匀地抹在包边条上;然后将包边条中心线对齐在鞋底侧面的中心线上,顺着一个方向进行包边(如图6)。需要注意的是,其中一组鞋底的包边不同于其他,需要裁剪面积超过鞋底面积的斜布料,将鞋底的一整面包裹起来直至另一面的沿边处,被包起来的这一面即作为最终鞋底朝外(朝地面)的一面,即表面。需要指出的是,笔者之前在普样调查与研究了江南大学民间服饰传习馆藏400余双民间足服,对其中纳鞋底工艺分析后发现,其鞋底的丝缕方向都是斜丝(基本是45度),可以得出这种情况正是出于鞋底包边工艺所致,实际上里面看不见的"千层"布料都是直丝裁剪。

图6 包边手工艺

包完边之后是"撂鞋底",用浓糨糊将四层鞋底一层一层的粘贴、"撂"起来(如图7)。注意在"撂"的时候,各层之间务必严丝合缝、四周对齐,否则影响鞋底成品的美观,而且一旦鞋底"撂"完之后便不可拆开重"撂"了,否则影响鞋底的紧致程度。至此,已基本形成"千层底"的外观效果了。

<p style="text-align:center">a b c</p>
<p style="text-align:center">图 7 "摞鞋底"手工艺</p>

6. 晾糨糊与固定。经过包边、"摞鞋底"工艺的"千层底"内部保留了大量的浓糨糊,需要进一步晾晒,且晾晒的时间比之前还要长。一般晾晒 2~3 天后,待糨糊有七八成干的时候,先用针线将鞋底各层假缝固定起来(如图 8),防止"千层底"在晾晒的过程中,各层之间发生错位等疵病。固定后将"千层底"再次放至室外晾晒,接下来每晒一天,都要取回用纳底针试戳一下鞋底,检验鞋底的干燥程度,因为民间称晒得足够干燥的鞋底非常酥脆,纳起针来相对不那么费劲。

图 8 "固定"手工艺

三、鞋底纳线手工艺

1. 工具及线的选择。鞋底"纳线"用到的工具有:纳底针,选取韧性强的钢针;顶针;锥子,辅助纳底针进行纳制;剪刀等。传统民间用的纳底线有很多种,常用的按材料分有由麻类植物纤维捻制而成的麻线和由棉花手工捻制而成的棉线。线的粗细在捻制的时候可以调节,纳线的时候也可以调节线的粗细,可以一股,也可以多股纳制。盐城民间传统常选手捻棉线,并双股纳制。

2. "走边子"。在对鞋底进行正式"投门子"纳线之前,需要先沿着鞋底的四边,用回针的针法纳制一圈,民间俗称"走边子",意思是针线先在鞋边上走一圈(如图 9),以起到彻底固定鞋底,使鞋底各层布料,即"千层"布料紧紧地联结在一起,避免后续纳线时出现错位。需要注意的是,走完边子后要拆掉之前晒糨糊时"固定"的加缝线。

3. "投门子"。"投门子"是盐城民间俗称,指鞋底"纳线"的针法工艺,指每一行的针脚,即纳线留下的线迹,需要与其相邻的一行针脚"相投",即两行的针脚不能相对,需要错开,各针脚对应在与其相邻一行两个针脚的空隙(如图 10)。民间将相邻两行针脚相对的纳法俗称"对窝子",年轻女孩在初

a

b

图 9 以回针进行"走边子"手工艺

学纳鞋底时,这里常常出现毛病,引得旁人一阵笑话。此外,纳线的针脚有大有小,在盐城民间,针脚大的称"大爆针",意思是长长的针脚"爆发"、显露在鞋底表面,民间认为这种针脚比较好看,是常用针脚;针脚小的称"碎米针",意思是针脚长度和碎掉的米粒一样长。

在熟练掌握"投门子"纳线工艺后,想要把鞋底纳得结实、美观,还需要遵循一定的空间布局法则、阵法。经过大量的田野调查,笔者将盐城民间的布局阵法总结为两种:一种是"回形"阵法,首先在鞋底正中间纳一道"中心线迹"(如图11-a),鞋底此处的纳线走向,由鞋头处向鞋跟处还是由鞋跟处向鞋头处不讲究,这里选择了由鞋跟处向鞋头处的走向;然后如图11-b所示步骤2、3、4,围绕"中心线迹",以"回形"的方向循环纳制,直到将鞋底纳满为止;第二种是"S形"针法,纳好"中心线迹"后先在其一侧(或左或右都可)纳制,阵法如图11-c所示,以"S形"的方向循环纳制,直到将该侧

图10 "投门子"纳线手工艺记录

鞋底纳满,再以同样的方法纳制另一侧即可。纳好的鞋底,如图11-d所示,上面密密麻麻的线迹"路路成行",整齐有序地排列在一起,鞋底平整、板实。

图11 "投门子"纳线阵法布局

四、盐城地区纳鞋底中的匠心别具

1. 技术层面的工艺特色。盐城地区纳鞋底在技术层面的独特匠心,首先表现在对"投门子"工艺的坚定实行上。实际上,盐城地区的"投门子"纳线工艺在其他地方也很常见,但并非此名,一般依据针脚排列命名为"三角针"[1],只有盐城地区普遍俗称"投门子"。传统民间在形容一个人投师学艺,所投师父要专业时称"师要专,莫乱投门子";在形容一个人办事

[1] 王志成,崔荣荣.民间弓鞋底的造型及功能考析[J].艺术设计研究,2017(3):49.

托对关系、找对后门时也称"投门子",所花的钱为"投门子钱"。可见"投门子"词汇本身具有一种对错识别意味的判断属性,只有做对的事情才是"投门子"。因此,盐城民间用"投门子"来命名这种鞋底纳线工艺,本身就包含了一种非他莫属的选择导向。笔者调研盐城各县市区、各村落下来,未发现一人不用此工艺纳鞋底、不强调"投门子"工艺,这也实证了上述判断,也足见该地区对"投门子"工艺的坚定实行。这种"坚定"还可从对比中发现,其他地域的鞋底纳线虽然也以"投门子",即"三角针"为主,但也有例外。例如苏州地区纳鞋底的"平行针法","平行针法的外观与三角针法有明显的区别,它并非三角针法的散点状,而是沿着鞋底外轮廓成依次递减的环形"。

此外,独特匠心还表现在鞋底纳线独特的阵法布局里。如前所述,盐城地区在鞋底纳线时先在鞋底正中间纳一道"中心线迹",然后再以该中心线为基准,向其一侧或两侧循序纳制。但在其他地域并非如此,现举两例:一例还是苏州地区的纳鞋底针法("三角针"的)布局①,另一例则是《民间传统手工千层底布鞋制作工艺》一文对北方晋文化地域纳鞋底的考察②,这些地区的纳鞋底阵法布局都遵循着由鞋头到鞋后跟的纳制方向,明显区别于盐城地区。据盐城当地老人称,之所以先在鞋底正中间纳一道"中心线迹",主要出于三点考虑:一是先在鞋底的正中间纳上一行线,能很好地起到固定的作用,若直接从鞋底一端密密麻麻纳到另一端,过程中随着手温的传递和纳制时的各种用力,容易使还未纳到的由糨糊粘成的各层"鞋底"相互剥离甚至错位;二是先在正中间纳出一条笔直的线迹便有了对齐的基准和参照,利于后面各行纳制出笔直、不歪斜的线迹;第三点考虑则比较直白,因为只有先纳上一行,才能进行第二行的"投门子"。如此可见盐城地区纳鞋底手工艺中的匠心别具。

2. 精神层面的民俗情感。"手工性的劳作这种古老的劳动性体验,在今天愈发显示出它的这种难以用机械取替的人文性特质"③。盐城地区的纳鞋底手工艺,不仅具有技术层面的工艺特性,更具有精神层面的人文特性,集中体现在民俗情感方面,或亲情,或悲情。

首先是"千针挖(万)线"下,母对子的殷殷亲情。笔者调研时当地老人称,每当穿上新纳底鞋的孩子在泥泞的地面上顽皮时,旁边的大人们都会讲:"母亲千针挖(万)线给你纳的鞋底,你穿的时候要珍惜爱护呀!"一双手工纳制的鞋底,上面有多达 2 000 至 4 000 个的针脚,甚至更多,而纳出一个针脚需要在厚厚的"千层底"上挖线两次,因此纳制一双鞋底需要母亲针复一针地挖上 4 000 至 8 000 针,甚至上万针。虽然上面提到经过晾晒的鞋底纳起针来不那么费劲,但这也是相对的,笔者曾试着用力纳上一针,却以拔不动而失败告终。如此费时费力的手工艺着实体现出母亲在鞋底上倾注于儿女的殷殷亲情。

其次是"针针断线"下,民间丧葬的悲恸之情。在汉族传统民间,一般"丧葬鞋"的鞋底与室内穿的鞋一样,基本不会采取任何纳线的工艺处理,取而代之的通常是一些独具民俗寓意的纹样装饰,如莲花等。人们认为"丧葬鞋"与室内鞋一样,都不是下地劳作穿的实用鞋,对

① 李洵,张竞琼. 民间绣花鞋鞋底制作工艺研究[J]. 东华大学学报(社会科学版),2011(11):182.
② 吴改红,刘淑强. 民间传统手工千层底布鞋制作工艺[J]. 轻纺工业与技术,2016:44.
③ 微光. 手工艺的情感[J]. 雕塑,2011(1):34 – 35.

鞋底的耐磨性几乎没有要求。但是在盐城地区恰恰相反，人们通常不会在"丧葬鞋"的鞋底上刺绣纹样，依旧以纳线处理，只是纳线的方法与前面论述的"投门子"不同，换取一种"针针断线，打疙瘩"的纳线工艺：穿针引线后先在线尾打一个疙瘩，然后针从鞋底外侧（穿时朝地一侧）刺进内侧，再从内侧刺出外侧，再打一个疙瘩，最后断线。此工艺纳满的鞋底不同于一般纳线留下一条条平顺的线迹，留下的是一个个凹凸不平的疙瘩。如此做法有两种说法：一是布满鞋底的线疙瘩，能够保佑老人到阴间"游走"的时候不跌倒，起防滑的作用；二是针针断线的做法，人们在制作的时候，通过断线中"断"的这一动作来寓意从此与亲人断去联系，阴阳两隔，借以表达对逝者的不舍、惋惜以及悲恸之情。

五、结语

在笔者完成此文之际，上述受访的诸位老人中有一位已经辞世，一生练就精湛的纳鞋底手工艺也随着老人的离世而消失。并且传统的纳鞋底手工艺也鲜有人传承，就盐城地区而言，至20世纪90年代开始，随着泡沫鞋底的出现，民间布鞋逐渐丢弃了手工纳制的鞋底。时至今日，即使在盐城村落，莫说纳底布鞋，就连泡沫底布鞋也难寻踪迹，基本被各种胶底鞋替代了。因此本文工艺调查的影像资料也是相关手艺人特地为笔者回忆、展示，以供记录研究，旨在唤起人们对纳鞋底——这一中华传统布鞋特色工艺的关注，特别是其在不同民族、不同地域上的具体表现、实践、发展以及变化。

皖北非物质文化遗产的特征及生成性分析

吴衍发/安徽财经大学艺术学院

皖北位于淮河中游,地处安徽北部、中原腹地,毗邻苏鲁豫三省,内拥蚌埠、宿州、阜阳、淮南、淮北、亳州六市,以及滁州之凤阳和六安之霍邱。皖北历史悠久,人文荟萃,底蕴深厚,境内分布着丰富多彩的非物质文化遗产(简称"非遗")。皖北非遗蕴含着一代又一代皖北人的生活方式、思维方式、精神价值、审美观念和文化意识,具有重要的历史文化价值和艺术价值。皖北非遗不仅数量繁多,种类齐全,而且因其所处淮河中游独特的自然环境和特殊的地理位置而表现出浓郁的地方特色和鲜明的地方特征。挖掘皖北非遗特征,揭示其生成原因,既有助于皖北非遗的传承保护,亦能彰显皖北地方文化自信。

一、皖北非遗分布概况

所谓"非物质文化遗产",系指各族人民世代相传并视为其文化遗产组成部分的各种传统文化表现形式,以及与传统文化表现形式相关的实物和场所。包括:① 传统口头文学以及作为其载体的语言;② 传统美术、书法、音乐、舞蹈、戏剧、曲艺和杂技;③ 传统技艺、医药和历法;④ 传统礼仪、节庆等民俗;⑤ 传统体育和游艺;⑥ 其他非物质文化遗产[①]。

为了认真贯彻"保护为主、抢救第一、合理利用、传承发展"的工作方针,安徽省政府按照《国务院关于加强文化遗产保护的通知》(国发〔2005〕42号)和《中华人民共和国非物质文化遗产法》(2011)精神和有关要求,从2006年到2017年的12年间,先后审定并公布了五批省级非物质文化遗产名录。在省级非遗申报的基础上,文化部也先后审定并公布了四批国家级非物质文化遗产名录。按照统计学方法,根据中国非物质文化遗产网·中国非物质文化数字博物馆和安徽省非物质文化遗产网,对皖北和安徽省省级非遗代表性项目数进行统计,以期了解皖北地区省级非遗的分布概况。(以下"表1""表2"均依据安徽省非物质文化遗产网公布的数字统计)

① http://www.ihchina.cn/3/10377.html.

表1 皖北10类省级非遗项目分布概况

非遗项目	蚌埠	淮南	宿州	阜阳	亳州	淮北	凤阳与霍邱	合计
民间文学（Ⅰ）	2	1	3	1	6	0	0	13
传统音乐（Ⅱ）	1	1	2	4	0	2	1	11
传统舞蹈（Ⅲ）	6	7	0	4	2	0	0	19
传统戏剧（Ⅳ）	2	1	7	4	3	3	0	20
曲艺（Ⅴ）	3	4	3	4	2	1	3	20
传统体育、游艺与杂技（Ⅵ）	1	3	1	4	3	0	0	12
传统美术（Ⅶ）	2	1	6	1	2	4	3	19
传统技艺（Ⅷ）	0	7	6	9	12	2	0	36
传统医药（Ⅸ）	0	0	1	0	1	0	0	2
民俗（Ⅹ）	2	1	2	4	4	1	0	14
合计	19	26	31	35	35	13	7	166

表2 皖北10类省级非遗项目在全省所占比重概况

非遗项目	皖北	凤阳与霍邱	全省项目	皖北占比（%）	备注
民间文学	13	0	30	43	语言类民俗艺术
传统音乐	10	1	41	27	表演类民俗艺术
传统舞蹈	19	0	59	32	表演类民俗艺术
传统戏剧	20	0	45	44	表演类民俗艺术
曲艺	17	3	32	63	语言类或表演类民俗艺术
传统体育、游艺与杂技	12	0	22	55	
传统美术	16	3	56	34	造型类民俗艺术
传统技艺	36	0	163	22	
传统医药	2	0	17	12	
民俗	14	0	65	22	
合计	159	7	530	31	

从宏观来看,表1所显示的皖北非遗资源数目繁多,种类齐全,国家关于非物质文化遗产的十大类别,包括口头传承的民间文学,音乐、舞蹈、戏剧、曲艺等传统表演艺术,以及反映农耕文明的民间信俗、礼仪、节庆等民俗活动,民间传统知识、传统美术和传统手工艺技能等,该区域均有大量分布。当然,不仅如此,皖北各市县非遗项目以及大量尚未被列入非遗名录的非遗项目,更是数以万计。这充分体现了皖北非遗资源的丰富性和多样性。

据微观而言,皖北地区拥有国家级非遗代表性项目34项(1~4批)①,约占安徽省国家级非遗项目(88项)的39%。且以安徽省级非遗代表性项目为例,皖北地区省级非遗项目总数166项,约占全省31%。其中,民间文学约占全省省级非遗项目的43%;传统音乐约占全省27%;传统舞蹈约占全省32%;传统戏剧约占全省的44%;传统美术约占全省34%;传统技艺约占全省22%;传统医药约占全省12%;民俗约占全省22%;曲艺项目约占全省曲艺的63%;传统体育、游艺与杂技项目约占全省55%。由此可见,民间文学、传统戏剧、曲艺和传统体育、游艺与杂技等非遗项目,已经成为皖北地区最具特色和优势的非遗项目,占据安徽非遗的半壁江山,其中曲艺竟高达全省非遗的63%。皖北非遗的丰富性和多样性,正是皖北悠久灿烂历史文化的重要体现。

二、皖北非遗特征及其生成原因

皖北地区富集着十分丰富的非遗资源。皖北地处淮河中游,深受淮河文化的浸润和影响。同时,皖北又是北方黄河文明和南方长江文明的交汇过渡地带,北方的中原文化与南方的荆楚文化和吴越文化以及东部的齐鲁文化,都在此地交汇、碰撞、渗透、融合。在漫长的社会历史发展过程中,皖北地区独特的地理环境、特殊的历史地位、悠久的农耕历史、灿烂的文化资源和丰厚的人文底蕴,最终孕育了该地区丰富而优质的非物质文化遗产,形成了该区域所特有的非物质文化遗产特色与特征。

(一)农业非遗数量众多,种类齐全,分布广泛

皖北富集着太多太多的农业非遗。据统计,皖北省级非遗中,与农业生产或农民生活息息相关的涉农非遗154项,约占皖北省级非遗的93%,并且约占全省省级非遗的29%。皖北农业非遗不仅数量众多,种类齐全,而且星罗棋布,分布极为广泛。这与皖北悠久绵延的农耕历史和高度发达的农业文明密切相关。这些品类繁多的农业非遗是一代又一代皖北人民千百年来创造、积累、传承并保存下来的极其珍贵的农业生产经验和农业生活经验,包括传统耕作技术和经验、传统农业生产用具、传统农业生产制度、传统农业思想与观念、传统农业知识、传统农业水利、传统农业信仰、节庆礼仪和饮食文化以及与农耕生活息息相关的传统手工艺技能、传统中医药文化、口头传承、民间工艺美术和民间表演艺术,同时还包括遗留下来的各类建筑文化史迹等。譬如禹王庙会、灵璧古庙会、界首大黄庙会、淮南四顶山庙会、亳州马氏社火等,都是典型的以农村民间信仰为主的传统庙会。皖北民间流行的灵璧钟馗画、凤阳凤画、砀山年画等传统民间美术,寄寓着皖北人的风俗和信仰,成为民间辟邪或祈福的工具,据说灵璧钟馗画还是由远古的"大傩之仪"演绎而来。中国汉民族代表性歌舞——皖北花鼓灯,据说源自大禹治水。每年农历三月二十八日,皖北老百姓在禹王庙前举行花鼓

① 详见:国家非物质文化遗产网·国家非物质文化遗产数字博物馆. http://www.ihchina.cn/.

灯歌舞,纪念昔日治水英雄,期待一年好运。皖北的抬阁和肘阁舞,就是源自酬神娱神的空中舞蹈,其中抬阁舞就是为祭祀河神发展而来。皖北老百姓自娱自乐的各种传统民间地方戏剧,如泗州戏、花鼓戏、皮影戏、坠子戏、梆子戏等;各种具有浓郁地方特色的曲艺,如凤阳花鼓、淮北大鼓、淮河锣鼓、淮河琴书、太和清音、颍上大鼓书、寿州锣鼓等;各种剧目曲目,如亳州二夹弦传统小戏《桑园会》、淮北泗州戏《拾棉花》《乡野情》《摔猪盆》《喝面叶》、萧县坠子戏《丰收之后》《苦菜花》、阜阳推剧《小放牛》《送香茶》、凤阳花鼓《王三姐赶集》《秧歌调》、扁担戏《王小二卖豆腐》《王小二上山打柴》、凤阳民歌中流行的打夯歌和淮北梆子演唱时的劳动号子、船工号子等;各种传统饮食文化,如淮南八公山豆腐传统制作技艺、淮南牛肉汤制作技艺、符离集烧鸡制作技艺等;各种传统中医药文化,如华佗五禽戏、华佗夹脊穴灸法、砀山王集王氏接骨膏药等,所有这些都真实反映了皖北农业生产和农民生活场景。凡此种种,举不胜举。这些都是十分珍贵的农业文化遗产。

现以五河民歌为例。五河民歌现存180多首,主要有劳动号子、秧歌、情歌、山歌、仪式歌、生活歌、儿歌等多个基本类型,其中绝大部分曲目,如《摘石榴》《打菜薹》《四季送淮北》《姐在塘崖洗白衣》《起秧号子》《牛号子》《金山银山收到家》《沉甸甸稻穗做红媒》《大米好吃要把秧栽》《八段锦》《五只小船》《淮河大堤长又长》等,都与农业有关。民歌中男女对唱或者一问一答等歌唱形式中,涉及的大多是大米、稻子、麦子、豆子、石榴、萝卜、黄瓜、葱、鸡、鸭、鱼、船、银等农村习见、生活必需的农产品、农作物、农业用具等,给人一种扑面而来的醉人的乡土气息。"饥者歌其食,劳者歌其事。"皖北淮水两岸的老百姓用自然的歌声表达自己的喜怒哀乐。这种自然、真实、方言化的民歌,是老百姓情之所至的产物,犹如风行水上,自然成文,是民歌艺术最强烈、最有价值的特色和魅力所在。这足以说明:中国非遗是农耕文化的产物,作为古老的乡土文化,作为传统的文化表现形式,她的生存与发展离不开农耕社会特定的文化空间[①]。

皖北农耕文化传统历史悠久,为非遗的产生与发展提供了广阔的文化空间。这里耕地广阔,土壤肥沃,气候温和,雨量适中,还有淮河日夜不停地滋润,适宜于"辟土殖谷为农"。因而皖北古文化遗址星罗棋布,从上古到三代起,这里就曾有胡子国、沈子国、钟离国、州来国、宿国、萧国、徐国等众多古国出现,在聚集了民气的同时,也孕育了早期的农耕文明。这些都是皖北悠久农耕历史的见证。几千年的农耕历史,必然会有不计其数的农业文化遗产积淀、传承和保存下来。传统农业社会的春耕、夏耘、秋获、冬藏等农事安排,必然少不了巫术礼仪、宗教信仰、民间信俗、节日习俗、饮食文化等各类祭祀活动和民俗文化活动,借以酬神娱神、驱鬼辟邪、祈福禳灾。而与民间信俗和祭祀活动相表里,包括语言、神话故事、民间传说、民间歌谣、乐舞、戏曲、竞技、民间美术等民俗艺术活动便产生了。在先民看来,这些民俗艺术形态,比如民间舞蹈,有着与超自然力量进行沟通的能力,可以保证巫术或祭祀的成

① 所谓"文化空间",按《国家级非物质文化遗产代表作申报评定暂行办法》即是指定期举行传统文化活动,或集中展现传统文化表现形式的场所,兼具空间性和时间性。

功。所以民间舞蹈与巫术宗教关系密切,因此常任侠提出"巫舞同源说"①,确为肯綮之论。但另一方面,民俗艺术活动,可以给农民带来紧张繁忙的劳动之余的一种精神上的放松,提供闲暇时期的娱乐,或是作为情感以及心理的发泄需要。他们农忙时忙于农耕,农闲时节或是一些特殊的时间和场合,如传统节日、婚丧嫁娶、巫术仪式、宗教信仰、生子还愿、民间聚会和庙会等,才会进行相关艺术表演。所以说,民俗活动是中国传统文化的表演场。这些民俗活动以及与之相关的民俗艺术,具有丰富的文化内涵和价值实体,是皖北民族个性的真实表现,真实地反映了皖北民众的生活,不仅保存和积淀了皖北农耕文化,而且强化了人们的民族意识和行为规范,彰显了古老的皖北人民对中华文化的贡献,展示了皖北人文传统的丰富性,加强了皖北人民的文化自觉和文化认同,提高对中华文化整体性和历史连续性的认识。这也是皖北非遗具有生命力和推动皖北非遗传承保护的重要原因。

(二)民俗艺术非遗比重大,种类全

诚如上述,皖北绵延厚重的农耕历史孕育出大量的民俗艺术非遗。所谓民俗艺术,是指"依存于民俗生活的各种艺术形态,作为传承性的下层艺术现象,它又指民间艺术中能融入传统风俗的部分"②。作为民俗传统的象征符号和民俗生活的原生艺术,民俗艺术以风俗性、传统性、传承性和群体性为主要特征,广泛应用于民间信仰、岁时节令、人生礼俗、衣食住行、社会交际和消遣娱乐等各个方面,因而有着深厚的文化背景和坚实的社会基础。民俗艺术主要分为语言类民俗艺术、表演类民俗艺术和造型类民俗艺术等三类。皖北非遗大家族中,综合各种非遗类型来看,民俗艺术非遗占有极大比重。据表2而知,皖北省级非遗166项,其中民俗艺术非遗102项,约占61%;从全省范围来看,全省民俗艺术非遗263项,皖北民俗艺术非遗约占39%。民俗艺术非遗不仅数量多,而且种类全,主要有民间文学、传统戏剧、传统音乐、传统舞蹈、曲艺和传统美术等六种。显然,这与皖北厚重的人文历史和丰富的民俗生活是分不开的。

皖北历史悠久,文学艺术积淀深厚。汤汤淮水滋养的皖北大地,走出了无数的思想家、文学家、艺术家。上古时期,望穿秋水的涂山氏女娇发自心底的悲怆长叹"候人兮,猗!"成为中国文学史上的第一首情诗,被称为"南音之始"。《诗经·国风·陈风》中也收录不少皖北民歌。先秦时期的老子、庄子和管子,皆诞生于皖北。儒、道、墨、法等诸子百家思想在此碰撞渗透。作为道家美学的奠基者,老子开创了顺应自然的自然之美的美学观念。作为道家美学的完成者和整个道家美学的重要代表,《庄子》美学关于美和艺术创造的特殊规律的认识,对后世文学艺术产生了深远影响。庄子的《逍遥游》,以奇幻谲诡的想象、浪漫奔放的情怀,成就了我国文学史上第一个浪漫主义文学高峰。汉末魏初,以曹操父子为代表的一批皖北诗人,确立了梗概而多气、慷慨而悲凉的建安诗歌的美学风范,在中国诗歌史上第一次掀起了文人诗歌的创作高潮。唐代悯农诗人李绅是亳州人,唐代著名诗人白居易也长期在皖

① 吴衍发.论常任侠的东方艺术史观[J].东南大学学报(哲学社会科学版),2016(1):107.
② 陶思炎.民俗艺术学[M].南京:南京出版社,2013:1.

北生活,他们成为唐代"新乐府运动"的首倡者和开启者。白居易、李白、晏殊、欧阳修、苏轼、曾巩等唐宋名家,都曾先后在此为官,留下一首首余韵悠远而传诵千古的歌咏诗篇。

皖北乐舞史可以上溯到秦汉时期。此地出土的大量秦汉画像砖石刻,记载了早期乐舞百戏之盛况。魏晋时期,皖北临涣之地还走出了四大音乐家桓谭、嵇康、桓伊和戴逵,他们以笛声琴韵展示了皖北深厚的艺术底蕴。中国古代汉族十大名曲《高山流水》《广陵散》《平沙落雁》《梅花三弄》《十面埋伏》《夕阳箫鼓》《渔樵问答》《胡笳十八拍》《汉宫秋月》《阳春白雪》,其中《高山流水》《广陵散》《梅花三弄》等三大名曲都与皖北有关。据传《高山流水》伯牙与钟子期的故事就发生在皖北,凤阳马鞍山南麓凤阳咀发现有钟子期墓冢。嵇康通晓音律,尤擅弹琴,他与古琴曲《广陵散》的故事,几乎无人不晓。嵇康创作琴曲《长清》《短清》《长侧》《短侧》四首,被称为"嵇氏四弄",与蔡邕创作的"蔡氏五弄",即《游春》《渌水》《幽思》《坐愁》《秋思》五首名曲,合称《九弄》,是我国古代的一组著名琴曲。嵇康撰写的音乐理论著作《琴赋》和《声无哀乐论》,进一步确立了他在中国古代音乐史上的地位。东汉至晋朝的桓氏大家族中桓谭、桓彝、桓伊等都是皖北人,相传名曲《梅花三弄》就是经桓伊所作笛曲改编而成。《晋书》和《世说新语》里都曾记载桓伊和《梅花三弄》的故事,且《晋书》力赞桓伊的音乐造诣为"尽一时之妙,为江左第一"。元代戏曲作家孟汉卿亦亳州人,有杂剧《张鼎智勘魔合罗》传世,明清学者对其十分推崇。

皖北书画艺术传统源远流长,从寿州古城出土的青铜器铭文来看,商晚周初,这里已经成为书法的集聚地。深厚的文化底蕴,还孕育出太多太多的书画艺术家。魏晋名士戴逵,其佛像雕塑堪称旷世杰作。唐代亳州人曹霸是画马名家,杜甫《丹青引曹将军霸》盛赞其画技高超,称其所画御马为"迥立阊阖生长风"。宋代濠州人崔白是花鸟画名家,别开宋代宫廷绘画之新风,对后世绘画影响很大。清朝书法大家梁巘是亳州人,与乾隆年间梁同书等五位书法大家并称,梁巘曰"北梁",梁同书曰"南梁"。皖北萧县丹青高手辈出。清代乾嘉年间,萧县涌现出吴作樟、刘云巢、张太平、王为翰、吴凤诏、吴凤祥、张昌、袁汝霖等一大批有影响的书画家数十人,在徐淮地区享有盛名。当代则有王子云、刘开渠、朱德群、王肇民、王青芳、萧龙士等享誉国内外的一大批美术家,他们在中国书画、雕塑、油画、水彩画、版画、美术考古等领域皆有开拓建树,堪称现代美术史之奇观。

郁郁文风,千载承传,深厚的文化艺术传统,孕育了皖北大量的中国民间文化艺术之乡。萧县和太和被文化部授予"中国书画艺术之乡",亳州被授予"中国曲艺之乡",砀山为"中国唢呐艺术之乡",泗县为"中国泗州戏之乡",灵璧为"中国钟馗画之乡",埇桥为"中国马戏之乡",界首为"中国剪纸之乡",临泉为"中国杂技艺术之乡",阜南为"中国柳编艺术之乡",凤阳为"中国花鼓之乡",怀远和凤台为"中国花鼓灯之乡"等。

(三)地域特色强,流传范围广

皖北文化是汉民族文化的缩影,有着浓郁的地域特色。就非遗的文化内涵和形式风格而言,一方面皖北非遗长期受到当地地理环境、历史文化、语言习惯的影响,绝大多数非遗是

土生土长、世代相承的,与当地人民的生产生活密切相关,悠久丰厚的地方文化为皖北非遗注入更多的地方元素。另一方面即便非遗资源是由异域传入,经与皖北当地各种传统文化表现形式交汇、渗透、融合后,最终融入皖北地方文化空间当中。所以皖北非遗均带有强烈地方特色和浓郁乡土气息。汤汤淮水孕育了皖北人的性格、精神和气质。皖北属于北方中原官方方言区,北方人大多坚毅豪爽,朴实大方,故而其曲艺表演大多侉腔侉调,粗犷豪迈,高亢明快,热烈奔放,刚劲泼辣,因而深为当地群众喜爱。皖北地区流传极广的淮北梆子戏,唱腔高亢激越,朴实大方。淮北梆子戏源为秦腔,流入阜阳地区后,吸收了当地民间流行的坠子嗡、灶王戏、淮词、布袋戏、船工号子等民歌小调,又受到皖北地区乡音土语的影响,后经当地多代艺人的传承创新,逐渐融入皖北文化空间,最终衍化成为一种表演风格粗犷质朴、念白起伏有致的皖北地方特色剧种。作为别名"拉魂腔"的泗州戏,在皖北大地流传 200 多年,发展成为安徽四大剧种之一。泗州戏明快活泼、质朴爽朗、刚劲泼辣。男腔粗犷、爽朗、高亢、嘹亮,女腔婉转悠扬、丰富多彩、余味无穷,充满浓郁的皖北乡土气息,与皖北人民的生活、习俗有着密切的联系,显示出强烈的地域文化特征。安徽地方稀有剧种花鼓戏,流传于皖南和皖北,但皖北花鼓戏却明显有别于皖南花鼓戏。皖北花鼓戏吸收了花鼓灯和地方民歌小调的众多元素,以"宿州调""淮北调""口子调平板""寒板"为主要曲调,其表演风格也更为别致,尤以"花鼓大走场"最富特点,被认为是皖北花鼓戏的"绝活儿"。同样在皖北广为流传的花鼓灯,因源自不同流派而表现出迥异的风格与特色。阜阳颍上花鼓灯,节奏较慢,舞蹈结构严谨,唱腔粗犷高亢,风格古老质朴;淮南凤台花鼓灯受南方吴楚文化的影响多一些,表演更多着重人物情感的刻画,动作细腻而优美;蚌埠怀远花鼓灯动作轻捷矫健,潇洒倜傥。显然,这三个不同流派的花鼓灯受地方文化影响而表现出更多的地方特色。亳州二夹弦,源自黄河下游的河南、河北、山东等地,清朝末年传入亳州后,汲取了当地的花鼓戏、梆子戏和琴书等民间艺术元素,逐渐形成刚柔相济的唱腔,既有冀鲁文化的清新柔美,又有河南中原文化的高亢明快。

 当然,除了具有很强的地方特色外,皖北非遗流传范围和分布区域皆极为广泛。从文化认同感来说,皖北地区同根同质的文化渊源,形成了该区域相似的社会发展状况和人文特色①,因而同一非遗资源在皖北地区几乎均有分布,从而形成分布地域上的广泛性。享有"东方芭蕾"美誉的花鼓灯,作为淮河流域汉民族的一种民间舞蹈艺术形式,至迟在宋代已经形成,在淮河中游的皖北各地都曾有广泛流行,形成蚌埠、淮南凤台和阜阳颍上三个中心,并逐渐辐射到淮河中游的豫皖苏鲁等四省 20 多个县、市。花鼓灯艺术还成为淮河流域一些地方艺术品种的渊源或根脉,淮剧、推剧、花鼓戏、泗州戏以及凤阳花鼓等也都由花鼓灯衍生发展而来。同样作为安徽省具有较大影响的剧种之一的淮北梆子戏,在皖北地区都有广泛流传,并流传到豫东、苏北等 20 多个县、市。阜阳国家级非遗嗨子戏,在皖西北的阜南、颍上、临泉等地流行,并流传到豫南淮滨、固始、商城、息县等一带。实际上,皖北绝大部分非遗,泗州

① 吴衍发.转型期安徽文化创意产业园发展现状与特点[J].阜阳师范学院学报(社会科学版),2015(6):31.

戏、坠子戏、二夹弦、皮影戏、琴书、淮北大鼓等,不仅是当地人民十分喜爱的群众艺术,而且还是我国北方较有影响的传统戏曲剧种。正是皖北非遗所特具的独特性和广泛性,才使其具有永久的生命力,也因此而流传甚广。凤阳花鼓和凤阳民歌是明朝初年流行于凤阳的传统民间艺术,历史上随着艺人以此作为出门乞讨的手段而传遍大江南北。淮河柳编,作为一种传统民间工艺,成为临淮当地老百姓发家致富的主要副业,民间有所谓"编筐打篓,养家糊口""编来新房,编来新娘"等说法。所以沿淮当地农民把柳编传统工艺作为发家致富的主要手段世代传承。如今的临淮柳编已经流传到阜南和霍邱的十几个乡镇,发展到几十种编织手法和百余个品种,形成了独树一帜的柳编工艺技术。完全可以说,地方特色浓烈、流传范围广泛,正是皖北非遗具有生命力和艺术价值的特质所在。

(四)南北文化融合性与过渡性特征明显

皖北非遗长期浸润在地方文化的土壤中成长,其地方特色和乡土气息自然而然地具有了。然而,皖北文化除了本土特质外,经长期衍变发展而历史性地形成了开放性、包容性、融合性等多元特质。地处淮河中游的皖北,是我国重要的南北自然地理分界线。在她的南北方都是封闭型大河流域以及大型灌溉型农耕区域。北方是莽莽苍苍的黄河流域和黄土高原,南方是郁郁葱葱的长江流域和长江中下游平原。南北两种文化在这里交融,造就了皖北人刚柔相济的品性,既具有北方的豪放刚烈,也有南方的柔美温婉。特殊的地理环境和人文历史环境,各种不同文化在此交汇、碰撞、融合,使得皖北文化不可避免地带有南北文化兼容的过渡性文化特色。

形成于明代洪武三年的五河民歌,流传于淮河中下游十几个县、市。素有"皖北小江南"之称的五河,地处淮北、淮南、苏北交界之处,既受北方中原文化的影响,也为南方吴、楚文化所渗透,从而形成五河特有的语言环境、生产生活方式和风土人情。因此五河民歌既具备北方方言的侉腔侉调,又揉进吴侬软语的婉转。外地民歌只要传进五河,就会被吸收、被融合,不知不觉中发生本土化的变异。北方民歌《孟姜女》传到五河后,曲调就变得愈加柔和缠绵,也愈益忧伤凄楚。淮南寿州古窑,列唐代六大名窑第五位。寿州窑受南北过渡地带特殊地理位置影响,形成以北方中原文化为主、兼容南北方陶瓷文化双重特征。寿州窑的黄釉瓷独具地方特色,填补了当时"南青北白"无黄釉的空缺,从而在陶瓷史上占有一席之地。界首刺绣既有北方的粗犷、质朴、大气,又融汇了南方的细腻、流畅、生动。阜阳剪纸粗犷、朴实、醇厚,既有北方剪纸的稚拙浑厚,又兼有南方剪纸的纤巧秀美,在拙巧、动静、虚实中达到了和谐与统一。千年传承的花鼓灯,融会贯通南北两种文化特色。它的舞蹈动作既刚健朴实、欢快热烈,又细腻柔美、轻盈洒脱;其音乐节奏富于变化,或高昂激越,或婉转纤柔。花鼓灯南北文化融汇渗透的特色,在其舞蹈的角色身上表现得尤为明显。一般来说,男性舞蹈(戏称"鼓架子")表现北方文化的粗犷朴实、热烈奔放会更多一些;而女性舞蹈(戏称"兰花")则更多保留有南方文化的轻盈纤弱、细腻柔美。凤阳凤画,作为扎根于凤阳民间的传统艺术形式,汲取着民间艺术精粹,其大红大绿的色彩,与遗存于凤阳的楚文化中的"尚红""尚绿"习

俗相吻合,凤画还讲究"蛇头、龟背、如意冠、九尾十八翅"的传统凤凰造型,其绘画语言和情感完全符合凤阳老百姓的要求,虽然有种所谓"土"的特色,但是这种"土"的特色正体现在凤画艺术是凤阳老百姓自己创作、自我欣赏、自我享受的民间工艺画,因此具有浓郁的乡土气息。然而凤画在形成之初便受到外来文化艺术元素的影响。凤画造型端庄高雅,笔法细腻流畅,色彩鲜艳悦目。如果我们把凤阳凤画中的凤凰造型与我国传统凤凰造型比较,其实不难发现,它与刺绣中的凤凰比较接近,尤其是江南苏绣和南京云锦中的凤凰。显然凤画的产生与明初江南移民及其后裔参与的结果有关。因明初中都的兴建,天下百工云集凤阳,并招有大量江南移民,他们带来了各种工艺技巧,同时也带来了当地的文化艺术。凤阳凤画在本土文化艺术元素的基础上,吸收了外来文化艺术元素,从而使凤阳凤画在明初盛极一时。凤阳花鼓和凤阳民歌亦是如此,它们吸收了各地百工和江南移民文化的影响,并在明初便形成了繁荣局面。

皖北文化的开放性和包容性,使其能够吸收外来文化,兼容并蓄,推动皖北文化的繁荣与多元发展,带来更加灿烂而丰富的文化遗产。

(五)非遗中的水文化和战争文化凸显

皖北大量的农业非遗中,水文化特征为其一大特色。所谓水文化,系指"存在于不同民族、地区和国家中关于水的相关文化,简言之,水文化是人类认识水、利用水、治理水的相关文化。它包括了人们对水的认识与感受、关于水的观念;管理水的方式、社会规范、法律;对待水的社会行为、治理水和改造水环境的文化结果等。水文化可以通过认同、宗教、文学艺术、制度、社会行为、物质建设等方面得以表达"①。

水是皖北人生存与发展的重要依托。淮河是皖北人的母亲河,汤汤淮水滋养哺育着皖北这片土地和人民,成为农业灌溉和农民生活的根本保障。在陆路交通极为不便的遥远时代,淮河还承载着交通运输功能。因而,皖北人民对淮水的哺育之恩永世难忘,在皖北人的社会制度、思想观念、宗教信仰、生产方式、生活方式以及文化艺术等方面,都打上了鲜明的水的烙印,保留下来大量古老的水文化遗产。大禹治水,合诸侯于涂山,执玉帛者万国。楚相孙叔敖修建的芍陂,是我国最早的大型蓄水灌溉工程,遗泽千载,成为淮河水利的一颗璀璨明珠。隋朝修建的大运河黄金水道通济渠,沟通黄淮,成为唐宋漕运的生命线。因而,涂山禹王庙会、涂山大禹传说、安丰塘的传说等,皆与淮水有关。皖北大地流传着老子、庄子和管子的传说,饱含着他们对水的体察与感悟中生发出的深邃的哲学智慧。老子以水论道:"上善若水,水利万物而不争,处众人之所恶,故几于道。"(《老子·八章》)庄子善于以水为寓,逍遥而游,"相忘于江湖",洞鉴宇宙之奥妙,人生之真谛。管子以水为万物之本源,更以仁德赋之。"故水者何也?万物之本源,诸生之宗室也。""卑也者,道之室,王者之器也,而水以为都居。"(《管子·水地篇》)再如淮河渔歌、船歌、旱船舞、河蚌舞、六洲棋等,反映了淮河

① 郑晓云.水文化的理论与前景[J].思想战线,2013(4):2.

两岸渔民的生活;涂山禹王庙会、颍上龙王庙传说、肘阁抬阁舞、淮剧《水漫泗洲》等,皆与淮河水神信仰有关。皖北酒文化遗产丰富,如千年古井贡酒酿造工艺、口子窖酒酿造工艺、醉三秋酒酿造制作技艺、高炉家传统酿造技艺等。醇香美酒的酿造自然离不开水。如此等等,无不承载着淮河水文化的印记。

皖北人忘不了淮河的恩泽与福祉,然而也不会忘记她给皖北人带来的深重灾难。金元以后,黄河多次南泛,夺淮入海,水旱灾害频仍。有数据统计,"有明一朝 277 年,皖北有 203 个年份发生了水旱之灾,水旱灾年发生率为 0.73;其中水灾 149 年次、旱灾 115 年次,有 61 年水旱之灾先后并发,水旱灾并发率超过 20%"①。这个曾经重要的农业区,竟成了水旱灾害的多发区和重灾区;这条曾经孕育了灿烂文明的母亲河,竟成了皖北大地难以承受之殇。"说凤阳,道凤阳,凤阳本是个好地方,自从出了朱皇帝,十年倒有九年荒。有钱人家卖田地,无钱人家卖儿郎;奴家没有儿女卖,身背着花鼓走他乡。"这首哀怨感人而又委婉动听的凤阳民歌,诉说着道不尽的苦难衷肠。皖北曲艺之所以十分繁荣,恐怕跟皖北人灾荒年月外出乞讨大有关联。凤阳花鼓正是随饥民四处乞讨而传遍大江南北,而花鼓灯也一度被称为"讨饭灯"。灵璧皮影《水漫泗洲》,五河民歌《淮河大堤长又长》,花鼓歌《淮河九曲十八弯》,阜阳民歌《地上黄河几道弯》,利辛花灯舞《黄河九曲阵》,萧县坠子戏《王杰抢险》,凤阳民歌《五更治淮》,颍上民歌《五更治淮河》,颍上花鼓灯《治淮凯歌》,阜阳嗨子戏《王家坝之歌》等,都是坚毅、顽强的皖北人与淮河抗争的真实写照。

另外,皖北非遗中因应水文化而伴生的战争文化,也是十分突出的一大特色。所谓"军事文化",系指"人们在文明化过程中,因从事军事活动所创造的一切物质和精神产物"②。它包括与战争相关的理论、制度、行为、科技和文化艺术等多方面文化形态。在皖北历史上,军事冲突和战争频发,因此而遗留下大量战争文化遗产。

这里有中国历史上第一次农民起义——陈胜吴广起义的大泽乡历史遗迹陈胜涉故台,有楚汉相争的垓下古战场和垓下民间传说,有传说中汉高祖刘邦曾为躲避秦兵而避难的皇藏峪,有奇诡多变的曹操运兵道,有淝水之战古战场,有捻军会盟旧址和捻军歌谣,有模拟古代战争的舞蹈"火老虎和将兵摔跤",模仿古战场骑兵布阵的传统舞蹈"马戏灯",表现古代军队战斗生活的军阵舞蹈"藤牌对马",源于中国武术器械的叉和鞭的临泉县铜城火叉、火鞭等。相传阜阳"枕头馍"就是源于宋金"顺昌(今阜阳)之战"这一历史事件。另外还有大量表现现代战争的文化艺术形态,如五河民歌《抗战走上新阶段》《保卫苏皖边》《骂蒋匪》,淮北泗州戏《全家抗日》,萧县坠子戏《茶埠游击队》等。凡此种种,举不胜举,所有这些都是皖北残酷战争的历史见证。

淮河是江南的屏障,独特的地理环境而使得地处淮河中游的皖北,作为北方黄河流域和南方长江流域之间的过渡地带,成为南下北上或东进西出的重要交通要冲,也因此具有独特的政治军事意义。中国古代多个政权夹淮而治,战国时期的吴楚之争,东晋与前秦的相持,

① 陈业新. 明清时期皖北地区灾害环境与社会变迁[J]. 江汉论坛,2011(1):90.
② 倪乐雄. 寻找敌人:战争与国际军事问题透视[M]. 北京:经济管理出版社,2003:344.

南朝与北朝的对峙,后周与南唐的对立,南宋对金元的偏安,皆是以淮河为界,以至于皖北地区自古以来战争不断。战争和水旱灾害,带给皖北大地无尽的灾难,因而皖北淮河流域一带,历来也是农民起义的渊薮,走出了陈胜、吴广、项羽、刘邦、曹操、朱温、朱元璋等许多著名领袖,而他们的身后都不可避免地带着一场又一场战争。经年累月的水旱灾害,接连不断的杀伐冲突,磨砺出皖北人坚韧、顽强、不屈不挠、能战善战的个性和浓厚的尚武风习。皖北"剽轻"风习,早在2000多年前司马迁的《史记》中就曾记载着"楚兵剽轻,难与争锋",可谓传统久远。明清时期皖北剽悍尚武好斗风习炽盛。嘉万年间,皖北各地剽轻之风急剧蔓延,各州县均染此风习。时人王士性关注到淮河以北的尚武风习,他指出"淮阳年少,武健鸷愎,椎埋作奸,往往有厄人胯下之风。凤、颍习武好乱,意气逼人,雄心易逞",并且认为"大抵古今风俗不甚相远"①。尚武风习的蔓延,也给皖北遗留下大量的武术文化遗产。皖北传统体育、游艺和杂技类省级非遗12项,约占全省的55%,主要有蚌山心意六合拳、永京拳、吴翼翚华岳心意六合八法拳、临泉杂技、五音八卦拳、太和武当太极拳、晰扬掌、陈抟老祖心意六合八法拳等。

三、结语

质而言之,皖北非遗历史文化底蕴深厚,内容丰富,形式多样,乡土气息浓郁,地方特色鲜明,贴近普通百姓生活,是皖北数千年来社会历史文化发展的结晶,也是皖北悠久绵延的农耕文化和高度发达的农耕文明的历史积淀,成为皖北人永恒的文化记忆。不仅如此,皖北非遗文化活动还是中国优秀传统文化的表演场,对于强化民族意识和行为规范、增强民族自信心和凝聚力,意义重大而深远。所以保护和利用好皖北非遗,有利于继承和发扬皖北优秀文化传统,繁荣地方文化与艺术,丰富市民百姓的生活;有利于彰显皖北人民对中华文化的贡献、展示皖北人文传统的丰富性,加强皖北人民的文化自觉和文化认同。然而,随着工业化时代娱乐方式的多样化,随着皖北非遗生存"文化空间"的进一步萎缩,皖北绝大部分非遗生存与发展所面临的危机越来越严重,尤其是非遗传承人老龄化现象普遍,"人亡艺绝"现象比较严重,非遗传承现状与未来发展前景堪忧。挖掘皖北非遗的独特价值,让皖北非遗融入当下生活,重新焕发出生机与活力,成为当下非遗传承保护与发展的重要课题。

① 王士性.广志绎[M].吕景琳,点校.北京:中华书局,1981:28.

非物质文化遗产伦理视角下的龙州壮族天琴女性禁忌破除

杨丹妮/广西民族文化艺术研究院

随着非物质文化遗产保护在全球范围内的诸多实践和逐渐深化,世界各国尤其是已申请加入《非物质文化遗产保护公约》的缔约国为了确保其领土上的非物质文化遗产受到保护,均采取符合该国实地国情的必要措施予以保护、弘扬和展示。在履约的具体保护实践中,人们逐渐认识到非物质文化遗产保护是涉及全人类的,包括由各社区、群体和有关非政府组织在内的多元行动方共同参与的人类共同事业。随着社会多元力量的多方介入,势必引发在非物质文化遗产保护领域内对不同行动方的角色定位、伦理维度和可能导致的文化主体及主体间性等话语权的争论。

本文将以龙州壮族天琴女性禁忌破除作为个案,从非物质文化遗产伦理原则的视角来观照壮族天琴文化遗产中事关性别平等与禁忌破除的历史过程以及其对非物质文化遗产保护实践提供的启示。

一、非物质文化遗产的保护理念与伦理维度

为了应对非物质文化遗产保护中多元化的利益相关方和行动方的伦理诉求,联合国教科文组织保护非物质文化遗产政府间委员会2015年通过了《保护非物质文化遗产伦理原则》(简称《原则》)。该决议采纳了12项伦理原则,旨在防止对非物质文化遗产的不尊重和滥用,涉及道德层面、立法层面或是商业利用层面。《原则》确认了相关社区、群体和个人在保护非物质文化遗产中的地位,重申了"尊重其意愿并使之事先知情和认可"原则的重要性,旨在尊重利益相关方,确保各方全面、公正地参与一切可能影响非物质文化遗产保护的过程、计划和活动的权利,同时承认社区在非物质文化遗产的保护和管理中的中心作用[①]。非物质文化遗产保护领域对于伦理示范准则及相关诉求的关注与原则制定,标志着全球非物质文化遗产保护层面已经由对具体的项目保护及主要措施的关注进而转向对履约执行的多元行动方的伦理关切和示范准则的规范约束,是非物质文化遗产保护实践成果深化的具体

① 巴莫曲布嫫.联合国教科文组织:《保护非物质文化遗产伦理原则》[J].张玲,译.民族文学研究,2016(3):5-6.

体现。这一套伦理原则所包含的十二条原则基于非物质文化遗产的核心保护理念,围绕保护、尊重、社区参与、增强意识、相互欣赏等 2003 年《非物质文化遗产保护公约》中的核心关键词,大力倡导并重点伸张了伦理维度对于非物质文化遗产保护实践可能造成的影响,在非遗保护进程的各个环节上,各利益相关方或各有关行动方都当遵从的基本行为规范,并应视作"谨慎从事"的伦理警钟①。

二、掷珓问阴阳:作为"事件"的龙州壮族天琴女性禁忌破除

天琴,是壮族弹弦鸣拨乐器,由琴杆、琴筒、弦轴、琴马、琴弦组成,琴筒呈半球状,用葫芦壳制作,梧桐薄板为面,琴头、琴杆、琴马、弦轴均为木制,弦为两根尼龙弦。天琴可独奏、合奏或歌舞伴奏,具有节奏鲜明、轻盈跳跃之特色。在中国,主要流传于龙州、凭祥、宁明、防城等广西中越边境一带的壮族地区。在龙州县,天琴分布地在金龙镇、上龙乡、霞秀乡(今为龙州镇)、彬桥乡、下冻镇一带。其中,金龙镇双蒙村板池屯,高山村板闭屯,横罗村其逐屯、板罗屯,民建村板送屯,贵平村板烟屯,以及上降乡的梓从、鸭水附近等壮族村屯为重要流布地。这些天琴流传的村屯皆属于地理位置特殊的中越边境一带的古金龙峒(现今的金龙镇)地区。

有意思的是,在龙州,天琴则主要是最早定居在古属金龙峒的自称为布傣的壮族边民在进行祭祀、说唱及日常文化娱乐活动中使用的一种乐器,可用于独奏、弹唱或伴舞,因其起源于巫事活动被作为宗教法器而充满着神秘的色彩。2007 年龙州壮族天琴弹唱艺术因其突出的民族特色入选广西首批自治区级非物质文化遗产名录,2007 年 12 月 10 日,中国民间文艺家协会授予广西龙州县"中国天琴艺术之乡"称号。

与很多少数民族乐器一样,龙州壮族天琴在使用、演奏和管理方面存在性别、时间、场所等诸多特有的禁忌与规约,这些禁忌规约的存在反映着龙州壮族民间对天琴文化认知与理解的长久积淀,无形中也形成一股持久而又不可抗拒的约束力和规范性,并渗透到当地民众的意识观念当中,为人们所共同遵守。

(一)社区的主体地位和权利话语:男性法事操持者的主导与权利让渡

在龙州当地传统的民俗生活中,天琴产生之初是作为民间信仰法事操持者——魋,在求花、招魂、安龙、受戒与供玉皇、侬峒节、寿诞等壮族民间宗教信仰活动中使用的法器。

魋又称布祥,是龙州县金龙壮族特有的由原始宗教与道教、佛教相融合演变而成的一种本土信仰;信奉玉帝,其仪式和功能与巫相似,主要有请神送鬼、祈福消灾,内容涵盖壮族社会生活的各个方面。主要法器有天琴、天剑、法印、经书、法衣、法帽、铜链等,经书多达 60

① 朝戈金.联合国教科文组织《保护非物质文化遗产伦理原则》译读与评骘[J].内蒙古社会科学,2016(3):5-6.

种,用古壮字书写,用当地壮音演唱。其中的《塘佛》堪称壮族宗教的天书,被列为国家一级保护文物,现存放于广西古籍办公室。魖有着严格的受戒仪式和等级森严的"官位"排序。当地使用天琴的人绝大部分为男性,称为魖公。魖公以小学文化程度居多,务农为主,兼职做红白法事,红事一般要比白事多。在当地,法事活动的操持者,其排位为魖公老大、道公第二、巫师第三、仙婆第四。魖公年龄从50~80岁不等,50岁以下的魖公极少。除魖公外,只在梓从一带距凭祥较近的地方有极为少数的仙婆在使用天琴。魖一般为世家传承,有严格的规定和限制。传承须经拜师、学艺、修炼、受戒和册封等程序和仪式,经过数年实践考核和检验后方可根据其表现授予相应的封号、法号①。因此,在龙州县金龙一带,与天琴弹唱有关的民间信俗活动一直以来都是由男性担任主持人,男性是这项富有神秘色彩和宗教意义活动的主导者,具有无可撼动、毋庸置疑的领袖地位。天琴艺术传承人——魖的技艺传承方式有亲缘传承和业缘传承两种,但也大都仅限于成年男性之间的师徒传承。

所以,龙州县金龙一带在很长一段时间内遵循着女性对天琴使用的禁忌和避讳,民间流传有"传男不传女"的古训。从本质上来说,可能出于对女性的歧视和子嗣传宗接代的男权社会狭隘思想所致,大部分的女性被排除在祖传文化接班人行列之外。与天琴相关的宗教仪轨在当地民间的执仪者看来是一套独特的知识体系,天琴艺人需要通过投师远教、学习经书、喃唱经文、受戒册封等一系列程序获得法号才能够出师,获得大家的公认,最主要的是在学习过程中要习得、体味与天琴艺术相关的经书、宗教文化和价值认同,在出师后利用自己所掌握的"地方性知识"为当地群众祈福消灾。在这些具有强烈信仰身份认同的民间琴师眼里,与天琴演奏相关的知识、礼俗、规约和禁忌是仅属于魖这一宗教信仰仪式操持者内部流传的"隐形知识",对外不予公开,秘而不宣,具有一定的排他性和不可共享性。其中可能出于维护以男性法事操持者为主导地位的信仰格局和对"隐性知识"的垄断与承袭的目的,自然就产生了龙州壮族天琴对女性设限的禁忌。龙州县金龙镇双蒙村板池屯的龙州壮族天琴弹唱艺术自治区级非物质文化遗产代表性传承人李绍伟在被问到天琴"传男不传女"的原因时说道:"以前是传男不传女,女的不是我们传宗接代的,是男婚女嫁的,女的就是嫁到外面去,把这个宝贝又传出去了,所以这个不传女。以前为什么叫'传男不传女'有这么回事,因为传女就把我们这个宝贝传出外面去了,我们不得吃的意思。以前旧社会就是这样的想法了,男婚女嫁了,传女之后她又把宝贝传出去了,就不邀请我了,是这个意思。"②由此可见,男性法事操持者对于天琴的传承有着不言自明的主导话语,他们甚至可以说是这一社区民间信仰活动中无可争议的"意见领袖",对天琴艺术在该社区的产生、传承、保护、延续和再创造拥有极大的解释权和话语权。

① 李妍.壮族天琴文化传承与保护现状调查:壮族天琴文化研究之三[M]//秦昆,王方红.古壮天琴文化考:壮族天琴文化艺术研究论文集.成都:四川民族出版社,2014:356-357.
② 访谈人:杨丹妮,被访谈人:李绍伟,访谈地点:龙州县金龙镇双蒙村板池屯,访谈时间:2015年10月28日。

(二)透明的对话、协商:"传男不传女"的禁制打破

为了挖掘和打造民族文化品牌,2003年龙州县委、县政府成立了挖掘和打造龙州壮族文化品牌领导小组,时任龙州县委宣传部部长的赵丽邀请广西著名民族音乐学家范西姆、著名作词人梁绍武、广西艺术学院农峰老师、器乐演奏家韩醒等专家学者一行到龙州各地进行音乐采风和品牌打造。

于是,在拜访采录了龙州县金龙一带的民间天琴师的仪式表演后,范西姆、梁绍武等音乐家以当地盛行的天琴原生曲调为蓝本,改编了天琴弹唱作品《唱天谣》。为了增强乐器的舞台表现力和艺术魅力,当地宣传文化部门的官员决定一改民间男性天琴师席地坐弹的原有模式,从全县的边防文工团、文化馆和乡镇学校精挑细选出十五位外貌姣好的少女组成龙州天琴女子弹唱组合,设计全新的舞台表演造型,用改良后的天琴排练新创作的乐曲,以难得一见的音乐形式和壮族少女靓丽的形象在民族音乐文化推广宣传活动中引人眼球,希望通过龙州壮族天琴和山歌,加之魅力的龙州山水美女,创造出一个广西乃至全国著名的壮族文化品牌,以此作为无形资产的投入推动龙州的旅游开发、招商引资。

在被问到成立一支全新的女子天琴弹唱组合的动因时,时任龙州县文化局副局长林海解释说:"因为我们龙州是一个以美女著称的地方,这里山清水秀,孕育出这里的女性比较独特。并且在'两广'我们有一个俗语,除了'鬼出龙州'以外,还有一个'龙州好妹仔',这在'两广'来说基本上有这么一个共识。所以,当时我们就把这个共识讲了之后,赵丽部长对这方面也很有兴趣,说其他的不要,你帮我选全县最漂亮的女孩子作为我们整个的组合。当时选过来的人员除了一些有声音之外,基本上都是比较漂亮的。外貌姣好的女孩子,能够一下子吸引观众的眼球也是这方面。"[①]

但是,一支由纯女子组成的龙州天琴女子弹唱组合也并非能凭空而生,"传男不传女"禁制的破除需要得到当地民间信仰法事操持者——魖的首肯与认可,甚至需要通过掷珓问阴阳的"灵卜"仪式认定方可破除。据笔者对李绍伟口述采访时得知,当时为了组建这支纯女子组成的天琴弹唱组合,范西姆等专家学者以及当地文化局的有关官员一同来到板池屯征询当地多位魖公的意见。为此在当时,以当地名望最大的李金政大师傅为首的六个魖公遵循古训还进行了"掷珓问阴阳"等传统卜卦方式来确定是否破除龙州壮族天琴女性禁忌。据李绍伟口述说:"中央电视台有一个姓郭的过来,他们说'老李,国家宪法都可以修改,那你们应该是问过那个祖先他们能不能传女,如果能的话是最好的事情了'。后来我又不敢说,那时大师傅(李金政)还在,后来我又怕触犯天条,然后就问能不能找几个人来请求上去,现在改革开放了那么多年,以前我们流传下来是传男不传女,通过修改以后传女也可以。我们把这个宝贝整个挖掘都过去了,整个走遍全国最好的那种民族乐器。那天晚上有空,就选好日子,就是开日那天才得,后来是2003年的时候就有一个晚上,本来我们是农历七月十四应

[①] 访谈人:杨丹妮,被访谈人:林海,访谈地点:龙州县兴龙路,访谈时间:2015年10月29日。

该吃斋的,那时候就说我们反正几个都是斋日,不得吃什么,正月初一不做的话就七月十四做,我们几个就集会,除了我、大师傅李金政,还有李训英、李群、李彩明、李景洪(音)。我们几个共同商量以后,我们说好,我们六个人在这里做法事一个晚上,就请到我们祖先下凡到人间。拿这个木珓来丢,就是报他说'现在国家宪法都可以修改,我们以前是流传下来传男不传女,现在改革开放了,我们也是传女了,把我们的民族文化要发扬光大,能不能允许'。这样子烧香上去,我们六个弹了天琴,请祖先神灵下来,打了三次木珓都不一致。祈求阴阳,求阴得阴,求阳得阳就可以,祖先他就中意了就可以了,但是不得。我们又跪下,又拜他,说明清楚以后第三次才得。第三次得了以后我说'如果这样的话不怪我们,因为宪法都可以修改,我们祖先流传下来,如果现在我们有一个女的上门的话就不叫了'。他说这个另外一回事,但是嫁出去之后肯定是不传的。后来我们就通过一个专家跟我们说了以后挖掘过去了,准备挖掘过后就说明清楚以后,后来同意了,认可了。"①

通过李绍伟对2003年进行"掷珓问阴阳"的细节回忆,让我们了解到龙州壮族天琴女性禁忌的破除是在外来专家和地方文化官员的提议、征询下,由当地天琴法事执仪者以尊重地方习惯和问卜求卦的"仪式性"方式取得的结果。符合《保护非物质文化遗产伦理原则》中的相关原则:①社区、群体和有关个人应在保护其自身非物质文化遗产中发挥首要作用。②社区、群体和有关个人为确保非物质文化遗产存续力而继续进行必要实践、表示、表达、知识和技能的权利应予以承认和尊重。③在国家之间以及社区、群体和有关个人之间的互动中,应尽量相互尊重并尊重和相互欣赏非物质文化遗产。④与创造、保护、维持和传播非物质文化遗产的社区、群体和有关个人之间的所有互动,应以透明合作、对话、谈判和协商为特征,并以自愿、事先、持续和知情同意为前提。

综观龙州壮族天琴乐器禁忌破除的立意与执行,首先,是建立在征得龙州县金龙镇天琴仪式操持者这一天琴社区的主要群体的同意,并让其在关于天琴是否对外解禁的重大议题中自由表达意愿,并且其自由意愿得到尊重并事先知情,同时采用了当地民间认为是"灵卜"的问卦方式,充分尊重、沿袭他们在天琴禁规中的神秘性和神圣性的传统习俗做法。一则,外来专家、龙州地方官员与当地人就天琴禁忌解除一事的对话、协商与咨询的互动方式是保持"透明"的;二则,这样的互动须以"自愿、事先、持续和知情同意"为前提,其中的伦理关切不仅意味着该社区、群体和个人对天琴的存续和可持续发展拥有不可争议的权利和自我价值判断,同时也意味着他们在天琴文化存续中承担不可推卸的社区责任与义务。

其次,确保了在保护的整个过程中社区的中心作用这一根基性立场,当地社群的主意与意愿在未来天琴传承保护与可持续发展的计划、政策和方案的制定和实施中仍旧具有主体性、决定性的作用与影响力,相关计划、政策与方案皆在符合社区意愿的伦理道德考虑因素之内。需要强调的一点是,龙州当地的壮族人作为天琴文化的遗产持有者,必须承认并肯定他们拥有、授权、表达和实践自身文化遗产时具有不容置疑的优先自主权,即使这些优先考

① 访谈人:杨丹妮,被访谈人:李绍伟,访谈地点:龙州县金龙镇双蒙村板池屯,访谈时间:2016年10月10日。

虑有可能会涉及限制其他社区、群体和个人的获得,依然需要确保以社区为本的伦理选择为首要考量依据。

再者,壮族天琴乐器对于女性设限的解禁与开放,意味着天琴传承范围与人群有了更多的可能性和拓展,有助于消除性别歧视造成的民族文化传承的巨大障碍,也是回应、解决当前非物质文化遗产保护中可能衍生的"横向问题"时而新生的伦理规范。龙州天琴女性禁忌破除个案中凸显的性别平等、在非物质文化遗产保护工作中可持续发展专家的参与、多元行动方的参与等相关事项、议题对如何在非物质文化遗产保护的可持续发展中作出的较为合乎民间礼仪规范、倡导文化多样性和符合社区可持续发展愿景等方面显然是一个值得效仿的做法。

(三)阴阳隔开:传统法事与弹唱表演的划界

在征得民间信仰法事操持者——魍的解禁与首肯后,世代承袭于壮族民间信俗活动中的天琴弹拨被作为一项可供人欣赏和展演的艺术资源开启了其文化品牌打造之路。

2003年龙州县委县政府成立了挖掘和打造龙州壮族文化品牌领导小组,邀请外来专家前来采风。2003年8月23日,著名音乐人范西姆、梁绍武、农峰、韩醒接受龙州县委宣传部赵丽部长的邀请,和广西电视台对外部韦国佩主任一行来到被誉为"美女村"的金龙镇板池屯,观看了民间老艺人的天琴表演。以龙州壮族民歌为蓝本,由梁绍武填词,范西姆编曲的新创民歌《唱天谣》被迅速创作出来。龙州县决定成立以龙州县边防文工团为主体的"龙州壮族天琴艺术团"(后称"龙州天琴女子弹唱组合"),组织排演新创曲目。为了让这些以前从来没有接触过天琴的演员迅速掌握天琴弹奏技法,三弦演奏家韩醒创造了临摹速成教学法。他先用两天时间让大家熟识天琴的构造、定弦、演奏动作和常用指法等基本常识,然后"化整为零"把《唱天谣》整首曲目分成若干乐段乐句,再一小节一小节地教授,让学生反复演练。在各方的共同努力下,2003年11月8日,龙州天琴女子弹唱组合在2003年南宁国际民歌艺术节系列晚会的"东南亚风情夜"惊艳亮相,演出引起轰动,好评如潮。

据龙州天琴女子弹唱组合的队长谭丽莹说,她们这个组合是由15名平均年龄21岁的龙州姑娘组成,以龙州县边防文工团成员为主体,其余的是从县文化馆、县歌舞团、中小学校等机关事业单位挑选出的容貌清丽、品德优秀的文艺积极分子,具有一定的乐理基础和舞台表演经验。当然,这个组合中也有从民间挑选上来的壮族歌手,如板池屯的李海燕就是当地天琴师傅李绍伟的女儿。为了更好地向民间琴师学习弹唱艺术,这个组合的所有女子都到板池屯向天琴师傅以认"干亲"的民间礼俗,加强交往,通过"拟亲"的方式取得与金龙壮族民间社会的亲属关系,也因为有这些面容姣好的年轻少女向外展示天琴弹唱艺术,有着龙州壮族天琴文化发祥地之称的板池屯被外人称为"美女村",村里的一口水井亦起名为"美女泉"。随着越来越多的外地人的造访,尤其一大批音乐创作者们深入当地的田野采风和艺术创作,新创出许多反映壮族女子弹唱天琴的音乐作品,诸如《天琴传古韵壮妹唱新歌》《抱着天琴弹月亮》《天琴姑娘尼来罗》《天琴美女》《天琴吟》《玉泉流淌天琴音》等。偏隅一方的龙州天琴

一改往日仅限于民间法事中使用的法器这一单一信仰功能,借由这些怀抱天琴、脚系铜铃、弹唱壮歌的年轻女子以禁忌破除和"拟亲"形式获得天琴弹唱的身份认同和地方允许,在21世纪初开启了全新的民族文化艺术展演的拓展之路。越来越多的人将"美女村""美女泉""龙州天琴女子弹唱组合"与龙州天琴紧紧挂钩,甚至这些女子成为龙州天琴乃至壮族文化的形象代言人,令人唏嘘的是,作为弹拨龙州壮族天琴的原生群体——魓这一壮族宗教信仰仪式操持者往往容易被人忘却,甚至不被外人所道。

由于初次接触天琴弹唱又仅是接受临摹速成教学法而习得天琴弹奏技艺的龙州天琴女子弹唱组合,在短时间内难以完全照搬民间天琴师傅的空手定点弹拨的原生指法,于是改成了用拨片演奏,同时也将民间席地弹奏改为立式、坐式相结合的舞台演奏形式。当地制琴师秦华北对天琴进行工艺改良后更适合舞台表演,弹奏音域和演奏音色也有了很大的变化和丰富。这个着重于舞台表演的艺术形式与民间信俗中的天琴弹拨有着极大的差异,两者的呈现面貌可谓大相径庭。

关于民间琴师与龙州天琴女子弹唱组合的表演有何不同之处,李绍伟说道:"她们这个组合已经把民族乐器搬上舞台了,是另外一个问题,但是同时营造的是另外个问题,可以分开出来,是属于阴阳的意思。我们是属于唱天的那个阴方,求天上,祈求人间平安,所以我们是阴,已经分开出来,他们属于阳。"①在说到如何看待天琴走出国门去演出,当地人如何看待这一现象时,李绍伟也说:"我心里光彩,她们把这个搬上舞台,我们是在阴方,用那种法器,原来叫作丁丁(天琴的壮族方言)就是专门给人家祈求平安康泰,五谷丰登。她们2003年挖掘过去以后,她们是用摇滚或者平常的歌曲,流行歌曲去弹。和我们阴方是不相同,刚才我已经分出来了,我们是向着原生态,都是向着天的。所以她们唱的都跟我们不一样,她们唱的话已经是流行歌曲了,她们编出来的就是自己唱。她们唱的话没有动到神灵,一弹的话就动到神灵,就是天上我们的祖师下来保佑我们,扶持我们去救命人间,那个意思就不相同。因为它已经分阴阳过来了,原来可能是天上注定。我们去到南宁那里给她们传授的时候,把这个原生态都传给她们了,她们说难学,这个可能是阴方,已经隔开阴阳了,那你们就把这个流行歌曲弹唱,老艺人就把一个眼镜带上,可能就是这么回事。当时我说这个不是天琴的唱法的寓意,基本上是另搞一套制度,不是天琴祖师流传下来挖掘过去的,根本上没有什么意义。我跟大师傅都是这样认为的,应该是把这个天琴挖掘出去以后,才能把祖师流传下来的搬上舞台,我们几个老艺人就是这么说。后来出去两年的时候,我就跟师傅说,因为是阴阳两隔,她们搬出去根本上和我们不一样,我们专门是望上天保佑我们两年风调雨顺、五谷丰登、人康物顺。她们没有祭天,也没有这种上天,她们去的话就是搬上舞台做流行歌曲,或者是摇滚的,那个都不相同了,阴阳天上注定的。那老师傅说,怎么是这样,反正不管怎么样,我们唱我们的,他们唱他们的。"②正是基于龙州壮族民间关于"阴阳分隔"的观念认知,才让当地民间社会在看待天琴在民间法事与弹唱表演时有了清晰的分界,李绍伟说天琴在民间

① 访谈人:杨丹妮,被访谈人:李绍伟,访谈地点:龙州县金龙镇双蒙村板池屯,访谈时间:2016年10月10日。
② 访谈人:杨丹妮,被访谈人:李绍伟,访谈地点:龙州县金龙镇双蒙村板池屯,访谈时间:2016年10月10日。

信仰法事中有着"兵马"的神用,"不弹是不得的,因为是上天,没有天琴的话,天上的祖先他们都不懂得你是唱什么,你弹天琴之后听到这个声音马上就下凡"①。被视为"阳方"的龙州天琴女子弹唱组合的表演却是在走另外一条民族文化传扬之路,吸引越来越多的外地人对于壮族民间音乐文化的热爱与关注。从这一角度可以说,经由多方协商、对话、授权与互动的龙州天琴传承与发展的经历告诉我们,需要在缔约国之间,社区、群体和个人之间倡导一种相互尊重、相互欣赏的互动意识,它是非物质文化遗产存续获得源源不断的保证的动力源泉。

三、多元行动方与伦理关切:非物质文化遗产可持续发展的保证

可持续发展是非物质文化遗产保护实践工作中贯穿始终、无可逃避的现实问题,亟须得到学理上的理论探讨和具体个案中的实践指导。2016年修正后的《实施〈保护非物质文化遗产公约〉的业务指南》中专辟新章要求各缔约国在国家层面上保护非物质文化遗产和可持续发展,明确要求缔约国应在其保护措施中努力保持可持续发展三个方面(经济、社会和生态)的平衡,及保持它们与和平与安全之间相互依存的关系,并为此通过参与的方式促进相关专家、文化经纪人和中介人之间的合作。其中鼓励各缔约国应努力促进非物质文化遗产的贡献,并保障更大程度的性别平等,消除性别歧视,同时认识到社区和团体通过非物质文化遗产传递他们有关性别的价值观、规范和期望。群体和社区成员的性别认同便在这种特质环境中形成。为此,鼓励各缔约国:① 利用非物质文化遗产的潜力及其保护来创造关于如何最好地实现性别平等的共同对话空间,考虑到所有利用相关者的不同观点;② 促进非物质文化遗产及其保护在构建其成员可能具有不同性别观念的各社区和团体之间相互尊重的重要作用;③ 协助社区和群体,就非物质文化遗产的影响和促进性别平等的潜在贡献,对非物质文化遗产的展示进行审查,当在国际层面上决定对这些展示进行保障、实践、传播和促进时,将该审查结果考虑在内;④ 促进科学研究和调查方法,包括社区和团体自身所进行的,旨在理解非物质文化遗产特定表达中性别角色的多样性;⑤ 确保在计划、管理和实施保护措施的所有层面和所有环境中的性别平等,以充分利用社会全体成员的多样性视角。从这个业务指南中可以看到联合国教科文组织希望在非物质文化遗产的保护实践中贯彻性别平等的理念,尽量确保不同性别角色在非物质文化遗产中"共同在场",符合当前国际社会普遍认同的促进社会性别平等的主流理念,引导非物质文化遗产破除传统性别角色定位下的社会禁锢思想,有效促进两性平等参与社会发展。在此,需要着重重申的是,非物质文化遗产保护横向问题中涉及的性别平等,需要在尊重当地社区、群体和个人的主体作用和意愿的前提下进行,对多元行动方及可能涉及的伦理问题进行规范与准则约定,以此确保非物质文化遗产的可持续发展。

① 访谈人:杨丹妮,被访谈人:李绍伟,访谈地点:龙州县金龙镇双蒙村板池屯,访谈时间:2016年10月10日。

中国物质文化遗产对外传播的方式探究

张安华/南京工业大学艺术设计学院

中国是拥有悠久历史和灿烂文化的文明古国。中华民族在五千年漫长的岁月中创造了丰富的历史文化遗产。中国文化遗产是中华文化发展进步的见证物，体现了不同时代、不同地域和不同民族的中国文化特色。中国文化遗产包括物质文化遗产和非物质文化遗产两方面。所谓"物质文化遗产"，指具有历史、艺术和科学价值的文物，包括古遗址、古墓葬、古建筑、石窟寺、石刻、壁画、近代现代重要史迹及代表性建筑等不可移动文物，历史上各时代的重要实物、艺术品、文献、手稿、图书资料等可移动文物；以及在建筑式样、分布均匀或与环境景色结合方面具有突出普遍价值的历史文化名城（街区、村镇）[①]。这一定义是2005年《国务院关于加强文化遗产保护的通知》中提出的，表明新时期我国政府对文化遗产保护工作的高度重视和政策支持。

根据最新统计，中国不可移动文物达766 722处[②]；中国历代可移动文物更是不计其数——截至2017年年末，全国可移动文物达1.08亿件，共有博物馆、文物商店等各类文物机构9 931个[③]。其中，故宫博物院藏品超180万件，中国国家博物馆藏品超130万件，南京博物院藏品超42万件，河北博物院、上海博物馆等博物馆藏品均在10万件以上[④]；我国拥有国家级历史文化名城133座；共有52项世界遗产，总数位列世界第二[⑤]。首都北京拥有世界遗产7项，是目前全球拥有世界文化遗产项目数最多的城市[⑥]。这些物质文化遗产既是中华

① 国务院. 国务院关于加强文化遗产保护的通知[A]. 中华人民共和国国务院公报，2006(5).
② 该数据为2011年国家文物局公布的第三次全国文物普查数据（中国内地）。
③ 《中华人民共和国文化和旅游部2017年文化发展统计公报》，参见：http://zwgk.mct.gov.cn/auto255/201805/W020180531619385990505.pdf.
④ 据各大博物馆官网公布数据。
⑤ 《中华人民共和国文化和旅游部2017年文化发展统计公报》，参见：http://zwgk.mct.gov.cn/auto255/201805/W020180531619385990505.pdf.
⑥ 《保护世界文化和自然遗产公约》规定"文化遗产"包括："文物：从历史、艺术或科学角度看具有突出的普遍价值的建筑物、碑雕和碑画、具有考古性质成分或结构、铭文、窟洞以及联合体；建筑群：从历史、艺术或科学角度看在建筑式样、分布均匀或与环境景色结合方面具有突出的普遍价值的单立或连接的建筑群；遗址：从历史、审美、人种学或人类学角度看具有突出的普遍价值的人类工程或自然与人联合工程以及考古地址等地方。"参见：国家文物局法制处. 国际保护文化遗产法律文件选编[M]. 北京：紫禁城出版社，1993：75. 该定义与我国《国务院关于加强文化遗产保护的通知》提出的"文化遗产"概念有所区别，基本可纳入"不可移动文物"，属于本文所提"中国物质文化遗产"的范畴。

民族的文化瑰宝,更是全人类的至宝。可以说,中国物质文化遗产的价值已经在一定程度上为世界认可。不过,无论中国物质文化遗产具有怎样的历史、艺术和科学价值,如果没有人去关注、感知并了解它,它就无法真正实现其内在价值。因此,我们不但要向国内民众普及中国物质文化遗产相关知识,还应不遗余力地对域外传播和推广物质文化遗产信息,让更多的国际民众认同其价值。这既是我国文化遗产保护工作的重要方面,也是提高我国文化国际影响力、提升中华文化软实力的重要手段。

以传播学视域来探究中国物质文化遗产对外传播的方式问题,是推动中国物质文化遗产走向世界的一个崭新视角。从传播学角度看,传播是传播主体借助特定传播方式将信息传递给受传者的过程。不同的信息传播方式相区别的主要标志是传播媒介不同:"在传播活动的整体结构中,其他部分的变化往往都是率先由传播媒介的变化所引起,或者说,其他部分的变化最终还得通过媒介的变化才能实现。"① 根据传播媒介不同来划分中国物质文化遗产对外传播的方式,包括人际传播、实物传播、印刷传播、影视传播和网络传播五种基本方式。

一、人际传播方式:传受双方的人际互动交流

人际传播是人与人直接的、面对面的信息传播方式。在传播活动中,人际传播是历史最悠久、最常见、最普遍的传播方式。虽然"物质文化遗产"的概念是近年才提出,但对域外传播中国物质文化遗产的活动却可以追溯到远古时期。最初对外传播物质文化遗产主要依赖中外人员直接的人际往来实现。中国物质文化遗产对外传播的人际传播方式,是指传受双方运用口头语言及表情、动作、手势、眼神等肢体语言为媒介,进行面对面交流,旨在将中国物质文化遗产的相关文化讯息传达给海外受众。在今天,人际传播在中国物质文化遗产对外传播中仍具有不可替代的地位。这是因为,人际传播具有其他方式不具备的基本特性:

第一,传受双方同时在场。传播学者约翰·斯图尔特强调人际传播区别于其他传播方式的根本在于:人际传播是在人与人交往中完成,它发生在个体人之间,而非角色之间或工具性的传播。人际传播是一种相互问询的关系。传播不仅需要言说,更需要倾听。人际传播的基本特性,是"说者"与"听者"传播关系的完整性。② 在中国物质文化遗产的人际传播中,传受双方身处同一时空环境面对面交流遗产信息,明显缩短了传受双方的距离,易于信息的理解和接受。譬如,目前国内许多高校的文物与博物馆学、考古学、博物馆学、文物保护学、文化遗产保护与管理等物质文化遗产相关专业都面向海外招收留学生,通过中国教师的课堂教学向外国学生传授中国物质文化遗产方面的历史、文化知识就属于一种传受双方现场的人际传播。教师以口头语言讲授的教学形式为主、辅以肢体语言和幻灯片等工具,外国

① 戴元光,金冠军.传播学通论[M].上海:上海交通大学出版社,2007:244.
② 王怡红.人人之际:我与你的传播——读《是桥不是墙:一本关于人际传播的书》[J].新闻与传播研究,2000(2):55-60,96.

学生在课堂上学习中国历史文化知识的感受是深刻的,老师能强烈地感染、引导学生,这种人际传播的效果是通过大众媒介传播无法达到的。

第二,传播反馈及时、互动频繁。人际传播是一种高质量互动传播:"人际传播的特征在于符号互动。具体地说,符号互动表现为周而复始的编码与译码。"①中国物质文化遗产的人际传播中,传播者通过言语、动作等手段现场传播的目的是要让海外受众接收到遗产讯息,海外受众再根据接收到的讯息及时反馈使人际交流得以持续,传受双方互动频繁。例如,近年来每年来华旅游的外国游客均超2500万人次②。对于这些游客来说,他们在中国观光接触最多的是中国导游。北京故宫、西安秦始皇帝陵、敦煌莫高窟、苏州园林等世界文化遗产旅游地的涉外导游在接待海外游客时,都是通过口头语言和表情、动作、手势等非语言手段对文化遗产地的文化、历史知识进行现场介绍和讲解,以帮助外国游客获得知识和美的享受。在这里,导游是信息传播者,导游讲解的过程中,往往会引发外国游客的好奇心和求知欲,而游客会随即对导游介绍的内容发出问询,将自己的想法及时反馈,导游再根据掌握的知识回答游客的问询,双方的互动交流频繁。

概言之,"人际传播是人类传播活动的核心所在,一切其他类型的传播包括大众传播事实上都是围绕着人际传播、服务于人际传播,都是人际传播的延伸形式或扩展形式"③。当然,通过人际传播方式传递遗产信息,存在一定弊端。一方面,人际传播的顺利进行要求传播主客体面对面交流,人的声音、动作或表情能传递的距离有限,且人际传播的传受双方之间交流和体验的过程是短暂的、转瞬即逝的。因此,这种信息传播的当场性和暂时性决定了人际传播受传人数有限,较之大众传播其影响范围较小。另一方面,跨越国界的中外人员往来对交通运输条件有较强的依赖。人们乘坐飞机等交通工具跨越国境需要时间,因此,人际传播与现代大众媒介特别是电视、网络传播相比,其传播速度缓慢。

二、实物传播方式:遗产实物的现场展示传播

实物传播也是一种古老而常见的传播方式。著名传播学者施拉姆将实物传播称作是由"无声媒介"形成的悠久传统:"石雕像传播着上古时代诸神的庄严伟大,建筑物和纪念碑传播着某个王国或君王的业绩,泰姬陵和金字塔之类的名胜古迹以及天主教堂这样的非凡的构想不仅聚集人群,传播某种生活方式,而且讲授一个民族的历史以及他们对未来的希望。"④中国物质文化遗产对外传播的实物传播方式,是指将各类物质文化遗产实物真实地展示在海外受众面前并使之欣赏和接受的一种传播方式。这种传播应是对中国物质文化遗产

① 李彬.传播学引论[M].北京:新华出版社,1993:94.
② 中华人民共和国文化与旅游部公布入境外国游客人数近5年数据:2012年达2719万人次;2013年达2629万人次;2014年达2636万人次;2015年达2598万人次;2016年达2815万人次.参见:http://zwgk.mct.gov.cn/.
③ 李彬.传播学引论[M].北京:新华出版社,1993:98.
④ 施拉姆,等.传播学概论[M].陈亮,等译.北京:新华出版社,1984:144-145.

实物"原状"的展示。1964年的《威尼斯宪章》提出:将物质文化遗产"真实地、完整地传下去是我们的职责"①。实际上,文化遗产保护最重要的原则之一即是"原真性"(authenticity),而"原真性"得以保障的基础是不改变原状,只有尽量保持文物原状才能最大限度展现文物的历史信息和文化价值。德国美学家瓦尔特·本雅明则认为,最完美的复制品也缺少原作的一种成分——"原真性"(echtheit),即原作的即时即地性以及它在问世地点的独一无二性,唯有借助于这种独一无二性才构成了历史,原作的存在过程受制于历史②。由此,实物传播具有以下基本特性:

第一,遗产实物呈现可感知的真实形象。与人际传播不同,实物传播不要求传受双方同时在场,而仅向海外受众提供直观的、静态的、可感知的空间实体形象,这种真实存在利于海外受众对物质文化遗产承载的文化历史信息进行深入地感受和体悟。例如,通过博物馆等文物机构的文物藏品实物陈列展示,海外受众可以真实地感知中国物质文化遗产的魅力。拿2017年来说,全国各类文物机构共举办陈列展览26 045个,接待观众114 773万人次③,其中有相当数量是外国观众。我国文物藏品丰富的博物馆,特别是被列入世界遗产的故宫博物院、秦始皇帝陵博物院每年都能吸引许多海外人士来华观展。具体来说,当外国观众欣赏一件兵马俑展品时,可以用眼睛观察陶俑人物五官刻画的线条、神态、体型、身高、装束以及雕塑的陶土质地等,同时还可结合展览现场的印刷展板介绍及讲解人员的解说,深度感悟、揣摩并联想兵马俑创制的历史背景。

第二,对交通运输条件依赖性高。无论是外国人来华参观展览或到遗产地观光,还是文物实物运往国外展出,都受交通运输条件的制约。随着中外文化交流日趋频繁,文物对外展览次数越来越多,目前我国每年文物进出境交流展览项目达近百个。这些文物外展特别是陶瓷器、雕塑等易碎、体积大的文物出境展览,对搬运包装、运输工具、拆卸方法、交通状况等方面要求很高,稍有不慎都可能造成文物破损。有博物馆工作人员认为:"外展是一件好事情,能给我们带来利益,但文物毕竟是文物,不是其他任何东西所能替代的,它是独一无二的,任何一件的损坏,都不可能再有相同的第二件出现。"④因此,虽然我们强调实物传播应是文物"原状"的展示,但在文物外展中,为了保障文物安全可以考虑利用高仿复制品来替代易碎品、孤品和国家级文物出国展览。

不同于现代大众传媒借助图文、影像等形式传递遗产的复制信息,实物传播为海外受众提供真实可感的遗产原貌,利于他们直观地体悟中国物质文化遗产。但是,实物传播方式不可避免存在弊端:首先,实物传播不要求传播主体亲临现场与受传者互动交流,因此,实物传播的信息反馈途径间接,反馈的速度较慢,缺乏人际交流那种相互感染的传播氛围;其次,实

① 国家文物局法制处.国际保护文化遗产法律文件选编[M].北京:紫禁城出版社,1993:162.
② 本雅明.机械复制时代的艺术作品[M].王才勇,译.北京:中国城市出版社,2001:7-8.
③ 《中华人民共和国文化和旅游部2017年文化发展统计公报》,参见:http://zwgk.mct.gov.cn/auto255/201805/W020180531619385990505.pdf.
④ 蒋文孝.出国外展中的文物安全问题[J].中国博物馆,2004(1):78-82.

物传播速度较大众传播要慢得多,对于一些体积较大、易碎文物运往国外的花费巨大,运输中也易损坏;最后,尽管博物馆等收藏机构为各类可移动文物的实物向更多人群的展示传播提供了固定的场所,但与印刷、影视、网络等传播方式相比,其受传人数相对有限。

三、印刷传播方式:遗产图文信息的印刷出版

印刷、广播、影视、互联网等大众媒介出现,从根本上改变了人类社会的生产方式、生活方式和信息传播方式。无论是人际传播还是实物传播,其传播速度、影响范围远不及大众传播。通过大众传媒的跨国传播,任何普通民众足不出户就能了解来自世界各地的信息。大众传媒可分为印刷类和电子类,由此,信息的大众传播方式包括三种:一是书籍、报纸、杂志等平面媒体的印刷出版;二是广播、电影、电视等电子媒体播映;三是通过国际互联网媒体传播[①]。在中国物质文化遗产对外传播过程中,大众传媒应担负起重要职责,凭借自身在媒介功能上的绝对优势积极向国际社会推广普及中国遗产知识。中国物质文化遗产的印刷传播方式,是指利用快速显现、大规模复制生产的印刷技术,以文字、图画形式将遗产讯息印刷在书籍、报纸、杂志、海报招贴等平面媒体上的一种大众传播方式。尽管不同种类的印刷媒体对信息传播各有不同优劣势,但总体上看,通过印刷媒体传播具有以下特征:

第一,传播遗产的复制信息,传播范围广。印刷媒体为海外受众提供的是中国物质文化遗产的复制信息,尽管这些复制信息的价值无法与遗产实物相提并论,但却能让遗产信息得以在更广阔的群体中传递与交流。比如,美国《时代周刊》《国家地理杂志》、英国《泰晤士报》等全球最具影响力的权威报刊发行量巨大,拥有着庞大的读者群。这些报刊媒体对中国物质文化遗产的相关报道可以在较广泛的读者群内引发轰动效应。以兵马俑出国展览为例,自1976年兵马俑首次亮相海外展览开始至今四十年里,兵马俑每次外展期间,所到国家的各大权威报刊都会陆续跟踪报道展览的实时动态以及兵马俑的历史背景等讯息。可以说,正是基于这些权威报刊媒体的报道才有效提高了兵马俑外展的认知度,进而拓展了参观展览的海外观众群。

第二,阅读方便快捷,传播内容专业性强。无论是书籍还是报纸、杂志,都可供人们随时取阅、反复研读,且传播内容专业性较强,特别是一些理论书籍或学术期刊,文化程度低、专业知识薄弱的受众无法把握其中的内容。例如,20世纪初,许多西方汉学家都曾到中国西域实地考察过,回国后他们长期从事中国各类文物艺术品方面的研究。撇开当时他们对中国文化遗产造成的破坏不谈,这些汉学家的研究成果后来多以考古图录、专著及学术论文的

① 中国物质文化遗产信息传播主要诉诸受众视觉感官,故本文探讨不涉及广播媒体。网络媒体传播虽属大众传播的范畴,但较之印刷、影视媒体传播,网络传播具有其他大众媒体传播不具备的基本特性,故本文单列探讨。

形式印刷出版,为中国物质文化遗产在域外学界的推广起到了重要作用①。另外,有学者统计,目前在美国纽约、华盛顿,法国巴黎,英国伦敦,日本镰仓等海外各地发行专门研究东亚艺术方面的权威学术期刊共 20 余种,主要刊载有关中国艺术史研究、艺术考古、文物艺术品收藏等方面的学术性论文、研究报告及评论性文章②。这些期刊中的内容多是海外研究中国艺术史的学者发表的文章,学术价值较高。对于相关领域的海外学者专家来说是很好的研读材料,但对于海外普通民众则显得深奥。

总的来说,相较电视、网络等大众媒体,印刷媒体传播遗产信息仍离不开交通运输环节,因此传播速度相对较慢。不过,现今书籍、报纸、杂志等印刷媒体与电子技术的结合则从根本上改变了印刷媒体的生产和发行,各种电子图书、电子期刊、数字报刊等无纸印刷品的出现显示出了传播信息的灵活性,加快了受众获取信息的速度并拓展了受众范围。

四、影视传播方式:遗产信息的动态影像呈现

影视传播是现今最易引起广泛关注的大众传播方式之一。电影、电视等电子媒介的出现,使人类传播进入了影音视听时代。中国物质文化遗产对外传播的影视传播方式,是指以电影、电视为载体,依靠电子技术和先进的传播技术,凭借运动的画面、声音、语言、文字等手段呈现中国物质文化遗产,并通过电影屏幕或电视荧屏传播给海外受众的一种大众传播方式。影视传播有以下基本特征:

第一,声画并茂的影像形式能较真实呈现遗产原貌。一方面,影视媒体通过播放动态影像将遗产信息传达给海外观众,较印刷媒体有明显优势,通过镜头的切换处理,能够真实、立体地呈现遗产形态,在某种程度上更接近实物的展示传播。拿古建筑文物来说,通过印刷图片只能单纯呈现建筑某个角度,而影视动态影像却可以全方位展示该建筑室内外空间结构。另一方面,影视媒体通过声像结合的形式可以使信息"置于一个由信息传播者和接受者共建共享的生动情境之中"③。通过影视媒体,海外观众不仅能倾听传播者讲述遗产知识,还能目睹遗产的视觉影像。例如,央视中文国际频道的特色节目《国宝档案》就以主持人在演播室的实物举证和故事讲述为主,辅以器物展示、情景再现和专家点评等手段向海外观众推介中国文物。电视媒体中主持人、专家的讲解大致还原了传受双方的人际交流,易于观众感知和理解。

第二,传播范围广,信息量大,速度快。影视传播方式的覆盖面广,尤其是电视媒体的全球覆盖解决了时空阻隔影响信息传播速率的问题。正如马克·波斯特所言:"电视给观众提

① 如法国汉学家伯希和 1914 至 1924 年出版六卷本《敦煌石窟图录》(*Les Grottes de Touen-houang*)、八卷本《伯希和中亚考察团》(*Mission Pelliot en Asie Centrale*);英国学者斯坦因于 1912 至 1928 年间出版两卷本《中国沙漠遗址》(*Ruins of Desert Cathay*)、五卷本《塞林迪亚》(*Sardinia*,中译本名为《西域考古记》)等。
② 西方学者研究中国美术史书目[EB/OL].[2016-01-28]. http://ich. cass. cn/Article_Show2. asp? ArticleID=390.
③ 徐辉.影视媒体的灵魂:影视审美性初探[J].现代传播,2006(2):4.

供信息,并且在瞬息之间便使信息传遍各地,从而开启了这样一个时代,任何人只需揿按遥控器便能尽知天下事。"① 自 1992 年央视中文国际频道通过卫星传输成功实现境外落地至今,海外落地的中国电视国际频道节目播出的信号已覆盖全球绝大多数国家和地区,让数以亿计的国际观众可以每天稳定地收看来自中国的电视节目。这些在境外落地的国际频道成为海外观众了解中国物质文化遗产的重要窗口。

第三,具有媒介和艺术双重属性。影视媒体并不单纯是一种大众媒介,还是一种综合性大众艺术形式。通过影视作品再现遗产相关的历史事件,介绍中国文化历史知识易于加深海外受众对中国物质文化遗产的直观认识。特别是纪录片具有较强的新闻性和真实性,可以最大限度还原中国物质文化遗产的本来样貌。中央电视台总编辑罗明强调:"要借助纪录片的力量,更多地宣传文明和文化,因为这种方式更容易被国际社会所接受。"② 2005 年以来,我国在海外销售最成功的纪录片包括《故宫》《新丝绸之路》《敦煌》《大国崛起》《台北故宫》《千年菩提路》等。可见,在国际市场认可度最高的中国题材纪录片基本都是讲述中国物质文化遗产的纪录片。

影视媒体通过动态影像传播物质文化遗产,较之印刷媒体更加生动形象,易于域外受众认知,较之人际交流和实物传播其影响范围巨大。当然,影视传播也有其传播的弊端:一方面,传播主体通过影视媒体将遗产讯息传给海外受众,海外受众只能被动接受讯息,对信息的反馈慢、渠道间接;另一方面,尽管通过影视传播的遗产讯息显得逼真而立体,但影像的真实性是无法与遗产实物的真实物质存在相比拟的。

五、网络传播方式:遗产数字信息的全球传递

网络传播是一种通过计算机互联网络进行信息传播的方式,也是信息时代中国物质文化遗产最重要的对外传播方式之一。互联网(Internet)概念最早是 1995 年由美国联邦网络委员会通过的决议提出。在我国,互联网与网络、因特网、国际互联网等概念可以互换。从信息传播角度看,互联网是一种传播媒介,相对于传统大众媒介,互联网是一种"新媒体"(new media);由于其具有数字化传播特性,因此被称作"数字媒体"(digital media);互联网还是世界公认继报刊、广播、电视之后的"第四媒体"③。根据国际电信联盟发布的《2017 衡量信息社会报告》数据显示,全球网民数量达 40 亿,全球互联网覆盖率超 50%,全球蜂窝移

① 波斯特.第二媒介时代[M].范静晔,译.南京:南京大学出版社,2000:20.
② 文化遗产纪录片的现代表达与国际传播:大型电视纪录片《颐和园》专家研讨摘要[J].中国电视,2011(4).
③ 大众传媒包括书籍、杂志、报纸、广播、电视、电影六大媒体。1998 年,联合国新闻委员会年会正式把互联网定为继报纸、广播、电视之后的第四媒体。互联网称为第四媒体,是强调它同报纸、广播、电视等新闻传媒一样,是能及时、广泛地传递各种新闻信息的第四大新闻媒介。参见:明安香.大众传媒面临深刻变革和反思国际新闻界回眸[N].中华新闻报,1998-02-12.

动用户数量现已超过全球人口数量①。这表明,随着计算机、互联网、手机移动网等新媒体不断普及,网络传播方式实现了真正意义上的全球互动传播。与此相应,通过网络对外传播中国物质文化遗产信息,全球大众都可以随时随地获取中国遗产讯息。与传统大众传播模式相比,网络传播方式具有自身独特的传播特性:

第一,遗产信息数字化转变。通过网络传播传递物质文化遗产最显著的特征是信息形式的数字化转变。网络传播本质上是一种数字化传播,它将信息转换成数字,经过传播这些数字在操作平台上最终又还原为信息呈现在受众面前。20世纪90年代,美国麻省理工学院媒体实验室主任尼葛洛庞帝在《数字化生存》一书中预言:"计算不再只和计算机有关,它决定我们的生存。"在他看来,构成物质世界的基本粒子是"原子",而构成信息的基本粒子是"比特"。比特作为数字化计算的基本粒子,可以把声音、图像、音乐、影像等信息数字化为用"1"和"0"表示的冗长代码,于是信息传播具备了数字化特征②。信息传播的数字化转变为中国物质文化遗产对外传播带来了根本性变革。以博物馆藏品展示为例,随着计算机技术、多媒体技术、虚拟现实技术及网络技术的发展,各大博物馆开始积极建立数字化博物馆。几乎所有博物馆都采用了藏品实物信息的数字化管理,并通过互联网为用户提供馆藏文物的数字化展示、教育和研究等服务。博物馆藏品信息的数字化转变突破了场馆陈列、参观时间等限制,让世界各国各地区普通大众能随时随地获取藏品信息。另外,一些博物馆还研发了计算机应用程序、手机App推广其馆藏文物。2006年,故宫博物院与美国IBM公司合作研发了"超越时空的紫禁城"项目。该项目采用虚拟实景技术将占地面积72万平方米的紫禁城收录到一款应用软件中,并为全球用户提供免费下载。时任故宫博物院院长郑欣淼指出开发这座"虚拟紫禁城"的目的:"供身处世界各地的朋友游览,这是传统的故宫迈向更深层次的开放。它开辟了一个新鲜而奇妙的平台,让我们能和全世界更多的朋友进一步分享中华文化遗产。"③

第二,传播互动性强,反馈及时。网络传播具有充分自由的信息反馈机制,它与人际传播类似,传受双方之间不存在"距离",受众能迅捷地对接收信息作出反馈。网络传播突破了人际交流的一对一、一对多局限,实现了多对多、散布型的网状传播。互联网上没有绝对控制中心,传播者不再享有信息主导权。通过网络媒体传播中国物质文化遗产,世界任何国家和地区的任何一个网络用户都能自由平等地在互联网上寻找、检索、选择、浏览、欣赏、发布、上传或下载自己感兴趣的中国物质文化遗产信息,或通过电子邮件与其他网络用户沟通交流、推荐、分享遗产信息给他人,并与之讨论交流,表现出较强的双向互动性。

第三,信息海量,更新快,传播快,具有全球性、跨国性和跨文化性。时空限制是中国物质文化遗产对外传播的关键性障碍,互联网的全球覆盖真正实现了遗产信息迅捷地全球流

① 国际电信联盟(ITU).2017年衡量信息社会报告[EB/OL].(2018-03-29)[2018-10-28]. https://www.useit.com.cn/thread-18487-1-1.htm.
② 尼葛洛庞帝.数字化生存[M].胡泳,等译.海口:海南出版社,1997:3-32.
③ 姬薇."超越时空的紫禁城"虚拟世界启动[N].工人日报,2008-10-12.

通。同时,在互联网上传播的中国遗产信息内容丰富、时效性强,更新周期短,海量递增的信息及传受双方的及时互动使网络传播不断走向开放化,利于更广泛受众参与和资源共享。除了中文网站网页会提供海量中国物质文化遗产信息外,许多外文网站网页上也涵盖了海量中国物质文化遗产信息。譬如,海外中国文物藏品颇丰的纽约大都会博物馆、大英博物馆、东京国立博物馆、巴黎吉美博物馆等各大世界知名博物馆网站中,都有其馆藏中国文物的信息。为了方便各国来访者浏览博物馆网站内容和检索藏品信息,这些博物馆网站一般都设有英文版,来访者只需在藏品"collections"目录下检索相关主题词,即可获得该博物馆中国藏品的基本信息,包括图像、尺寸、创作年代、题材内容介绍等。

网络媒体的数字化传播方式消除了以往大众传播模式中传播者与受众之间的距离,使海外受众不再是消极被动接受传播者传递的遗产信息,真正实现了遗产信息传播的全球性互动传播,具备了人际交流和大众传播的优势,促进了不同传播方式的优势互补。尽管如此,网络传播并不能完全取代其他传播方式。

六、综合传播方式:提升传播效果的必由之路

通过以上分析,无论是人际传播和实物传播的传统传播方式,或是通过印刷、影视、网络媒体传播的大众传播方式,都存在各自的传播优势和弊端,因此,任何单一的传播方式在今天都不能满足向海外推广中国物质文化遗产的实际需求。

从传播学角度看,媒体融合是不可逆转的趋势:报纸、杂志以电子报纸、电子杂志的形态出现,书籍以电子书或只读光盘的形态出现,影视通过网络播放,各种传播媒介间不再泾渭分明,而是在竞争中相互融合,共存共荣。由此,对外传播中国物质文化遗产已经无法单纯依靠某种单一传播方式来实现。要想不断提升中国物质文化遗产的海外影响力并增强对外传播的效果,利用跨媒体、多媒体、超媒体、全媒体进行传播,将人际交流、实物展示、印刷出版、影视播映以及网络推广等相结合的综合传播方式是必由之路。正如我国传播学者邵培仁在20世纪90年代所预言的:"人类已经进入信息社会,并且即将进入一个综合传播的新时代。"[①]我们只有把握不同传播媒介的传播特点和规律,正确认识每一种传播方式的基本特性,各取所长、优势互补,顺应社会发展的趋势和国际受众的需求,综合利用各种传播方式,才能使中国物质文化遗产对外传播取得理想的效果,进而使我国文化的国际影响力和文化软实力得以有效提升。

① 邵培仁.传播学导论[M].杭州:浙江大学出版社,1997:77-78.

非遗的生产性保护与机器、模具的运用
——以宜兴紫砂的发展现状为例

朱翊叶/太湖学院

一、缘起

如何进行"非遗"保护,这个问题近年来一直是许多学者重点关注的对象,也是社会关注的焦点之一。在保护的方式上先后形成了抢救性保护、整体性保护、立法保护以及近年来引起广泛讨论和形成一股潮流的生产性保护等一系列的方法。其间关于"生产性保护"以及它的衍生——"产业化保护"的相关研究成果也颇多[①],但是在探讨这一问题时,大部分学者关注都是"濒危非遗"或者需要实施抢救性保护的"非遗",对于在2006年国家公布非物质文化遗产名录之前就形成产业化规模的"非遗"的相关研究则很少。笔者思考,如果对一个国家力量很少介入,仅仅依靠市场作用逐步发展的"非遗"产业进行深入研究,研究其在产业化过程中出现的问题,以及产生问题的原因,如何解决这个问题,所得出的结论能否为国家"非遗"相关的政策起借鉴作用,同时为研究"非遗"的生产性保护问题提供新的思路。带着这个问题笔者回到了自己的田野调查点——宜兴市丁蜀镇。

二、宜兴紫砂的产业化历程和发展现状

宜兴紫砂陶制作技艺相比我国其他的一些面临严重传承危机的非遗来说,在历史上就一直和市场走得比较近,改革开放至今几乎没有出现过生存和发展的问题。所以我们在叙述非遗产业化现状的过程中,有必要简单说一下紫砂发展的历程。在20世纪80年代初,我国的体制由计划经济转变为市场经济,国家对于外贸出口的相关政策进一步放开,以1979年香港商人罗桂祥向紫砂工艺厂提出订购一批高档紫砂壶这一事件为契机,在罗桂祥的积

① 刘晓春,冷剑波."非遗"生产性保护的实践与思考[J].广西民族大学学报(哲学社会科学版),2016(4);朱以青.基于民众日常生活需求的非物质文化遗产生产性保护:以手工技艺类非物质文化遗产保护为中心[J].民俗研究,2013(1);徐艺乙.传承人在非物质文化遗产生产性保护中的作用[J].贵州社会科学,2012(12).在此不展开详述。其中刘锡城先生在《"非遗"产业化:一个备受争议的问题》一文中进行了细致的叙述和总结,该文罗列了围绕"产业化"保护的四种观点,表达了认为把传统的个人创作模式转化成文化产业模式,是"活态"保护"非遗"思路下的一种可选择模式,但并不是唯一模式的观点。

极推动下,香港和台湾先后掀起了一股"紫砂热"。乘着"紫砂热"的东风,宜兴的紫砂行业呈现出井喷式的发展。在1981年到1988年间,宜兴的紫砂二厂、三厂、四厂、五厂相继建立[①]。面对雪片般飞来的香港和台湾的订单,丁蜀镇的各个陶瓷工厂基本都在全年满负荷的状态下进行生产。在无法按期交货完成订单时,工厂不得已把部分生产和制作的任务外派给当地附近的农民。所以宜兴当地有"乡坯"一词,通常是指不在集体制工厂中制作,而在乡下、农家里制作而成的没有质检环节的紫砂茶壶。由于紫砂制作工艺的特殊性,大部分产品在成型过程中都可以由一个人独立完成,从计划经济时代开始紫砂工艺厂就采用计件制的方法来安排每个成型工人的工作量。70年代受意识形态的影响和泥料、烧成的管控,当时的许多当地人不敢做也没办法偷偷做茶壶。但是到了80年代以后变成了自由贸易的状态,许多紫砂的手艺人并非一定要在厂里做,在家也能做,自己独立开作坊也能做,所以对于工厂来说就渐渐难以控制和管理。到了90年代以后,加上亚洲金融危机的出现,内忧外患使得80年代建立起来的紫砂工厂纷纷倒闭和转制,一时之间出现了大批的下岗工人。但是挫折同时意味着机遇,作坊的崛起使得陶瓷生产变得更加灵活,这些拥有制陶技艺的下岗工人们,大都成为宜兴紫砂作坊的作坊主。进入21世纪以后,我国的综合国力水平不断提高,社会经济水平以及人民的生活质量也不断提升,部分白领阶层在满足了物质需要的同时也开始追求精神生活的满足。随着中国传统文化的复兴,宜兴紫砂的销售也由外贸向内销进行转变。国内茶文化的盛行、收藏热的兴起和高利润的刺激,紫砂在国内的影响力不断提高,吸引了许多"宜漂"来到宜兴从事紫砂的生产和制作,他们带来的除了劳动力以外,还有有趣的创意、不一样的成型工艺,甚至是与当地人不同的审美眼光与文化。2010年"紫砂门"事件的爆发,使得宜兴紫砂的市场化进程进一步加快。一方面出现了真假难辨、成批量机器化制作、精品较少等深刻的问题;另一方面为了满足不同使用者和人群的需求,紫砂的种类也变得越来越丰富,既有出没于拍卖行的收藏品,又有日常送礼的精品,还有茶桌上把玩的日用品。所以我们在探讨宜兴紫砂行业的问题时,不能只讨论某一个紫砂的品种,而应该将其看作是一个整体来进行研究。

笔者于2015年到2017年对于宜兴市丁蜀镇及周边的各个集聚区进行走访和调查,作坊的集聚区大部分集中在类似于心形的区域范围之内,东西大约11公里,南北大约8公里,面积大约65平方公里。目前这个区域的边界主要以京福线、渡边线、龙背山公园三者为主。丁蜀镇的总人口大约24万,根据宜兴市陶瓷行业协会的不完全统计,整个丁蜀镇上从事陶瓷行业成型制作的人员有4万多人,相关行业配套人员6万多人,整个行业从业人员共计10万余人。也许"家家捶泥、户户制陶"的场景我们无法再次见到,但是小镇的空气中充满了紫砂的味道这样的描述则一点都不为过。根据笔者的统计,工厂、工作室、作坊(店铺)的数量达到100家以上,规模较大的集聚区共有22个。近两年宜兴市政府为了推动紫砂产业的发展,新建了许多集文化创意和旅游特色为一体的陶瓷市场,例如陶里文化艺术广场、紫金城、

① 史俊棠. 宜兴陶瓷史[M]. 苏州:古吴轩出版社,2012:61-64.

陶博街等等,这些市场中也存在着一些作坊(店铺)。但是由于仍处于招商阶段,笔者暂未列出。按照店铺数量、构成人群、产品、经营模式、区域性质等特点笔者将这些集聚区分别罗列并绘制了表格,大致可分为工厂改造式、沿街店铺式、农村群落式、市场式、旅游景区式、产业园区式这6种形式。而这些集聚区并不是孤立的、没有关联的,相反集聚区与集聚区之间的交流是非常紧密的。各个集聚区之间时时刻刻存在着人的流动和物的流动。除了大师们的创新作品以外,大部分的紫砂产品经常是经由多个集聚区的作坊(店铺)共同完成的。处于整个产业链中的各个人员从事自己的工作,分别完成创意、制作、售卖等环节,承担了不同的责任,进行了相应的利益分配。人员会在各个集聚区之间流动,紫砂的产品也会在各个集聚区之间运输。所以集聚区之间关系和网络是纵横交织且十分复杂的。如果说人的流动和物的流动交织出来的网络是看得见的具象的网络的话,那么手艺人与手艺人之间的血缘、地缘、业缘关系交织出来的则是抽象的网络。这两种网络连接着各个集聚区,使其共同组成了紫砂行业这一个整体。

我们将行业中生产和制作的产品区分为高端产品、中端产品、低端产品。如果说拥有高级职称手艺人、已成名的大师、非物质文化遗产传承人等制作出来的具有收藏价值的艺术作品属于高端产品的话,那么一些被普通白领所使用,或者作为礼品进行赠送的紫砂产品则可以认为是中端的。而一些品相较低,为了满足大型企业的礼品定制和一般的旅游纪念品市场的产品则可以划为低端的。这三种产品生产和制作所采用的方法往往并不相同。就一般来说,高端产品主要采用的是传统的紫砂陶制作技艺进行制作;中端产品则主要采用模具和手工的生产方式进行生产;而低端产品则主要采用机器(机器生产时也会使用到模具)与手工相结合的方式。所以当下的紫砂产品,并不是所有都采用同一种成型的方式进行制作的,换句话说传统的紫砂制作技艺只是多种成型方式中的一部分。

三、集聚区中的紫砂成型方式

在上述各个集聚区之中,生产和制作紫砂时所采用的成型方法主要有以下5种:传统的紫砂陶成型技艺、模具成型、旋坯成型、拉坯成型、注浆成型。由于每种成型方式各有优劣,当地的手艺人经常会根据产品的造型和订单的数量来选择适宜的成型方式进行生产和制作。

关于传统的制作技艺的工艺流程和制作方法,杨子凡教授在《紫砂的意蕴》[①]一书中已有详细叙述,这也是紫砂制作技艺的精华所在。

模具成型的工艺流程是指将拍打好以后的泥片放置于大小不一的模具中,用手按压填满模具,修齐平整以后将模具固定,待泥料干燥以后做脱模处理。拆开模具以后的紫砂泥坯拥有一个大致的造型,而后可进行表面的精细处理,也可以直接将壶嘴、壶把、身筒粘贴后进

① 杨子凡.紫砂的意蕴:宜兴紫砂工艺研究[M].北京:中华书局,2014:152-179.

窑烧制。

旋坯成型的工艺在当地经常被人称作机车或者滚压，主要是指将泥料放置在事先制作好的模具中，使用杠杆将刀头或者滚头压入泥料后，轮头座上带模具的主轴先顺转几圈，等刀头或者滚头将坯泥排开后再反转几圈，将余泥排尽后陶坯就制作完成了。原先的机车并不先进，需要人工调整刀头的位置，后来利用电脑程序可以直接进行控制，生产的质量和速度有了显著的提高。

拉坯成型的制作方法和其他陶瓷产区的制作工艺大致相同，是将泥料放置在电动转盘上，借助转盘的转动，双手控制泥料进行成型制作。用于制作手拉坯的紫砂泥料黏度要求较高，一些砂性较强的泥料则无法使用拉坯的成型工艺。在集聚区的泥料店中，会专门出售手拉坯的紫砂泥料给手艺人进行制作。

注浆成型是将特制的紫砂泥浆注入石膏模具中，待水分被模具吸收后，脱开模具制作而成。由于采用注浆成型制作而成的紫砂制品会有很明显的模具线出现，所以往往在脱模后需要手艺人进行表面的处理和修整。在工厂或者作坊中，从事注浆成型制作的工人与进行修整的工人会被安排在一个小组进行配合，成型的时间要与修整的时间相同，这样才能有效率地进行生产。所以留给每个制品的修整时间并不多，即便是再娴熟的手艺人，也只能粗略地进行大致修整。所以注浆成型的紫砂制品往往只追求数量而并不追求精致。

而上述几种成型的方法也并不是孤立和单独使用的，在具体制作产品的过程中，经常出现使用若干种成型方法共同制作同一件紫砂产品的情况。比如说在制作容量较大的朱泥紫砂壶时，由于朱泥的收缩率较高，采用拉坯成型的方法无法使紫砂的素坯表面紧致，在烧制的过程中容易出现裂纹和变形。所以大部分生产朱泥大品的作坊会先使用拉坯成型制作出素坯，然后使用滚压的方法将素坯表面削薄，让泥坯更加紧实，这样可以增加产品的成品率，减少在烧制过程中的损耗。

而这5种成型的方法，除了传统的制作技艺和拉坯成型以外，其余的3种成型方式都是利用模具和机器来实现的。模具和机器是工业发展的产物，在产业化发展过程中，它们对紫砂技艺又产生了哪些影响？

四、模具与机器对紫砂技艺产生的影响

在叙述机器与模具对紫砂技艺产生影响的问题之前我们先探讨一下模具本身的问题。在使用传统紫砂制作技艺过程中是否可以用到模具，学界也有不同的观点。陆斌教授在《传统制陶工艺的前世今生——传统泥片成型工艺研究与现代陶艺技术教育》[1]一文中认为利用模具这样的辅助工具会使陶瓷制品缺少表现语言和形式美感。所以宜兴砂锅、药罐等陶器缺少紫砂壶所拥有的艺术价值。而吴光荣教授在《紫砂壶艺创作方法新探》[2]一文中认为，传

[1] 陆斌.传统制陶工艺的前世今生：传统泥片成型工艺研究与现代陶艺技术教育[J].陶瓷科学与艺术，2011(4).
[2] 吴光荣.紫砂壶艺创作方法新探[J].创意设计源，2014(4).

统的模具在批量生产时,有规范产品的大小、形态及统一尺寸等优势;而如今在陶艺创作时,只借助模具完成一个大概的形态,而形态的细节则靠手的能力去创作体现,所以并非使用模具的作品就没有艺术价值,并且模具对创作也有不少的帮助。比如一些纯手工无法制作的造型,可以利用模具辅助完成。模具作为一种工具的出现,可以认为是一种手的延伸。

而笔者认为模具的使用主要取决于制作的目的,如果采用模具进行制作是为了简化生产流程,提高生产效率,进行批量化的商品生产,那么在这种情况下使用模具并不值得推崇;但是如果使用模具是为了更好的艺术创作,是为了辅助手艺人的双手,达到手工达不到的高度,这种情况下使用模具是可以允许的。如果使用模具可以对艺术的全新领域进行挑战,那么这种行为本身就蕴含着美,制作出来的产品也是美的体现。这与传统紫砂技艺所制作的产品中蕴含的美并不相同,但是是各有其美的。

此外,宜兴的紫砂行业早在明清两代就有使用模具生产日用陶器的历史[1],但以前的模具主要采用的是紫砂和木的材质,现在则采用石膏模具。考虑到泥料会收缩,在没有测量工具也没有收缩比例这一类的概念时,紫砂艺人制作模具全凭自己的感觉和经验。如何拿捏双重收缩的尺度,制作出一款适用的紫砂模具也并非易事,这其中也包含了匠人的经验和智慧。所以,制作紫砂材质的模具所涉及的手工艺技艺也是我们应该传承和保护的非遗。那么,这里的"模具"只是一种泛指,在这之中至少代表了三种不同的东西——紫砂制作的产品、一种工具、现代化工业的产物。但是大部分人提到模具就会认为和工业有关,如果我们偏颇地认为使用模具会影响到非遗的传承和保护,那么至少在某些特定情况下,模具的使用也是有积极意义的。

机器的使用是紫砂产业化发展过程中一种自然而然的现象。手艺人需要机器设备为他们提供手工制作的便利。使用机器代替部分手工生产的环节,从行为方式上看,也属于手艺人们的创新。但是由于科技的发展,机器代替手工的情况越来越多,这对手工艺人形成了严重的冲击,因为机器的制作效率要远远高于手工。不可否认,机器大大地便利了生产,但同时让手工劳动的部分大幅度减少,与此同时也导致产品中知识含量、智慧含量和艺术含量发生了变化。[2] 在产业化的问题上,许多学者十分排斥机器制作,因为手艺人耗时耗心耗力以传统手工技艺进行制作的艺术品不具有价格优势,手艺人们在和机器的斗争过程中会败下阵来。但从另一角度观之,机器产品的泛滥,恰恰造成了高端产品与低端产品的分层。一方面机器产品会凸显出手工制品的珍贵,比如说机器仿手工的制品,远不及手工制作的精细;另一方面通过批量化的生产,能够让更多的普通人使用到紫砂的产品,这对紫砂文化的推广价值也是不可忽视的。并且笔者在田野调查过程中发现,手艺人们用电脑和喷砂机进行机器刻绘,是批量化生产方式的一种,但是由于价格低廉且任何形式的矢量图、线描稿都可以

[1] 在《宜兴瓷壶记》中有这样的记载:"至时大彬,以寺僧始,止削竹如刃,剡山土为之。供春更木为模,时悟其法则又弃模。"时大彬悟其中道理后,制作紫砂壶始弃模而制,但宜兴地区其他的陶器生产依旧保留了模具的应用。韩其楼. 紫砂古籍今译[M]. 北京:北京出版社,2011:31.

[2] 周星. 器物、技术、传承与文化:《传统与变迁——景德镇新旧民窑业田野考察》读后感[J]. 民族艺术,2001(1).

进行轻松的刻绘,这对丰富紫砂装饰的方面也作用不小。所以这里笔者赞同陈志勤教授的观点,不如将机器生产看成是传统习俗与现代结合的一种方式①。但是我们也必须旗帜鲜明地指出采用机器制作产品在非遗的表现力方面追求较少,这种低端的产品往往不能让人们从心底感受其美感。而手艺人用心制作的高端产品更能够带给受众积极的生活意义。通过作品的表现方式,接受者能领会到手艺人对于生活的感悟,当他靠近去欣赏时,会与手艺人产生心灵的共鸣,这种共鸣不是一般流水作业的大规模机器复制所能够达到的。

综上所述,在生产和制作紫砂的过程中,使用石膏模具与机器,是放弃了一部分核心的紫砂成型技艺,压缩了使用传统紫砂技艺的空间,甚至有改变紫砂产品价值属性的危险。但与此同时,石膏模具与机器也为紫砂的手艺人带来了经济效益,推广和传播了紫砂的文化,那么是否可以认为模具与机器又为使用紫砂技艺增加了新的施展空间?

如果我们从文化的角度来将上述的成型方式分为两类——一类是以当地手艺人惯用的以传统制作技艺为核心的成型方式,另一类则是外来制陶技艺为核心的成型方式,那么前一类技艺拥有本土性、原存性等因素,后一类技艺则拥有外来性、侵入性等特质。在产业化发展过程中,受到经济利益的驱使,外来成型方式的流入,势必会对本地成型方式造成冲击,也势必会对本地成型方式的缺陷进行补充,久而久之技艺与技艺的合力与融合造就了当下的局面。

与此同时,使用模具和机器并不能直接生产出紫砂的产品,依旧需要手艺人进行表面的处理和修整。所以任何一件紫砂的产品,都包含手工制作的成分,最起码是以机器和手工相结合的方式进行生产的。那么在与模具、机器配合的过程中,同样也产生了新的制作技艺。比如说为了更好地处理机器和模具遗留下来的痕迹,使其不显得过于呆板,表面更加光滑,需要改变和增加一些制作的步骤,或者采用一些技巧和方法去进行表面的装饰,而这些装饰的步骤和技巧是在原本传统技艺中并未出现过的,是使用模具和机器之后才产生的。再比如说为了更好地使用机器,手艺人们会手工制作一些工具来辅助和改良机器,如用一些小的垫片或者木板去卡住旋坯机,让其制作出弧度更高的茶壶身筒等等。总之,我们看到的是紫砂技艺的活力,这是活态传承的表现。

五、总结

通过以上的讨论,作为结论我们可以归纳出以下几点:①在手工艺行业中,机器和模具的使用都是不可回避的现状,我们必须重新审视技术变革给手工艺带来的影响。同样的,我们也应该承认使用模具和机器辅助生产也是手工艺的一种生产方式。②当下紫砂制作的多元成型方式共存现象,手工技艺与模具和机器相融合的现象,以及受到机器和模具的影响,制作技艺产生了变化的现象都是"非遗是一个活态生命体"的最好佐证。一股外在的力量对

① 陈志勤,胡玉福.民间艺术的"艺术"再发现:挂门钱遭遇技术变革的背后[J].文化遗产,2015(5).

这个生命体产生作用之后,一定会有旧的、过时的技艺因为失去活力而被代替,同时衍生出新的技艺。我们应该庆幸这是活态传承的表现,但是同样需要深刻认识到即便是产业化以后的非遗也存在核心技艺消失的问题。对于变化中的非遗如何进行保护我们一直束手无策。如果进行文字化归档和留存,那就等于将其固态化,阻碍了其自由的发展。但是如果不进行保护,技艺就会有湮灭的风险。③笔者认为非遗是由各种职业的人分工合作、各司其职共同保护的一个活态的生命体。在这些职业之中,包含非遗传承人和艺术家(设计师),也包含学者、政府官员、商人、文化商品的生产者、记者,还包含广大的非遗爱好者。和动物的新陈代谢相同,"非遗"会随着时间的推移产生结构性的变化,在变化的过程中必定会扬弃竞争力较弱的部分,创造和吸收竞争力较强的部分。竞争力较弱的部分之中也蕴含着劳动人民民族精神的内容,那么就一定需要有人从事收集整理保存和宣传的工作。非遗传承人和艺术家为了提高自身竞争力会选择从事这类工作,但更多的还应由学者来完成。正如方李莉研究员在《非遗保护的3.0层级与中国文化的当代复兴》中将学者的行为称为非遗保护的1.0层级那样①。弄清楚非遗的来龙去脉,做先行的记录和调查研究是对学者提出的任务和要求。不仅如此,非遗产业化是一个动态的过程,在变化过程中时时刻刻都会出现消亡的部分,所以还需要学者专注地对某一个特定的非遗项目进行长期跟踪和持续研究才可以。做到这一点以后,才可以与处在非遗生态之中的其他人员一起,将非遗的保护工作做得更好。

① 方李莉.非遗保护的3.0层级与中国文化的当代复兴[N].中国文化报,2016-06-28.

艺术人类学与新时代的中国发展

2018年中国艺术人类学国际学术研讨会论文集

（下册）

中国艺术人类学学会·东南大学　主编

东南大学出版社
SOUTHEAST UNIVERSITY PRESS
·南京·

图书在版编目(CIP)数据

艺术人类学与新时代的中国发展：2018年中国艺术人类学国际学术研讨会论文集/中国艺术人类学学会，东南大学主编. — 南京：东南大学出版社，2020.6
 ISBN 978-7-5641-8708-8

Ⅰ.①艺… Ⅱ.①中… ②东… Ⅲ.①艺术-文化人类学-国际学术会议-文集 Ⅳ.①J0-05

中国版本图书馆CIP数据核字(2019)第282436号

艺术人类学与新时代的中国发展：2018年中国艺术人类学国际学术研讨会论文集

主　　编	中国艺术人类学学会・东南大学
出 版 人	江建中
策 划 人	张仙荣
责任编辑	陈　佳
出版发行	东南大学出版社
地　　址	南京市四牌楼2号　邮编：210096
网　　址	http://www.seupress.com
经　　销	全国各地新华书店
印　　刷	江苏凤凰数码印务有限公司
开　　本	787 mm×1092 mm　1/16
印　　张	全册印张：44.5　上册印张：22.5　下册印张：22
字　　数	1048千字
版　　次	2020年6月第1版
印　　次	2020年6月第1次印刷
书　　号	ISBN 978-7-5641-8708-8
定　　价	168.00元(上下册)

本社图书若有印装质量问题，请直接与营销部联系。电话(传真)：025-83791830。

编委会名单

编委会主任：方李莉

编委会副主任：王廷信

编委会委员：（以姓氏笔画排序）

 王　杰　王建民　王廷信　方李莉　邓佑玲

 色　音　杨民康　张士闪　纳日碧力戈

 周　星　洛　秦　麻国庆　廖明君

目录

上册

艺术人类学理论

迈向人民的艺术人类学概念阐释　　　　　　　　　　　　　　　　　　/方李莉　002
　　——以费孝通论文化艺术与美好生活的思考为起点

2006—2016中国艺术人类学研究范式与特征　　　　　　　　　　　　/安丽哲　016
　　——以中国艺术人类学学会的数据与文献为例

今天需要什么样的艺术人类学　　　　　　　　　　　　　　　　　　/董　波　024
　　——新时代中国艺术人类学发展的新的生长点

选择：世界本体论和当代艺术、人类学的对话　／[挪威]阿恩特·施耐德著　刘翔宇译　033

主体重塑：艺术介入乡村建设的重要路径　　　　　　　　　　/季中扬　康泽楠　050
　　——以福建屏南县熙岭乡龙潭村为例

作为社会存在的造物者　　　　　　　　　　　　　　　　　　　　　/关　祎　058
　　——艺术人类学视野中的手工艺者

"人类学转向"下的当代艺术的文化逻辑与民族志实践　　　　　　　　/李　牧　065

乡村振兴背景下的乡村艺术　　　　　　　　　　　　　　　　　　　/李祥林　079

艺术学的经验性学科品格　　　　　　　　　　　　　　　　　　　　/刘　剑　087

从物的工具回到人的本身：安娜·格里姆肖的读本与观看　　　　　　/罗易扉　094

民族艺术的认同空间：文化景观与地方表述　　　　　　　　　　　　/罗　瑛　106

论音乐人类学的"中国经验"　　　　　　　　　　　　　　　　　　　/洛　秦　115

艺术与实效　　　　　　　　　　　　　　　　　　　　　　　　　/纳日碧力戈　127

一种方法论的启示与实践：艺术人类学视野下的日常美学设计探究　　/荣树云　132

乡村振兴与中国传统艺术在乡村生态的重构　　　　　　　　　　　　/王廷信　140

艺术人类学的使命　　　　　　　　　　　　　　　　　　　　　　　/王　东　147
　　——兼议人类学与艺术学的关系

非线与深浸　　　　　　　　　　　　　　　　　　　　　　　　　　/王　可　158
　　——虚拟民族志的双重性刍议

"埴""植"组合　　　　　　　　　　　　　　　　　　　　　/谢葵萍　火艳　168
　　——城市空间再生艺境研究

传统村落中的审美伦理研究　　　　　　　　　　　　　　　　/谢旭斌　张鑫　174

列维-斯特劳斯人类学视阈下的艺术传播思想研究 /姚 远 183

艺术人类学的基本问题与学科发展新方向 /孟凡行 193

非物质文化遗产研究

记忆的插图：叙事认同与记忆的共同体 /李明洁 206
　　——对纽约东哈莱姆墙画叙事性与文化遗产化的考察

论艺术人类学视域下的少数民族非物质文化遗产的考察与研究 /雷文彪 216
　　——以广西南丹白裤瑶服饰文化为例

艺术教育视阈中网络"非遗"人类学价值研究 /郝春燕 230

沪剧保护与传承的艺术人类学思考 /黄 丹 235

非遗视野下彝族花鼓舞保护的多主体协作 /黄龙光　杨 晖 241

寻找木卡姆古老的躯干 /黄适远 249
　　——从典籍中寻找到的蛛丝马迹

非物质文化遗产在民间 /李旭丹 255
　　——艺术人类学视野下的平遥推光漆器

非物质文化遗产的本质及再生活化 /梁光焰 264
　　——生活世界哲学视角

"非遗"背景下的傣族孔雀舞个案研究 /石裕祖　石剑峰 273
　　——以德宏傣族景颇族自治州瑞丽傣族孔雀舞为例

河北雄县亚古城音乐圣会田野调查 /王天歌　李修建 286

盐城地区民间传统纳鞋底手工艺研究 /王志成　崔荣荣 296

皖北非物质文化遗产的特征及生成性分析 /吴衍发 304

非物质文化遗产伦理视角下的龙州壮族天琴女性禁忌破除 /杨丹妮 315

中国物质文化遗产对外传播的方式探究 /张安华 323

非遗的生产性保护与机器、模具的运用 /朱翊叶 332
　　——以宜兴紫砂的发展现状为例

下 册

造型艺术研究

"永恒"的演出 /何雅闻　罗晓欢 340
　　——论四川地区清代墓葬建筑的戏曲雕刻

想象与事实 /李东风 346
　　——四川藏民居的艺术与宗教

主体间性：回归图像释读的反思 /李 杰 351

神与物游：民俗文化对宋瓷艺术性生发的价值探析	/李金来	358
鹿车考述	/李立新	362
宝鸡西山新民村圣母庙壁画与信仰的再调查	/李　强	373
面具起源中的戏剧质素	/刘振华	382
四川地区清代墓葬建筑亡堂图像考	/罗　丹	389
族群认同与服饰选择	/牛　犁　崔荣荣	396
——以屯堡与屯堡服饰为例		
一体与多元：新疆建筑立柱中符号艺术的人类学阐释	/申艳冬　莫合德尔·亚森	401
后工业社会城市艺术区的景观生产	/王永健	408
——景德镇陶溪川个案		
文化交流中的新疆库车建筑彩画	/王晓珍	417
近现代鄂西南土瓷窑的兴衰及其山地社会特征	/吴　昶	424
——以映马池、磁洞沟、堰塘坪三个调查点为例		
南京老门西街区的文化遗产保护研究	/吴　泳	440
白族木雕图案"兔含香草"解读	/熙方方	445
清代及民国时期汉族道教服饰造型与纹饰释读	/夏　添	450
——以武当山正一道、全真道教派法衣为例		
刻木为契：黎族物化的原始记事符号研究	/袁晓莉	463
汉服运动的现状与问题点	/张小月	471
——与和服的比较考察		
海南黎族传统手工艺中的原始宗教信仰研究	/张红梅	482
南丰傩面具的仪式信仰与审美考论	/黄朝斌	490

表演艺术与民俗研究

漆桥乡民的艺术表述景观：一个古村落的艺术人类学考察	/曹娅丽　霍艳杰　曹　琴	502
生计、信仰、艺术与民俗政治	/张士闪	510
——胶东院夼村谷雨节祭海仪式考察		
文化众筹视阈下新型曲艺艺术传承模式的探索研究	/板俊荣　雷　蕾	525
河洛民间舞蹈"笑伞"的艺术人类学考察	/丁永祥　楚　悭	534
人类学视野下的海上丝绸之路戏曲奇观	/康海玲	540
——以新加坡酬神戏为例		
艺术的神话背景	/向　芳	546
——以壮族铜鼓、服饰为例		
四川地区清代家族墓葬相关口传故事的整理与初探	/罗晓欢	558

洮河流域"拉扎节"田野考察	/牛 乐 刘 阳	566
跨界民族舞蹈文化认同建构中的价值取向研究	/朴正花 向开明	576
——以朝鲜族舞蹈为例		
"地方化"语境中的"象脚鼓"乐器家族释义	/申 波	583
土家族土司歌曲的语言学阐释：一种文化人类学解读	/熊晓辉	601
羌族民族认同发展模型研究	/叶 笛	615
——基于年龄因素下的羌族舞蹈传播考察		
中国传统音乐分类法的方法论转型及文化认同特征	/杨民康	624
人的延伸：现代媒介融合视域下的戏曲形态	/杨 玉	634
文化人类学视野下的京剧乾旦艺术解构	/袁小松	646
仪式场域转变与黎族传统工艺价值变迁	/张 君	656
文化人类学视野下雄安传统高跷民俗的变迁研究	/张 琳	661
——从高跷到街舞		
权力与话语操演中的口述音乐史表述	/赵书峰	670
皖南宣芜地区"马灯"艺术原生形态调查与研究	/郑 娟	676
——以芜湖县八都苏村马灯艺术为例		

造型艺术研究

"永恒"的演出
——论四川地区清代墓葬建筑的戏曲雕刻[①]

何雅闻 罗晓欢/重庆师范大学

汉代以降，人们便已将墓葬视为地下宅第、死后居所，这是中国重要的墓葬文化传统，同时也决定了墓葬内部装饰的内容和特征，人们生前的世俗生活开始成为一个重要装饰内容，戏曲题材开始作为装饰题材出现在墓葬建筑中，现出土的汉墓画像石画像砖上乐舞形象并不少见。唐代是一个统一而强盛的阶段，墓葬等级制度在国家律令的规定下严格控制，期间墓室壁画中有大量反映贵族生活的场景，伎乐场景就是其中之一。宋元时期，在社会背景的影响之下，墓葬等级制度开始松弛，富民、文人、僧道等墓葬均可按照自己的势力、财力或者意愿进行营造，反映贵族生活的场景逐渐消失，而反映家庭生活情境、散乐、杂剧等大众娱乐场面开始成为主流，墓葬建筑中勾栏乐舞雕刻更是大量出现。四川泸县宋墓算得上是很典型的例子。及至明清，因为厚葬成风导致盗墓成风，厚葬制度逐渐减弱，取消了地下寝宫的建筑，扩大了地上祭拜的建筑，墓葬建筑由地下逐渐转向地上。与此同时，随着湖广填川的人口大迁移，五腔融合，随即进入川剧的鼎盛时期，戏曲融入当时民众生活的方方面面[②]。经过大量的田野考察后发现，四川地区中型以上的墓葬建筑百分之九十以上都雕刻有戏曲图像，换句话说，凡是有人物雕刻图像的基本上都有戏曲人物出现，说这是另一种形式的戏曲舞台也不为过。

该地区墓葬建筑上戏曲雕刻图像的题材内容非常广泛，不仅有反映死者生平的剧目，同时为公众所熟知的剧目内容占大多数。从戏曲雕刻的题材内容来看，一句行话"唐三千，宋八百，演不完的三国列"似乎已经涵盖了大部分内容："八仙"[③]"刘海戏金蟾"等民间传说、神道仙人故事也是属于该地区最为流行的戏曲题材之一，以及"状元戏""包公戏""杨家将"等表现忠孝节义、文武双全的历史故事。这些雕刻图像通过匠师的手，将动态的舞台表演静态地展示出来，在墓葬建筑上演绎着精彩丰富的戏曲故事。戏曲雕刻背后究竟有着什么含义，匠师与墓主为何都选用这一题材放置于墓葬建筑之上，除戏曲本身的流行之外，到底反映出怎样的丧葬观念，这是值得我们深究和探讨的。

[①] 本文获2012年度教育部人文社科项目"四川巴中地区清民间石碑雕刻艺术"基金资助（课题号：12YJC760058）。
[②] 杜建华，王定欧. 川剧[M]. 北京：文化艺术出版社，2012：26.
[③] 罗晓欢，罗楠. 四川地区清代墓葬建筑中的八仙雕刻装饰研究[J]. 中国美术研究，2018(1)：12-16.

一、墓葬建筑成就千年戏台

中国的墓葬建筑历来有祭奠祖先、倡导孝行、反映生平、宣扬功德等作用。四川地区现存的清代墓葬建筑大都是地上石质仿木结构,且规模庞大、雕刻精美,其主要形制模仿宫殿、祠堂等高级建筑或仪礼建筑的样式。与此同时,亡堂作为墓葬建筑直接雕塑墓主真身像的位置,其位置显要相当于墓主的存在,其上的牌匾多雕刻有"音容宛在""世代流芳""英气犹存""如在其上""虽死犹生"等追求永固的辞藻,两侧对联也雕刻有"二老芳容著,千秋懿范存""千古音容宛在,一生事业长留"等追求永固的词句,表达出生者和死者对死亡持有的态度,相信死后也能享受与生前相同的生活,只不过是进入了另一个世界罢了。

墓碑建筑的载体,除就地取材外,其象征的内涵联系着特定的丧葬观念。自古以来石质建筑就有着截然不同的宗教功能,石材多为丧葬建筑、碑碣和其他类型的纪念碑所特有。[①] 这样的观念与石材的自然属性密切相关,其坚实耐久,使之与"永恒"的概念相连,所以人们认为石质建筑是属于神祇、先人和死者的,而木材则脆弱易损,因其与"暂时"的概念相关,所以木质建筑是属于生人的。二者之间的区分在四川地区的传统戏台与墓葬建筑上体现得格外分明。

四川南江县马氏家族墓建于道光元年(1821),为马氏家族成员共同建设,与马氏祠堂共为一个整体,祠堂正中央有一处大型的木质戏台与石质墓葬建筑相对而建。虽木质戏台上也有戏曲图像的雕刻和彩绘,但因其艺术媒介的象征性,和其具有易损性,再加上年代已久的关系,风化严重,图像已经看不清,其主要为生者的审美装饰性服务。而墓葬建筑上的戏曲雕刻,因雕刻在石质材料上,没经过人为破坏的地方大部分保留得还是很完整的。戏台为木质建筑,主要是为生人所设,供演员进行实时表演,至于与墓葬建筑相对而设,也是满足生人希望能与逝者一同观看戏曲表演的愿望。而墓葬建筑上大量的戏曲图像,就好似匠师观看演出完毕后将戏曲如数记录下来,使其精彩一瞬变成"永恒",观看完演出后,还能站在定格的画面前细细回味。因此,戏台是戏曲演员临时表演的场所,具有其"暂时性";戏曲雕刻是匠师通过高超的技艺演绎出千变万化的戏曲场景,通过载体表现出来,具有其"永恒性"。

清代四川地区戏曲表演的盛行带动了戏曲雕刻的盛行,在传统墓葬观念的影响下,戏曲雕刻成为该地区石质墓葬建筑的流行雕刻题材之一。这样的现象,一方面是在"事死如生"的传统观念影响下,逝者想将生前的流行文化与喜爱的娱乐方式带入死后的世界;另一方面,即时的戏曲表演通过匠师的再次创作,得以在墓葬建筑的载体之上"永恒"的保留;最后墓葬建筑演变为一个布满戏曲故事"永恒"的舞台,演员们一直在重复表演着这出戏,同时也在观众们的联想中不断地演绎着堪称"永恒"的演出。

① 巫鸿.中国古代艺术与建筑中的"纪念碑性"[M].李清泉,郑岩,等译.上海:上海人民出版社,2009:154-183.

二、妙手工匠演绎戏曲流播

曾学诚家族墓群位于宣汉县东乡镇,墓主为清代进士,土冢呈长方形,条石围砌,土冢与碑楼相连。碑楼为石质仿木结构,三重檐歇山顶,碑楼两侧施茔墙,紧邻茔墙左、右各立牌楼一座。碑楼、茔墙、牌楼上均深浅浮雕戏曲人物、动物、花卉等图案,施彩绘,规模宏大、雕刻精美。笔者在田野考察时,听其后人曾凡吉讲述过一个有趣的故事。"墓上大部分雕刻都是戏曲图像,是因为修墓时下了二十八天的大雨,工匠不能动工,为了打发时日于是跑去看戏,后来就把看到的戏全都刻在墓上了,以致后来的戏班子都不允石匠前去听戏,怕戏被学完了就不会有人来看戏了……"人物雕刻本就最考验一个匠师的技艺水准如何,看完戏后能及时地将戏曲情节雕刻下来,并且还能抢了戏班的生意,一方面可见匠师的技艺高超,另一方面也反映出当时戏曲在民间的流播方式。

正如焦菊隐先生所言,"戏是在民间产生,在民间演唱的"。生活在民间的雕刻匠师对戏曲知识的获取往往来自舞台,他们所塑造的人物也基本是按照戏曲人物造型,因而戏曲雕刻成为人物场面的主要内容。戏曲作为一个雅俗共赏、老少皆宜的娱乐形式,能否将戏的精髓雕刻出来并且有很强的识别性,一度成为匠师雕刻水准的试金石。当然戏曲雕刻绝不是舞台形象的机械照搬,它不仅是戏曲剧目经典情节的再现,同时更大一部分是匠师的再度创作,其中不乏民间艺人对现实生活的观察体验和艺术创作,借助戏曲人物的装扮得以表达。这也是既来自舞台又源于生活的戏曲雕刻图像被广大群众所喜爱、流行程度如此之高的重要原因。

经考察发现,该地区的墓葬建筑雕刻图像愈加精美,其上的戏曲雕刻也就愈多,这仿佛是当地一个约定俗成的惯例,同时对匠师的雕刻技艺也有更高的要求。同一个墓上的戏曲雕刻,雕刻工艺并不单一,越大型的墓葬其工艺更加丰富多样,通常是圆雕、透雕、深浮雕、浅浮雕等多种技法结合运用。戏曲人物因为多了戏曲的特殊装扮和表演动作,与世俗人物题材得以区分,粗略的可以将其分为独幅人物和场景两大类。独幅人物大都作为装饰构件出现,大型的独幅人物常在山门、墓室的碑板上作为门神或文官武将的形象出现,而小型戏曲人物雕刻多处于立柱和碑帽上,为墓葬建筑做装饰点缀使用。独幅人物虽然题材单一,但匠师将人物的服饰细节、面部神情、所持器物都雕刻得栩栩如生。场景型戏曲雕刻不仅将单个人物雕刻得相当精美,还代入了场景赋予其故事性。戏曲舞台表演中的一桌二椅、以鞭代马等程式化表演形式,也在匠师的创作之下有了新的面貌,文戏多以一桌二椅为元素组织画面,武戏则将戏曲表演中不会出现的真马雕刻在画面上。对于情节的选择上,一类是选取戏曲表演的精彩瞬间,其核心在于匠师抓住了剧目的特点使之成为识图关键,同时融入匠师的理解,将舞台场景本不应出现在一个画面中的情景用雕刻语言组织形成完整的故事链;还有一类完全跳脱了戏曲故事的束缚,成像结果取决于匠师的创作,只是借助戏曲人物造型进行表达,使得看图的人知是戏而又觉是古代生活再现。

戏曲作为当时该地区普及性和流行性都极高的娱乐方式,戏班的地位不容小觑。与此同时,戏曲雕刻在墓葬建筑上的盛行,更是成为重要的装饰题材之一,匠师们的努力是不容忽视的。所以掌握戏曲故事的多少和以戏曲题材进行创作的创新能力,开始成为匠师揽活的资本,掌握得越多越有能力承接越大的墓,就如同戏曲演员有实力能承演多少戏一般。墓葬建筑俨然成为匠师争相炫技的舞台,铆足了劲儿下次承接更大的活儿。

三、墓主乡绅构筑人伦教化

一座大型墓葬建筑修建动辄数年,墓主通常在生前就开始筹备相关事宜,所以墓葬建筑在一定程度上是按照墓主的意愿进行修建的。[①] 据考察发现,该地区的中型以上墓葬建筑所埋葬的大都是当地有名望的乡绅阶层,他们是中国封建社会一种特有的阶层,"主要由科举及第未仕或落第士子、当地较有文化的中小地主、退休回乡或长期赋闲居乡养病的中小官吏、宗族元老等一批在乡村社会有影响的人物构成。他们近似于官而异于官,近似于民又在民之上"。[②] 他们获得的各种社会地位是封建统治结构在乡村社会组织运作中的典型体现。

因地处偏远,朝廷严格的封建等级制度在这个地方显得没这么严苛,当地乡绅们为了尽可能地展示自己的财力与学识,将自己墓葬建筑的规模扩大到完全超出于封建等级制度的规定,将"皇恩赐宠""圣旨旌表"等号称皇帝御赐的牌匾以复杂的装饰与工艺悬于墓碑或山门牌坊之上。有的甚至在墓葬上大量雕刻龙的形象,与封建社会龙为皇帝专用纹饰的规定有所背离。在修建墓葬建筑时,他们邀请当地有名望和学识渊博的人为自己题字并雕刻上去,开始作为墓主从另一个角度展示自己威望的方式,墓葬建筑俨然开始成为当地名家书法的字帖而得以流传。而戏曲作为当时最为流行的娱乐方式,自然也少不了乡绅阶层所作的贡献。虽然戏曲普及度较高,但一场大幕戏演下来差不多需要一天的时间,支撑其演出的人力物力自然不是一般乡村百姓所能负担得起的,所以更大程度上还是为乡绅阶层服务。

在中国封建社会,百姓普遍都有"万般皆下品,唯有读书高"这样的思想,他们认为通过读书,参加科举,就基本可以保证做官,有机会进入上层社会。在那个年代,权力是远超金钱的,就算靠着经商获得万贯家财,但家中无人做官,也是会受到各级权力者压榨的。所以,官员、读书人以及教书先生在乡村社会都是具有很高的地位并且受人尊重的。该地区大型墓葬建筑的墓主,或多或少都有读书人的背景。如四川万源的马矗远墓,此墓为光绪五年(1879)修建,六柱五开间四重檐,墓主为六品官员,曾读过太学,里面埋葬的是他与父亲。墓冢中间立有一个御赐圣台碑,碑版上正中竖向印刻:"皇清应赠封君马公讳矗远子教授六品衔化育二位正性之神主×",只有朝中官员可以使用这种形制的碑。旁边有两个刻有深浮雕龙头的神主碑,墓碑上雕刻有"十二寡妇征西""八仙"及"三国戏"等戏曲故事,碑版上雕有三两个戏曲人物的组合出现。在田野考察的过程中了解到有乡绅阶层背景的有四川万源马心

① 巫鸿,朱青生,郑岩. 古代墓葬美术研究:第三辑[M]. 长沙:湖南美术出版社,2015:260-296.
② https://baike.so.com/doc/6719555-6933601.html.

纯三人合葬墓,据碑文(其门生所题文字)判断,马心纯应为当地的一位教书先生,其墓院正中雕刻有一只赑屃驮着神主碑,神主碑上方用圆雕、透雕的方式雕刻出栩栩如生的龙形象,神主碑两侧放置两个文官武将的雕刻塑像,墓碑建筑上雕刻有各种戏曲故事和戏曲人物形象。还有四川宣汉县白果村的郑光武墓,建于宣统元年,为父母子三人合葬墓,该墓由山门和莹墙共同围合成墓园,形制比较庞大,其上也雕刻有"三国戏"等戏曲图像,据访谈得知,郑光武的儿子考取了状元,后来用考取状元的赏赐修建了此墓。由此可见,乡绅阶层的墓主在修建墓葬建筑的时候不仅在碑文和牌匾上极力地炫耀自己的功勋和生平建树,戏曲雕刻也作为墓主独家珍藏的剧本成为炫耀的资本之一。

总而言之,乡绅阶层带动了在墓葬建筑上雕刻大量的戏曲雕刻的潮流,在剧目的选择上除了自己的喜好之外,大众中是否流行也是选择的因素之一,因此也能从一定程度上反映出当时戏曲的流行趋势。墓葬建筑上的戏曲雕刻,一方面作为固化的戏曲舞台存在,保存了大量的戏曲雕刻,从一定程度上起到反映墓主生平和教化子孙的作用;另一方面就民众心理来说,雕刻的戏曲越多,越迎合大众,就能吸引更多的人来观看,起到炫耀和展示家族实力的作用。

四、戏曲雕刻折射观念信仰

在墓葬建筑的设计中,戏曲图像的装饰往往占据着主要位置和重要结构,雕工精细,构思巧妙,浮雕与彩绘相结合。戏曲雕刻图像作为墓葬建筑中重要的装饰题材之一,实际上是把墓主生前的生活及喜好一定程度地通过雕刻图像映射出来,让后人去探寻墓主过去的生活印记。早期戏曲的生成与"巫"密切相关,是作为一种宗教仪式在祭祀环境中进行表演的行为,集功效与娱乐于一体,将不在场的神灵、仙道与在场的死者、生者相连。[①] 墓葬建筑上的戏曲雕刻虽然酬神的仪式性减少了,但人们也将升仙求寿的美好祝愿融入其中,同时其娱乐性又能起到冲淡亲人悲伤的作用。

从民俗学的角度来看,"俗"乃中华戏曲的本性所在,活跃在市井乡村的戏曲更是具有浓厚的民间气息,故从中能体现一定的民间观念信仰。戏曲作为当时最为流行的民间娱乐形式,雅俗共赏是其广为流行的重要原因。上至官员乡绅,下至普通百姓,在民间,老人去世后,子女一般都会给老人点戏,大户人家会根据自己的财力尽可能多地请戏班来表演,说是给过世的亲人点,实际上也是请乡亲们观看,感谢乡亲们在亲人在世时给予的照顾。墓葬上的戏曲雕刻盛行的原因也同样如此。戏曲表演与丧仪密切相关,但表演具有其即时性,匠师们只好通过雕刻这一技艺将其记录在墓葬建筑这一载体之上,得以进行"永恒"的演出。这一做法既能满足丧仪中"敬神"的需要,又能满足人们在祭祀过程中的审美娱乐。神灵仙道、生者、逝者作为观众而存在,只是所产生的效用不同。

① 陈友峰. 从"神圣祭坛"到"世俗歌场":人类学视野下的宗教仪式在戏曲生成中的作用[J]. 戏曲研究,2010(2):107-128.

从丧葬观念的角度来看,清代墓葬建筑由传统的地下转到地上,并形成一定的规模,其观看的观念已然发生改变,由给死者独享的地下宫殿逐渐演变为给活人观看的墓碑建筑,丧葬观念无疑变成了墓主家族实力与学识的一种展示与炫耀。戏曲与墓葬建筑的交叉碰撞,其本身就是戏台的另一种转化,使得墓主死后也能永远欣赏到生前最喜爱的戏曲,不仅能从一定程度上反映出墓主的生平,还能对墓主起到一定的心理寄托。同时墓葬建筑作为家族的社会活动中心,其上雕刻的一些神道仙人、忠孝节义、文武双全、倡行孝道等题材的戏曲故事,也蕴含了逝者求道升仙、福寿安康、子孙教化等美好祝愿以及追求永恒的心灵向往。对于生者来说,除了后代祭奠先辈的时候能在一定程度上冲淡悲伤,读取先人遗留下的教诲与生活印记之外,也能享受先辈留给子孙的荣光。

五、总结

戏曲雕刻图像作为清代四川墓葬建筑雕刻最普遍的装饰内容之一,其丰富的题材、复杂的造型、饱满的故事性无不体现出当时戏曲的繁盛和工匠的高超技艺。同时借助墓葬建筑这一特殊载体来实现实体与精神、实用和欣赏、教化与娱乐、现实寄望与祖先德行等的统一。无疑,这既是当时人们对于当地流行文化的追崇,也是匠师借由演剧者的表达对于戏曲这一艺术的重新转译与创新表达。该地区戏曲雕刻在墓葬建筑上的盛行,从一定程度上反映出当时的戏曲在民间的传播方式以及戏曲舞台表演的流行程度;体现出匠师处理图像的写实性、创新性、结构性等特点和匠师高超的技艺,也是墓主财力的一种宣扬方式;同时墓葬建造者的喜好和对子孙的寄望教化很大程度上可以通过戏曲故事题材的选取得以传播,而借助石材这一原材料进行雕刻,能够相对"永恒"地将墓主所承载的观念和喜好保存下来;对于"观众"来说,无外乎就是生者和死者,可以"永远"欣赏到墓碑建筑上演的戏曲表演;对戏曲演员来说也是一件值得欣喜的事,戏曲雕刻作为另一种形式的戏本存在,不仅可以供当时的戏曲演员以另一种方式欣赏自己的表演,还可借此相互学习,供后世参考。

想象与事实
——四川藏民居的艺术与宗教

李东风/西华师范大学

 四川藏区地处川、藏、青、甘、滇五省（区）结合部，包括甘孜藏族自治州、阿坝藏族羌族自治州和木里藏族自治县，是中国第二大藏区，是康巴文化的核心区，亦是内地连接西藏的重要通衢，自古就是"汉藏走廊"。藏传佛教在这里很盛行，属于全民信教，他们生活的每时每刻都离不开宗教。历史上一直就是这样，甚至无须思考宗教的存在。观察他们的生活能探询到一些艺术与宗教相关的信息，从建筑的细节里渗透着集体记忆的象征性财富，宗教是他们真正的"守护者"，此后才有了建筑的艺术意义。藏民居建筑的"好"与"不好"显示在能否表现宗教的价值，而不单单是艺术的价值。但是，艺术的想象又和实用的功利密不可分，事实就是宗教的重要地位影响了建筑的样式。人们修筑自己的家居时，会一遍一遍地强调"不要破除忌讳"，"能"还是"不能"，一定要是和宗教有关，同时也不忘"好看"。想象与事实交织在一起就有了四川独特的藏居，它是宗教与艺术的融合。

 对建筑的理解，不可否认技术与艺术的密切相关，但是仅仅就这点而言建筑不能完全揭秘其本质。建筑是人为的物质，从生命的本质、人的生活、人的心理出发认识建筑，可能更容易接近建筑的本质。"建筑是物质的，也是精神的，因为建筑是由人而建、为人而建的，因为有人的参与而饱含着人的思想和情感。建筑是有理想的，要实现生命在大地上的诗意栖居，要实现对人类灵魂的庇护……建筑应当揭示人类精神，必须完成以物质实体表达精神力量的使命，否则这些理想将变得不可想象。"[①]建筑的本质是人类精神意义上的庇护所。

 在四川藏区，整个空气中都弥漫着宗教的气息，其中很重要的一个来源就是建筑。除寺庙、玛尼堆、风马旗所带来的氛围，还有一个来源是建筑，即使是普通的民居也随处散发着宗教的气味。这里的民居从视觉感受到其他四种感觉器官，都能体会到物质性存在后面的精神性，吸收和消耗同在，体验和享受同在。建筑中飘出的青烟有浓浓的酥油和松枝味，白色的塔和红色的墙能感觉到"佛"就在眼前，似乎能触摸得到。每一幢民居中飘出的诵经声，把人与建筑完全融合到了一起。从视觉、听觉到触觉，立体地感受这种浓浓的宗教气氛。人与人、人与社会、人与自然在建筑里紧密联系到一起，相互信赖，相互依靠，相互交融。人的存

① 谷兰.当代教堂建筑设计中对宗教精神的表达[D].天津：天津大学，2012.

在使建筑活了起来,这股神秘的力量正是宗教,有机地将它们联系到一起,形成一个整体,系统化地展示宗教和艺术结合的魅力,是想象与事实"耦合"。人在建筑中完成了宗教与艺术的结合,既是独立的,又是整体的,生命的内涵与建筑的本质在这里奏出了生活的交响乐。生活在这里的人们,幸福而安详。想象和事实是四川藏居的主要特点,表现在建筑装饰和空间结构两方面。

一、建筑装饰

藏族是善于表现美的民族,对于居所的装饰十分讲究。装饰中浓厚的宗教色彩是西藏民居区别于其他民族民居最明显的标志。建筑装饰是一个广泛而普遍的艺术现象,与历史文化密切相关。每一个地区的历史文化往往凝结在建筑装饰之中。从建筑的雕刻、纹饰、色彩到构件等方面,都能判断出建筑的文化信息。四川藏区建筑装饰的信仰和价值,明显有宗教特点。建筑装饰形成的起因有功能和宗教两方面的作用。建筑中的部分装饰起初往往具有实际的功能,在演变过程中功能逐渐改变或消退,在保留原有结构的同时作为一种纯粹的装饰得到保存。由图腾崇拜和宗教信仰而产生的装饰,也是建筑装饰的源头,尤其是宗教建筑,也是宗教信仰传播的物质条件。在四川藏民居建筑装饰中这两方面的因素都被保留了下来,尤其是宗教的成分更加浓厚。

藏族民居外表的色彩关系和寺庙基本一致,除不是金顶之外,其他方面都可以对应起来,以白色和红色为主,配上蓝色的图案,与自然环境极为和谐。民居建筑的细节装饰在色彩上也和宗教建筑的装饰是一致的,装饰得非常复杂、极其华丽,即使家具的装饰也是一样的繁富。房屋外墙主要是三种颜色,分别有不同的象征意义。白色象征上天,绛红色象征大地,黑色象征地下,每一种颜色都是敬献给一种神灵的。丰富的想象力和感性思维,使原始社会生活在藏族创世神话中形象化了。在《大鹏与乌龟》中,藏族先民认为:大鹏从上白、下黑、中红三种颜色的蛋中孵出,是拉、年、鲁三神合为一体的化身。而这三位神灵都是藏族的原始神灵,分别居住在天上、地上和地下。它们以不同的方式主宰着人类以及自然界的一切。天上为神界,是"拉"神高居的地方,"拉"可以佑助人类,给人类带来幸福。"地"为人界,是"年"神生活的地方。"年"是一种祇神,相传倘若触犯它,人畜便会遭受灾难;如果虔诚地供祭它,福泽便会降临。"地下"是"鲁"神栖息的地方。"鲁"是一种水神,一般生活在水中。祭奉它会给你幸福,反之则招来疾病和灾害。这些神灵对人类或善或恶,取决于人类对它们敬仰、崇拜与否。所谓"神,聪明正直而一者也,依人而行"(《左传·庄公三十二年》)。神灵,是聪明正直而且专一的,依照人的意愿行事。故人们敬奉神灵,希望生活幸福平安,吉祥如意。如,藏民居外墙门窗上挑出的小檐下悬着红、蓝、白三色条形布幔,周围窗户套为黑色,屋顶女儿墙的脚线及其转角部位则是红、白、蓝、黄、绿五色布条形成的"幢"。在藏族的宗教色彩观中,五色分别寓示火、云、天、土、水,以此来表达吉祥的愿望。而雨搭檐口的装饰是藏民居建筑里面装饰的一大特征,构造与屋顶檐口相同,从窗户的过梁上纵横排坊二到四层,

逐层挑出,用红、白、蓝、黄、黑五种主要色彩装饰。所有这些装饰的色彩寓意,都是精神力量的显示。

藏民居建筑装饰图案的基本寓意也大都与宗教有关,它们和文字一起所构成的意义世界,使藏民在日常生活空间里也充满了宗教氛围,在潜移默化中接受宗教的影响。如,马尔康藏民居在墙体上用白色绘制日、月、山、牛角等图案,是原始宗教"万物有灵"观念的表现。藏民居在表现佛教意义的同时,在艺术形式和文化意义上也吸纳汉民族图案。以道孚的藏民居内部装饰为例,几乎完全吸纳了寺庙装饰的风格,精致华丽可以和寺庙装饰媲美,又结合了汉族木雕的技艺和图案,显得更加丰富多彩。将汉族图形中的松柏、龟鹤、灵芝、祥云、狮子、如意等装饰于室内,遍布了每一个角落,梁柱、木枋、檩条、撑拱、门扇、隔墙、天花板等,可谓无处不在,寓意喜庆吉祥同时会带有佛教色彩。每家房内都会装饰大鹏金翅鸟(藏族本土的"大鹏金翅鸟"藏族发音读"琼")。依苯教《大鹏金翅鸟仪轨》来言,大鹏金翅鸟有世间大鹏鸟、化身大鹏鸟、事业大鹏鸟、护法大鹏鸟与智慧大鹏鸟五类。这个图案就极具宗教特色,装饰在室内使得宗教气氛很浓,引人注目,起到了强化宗教意识的作用。正如格尔兹认为的:"宗教观和艺术观的不同在于,不是脱离对整个实在性的探究而去精心制造假象与幻觉的气氛,而是深化对事实的关切,并寻求创造彻立彻底实在性的气氛。正是这种'真正的真实'感,成为宗教的基础。"[1]

基于此,道孚民居的内部装饰方面,把木雕应用到了极致,将雕、绘、塑等多种手法结合起来,表现了神话故事、珍禽异兽、奇花异草、山水风景等主题,总体上营造出华丽、典雅、庄重、神秘的艺术风格和宗教气氛。在这里宗教与艺术结合起来,而人们首先感觉到的是宗教,其次才是艺术。这和贝格尔的宗教社会学理论是一致的,"在人类建造世界的活动中,宗教起着一种战略作用。宗教意味着最大限度地达到人向实在输入他自己的意义之目的。宗教意味着把人类秩序投射进了存在之整体"[2],在建筑的整体上融入宗教的意味。

藏民居的生活空间,其宗教意义不仅仅表现在装饰图案上,除固定或常设的佛龛外,还包括室内的家具、摆设及其日常用具。这些生活用具可以说无一例外地充当着教化的工具。藏民居室内、外的陈设显示着佛的崇高地位。在过去无论是农牧民住宅,还是贵族上层府邸,都有供佛的设施。最简单的可以仅设置供案,敬奉佛祖。藏民居中最直接的宗教形式就是布置专门供奉神佛的经堂。现在四川藏民居的经堂宽敞华丽,彩画彩雕、精巧佛像、神龛占去了整面墙。经堂内还供奉祖上传下来的唐卡、法器和高僧居留后留下的吉祥信物。在专门为喇嘛精制的禅床上,铺垫着厚实、华美的毛毯。经堂是藏族人家的中心所在,来了贵客,一定要先到此顶礼观瞻,烧几炷高香。

四川藏民居装饰从色彩、图案到家具三个方面都明显展示了艺术与宗教的结合,实实在在的物质正是精神的栖息之所。

[1] 克利福德·格尔兹.文化的解释[M].上海:上海人民出版社,1999:137-138.
[2] 贝格尔.神圣的帷幕:宗教社会学理论之要素[M].上海:上海人民出版社,1991:36.

二、建筑空间结构

人们在历史发展的过程中,每个时期、每一代人,都会以自己的理解方式创造一些有意义的符号或者物件。一般都是在超越前人的成果上把固化的概念、意义以物质形态表现出来,同时反映人们已经接受了的各种复杂的关系,人与人、人与自然、人与社会都会综合其中,这样就成为文化。建筑文化也不例外,四川藏民居之所以有特点,正是把主观的想象与客观的文化,变成了具体的建筑空间。"建筑的艺术……是活的结构的创造,教堂……不仅仅是墙壁里面的容身之处,而是所有事物的总和体,建筑和人、身体和灵魂、人和神,构成了一个精神上的宇宙,一个必须被(教堂建筑)重现的真正的宇宙。"①事实上四川的藏民居建筑也是他们宗教世界的所在,是他们生活的整体,是文化的反映与表现形式。

各种类型的藏族传统建筑空间遵循着某种共同的理念,这些理念与藏民族对自然的理解以及原始地方宗教具有一定相关性,尤其与经过长期与各方融合后形成的藏传佛教相关。藏民族的建筑、聚落和行为空间的特点可以归纳为中心性。藏式传统民居空间是以"柱"为中心的方形空间。中心意识在藏民族过去和现在的生存空间中都尤为突出,中心化几乎是人类赋予环境和世界以秩序的一种本能。米尔恰·伊利亚德说:"对于农耕者而言,'真实的世界'就是那个他生活于其中的空间:房屋、村庄和耕地。'世界的中心'就是由仪式和祈祷而圣化的地方,因为正是在那里,与超人类的沟通才是有效的。……居所的宇宙论象征在许多原始社会都有记载。显然,或多或少地,居所被认为是一个世界的缩影。"②前面说过的经堂是宗教中心,还有火塘是生活中心,在意识的深处都是"世界的中心"。

四川的藏民居多数是分层式的安排,以三层结构为主,下层是储存和养殖,第二层是生活区,第三层是经室。生活层的主室叫"茶坊",藏语称"嘉康",是全宅的活动中心。中间有火塘,就是"锅庄"。这样的建筑空间意识就是"世界的中心",上方开着"天窗",人与天在这里得以沟通,与毡房的天窗相似,其实上面有第三层不一定能直接看到天,但是在观念上是有天窗的。尔苏藏族民居则在顶层的坡顶南侧山墙上开一窗口,叫作"天门",作为神位,在这里供奉白石神、白鸡公毛、青杠枝丫等。可见,与天沟通,与世界连接是建筑的精神所向。这样的"世界中心"意识,就和"转经""轮回"有了某种联系。黄凌江、刘超群二位认为的"宗教的表达并不仅仅是某种生活习惯,它总是被赋予更为抽象和深刻的含义,对人的行为方式产生某种指导,并在建筑空间中有所表现。藏传佛教信徒行为中的'转'与其宗教'轮回'意识,有着密切的联系"③是有一定的道理的。

四川藏民居建筑空间结构中最有特点的是"崩空"。"崩空"是木结构建筑,在藏语里,"崩"是"木头架起来"之意,"空"是"房子"之意。从这个意义上理解就是木头房子,木结构在

① 埃德温·希斯科特,艾奥娜·斯潘丝. 教堂建筑[M]. 瞿晓高,译. 大连:大连理工大学出版社,2003:40.
② 米尔恰·伊利亚德. 宗教思想史[M]. 晏可佳,等译. 上海:上海社会科学院出版社,2004:40.
③ 黄凌江,刘超群. 西藏传统建筑空间与宗教文化的意象关系[J]. 华中建筑,2010(5):134-137.

最大程度上为建筑留下了大量的空间。这种建筑有两种类型：一种是以夯土为主的土木结构或以砌石为主的石木结构，其上点缀式地架设一间或两间"崩空"；另一种则是以"崩空"为主体的建筑。在川藏公路沿线，"崩空"主要分布于道孚、炉霍、甘孜、德格、江达等县，其中道孚和德格两地的"崩空"式木结构民居最具代表性。在此我们不妨大胆设想一下，藏族崇拜"空行母"，"空行母"在藏语中是"空中的女性行者"，空行母具有明净的虚空本性，在天空中悠走自如。在藏语中房子就是"空"，而"崩空"就有了"证悟空性"之意，也就是说"崩空"与佛教的"空性"有关。

房屋的组合也会有意识强化宗教意识，以嘉绒藏居为例，这里的居民认为，碉房的外观酷似僧人打坐，这也是他们所希望的，近似于"物我不分"的观念，房子就如同人一样在打坐。顶层的小碉房是僧人的头，下一层呈现"L"形，是僧人的胳膊和手，再下一层是盘坐的双腿。这样的附会就是宗教思想的体现，建筑成为思想的直观形象。在各层的四个角都要垒砌白色的石头，堆成月牙状，寓意对四方神灵的崇敬，中间还有专门为插风马旗预留的孔，最顶层要插上经幡。一幢建筑就是一个僧人在礼佛的形象假设。房顶的"桑科"则是用来"煨桑"祭山神的，窗洞框边的牦牛角形图纹是藏族先民牦牛崇拜的历史遗迹和物化表现。门框上的白石代表雪山，表示对神山的崇敬，也是藏族先民——古羌人白石崇拜的延续，又表明藏民族对神圣自然的敬畏。图腾崇拜、山水崇拜，以及以门框上祛鬼的枯草为表现的巫术都是西藏苯波教（即苯教）的遗留物。

再如，马尔康西索藏寨，站在卓克基土司官寨，远眺对面的西索民居，便会发现西索藏寨整体形态与藏族八宝图案中的"花依"惊人地相似，"花依"图案类似"中华结"，代表释迦牟尼的心，这正与西索村民尊崇佛教怀有虔诚之心相得益彰。[①] 艺术品是用来阐释社会关系，维护社会秩序，强调社会价值观精心制作的产物。[②] 这里的建筑艺术就是社会价值观的直观体现，是宗教意义的社会性呈现。

总之，四川藏民居在承载历史文化的同时，也是宗教文化的重要载体，在这里建筑不仅仅是艺术，更是宗教。藏民居中含有本土历史上的各种文化因素，是全民信仰藏传佛教的同时还保留有各种原始宗教的信仰物质所现。无论是帐篷还是碉房，从室外到室内的装饰、布局、结构等都有强烈的宗教色彩。尤其是牧民，他们的日常生活空间，同时也是宗教空间，民居是宗教信仰的物质载体。可以说没有哪个民族的民居比藏族民居更具有宗教色彩。在漫长的历史进程中，四川藏族人民与其他民族多有往来，共同生活在一片地区，在容纳兄弟民族的生活方式的同时，也接受了不同的宗教，形成了独具地域特色的民居建筑。藏民族将自己对宗教的理解、对自然的认识、对宇宙的敬畏和虔诚，集中地在建筑的空间和装饰方面表达出来。藏民族的宗教活动中，伴随着他们所有的生活，除了在寺庙磕头、转经之外，生活的居所也是他们表达虔诚信仰的重要空间。四川藏民居建筑中想象与现实完美的结合，是建筑的宗教与艺术关系的典型案例。

[①] 张春辉.马尔康嘉绒西索藏民居建筑艺术特点探析[J].设计,2017(1):132-133.
[②] 克利福德·吉尔兹.地方性知识:阐释人类学论文集[M].北京:中央编译出版社,2000:128.

主体间性：回归图像释读的反思

李杰/西安外国语大学艺术学院

一、问题指向

艺术研究作为人文学科的组成部分，除了具有文化学的共性部分，也有其独立的属性特征，也就是说它含有自身演变的纯粹性逻辑特性。虽然美术与文化史研究的交织密不可分，然而其由视觉所触发的特殊属性则是其他人文学科所不能替代的。即便如此，当我们面对美术作品的时候，往往会延伸出画面而进入背景文化的自我释读，忽略了展现画面本体元素直观呈现的艺术性抒发要素。当我们展开这一问题的时候会习惯地联想起图像学、风格学等西学艺术理论，想起潘诺夫斯基（Panofsky）、沃尔夫林（Heinrich Wolfflin）、贡布里希（Ernst Hans Josef Gombrich）以及具有汉学传统的西式研究者——罗樾、方闻、苏立文、周汝式、高居翰、巫鸿等等。

显然，我们已不自觉地进入了一个圈套。西学的引进让我们看清了传统艺术理论单一角度的研究不足，然而，今天我们似乎已将西式观念当成了研究中国问题的主要方法论，以量化标准代替了质性研究，西式的概念分析与标准量化逐渐掩盖了我们传统的经验证据。量化分析虽可直观地反映出画面具体的表面特征，但却很难映射出更多的质性因素，中国艺术研究者往往会在两者之间徘徊，而最终选择的多是定量的分析，因为这种方法似乎更符合"国际化"。随着整体研究的深入，

量化标准与艺术质性之间的关系往往难以对应，特别是当我们面对中国问题的时候，在中国传统理论中被视为重要质性的标准，在西式的方法里或许一钱不值，我们似乎在用尺子称量重量。

基于这一困惑，本文的立论基点并非是讨论中西艺术理论的优劣，而是意图在两者之间寻找相互通融的说明方式，即如，形式元素的量化与程式的延承标准之间的关系。

二、人文视域下的艺术观念

艺术的历史即是以形象记录人类记忆的一种独特方式，从人类整体发展来看，对于古代

艺术的研究之所以成为"理论",必须具有以下特性:首先,它是以大量史实组成的一般性规律原则;作为研究基准,关于事实的原则及存在环境具有足够的假设空间;涉及的调查和争论所产生的未经证实的假设,可以通过一套简洁的体系性方法所验证。从这一点来看,艺术理论是研究行为的基准,是阐释现象发生演变的一种规范性解释方法。从广义而言,艺术理论是帮助我们更好地去思考人类文明、探求艺术新知的简便有效的途径。

理论的存在并非是纯粹的、放之天下而皆准的原理。艺术理论是一种独特的话语,它是地域社会因素和权力意识形态相交织的产物,如将其反向施为在不同的时间、空间之下,往往会产生完全不同的结果,甚至会"遮蔽人类的经验或人类的现实性"[①]。

西学的进入无疑给较为封闭的中国传统艺术史学注入了新鲜的血液,甚至可以说西学艺术观念的介入,改变了传统艺术史学较为松散的感受性体验观念,将中国传统形而上的思维模式逐渐扩充为一个独立的人文学科[②],使之上升为较为系统的理论状态。从这一点来看,西学的介入似乎完成了中国传统艺术研究从个人抒发提升到理论阐释的转化,然而,在我们掌握西学方法渐入佳境的时候,却发现这些理论与我们总是存在着一种不可调和的隔膜,迫使我们对西学释读中国艺术的不适进行反思。

我们将眼光展开来看,文化是一种"生活状态",人的认知是被地域性文化和社会意识所塑造,就近百年的世界状态而言,中国的西学介入显然是后殖民主义文化侵入的产物。从后殖民主义运动到今天,欧美所发起的文化侵略,存在着一种具有强烈优势的连续性释放[③]。西方通过将中国、日本、印度等东方国家设定为东方主义,并以此作为控制其思想的一种方式[④],因此,巴勒斯坦文化学家爱德华·萨以德(Edward W. Said)在《东方学》中指出,在西方人眼中文化殖民除了用以使这些地方屈服之外,其实并没有什么"东方"[⑤]。霍米·巴巴(Home Bhabha)在《文化的定位》(*The Location of Culture*)一书中进而强调,在殖民与被殖民之间的文化互动权利关系具有理论的混杂本性。一方面,殖民者的强势话语权促使被殖民者以"学舌性"的方式来模仿殖民者的思维方式和行为构架[⑥]。另一方面,在接受与传输的过程中,文化互动逐渐成为一个"混血性"相互渗入和相互绞缠的后现代逻辑,这一点也是接收方所能安心接受的原因所在。

在这个悖论中,输出方将自己的文化界定为是先进的,而接受方显然已不自觉地将自己的文化设定为"弱势阶层"(或次一级的)的落后文化[⑦]。显然,现代艺术学理论即是在这种社会状态下,不自觉地、自愿地进入我们的世界。这种接纳的初衷是为了提升自我文化的整体

① 安·达勒瓦. 艺术史方法与理论[M]. 李震, 译. 南京:江苏美术出版社,2009:8.
② 洪再新. 海外中国画研究文选[M]. 上海:上海人民美术出版社,1992:2.
③ 比尔·阿什克罗夫特,嘉雷斯·格里菲斯,海伦·蒂芬. 帝国反击[M]. 伦敦:鲁特莱奇出版社,1989:2.
④ 安·达勒瓦. 艺术史方法与理论[M]. 李震, 译. 南京:江苏美术出版社,2009:79.
⑤ SAID E W. Orientalism[M]. New York:Random House Press,1979:3.
⑥ 霍米·巴巴. 文化的定位[M]. 伦敦:鲁特莱奇出版社,1994:85-92.
⑦ 拉纳吉特·古哈. 论殖民地时期印度历史学的某些方面[M]//拉纳吉特·古哈,加亚特里·斯皮瓦克. 弱势阶层研究文选. 牛津:牛津大学出版社,1988:37-44.

地位,然而当我们越来越深入的时候,会不自觉地将自己的文化削足适履地套入西式理论的框架中,落入后现代殖民文化所设定的、以西式文化为标准的"亚文化"状态。

中国艺术学研究在以欧洲学术体系为中心的背景下,得到了系统的发展,而自身的艺术研究体系逐渐萎缩、退化[①]。显然这些西学艺术理论的传入本身就带有明显的侵略性,他们有意地抛弃中国传统的艺术思维方法,以自己的视角来看待中国作品,高居翰即曾说:中国文人长期主宰着绘画理论空间,今天我们应该质疑他们对画家和作品的认识观,对他们提出抗衡。

虽然一个世纪以来不断有人提出坚守中国传统规则以抵抗西学的覆盖,然而,自20世纪80年代后,在本杰明·罗兰、罗樾、巫鸿、高居翰等精通西学的汉学家们的推动下,以西学为基础形成了一个新的中国绘画艺术语言体系,纵观今天的中国艺术理论,无论是看待问题的角度抑或研讨问题的方法,都已无可逆转地西化了。

西方艺术史学总给我们很"科学"的印象,量化标准明确,分析数据规范,说明问题针对性单一且直接。对于注重感悟的中国哲学而言,这样的理论建构好像很难进行对应阐释,特别是对于以感受经验为原则的中国艺术规律而言,"科学"一旦成为"真理"则显然会打破中国传统的价值观,使得名与实相脱离而"留于名相,囿于因果",将感悟经验化为量化标准则更会使中国的艺术研究"囿于数据,而忘于标准"。因此,如何处理好两者在中国艺术理论发展体系中的位置,是当代艺术研究者必须思考的问题。

三、形象与程式

对于两者的界别我们可以从创作观念和观看模式两个角度来对比划分。从创作方面来看,西式绘画对于造型的研究仅限于技术手段,采用怎样的技术达到与现实物象极致对应,其出发点与结果并无实质的争议。而中国式绘画则对"造型"有着多重解释,以谢赫的"应物象形"而言,从字面来看似乎说的与西画理解相同,实则相去甚远。之所以会产生误读主要是由于西式理论往往是以视觉分析的方式来解读艺术,然而对于中国艺术研究而言,艺术所负载的哲学观念是创作的出发原点。

中国传统艺术造型的哲学立论基点是老、庄之道,其典型为道法合一、天地合一。在"应物象形"提出之前,顾恺之已从"迁想妙得""传神写照"等艺术观念为谢赫的理论奠定了立论基础,并提出了传神论、生命论等阐释现实物象与艺术形象的转换关系,其中更是套合着骨相传形、以形写神等创作指导方针。

西式造型以现实物象为模拟对象,以写生为训练手段,以真实再现为目的,而中国传统绘画训练中完成"应物象形"的基础是"传移模写"。"传移模写"即是临摹,学徒传习训练"各有师资,递相仿效",这也是中国传统艺术的师承方式。《历代名画记》曾记载陆探微、张僧繇

[①] 潘耀昌.20世纪中国美术史的困惑[M]//詹姆斯·埃尔金斯.西方美术史学中的中国山水画.杭州:中国美术学院出版社,1999:182.

均以顾恺之所绘的维摩诘像为临本①;吴道子习画也常以顾恺之的画作为范本②;郭熙记说山东地区的画家大多临摹李成的作品,而关中等地则多摹习范宽的山水③;倪云林的画即是从临摹各家而合成自己的特色④。

在西画中,临摹只是初期学习技法的手段,创作则以写实现实为根本。而对于中国传统画家而言,临摹不仅仅是技法训练,更为重要的是通过临摹来摄取传统的气韵从而得之"心源",大凡名家在临摹中取法乎上,从摹习中与古人对话,吸取前人的绘画精神,体会传统的绘画品格,从而规范自己的创作趋向。临摹几乎贯穿于传统画家的一生,今天所能看到的晋唐时期的绘画作品几乎全是后人的临本,让我们能够直观地对应到画史的评载,从而也证明了"述而不作的临摹要比不述而作的创作要更具意义"⑤,这也正是中国传统绘画"程式"的意图所在。

显然,中国传统绘画作品艺术性的高下,并非以"应物"为标准,传统品评历来重视"神"而浅薄"形",因此在绘画至高境界中,象形与传神并非如西画般互成因果关系。谢赫曾评顾恺之的绘画:虽然其在理论和技法上都达到一定的高度,但却无法抓住传神的意境⑥。可以看出,中国传统绘画中的"象形"与西式绘画中的象形不可同日而语,两者分属于不同的语境,其所指也明确不同。因此,以西式理论的量化标准来衡量中国传统的"象形"显然无法抓住重点。而以西方概念和思维方式来解释现实与形象的对应关系,虽然会诞生出一些新意,但是往往会更加加深语义的误会,陷入表象分析而难于传达核心价值。

中西两种研究方法的差异源自各自的哲学思维方式的不同,西式哲学以数学为原理,强调理性规律的前后对应,视觉呈现所得出的结论单一且明确,其结果是不可调和的唯一结论,非此即彼。而中式哲学则讲究事物的协调同一,万物皆有相融相同,彼此互为转换。就相对完善的西方风格学研究体系而言,在面对作品的时候,所采取的形式研究方法相对严密,沿着这一相对"科学"的路径来看,其结果必然是正确的,然而,参考条件如稍有变化,其结果则完全不同。因此,对于传统中式美术研究理论来说结论并非是固定的,其中包含着人文的感受性抒发以及观念性"理法"的综合表现。艺术形象会根据功用不同而有所介别,即如,帛画与丧葬巫术关联密切;人物画同相术、房中术等方术相关;传统山水画与地术有着隐秘的连带;而花鸟画则与星相学有关。

以人物画为例,除了哲学理念的统御,结合考古资料我们会发现,形象创作的程式化表现更具显性的表达。首先,艺术家会根据相人术的要求来规划人物形象,是以,这一形象不

① 张彦远《历代名画记》载:顾生首创维摩诘像,有清羸示病之容,隐几忘言之状。陆与张皆效之,终不及之。
② 汤垕《古今画鉴》载:唐吴道玄早年常摹恺之画,位置笔意大能仿佛,宣和、绍兴便题作真迹。
③ 郭熙《林泉高致》载:今齐鲁之士,惟摹营丘;关陕之士,惟摹范宽。
④ 董其昌《画旨》载:云林画法,大都树木似营丘寒林,山石宗关同,皴似北苑,而各有变局。
⑤ 孙百安.晋唐绘画的应物象形研究[M].杭州:中国美术学院出版社,2012:140-141.
⑥ 在谢赫画评中将顾恺之列为第三品:"格体精微,笔无妄下,但迹不逮意,声过其实。"对于谢赫的贬评,其后的张彦远、姚最、李嗣真等画评家对其均不苟同,认为谢赫出于个人感情因素或未识恺之深意,但观其《洛神赋图》摹本,并未达到"点睛即语"的程度,可见谢赫评语不虚。

但要具有艺术性表现特征,更为重要的是要具有明确的普识性说明能力,同一类人物具有相同的表达形式。因此,我们在传统绘画造型中会发现,图像中的形象不是表现某一个人的特征,而是表现某一类人物的共性特点,使得中国传统人物画更具程式性的典型表现。

可以想见,在没有传统文献底蕴积累的情况下,以西式的风格定义来理解中国艺术不但会困难重重,甚至会南辕北辙。

中国传统社会一直倾向于整体的向心性,文化表达具有明确的以政权中心为向导的唯一性,特别是统领中国传统哲学的核心,如阴阳概念、天地人的道统思想以及儒释道的统合,都是形成中国古代社会和传统艺术具有整体性和程式化的根基。以卡尔·波普尔(Karl Popper)、贡布里希为代表的西方现代艺术哲学思想,并不承认中国式"程式"的存在。其根本思想认为历史不具有整体性,事件与物态都是独立的显性表现,这一思想显然脱离了中国传统社会的现实结构。特别是以"碎片"认识观来剪裁中国传统艺术,必然会流于肤浅,难以抓住中国艺术的核心重点。

四、感觉的集合

中国传统哲学命题主要分为三大核心,其一为诠释自然与人类相处之道的天人合一哲学;其二为解释基本哲理的阴阳五行思想;其三为解决社会人生的中庸理论。这三个命题都包含着一个对立统一的辩证理解方式,看似相互对立的关系都具有相互转化的性质,因此,并非能够用实证逻辑所定性。在中国传统意识形态中,客观世界是"非线性"的、变化无端的,不存在固定的显性逻辑变化,多现象的组合表现的相互作用的结果是难以预料的,是无法以逻辑性思维来解释的[①]。即如《道德经》所云:"一生二,二生三,三生万物。"这显然与以黑格尔为代表的西方主流逻辑主义有着本质的区别,逻辑主义哲学也可叫作证伪主义理论,其核心观点认为:"只有逻辑命题和科学(经验可检验的)命题才是'有意义'的。"

20世纪90年代以来,西学思潮的进入改变了受政治影响缺乏问题意识和轻视实证的理论现象,艺术史研究迅速膨胀,使得中国现代艺术理论思潮在解放的同时也被套入了"目的论"的陷阱,将研究重心从重视认知主体抒发转向艺术本体表象的阐释。

在艺术史研究空前繁盛且更具"国际化"的同时,他学理论水土不服的现象也逐渐显现出来。从宏观角度而言,两者生存在不同的社会"生态场域"中,特定的文化特性制约着各自的哲学价值观,也限定了各自的艺术本体性认识和研究的方法论。西式艺术理论分类细化,风格学、图像学、解构主义、心理分析等,研究的角度针对性较强,各自解决的问题各不相同。而中国传统的艺术理论则讲求综合性的辩证阐释,在传统认识观中,美术图像是具有"大

① 在西方主流的逻辑主义之外,也存在与中国哲学相对应的理论,例如,德国哲学家亚瑟·叔本华(Arthur Schopenhauer)所开创的"唯意志主义"认为,以内在感知为核心的直观感受就能获得经验感知,延伸了柏拉图的认识论,进而认为,哲学和艺术是独立于充足理由律之外的。

通"①精神的综合体,所承载的不单是审美性质,同时也包括社会共性认识的表达。因此,南朝颜延之即将"图载"分成三个组成部分:"一曰图理,卦象是也;二曰图识,字学是也;三曰图形,绘画是也。"图理即为原则,是隐含的观念,图识是对图形的抒发阐释,此三者互为转换条件,是为传统绘画的程式构架,它是一个综合性的整体,不可拆分而论。正因如此,出发点截然不同的中西艺术研究,即便是面对相同的研究对象,也可能会得出完全不同甚或截然相反的结论。

中国传统绘画是一个艺术技法与哲学观念相互引证的特殊研究对象,独特的笔墨技巧与特定的人文背景都不是西方学者所能深刻体会的,在"科学"的物质量化方法研究中,笔墨以及画面后面所承载的背景文化是变动不居的,显然不具备明确定量分析的特性。因此,将以"科学"方法创作的西画为主要研究对象的西式艺术理论,简单地套合在中国研究对象上,显然会难以适应,各自所需的结论终点无法达到统一,使得复合的观念与量化的表象结果难以达成共识。从表面来看,中国绘画与其他类别的绘画形象表现基本相同,然而,西方研究者难以理解的是,中国传统绘画往往会超出画面而进入一种特定的哲学情绪当中,使得中国画超出了时间的限制,而成为一种感受性经验"程式"。

感受性程式不但反映在哲学理念上,更显著地体现在创作观念上。中国传统画家在创作时,并非以直观视觉来面对现实物象,而是首先设定了绘画形象所要表达的人文观念,如此一来,画面的图式就成了观念的图式。这种带有主观色彩的感受性图式,介于观念与形象之间,它是中国传统宇宙观与画理的复合"程式",唯有借助"感觉性经验"才能对其进行深入地体察。

西式绘画的核心基础是基于科学的"模仿自然"而成立,以感觉观念出发的中国传统艺术显然不能简单地用形象模仿来界定,特别是以西方研究惯用的形式分析的方法来削足适履地对应中国传统绘画程式,现实形象与艺术形式的量化比较就显得有些多余了。并且这种中式的传统画面程式也并非是固定的,它会随特定时期的哲学观念与政治氛围的不同,而形成时代程式,因此,对于中国传统艺术程式的研究重点也必须随时代的不同而变化,而如果将这种"程"量化为"定式",就又会陷入另一种"误读"的境地。

五、定性与定量

中国传统艺术是以哲学审思和感受洞见的思辨方式而形成的经验理论范式,在国际艺术研究的格局中,中国的艺术研究一直处于边缘地位,其主要原因即是"感觉性程式"很难形成量化标准,因此很难被其他文化圈所接受,而西方艺术观念的介入显然增加了中国艺术研究的易识度。

现代中国艺术研究范式主要分为三大类。第一类将美术作品放置在历史社会的境域

① 李心峰. 中国艺术的"大通"精神及其当代意义[J]. 民族艺术研究,2016(2):49-53.

中,从内容题材角度以社会学方法发掘作品背后的价值意义,这种方法的误区主要是将作品置于简单的证据范畴;第二类主要从艺术本体出发,注重形式风格的量化阐释,这一类研究的漏洞是忽略了传统艺术的整体性"程式"因素;第三类是中国传统思辨研究类型,其弊端是强调形而上的抒发,而忽视了视觉直观的表象价值。这三种研究范式各成系统,又各有穿插。

思辨性研究与定量研究是两种完全不同的思维方式,使用不同的语言构造和不同的研究途径来阐释不同的问题。然而,这些看似完全不同的认识观并不是不可调和的,对于中国传统艺术哲学而言,"程式"既包含思辨的感受经验同时也包括逻辑推理的质性因素。显然,在中国传统艺术中,"程式"是中国艺术的核心构成,在缺少"感受经验"的当代艺术研究中,中国传统图像表现的特性被淹没在各种逻辑定量分析之内,"中国美术的灵魂被抽掉了"[1]。

认清今天我们所面对的各式理论的任务和重心,是目前中国艺术理论所面临的重要问题,如何利用他学更好地来讲述我们自己的艺术故事,今天的艺术理论界显然需要做好以下几点工作。首先,看清量化研究在分析中国问题中的功用和不足,例如,面对中国作品中"线"的问题,就是西方学者产生误区的一个区域,因为以他们研究线的西画经验,无法理解中国画面中"线"所承载的独立的审美特征。再如,空间的问题也不是可用透视、焦点等物理现象来作为画理参照的。因此我们需要以西学为参照建立中式的量化标准,来解决中国传统艺术本体元素的适应分析。同时,我们更需要扬弃地重返自身学术传统,拾起断裂了的传统文脉本体化阐释理论,通过对文献的再梳理和再认识,对应画理与技法之间的关联性原则,解读中国传统艺术的根本特征。再者,结合文化学的宏观背景梳理以及考古资料的对位,将作品还原到历史情境,打通艺术自有延承与历史社会发展之间的联通关系,充分解读美术发展中的自律性与他律性的关系[2],避免"程式"割裂所形成的偏向性结论。从而宏观地解析传统艺术中的核心问题,如意境、气韵、品性等哲学化的形而上理论认识观。

归纳起来,今天的中国艺术理论应扬弃地面对自己和他学的认识基点与理论上的不足,以中国问题为原点,回归到创作与观念的本体立论上,利用质性和量化共通验证的方式,立足自有学术根基,对视觉图像的本体语言和"程式"构架观念进行针对性的探索。从而确立新的理论发生点,构建新的中国现代艺术理论的范畴和架构。

[1] 彭德. 美术理论开拓的负面遗产[EB/OL]. [2011-7-4]. https://news.artron.net/20110704/n175818_3.html.
[2] 薛永年. 90年代的美术史研究·下[J]. 美术观察,1999(7):59-63.

神与物游:民俗文化对宋瓷艺术性生发的价值探析

李金来/贵阳学院

宋代内容丰富的民俗文化对于瓷器艺术性的生发产生多元共举的影响作用。宋代的文化政策比较开明,管制也较为宽松,儒、释、道三家文化都得到恢复和发展,尤其是自唐末排佛运动以来,长期被压制的佛教在宋代又获得发展,包括苏轼、朱熹在内的儒家士大夫也都倾心向佛;同时以道家文化为内核的本土道教也不断发展壮大,以至于依照儒家纲常伦理来统治国家的宋徽宗都自封为"道君皇帝"。宋代这种宽松的文化政策及三教汇流和谐共存的态势、宋代社会实际上处于封建社会上升阶段的时代特征,以及农业为主的生产方式所导致的黎民百姓的开化文明程度不高这些因素,都为宋代包括神仙崇拜和口传赋义以及乡野俚俗在内的民俗文化的滋生成长提供文化土壤和精神养分。

宋代的民俗文化对于宋代瓷器艺术性的生发具有特殊的意义,不仅使宋代瓷器的艺术性具有神圣品格和神秘色彩,而且也使得其由于更接地气而始终弥漫着清新生动的生活气息。宋代民俗文化中的相关内容流传至今,依然影响到人们对于宋代瓷器艺术性的理解阐释和消费接受。宋代民俗文化对于宋代瓷器艺术性生发的影响,主要体现为延绵至今的火神与窑神崇拜、五行及道教思想、神仙信仰、饮食习俗及乡野俚俗传播四个方面。

首先,火神与窑神崇拜激励和保彰瓷器艺术性的生发。火的使用对于人类社会的文明进程具有重要意义,对火的崇拜是世界上不同的文明形态所共有的文化现象,而对火神的崇拜也是在世界各地都普遍存在的民俗文化。西方存有关于普罗米修斯盗取火种而拯救人类的神话传说,中国也有关于火神的民间信仰。这种对火神的信仰和崇拜在宋代更是具有特殊的文化内涵,并对宋代瓷器艺术性的生发具有推动作用;同时与火神崇拜相关联的窑神崇拜也对瓷器艺术性的生发产生直接而神奇的促发作用,主要表现为以下两个方面。

第一,作为宋朝的龙兴之地,商丘(今河南商丘,在宋代被升格为南京)悠久的火神崇拜历史保障和促进宋代瓷器艺术性的生发。在中国民俗文化史上,既有文字记载又有庙宇遗存,而且世代相传被人们祭祀敬仰的火神是阏伯,据传他是原始社会五帝中的帝喾的长子,帝喾取代颛顼为帝后,分封长子阏伯于商丘,并且把管理火种这项重要的工作指派给他,官职名为"火正"。在原始社会恶劣的自然生存条件之下,保证火种永不熄灭是一项难度很大的工作,但是阏伯却不负众望很好地完成了父亲交办的工作任务,为人们的生活带来温暖、光明和健康,他

也因此受到人们的尊敬和崇拜。阏伯死后被封为火神,埋葬于商丘,并于墓葬封土之上筑台立庙,世代荣享香火供奉。今河南省商丘市还存有火神台遗址,台上的火神庙是我国现存的祭祀火神的珍贵庙宇,中华人民共和国第十届运动会的火种也曾在此采集。商丘在宋代具有重要的文化价值,它是宋代皇帝的潜龙之地,赵匡胤在陈桥兵变之前,官任后周归德府节度使,其治所就在商丘,隶属宋州,因此他黄袍加身之后定国号为宋。于是,商丘也因此变得举足轻重,先是在宋真宗景德年间被升格为应天府,后又在宋真宗大中祥符年间被诏升为南京,成为宋朝的陪都,靖康之难后,宋高宗赵构正是在颇具象征意义的南京登基为帝。因此,商丘既是火神崇拜风俗繁盛之地又是宋代皇帝潜龙起势之地的双重身份,使得宋代皇家对于火神崇拜也有感情上的信赖和精神上的寄托,并借以祈祷保佑王朝的兴旺发达,这种文化心理有助于宋代瓷器艺术性的生发,主要体现为宋代瓷器烧制窑业的兴旺发达,为瓷器艺术性生发奠定行业基础。

第二,窑神崇拜作为烧瓷行业的职业信仰,维护和推动瓷器艺术性的生发。与火神崇拜密切相关的窑神崇拜是瓷器烧制行业共同的民俗文化,比如在钧瓷的故乡河南省禹州市神垕镇,至今仍保存着始建于宋代的伯灵翁窑神庙。尽管宋代还没有出现具有人格化身的窑神(人们今天经常谈到的位于景德镇的窑神,其肉身实际上是明代万历年间的烧瓷工人童宾,由于反抗太监潘相对窑工的压迫,宁死不屈纵身窑火之中,他的死亡激起窑工罢工,官府为平息民愤,而封他为"广利窑神",被后人称作"风火神"并建庙祭祀,这一事件被后人通过民俗思维的加工演绎,转变成当他投身窑炉之后精美的瓷器才得以被烧造成功),但是火神崇拜以及基于民俗思维想象的窑神崇拜,对于瓷器烧制过程中人们的心理状况、精神面貌以及意识品质都会产生科学难以解释清楚的恢宏效应,直接地影响到瓷器艺术性的生发,使其具有模棱两可的通灵气质,如钧瓷窑变的艺术性特征,便由于这种地域性的民俗信仰而神奇莫测地蕴含着奇幻飘逸的气息。

第三,五行相生的运命观念促进和保证瓷器艺术性的持续生发。宋代社会的民俗文化对于宋代官方意识形态产生影响,并由此间接地对宋代瓷器艺术性的生发发挥影响作用,主要体现为宋代皇帝对于由儒家五行学说生发出来的五行相生的命数思维的接受以及宋徽宗对于道教文化的热衷。公元984年,宋代朝廷从官方立场承认唐末五代政权嬗递的合法性,承继后周的木德而诏用火德。[①] 既然是火德,那么为了使自己的王朝兴旺发达永葆昌盛,便理所当然地产生对于火的重视,而瓷器烧制过程中窑火的旺盛也容易带来有关吉祥如意的心理暗示。在笔者看来,作为统治者的宋代皇帝也许由于文化知识和治国经验甚至是受到宋代科学精神的影响,可能并不相信这样一种具有民俗思维特征的命数理论,但由于宋代的民众相信并虔诚于这种民俗文化所带来的神秘力量,所以也只好选择与民同乐而同声相和。不管事实究竟如何,宋代对于火德的确认以及对于窑火兴旺的鼓励会影响到宋代瓷器艺术性的生发,比如只有炉火兴旺产生的高温才能保证瓷胎的烧结和釉料的流动,甚至釉色呈现为白色也是由于高温导致的铁元素的化学变化。值得注意的是,宋代佛教较为盛行倡导引

① 钱若水,等.太宗皇帝实录[M].北京:全国图书馆文献缩微中心,1996.

发民间的火葬习俗,这种丧葬方式所蕴含的仪式感和庄严性,也很可能从文化心理上对宋代瓷器的烧制以及瓷器艺术性的生发产生微妙效应。

道教文化的发展,尤其是宋徽宗的道教信仰助推并激励瓷器艺术性的生发。由于道教重视炼丹,其机理与瓷器烧制一样,都是在火的作用下使得材料发生物理或化学变化,因此宋代皇帝对于道教的崇奉也间接地有利于瓷器艺术性的生发,其中尤以宋徽宗最为典型。宋徽宗自称是神宵帝君投胎下凡,并煞有介事地敕命有司册封自己为"教主道君皇帝",而在道教仪式中,给天神写的祈祷词叫"青词",用来写青词的纸则呈淡淡的蓝灰色,也即是天青色。由此似可推论,道教对青色的追求,很可能也直接影响到宋徽宗的艺术品位,而他又把个人的艺术素养付诸瓷器艺术性的生发过程之中,因此当天青色的汝窑瓷被烧制出来以后,自然而然地成为宋徽宗的最爱,并对宋代瓷器艺术性的釉色表征产生深远影响。宋徽宗还追封晋朝南昌新建人许真君(名为许逊)为"神功妙济真君",对后世景德镇瓷器烧制具有影响,比如在七月三十晚上迎奉真君,八月做会,做会的人家还要设立神坛请戏班唱戏和抬神像游街,然后再开始烧制瓷器的工作过程。此外,道君皇帝宋徽宗对宋代瓷器艺术性的生发所具有的价值,在某种程度上也会受到与瓷器烧制有异曲同工之妙的道教炼丹术的启发。

第四,神仙信仰在瓷器烧制和接受的过程中,对其艺术性的生发都具有诱发和促进的价值。宋代瓷器科技的发展状况,使得人们对于瓷器艺术性的高妙卓越尚不能获得科学的认知,于是为表达对于瓷器艺术性表征的惊诧与欣喜之情,人们依照民俗思维虚构出有关神仙下凡的传说,来解释实际上是瓷器艺术性在烧制过程中所呈现的客观的物理、化学现象。当这些传说流传开来,往往又会无形地增加瓷器艺术性的神秘色彩,不仅影响到对于瓷器艺术性的接受,而且对于烧制过程也会如同产生魔力一般而促进瓷器艺术性的生发。比如"观音瓶"造型是宋代钧瓷常见的造型,其艺术性的基本呈现特征是喇叭口、脖颈内收、丰肩圆腹、直腿短足,与人们在影视艺术作品中常见的观音菩萨手中所持的净瓶极为相似。至今在钧瓷故乡还有民间传说称观音瓶实际上是模仿观音随身携带的净瓶而烧制,即由于观音用它盛甘霖降雨露普度众生,解救一方百姓于干旱炎热,象征着好运和吉祥,于是钧瓷匠人便依照净瓶的样子烧制出瓷瓶并取名为观音瓶。

神仙信仰对于瓷器艺术性的生发影响还体现在多神信仰方面。南宋孝宗年间,景德镇高岭村的村民何召一发现了高岭土并用它来烧瓷,烧成器物极为精美,村人为表彰他发现高岭土的功绩,便称他为"玉土仙"(民间自发行为)并建庙祭祀,以此保佑瓷器烧制获得理想的艺术性效果。还有窑工在采挖瓷石的过程中不能使用工具而是用双手来挖掘,这是因为害怕触怒"土地公公"而招致灾祸并干扰到瓷器烧制活动的顺利进行,而对于神仙的敬畏也会影响到瓷器烧制过程中窑工的情感心理从而影响瓷器艺术性的生发。再者,神怪思维也影响到瓷器艺术性生发的情况,如南宋周煇《清波杂志》记载:"饶州景德镇,陶器所自出,于大观间,窑变,色红如朱砂,谓荧惑躔度,临照而然,物反常为妖,窑户亟碎之。"[1]此外,今日河南

[1] 周煇撰.清波杂志校注·卷五[M].刘永翔,点校.北京:中华书局,1994:213.

管辖区域内的人们尤其是农村人口,在家中的厨房里都会张贴灶神的画像以祈求全家平安多福,联想到宋代特别是北宋时期这一区域民窑众多的事实,灶神信仰也许与当时的瓷器烧制及神仙供奉具有微妙的关系,从而也影响瓷器艺术性的生发。

第五,民间饮食习俗和乡野俚语传播也会促进瓷器艺术性的生发。从日常饮食民俗以及乡野俚语的传承和使用上,也能够看出民俗文化对于瓷器艺术性生发的影响。比如,宋代都城汴京中就有许多饼店,其主要设备就是烤炉,"唯武成王庙前海州张家、皇建院前郑家最盛,每家有五十余炉",[①]并且宋代汴京周边地区至今依然流行着一种面粉食品叫作"火烧儿"(也称作"烧饼"),其制作过程和设备都与瓷器烧制有相似之处,或可以推测这种饮食习俗便是受到瓷器烧制的启发。但重要的是,这种饮食习俗一旦形成,便会对瓷器艺术性的生发产生积极促进作用,因为它不仅关乎基本生存需要而且代表着对于技艺的尊崇,而技艺则直接关系到瓷器艺术性的生发。这种情形在当前豫西地区的乡村习俗用语中依然还有生动的体现,比如在表达对于某人的赞扬或者是羡慕之情时便会说"你看你烧的不赖呀"或者"你看他烧的不行啦"。由这些流传至今的饮食习俗和语言习俗,我们不难想象今日河南地区在宋代的瓷器烧制(南宋时,这一地区在金的统治下依然窑火兴旺)对于人们的日常生活具有重要的影响,同时这种有关艺术创造和接受心理的民俗文化现象也必然对瓷器艺术性的生发具有潜移默化的促进作用。

值得言及的是,在中国民间长期流行着"多子多福""不孝有三无后为大"的习俗,宋代也是如此。蔡襄曾说"娶妇何谓,俗以传嗣",而江州陈氏义门流传"义门婆子善滋息,一夜养子三十七;今朝两妇又双双,凑成昨宵四十一"[②]等,这种生育习俗也会影响到瓷器艺术性的生发。比如北宋定窑的瓷枕,其造型多是男孩造型或者绘有男孩形象,基本上没有女孩,这应该是涉及一种简单而朴素的迷信思维和期待心理,即枕着或看着男孩形容的瓷器枕头,就能够顺利地生育男孩。这种求子若渴的文化心理也影响瓷器艺术性的生发,比如促成"观音送子"造型瓷器的大规模烧制。这种通过瓷器艺术性对心理的暗示并影响生活预期的民俗思维,即使在现代化程度较高的当前社会依然顽强地存在着,比如备孕的夫妇常会在家中张贴漂亮男孩的图片,希望借此影响到胎儿的性别和相貌。这种文化现象与科学知识的疏离关系,是基于民俗文化基因的思维心理定式,在宋代瓷器艺术性的生发过程中具有难以估量的促进价值。

① 孟元老.东京梦华录[M].王永宽,注译.郑州:中州古籍出版社,2010:85.
② 邢铁.宋代家庭研究[M].上海:上海人民出版社,2005:88.

鹿车考述

李立新/南京艺术学院

"鹿车"一名,学界普遍解释为独轮车,似乎并不复杂。然而,一旦涉及它的来历、含义、起源等具体问题时,就难见定论了。"鹿车"作为车辆名称主要散见于《史记》《后汉书》《三国志》《晋书》《魏书》《搜神记》等汉及魏晋南北朝时期的古籍文献之中,进入隋唐,就很少使用该名称了。两千年来,对鹿车之名的来历掺杂着一些想象和误解,对鹿车的功能、形式、作用未有认真梳理。本文作者近来搜集中国古代器具史的资料,很想作一篇中国独轮车考,以为《中国器具史稿》的一部分,但又感到古代交通工具的问题很大,不是一篇论文所能讲尽的,不如分成几个问题来研究。遂不揣谫陋,先将这篇关于鹿车的考证整理成文,就正于方家。

一、传世文献中所见的三种鹿车

从文献记载看,鹿车可分为三类:一类是手推之车,一类是鹿驾之车,还有一类是佛教用语。

1. 手推之车

一般认为是与"独轮车"有关的一种车辆[1],文献中提到这类手推"鹿车",有20多处,去除重复同引者,有18例,下面择其要者排列如下:

①《史记·卷九十九·列传三十九·刘敬叔孙通列传》:"刘敬者,齐人也。汉五年,戍陇西,过洛阳,高帝在焉,娄敬脱挽辂。"集解苏林曰:"一木横鹿车前,一人推之。"孟康曰:"辂音胡格反,挽音晚。"索隐挽者,牵也,音晚。辂者,鹿车前横木,二人前挽,一人后推之。

②《后汉书·列传卷二六·伏侯宋蔡冯赵牟韦列传第十六·赵》:"更始败,□为赤眉兵所围,迫急,乃逾屋亡走,与所友善韩仲伯等数十人,携小弱,越山阻,径出武关。仲伯以妇色美,虑有强暴者,而己受其害,欲弃之于道。□责怒不听,因以泥涂仲伯妇面,载以鹿车,身自推之。"注《风俗通》曰:"俗说鹿车窄小,裁(案:载之误)容一鹿。"

[1] 刘仙洲. 我国独轮车的创始时期应上推到西汉晚年[J]. 文物,1963(6).

③《后汉书·列传卷二七·宣张二王杜郭吴承郑赵列传第十七·杜林》："建武六年,弟成物故,嚣乃听林持丧东归。既遣而悔,追令刺客杨贤于陇坻遮杀之。贤见林身推鹿车,载致弟丧,乃叹曰:'当今之世,谁能行义？我虽小人,何忍杀义士！'因亡去。"《东观汉记校注·卷十四》引同此,御览卷七七五注:"'鹿车',一种小车。"御览卷七七五引《风俗通义》云:"鹿车窄小,裁(载)容一鹿也。或云乐车,乘牛马者,刟斩饮饲达曙,今乘此虽为劳极,然入传舍,偃卧无忧,故曰乐车。无牛马而能行者,独一人所致耳。"

④《后汉书·列传卷八十四·列女传第七十四·鲍宣妻》："勃海鲍宣妻者,桓氏之女也,字少君。宣尝就少君父学,父奇其清苦,故以女妻之,装送资贿甚盛。宣不悦,谓妻曰:'少君生富骄,习美饰,而吾实贫贱,不敢当礼。'妻曰:'大人以先生修德守约,故使贱妾侍执巾栉。既奉承君子,唯命是从。'宣笑曰:'能如是,是吾志也。'妻乃悉归侍御服饰,更着短布裳,与宣共挽鹿车归乡里。拜姑礼毕,提瓮出汲。修行妇道,乡邦称之。宣、哀帝时官至司隶校尉。子永,中兴初为鲁郡太守。永子昱从容问少君曰:'太夫人宁复识挽鹿车时不？'对曰:'先姑有言:存不忘亡,安不忘危。吾焉敢忘乎！'"

⑤《三国志·魏书卷十六·苏则》："魏略曰:旧仪,侍中亲省起居,故俗谓之执虎子。始则同郡吉茂者,是时仕甫历县令,迁为□散。茂见则,嘲之曰:'仕进不止执虎子。'则笑曰:'我诚不能效汝蹇蹇驱鹿车驰也。'"《通典》同引此。

⑥《晋书·列传卷四十九·刘伶》："刘伶字伯伦,沛国人也。身长六尺,容貌甚陋。放情肆志,常以细宇宙齐万物为心。澹默少言,不妄交游,与阮籍、嵇康相遇,欣然神解,携手入林。初不以家产有无介意。常乘鹿车,携一壶酒,使人荷锸而随之,谓曰:'死便埋我。'其遗形骸如此。"

⑦《搜神记·卷一》："汉,董永,千乘人。少偏孤,与父居,肆力田亩,鹿车载自随。父亡,无以葬,乃自卖为奴,以供丧事。主人知其贤,与钱一万,遣之。"

⑧《列子·卷第一·天瑞篇》："孔子游于太山,见荣启期行乎郕之野,鹿裘带索,鼓琴而歌。(沈涛曰:鹿裘乃裘之粗者,非以鹿为裘也。鹿车乃车之粗者,非以鹿驾车也。)"①

案:"共挽鹿车",现喻夫妻同心,安贫乐道。而一个挽字,表明鹿车在推的同时,车前还有牵的人,"挽者,牵也"。前拉后推是鹿车的运行方式。在这里,我们不禁要问:手推之车为何称作"鹿车"？正文未见清楚的说明。只是在《东观汉记校注·卷十四》有注:"鹿车,一种小车。"小到何等程度？《太平御览》卷七七五引汉应劭《风俗通义》:"鹿车窄小,裁容一鹿也。"裁字载之误。仅容放一头鹿,故名"鹿车"。这是"鹿车"名称来历的第一种解释。御览卷又说:鹿车"或云乐车",以"无牛马而能行者,独一人所致",乘此虽为劳极,然无刟斩饮饲之事,偃卧无忧为证,故名"乐车"。乐、鹿同音,故名"鹿车"。此为"鹿车"名称来历的第二种解释。在《列子·天瑞篇》中,沈涛注:"鹿裘乃裘之粗者,非以鹿为裘也。鹿车乃车之粗者,非以鹿驾车也。"在这里,"粗"与精细相对,有粗糙、简陋之意。鹿裘应是粗糙之裘,鹿车则是

① 湛友芳.独轮车漫谈[J].四川文物,1994(5).

简陋之车。这是"鹿车"名称来历的第三种解释。值得注意的是,鹿车是一轮还是两轮,所有相关文献均未提及。从历代学者的注释分析,鹿车只是一种窄小、粗陋、推拉的小车。但这并非鹿车的全部,在古代,还有一种鹿驾之车存在。

2. 鹿驾之车

"鹿车"并非手推车一种,当时应有鹿拉的车辆,《梁书》《北史》有此记载:

①《梁书·列传卷五十四·诸夷/东夷/扶桑国》:"扶桑国者,齐永元元年,其国有沙门慧深来至荆州,说云:'扶桑在大汉国东二万余里,地在中国之东,其土多扶桑木,故以为名……有牛角甚长,以角载物,至胜二十斛。车有马车、牛车、鹿车。国人养鹿,如中国畜牛。'"《南史》《通典》同引此。

②《北史·齐本纪卷七·显祖文宣帝》:"既征伐四克,威振戎夏,六七年后,以功业自矜,遂留情耽湎,肆行淫暴。或躬自鼓舞,歌讴不息,从旦通宵,以夜继昼。或袒露形体,涂傅粉黛,散发胡服,杂衣锦彩,拔刃张弓,游行市肆。勋戚之第,朝夕临幸。时乘鹿车、白象、骆驼、牛、驴,并不施鞍勒。或盛暑炎赫,日中暴身,隆冬酷寒,去衣驰走,从者不堪,帝居之自若。街坐巷宿,处处游行。"

③《北史·李崇子世哲神轨·谐子庶弟蔚》:"每朝,赐羊车上殿。金曾使人奉启,若为合人,误奏云在阙下,诏命出羊车。若重思,知金不至,窃言:'羊车、鹿车何所迎?'帝闻,亦笑而不责。"

案:有关扶桑国有鹿车的记载,也在《南史》《通典》中引述,"养鹿如牛",用以驾车。这种名副其实真正以鹿驾车的"鹿车",在北齐文宣帝的深宫内亦有配备。但《北史》所记,颇多贬词。《后汉书》曰:"郑弘为临淮太守,行春,有两白鹿随车,侠毂而行。弘怪问主簿黄国:鹿为吉凶。国拜贺曰:闻三公交车辎画作鹿,明府当为宰相。弘果为太尉。"鹿为吉祥之物,从侠毂而行到驾车而行,其意义自明。《艺文类聚》说:"《抱朴子》曰:鹿寿千岁,满五百岁则色白……又曰:沈羲尝于道路逢白鹿车一乘,龙车一乘,从数十人骑。"鹿车、龙车并驾齐驱,深寓升仙之义。

3. 佛教用语

鹿车是佛教三车之一,是由具体实际的物品名称引申为宗教语言。

《颜氏家训·卷第五·归心第十六》:"王勃龙华寺碑:'四门幽辟,顾非相而迟回;三驾晨严,临有为而出顿。'案:三驾即三乘,见《法华经》:'羊车喻声闻乘,鹿车喻缘觉乘,牛车喻菩萨乘。'向楚先生曰:'案经譬喻品:佛说火宅,喻赐诸子,三车而出。火宅经云:羊车、鹿车之,是以妙车等赐诸子。是三驾即三车也。"

案:《法华经·譬喻品》:"如彼诸子,为求鹿车,出于火宅。"羊车、鹿车、牛车三车是以大小之力所载多寡,喻三乘诸贤圣道之深浅。关于三车,历朝名贤多有论及,南朝谢灵运有《缘觉声闻合赞》:"诱以涅槃,救尔生老。肇元三车,翻乘一道。"唐李白有《僧伽歌》:"真僧法号号僧伽,有时与我论三车。"杜甫《酬高使君相赠》诗:"双树容听法,三车肯载书。"明唐顺之有《山行即事》诗:"相期白社里,共听演三车。"清钱谦益有《仙坛唱和诗》:"《妙华》已悟三车法,

台教今为继别宗。"

上述鹿车三种，两种作为运载车辆在生活中使用，一种为宗教语和实际车辆没有直接关系。在两种运载车辆中，真正以鹿驾车的"鹿车"在现实生活中亦少见，只在宫廷与个别地区存在。而作为运载工具的手推小车，早在汉代文献中已有涉及，降及魏晋则有大量记述，于是，有关鹿车的原始记载，大体上以手推小车为主，鹿驾车与佛教语次之。

二、与文献记载相互印证的汉代鹿车图像

在这里要印证的鹿车图像，主要是指东汉时期与陵墓有关的画像砖石上的相关图像，将其中某些图像与文献记载"鹿车"相互对照。近世学者如刘仙洲等先生对此有过研究，近来亦多有介绍[①]。兹于此基础上，在图像引证上更为全面详列，在比较分析上讨论得更要深入些。

1. 画像石上的鹿车图像

画像石上有关鹿车的图像有两种，手推小车和鹿驾之车，图像材料较多，笔者搜罗有限，手推小车目前所见有三幅图像：

① 山东嘉祥武梁祠后壁图像《董永孝亲》。该图像与晋干宝《搜神记》所记董永的情节一致，画面左侧站立的手持农具者为董永，旁有文一行，"董永千乘人也"，画面中坐于车上手柱鸠杖的老人为董永之父，旁书"永父"两字。周边有树、象、猴、柴，正表明在田间野外，而永父乘坐车辆正是文献所记的"鹿车"，画面表现的就是董永"肆力田亩，鹿车载自随"的场景。通过图文对照，画面小车应为鹿车是没有问题了，由此判断永父所坐之鹿车为独轮车也是确切无疑的。（图1）

图1 山东嘉祥武梁祠后壁图像《董永孝亲》

② 山东泰安画像石《孝子赵荀》。与《董永孝亲》似是同一粉本，只是一正一反描绘，画面略有增删而已，两辆鹿车在大小结构上完全一致。（图2）

图2 山东泰安画像石《孝子赵荀》

③ 徐州画像石《杂耍宴乐图》。该石横长，鹿车画面在右侧，一人正弯腰停车，右端三人，一男子持农具回首观望，一女扶老者。场景亦在野外，大树上挂食盒一只，故事情节无

① 高文,王锦生.中国巴蜀汉代画像砖大全[M].澳门:国际港澳出版社,2002:22.

图3 徐州画像石《杂耍宴乐图》局部

从考查。应属与上面二图相似的孝道表现，尽孝风气引来朱雀飞舞。画面左侧有杂耍奏乐等场面。（图3）

汉末苏林曰："一木横鹿车前。"如何横？鹿车图像证明，该木横于轮子上方。"鹿车前横木"实为车轮之上横木，此木起载物载人并让轮子正常转动的功能作用。《董永孝亲》的鹿车横木上放置罐一只，《孝子赵苟》的鹿车横木上站立羽人欲攀树木。《杂耍宴乐图》的鹿车横木与推把相连的方式略有变化，弯腰者是否正在"脱挽辂"，按索隐，"辂者，鹿车前横木"，在停放时可解脱。这是从结构上所作的观察。

从车轮看，《董永孝亲》和《孝子赵苟》两画中的鹿车轮子模糊不清，可能是无辐条的轮，名"辁"。按《说文解字》"有辐曰轮，无辐曰辁"。无辐实心轮不只是早期轮子的形式，据近年田野考察所见，四川、贵州的独轮车车轮也都是实心小轮。

从功能看，"载以鹿车，身自推之"在图像上已有确证。

图4 山东济宁喻屯镇城南张出土《单鹿驾车》

鹿驾之车在汉画像石中多见，下面择两图介绍：

① 山东济宁喻屯镇城南张出土《单鹿驾车》。就画面来看，是真实的鹿车，而非神话故事。表明在汉时，鹿驾车出行的情况常有，一些身份显赫者"时乘鹿车，游行市肆"。（图4）

② 山东滕县（今滕州市）西户口出土《东王公画像石·鹿车出行图》。全图共分八层，画面最下为第八层鹿车出行图，左一人为迎者，第一辆鹿车为单鹿驾车，第二辆鹿车为三鹿驾车，第三辆鹿车为双鹿驾车。车辆装饰颇为讲究，内容虽是东王公故事，但完全是按现实生活所描绘。

从上述图像可知，文献所记的一种鹿车是与马车、牛车一样真实的车辆，鹿车是真实的鹿驾之车，而且不只是单鹿驾车，更有多鹿驾车的方式。但无论是鹿车还是马车，都仅是驾车兽类替换而已，车辆结构则基本相同，这是对于鹿驾之车的印象。

2. 画像砖上的鹿车图像

画像砖上的鹿车主要是手推小车，未见鹿驾之车。手推小车共有五例：

① 1975年成都市郊东汉墓出土《容车侍从》。画面有容车和手推小车各一辆，容车双轮，复瓦形席棚，乘两人，前为御者，内坐妇人露半身。（按：《释名·释车》："容车，妇人所

载小车也,其盖施帷,所以隐蔽其形容也。")车两侧有侍从两人,肩扛长矛,手持环柄刀护卫。容车右前方是满载箱箧前行的手推小车,一人奋力推行,引起众鸟惊飞。原砖小车轮有部分缺失,残留处可见轮牙,似有轮辐。(图5)

② 四川彭州市升平乡出土《羊尊酒肆》。画面右下方有一椎髻男子手推小车,车上置盛酒羊尊,正欲离去。男子身后为一间酒肆,店主正向一人售酒。酒肆旁案上置有两只盛酒羊尊和一只方形贮酒器,羊尊与小车上相同。该小车车把长,两根车脚清晰可见,轮有辐。(图6)

③ 四川新都县(今成都市新都区)出土《当垆》。在酒肆内垒土为垆,垆内有酒瓮,壁上挂酒壶,店主正在盛酒给沽酒者。(案:当垆源于卓文君事迹,实为在柜台前卖酒。)店门外身着短裤者手推小车盛方形酒器正离去,该车简陋,仅车把、车轮而无"横木",可能是酒肆专用小车。(图7)

图5　1975年成都市郊东汉墓出土《容车侍从》

图6　四川彭州市升平乡出土《羊尊酒肆》

图7　四川新都县出土《当垆》

④ 四川新都县新龙乡出土《酿酒》。画面为酒肆,内置酒垆,两人正忙碌酿酒。左上角一人推车离去,车上载酒器并有其他杂物。推车造型与《羊尊酒肆》中推车相同。(图8)

⑤ 1996年四川广汉新平出土《市楼沽酒》。这是闹市一景,左有市楼一座,底层有楼梯通往二楼,二楼二间房内各坐一人,三楼悬鼓。(案:击鼓罢市,此为闹市证据。)右为酒肆,一人正在沽酒,一人弯腰手推小车运酒而行。(图9)①

① 王晓.何谓木牛、流马[J].中原文物,1997(1).

图8 四川新都县新龙乡出土《酿酒》

图9 1996年四川广汉新平出土《市楼沽酒》

从图5~图9五图,可了解到汉代四川地区手推小车的一些基本情况:

第一,四川手推小车以运物为主,尤以运载酒类最多;第二,独轮均有辐条,手把较长,便于置物;第三,车轮上横木可以取下,装卸自便;第四,蜀地与中原地区小车造型相同,并无大的变动,可见一种设计发明传播甚广;第五,从出行、载物、运酒的功能作用看,汉时手推小车已十分普遍,深入到了社会生活的各个方面。

研究早期鹿车,与文献记载可以相互印证,还有以下两例遗迹:

图10 四川渠县燕家村沈府君汉代石阙浮雕

图11 四川渠县蒲家湾汉代无铭石阙背面浮雕

① 四川渠县燕家村沈府君汉代石阙浮雕。画面为田野场景,构图极似画像石《孝子赵荀》的形式,只是老者无鸠杖,年轻人为老者扶一细长物件,不知为何物。手推小车轮有辐,车脚粗实,造型与画像砖石上小车相同。(图10)

② 四川渠县蒲家湾汉代无铭石阙背面浮雕。情节内容与上述浮雕一致,仅在树上多挂两只食盒。推车上二根弧形横木清晰可见。(图11)

案:该两图据刘仙洲先生考证,也是董永故事的再现,可见该故事流传甚广。

东汉之后,陵寝制度一度被毁,南北朝时期有所恢复,但此时期均无鹿车图像出土。

三、鹿车、乐车、一轮车、𨏥,兼论独轮车的起源

汉魏两晋南北朝的鹿车,从文献记载与遗存图像对照看,主要类型应是手推的独轮小车。

关于"鹿车"之名,可先做个小结。东汉应劭有"窄小"说,北宋御览卷有"乐车"说,晚清

沈涛有"粗陋"说。近来多有学者把鹿车解释为"辘车""辘轳车"之意,所谓"鹿,当是鹿卢之谓,即辘卢也"①。但查遍古籍文献,未见将鹿车称"辘车"者。辘轳是有的,是一种井架提升器或汲水工具。《物原》记:"史佚始作辘轳。"史佚是周初史官,可见辘轳发明已久。辘轳车也是有的,历史较之辘轳更为久远,可上溯到新石器时代,所谓制陶慢轮、快轮之轮即为辘轳车。正因辘轳车与轮有关,所以有人就认为"鹿车"之名是与辘轳车有关,"鹿,辘也"。从形状看,将平置的制陶转轮即辘轳车轮竖起,就成为在地面上转动的轮子。尽管运输车轮与制陶车轮结构不同,但同为转轮,在名称上借用过来也合其情理。也确有一例作证,北方草原上的双轮大车即称"辘轳车",也叫"勒勒车"或"罗罗车",完全是陶车的名称,这是古人为物定名的一种方法。

"鹿车"之名是否也是如此而来,就以其他古代车名为例,《释名》称轺车"轺,遥也,远也,四向远望之车也";辎车"辎,厕也,所载衣物杂厕其中也";軿车"軿,屏也,四面屏蔽,妇女所乘牛马也"。由此可见,汉代对这三种车的释解,重在功能、意义和作用,而不是从形状、局部结构上作释解。所以,以辘轳转动来解释"鹿车"并不贴近汉人原意。沈涛以鹿裘即是粗糙之裘来比附鹿车,只是观察到鹿车粗陋的一面,未从意义、功能上给予考虑,因此,"鹿车乃车之粗者"的解释也并不恰当。而生活在汉末的学者应劭的"容载一鹿"之说,可能过于随意,也未说到关键之处。

《太平御览》卷七七五说鹿车或云"乐车",则是从功能、意义和作用方面所作的非常合理的解释。试想在汉时,哪一种车不需要兽力拉动,就是辇车,非三五人则挽不动。而一人所能的车,只有手推小车。那些驾车牛马,需途中备料,所到之处,还要细细照顾,夜半饲喂,十分忧烦。而手推小车,一切均免,真正"偃卧无忧",所以,鹿车"鹿,乐也,无牛马而能行之车也"。汉字"乐"的谐音为"鹿",既好记又形象,在汉时人们的心中,将鹿视作"仙兽",能"宜子孙"。汉画中"羽人骑鹿"和"仙鹿"图像很多,这与汉人处处求祥瑞、重进取有关。《山海经·南山经》中有"鹿蜀":"其状如马而白首,其文如虎而赤尾,其音如谣,其名曰鹿蜀,佩之宜子孙。"《埤雅》亦有:"鹿者仙兽,常自能乐性。"《宋书·符瑞志》有:"天鹿者,纯灵之兽也。"直到今日,鹿依旧是长寿和厚禄的象征。另外,鹿的温驯敏捷与小车的灵活轻便又相吻合。所以《太平御览》引出"乐车"一词,并非向壁虚构之词,最近汉人原意。

关于"独轮车"之名,在汉代,至少有两种名称:一曰"鹿车",一曰"輂"。輂名见《说文解字》:"'輂',车辋也,一曰:一轮车。从车,𦰃省声,读若滎。"文中训"车辋"指通名,"一曰"训"一轮车"则指称专名,此为《说文》释文的通专引申方式。何为"车辋",《说文》:"辋,车网也。"段玉裁注:"车网者,轮边围绕如网然,《考工记》谓之牙,牙也者,以为固抱也,又谓之辋。"据《考工记》载,车轮有毂、辐、牙,毂为轮中央的孔,可插辐条的部分,辐为插入毂和牙的直条,牙为车轮外缘,由多块弧形木材榫卯合成的圆形,也称"辋"或"辋"。由此可知,车辋是车轮外圈,从整体上看就是一个轮子,也是所有车辆轮子的一个通称。如前所述,《说文》对

① 裘锡圭.文字学概要[M].北京:商务印书馆,1988:177.

"輂"的引申方式是由通及专,由"车辁"引出了"一轮车"。段注"今江东多用一轮车",这是准确的判断,但已是后来的发展了,而在汉代,"輂"并不是指实用的"鹿车",因为"輂"字中"实用"的意义还未显现。

图12 江苏邳州庞口村出土的《孔子问师》

有趣的是,在汉画像石中,就有"輂"这样的"一轮车"。江苏邳州庞口村出土的《孔子问师》画像石中央部分,非常突出地刻画了一辆"一轮车",该车车辁、车辐十分清晰,而且在轮上竖着一伞盖状物,盖上立水鸟一只。该车还有一略为弯曲的长车把,手持车把者名项橐,是七岁孩童,对面拱手者即为孔子(图12)。画面表现的是《史记》"项橐生七岁,为孔子师"的情节。而"一轮车"作为可推动的小车玩具,佐证了项橐仅是七岁孩子而已。但从这辆车的造型来看,轮上的伞盖物是一个很有意思的设计,当然不是为了防车轮淋雨而做,而是模仿当时官吏所乘坐的轺车上的伞盖,并极有可能在伞盖中点灯,试想当夜幕降临,孩童们推出一辆辆燃灯小车玩耍,岂不是一个让人惊喜的绝佳的玩乐场景吗?

行文至此,我们回头再来分析"輂"字。《说文》曰:輂"从车,荧省声,读若荥"。"从车"说的是輂为车辆系列,"荧省声"是指輂的音系为"荧"类,輂音读若荥(qióng),我们应该重视的是"荧省声",即輂的发音是与"荧"为同一系列。对具有相同或相似声符的文字离析谐声偏旁,是《说文》说解本义的重要方式。輂字从荧得声,是否就有"荧"义呢?我们先来弄清"荧"的取象本义是什么。《说文》荧:"屋下灯烛之光也,从焱冖。"段注:"其光荧荧然,在屋之下,故其字从冖,冖者覆也,荧者,光不定之儿。""从焱冖"段注:"以火华照屋会意。"此离本义不远。《说文》焱,"火华也",冖,"覆也",覆者盖也。"荧"字取象于屋内灯烛之光,"火""盖"即为本义。冖内一火,保留着屋内灯烛之光的特征,冖外两火,则有从室内透出亮光之意,三火之光微忽不定,由此而引申为"荧惑"之意。现代汉语解释"荧"是"光亮微弱的样子",这是"荧"字的常用义,一直延续至今。

根据古代文字"声—义"对应的规律,或按清代语言文字学家的理论,"凡从×声字皆有×义",那么,"輂"字从"荧"得声,直接或间接地与"火""盖"之本义发生了联系。"輂"字下面的车当然取象于轮,因为輂"从车"。车上有冖,则为伞盖,而盖上两火则取象于伞盖物中透出的灯之光亮。如果说"荧"是光在屋下,那么"輂"则是光在车上,有图可证。在解诂释义过程中,以荧会意让我们看到了中国古代一轮玩具车取象造型的方式,而《孔子问师》画像石的"一轮车"则可与《说文》"輂"相印证。无论是《说文》还是画像石,均保存着中国早期独轮车的字源和形式特征,这对于中国独轮车研究无疑是有相当意义的。

最后,试对独轮车的起源,提出几点看法:

第一,如图所见,早期的独轮车,到两汉时期已经形成了一种比较固定的样式,在全国各

地普遍流行,服务于社会生活的各个方面。后来又因地制宜发展出各种造型,但这种样式的独轮车作为一种传统的基本样式,两千多年延续至今。它的出现,如果单就出土图像"鹿车"看,我们比较容易猜想"时间应上推到西汉晚年"。但是,这种被普遍使用的成熟的"鹿车"应有一个长期的成型过程,因此,鹿车并不是中国独轮车的最早源头,西汉晚年也不是中国独轮车发明的时期。

第二,我国独轮车的源头,我认为是"辇",这种给孩童玩耍的一轮车,是从同时期的轺车等双轮大车移用而来,这种移用不是原样缩小,而是在缩小时作了改进,双轮改一轮,双辕改单辕,而车的伞盖作为重要的部件被保留,并可任意装卸。这类一轮车属孩童玩耍之物,不会记于《史记》《汉书》等古籍文献之中,其实物因木质结构也与鹿车一样湮没在古人的生活世界里,在地下与地上均不能见到。但当我们面对唯存的清晰图像时,犹可想见孩童们当年的快乐。

第三,作为独轮车的最早样式"辇",在汉代应该是孩子们普通的玩具。从目前所见两幅《孔子问师》和5幅《孔子见老子》图上都有的一轮车看(图13),这种玩具小车很有可能确是项橐这样的春秋晚期孩童们的玩耍之物。因此,它的产生,我认为应该在春秋时期,甚至说早于春秋时期。

第四,从一轮玩具车"辇"到实用载物的独轮"鹿车"只有一步之遥,实际上只要将缩小的小车再放大,伞盖略作倾斜即成载物"鹿车"。这一过程并不复杂,对于神童项橐、精通木工技艺的巧匠墨翟和公输班而言则是举

图 13　汉画像石上"孔子见老子"场景

手之劳的事,至于是谁完成了这个过程,实无从考证。但能载人载物的"鹿车"在汉初已经存在,前引《史记》云,刘敬在汉五年过洛阳,见刘邦,所乘之车要"脱挽辂"。按当时刘敬的地位,不太可能乘需多人挽的辇车,而牛马之车则无须"脱挽辂",《史记》正文虽未明说"鹿车",而苏林推断刘敬所乘之车为"鹿车",应是准确的,时间在汉五年,即公元前201年。

四、结论

综上所述,对于"鹿车"考索及独轮车新证有如下结论:"鹿车"之名在文献中出现是在汉代末期,主要流行于魏晋南北朝时期,到隋唐突然消失。依据大量文献并与出土汉画作比照,"鹿车"有独轮手推小车、鹿驾之车两种实物,而以手推小车的"鹿车"之名最多见。无论从中原地区的画像石,还是从四川地区的画像砖及石浮雕图像看,汉代"鹿车"(手推小车)造型基本一致,为独轮车的传统定型造型。一轮、车把、支架、横木等主要构件都已齐备,轮上

弧形横木尤为突出，这是最具实用功能的构件。

由于独轮小车灵活便捷，自古以来成为中国民间重要的运载工具，被广泛用于社会生活的多个方面，载人、载物、出行、运酒、丧事、战事……尽以"鹿车而运"。对于这种"无牛马而能行之车"，人们赞许有加，以"鹿"命名，"鹿车"凸显出轻便、敏捷、瑞祥之意，并引申出"共挽鹿车"这一具有社会人文意义的和谐观念。

然而，过去我们没有注意到汉代独轮小车有两种不同的形式，没有理解许慎所说"辇"这种一轮车实为玩具独轮车，现在我们通过图文互证已经知道，汉代存在着两种形式不同、功能亦有差别的独轮小车，"辇"字所指并非我们所见的实用"鹿车"，而它产生的年代可能早于"鹿车"四五百年。

在这两种独轮车的关系中，或者扩大一些看，在其与其他车辆的关系中，似乎存在着模仿、改进、进化的可能。不难发现，一轮玩具小车是辒车之类双轮大车的简略缩小版，差不多精简了几个主要构件，一轮、一辕、一盖，作为孩童玩耍之物，流行于春秋战国及两汉时期。该小车极有可能是鹿车的前身，因为这一小车已具备了后来"鹿车"的所有要件，其设计之巧妙，殊所佩服。中国古代车辆当自草原传来，但独轮车的设计创造在汉代文献与图像上给我们留下了独立发生的痕迹。自一轮车到独轮载重小车的演进，犹待更多证据，然玩具一轮车亦为独轮车之一种，以"新证"说溯其源，究其形，似亦成理。

另外值得注意的是：为什么在古代文献中，鹿车之名仅流行于汉魏两晋南北朝？著名的木牛流马与鹿车即独轮车之间到底是一种什么关系？这些都是值得深究的问题，留待下次再作讨论。

宝鸡西山新民村圣母庙壁画与信仰的再调查

李强/宝鸡文理学院

宝鸡地区西部属于黄土台塬的山区,这样的山岭台塬地区距离城市相对偏远,交通不便,经济发展也相对落后。这样的情况才使山区的村落还基本保持原有的地域风貌,其中包括一些老的庙宇建筑。西山地区乡间寺庙遗存较多,它们多是乡野小庙,供奉着民间信仰的俗神,这些神的形象与传说故事通过庙宇内的壁画与彩塑得以显现,但这些"老画"也在渐渐地消失,将它们记录下来,对地域历史文化的研究或许有益。

一、圣母庙建筑与壁画的空间情况调查

西山坪头镇新民村过去叫作城隍庙村,据老人讲,村中原有一座城隍庙,庙里的城隍爷是唐代的一位将军,所以村子因此而得名。如今城隍庙已不见踪影,村中仅保留着一座古庙建筑(图1)。这座庙宇坐落在村头,坐北朝南,靠着一座小山。古庙的建筑样式古朴,屋顶为硬山双坡顶结构,房脊采用了小青瓦直接堆砌出高脊身,屋面由小青瓦层层仰式排列,形成很强的韵律感。砖包土坯的山墙厚重高大,墀头原有砖雕的装饰,前廊地面

图1 新民圣母庙外观(笔者摄)

铺花岗岩石基,庙宇面阔三间进深两间。庙宇正面设木雕六扇门,上部门芯为凤眼齿图案(中间两扇的门芯已经遗失),门扇腰板上的浮雕已经被破坏铲除,上槛装板为花卉透雕图案,多数已经残破遗失,门的两侧是装板套花立齿木窗,庙宇内的采光主要依靠门窗透进的光线,建筑前檐下的檐檩和拱眼上原本华丽的彩绘装饰,经历岁月的风吹雨打已经非常模糊,由斗拱演变而来"九龙压七象"的"阔"①也被破坏掉,但总体建筑的样貌还基本保留,显示

① 阔:即外檐斗拱中的柱间斗拱,清工部《工部做法》将斗拱也称为斗科,柱间斗拱也称为平身科。明清时期,民间工匠在装饰斗拱时将耍头雕刻成龙头,下昂雕刻成象头,最多时上九下七,故民间有"九龙压七象"之说。陕西方言将"科"读音为"阔",当然在民间又包含着"阔气"(豪华)的寓意。

出庄重与威严。庙前还留有一座麻石质花岗岩雕刻莲瓣纹的香台,庙宇基本处于无人照管的状态,周围堆放着杂物,地面杂草丛生,昔日香火鼎盛的景象早已消失,一些后来建造的民房已将它挡在了不显眼的角落,原有的建筑环境已经不复存在,但与民居建筑相比,可以想象当年这个比较贫困的山区,庙宇一定是村中豪华、高大和有威望的公共建筑,显示出信仰崇拜在民众生活中重要的地位。

图2　新民圣母庙殿内梁架结构
（笔者摄）

庙宇内部空间高大,从地面到房顶大梁的距离大约高五米,因为没有顶部隔板,建筑顶部的梁架结构能够看得很清楚。内部梁架属于抬梁式结构(图2),庙宇的进深宽阔,殿内两根立柱通在梁架的桴子上,大桴子用料粗壮,桴子上的背板外形像一对鸟的翅膀,内部阴刻一些装饰花纹,主梁与桴子上彩绘有"龙纹"和"带状绾不断",因常年殿内香火的熏烤,屋顶蒙着一层烟灰,彩绘图案已经不太清晰。

图3　供台上的塑像与背景屏风
（笔者摄）

大殿的正墙前砌有供台,供台所占面积不大(图3),供台之上是一位女神的塑像,正襟端坐,凤冠霞帔,手执笏板,两侧塑有侍女立像,女神塑像略大于真人,彩绘塑像与塑像后正壁上的彩绘屏风装饰都为新作,屏风的左侧有"陇县东风镇普乐塬村余鸿科二零零一年九月十五日塑像"的题记。借着室内较暗的光线,可以看到山墙壁上人物、山水的生动图像。除正壁女神塑像背后较小面积的墙面重新装饰外,其余地方还保留着老壁画。正壁两侧残余的屏风画加起来有六扇屏,屏风占据了整个正壁,可能供台之上曾经供奉着多位神仙。每扇屏风上都绘制花鸟或人物故事,笔法精细、色彩和谐。而山墙的壁面整个都被壁画装饰,是建筑中最重要的壁画分布区域。

图4　左右山墙上绘制的天将（笔者摄）

山墙上的壁画基本保存完整,壁画的下部因受潮而剥落、起甲,画面漫漶严重,一些图像已很难辨识,壁画的表面感觉像蒙了一层薄纱。后期调查了解到在"文革"时期殿宇遭到一定程度的破坏,建筑上的木雕、砖雕等都被毁坏,壁画也被泥和白灰覆盖。"文革"结束后,庙宇重新恢复香火,于是又将覆盖的泥灰清洗掉,所以逃过了劫难的壁画才能够重见天日。左右山墙中心的位置安排着两幅最大的壁画。在主壁画前方靠近大门的方向还有一个独立的画方(高200 cm,宽100 cm),绘制两位天将(图4),天将身姿挺拔各

持金瓜与戟站立,"罡风带"飞动飘扬,威风八面。

二、壁画图像分析研究

山墙上的壁画高 300 cm,宽 400 cm,整体看场景繁复人物众多(图5),整幅壁画画工采用了"通景"式构图,描绘了多个不同的故事画面,不同的故事场景没有划分界栏,而是用树石云水图像巧妙分隔。这种构图形式早在北魏时期敦煌壁画"萨埵那太子舍身饲虎""鹿王本生"等故事就有出现,东晋顾恺之卷轴画作品《洛神赋图》也采用了相似的构图形式,反映出古人独特的空间认知与想象力。左右山墙上的两幅壁画构图相似,在画面中部上方都绘制了宏大的殿宇,左壁的殿宇上端坐一位头戴帝王冕冠的男性神仙,两侧排列男性文武官员,而右边壁画中宫殿内的主尊为女神,两侧列女官,两位主神都在接受殿阶之下一位身着红衣的女性的叩拜。(图6)

图5 左右山墙上的主壁画全图(笔者摄)

这些故事画面讲述了什么内容?只依靠图像来解读故事内容会非常困难,而这组壁画都加了文字的榜题,壁画中的榜题大都能够认读。左壁右下角文字榜题为"其初生圣母"(图7),描绘了一位产妇躺在房间的床榻上,庭院中三位侍者正准备为新诞生的婴儿洗浴,此时神龙天降,其中一条神龙口中吐水而下为婴儿沐浴,院外大门口还站着两人,似乎是要告诉村人"瑞兆"的降临。这个画面会不会就是整个壁画讲述故事的开始?

图6 "圣母叩拜"(笔者摄) 　　　图7 "其初生圣母"(笔者摄)

左壁还可以辨认的榜题有:"圣母吉日胜身""凤岭脚户起意""判官盘问脚户""夜过阎王峪""胡家村问境""石佛寺降庙""龙王接驾"。右壁可以辨认的有:"圣母过渭河""玉帝送衣""圣母进善""白猿献果""修盖宝玉山"。榜题文字中多次出现"圣母"这个名词,在多个故事画面中一位披云肩、着红衣的年轻女子形象多次出现,她的形象和壁画中殿宇下跪拜的女子相似,寺庙壁画的内容与庙内供奉的神祇有着联系,供台上只端坐着一位女神,形象也是身穿红衣的年轻女子,壁画与塑像在特征上相似,能证明壁画上的红衣女子就是这座庙宇的主神吗?这名女子就是榜题中出现的"圣母",整个的壁画故事也是围绕着"圣母"这个主要的

人物展开。"圣母"一般出现在道教或民间的信仰之中,西府民间也把供奉的女性神祇称呼为"娘娘",民间供奉的有:祈子娘娘、送子娘娘、厚土娘娘、火星娘娘、姜嫄圣母、九天圣母、骊山老母、无生老母等①,这座庙的神像前没有供牌位,庙宇内也没有匾额题记,供奉的"圣母"身份还有待进一步考证。但我们把故事画面和榜题联系起来分析可以大概推测出,壁画讲述了"圣母"从出生开始,在经过苦修和行善的积累最终得道成仙的故事。

庙宇还继续着香火,村中应该有人知道这座庙宇的事,在请教了村中年长者这个问题后,他们给出的回答是"九天娘娘"即"九天圣母",但对于壁画上故事的内容,由于年代的久远已经无法说清楚。九天圣母,即九天玄女,"她是我国古代传说中的一位著名女仙,定名于汉。它来源于黄帝而战蚩尤的神话传说,后以'黄帝之师'的身份兼任多种职能,唐末道士杜光庭《墉城集仙录》为其单独立传,成为西王母驾下女仙——为道教纳入其女仙系统,以后广泛地出现在道教典籍中"②。文献典籍中的九天玄女是传授兵法术数、除邪灭煞、护国佑民的女神,明代之后她的形象进入小说,除了传授天数还多了很多扶危济困的故事,她的形象多以端庄、正义、神通出现。九天圣母信仰过去也很普遍,全国各地都有九天圣母庙分布。然而这座"圣母"庙中的壁画故事却演绎得与文献典籍的记述有所不同,并且带有浓厚的地域特色,它讲了些什么?这个传说的形成反映出哪些民间信仰的习俗与特征?

图8 "圣母过渭河"(笔者摄)

图9 "修盖宝玉山"(笔者摄)

从内容我们推测壁画讲述的就是九天圣母求道成仙的历程,壁画是关于九天圣母行迹故事的一个图像表达。这个故事的独特性在于描绘了一个带有地域性特色的传说故事,并且主角是道教信仰中的女神。现在知道的十三个榜题中,出现了四次"圣母",还出现了"玉帝""龙王"的尊号,这些都与道教信仰有关。出现的地理名词有:凤岭、阎王峪、胡家村、石佛寺、渭河、宝玉山,这些地名渐渐勾勒出一个地域范围。渭河,发源于今甘肃省定西市渭源县的鸟鼠山,主要流经甘肃东部的天水和陕西关中地区,宝鸡位于渭河流域的中上游(图8);宝玉山位于千山北麓凤翔县与麟游县交界处的羊引关,山上建有庙宇,风景秀丽,是当地一处风景名胜(图9);石佛寺同样是位于凤翔境内的一座古寺,据传始建于北魏时期,庙内有大小石佛千余尊,也叫千佛寺,曾经重建四次,是关中一带有名的佛刹;凤岭就是古凤州(现在的凤县)境内的秦岭,"县南有凤凰山,因为州名"(《元和郡县图志》),凤县是由陕入川的要冲;而胡家村就是现在宝鸡市以北蟠龙塬上的晓光村,在"文革"前这个村子因为胡姓人家居多,一直叫作胡家村。为什么会描绘这样的传说故事?这个故事没有记录在关于九天玄女的道教文献③中,那么它只是新民圣母庙所讲述的故事吗?同

① 马书田. 中国民间诸神[M]. 北京:团结出版社,2002.
② 李雪. 九天玄女管窥[D]. 成都:四川大学,2005.
③ 杜光庭.《正统道藏》洞部普录类(墉城集仙录)[M]. 台北:新文丰出版社,1977.

样的故事还在哪里流传？应该沿着故事发生地去寻找。

第一个调查的地点是胡家村，现在叫作晓光村，在离市区不远的蟠龙塬上，在村中广场一侧有一处庙宇，庙内保存一座清乾隆年九天圣母庙碑记，但字迹漫漶识读困难，庙院内只有一座大殿，殿门上方的匾额题写着"圣玄殿"，殿内主尊就是"九天圣母"（图10）。据了解殿宇在"文革"时期遭到破坏，之后重新修葺。塑像与壁画都为新作，壁画所描绘的内容与新民圣母殿壁画故事相近，两处壁画似乎能够相互印证补充，从而使这个"圣母"故事逐渐清晰。晓光村圣玄殿壁画每个故事也都留有文字题记，并且标出了数字顺序，故事以画方的形式表现，按照连环画的顺序共分二十四幅（每壁十二幅），故事文字内容为：①仙女降世，圣灵入窍；②天资聪慧，习务针工；③遇仙指引，指点迷津；④花园坐禅，点点修真；⑤为母疗疾，亲奉汤药；⑥为母祈祷，媒婆偷窥；⑦媒婆提亲，芳龄若周；⑧仙女隐踪，夜离绵竹；⑨州官起意，盘问脚户；⑩上苍施灵，火焚州衙；⑪留凤关住宿，庵主接驾；⑫留凤庵夜宿，刘尼进善；⑬酒奠沟问路，店主指途；⑭酒奠梁露宿，山王护驾；⑮途经陈仓，瞻望金台；⑯员外置宅，他人拆居；⑰拆墓修居，仙女显灵；⑱大成殿饮茶，贼匪猖獗；⑲仙女显灵，贼匪穷追；⑳凶心不改，自食其果；㉑雍河求渡，渡工勒索；㉒仙女施法，糜杆搭桥；㉓金星指引，宝玉参真；㉔功圆果满，宝玉山坐化。故事内容与新民"圣母殿"相似，甚至在细节上更为丰富。

图10　晓光村圣玄殿及壁画（笔者摄）

宝玉山在"圣母"故事的讲述中是结尾，是"圣母"修道功德圆满的地方，我们在宝玉山的调查使这个传说故事有了更详细的资料。宝玉山风光秀丽，山上修建九天圣母庙，每年"会期"四方信众前来祈愿，香火鼎盛，在民间有较大影响。传说圣母在这儿的"肉身洞"修行坐化，在肉身洞前两块民国时期的石碑清晰地记述了这个故事：（图11）

图11　宝玉山肉身洞外观与民国重修圣母宫肉身洞碑（笔者摄）

宝玉山旧有肉身洞,为九天圣母羽化之洞府也。历代久远不知其始而相传至今,神恩浩荡诚无不灵,尝(当)仙姑自蜀来凤,每路遗迹不可尽述,始大槐社脚夫樊氏从川返凤,遇仙于路要马以乘,樊氏不允突马卧地不行证明仙基,即将奉骑,路至广元,县官盘问稽证以拐骗方刑樊翁,县官之女神神差教言,声明来历,教父即设香案祈神释罪,速备鼓乐发票送行,台后沿途接送,安归樊氏之家,适樊氏有女聪明颖慧仙体可征,相见欢迎甚如姊妹,由此同居同食异殊常人,苦用功果数年道成,秉行宝玉山,路过糜杆桥黑滩等籍,采之宝玉山地势环秀,九龙五虎八景赫然,仙洞羽化。盖樊姑舅于邱村,故认邱村为舅家也,大槐社为娘家也,又创修祈子宫、药王殿、文昌殿。岁馑以来栋败梁塌,不瞻庄观。会末等不忍坐视竭力修葺,但山土松散不易修建,工程浩大,各方善男信女共襄资助,现在工程告竣以勒石,石示万年不朽云。

　　香岩颂曰:

　　圣母家乡在四川,肉身脱化宝玉山。秦中祈祷屡感应,香烟烛光万万年。

　　平川颂曰:

　　有蜀至凤又归樊,赐卦赐鞭在昔年。二仙相伴脱肉身,功圆结果宝玉山。

<div style="text-align:right">民国二十七年岁次戊寅年清和月中沅。</div>

　　夫宝玉山者乃九天圣母托踪藏形之所,仙真栖身修道之胜境与也。此山有茂林仙洞及甘霖泉与东北之九成宫之醴泉先后并□代,贞观之世考之仙鉴九天圣母成真于三代之前,后察凡世人民多陷迷途少成正果,因之数历朝代图托生显化渡世拔真□□八十一变化身也,至唐宋之世转化于四川青城,生而好道不染凡情,专持斋素苦心修真,闻凤翔大槐社樊仙姑者生不为□□好道修行意欲结为道侣拔出凡尘,适遇余运贩脚夫樊姓者由川解货回籍道中,付以脚资,乘便抵凤,即旅于樊仙姑之□□道侣姐妹趁机隐此山,不久同协登仙。以故认大槐社娘家,盖樊仙姑舅于邱村,因认邱村为舅家,所留有玛瑙卦马□□鞭鞍镫诸物至今作为纪念,溯之宋元之世北胡沟乱扰我疆土兵灾频仍水深火热,宝玉山原状踪迹化为乌有迄于明重修此山之原状仍见恢复,由明及今则宝玉山之功程大备神像□修齐全而灵泉愈见灵应矣,自今已往名山仙洞恐致湮□□进考故叙其大概以志不朽不忘,云是为序。

　　两块石碑将"圣母"的身世、行迹以及宝玉山庙宇的分布自然风光都记述得十分清楚,随后我们在传说"圣母"经过的大槐社村、槐原村等地调研,发现这些地点都建有九天圣母庙并有相似的故事流传。清乾隆三十一年凤翔知府达灵阿主持修撰的《重修凤翔府志》记载,凤翔城内九天圣母庙在"城西街",从文献①和实地调查看说明在一个时期九天圣母信仰比较普及。

　　将新民圣母殿、宝玉山、晓光村寺庙中的壁画故事联系在一起,可以看出故事的相似

① 薛久来.凤翔民间拾趣[M].宝鸡:凤翔档案局,2014.

性和连贯性,通过调查资料的相互补充、相互印证,这个故事也渐渐丰满起来,新民九天圣母庙壁画的内容就可以这样解读:九天圣母就是封神榜中"三霄"中的云霄,在唐代时下凡投胎到了四川绵竹(或青城山)的一个官宦人家,从小就抱有求道的信念,在家时她孝敬父母,也参禅悟道,待到成人后自己从老家出走,求得大槐社脚户的帮助,经蜀道入陕,从凤县越秦岭来到宝鸡,一路经过艰难困苦的考验,凭借她修道的法力惩恶扬善(传说经历八十一难,认七十二家干亲),最后在凤翔的宝玉山坐化成仙。在故事中我们还可以清晰地看到一条"圣母"的行程路线:四川绵竹—凤岭—留凤关—酒奠梁—陈仓金台观—胡家村—大槐社—凤翔文庙—糜杆桥—石佛寺—宝玉山。这个故事不仅是保留在庙宇壁画上的传说,并且已经根深蒂固地影响到了当地的民俗文化生活。比如现在的凤翔县糜杆桥镇①,这个地名的由来就是圣母用糜杆搭桥渡雍水的故事,就来自九天圣母的传说。

　　新民圣母殿壁画的绘制,运用了传统工笔的壁画绘制手法勾线、填色、渲染,造型工致谨细,用色重彩与淡彩结合,色调清丽,尤其是作为衬景的山水树石,工写相兼、笔法生动、颇具功力。人物形象塑造丰富,文臣武将、老者少年,都各具情态,尤其是主角"九天圣母"形象出现在多个画面之中,画工结合每个故事的情节进行了变化处理。作为故事壁画,画工采用了传统壁画中的通景式的章法布局,故事带有叙事性,画工设计构思时按照一定叙事方式安排,整个画面主题突出。壁画正中上方的位置绘制出高大的天宫(图12),从布局位置显示出天界的至高无上,玉帝与王母敕封九天圣母的画面成为壁画的视域中心,清楚地将道教神祇的等级关系交代清晰,充分表现了壁画宗教服务的主题。壁画中的人物形象和服饰借鉴了绣像小说插图与传统戏曲人物的造型,甚至在服饰发型上反映了时代的特点,人物形象中出现了清代特有的男性发辫,也从一方面说明壁画绘制的大致时间在清代。壁画由画工绘制但"画什么"却来自赞助人的意志,乡间庙宇的集资修建主要来自乡民的捐助,这里的组织者就是民间以宗教信仰而组织的"会"。在调查中发现在大门上腰板的背面有墨书的题记"城隍庙合大二郎堡三村人等仝修"(图13),说明庙宇是附近几个村共同的民间"庙会"组织修建的。新民"圣母"庙保留的壁画也反映出宝鸡民间壁画较高的艺术水准,也是本地域留存不多的有价值的"老画"。

图12　新民圣母庙壁画中的天宫景象(笔者摄)

图13　大门腰板后的墨书题记(笔者摄)

①　薛久来.凤翔民间拾趣[M].宝鸡:凤翔档案局,2014.

三、壁画表达背后的社会文化信仰

新民圣母庙壁画生动地描述了一位仁慈、善良、扶弱惩恶的女神形象。在传统的女性神祇信仰中九天圣母信仰较为普遍,各地都有供奉九天圣母的寺庙[①],而新民圣母殿和宝鸡地域流传的"圣母"故事却有着明显的地域性特点,这个传说是怎样形成的呢?从田野调查所汇总的信息分析,圣母故事传说在宝鸡地区曾经传播很广,但如今这样的民间信仰在渐渐消失,调查中也发现一些九天圣母庙在毁坏以后再也没有复建,当地百姓已经不太了解这个传说。九天圣母传说之前的兴盛与现在的沉寂形成了明显的对比。

这个故事流传在什么时间,先从新民圣母庙的修建的时间查找讯息。因为没有碑记等文字记录,调查中当地村民也记忆模糊,所以建庙的具体时间也存在疑问。近年在调查民间壁画时发现宝鸡地区许多寺庙在清代光绪年间修建或修葺,原因大致是因为同治元年爆发的陕西回民起义致使许多庙宇因为战乱毁坏严重,到了光绪年民众经过一定时间的休养生息,为了祈求平安与神的护佑,对于毁坏的庙宇又修葺重建。壁画中一些人物的造型风格与服饰特征也显示出清朝中后期的特点。从这些信息也可推测九天圣母的故事在清代就已经流传(图14)。

图14　新民圣母庙壁画中的主人公(笔者摄)

从宝鸡地区流传的九天圣母故事可以看到这样几个特点。九天圣母壁画故事反映了女神崇拜的基本特征。信仰习俗的形成源于原始社会时期对自然和祖先的祭祀与崇拜,原始信仰中的生殖崇拜作为人类生生不息发展的动力,是一种重要的活动,也是女神崇拜的最早起源,从红山文化时期女神像到欧洲维洛特芙的维纳斯,古今中外考古发现都证明了女神崇拜的起源。在宗教形成后,这种信仰需求同样进入宗教信仰的体系之中,佛道系统中都出现了专司护生、求子的神祇(佛教中的送子观音,道教中的送子娘娘、三霄娘娘等),并且都是女性形象。民间的道教信仰中"三霄"即专司祈子、护生系统的神祇[②],九天圣母故事中的"圣母"同样被同化成了"云霄"的投胎转世。

从壁画以及民间传说中反映出在民间信仰中神祇身份的重合性,这个故事中将九天圣母与"三霄娘娘"中的云霄重合成为一个形象,然而在严格的宗教系统中神、仙、佛、道都有着

① 段春旭. 神话故事与古典小说中的九天玄女[J]. 福建论坛,1988(3).
② 胡孚琛. 中华道教大辞典[M]. 北京:中国社会科学院出版社,1996.

各自严格的身份等级,是不会混在一起的,文献考证九天圣母(玄女)就是"传授天数的掌劫女神"。从历史发展来看,九天圣母(玄女)作为道教系统中的高阶女神,并且是以"战神"的身份显现,然而新民的壁画故事并非道教典籍的经变画,这或许与宗教的历史发展有一定关系。宋代以后随着宗教世俗化倾向的兴起,原本烟火不食的神仙更多出现在普通百姓带有功利性的信仰需求中,越发与百姓衣食住行的民俗生活相关联,并且在明清时期愈演愈烈,在民间传说与小说故事中宗教神祇演绎出越来越多的身份与故事,九天圣母的故事演变也就是这样的过程。在民间,信仰与百姓祈愿的功利性目标相适应,老百姓拜佛是为了实现某种物质或精神上功利性的愿望,在调查中也曾问到村民所拜的"圣母"是谁,很多人并不完全清楚,但相信"圣母"能够保佑他们。民间信仰的实用性、功利性与民间信仰中神仙身份的模糊性、重合性形成了对比,使得民间的信仰传说糅杂着丰富又混沌不清的各种信息。(图15)

图15 壁画显示出的女神信仰(笔者摄)

同时传说中还阐述了"神仙下凡"这样的故事。"神仙下凡"与"灵魂出窍"都带有强烈的迷信色彩,究其原因这些也和原始思维时期人们所建立起来的"灵魂"观念有关。"人类最初的信仰是从自身开始的,如对梦境和死亡的不解,导致人们相信人是由肉体和灵魂组成的,肉体是具体的、摸得着的,灵魂是虚幻的、摸不着的。"[①]九天圣母传说一开始就设计了一个神仙下凡的故事,最后这个肉身的"圣母"又坐化灵魂出窍而成仙,其实也反映出民间信仰最本质的特点和民众心理,对于上天与神灵的敬畏,就是"万物有灵"观念的根深蒂固。如果民众心中没有这样一个深刻的观念,这一则故事也很难广泛地传播。甚至民间一些从事迷信活动的人也都以"神仙附体"这一行为来蛊惑人心。或者我们换一种思路,这个传说故事的兴起可能就是民间迷信传播者自称自己是"九天圣母"下凡而逐渐演绎发展而来。

新民九天圣母庙是一座保留比较完整的古建筑,九天圣母庙壁画极具地域特征,但整体又反映出宗教信仰的共同特点。壁画从一个方面反映了民间能工巧匠丰富的创造力与想象力,也反映了民间信仰风俗的地域性特征,值得进一步保护与研究。

① 钟敬文.民俗学概论[M].上海:上海文艺出版社,1998.

面具起源中的戏剧质素

刘振华/吉林艺术学院戏剧影视学院

 面具是一种古老的文化现象。作为一种泛人类的物质文化和精神文化相结合的产物，面具在历史上或被用于狩猎、战争的对抗之中，或被用于祭祀、傩仪的仪礼之中，或被用于舞蹈、戏剧的表演之中。归根结底，面具是一种用于化装、装扮的道具，其最终的目的是用于"表演"。面具起源的最初内在驱动力当和原始的狩猎息息相关，之后在长期的发展演变过程中，基于"万物有灵"基础上的巫术意识，促使面具和巫术又发生了十分密切的关联。面具作为巫术的工具，被巫术赋予了神秘、丰富的文化内涵。

 不论是用于狩猎的装扮还是巫术的工具，面具中所蕴含的"扮演"和"表演"都有着丰富的戏剧内涵，所以从这个角度讲，面具和戏剧有着不解之缘。王国维在《古剧角色考》中说："面之兴古矣，周官方相氏，掌蒙熊皮，黄金四目，似以为面具之始。"[1]王氏虽由于所处时代的局限性，还没有看到卜辞等文字资料的出土，所以其所下结论令中国面具的起源也大大向后推移了，但从中却可以看出面具在傩仪中的重要作用，以及和戏剧的密切关联。

一、狩猎巫术与面具

 发现于1914年，位于法国南部比利牛斯山的三兄弟洞窟岩画，有两个半人半兽的特殊形象，其中一个头戴枝丫错落的鹿角，两耳直竖，双目圆睁，长长的胡须拖在胸前，酷似动物的前爪并拢举起，而人类的双脚向前迈步。一些学者将这个形象解读为巫师。陈兆复等在《外国岩画发现史》中说："对于这个戴鹿角的人，艾伯特·期基瓦在《拉斯科洞窟与艺术的诞生》一书中曾作出这样的说明：'不管我们对这个形象抱什么看法或得出什么结论，作为一个整体，这幅壁画是和狩猎直接有关。这个鹿角的人（或神）与下面的动物群显然有着不可分割的联系。而且不论这个鹿角形象，是不是真的被当时的人们看作具有某种神圣的力量，但是，岩画中所反映出来的人与兽的位置安排……它总是具有其实际意义的。'"[2]

 发现于1940年，被誉为"史前卢浮宫"的法国拉斯科洞窟壁画中，有一个被称为"鸟头呆

[1] 王国维.王国维戏曲论文集[M].北京：中国戏剧出版社，1984：197.
[2] 陈兆复，邢琏.外国岩画发现史[M].上海：上海人民出版社，1993：62.

子"——鸟首人身的鸟人形象。画面中,一头野牛正冲向一个鸟人,鸟人附近有一只鸟站立在枝头,野牛身上则已被一枝矛刺穿,腹下流出大量的肠子,但还在拼命地挣扎,向鸟人冲去。"鸟头呆子"长着鸟头抑或是戴着鸟冠,右手握着顶端呈钩状的工具,也可能是矛棒或标枪,双手各生长着四个指头,脚下还残留着矛棒的断片,和野牛组合在一起,似乎受了伤的样子。一些专家将该鸟人解读为伪装成动物的猎人。

西班牙的阿尔塔米拉、法国的尼奥等洞窟中也发现了类似的岩画。

在中国,也有类似的原始岩画。云南沧源原始岩画中,人们手持剑或盾起舞,他们或在肩肘部、头部插戴短羽毛,或在头部插戴长尾羽毛,模拟狩猎时的情形。内蒙古阴山岩画中也有表现狩猎内容的岩画,其中一幅图的右侧是一群舞蹈者,左侧则是两个装扮成鸟形的猎人,其头部和躯干都作鸟状,只有底下露出人的两腿。

这些岩画中所表现的原始狩猎场面,均有头戴鹿角或鸟羽的"鹿人"或"鸟人"形象。可以确信,这种形象无疑是基于原始狩猎需求的实用性装扮——为了更近距离地接近动物,从而达到快速捕杀的目的,从而最大限度地装扮成猎物的样子。从这个意义上讲,这种假头的装扮就是最初的化装,那么"鹿头"和"鸟首"当是最早的面具。"上古之世,人民少而禽兽众,人民不胜禽兽虫蛇。"①虽然彼时野禽猛兽对人的生存构成极大的危害,但其也是人类生存的食物来源。于是,如何更快更多地捕获猎物而又不被其伤害,就成了原始人生存所面临的主要问题。当他们发现"伪装"成鸟兽的样子悄悄地接近并突然发起攻击,捕获猎物的成功率就大大提高;而且为了在狩猎时减少自身被伤害的可能,他们需要把自己装扮成比要捕猎对象更加凶猛、狰狞的样子,以达到恐吓和威慑的目的。董每戡说:"原始人'巢居穴处',为了提防奇虫怪兽的侵袭,便需要把自己装扮成比它们更怪异狰狞可怕才好,这就仰赖于涂脸涂身。'茹毛饮血'必须跟奇虫怪兽面对面地战斗——狩猎这劳动生产方法,更倚杖涂脸装身。"②于是使用面具化装便成了最常见也最为有效的狩猎手段。

同样的狩猎装扮,在南非开普省赫舍尔地区发现的一幅岩画中也有所体现,真实地再现了原始的布须曼人伪装成鸵鸟狩猎的画面:身披鸵鸟皮的布须曼猎人伪装成鸵鸟,手拿弓箭,悄悄地接近鸵鸟群,但鸵鸟好像发现了他,纷纷回头警觉地张望。

实际上,如果说原古先民们最初的模拟装扮还是一种无意识自发行为,或者说仅仅是生存的需要而狩猎技巧的提高的话,那么当"万物有灵观"出现之后,这种假形或假面的装扮成鸟兽的面具就一定会和巫术紧密相连,而变成一种"自觉"行为。"如果我们分析巫术赖以建立的思想原则,便会发现它们可归结为两个方面:第一是'同类相生'或果必同因;第二是'物体一经互相接触,在中断实体接触后还会继续远距离地互相作用'。前者可称之为'相似律',后者可称作'接触律'或'触染律'。巫师根据第一原则即'相似律'引申出,他能够仅仅通过模仿就实现任何他想做的事;从第二个原则出发,他断定,他能通过一个物体来对一个人施加影响,只要该物体曾被那个人接触过,不论该物体是否为该人身体之一部分。基于相

① 诸子集成·韩非子集解[M].上海:上海书店,1986:339.
② 董每戡.说剧[M].北京:人民文学出版社,1983:337.

似律的法术叫作'顺势巫术'或'模拟巫术'。基于接触律或触染律的法术叫作'接触巫术'"。① 这是英国著名人类学家詹姆斯·乔治·弗雷泽在《金枝》中提出的著名的"巫术原理"。毫无疑问,当巫术产生之后,基于"万物有灵"的思想观念,原始先民认为动物的皮毛也是有"灵"的。那么此时的蒙兽皮、戴鸟头就不仅仅是简单意义上的"伪装"了,而是上升到了一定的"高度",即"模拟巫术"。他们赋予这些"灵"以某种超自然力的威力,人们借助这种威力就能捕获更多的猎物。"在古代猎人和渔夫为求得丰富食物而采取的各种措施中,顺势巫术和整个交感巫术起了重要的作用。根据'相似的东西产生相似的东西'的原则,他们要做许多事情来精细地模拟他们所要寻求的结果,而另一方面有许多事情他们又要小心地加以避免,因为这些事情或多或少被想象为什么与那些可能真正招致灾害的事相似。"②

人类最古老的巫术仪式就是狩猎巫术仪式,在这种祈求把愿望变成现实的狩猎巫术仪式中,模仿动物的动作是必不可少也是极其重要的内容。猎人在黏土或沙土上给他们要猎取的那种动物画一个像,或者让人戴上它的面具来模仿它的举止,然后围绕它表演一种仪式性歌舞,在舞蹈中模仿猎人追踪野兽的各种动作,以一种臆想中的神力即巫术,来影响动物的繁殖和死亡,以便他们有更多的猎物可打或不劳而获。在这样一种仪式中,面具是不可或缺的道具。

美国人类学家凯特林曾于1832年看到过北美印第安部落曼丹人所跳的一种"野牛舞",表现了这种原始的狩猎巫术仪式。"跳这种舞的目的是要迫使'野牛出现'……大约5个或15个曼丹人一下子就参加了跳舞。他们中的每个人头上戴着从野牛头上剥下来的带角的牛头皮(或者画成牛头的面具),手里拿着自己的弓或矛,这是在猎捕野牛时通常使用的武器。……这种舞蹈有时要不停地继续跳两三个星期,直到野牛出现的那个快乐的时刻为止。……当一个印第安人跳累了,他就把身子往前倾,做出要倒下去的样子,以表示他累了;这时候,另一个人就用弓向他射出一支钝头的箭,他像野牛一样倒下去了,在场的人抓住他的脚后跟把他拖到圈外去,同时在他身上上空挥舞着刀子;用手势描绘剥牛皮和取出内脏的动作。接着就放了他,他在圈子里的位置马上由另外一个人代替,这个人也是戴着面具参加跳舞。……用这种替代的办法,容易把这种舞蹈场面保持下去,直到所希望的效果达到,即野牛出现为止。"③每当牛群离开印第安人的驻扎地点时,曼丹人总要演出"野牛舞",以便通过巫术把牛群召回,从而保证狩猎顺遂。据这位美国人类学家描述,每一圈舞蹈由五至十五个印第安人参加。他们头戴野牛头皮,有时换上配有犄角的面具,手持刀枪弓箭,通常是用来猎取野牛的。

法国人类学家列维-布留尔认为,这种巫术仪式"是一种戏剧,或者更正确地说,是描写野物和它在落到印第安人手里时遭遇的哑剧"④。此说虽似有待商榷,即这种仪式不可能是

① 詹姆斯·乔治·弗雷泽.金枝[M].徐育新,等译.北京:大众文艺出版社,1998:13.
② 詹姆斯·乔治·弗雷泽.金枝[M].徐育新,等译.北京:大众文艺出版社,1998:18.
③ 列维-布留尔.原始思维[M].丁由,译.北京:商务印书馆,1981:221.
④ 列维-布留尔.原始思维[M].丁由,译.北京:商务印书馆,1981:222.

一种哑剧,只不过可能是凯特林没有记录下来他们的语言而已,但在原始的狩猎巫术仪式上要佩戴面具模仿动物的形象却是不争的事实。

由此看来,巫术是面具孕育的重要因素之一,原始的狩猎驱逐巫术则是其产生的主要源头。原始先民们在长期的狩猎活动实践中,为了隐蔽自己,麻痹猎物,以便近距离地接近目标,快速射杀,于是以各种动物的毛皮或角头伪装自己,从而大大地提高了狩猎的成功率。当这种成功被一次次地重复,他们便把戴"伪装"这一行为的实效性与幻象性、假扮与真实、可能与现实混合在一起,等同起来。进而认为这种装扮具有某种超自然的力量,从而对此产生崇敬甚至是敬畏的心理。当巫术产生之后,这种装扮与巫术结合,便形成了原始的狩猎驱逐巫术。因此,可以说,基于"万物有灵观"的狩猎巫术的产生,为面具的进一步发展提供了可能,也即有把"伪装"变成真正面具的可能。

二、图腾崇拜与面具

图腾崇拜是自然崇拜、动植物崇拜和祖先崇拜相互结合的一种文化现象。法国社会学家图尔干说:"一大群人,彼此都认为有亲属的关系,但是这种亲属的关系,不是由血族而生,乃是同认在一个特别的记号范围内,这个记号,便是图腾。"[①]世界上出现最早和使用最普遍的图腾是动物,因为动物与原始先民的生活息息相关,所以费尔巴哈说:"动物是人不可缺少、必要的东西,对于人来说就是神。"[②]《史记·五帝本纪》载黄帝"号有熊",也就是说熊即是黄帝族的图腾。皇甫谧《帝王世纪》曰:"炎帝神农氏,姜姓也,母曰任姒……游于华山之阳,有神龙首感女登于常羊,生炎帝,人身牛首,长于姜水。"[③]牛便是神农氏的图腾。《诗经·商颂·玄鸟》:"天命玄鸟,降而生商。"所以殷商以鸟为图腾。

原始先民在举行庆祝、祭礼等各种仪式活动时,经常跳图腾舞蹈,以表达对图腾神的感激和敬仰之情。《吕氏春秋·古乐篇》记载"昔葛天氏之乐,三人操牛尾,投足以歌八阕:一曰载民,二曰玄鸟,三曰遂草木,四曰奋五谷,五曰敬天常,六曰建帝功,七曰依地德,八曰总禽兽之极",是具有巫术仪式的祭祀农业丰收的上古歌舞。但其中玄鸟、总禽兽之极恐怕就有着图腾崇拜的意味,最起码是模拟各禽兽动物的舞蹈。同书中载:"帝喾乃令人抃,或鼓鼙、击钟磬、吹苓、展管篪。因令凤鸟、天翟舞之。"又载:"帝尧立,乃命质为乐。质乃效山林溪谷之音以作歌,乃以麇革置缶而鼓之,乃拊石击石,以象上帝玉磬之音,以致舞百兽。"[④]《尚书·舜典》:"帝曰:'夔,命汝典乐……'夔曰:'於,予击石拊石,百兽率舞'。"[⑤]《尚书·益稷》:"夔曰:戛击鸣球,搏拊琴瑟以咏,祖考来格。虞宾在位,群后德让。下管鼗鼓,合止柷敔。笙镛

① 李则纲.史祖的诞生与图腾[M].北京:商务印书馆,1935:1.
② 路德维希·费尔巴哈.费尔巴哈哲学著作选集[M].荣震华,等译.北京:生活·读书·新知三联书店,1962:438-439.
③ 皇甫谧.帝王世纪[M].北京:中华书局,1985:3.
④ 诸子集成·吕氏春秋[M].上海:上海书店,1986:52.
⑤ 阮元.十三经注疏[M].北京:中华书局,1980:131.

以间,鸟兽跄跄。箫韶九成,凤凰来仪。夔曰:於,予击石拊石,百兽率舞。"①这几条所记载的都是由人装扮成动物的表演,这些动物所代表的就是各个部落或氏族的图腾。尧、舜令"百兽率舞",其实就是令其他部落或氏族臣服于己的意思。可见,这种具有图腾祭崇拜意味的上古祭祀歌舞中,拟兽装扮是十分普遍的。这种现象在秦汉以后尚有遗存,张衡《西京赋》中"总会仙倡,戏豹舞罴。白虎鼓瑟,苍龙吹篪",李善等注曰:"仙倡,伪作假形,谓如神也。罴豹熊虎,皆为假头也。"②也就是说,这里的罴豹虎龙均是假面,也即是由演员戴着面具装扮的。

这种具有图腾崇拜意味的拟兽装扮还表现在原始的部落战争之中。原始先民们笃信,如果他们佩戴上图腾或者其他形象的面具,他们的祖先或者其他神灵、鬼魂就会附着在面具上面,由于它们都具有神秘而奇异的功能和力量,所以会在战争中赋予他们神奇的威力,庇佑他们平安,战胜他们的对手。

史籍中记载的黄帝大战蚩尤传说就是典型的佩戴图腾面具进行的部落战争。

《太平御览》引《龙鱼河图》曰:"黄帝摄政前,有蚩尤兄弟八十一人,并兽身人语,铜头铁额,食沙石子,造立兵仗刀戟大弩,威振天下,诛杀无道,不仁不慈。万民欲令黄帝行天子事,黄帝以仁义不能禁止蚩尤,遂不敌,乃仰天而叹。天谴玄女,下授黄帝兵信神符,制服蚩尤,以制八方。"③这其中的"铜头铁额"似乎应该就是面具,有些学者甚至还就其材质展开争论,如李子和认为"可能是戴有图腾兽形之金属面具"④,王树明等则认为"未必非铜即铁"⑤。

《史记·五帝本纪》云:"炎帝欲侵凌诸侯,诸侯咸归轩辕。轩辕乃修德振兵,治五气,艺五种,抚万民,度四方。教熊罴貔貅貙虎,以与炎帝战于阪泉之野。三战,然后得其志。"⑥这里的熊罴貔貅貙虎显然并非是自然界中真实的猛兽,而应该是以这些动物为图腾的氏族军队,他们在参加作战时,头戴所在氏族图腾面具装扮,司马迁只是把各氏族的图腾作为该氏族的代称罢了。

此外,被鲁迅称为"古之巫书"的《山海经》中记载了许多史前神话传说,书中有许多半人半兽的神人形象,它们或人首蛇身,或人首鸟身,或人首龙身,或龙首鸟身,或鸟首龙身,等等,林林总总,不一而足。如《海外南经》"讙头国在其南,其为人人面有翼,鸟喙,方捕鱼。一曰在毕方东,或曰讙朱国""羽民国,在其东南,其为人长头身生羽""南方祝融,兽身人面,乘两龙"⑦;《海外东经》"奢比之尸在其北,兽身人面、大耳,珥两青蛇""东方句芒,鸟身人面,乘两龙"⑧;《海内南经》"氐人国在建木西,其为人人面而鱼身,无足"⑨;《大荒西经》"有神,人面

① 阮元.十三经注疏[M].北京:中华书局,1980:144.
② 萧统.文选[M].北京:中华书局,1977:48.
③ 李昉,等.太平御览[M].北京:中华书局,1960:368.
④ 李子和.信仰·生命·艺术的交响:中国傩文化研究[M].贵阳:贵州人民出版社,1991:185.
⑤ 王树明,常兴照,张光明.蚩尤辨证[J].中原文物,1993(1).
⑥ 司马迁.史记[M].北京:中华书局,1959:3.
⑦ 郭璞,注.山海经·海外南经[M].上海:上海古籍出版社,1989:80,82.
⑧ 郭璞,注.山海经·海外东经[M].上海:上海古籍出版社,1989:88,89.
⑨ 郭璞,注.山海经·海内南经[M].上海:上海古籍出版社,1989:91.

鸟身,珥两青蛇,践两赤蛇""有神,人面虎身,有文有尾,皆白处之"①;《大荒北经》"西北海之外,赤水之北,有章尾山。有神,人面蛇身而赤"②;《海内经》"有人曰苗民,有神焉,人首蛇身,长如辕,左右有首""有盐长之国,有人焉鸟首,名曰鸟民"③等。

 这种半人半兽的形象虽是神话传说,但其原形很可能来源于早期巫师所佩戴的图腾面具。《山海经》所反映的时代应是上至原始人群,下讫奴隶社会,而以母系氏族社会和父系氏族社会为主,这一时期正是图腾崇拜盛行之时。一些专家考证说"此书大概是战国初年到汉代初年的楚国或楚地人所作"④。而这一时期楚地正是巫风正盛之时。早期巫师在举行图腾仪式的时候,往往身披兽皮,手拿牛尾,头戴鸟羽,将自己化装成图腾动物,跳起各种模拟图腾的舞蹈。"这种风俗又帮助证实了一种幻觉,认为他在一种特殊意义上便是图腾动物,便是氏族的化身。有充分的证据表明,巫师或术士本身便是最早的神。"⑤由此看来,说《山海经》又是一部与图腾面具有着密切关系的"古之巫书"是不为过的。

 图腾崇拜最主要的外在表现形式是用动物的头、尾、角、皮、牙等作为面具、帽冠或衣服,模拟图腾作假形化装,用来装饰自己的面部、头部和身体。这种假形化装在各种仪式的图腾舞蹈中使用最为普遍。所以,从"扮演"这一戏剧核心本质的角度来讲,图腾崇拜中的原始装扮蕴含着戏剧起源的质素。

三、头颅崇拜与面具

 原始人认为灵魂是藏在人的头颅之中的,《黄帝内经·素问·脉要精微论》中"头者,精明之府,头倾视深,精神将夺矣"⑥,《春秋元命苞》"头者,神所居,上圆象天"⑦。正是基于这样的认识,所以便有了猎头和祭头的习俗,并产生了头颅崇拜。弗雷泽《金枝》中多处记载了原始部族的猎头习俗,几乎无一不是把头颅当作神灵崇拜的。例如,在西非的原始部族中,国王逝世后,他的心要被新国王吃掉,但他的头,则被供起来当作神物。我国史前时代也有头颅崇拜的习俗,"(周口店第一地点的发掘中,)此三头骨,均为成年的……头盖骨部分,虽然完整,但颅底不齐全。……由已有的头骨和下颌骨看来,在未变成化石之前,已经破碎。此种特征,可以认为中国猿人当时被彼此互相杀害,剖弃四肢,将人头积存洞里"⑧。现在看来,周口店的北京猿人当时可能并非是"彼此互相杀害",而是一种猎头和祭头的习俗。中国史籍中也有头颅崇拜的记载,如《隋书·东夷传》:"俗事山海之神,祭以酒肴,斗战杀人,便将

① 郭璞,注.山海经·大荒西经[M].上海:上海古籍出版社,1989:112.
② 郭璞,注.山海经·大荒北经[M].上海:上海古籍出版社,1989:117.
③ 郭璞,注.山海经·海内经[M].上海:上海古籍出版社,1989:119.
④ 袁珂.中国神话史[M].上海:上海文艺出版社,1988:17.
⑤ 朱伯雄.世界美术史[M].济南:山东美术出版社,1987:228.
⑥ 姚春鹏,译注.黄帝内经[M].北京:中华书局,2010:81.
⑦ 欧阳询.艺文类聚[M].上海:上海古籍出版社,1985:311.
⑧ 贾兰坡,黄慰文.周口店发掘记[M].天津:天津科学技术出版社,1984:108.

所杀人祭其神。或依茂树起小屋,或悬骷髅于树上,以箭射之,或累石系幡以为神主。王之所居,壁下多聚骷髅以为佳。"①云南的佤族直到20世纪50年代,依然保留着猎头祭祀的民俗。当地流传着"砍人头"的三种说法:一是佤族最大的神"木依吉"在发大洪水时,告诉大家杀人头祭鬼,谷子才长得好,有饭吃;二是孔明用熟谷子欺骗佤族群众,地里谷苗长势不好,说只有砍人头祭祀,谷子才能丰收;三是说要找一个人的灵魂来守护旱谷,谷子才能丰收。而且人们还认为长有络腮胡子的人头最为灵验。②

头颅崇拜衍生出了面皮崇拜,而面皮崇拜和面具互为表里。胡建国在《巫傩与巫术》中说:"新石器时代楚先民的面具崇拜,其实质就是由头骨崇拜衍生出的一种面皮崇拜。"③《魏书·獠传》记载:"所杀之人,美鬚髯者必剥其面皮,笼之于竹,及燥,号之曰'鬼',鼓舞祀之,以求福利。"④明末邝露在《赤雅》中也有类似说法:"獠人相斗杀,得美鬚髯者则剡其面,笼之以竹,鼓行而祭,竞以邀福。"⑤《太平御览》卷五五二引《风俗通》更曰:"俗说亡人魂气浮扬,故作魌头以存之。"⑥这里的"魌头"其实就是面具。正如德国著名人类学家利普斯在《事物的起源》中说:"在人类的祖先像外,死人的头骨或骨骼也作为含有'灵魂力量'之物而受到崇拜,并且这两种类型的偶像,偶然还结合在一起出现……从死人崇拜和头骨崇拜,发展出面具崇拜及其舞蹈和表演。刻成的面具,象征着灵魂、精灵和魔鬼。"⑦

如果说基于"万物有灵观"的原始巫术孕育了面具,使原始的"装扮"有了向"真正面具"发展的可能,那么图腾崇拜使面具进一步形象化,而头颅崇拜则使面具中的神性得以确立。虽然这种形象化还有一定的局限性,但它却反映了原始先民们观察世界,并力图影响世界的一种拙朴、单纯的思维方式,其中寄托着他们简单却执着的信仰。

由于面具的起源与原始的狩猎和自然崇拜、图腾崇拜、鬼神崇拜、祖先崇拜等都有着千丝万缕的联系,因此很难说清绝对地起源于谁。面具的起源是一个诸要素的相互补充、相互借鉴、你中有我、我中有你的多元形态,而不可能是一元的。在长期的发展演变过程中,基于"万物有灵"基础上的巫术意识,决定着面具或者用于捕获猎物,或者用于驱除疫鬼,或者用于消灾避难,或者用于祈福纳祥。但不论何种用途,其用于"装扮表演"的特征都是十分明显的。因此,面具作为一种古老的文化现象,其自身的艺术价值是不容忽视的。而基于"扮演"的面具起源中的戏剧质素,也为中国戏剧的起源画上了浓墨重彩的一笔,有着十分重要的意义。

① 魏征,等.隋书·东夷传[M].北京:中华书局,1973:1824.
② 王连芳.云南民族工作回忆[M].昆明:云南人民出版社,1999:123.
③ 胡建国.巫傩与巫术[M].海口:海南出版社,2001:285.
④ 魏收.魏书[M].北京:中华书局,1974:2249.
⑤ 邝露.赤雅[M].北京:中华书局,1985:10.
⑥ 李昉,等.太平御览[M].北京:中华书局,1960:2501.
⑦ 利普斯.事物的起源[M].汪宁生,译.成都:四川民族出版社,1982:346-347.

四川地区清代墓葬建筑亡堂图像考

罗丹/重庆师范大学

近年来,川、渝及其临近地区的明清石质仿木结构墓葬建筑,因其规模、形制,特别是其精美的雕刻装饰受到学者越来越多的关注。亡堂,是在大中型墓葬建筑的主墓碑上层的一个龛形结构,一般在顶檐之下,其内部雕刻有神主牌位和以墓主夫妇并坐为中心的群像[①]。研究发现,"亡堂雕刻图像"主要流传于四川东、北地区,它们有其稳定的图示和表现手法,为其他区域所罕见,但也不难发现,亡堂图像的叙事结构也是中国传统社会伦理和家庭观念最集中、最典型的艺术化、形象化表达,与传统中国"慎终、追远"一脉相承。

本文是在罗晓欢先生对亡堂这一特殊结构研究的基础上来做进一步的探索,以孙晶先生对历代祭影像的研究和田清先生对祭祀图像的阶级性研究为依据,将祭影像与亡堂图像进行对比,发现它们有许多相似之处,但亡堂图像因其特殊的背景较祭影像而言丰富了文化意涵,形成一种独具特色的祭拜图像样式。研究四川地区清代墓葬建筑中的亡堂图像从更深层的意义上来说是探寻湖广填四川移民背景下人们对"家"的思想观念。对亡堂图像的研究将进一步为四川地区民族志、图像学和艺术人类学的研究开阔新的视野。

一、四川地区清代墓葬建筑亡堂可能源于祭影像

在四川东、北地区已考察的明、清时期的墓葬中有几十座墓葬都有亡堂这一特殊建筑结构,其数量之多可证明此地已经形成了相当规模的墓葬建筑样式。祭影像形式多种多样、各地叫法不一,有"单代祭影像""多代祭影像"或称"家谱轴子""家堂"等,通常被悬挂在祠堂或堂屋的墙壁上,依照各地传统供后人时时为祖先祭祀时使用。

(一)单代祭影像影响下的亡堂图像

"单代祭影像"是指只有一代人的祭祀画像,单代祭影像所表现的环境大多是在室内的

① 罗晓欢.四川清代墓葬建筑的亡堂及雕刻图像研究[J].美术研究,2016(1).

图1 双人夫妇祭影像 民国 山东潍坊(马志强,汪稼明.潍坊民间孤本年画[M].济南:山东画报出版社,1999.)

图2 《清代和善公三妻妾四人官像》夫妻妾祭影像(台湾艺术教育馆,等.明清官像画图录[M].济南:台湾艺术教育馆,1998:79.)

场景,形成了:①单人祭影像。②一夫一妻的双人祭影像(图1)。③一夫多妻妾的多人祭影像(图2)。依照男尊女卑的思想,一夫一妻的双人祭影像布局呈男左女右的对称格局。而有多位女眷的祭影像中,男主人会在后方站立,置于画中最高点以体现其地位,多位妻妾坐于前方,女眷按照妻妾的地位高低在画面中从左至右依次向后排开,以"左"为尊。《史记·魏公子列传》:"公子从车骑,虚左,自迎夷门侯生。"①即空着左边的位子让侯生上坐,表尊敬。

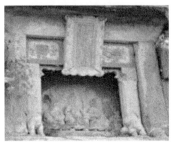

图3 从左至右、从上到下依次为:南充仪陇县观子镇墓——单人墓;李文彪墓——两人墓;程氏墓——三人墓;张家河墓——四人墓(笔者摄)

无论是夫妻二人亡堂图像还是夫妻妾多人亡堂图像,石刻人物布局即男墓主置于中间位置,妻、妾分坐于他的左、右两边,人物构图呈"一"字形横向排开。(图3)在中国古代肖像画史上,历来就有依据人物地位高低决定画面人物位置、大小的程式化构图模式,千百年来传承至清代依然如此,有时甚至会改变真实性,在图像上将人物不合比例地夸张放大,或者把周围的陪衬人物缩小,突显正主显赫的身份。对于墓葬中亡堂内的石刻人物像和祭影像也有深刻体现。

中国是一个以道德标准来评价人的社会,守节、守纪,成为较宗教更高的标准。缠足成为财富、权势、荣耀的象征,因此家家户户为女儿裹足。亡堂内能明显地看到女性都是三寸

① 司马迁.史记[M].刘可,编.北京:北京出版社,2018:247.

金莲,与男性墓主宽大浑圆的脚掌形成鲜明对比,将男女之间的差距放大体现有别,暗示在封建社会中男性无论是在身体机能、礼教制度、学识能力和社会认同等方面与女性都有很大的差距。图2是官像,可以看出女眷的手脚都被严实地藏在衣服里,而图1和图3是民间像,画师和匠人都有表现女性的手脚。这一差异或许是创作时间的原因,时间越早封建制度越严苛,而接近民国时期许多百姓的思想也不再固化,民间更多考虑实际日常生产生活的实用性。又或许是阶级差异,官家乃食俸禄之家,生活稳定,更注重男主外女主内,衣食无忧导致更加尊崇礼仪制度。

从祭影像和亡堂图像的人物构图排布可看出它们的承袭关系,画面内容基本一致。在人物排布上画师和匠人用象征的手法传递出古人的纲常伦理、秩序规则等思想观念,在此之后发展了更为丰富的图像形式和更加复杂的象征性图像。

(二) 多代祭影像影响下的亡堂图像

祭影像随着时间的推移在不同地区有不同的称呼,杭州称"神子",山东称"家堂"。顾禄在《清嘉禄》中写道:"(民间祭影像)杭众谓之神子……其三五世合绘一幅者,则曰代图,亦曰三代图、五代图。"①

多代祭影像是指祖辈、父辈、子辈等有多代人的祭祀图像。例如家堂(图4)即家谱轴子,是记载家谱的卷轴,表现内容是程式化的。画面上绘厅堂楼阁、松竹等吉祥之物,阁楼绘一供桌,摆放一牌位,写着"供奉历代宗祖(祖宗)之位"。供桌下面是甬路,甬路两侧画有规整的格子,来记录已逝的祖先、长辈或同族人的名字,其排布依然是男左女右,夫妻二人名字左右对称呼应。辈分最高者的名字在顶层一格,随后按辈分高低依次排列,这些人名格子显现出清晰的宗族伦理观念。

家堂最上方两位端坐的老人,他们所处位置就可以显示出他们的地位。最下方门前嬉闹的人群,从人物穿着看,男子带官帽,女性发饰也非一般,可见他们

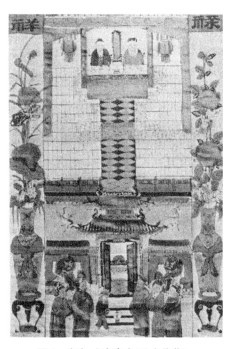

图4 家堂 山东高密(私人收藏)

并非寻常百姓。整幅图像反映出高门第、上层阶级人群生活场景的画面。画像中的瓶花在墓葬中也经常出现,寓意花开富贵、平安如意。家堂的图像内容寓意丰富,与亡堂内的群雕人物石刻像有甚多相似之处。

① 孙晶.历代祭祀性民间祖影像考察[D].北京:中国艺术研究院,2009.

二、四川地区清代墓葬建筑亡堂的图像结构

（一）亡堂图像结构中的人物排布及伦理秩序

这是四川省达州市万源河口镇马心纯墓（图5）的亡堂图像。亡堂高134 cm，长260 cm，描绘了一幅精妙绝伦的场景，但雕刻的精巧程度属一般，人物刻画稚拙，出自民间工匠。画面秩序井然，整幅图像有三层屋檐，每层屋檐下的仿木石刻立柱将整幅图像分成一格格小的图像。这种分层分格的雕刻构图方式常用于宏大的石刻场景，是这一地区人物群雕的惯用手法。

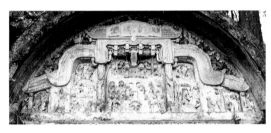

图5　马心纯墓亡堂（罗晓欢摄）

首先看到亡堂内最高层屋檐下的墓主像似家堂图像中一般，就座于供桌后方接受供奉。这与单代祭影像和只有墓主人像的亡堂图像不同，单代祭影像和只有墓主人像的亡堂图像会呈现完整的人物坐于高椅之上，无供桌遮挡。而类似于人物群雕这类的亡堂图像会呈现家宴的场景，场景中有几代人出现，表现的内容非常生活化，极似宋金时期的开芳宴。

马心纯墓的男女墓主两边各有一男一女，回想宋金时期的开芳宴，墓主身旁的二人多是侍者，就马心纯墓亡堂中此二人的身份我们来做一下分析。大致有两种情况，第一种可能是墓主最亲近的儿、女或是儿、媳，第二种是侍者。

亡堂中的男子站于男墓主一旁，左手拿一物不明，妇人站于女墓主一旁，右手拿扇放于胸前。二人略微低首，看向桌前方，含有恭敬之意。并在匠人的雕刻下以四分之三侧面呈现在观者面前，二人的侧颜与两位墓主的正面像形成对比，只有墓主为正面像，体现墓主无可比拟的尊贵地位。同时在人物刻画上依据人物身份地位来安排位置排布和形象大小，因此依然呈墓主像最大且居于正中位置的人物布局样式。根据调研中的诸多图像可总结出地位高、辈分高者居于"上""中"位置，位于墓主身旁的一男一女在人物体量上只是略微小于墓主，明显在墓主前方站立，如果是如开芳宴中侍者一般会站于墓主身后且在人物体量上差距也会非常悬殊，而实际只是略微缩小；更重要的是桌案呈梯字形，二人分坐于墓主的下手位，如果是侍者更不可能就座于此，因此判断此二人应该是墓主的儿、女或儿、媳。

亡堂内的群雕人物场景环境、摆件极似开芳宴。但开芳宴所表现的是以"夫妇并坐"为主并有侍者伴其周围宴饮的场景，表现夫妻恩爱、和睦。而亡堂内的群雕人物场景所表现的意涵更为丰富，除夫妇并坐外还有子孙众人伴其周围，偶尔还会出现家畜，有夫妻和睦、儿孙满堂、其乐融融之深意，可以说表现的是整个大家族的美满、热闹景象，可见"孝亲"情感一直在社会观念中占据重要地位。

一堂内的人物横向上分成了三层，"五服亲尽"等古老缘亲观念造就人物图像的层阶数

量。以两位墓主及身边的二人组成第一层次。中间层人物即第二层次,人物中间有一圆桌,上面摆放食物。有二人坐于中间圆桌旁,左侧男子双手举一物,右侧妇人双手端一物放于膝上,二人身旁又分站两男两女,有拿扇的、有拿瓶的,人物样貌、神情、动态不一,不得不赞叹匠人在人物布局及刻画上用的心思十分巧妙。第三层人物中间有一方桌,上面依然摆放许多食物,有一男一女分坐两边,与中间第二层一样,坐于桌旁的二人身边亦有两男两女,均面向中间方桌。只是中间坐于桌旁的二人并没有端物、捧物,而是将手伸向桌上的食物。颇为有趣的是桌下还有两条狗,被对称地分置于桌角两边,探头张望似在寻觅食物。家畜的出现,增添了许多人间的烟火气息。每层人物无论从高低、大小、性别等方面来看都对称工整,从最顶层到最下层的石刻人物依次为体量最大、体量中等到体量最小,从这一点可以看出匠人有意识地在强调尊卑、等级秩序。人物因辈分差异、性别差异,亲疏差异等得到的礼遇截然不同,这样的社会伦理秩序在人们心中早已深深扎根。

从四川省达州市万源河口镇马心纯墓的亡堂石刻图像构图内容中,可以总结出:人物排布以"上"为尊,显示地位高低;以"中"(中轴线)为亲、疏关系的体现,越靠近中轴线位置,越为亲近之人。人物排布如此井然有序,可见人们都严格遵守这样的秩序丝毫不敢逾越,礼法自上而下渗入人们心田,成为一种信仰,成为生活的常理、常情、常识①。

从最高屋檐下的石刻场景往周围延伸,可观看到狮蹲龙柱两边的场景,画面层级分布有序,"礼"的思想在石刻中被生动表现。《春秋左传》有"礼,经国家,定社稷,序民人,利后嗣"②。中国人讲究礼法,讲究秩序,是千百年来经久不衰的文化传统。次高屋檐下的石刻人物场景,上半部分雕刻晚辈跪拜老太君,体现的是"礼""孝";下半部分雕刻晚辈为先生奉茶,是对中国传统孝道和尊敬师长的体现,亦是对后辈寄予饱读诗书的期望。古语有:万般皆下品,唯有读书高。最矮的屋檐下及旁边的墙壁上刻画的是戏曲人物图像,扭转的站姿,飘动的丝带似乎正在演绎一场精彩的大戏,每一部精彩的戏曲背后都有特殊的意涵。这些图像雕刻在此大多为教化后人之意或是对墓主本人品质、事迹的隐喻。

在湖广填四川的背景下,人们对"家"的想象对"家族"的构建都充分反映在这样一座墓碑建筑上,在有限的空间内匠人用缩微和简化③的手法赋予这些坚石灵魂和使命,它们承载了人们一世的思想、悋念及秩序规则。

(二)亡堂图像结构中的环境布置及文化心理

亡堂内有三层屋檐(图6),此屋檐如果指大门前的横向建筑物,则此建筑为呈六柱五间三启门的大宅院;如果是显示建筑的纵深关系,这将是三进院落,在古代亦是豪宅,绝非等闲之辈所有。宅院"中正有序"并以高等级规格呈现,除了寓意让逝者死后在地下之家有更为显贵的生活外还有"圣化"祖先之意。田清先生用美国人类学家罗伯特·德菲尔德的"大传

① 俞荣根.古代中国追求"良法善治"的六个面相[N].检察日报,2018-7-17(3).
② 文心工作室.左传[M].北京:中央编译出版社,2017:17.
③ 郑岩.从考古学到美术史[M].上海:上海人民出版社,2012:5-10.

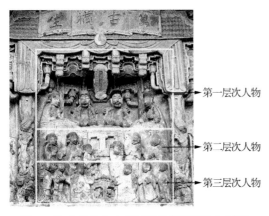

图6 马氏家族墓亡堂局部分析图(罗晓欢摄)

统"与"小传统"概念解释了祖先祭祀图像的兴起是自上而下的过程①。如此便解释了为何民间会有"圣化"祖先像的做法。如此精美的雕刻只是为了追逐贵族的步伐?也不尽然,雕刻图像内容的繁盛程度以及工艺等都成为后人显耀家族实力的象征,这也是一大原因所在。

马心纯墓的亡堂图像,中间屋顶砖瓦处犹如圣旨绢帛飘起悬挂于屋顶正中间,阴刻的手法刻写着"万古犹生"四个大字,意为万世万代虽死犹生。从"形"联想到材质,工匠想表达的是绢帛而非木质牌匾,原因在于牌匾的框架多是直线型,是硬朗的边框结构,而此图呈现的是曲线,唯有绢帛类似丝织物因风飘动呈曲线形,由此可见每处的图像设计、布置都有对比,或是一种暗喻将图像区别于现实世界。

类似于马心纯墓亡堂这类的群雕人物石刻图像都有桌(部分放有供食)、椅,屋脊上有幔帐、垂花柱、灯饰等,这似乎成为标配。这样的场景似在厅堂里,屋内的装饰物在龛型空间中叠加多层,出现纵深的层次关系,根据雕刻装饰的精细程度不一,因此饰物层次有多有少,饰物的数量、样式也存在差异。这些精美的雕饰在彰显一个家族经济实力的同时也可显现出古人对"家"的想象,夫妻和乐、儿孙满堂,这便诠释了厅堂内的景象。

之前提到山东的家堂中绘有厅堂楼阁和松竹等吉祥之物,在马心纯墓的亡堂上同样看到了相似的构图,高低错落的屋檐上明显有一圈植物围绕,既增加建筑物的装饰性,又有其深刻的含义。这一圈植物明显分成三种,男墓主正上方的一圈植物是松树,此乃长青植物,寓意墓主长眠不朽,子孙后代家世兴旺。女墓主正上方的一圈植物样式并不显著,匠人大多在雕刻时掺杂自己对实物形体的概括、理解,中国画讲究写意而非写实,因此据树叶形状大致判断为柏树或梧桐树。柏树万年长青,寓意万古长存,是长寿、福禄的象征,民俗中寓意能给子孙后代带来福气,有贵人相助。梧桐树,民间传说"凤栖梧桐"——凤凰只在梧桐树上栖息,是祥瑞的象征,在女墓主正上方雕刻梧桐是对女墓主的一种称赞,或是对后辈的祝福,皆有可能。而在中间屋檐上似有许多圆鼓鼓的果实,此为富贵树,寓意大富大贵,富贵树果实多且圆润饱满,亦有多子多福之意。

三、四川地区清代墓葬建筑亡堂匾额对联中的意涵

亡堂中的匾额对联能反映墓主信息,将其大致分成如下几类:① 表互酬关系,四川省广元市旺苍县墓的横匾上写着"荣昌百代",竖联"承祖宗之遗泽,将祀事而孔明";还有更为简

① 田清.中国传统祭祀图像的阶层性研究[D].南京:东南大学,2014.

明的"祀先祖福□,佑后人发达"。② 表祖先品德,贾如珍墓的横匾上写"子午向",竖联"修身完父母,明德教儿孙";四川省巴中市南江县墓横匾"婺光远荫",竖联"有德有操气度犹□,克勤克俭□范尚存"。③ 表示感恩祖辈,四川省巴中市南江县墓横匾"宛在亭",竖联"雨大恩波光祖泽,一堂福曜启人文"。④ 体现祖先音容宛在,张友先墓"二老芳容著,千秋懿范存"。

在对亡堂的匾额对联进行文字整理时,发现一处与其他墓碑亡堂不太一样的对联题字。横匾上写着"健气如存",竖联"为客有怀伤蜀魄,思归不遂怕猿啼",这是房万荣墓亡堂的对联(图7)。在明清时期四川地区许多居民都有"湖广填四川"的移民史,从房万荣亡堂竖联中可看出这是墓主思念原始家乡的情感诉说。在亡堂群雕图像中大多体现一家和乐的欢愉氛围,正是这字联道出了移民者最终的思念,即使在一个新的地方生活数

图7 房万荣墓亡堂图像

载,原乡情节依然浓重。第一代迁徙者一生面临过许多艰险,"家"对于他们来说是一份浓重的情感诉说,是他们背井离乡的那份感念,子子孙孙在这里成长,快到百年之时,最难以割舍的依然是对故土的思念和对家人的不舍,多年离乡自然对"家"的情感更加强烈。因此亡堂的群雕图像中总是以家宴的形式出现,即便有少数图像没有饭食,也是几代人共同出现在图像中,人物呈欢庆的喜悦神态,体现出中国一直以来传承的"血脉宗亲"。

四、总结

亡堂对于祭影像而言是家祭到墓祭的图像转化。亡堂在祭影像的图像内容上进行承袭和发展,与祭影像中的祖宗像排布规律一致且处处暗示传统的尊卑等级秩序。

"集庆堂"是四川省巴中市通江县文胜乡秦家院八村墓亡堂的横匾上所题刻的字,李清泉先生曾对宋金时期的开芳宴进行研究,得出"一堂家庆"①的概念,地下阴宅对应人间家宅,是集福之地。大家相信,逝去的先辈会用特殊的力量来保佑后代子孙幸福安乐、兴旺发达。宋金时期的开芳宴兼具享堂的功能而亡堂人物群雕石刻图像也呈"一桌二椅"夫妇并坐的图像模式,与开芳宴不同的是在此基础上还伴有人物群雕,在湖广填四川移民背景下这一地区百姓增添了对"家"的深刻理解。亡堂图像既是对逝者在另一个世界生活的美好想象同时对子孙后代又有深刻的教化寓意,"慎终追远"便诠释了生者、逝者与整座墓碑的关系。

① 李清泉."一堂家庆"的新意象:宋金时期的墓主夫妇像与唐宋墓葬风气之变[J].美术学报,2013(3).

族群认同与服饰选择
——以屯堡与屯堡服饰为例

牛犁　崔荣荣/江南大学

族群是属于一种社会群体或居群的范畴,通常指具有独特的文化或习俗的某一特定群体。在汉族这个庞大的族群中,有很多特殊族群存在,他们大多是由于战争、迁徙等原因与汉族主体族群隔绝,但仍然长期保持着汉族文化特征,这些族群的社会人文环境与周围不同,人口也处于相对的少数状态,因此也被称为"文化孤岛"。例如,贵州安顺地区聚居的汉族群体,在现代化大潮中他们并没有像主体汉族一样受到现代思想和西方文化的影响,与传统服饰脱离,而是一直保持着服饰的传统性和特殊性。特殊的历史、地理、人文环境使这些族群对服饰有了特殊的要求,同时在服饰形制的变化、功能性的选择、文化内涵的积淀中体现了族群文化与服饰发展的相辅相成。

一、屯堡与屯堡服饰

屯堡人生活在贵州省安顺市西秀区以及平坝县(今平坝区)、镇宁县一带,人口20余万。屯即驻军防守之意,堡指军事防御建筑。"屯堡"一词出现在道光七年(1827)《安平县志》卷五《风土志上》:"屯堡,即明洪武时之屯军。"

安顺"西南冲剧,夷汉襟喉,土厚水深,川潆峰列"(咸丰《安顺府志》),"屹为边垒,襟带三州",是戍边屯兵的绝佳之地。《镇宁县志》亦有载:"汉族迁徙来这最早,为明洪武初年征南屯田戍边之军队。"可以说,最初的屯堡人是明代调北征南而来的,主要集中了江南一带几个省份的兵士。他们首先集中于南京的高坎子石灰巷,然后被派到贵州来,《安顺府志·地理志·风俗》云:"郡民皆客籍,惟寄籍有先后。其可考据者,屯军堡子皆奉洪武敕调北征南,当时之官,如汪可、黄寿、陈彬、郑琪,作四正。领十二操屯军安插之类,散处屯堡各乡,家口随之至黔。"征战之余,耕种田地,宣传尚武精神,这些便是构成屯堡人及屯堡文化的主要渊源。

这些兵士及其家眷自江南迁居而来后,十分怀念自己的祖籍,便通过对生活习惯的保持、对族谱的记录等方式表达自己不能忘本的思想。尤其在服饰上,与周围少数民族及其他汉族人保持着明显的区别。

屯堡人服饰的独特之处主要体现在女性服饰上。蓝色大袖过膝长袄搭配围腰和黑色长

裤是当地的主要服装样式,"头上一个罩罩,脑后一个泡泡,耳上两个吊吊,手上两个道道,袖上两个套套,腰上两个扫扫,脚下两个翘翘"是屯堡人对他们特殊的女性服饰的总结。"头上一个罩罩"指的是屯堡已婚妇女头上包的头帕,若家中尚有女性长辈则包白色头帕,若自己是最长的一辈则包黑色头帕;"脑后一个泡泡"指的是已婚妇女脑后的假髻(当地人称"假角"或"凤头笄"),将马尾或丝线用手工编织制成发网,装饰"十"字交叉的玉簪和银链;"耳上两个吊吊"即汉族女性的"三绺梳头",一绺挽成发髻,两绺分别绕成圈状挡在耳上,这种发型俗称"两耳盖发";"手上两个道道"指当地女性穿着的大袖衫上的装饰花边,当地人称为"押条";"袖上两个套套"指妇女劳作时使用的袖套;"腰上两个扫扫"即屯堡妇女系的腰带,俗称"丝头系腰",长约丈余,中间部分用棉线和麻线编织成板块状的硬带,两头则缀着数十根长约1尺的丝线,在腰间包扎成圈后,在身后打结让两头的丝线整齐同长。行走时,丝线左右摇摆甩出鱼钩状,有一种动感美;"脚下两个翘翘"指的是屯堡女性的翘头鞋(又称"凤头鞋"),《平坝县志》记载"凡住居屯堡者,工作农业,妇女皆不缠足",因此屯堡的翘头鞋自古就是天足鞋,鞋上绣着色彩鲜艳的花纹图案,并配有16厘米的白鞋腰,类似靴子。相传,受到屯堡尚武习俗的影响,在战争时期翘角处还是可以藏刀片的,敌人进犯时绣花鞋也能当武器用。此外,屯堡妇女的服饰品还有围裙、背带、银饰等。

屯堡已婚与未婚妇女的区别主要体现在发髻上,未婚妇女不梳发髻、不三绺梳头也不戴头巾,仅在脑后扎一条辫子。在结婚当天,新娘要拔掉额前的头发,戴上发髻和头巾,标志已为人妇,其他服装皆与已婚妇女相同。

整体而言,这些服饰反映了屯堡女性在生产生活中对美的追求和注重实用的务实心理,是本族群人"审美意识的形成,艺术创作目的的明确标志",同时也体现出该族群的审美取向和创造能力。

但是,大量宣传材料中所说的安顺屯堡人"过着与世隔绝的生活""传承明代活化石""600年未变的服装样式""世代传承的明朝文化和生活习俗"则是违背服饰自身发展规律与客观史实的。虽然由于衣随人葬等原因我们无法见到数百年前屯堡服饰的真容,但是从明代汉族人传世容像以及明代服饰史料记载和笔者于安顺翻拍的已故老人留下的照片看,目前我们看到的屯堡女性服饰是在明代汉族女性服饰的基础上经过数次变革而形成的,可以认为其在整体上不仅沿袭了汉族传统的艺术风格,更在日常生活中加以创新、吸收、改造,从而形成了鲜明的特色,具有很高的辨识度。

二、汉夷之间的民族认同与服饰选择

(一)族群优越感与汉族服饰坚守

如前文提到的清代地方志等史料基本认定屯堡人属于汉族。由于是受到政府派遣,实行军屯制度,屯堡人是以一种文化上的优越感自居的,在屯堡的族源方面,很多史料都提到

了"凤阳"这一地名,如《镇宁县志》记载:"屯堡人:一名凤头籍,多居州属之补纳、三九等枝地。相传明沐国公征南,调凤阳屯军安置于此,其俗与汉民同,耕读为业,妇女不缠足,勤于农事。"《平坝县志》载:"屯堡者,屯军住居之地之名也。以意推测,大约屯军在明代占有二三百年之特殊地位,旁人之心理的习惯上务欲加一种特殊名号别之。迨屯制既废,不复能再以军字呼此种人,惟其住居地名未改,于是遂以其住居地名而名之为屯堡人。实则真正之屯堡人即明代屯军之裔嗣也(明祖以安徽凤阳起兵,凤阳人从军者特多,此项屯军遂多为凤阳籍。又此种妇女头上束发作凤阳妆,绾一笄,故又呼之'凤阳笄'),绝非苗夷之类也。"光绪年间出版的《百苗图咏》也称屯堡人"原籍凤阳府"。同时,屯堡女性的服装也被称为"凤阳汉装"。众所周知,凤阳是明太祖朱元璋的祖籍,"天子同乡"的身份认同使他们严格要求血缘上的纯净性,不与其他民族通婚,严禁收养外姓养子,保持着社会文化的相对封闭和独立性。例如,安顺市大西桥镇鲍家屯立于清光绪二年(1876)的《饬纪敦伦》碑就是以族长的名义不准家族收养外姓为子的禁令。其碑刻有文:"盖闻五伦教于尚书,五服垂于典礼,则纪伦常自古,迄今莫能曲也。况我鲍氏籍肇南京,祖父以来也崇礼教,讵得今弁帽视乎?顾欲重伦不先杜弊,则伦终灭。族长惶恐争列条陈,愿我族人无别老幼胥宜谨守,庶自无保佑之吉无不利。有违者是灭弃天伦送官究治。一禁接外姓螟蛉。"因此,大量县志在描述屯堡人的服饰时,都有"与汉人无异"的记载。《永宁州志》:"屯堡,即明洪武之屯军。妇女蓝衣白袖,男子衣服与汉人同。男子善贸易,女不缠足,一切耕耘多以妇女为之。"《安平县志》更是清楚记载关于屯堡人的情况:"屯堡(人),即明洪武时之屯军。妇女青衣红袖,戴假角(以银或铜作细练系簪上,绕发髻一周,以簪绾之,名曰假角,一名凤头笄)。女子未婚者,以红带绕头上。已嫁者,改用白带。男子衣服,与汉人同。男子善贸易,女不缠脚,一切耕耘,多以妇女为之。家祀坛神。多力善战,间入行伍。衣冠与汉人无异。"

整体而言,从各地方志的记载来看,近代以前的屯堡女性除不缠足外几乎仍然延续着汉族女性服饰的传统。但是另一方面,大量的方志中也记载"一切耕耘多以妇女为之",那么与主流汉族群体"男耕女织"生活方式的不同,势必会影响到服饰上的变化,所以我们看到现在明代女性服饰中没有而屯堡女性服饰中有的如袖套、围裙、高筒翘头鞋等应是在劳作中逐渐形成的服饰选择。

(二)民族交流汉夷融合

贵州黔中地区有这样一句谚语:"喝了三年岩浆水,不是苗来也似苗。"[①]这表明所谓的"苗蛮化"时常发生在这一地区的汉族移民身上。因此,我们也必须注意到,在贵州这个"处于街市地以外尽皆苗夷"之地,屯堡人自身也曾经历了一个"夷化"的历史。

20世纪初,最早研究屯堡文化的日本人类学先驱鸟居龙藏先生把屯堡人定义为"明代的遗民凤头鸡[②]"部落,认为他们"似汉非汉,似苗非苗",随后尹东忠太在其撰写的《尹东忠太

① 张原.在文明与乡野之间贵州屯堡礼俗生活与历史感的人类学考察[M].北京:民族出版社,2008.
② "凤头鸡"实际上应写作"凤头笄",民国二十一年(1932)刊行的《平坝县志》上曾指出鸟居龙藏是误写。

见闻实录》里把屯堡人界定为苗族的一支,即"凤头苗"。

明代覆亡后,由于失去了原本引以为傲的身份,屯堡人与少数民族之间的对立开始松动,与苗族等同样作为遗民,他们开始平等地对待周围少数民族。而民国时期战争导致的社会动荡也加速了服饰的交流与变革。

这种"夷化"现象,或者是被误认为苗族的原因主要体现在一些细节上,经过比较可以发现,屯堡女性服装在如袖口变窄、银饰的大量使用及银饰纹样特征、背带的造型及装饰、翘头鞋的装饰风格等方面都受到了少数民族的影响。而服装的整体风格仍然延续着具有族群特色的发展道路进行自我选择与改变。

三、"弃旧用新"到"弃新复旧"——屯堡服饰的现代传承

1950年,费孝通先生在"贵州少数民族情况及民族工作"报告中指出:在贵州较小的少数民族中有一种"汉裔民族",这些人"基本上是说汉话的,服装也是汉族的古装,但部分人受到当地少数民族的同化,大多住在原来军事据点、堡或屯,经济上亦与汉族同"。至此,屯堡人又被重新定义为贵州的少数汉族人。

受到"文化大革命"和改革开放的影响,除上衣款式上基本延续汉族大襟右衽的传统造型外,面料由原先以自织土布为主变为了以化纤面料和棉布为主;服装色彩方面,在传统蓝色的基础上加入了绿色、白色、藕荷色、粉红色等。

然而即便如此,穿着传统服饰的人也越来越少,但是所幸,传统服饰并没有在屯堡人的生活中消失。2018年7月17日笔者于安顺夏官屯集市①上拍摄的传统服饰摊位一角显示,这些服饰在当地依然有市场,且为了迎合屯堡人审美的变化,已经出现了鲜艳的渐变色袄,这在笔者对当地人日常着装的观察中尚未发现。

在"弃旧用新"的同时,安顺的另一些区域正在为打造旅游形象而"弃新复旧"。随着旅游的开发,"特殊汉族"的标签重新使屯堡独树一帜,成为安顺市的旅游名片。一部分屯堡人的日常生活也变成了游客的"旅游景观",比较著名的如天龙屯堡、云峰屯堡等。平坝县天龙屯距贵阳市区50多公里,离320国道最近,是目前游客最多的屯堡,也是旅游开发得比较完善的地方。天龙屯堡自2001年始进行旅游开发,由三人投资,成立"天龙屯堡旅游开发有限公司"。公司成立后面临一系列问题,首先是如何得到村民的支持。因为村寨及村民建筑的产权不属旅游公司。在这种情况下,公司探索了一条路子,即政府+公司+农户+农民旅游协会,理顺了各方面的关系,尤其是让村民参与到旅游开发中来,并从中获得收益②。在这种背景下,天龙屯堡建成后进行了大规模的"复旧",从建筑到服饰再到生活方式,这也使住在景区内的老人进行了另一种形式的角色扮演——扮演着过去的自己。

① 当地的集市为流动制,每周七天分别在不同的乡镇。
② 李建军.学术视野下的屯堡文化研究[M].贵阳:贵州科技出版社,2009:225.

四、结语

民族服饰作为一种标示性的符号,可以与其他民族产生区别,同时增强本民族的认同感和凝聚力;其次民族服饰可以承载本民族的历史记忆。屯堡服饰积淀着族群文化,客观反映着人们的生活生产方式和劳动水平,是族群发展的见证,也是他们强烈的文化认同感和族群归属的直接反映,同时也是他们面对特殊的族群、历史、地理、人文变迁所作出的自然选择,并使之成为一种精神载体而延续至今。

一体与多元：新疆建筑立柱中符号艺术的人类学阐释

申艳冬 莫合德尔·亚森/新疆师范大学

中华文化作为一个不可分割的整体，这个整体是由许多相互不能分离的各民族文化组成的，它们共同创造了绚丽多彩的一体多元文化。一体的中华文化中蕴含着各民族文化所独特的象征符号，并传承着文化象征系统，隐喻负载各种文化的意义，反映中华传统文化历史发展的文化轨迹。法国符号学家罗兰·巴尔特认为："符号并没有固定不变的意义，意义是在一个动态的实践过程中产生的。现有的符号通常被赋予了新的意义，这意味着符号被转变成能指，因为它们被附加了新的所指。"符号具有形式（能指）和内容（所指）二重性，阐释符号本身之外的寓意。建筑立柱作为中国建筑的主要构件，被古代人认为是"柱之言主也，屋之主也"。新疆建筑立柱装饰艺术具有独特的地方性符号，在整个建筑装饰中起到关键作用。

一、新疆建筑立柱的艺术符号性表述

1. 图案符号的象征性

新疆建筑立柱分为柱头、柱身、柱裙、柱础四个部位，其中柱头和柱裙是装饰的主要部位，工匠艺人用不同的艺术符号表现不同的风格，阐释不同的寓意。新疆维吾尔民居建筑柱头的图案类型比较复杂的装饰符号是龛形与莲花造型的合体。"龛"式柱头，也叫"米哈拉甫"式柱头，又叫"钟乳拱"式柱头。米哈拉甫是新疆建筑立柱的典型代表，这种建筑形制主要出现在新疆塔里木盆地周边的清真寺、麻扎和民居建筑中。这主要是受早期东伊朗佛教建筑文化的影响，塔里木盆地最早的佛塔寺和今和田城东南上库马提大佛寺遗迹都来源于罽宾（喀布尔河附近的古城市），此外，和田的佛教石刻亦是公元2—3世纪贵霜工匠的作品。从龟兹（库车）的鸠摩罗什向东传教（344—413），到唐玄奘向西取经（629—644）的时代，龟兹和于阗（今新疆和田）是佛教传播的中心。因此，该地区出现大量的龛形柱头建筑，在中原地区也有少量类似的建筑形制，中亚地区的建筑也多采用这种形制。例如，公元10世纪的塔吉克斯坦伊斯坎达尔的米哈拉甫木雕就是此类装饰的典型代表。米哈拉甫图案在佛教与基督教中多用于神龛，而由于伊斯兰教教义中反对偶像崇拜，因此多用于建筑构件和室内壁龛

装饰中。米哈拉甫属于拱形建筑形制，最早盛行于欧洲的石构建筑，这种建筑在结构功能方面，起到承受柱托的压力，将重心转移到柱身和柱裙上的作用，因此多用于柱头的装饰中。莲花造型主要受早期佛教文化的影响，佛教在公元前1世纪从迦湿弥罗（今克什米尔）传入新疆的于阗，之后又传入喀什等地，先后经过了八九百年的历史，在新疆留下了灿烂的佛教文化。莲花在佛教教义中是清净、圣洁、吉祥的象征，因此被广泛地应用在各种建筑中。在装饰方面，龛形和莲花造型都采用二方连续不同样式的组合方式装饰在柱头上，高于观众的视线，以瞻仰的视角审视，内部装饰有不同颜色的植物纹样，给人一种神秘的视觉美感。新疆建筑立柱造型艺术符号既直观地表现出新疆建筑装饰造型的独特性，又间接地反映出文化属性、社会功能、审美特征、哲学思想等较为深层的内涵信息。

忍冬纹样被广泛应用于新疆建筑立柱柱裙的装饰中，这与中国传统建筑装饰纹样有很大的相似性。中国工艺美术史学家田自秉在他的著作《中国纹样史》中提道："古代希腊多出现类似我国六朝的忍冬纹样，称'棕叶'，曾一度流行，后为印度犍陀罗文化所吸收，又随佛教传入我国，亦即忍冬纹。"明代李时珍撰写的《本草纲目》中提道：忍冬"久服轻身，长年益寿"，故忍冬有忍耐严寒而不凋萎的精神，用在建筑、绘画、雕刻等艺术品中，象征延年益寿、吉祥如意；用在佛教装饰中，象征人轮回永生、灵魂不灭。云头如意纹，维语又称"斯勒曼"，也常在柱裙装饰中使用，它是由卷曲线条组成的图案，是中国文化中独具特色的吉祥图案。云头如意纹早在春秋战国时期就已经出现，如举世闻名的云纹铜禁，工艺精湛复杂，使用大量的云纹层层交错，仿佛天空中漂浮的朵朵白云。该纹样除了使用在建筑上之外，还应用于新疆少数民族的各种雕刻、刺绣、服饰等装饰中，应用范围比较广泛，象征吉祥、平安、富贵、如意。宝相花又称宝莲花、宝仙花，是中国传统吉祥纹样之一，主要盛行于中国隋唐时期典型的佛教题材中，相传它是一种寓有"宝""仙"之意的装饰图案，是富贵的象征。建筑立柱中的装饰符号除了上文提到的忍冬纹、莲花纹、云头如意纹之外，还大量采用新疆本土植物的葡萄、巴丹木、石榴等纹样，运用当地特殊的制作工艺构成典型的地方性特征。

由此可见，在文化一体多元的构成中，处在统一文化体系中的不同时代的文化具有鲜明的时代性和地方性特色，但各民族文化之间的相互交往、相互交流、相互交融是时刻没有停止的。融合是"我中有你，你中有我"，每一种文化在相互融合的过程中都会自主地选择，这种融合是按照本民族的价值观念和标准进行的，用异文化的精髓不断丰富和发展自己。文化是自由的、开放的和不断变化的系统。任何一种文化的发展和壮大，都离不开与异文化的交流、交往、交融，最后形成本民族的文化特色，体现了一统格局下的多元并存。新疆建筑立柱装饰符号就是在多元文化的交融与碰撞中形成了一种社会共享的装饰符号，这种文化符号表现出极大的包容性、一体性、多元性。美国人类学家克利福德·格尔茨从狭义角度对文化进行了定义，认为："文化是从历史上流传下来的存在于符号中的意义模式，是以符号形式表达的前后详细的概念系统，借此人们交流、保存和发展对生命的知识和态度。"建筑图案符号是建筑内在素质的间接表达，为了美观、为了装饰，还是一种历史记忆的符号。它不是静止的、一成不变的，而是在历史的发展中不断变化的。因此，可以说文化符号的变迁都是随

时代的变化呈现不可逆转的趋势,反映的是一种社会人文景观。新疆建筑立柱图案符号在吸收与融合中,形成适应自身环境和生产生活的文化理念和艺术特征,这种艺术特征反映了新疆多民族地区文化交融的艺术景观,成为中华民族文化中必不可少的一部分。

2. 色彩符号的象征性

艺术是以符号形式存在的意义模式,是能指与所指要素相结合的文化体系。将一种艺术视为符号学的概念,就意味着要对艺术符号进行解释,符号学是艺术符号与其象征性的分析。建筑造型不善于用典型的具体形象来隐喻事物和思想,而是通过造型形式的各种符号要素,如图案的排序、色彩的组合、质地效果、光影处理等抽象的构成形式来创造某种抽象的心理感觉,象征一个民族的审美意识,并与其所处的时代产生一种共鸣。德国著名人类学家马克斯·韦伯提道:"对文化的分析不是一种寻求规律的实验科学,而是一种探求意义的解释科学。"一个民族对色彩的喜好,反映在艺术作品中,意味着该民族不同于异民族的审美情趣。新疆建筑立柱艺术形式多种多样,经久不衰,并一直沿用至今,其丰富的色彩是至关重要的原因。新疆建筑立柱色彩装饰总体上多采用固有色进行平涂,色彩饱和度较高,对比色调较强,给人以热烈而浓郁的气氛,寓意新疆人民热情开朗、积极向上的性格。他们在对色彩偏好上既有来自阿拉伯艺术和中亚艺术的白、蓝、绿等主色调,又吸收了汉民间艺术对红色的喜爱。

在新疆建筑装饰立柱装饰色彩中,绿色被大量使用,这与新疆的地理环境有密切的关系,新疆有大面积的戈壁滩和沙漠,还有小面积的绿洲,绿洲是以河流和湖泊所维系的,是聚落文化的中心。"敬天厚地,崇绿拜水"是新疆绿洲农业文化的传统自然生态观和文化观。绿洲被新疆少数民族视为生命之所在,象征着生命和希望,该地区人们对构成绿洲生命系统的天空、土地、水源和植物怀有敬畏和感恩之情。白色被普遍使用于建筑内外的墙壁和梁、柱、廊檐等部位。"白色"代表着阳光和万物有灵,是忠实、纯洁和善良的象征,用在建筑中显得醒目、洁净,在炎热的光照下给人一种清爽和赏心悦目的感觉,这种生活和建筑习俗世代积淀于民族审美意识中。新疆少数民族人们对蓝色的喜好,源于人们对大自然天地日月、山川河流、风云雨雪等自然万象的崇拜。日月出自蓝天,天之蓝色自然也就成为人们普遍喜好的色彩,在装饰构件中常将蓝色同其他色彩交织组合使用。蓝色同时也寄托着这里的人们对海洋的一种渴望,它纯净而清透,鲜而不艳,基调轻松明快,给人以一种沉静的美感。新疆少数民族人们多崇尚红色,一方面与先前信仰过多种宗教有关。萨满教崇拜大自然,拜火、拜山、拜风雨雷电、拜日月星辰。祆教又称"拜火教""琐罗亚斯德教""火祆教"等,约公元前5世纪至公元前1世纪之间,由波斯经中亚传入新疆,视水、火、土为圣神,尤尚火。祆教中对火的崇拜逐渐形成对红色的崇拜,他们视"火"和"光明"为最神圣的职责。红色在汉民间文化中表示庄重、高贵、吉祥、喜庆等寓意,象征红红火火的美好生活。新疆的少数民族长期与汉族杂居,同时也吸收了汉民间的传统文化。在新疆少数民族建筑立柱装饰中大量采用红色,象征生命的生生不息,阐释豪放、热烈的民族性格。新疆传统民居建筑立柱以朱红色为主要色调装饰,有的通体涂朱红色,与整体建筑保持格调的一致性。黄色代表皇家贵族之

色,象征着富贵和尊严,汉族建筑装饰常使用金黄色,然后贴金粉。在新疆少数民族建筑装饰色彩中,也常使用土黄色装饰立柱,我们将它们归为同一个色系。土黄色在立柱装饰中被广泛地使用,是新疆少数民族生存环境的体现,象征着浩瀚壮观的沙漠,给人一种神秘感。整体建筑都统一在这种色调中,凸显了地方性特征。

通过对以上图案和色彩艺术符号的阐释可以看出,新疆建筑立柱不仅具备实用功能,反映生产目的,而且还作为一件艺术品传递符号意义及美学特征。新疆建筑色彩象征性反映了新疆建筑艺术既同属中华文化圈,而又极具地方特色,这充分体现了中华民族多元一体的思想格局。

3. 技艺生产的象征性

人的行为之所以是一种象征性或符号性的,在于人本质上是符号性的动物,是使用累积生活经验、代代相传等方式进行沟通的。美国人类学家弗朗兹·博厄斯在《原始艺术》一书中提道:"在作品达到技术完善的程度或作品本身表明作者在追求某种特色时,作品才成为艺术品。例如绘画雕刻的表现手法,只有在作者熟练掌握了表现技巧之后,才具有美的价值。"建筑立柱具备挺拔俊丽的外形、绚丽夺目的色彩、平滑优美的线条等装饰特征既来源于工匠艺人精湛的技术,又是工匠艺人通过感性认识对某一文化体系的不断完善;他们内心所构成的艺术体系是建立在人与人互动过程中的象征性行动,这种行动可以将人们的信仰按照某种抽象模式加以塑造。《福乐智慧》第六十章中记述了喀喇汗王朝的手工业政策,如"还有另一种人乃系工匠,他们谋生度日全凭技艺。铁匠、靴匠,还有皮匠、漆匠、弓矢匠,还有画师;人世全凭他们缀饰装点,他们能制出惊世之物"。通过这段描述,我们可以看出,新疆传统手工艺主要由当地的艺人制作,他们以物化经验的方式,特别是把神圣的表达范式引入世俗的客观世界里,使人们能够对其进行观照。新疆传统建筑立柱制作工艺多种多样,主要有雕刻、彩绘、翻制、打磨、烧制等,木雕是形成装饰的主要手段。木雕柱式的主要来源是西域佛教时代在犍陀罗佛教雕刻形象下产生的技术,为装饰符号赋予一定的宗教教义。马尔克·奥莱尔·斯坦因在对和田、楼兰等地的佛教寺院遗迹进行发掘时,发现了大量的建筑木雕,其雕刻手法包括了线雕、浅浮雕和深浮雕。整个立柱和柱托都是浮雕刻成的,这充分说明木雕柱式在当地由来已久。木雕柱式工艺类型很多,即使在同一座建筑中,也常常采用两种或两种以上的形式。例如,柱头按照变化可以分成五种类型:① 柱头呈现倒台状,② 柱头为八棱柱形,③ 钟乳拱式,④ 椎体构成式,⑤ 瓜棱式。柱身断面主要有方形、八边形和圆形三种,以八边形为多见。柱身常做浅浮雕。柱裙多是一个带束腰的柱体和若干个扁鼓体组成。体块交接处都有明确的转折交接,或加一个多面体作为过渡。柱础断面多为四边形和圆形,以四边形居多。新疆建筑立柱制作工艺、雕刻形式、艺术特色等方面形成了自身特有的文化体系。由此可见,一种文化系统的建构不仅是以认知、语言写成的,也是以建筑、习俗、神话、宗教等文化话语构成的。新疆建筑立柱作为新疆建筑文化的一部分,它不是纯粹的建筑形象,而是艺术符号的载体,阐释艺术的潜在意蕴。一种文化形态的产生是同时代文明在空间中的接触和不同时代文明在时间中的接触,新疆维吾尔族建筑立柱正是在空间与

时间上、本土与异文化之间相互碰撞、相互融合的结果。艺术符号的产生与它所处的宗教信仰、生态环境、风俗习惯、社会制度等密切相关。笔者认为，在研究新疆建筑立柱艺术符号时，应该把它放在一个历史性和地方性的语境中来看待。

二、新疆建筑立柱符号艺术反映的地方性知识

由于艺术总在特定的地域和文化背景中产生，特有的物质条件、环境情景对装饰语言的视觉符号影响深远。地方性艺术不存在空间的封闭性，而是随着地方性情景不断地改变和扩展，在摒弃、吸收与融合中形成不同的地方性知识。新疆建筑立柱装饰符号的地方性特征一方面受宗教教规和社会制度的限制；另一方面受具体的物质条件、生态环境、民俗习惯、审美心理的影响。这种地方性特征通常是口传的或通过模仿与示意传承的，镶嵌于更大文化传统之中的，重复性的，在群体内分布非均衡的，变迁的，被不断生产和再生产的，被发现与遗失并存的，也是日常生活实践的产物和一种经验性的知识。这种知识在地方性建筑中体现得淋漓尽致。地方性包括自然环境、人文环境和社会环境三个方面，是与自然适应性、人文适应性、社会适应性相统一的。《梁书·高昌传》记载，"架木为屋，土复其上"，即指典型的新疆土木平顶建筑，并指出其原因，是由于"地无雨雪而极热"，这种土木平顶建筑常见于南疆地区。新疆的南疆地区常年干旱少雨，并伴有大面积的沙漠，河流小而少，常年风沙不断，因此该地区的维吾尔族建筑通常采用"阿以旺"敞廊式平顶建筑，"阿以旺"源自阿拉伯语，在维吾尔语中译为"明亮的住所"，是维吾尔族民居平顶建筑的典型代表。立柱作为对长廊的支撑，与主体建筑形成一种过渡的空间，两端有"苏帕"，形成生活起居的重要空间。除了上文提到的维吾尔民居建筑之外，"蓝盖力"土木式建筑也被广泛地使用，"蓝盖力"在塔吉克语中译为"大房子"，是塔吉克族民居建筑的典型代表，立柱主要支撑建筑内部构造，形成三面回廊，回廊空间是生活起居的重要场所，一切红白喜事都在这里举行。这两种建筑的顶部都开窗，而且窗户很小，这种建筑形制春秋抗风沙性强，夏天通风隔热，冬天室内取暖避寒，是南疆特有的平顶建筑形制。东疆吐鲁番地区的土质有良好的黏结性，而且气候特别干燥，这种生态环境造就了吐鲁番地区特有的生土民居建筑。这种建筑的梁柱和屋顶的做法与上述相同，但墙体以土坯或夯土构成，并可由生土墙直接承重而省去木柱。因此，该地区自古以来就流传着以土筑墙或做成拱券的形式来建造住房的传统，我们从交河、高昌古城的遗址中也可以得到证明。另外，从历史沿革看，自汉朝开始便有内地的汉民族移民至此，中原文化逐渐被当地人民接受、应用。历代中原建筑不断兴起，中原建筑文化便与当地建筑工艺逐渐融合，所以在东疆地区可以见到中原建筑文化的传承。中原建筑柱式亦是典型代表，柱础沿用了中原的圆形或方形石础，立柱通体用红色装饰；而南疆多用四棱或六棱木制柱础，柱体直接立在下面的实心土炕中或地表之上，这就保证了柱础不会被潮气腐蚀；北疆地区相比东疆和南疆较湿润、冬季寒冷，民居建筑正面门前有柱廊。北疆建筑形制很明显的区别于南疆和东疆地区，建筑符号部分吸收了俄罗斯的风格，顶部建成斜顶坡面的装饰，由木柱组成的

列柱门厅,柱细而且有收分,这种建筑形制既便于雪水融化后下滴,又便于雨水下流。

由此可见,一个民族或地区在长期的社会发展中形成的文化的表达方式、社会思想、文明和进步,以及自然条件影响因素都使得建筑产生了丰富的民族性和地方性知识。

三、新疆建筑立柱符号文化的再生产

新疆建筑立柱符号艺术的本质是符号的、隐喻的、解释的和真实的,关键在于我们从什么角度去观察,如何在解释过度与不足中找到平衡点。人是置身于自己编织的意义之网中的动物,而这个意义之网就是文化。根据以上意义解释新疆建筑传统立柱文化的变迁也就是符号系统的变迁,传统文化中的生活情境通过不同时代不同智者的整理、总结、提炼,去粗取精,通过图形符号等方式的表达,潜移默化到人们的心中,成为人类聚居群落的"背景知识"。这种图形符号所表达出来的"背景知识",在时间意义上,体现出传统文化的存在就是现代化的存在;在政治、经济意义上,体现出传统文化的对外开放、对外互动,是一种现代化的进程。习近平同志在纪念孔子2565周年诞辰国际学术研讨会上的讲话中提道:"对传统文化中适合于调理社会关系和鼓励人们积极向善的内容,要结合时代条件加以继承和发扬,赋予其新的含义。"长治久安是中央新疆工作座谈会提出的总目标和任务,要实现新疆社会的长治久安,其根本任务要改善民生。近些年政府开展了一系列民生工程建设,如塔什库尔干县灾后重建的抗震民居房,哈萨克族、柯尔克孜族等游牧民族从游牧转定居的安居房等,新疆建筑改造发生了翻天覆地的变化。这种变化一方面通过国家政治和经济的力量实现了"现代化"的转变,打造新的文化符号,量化管理,形成了整齐划一的态势;而另一方面又削弱了传统的、适合本民族的艺术符号的教化功能,使得传统的思维方式、风俗习惯、价值观念、文化精神等发生根本性的改变。笔者认为强调时代创新精神,并不是排除和放弃传统文化和地方文化特色。反之,传统文化是现代化的对象,不考虑传统文化的现代化,即失去对象的现代化,是没有意义的。创造有新疆特色的建筑,关键要处理好弘扬传统文化与发扬时代精神之间的关系。弘扬传统文化的根本目的是创新,而创新又必须在原有的文化的根基上发展。继承传统文化要注意不是在新建筑上复制部分构件,或者拼贴传统符号,而是去粗取精,吸收优秀文化的内涵,在此基础上发扬时代精神,更好地实现新疆文化"现代性"的飞跃。

四、结语

马克思提出:"艺术作为代表的文化内容不直接受基础与上层建筑的制约,文化的发展有自己的独立走向,它具有一定的时间和空间格局。"新疆文化是"疆魂"的核心,它作为中华民族文化不可分割的一部分,在传承与变迁中形成了各民族特有的传统文化内涵,其风格特点既吸收了西方文化,又掺杂了中原文化的特点,还保留了本土文化特征,反映出中华民族艺术极大的包容性、一体性和多元性,是"各美其美、美美与共"的重要体现。深入研究新疆

传统文化符号艺术,有利于构建文化命运共同体和社会主义核心价值观。通过现代价值作基础,现代认同作支撑,现代精神作动力,有利于实现文化信仰共同体,深入研究新疆建筑立柱符号艺术有利于更好地解读建筑艺术符号背后更深层的文化意蕴、文化变迁、各族之间的社会关系等诸多现象,有利于激起各民族间的文化认同及传承原动力,有利于新疆各族艺术精英将本土建筑艺术的生命力继续延续下去,并还原到它所属的中华文化系统中,创造出一体多元的标志性景观。新疆建筑立柱艺术是新疆地域建筑艺术精华的物化体现,具有很高的艺术与学术价值。

参考文献

[1] 罗兰·巴尔特.符号学原理[M].李幼蒸,译.北京:三联书店,1988.

[2] 黄文弼.塔里木盆地考古记[M].北京:科学出版社,1958:53-54.

[3] 田自秉,李淑生,田青.中国纹样史[M].北京:高等教育出版社,2003:192.

[4] 克利福德·格尔茨.文化的解释[M].韩莉,译.南京:译林出版社,1999:16.

[5] 巫新华.试论巴尔萨姆枝的拜火教文化意涵:从新疆吉尔赞喀勒墓群的出土文物谈起[J].世界宗教文化,2017(4):119-127.

[6] 弗朗兹·博厄斯.原始艺术[M].金辉,译.贵阳:贵州人民出版社,2004:39.

[7] 尤素甫·哈斯·哈吉甫.福乐智慧[M].郝关中,张宏超,刘宾,译.北京:民族出版社,2000:256.

[8] 徐清泉.传统民居建筑文化研究[M].乌鲁木齐:新疆大学出版社,1999:16.

[9] 罗意.地方性知识及其反思:当代西方生态人类学的新视野[J].云南师范大学学报(哲学社会科学版),2015(5):21-29.

[10] 常青.西域文明与华夏建筑的变迁[M].长沙:湖南教育出版社,1992:18.

[11] 克里福德·格尔茨.地方性知识[J].邓正来,译.国外社会学,1996(1/2).

[12] 克里福德·格尔茨.深描:迈向文化解释学理论[J].释然,译.国外社会学,1996(1/2).

后工业社会城市艺术区的景观生产

——景德镇陶溪川个案[①]

王永健/中国艺术研究院副研究员

城市艺术区通常可以分为两种类型,一类是在城市工业废弃地基础上建成的,一类是在城市郊区或边缘地带艺术家聚集形成的,本文将着眼于第一种类型的城市艺术区。文中所讨论的后工业社会,是相对于"工业社会"而言,旨在强调生产部门的变化以及由一个"产品生产"的社会转变为一个"服务性"的社会。景观生产,是从文化学的视野对景观进行设计与市场开发、价值建构,实现景观与生产领域的衔接与合作。近年来,城市艺术区成为艺术人类学研究中一个新视域,为学界所关注。方李莉及其弟子所做的系列研究[②],是城市艺术区研究的代表作。

就目前学界对于城市艺术区的研究来说,讨论主要集中于城市艺术区的形成与发展现状、业态布局、历史与文化价值等方面,而对于当前城市艺术区发展进入深水区所面对的功能定位、承载功能、景观生产等问题缺乏深层次的理论探讨。本文以景德镇陶溪川为例,以近三年的田野调查资料和文献资料,对景德镇的后工业社会特征,陶溪川的历史发展脉络,景观生产中如何再利用工业遗产资源、规划与设计理念、业态布局控制等问题展开探讨。

一、景德镇的后工业社会特征与陶溪川的发展脉络

景德镇作为中国的瓷都,制瓷业是支柱产业,制瓷手工艺传承延续了千年而没有争断。新中国成立后,国家投资陆续建造了一批国营瓷厂,统称为"十大瓷厂",发展工业机械化制瓷,工业化的生产方式逐渐取代了手工制瓷的生产方式。这些国营瓷厂发展的高峰期是在20世纪80年代至90年代初期,自此之后随着市场经济的全面铺开,脱离了依靠国家统购统销的发展模式,这些国营瓷厂陆续破产,传统的手工制瓷生产开始复兴。方李莉在《本土性

[①] 国家社科基金艺术学重点项目"社会转型与传统工艺美术的发展研究"(项目批准号:15AG003)阶段性研究成果;中国艺术研究院课题"景德镇传统陶瓷手工艺复兴与转型的人类学研究"阶段性研究成果。
[②] 如方李莉的《城市艺术区的人类学研究——798艺术区探讨所带来的思考》、刘明亮的《北京798艺术区:市场化语境下的田野考察与追踪》、金纹廷的《后现代文化背景下的文化艺术区比较研究——以北京798艺术区和首尔仁寺洞为例》、张天羽的《北京宋庄艺术群落生态研究》、秦埴的《当代艺术的三重解读:场域、交往与知识权力——中国·宋庄》。

的现代化如何实践——以景德镇陶瓷手工技艺传承为例》一文中,以近百年来景德镇传统陶瓷手工艺的发展为例,论述中国在通往现代化的道路上,传统手工艺遭遇的不同境遇。作者将中国对现代化的追求分为:"清末至民国时期——早期现代化(市场经济);解放后至改革开放前——中期现代化(计划经济);改革开放至今——后期现代化(市场经济)三个阶段。"认为:"在后期现代化中传统与现代不再对立,保护与发展也可以达到一致。我们不需要摧毁我们的传统文化,以换取现代化的实现,相反传统可能会转化成一种构成新的文化或新的经济的资源。手工技艺的文化复兴,既是后工业社会的一种特征,同时也是本土性现代化的一种实践。"①其对景德镇陶瓷手工艺的复兴和传统与现代的关系,以及景德镇具备后工业社会的特征的判断与笔者是一致的。

后工业社会的概念由丹尼尔·贝尔1959年在奥地利的一次学术研讨会上首次提出。他总结为五大基本内容:"① 在经济上,由制造业经济转向服务性经济;② 在职业上,专业与科技人员取代企业主而居于社会的主导地位;③ 在中轴原理上,理论知识居于中心,是社会革新和制定政策的源泉;④ 在未来方向上,技术发展是有计划、有节制的,重视技术鉴定;⑤ 在制定决策上,依靠新的'智能技术'。"②在我国,由于地域辽阔,发展水平不一,工业社会与后工业社会是同时存在的。"如果工业社会以机器技术为基础,后工业社会则是由知识技术形成的。如果资本与劳动是工业社会的主要结构特征,那么信息和知识则是后工业社会的主要结构特征。"③可以说,后工业社会的一些典型特征在景德镇逐渐呈现出来。景德镇陶瓷手工艺行业的发展并不是靠纯粹技术系统的支撑,而是由知识系统、技术系统和信息系统共同决定着它的发展。"工业商品是由分开的、可辨认的单位来生产、交换、销售、消费和耗尽的。但是,信息和知识并不能消费或'耗尽'。知识是一种社会产品,它的成本、价格或价值的问题大大不同于工业产品的有关问题。"④掌握更多的知识,由此而带来的声望会增加作品的文化附加值,掌握更多的信息,会使作品更快地进入市场流通,在这三者之中更被看中的是知识和信息。

图1 景德镇市2011—2017年旅游接待人数与收入曲线图(数据来源:景德镇市统计局2011—2017年国民经济和社会发展统计公报)

从旅游接待人数报表(图1)来看,景德镇市旅游接待人数和旅游收入持续增长,从2011年的1 604.6万人到2017年上半年的3 981.37万人,旅游收入从83.8亿元增长到359.26亿元,实现了跨越式的发展,说明景德镇这座历史古城吸引着越来越多的游客来观光,旅游业对财政收入的贡献率也在逐步提升。机器大工

① 方李莉.技艺传承与社会发展:艺术人类学视角[J].江南大学学报(人文社会科学版),2011(3):100.
② 丹尼尔·贝尔.后工业社会的来临:对社会预测的一项探索(导论部分)[M].高铦,等译.北京:新华出版社,1997:14.
③ 丹尼尔·贝尔.后工业社会的来临:对社会预测的一项探索(导论部分)[M].高铦,等译.北京:新华出版社,1997:9.
④ 丹尼尔·贝尔.后工业社会的来临:对社会预测的一项探索(导论部分)[M].高铦,等译.北京:新华出版社,1997:10.

业的生产方式退出,传统手工艺复兴,知识和信息居于社会的中心地位,服务性的旅游经济兴起,综合这些特征来看,可以说景德镇已经具备了后工业社会的一些典型特征。

陶溪川是在景德镇原国营"十大瓷厂"之一——宇宙瓷厂的工业废弃地基础上建构出来的。宇宙瓷厂是江西省委、省政府于1954年投资兴建的,当时为了更快地形成规模,便将几个小型瓷厂①进行了合并组建,后更名为宇宙瓷厂,厂址位于市东郊里村童街后山。该厂拥有景德镇第一条机械化制瓷生产流水线,年产瓷器可达千万件,产品以高档出口的成套茶具和中西餐具为主,远销欧洲和东南亚等十几个国家,是江西省重点出口企业。宇宙瓷厂发展的高峰期在20世纪80年代中期至20世纪90年代初期,企业拥有员工4 000余人,效益在同行业中名列前茅,为国家创造了丰厚的经济效益。但是,到20世纪90年代中期,面对全面铺开的市场经济,企业连续亏损,发展面临困境,宇宙瓷厂2004年进入破产程序,进行改制,2010年完成。

为了将这些老的工业遗产资源进行再利用,从2012年开始,由江西省陶瓷工业公司下属的景德镇陶邑文化发展有限公司进行整体规划打造,总投资达65亿元。聘请国内外一些知名机构进行设计,开发"陶溪川—China坊"项目,力图打造一个集文创产业和服务业于一体的城市文创街区。经过三年的打造,一期项目建成开园,国营宇宙瓷厂工业废弃地转变成了城市艺术区。

二、陶溪川艺术区的景观生产

在城市中工业废弃地基础上,通过对工业遗产资源再利用建构起来的城市艺术区,是后工业社会背景下的一种景观生产。伴随着城市的产业结构升级和功能的转变,工业社会时期遗留的厂房,因其空间大、租金低廉吸引着艺术家的加盟,成为艺术家理想的创作之地,是艺术家的"乌托邦"和当代艺术的聚集地。如方李莉所言:"城市的艺术区是置身于全球化的后现代社会中的特殊区域,与以往工业时代的社区是有区别的,这是以往人类学研究从未遇到过的新的研究空间和社区。在这里不再有固定的传统,也没有了传统与外来文化的冲突,而是全新的经过了文化重构与再造的文化社区。"②"景观"源于16世纪画家借用的荷兰语"landscape"一词,此后在不同的学术研究领域中被广泛使用,它既有日常生活中的风景、景色之义,也有"由各种生态系统构成的复杂生态系统"的含义。新文化地理学研究中将景观定义为:"视觉性的挪用方式(ways of seeing)或将外部世界构造并协调为一个视觉性统一体的方法。"③该定义将景观视作一个意义系统,对景观及其系统意义的阐释是重点研究的问

① 建国瓷厂一分厂、第四瓷厂(1956年第十三制瓷社、黎明瓷厂、民光瓷厂等合并,厂名为"第四瓷厂")、第十三瓷器手工业合作社合并组建宇宙瓷厂。
② 方李莉.城市艺术区的人类学研究:798艺术区探讨所带来的思考[J].民族艺术,2016(2):22.
③ COSGROVE DENIS. Prospect, perspective and the evolution of the landscape idea[J]. Transactions of the Institute of British Geographers,1985,10(1):45-62

题。生产和消费是相对于市场和商品经济活动而言,其理论基点是马克思关于生产和消费的论述,从《1844年经济学哲学手稿》到《资本论》,马克思将生产系统地分为物质生产和精神生产。物质生产主要指涉的是生产力与生产关系。精神生产主要指涉的是思想、观念和意识的生产。在本文的论述语境中,受文化生产理论的启发,将景观与生产组合成一个复合词——"景观生产"。这些城市艺术区往往艺术气息浓郁,是时尚文化与当代艺术的展示场,是城市标志性的文化符号。陶溪川艺术区的景观生产与景德镇的陶瓷史、工业发展史,以及当代社会发展紧密结合在一起,在设计与建构过程中,亦被赋予了丰富的内涵和寓意,对意义的阐释理应纳入研究的范畴。

(一)陶溪川名称的建构

陶溪川是一个被建构出来的名称,之所以命名为"陶溪川",是因为其被赋予了丰富的历史和文化内涵,蕴含着景德镇瓷业的"前世、今生、未来"三重寓意:"陶"即"新平冶陶,始于汉世",说明景德镇陶瓷制作与传承的悠久历史;"溪"指发源于为民瓷厂旁边凤凰山的小溪流,传说这是风火仙师童宾的墓葬之处,将这条小溪流的活水引入陶溪川,让其绕园区环流,流出厂区后再次汇入紧邻著名陶瓷遗址的南市、白虎湾、湖田的小南河,之后流进景德镇的母亲河——昌江,由昌江汇入鄱阳湖。汇入鄱阳湖后便可以并入长江、赣江,因而能够轻松到达宁波、福州、泉州、广州等多个沿海港口,这是景德镇古代陶瓷外运的主要交通路线,为瓷器的外销提供了物流上的保证。该名称象征着景德镇陶瓷业日益蓬勃,由小溪流发展为大河川,奔腾于江湖海洋,重振瓷都雄风的意义。

(二)规划与设计

科学的规划和设计是城市艺术区成功的关键因素之一,从世界范围来看不乏成功的案例,如德国北杜伊斯堡景观公园、法国巴黎雪铁龙公园、英国的阿尔伯特船坞等。实际上,在操作层面是有一些原则可循的,在顶层设计上需要考虑与整座城市发展格局的匹配。在具体设计层面以遗产的再利用为主,思考旧空间和新的景观与功能之间的关系,以及历史与当下,传统与现代,本土文化与外来文化之间的互动关系。

陶溪川是在景德镇整体的规划与设计理念的指导下开展的,正如景德镇所提出的城市发展定位:"复兴千年古镇、重塑世界瓷都、保护生态家园、建设旅游名城,打造一座与世界对话的城市。"[①]配合着景德镇的城市定位和发展格局,陶溪川的规划和设计下足了功夫。保护和利用工业历史文化遗产,融入现代设计理念,打造出符合现代人审美的,具有国际范的城市名片是在规划与设计之初所秉持的理念。一期项目占地270余亩,建筑总面积18万平方米,未来还将为民瓷厂、景德镇瓷厂、陶瓷机械厂等多家老工厂区域纳入二期建设项目,占地面积将达到3 600亩。其范围以朝阳路至珠山路东西方向延伸为轴线;以为民、宇宙、雕塑、

① 吴怡玲,丁雪.钟志生在市委十届十二次全体会议上强调打造一座与世界对话的城市[N].景德镇日报,2015-12-19(1).

景陶、建国、艺术等老城核心地段六家城市老工厂为依托,构建陶溪川、学生村、窑作群、红店街四大板块文化创意产业集群。项目的定位为:"世界艺术创意交流平台、国家文化复兴先锋示范区、江西特色旅游目的地和城市工业文明保护典范。"按照项目的定位,遵循工厂改造、功能再造、文化塑造、环境营造的原则,抢救性保护工业文化遗产,建设七十二坊陶冶图全景展厅、陶瓷工业遗产博物馆、学徒传习所等非物质文化遗产工艺展示场所,建造精品酒店、咖啡馆、美术馆,引进时尚品牌,导入现代经营理念,着力打造一个具有国际范的现代服务业集聚区。

图2 陶溪川功能区位分布图(图片来源:景德镇陶邑文化发展有限公司)

有了以上的规划与设计定位,陶溪川在功能区划上力求合理、高效,实现业态混合搭配、功能齐全的目标。由图2可知,陶溪川艺术区内的功能区位分布为:① 景德镇陶瓷工业遗产博物馆;② 大师工作室;③ 陶瓷烧制服务中心;④ 餐饮商业;⑤ 酒店客栈;⑥ 办公区域。这样的功能分布将陶瓷文化的产业链置于艺术区的核心地带,使博物馆展示、陶瓷制作、陶瓷烧制、陶瓷销售实现联动发展,凸显了陶溪川艺术区的陶瓷文化创意街区的品牌特色。

此外,对创意经济的打造也是陶溪川在规划和设计中格外重视的,创设了"陶溪川邑空间",打造"景漂"(指的是从不同城市和国家来景德镇定居或谋生的人)青年创业平台和创意孵化器。现已涵盖"陶溪川创意集市""线上陶溪川"和"邑空间商城"三大板块,汇聚了近5 000名"景漂"创业青年,发展陶瓷创意经济。我们正逐步进入一个创意经济的时代,这个时代是可以将创意迅速地、成规模地转化为财富的时代。创意经济时代的特征:"一是从生产的角度看,在经济增长的诸因素中,资本、土地和劳动等传统生产要素的贡献率处于相对下降趋势,而创意在经济增长中的贡献率处于相对上升趋势。二是从消遣的角度看,在社会总产品中,人们对物质产品的需求比重在相对下降,而对精神产品的需求比重在相对上升。"[①]创意经济的特征在陶溪川艺术区中已经逐渐呈现出来,创意和知识成为核心竞争力,在经济增长中的贡献率处于持续上升的状态。创意集市每个周六下午和晚上开市,摊位主要分布在陶溪川街区广场和主干道,参与创意集市的群体主要是"景漂"创业青年,由于摊位有限,主办方需要通过一定的遴选机制,每个月筛选出300人入驻,摊位免费提供,为"景漂"青年提供创业平台。此外,定期举办的艺术创作与交流活动,使"景漂"青年多为受益,刺激了艺术创作,增强了艺术氛围。按照这样的规划与设计,陶溪川未来会成为景德镇文化创意产业群集聚地、工业遗产和非物质文化

① 张京成,等. 工业遗产的保护与利用:"创意经济时代"的视角[M]. 北京:北京大学出版社,2013:19-20.

遗产工艺展示与传习地、当代艺术的展示场。

(三) 业态布局

陶溪川作为一个极具现代气息的城市艺术区,其功能定位是集文化创意、购物、休闲、餐饮、娱乐等多种综合功能于一体的大型城市新型创意综合体。景德镇陶邑文化发展有限公司在公布的招商范围中,分为四大类,即零售类、餐饮类、产业链和配套服务,见下表①:

陶溪川招商范围一览表

种类	品牌企业	国内、外知名品牌企业
零售类	学院派艺术瓷	陶瓷绘画、陶瓷雕塑、生活陶艺
	传统艺术瓷	绘画类、颜色釉、567陶瓷、古瓷片
	日用瓷	茶具餐具、工艺礼品、文房用品
	集合店	陶瓷生活馆、陶瓷艺术馆、陶艺社、画廊
	创意产品	陶艺雕塑、生活陶艺、陶瓷艺术衍生品、文化创意产品
	其他类	书店、茶与茶器、沉香类、家具类、木雕根雕、竹编竹雕、铜雕铁艺、玉石类、漆器、纺织类、文房书画、宜兴紫砂、干鲜花与装饰品
	艺术家工作室	画家、雕塑家、陶艺家
餐饮类	正餐	地方特色餐饮、品牌连锁餐饮、文化主题餐厅、素食餐厅、创新餐厅、火锅/干锅、自助烧烤、西餐、日韩料理
	快餐	快餐连锁、美食广场、特色小吃
	休闲餐饮	茶咖、面包甜点、鲜果饮料、零食类
	娱乐	影剧院、酒吧、量贩KTV
产业链		泥釉颜料、瓷胎素坯、制瓷工具、商品包装、手工艺传承、陶瓷工坊、窑炉烧造
配套服务		银行/ATM、物流配送中心、医疗机构、图文摄影

由上表可见,四大类可细分为23个行业门类,在招商中围绕着陶瓷文化及其配套服务,力争做到全产业链覆盖。结合着陶溪川的招商目录表,笔者对陶溪川的入驻机构和业态分布状况进行了调查与分析,通过数据分析来呈现陶溪川的业态布局。

据2017年7月笔者对陶溪川艺术区的调查形成的统计,入驻陶溪川艺术区的机构共有173家,主要可以分为展示交流类、创作和设计类、服务类三大类。其中展示交流类包括美术馆、博物馆、艺术机构、研究中心等,有7家。创作和设计类包括艺术家工作室、文创园、陶瓷手工作业线、陶瓷3D打印体验中心等,有73家。服务类包括餐饮、酒店、商店、休闲娱乐等,有93家。

从业态分布比例图(图3)来看,服务类项目占54%,引进了众多知名品牌,如广州众上

① 依据陶邑文化发展有限公司提供的招商目录绘制。

动漫梦工厂、猫的天空之城书吧、次元动漫、开元曼居酒店、胡桃里音乐酒馆、台湾元生咖啡、猫屎咖啡、香天下火锅、荣昌夏布,以及集陶瓷手工作业线、餐饮、剧场为一体的成都印象和木雕艺术、寿山石印章、服饰店等。创作与设计类项目占42%,引进10多家国外艺术机构和来自欧亚非的50多位陶瓷艺术家,包括美国门县画廊,韩国青瓷研究所,韩国利川陶瓷协会,著名陶艺家、教育家安田猛、启尧居国外游客体验工作室等。展示与交流类项目

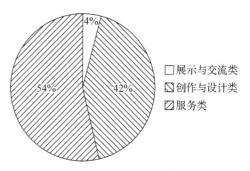

图3 业态分布比例图(笔者自绘)

占4%,建设了陶溪川美术馆、景德镇陶瓷工业遗产博物馆,并引进了中央美术学院陶瓷艺术研究院、中国美术学院敦品设计中心、人民网陶瓷艺术馆、方李莉求知书院等。众所周知,很多城市艺术区在知名度提高之后,便从艺术区转变为商业区和旅游区,其中缘由有着来自各方利益的博弈,但不容否认的是转变带来的结果是使艺术区的性质发生了根本性转变。在陶溪川,服务类项目所占比重和展示与交流类、创作与设计类两类几近持平,处于一种相对平衡的业态格局,就当下而言是比较理想的。实际上,城市艺术区并不拒绝商业气息的浸染,但在业态分布上要有合理的布局规划,需要管理者在招商和各方利益的维系上把握适当的尺度。

(四)对工业遗产资源的传承与利用

2003年,在俄罗斯下塔吉尔召开的国际工业遗产保护委员会[①]第十二届大会上,通过了《关于工业遗产的下塔吉尔宪章》,该宪章是国际工业遗产保护的纲领性文件,对工业遗产的内涵与外延、如何认定,以及维修与保护等七项内容进行了系统阐述。就"工业遗产"(Industrial Heritage)做了较为明确的概念界定:"由具有历史价值、技术价值、社会价值、建筑学或科学价值的工业文化遗存组成。包括建筑物和机械设备,生产车间,工厂,矿山及其加工和提炼场所,仓储用房,能源生产、传输和使用场所,交通及所属基础设施,以及与工业相关的居住、宗教崇拜、教育等社会活动场所。"[②]同时,在此次会议上专家们经过讨论,形成如下共识:"为工业活动而建造的建筑物,所运用的技术方法和工具,建筑物所处的城镇背景,以及其他各种有形和无形的现象,都非常重要。它们应该被研究,它们的历史应该被传授,它们的含义和意义应该被探究并使公众清楚,最具有意义和代表性的实例应该遵照《威尼斯宪章》的原则被认定、保护和维修,使其在当代和未来得到利用,并有助于可持续发

① 国际工业遗产保护协会(TICCIH)是代表工业遗产的国际组织,也是国际古迹遗址理事会(ICOMOS)关于遗产的特别咨询机构。该宪章由国际工业遗产保护协会起草后递交国际古迹遗址理事会,获准后由联合国教科文组织最终确认通过。
② 上海市文物管理委员会.上海工业遗产实录[M].上海:上海交通大学出版社,2009:323.

展。"①可以说该宪章的发表,在人类遗产保护历史上具有里程碑式的意义,它标志着人类对遗产的认识和保护的观念得到了进一步深化,使保护对象和保护方式得到了拓展,将近现代工业社会遗存纳入人类文化遗产保护范畴,明确了保护的价值和意义,从传统意义上单纯的保护,拓展到了保护与利用并行的新维度。自20世纪80年代始,德国弗尔克林根炼铁厂、英国特尔福德的峡谷铁桥、挪威ROROS工业市镇等一些工业遗存被相继收入《世界遗产名录》中,成为文化遗产。依据宪章的精神,宇宙瓷厂工业废弃地符合工业遗产的基本构件,它身上承载了工业化时期的历史与价值,是一笔丰厚的工业遗产资源,应该对其进行深入研究,并使它的价值在当今社会得到开发和利用。

陶溪川艺术区的景观生产是在工业废弃地基础上建构而成,宇宙瓷厂工业化时期的厂房、烟囱、机械设备等这些工业遗产是建构的基础,将其视为可利用的资源进行了很好的再利用。这些修建于20世纪50年代的老厂房,具有典型的包豪斯式建筑的特点,承载着一个时代的记忆,其本身蕴含了丰厚历史文化信息。面对市场经济大潮,这些国营老工厂的发展逐渐走向没落,在经过专业的设计与打造之后,国营老瓷厂实现了转型升级,成为城市艺术区。同时,陶溪川承载着对工业化时期遗留下来的工业遗产的保护与传承的功能。企业虽然破产改制了,但是在工业废弃地上的厂房、机械制瓷流水线等保留了下来。"这些工业遗产是工业化时期的产物,一方面对它们的保护便是对民族工业历史完整性的尊重,也是对传统产业工人历史贡献的肯定和崇高精神的传承;另一方面,它们曾在一定的历史时期发挥过重要的作用,解决了大量的就业,创造了大量的物质财富,在人们的心中存在着相当程度的心理认同,工业遗产恰恰提供了对工业文化进行怀旧体验和回忆的载体。"②可以说,这些工业遗产资源,挖掘出其特有的历史和文化价值,并得到科学的开发与利用,便会转化为重要的旅游文化资源。

为了实现从遗产到资源的转化,让这些宝贵的工业遗产活起来,以更好地保护、开发和利用,主办方在宇宙瓷厂原机械制瓷车间生产流水线基础上,打造了一座工业遗产博物馆,全面展示了近代以来景德镇陶瓷工业发展的百年变迁。这些厂房、窑炉、烟囱、机器矗立在艺术区内,它们承载着景德镇陶瓷工业的发展历史,凝聚了新中国成立后几代陶瓷产业工人的辛劳与智慧,也透视着中国近代以来工业化发展的历史进程。陶瓷工业遗产博物馆以老的制瓷车间为基础建造,完整保留了制瓷工艺流程的流水作业线,以及窑炉的实物样态,并附以详细的文字介绍,全面展示了工业化时代机械制瓷的生产工艺流程。主办方对500多名陶瓷产业工人进行了口述史访谈,并利用多媒体手段对这些访谈的视频资料和6.9万名陶瓷工人的档案资料进行了展示。此外,主办方在墙壁的橱窗中以文献资料的形式展示了国营瓷厂的创建,从手工业生产合作社合并到公私合营,一直到国营瓷厂破产改制的全过程,较为明晰地介绍了景德镇国营瓷厂的发展历程。

① 上海市文物管理委员会.上海工业遗产实录[M].上海:上海交通大学出版社,2009:323.
② 王永健.陶溪川:工业遗产资源再利用的造梦空间[J].中华文化画报,2018(S1):22.

三、结语

通过对景德镇陶溪川个案的调查与研究,可以得出如下认知,城市艺术区作为后工业社会背景下建构出来的景观空间,其内部的问题是非常复杂的。景观作为一种被建构的存在,艺术区内部也可以理解为一个复杂的生态系统,每个部分承载着不同的意义和功能,构成了彼此连接的意义体系。城市艺术区的景观生产不是纯粹物理空间的打造,而是由社会、文化、经济、政治因素共同作用下所形成的综合体。其本身承载着对工业化时期文化遗产的传承功能,将这些工业文化遗产资源化,并进行活化再利用,建构出新的景观,实现了功能和价值的转换,也是当前较为通行的路径。

遗产记录并承载着历史,如果仅仅将其视为博物馆橱窗中展示的遗产,它的价值远远没有被放大。如果可以充分挖掘出它的历史和文化价值,将其视为宝贵的文化资源加以科学的再利用,服务于今天的社会建构和文化建设,才会显得尤为重要。霍布斯鲍姆(Eric Hobsbawm)关于"传统的发明"①的观点与方李莉"遗产资源论"②的观点颇有共鸣之处,皆在探讨如何将遗产转化为可利用的资源,实现再利用,成为今天构建新的文化的基础。这一理论在实践中具有重要的指导意义,陶溪川艺术区在规划设计和具体打造过程中,对工业文化遗产的历史文化价值予以充分考虑,关注其对艺术区形塑所发挥的重要作用,将工业废弃地上遗留下来的烟囱、厂房、机器设备、工业生产线等进行艺术化的设计与处理,使其成为艺术区景观的一部分。在它们身上,除了可以看到现代设计之外,还可以体会到其所承载的历史文化认同,以及传统与现代的默契结合。陶溪川的建构过程就是将这些工业遗产作为文化资源进行活化利用,再生产出符合现代审美的艺术区景观的过程。陶溪川艺术区已成为景德镇的一个城市地标和旅游必到地,在它身上体现着对工业文化遗产的承载和利用,以及与工业化历史、未来发展的连续性。景观生产将会成为未来景观研究中的一个热门话题,涉及景观生产的原则、模式、人与景观的互动等一系列问题仍需从学理层面展开深入探讨,也期待学界给予更多的关注。

① 参见:霍布斯鲍姆,兰格.传统的发明[M].顾杭,庞冠群,译.南京:译林出版社,2004.
② 参见:方李莉.从遗产到资源:西部人文资源研究报告[M].北京:学苑出版社,2010:总论部分.

文化交流中的新疆库车建筑彩画

王晓珍/西北民族大学

一

新疆库车县古称"龟兹",历史悠久,是维吾尔族的传统聚居区。从县城名称就可以看出其文化的多元性。"库车"系突厥语译音,维吾尔语地名,"胡同"之意。也有说,"库车"系古代龟兹语,意为"龟兹人的城",1758年定名为库车。库车处于古丝绸之路的交通要道,中西文化在这里经历了碰撞、并存、交融,丰富多样的文化面貌在这里凝聚、形成。

季羡林先生曾经说:"世界上历史悠久、地域广阔、自成体系、影响深远的文化体系只有四个:中国、印度、希腊、伊斯兰,再没有第五个;而这四个文化体系汇流的地方只有一个,就是中国的敦煌和新疆地区,再没有第二个。"[①]敦煌和新疆地区对四个文化体系文化遗存的主要保存方式是石窟,但石窟已经以文物的姿态,也就是以静止的状态展现着先民曾经经历过的多样性文化。除此之外,新疆地区在民间还保留着很多活态的文化交流的形态,比如不同的寺院建筑、民居建筑,其布局、装饰等对当代当地民众的生活产生了深深的影响。

文化是人类历史的遗业,每一代人都继承了前人所创造的文化,所以文化是有历史的。历史发展是前后衔接的过程,在这个过程中前后存在着差别,所以有前后不同的变化。[②]从库车地区的建筑彩画中,可以辨析到在历史发展中不同文化面貌前后发生的变化。

二

库车城区位于库车县城中部,现分为老城区、新城区、东城区三部分。其中,库车老城区位于城区最西端,局部地区与汉唐故城遗址西部叠压,并且有盐水沟与乌恰河两条河流贯穿始终。库车老城区热斯坦街道的尽头就是库车王府,占地4万平方米,王府内的清真寺与其他居舍的建筑形制,体现了伊斯兰风格的宫殿与中原地区的民居的并存状态。老城区内热

① 李并成.季羡林曾谈敦煌:世界四大文化体系汇流之地[EB/OL].(2014-03-17)[2018-08-30].http://www.chinanews.com/cul/2014/03-17/5959736.shtml.
② 谢立中.从马林诺斯基到费孝通:另类的功能主义[M].北京:社会科学文献出版社,2010:25.

斯坦街道两旁的民居,现在多作为商铺,有着鲜明的地域性特点,尤其是其檐下木构、柱式、门窗等处的建筑形制及其彩画,充分展现着当地的历史面貌、多元文化的面貌特点。

通过对库车王府的王妃住宅、老城区热斯坦街道民居、林基路纪念馆的考察,可以看到当地传统建筑主要为土木结构,这为建筑彩画提供了基本的建筑结构依托。这几处的建筑形制也基本相似,檐下不出椽头、不用斗拱,运用了花板踩的形制;柱式较细,木雕与装饰丰富;色彩运用丰富,不拘一格,应该属于当地的建筑特点。"木雕装饰艺术主要体现在庭院大门、窗棂格、梁、檩、椽、柱。老城区庭院住宅大门的装饰是主人显示经济实力和身份的一种象征,也是美化环境和美化生活的一项措施。"①在这种美化中,工匠和民众就会不自觉地融入来自中西地区的彩画纹样,接受其可以接受的部分,再对它们进行融合。

(一)檐下木构

因为当地干旱少雨,屋檐较为平缓,不需要用斗拱支撑大屋檐,因此斗拱被花板踩所代替。作为富于地方特色的檐下做法,花板踩成为新疆天山沿线地区传统建筑的标志性特征。同时,河西走廊作为安置移民的另一地区和进入新疆的必经之地,与新疆天山沿线地区一致,同样也是花板踩使用的集中区。②花板踩是用雕饰的板材将檐下分隔成若干段,既丰富了建筑的立面装饰效果,又成为区别他种建筑形式的典型特征。

库车老城区的花板踩相对于河西走廊的建筑结构(图1)有所简化——将多层的花板踩木雕简化成一层,由耍头间隔(图2),或者直接横向拉通,形成枋的形制,然后用绘画纹样进行分隔(图3)。

图1　张掖大佛寺花板踩式样　　图2　热斯坦街道民居花板踩式样　　图3　库车王府花板踩式样

1. 花板踩间隔式

在热斯坦街道民居的檐下花板踩上,有伸出的耍头间隔,在花板上辅以雕刻,以绘画为主。在纯色地上,绘以左右对称的花卉植物纹样、如意纹样,有些用雕刻的"福禄寿""双喜"等汉字吉祥纹样代替花卉(图4-a、图4-b)。耍头上横向施色彩,没有独立纹样。

2. 横枋式装饰

花板踩下面,多承载一条窄枋,绘以连续纹样,有些是连珠纹样,有些是仿照帷帐的珠

① 王磊.析论新疆库车老城区传统民居聚落建筑艺术[J].装饰,2011(12):130.
② 邓禧,曹磊,李江.新疆清代传统建筑特色研究:花板踩与弧腹仔角梁[J].沈阳建筑大学学报(社会科学版),2007(2):150-152.

穗,形成弧形的连续纹样(图4-a、图4-b)。

在没有分隔的横枋形制上,多以绘画为主,如库车王府建筑的檐下纹饰采用了池子框的外弧形枋心框结构,内绘独立的山水画、花鸟画等,但因地仗做得草率,脱落严重(图3)。也有整体直接在枋上绘以油画式的独立风景画作为装饰,其绘制手法完全是目前学院派的油画写生方式,有明暗对比、焦点透视等手法,常绘以绿树蓝天,色彩鲜艳,符合现代民众的审美观(图4-c)。

a

b

c

图4　热斯坦街道民居的各式花板踩

(二) 柱子

柱子在中西建筑中都起着重要的作用,除了具有最初的承重作用外,逐渐变成了不同地区建筑文化的一部分。相对于历史上熟悉的埃及柱式、希腊柱式、印度阿旃陀柱式、中原明清柱式而言,库车地区的柱子较细,柱径与柱高比例较悬殊。这里的柱子尤其是前廊部分的抬梁式构架中的柱子,主要是作装饰用,因此其柱身较细,柱头与柱基占的比重较大,在装饰上也较为突出。

1. 柱身

库车地区的柱子形制非常丰富,既有朴素的圆形柱,也有西方建筑中的方形柱、六棱形柱,还有类似罗马柱样式。柱基部分为方形截面,承接圆柱形柱身的形制。柱子表面既有光面施色的,也有带雕绘装饰的(图5)。在各分隔部分,用圆环形或球体结构进行分隔与联结,

a

b

c

图5　热斯坦街道民居的各式柱子

在整体上形成节奏感。而有些柱子整体上下拉通,装饰浮雕连珠纹,结合丰富的色彩——原色、间色都采用,红色、蓝色、黄色、橙色、绿色、粉红色等色彩相互交错,似乎没有色彩禁忌,也没有特别的规定,因此柱身整体形成华丽、纤细的美感。

2. 柱头

柱头样式也甚为多样,有些柱头体型较大,有方形(图6)或圆形(图5-b),雕绘结合。方形柱头一般较小,上面直接连接花板踩。圆形柱头形成层叠的厚重感,犹如火炬一般。柱头上面连接类似雀替的样式(图5-b,图7)。这个雀替形与印度建筑、藏式建筑中的托木形制相类似(图8),尤其是下边缘的弧线结构甚为相似,只是木构厚度减小,下缘弧线起伏增加,只施以单色平涂,没有纹样装饰,显得较为单薄。

古罗马建筑的柱间形成券柱式结构,将柱子与拱券完美结合;中原建筑中柱头两侧的

图6 林基路纪念馆柱式

图7 库车清真大寺柱式

图8 甘肃拉卜楞寺下续部学院柱式

图9 热斯坦街道民居的花板

雀替和斗拱,也是连接了柱子与檐檩;它们都解决了承重与美感结合的问题。库车的大部分柱头上不用两托,直接承檐枋,柱间有连接一体的雕花板。而与此类似的就是有柱头两侧直接与柱间花板装饰相连,共同形成弧线如意龛形的样式(图2、图3、图5、图9)。而在青海乐都瞿昙寺称作"欢门"的门窗上也有类似样式(图10),虽然其弧度与比例不同,但是基本的结构相类似,似乎都与小乘佛教最初僧人们修行的佛龛形制相关。同时发现,如意龛形的弧线不尽相同,有些弧度很大,有些较为和缓甚至直接是拱券形制,但它们都形成了各自不同的美感。

柱间连接的花板形成较为显著的装饰特点。庄重场所的花板修饰得较为素净,简洁的弧线拱券形表面也不施纹样,有古罗马券柱式的肃穆感(图6)。而街道民居的花板就装饰得非常活泼多样,有些花板表面绘有对称的角纹(图4-b),与边缘的连珠纹相映衬。细丽的纹样有一种针织品的柔软感,这与中原建筑彩画中很多纹样来自绫锦纹的情况类似。整体上粉色与蓝色相间、绿色与红色相间、黄色与绿色相间等等,地纹互映,不一而足。(图5、图9)。

柱间花板连接处有等间距的垂花柱头(图5、图6、图9),似乎是柱头的简化形制,形成帷幔一样的悬垂感。垂花柱在甘肃地区也较为多见。例如,甘肃天水地区的清代建筑门头上就有很多垂花柱头(图11),雕刻非常精美,而垂花柱之间连接的花板又与库车的花板形成不同的美感。

3. 柱础

库车老城区的大部分柱子都有明显的柱础部分,多为方形。这类柱子类似于古罗马的塔斯干柱式,即上部为光面圆柱,下部1/3处为方形柱础(图5、图7),并且在表面装饰有浮雕连珠纹,边缘与中间进行色彩的区别,等等。当然,也有些地方的柱子直接落地,没有明显的柱基与柱础(图6)。不过,大部分柱子下面都有圆形石头柱础。

图10　青海乐都瞿昙寺"欢门"

图11　甘肃天水玉泉观门头

(三)门窗

库车老城区民居庭院大门与窗户的式样较为统一,不同主人家的门窗式样变化多样。传统的大门都是木质的,辅以雕花门框。有些门的上部有透雕而成的用来采光的窗户。木雕形制有如意龛形,与垂花柱花板相似,也有栏杆形制(图12)。双合式对称大门,门板上皆有木板隔、涤环板的样式。每格门板边缘有浮雕式的边框,形成一个独立的轮廓,有些是方形,有些是拱门形,也有长方形、圆形、团花形相结合的形制(图12),比较自由丰富。隔板中心多雕刻花纹,有几何形纹样、对称植物缠枝纹、法杖宝珠纹样、团花纹样等等,它们相互结合、映衬(图13-a、图13-b、图13-c);有些在四角还装饰有蝙蝠角纹,与中间的圆形花朵纹样相呼应(图13-d);还有在整个门板不分隔进行装饰,用类似佛法轮的纹样装饰中心,上

图12　热斯坦街道民居门窗

图 13 热斯坦街道民居门板装饰

下辅以连续纹样(图 13-e),但较为少见。整体门板多采用两种主色,用强烈的互补色作对比,或者用同类色作协调,与雕绘手法形成强烈的对比效果。

在同一座建筑中,窗户的形制、装饰与门一致,形制与色彩都相互协调,共同区别于别人家的纹样、色彩、风格,使得整条热斯坦街道上色彩变化丰富,令人目不暇接。这既是地域文化的体现,又成为辨识度很高的商铺特色。

三

从库车老城区的建筑彩画中可以看到,建筑的外立面是彩画存在的主要位置,檐下木构多采用有规律的连续纹样,较为多见的是仿珠穗帘的纹样,木雕与绘画相结合。装饰以植物纹样为主,大多为枝蔓、缠枝纹样与几何纹结合。柱子与柱间花板连接,成为装饰的重点。尤其在花板踩的做法上,既承载着历史上中西建筑的特点,又具有帷幔的柔软感。将柱子、垂花柱、拱券结构、雀替等建筑形制完美融合,又结合伊斯兰建筑穹顶侧面形制,形成当地兼具东西文化特点的建筑形制。建筑与缠枝纹、汉式吉祥纹样相结合,共同形成了一种富丽又具有亲和力的装饰效果,带有洛可可风格的纤细柔美感。雕绘结合又形成一种饱满、繁密、凹凸有序的节奏感。一般来讲,对于生活在景观色彩单调的沙漠戈壁中的人来说,家居应当与这种恶劣的环境形成对比。因此,维吾尔族民居相比其他民族民居更重视室内色彩装饰[①]。不仅

① 张燕龙.沙漠绿洲传统民居建筑适宜性发展模式研究:以新疆麻扎村为例[D].西安:西安建筑科技大学,2009:29.

室内如此,他们还非常重视室外装饰。

在中原建筑、藏式建筑中,多在宫殿、寺院建筑中进行彩画装饰,一般民间建筑中不施彩画。但是在库车地区,王室建筑、寺院建筑、民间建筑皆施以彩画,彩画形制也相似。可见新疆库车地区在建筑彩画上没有严格的等级差异,他们更注重日常美感的营建。

实际上,这个具有1 800多年历史的老城区,现在的建筑装饰并不是历史原貌。2012年,库车老城区实施了适应现代化生活的改造。在改造项目中,居民自主参与一对一改造设计,改造后的建筑形态保留了原有的建筑特征和为适应居民传统生活习惯而保留的建筑样式。可见,库车老城区的地域性历史建筑已经深入民众的审美习惯。因此,在对老城区的重建改造中,在外表的装饰上仍然保留了历史上已经融合了的中西建筑文化特点。2012年3月20日,库车被国务院评为国家级历史文化名城。

从以上建筑彩画的面貌可以看出,在历史上,各类民族文化在库车地区进入了漫长的融合过程,在融合中实现了地域文化的创新,继而这种创新成为当地的传统文化面貌。而在当代进行城市改造的过程中,建筑彩画沿袭了已经融合创新的建筑文化面貌,体现出了库车建筑文化的历史脉络,实现了历史演进中民族地域文化的活态承袭。可见,融合与创新在民间是较为自由的,在这种自由中,自觉不自觉地就体现出了民族文化的痕迹,这才是文化自觉与文化自信的充分体现。

(文中图片均为笔者自摄)

近现代鄂西南土瓷窑的兴衰及其山地社会特征
——以映马池、磁洞沟、堰塘坪三个调查点为例

吴昶/湖北民族学院科技学院

鄂西南地区位于武陵山脉与巫山山脉交汇之地,土家、汉、苗、侗等民族世居于此,素有"历史的沉积地"之称,该地域目前主要由恩施土家族苗族自治州境内的恩施、利川二市,巴东、建始、鹤峰、宣恩、来凤、咸丰六县以及宜昌市管辖范围内的长阳、五峰两个土家族自治县组成。鄂西南地区先民使用陶瓷的历史至少可以追溯到新石器时代的香炉石文化时期。巴东楠木园、吴家坝等出土的倒焰窑与半倒焰窑遗址反映出这一地区的人至少在先秦时期就已经掌握了独立建窑和烧造陶瓷产品的工艺

图 1 近现代以来鄂西南各县市主要陶瓷生产点的分布
(笔者自绘)

技能。唐宋时期该地区均有陶瓷文物的出土,但陶瓷烧造难于见诸图史。自清雍正十年"改土归流"以后至宣统年间,因土司被废,峒境开放,鄂西南各地相继有了瓷窑的官方文本和民间的双重记忆。至民国年间,尤其是抗日战争时期,因战乱形势所迫,来自沦陷区的大批难民、驻军和工商企业涌入鄂西南地区,导致该地移民进程加剧,市场消费需求明显增强,当地民间陶瓷烧造技艺受到官方和民间两方面的影响,技术水平进一步得到发展,恩施柳州城、映马池,利川磁洞沟,宣恩晓关等几个重要的土窑陶瓷产地开始形成,并与川东(今重庆)的万县(今万州)和奉节、湖南醴陵及江西景德镇等地一直保持着"高频低调"的民间陶瓷文化接触。然而,随着清代中晚期、抗战时期和 20 世纪 50 年代末至 60 年代初的三次陶瓷生产高峰之后,鄂西南山区的陶瓷产业(图1)在现代化进程中迅速迈向难以挽回的衰落。

"民间土窑陶瓷为什么会衰落"作为一个问题提出,并不是为了刻舟求剑地去解决未来土窑陶瓷产品如何量产和建立自动化生产线的问题,而是为了了解土窑陶瓷工艺和瓷窑在

具体的乡土环境中,究竟有哪些因素制约着它们的生存和毁灭;是否以及如何能够使其在今天和未来找到新的生存之路。

"瓷窑的衰落"的确是一个既可以"总而言之",又可以具体微观化的问题。总体而言,现代化浪潮波及之处,传统手工艺根本无法与之对抗,其当时的消亡可以说是必然趋势。从宏观上来看,现代化是一场深度改变全人类生活方式的大变革:机械 PK 人力、石膏模具压制 PK 辘轳车轮制、二次烤花工艺 PK 手绘和蘸釉印章、流水线和批量复制 PK 单人作业……一系列现代化与传统的碰撞,其重要结果就是日用品价格越来越便宜、质量越来越精细的现代制造业通过不断蚕食传统手工艺产品的既有市场来扩张其商业版图。

但若说其具体微观的复杂性,又是因为具体到每个瓷窑的兴衰,与其所处的地域环境与社会文化因素之间的关系也是非常密切的。适应山地社会的生存,急当地山民传统日常之所需,成为当地瓷窑根深蒂固的生产法则。鄂西南各瓷窑具有规模小、布局分散的特点,由于无法适应时代的改变,在经历了 20 世纪中叶的最后繁荣期之后,这些瓷窑大都随着公路交通设施的日臻完善而被迅速淹没于现代化浪潮之中,处在即将被人们遗忘的边缘。

一、当代学者对近现代民间瓷窑衰落问题的研究概述

叶喆民《中国陶瓷史》通过援引向焯的《景德镇陶业纪事》材料强调清末民初之际中国税制不统一导致内地关税重重而外商畅行无阻为陶业凋敝的原因之一[①],而另一重要原因是业内技术保守不求改进,且相互保密,以致失传。"总之,内忧外患使我国陶瓷业蒙受了致命的戕伤,不仅各地民窑纷纷倒闭,而且艺术风格也一落千丈,直到 20 世纪 50 年代以后才逐渐得到恢复和发展。"[②]

方李莉在《景德镇民窑》一书中提出早在清代晚期,景德镇民窑业的发展就已经走向低谷了,她将导致其衰败的原因至少归纳为三个方面:封建制度的桎梏、市场的萧条、高岭山采矿业的衰落。她认为:"此时的民窑一方面面临国家的动荡、市场的萧条,另一方面面临原料的短缺,使其生产一落千丈,陶工们生活艰辛便可想而知。在这样的情况下,如何能富有创造性,并生产出优质的瓷器?"[③]

颜蔚兰《晚清民初中国陶瓷产业衰落的原因》一文认为除帝国主义、封建主义的压迫之外,传统手工业者的观念陈旧问题也是重要因素之一。颜文特别引用 1920 年向焯的《景德镇陶业纪事》的看法("合观镇上之组织,其弊在于分而不合,能散不能聚,有劳力之利,而无资本之利用,以故不能积小体为大体,由小体的竞争而生产力的竞争……若墨守旧时之组织,仅能于手工制度,则势力微弱,爝火莹之,安能与洪炉争其烈焰耶")和 1934 年 8 月杜重远在《整理景德镇陶业计划》一文中的看法("景德镇尽系家庭手工业,劳力而不知劳心,分工

① 叶喆民.中国陶瓷史[M].北京:生活·读书·新知三联书店,2011:622.
② 叶喆民.中国陶瓷史[M].北京:生活·读书·新知三联书店,2011:633.
③ 方李莉.景德镇民窑[M].北京:人民美术出版社,2002.

而不能合作,视惯例为成法,嫉革新如寇仇,若晓以世界精彩,国家利害,更如对牛弹琴,痴人说梦"),认为中国传统手工制瓷者中的保守势力固守成法、不思改进是民国年间景德镇陶瓷行业衰落的主要原因①。

刘畅《鄂西陶艺开发应用探析》一文是目前为止唯一一篇专就鄂西南地区民间陶艺进行总体介绍和研究的论文,虽然文章没有专就土窑陶瓷的没落问题展开研究,但主张"鄂西陶瓷业在20世纪的历程同中国陶瓷整体兴衰是一致的",但同时也认为"恩施州的陶瓷生产局限于日用生活用品,工艺简单粗糙,附加值不高,对资源开发是破坏性的"②。

二、鄂西南各地土瓷窑的分布与基本历史

(一)土瓷窑分布(表1)

表1 近现代鄂西南10县市陶瓷产业分布情况③

县市名称	陶瓷种类	主要产品种类	分布区域	技术来源	时间起止	相关代表实体
恩施	粗瓷、陶器	坛、罐、土青花碗、白瓷坛、土瓷坛、缸、罐、土碗、瓷筷篓等	七里坪柳州城、映马池、白杨坪九根树	本地、重庆万州、奉节、湖南醴陵、江西景德镇	清光绪年间至2006年	恩施县国营柳州城陶瓷厂(1961年以前)、映马池陶瓷厂(民国至2006年)
利川	细瓷、中瓷、粗瓷、陶器	坛、罐、土碗、土青花油碗、油瓶、夜壶、土瓷坛、缸、罐、陶蒸笼等	谋道磁洞沟、枫竹坝、三步街、铁厂坪、凉雾纳水溪	本地、重庆万州、湖南醴陵、江西景德镇	不晚于清代至1996年	磁洞沟上碗厂(清代)、国营利川县枫竹坝陶瓷厂(1960年)
咸丰	粗瓷、中瓷、陶器	坛、罐、土碗等	尖山平桥、甲马池青冈沟	四川灌河坝	1854年至今	平桥刘氏瓷窑(1854年)、尖山陶瓷业生产合作工厂(1957年)④
来凤	陶器	不详	不详	不详	不详	1961年国营陶器厂转为集体企业⑤
宣恩	中瓷、粗瓷、陶器	古铜色与米黄色土碗、双色釉白瓷坛、双色釉白瓷碗、陶制烟囱管道	晓关大岩坝、堰塘坪喳口洞、长潭河仙女塘、城关界直岭、高罗镇	本地、重庆万州、恩施柳州城	清末至1996年	堰塘坪陶瓷厂、省立晓关大岩坝陶瓷工厂(1939年)⑥、付友贵碗厂

① 颜蔚兰.晚清民初中国陶瓷产业衰落的原因[J].陶瓷学报,2015,36(6):700.
② 刘畅.鄂西陶艺开发应用探析[J].湖北民族学院学报(哲学社会科学版),2003(2):35-36.
③ 相关数据信息均来源于各县市建置以来至21世纪初已出版的地方志和地方文史资料。
④ 咸丰县志编纂委员会.咸丰县志[M].武汉:武汉大学出版社,1990:167.
⑤ 湖北省来凤县县志编纂委员会.来凤县志[M].武汉:湖北人民出版社,1990:130.
⑥ 宣恩县志编纂委员会.宣恩县志[M].武汉:武汉工业大学出版社,1995:142.

续表

县市名称	陶瓷种类	主要产品种类	分布区域	技术来源	时间起止	相关代表实体
鹤峰	陶器	缸、坛罐、瓦钵	石门村	湖南	1956年至1983年	石门陶器合作社（1958年始）①
建始	陶器	缸、坛罐、瓦钵	风吹坝、罗家坝、茅田、官店、景阳河、花坪、长梁②	不详	清代至今	风吹坝陶器厂
巴东	土陶	罐、钵、壶、坛、盆、缸	牛洞千军坪、茶店子甲社村、构坪、方家垭	本地、湖北秭归	？至1977年后	牛洞陶器生产合作社（1956年）③
长阳	陶器	泡菜坛、罐、钵、壶、缸	招徕河、石臼山、分水岭（高家堰木桥溪）、鸭子口、贺家坪、平洛村	工匠多来自外邑	不详	招徕河陶器厂（1962年）、平洛陶器厂（1975年）④
五峰	陶器		清水湾、长乐坪、傅家堰、湾潭	湖南桃源县	清中叶至1961年	天坑舷窑厂（1735年）、许子全窑厂（1954年以前）、五峰县清水湾陶器厂（1961年）⑤

上表中绝大多数窑场都位于多山地带，唯独来凤县地势较为低平，从历史来看恰恰来凤的陶瓷制造业是鄂西南十县市中最不发达的。当然，也并非地势越陡峭的地方陶瓷制造业就越是发达，巴东、鹤峰两地的陶瓷产品相对而言就比较弱势。总体来说，鄂西南的陶瓷制造业者比较青睐山柴资源和瓷土矿资源丰富的山坡和峡谷环境。这种环境也更有利于将自己的产品推销到与之毗邻的公路交通欠发达乡镇，从而与这些地方建立较长时间的贸易联系。

其中尤为值得注意的是，宣恩县一百多年历史的晓关堰塘坪碗厂喳口洞瓷窑的选址是在一个喀斯特溶洞的洞口附近。每到冬季寒冷的时候，陶瓷师傅们最怕的是器坯结冰，别处的窑场一般要专门修建保温房作晾干之用，喳口洞却具有天然的冬暖夏凉环境，可以被改造、利用为坯料存放、拉坯、晾坯的地方，被当地人称为"冬季车间"（图2）。这些"冬季车间"全部都设在洞口处总面积将近一亩地的台地

图2 宣恩堰塘坪喳口洞溶洞内的碗厂冬季车间旧址（笔者摄）

① 湖北省鹤峰县史志编纂委员会. 鹤峰县志[M]. 武汉：湖北人民出版社，1990：216.
② 建始县地方志编纂委员会. 建始县志[M]. 武汉：湖北辞书出版社，1994：402.
③ 湖北省巴东县志编纂委员会. 巴东县志[M]. 武汉：湖北科学技术出版社，1993：130.
④ 湖北省长阳土家族自治县地方志编纂委员会. 长阳县志[M]. 北京：中国城市出版社，1992：218—229.
⑤ 湖北省五峰土家族自治县地方志编纂委员会. 五峰县志[M]. 北京：中国城市出版社，1994：175.

上,足以完全解决冬季坯料结冰的问题。这种创造发明使得山区陶瓷与具有喀斯特地貌的山地环境之间产生了新的地域文化纽带。

(二)基本历史

在鄂西南各地县志记载中,历史最早的瓷窑是雍正十三年(1735)出现的五峰县天坑舷窑厂①。五峰虽然是山区县,但却紧邻江汉平原,在古代更容易接触到先进的陶瓷烧造技术。"雍正十三年"正好处于鄂西南地区"改土归流"的时间节点之后,这反映出"改土归流"政策对陶瓷烧造技艺重新进入鄂西南多民族世居地区的影响力存在之假设不仅在时间逻辑上是能够成立的,而且在迹象上也是十分明显的。《恩施县志》关于柳州城陶瓷业在清同治年间也已有了明确记载。②

恩施市七里坪乡映马池瓷窑的历史最早可以追溯至清同治年间,按当地目前健在的最年长的陶瓷师傅邓定江的说法,最早开窑者可能是万县(今重庆万州)人黄开泰,他所开的第一口瓷窑位于柳州城和映马池两村之间的马尾坝。紧随黄氏之后开窑烧瓷的是世居该地的土家族人谭有达,此后当地陆续形成谭、李、杨、王等瓷窑世家。1949年以前共开窑10处(磨刀石村3处,映马池村7处),1949年以后合作化运动将磨刀石三窑合并为国营陶瓷厂,新开窑2处,鼎盛时共有窑12处之多。

全面抗战爆发以后,不久,因武汉沦陷,湖北省政府被迫西迁恩施,大量沦陷区人口也随之迁入鄂西南地区,从而刺激了这个地方的陶瓷消费需求。抗战期间的整个鄂西地区从山区大后方突然变成支前重镇,人口的激增扩张了地方日用瓷消费市场。由于山区的交通不便和中日控制地区间的战争状态,外来陶瓷制品也无法对其构成强大的市场冲击力。

然而文献显示,地方土窑陶瓷的产量和质量方面令当时的国民政府并不感到满意,后者对当地陶瓷行业采取了一系列改进措施进行干预。1938年武汉沦陷后,湖北省政府西迁恩施,并于次年在宣恩县晓关大岩坝筹建了一个当时规模较大的"湖北省立晓关大岩坝陶瓷厂"③。该厂厂址位于1935年刚刚竣工完成的巴石公路旁不远处(图3),而这条可以通汽车的公路计划的是

图3 宣恩县晓关乡境内的陶瓷厂分布图(笔者自绘)

向西南方向连接咸丰县与黔江县(今黔江区)交界处的石门坎,向东北方向连接至巴东县,交

① 湖北省五峰土家族自治县地方志编纂委员会.五峰县志[M].北京:中国城市出版社,1994:175.
② 多寿,等.恩施县志[M].刻本.恩施:[出版者不详],1868(清同治七年):87-88."椅子山在城东十五里,宋开庆初,郡守谢昌元移州治于此,以据险要,亦名州基山,俗名旧州城,讹呼柳州城,土瓷器皿多出其地。"
③ 张嗣藩.省立晓关陶瓷厂忆事[Z]//中国人民政治协商会议湖北省宣恩县委员会文史资料研究委员会.宣恩文史资料:第三辑(民族经济专辑).宣恩:中国人民政治协商会议湖北省宣恩县委员会文史资料研究委员会,1988:52.

通方便这一点对于深山里的日用瓷厂的生存而言,其重要性不言而喻。

即便如此,鄂西南当地的土窑陶瓷仍然因缺少竞争对手,能够占据市场有利位置——简言之,通往其他陶瓷产区的公路交通条件越差,土瓷窑生意就越是兴旺。恩施柳州城瓷窑、宣恩大岩坝陶瓷厂均属这一时期受到政府部门重点扶持的对象。而当时未受到政府直接扶持的映马池、堰塘坪瓷窑虽与大厂相邻,却一直有条不紊地在继续生产经营,这说明一方面这一时期的陶瓷产品消费需求量已经大到超乎想象,另一方面由于战乱的特殊时期,区域内公路与汽车运输外销有效地缓解了小区域内陶瓷生产者库存积压的风险。

1947年12月恩施县民教馆馆长高尚之等搜集的湖北省政府(民国)民政厅罗门骧编审的《恩施文史资料——恩施县抗战史稿:第五辑》旧州城"陶瓷"条目称:"本县(当时的恩施县)旧州城(现属七里乡),原有小型陶窑,创设年之。所出产品,供本县及鹤峰、建始各县一般农民之用。以无人重视,未予改良,出品粗劣,难适社会人士之要求,以致日渐衰落。抗战军兴,交通阻隔,外来瓷器输入不易,民国三十年,陈前主席(诚)驻节本县,深感鄂西陶瓷有改良必要,乃电请江西主席派专门技士来施,调查研究各种瓷土性质,并饬建设厅指导改良民营瓷业,筹备设厂示范。据调查结束,本县陶瓷虽具有改良可能性,瓷土原质较宣恩小关(今晓关)所产尤优,成品不易破碎,经召集各厂负责人指示改良方法,后即聘技师、增设窑厂,逐步改进,产量日增,销额遂广,品质形式并多改进,惜以无大量资金采购药料及改筑瓷窑,不能日新又新,与江西、湖南产品并驾齐驱。"①

与此同时,一股积极的民间力量也在出现,据恩施映马池村老陶工李先必回忆,恩施七里坪一位卢姓商人曾为提高本地产品质量,远赴景德镇学艺,回来后为试验新方法而在映马池租地建造小窑一座,然最终未能投入正常运营。1943年左右,又有江西人方石(音)夫妇来映马池烧造瓷器,烧成的器皿有红、绿色釉,青花,但用的是"烤花"工艺。方石夫妇用石膏作模,采用脚踩车(辘轳车),而当时本地的辘轳车是用手"哈"(拨弄)的。新工具、新方法的引进对映马池瓷窑的工艺技术产生了深远的影响。

新中国成立后,新兴土窑陶瓷厂大量涌现,主要集中于1961年左右,许多具备制陶技术的农村劳动力变成了工人阶级、城镇户口。这与当时整个时代的工业化的趋势似乎是吻合的,但这些厂的集中出现却是另有原因。其中比较值得注意的是"公社大食堂"因素的影响。这在当时是一个新生事物,也引起了若干连锁反应——1958年至1960年间为了表明自己对"食堂"的支持态度,当时利川县的不少村民都在自家展开了破坏餐厨用具的运动。至1959年年底,大饥荒开始,各地食堂均难以维持下去,各家饮食需要自行解决(利川当地人称该历史事件为"下放伙食团"),这才产生了空前巨大的餐厨用具需求。于是新兴碗厂如雨后春笋般出现,仅在利川磁洞沟一地1961年就新开了四家碗厂。而就在"公社大食堂"创办之初的1958年,磁洞沟当时规模较大的上碗厂和中碗厂还加班加点专门为公社食堂提供统一标准的食堂饭钵,生意一度十分红火。

全此,鄂西南山区的陶瓷产业达到了前所未有的空前兴旺景象,涌现出了恩施柳州城—映

① 政协恩施市文史资料委员会,中共恩施市委党史办公室.恩施文史资料——恩施县抗战史稿:第五辑[Z].(内部发行刊物).1992.转录1947年12月中华民国恩施县民教馆馆长高尚之等搜集,原油印本第136页。

马池瓷窑群、利川磁洞沟—枫竹坝瓷窑群、宣恩县晓关乡大岩坝—堰塘坪瓷窑群以及利川市凉雾乡纳水溪瓷窑、建始县猫坪风吹坝瓷窑、咸丰平桥、甲马池等若干中小型窑场。但在1961年以后,由于陶瓷工厂数量太多,呈现出供大于求的态势,一些厂房和瓷窑开始陆续关停。与之同时,由于公路交通条件的不断改善,来自醴陵和景德镇等地的日用细瓷产品纷至沓来,本地土瓷窑面临生存危机。地方政府曾一度出手干预,如1961年恩施县曾将县陶瓷厂从柳州城搬迁至市区内准备进行技术改造、1971年利川县曾在枫竹坝投资转产细瓷,但最后都没有足够实力维持地方陶瓷产业的生存。2006年,恩施自治州最后一家制瓷企业在企业改制后由私人承包,终因管理不善和产权纠纷问题而迅速倒闭破产,土白瓷产品至此从市面上消失。

目前,建始、咸丰等县的数家粗陶制品生产厂家主要生产坛罐、烟管道、煤炉胆等工艺技术难度相对较低、投入成本较少、风险相对较小的产品项目,目前尚可维持经营。

三、器物成品的样式特征

土窑陶瓷由于其艺术价值隐藏在其实用性之中,加之易损耗,实物搜集较困难,因此非常容易受到研究者忽视。土窑陶瓷,或者叫作粗瓷土陶,既不同于古代的官窑陶瓷,也无法与大型民窑陶瓷的品相相媲美,因为它的原料质量、制作工艺和烧成环境都比较粗劣和简陋,而且绝大多数偏向于实用,所以其造型技法和审美趣味不太容易引起重视。但实际上,土窑陶瓷也是有图案种类和样式风格差异的,有一些作品因烧制过程中变形、开片、缩釉,反而呈现出一种另类的粗犷趣味。(图4)

图4 映马池(上)、磁洞沟(中)、堰塘坪(下)土瓷窑出产的部分青花日用瓷产品(笔者自摄)

陶瓷产品在鄂西南民间被统称为窑货，但利川磁洞沟等陶瓷产区将其详细划分为"造碗"和（狭义上的）"窑货"两大部门。"造碗"行当的师傅顶敬"樊公"为行业祖师。"窑货"行业主要做的是坛、罐、缸、花盆之类的黄、褐、黑色系施釉大件，老陶工在烧制窑货时需要顶敬"窑神"。因地缘关系较近，传统的鄂西南土瓷窑技术上与川东地区（今重庆市）及湖南醴陵交流较多；窑形主要分龙窑和扇子窑两种，龙窑较少，扇子窑居多，其烧制出来的产品都可叫作"土窑陶瓷"，或称粗瓷。虽然窑址分散于各县，但因陶瓷手工艺人在相邻不远的区域内具有一定流动性，相互之间切磋技艺的机会非常多，这使得陶瓷制品样式总体特征趋于一致。

2016年至2018年笔者在湖北省恩施市的柳州城村和映马池村、宣恩县晓关侗族自治乡堰塘坪村、利川市谋道镇磁洞沟一带的田野调查过程中，不仅搜集到一批已形成明显印花图案样式的土青花瓷碗、瓷碟残片，并且在当地人生活日用陶瓷产品中也发现了种类非常可观且具有不同年代特征的陶瓷生活用品。其中粗瓷产品种类繁多，形式多样，总的说来可以分为小件和大件两大类：小件多为酒盅、杯、大小碗碟、钵、盘、瓶、壶、蒸笼、筷篓，以及小型罐、坛、汤盆、夜壶等；大件多为缸、罐、坛、花盆、砂锅。二者的区别之一是制作时使用的辘轳车形制不一样。小件使用木制辘轳车手拨转动来制作；大件使用具有石质车盘的大型辘轳车，以木棒拨地产生旋转动力来制作。区别之二是小件所用的泥料颜色更白，质地更细腻；大件所用泥料颜色偏黄、褐、灰、黑，质地一般比较粗糙。区别之三是小件器表多施白釉（扣碗、油壶除外）；大件除少数酒坛为粗白瓷质地外，多为黄、褐、黑三色质地，缸面素色，多用陶瓷模具摁压形成均匀排列的模印花纹来装饰器物外壁。

小件土白瓷器总体具有如下细节特征：

① 胎地白色略偏灰黄，釉色乳白且较厚，器壁表面偶有缩釉和气泡，触摸起来有小疙瘩或不太明显的颗粒感，但也有器表光滑者，其表面较容易出现细小开片痕迹，碗盘圈足部位内底外底均不着釉，以免入窑烧制时摞放发生滴釉粘连。

② 胎地普遍偏厚，器形略有偏歪属正常。

③ 酒罐、酒壶多有双耳、三耳甚至四耳器型，可以穿布绦以便手提。

④ 器物素面着透明釉，常以青花、"土红"或双色釉装饰。据映马池谭世儒老师傅说，"土红"是"蓝墨"（氧化钴）进入之前，当地土窑师傅画碗花时用得比较多的一种合成釉色，合成"土红"釉料所需的主要矿物质成分在附近山沟有分布，烧制之前是土红色，烧制后则容易变成灰黑色。画青花所需的"蓝墨"则是从四川引入的（民国），当时"蓝墨"的高昂价格对今天健在的老师傅们来说记忆仍然很深。装饰手法有手绘法和牛皮蘸印法两种，最常见的手绘装饰纹样是轮制过程中徒手画出的青花或"土红"线圈。宣恩堰塘坪碗厂曾有一位名叫郑桂碧的画碗工，擅长画兰草花卉，师法自然，笔法娴熟（图4左卜碗和罐子表面图案即郑桂碧的手绘作品）。牛皮蘸印法是指用牛皮雕刻而成的图案印章蘸深色釉墨在器表留下色釉印痕，入窑烧制后形成各种印花图案的装饰方法。印章图案包括竹节巴花、寿字花、蝙蝠花、轮形花、松果花等十余种花色（图5），主要流行于清代至民国年间。这种牛皮蘸印法属于釉下

图5 恩施映马池瓷窑的部分土瓷印花(青花、"土红"),以牛皮蘸印法印制(笔者自摄)

彩技法,可以用来解决碗、盘等日用瓷产量较大时画工人手不足的问题,但这种技法目前只见于恩施市映马池瓷窑清代至20世纪中叶的小件白地土瓷产品中,其他瓷窑旧址均不见出土,可能是映马池当地独立发明出来的一种釉纹装饰技法。不仅牛皮取材方便(黄牛是山地农业体系中必不可少的耕作畜力),更重要的是小小的牛皮印章能够解决画工匮乏、画艺不精的大问题。

瓷质方面,鄂西南瓷器总体上介于粗瓷和中瓷之间,宣恩堰塘坪等地可以生产中瓷,只有利川枫竹坝的"圆窑"、纳水溪的龙窑所烧制出的瓷器曾一度达到细瓷标准。

四、山地陶瓷产品的运输方式与贸易场域

陶瓷这种工艺产品只要参与贸易交换的进程,就一定要涉及贸易运输的问题。包装方法、运输工具、搬运技巧、行走往返的路线,都决定着窑场的生存,因为把货物平安运出去陶瓷师傅们才会有经济收入。鄂西南山区平地稀少,多高山小河,除长江和清江下游地区之外,其他水系因水道陡窄或浅急,长途水路运输的情况极其少见,但也并非完全没有记载。1958年,恩施市响应号召创办了专门的造船厂,打造了若干木船,曾雇胆大心细的恩施芭蕉人黄登峰等充任水手,趁涨水期驾新造木船走清江顺流而下,行至宜都清江汇入长江口的地方将船出售,谓之"放船"。雇主为了多盈利,见船舱内有不少空余位置,特意携带柳州城窑货装填到舱内,一起随船运到宜都,但因"三步跳""虎头峡"等险滩路段颠簸剧烈,陶瓷制品在船内磕碰,损失不少①,这既反映出鄂西南土窑陶瓷产业正处于前所未有的壮大时期,同时也说明清江这一鄂西南山区最大的长江支流干道并不适合陶瓷产品的外运。当时山里的陶瓷制品至少在平原地方是有销路的,主要是地理环境的阻隔,使其实用价值和审美价值无法在新环境里被认可,更难以借更大的共享市场得到更多技艺切磋和水平提升的机会。

鄂西南的土瓷窑绝大多数都需要通过人力背挑来解决运输和销售问题——古代瓷窑的选址一般都会离水比较近,一是便于运输,二是生产陶瓷产品的过程中对清水的需求量比较大。而柳州城(高山巅)、饮马池(陡坡地)和磁洞沟(浅溪峡谷)这样类型的地方作为瓷窑的话,位置似乎是不合常理的,因为过去主要靠骡马和人力背挑来解决运输问题。理论上讲,凡是山路通得到的地方陶瓷产品就能够到达,实际运输过程中的折损率完全取决于劳动力

① 见:吴国韬.雨打芭蕉[M].北京:语文出版社,2013:267.

个体的力量、技巧与经验。人力运输的方式主要有背负、挑运两种。背负主要用背篓或背架,为了便于长距离负荷,还配备有承重缓力的打杵子,主要是高海拔山区用得多,解放双手能够应付复杂的地貌;低海拔地区居民和陶瓷厂的师傅主要采用挑的方式,可以负荷更多。

陆路运输因其多山,主要交通干道有很多地段都是漫长崎岖的土毛路和陡峭的石阶(当地人一般通称其为"百步梯"或"礓叉子"),人力背挑成了主要运输力量。在柳州城、映马池一带,既有商户带挑夫(背夫)来窑前等候的,也有自己挑下去卖的。一年中的大部分时间是商户来买,只在冬月、腊月生意最好的时候,自己才挑去城里卖(销路最好的时候是人民公社食堂解散的时候)。20世纪80年代,产品还曾经被拉到巫山县去卖过。两厂产品的消费主力还是恩施八县市的本地居民,货物集散点设在恩施老城的六角亭、大十街、小十街,多年来主要还是依靠人挑畜驮的办法来进行运输:映马池村的瓷货走水井沟、鸭子塘、猫儿槽、蔡家河、五峰山进城;磨刀石村的瓷货走石灰窑、周家河、赖家湾、石场坝、冼爵溪进城。

田野工作中笔者还发现,近代以来的山区陶瓷行业逐渐形成了一个奇特的销售经验,就是都不希望业务到达的地方公路交通太方便,方便了之后外面的瓷器就容易进来了。他们有自己灵活高效的人力物流和传统的山道运输线,所以大家炫耀自己的产品卖得远都不会说卖到宜昌、来凤这样平坦的地方,而是卖到新塘、红土、巫山、巴东这些多山地区。笔者之前误以为这些窑场大多处在交通不便的位置上也是刻意在躲避交通方便,后来将老师傅们所讲的运货路线及盐道、官道这些步行山道路线放进地图里去看,没有一个瓷窑的位置是偏僻的,

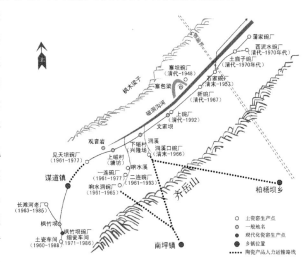

图6 利川磁洞沟—枫竹坝土瓷窑群分布及时间起止
(笔者自绘)

几乎全都在古代的干道上。据此,笔者得出的看法是:正如现代工业陶瓷产品与汽车、公路可以构成文化意义上的配套关系一样,土窑陶瓷产品和山道、人力运输的脚夫是配套的。虽然空间是重叠在一起的(图6),但从时间上来讲,其实并不应该在同一张地图上。

值得注意的还有"山道运输线"的问题,它们有很多并不是山路和小路,而是古代的盐茶古道和官道,它们曾扮演着连接各村镇的重要角色,虽然曾经位于其沿途各点的商行、驿站、店铺今天大多已不存在,但历史上一直是熙来攘往、络绎不绝的景象——有人的地方就有商机。磁洞沟的老陶工石践先生年轻时就有过肩挑窑货从磁洞沟向东徒步翻越海拔1 600米左右的齐岳山到南坪、柏杨坝等地去贩卖的经历,有过他这样经历的人在磁洞沟几乎家家都有,有的甚至在山间背负窑货,打着火把走通宵的夜路。在交通困苦的年代里,柳州城、映马池的陶瓷产品同样也是主要靠人力背挑运送下山。骡马虽然比人力气大,负荷优势更明显,

但骡马毕竟不如人细心，因此不敢走窄道，更多应用于较宽阔平缓的路面。在 1960 年以前，柳州城、映马池的窑货绝大多数陶瓷产品都是以骡马驮运下山。

20 世纪 30 年代后期，巴石公路（即今日之 209 国道恩施自治州内公路段）的竣工使汽车（当时多为木炭汽车）这样一种高效率的运输工具开始频繁出现在鄂西南山区，除军事调动、客运业和公务差旅等需求之外，货物运输也可以依靠汽车了，因此陶瓷制品的运输有了更多的渠道。在此条件下，1939 年湖北省政府在宣恩晓关大岩坝巴石公路的路边建立了"省立晓关大岩坝陶瓷厂"，直至 1951 年因政策和管理方面的原因而被关闭；而离它不到五公里的堰塘坪陶瓷厂却一直开办到了 1996 年，二者都因为公路的存在而在短期内实现了"地利人和"。

五、各土瓷窑的兴衰过程

在展开这一略显沉重的话题之前，笔者先转述利川磁洞沟一位原陶瓷厂职工石践所讲的一个神话故事，说造碗匠的祖师樊公想知道他的继承者们究竟过得如何，于是下凡，看到一个造碗匠师傅正在窑场里忙忙碌碌，便化作一个乞丐前来要饭，说了很多吉利话，造碗匠因为手里停不下来，怠慢了乞丐，乞丐便放出恶言诅咒，造碗匠心生恐惧，又好言劝回乞丐，并好酒好肉地款待他，求他再重新说句好话，于是乞丐最后说了一句："天干（旱）饿不死造碗匠（穷不至死，但也富不到哪去）。"这个神话所蕴含的生存价值观正是山区陶瓷手艺人坚韧不拔、顽强生存的信念，这个信念同时也包含着"大家日常生活里需要什么我们就制造什么"的信息。但恰恰也正是这种固执而缺乏前瞻性的传统制造理念使决策者们未能及时洞悉时变，导致了鄂西南各地土瓷窑场的衰落，因为彼时生活方式的变革正在引领着当代人的消费，而这场变革的引导力量却是西方的生活样式。"像外国人那样生活""洋气""和世界接轨"成为人们日常消费"上档次"的指导理念。不是造碗匠们不够勤快，而是这个世界变化得实在太快。

传统土窑陶瓷作为一门典型的手工艺，从古至今都存在着威胁经营的各种挑战，就如陶瓷易碎的特点一样，传统陶瓷工艺的传承也一直在面临着各种当时难以预测的风险。总体而言，在古代社会，传统土窑陶瓷生产部门的衰落主要与资源短缺和战乱有关。近代以来，机器工业的出现强调了大规模批量复制所获得的廉价陶瓷产品，使其对当时的传统土窑陶瓷造成了压倒性的绝对竞争优势，这种状况一直延续到今天。现当代，陶瓷器具在材料属性方面的易碎性特点又遭遇了搪瓷（19 世纪以后开始传播到中国内地）、后来的塑料（1960 年以后鄂西南地区市面上开始出现塑料制品，1980 年以后塑料碗、杯出现）和耐高温玻璃容器等。此外，根据鄂西南地区土窑陶瓷小作坊的总体分布来看，它们大多位于水陆交通均不太便利的山区环境中，其运输基本上依靠人力背挑，销路也主要是满足周边乡镇的日常消费。一旦现代化交通延伸到当地周边，外来的廉价陶瓷制品必然会如潮水般涌入，对其造成致命打击。越是受打击，当地陶瓷产业就越是依赖交通欠发达地区越来越狭窄的市场，直至水涸

鱼干。

此外,一些特殊的时代原因也会影响土窑陶瓷产业的规模和效益,例如1958—1962年之间的"大跃进"、大办人民公社食堂和食堂解散、改革开放初期的企业改制等情况均对当地土窑陶瓷产业产生过不同程度的正面、负面影响(除传统老窑外,各县市大部分瓷窑都是在这一时期一拥而上兴建的,虽然有的出现了细瓷车间甚至烧制过瓷砖等现代产品,但其维持经营的时间均不超过30年)。

鄂西南各土瓷窑的兴衰总体而言跟景德镇、醴陵等陶瓷重镇的文化变迁保持着相对的一致性,尤其是自20世纪80年代以来几乎是无力抗拒的衰落态势只能让工作热情跟着窑灰一道冷却下来——处处都是机械化生产——廉价竞争的压力。青山遮不住,毕竟东流去。

但从某些细节上来看,鄂西南地方的瓷窑兴衰节奏却存在着一定的复杂性和滞后性。如前文所述叶喆民《中国陶瓷史》所主张的"中国税制不统一导致内地关税重重,对景德镇、醴陵等陶瓷主产区造成沉重打击"的观点成立的话,在国内各省之间关税壁垒重重的时候,外地廉价优质瓷器贩不进来,乡村小规模陶瓷产业反而能够从中获得一线生机。而笔者的田野材料和各地方志反映出晚清至民国时期恰好也正是鄂西南民间制瓷业迅猛发展的时期。

又例如同是在"大跃进"时期,《长阳县志》曾记载该县某地因燃料资源紧缺,出现瓷窑因与"大炼钢铁"争柴烧的问题而被迫停产①,但也就在同一时期,更多地方的瓷窑为了响应工业化的需要应运而生。

据田野材料显示,导致恩施柳州城、映马池两地的瓷窑(图7)受重创的事件是20世纪

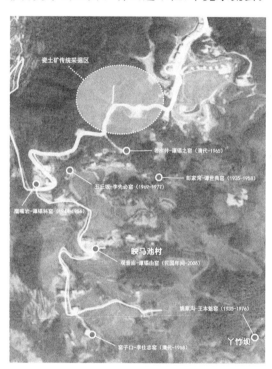

图7 恩施柳州城、映马池土瓷窑部分窑址群分布图(笔者自绘)

70年代的"割资本主义尾巴",而与此同时的利川磁洞沟一带,除效益不好的几家队办碗厂关停之外,大部分陶瓷产业窑火依旧。陶瓷产品的最大缺点就是易碎,因此对物流运输的平稳要求甚至比客运行业还要高,由于缺乏水路运输条件,陆路交通又比较颠簸,外来陶瓷始终没能"歼灭"山区自产陶瓷。直到1996年至2006年间,由于公路交通条件的不断改善,利川、恩施两地的陶瓷产业才真正遭遇它们的终结时代。

① 湖北省长阳土家族自治县地方志编纂委员会.长阳县志[M].北京:中国城市出版社,1992:218.

20世纪中叶以来鄂西南地区部分土瓷窑关停时间表[①]

1948年,清代创建的利川磁洞沟寨坝碗厂因山洪暴发、河流改道破坏窑址而关停;

1949年以前,恩施映马池杨家(祖坟槽)瓷窑,杨春芳、杨盛芳家瓷窑因人力不济而停产荒废,同年,杨一鼎家瓷窑因窑主年事已高,瓷土原料运输不便而停产荒废;

1951年,运营12年的宣恩县晓关大岩坝陶瓷工厂停止运营,企业搬迁转产;

1957年,清末创建的利川磁洞沟石家碗厂因后继乏人而关停;

1961年,恩施映马池自然村原谭锡科家瓷窑、王本魁家(姚家沟)瓷窑和王承甫家瓷窑因三人随国营陶瓷厂迁进城,原瓷窑无人照料而停产荒废;

1965年,成立不到5年的利川磁洞沟响水洞碗厂关停;

1966年,清代创建的利川磁洞沟洞溪口碗厂关停;

1967年,清代创建的利川磁洞沟新碗厂(中碗厂)因枫竹坝碗厂调集人手而关停;

1971年,成立不到5年的恩施映马池生产队队办瓷窑关停;

1975年,恩施映马池谭锡光瓷窑(民国时期所建)和李家瓷窑、茅坪杨家瓷窑及柳州城杨和清窑等四窑因"割资本主义尾巴"而关停;

1977年,运营16年的利川见天坝碗厂原料获取不便而关停,同年,利川磁洞沟一连碗厂因效益不好而关停;

1982年春,运营22年的恩施国营陶瓷厂(原映马池国营陶瓷厂,1961年迁址于恩施市航空路)因效益差、市场萎缩而停产,并转让给烟草企业,陶瓷技工转岗为烟厂工人;

1985年,运营22年的利川枫竹坝碗厂长滩河老厂因效益差、市场萎缩而关停;

1986年,运营20年的利川枫竹坝碗厂细瓷车间因效益差、市场萎缩而关停;

1988年,运营15年的利川枫竹坝碗厂土瓷车间因效益差、市场萎缩而关停;

1992年,清代创建的利川磁洞沟上碗厂关停;

1993年,运营32年的利川磁洞沟二连碗厂关停;

1996年,19世纪50年代之前创建的宣恩县晓关陶瓷厂(原堰塘坪岑口洞碗厂)因效益差、市场萎缩而关停;

2006年,恩施长堰村映马池陶瓷厂在艰难中选择了私有化改制,后因经营不善而破产关停。

除此之外,还有衰落之后愈加一蹶不振的若干记录,例如20世纪80年代谭某某任承包厂长时头一回面临封山育林政策下达、燃料紧缺的问题,他还曾因收购当地小孩非法盗伐的柴料而被有关部门行政拘留和罚款。同样是在80年代初,水井沟村5名学童在映马池某矿洞内挖掘"碗泥巴"(瓷土)时因矿洞塌方而死亡,他们所挖掘的瓷土是为已搬迁进城的恩施

[①] 该时间表由本文作者对邓定江、谭世儒、李先必、石践等陶瓷师傅的口述史记录材料及部分地方史志材料整理获得。

县陶瓷厂提供原料,此后不久县陶瓷厂也倒闭停业,工人转岗为烟厂职工。《恩施市志》对陶瓷厂的停产作了如下解释:

> 1954年3月在映马池建国营陶瓷厂。年余因产品积压,被迫减人限产。1956年又扩厂增人。1961年迁址于(恩施)城内航空路,生产低档瓷碗、缸、钵,供应本市及邻县农村,因无人重视,未予以改良,出品全系粗瓷,满足不了日益提高的人民生活水平需要,维持生产至1982年春,厂址让于市烟厂而告停。民间尚需部分低档瓷碗等器具,继由乡镇陶瓷厂制售。①

在植被资源有限的地方,陶瓷行业由于与"大炼钢铁"土高炉争夺燃料而只好自减产量,例如"1958年,长阳县利民、三合陶器厂因受'大办钢铁'的影响年产陶器下降到将近三分之一的水平"②。

表2 鄂西南地区部分土瓷窑生存威胁因素分析③

土瓷窑名称	属地	导致瓷窑衰落与倒闭的威胁因素及发生年代							
		燃料短缺	原料短缺	市场萎缩	管理失序	政策阻力	安全事故	自然灾害	转产破产
映马池	恩施市	1980s	—	2006	2006	1975	—	—	2006
柳州城	恩施市	1980s	1980s	1982	—	1975	1980s	—	1961、1982
磁洞沟	利川市	—	—	1992	1957	—	—	1948	—
枫竹坝	利川市	—	—	1985、1988	—	—	—	—	—
堰塘坪	宣恩县	—	—	1996	—	—	—	—	—
大岩坝	宣恩县	—	—	—	1951	1951	—	—	—

鄂西南地区的土瓷窑明明在20世纪中叶的时候迎来了它的繁荣期,可为什么又会在那之后的半个世纪里彻底衰落?这一问题笔者之所以在此提出,不仅仅因为它是文献查阅过程中的必然关注点,更是田野工作进程中所无法绕开的问题——几位健在的老陶工在被问到"碗厂"衰落问题时偶有这样的感叹:"我们打小记事起就看着山坡上昼夜不息的窑火,听着水车带动碓磨昼夜不息舂打碗石料的声音,从来不会想到这个手艺会在我们这一代人手中消失。"如表2所示,鄂西南山区自然资源丰富,燃料与瓷土矿原料短缺构成的威胁几乎可以忽略不计,同样可以忽略不计的还包括自然灾害与安全事故因素。真正对当地土瓷窑生存构成威胁的是市场萎缩、管理失序和政策阻力三个直接原因。从今人的眼光来看,导致在这三个方面出现问题的核心症结还是在于陶瓷文化之于山地社会的"嵌入"过深方面。虽然自近代以来不乏雄心壮志之士力图改变地方陶瓷工艺的旧面貌,但他们只是从审美和与之配套的工艺技术方面进行突破性尝试,其目的也只是为了做成"与别人的高端产品一样",却

① 湖北省恩施市地方志编纂委员会.恩施市志[M].武汉:武汉工业大学出版社,1996:298.
② 湖北省长阳土家族自治县地方志编纂委员会.长阳县志[M].北京:中国城市出版社,1992:218.
③ 该表信息主要依据2016年至2018年笔者的田野调查资料和《宣恩文史资料:第三辑》归纳析出。

始终没能打开销路、另辟市场,没能突破山地社会属性对瓷窑生产与销售视野的束缚,因此只能不断失去市场和错过发展机遇。

六、结语

 鄂西南地处大山深处,物产丰饶,瓷土、柴、水资源条件均较好,具有良好的开窑制瓷条件,但受山地环境与村落、人口分布密度普遍较低等因素制约,历代瓷窑普遍具有规模小、布局分散的特点,具有灵活机动性、小成本投入、流动性和市场就近法则,从而形成了独特的山地土瓷窑形态。清代中叶至20世纪中叶两次大规模外来移民刺激了鄂西南地区陶瓷行业的发展。但由于交通条件长期比较恶劣,因此消费人群基本被束缚在狭小的山地区域内,远途流动性较弱。这种环境条件的特殊性激发了陶瓷手艺人的各种智慧,发明了许多适应山地环境的生产制作方法,同时也促生了山地区域内民间土窑陶瓷文化的自身特色。映马池瓷窑的牛皮印章和堰塘坪碗厂的"冬季车间"反映出瓷窑文化"嵌入"山地社会过程中的精彩之处,也彰显了陶瓷手艺人在适应山地环境条件的历史进程中所迸发出来的智慧火花。

 虽然"天灾饿不死手艺人"从慢节奏的传统社会来看是对勤奋劳动者的高度认可,但在经历过现代工业文明冲击之后的今天来看,却成了世人眼中不思进取者的职业标签。甚至可以说,真正导致当地陶瓷产业在鄂西南地区普遍难以熬过21世纪的最重要的原因恰恰就在于其自成一体的山地社会属性上。

 纵观自近代以来鄂西南土窑陶瓷生产点所遭遇的历次兴衰变化,笔者以为:经营管理因素、交通运输因素、国家政策因素和审美趣味因素是当前与之相关且最需要关注的四个问题。经营者的管理理念是否具有一定的时代前瞻性、是否依赖于交通运输环境的闭塞维持窑场的经营、地方政府对国家政策的理解与运用是否合理(政策支持是绝对不可忽视的因素,这不仅体现在中央文件精神上,而且也与地方党委与政府的具体落实有着不可推脱的关系)、生产者和消费者的审美趣味是否多元化和充满想象力,是否能够化陶瓷工艺中的不利因素为有利因素,这对未来的鄂西南陶瓷技艺是否可以再生都是极其重要的理论支撑点。

 首先,大规模量产是山区土窑陶瓷产业的软肋,在这方面去与大产地竞争必然会吃亏,因此必须另辟蹊径,走"手工+创意设计"的路子,努力提升自己的审美内涵和人文资源价值。其次,过去因山地社会严重缺少平稳的水陆运输条件而形成的就近销售的思维在今天需要进行必要的策略调整。其三,在道路交通条件改善、旅游业兴起的背景之下,开发小件手工艺美术产品的意义与效益不可忽视。最后,目前鄂西南地区的民间土窑陶瓷烧造技艺亟待纳入非遗保护的视野,其在鄂西南山地环境中历经数百年来形成的"瓷文化丛"[①]——陶瓷产区的一整套生活方式的记忆也正处在消逝的边缘。手工艺的复苏不是一个孤立的话题,它与人文景观、建筑空间、文化表演、旅游消费、工业设计、非遗传承、乡村重建和文化自

[①] 方李莉.景德镇民窑[M].北京.人民美术出版社,2002:5."制瓷行业的存在必然附带出各种事件的结合体,这便促使包括制瓷业生产方式、宗教崇拜、行业规则、禁忌、习俗乃至衣食住行等方方面面在内的瓷文化丛的形成。"

信软实力建设等多个板块密切相关,应该将其进行资源整合,服务地方民生,共同协调发展。

参考文献

[1] 方李莉.景德镇民窑[M].北京:人民美术出版社,2002.

[2] 叶喆民.中国陶瓷史[M].北京:生活·读书·新知三联书店,2011.

[3] 颜蔚兰.晚清民初中国陶瓷产业衰落的原因[J].陶瓷学报,2015(6):698-701.

[4] 刘畅.鄂西陶艺开发应用探析[J].湖北民族学院学报(哲学社会科学版),2003(2):34-37.

[5] 罗敏.三峡地区古代陶瓷窑炉的考古发现与窑业技术研究[D].重庆:重庆师范大学,2011.

[6] 吴国韬.雨打芭蕉[M].北京:语文出版社,2013.

[7] 湖北省恩施土家族苗族自治州地方志编纂委员会.恩施州志[M].武汉:湖北人民出版社,1998.

[8] 湖北省恩施市地方志编纂委员会编.恩施市志[M].武汉:武汉工业大学出版社,1996.

[9] 多寿,等.恩施县志[M].刻本.恩施:[出版者不详],1868(清同治七年).

[10] 湖北省利川市地方志编纂委员会.利川市志[M].武汉:湖北科学技术出版社,1993.

[11] 咸丰县志编纂委员会.咸丰县志[M].武汉:武汉大学出版社,1990.

[12] 湖北省来凤县县志编纂委员会.来凤县志[M].武汉:湖北人民出版社,1990.

[13] 宣恩县志编纂委员会.宣恩县志[M].武汉:武汉工业大学出版社,1995.

[14] 湖北省鹤峰县史志编纂委员会.鹤峰县志[M].武汉:湖北人民出版社,1990.

[15] 建始县地方志编纂委员会.建始县志[M].武汉:湖北辞书出版社,1994.

[16] 《巴东县志》编纂委员会.巴东县志[M].武汉:湖北科学技术出版社,1993.

[17] 湖北省长阳土家族自治县地方志编纂委员会.长阳县志[M].北京:中国城市出版社,1992.

[18] 湖北省五峰土家族自治县地方志编纂委员会.五峰县志[M].北京:中国城市出版社,1994.

[19] 宣恩县地名办公室.湖北省宣恩县地名志[Z].宣恩:宣恩县地名办公室,1983.

[20] 恩施市地方志编纂委员会,恩施市地名志修订委员会.恩施县地名志[M].恩施:方志出版社,2016.

[21] 中国人民政治协商会议湖北省宣恩县委员会文史资料研究委员会.宣恩文史资料:第三辑(民族经济专辑)[Z].宣恩:中国人民政治协商会议湖北省宣恩县委员会文史资料研究委员会,1988.

南京老门西街区的文化遗产保护研究

吴泳/中国传媒大学南广学院

现代都市中历史文化街区街巷既是重要的历史文化资源,又是城市的有机组成部分和重要的生活场所。南京老门西既有宁静致远的城市山水,又具浓厚的市井生活氛围;既是活着的历史,同时又具有丰富的、原真的、完整的历史文脉;是历史文化遗产保护体系中极具重要意义的环节。

一、老门西风貌与文化遗存

(一)门西的由来

南京城南是南京文化的起源地。从三国孙吴开始,这里即成为南京城市发展中不可或缺的重要部分。此后历经东晋、南朝、隋、唐、南唐、宋、元、明、清及至民国的多次建都与建置城池,这里一直是南京城最繁华之地。秦淮河的桨声灯影,河房的喧闹繁华,形成了南京老城生活的独特韵质。从五代杨吴时期的筑城开始,城墙将内秦淮河两岸区域包绕起来,外秦淮河环绕城外,形成了南京老城的基本格局,并在明代建都南京时得到了巩固和确定。门西即明南京城的正门——聚宝门(今中华门)以西,从中华门向北沿中华路至升州路,西到水西门,沿内秦淮河两侧都可称为门西,与门东遥相对应。

(二)整体风貌特色

数百年来,名宦巨绅、文人雅士的宅园官邸星罗棋布,赋予了门西书风盈巷、人文荟萃的特征。这里曾有过一番老宅栉比、巷陌纵横、人烟稠密、民风古朴的景象,颇有几分"还来旧城郭,烟火万人家"的沧桑意境;而早已成为寻常百姓家的深宅大院,色泽斑驳的马头墙,布满苔痕的砖墁甬道,让人隐隐间感受到它昔日的辉煌。高岗里、孝顺里、饮马巷、殷高巷、荷花塘、五福里、谢公祠,这些紧密相连、四通八达的小巷,排列着青砖灰瓦的平房,形成南京民居的特色。

(三) 历史文化遗存

南京门西花露岗一带,历史遗迹丰厚。唐代诗人李白在这里写下了缅怀东晋山水诗人谢灵运的怀古名篇《登金陵凤凰台》,杜牧留下名篇《清明》里的杏花村,有东晋大画家顾恺之作画的瓦棺寺,有清代洋务官员胡恩燮的私家园墅——愚园,有清代顾启元的私家园林——遁园。门西是云锦的发源地和见证地,明清时期,云锦业盛极一时,门西是织锦机房的集中所在,这里十家有八九家都是机房,漫步其间,机声轧轧,为适应织机的需要,建筑的开间较为宽阔。除了机房,还有商人的住宅兼商号的账房,机房以多进的平房居多,而账房则为多进的楼房,建筑的布局为门厅—大厅—正房(楼),从三进至六进不等[①]。谢公祠18—20号曾是吴良镛先生的家,高岗里17、19号是魏家骅故居,殷高巷24号和26、28号等,均是云锦机房、账房的旧址。然而,随着朝代更迭,南京城数次战乱,寺庙园林古迹数遭兵火,历史遗迹成为时间、空间上的碎片。

二、老门西文化遗产保护现状调查

(一) 愚园建筑群的复建

愚园是晚清金陵名园之一,作为南京乃至江南地区著名的私家园林,具有较高历史文化价值。愚园,因其主人胡姓,坊间又称"胡家花园"。作为私家园林,在其两代主人的精心构筑下,因其独具的建筑意蕴,享有"金陵狮子林"之美誉。然沧海桑田,世事更迭,后因战火损毁,至20世纪80年代,仅余遗构四五处,棚屋满园,沦为寻常人家的聚居地。

社会各界对重建"胡家花园"的呼声很高。秦淮区也启动了胡家花园保护与建设工程,按照拟订的《胡家花园规划设计方案》,胡家花园保护与建设工程占地5.64公顷,建设内容包括前期拆迁、建筑保护及景观建设等。在打造出特色鲜明的愚湖的基础上,按照当初的私家园林格局进行复建。复建胡家花园不是单纯地恢复建设古典园林、修缮传统民居,而是力争打造一个文化景观群,与整个秦淮风光带融为一体。修葺一新的胡家花园于2016年重新对市民开放,成为市民观光休闲、回忆往昔的去处。

(二) 古民居建筑群的颓败

相较于愚园的政府出资改复建的保护措施而言,古民居建筑群的现况不免令人担忧。门西的古建筑很多都年久失修,有很严重的损坏,像墙体剥落这些问题就让建筑看起来残旧不堪,屋顶残缺导致漏水严重。有些居民选择按照自己的意愿对建筑进行改造;同时也有一些居民担心房屋重修不久后,将因政府改建而拆毁,所以不愿意维修;街区中普遍存在破旧、

[①] 汪永平.中华门门西地区保护与发展研究[J].江苏建筑,2003(1).

杂乱的情况。

门西街巷中的老宅子大多建于清代,有些已变成"遗址"。饮马巷30号的林家老宅年久失修,已空置多年。具有标志意义的还有高岗里的几处古民居建筑。高岗里16号、18号院落曾被改建成宾馆,现在作为办公用房,保留了原建筑的花窗、水池和花厅。魏家骅宅邸原有三路五进,号称南京晚清又一"九十九间半",有门厅、轿厅、大厅、对厅、花厅、正房、下房、佛祠、祠堂、花园、跑马楼、厨房等,东西长数十米,约占高岗里半条街。魏家骅系晚清翰林,后经营"魏广兴"缎业商号,盛时掌管三千织机;如今,魏氏家族子孙没有人再居住于此,老宅变成了群租大杂院。

2012年被公布为"南京市文物保护单位"的有高岗里39号。这处建于清代、原名"王春发记"织锦作坊的老宅,曾经在不到一个月的时间里遭到两次误拆①。由于房屋主人王家人100多年来一直居住于此,房屋未经历过大修,房屋结构、木构件、雕饰、花园等保存完好。但屋内墙面渗水、潮湿闷热、缺乏生活设施,再加上房屋周围已征收用地的仿古改建工地施工产生的尘土和噪声污染,使得王家老夫妇的居住环境日益恶化。

(三)老门西传统生活方式的延续

虽然老门西已经不复当年的繁华,但这里的人们依然维持着原本的生活状态,仍旧喜欢在小巷里拉家常,家家户户串门分享美食。在老门西大部分房前会有一个水泥台,看似简陋,却是多少年来家家户户生活的必需品。在还没有洗衣机的年代,住户们每天就是在这水泥台上捶打、揉洗衣物。现在生活在老门西的基本是老人,偶有年轻人出现,也多是租住在这里的外地人,不过这不妨碍老门西继续着它原有的生活节奏。

老门西目前还保存着许多水井。井水冬暖夏凉,在没有暖气和冰箱的年代,冬天洗手不冷,夏天清凉可用来冰西瓜、做冷饮。由此还派生出一个专门的用词,叫作"上井"。井口有一眼的、两眼的、四眼的;井壁有用砖石砌的,也有土堆的;井口上一般都有石质的井圈,井圈有圆的也有方的,讲究的井圈呈鼓状六角形,各个面上还刻有不同的图案或文字;井口周围有石板铺砌的井台,外围还有排水沟。由于打水的人多,井圈的内壁被吊桶的井绳打磨得十分光滑,有些古井由于年代久远,井圈内壁甚至被井绳打磨出一道道深深的凹槽。即便是现在,很多水井还在被使用。有些人家的院落里有自己独立的水井;有些水井则是共用的,使得街坊邻里之间也因"井"结缘,形成温馨和谐的邻里关系和其乐融融的市井生活。位于高岗里9号的水井被列入秦淮区的不可移动文物,大家习惯了在这里打两桶井水,一边搓洗衣物,一边聊着家长里短。门西依然还有同乡共井、井家苑这些以"井"字命名的街巷。

老门西的街头巷尾,还能看到许多老行当。不起眼的修车店、现做衣服的裁缝店、什么都有的老杂货铺,它们在城市中可能已经不再被关注,但在这里依然受用。在没有大型超市的年代,每一条巷子里面都会有一家小卖部。如今还有小卖部在巷子里经营着,居民们仍然

① 蒋芳.南京:老城南最后的"十字路口"[J].瞭望新闻周刊,2013(31).

习惯来这里买日常用品。

就传统街区保护而言,单纯保留一组或几组文保建筑是不足以保存传统街区历史风貌的。当文物建筑周边的老建筑逐渐消失,它们所依托的环境随之消逝,老城的生活内容与状态就会不可避免发生改变。

三、老门西街区文化遗产保护与活化

"历史文化街区"从1986年正式提出至今,已有30多年了,其间,全国各地逐渐形成了对传统建筑群保护、历史文化街区保护、历史文化名城保护的三级历史文化遗产保护体系。近年来,历史文化街区保护正式走入政府和公众的视野,保护工作迅速展开并取得令人瞩目的成绩。例如:南京下关小桃园和颐和路民国建筑群成为历史文化街区保护的成功案例。

(一)原住居民生活的延续

老门西由于战乱之故,沧桑之因,民居建筑毁损严重,并日益破败而被逐步拆毁。门西居民人口稠密,住宅面积大大低于南京人均住宅面积,门西的文物保护与活化,必须与改善居民生活相结合。《历史文化名城保护》规定:"历史文化街区的保护要遵循保护历史真实性、风貌完整性和维护生活延续性的原则""采用小规模、渐进式、院落单元修缮的有机更新方式,不得大拆大建。积极探索鼓励居民按保护规划实施自我保护更新的方式,建立历史建筑的长期修缮机制。"《南京老城南历史城区保护规划与城市设计》提出:"应该坚持居民自愿疏散的原则,愿意外迁的居民依据政府相关政策进行异地安置,历史地段内不愿意疏散的居民,政府应制定多种政策鼓励居民以多种方式参与建筑风貌改善与整治工作。"不可否认老城南的居民构成较为复杂,自主修缮等操作比较困难。可以依照外观整体保护、小规模更新的原则,在对外部空间结构进行大体保留,并且在不对生态环境造成破坏的情况下,对街区内的居民区内部进行一些改造,使房屋里也可以按照现代化的生活需要进行改变,从而满足人们的部分要求。保护与延续门西传统街区街巷风貌的同时,也要让这里的原住居民的生活得以延续。

(二)传统手工艺的留存

门西原来有很多传统手工艺行当,铁匠、铜匠、银匠,还有茶馆等等。云锦是门西地区最重要的传统手工艺,鼎盛时有织机上万台,民国时期开始衰落。原先的手工艺人在20世纪70年代进入棉纺厂和印染厂工作,曾经聚集在南京印染厂、南京第一棉纺厂、涤纶厂等丝织行业著名企业。历经风雨,工厂风貌已经被严重破坏,且与城墙和城南风貌不协调,在这些工业遗产地段,在开发建设新型产业园区时,宜保留原厂区的建筑外观,适当划出部分区域展示原有机器设备,并建立小规模的模拟工匠区。盘活工业遗产区既可吸引一部分外来人口,还可解决部分居民就业,同时也就盘活了门西的市井生活。

（三）新媒体对文化遗产的分享型传播

新媒体技术对文化遗产的保护与传承不应该只是停留在对其表面上的记录。如何深入理解文化遗产的内涵意义，结合数字时代的文化基因赋予文化遗产新的生命力，应用新媒体数字化可视化进行文化遗产的研究，是保护文化遗产的一个新的突破点。新媒体时代的影片制作是在纪录片的方式上扩大加入新媒体短小精悍的影片形式，包括微电影、微视频等多种形式的多媒体影片制作。利用微博、微信方式宣传文化遗产，借助新媒体分享型传播，积极引导大众了解和关注文化遗产；热门话题的持续和朋友圈信息的更新，还有利于保持人们的持续关注度，从而获得更加实际有效的传播效果。

南京当地许多位作家、知名学者和文化研究者通过微信公众号"最忆是金陵"发表文章，旨在关注南京历史文化，分享寻古探幽成果。公众号中分为三大版块：愚园史话、老门西、金陵风韵。主要收集老南京尤其是愚园和老门西的历史文献、名人典故、文人逸事、市井生活、民风民俗，记录老居民的口述史，更有珍贵的老照片和短视频。南京文化研究者陶起鸣先生是该公众号的发起者，主持撰写"愚园史话"栏目，并且出版了专著《南京愚园史话》，详细叙述了浸淫其间的传统文化、别有意蕴的园林艺术、悦情弄性的景观题咏与赋诗。公众号读者可以在留言区留言与作者进行交流互动，参与式的文化传播极大地拉近了受众与作者之间的距离，不仅更好地加强了对老南京历史文化的了解，也使人人都建立起参与记录、宣传、保护和开发文化遗产的意识。

四、结语

在漫长的历史变迁中，历史文化街区街巷已经形成惯有的生活内容、生活方式和邻里关系。这里的人与建筑、人与空间、人与生产、人与人之间已经形成了和谐共处的生态环境。在保护街区的过程中，要尽量保护它的原有生态环境，尤其是人的文化环境，如果忽视它原有的文化保护和传承，必将造成"街区灵魂的失落"，那些承载丰富历史信息的街区势必变成布景式的景区。对历史街区的文化遗存保护，归根结底是对历史文脉的传承保护，有了完整的保护和传承，才有原汁原味的历史街区。我们希望走进历史文化街区，就像走进一座天然的博物馆，真正吸引人的不单是它静态的文物古迹，还有它动态的地域文化习俗和传统的人文精神。

白族木雕图案"兔含香草"解读

熙方方/北京师范大学

兔与草纹结合的木雕在大理白族建筑木雕中极为常见,是传统木雕图案中重要的动物组合图案之一,当地群众通常称之为"兔含香草"。白族文化在发展中融合了很多兄弟民族的文化,这些文化的艺术样式被白族木雕艺术吸纳,成为白族木雕艺术的一部分。在当代,随着交流的便利,文化融合也变得频繁而迅速。在这种飞速发展的时期,对传统文化的研究有助于把握民族文化发展的规律和弘扬优良的民族文化。

一、"兔含灵草"图案包含多种样式

"兔含灵草"在白族木雕图案中指兔与花草相结合的多种图案。其中包括"兔含灵芝草""兔含香草""兔含仙花果"等。在老木匠的口中大多统称为"兔含香草"或者"兔含灵草"。不同的图案具有不同的含义。"兔含灵芝草"多绘兔子含覃灵芝(图1)。由于灵芝较为少见,中国古代文化中对其有很多带有神话色彩的描述,认为吃了灵芝可得道成仙,神仙在天上生活,"天上一日,地界百年",因此在民间便认为灵芝与长寿有关。"如意"这个图案的来源就是借用了灵芝的形状及长寿的意义,这个图形明显源于灵芝的肾形菌盖(图2),图3称为"如意头蝙蝠"。兔含灵芝草的图案意义是明确的,因灵芝通常代表对长寿的祝福,所以兔含灵芝草多半是寓意长寿,也有说法认为此图案寓意祛病,此说意同长寿。

图1 "兔含灵芝草"

图2 灵芝的肾形菌盖

另有一种图案叫"兔含香草"（图4），"香草"并无灵芝的特征，所以可以认为这个图案与"兔含灵芝草"表达的意义有所区别。香草在白族木雕中非常多见，对香草的阐释不一而足，通过田野调查可以肯定的是，"香草"并非特指某一种香料或是散发香气的植物。从造型上看它很接近卷草纹（图5）。卷草纹是中国古代流传已久的一种图形，它借鉴了忍冬、莲花等多种实物外形特征。虽然其借鉴的花种类不同，但是卷草纹有自己独特的卷曲样式，无论以何种花作为其原型，这种整体卷曲的样式是不变的。关于卷草纹来源的说法并不确定，但是前人对卷草纹的研究中普遍认为"它那旋绕盘曲的似是而非的花叶枝蔓，却得祥云之神气"①。由于古人认为云是天的象征，云同时也预示着天象的变化，所以云纹在中国古代文化中具有重要的地位。虽然

图3 "如意头蝙蝠"

图4 "兔含香草"

卷草纹不能明确认为来源于云纹，但是根据图案样式分析，卷草纹中的文化意蕴与云相似（图6），都是以此种卷曲之形喻"神性"。在白族的文化传说中，有一个叫"望夫云"的传说，讲女子等待丈夫而丈夫未归，死后化作云朵寻夫的故事，其中灵魂幻化之物便是云。因此"兔含香草"纹中含有的卷曲植物图案的意义可能与云相关，进而推测其与"神性"有关。除了这两种图案之外，还有另外一种兔子图案与植物组合的图形叫作"兔含仙花果"（图7），虽然图中植物图案简单，但是将此简化的图案与单独的花草图案作对比便能够看出图中植物包括莲花与牡丹（图8）。莲花的意义与生育相关，而牡丹象征富贵，在"兔含仙花果"图案中这些组合与多子多福和富贵繁荣有很大关系。

图5 "香草"图

图6 卷草纹

图7 "兔含仙花果"

① 叶兆信.中国传统艺术佛教艺术[M].北京：中国轻工业出版社，2001：21.

"兔含灵草"样式中的兔子形象与灵草一样,呈现了动感的S形状(图9),这种扭曲的动态是对造型的有意夸张变形,而不是由于写实能力的限制。在白族的古代艺术品中,早在古滇国时期的青铜艺术中就有对人体动态栩栩如生的再现(图10),古代艺术品精湛的写实技巧展示了该地区工匠的普遍写实能力。在白族木雕图案的设计中,这种动感的造型方式很多,如鸟类脖子的扭曲变形至不自然的状态、大象头的不自然转动、狮子的身体扭曲等。这些图案最突出的特点是将某种动物不同的动态瞬间组合在同一个画面中。如图11,鸟类飞翔的翅膀姿态和转头的动作相结合。众所周知,鸟类在飞翔中脖子是不能够大幅度转动的,而图案中将动态特征和静态特征组合在一起,这种组合虽然不符合自然实情,但是充分展示了人对动物特征的感知。这种造型方法说明白族人民的思维具有一种用直观视觉感知世界的方式。

图8 牡丹和莲花图案　　　图9 兔子雕刻动态图　　　图10 青铜艺术①

从图案的整体构图看兔与草的结合,卷曲图案与变形动物相结合,形成了一个以曲线为主的,类似"云"形式的整体样式。这种样式和图案的主题具有一定的寓意。

二、兔含灵草具有祈福寓意

兔含灵草具有繁衍的寓意。白族是农耕的民族,在古代生产力较为低下的时期,人力在生存中占有重要地位,所以繁衍在很长一段时间内是保证生产力的重要方式。这一点也在图案中有所体现。

兔在中国文化中的渊源由来已久,对兔子的喜爱与兔子的繁殖能力相关。在原始先民的文化中,繁殖是保证种群在自然中得以延续的最主要手段,所以多子的动植物对

图11 飞翔的鸟

于人类的意义尤其重要。《博物志》中有:"兔,望月而孕,口中吐子,故谓之兔,吐也。"在古人的认知中,兔子不分雌雄,其怀孕生子主要与月亮相关。这可能是由于兔子交配后约二十八天左右可以产子,产后又可再次交配怀孕,经二十八天左右又可生产。这个循环的周期恰好是月亮绕地球一周的时间。女性的生理周期和月亮的圆缺周期相同,古人便把兔子的形象和人类繁衍联系在一起。所以在原始阶段的文化环境下,对兔子形象的刻画在一定程度上代表了对繁殖力的期盼。兔子形象作为繁殖力的象征在滇文化中早有体现,

① 摄于云南省博物馆。

"1999年全国十大墓葬"的羊甫头墓葬中出土的木祖就有用兔头作为装饰的(图12)。研究显示,巫师掌管这些祖形器并进行宗教活动,"能与神通"。多数学者认为出土的木祖是生殖崇拜的表现,木祖的装饰部分兔头形象也与繁育相关,可见兔的形象与生殖繁衍相关。虽然这些巫文化在现代生活中已经没有实际用途,但是在白族文化中,仍然以习俗的形式保留下来,并且被赋予了多子多福的祈福寓意。"福者助也",这是《说文解字》对福字的解释。这种解释说明福是神的帮助。祈福以不同的形式在中国文化中扎根,如祝寿要献上寿桃,除夕的时候守岁,窗棂上多雕刻蝙蝠等。在兔与植物的图案中,根据植物的寓意,可以看出图案明显具有祈福的意思。

图12 云南出土的木祖①

三、兔含灵草反映白族文化的内涵

图案除了直接的比喻功能外还反映了民族的文化内涵。作为木雕图案的"兔含灵草"反映了白族文化中"巫"的宗教文化、"善"的民族品德和天人合一的宇宙观等文化内涵。艺术的形式与宗教具有一定的联系,宗教的传播在某些方面总是要借助艺术的手段。所以兔含灵草的图案与白族的民间宗教相关,反映了白族的宗教文化。这种巫术色彩在兔含灵草的图案中有所体现。从祭祀祈福的木祖这一器具上有兔造型这一现象可以看出,古人认为兔能与神灵通。在佛教中亦有关于兔的说法,如佛经中常以兔、马、象三兽的渡河来比喻三乘断惑修行的深浅。在中国传统神话中也有关于兔子通神的传说。传说称后羿猎兔,不料此兔为神,神因后羿的行为借手逢蒙惩罚他,致使逢蒙射杀后羿,夺王位。从各种传说中看来,兔子的形象常与神灵相通,具有一定的神性力量,是很好的巫文化承载物。此图案中植物如云气围绕兔子,更体现了兔子的神性,从审美形式上反映了"巫"的宗教文化。兔含灵草的图案还反映了白族人民"善"的民族品德。白族文化中对"善"德尤为重视。白族人"尚白",称自己为"白子",称王为"白王",称国家为"白子国"。传统的民间歌谣表达赞美时也常用身穿白衣来表达美好。白族人用"白心""白肝"比喻心地善良的人。在白族人的传说中,白色的一方是善良的代表,大量地应用白色也正说明了白族人对"善"德的重视。笔者在田野调查中感到,白兔在白族的心目中是"善"的象征。把兔子温柔的形象与人的善良品质联系在一起在其他文化中也存在,如在佛经故事中这种关联就有所体现。"舍己为人"是为善,在兔王本生故事中,兔王舍己为人,以自己性命救道人,用"兔"的形象和故事诠释了善。所以说,兔含灵草图案的传承反映了白族人民崇"善"的品德。兔含灵草图案还诠释了白族的宇宙观。白族是一个善于交流和学习的民族,虚怀若

① 摄于云南省博物馆。

谷，能够吸收和融汇各种美好的文化事象，这与其天人合一的宇宙观是分不开的。在白族的开天辟地的传说中，天地都是由人变化而成，这说明了白族人对自然和人的关系的认识。在白族文化中具有一种"世界是由某种或某几种实物构成的朴素唯物主义的思想因素"[①]。神话中补天地的材料是"云"和"水"，这种对物象的自然认知反映在艺术形式上就形成了似云纹的图案构成。而其中对人在自然中的主动作用的认知又给了木雕匠人主动创造艺术形象的直觉式思维方式，将"人"的所见所感直接表达出来。这些图案的审美方式正阐述了白族人朴素的唯物主义世界观。

笔者在对白族木雕图案进行田野调查时发现，由于人们文化生活的需要，图案发生着日新月异的变化，对一部分传统图案的解读和认知在人们喜好的变化中逐渐被淡忘，其中包括鳌鱼、卷草还有兔子等等。这些图案都是传统的白族木雕图案，至今在建筑中仍然非常常见，这说明这些图案造型在建筑木雕中的重要地位。虽然这些图案常用且占有重要地位，但是实地调研中也发现，相对于现代图案意义的清晰解读，对这些传统木雕图案的解读相对模糊。白族传统木雕图案以其独特的审美样式反映了白族的族群文化，在文化变化发展迅速的今天，这种对传统图案的解读和研究对当今文化艺术的发展具有积极意义。

① 龚友德.白族哲学思想史[M].昆明：云南人民出版社，1992：28.

清代及民国时期汉族道教服饰造型与纹饰释读
——以武当山正一道、全真道教派法衣为例

夏添/湖南工程学院

因践行"暂借衣服,随机设教"①,道教斋醮科仪中高功身着的法衣工艺精湛、形制简约、纹饰规整,是对道教宗法教义及审美价值的基本体现。对于道教服饰,姜生以史料、道教经典为基础探讨了两汉及魏晋南北朝的道教服饰伦理思想②;孙齐认为道教法服制度的兴起、普及与确立预示着道观制度的兴起、普及、确立③;田诚阳道长对道教服饰源流及类别、形制进行了梳理④;蔡林波简析了道教常服中道巾的源流⑤;学界对清代及民国时期道教法衣的研究缺乏立足存世实物的考析。本文以武当博物馆、北京白云观等国内外博物馆、美术馆及私人收藏的20件清代、民国时期的道教法衣为基础,进行形制、结构、色彩、纹饰方面的比较分析,试图解析清代及民国时期道教法服的造型、纹饰特征,挖掘其蕴含的宗教文化内涵。

一、清代道教服饰源流

秦汉以降,道教服饰形制、色彩随朝代兴替与道教发展而变迁。至南北朝,陆修静《陆先生道门科略》根据五斗米道的教阶制度将道教衣冠制度进行了统一,并指出道教法服与世俗朝服一致,具"别贵贱、昭品秩"的功能⑥;唐代张万福《三洞法服科戒文》又对道教服饰的等级进行了七阶细分;明初,朱权《天皇至道太清玉册》称:"古者衣冠,皆黄帝之时衣冠也。自后赵武灵王改为胡服,而中国稍有变者,至隋炀帝东巡便为畋猎,尽为胡服。独道士之衣冠尚存,故曰有黄冠之称。"⑦关于明代道教常服、法服,有研究者直引中华书局校点本《明史》记载,据考,其文本有断句疏漏,正误应为"洪武十五年定,道士,常服青,

① 道藏:18[M].北京:文物出版社,上海:上海书店,天津:天津古籍出版社,1988:229.
② 姜生.汉魏两晋南北朝道教伦理论稿[M].成都:四川大学出版社,1995:175.
③ 孙齐.中古道教法服制度的成立[J].文史,2016(4):69-94.
④ 田诚阳.道教的服饰(一)[J].中国道教,1994(1):40-41.
⑤ 蔡林波,杨蓉.早期道巾源流辑考[J].中国道教,2015(1):58-61.
⑥ 道藏:18[M].北京:文物出版社,上海:上海书店,天津:天津古籍出版社,1988:175.
⑦ 孙齐.中古道教法服制度的成立[J].文史,2016(4):40.

法服、朝服皆赤，道官亦如之。惟道录司官，法服、朝服，绿纹饰金"①。《大明会典》《三才图会》均有相同记载②。

清代道教常服直接承袭了宋、明常服形制，仅有细微变化。如图1所示故宫博物院藏宋代、清代皇帝道装像，虽朝代不同，但是道教常服形制未见更异。其中图1-a宋代绢本设色《听琴图》画轴中宋徽宗戴道冠，服宽袖褐色道袍、褐色下裳，腰束玄色腰带垂至下摆，袖缘、门襟缘、底摆缘均镶玄色边饰，服饰色彩浑厚而不失清雅；图1-b、图1-c为清代绢本设色《雍正帝行乐图·道装像》《胤禛道装双圆一气图像》，一像绘雍正皇帝蹲身崖顶，口中念词、左手持舞尘尾，右手合拈作印，身侧海水波涛中一龙踊跃而出；另一像绘其于松下屈腿而坐，正与一道士交谈。两幅图中雍正皇帝均外穿黄道袍，内着素裳，腰系蓝绦，足蹬红履，头顶上道冠色彩略异。雍正皇帝道袍门襟镶边较短，仅至腰。

a b c

图1 故宫博物院藏宋代、清代皇帝道装像三幅(局部)

(采自故宫博物院官网：http://www.dpm.org.cn/explore/collections.html)

虽然雍正皇帝对待道教较为宽容，但是清代历任统治者均信奉黄教，对释道采取贬抑政策，道教在清廷遭遇冷落与抑制。据《清稗类钞》载："清康熙丁未(1667年)七月，礼部统计释道，僧共一十一万二百九十二名，道士共二万一千二百八十六名，尼姑共八千六百一十五名。"③僧尼总数近六倍于道士人数。据《大清会典》记载，康熙壬子(1672年)准"僧道，除袈裟法衣外，服用与民同"④。清廷基于前朝之经验教训及民间爆发的数次白莲教起义等，对于道教是在严格防范和限制条件下利用⑤。统治者出于政治目的强制僧侣、道士弃用佛教、道教常服改换民间服饰，以抑制释道二教的发展。康熙丙寅(1685年)，虽颁旨"照所袭衔名给与(张继宗)诰命"，却补述"一切僧道，不可过于优崇，致令妄为，尔等识之"⑥。明代以道士担任太常寺乐官的定例亦被打破，乾隆谕旨廷臣"释、道二氏异乐，不

① 东方.《明史·僧道服》正误二则[J]. 史学月刊,1991(4):34-34
② 王圻,王思羲. 三才图会(中册)[M]. 上海:上海古籍出版社,1988:1552.
③ 徐珂. 清稗类钞·第四册[M]. 北京:中华书局,1984:1939.
④ 参见:清档:[清]清会典/康熙朝/大清会典一/卷之四十八/[礼部]/[仪制清吏司]/冠服/冠服通例/4/8
⑤ 卿希泰. 中国道教史·第四卷[M]. 成都:四川人民出版社,1995:4.
⑥ 参见:清档:[清]清实录/大清圣祖仁皇帝实录/卷之一百十一/康熙二十二年七月至八月/9/35

宜用之。乃令道士别业,别选儒士为乐官"①。康熙、雍正虽偶有修缮道观并赐道士法服等权宜之举,但是整体来看清代道教发展仍日渐衰微。至民国,道教与封建统治阶级的联系彻底中断,其发展更多地依靠自力更生与民间崇信,汉族民间道教服饰随之呈现出明显的"大众化""世俗化"趋势。

二、清代及民国武当山正一道、全真道教派法衣形制与色彩

明代帝王对宗教信仰的实用主义态度使得重方术的正一道贵盛一时。② 明成祖朱棣基于政治需求异常重视武当道教,命正一天师直接掌管武当宫观。因循明制,清代武当道教中正一道长期居主导地位,在清初龙门派传入时仍是这样。但随着时间的推移,龙门派实力逐步增长,渐次超过正一而上之。③ 至清末,武当山九宫八观在咸丰前为"三山符箓派"与嗣汉天师府联系在一起,咸丰六年爆发了高二先等领导的红巾军起义,以武当为战场,战争中诸宫倾圮。全真龙门派十三代传人杨来旺到武当山后,修复诸宫并传龙门派于各宫观、庵堂,正一道与全真道两大道派融合、共存。④ 故而武当道教既具全真派特色,亦擅长于正一道派的斋醮祈禳、炼丹、驱邪等。⑤

近代传统道袍有大褂、得罗、戒衣、法衣(天仙洞衣)、花衣(班衣)、衲衣六种。⑥ 北宋道书《玉音法事》记载宋真宗时《披戴颂》的有关规定,道士所穿法服包括"云履""星冠""道裙""云袖""羽服""帔""朝简"七部分;⑦其中"羽服"应指鹤氅法服。"披鹤氅以朝真,戴星冠而礼斗"是道教法服准绳,清代武当山正一道、全真道高功在道教科仪(祈福禳灾、祈晴祷雨、超度亡生等)中穿着法衣与花衣,均为鹤氅样式,花衣纹饰较法衣少。清代道教法服色彩承袭了明代道士、道官"法服、朝服皆赤"的传统,并反映于存世实物及明清笔记、小说记载之中。值得注意的一点是,虽然几乎在所有论述教戒的道经中都有明确的压抑性、限制性的规定,且诸多道教经典记载道教禁戒之一即"不得身着五彩"⑧,但是这种禁戒更多地贯彻于质朴的道教常服之中,法衣既名"天仙洞衣"(明朱权云洞衣系寇谦之所制),必然要凭借精湛的织绣技艺与丰富的纹饰符号以彰显其作为道教科仪中人神交通的重要媒介。

将清代史料与道教科仪图像、传世法衣实物结合,能客观地考察法衣的形制、色彩、纹饰特征。图 2-a 为美国芝加哥艺术学院藏清代《金瓶梅》"黄真人发牒荐亡"丝质彩版画(1700年)38.5 cm×31 cm;图 2-c 为美国亚瑟·萨克勒画廊藏清代焦秉贞绘《宫廷道教科仪》丝

① 徐珂.清稗类钞·第四册[M].北京:中华书局,1984:1956.
② 潘显一,李裴,申喜萍,等.道教美学思想史研究[M].北京:商务印书馆,2010:17.
③ 卿希泰.中国道教史:第四卷[M].成都:四川人民出版社,1995:4.
④ 王光德,杨立志.武当道教史略[M].北京:中国地图出版社,2006:152.
⑤ 唐大潮,石衍丰.明王朝与武当道教[J].宗教学研究,1996(3):10.
⑥ 田诚阳.道教的服饰(二)[J].中国道教,1994(2):32.
⑦ 张振谦.北宋文人士大夫穿道服现象论析[J].世界宗教研究,2010(4):96.
⑧ 姜生.汉魏两晋南北朝道教伦理论稿[M].成都:四川大学出版社,1995:174.

图 2　清代道教科仪场景

（采自芝加哥艺术学院官网：http://www.asianart.com/exhibitions/taoism/ritual.html）

质彩版画(1723—1726 年)358 cm×157 cm。图 2-a 刻画的是世情小说中民间道教度亡法事场景，图 2-b 放大示出"黄真人"所服"大红金云白百鹤法氅"——刺绣白鹤纹饰的氅服衣长及踝，衣身宽博、敞袖，袖缘、底摆缘均镶皂边，图中高功、经师、乐师均外穿绛色法衣、经衣，内着白色下裳。图 2-c 刻画的是清廷建醮场景：法官娄近垣亦服绛红色法衣，袖缘镶皂边，立于三层高台之上。一名清廷官员头戴凉帽、身着补服，跪于法官身侧，台下经师、乐师服绛色、青色经衣，各司其位。两图中高功法衣的形制、色彩与美国波士顿美术馆藏元代陈芝田绘《吴全节十四像并赞图卷》(图 3)刻画元代法官吴全节的法服形象一致。据画中题字："延佑五年(元代，1318 年)戊午夏，奉旨建大醮于上京，作朝元象。"可证其服饰为宫廷斋醮科仪用法衣。综观清代存世道士画像与实物法衣色彩（见表 1)，可知清代道教法师在科仪中多穿用绛红色绣花法衣。

图 3　《吴全节十四像并赞图卷》之"朝元象"

（采自美国波士顿美术馆官网：http://www.mfa.org/collections/asia)

表 1　存世道教法服款式与色彩(部分)

法衣编号	款式特征	时期	色彩	装饰工艺	闭合形式	收藏地点
1	氅衣	清初	红、黄、金	缂丝	无	纽约
2	氅衣	清代	砖红、浅黄、黑、金、银	盘金绣	一直扣、襻带	北京
3	氅衣	清代	青、深蓝、黄、金	平绣、盘金绣	一直扣、一襻带	北京
4	氅衣	清代	红、浅褐、黑	平绣、盘金绣	一襻带	北京
5	氅衣	清代	砖红、石青、金	平绣、盘金绣	一直扣、一襻带	北京

续表

法衣编号	款式特征	时期	色彩	装饰工艺	闭合形式	收藏地点
6	氅衣	清代	蓝、黄、湖蓝、黑、金	平绣、盘金绣	无	北京
7	氅衣	清代	白、红、金	缂丝	未见	北京
8	氅衣	清代	黑、金	盘金绣	二直扣（后补）	十堰
9	氅衣	清代	蓝、金	平绣、平金、盘金绣	一直扣、一襻带	普罗维登斯
10	对襟袍	清代	砖红、绿、黄、金	平绣、片金、盘金绣、钉珠绣	一直扣、一襻带	普罗维登斯
11	氅衣	清代	红、黄、蓝、金	平绣、盘金绣	一直扣	普罗维登斯
12	氅衣	清代	黄、黑、金	平绣、盘金绣	一直扣、一襻带	普罗维登斯
13	氅衣	清代	红、黑、金	平绣、片金、盘金绣	一襻带	纽约
14	氅衣	清代	蓝、砖红	平绣、贴布绣、盘金绣	一直扣、一襻带	纽约
15	氅衣	清末	紫、黑、橙	平绣	未见	北京
16	氅衣	民国	红、棕	提花缎	二直扣、二补扣	北京
17	对襟袍	民国	红、金、银	纳纱绣	缺损	北京
18	氅衣	民国	绛红、蓝、黄、绿、金	平绣、盘金绣	一襻带	十堰
19	对襟袍	民国	绛红	平绣	缺损	十堰
20	对襟袍	民国	肉粉、蓝、紫	毛线绣、盘金绣、平绣、打籽绣	一纽扣	台州

（注：1、13、14号法衣为纽约大都会艺术博物馆藏；2号法衣为北京服装学院民族服饰博物馆藏；3、4、5、6、17号法衣为李雨来先生收藏；7号法衣为中国嘉德2005年春季拍卖会"锦绣绚丽天工——耕织堂藏中国丝织艺术品"图录编号：1938；8、18、19号法衣为武当博物馆藏；9、10、11、12号法衣为罗德岛设计学院博物馆藏；15、16号法衣为北京白云观藏；20号法衣为廖春妹女士收藏。）

图 4 武当博物馆藏黑底绣花法衣

（采自：湖北省博物馆. 道生万物：楚地道教文物[M]. 北京：文物出版社，2012：176）

道教法衣结构符合中华服饰"十字形、整一性、平面化"的特征。法衣主要特征为：直领、直身、平敞袖、底摆略收、摆缘呈圆弧状。款式为鹤氅法衣与窄袖对襟袍，鹤氅法衣平面结构呈矩形，对襟袍平面结构呈十字形，衣长随身，通常衣身横向宽度大于纵向长度，面料以绸、缎、纱为主，里料采用与面料异色的棉、麻衬布，门襟系一字直扣与襻带结合的闭合形式。周身加刺绣，领缘、底缘加边饰。图4黑底绣花法衣的刺绣工艺与纹饰风格较粗犷、张扬，不似清廷赐服（江南三织造制）工艺精致、细腻，该法衣应为民间匠人制作。

清代武当道教鹤氅法衣的色彩与武当山奉祀神祇所象征的易学"五行、五色"相符。武

当博物馆藏一件黑底绣花法衣(图4),系清代高功行道教科仪时穿用的上衣,长140厘米,宽183厘米,对襟、直领、广袖,黑色缎料上以捻金线刺绣盘金龙纹。法衣为黑金二色,其服色依循武当山奉祀神祇真武大帝"披发、跣足、皂袍"的形象设计而成。《淮南子·天文训》载:"北方,水也。"武当山为玄武道场,主北,五行中北方属水,尚黑,故而武当此件法衣从玄武之色[①]。明朱权《天皇至道太清玉册·冠服制度章》卷六载:"鹤氅,凡道士皆用,其色不拘,有道德者,以皂为之,其寻常道士不敢用。"可见鹤氅法服不拘用色,而唯独皂色(黑色)鹤氅仅为有道德者服用,因自成祖始,明代统治者因对玄武的崇奉进而尊尚水德——皂色服色。笔者在考察法衣实物过程中发现图4法衣的金线多处脱散、破损,龙、云、蝙蝠纹饰显得凌乱,亟待修缮。

与清代黑底绣花法衣相比,武当山民国时期的红底绿(蓝)边绣花法衣的形制并无二致,衣身长短相差无几,仅纹饰方面有所区别:黑底绣花法衣底摆有边饰,红底绿(蓝)边绣花法衣则在袖缘、门襟、底摆等部位饰蓝色缎料。如图5所示该法衣长138厘米,宽182厘米,直领广袖,周身用五色丝线刺绣"紫霄宫""新大胜会"字样及郁罗箫台、八卦、星宿、凤、云、团鹤、菊花、牡丹、江崖海水等纹样。清代及民国时期汉族民间道教法衣常于衣服里料上书写、刺绣法服所属宫观名称以及该法服制作者的姓名(便于法服的使用、保存以及法服破损时寻找原制作者织补),但是宫观与法会的名称同时刺绣在法衣后领处(重要位置)则实属罕见,"紫霄宫"为武当山明代存续至今较为完整的道教宫观,此件法衣系该宫观"新大胜会"所置。

《尚书·益稷》载:"以五采彰施于五色,作服,汝明。"[②]在法衣上用"五色"丝线刺绣"五采"纹饰,蕴涵了深刻的吉利与祥瑞含义,武当山民国时期的法衣在纹饰方面比清代法衣更丰富,在满足信众世俗功利愿望的驱动下装饰了大量的吉祥图案。图6示出民国时期武当道教绛红色江崖海水团龙法衣,其形制借鉴了宋代汉族民间传统对襟褂,长136厘米,宽155厘米,重0.9千克,直领、对襟、接袖,衣身前短后长,周身刺绣有云、龙、江崖海水、牡丹等纹饰。

图5 武当博物馆藏红底绿(蓝)边绣花法
(采自湖北省博物馆. 道生万物:楚地道教文物[M].北京:文物出版社,2012:178)

图6 武当博物馆藏绛红色江崖海水团龙法衣
(采自李发平. 太和武当[M].北京:文物出版社,2011:200)

① 湖北省博物馆. 道生万物:楚地道教文物[M].北京:文物出版社,2012:177.
② 李学勤. 十三经注疏[M].北京:北京大学出版社,1999:116.

清代武当道教首服也反映着当时宗教信仰中"佛道融合"趋势。道士通常戴五岳冠、星冠、偃月冠、三台冠、莲花冠、五老冠等首服。图7-a示出武当山道教协会藏清代道教"五老冠",长42.5厘米、宽20.5厘米,系武当道教"铁罐施食"科仪中高功所戴。纸质"五老冠"上刺绣神祇为道教仪式中代表东、南、西、北、中五个方位的天尊,即东极宫中救苦天尊、南极朱陵度命天尊、西极黄华荡形天尊、北极玉眸炼质天尊、中极九幽拔罪天尊。图7-b、图7-c、图7-d示出清代佛教"五佛冠",纹饰较武当"五老冠"复杂,采用了拉锁子、平绣、钉金绣等多种装饰手法。其形制与道教"五老冠"相仿,仅冠叶上刺绣的五方神祇、符号(梵文)不同。据袁瑾考证,道教"铁罐施

图7 纸质刺绣"五老冠"及丝缎质刺绣"五佛冠"

(图7-a采自湖北省博物馆.道生万物:楚地道教文物[M].北京:文物出版社,2012:178;图7-b、图7-c采自李雨来.明清绣品[M].上海:东华大学出版社,2012:335;图7-d采自黄能馥.服饰中华:中华服饰七千年[M].北京:清华大学出版社,2013:528)

食"与佛教"瑜伽焰口"的施食时间相同,仪式的坛场设置相似,是道教、佛教融合的一个鲜明的现象①。道教"铁罐施食"科仪中"五老冠"与莲花冠共用,佛教"瑜伽焰口"仪轨中"五佛冠"与毗卢帽并举,这种首服类似性易致使观者对道教与佛教的"服饰符号"形成趋同化解读。

三、武当山道教法衣纹饰与寓意

道教法服中的纹饰符号具有深刻的象征意义。清代及民国道教法衣纹饰精美,一方面在纹饰构图中反映了道教"天圆地方"的宇宙图景观,而另一方面于织绣中融入了大量的大众化、世俗化的民间吉祥图案,直接借用纹饰符号的象征寓意来表达法服的威仪、华丽、神秘。如詹石窗先生所言:"作为一种精神现象,道教符号体系是建立在中国传统文化基础上的,不论是道教的语言符号还是道教的非语言符号都是在中国固有文化传统的辐射下形成的。"②

首先,通过观察、比较、归纳道教存世法衣纹饰特征,发现存世法衣的后身纹饰远较前身华丽、复杂,究其原因有三。一则因为法师在斋醮科仪中演示禹步(图8-a所示)的腾挪、转身等动作中必然展示服饰背面。如云梦秦简《日书》、长沙马王堆汉墓出土的《五十二病方》均记载,楚地巫医以禹步为舞,以北斗七星的位置行步转折可聚七星之气,故又称"步罡踏

① 袁瑾.佛教、道教视野下的焰口施食仪式研究[M].北京:宗教文化出版社,2013:75.
② 詹石窗.道教符号刍议[J].厦门大学学报(哲学社会科学版),2000(2):34.

斗"。葛洪《抱朴子·内篇·仙药》①与《云笈七签》卷六十一《服五方灵气法》②对"禹步"的步法作了详尽的阐释。图8-b示出苏州玄妙观正一道派科仪中的"二十八星宿"步法,法师行仪时持圭踏遍四方星宿,多须转腾③。二则因为在仪式空间中,法师、经师们通常面对法坛,同跪同起,观仪者位于法师后方,或跪、或立,因此观仪者的视线极易落在法师背部(图9),在受众的长期视觉停留点(服饰背面)构制更为系统、完整的道教符号能更有效地传递宗教思想感情。三则法衣"前简后繁、前疏后密"的纹饰布局一方面强调了均衡、统一的形式美感,另一方面凸显了道家易学中阴阳对比、调和的哲学思想。

a 禹步　　　　b 步罡踏斗"二十八星宿"

图8 "禹步"与"步罡踏斗"简图

(图8-a采自灵宝无量度人上经大法(卷66)//道藏(第三册)[M].北京:文物出版社,1988:977;图8-b采自中国舞蹈艺术研究会研究组.苏州道教艺术集[M].上海:上海社会科学院出版社,2009:44.)

图9 武当山道教科仪场景

(采自湖北省博物馆.道生万物:楚地道教文物[M],北京:文物出版社,2012:176)

其次,法衣纹饰多于后身呈现"满饰"状态,并且纹饰位置的经营多遵循"天圆地方"的章法。法衣纹饰的构制规则既反映了"道法自然"的哲学思想,又表明了法衣制作者与服用者对天、地、自然的敬畏。在《文子》《庄子》《淮南子》等道家典籍中对于"天圆地方"的记载也颇为常见。此外,湖北省博物馆藏一件罕见的东汉道教文物"神仙人物釉陶匜":其端面刻画手持"规"的女娲及手持"矩"的伏羲,匜两侧刻画两对羽人(持规)、神仙(持角)、力士。此匜集合了东王公、西王母、伏羲、女娲、羽人、飞天、乌鹊、鹿躅、不死药等战国晚期至东汉时期的大多数神仙符号④。由此可见,"规矩""方圆"概念经诸子百家相互融合之后已成为重要的道教符号。清代道教法衣的平面结构与纹饰经营位置中所遵循的"规矩、方圆"结构如图10所示。图10-a为清代缎质绣神祇鹤氅法衣,位于衣身纵横中轴线相交处的三清尊神居位最

① 王明.抱朴子内篇校释[M].增订本.北京:中华书局,1986:209.
② 湖北省博物馆.道生万物:楚地道教文物[M].北京:文物出版社,2012:176.
③ 中国舞蹈艺术研究会研究组.苏州道教艺术集[M].上海:上海社会科学院出版社,2009:44.
④ 湖北省博物馆.道生万物:楚地道教文物[M].北京:文物出版社,2012:18.

高,玉皇大帝、三官大帝、四大元帅等共 350 尊神祇均从上到下分班排列,井然有序,神祇身侧原刺有名号,后经穿用磨损所剩无几。图 10-b 为清代石青缎八卦仙鹤纹对襟法袍,基础八卦纹饰沿服饰后中轴心"太极"旋转,并呈米字形均匀分布。基础八卦纹与莲花、如意、双鱼、蝙蝠、金钱、石榴、寿桃、瓜瓞绵延等吉祥纹样组成团纹,隙地填仙鹤衔灵芝、红蝙蝠(洪福)、多头云纹。此袍在太极、八卦符号构成的米字形宇宙框架中包容象征世俗美好愿景的各式吉祥纹样,从而构成了一幅完整、稳定、丰富的清代道教服饰图景。

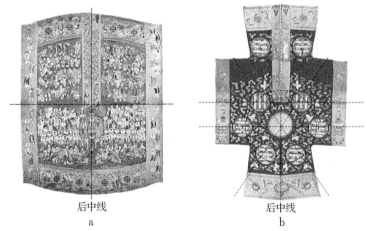

图 10 伦敦维多利亚和阿尔伯特博物馆藏清代鹤氅法衣与对襟法袍"方、圆"构形
(采自 Wilson Verity. Cosmic Raiment:Daoist Traditions of Liturgical Clothing. Orientations. 1995:42-49.)

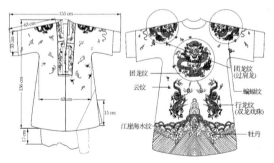

图 11 武当博物馆藏绛红色江崖海水团龙法衣纹饰结构(笔者绘)

武当博物馆藏道教法衣纹饰主要分为两种形式:一种是以龙纹为核心纹样,例如清代黑底绣花法衣与民国绛红色江崖海水团龙法衣(图 11),均以正龙与团龙为后中心主纹,辅以海水纹、江崖海水牡丹纹为下摆纹饰,散点分布的云纹、蝙蝠纹点缀于主纹间隙之中;另一种是以郁罗箫台、日、月、二十八星宿组成核心纹样,这种纹饰构形也是绝大多数存世法衣的纹饰形式。如图 12 所示,红底绿(蓝)边绣花法衣矩形前片中双凤纹样对称分布在"圆"骨骼的两侧,矩形后片二十八星宿围合的"内圆"之中是郁罗箫台、双龙蟠柱、北斗七星、南斗六星,上悬三清宫阙、"右"日(金乌)"左"月(玉兔)及"紫霄宫""新大胜会"字样;第二层"外圆"以一正龙、四行龙、双鹤衔灵芝、寿桃、五岳真形图及道教符箓围合;"外圆"下方的"立水"与"平水"纹样之间以五彩丝线等距刺绣三朵牡丹花,并与底摆"双龙抢珠"纹构成第三个"圆"。清及民国时期武当道教法衣强调的龙纹主题既与封建统治阶级的皇权崇拜心理相合,又是对先秦道教传统"四象""龙蹻"符号的继承与发扬。清代及民国时期汉族民间服饰

"图必有意、意必吉祥"的审美取向也充分贯彻于武当道教法衣辅助纹饰中。明、清传统龙袍、官服底摆的江崖海水纹以及祈求"福、寿"的仙鹤衔灵芝、蝙蝠、寿桃（福寿双全）等辅助性纹样的组合使用将道教服饰的神圣性与世俗性、宗教性与艺术性在"天圆地方"的构形中融合一体。

笔者以武当山正一道、全真道教派法衣的纹饰结构为基础，具体考察 20 件清代及民国时期的道教法衣纹饰构形细节（表 2），概括出以下五点法服纹饰特征：

第一，"四象"中"青龙、白虎"常饰于门襟垂带处。法衣门襟敞开，仅用直扣、襻带于胸前系合，前门襟双垂带上饰"左青龙、右白虎"纹样，与道教宫观山门常列青龙、白虎二神像镇守之例暗合，如明姚宗仪《常熟私志·舒寺

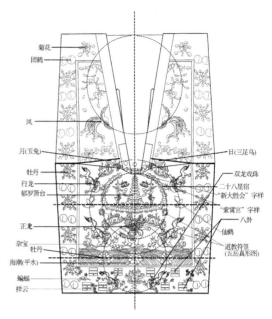

图 12　武当博物馆藏红底绿(蓝)边绣花法衣纹饰结构（笔者绘）

观篇》载："致道观山门二大神，左为青龙孟章神君，右为白虎监兵神君。"另据观察，不同法衣前身的"青龙、白虎"及后肩的"日、月"左、右位置常常互换，多因从法衣制作者与穿用者视角观察前身图案的左、右位置颠倒所致，后身"日、月"二纹位置互换应是对清代帝服"左肩日、右肩月"固定章纹位置的借鉴、避忌所致。此外，朱雀、玄武及龙、凤、蟒、麒麟、仙鹤、蝙蝠等动物纹常呈双数对称组合（双龙抢珠、龙凤呈祥），或与辅助性植物、器物、文字纹饰相互组合（如暗八仙、灵芝、如意、仙草、金钱、寿桃、缠枝花、万字纹、寿字纹等）以构成具吉祥寓意的团花、二方连续、角隅图案。

第二，太极、郁罗箫台、日月、北斗七星、南斗六星、二十八星宿、五岳真形图常呈圆形分布。太极、郁罗箫台居后身中心位置，日月悬于上方，北斗、南斗分列左右，二十八星宿环绕郁罗箫台，五岳真形图则拱列于底弧。据明代《天皇至道太清玉册》载："黄帝见天人，冠金芙蓉冠，有俯仰于上，衣金星斗云霞之法服……帝始体其像，以制法服，为道家祀天之服。"法衣中的日月纹饰与明清宫廷服饰中的日月纹饰一致，常作"三足金乌""玉兔捣药"之形。星斗因形圆、色金的特征，常用盘金、钉金绣制成金色团纹，正圆的星斗纹彼此连缀呈"点状线"结构，环绕于郁罗箫台周围。郁罗箫台又名玉京山，《云笈七签》卷二一引《玉京山经》称："玉京山冠于八方诸大罗天，列世比地之枢上中央矣……"法衣织绣纹饰以郁罗箫台为核心的构图程式贯彻了道教包罗万象、兼容并蓄的宇宙图景。

第二，道教经典符号"八卦"的六十四卦象常用作"点状线"沿法衣四周镶边装饰，从而形成矩形框架将种种具象、抽象的纹饰符号藏纳其中。因为在古人的心目中，八卦往往代表了

整个宇宙,具有无限包容性,因之便能产生丰富的符号语言效应①。值得注意的是,法衣底摆部位刺绣的缘饰极易磨损以致丝线脱落、散佚,但是相较于缠枝花卉、仙鹤、蝙蝠等形色复杂的纹饰,"六爻"卦象纹饰构型简洁易于织补,制作者能迅速修缮法衣边缘破损纹饰,同理,构形简洁的线状回纹也常装饰于法衣袖口缘、领缘、底摆缘等处,集装饰性、功能性于一身的镶边细节体现了民间匠人节俭意识与"备物致用"的造物思想。

第四,道教神仙谱系虽复杂但是出现在法衣纹饰中时仍循章法。正如卿希泰先生批驳道教神仙"杂乱无章论"时指出:"道教诸神并非杂陈无序,而是按照一定的模式进行整合,并且形成系统。"②清代及民国道教神祇纹饰法衣分两类:其一,当法衣上的道教神祇尊数较多时(超过 300 尊)按照道教神仙谱序以三清尊神为中轴,沿法衣后中心从上到下、从中间到两边排列,观者可从神祇站位、身后有无"背光"及神祇所着冠服式样、色彩推断天神、地祇、人仙之属;其二,清代及民国时期八仙常以暗八仙(法器)形态出现在汉族民间服饰上,绝少有直接刺绣仙人图像的,但是道教法衣却常常装饰缂丝、刺绣八仙像——以圆形"开光"式样构图,八位仙人及其代表性的法器置于圆形"开光"内(也有二尊仙人组合于同一圆中),并按照圆形骨骼均衡地装饰在法衣之上。

第五,清代及民国时期道教经典教义发展几近停滞,道教符咒禁忌、去病禳灾、祈晴止雨等方术,都成了人们信仰中实际的需求③。故而法衣纹饰内容除沿袭道教传统"养怡长生"主题之外,受汉族民间世俗、功利文化与"佛道融合"趋势影响,出现了大量融汇、杂糅的衍生符号。如明清龙袍、官服中的江崖海水纹、十二章纹,祈求加官进爵的平升三级(瓶中三戟)图案,佛教八宝纹等随着清代至民国道教的衰落而趋于泛滥,以民国时期道教法衣为甚。清末至民国时期,甚至出现了许多似是而非的鹤氅法袍。例如:李雨来先生藏的 2 件清末鹤氅法袍中既有五岳真形图又有佛八宝纹、满文,据其推测应为满、蒙民族使用;罗德岛设计学院博物馆藏编号为 55.242 的清末缂丝法袍(该馆错标为"道教法衣")采用"平缂加画"的工艺制成,纹饰中的仙鹤、三爪蟒、麒麟均呈现出典型清晚期风格,氅衣后身虽有三清宫阙、郁罗萧台(四层塔式样不符合规制)、门襟垂带饰二龙纹,且后身满饰"十八罗汉"、五岳真形图走形、北斗与南斗均列"七星"、二十八星宿缺数,种种"佛道混杂"的纹饰均与道教法衣遵循的法则相悖;美国大都会艺术博物馆藏一件编号为 58.146 的清代鹤氅法袍(该馆错标为"道教法衣")除"鹤"之外则全然是佛教纹饰,蓝底缎质绣仙鹤、缠枝牡丹,后身绣佛教八宝纹,门襟垂带饰二龙纹(不符合"左青龙、右白虎"规制)。另有多件民国时期的民间佛教法袍全然模仿了道教鹤氅法衣的结构、纹饰,仅将郁罗萧台换成佛教神祇而已,这些法袍已失却道教之"根本",均不属道教法衣范畴。

① 詹石窗.道教符号刍议[J].厦门大学学报(哲学社会科学版),2000(2):39.
② 卿希泰.中国道教思想史(第 1 册)[M].北京:人民出版社,2009:17.
③ 潘显一,李裴,李喜萍,等.道教美学思想史研究[M].北京:商务印书馆,2010:18.

表 2 存世道教法服纹饰（部分）

法衣编号	纹饰细节
1	十七龙纹（其中一正龙、八行龙、八团龙、龙皆五爪）、太极纹、八卦纹（基本八卦与六十四卦象俱全）、牡丹花、缠枝花、蝙蝠纹、吉祥结、江崖海水纹、云纹、回纹、金钱纹、"右"青龙"左"白虎（门襟垂带）
2	郁罗萧台、二十八星宿、"右"日（金乌）"左"月（玉兔捣药）、十侧面龙、十二凤（其中四组龙凤呈祥）、云纹、江崖海水灵芝纹、五麒麟、三十七仙鹤、五岳真形图、二组"平升三级（瓶中三戟）"、二鱼纹、"左"青龙"右"白虎（门襟垂带）
3	郁罗萧台、二十八星宿、"右"日（金乌）"左"月（玉兔捣药）、五岳真形图、二龙、二凤、暗八仙、八卦、吉祥结、云纹、蝙蝠纹、"万字不断头"、"右"青龙"左"白虎（门襟垂带）
4	一正龙、七行龙（其中三组龙凤呈祥）、江崖海水纹、杂宝纹、牡丹纹
5	郁罗萧台、"右"日（金乌）"左"月（玉兔捣药）、二十八星宿、北斗七星、南斗六星、一正龙、六行龙（其中一组双龙戏珠）、四凤、十仙鹤、二凤衔牡丹、二麒麟、八卦、云纹、缠枝花、江崖海水灵芝纹、"左"青龙"右"白虎（门襟垂带）
6	一正龙团纹、六团龙纹、八行龙纹（其中二组双龙戏珠）、"右"日（金乌）"左"月（玉兔捣药）、暗八仙、云纹、五岳真形图、鹤衔牡丹、江崖海水纹、牡丹花纹、蝙蝠纹、正反万字纹
7	郁罗萧台、二十八星宿、"左"日（金乌）"右"月（玉兔捣药）、七团开光八仙纹（汉钟离与吕洞宾共一团）、五岳真形图、暗八仙、道教符箓、二仙鹤、蝙蝠纹、八卦、海水纹、佛教八宝、寿纹、牡丹纹
8	三正龙、四行龙（其中一组双龙戏珠）、云纹、蝙蝠纹、海水纹、牡丹花纹
9	郁罗萧台、二十八星宿、"左"日（金乌）"右"月（玉兔捣药）、二行龙、六凤、六麒麟、四十四仙鹤、二玄武、二飞鱼、回纹、云纹、海水纹、蝙蝠纹、五岳真形图、"右"青龙"左"白虎（门襟垂带）
10	郁罗萧台、二十八星宿、"左"日（金乌）"右"月（玉兔）、十仙鹤、二凤、四麒麟、暗八仙、"右"青龙"左"白虎（门襟垂带）
11	郁罗萧台、"右"日（金乌）"左"月（玉兔捣药）、五岳真形图、一正龙、六行龙、蝙蝠纹、二仙鹤、云纹、缠枝菊花、宝相花、八卦、一麒麟、一鱼、江崖海水纹、"右"青龙"左"白虎（门襟垂带）
12	郁罗萧台、"右"日（金乌）"左"月（玉兔捣药）、北斗七星、南斗六星、二十八星宿、双龙抢珠、四凤、四麒麟、二仙鹤、四组蝶恋花、福（蝙蝠）寿双全、缠枝花、暗八仙、八卦、吉祥结、回纹、"右"青龙"左"白虎（门襟垂带）
13	郁罗萧台、二十八星宿、"左"日（金乌）"右"月（玉兔捣药）、暗八仙、五岳真形图、二行龙、三十八仙鹤、四麒麟、一玄武、"右"青龙"左"白虎（门襟垂带）、金钱纹、鱼龙纹、杂宝、云纹、回纹
14	三清宫阙、牡丹团花、棋盘纹、太极、八卦
15	仙鹤纹、云纹、蝙蝠金钱纹、蝙蝠寿桃纹（福在眼前、福寿双全）
16	花卉团纹
17	郁罗萧台、"右"日（金乌）"左"月（玉兔）、暗八仙、二十八星宿、五岳真形图、双龙戏珠、江崖海水纹、如意、八凤、八仙鹤、云纹、"左"青龙"右"白虎（门襟垂带）

续表

法衣编号	纹饰细节
18	郁罗箫台、"右"日（金乌）"左"月（玉兔）、"紫霄宫""新大胜会"字样、北斗七星、南斗六星、二十八星宿、八卦、一正龙、八行龙（其中一组双龙戏珠）、二凤、二鹤衔牡丹、红蝙蝠（洪福）、团鹤、海水纹、牡丹、菊花
19	一正龙团纹、四行龙（其中一组双龙戏珠）、蝙蝠、云纹、江崖海水纹、牡丹花纹
20	太极、"右"日（金乌）"左"月（玉兔捣药）、郁罗箫台、二十八星宿、五岳真形图、八仙、十二辰、团寿字纹、篆体寿字纹、"左"青龙"右"白虎（门襟底部）、二仙鹤、梅兰竹菊（四君子）、八卦、云纹、金钱纹、正反万字纹、蝙蝠纹、佛教八宝、江崖海水牡丹纹

（注：表2内法衣的收藏信息与表1编号一致，纹饰细节据存世法衣实物及图像资料采集。）

四、结语

清代及民国时期武当山正一道、全真道教派法衣乃道教法衣之集大成者，现为道教传道、宣扬、修行之通行用服。既承袭了汉民族因满清入关以来遭受毁灭的衣冠文化，又在道教传播发展的过程中实现了哲学思想与民俗文化的融合，使之作为布道及祭祀载体在宗教仪式中具有独特的专有性和神秘性。道教法衣作为宗教工具直接承担与民众的视觉交流，因而向其植入特殊的纹饰图样以体现道教教义中的宗教观、宇宙观、世界观以及生死观，为道家思想宗教化、道教传播世俗化之直观媒介。因此，挖掘及梳理道教法衣形制与纹饰源流进而分析其蕴藏的文化及宗教意义，利于对汉族服饰文化的理解与传承，也可尝试性地解读历史进程中道家思想和道教教义之变迁及其在法衣中的世俗化呈现。

刻木为契:黎族物化的原始记事符号研究

袁晓莉/东南大学艺术学院

海南黎族主要来源于我国南方古越族的一支——骆越人[①],一般认为,黎族是一个有语言而无文字的民族,然而他们却仍然保留着人类社会在尝试发明文字前,对辅助记忆和传递信息等手段的践行。在漫长的原始记事时期,黎族与其他民族一样,先经历了结绳记事的阶段。比如记录劳动收成,每收获一担稻谷,就在草绳上打个结,此法广泛用于借贷、交易等。随着人际关系日益频繁与复杂,结绳记事不敷应用,原始记事出现了刻木记事。刻木记事主要是在木板、竹材、骨片上刻画一些简单的细纹或在契边刻出锯齿状的缺口来记录事情,即刻木为契,其辅助记忆的作用虽与结绳相似,但这种形式,却可能比结绳更具有促进文字产生的条件。其载体也已经不是一般意义上的自然物,而是因人造物或打上人的烙印而发出的有语义的"声音",它们是为了实现记忆、传达、交际、记录等目的而进行的创造性活动,是人们之间的交流和感情在物质载体上的投射。刻木为契的具体内容凝聚了黎族人民为生存需要而迸发出的智慧和思想,以造物的原始性特征塑造了人类文明发展史上一个阶段性的产物,活态地印证了人类文字发生与图像发生的前阶段。

一、黎族"刻木为契"的民族学意义

我们描述某个社会群体的原始特征经常会用到"刻木为契"等词语,但何为"刻木为契",其内容和形式究竟如何,恐怕知之者甚少。因为契刻材质易腐,"刻木为契"的实物难觅其踪,所以面目变得鲜为人知。在中国的古籍里,有一定的记载,但比较抽象,实物的具体细节、契刻语义与形式之间的关系、契刻符号的标准等问题都未见其意。青海省乐都柳湾马家窑文化328号墓出土了一套刻有缺口的骨片,这些缺口很有可能起着记事功能,为我们提供了考古学上的补遗,但记录了什么事情,或者代表了哪些数字,我们不得而知。

① 王学萍.中国黎族[M].北京:民族出版社,2004:45.

有幸的是,黎族直到民国时期仍然保留着这种古老的记事方式,现在,我们还可以从相关博物馆等机构看到黎族刻木记事的实物资料,为我们研究这一人类共有的文化历史现象提供了可贵的实证,极大地弥补了"刻木为契"记事方式在考古学材料的不足与历史文献资料的抽象和语焉不详(图1)。

图1 黎族竹契(笔者自摄)

二、契刻的空间象形

黎族使用刻木为契的记事方式历史悠久,最初人们用来记录年代和劳动收成,后来这种方法多用于记录经济关系。从汉文史籍来看,最早可以追溯到隋代黎族的先民"俚人"。《隋书·地理志下》记载:岭南二十余郡俚人,"刻木以为符契,言誓则至死不改"。① 宋代随父被贬的苏过在《斜川集·论海南黎事书》中记有黎人"无文书符契之用,刻木结绳而已"。② 至清代,黎人刻木记事更是被频繁提及。张庆长《黎岐纪闻》云:"生黎地不属官,亦各有主,间有典卖授受者,以竹片为券。盖黎内无文字,用竹批为三,计邱段价值,划文其上。两家及中人各执之以为信,无敢欺者。"③康熙年间《崖州志》卷十三载,黎人"赊借,刻竹为契,剖两执之"④……可以看出,黎族的"刻木为契"是人与人之间发生社会关系的凭证,在典卖土地、贸易、借贷等经济生活方面发挥了重要作用。

(一)契刻之材

同时,黎族"刻木为契"的材质,以上文献也透露出诸多信息,多次提及以竹片契刻。民国时期的著名学者刘咸通过调查,也明确指出在黎人中,使用竹而不用木,并且黎人将这种记事方式叫做 tsom31 kiem32,直译就是"割竹"。但历史中是否存在其他材质?《隋书》与苏过言之"刻木"是对黎族此类记事的泛称,还是指具体的木制?中南民族学院民族学博物馆的刘卫国用实物告诉我们,契刻的材料不仅有我们所知的竹契,还有木、藤材质。现在能看到有记年的契刻实物中,有清乾隆三十二年(公元1767年)、光绪三十三年十一月初三日、宣统三年三月初九日、民国二十九年三月初五日等立的木契和民国二十年四月十三日立的藤契;光绪三十三年□月初九日、民国三十二年四月初四、同治三年三月十五日立的木契等。除此之外,据原海南省保亭县政协办公室副主任张应勇提供的文字信息⑤,保亭以前还曾留有报仇雪耻以及感恩图报的骨片,各自刻有箭头与榕树叶,因为黎族没有文字,以此作为信守,代

① 魏征.隋书·地理志下[M].北京:中华书局,1973:324.
② 苏过.斜川集·论海南黎事书[M].舒大刚,等校注.成都:巴蜀书社,1973:216.
③ 张大庆.黎岐纪闻[M].广州:广东高等教育出版社,1992:187.
④ 海南地方志编撰委员会.康熙崖州志[M].海口:海南出版社,2006:325.
⑤ 符和积.黎族史料专辑[C]//海南文史资料(第九辑).海口:南海出版社,1994:274.

代相传。遗憾的是,我们现在已经看不到具体的实物了。笔者认为这两种刻画符号的骨片仍属记事之筹,因为它们具备前文字表意系统的条件,每一个刻画符号基本上都是用来表达一个确定的意思,虽然它与前文提到的经济计数无关,记录的是更为抽象的事件与情感,但契刻的图案符号相当于文字中的"一句话",甚至"一段话",用于提醒世代的仇恨或报恩等信息内容,形式亦是在载体上刻契,所以目前已知的黎族"刻木为契"除竹、木、藤契以外,还包括骨契。

(二)方寸之形

古文字的"契"字,从象形来看,"丰"是一根木条上刻下三横的印记,而"刀"正是刻画的工具,所以"契"字好似用坚硬的工具对木类进行刻画,以此记录数量和事物。根据目前的实物发现,黎族契刻的方法便是在竹、木等材质上刻出纹道,以纹道多寡和不同的符号做记录,每一种纹道代表一定的意义或数目,但未见《列子·说符》中汉族表示财富数目的刻齿。若是竹契,由公证人从中劈成两半,双方各执一半,也有竹批为三,两家及中人各执为信。纹道的互相吻合为验证凭据,亦有在竹段的两端各刻缺口,以缺口剖竹为二,以为验码。双方履行完所有债务时由债权人收回焚烧以示销账。另外,还有双方收存独体的形式,除了刻画纹道外,还用汉文书写于旁,契约内容、当事人、时间、地点等写得较为详尽,这种记事普遍采用木契,不再破开,而是一式二份各方收执,类似单契形式,这样的演变显然是受汉族文化的影响。纹道与汉字的结合,使人们从中获得了比较准确的信息,本身就是一种进步。实际上这是典型的"书契"形式,有关黎族刻木记事的文献资料中从未提及,想必这种形式是汉族知识、文字与黎族刻道记数的嫁接,不是真正意义的黎族本民族的原始记事方式,并且,相比而言,木比竹、藤更容易书写,有了文字与刻道的嫁接后,木契才具有了普遍性,但已不是黎族自己的记事方式了,这也许是历史文献中只见"竹契"不见"木契"的原因。

(三)长短之度

契刻的规格,一般认为尺寸尤其长度是随着交易、借贷、典卖物品的价值高低而定,值低则短,价高而长。光绪年间的《定安县志》卷九称:"黎人贸易称贷,截竹有一指之长,千钱刻一痕,剖开各执一为合同。"[1]1936年,台湾总督府编写的《海南岛志》中,把这种契刻称为"指长押",多以卖方左手中指长度为标准[2]。

在20世纪30年代,刘咸先生也提到黎族竹刻计有"指长押",另外还有"掌长押""肘长押",共计三种,长度分别为中指、手掌及指尖至肘之长,按典当土地所付价钱多寡而选用长短押。并认为"肘长押"其典卖交易数额较大,"黎人能用之者至少,标本亦至难得"[3]。按照契刻实物与文字资料提供的规格,竹契、木契、藤契其长短虽有差别,但似乎并不全如记载所

[1] 吴应廉.光绪定安县志(卷九)[M].定安:定安县志重印委员会,1968:59.
[2] 台湾总督府热带产业调查会.海南岛志[M].1936:93.
[3] 刘咸.海南黎人刻木为信之研究[J].科学,1935,19(20).

图 2　《典田木契》(图片源于王学萍《黎族传统文化》)

言:只是与价值挂钩。据中南民族学院民族学博物馆馆藏提供,易辨识的木契长、宽、厚的规格分别为:14.5 厘米×4.5 厘米×0.8 厘米,21 厘米×7 厘米×0.7 厘米,21 厘米×7.1 厘米×0.9 厘米,15 厘米×3.5 厘米×0.4 厘米;竹契均是一剖为二的两片,合起的长、宽规格分别为 12 厘米×1.6 厘米和 26 厘米×2.3 厘米;藤契亦有半圆形的 16.5 厘米×1.7 厘米、和四分之一圆形的 33 厘米×0.85 厘米之长、宽。通过对比,很难断定契刻的长短与价值高低有必然的关系,比如长、宽、厚 21 厘米×7 厘米×0.7 厘米和 21 厘米×7.1 厘米×0.9 厘米的两块木契,前者"立出断田契字人罗那咸有祖遗下落躬分抱连田壹处出断与人就有同公兄弟那化男亚户承断两面议定断田价水牛壹只谷子伍石伍秤正……"①是一支卖田木契;后者"立出典约字人陈亚汝为因要用有祖遗下广坡田壹项高低立土丘计种贰秤出典与人先问兄弟不就后凭中人问到韦亚孥承典面议田价水牛叁只即日亲手领足其田交与孥管耕助纳递年帮粮钱贰百文田……"背面写有"民国卅二年四月初四汝亲手另添光银壹拾大元日后赎回银还银倘或积钱每壹大元积回钱陆千文批后尾为据……"②是一支典田木契(图2)。

　　这两块木契涉及的金额有所迥异,交易方式也不同,一个是卖,一个是典,但是木契的尺寸规格却基本一致。重要的是,两者都是字数较多的书契形式,正面汉字亦在 160 字以上,与其他契刻材质甚至是同类木契相比,属于字数多、形质宽阔的契刻,这是否说明内容复杂,交代详细的书契字数影响了木契的尺寸,而不仅仅是契刻的长宽取决于价值的多寡?另外,一支长 33 厘米、宽 0.85 厘米的藤契,也是目前所知最长的契刻,虽然它只是被横劈的一半,但完整的话,它的总宽度也不会超过 2 厘米,与前两块基本为 7 厘米的木契宽度相差甚远。因为是藤制的契刻,先天决定它不会有木契那样的宽幅,所以上面没有太多的汉字,然而,其刻道总数却达到了 67 道,情形如下:

∧||||||∧|||||∧|||||∧|||||∧|||||
||||||||||||∧|||||||||||∧

　　因为此契实物是被横劈的一半,"∧"的全貌应该是"×",用来分隔不同的事物,所以很有可能,如此长的刻道表示涉及的记数越大,种类越多,尺寸便越长。此藤契的正面依稀写下了牛仔二十五只、线三十尺、谷子壹百贰拾箩,这与刻道对应,至于刻道的含义我们将在下文详解。

　　所以,不难看出,"刻木为契"的规格不仅取决于价值,更多的还要依据黎族人的生活经验

① 刘卫国.黎族历史上刻木记事习俗浅析[J].中南民族学院学报,2000(4).
② 刘卫国.黎族历史上刻木记事习俗浅析[J].中南民族学院学报,2000(4).

和在方寸之间的造物意识,用记录内容的多寡来定位刻契的长宽,并且留有足够补充条款的空白。以记录的方式来选择所需的材质,木契,书写方便,单契凭据,双方一人一支;竹、藤,柔软易劈,两家各持一半;木、竹、藤都是刻道计数的最佳载体,且这些材料易得,方法简便,适应了黎族社会发展到一定阶段的经济交流、记录信息等需要,因而焕发出普适的意义和长久的生命力。

三、刻符意义的指涉

对于黎族人来说,契刻的符号仅仅是一种现象,这种看似不可辨的现象背后却隐藏着一个简单的动因,即人们的基本需要和愿望。于是前文字研究的潜规则是:刻符问题研究的种种答案在刻符之外,而不是在刻符本身。真正的对象则是符号的萌生和生成的意义,符号正是被包含在此生成过程内,规定了它出现的法则。

(一) 计数的生成

契刻上的刻画符号多以线形为主,形式非常有限,受刻画材料和工具的限制,主要由竖、横、斜、叉、折的直笔和方笔及其组合构成。一般采用较多的即是"×""|"符号,代表双方共同承认的物品或价值。比如"宣统三年三月初九日立木契"(现藏于中南民族学院民族学博物馆,图3),背面从上至下有"×|×|||||×||||×"刻纹,纹上写有汉字:"断田价水牛壹只 断田价谷子伍石伍秤整"①。在此,"×"为分隔符,分别间隔了"水牛""谷子的石"和"谷子的秤",并且是数字的起始与结束标志,以使契刻清晰醒目,避免诈伪生争;"|"表示水牛壹只,"|||||"是谷子伍石,而"|||||"是前两组刻纹长度的一半,应代表谷子伍秤。此外,黎族的契刻还总结出了更有意义的十进制符号。

图3 宣统三年三月初九日立木契(图片源于王学萍《黎族传统文化》)

十进制的计数法对世界的科学与文化的发展具有历史性的重大作用,正如李约瑟所说,十进制的诞生创造了我们现在这个统一化的世界。中国采用此计数法最晚不超过商代,而在黎族社会中,哈方言和美孚等方言的语言中出现了个、十、百、千的十进制数字,契刻中就有了对应的标记符号。另外,黎族借贷中还有"半"的概念,如半箩谷子、半边猪仔,契刻也有具体符号的表现。但是在解放前,黎族社会经济发展缓慢,借贷过程中的数目均未超过千数。我们今天在海南省民族博物馆中可以看到的契刻,记录最大的数目也不过千数,以百数特别是二十以内的数目记录居多。

① 刘卫国."刻木记事"考[J].安徽教育学院学报,2000(2).

以下是黎族哈方言的契刻符号：

比如表示三千两百六十三元，可记录为：

㋆㋆㋆　㋆㋆　××××××　|||

三千　　二百　　六十　　三

从这里我们可以直观看出，以">"表示半，"|"表示个，"×"此处不再是分隔符，它代表十，"㋆"为百，"㋆"为千。很显然，这些刻画符号在从简单具体的表达逐渐演变成抽象的几何形数字。"一"到"九"的符号，是较为具体的表现，每添加一数便多画一个"|"，数目"九"后采用十进制，"十""百""千"符号所表现的概念就较为抽象了。"十"以"×"为标记，此符号的创造富有革命性的突变，而"百""千"的符号则在此基础上进行了叠加式的改造。用">"表示"半"，也是一个抽象发展的几何形，它的设计不是将代表"一"的"|"一劈两半，而是设计成一个直角，当竹片破开一分为二后，">"的符号就一边呈"\"，另一边呈"/"，这个符号就显得抽象了，但是将两家竹片并在一起，又变成了防伪凭证。可以说，标记符号应当是文字产生的一个途径，裘锡圭先生曾言："古汉字除了使用像具体事物之形的符号之外，也使用少量几何形符号……跟这些数字同形或形近的符号，在我国原始社会使用的几何形符号里是常见的。很多人认为这类符号就是这些数字的前身。"[①]在文字产生的前阶段，一般会有少量的标记被吸收成为文字符号，这是文字产生的一般规律。黎族这种计数的标记符号，含义基本固定，并有共同的语音，被看作是文字的萌芽应该也是恰当的。这样的竹片、木片，虽然上面没有写一句话，没有文字说明，但是人们一目了然，具有了记录的意义。

（二）信誓之表意

在黎族传统社会中，"刻木为契"除了记录各种经济性的事务之外，还可以表达生活中一些特殊事件的信誓目的。新中国成立前，黎族内部峒与峒之间、部落与部落之间发生各种纠纷引起不合，矛盾激化后，将要发生械斗。在与对方发出最后的断交通牒时，往往用一只带镞的竹箭，在箭杆上刻数道"|"，挂上一条红布交给对方，双方即知要发生战争了。此时的竹契即是武力的表意，红布加重了事态的严肃性与一触即发。交战结束，双方讲和时会选一根圆形较粗的竹段，刻上符验标记，由双方代表人各在竹契上砍一刀作为凭证，再由中人分剖为二，双方各执其一，以资信守[②]。

另有一种"砍箭为誓"的方式，表达更为复杂的意思，还会将刻竹与砍箭同时使用。解放

① 裘锡圭. 文字学概要[M]. 北京：商务印书馆，1988：224.
② 刘咸. 海南黎人刻木为信之研究//广东省民族研究所. 黎族研究参考资料选辑[C]. 铅印本.1983：52.

前,保亭县通什乡(现五指山市)之俗,对偷窃者处以赔罚时刻竹砍箭,竹上刻着应赔罚的牛只和银圆,上段刻的代表牛数,下段代表银数,一圈表示一头牛或10个银圆,然后破竹各执一边,由保长、乡长或以前的团董、总管作证,待以后偿清再执竹烧毁。另拿一箭由证人砍一刀,分成两段,偷者、失主各执一段挂在屋梁,这才了结案件。而这里的刻竹主要是记录赔偿契约的具体凭证,而砍箭表示执行契约的誓词作用。选择以箭作为信誓之物,其实是告诉对方,如果违约,就以武力相见[①]。

本文在开始还提到一种立誓恩仇、世代相传的骨契。1966年,人们发现一件奇特的刻有符号的骨片。如中指长度的白色动物骨片上刻着一支箭头,它的主人是已78岁的黎族老人王那黑。光绪年间,朝廷派遣将领冯宫宝带兵到七指山"抚黎",王氏头人因反抗官兵的征剿而被杀害,王氏一族便与官兵结下了血仇。由于当时无力抗衡,只得把仇恨埋在心底。为了不使后人忘却,在没有文字记事的情况下,王氏族人便以箭头标志刻在骨片上,由氏族中有威望的头人保存,寻求机会报仇雪恨。如果保存骨片的头人老了,临终时仇还未报,便把骨片交给下一代有威信的人去保存。不论时间多久,累世必报。因为力量不足,几代人都难以实现复仇愿望,所以,刻有复仇标记的骨契便传到第四代较有威信的王那黑手上。

这些符号很有可能成为表意文字的先驱,它们是人们对自然与社会的直接感受,还是对这种感觉和自身的关系积极思维的结果,意义只有在交流中,才具有存在的价值,使传达得以实现。像黎族这样的后进民族能否提供一丝线索,印证那些古文字中笔画简单其意不明的字是否有可能来源于符号记事,特别是契刻上的表意符号,这是值得今后专门研究的话题。

四、诚信的物化符号

由于"刻木为契"表意的情境性、随意性,通常只能对口头语言起提示、补充、证实作用。尚不能成为独立表意的书面语言,除了当事人和知情者,其他人很难仅凭刻画符号便能准确、完整地了解其内容。但是在这种情况下,黎族人民恪守信用,说一不二的性格使"契券"具有相当的法律效力,执之以为信。《隋书·地理志下》言:"自岭以南二十余郡……其俚人则质直尚信,诸蛮则勇敢自立……刻木以为符契,言誓则至死不改。"即使是持绳为券,子孙也莫敢逭。"黎长不识文字要约,所有借贷,以绳作一结为左券。或不能偿,虽百十年,子若孙皆可执绳结而问之,负者子孙莫敢逭。力能偿,偿之,否则为之服役。贸易山田亦如是。"[②]所以,黎族在同别人进行贸易、借贷或其他往来,只要有言在先,各方都严守信用。与人交易,直截了当,欠债还钱,卖妻鬻子亦不足惜。买方依照契刻之数量将钱物等付与卖方后,即可管业(田、山等),直至卖方赎取。赎时必须按契上所记之数值,不增不减,亦无利息,可一次赎清,亦可分期赎取,每付值一次,则削去相应价值的符号,父死子可赎,直至付清赎回,契

[①] 中南民族学院编辑组.海南岛黎族社会调查(上卷)[M].南宁:广西民族出版社,1992:137.
[②] 屈大均.广东新语(全二册)[M].北京:中华书局,1997:239.

刻销毁,租赁借贷亦是如此。

在黎族社会中,人们过着质朴守信的生活,民风极其淳朴。谷仓不上锁、牛只野放,人们不会担心被偷窃,别人用草结占有的树木、荒地,大家也从不侵犯。人们路不拾遗,夜不闭户,共同遵守着约定俗成的习惯与道德约束。所以"刻木为契"是黎族人诚信的物化符号,同时也是社会公正平等的象征。

五、对"刻木为契"文字发生的探讨

"刻木为契"的记事方式是人类社会发展到一定阶段的产物,交往的范围、交流的频繁以及经济往来的需要,要求信息存储、积累,那么,刻画表意便比较适宜地发挥了重要作用,所以,在世界任何地方都有可能自发出现。我们在现代世界仍可寻觅到一些原始契刻记事的精彩实例。如斯里兰卡的僧伽罗人邀请某人时,便交给他一根刻有一至三个刻痕的蔓藤。若有紧急事,刻痕数目更多更复杂。僧伽罗人还用一种有刻画符号的树叶或木片交给吠陀人作为向他们索取鹿肉和蜂蜜的消息。此外,爱斯基摩人和日本的阿依努人也都有以刻木交换、传递信息的习俗。在北美的印第安人阿尔贡金部落,直到现代还习惯使用6英寸(15.24厘米)长的木条或木牌来刻记他们的历史和神话。对于我国的华夏民族,虽然有很多的少数民族进入了文字时代,但是东北、西北、西南及东南的广阔地域,刻木为契一直延续至20世纪。

由于"刻木为契"的出现在世界上是一个普遍现象,具有跨时间、跨地域、跨种族和跨社会的特性,所以很多刻画符号具有一定的共性;来自不同时间、不同地域、不同种族及不同社会的刻画符号有时具有相互印证的价值,马林诺夫斯基曾说:"各个文化间的差异性虽然很大,但是其中也有很多相同之点。因为文化常用相同的方法,来解决一组同一的问题。"[①]人类共同经历了结绳、刻契、图画等原始记事方法的尝试,文字最终从图画式的符号直接蜕变为象形文字,又从象形文字逐渐向表意文字和表音文字发展,这应该便是人类文字演进的主要规律。而"刻木为契"的刻画符号的意义就在于任何人类文字的发生都离不开它的存在,正如郭沫若先生所说,从文字的发生与发展来讲,刻画系统应在图形系统之前,"因为任何民族的幼年时期要走上象形的道路,即描摹客观形象而要能象,那还需要一段发展过程"[②]。所以,黎族的"刻木为契"为我们用现存的民族学资料印证早已失传的古代记事以及探讨文字的发生提供了重要前提。

① 马林诺夫斯基. 文化论[M]. 北京:中国民间文艺出版社,1987:97.
② 郭沫若. 古代文字之辨证的发展[J]. 考古学报,1972(01).

汉服运动的现状与问题点

——与和服的比较考察

张小月 / 日本爱知大学

一、汉服定义与概念的建构

"什么是汉服?"这是一个从汉服运动兴起以来就一直被质问的问题。虽然汉服运动的实践者将它定义为"汉族的服饰",然而在外界发出"什么样的服饰能称为汉民族的服饰"的追问时,实践者们也试图从多方面角度进行解释。爱知大学的周星教授曾指出,当代人对汉服的定义主要围绕"起源""连续性"和"纯粹性"展开。[1]

以起源为界定者,大致都倾向于汉服起源于"黄帝尧舜垂衣裳而天下治"直至清初因"剃发易服"而逐渐消亡。对此持以反对态度的人认为,无论是黄帝是否存在,还是具体的形成时间与过程,都还有待考据。且若说"汉族人发明的服饰就是汉服",那么中山装是中国汉族人在近代发明的,显然它并非实践者们所指的"汉服";而唐代的"圆领袍""袒领服"等皆起源于胡人服饰,但却又被实践者囊括在"汉服"范围中。以连续性为界定者认为,虽然历朝历代汉族服饰的样式风格都有所不同,却有着一脉相承的基本特征,例如平面剪裁,褒衣大袖、直领系带等。因此,不少实践者试图从历代服饰的一贯特征上去解释。然而,例如日韩服饰均受到汉族服饰影响,因此,汉服所具备的基本特征日韩服饰也同样具备,这也是汉服常被误认为是和服或韩服的原因。还有不少汉服运动的实践者认为,汉服在风格上具有鲜明纯粹的汉族风格,有别于其他民族,却无视了汉族在与少数民族频繁交往的同时,服饰也在不断吸取异族风格:例如唐代服饰就吸收了大量的胡风,明代服饰也受到一些蒙古服饰风格的影响,甚至若单从视觉上看,汉服曲裾与和服的相似度相对而言反而会大于汉服曲裾与汉服袄裙的相似度。

汉服运动的实践者无法对汉服作出完美的定义,于是便有批判的声音指出"汉服"根本就是虚构的。然而对于这种否定,实践者自然认为是无稽之谈——众所周知日本的民族服饰和服是根据汉族服饰发展而来的,既然"和服"是实际存在的,那么"汉服"又怎么会是虚构的呢?

[1] 周星.本质主义的汉服言说和建构主义的文化实践:汉服运动的诉求、收获及瓶颈[J].民俗研究,2014(3):130-144.

对此,笔者在日本对和服的定义及概念进行了田野调查,试图找出其中缘由。日本词典《広辞苑》中对"和服"定义为"日本原有(本土)的衣服。着物。……⇔洋服"①。就该条解释,我们可以得到以下信息:和服为日本自古以来的本土服饰,它又叫作"着物",即"和服＝着物",是一个相对于"洋服"的概念。

但笔者在田野调查发现,实际生活中"和服"的具体概念与词典中的定义其实并不完全吻合。首先,着物特指的是定型于江户末期的小袖款式(着物＝小袖)。笔者在书籍资料中发现,介绍日本服饰的书籍一般有两种类型,一种是如"日本衣服""日本服装"等以"日本"为主体范围命名的,如增田美子所编的《日本衣服史》、佐藤泰子所著的《日本服装史》,其讲述范围为原始服装至近现代日本人的服装,因此,我们可以将以"日本"为主语范围命名的服饰理解为"日本人所穿着的生活服饰",它的范围远远大于一般所指的"和服"(日本服饰＞和服)。但在一些特定场合中提及"日本服饰",却也的确通常仅仅指代"和服"(日本服饰＝和服)。另一种是以"着物"命名的,如以桥本澄子所编的《図説着物の歴史》为例,叙述的正是这种叫作"小袖"的服饰。值得一提的是,《広辞苑》中"和服"词条的所示图也为"小袖"。然而,被普遍认为是"夏季和服"的浴衣,从形制上来讲的确是"小袖",理应属于着物,但在日本一般而言却不被认为是"着物"(小袖＞着物),却又被认为同属于"和服"(和服＞着物),但通常标明"着物"的店会大量销售或出租浴衣(和服＝着物)。另外,虽说"和服"被简单认为是日本"自古以来"的服饰,然而对于古代服饰是否能称为和服,日本人对此也是模棱两可。笔者于2017年5月在日本福冈市警固公园做了一个小型的谈话式的调查。笔者先是以谈话的方式对受访者进行一些有关自身与和服之间的提问与杂谈,结束后,笔者拿出提前在网站"風俗博物館"之"日本服飾史　資料"下载好的,从弥生时代到江户前期,日本各时代各种款式的服饰图(图1),对每位受访者提两问,问题与结果如下:

图1　日本弥生时代至江户前期的部分服饰

Q1:刚才(关于和服)的谈话中,您所指的和服是否包含了这些服饰?

不包含:21人(其中3人表示"十二单"包含其中)

包含:2人

① 新村出.広辞苑[M].东京:岩波书店,1998:2878.

没在意：1人

Q2：这些能称为"和服"吗？

不能：8人

能：11人

无法回答：5人

其中值得注意的是，在回答第一问时，受访者都较为笃定，能立即回答笔者的问题。而对于第二问，即便最后给出明确答案的受访者，在回答时也大都表现得十分为难不肯定，几乎是勉强给出答案。但当笔者拿出近昭和时期已定型的小袖图（图2）时，所有受访者均表示为谈话中所指的和服。

图2 日本昭和时代前期的和服

到此可以发现，虽然批判者认为"汉服是虚构的"，实践者对汉服的定义及概念也无法自圆其说，但"和服"也不过是近代相对"洋服"才建构起的新概念，其定义及概念也经不起推敲。只是不同的是，和服是在具体实物的基础上建构出的概念，是常识性的存在，而汉服则是概念先被建立起后再被探求其具体实物。早期汉服运动的实践者穿着的"汉服"在现在的汉服运动看来其实基本都是"形制不正确"的"影楼装"。例如当代第一位穿"汉服"上街的王乐天，当时所穿着的"汉服"是电视剧《大汉天子》李勇的服装样式改造的。

因此笔者认为，无论是"和服"还是"汉服"，都是新产物，且没有绝对的本真性。"汉服运动"与其说是一场"复兴运动"，倒不如说是一场"建构运动"。

二、汉服体系的建构

在当下的一些汉服活动中，常常会上演实践者们各自穿着不同朝代风格的服装，在同一场合扮演"汉朝人""唐朝人""明朝人"——各朝人穿越时空集聚一堂的景象。对于规范性问题，官方没有答复，民间也没有共识[①]，甚至有不少人也主张汉服应该就这样"百花齐放"。然而，在强调"有服章之美谓之华，有礼仪之大谓之夏"的汉服运动中，自然有不少实践者认为，建构一个有序的汉服体系是十分必要的。因此，围绕"如何整合各种朝代的服饰""走日常化还是非日常化""是否应该对汉服的使用进行分类以及如何分类"等如何建构汉服体系的问题，也就成为汉服运动的一个重要话题。对此，笔者对当代和服体系进行了田野调查，试图寻找出一些体系建构的线索。

① 杨娜.汉服归来[M].北京：中国人民大学出版社，2016：6.

以下为1979年出版的《きものへの道》,以女装为例的和服体系的参考表格(表1)①。首先,在表格中可以发现,和服体系中有着较为清晰的"礼服"与"常服"之分,在该体系中对应的是"晴着"与"亵着"。"晴"与"亵"是日本民俗学家柳田国男提出的用来理解生活节奏的两项概念。"晴"是指祭礼、年中行事、冠婚葬祭等特别的时间和空间;"亵"是指日常的普通劳作与休息的时间和空间②。值得注意的是,和服中的礼服与常服仅仅只是相对于和服体系内部而言的,事实上在当代日本社会,和服已经可以说完全退出了日常而被洋装(中国人称现代服)取代。和服中的常服现在一般运用于庙会盛装、稽古服等有"日式感"的非日常场合,类似于汉服运动中"小礼服"的概念。换句话说,现代日本服饰体系中,常服为洋装,礼服则是和洋并存(图3)。

表1 和服体系的参考表格

	级别	氛围	场合	种类
晴着	礼装	豪华的	结婚仪式 披露宴 }仪式	留神 打掛
		高格调的	祝贺式 结婚式列席 葬式 }典礼	本振袖 丧服
	正装	优雅高贵的	毕业式・入学式 茶会・花会 相亲 拜访	振袖 访问服 付下
		贤淑端庄的	豪华宴会 野外茶会 观剧	色无地 古典纹样的手绘小纹
亵着	街装	个性的 摩登的	同学会 随意性的访问 接待客人	小纹类 条纹类 茧绸类
		趣味性的 讲究的	聚餐 购物	
	平常装	随意的 适于运动的	家居服 日常服	浴衣 毛织品 碎白道花纹布 葛布
		放松的		

其次从表格中可以发现,不同的气氛与场合对应着不同级别种类的和服,也就是说,和服的使用是具有"场景性"的。在日本,根据时间、地点、场合对服装的使用加以区分被称为"TPO"③。该词为日制洋文,是 Time(时间)、Place(地点)、Occasion(场合)首字母的缩写。如主张汉服百花齐放者所言,民主自由的当代社会,每个人都有自己选择穿什么的权利和自

① 吉川ひろこ.きものへの道[M].株式会社山本,1979:48,99.
② 福田アジオ,等.精选日本民俗辞典[M].吉川:吉川弘文馆,2006:443-444.
③ 现代言语研究所.最新カタカナ语辞典[M].现代出版,1988:785.

图3 福冈"西川流"日本舞稽古场的老师,在上课时穿着和服,下课后立即换上洋装(笔者摄)

由,上表中列举的和服中的 TPO 规则,其实也并非强制性的。然而如果一个和服穿着者过分无视 TPO,则必然会使其在参与的场景中显得十分不协调甚至失礼。

最后,从表中还可以发现,和服的级别及种类的划分并不是按照形制来的。正如上节中所阐述的,现代和服一般指代定型于江户末期的"小袖"形制。"小袖"是当时一般市民的生活服饰,是町人文化,而当时贵族礼服、底层劳动者的作务衣(类似于汉服中的短打)、神道祭祀中的圆领袍等一般都不在当代特指的"和服"范围内。可以说,现代和服的形制是单一的,是整个日本民族服饰的一个浓缩。

如表中所示,和服的种类主要是根据纹样和布料来区分的。例如付下指的是纹样集中在裙裾处的类型,色无地指的是除黑色外的无纹样的类型,小纹则是指多个同种纹样分布在衣服全体的类型。再如茧绸类、毛织品、葛布等,则是布料的种类,和服的种类按布料的制成方式也可分为两种类型,一种叫做"织物",另一种叫做"染物"。"织物"又被称为"先染",也就是说,在织布前先将织布的线染色再织成布,这样成布后纹样也就自然被织出来了;而"染物"又被称为"后染",意思是在织好后的白色布匹上再进行纹样的染印[1]。一般来讲,织物的纹样较为简单,加之布料较为实用耐用,因此常被用于日常服装;而染物的布料通常比较高级,染色工序复杂,纹样较为华丽因此通常被用于礼服正装。另外还有一些特指的类型,例如振袖指的是未婚少女的长袖和服[2],留袖指的是相对于振袖而言袖长较短的已婚女性和服[3]。

另外,在汉服运动中也有不少人提出穿汉服行动不便应该"改良"的问题。对于这种改良,有许多人也是反对的,因为它与"汉服"特征相去甚远,只能称之为"汉元素"。无独有偶,日本明治时期的"衣服改良运动"与大正时期的"服装改善运动",皆对和服进行了不卫生、不科学、不便捷等批判,并以从以往的和服转向适应新的时代,设计出更加机能性的服饰为目

[1] 橋本澄子.図説着物の歴史[M].東京:河出書房新社,2005:98.
[2] 新村出.広辞苑[M].東京:岩波書店,1998:2376.
[3] 新村出.広辞苑[M].東京:岩波書店,1998:1938.

的①，提出对和服的改良倡议。从当时诸设计者设计的改良图可以发现，这种"和洋折中"的服饰与汉服运动中的"汉元素"几乎如出一辙（图4）。当然，对和服的改良最后是失败的，因为日本社会彻底进入了洋装时代。对于这种改良服能否称之为和服，笔者在日本也做了问卷调查，50人中仅一人认为这可以是和服。其理由与汉服运动改良派的出发点也几乎相同——要使和服被更广泛地使用，就必须对和服做出适应当代人生活的改良。而其他49位受访者则一边倒地认为和服已经定型，若如此改良则不符合自己对和服的认知。另外，也有不少受访者也补充表示，和服的魅力就在于它非日常的、特殊的造型，若其变得日常化、普通化，则会丧失它的魅力与意义，因此无须改良。只能说，这种改良，是"和服社会"转变为"洋服社会"的一个过渡，而置于汉服运动中则有可能是相反的，一般群众可以通过"汉元素"逐渐接受汉服，因此不能轻易否定它有积极意义的可能性。当然，现代和服也并非一点改良也没有，但多是在造型表现上的改良而非实用性。例如浴衣曾经只是一种沐浴后的睡袍，而通过装饰化后，浴衣便逐渐变为一种"卡哇伊"的流行文化。

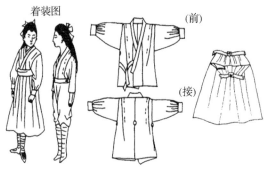

图4 《衣服改良運動と服装改善運動》中所示的改良设计图

通过以上考察不难发现，和服的体系具有"统一性"的特征，这种统一性主要体现在"形制单一"与"有序规范"两方面。形制单一可以加强和服的辨识度，深化和服的符号性，使人容易认知"什么是和服"。有序规范有助于建构和服文化的礼仪感与仪式感，同时也是和服衣冠之礼的体现。与和服相比较后便很容易就能发现，目前汉服现状的最大特征是"随意性"比较强，主要体现在"形制繁多"与"无序无规范"两方面。形制繁多会降低汉服辨识度，弱化符号性，导致汉服不易分类从而增加体系建构的难度，也是汉服运动的实践者无法向群众简要概括汉服的原因。无序无规范则会弱化汉服文化的礼仪感与仪式感，加强哗众取宠、角色扮演、非主流文化等负面或另类印象，更与实践者所期待展现出的"衣冠上国，礼仪之邦"的汉服文化背道而驰。

综上比较考察，如若将和服的体系作为对汉服体系建构的参照，那么在汉服体系的建构中，有以下可以注意的地方：① 有序规范的汉服体系能够加强汉服的礼仪感、仪式感，充分

① 夫馬嘉代子.衣服改良運動と服装改善運動[M].家政教育社,2007.

发挥汉服作为服饰的文化功能,减少负面评价;② 汉服非日常化也有助于加强汉服的仪式感;③ 款式单一便于汉服体系的建构以及对汉服的具体内容作概括;④ "汉元素"的确不能称之为"汉服",但在视觉审美上,汉服也可适度改良。

三、汉服文化的建构

汉服运动素来有一个理念就是通过复兴汉服来复兴整个汉文化,汉服对实践者来说只是民族复兴的一个载体。"华夏复兴,衣冠先行"的口号也颇有一种"衣冠治国"的意味。这种理念,也直接导致了汉服运动常常通过结合传统文化复兴汉服。

结合传统节日的复兴是汉服运动较为常见的方式之一。这里所谓的"复兴"有两种:一是将几乎已经被遗忘的节日重新过起来,如"花朝节""上巳节",都可以说是通过汉服运动为更多人所知。另一种是复兴节日包含的原本的意义,如被当代人称作"中国情人节"的七夕节,就被汉服运动的实践者们指出这是对七夕节的"歪曲"。他们认为,"七夕"应是"乞巧节",是女子穿针乞巧,祈求自己能像织女一样心灵手巧,觅得中意郎君的节日。因此,汉服运动中的七夕节并不太涉及男女恋爱话题,而是更注重复原古人的过节形式。如2017年8月29日《杭州日报》关于汉服运动七夕节的报道中写道:"上周日,……学员们来到了杭州市方志馆,一起体验了一次最复古的七夕节。……身着汉服的青年男女依次在执事面前盥洗双手,'乞我爹娘,长寿不老;乞我姐妹,窈窕淑昭;金线不图,银针不要;唯求赐我,手慧质巧。'……"①这类复兴十分能够反映出汉服运动的本质主义理论②以及追求纯粹性的特征。

将汉服作为节日盛装在传统节日上穿着多少有受邻国日本的影响。在汉服运动的讨论中,经常能看到网友对通过网络媒体了解到的,日本人在民俗庙会中经常以和服形象出现的行为进行赞美与感叹,以此认为日本人重视传统,尤其以"花火大会"为典型。当代日本的花火大会最早可追溯到日本江户时期享保十八年(1733年)。为对前一年流行的腹泻传染病导致的多数人死亡进行冥福,祈祷天灾病疫消除,人们在东京隅田川两国桥水神祭运营时举行了第一次花火竞赛,自此之后,两国桥水神祭之夜都会举行,玉屋和键屋等烟火商之间会进行激烈地比赛③。虽然烟花大会有近300年的历史可以追溯,然而当代人穿浴衣看烟花的"传统",追溯起来可能才20年左右,且内容与祈福消灾也无任何关联,取而代之的是家庭聚会,朋友狂欢,恋人约会,众人相聚喝啤酒吃烤串等休闲活动。日本和服公司"やまと"的社长矢嶋孝敏在《きもの文化と日本》一书中谈道:"我母亲的老家在浅草,所以小时候我经常去观看隅田川花火大会。那时候是昭和三十年(1955年),几乎看不到有人穿浴衣。……花

① 俞倩.汉服拜星,过一个不一样的七夕节[N].杭州日报,2017-8-29;A07.
② 周星在《本质主义的汉服言说和建构主义的文化实践——汉服运动的诉求、收获及瓶颈》中指出汉服运动的理论基本上是本质主义的。
③ 加藤友康,等.年中行事大辞典[M]吉川:吉川弘文馆,2009:575.

火大会与浴衣的组合,反倒是最近的事。"①而笔者通过访问日本民众发现,受访者回忆起最初对看烟火穿浴衣这种形式成规模化的印象均为 90 年代。另外,日本东京大学名誉教授、日本学习院大学国际社会科学部教授在上书中谈起花火大会穿浴衣现象的原因时这样推测到:"尤其是在东京,这样的现象是因为把浴衣当作一种时尚吧。就是有什么活动的时候作为一种平常不会穿着的服饰去穿着。"②这也解释了为何花火大会穿着浴衣的几乎都是年轻人。当然,浴衣中的时尚并非指将日本的古典美视为时尚,而是浴衣商家将当代日本人审美喜好的元素融入浴衣设计中的"时尚",这一点与试图最大限度还原汉服古典之美,并竭尽所能企图让当代人以此为时尚的汉服运动截然相反(图5)。

图5　左:无锡七夕汉服活动(笔者摄)　右:和服商家ゆめこ的浴衣(转自ゆめこ官网)

以上调查可以看出,日本"建构主义"式的传统与汉服运动"本质主义"式的传统形成了鲜明的对比,汉服运动对日本人和服文化中的传承实际上充满着浪漫的想象。这种浪漫想象的极致,在传统仪式的建构中体现得最为充分。在仪式的话题中,日本的成人礼与毕业典礼经常被拿来举例,汉服运动将"毕业典礼"与"汉服"联系在一起,不能不说在一定程度上是受到了日本毕业典礼毕业生穿着和服出席的影响。

日本人穿着和服出席这些仪式,容易给汉服运动的实践者一种日本人至今为止都在延续和服传统的印象。然而,通过笔者在日本的调查发现,无论是成人礼还是毕业典礼,都与"传统服饰"没有什么必然关系。首先,在日本穿和服参加成人礼、毕业典礼的基本为女性,而男性则清一色为西装。其次,无论是成人礼还是毕业典礼,这种"和服制服化"都出现得较晚。笔者通过对不同年龄层的日本人的口述回忆推算,成人式的和服制服化大致稳定于 70 年代中后期左右,而毕业典礼的和服制服化则是到 90 年代中后期左右才稳定。早期出席这些仪式的年轻人,基本都是穿着西式礼服。最后,这些仪式本身形成也较晚,例如日本的成人式的确是由冠礼发展而来的传统礼仪③,而当代日本的成人节,则是 1948 年制定的④,其仪式流程也没有任何"复古"形式。

① 伊藤元重,矢嶋孝敏. きもの文化と日本[M]. 日経プレミアシリーズ,2016:22-23.
② 伊藤元重,矢嶋孝敏. きもの文化と日本[M]. 日経プレミアシリーズ,2016:22-23.
③ 加藤友康,等. 年中行事大辞典[M]. 吉川:吉川弘文館,2009:391.
④ 加藤友康,等. 年中行事大辞典[M]. 吉川:吉川弘文館,2009:391.

另外，这些仪式的和服制服化也并非出于汉服运动的实践者所想象的类似于日本人重视传统、日本人民族意识强烈等动机。就拿毕业典礼穿着的"女袴"来说，女袴最早出现于明治末期西洋人开办的洋式女子学校，是根据男子袴改良而成的女子校服。根据《日本衣服史》对女袴历史的描述：女袴最早出现于明治末期西洋人开办的洋式女子学校，为女子校服。在当时，女子穿着着物被指不合适，于是学校采用男子袴作为校服，这便奠定了"袴"与"学校"之间的关系。后来，随着日本国内从提倡儒教主义批判开化主义转变到欧化主义，继而又反对极端欧化主义倡议国粹主义，到再一次退去国粹主义的几经转变，女子校服以"男采用袴→废除→再次采用男袴→被洋服取代→女袴的确定"的过程，最终被确立下来，其风格也是和洋折中。不仅是女学生，明治末期穿着海老茶女袴加西洋皮鞋的形象，是当时最时尚的女性形象，代表着时髦与知性①。但是后来随着日本社会全面洋装化，女袴逐渐消失。女袴在毕业典礼中再兴起的原因，比较普遍的说法是70年代受漫画《はいからさんが通る》的影响，这一点在日本放送局（NHK）制作的节目《美の壶タイル□卒业式の着物～》②中也有详细介绍。《はいからさんが通る》设定的故事背景为日本大正时期，该时期的许多民间风俗也融合在该漫画中，女主角的造型也是穿着女袴的少女。可以说，女袴在毕业典礼中的制服化是日本少女对"大正浪漫"③时尚的再发现与再生产。因此，女袴作为毕业典礼礼服，并非完全没有由头，因为这种礼装原本就与"学生""西洋制度"④有关。

在汉服运动中，传统艺能的表演也是必不可少的演出。如上面提到的七夕报道《汉服拜星，过一个不一样的七夕节》中还写道："为了让大家能够体验最正宗的七夕节，杭州方志馆准备了许多有趣的七夕游园活动。琴棋书画、投壶剪纸、古乐汉舞、拜月乞巧……"⑤"才艺"也是汉服运动建构"美"的一种方式，通过汉服建构出的美，其重点并不是视觉上的美——这种表面上的美对于他们来讲是肤浅的⑥。因此，汉服运动的青年男女也往往以"才子佳人"的形象出现在活动中，他们的集会，也常常是吟诗、饮茶、抚琴、歌舞等形式。

笔者为了考察和服与日本传统艺能之间的联系，于2015年9月至次年2016年5月在位于福冈吴服町的西川流⑦日本舞稽古处，对其每年企划举办的"鲤の会"国际交流活动项目进行了参与式调查。

该国际交流活动项目于每年7月左右开始招收外国留学生作为该届参加者，9月至次年5月期间进行日本舞蹈的稽古学习，5月的中上旬进行面向观众的发表会演出，届

① 增田美子.日本衣服史[M].吉川：吉川弘文馆，2010：307-334.
② 《美の壶タイル□卒业式の着物～》NHK，2012年3月6日播出，参考网页：www.nhk.or.jp/tsubo/program/file268.html.
③ 大正时期日本思想风俗受欧洲浪漫主义影响，有"和洋折中"的特征，"大正浪漫"指代该时期的人文风格，由日本作家夏目漱石提出。
④ 众所周知"大学"制度是从欧洲传来的。
⑤ 俞倩.汉服拜星，过一个不一样的七夕节[N].杭州日报，2017-8-29：A07.
⑥ 虽然汉服运动的实践者常常在网上上传照片进行展示，然而过度的"秀图"也常常会被批判，认为他们是"秀衣党"，偏离了汉服运动的意义与使命。
⑦ 日本舞蹈分各种流派，"西川流"为其中一支。

时会有报社、电视台进行采访。如结合汉服运动的模式来看,日本舞蹈似乎也应该是展示和服之美的一个平台。然而通过这8个月参与调查的考察,笔者得到的却是另一种结论——在艺能表演中,服装只可能是一个配件而非主体。这从两点可以很直接地看出:首先,和服的确是表演日本舞蹈时不可或缺的服饰,然而,在稽古时却并非非穿不可。按照一般流程,留学生在稽古前都会换上和服再进行舞蹈学习,但进入12月后,老师考虑到天气严寒更换衣服有所不便,就不再要求学生穿着和服,直至3月,学生们都以洋装的行头练习日本舞蹈。其次,在最后的发表会表演结束后,观众对该演出的评价点也主要是舞蹈本身而并非和服。当然,不排除有本身就喜欢和服的人会为寻找穿和服的机会而主动学习舞蹈,例如该发表会的主持人、日本放送局福冈地区主播佐佐木理惠,对于她在西川流学习舞蹈的动机之一,她就曾对笔者表示:很期待穿和服,因为很少有机会穿[①]。最后,和服与日本舞蹈的结合,更多的是用来为舞蹈营造场景,而非通过舞蹈为和服营造展示的舞台。

那么,如果根据这样的结论再看通过舞蹈、演奏等艺能表演来复兴汉服的方式,不难发现,汉服运动的实践者们的出发点比较类似于佐佐木理惠——为穿着或宣传汉服建构一个场景。但实践者们所要面对的却是一群类似于观看日本舞蹈发表会演出的观众——一群对汉服并无太多认知或无感的群众。事实上,穿着汉服或类似汉服的服饰表演艺能这样的行为在汉服复兴前也不是没有,为了建构古典场景,表演者通常也都会穿交领右衽的服饰表演古琴、唱歌、跳舞,甚至古装片本身就是最普遍的展现汉服的平台。虽然在大部分实践者看来那些形制不正确的"古装""表演服"并不是汉服,但不可否认的是,很多同袍对汉服的最初认知都是来源于这些,例如《汉服归来》的作者杨娜在说起她第一次知道汉服时也写道:"汉服——它曾经被称为古装。"[②]因此,这也不难理解为何当汉服运动的实践者通过才艺表演的形式宣传汉服时,会遭到群众"古装表演""节日演出"等误解。

通过以上考察可以发现:首先,汉服文化的建构往往出于弘扬民族文化,振兴中华文明等民族责任感,而和服文化建构的来源更倾向于时尚、娱乐,丰富生活。其次,汉服运动追求文化的纯粹性,导致建构出的汉服文化的确存在复古倾向,而和服文化的建构的元素则更加多元化。最后,无论是汉服还是和服,在表演中穿着时都会转化为"表演服",这也是汉服运动在推广过程中需要注意的问题。

四、小结

综上比较考察,不难发现日本和服的传承实际上与汉服运动实践者的浪漫想象相去甚远。和服与和服文化,既不是绝对意义上的"古老文化的延续",也不是单靠出于日本人的民族意识、文化保护意识存续下来的。"传统"在含义上的确带有"悠久性"与"本真性",然而霍

① 日本放送局福冈地区主播佐佐木理惠口述。
② 杨娜. 汉服归来[M]. 北京:中国人民大学出版社,2016:328.

布斯在《传统的发明》中就已经揭示过:那些表面看起来或者声称是古老的"传统",其起源的时间往往相当晚近,而且有时是被发明出来的[①]。当然,这种"发明"不一定全是凭空捏造的,和服文化在近年来的兴起,可以说是一种文化的再发现与再生产,这一点与汉服是相同的。不同的是,和服在被建构的过程中,是多元化的,而汉服运动则是以本质主义为理念进行建构。事实上,外界对汉服运动的批判其实并非全无道理,如实践者能正视这些负面评价,打破本质主义观念,汉服运动或许能走得更远。

① 霍布斯鲍姆,兰格.传统的发明[M].顾杭,庞冠群,译.南京:译林出版社,2004:1.

海南黎族传统手工艺中的原始宗教信仰研究

张红梅/海南师范大学美术学院

人类的造物活动在满足物质功能需求的同时,还体现了精神层面的需求。自古以来,海南黎族奉行祖先崇拜、鬼神崇拜和生殖崇拜等宗教信仰,这些原始的宗教信仰与黎族古老的传统手工艺如影相伴,共同构筑了黎族传统手工艺的独特文化景观。

一、原始手工艺与宗教信仰的关系

宗教是一种精神层面的思想意识形态,以信仰和崇拜神灵为具体表现方式。宗教信仰来源于人们对未知世界的恐惧和祈愿,人类学家马林诺夫斯基曾指出:"无论有多少知识和科学能帮助人满足他的需要,它们总是有限度的。人世中有一片广大的领域,非科学所能用武之地。它不能消除疾病和朽腐,它不能抵抗死亡,它不能有效地增加人和环境间的和谐,它更不能确立人和人之间的良好关系。这领域永久是在科学支配之外,它是属于宗教的范围……在这领域中发生一种具有实用目的的特殊仪式活动,在人类学中综称作'巫术'。"[①]宗教创造有信仰崇拜目的的价值体系,巫术则创造臆想中的有实用价值的动作体系,宗教的许多仪式都可以归入巫术的范畴,二者往往杂糅在一起。人们相信宗教和巫术是可以制衡活动不利或命运不测的神秘力量,可以保障生活中的各种活动变得顺利和圆满。于是,人力之外,人们还在农耕生产、畜牧渔猎、生老病死、婚姻家庭以及手工生产等各个方面都或多或少求助于宗教的力量,宗教和巫术也因此而获得了重要的文化功能和社会价值。

原始宗教是人类在原始社会时期所形成的最初的宗教形态。"原始宗教包括万物有灵信仰、灵魂观念、图腾崇拜、自然崇拜、祖先崇拜、神鬼信仰等一系列宗教观念和由此引发的各种巫术、祈祷、祭祀、禁忌等宗教行为。"[②]受特殊的社会发展历程影响,海南黎族虽然社会形态早已经超越了原始社会阶段,但他们的宗教习俗仍然保持着原始形态,始终信奉的是其在原始社会时期形成的原始宗教,是至今依然存在的原始宗教残余。

宗教和巫术活动由于具有想象中的实用功能、满足了人类共有的需要而成为一切文化中

① 马林诺夫斯基.文化论[M].费孝通,等译.北京:中国民间文艺出版社,1987:48.
② 王献军.黎族文身:海南岛黎族的敦煌壁画[M].北京:民族出版社,2016:262.

的普遍行为,人类原始社会时期的传统手工艺造物活动也在一定程度上依赖并反映了当时的宗教信仰。不过,宗教和巫术活动并不发生于所有领域,对于那些人们能够完全自己把控的传统手工艺领域,例如编篮、织席、纺纱染色等手工艺制作领域,很少有宗教和巫术活动的介入;但对于烧陶、盖房、制作独木舟等具有一定不可控性或关乎安全的工艺造物活动,则会有一定程度的宗教和巫术活动介入。另外,宗教信仰也深刻影响到了传统手工艺物品的使用方式和装饰内容,从手工艺物品的具体用途和装饰图案等方面皆可窥见宗教信仰的影子。

二、黎族传统手工艺中的宗教信仰特点

(一)笼统性

黎族传统手工艺中的宗教信仰具有笼统性,具体表现在黎族手工艺的宗教信仰中没有专门的"行业神"。历史上黎族的手工业始终处于家庭农副业的从属地位,从未独立出来成为专门化的手工行业,所以不像中国古代社会里成熟的传统手工行业那样都有自己信奉的祖师爷或行业神。在黎族古老的信仰里,除了雷公、黎母、袍隆扣等少数有具体名号和故事传说的神灵,剩下的基本都是笼统意义上的神鬼。因此,黎族人在工艺活动中所祭拜的几乎都是泛泛意义上的神鬼,既没有明确的分工所指,也没有等级尊卑之分。黎族手工艺制作者祭拜这些笼统的神鬼唯一的目的是保佑手工艺的生产制作成功;而不像汉族专门的手工艺行业神那样还兼有弘扬尊师之道和凝聚手工行业精神等多重功能。

(二)临时性

黎族传统手工艺中的宗教和巫术活动具有很强的临时性。黎族手工艺制作者不像专门的手工业行会那样每年定期举行各种集体祭祀活动。他们通常只在手工艺制作期间才会自行祭拜祷告,祈求鬼神保佑当次的制作获得成功,目标针对性十分强。而在手工艺发达的封建社会里,手工艺从业者往往需要通过各自的行业神来与其他手工行业区分,以提高职业影响力和社会地位,并可起到约束和团结同行的作用。对于黎族人来说,手工艺只是家庭成员在农闲时自给自足的生产劳动,没有独立成业,没有直接威胁生存,也没有激烈的行业竞争,故而不像靠手工技艺谋生的专职手工业者那样必须树立行业神来庇佑。因而黎族人对手工艺活动的宗教信仰活动也就比较笼统和自由,当有手工艺制作的时候才会有一些宗教和巫术活动,没有手工艺制作的时候则不会有任何宗教和巫术活动。

三、黎族传统手工艺中的宗教信仰和巫术表现

(一)黎族传统手工艺与祖先崇拜

黎族人的祖先崇拜对象可以分为两大类型:一类是种族来源意义上的事实祖先或者说

是血缘祖先;另一类是神话传说中的观念祖先。

黎族人的事实祖先有两种来源:一部分来源于古代长江流域的百越民族之一的骆越人,另一部分来源于古代南太平洋群岛的不同人种。这些古老的民族都十分擅水,船是他们日常生活中最熟悉的工具。因此,关于事实祖先与黎族传统工艺之间的关联,最典型的就是黎族人创造并世代传承的船型屋。这种外观类似倒扣的舟体、内部类似船舱的古老茅草屋建筑,堪称黎族人对自己祖先的最隆重和最长久的纪念。

黎族人的观念祖先来源于神话传说。在这些古老的传说里,黎族人的祖先有雷神、袍隆扣、黎母、葫芦兄妹、落难的公主等许多不同的形象,其中尤以雷公(黎母)和袍隆扣最为深入人心。黎族人认为自己的始祖黎母是农历三月初三这天由雷公通过雷击感应蛇蛋而孵化出来的,后来黎母与上岛采沉香的蛮人婚配而生育了黎族的子子孙孙。黎母去世后,每年三月初三,子孙们都会来到黎母出生的黎母山上,用歌舞纪念黎母的诞生,祈求黎母保佑子孙后代繁衍昌盛。雷神也会在三月三来到黎母山打下第一声春雷,保佑黎族人民风调雨顺。汉族的古籍文献中对此传说也多有记载。黎族人传说中的始祖袍隆扣则是一位与汉族的盘古、后羿等颇为相似的神话人物。黎语"袍隆扣"意为"大力神"。传说远古之时,天地相连,有七个太阳和七个月亮,万物难生。巨人袍隆扣撑开了万丈天地,射去了六日六月,建山造川,滴汗成河,毛发化作森林,为黎族人民的繁衍生息创造了良好的生存环境。巍巍五指山便是袍隆扣的巨掌所化。黎族是海南岛上最早的居民,他们在岛上用自己勤劳的双手开创了世代生存的环境,因此袍隆扣其实是后世黎族人对祖先开拓精神赞美的产物,是黎族远古先民的化身,故而也被誉为黎族的始祖神。

黎族传统手工艺体系中蕴含着浓厚的祖先崇拜思想。黎族手工艺中的祖先崇拜思想和行为主要表现在某些特定物品的使用和某些特定的装饰纹样上。

1. 独木鼓与丧葬服

黎族人通过某些有特定功能用途的手工艺制作物品来表达对祖先的崇拜之意。

例如,黎族人以自制的独木鼓作为祭祖等宗教活动的必备法器。锣和鼓是黎族祖先骆越人的典型器物,黎族人也认为只有敲响锣鼓,才能请来祖先的魂灵并与之交流以祈求庇佑。由于黎族人没有冶铁技术,所以他们往往拿牛只交换铜锣而自制皮鼓。黎族人能制作的只有独木皮鼓,将一截大树

图 1　黎族独木牛皮鼓

干刳空,两端蒙上皮面而成。黎族人还根据皮鼓面料来区分皮鼓的等级,级别最高的是山鹿皮鼓,其次才是最常见的牛皮鼓(图1)。此外,还有黄猄皮的独木小腰鼓,是为道公外出祭祀作法而制作的便携法器。在过去,能够有资格拥有独木鼓的黎族人通常是部落首领或巫师(道公、娘母),他们同时也正是黎族举行祭祖等祖先崇拜活动的主祭人。

再例如,黎族人有专门的丧葬服,以满足被祖先们识别和接纳的需要。认祖归宗是黎族人祖先崇拜的重要表现,无论是活着还是死后,黎族人都有强烈的宗族意识。为此,尽管黎

族人的传统服装来之不易,完全要靠黎族妇女从棉花开始纺染织绣出来,但一些地区的黎族妇女还是专门织有丧服,以用于和祖先的灵魂沟通。黎族哈方言妇女有一种专门用于在超度亡灵法事的"做八"仪式上穿的丧服,几乎整条筒裙都以人形纹为装饰图案:"哈应妇女在参加丧葬'做八'仪式时必须穿这种服饰,否则祖宗就不会认领死者,死者的灵魂就会在阴间里到处飘荡,成为孤魂野鬼。"[①]黎族人认祖归宗的方法还包括文身,过去黎族无论男女皆须文身,其功能之一正如明代顾岕的《海槎余录》所载:"黎俗,男女周岁即文其身。自云'不然则上世祖宗不认其为子孙也'。"不仅如此,黎族各方言的传统服装上都有着自己氏族部落的图案标志,这些都具有祖先崇拜的含义。正因为黎族人的宗族观念非常强,非常害怕被祖先和宗族遗弃,所以黎族人对于祭祀祖先的法器和服饰等专用物品都十分重视。

2. 大力神纹与祖先纹

能够代表黎族人祖先视觉形象的纹样主要有大力神纹和祖先纹两种。黎族的祖先崇拜纹样主要以黎族人日常穿着的黎锦服饰为载体,把对祖先的崇拜敬畏之情渗透到了日常生活当中,以祈求祖先的庇佑,其对祖先崇拜之虔诚由此可见一斑。

图2 黎族润方言服饰上的双面绣大力神纹

大力神纹是对黎族人对创世始祖袍隆扣崇拜的视觉化体现。大力神的基本造型是正面直立,肢体粗壮,双臂高抬,双腿张开踏地,给人力大无穷的感觉。大力神胯下、腋下和四周内外又有许多与大力神相同姿势的小人,寓意着子子孙孙生生不息、繁衍兴盛(图2)。大力神纹的手臂、双腿和胡须等通常被有意夸张放大,以强调其力量和气势。

祖先纹,又叫祖公纹或祖先鬼纹,也是黎族众多鬼纹中的主体形象,广泛代表黎族死去的祖宗先人。其基本造型是以菱形、三角形的几何色块表示人的头部和身体躯干;以曲线表示手掌和足部,类似蛙的肢爪。祖先纹色彩鲜艳醒目,往往双臂上举做舞蹈状,四肢依然显得粗壮有力,与大力神的感觉有几分类似(图3)。

大力神纹和祖先纹,都是黎族祖先崇拜的人形图案化表现,因而在黎锦中的图案组织形象都比其他的纹样要高大和亮丽许多,被其他纹样簇拥和衬托着居于主体地位,体现对祖先的无限崇敬。

图3 昌江县王下乡洪水村杞黎妇女筒裙上的祖先纹(祭祀舞蹈图)

3. 人形骨簪与英雄祖先纹

黎族润方言的人形骨簪也是祖先崇拜的表现之一。骨簪是古代黎族男女常用的束发工具,其中以润方言传统的人形骨簪最为精美,因上面都雕刻了

① 王儒民. 黎族服饰[M]. 海口:南方出版社,2014:31.

一位（或双头）头戴高冠、身穿甲胄、拴弓佩剑的男性祖先的侧面形象而得名（图4）。研究者认为这是一位令人崇拜的古代黎族民间首领，黎族人将其雕刻在人形骨簪上是为了让子孙永远铭记这位首领。也有学者认为骨簪上这个形象就是黎族传说中的祖先雷公。由于雷公也能保佑人，故在雷公传说流传最广的白沙润方言黎族地区，人们便把雷公的形象刻在了骨雕的发簪上。对黎族人而言，人形骨簪不仅满足了束发的功能，而且是一件借祖先形象消灾避邪的吉祥物。

图4　润方言黎族的人形骨簪

（二）黎族传统手工艺与鬼神崇拜

在某些具有一定难度的传统工艺制作过程中，黎族人往往会采取各种形式的祭祀活动与鬼神交流，以期得到鬼神的理解和庇佑，使手工制作能够顺利完成。黎族人深信鬼神的存在和鬼神的能量，认为人死以后灵魂还在另一个世界中存在，并能对现世的活人产生各种祸福影响。而且，黎族人神鬼不分，"神"即是"鬼"，"鬼"亦是"神"，其形象也亦善亦恶。黎族人认为必须讨好鬼神才能消灾避祸，受到保佑，故而对鬼神产生许多古老的宗教敬畏崇拜。此外，由于黎族人认为祖先死去以后就变成祖先鬼，因此黎族人的鬼神崇拜中又包含了一部分祖先崇拜，这也是黎族原始宗教信仰的特色。

黎族传统手工艺中的鬼神崇拜多表现为祭祀活动，尤其表现在制陶、盖屋和制作独木舟等传统手工艺上。

1. 原始制陶与鬼神崇拜

黎族人在制陶过程中有诸多鬼神崇拜表现。例如：在制作陶坯前要唱念祷告请鬼神保佑，烧陶要选个好日子，还要放上一个烧好的陶器作为引子，点火前要请道公现场举行简单的作法仪式，然后由道公点火等等。这些制陶的鬼神崇拜活动在黎族各方言区大体相似。

图5　羊拜亮举行烧陶驱鬼仪式

以烧陶时的仪式为例，黎族原始制陶技艺的国家级传承人羊拜亮点燃烧陶的篝火后，必先用长木棍在火堆上方来回横扫做驱赶的动作，然后用手抓起制陶淬火液中的树皮渣（或干陶土）洒向四方，并唱起黎语赶鬼歌谣："东边的鬼、西边的鬼、南边的鬼、北边的鬼，来来往往的各路野神野鬼，你们快走开呀，我正在烧陶呢，你们别把我的陶搞爆了，我做得很辛苦的，我还靠它们来养家糊口呀！"（图5）羊拜亮的孙媳妇文亚芬介绍说，每次烧陶开始时都要做这种仪式，是为了告诉附近的鬼魂不要捣乱。洒了制陶用的树皮渣或干陶土以后，附近的鬼魂就能看得到，就不会靠近。这些宗教巫术动作虽然简单，但正如马林诺夫斯基所描述的："最简单的巫术，好像念咒，有时要用一些东西，加以舞弄，摩擦，抛掷，或埋匿……在这些

动作中我们可以见到主要的作用是在借巫术的力量来转渡一些性质。"①

2. 盖房、造舟与鬼神崇拜

黎族人世世代代盖的虽然是简易的茅草房,但下地基和立柱时都要严格挑选吉日,以免牵动鬼魂和神灵,招来不良后果。黎族采用按十二种动物周而复始循环的"十二日计日法",其中,牛日、鸡日、猪日、龙日等被认为是盖房的好日子。而那些与破坏盖房的动物有关的日子则必须避开,例如"虫日"不能动工盖房,尤其不能盖谷仓,否则房屋会被虫蛀易倒、谷子会被鼠虫吃掉等等。此外,黎族纺织工艺中还有"鸡日"不采棉等规定,都是源自手工艺劳作中的神鬼崇拜。

黎族人在盖船型屋和制作独木舟等较大型建造活动前,都必须先请道公举行焚香上供、杀鸡洒血等祭祀仪式之后才能动工(图6)。当在船型屋地基上挖坑立好中间三根、两边六根柱子时,还要在柱头上插红藤刺叶和菱叶,以及在屋顶中央插挂葵叶,以使神鬼不能靠近,使新屋建造顺利。黎族人在上山采摘棉麻时也要选吉日和拜山神,尤其是在上山剥取树皮制作树皮衣之前,一定要摆酒杀鸡以祭祀山神和树神,同时要用黎语唱念祭神咒语:"上山先问神,请神给方便,树呀,我的好伴儿,让皮遮我身。"②可见,所有这些黎族传统手工艺造物活动中的宗教巫术活动,其实质都是在工艺造物的过程中为了追求有利的目的而进行的一系列有意味的动作。

图6　黎族独木舟开凿祭祀仪式

3. 黎锦变体人形纹与鬼神崇拜

黎锦图案中大量出现的祖先纹和各种变体人形纹也是黎族鬼神崇拜的另一种表现。

黎族传统服饰上的人形纹非常多,可以区分为大力神纹、祖先纹、变体人纹三种。变体人纹又叫鬼纹,是在祖先纹基础上的各种简化人纹,用于表现另一个世界中的男女老少。变体人纹的图案组织较大力神纹和祖先纹要小,往往和其他纹饰组合成有叙事性的图案,例如婚礼图、舞蹈图、生产图等等。

黎族人大多把所有的人形纹都看作是鬼纹,但有一些方言支系则将筒裙上的人形纹作人、鬼之分,色彩明亮的人形纹代表阳间的人,色彩灰暗的人形纹代表阴间的鬼,二者以二方连续方式在筒裙上展开,喻义人与鬼魂的空间联系③。哈方言抱怀支系妇女的丧服筒裙还分成为女性死者送丧时穿的丧服和为男性死者送丧时穿的丧服两种,前者在筒裙上织以大量的蛙人纹为主题图案,因蛙纹自古就代表着女性;后者则在筒裙上织以上下重叠的"骑马的人"纹为主题图案,以象征勇猛的男性。

① 马林诺夫斯基.文化论[M].费孝通,等译.北京:中国民间文艺出版社,1987:59.
② 陈立浩,符策超,邓琼飞.黎族民俗与民间工艺美术[M].北京:中国文史出版社,2014:32.
③ 王儒民.黎族服饰[M].海口:南方出版社,2014:31.

黎族妇女这种以大量人形纹（鬼纹）为服饰图案的现象在我国各民族中十分罕见①，是一种十分独特的把服饰图形语言和宗教信仰主题相结合的表现手法。

（三）黎族传统手工艺与生殖崇拜

1. 女性生殖崇拜

黎族传统织锦图案中的女性生殖崇拜十分多，包括鱼纹、花卉纹等多种图案形式，皆有女阴和女性的古老寓意，暗指女性的生殖繁衍功能，寄寓多子多福的祝愿。

蛙崇拜是黎族古老的女性生殖崇拜的重要组成部分。蛙纹源自母系氏族社会时期，是女性的象征，各种或具象或抽象的简化蛙纹广泛出现在黎族织锦和黎族独木鼓等物品的装饰图案上（图7），在黎族陶缸上的蛙塑也十分常见。黎族陶器上最具特色的淬火斑点纹也是蛙卵图式在陶坯上的图腾表达：无数深深浅浅的黑褐色斑点大面积铺满各种黎族陶器的器身内外（图8），就仿佛是一种特殊的文身，从而让陶器获得"福魂"，寓意多子多孙人丁兴旺，表达了古老的生殖崇拜观②。

图7　黎族独木蛙纹皮鼓

图8　黎族陶盘

2. 男性生殖崇拜

柱形花纹是男根崇拜的简化，是黎族男性生殖崇拜的最主要的图案表现，并以此作为黎族传统服饰上的氏族图案标志。这种男根崇拜图案在杞黎和哈黎等方言的织锦服饰中尤为常见，而且往往与以男性为主导的祖先崇拜相结合。

例如海南琼中地区的杞方言妇女往往在其上衣的后背中间和后摆醒目处刺绣上这种具有族徽意义的长柱花或短柱花，并称之为祖崇纹或人祖纹（图9）。这种结合花叶纹和几何构图的柱形花纹，或简或繁，以模拟男根的造型为主要特征，

图9　杞方言黎族妇女上衣后摆的长柱花人祖纹

甚至在象征男根的柱形纹里面绣上人形纹代表祖先，再环绕柱形四周绣满茂盛的花叶纹，整体看上去依然是男根的造型（图10），表达的正是她们对男性的生殖崇拜和对子孙昌盛的期盼。

鸟纹也曾是黎锦图案中男性生殖崇拜的表现之一。自新石器时代以来，人们将鸟作为男根的象征加以生殖崇拜，以求子孙生生不息。黎族各方言织锦中都有自己的鸟纹，尤其以杞黎的"甘工鸟"纹最为出名。虽然鸟纹被今人看成追求美好爱情的象征，但鸟纹古老的生殖崇拜含义却是不能忽视的。

① 林毅红. 从海南黎族织锦艺术的"人形纹"看黎族祖先崇拜对其影响[J]. 民族艺术研究，2012(4).
② 张红霞. 黎族陶器斑点纹的蛙崇拜内涵探析[J]. 装饰，2015(12).

此外，黎锦中将代表男性和女性的图案进行结合的生殖崇拜图案也比较多。常见的鸟衔鱼纹、花鸟纹、人骑鹿纹等构图都隐含着"男女结合"的意象，祈求人丁兴旺，具有原始生殖崇拜的重要含义。

3. 图腾崇拜

黎族古老的生殖崇拜还包括非男女性别的各种动植物图腾崇拜。在母系氏族社会时期，人类只知其母，不知其父，认为人类的生命来源与某种动植物甚至是微生物有着密切的亲缘关系，因此对自然界的事物产生了同样具有生殖崇拜意义的图腾崇拜。黎族的图腾崇拜主要以蛙、鱼、狗、龙、蛇、鸟、牛、猫等动物和葫芦、水稻、榕树、木棉、竹子等植物作为崇拜对象①。这些图腾崇拜的对象，皆在黎族织锦的图案中有直接的反映。由于黎族的自然崇拜对象十分广泛，黎族织锦中的有生殖图腾崇拜含义的图案还有许多，追溯其本质来源，皆与古老的生殖崇拜信仰观念具有千丝万缕的联系。

图10　杞方言黎族妇女上衣背上的柱形花纹

四、结论

黎族人不仅保留了原始的手工艺制作方法，也通过这些传统手工艺保留了人类早期所形成的祖先崇拜、鬼神崇拜和生殖崇拜等原始宗教观念。

黎族传统手工艺与黎族的宗教信仰之间是一种实用的关系，手工艺物品的制作者和使用者希望借助宗教和巫术活动的力量来达到物质或精神层面的实用目的。黎族宗教信仰的物质实用性主要体现在保佑手工艺物品本身取得制作成功；而其精神实用性则主要体现在以日用的传统手工艺物品为媒介，向神灵表达来自生命最本原的繁衍期盼与敬畏诉求，原始而古老的宗教信仰因此与黎族原始的传统手工技艺相辅相成，延续至今。然而，随着黎族地区现代化进程的加快，原本实用的传统手工技艺及其物品已基本淡出了黎族人的日常生活，附着在传统手工艺上的宗教信仰和巫术行为也正在逐渐消失或变异。宗教信仰文化是黎族传统文化的重要组成部分，如何在保护和传承黎族古老手工技艺的同时保留其独特的宗教信仰文化特色是值得今人深思的问题。

（文中图皆笔者自摄）

① 范明水,虞海珍,陈思莲.海南黎族原始宗教信仰及其朴素哲学思想的产生[J].海南大学学报(人文社会科学版),2010(6).

南丰傩面具的仪式信仰与审美考论

黄朝斌/湖北经济学院

傩是基于自然崇拜、图腾崇拜、祖先崇拜及发展最为普遍的鬼神崇拜的产物。曲六乙先生认为:"傩是多元宗教文化、民俗文化和艺术文化的融合体,是一个在时空上跨时代、跨社会、跨国界的庞杂而神秘的文化复合体……"[①]中国傩作为一种完整的文化现象,有着它自己的孕育、形成、发展流变等不同阶段和不同类型。傩在漫长的历史进程中不断发生变迁与演变,使傩文化呈现出显著的地域特征和不同的历史风貌。其中赣傩作为中国傩文化的一部分,在长期的传承和发展中历经沧桑,不断演化,逐渐形成独特的地域特色和丰富的人文内涵。

赣傩即江西傩,是中国傩文化的重要组成部分,它以历史久远、形态原始、品类丰富且自成体系而饮誉海内外。早在春秋战国时期,地处江西的楚、吴、越等民族都有尚鬼神、崇巫术、喜卜好祀之风,《汉书·地理志》云,楚地"信巫鬼,重淫祀""吴越与楚接比,数相并兼,故民宿略同"[②]。可见赣人信奉巫傩之风古已有之,这种信鬼崇巫的精神活动,为驱鬼逐疫的傩的传播提供了适宜的生存土壤。分布在江西各地的傩舞、傩戏、傩面、傩庙,组成了富有江西特色的赣傩文化群。鉴于特殊的地理环境和历史原因,赣傩较为完整地保存了原始的古代傩祭仪式,且不断演化,形成娱神娱人的傩舞,至今仍遗存于当地农村,其中尤以南丰、上栗两县为甚。赣傩从傩礼形态上来看,既有古时方相氏沿门驱疫的仪式遗存,更有其他神灵率众驱鬼逐疫世俗化的傩戏表演。这些神灵表演皆着面具,并吸纳了戏剧的表演形式,使戏曲表演与祈福禳灾的傩仪形式有机结合。正是这种戴着面具的表演,使傩面具作为一种独特的艺术形式而凸显其魅力。

南丰,位于江西省东部,抚州市区南部,盱江中上游,作为中国第一个"傩舞艺术之乡",有着两千多年的传傩历史。南丰历史可追溯至远古时代。春秋、战国时期为吴、越、楚之属地,汉为南城县地,隶属豫章郡。三国吴太平二年(257年)划出南城南部设置丰县,时因徐州有丰县,乃改称南丰县,别号嘉禾,属临川郡[③]。宋代是南丰历史上最为发达的时期,其后

① 转引自胡剑平.傩群文化与原生态丑学研究[J].江西师范大学学报(哲学社会科学版),2012(8):106.
② 刘礼堂.唐代长江流域"信巫鬼、重淫祀"习俗考[J].武汉大学学报(人文科学版),2001(5):568.
③ 南丰县历史渊源[EB/OL].http://www.nanfeng.info/01zjnf/show.asp?id=1.

南丰的境域变更极少,社会环境较为稳定,文化经济得到了较大的发展。元初年,南丰直隶于江西行中书省,明洪武年间降级为县,为建昌府管辖,清顺治年间南丰降清,属地仍由建昌府治。南丰深厚的历史根源和良好的人文环境造就了该地一直发达的农业经济,繁盛的文化艺术,独特的民风民俗,浓厚的宗教氛围,加上盛行的程朱理学和庞杂的神祇信仰,为傩的发生发展提供了优良的土壤,并为当地积累了丰富的文化遗产,及至现在仍遗留下不少弥足珍贵的傩文化资料,也为我们对南丰傩面具艺术的深入研究打开了方便之门。

在研究南丰傩面具之前,有必要先厘清一下傩和傩戏的有关问题。如前所述,傩作为我国一种传统的文化现象,源自远古初民的原始巫鬼崇拜和多神意识,其年代久远,可追溯至殷商。周代伊始,《礼记》《论语》《吕氏春秋》等均有记载。如《礼记·月令》载:"季春之月,国人傩,九门磔禳,以毕春气。仲秋之月,天子乃傩,御佐疾,以通秋气。季冬之月,命有司大傩,旁磔,出土牛,以送寒气。"①说的是周代一年三季的大型傩祭活动,体现了古代先民傩仪的具体实践和行傩目的。按照《辞源》释义:"傩"字有二义,一是"行有节度";二是古时候腊月驱除疫鬼的仪式②。"傩"的释义反映出"傩"与原始宗教和自然神灵崇拜的内在联系。傩在我国历史上因社会需要也有着发生发展、从宫廷到民间的过程,因此按照其属性来划分,傩一般分为宫廷傩、乡人傩、军傩和寺院傩等,本篇囿于篇幅将不作过多的阐述,流传至今的南丰傩,学者一般认为属于乡人傩的一种。

所谓乡人傩,最为人注目的莫过于孔子《论语·乡党》中所描述的那句话:"乡人傩,朝服而立于阼阶。"大意是指在本地民众迎神驱鬼、举行傩事的时候,应穿着严肃的朝服按应有的规定站立在东边的台阶上,不得有怠慢轻视的表现。又有清嘉庆年间《临桂县志》对"乡人傩"的描述,书中写道:"今乡人傩,率于十月,用巫者为之跳神,……戴假面,著衣甲,婆姿而舞,俭亿而歌。"这样的场面似与孔子时代的"乡人傩"已经有所变化,但其通过生机勃勃的形式使乡人傩在民间不断得以存活和再生。正是在这种漫长的演化过程中,傩由祭祀的主旨逐渐转化成一种民间信仰,并在艺术形态的表现上渐渐脱离远古的祭祀礼仪而向舞蹈复归,从而延伸为戏剧,是为傩戏。

据现有资料考证,南丰传傩的历史可追溯至公元前2世纪,时任秦朝番阳(今江西鄱阳东北)令吴芮驻军南丰,其作为当地越人领袖力劝乡人传傩"以靖妖氛""驱兵刀之灾"。吴芮传傩的傩礼形态为简单的大傩,即民间"乡傩",至于其传傩的具体形式和地点因年代久远,目前仍未有专门的文献来研究。及至汉唐之际,特别是唐玄宗颁布的《大唐开元礼》对州县傩仪作了统一规范,对南丰傩的发展起了较大的推动作用,唐代南丰傩的具体形式虽已不可考,但现在南丰上甘坊一代仍有唐代建傩神殿的传说和乡人傩中"钟馗驱傩"的文化遗存。现存的傩戏还有《白祇》《跳钟馗》《傩公傩婆》等诸多剧目,当然是否真正为唐代传承下来尚需作进一步的考证。后来,"傩坛祖师""清源妙道真君"等傩神传入南丰,使南丰的傩神谱系逐渐增多,傩戏从仪式上日趋成熟,对日后南丰乡人傩和戏曲的发展有了重要影响。南宋入

① 转引自:曲六乙,钱茀.东方傩文化概论[M].太原:山西教育出版社,2006:1.
② 何九盈,王宁,董琨.辞源[M].第3版.北京:商务印书馆,2015:357.

元,南丰傩戏基本成熟。从南丰人南宋刘镗①《观傩》古诗可窥当年南丰傩戏形态、面具角色、表演艺术已达很高水准。《观傩》全诗七言共24行336字,诗中对当时南丰傩戏的人神面具角色和数量、表演形式和演出环境都有具体的描述,是不可多得的傩文化研究史料。

南丰傩现有鬼神面具角色160多种,经过多年的变迁,世俗化和娱乐化的倾向更加明显,各种称呼也不尽相同,神像、神圣、圣相、菩萨、盔头、脸仂、脸仂壳、面壳子等皆有,其面具称呼的变化形象地反映出南丰乡傩鬼神崇拜—圣贤敬仰—世俗娱乐的演变过程,也反映出南丰傩戏角色的不断扩展情况②。朱熹注释《论语·乡人傩》时云:"傩虽古礼,而近于戏。"一个"戏"字,形象地概括出傩的突出特征与内在精神,给傩打上了娱人娱神的烙印。由于傩戏表演大都着面具进行,傩面具在其中充当着构成傩戏艺术动态表现的关键性环节。在南丰傩戏中,诸多的剧目和丰富的傩神谱系造就出南丰傩面具种类众多、造型各异的艺术特色。其拙朴的民间造型手法、原始的色彩意味赋予了南丰傩面具中神灵、鬼怪、世俗人像等各类神祇喜怒哀乐的现世精神,超越了傩戏宗教祭祀的本源意义,使南丰傩面具成为引人注目的民间艺术精品。

一、南丰傩面具诸神扮相述略

南丰傩面具作为傩的重要表现形式,是傩的象征,是傩班在驱傩仪式中神祇的载体,也是傩舞表演的角色扮相,傩戏傩舞也因傩面具而表现得丰富多彩。南丰傩面具流传至今,面具所代表的神像已经与远古的面具有了很大的差异,傩文化的断代和历史变迁使古时候的许多面具今已不存,但许多新的角色又在傩戏的发展中不断诞生,因此现今的南丰傩面具可以说是远古傩面具的继承与发展。它积淀了南丰长期社会文化的种种内容,在民间信仰、民俗民风和民族审美意识诸方面,构成了一个十分独特的民间艺术体系,在社会功能和文化史的研究意义上影响深远,成为傩文化研究中的重要环节。

南丰傩面具数量之多、种类之广是许多地区傩戏所不及的,虽经各种历史原因,南丰傩面具几经烧毁,但随着傩文化热的再度兴起,南丰各地傩班又再度复兴,迄今当地政府甚至已将其作为特色旅游的重要剧目来推广,这客观地为南丰傩戏的流传起到了积极的推动作用。南丰傩面具的复刻和作为独立工艺品的需求大大增加,凸显的美学意义也逐渐为大众所认知。南丰傩面具角色众多、数量庞大,按照曾志巩先生《江西南丰傩文化》分类可分为驱疫神祇、民间俗神、道释神仙、传奇英雄、精怪动物、世俗人物六大类,共184余种角色③。

(1)驱疫神祇面具,即参与真正驱鬼逐疫的神祇,也是傩的主体。这类傩面具典型的有:开山、白祇、钟馗、大鬼、小鬼、判官、千里眼、顺风耳、搜除大仙、鹰哥元帅、田螺大王、雷

① 刘镗,生于南宋末年,号秋麓,南丰人,高年隐居著作不倦,尤长绝句,博学超群,作有《观傩》一诗。参见:余大喜.刘镗《观滩》与傩舞戏[J].江西社会科学,1993(2):64.
② 曾志巩.江西南丰傩文化[M].南昌:江西人民出版社,2014:445-447.
③ 曾志巩.江西南丰傩文化[M].南昌:江西人民出版社,2014:154-160.

公、张天师、马元帅、赵元帅、温元帅、关元帅、一郎、二郎、李靖、金吒、木吒、哪吒、杨戬、韦护、雷震子等。

（2）民间俗神面具，即基于民间信仰为乡人祈福禳灾的福运之神。这类傩面具主要有：土地、门神、灶神、纸钱、傩公、傩婆、魁星、福星、禄星、寿星、喜神、和合二仙、麒麟等。

（3）道释神仙面具，即综合在中国古代神话传说故事中流传下来的佛教、道教的神祇体系角色。这类面具主要有：女娲娘娘、玉皇大帝、太白金星、雷母、汉钟离、铁拐李、张果老、吕洞宾、何仙姑、蓝采和、韩湘子、曹国舅、刘海蟾、风僧兽、刘伶、许真君、如来佛、金翅鸟、观音、善财、弥勒佛、八大罗汉、地藏、目连、金刚、唐僧等。

（4）传奇英雄面具，即中国典籍中的传奇英雄人物，如《三国演义》《杨家将》《封神演义》等书中角色，这一类角色大都具备惊天动地的事迹、特殊的能力或极高的才德等。主要有：周文武、姜子牙、武吉、闻太师、魔家四将、瘟部四神、广成子、殷郊、黄滚、黄飞虎、黄天化、土行孙、邓婵玉、张奎、杨任、须菩提、孙悟空、猪八戒、沙僧、牛魔王、铁扇公主、红孩儿、蒙恬、王翦、白起、李胜、黄忠、周仓、关平、花关索、鲍三娘、连山太子、五道将军、打旗、承旗、旗头、宋仁宗、八贤王、杨五郎、杨六郎、杨宗保、穆桂英、孟良、焦赞、木瓜等。

（5）精怪动物面具，多源自《西游记》《白蛇传》等神话故事，这类角色一般不作为驱傩仪式用，大都用于纯粹的傩戏表演。主要有：猿精、猢狲、蟾精、獭精、鲤鱼精、黄袍怪、猕猴精、蜘蛛精、蜈蚣精、鸡公精、金钱豹、乌龟精、老妖婆、老妖公、狗熊精、羊精、兔子精、白蛇精、虾公精、螃蟹精、田螺精、蚌壳精等。

（6）世俗人物面具，多源自历史上的民间故事，体现了傩信仰者对生活的美好向往与祝福，如《孟姜女》《白蛇传》等。这类面具主要有：孟姜女、范喜娘、马童、高员外、高小姐、书生、推手、许仙、法海、和尚、小尼姑、老渔翁、小渔翁、瘫妻、牧童、村姑等。

由此可知，南丰傩面具大都取材于不同历史时期耳熟能详的民间故事、神话传说、英雄事迹等，在不断演化的历史进程中，其因不同历史时期的需要而不断地变化和充实。"它们都是火一般炽热虔诚的巫术礼仪的组成部分或符号标记。它们是具有神力魔法的舞蹈、歌唱、咒语的凝化了的代表。它们浓缩着、积淀着原始人们强烈的情感、思想、信仰和期望。"[①] 同时，南丰傩面具还明显掺杂糅合了儒、道、释文化体系中的神祇内容以及地方世俗英雄的诸多思想观念和形式，许多神祇我们在道教、佛教里面可以轻易地找到根源。这种现实的拿来主义究其原因是：南丰傩戏作为民间信仰，其在宗教上的发展并不成熟，也缺乏系统的思想体系支撑，这从全国各地傩戏形态和供奉傩神的差异就可以看得出来。由于南丰傩戏司职人员普遍属于文化层次较低的乡间百姓，不具备构筑傩戏本身神祇谱系的知识储备条件，"当他们发觉自己的神谱缺乏权威性而觉得需要修补时，就很容易地想到向其他宗教'讨救兵'"[②]。这造成南丰傩面具的民间神谱很轻易地容纳了儒、释、道的众多地方神，使南丰傩戏成为最为纷杂的多神崇拜系统，造就了异彩纷呈的南丰傩面具艺术形式。

① 李泽厚.美的历程[M].北京：生活·读书·新知三联书店，2009：11.
② 顾希佳.汉族民间信仰与儒、释、道的关系[J].广西梧州师范高等专科学校学报，2000(4)：7.

在傩仪逐渐向世俗化、演艺化产生递变的过程中,傩最早的驱鬼英雄方相氏已不见踪影,连同十二神兽诸角色也销声匿迹,它们被"开山""傩公""傩婆""关帝""汉公""汉母""钟馗""五雷公""张天师""福禄寿星"等一些神话角色和世俗英雄人物所代替。从上文中所列的傩面具名称可知:南丰传世的许多傩面具与早期傩仪的驱疫仪式已无太多关联,多数面具不再是鬼神的象征,而是作为傩戏表演的娱人的角色。这说明当地的祀傩活动已随时代的变迁逐步淡化娱神的色彩,逐渐从宗教信仰活动发展成为一种娱人的艺术形态,反映了南丰傩面具在历经沧桑中自我完善、源于生活又高于生活的发展历程,再现了南丰傩面具经由现实秩序向艺术想象的空间延伸,以社会文明战胜自然过程中最原初的宗教情绪和艺术精神。

二、南丰傩面具造型的多样性特征辨析

早期的傩因为仅仅作为驱鬼逐疫的单一功能,需要的面具并不多,当傩戏形成以后,傩作为宗教仪式活动的重要性日渐式微,娱人的成分逐渐加强,角色面具因为傩戏剧情的需要也相应增多。南丰作为傩舞之乡,傩品种和表演的傩班众多,面具更是层出不穷。参照《建昌府志》的记载和南丰的传统习惯,南丰傩分为大傩、竹马、和合、八仙、狮子、孟戏六类,且都是不同形态的舞蹈表演。根据现存傩班统计调查,各时期分布情况是:清末62班,民国时期107班,新中国成立初期117班,1983年减少为111班,其中大傩82班、竹马9班、和合17班、八仙3班[①]。众多的傩戏品种和不同村域的傩班对傩面具的需求也大相径庭,受南丰各乡镇文化遗存和不同傩戏品种需求的差异,以及傩面具雕刻师傅技艺水平和自身审美的影响,南丰傩面具具有角色众多、造型不一的显著特点。

南丰傩面具的雕刻取材广泛,材质多为杨柳木和香樟木,这得益于南丰特殊的地理环境。南丰地处亚热带雨水充沛地区,气候环境适合大型树木生长,有着丰厚的木材资源,江西境内至今仍有许多百年古树乃是证明。杨柳和香樟在当地易生长,取材容易,其质地较为松软,纹理细腻,比较适合雕刻。再者樟树和柳木还具有较高药用价值,樟木可提取樟脑油,其具有特殊的清香气息,柳木具有解热镇痛的特殊功效。樟树和柳木的药用价值很容易让人们产生与鬼神有联系的联想,在一些少数民族地区,柳木崇拜是一种古老的植物崇拜,柳枝是通天灵物,可以驱邪消灾,是神灵的象征。因此,很难说南丰傩面具雕刻的取材与先祖们对自然灵的崇拜没有联系。在雕刻技法上,南丰傩面具属于彩绘木雕艺术,大都采用传统的浅浮雕、透雕、镂空和圆雕相结合的方法。雕刻过程大致分为选材、毛坯、粗坯、精雕、打磨、上色六个环节。面具的造型特征往往根据戏中角色的需要或夸张,或写实,或狰狞凶恶,或英明神武,或端庄严肃,或憨态可掬……整体呈现出粗犷朴拙、庄严华丽的审美品格。

从造像上来看,南丰傩面具会根据供奉或玩角的需要在雕刻时有所侧重。供奉类型的面具一般雕刻比较厚重,此类面具一般称为"圣相",它们一般用作驱疫仪式,雕刻师根据施

① 数据来源参见:曾志巩.江西南丰傩文化[M].南昌:江西人民出版社,2014:58-59.

傩者可能佩戴表演的需要来决定是否对眼、口、鼻的位置进行镂空,如"开山""白祇""关帝""钟馗""魁星""财神""傩公""傩婆"等。这类面具一般还会通过特定的"法事"仪式给面具进行"开光",使面具能够神灵附体而显灵,如果对这类面具有任何随意放置或其他方式的不敬就是对神灵的亵渎了。玩角类型的面具是指纯粹用作傩戏表演的非神灵类面具,这类面具一般会采用镂空透雕的方式对眼、口、鼻进行镂空,以符合佩戴的需要,也不需要进行"开光",如《哪吒》《西游记》《封神榜》等一些系列节目的面具。自汉唐以来,无论是宫廷傩还是乡人傩都大量引入非神灵类的面具。它们并不参加驱鬼逐疫的仪式,而是只作为乡人娱乐的需要,这间接反映了傩戏在发展过程中民众对傩戏表演审美需求的逐渐增多。随着社会文化的进步,鬼神已不再是百姓脑海中神秘难解的被崇拜对象,取而代之的是人们对傩戏审美需求的逐渐增长,这与社会文化和科技的进步是相符的。

南丰傩面具呈现出多样性的造型特征,究其根源,有以下几个方面的原因:由于雕刻面具的大都是一些民间艺人,受限于自身的知识结构和文化素养,傩面具雕刻多以口传身授的形式流传,其造型完全取决于雕刻师的手工技艺与欣赏水平,因此南丰傩面具形式多样,造型五花八门,每个雕刻师都不尽相同。"而至于它们具体的形态、内容和形式究竟如何,完全靠的是流传下来却屡经后世歪曲增删的远古'神话、传奇和传说',这种部分反映或代表原始人们的想象和符号观念的'不经之谈',能帮助我们去约略推想远古巫术礼仪和图腾活动的面目。"[①]在对诸神角色的性格塑造上,雕刻师们都发挥出各自的想象力,并怀着十分虔诚的宗教心理来塑造。如"开山"的威严、"张天师"的凶煞、"佛祖"的和蔼、"观音"的端庄、"土地"的忠厚、"二郎神"的冷峻等。对于雕刻师来说,神灵本身是存在于树身里面的,他们只不过把它雕刻出来,让傩面具拥有神祇的灵气与法力而已。除此之外,傩面具的造型也受到傩戏剧情的影响和制约,造型中往往体现为神鬼人三者交叉糅合的情况,南丰傩面具中多有"人兽结合化""动物拟人化"的角色出现。如"开山"的面具造型为头上长角,口吐獠牙(有的地区也有去掉獠牙的情况),表现出一种原始兽像的形态,说明"开山"不仅仅司职斩妖除魔的傩仪行为,更多的是追溯到远古人类始祖的崇拜。这种看似艺术化的性质也并非以审美需要而为之,而只是为了强化其宗教色彩。在面具造型里积淀的是社会价值和内容,体现的是先民早期的图腾余绪,借以配合信仰者的宗教意图和表达祈愿的需要。

南丰傩面具造型没有统一的范式还在于:傩充满着多神信仰和富有宗教色彩以及人生意味的民间传说的内容,自始至终没有得到宗教理论的有效提升,很多仪式仍停留在依靠民间神话传说做诠释的基础上。加之民间傩坛宗派组织松散,神灵的模样并无统一典范,这就造成各地傩班对傩神的描述和理解不尽统一,各地的傩神都不尽相同,扮相也各有千秋。当地民间艺人在制作傩面具的时候,多凭借自身对傩神像的理解与喜好,即从自身的角度出发来创作傩面具传承下来的观念和范式,作品最终呈现出来还带有许多偶然的因素,而并非严格意义上的艺术自觉。这也使得傩面具具有宗教性质的同时具有艺术表现的自由,使傩面

① 李泽厚. 美的历程[M]. 北京:文物出版社,1982:11. 转引自杨春鼎. 形象思维的历史文化范畴[EB/OL]. http://blog.sina.com.cn/s/blog_148e023650102vib8.html.

具作品既有现实宗教的人文内涵,又不乏艺术形象的任性改造。正如克莱夫·贝尔所说:"美,是有意味的形式。"①傩面具的造型彻底摆脱了内容和形式的束缚,使造型样式得以自由地发挥,傩面具作为艺术的功能也加倍显现,使欣赏者或信仰者在一定条件下产生对傩面具艺术审美的需求。

不过南丰傩面具的雕刻师们也基本按照当地约定俗成的法度,讲究五官的空间位置、大小比例和线条的刚柔,用以展现角色的神韵、心境和性格特征,整体造型带有一种浓浓的世俗化意味。雕刻师们的制作口诀形象地反映出这个特点,如面容尺寸要求"一面三巴掌",角色造型"菩萨要看庙,世俗看世上",面貌处理"神面要威人,新面要喜人""文官要福相,武官要雄霸,女人要漂亮,精怪要默想"等等②。造型的变化是不自觉而为之,如"和尚"的雕刻尽量展现出一种大度、随和、超脱的性格;"秦童"则通过眉、眼、口、鼻的变形,表现出一种滑稽、逗趣和机敏的气质;"开山"等一些仙佛类则是头上长角,双眼暴突,下颊上翘,有的还增加一对外凸的獠牙,借以增强角色的艺术表现力;体现出南丰民间艺人对傩面具中角色性格、气质特征刻画的一般共识,对傩面具整体造型控制能力的较高水准,也使南丰傩面具造型不自觉地具有"在变化中求得统一,在统一中又不失变化"的构图标准。多样性的南丰傩面具造型呈现给我们的是一种直观而整体的艺术形象。

三、南丰傩面具仪式信仰的象征性品格

南丰傩面具与其他地区傩面具一样,其施傩仪式与指代信仰的象征性品格是它的重要特色。时至今日,大多数学者仍把"傩"作为一个"象征鬼神世界的符号"来研究。在我们讨论傩面具审美特色的时候,如果抛开了"傩"的鬼神世界的符号本源,它的一切将不复存在,且将与市场上其他化妆面具毫无二致,甚至不如一般的面具工艺品更有特色。因此,搞清楚傩面具在行傩中蕴含的仪式信仰才是认识傩面具的真正途径。在傩信仰者戴着面具进行表演或行傩法事过程中,为了使自己或他人信仰其祈愿的灵验,势必在两者之间造成一种心理的时空距离,从而令人产生返祖的意味,傩面具在许多时候便担当这一角色。它在功能上可作为阴阳的转换通道,在物质上熔铸了人们信仰的对象,在图式上凝聚了人们崇拜的寓意,在形象上充分体现了人们各自以为的神的象征。正因为如此,诸多流传下来神祇形象的永恒、庄严和崇高的意念,都会在傩面具雕刻创作中不自觉地显现出来,才有了南丰傩面具所呈现出来的异彩纷呈、趣味迥然的傩面具造型世界。

南丰傩面具的象征性品格体现了宗教情绪与艺术审美的有机统一。面具作品隐含着丰富的图腾符号和巫术语义,造型特征贯穿着"以恶驱邪、以丑制丑"的原始宗教观念和"忠勇正义、吉祥福禄"的传统文化母题。从早期的方相氏"蒙熊皮黄金四目"的脸谱意识开始,傩

① 克莱夫·贝尔.有意味的形式[M].姜国庆,译//张德兴.二十世纪西方美学经典文本(第一卷).上海:复旦大学出版社,2000:458-478.
② 曾志巩.江西南丰傩文化[M].南昌:江西人民出版社,2014:177.

面具就与鬼魂思想分不开。受认知的影响,原始人相信死者的灵魂或许居留在某种动物身上,于是会模拟人或动物头像的面具作为鬼魂的象征,继而赋予它们某种神秘的力量。"从死人崇拜和头骨崇拜,发展出面具崇拜及舞蹈和表演。刻成的面具,象征着灵魂、精灵和魔鬼,由此可见上古时代面具的巫术意义。"①在南丰傩面具中,"开山"的造型具有典型的原始宗教色彩。相传"开山"是炎帝的转世,长相为"人身牛首"。"牛首"在现今看来应该是炎帝氏族的图腾。炎帝作为农耕文明的始祖,是民间敬仰的华夏祖先,傩坛也自然会将其供奉为神明,并肯定会得到傩信仰者的普遍认同。再如"钟馗",作为古代神话里面的驱魔大神,其长相自然丑陋,且脾气暴躁。而"钟馗"与傩也有着深远的历史渊源,并被作为古代巫傩行法事的器物,它应是"以恶驱邪"典型代表。此外,在南丰傩面具中还不乏大量传说中的忠勇之士和祈福纳祥的神话角色,如"关公""花关索""佛祖""八仙"等等,作为颂扬先祖功德、祈求荣华富贵、保佑一方平安的神灵,它们是几千年来一方百姓的精神寄托,折射出百姓祈愿幸福平安的心理和善良愿望。

 法国社会学家列维·布留尔曾将戏剧艺术活动与原始先民的宗教信仰及巫术活动有机地联系起来,认为原始宗教的巫术形式有力地促进了戏剧的产生②。我国原始先民"击石拊石,百兽率舞",史前时期就有戴着面具,随着鲜明的节奏模拟动物的活动。南丰乡人傩早期的目的虽在于驱逐邪鬼恶魔,但傩仪与傩舞表演已分不开,表演者皆护面化妆,在鼓乐声中奔腾呼号,冲杀跳跃。随着社会的不断进步,这种作为巫术礼仪的活动不断地人间化和理性化,其含混不清的原始因素日渐削弱,巫术礼仪和原始图腾的意味逐渐让位于政治和文化的需要,其艺术审美的因素也不自觉地增多起来。因此,这种带有宗教性质的活动对艺术审美影响的最大意义在于宗教情绪激发了傩信仰者艺术创作的活力,使傩信仰者不自觉地从审美需要去把握傩面具的造型特征。

 客观地说,傩并不是全然的宗教,而是具有普遍性巫术信仰行为的地方化表现,其驱鬼逐疫的基本功能体现的只是一种远古的法术思维。因此,在当今时代,我们把傩作为具有原始宗教性质的文化形态去研究更为合适。在南丰傩文化的宗教需求逐渐消失的今天,傩面具仍然顽强地根植于南丰百姓之中,供奉于百姓的神龛,集中体现的是傩信仰者对人本质力量的认识,也是人的一种审美需求的自我再现,它深深烙上了不同的历史时代宗教需求和仪式象征的文化印记。傩面具作为宗教信仰的具体物化形态,融合着当地人民长期形成的审美观,这种审美观虽根源于傩仪式的现世需要和信仰者宗教意识的依赖,但南丰傩文化与早期原始的宗教仪式已经有很大的不同,诸神、鬼魂已得到具体的人格化,并在造型上显现出诸多的现世精神与时代特征,这才是南丰傩面具继续存在的理由和价值所在。

 南丰傩面具的象征性品格还蕴含在傩戏表演的深层次结构中。由于傩戏表演者在表演时戴着面具,那么扮演者的面具与观众之间首先在潜意识里面就有了一种心灵的沟通,这是其他物质所无法阻隔的,扮演者因为戴着面具,表演会很快进入角色的状态,将自己和面具

① 利普斯.事物的起源[M]//章军华.中国傩戏史.上海:上海大学出版社,2014:119.
② 列维-布留尔.原始思维[M].北京:商务印书馆,1981:222.

所象征的角色内涵水乳交融,观众也能很快沉浸到表演的仪式和剧情当中,视表演者为鬼神。据此,傩面具充当着扮演者和观众之间的桥梁,表演者以仪式酬神驱鬼,象征着与神鬼对话,信仰者将戴面具者以鬼神而视之,傩面具架设起了表演者和信仰者之间联系和沟通的桥梁,并拉开了信仰者与神鬼之间的心理距离,增强了傩信仰者心目中神鬼的神秘感,充分传达了表演者所施和信仰者幻想中需要的某种法力与心理期望,从而达到审美心理和宗教情感的满足。

四、南丰傩面具色彩的象征性手法辨析

色彩学发展至今,已经有很多专业的理论支撑。通常情况下我们理解色彩的意义在于:色彩体现了作为欣赏者的个人喜好,反映出欣赏者的个人生活经验,这与他本人的社会环境、知识获得有很大关系。更重要的是色彩会反映出社会发展中约定俗成的一些共性的视觉认知,使之具有规范社会的功能。这种功能进而形成系统的色彩理论体系。中国古代早期对色彩观念的认识和色彩的使用有一个从简单到复杂的发展过程:① 浑然一色,② 二色初分(阴阳、黑白、纯杂),③ 三色观(黑白赤),④ 四色观(黑白赤黄),⑤ 五色观(黑白赤黄青),⑥ 玄色统辖下的五色系统……①这当然也同样适用于傩面具的色彩发展。概括地说:南丰傩面具色彩的象征手法体现了中国传统色彩理论中五方正色的宇宙特征,观色立象的美学特质,祈福避祸的吉凶内涵。早期我国古人以青、赤、黄、白、黑五色分别代表东、南、中、西、北五方,这是"五方正色"的由来。研究表明,早在春秋战国时期,中华五色观念已初步形成。《考工记》对五色有具体的描述:"画缋之事杂五色,东方谓之青,南方谓之赤,西方谓之白,北方谓之黑,天谓之玄,地谓之黄。青与白相次也,赤与黑相次也,玄与黄相次也。"②南朝梁皇侃《论语义疏》云:"五方正色。青赤白黑黄。五方间色。绿为青之间。红为赤之间。碧为白之间。紫为黑之间。缁为黄之间也。"③唐杜佑《通典·兵二》云:"旗身旗脚,但取五方色,回互为之。"五方色的认识论奠定了中国传统色彩体系理论基础,并逐渐影响到中国人传统的色彩认识观。所谓"观色立象",强调的是人的主观意识和内心感受,并把客体的色彩上升为追求个性与精神愉悦的层面上来,它注重的是人的心灵体验与物性把握的因果关系,并以欣赏者的审美趣味和意境生成为目的。"祈福避祸"体现为古代人民从传统的色彩认知出发,逐渐形成色彩象征中的吉凶祸福观,如对平安吉祥的崇尚、对灾难祸患的禁忌等。传统的色彩观经人脑的思维转换,会形成一个恒常的思维认知。譬如中国人一直遵从的"中国红",它是吉祥、喜庆的代表,象征的是一种积极向上和热烈的视觉感受。而这种色彩观一旦形成,会长期为人们所信仰和遵从。"中国传统的色彩观便是这样产生并在长期历史积淀中形成的,同时也凝聚了最具中国审美意蕴的色彩系统与文化内涵。筑基于血缘宗亲关系上

① 陈彦青. 观念之色[M]. 北京:北京大学出版社,2015:7.
② 陈彦青. 观念之色[M]. 北京:北京大学出版社,2015:38.
③ 皇侃. 论语义疏[M]. 北京:中华书局,2013:222.

的中国传统文化,自然地将伦理道德规范与完善放在了优先发展的范畴。"①由此可知:南丰傩面具的设色观是经过漫长的发展而逐渐形成的色彩共识,体现了中国传统文化中的哲学思辨与美学观念,传达了几千年来人们的宗教信仰和民俗习惯,具有丰富的符号象征内涵。

在南丰傩面具早期的设色系统中,面具多采用红、黑、白、赭等作为主色调,再根据角色不同扮相加之以如黑色宽眉、黄色眼眶、三角形的鼻子、黑色或白色的胡须等,往往在视觉感受上给人一种鲜明、显豁和不均衡的强烈印象。信仰者通过原始的色彩经验对面具进行神灵的超自然力量幻化,恰到好处地体现了一种原始无畏的宗教感情、观念和理想。受社会发展进程的约束,雕刻师"每个人的行为……都受制于他所掌握的传统材料"②。这使得他们在制作面具时,还大胆发挥自己的视觉经验感受,并从自身的文化心态出发,合理想象,设色不受色彩理论的束缚,使南丰傩面具色彩对比单纯而强烈,色彩饱和绚丽,体现出强烈的民间美术特色。遗憾的是,近几十年以来,由于在很长时期傩文化被认为是一种迷信活动而遭禁止,以及"文革"的破坏,南丰民间艺人对传统傩文化的了解已不多。现代生活使人们对傩仪神祇的信仰也日渐减弱,面具设色已没有更多的讲究,它们正逐渐向纯工艺品靠拢,傩面具的文化渊源已逐渐削弱,带来的负面因素是傩面具原初色彩的象征意义丢失,花哨的设色使傩面具不再具有以前的文化内涵,这是我们傩文化保护工作中应该重视的问题。

南丰傩面具色彩的象征性特征还表现在色彩寓意与傩文化观念的吻合上。在傩文化中,傩神就是太阳鸟,是光明的象征,代表的是人间正气。傩面具色谱中,这种正面角色多以"赤"色代表,"赤"为红,为火,火类太阳,寓示太阳从地平线下初生时的色相。早期的原始人群之所以染红穿戴,除了鲜艳夺目之外,更多的是代表着一种社会性的巫术礼仪。因此,"赤"色关联到形象的塑造多为忠勇正直的角色,又体现驱魔、灭邪的身份。如关公,其设色除了民间文学的影响之外还间接地强化了人类对太阳的崇拜意识。黑色在古时表示泥土,它是人眼中宇宙和地下的色彩,在古人初识色彩"二色初分"观念中,"黑"是对视觉形象进行色彩判断的开始,是最朴素的宇宙观的体现。在客观环境中,黑与白提炼出的是土地上长期生活的人们用以表达对日月的极致感受,这种感受慢慢会升华成有图腾意味的民族心理,如日月、阴阳、黑白、美丑、善恶……先民们很早就认识到这种色彩的内在关联。南丰傩面具许多作品设色多取黑白,它以天地间最简单的形式赋之以博大的人文内涵。如"傩公""傩婆"均以"黑""白"设色,间接地传达了这种逻辑关系,因为"傩公""傩婆"是圣公、圣母,是傩民供奉的图腾,它们是傩早期生殖崇拜的神灵,是人类的始祖,这与京剧角色脸谱中"白色"代表的奸诈是不同的。"黑"在发展中还带有另一个意义就是恐怖和丑恶,具有威慑的力量。其实这一定程度上也符合"二色初分"的原理,因为光线弱到极致即为"黑",黑夜给人的是一种晦暗幽冥和恐惧的心理感受。另外,在南丰傩面具中还有许多浓墨重彩、设色反差极大的面具,这也绝不是一种纯粹偶然的巧合,更多是当地文化环境和自然形态的缩影,是当地的文化生活陶冶了酷爱色调对比强烈的人们,也为他们描绘这个斑斓的世界提供了丰厚的物质

① 杨蕾. 戏曲脸谱色彩研究[D]. 郑州:河南大学,2010.
② 引自:贡布里希. 偏爱原始性:西方艺术和文学中的趣味史[M]. 杨小京,译. 南宁:广西美术出版社,2016:273.

条件,可以说,特殊的文化环境和地理环境才是南丰傩面具色调多变的最深沉的源头。

从视觉人类学的观点来看,南丰傩面具的色彩象征性特征更是视觉艺术的自然运用,并极大地张扬了视觉艺术的特性,严世善先生把面部文化的发展归纳为"文面—面具—脸谱"的序列,并认为漫长的生活中,人们从单纯的实践态度过渡到带着象征性、抽象性的"符号化态度",从而形成特定文化体中人群的思维和行为惯例,影响着人类创造和鉴赏艺术的习惯,制约着人类思想行为的形成与发展[1]。所以,当我们今天审视南丰傩面具的时候,更应排除后期的技术观念,以傩面具传达的原始性本源进行融汇和对应,从而找出跨越时间和空间的契合点,深入考察傩面具作品的背景和可能的象征意义,理解它们的文化内涵,合理诠释南丰傩面具流传至今的奥秘。

五、结语

总之,南丰傩面具在其漫长的岁月里,仍顽强地固守着原有的结构要素,能动地吸收着各类文化艺术的养分,融汇了朴素哲学、宗教信仰和民俗习惯的诸多内容,具有宝贵的文化艺术价值。在这些文化遗存逐渐没落的今天,我们不应该把它尘封进历史的岁月,而应该有鉴别地继承,发掘其中有价值的内容。南丰傩面具记录了南丰"先民心灵与情感的发展轨迹,反映了他们对世界的认知过程,表达了先民与自然斗争的意志与力量"[2]。可以说认识南丰傩面具就是认识了我们自己。南丰傩面具中所显现出来的顽强生命力,体现了它与大自然的这种千丝万缕的联系,发掘和保护南丰傩面具的传承价值和美学价值,无疑具有极大的历史社会意义。

[1] 严世善.传统戏曲脸谱的重新认识及其他[J].戏剧艺术,1988(3):147-149.
[2] 刘永红.论江西南丰跳傩的文化象征[J].池州学院学报,2015(4):18.

表演艺术与民俗研究

漆桥乡民的艺术表述景观：一个古村落的艺术人类学考察[①]

曹娅丽　霍艳杰　曹琴/南京旅游职业学院

"景观"，是指具有审美特征的自然和人工的地表景色，意同风光、景色、风景。在西方，景观英语"scenery"一词同汉语的"风景""景致""景色"相一致，都是视觉美学意义上的概念。从自然地理学来看，是指一定区域内由地形、地貌、土壤、水体、植物和动物、土地及土地上的空间和物质等所构成的综合体。它是复杂的自然过程和人类活动在大地上的烙印。因此，是某一区域的综合特征，包括自然、经济、文化、艺术诸方面。其中艺术是人类活动的一种体现，它映射着人类的艺术生活，成为人类艺术表述之景观。本文就漆桥古村落艺术表述作一考察，关注在新型城镇化背景下，中国乡村旅游以及传统村落乡民的艺术表述景观。

一、漆桥村：一个信仰民俗村落

漆桥古村落，位于江苏省南京市高淳区东北部，四面环水，超然独处，萧然物外。村落有6个自然村，1 312户，4 365人。早在明嘉靖年间，漆桥镇已属高淳七市之一，据孔氏宗谱记载，元朝时期(1310年左右)孔子五十四世孙孔文旻已在此定居。另据康熙六年(1667年)衍圣委员建孔氏宗祠。可见孔氏定居此地已有700多年，从定居至建祠300多年，人口逐渐增多，聚居而为集镇。古村落周边聚集了三万名孔子后裔，古村上有一条有着近两千年历史的老街巷，有汉代古桥、宋代古井、明清建筑等，最古老的房子建于元朝时期，都历历在目。老式竹篾匠、老式豆腐作坊、穿着对襟衣服的老手工艺人，一切都尽显古朴典雅之美。原住民在这里栖息生活，与老街、老宅、老巷融为一体，成为一道古色古香的民俗艺术景观。

2017年3月，在春暖花开的季节，考察组第一次探访漆桥古镇，从南京江宁区驱车在平坦、宽阔的高速路上向东北方向行驶30多公里，便是孔氏家族五十四世孙生活的土地——漆桥镇。走入古镇古巷，可见孔氏家族的祠堂，祠堂中排列着几代孔家族谱，堂内还有孔子的语录。在古巷，遇见一位老人，便做了短暂的访谈，了解到他也是孔家后人。

据老人讲，漆桥古镇居民以孔氏为主，均是春秋时期孔子的后裔，元朝时从北方迁到漆

[①] 曹娅丽，南京旅游职业学院校级科研团队：江苏艺术遗产与旅游文化创意研究团队阶段成果，批准号：20177D02。

桥的是孔氏第五十四世孙孔文昱,至今已达八十四世左右,祖祖辈辈,繁衍子孙已达三十世,在附近各村有2万多人,是孔子后裔较大居住地之一。街中西向,原有一处孔氏宗祠,依中轴线前后五进,两侧厢房计72间。可惜这处明末建筑毁于战火。沿着古巷行走,我们可以看见巷边、路旁遗存的古井圈、古碑、石磨盘、石臼、砖石雕以及古民居和祠堂。

宗祠,是维系孔氏族人的纽带,一直保持到了今天。但这种村落并非在官方行政社会组织下形成,而是由祭孔民俗促成,因此,漆桥是一个以信仰民俗为纽带的信仰民俗村落。除了祭孔外,本村还有一座妈祖庙,表明其为民间信仰相当密集的村落。这些古遗迹记录了该地区村落族群的生活、生产和生存方式,包括乡民的艺术生活,这是一个民族的文化传统和民族精神的延续。

其实,一个民族的文化传统与民族精神,与民族的生活习惯、风土人情、心理积淀等特点密切相连,其决定因素在于地理环境的差异性。因此,一个族群的艺术发生土壤必定是建立在时代、环境和民族精神基础之上的。正如萨波奇·本采在《音乐地理》中指出,控制人类文化传播的主要法则可以从地表的山岳和水域分布图中求得,水是传播和扩散文化的,而山则拦阻和保护它。但有时自然灾害会对一个民族、一个地域的文化带来破坏,那么,相应的就会产生对自然的敬畏与膜拜,由此,会创造出具有民族特性的传统文化和民族精神,并在民族艺术中得到体现,如神话、传说、故事、歌舞、戏剧、绘画、仪式的多种叙事方式。从人类学视野来看,这些艺术表述是人类生生不息、代代相传的生活方式、生产方式和生存方式,它贯穿着中华民族的知识体系、文化表述与美学思想。它集史学、美学、语言学、艺术学和口头传承于一身,是社会和族群记忆的一个特殊的范畴。它凝聚了一个民族的哲学、性格、文化与心理积淀[1]。作为一种研究视野,我们通过考察漆桥古村落乡民的艺术生活,即从祭祀仪式缘起,经历巫仪文化、神话传说,再到民间歌舞、戏剧和传记故事,不仅显现出漆桥人的艺术叙事中族群历史记忆的关系,而且反映出该地区独特的审美意识,其中包含文化品质、审美观念、宗教信仰、生活方式,它以其独有的形态、品质、功能与体系体现出神圣与世俗、多元与丰富的地方性知识和民族文化审美蕴涵,所以,信仰民俗促成了村落的艺术表述景观。

二、漆桥古村落传统:从水信仰到艺术表述

(一)水与漆桥人的艺术表述

2017年,在桂花飘香的季节,笔者第二次探寻漆桥古镇。从其名称可知有水必有桥,在漆桥镇首先映入眼帘的是水和桥。漆桥四周环水,据地方志记载,漆桥有一老街,明代时为临水埠岸集市贸易而形成的市镇,街南北向横跨河道,闹市繁华处集中在漆桥附近,以往商户在河边用木柱搭起了"水榭"式建筑,远看类似高脚楼,近看却是木板封墙,地方俗称"水阁

[1] 曹娅丽,邱莎若拉.论格萨尔藏戏表演的审美特征:以青海果洛地区格萨尔藏戏表演为例[J].江苏社会科学,2016(4).

子",面街背水,自然成景,为古镇闹区增添一道桥畔水阁情景,折射出漆桥人对水的艺术表述,并孕育了漆桥古村落的艺术表述景观。

漆桥人以水为荣,他们在自然崇拜、祖先崇拜、神灵崇拜基础上建立起来的祭祀仪式、歌舞表演,都与水崇拜密切相关。从艺术类型的发生,我们可以看出江南的文化特色,在于对水的崇拜,其信仰场域是自然环境,诗歌、戏剧、音乐、舞蹈都以山水信仰为基础,并启迪了人们对江河文明表述的观念。因此,从人的思维特性来看,人类不凭理智与逻辑去判定世界,而凭感受。这种感受有两种表现形式:一是用感情去体验世界;二是用形象去直观地反映世界。比如关于天地的神话,关于山神、林神、水神的传说,还有洞穴内带有巫术性质的动物绘画,无不表现出原始人的万物有灵观与"互渗"意识。在这种思维的作用下,原始部落的人们给一切不可理解的现象都凭空加上神灵的色彩,一切生产活动也都与原始崇拜仪式联系在一起,如狩猎前的巫术仪式、春播仪式、收获前的祭新谷仪式等等。在那个神灵无所不在的时代,原始部族并不认为诗歌、舞蹈、音乐、绘画是生产活动与宗教崇拜活动以外的另一类活动,而认为它们就是生产与宗教崇拜活动的一个必要环节。这是以水为中心的知识生产方式的表述。

从某种意义上说水似乎可以称得上生命的血脉。毕达哥拉斯说"万物'水'居第一"。水,是"上善"之物;"若水"之人,乃"上善"之人。水,穿于地、腾于空、奔于山,经历种种过程,滋养万物,启示人类一种极其可贵的文化。

漆桥人的艺术生活源于水,是以水为中心的知识生产方式的表达。因水生发出艺术,生发出人类的艺术表述方式。舞蹈如跳五猖、节日祭祀舞蹈、采菱舞等;音乐如赛舟、水乡号子(合奏)等;反映了漆桥乡民以水为中心的知识生产方式的艺术表述景观。

(二)漆桥古村落的艺术表述景观

艺术,即技艺。从西方的文化史考察,"艺术"一词来源于拉丁文"ars""artem""artis"(技艺,skill)。随着时间的演进,它的意思在不断地发生着变化,逐渐演变成技术和社会现实的一种反映。在英语中,艺术经常与"手工艺"联系在一起。文艺复兴以后,它又与手工技术以及劳动阶级联系到了一起,而与宗教贵族特有的知识,诸如数学、修辞、逻辑、语法等形成两种知识的分野。在欧洲中世纪时期,大学里的七种知识被视为七种艺术("七艺"),它们是:语法学、逻辑学、修辞学、算术、几何学、音乐和天文学。"艺术家则主要指在这些领域从事研究的,具有技艺的人士"①。

文艺复兴以后,艺术的含义出现了更大的变化,它与人文主义并肩前行。之后,"艺术"概念所指涉的范围呈现出越来越宽广的趋势,特别是包含了许多具有美学意义的实践和作品,如民间歌舞、建筑样式、绘画风格、手工艺品、园艺技术、烹饪技艺等。这些作品的创作者并没有经过科班训练,许多都来自民间。另外,我们每一个民族或族群都会在他们的艺术品

① 彭兆荣.遗产反思与阐释[M].昆明:云南教育出版社,2008:89.

中融入强烈的族群认同和审美价值。更为重要的是,那些被视为"艺术品"的东西又具有超越某一特定民族和族群的"人类价值"。也就是艺术的"普世性"(the universality of art)是建立在某一个特定美学价值体系中的创造之上的。

在中国古代,艺术指的是六艺以及术数方技等各种技能。据《后汉书·伏湛传》记载:"永和元年,诏无忌与议郎黄景校定中书五经、诸子百家、艺术。"艺术是一种文化现象,大多为满足主观与情感的需求,亦是日常生活进行娱乐的特殊方式。其根本在于不断创造新兴之美,借此宣泄内心的欲望与情绪,属浓缩化和夸张化的生活。文字、绘画、雕塑、建筑、音乐、舞蹈、戏剧、电影等任何可以表达美的行为或事物,皆属艺术,是比喻富有创造性的语言、方式、方法及形式的事物。

关于艺术起源的学说是多元的。关于艺术的缘起中西方一致认为有五种学说:即一说,模仿自然之道,如《吕氏春秋·古乐》;二说,游戏理论;三说,情感表现说,在"诗言志"(《诗经》开头的《毛诗序》言:"情动于中而形于言,言之不足故嗟叹之,嗟叹之不足故咏歌之,咏歌之不足,不知手之舞之、足之蹈之也。"无论是"言",是"嗟叹",是"咏歌",还是手舞足蹈,都是情之所现,都是为了抒发、表现自己的情感意志);四说,巫术活动,巫在《说文》中释为"能事无形,以舞降神者也";五说,劳动说,在《礼记》的《曲礼》和《檀弓》劳动中的哼诵,这种节奏是在劳动时的特殊条件下产生的,是诗歌和音乐的起源。

著名史学家希尔恩认为:艺术本身就是一种综合性现象,人类生活冲动大体有六项:知识传达、记忆保存、恋爱与性欲冲动、劳动、战争和巫术。

在非物质文化遗产的分类中,艺术是一个重要的部分。我国迄今为止被列入世界非物质文化遗产代表名录中的20余项非物质文化遗产全部属于艺术类别,这充分说明艺术在非物质遗产分类中的不可或缺性[①]。社会学、人类学和心理学等多学科研究表明,艺术是人类情感表现与交流的需要,是人类的生活的遗存,是一种特殊的文化属性——艺术表述。

表述,是指叙述,或口述个人对某实际特征的观察结果,或传达一种观念、印象或对某些无形事物之性质及特色的了解。可分为知识性表述、言语性表述、行为性表述等,这里是指艺术表述,包括地方知识、地域文化、艺术表现形式等。

1. 人文与自然景观

漆桥,山川秀丽,民风淳朴,文化源远流长。这里原为古丹阳大泽东北高阜,背山面水,山水相映,景色迷人。这里物产富庶,素称"鱼米之乡"。这里,水资源丰富,以农作物粮油、蔬菜、竹木和水产为生业,漆桥人的艺术生活便产生形成于江南这一特定的自然地理环境、政治经济条件和思想文化氛围中,是特定语境下的产物。其自然生态孕育了原住民传统的生态智慧观念,内化了他们对自然的崇拜、价值观、知识、态度和技能。因为,从族群生活环境、地方资料和学者、表演者口述中观察,每个民族都形成了自己稳定的艺术传统,创造了独特的民族艺术。民族艺术发展的支点是民族精神,它凝聚了一个民族的哲学、性格、文化与

① 彭兆荣.中国艺术遗产论纲[M].北京:北京大学出版社,2017:21.

心理积淀;而民族的精神气质与一个民族生活的环境、时代有关,这是决定一个民族文化传统与民族精神的重要元素。

漆桥,人杰地灵,千年来,文人骚客接踵而至,历代名人志士不胜枚举。据文献记载,南宋"一门三进士"的吴柔胜、吴渊、吴潜父子三人业绩显赫;明末名士邢昉所著《石臼集》脍炙人口;戏曲家李茂英精通音律,著有诗篇《居闲草》、曲论《木铎余音》、传奇集《南湖五种曲》,载誉颇盛;清代进士张自超所著《春秋宗朱辨义》被列入《四库全书》;清末卞长胜通晓六国语言,督练水师,出使德国,文武兼备。其他在文学、音乐、戏曲、绘画、书法、雕塑、金石等方面,也产生了很多名噪一时的作者和赏心悦目的作品。因此,要研究漆桥人的艺术表述,首先要观察高淳地区其艺术生成的语境,即是说,漆桥艺术形成及表述与高淳地区的地域文化密切相关。按照古希腊民族的生存环境与地理环境,希腊的海洋具有传播和扩散文化的功能;而中国的江南山水环绕,特别是江河密布,湖泊众多,地质地貌异常独特,不仅能传播文化,且能抑制文化的传播而具有保护文化的屏障作用,因而,特殊的地理环境产生了独具特色的民族艺术,且世代相传,成为村落传统。

2. 艺术表述景观

绚丽多姿的湖光山色,造就了漆桥人咏诗、歌舞、戏剧、民歌等艺术样式。历代诗人争相咏诵着赞美高淳景色的脍炙人口的诗篇。如"丹阳秋月""龙潭春涨""固城风雨""东坝晴岚""花山樵唱""石臼渔歌""保圣晓钟""观河夜泊"八景。"靖康"以后,宋室南渡,北方大批难民迁来高淳定居,一度人丁兴旺,百业兴盛。历史上,名士巧匠不乏其人。如雕刻艺人邢献之,在一颗胡桃核上刻上"十八罗汉",并配以松竹、屋宇、题咏;民国年间木匠层出不穷,巧于建筑设计,东坝戏楼和钟英阁俱出李先春之手。

从艺术表述的发生学、生态环境、演述功能、艺人演述和所综合的艺术手段等方面来看,漆桥人的艺术叙事与族群历史记忆的关系,是以礼佛祈祷、惩恶扬善为基本精神,反映了高淳人对真善美的追求,对美好生活的向往。它和一切文化现象一样,不是孤立封闭的,而是多元文化的综合体。因此,漆桥人的艺术生活便是属于这样一种特殊的文化表述样本,它属于特别的族群,属于特殊的传统,也属于特定的场合。所以,漆桥人的艺术表述传统的形成,既集结了人们对美好生活的向往,同时又隐含着历史事件和历史线索。

三、漆桥村落的祭祀及戏剧

祭祀祖先和保护神,是漆桥乡民的民间信仰,是乡民心灵与生活的记忆,这是一种特殊的艺术表述景观,它关系到哲学、宗教、美学和艺术,具有仪式功能和神祇功能,它维系着村落传统,彰显了古村落文化景观的意义。

(一)民间祭祀舞蹈"跳五猖"

漆桥民间祭祀舞蹈"跳五猖"源于西周乐舞,其内容丰富、形式多样、文武皆备。每到春

节期间漆桥乡民都会参加"跳五猖"祭祀活动。

跳五猖是以东、南、西、北、中五方神和道士、和尚为角色的祭祀性舞蹈。五方神分为五色(红、黄、蓝、白、黑),各戴不同颜色的假面具,身穿不同颜色的戏剧袍,手擎刀枪剑戟。和尚、道士也戴假面具并穿僧道袍服。尤其是和尚的假面具,眯眼嬉笑,类似罗汉,引人发噱。舞蹈时和尚手摇大纸扇,在众神中穿插逗逐,风趣诙谐,非常喜人。舞蹈结构合理,有"邀请舞""朝礼舞""独舞""双人舞""群舞"等等。舞蹈伴奏乐器为打击乐和唢呐。舞蹈内容为"和尚、道士邀请五方神,替地方驱邪消灾,祈祷四季平安,五谷丰登"。跳五猖是定埠乡保存最古老的独有舞蹈形式。解放前,每年在出祠山大帝时活动。其他地方的很多庙宇,虽然塑有五猖神像,但无"跳五猖"舞蹈。现在,只有漆桥人保留了这一祭祀舞蹈。其祭祀活动数百年来,维系着漆桥古村落乡民的生活方式、生产方式、审美心理和民间信仰。

(二)祭孔典礼

漆桥乡村的日常生活极其普通,除了日常生活外,每年都要举行祭祖仪式和演戏活动。

漆桥人除了"跳五猖",祭祀五方神外,还祭奠孔子,且有一套仪式,即祀礼为上祀、奠帛、祝文、三献、行三拜九叩大礼。村落要团结一致必须有一个核心,这个核心就是氏族神,即祭祖。于是漆桥人也决定供奉氏族神,便在镇南端修建了孔家祠堂,举行祭祀仪式。

祭祖可以凝聚族群。祭祀日定在每年9月28日,这天是孔子诞生日。乡民们要烧香、磕头。为了让祭祀热闹,还特地从高淳请来神乐表演。在祭典中,陈设音乐、舞蹈,并且呈献牲、酒等祭品,对孔子表示崇敬之意。在典仪官的主持下,大典分为"迎神""初献""亚献""终献"等六部分,集乐、歌、舞为一体,生动再现了古代祭孔典礼。

祭孔之时,家家户户都要去祠堂祭拜。

年轻妇女,首先是要做祭品,如年糕、芝麻糕等,然后摆放到祠堂里供奉。男人在祠堂里要烧香、跪拜,完毕后,大家在小屋里又吃又喝,又唱又跳。这一天,古巷、祠堂充满乡民祭祀的仪式感。

后来住家减少,留守的多为老人,年轻人也就七八个,但是,每到祭祖时,出外的年轻人就会回来在村里表演或参与仪式。

据村中老人讲,古巷原来有学校,虽只是间破旧简陋的小屋子,但是,那时学校会传出朗朗的读书声。老人年轻的时候,也会自发地聚在一起,成立一个组,在村里盖一间房子,每天晚上都聚在小屋里谈笑风生,讲述家史,追溯孔子的思想。于是,大家不约而同地都在读书,于是孔子的思想得到了传承。通过这种方法读书和交流,年轻人十分团结和睦,孔氏思想成为他们的历史记忆和地方知识,并维系了孔氏族群的延续和文化传承。

这样的祭祀活动确实潜移默化地将大家的心凝聚了起来。自从有了祭祖,便有了演戏活动。即是说,演戏成为漆桥人的日常生活中必不可少的内容。因为演戏,可以教化俗民,具有凝聚、惩戒、愉悦的功能。因此,漆桥自古就有歌舞戏剧演出的传统。

（三）演戏习俗

漆桥早期有民间戏剧班社十余个，剧种十余种，由于种种原因，保存至今的很少。其中具有代表性的班社有：春福班、马荣福班、全福班（新全福）、高淳县锡剧团。目前，传承下来的有目连戏、徽剧、京剧。曾由漆桥马荣福接管的"马荣福班"有徽戏班社一个，漆桥业余剧团一个。马荣福文武兼备，戏路甚宽，徽班在逐步向京剧过渡中，他带领班社改演京剧。徽剧是安徽的古老剧种，明末清初传入高淳漆桥。相传，徽调中的《高拨子》原是高淳水乡渔民在划船时唱的一种民歌，"拨子"即"驳子"，高淳称小船叫"驳子"。此曲因产于高淳，故名《高拨子》。现在，固城刘家陇万寿台的板壁上还留有光绪三十一年（1905年）农历七月二十日全福班（老全福）演出时书写的戏单。1997年，高淳县文化科曾邀集徽调老艺人芮嘉士、高金山、徐广月等挖掘徽剧本100多个，计60多万字。

此外，在20世纪30年代，漆桥老艺人芮嘉士饰演徽剧，他们教村民学戏，每年祭祀节日的时候都演出，一直持续到20世纪80年代，但很少去外地演出。村民们通过戏剧与邻里和睦相处。祭祀与演戏习俗很古老，20世纪末，随着古村落乡民的迁徙，很多古老的祭孔仪式、舞蹈被人遗忘。

目前，随着非物质文化遗产保护工程的启动，乡村旅游的迅速发展，村落演戏传统开始复苏，漆桥乡民也开始自发地举行民间祭孔，在祠堂烧香和跪拜，但仪式极为简单。

四、结语：一个被遗忘的村落

本文把漆桥作为个案研究对象，并以祭祀与乐舞戏剧等信仰民俗为切入点，走进那些口头叙事的语境，结合村落历史与乡民心理，对他们的民俗事项与事件作了一番深入探析，展示了一个多元多层次的村落信仰民俗世界。这是一种研究方法和视角，这种研究是一种结合了艺术表述景观与村落传统文化，结合乡民的生活与心理，结合了文本与语境，结合了个案分析与田野调查的研究，不仅从枝叶上，而且试图从根脉上去触摸村落传统文化的生命之树，并在具体时空坐标中，揭示其乡民的生活情形，阐释其演化的规律。其实，漆桥是一个被人遗忘的古村落。考察组经过多次探访，村落老人居多（年轻人搬迁或打工在外），房屋凋敝，生业凋零，古时古巷琅琅读书声消失，祠堂原址转移。当年桥畔水阁情景，因漆桥河三十多年前改道，今已一去不复返。这就促使他们外出打工，村落整体的团结逐渐涣散瓦解，导致漆桥人的艺术生活搁浅。尽管如此，古村落祭祀的中断与恢复，乡民依然是村落传统的守护者。这里的乡民，极其淳朴真挚，没有自卑感，他们在努力，努力找回昔日的艺术表述景观。因为，它有着广远而深厚的历史，沉淀着民众600多年来的历史评判，凝聚着乡民现实的心理期待和村落信仰民俗。一整套的祭祀仪式深入民众心理，并与艺术表述景观遥相呼应，以至于即使在社会变迁中中断，又会很快恢复和调整。

由此我们得到了诸多启示：① 每一个文明体都有自己独特的表述体系，漆桥乡民的艺

术表述,是漆桥原住民的思维、认知、知识和经验的结合体。他们在现代化进程中努力留住属于自己的艺术表述体系。② 乡民独特的艺术表述与文明形态密不可分,它充分反映在特殊生态中是人类的孕育、哺育、养育和教育的生养制度,是获取生活方式和生存方式的艺术表述景观。③ 如同人类学家彭兆荣教授所言,与伴随着"文明""文化"关系最为密切者正是日常生活中的事物,特别是艺术活动,它们既是非物质文化遗产,又充分表现其"活态性"。如乡民的戏剧与乐舞艺术表述,它将"信仰/审美"融会贯通,形成了特殊的艺术表述景观。但是,村落乡民的艺术生活是族群的历史记忆,是世代传承的文化遗产,是记录农耕文明的特殊生态景观。在新型城镇化背景下,从人类学视角考察江苏高淳漆桥古村落乡民的艺术表述景观,阐释艺术表述内容与功能知识体系,是保护乡村旅游中传统村落艺术遗产之关键,尤其需要警示。

生计、信仰、艺术与民俗政治
——胶东院夼村谷雨节祭海仪式考察

张士闪／山东大学

在 2010 年、2018 年两个年度，笔者曾两次组织民俗学团队到山东省荣成市人和镇院夼村调查，其间又零零星星多次造访，对时任村书记的王巍岩等村落精英进行访谈。这一胶东渔村最初引起我们注意的，是因为拥有一项国家级非物质文化遗产"渔民开洋、谢洋节"①。我们第一次调查的内容比较广泛，包括村落概况、地理与生计、人生仪礼、岁时节日、民间艺术、民间信仰、游戏娱乐、拥军优属活动等，也重点关注了谷雨节祭海仪式等。第二次调查进一步将视野放宽，关注全球化时代该渔村生活与文化的变迁状况，如从近海捕捞到远洋作业的劳作模式的转变、外来务工人员生活状况、非遗传统与社区生活的关系等。上述调查活动得以成行，是因为受到了多个项目的资助②，但也与我们有意拓展山东村落调查类型的自觉意识有关——此前我们的田野点主要是鲁中山村和平原村。上述调查活动，形成了对一个渔村长达 8 年的持续关注，为本文的共时性与历时性相结合的分析奠定了较好基础。

院夼村以在传统谷雨节期间举行隆重祭海仪式而闻名，活动以本村龙王庙为中心，每每吸引邻村甚至更远的人们前来参加，近年来更是成为上万人参与的海滨盛会。在长达 8 年的调查中，笔者曾对如下情形感到迷惑：院夼村的祭海仪式，本是依托谷雨节期间近海特有的"百鱼上岸"景观，作为渔民下海捕鱼前的时间节点而举行的仪式活动，但近 20 多年来近海渔业资源枯竭，"百鱼上岸"景观不再，本村从事远洋捕捞渔业的船只也不在谷雨节期间返村过节，作为过节主体的船老大等已是节日仪式的"缺席者"，为什么这一仪式却并未衰微，

① 2008 年 6 月，院夼村谷雨祭海仪式以"渔民开洋、谢洋节"名义，入选第二批国家级非物质文化遗产名录（属于"民俗类"，编号 X-72，保护单位是山东院夼实业集团有限公司）。
② 2010 年 4 月 17 日至 21 日的调查，与笔者承担国家社科基金特别委托项目"中国节日志"子课题"渔民开洋谢洋节"有关，调查组由山东大学、山东艺术学院民俗学专业师生 10 人组成；2010 年、2011 年期间的三次小规模调查，得益于笔者主持的山东省旅游局《山东省民俗文化乡村旅游规划（2011—2020）》项目；2018 年 4 月 18 日至 20 日的调查，则是因为文化部民族民间文艺发展中心委托山东大学在 2018 年 5 月 15 日至 16 日举办"山东国家级非物质文化遗产项目（民间文学、民间舞蹈、民俗类）记录工程研讨会"，需要做一定的前期摸底调查。此外，山东大学民俗学研究所 2013 级硕士生于晓雨，曾组织少量人员在 2013 年、2014 年、2015 年春节期间和 2014 年、2015 年谷雨节期间前往调查，并完成硕士论文《山东荣成院夼村龙王信仰与祭海仪式研究——以民间信仰发生、功能论为视角》，本文在写作过程中也参考了其中的部分资料。

反而越来越隆重？这是否意味着，祭海节一旦定型，就可以与海洋渔业没有关联①？民俗，是否一旦约定俗成，就可以"脱域"自转？

一、渔村经济：从近海捕捞到远洋作业

"夼"，音 kuǎng，山东半岛东部地区方言，专指两山之间较大的山谷。院夼村位于胶东半岛最东端的西南角，三面环山（铁槎山），一面靠海（黄海），属于冬暖夏凉的海洋性气候区。据本村渔民口述，在明朝天启五年（1625年），即有王姓人家从荣城干占村（现属石岛）迁徙至此定居建村，至今王姓仍占全村人口90%以上。该村占地3 750亩，户口登记渔民1 405户、3 688人，传统上以渔业为生。同时，村内还有来自安徽、河南、东北等地的打工者3 000多人，使村里常住人口数超过7 000人。院夼村人对"院夼村养活穷人"之类话题津津乐道，认为本村有"不欺生"的传统。笔者注意到，当今村落居住空间的贫富格局是明显的，靠近山体的别墅区一带居住着本村最富裕的群体，外来人口居住条件要差很多。

院夼村人世代以海为生，是典型的传统渔村。目前，院夼村集体经济基础较为雄厚，村民生活富足。院夼村曾有集体企业——山东院夼实业集团公司，实行村企合一的管理方式，下辖国际货运、水产品精深加工、名优海品养殖、船舶修造、生物制品、鱼粉厂、制冰厂、冷藏厂、鱼油厂、土壤调理机厂等20多个子公司，拥有资产总额4.9亿元。国际贸易方面主要与柬埔寨、东南亚等开展海上冰鲜鱼贸易，最远的到了南非。截至2016年，院夼村在海上捕捞方面，拥有100~960马力渔船130多对，其中荣成籍渔船73对，其他均为外地船籍渔船，如浙江、河北、辽宁、山东寿光等；100马力以下渔船（泛指体外挂机）100多艘；国际国内货运船共10条。村落中空空荡荡的电影礼堂，是村落往昔繁盛一时的集体主义经济时代的见证。自2002年以来，山东院夼实业集团公司转为民营私有企业，大致业务如前，只是变为个人所有。此外，村中还有特种养殖户10家，貂种存栏量6 000头；水产养殖加工厂10家，主要养殖加工海带、裙带菜、牡蛎等，亩产2 000~3 000元；鱼粉加工厂6家；鱼油加工、海参养殖场各1家；冷储业4家②。

长期以来，院夼村男女分工明确，男人出外工作，妇女当家，这使得村内同性之间的交往较为密切。男人长期外出，妇女日常持家，村里有妇女之家、老年人协会、秧歌队等组织。此外，本村还成立了创业者协会、特困救助爱心会等经济类组织。

近20多年来近海资源的日渐匮乏，是院夼村人不得不面对的问题。依靠现代技术的渔业远洋捕捞、加工与运输等业务，逐渐成为该村经济产业的支柱，从而进入国内外渔业

① （美）纳尔逊就暗示说，中国的祖先崇拜其实与祖先无关，而意在社会关系的协调，"祖先崇拜是仪式化了的亲情纽带，倘若我把研究重心放在亲属关系而非其仪式化之上，那么我所做的无非就是中国人希望我去做的了"。见纳尔逊．祖先崇拜和丧葬实践［M］//武雅士．中国社会中的宗教与仪式．彭泽安，邵铁峰，译．郭潇威，校．南京：江苏人民出版社，2014．

② 参照：院夼村村委会．院夼村基本情况．2016．

日趋激烈的竞争之中,具有相当的不确定性。近年来,村委、企业和村民的危机意识有所增强,寻找新的经济增长点已成为很多村民的共识。如以2011年退休的老书记王巍岩为代表的一部分人提出要发展渔海民俗旅游业,但全村并未形成一致,村委会多次议而未决。

二、谷雨节祭海:一个渔村的历史记忆与文化表达

地方社会中的节日传统,首先是作为以年度为周期的时间刻度而被感知的。一方面,节日作为地方时间制度中的特殊时段,年复一年如期到来,营造出一种周而复始的永恒感;另一方面,时移事易,处于历史变迁中的地方社会生活,又会对既有节日传统产生种种影响。节日传统与地方社会之间是相互建构的关系,关键因素是人,特别是生活于地方社会中的人对节日传统的理解、掌握与运用。笔者注意到,院夼村人对于谷雨节祭海传统的相关心理与行为,既是基于山海之间自然地理所规定的传统生计的长期塑造,也与特殊地理景观在人们心中激发的神圣意象有关,而这一切都是经由渔民立足于生存而顺应时势的考量。可以说,基于自然地理的传统生计,长期磨合而成的风俗,与民众的文化主动性,是我们理解节日传统与地方社会的互构关系时不可缺少的维度。由此,我们就要将视线从节日生活本身,移向全幅的地方社会生活,移向地方社会发展的历史脉络,从民众时移世易的多元活用中予以观察和理解。

在院夼村人充满怀旧色彩的讲述中,我们知道以前这一带近海到处都是鱼虾海鲜。曾几何时,在岸边随便撒网就可以捕到很多鱼,鱼吃不了,就晒干了卖给邻村农民当土地肥料。现在随着海洋资源的急剧减少,尽管渔船马力不断增大,靠海吃海还是越来越困难,更让人不安的是日益严重的海洋污染。与此同时,村中很多历史悠久的民俗活动至今还保留着,吸引着众多渔民参与,如岁时节日、婚俗、葬礼等等。尤其是谷雨节祭海仪式,吸引着几乎院夼村所有家庭都参与进来。在谷雨节期间,渔民纷纷来到龙王庙行祭,既有传统信仰的惯性心理因素,也有对往昔时光的记忆和回味,还有对难以估测的未来生活"解困"的期许。院夼村的谷雨节祭海仪式活动,被设定为与整个村落的福祉有关,面向所有渔民开放,并借助公共表演而不断地强化社区公共性的精神与情感。我们可以从其中最重要的几种民俗事象出发略作分析。

(一)龙王庙:村落的神圣中心

庙宇,对于村落而言,既是举行特定仪式的场所,又是日常公共聚会的重要场所。矗立于院夼村村南海边山坡上的龙王庙,据说为中国沿海地区迄今所建规模最大的一处。龙王庙面朝大海,看上去很气派,是本村最神圣的祭祀之地。在村民的记忆中,龙王庙经历了"三建两拆",眼前所见已经是"第三代龙王爷"。"第一代龙王爷"是用石头刻制成的小石像,高约0.3米,放在高约1.3米的用石头垒的一座破旧小庙里。小庙规模不大,却很讲究,门

前是三级台阶,所处方位就在现存龙王庙处,庙门朝向也一致①,最终在1966年被拆,龙王爷石像被推入海中。"第二代龙王庙"复建于20世纪80年代初,长约3米,宽约2.5米,高约4米,龙王爷塑像高约1.3米。尽管庙宇建筑面积有所增大,龙王爷塑像也加大不少,但渔民们不满意,纷纷向村委提议重修龙王庙,理由是"到了谷雨节,来烧香的拥挤不堪,场面混乱、危险",并自愿出钱出力。2009年,龙王庙修整一新,并沿用至今。

目前的龙王庙共有三个大殿,三个神殿前各有一尊香炉,供香客烧香。进入庙门后,左右两旁分别是海神娘娘殿和财神殿。财神殿的四壁上绘有武财神赵公明、利市财神姚少司、富财神沈万三、义财神关羽的画像,桌上放有教化众人的经卷,任人拿取。正对庙门有一尊2米多高的香炉,香炉后立有牌坊,题名"龙王庙"。牌坊后是一道十几米高的石梯,显得威严而神圣,拾级而上,便到了正殿——龙王宝殿。龙王殿明显要高于海神娘娘殿和财神殿,殿内立有一尊高大的黄海龙王像,凝视着前方辽阔的海平面。龙王右侧塑像是风伯、雨师,左侧则是雷公、电母。各神像上方都悬挂着金黄的丝缎流苏,上绣有飞龙图案。在龙王宝殿的左边,是重修龙王庙后所立的功德碑,刻有捐资人姓名。右边立有一道屏风,上面绘有八仙过海图。屏风前砌有一座高台,作为文艺表演的舞台,上悬横幅"渔民开洋节、谢洋节文艺汇演"。

龙王庙长年香火鼎盛,渔民每每来此上香祭拜,有家庭成员出海作业的家户更是特别虔诚,常来祭拜龙王以求平安、财旺。一年之中,香火最旺的时候当属谷雨节,此时全村老少几乎都会到龙王庙里来上香祭拜,一时间热闹非凡,场面壮观。据渔民说,谷雨节这天的鞭炮声甚至比过春节还要热闹些。

(二) 正月十三的"起信"

在院夼村,正月十三是每年第一个大汛,俗称"起信",此时海洋开始涨潮,海水流速逐渐加快,一直到正月十七八达到峰值,也即流速最快之时。随着黄海水流速度的加快,深海鱼虾遵循洄游规律,涌至院夼村南的黄海近海海域,这就是渔民所说的"鱼鸟不失信""谷雨百鱼上岸"。大海为院夼村海岸送来大量鱼虾,村民当然就要去龙王庙上香、烧纸、放鞭炮、磕头祭拜龙王,并祈求这一年的海上作业都能平安顺利、鱼虾满仓。

传统上,"起信"祭拜仪式讲究"抢早",越早越好。其实在正月十二晚间,就有很多渔民陆陆续续到龙王庙祭拜,但大规模的祭拜活动还是从正月十三凌晨开始的,以凌晨2点左右人最多,此后大规模的人流会一直持续到清晨6点多。此后的一整天,都会有渔民零零散散地前来祭拜,尤其是妇女。因为按照传统规矩,妇女是不能在晚间出门参加祭拜活动的。

在"起信"祭拜仪式中,渔民一般会带着一个整猪头、5个大枣饽饽以及香、纸、鞭炮、酒等供品,到龙王庙上香拜祭。祭拜神灵的顺序,按照渔民心目中诸神的地位高低而定,依次

① 王锦堂:"庙门有讲究,没有偏的……凡是庙,没有朝别的方向,都是子午向朝南,国家也一样,都是使用罗盘,一个字儿不差地拿来相,叫子午相。"被访谈人:王锦堂,院夼村村民;访谈人:王刚、武宝丽,山东大学民俗学研究所2017级硕士生;访谈时间:2018年4月20日;访谈地点:院夼村盘山公路旁居民区。

是龙王爷、海神娘娘、财神、土地神。诸位神灵的祭拜仪式程序大致相同，包括烧香、磕头、敬酒、摆供等，然后出庙门外烧纸、燃放鞭炮。

（三）谷雨节祭海：庙祭、船祭与海祭

"清明断雪，谷雨断霜"，谷雨是二十四节气中的第六个节气，也是春季最后一个节气。就内地农耕而言，谷雨期间正是播种移苗、"雨生百谷"的最佳时节。对于黄海沿岸渔民来说，则意味着海水回暖，百鱼行至浅海地带，是下海捕鱼的好日子，俗称"骑着谷雨上网场"。以前的院夼村，每到此时，休息了一冬的渔民就要开始整网出海，一年一度的海上生产宣告开始。为了祈求平安、预祝丰收，渔民出海之前要举行隆重而盛大的仪式，虔诚地向海神献祭，由此形成了隆重的祭海仪式活动。时至今日，院夼村依然流行着"一年中谷雨节最隆重，春节也赶不上"的说法。

院夼村谷雨祭海仪式的组织形式，主要分为两种：一是以渔船为单元，每条渔船都准备一头整猪，去毛带皮，用腔血抹红，将一朵大红花戴在猪头上，向海龙王献祭；二是以家庭为单元，一般是买一个猪头，也有用蒸制的猪形饽饽代替的。人们在龙王庙祭拜一番后，还要到渔船上去祭拜，将祭品摆在沙滩或码头上，烧香、烧纸、磕头、放鞭炮，祭拜完毕后将大枣饽饽抛撒到大海里。不过，自从2009年村里集资将龙王庙翻修以后，祭祀活动就基本上都在龙王庙内进行，船祭和海祭的仪式趋于消失。笔者推断，这可能与该仪式已经与传统生计相脱离，即主要不为出海壮行有关。不过，诸多节俗依然讲究恪守传统，从节前忙忙碌碌地贴剪纸、蒸饽饽，到谷雨前一天进入龙王庙隆重行祭，再到"正日子"里开门待客、"不醉不归"的宴饮狂欢，整个渔村都沉浸在盛大节日的热闹喜庆气氛中。

节前准备，一般是在谷雨节前的两三天就开始了。各家准备祭祀用的猪头、大枣饽饽，在屋里窗户上贴剪纸等，整个活动与过年前的"忙年"相似。

节日活动，其实从谷雨节的前一天上午就开始了。此时，就有渔民携带整猪或猪头、大枣饽饽、纸、香、鞭炮等陆续来到龙王庙，在庙门口放一挂鞭炮。进入龙王庙后，大多数人会先去祭拜左右偏殿的海神娘娘和财神爷——通常在门前烧炷香就行，再去祭拜龙王爷，但也有人会省略这一环节而直接去主殿祭拜龙王爷。进入龙王爷殿内，先将供品摆上，大枣饽饽五个一组，很讲究地三个摆在下面、两个摆在上面，然后烧香磕头，祈祷龙王保佑新的一年平安发财，如"龙王保佑，鱼虾满仓，风调雨顺。多打鱼，多发财，不管大船小船平平安安都回来"之类。祭海仪式的高潮，是在谷雨节前一天的下午，由村委会领导、船老大共同前来献祭的时候。三头通体血红、头顶红花的整猪由几个壮劳力抬到龙王殿前，旁边摆了数十个八斤八两重的大枣饽饽，一干人等轮流向龙王爷献上九炷碗口粗的巨型香，并向香炉前的"玉液盏"倾洒数瓶白酒以供龙王爷享用，然后默默祷告。2013年以前的若干年，驻守邻近苏山岛的部队官兵也会参与这一祭海仪式活动，其中的一头生猪是由当地的驻扎官兵抬上来的，虽然这头猪系由院夼村出资置办，但抬猪献祭的整个过程却被赋予了"军民共建一家亲"的象征意义。此时，受邀请而来的石岛大鼓队骤然开始表演，其他的小型锣鼓队与大鼓队激烈对

敲,震天动地的鼓点营造出热烈激昂的现场气氛。伴着鼓乐声,人群涌向庙前三头整猪的祭祀场面,争相观看,仪式现场被挤得水泄不通。一时间,龙王庙前人头攒动,锣鼓喧天,鞭炮齐鸣,烟雾缭绕。

祭祀仪式完毕,中午、晚上是渔民齐聚一堂、庆祝狂欢的时刻。这一天,村里所有工厂都会放假,船主大摆筵席宴请船长、船员,一起大碗喝酒,大口吃肉,划拳猜令。村委会领导必须要去各个船长或者老板的宴席上慰问,往往醉得一塌糊涂。按照村民的说法,谷雨节这天就是渔民"喝酒的日子",喝得再多也没人笑话。前一天祭祀用的猪头或者整猪,在谷雨节这天就成了宴会上的美味佳肴。十年前,船主是要在家中备办丰盛酒席的,如今都在村里饭店举行。平日里再严苛的船主,在谷雨节这天也会好好款待自己属下的船员和工人,让他们尽情吃喝。觥筹交错之间,平时的误解和摩擦都会烟消云散,同船情谊得到增强。

(四)谷雨花饽饽

院夼村面食风俗独特,如生日场合的寿桃、清明节的面燕[①]、七夕节的烙花[②]等,其中最为典型的是谷雨节的花饽饽。过去谷雨节祭海,有买不起猪头的家户,就用面做成猪头形状替代。

大饽饽是院夼村谷雨节祭拜龙王的重要供品。祭拜前一天,几乎家家户户的妇女都会忙着蒸饽饽,通常是几家妇女合伙一起蒸,互助帮工。除非是实在没空自己蒸的女主人,才会到村里超市去买。

花饽饽的制作程序是:先取一些干面粉,用水和一下,加上酵母、"面引子"使其发酵,接着揉面,取八斤八两的湿面做成一个大饽饽。剩下不够八斤八两重的,就用秤平均分成若干份,做成小饽饽,但小饽饽不能用于祭祀,适合留下自己吃。花饽饽要"开口笑"才好,寓意吉祥,如果蒸出来没"笑",也要留下自己吃,直到蒸出"开口笑"的为止。现在为了保证效果,村民在下锅前就把它们做成开口的样子:先是揉成一种类似椭圆的面团,面团的顶部被捏成一朵花的样子,或者是元宝形,然后用刀浅浅地划成平均的三份,在刀划的每一条线上均匀插入六颗大红枣,左右分成三对。一锅只能蒸一个,需要50分钟。通常一共要蒸10个,敬神祭祖5个一组,要用两组[③]。有趣的是,村民称呼饽饽的"大"或"小",取决于饽饽所用枣子的多少:再大的饽饽,如果是每边点缀两颗枣,也叫"小饽饽";再小的饽饽,如果每边点缀了三颗枣,也叫"大饽饽"。因为当地人有"神三鬼四"之说,"三"和"四"的数字不能随便用,敬神仪式上讲究用三,葬礼上则讲究用四,每边点缀三颗枣的大饽饽为敬神仪式所专用。

其实,蒸饽饽是整个胶东地区普遍流行的地方特色食品,并伴随着各种民间礼俗活动。

[①] 院夼村在清明节蒸的"面燕儿",实际并不限于燕子造型,还包括各种小动物,蒸出后用线串起挂在屋里,俗以为可保家中孩童健康成长。
[②] 院夼村七夕节的传统节令食品的"烙花",又称"烙糖烧",是用面食模子刻出各种瓜果动物的形状,蒸好后用线串起来,俗以为可保家中孩童健康成长。
[③] 刘清春.山海之间的渔家精神:院夼村村落艺术调查报告[J].百脉泉(荣成市人和镇院夼村民俗调查专辑),2010(5).

在院夼村,每逢年节、婚嫁、生子等重要场合,都会蒸制各色各样的饽饽,寓意吉祥,表达情感,营造气氛。如当年新娶进媳妇的家户,当婆婆的会在大年三十那天,特意问儿媳妇:"蒸大饽饽了吗?"媳妇一定要回答:"蒸了,蒸了,蒸了很多!"以后沿袭成俗,每年必问。"蒸了"谐音"挣了",寓意挣钱发财。在大年初二、初三姻亲走动时,这一带时兴给岳父母家送花饽饽,外面用花色或红色的包袱包裹,放在用柳条编成的或方或圆的笸箩笙箩里盛着,用扁担挑着,很是喜庆,也很有分量。年节走亲戚用的大饽饽,有莲花形的,有点心饽饽,每个差不多都要用1斤面。给父母过生日时,儿女需要蒸制重达20斤的大寿桃造型饽饽。饽饽还被用来庆祝生子添丁之喜,在婴儿出生的第7、第9或第12天,姥姥会带着饽饽来"看喜",饽饽的造型有"句子"、老虎等。所谓"句子",是整个饽饽中间呈船型,两头各有一个面球,是院夼村"看喜"场合的必备之物;老虎饽饽造型,则寓意婴儿像老虎一样健康强壮地成长。当有村民搬入新居,亲友们会约好日子,一起带着蒸好的饽饽去"温锅",此时所用饽饽的造型有老财神、鱼、石榴等,分别代表着发财致富、年年有余、子孙昌盛等祝福[①]。在葬礼后做"五七"仪式的时候,要做名为"四山""四海"的面食供品,"四山"指龙、虎、鹤、鹿,"四海"指对虾、鲅鲋、螃蟹、海螺。显然,葬礼上关于"四"的讲究,与前述敬神仪式上所用的点缀三颗枣的"大饽饽",乃是当地"神三鬼四"信仰观念的仪式表达。花饽饽还是该村年节期间供家堂、祭祀龙王和走亲戚串门的必备礼品。在蒸制大饽饽时,传统上有亲邻间的互助帮工的讲究,是村里妇女交际频繁的时段。

(五)剪纸:小龙、老财神、元宝

地方传统节日,离不开特别节俗或物象的稳定组合。在院夼村祭海节期间,除了蒸制花饽饽面食用于祭祀兼为特色饮食之外,引人注意的还有"小龙""老财神""元宝"等剪纸造型。按照渔民的说法,这类剪纸造型寓意着对财富、吉祥的渴盼,更具体的说法是祝愿或襄助出海亲友能够"鱼虾满仓""平安归来"。其实,这类剪纸在二月二时就多已开始剪制张贴,只是在谷雨节期间,渔民走门串户时多有品评,还会再剪几幅贴补。剪纸张贴的位置是很有讲究的:"老财神"一般贴在内门上;"小龙"贴在大门两侧的底部,特别讲究的人家还会在门窗、炕上、贵重家具上贴几幅;"元宝"则是陪衬性的,一连串的"元宝"造型与"小龙""老财神"等连缀一起,将渔家院落装点出一派红火气象。

据村民说,"小龙"的原型就是蛇,"老财神"的原型则是癞蛤蟆,都是在院夼村内外常见之物。"小龙"剪纸技法最容易,新手学剪纸也多从"小龙"开始。"小龙"简洁小巧,造型很特别:没有指爪,因为按照村民的说法"小龙就是蛇";龙身有鳞状物,整体肥短,看上去不太像蛇而更像鱼;龙嘴,是按照鱼嘴的样子做的;龙角很长,仅略短于龙身,显得威武可爱。"小龙"身下常以船型元宝为装饰,烘托出在元宝上翻腾跃动的小龙形象,寓意大海藏宝、财源滚滚。贴"小龙"剪纸时,讲究头要朝上,渔民俗称"龙抬头"。作为"老财神"原型的癞蛤蟆,当

① 魏甜甜. 院夼村胶东饽饽田野调查报告[J]. 百脉泉(荣成市院夼村调查专辑),2018(28).

地俗称"老别把子"。在当地人心目中,二月二是"百虫出洞"之时,癞蛤蟆能吃虫除害,是益虫。"老财神"的剪纸造型特色是:体态丰肥,很像螃蟹,有人干脆就在其四肢加上蟹爪;大大小小的方孔制钱图案布满全身,是财富的象征。显然,渔民从自身生活环境中,选取了蛇、鱼、癞蛤蟆、蟹等自然物象,与象征财富的元宝、制钱等社会物象并置,在剪纸中建构出一个想象中的"信仰世界",期望能产生一种带来好运、"过好日子"的神秘力量。这也就不难理解,院夼村里手巧的妇女会在年节农闲期间剪制很多剪纸,不仅自家张贴,还欢迎同村人来讨要,其中最受欢迎的就是"老财神"剪纸。据院夼村人说,分赠剪纸是"分福气",还有"别人要得越多,老财神对我越好"的说法。其实,通过"老财神"剪纸的制作、讨要、赠予和张贴,院夼村人增强了节日往来,强化了村落社区的情感纽带。

显然,院夼村祭海仪式是应村落社会之需而进行的社区传统展演。就渔民主体而言,这一被展演的社区传统,是为其所熟练掌握的文化工具,表现为传统框架下基于时移世易的活用。不过,看似是充分"地方化"了的这一民俗传统,却并非仅仅与村落生活有关。

三、国家里的乡村

在一般意义上的村落生活中,民众以家庭为基本单位,以生计为基础动力,以"体面"为价值标准,由个人而群体而社区。但从另一个角度来看,村落生活又不能不与国家政治、地方行政运作等发生关联。刘铁梁长期关注乡村社会,认为村落中普遍存在着一种散漫的、冲击着国家想象的"民俗现象",是任何国家力量也无法消除的,"任何大一统的文化到了民间,都有一个民间化的过程,而这个民间化过程是紧密联系其社区自身存在和发展的需要"①。他所说的这样一种"民俗现象",就蕴积于衣食住行、婚丧嫁娶、岁时节日等村落日常生活之中,不动声色地承接、吸纳、消解来自国家的种种力量,或者予以"创造性转换"。

上述说法,来自对乡村生活的自下而上的观察,无疑是很有道理的。如果以历时性的眼光,自上而下地观察乡村的现代历程及变迁,还会注意到:国家不断地以各种各样的方式,强力渗透并持续改变着乡村生活。具体到院夼村谷雨祭海仪式,既曾被国家意识形态视为"封建迷信"而拆除庙宇、废止仪式,时过境迁又被命名为"国家级非物质文化遗产"而助其传承。现代国家不仅强力影响着村落政治与经济生活,也对村落文化传统起着引导、规范与形塑的作用。乡村传统唯有顺循国家政治形势才能获得传承空间,而"旧瓶装新酒"或"旧貌换新颜"就成为乡村传统延续和发展的常态。

其实,院夼村生活从来不是静止的状态,而是时刻处于流动不拘之中。特别是20世纪50年代以来,自上而下贯彻下来的国家力量凸显,对于村落社会的影响是巨大的。与院夼村"国家化"进程有关的诸多重大事件,至今仍为村民时常提及:

① 王铭铭,刘铁梁.村落研究二人谈[J].民俗研究,2003(1).

（一）国家对于村落经济类型的划定

20世纪50年代，院夼村被地方政府确定为渔村，渔民成为"没有工资的市民"。此前，以勤俭著称的院夼村人，依靠打鱼所获，在周边地区购买了许多土地，雇工耕作。被当地政府确定为渔村后，即意味着村民必须以打鱼为业，不能经营土地，原有土地被强制性无偿交还，由当地政府分配给邻村①。此后按照政府规定，院夼村实行集体出海捕捞的劳作模式，地方政府"统购统销"，并返供粮票、布票、油票、肉票等。国家在这一事件中显示出无与伦比的权威力量，在院夼村人心中留下了深刻印象。不过，政府部门还是为院夼村这类边陲渔村预留了一定的自治空间，或可视为在国家政治与民间习俗之间调适性的"权宜之计"。如院夼村分为六个生产队，以生产队为单元祭拜海龙王的仪式在20世纪六七十年代得以保留，而且由生产队集体购买香纸、猪头等祭品，饽饽等祭品则由个人购买。与此同时，为方便院夼村等渔村过好谷雨节，当地政府有个特殊规定：平时出海捕捞所获是要全部上交国家的，唯独谷雨节这天出海捕捞之物可归渔民自家所有。

（二）邻岛海防官兵在村落祭海仪式的进入与退出

在"文化大革命"期间，祭海仪式活动被视为"封建迷信"，遭受到强大的政治压力。1966年"第一代龙王庙"被拆除，再一次显示出来自国家政治的强大规范性力量。院夼村人却通过与相邻苏山岛的海防官兵结成的"军民一家亲"关系，多次获得省市和部队军区的表彰，保证了传统祭海仪式在"政治安全"状态下的持续举行②。20世纪90年代以来，可谓是院夼村人与苏山岛海防官兵的"蜜月期"。院夼村经常以集体的名义，往苏山岛送去淡水、蔬菜、水果慰劳官兵，以补充正式供应的不足或不够及时，对于部队的临时需要更是有求必应；一旦渔民出海遇到风险，海防官兵总是马上出动救护③。甚至在院夼村谷雨节祭海之期，海防官兵多次参与祭祀仪式，往龙王庙献供整猪，4名士兵迈着整齐划一的正步，抬着整猪拾级而上，那份庄严给赶会的人们留下了深刻印象。2010年以后，海防官兵逐渐从祭海仪式中淡出，军民关系有所疏离，这从一个细节中可以看出：以前，只要是院夼村人，就可以随便进入苏山岛；现在，苏山岛以"国防军事重地"名义不再对村民开放，院夼村人只能绕着苏山岛行船，距离稍近时还会相约不能拍照或使用望远镜等，以免引来麻烦。

临近苏山岛海防官兵对于院夼村祭海仪式的进入与退出，以及军民关系的微妙变化，至

① 王魏岩："我们村最主要的特征就是以渔业为主，我们现在是一点地没有，包括口粮地、菜地是一点儿也没有，就是全部以打鱼为生……五几年的时候，我们用打鱼的钱买了地，结果后来政府要求把那些地都无偿地给了人家。我们就是以打鱼为生。"访谈人：张士闪等。访谈时间：2010年4月18日下午。访谈地点：院夼村村委会。

② 王魏岩："从1960年起至今，历经半个多世纪，苏山岛上的驻扎部队和院夼村构筑了深厚的感情，留下一段段军民鱼水情深的佳话。在大型船只普及之前，渔民的船只极易受到风浪的影响，来不及赶到岸边的船会暂时登岛避风浪。村民为了感谢子弟兵的帮助，在村里建起招待所，供他们上岸时歇脚，并派'拥军船'载他们靠岸。"访谈人：张士闪等。访谈时间：2010年4月18日下午。访谈地点：院夼村村委会。

③ 1972年农历二月十六日傍晚，院夼村人曾经历了一次死亡30多人的惨痛海难，"中央下令派直升机去救……海军都出动了"。被访谈人：王魏岩；访谈人：刘铁梁；访谈时间：2018年4月20日；访谈地点：院夼村广场。

少可以从三个方面来理解。首先是双方在日常生活中相互依赖程度的降低。过去,海防官兵日常生活供应不足,需要地方经济支援,而渔民渔业安全设施不足,遇到特殊天气需要海防官兵的救援。现今海防官兵生活已经大为改善,而随着渔民渔业设施的逐渐升级,对海上天气预测能力的增强,特别是渔业重点由近海向远洋捕捞的过渡,使得在近海发生灾难需要军队救助的可能性已经微乎其微。其次,随着国家兵役制度的改革,对于"拥军爱民"等活动的强调不比从前,而院夼村祭海活动自2008年入选第二批国家级非物质文化遗产名录后,获得了国家层面"政治安全"的护身符。再次,自从2002年院夼村全面推行私有化以后,村落以集体名义进行拥军活动在实际操作方面难度较大。

(三)国家乡村经济政策的影响

20世纪90年代,国家开始推进由村落集体所有制向个体私有制的转型,以及基于"大力发展远洋捕捞业,振兴海洋经济"[①]而对远洋捕捞活动的资助政策,对院夼村村落生活影响巨大。2002年,院夼村将渔船全部卖给个人,村集体经济开始向个体经济过渡,资源得到重新配置,一部分买到船的人先富起来,依靠经验和资本的逐步积累,不断地置换为更大马力的渔船,进行远洋捕捞,将捕捞范围扩大到东南亚乃至南非等远洋区域,渐渐转向外向型经济,融入世界贸易体系。这部分人不仅通过远洋捕捞获得巨大经济效益,在置换更大马力渔船时还会不断获得国家巨额的政策性经济补贴。如果说,从2002年开始而于2009年彻底完成的村落集体资源私有化,使得部分有眼光的村民凭借胆识迅速致富,但也导致了近海资源的迅速枯竭,那么近十年来地方政府对于远洋捕捞的政策性资助,则使得有些渔民仅仅凭借几次卖船买船的换船活动,就可以套现高额的"政策红利",强化了村落中的贫富两极分化趋势。

(四)国家人口流动政策的影响

伴随着国家改革开放政策的实施,流动人口数量不断增加,引发了院夼村人口结构的剧变。20世纪90年代以来,院夼村外来人口逐渐增多,至今基本稳定在1∶1的比例。本村人和外来户之间大致和谐的相处,既得益于院夼村"院夼村养活穷人""不欺生"的传统村风,也与双方相对明晰的分工和对"潜规则"的遵守大有关系。如外来人口可以在此地自由劳动致

① 尽管中国在20世纪80年代初就提出要"尽快组建我国的远洋捕捞船队,放眼世界渔业资源,发展远洋渔业",但远洋渔业的大规模发展却是在21世纪初,特别是伴随着2001年国务院批准的《我国远洋渔业发展总体规划(2001—2010年)》中提出要"稳定过洋性渔业,优先发展大洋性渔业",2003年颁布《全国海洋经济发展规划纲要》,2008年《中共中央关于推进农村改革发展若干重大问题的决定》第四部分提出"要扶持和壮大远洋渔业"等国家政策的出台,远洋渔业活动多次得到了各级政府旨在提升其总体装备水平方面的财政补贴。详见杨瑾.大力发展远洋捕捞业 振兴海洋经济[J].海洋开发与管理,2012(11).

富,但很难扎根落户,掌握地权资本①。目前,本村业主完成了资本的原始积累而走向资本的多种运营,出海渔业生产等则逐渐由外来人口掌握,双方雇佣关系明确,有合同担保,从而减少了直接的经济冲突,而渔业生产所特有的船主、船长、大副、二副、水手等的细致分工和长期协作关系,保证了对契约精神的普遍接受。但不可否认,原居民(俗称"坐地户")与外来户的关系,再加上坐地户内部巨大的贫富差距,已经成为院夼村未来发展的巨大制约因素,而近年来的谷雨节祭海仪式活动,正是以此为背景而展开,以协调社区生活为基本指向,并日益呈现出红火热闹的文化景观的。

四、谷雨祭海:"借礼行俗"的仪式传统

近年来,院夼村一直在打造"和谐社区"的文化精神,优化村落社会秩序。如高悬于出口的"院夼村越老越好"的大字标语,"院夼村不欺生""养活穷人"等口头叙事,以及谷雨节祭海这样的大型仪式活动。毕竟,作为一个巨型村落社区,3000多人的"坐地户"与3000多"外来户"②之间的长期共处,以及坐地户内部关系的错综复杂,是包括每一届村干部在内的村落精英必须考虑的问题。

具体来说,院夼村坐地户中的富裕阶层即100多个船老板,基本上已经不再出海,他们最操心的是"怎样招到一名合适的船长"。船老板倾向于用本地人做船长,但由于从事海上作业的本地年轻人越来越少,招船长的难度也就越来越大,因而只能从外来务工群体中遴选。也就是说,现今承担远洋捕捞风险的基本上都是外来人口,如船长、轮机手、大副、二副、水手等,他们以年薪制受雇于船老板。而在院夼村内部,资本实力的相互攀比是村民日常交流的重要话题,如船有几条,马力多大,一年利润多少,获得国家补贴多少,以及如何从国际金融获利等等。其实,院夼村坐地户给本村人打工的情形也不少见,而且多是或远或近的亲戚,关系极其微妙——"都是本村人,有船的人家那么多,我为谁打工不行!"——反映出该村坐地户内部之间的心理纠结。只有在面对外来打工者时,院夼村坐地户中的失意者才有了"生活也没有多落魄"的底气。

谷雨节祭海仪式活动,之所以被选择为院夼村最重要的民俗传统,而被年复一年地精心组织、隆重举行,正是与上述村落社会现状及不断调适的诉求有关,但在具体的运作实践中却又每每别开生面,体现出礼俗互动③的丰富内涵。

① 李常清:"院夼村的福利不考虑外籍人口……有些外来人口虽然在本村已居住二三十年并有了第二代,但是他们的最终归宿仍是老家。院夼村对户籍制度的严格管制,在保护了本村村民的福利的同时,影响了外地人对本村的归属感,但是开放的渔业社会所遵循的勤劳致富原则,也给外来人口提供了生存发展的机会,部分人历经海上的多年磨砺之后,渐渐当上了船长,甚至买上了自己的渔船成为船主……村委领导也注意到外地人的需求,如村中的小学有一半为外来人员的子弟,在一定程度上照顾到了外地人的利益。"详见李常清.院夼村村落概况调查报告[J].百脉泉(荣成市院夼村调查专辑):2018(28).

② 在院夼村村委会文件中,则分别使用"内部人口""外来人口"的称呼。

③ 张士闪.礼俗互动与中国社会研究[J].民俗研究,2016(6).

（一）"借礼行俗"的节日传统

毫无疑问，谷雨节祭海仪式首先是以传统农历节气为依据，基于院夼村一带地理环境而形成的社区传统，而这本身就是"合乎天道""天人之际"等国家正统意识的在地化表现，可谓"礼化之俗"。置身于这一隆重的节俗活动之中，就会感受到某种"大礼与天地同节"①的神圣氛围。谷雨节祭海仪式具有丰厚的神圣资本：作为节日时间的谷雨，是中国传统二十四节气之一，在这一带恰好与"百鱼上岸"的海岸景观相叠合，早已为当地渔民所圣化；作为节日活动中心的龙王庙，自建成之日起就是作为神圣空间而存在的②。但这一节日仪式既然在渔村社区内年复一年地举行（即使在特别的年代有所中断），便不可避免地被赋予地方社会中的特别意义，并逐渐抽离具体时空情境因素而获得某种超验性价值。正如本来作为祭品的大饽饽，村民在献供过程中，除了表达对神灵的一份虔诚祭拜之心以外，还在意"你家蒸的饽饽好，我家蒸的更好"，这就混杂着某种世俗审美层面的意义了。

中华人民共和国成立以来，院夼村祭海仪式表现出朝向国家政治的努力贴近，可大致分为三个阶段：20世纪50到70年代，积极响应"拥军爱民"的国家号召，通过与相邻苏山岛海防官兵的礼仪往来，建构"军民一家亲""军民鱼水情"的生活叙事，在获得无数次表彰的同时，也为祭海仪式添加了一道政治安全的屏障；20世纪80年代至2008年，借助村庙系统内国家符号的运用，贴近国家的主流叙事，如在龙王庙内以大字书写"龙"字，在庙外墙面上刻录历代皇帝御笔"龙"字，以体现中华民族根脉"龙的传人"的正统性；2008年以来，以国家自上而下强力推行的非物质文化遗产保护制度为背景，积极地将本村祭海仪式申请国家级非遗名录并终获成功，努力建构胶东海神信仰的地域中心型庙会。在这一过程中，村民既注意遵从国家制度，又有对国家符号的灵活运用，积极地以地方传统资源对接国家政治以获得合法性，其实质是达成民间之"俗"向国家之"礼"的创造性转化。

（二）以"一体两面"的节期设置协调社区生活

院夼村谷雨节祭海仪式活动体现出"一体两面"的性质，既以神圣仪式与宴饮狂欢的节俗活动彰显村落社区的同一性传统，又以节日不同时段所设定的主客关系，隐含着对村落内部坐地户与外来户的不同身份的边界区隔。

祭海仪式既冠以院夼村之名，并凸显隆重行祭、豪迈待客的渔村风情，就在年复一年的节日活动中不断强化着村落文化的一体性特征。事实上，村民对"院夼村养活穷人"之类话题津津乐道，对本村"不欺生"传统的强调，以及凡事讲人情味、讲究邻里相助的生活实践，都

① 《礼记·乐记》。
② 1972年农历二月十六日傍晚，院夼村人曾发生了一场死亡30多人的惨痛海难，据劫后余生的渔民讲，当时在骤遇风暴时，第一反应普遍是"当时就许愿：保我平安回家，我买猪头啊、买什么也敬龙王"。其实，自1966年村里龙王庙被拆毁、龙王像被扔进海里以后，每遇海上风暴，村民都容易产生龙王爷发威报复之类的想法。也正是在这场大海难过后，渔民迅速集资在海边盖了一个小庙，为海神龙王塑像。

是院夼村人强调集体精神、建构和谐社区的表现。这一点甚至在丧葬礼仪中也有所体现。在为死者做"五七"时,主家要为过世者备办酒席、擀手擀面,不仅隆重宴请前来帮忙的亲友,还要额外多备宴席饭菜,供死者在阴间请客——一般是15道菜、15碗面。在村民的想象中,一个人即使过世以后,在阴间也是需要礼仪往来的。只不过,谷雨节祭海活动将待客习俗发挥得更加淋漓尽致而已。杨庆堃认为,神庙庆典活动能够"提供一种超越不同经济利益、经济地位和社会背景的集体象征,以便能够把许多人整合进一个社区"①,从而促进或达成社区生活的同一性。具体到院夼村来说,尽管当今远洋捕捞的船只不会在谷雨节期间返村过节,而是以半年左右的远海轮岗为常态往返故乡,但院夼村以谷雨节祭海仪式的名义为他们"留一杯团圆酒",也就保留了家乡与远人、雇主与雇工之间的情感纽带。

但就在同一个节日期间,院夼村人又着意体现出社区生活的"差序格局"②。院夼村坐地户会强调谷雨节两个时段的讲究:谷雨节前一天,是本村人过节的"正日子";谷雨节当天,则是院夼村人的"待客日子"③。内中况味,颇耐琢磨。

居住在院夼村的人,是有着不同的群体身份认同的:首先是坐地户与外来户的身份区分,其次在坐地户群体中,又因经济因素如拥有船只状况等划分为不同的贫富阶层。显然,无论是根据迁居本村时间先后而划分的坐地户与外来户,还是坐地户内部根据财富资本多少而形成的贫户与富户,近年来他们之间的边界日益明晰,如在住房的位置与大小、日常交往中都有或显或隐的表达。这导致了社区结构的日益固化,不同群体之间的关系趋于紧张。在以祭海仪式为神圣旗号的谷雨节日狂欢之中,人们暂时打破日常的群体边界,走进庙宇祭拜如仪之后,相聚宴饮,始则按照天伦叙齿而依礼敬酒,终则醉意盎然世界大同,获得超越日常的人生体验。

显然,节日期间短暂的宴饮狂欢,并不能改变日常生活中的社会结构与群体边界,但却借助节日时空中的特殊交流实践,让失意者暂忘人生得失,赋予日常生活以更为开阔的文化意义。传统节日所蕴具的更为深刻的社会意义,或许正在于此。

(三)地方礼俗与"世界公理"

尽管20世纪50年代以来,院夼村祭海仪式在贴近国家政治的诸多努力中,表现出了"借礼行俗"的不凡智慧,但他们在面向海洋开展国际业务的经历中,还是意识到自身所属的"地方礼俗"的局限,因此需要了解所谓的"世界公理",熟悉其规则,并熟练运用。

① 杨庆堃:"在这样的社区活动中,宗教的基本功能是提供一种超越不同经济利益、经济地位和社会背景的集体象征,以便能够把许多人整合进一个社区,这样来自各界的人就能一起走到广被接受的信仰的活动场所来……庙宇是对社区及其集体利益一种可见的表现,其中的公共崇拜表现为社区的人为了反映其共同的信仰和共同的利益而定期聚会。"见杨庆堃. 中国社会的宗教[M]. 成都:四川人民出版社,2016.
② 费孝通. 乡土中国 生育制度[M]. 北京:北京大学出版社,1998.
③ 王玉荣:"昨天是我们自己过节,拜龙王,今天就是伺候客人,招待船员啊,外边来打工的……也有外地朋友来贺喜的,都得喝酒……谷雨节就是渔民节!最隆重是今天。"访谈人:杨文文、刘清春。访谈时间:2010年4月20日。访谈地点:王玉荣家中。

20世纪80年代,有日本客户宁愿赔一大笔钱也要履行合同一事,给院夼村人留下了深刻印象。现代契约精神,进一步强化了院夼村重承诺的传统道德精神,"宁愿少挣钱,也得守承诺"成为村民对于国际法的基本理解。20世纪90年代以来逐渐拓展的国际业务,使得院夼村人的视野更加开阔,在远洋渔业作业时自认是代表国家形象的,因而严于自律,口碑甚佳,向来没有发生纠纷。可以说,院夼村人的思维空间不仅包括山东、中国,还包括大半个世界。随着渔业链的延伸,世界贸易体系早已成为院夼村人的日常话题:村民不仅关注黄海、东海、南海,还关心南太平洋、印度洋、大西洋,经常讨论什么季节在什么地方捕鱼、贸易,在哪里修船、休整;村民关心12海里领土权、大陆架、公海等国际概念,分析沿海各国的法律、执法情况,交流应对之策等等。如在南非附近的海面上,院夼村就有多艘巨轮在常年进行渔业生产,雇工采取半年轮休制,届时自有航班往返换人。

与此同时,近20多年来越来越多的游客在夏天进入院夼村,接受院夼村人的"旅游待客"。如今的院夼村,随着电视、网络等现代通信工具的普及,村民社会交往圈的扩大,村落生活已经趋于城市化。笔者注意到,村里的年轻人对于渔业生产已经相当陌生,对于村落历史也很淡漠。在上述现代性因素的强力渗透下,如何借助谷雨祭海仪式等保留村落传统,在全球化趋势中优化村落发展之路,仅仅为极少数村落精英所关心。或许,在当今院夼村所面对的由社会变革和技术革新所引起的社会变迁中,社区组织的作用是不可取代的[①]。基层社区组织,既包括村委会、村实业集团之类"硬性"的组织,也包括祭海仪式组织、村文艺队、村妇女协会之类"软性"的组织,唯有借助二者的合力互补,共同维系"后集体时代"的村落合作传统,才能更好地规避发展风险。

五、结语

在院夼村谷雨祭海仪式中,作为主体的民与作为事象的俗,都曾发生变化,但这并不影响这一民俗传统的仪式完整性与社区自足性。参与节日活动的个体,其角色扮演并非一成不变,其文化承担也不是均质性的,而节日仪式活动依然年复一年地进行,并在强化社区内部不同群体身份的差异性的同时,促进社区的有机团结。但这并不意味着,民俗一旦约定俗成就可以"脱域"自转,而是作为社区传统的民俗,可以成为一方民众所掌握和活用的文化工具,因应当下之需而不断别开生面。民之于俗,到底是怎样的一种关系呢?笔者以为,华德英的"认知模型"理论有助于我们从院夼村出发的思考。

华德英从对香港东部西贡区渔村的考察入手,尝试以"认知模型"理论总括渔民的精神世界。她将渔民的文化模型分解成三个层次,即自制模型、意识形态模型与观察者模型。当然,她对于这些概念有着自己的严格界定:所谓自制模型,乍听起来很像我们常说的"文化持有者的内部视界",但又不尽然,而更像是指"民众的自我认同意识";意识形态模型,是被民众内化了的关于国家正统意识形态的模型;观察者模型,则是指民众对于周边社会的比较性

[①] 费孝通认为,中国现代的社会变迁,重要的还是由社会和技术的要素引起,但新技术如果没有新的社会组织(尤其是分配方式)相配合,也极可能引起对人民生活有害的结果。见费孝通.乡土重建[M].长沙:岳麓书社,2012.

观察所形成的文化模型①。从价值论的角度来看,文化模型中的这三个层次大致对应着自视、仰视与平视的意味,但它们既然都属于民众的"自我而视",便都不可避免地具有主体性选择的"滤镜",如聚焦、凝视、漠视和无视等,由此凝结成民众的精神视界。科大卫、刘志伟从历史过程的维度,对此作了进一步的阐发:

> 地方传统的歧异性,可以同样是人们文化正统性认同标签的多样性。在不同的时空,通过师传关系、文字传播和国家力量推行制造出来的正统化样式在概念和行为上可以有相当大的差异,漫长的历史过程制造了很多不同层面意识模型的叠合交错,形成表现不一但同被接受的正统化的标签。
>
> 不同地区之间存在的差异,常常是由于其经历的历史过程不同,尤其是不同地区被整合到中国文化的大一统的时间和当时的国家意识形态和体制的不同,地方上做出反应的方式也有所不同。②

上述研究提醒我们,首先要在深度田野研究中体察民众主体意识的不同层面,并结合国家与地方社会历史进程的时移世易,才有望获得对乡村社会真正的理解与阐释。院夼村人基于生计而极为珍视谷雨节祭海仪式活动,想方设法将其与国家之礼相连接,努力维护其传承,甚至做大做强,于是就有了"军民一家亲"等官方仪式在民间信仰仪式中的嵌套,以及对国家非物质文化遗产目录的积极申请与成功入选。显然,这并非院夼村人的最终目的。如果说 20 世纪 50—80 年代的谷雨节祭海仪式活动,主要是为靠海为生的村民提供精神安顿,那么 20 世纪 90 年代以来,院夼村人则将其视为一种神圣而独特的文化资源用以调适社区生活,旨在减少或消除外来移民问题凸显、内部贫富分化严重的社会隐患。其中,基于自然地理的生计、信仰与艺术,在国家政治进程、地方社会发展与民间日常生活的互动态势中,交织而成无处无时不在的地方民俗政治,是我们理解这一村落仪式活动时所不能不注意的。

换言之,谷雨节祭海仪式之所以为院夼村人所珍视,并约定俗成为强大的社区传统,其最重要的支撑力量来自生计、信仰、艺术以及统合上述因素而成的地方民俗政治。所谓生计,即基于依山傍水的地理位置而"靠山吃山,靠水吃水"的经济活动,是人生存的基础。信仰对于民众的意义在于终极关怀,是在群体文化心理的深层,将国家、精英与民众共享已久的"宇宙大道""天下一统"之类宏大理念,在神圣逻辑中予以具体推演,以安顿人心的方式协调社会。艺术的力量,则在于引导个体的情感宣泄与审美体验,进而与乡土社会的公共性关联起来,在由世俗价值观向超验价值观的转化方面发挥重要作用。在此所说的地方民俗政治,既指国家政治对于地方生活与民众心智格局的持续而深刻的嵌入,也指具体村落社会系统中对于国家政治的吸纳与转换,以及由此形成的地方公共性运作问题。然而在不同的地方社会,"国家化"进程情形不一,民众生活形态不同,因此研究者必须有足够的想象力。

① 华德英. 意识模型的类别:兼论华南渔民(1965)[M]//华德英. 从人类学看香港社会:华德英教授论文集. 冯承聪,编译. 香港:香港大学出版印务公司,1985.
② 科大卫,刘志伟. "标准化"还是"正统化"?——从民间信仰与礼仪看中国文化的大一统[J]. 历史人类学学刊,2008,6(1&2).

文化众筹视阈下新型曲艺艺术传承模式的探索研究

板俊荣 雷蕾/南京航空航天大学

传统曲艺艺术(说唱艺术)[①]在原生性环境下自然传承、传播、创演,繁衍数百年,兴衰有变。不论影响大小,曲艺艺术依旧遵循着自身的衍变规律活在艺人口头。这些历史上很少被上层社会重视,又曾遭封建统治者或民国政府明令禁唱的传统民间文化艺术有着顽强而鲜活的生命力。随着文化生态巨变,自然传承的模式被瓦解,各地曲艺艺术均呈式微趋势。今天,它们被文化部门、高等院校、研究机构等组织和学者们空前关注,然而,却在现实中遇到了前所未有的难题与挑战。学术界将相关问题纳入研究视野,在诸多问题的讨论中,基本上得到共识的便是:与研究、保护和发展相比,传承被看作是最为核心的环节。但问题是怎样传承,谁来承担传承之重任,用什么方法传承,传承对象怎样选择,传承之后怎样持续创演与提升,等等。这些都是摆在我们面前的实际问题。对此,如能扎实地做好传承实践,从曲艺艺术发展的现状与传承人及学员群体的实际情况出发,结合良好文化生态及文化产业运行规律探索新模式、新路径,则是值得探索和研究的领域。

一、多重视角看当下曲艺音乐艺术及其传承

随着时空更替及文化生态的变迁,人们对传统民间技艺、传统音乐、曲艺艺术等普遍性认知也有了很大变化。当曲艺艺术文化生态良好的时候,虽创演主体为艺人,但也有部分文人或地方商宦参与其中。他们中有人对自己所熟悉的曲艺艺术偏爱有加,资助家乐班社,在自然浸润的环境下,甚至参与学习、追捧、玩票、拟仿等活动。而在大街小巷,曲艺则成为街头艺人讨要生活的一技之长,艺人的生活多无人问津,他们口中的艺术则在日常生活中可闻可见。今天,作为非遗保护的核心项目之一时,各地曲艺艺术都趋式微残存,政府及文化部门、部分媒体都在积极引导和参与,力求其在政策引领和行政干预下得以保护、传承,甚至强势传播。当然也不乏地方领导以"文化搭台,经济唱戏"的方式在关注着本地曲艺艺术。

对非物质文化遗产来说,与保护、研究和发展相比,传承是各工作环节重中之重,是非遗

① "曲艺与说唱的关系"参见:吴文科."曲艺"与"说唱"及"说唱艺术"关系考辨[J].文艺研究,2006(8):76-80.

项目可持续发展的基本保证。2011年第42号主席令颁发的《中华人民共和国非物质文化遗产法》第四章专门规定了"非物质文化遗产的传承与传播",强调传承与传播的重要性。与传播相比,曲艺艺术的传承显得更加迫切而必要。"但令人担忧的就是如何保证'传承'。这应该是'非遗'保护的核心和主旨,没有真正意义上的、以自然传承(口耳)方式为本的'传承',保护必然是一句空话。虽然我们有了分层级的'传人'体系,也普遍成立了无数个'传习所',但却被大大小小的宣示性表演、没完没了的比赛和某些走过场式的'非遗''进校园'所淹没,特别是所有这些活动的'舞台化',更让'非遗'的'原生性'失其旨趣"①。

可以说,传统曲艺艺术在非物质文化遗产保护项目推进之前的传承都是自然传承模式在延续。传者,即师父,他们当时因不同机缘而学艺,也是从中获益的小群体或个人。也有的艺人是基于家学渊源而成就了曲艺传承。旧时,许多技艺属于不能外泄的世代家传绝技。他们即便知道艺人地位低贱,被视为"下九流",但为了糊口或班社生存和延续的需要,还是把绝技多传给自己最亲近的人。时至今日,自然传承状态下学艺而成的最后一代艺人们,有的已经成为国家级传承人,级别和层次较高,有人还比较权威。他们在社会责任与经济收入之间寻找平衡,且面临传什么,怎么传,传授技艺后会为自己带来哪些好处或不利,始终得拿捏与同行之间的合作、竞争等现实问题。他们中也有人本着兴趣、经验和责任,尽自己最大努力继续推进着残喘曲种的延续。承者,即徒弟,旧时,他们中许多人都是本着谋求生计的需要而学艺。对大部分农民和社会底层的市民来说,做官无门,学艺比种田或做工匠活得要轻松一些。在本地良好民间文化生态环境的浸润下,或在长辈、老艺人们的旨意灌输下,或在个人兴趣爱好的驱使下,他们学了曲艺。在非遗保护与传承项目大力推进的今天,学徒的结构已经有了很大变化。大部分学徒是由较低层次的传承人或曲艺爱好者,以及部分大学生、中小学学生构成。他们在学习价值、经济收益、就业前景、兴趣爱好之间寻找平衡,也面对有没有兴趣学习,以及审美认同错位等问题。即便愿意学习,还得面临学什么,怎么学,技艺学到手之后有什么实际用处等现实考量。

在当下,各地曲艺艺术主要是以干预性传承为主。自然传承的生态环境不复存在,传统文化、传统音乐、曲艺艺术的受众群体严重萎缩,艺人不可能凭借一技之长养家糊口。权威传承人年龄普遍偏大,技艺、能力、精力都在下降。学徒难觅,娱乐干扰较多,传承面临断代危机。在全国上下积极推进非物质文化遗产保护与研究工作中,虽然保护、研究、传承与发展等情况并不算十分理想,但通过政策引导、经费投入、宣传倡导等途径,还是起到了一定作用。

关于曲艺艺术的传承,当前的研究成果虽不算丰富,但在近十多年来还是有较多文论在发表。笔者近期就相关成果做了检索与统计,大体情况如下(表1):

① 乔建中,洛秦.中国传统音乐文化在当代的命运:嘉宾访谈(五)[J].音乐艺术,2017(1):45-46.

表1 中国知网信息检索结果(检索时间：2018年5月5日21：40—22：00)

来源类别	主题词	成果数量	时限	中文核心及CSSCI期刊	CSSCI期刊	核心期刊：艺术类
知网数据库"文献"	曲艺 传承	840	不限	未单独统计	未单独统计	未单独统计
知网数据库"期刊"	曲艺 传承	446	不限	123	68	未单独统计
知网数据库"期刊"	曲艺 传承	424	2007—2017	115	65	28
知网数据库"期刊"	曲艺 高校	67	不限	17	9	9
知网数据库"期刊"	曲艺 高校	63	2007—2017	16	9	9
知网数据库"文献"	曲艺 非遗	198	不限	未单独统计	未单独统计	未单独统计
知网数据库"期刊"	曲艺 非遗	84	不限	20	13	5

据发表在中文核心或CSSCI期刊上的成果统计可知，大部分关于曲艺的学术论文主要集中在近十年。较多论文主要由音乐学领域学者完成，成果多发表在音乐或综合艺术类期刊。在这些文论中，有的是对地方性曲艺保护与传承的经验介绍，有的是针对曲艺非遗保护政策与策略的探索，有人或团队讨论了传承模式的问题，等等。查阅大部分文论，归结的主要观点有：普遍认识到曲艺传承的重要性，建议加强曲艺艺术良好传承机制建设，倡导在学校增设曲艺课程，建议政府部门出台相关政策支持曲艺艺术传承与发展，有许多学者都在呼吁政府应该有足够的经费投入。

认真审视这些文论中提到的问题与建议，其中许多也是不切合实际的理论思辨。比如在高校设曲艺必修课程，或者增加已有曲艺课程的课时量。事实上，这样的建议有些片面，违背了课程计划和培养方案的执行原则。如果强制开课，由谁执教，让谁来学？实际上并不是所有学生都有学习曲艺的兴趣，尤其那些学习西方音乐的同学，他们本身就对民间音乐有抵触心理，强制学习根本不现实，其结果势必造成形式大于内容，资源浪费。对于那些呼吁政策关注、资金投入、艺人投入传承热情等建议，即便这些条件都具备了，传承工作就一定能做好吗？实践之后自然可见分晓。

实际上，国家已经关注到了这些问题。习近平同志在十九大报告中指出："文化自信是一个国家、一个民族发展中更基本、更深沉、更持久的力量。……推动中华优秀传统文化创造性转化、创新性发展，继承革命文化，发展社会主义先进文化，不忘本来、吸收外来、面向未来，更好构筑中国精神、中国价值、中国力量，为人民提供精神指引。"[①]绝大部分传统曲艺

① 习近平.决胜全面建成小康社会夺取新时代中国特色社会主义伟大胜利：在中国共产党第十九次全国代表大会上的报告[N].新华社，2017-10-27.

术都属优秀的传统文化,都凝聚着多少代人的艺术创作,是在代代相传中艺术性不断提升和内容不断凝练的结果,都是需要加大力度传承的。习总书记要求我们"坚定文化自信,推动社会主义文化繁荣兴盛"①,他说:"中国特色社会主义文化,源自中华民族五千多年文明历史所孕育的中华优秀传统文化。坚持全民行动、干部带头,从家庭做起,从娃娃抓起。深入挖掘中华优秀传统文化蕴含的思想观念、人文精神、道德规范,结合时代要求继承创新,让中华文化展现出永久魅力和时代风采"②。他要求全国全社会要"繁荣发展社会主义文艺……推动文化事业和文化产业发展……加强文物保护利用和文化遗产保护传承……培育新型文化业态"③。

可见,国家大政方针层面加强了对传统文化的传承与发展,且有了整体部署。从文化自信的角度提出了对传统文化遗产的保护与传承。全国至各省、市、县均设有非遗行政部门,从事非遗保护与研究工作,加强包括传统音乐、曲艺艺术在内的传统文化的传承、保护与发展等各项工作的力度。

二、实践中遇到了问题也获得了经验

俗话说:"没有实践就没有发言权""实践出真理""实践出真知"。笔者在两次南京白局表演艺术人才培训项目的实践中,切实遇到了许多棘手问题,也引发了许多思考,从而总结了较多经验。

2017年4月至6月,南京航空航天大学艺术学院承担了由南京市秦淮区文化局委托的"南京白局表演艺术人才培训项目"。项目提供经费10万元,接受培训人员16人,其中5名研究生、2名本科生、3名高校教师、6名传承人和爱好者;2017年笔者组织申报了江苏艺术基金——南京白局表演艺术人才培训项目,经费20万元,接受培训人员26人,其中7名研究生、6名市、区级传承人、13名本科生。

两个项目均如期推进,实际遇到的问题和困难比预期多出数倍。课题组虽制订了教学计划,选定了教学内容,事先做好各方面协调工作,但很多困难仍是在摸索中逐渐得以解决的。

首先,面临传承老师的选择问题,谁最权威,由谁来主导曲种传承方向。其次,需要花费心思协调各传承老师之间的关系。非遗传承人群体内部矛盾非常尖锐,这是不争的事实。他们面对利益分配不均、活动空间及获得关注的机会不等、艺术水平认同度偏差等现实,彼此相互攻击、恶意诋毁时有发生,尤其在非遗传承人级别认定上,更是极端对立。还有就是

① 习近平.决胜全面建成小康社会夺取新时代中国特色社会主义伟大胜利:在中国共产党第十九次全国代表大会上的报告[N].新华社,2017-10-27.
② 习近平.决胜全面建成小康社会夺取新时代中国特色社会主义伟大胜利:在中国共产党第十九次全国代表大会上的报告[N].新华社,2017-10-27.
③ 习近平.决胜全面建成小康社会夺取新时代中国特色社会主义伟大胜利:在中国共产党第十九次全国代表大会上的报告[N].新华社,2017-10-27.

学员的招收选择的问题。传统曲艺艺术从业人员群体中情况非常复杂,想学的人找不到想教的人,想传授技艺的人找不到徒弟,有的学徒有了三脚猫的功夫之后另立门户,有的师父还把徒弟视作私有财产,利用他们获取经济利益,等等,问题种种。平时传承人各自为政,门户间很少来往,项目进行中他们不得不彼此相遇,矛盾随之集中体现。

而在所有问题和困难中,最为棘手的就是传承老师没有教学经验,他们不知道怎样教学,不知道用什么样的教学方法和模式来完成教学任务,也不知道怎样才能提升学员的学习兴趣。他们年轻时学习和演出的生态环境与今天完全不同,当时的学习、演出都是本职工作,他们本身就是拿着工资干这行的。他们当时做学徒、跑龙套,在耳濡目染中便很自然地熟悉了曲艺表演规范,积累了经典曲调和剧目,也熟悉了剧团或艺人群体的运行规则。和师父们长期待在一起,通过口传心授学唱曲目或唱段,学习时间较长,其艺术技巧是多年浸润而成的。实践证明,项目组邀请来的几位省级传承人几乎都不会教学,她们尤其不善理论知识讲解,她们没有在正规的课堂上任教的经验,甚至在教学中表现得相当紧张。许多问题自己理解,但无法说清楚,几个问题说完之后便无话可说,只有不断重复演唱。这样导致学员只能一遍遍地模仿,不懂其中原理,不知如何深入。

面对以上问题和困难,项目组经过深入思考,认真讨论,最后制订了比较合理的运行方案,才使得项目顺利推进。首先,在培训教师的选择上非常谨慎,本着优先考虑演唱技巧和艺术水平权威性前提下,兼顾了传承风格的多元化及传承人的权威性因素。因为学员既要学习优美抒情的窄口,也要掌握豪放粗犷的阔口,还要体味不同传承老师的演唱特点。为此,项目组特别注意协调传承老师之间关系,在激发她们传承技艺热情的同时,尽量避免传承老师之间的正面接触。项目主持人不是民间艺人群体中的成员,与传承老师之间没有利益冲突,承担项目的高校也不是为传承人评价定级的机构。基于"局外人"的角色,项目主持人与各传承老师之间构成了良好的合作关系,而且传承老师对能在高校组织传承自己的技艺,内心感到无比荣耀。在项目推进过程中,所邀请的传承老师之间达成了空前默契。在江苏艺术基金结项演出时,她们格外欣喜,多年没有同台献艺,此时她们重操鼓板,共同演唱《八板头》,且合影留念。原南京白局实验剧团团长,85岁的刘文玉老师激动地说:"看到我这几个七十多岁的徒弟在台上再次相聚,我好感动,似乎又回到半个世纪前的情景。"省级传承人马敬华老师也高兴地说:"白局剧团解散后的这几十年来,我们几个第一次同台合影,非常难忘。"是的,经过这个项目,几位传承人摒弃前嫌,空前团结,为曲种延续和表演技艺的传承贡献了力量,呈现了民间艺术家应有的风骨。

在两个项目有序推进过程中,为弥补传承老师没有教学经验的短板,笔者作为项目主持人全程跟踪项目进展。在尊重传承老师演唱技艺和艺术风格的前提下,始终甘作"捧哏"。笔者不仅以学员的身份参与学唱,在学习中以身作则,树立一个谨慎学习、积极进取、勤学善问、敏思笃行的好榜样。同时,注意掌控教学进度和学习进展与教学效果,组织协调好师生间、学员间的良好教学环境,并时刻保持引导、激发传承老师的教学朝着更加深入的层次推进。比如,传承老师马敬华在教学中说:"关于【软梳妆台】我只能讲这么多了,大家唱好就行

了。"接着就是一遍遍地重复学唱,学员对此有些乏味,不知如何进一步提升。对此,笔者便追问道:"那【软梳妆台】与【老梳妆台】有何区别,你们当时还唱其他'梳妆台'调吗?"闻听此言后,马老师兴趣盎然,她说:"那是不一样的,这个就是小家碧玉的唱腔,很细腻,要求声音和曲调都很美,要婉转一些;【老梳妆台】是没有什么文化的老太太们的唱腔,比较粗俗、有力,要断断续续地唱,多一字一音,讲究很好的喷口功夫。"讲解中,马老师还示范了几种"梳妆台"调的不同演唱风格,一高兴还把【高腔梳妆台】和【多字梳妆台】都范唱两次。这样的例子伴随在项目进展的全过程,可以说,没有项目主持人的跟踪和引导、提点与激发,两个项目完成效果不会太理想,进展也不会非常顺利。

对参与学习的学员来说,首先,曲艺艺术的审美与自己多年学习所形成的艺术审美认知差距甚远。他们不知这些东西美在哪里,没有学习兴趣,甚至抵触学习。其次,在各种媒体音乐全覆盖的现实生活中,他们受到外部干扰和诱惑太多,不能静心学唱,更不能仔细体味曲艺艺术之美。还有,对大部分声乐学生来说,长期学习西方美声唱法,很难掌握民间音乐的润腔和发声技巧,从认知上觉得这些东西是过时的、老土的。再者,项目开始两周(六课时),老学员们对所教授的内容没有新鲜感,学习态度不积极。有三个市、区级传承人后来没能坚持学习,原因很多:有一人因受到自己启蒙老师或正在参加演出团体的干预而放弃了;有一人因文化程度、受教育水平较低,认为自己已经学会许多曲调,不愿在这里"浪费时间";还有一人因为演出较多,没有时间参与培训,还因不能认同培训老师的演唱风格和教学方法,且在这个小群体中不能体现自己的"核心角色",最后放弃。结果,两个项目中能全程坚持学习的市、区级传承人仅有六位。

对新学员来说,他们起初对所教曲调没有任何感性认知,处被动学习状态。他们开始根本找不到曲调及方言的基本规律,加之传承老师口中的曲调总是在变,且与记录下来的乐谱差异较大。学员们尤其不能把控曲艺的演唱风格,学唱中美声味极浓,老师教得也很无奈,学员学得吃力,不知从何下手。面对如此尴尬的情形,笔者开始怀疑项目是否能够顺利进行,甚至怀疑这样的项目是否有意义继续推进,无奈中只有先坚持再说。令人欣喜的是,在第三周(九课时)学习之后,新学员们突然有了感觉,他们能较好地模仿传承老师的唱腔,方言的发声技巧也能基本掌握。再经过两周的学习,大学生和研究生们进而对南京白局产生了浓厚兴趣。来自南京航空航天大学2016级研究生的新学员陈维维说:"这些白局曲调在我们的平时生活中是挥之不去的,睡觉时在脑际中萦绕、洗漱、走路时都要哼上几句。"学员们经历了从被动了解到逐渐认可,再到比较喜欢的认知过程。有人还表示将来会积极参与或从事白局的演出,进而推进该曲种的发展与传播。声乐演唱与表演研究专业的研究生靳玉同学在接受培训的过程中完成了题为《南京白局中几个【梳妆台调】的比较研究》的硕士论文,并顺利提交,等待答辩。有一位新学员参加了市级民歌比赛,获得三等奖。有三位研究生和两位本科生以南京白局的相关研究成功申报了研究生、大学生创新项目。在新学员学研热情的鼓舞下,坚持下来的市区级传承人和爱好者倍感振奋,他们重塑学唱热情,奋起直追。

在学员中,有包括笔者(第一作者)在内的三位高校老师接受了培训。其他两位老师因工作原因虽到课率不高,但出于责任和兴趣,还是断断续续地坚持了,最后也参加了汇报演出。她们最大的收获是对曲艺坐唱艺术有了较深的体验和思考,从实践层面提升了对民族声乐艺术的本体认知。接受培训后她们分别围绕曲艺音乐申报了省部级研究课题,其中一个课题已经获批为省社科基金一般项目,开展实践研究。

基于以上实践,笔者认为传统曲艺艺术在技艺和风格上都不容易掌控,唯有静心坚持,才能熬过由抵触到认可,进而达到自主学习的关键阶段。虽然过程艰辛,项目主持人、传承老师、学员也曾对该项目能否顺利进行产生过怀疑,但坚持下来后,成果是超乎预期的。

可喜的是南京白局的传承工作已经以这两个项目的驱动,形成了良好的开端。完成两个项目,获得一定经验,培养了不少学员。但仅凭两个项目是不能完全解决一个曲种的传承问题的。项目完成后,接受培训的学员该何去何从,以后的传承怎么进行,传承老师们的代表曲调(目)基本掌握,没有新的曲目、剧目继续传授,学员的学习兴趣和技艺能否有新的突破和提升,等等,这些都是项目完成后笔者需要进一步思考的现实问题。乔建中先生认为:"我们能否给某些'非遗'项目在高校'安一个家'?能否在代表现代文明的高校有某个'非遗'项目健朗的身影?我们热切希望,请政府放心地把'非遗'保护的大任交给各高等院校!这是保证'非遗'保护最好的可行之路。"[①]吴文科先生呼吁"健全曲艺教育体系,确立曲艺学科地位"[②],有人对地方曲艺艺术与高校音乐教学进行了对接尝试[③],有人就地方曲艺引入高校音乐课堂的模式进行探索[④]。项目完成之后,笔者也认同高校在曲艺艺术传承方面需要且应该承担这个艰巨的任务。我国两千多所高校分布在曲艺艺术流布的各省地市,高校需要创办特色专业或学科,也需要提升学生的地方文化认知和文化自信与自觉,主动承担曲艺艺术传承,这对高校和地方曲艺来说是双赢之举。但笔者的研究与思考认为,把曲艺艺术仅仅简单地引入高校,让学生了解、提高认识,或以选修课的方式推进传承,可能还是不够的。基于以上实践,当前网络时代人们普遍推进的众筹经济便自然纳入了笔者的关注视野。在进一步学习研究之后,本文提出了文化众筹的新型曲艺艺术传承模式,以供进一步探讨。

三、文化众筹——新型曲艺艺术传承模式的新思考

实践证明,任何一种曲艺艺术的传承不是一两个人或团队可以完成的,更不是一两个传承人凭借极高热情所能实现或支撑下来的,它需要大家众志成城、长期合作方可铸就。不妨将文化众筹的模式引入曲艺艺术的传承,建构一种新型传承理念,以供参考。

众筹是一种融资模式,它是凭借互联网平台推进的融资手段。即用不定向投资者的分

① 乔建中,洛秦.中国传统音乐文化在当代的命运:嘉宾访谈(五)[J].音乐艺术,2017(1):47.
② 吴文科.健全曲艺教育体系 确立曲艺学科地位[J].浙江艺术职业学院学报,2009(4):1-5.
③ 张天慧,李巧伟.地方曲艺文化传承与高校音乐教学的对接尝试[J].大舞台,2013(6):162-163.
④ 刘伟.地方曲艺引入高校音乐课堂的模式研究[J].音乐创作,2011(5):184-185.

散资金来推进创意方案、梦想或计划的实施,获利之后再回报这些投资者。企业项目融资以可预见的获利为卖点,可吸引众多投资者。文化融资的吸引力在哪里？当人们估算不到预期获利,还会投资吗？对文化、艺术来说,这种融资一般没有直接和清晰显现的投资回报信任,融资非常困难。文化融资的内涵是:"融资主体将融到的资金最终投向于文化产品的创造、生产与文化服务的提供上。"[①]我们不要忘记,"文化产业中,无论是项目、企业、人,都有其他产业很难比拟的注意力和影响力优势"[②]。注意力资源就是"眼球资源","注意力是一方吸引另一方心智的能力,那么影响力就是一方改变另一方心智的能力。获得注意力是产生影响力的基础"[③]。于是,从注意力开始,架构文化众筹模式,讲好众筹故事,激发众筹参与者的热情。从兴趣出发,经过了解、认识等过程,进而获得信任。当达到信任层面,文化众筹融资就可实现了。

作为曲艺艺术,有了注意力和兴趣就能建构众筹平台吗？就能吸引融资吗？显然不行。曲艺属于地方性小众文艺,还达不到有效激发广大民众投资热情的效果。但是我们可借用文化众筹之理念,将众筹的内涵扩大,便可实现众筹之目标。

企业众筹和文化众筹的目标都是实现融资,进而启动生产实现获利。如果以曲艺艺术的传承为注意力发起众筹,不仅仅指向单纯的融资目标,还可从多元视角筹集到资金以外的其他资源和要素。即除了众筹资金外,还可以通过互联网、人际圈、朋友圈等平台,发起筹集技能、创新性理念、责任、情节、智慧、资源、兴趣、热情等内涵。当前网络上许多投资都是基于"兴趣"展开的,如"爱豆经济""养蛙游戏"等。各地曲艺虽然受众群体不多,常为熟人的隐性圈子,但如果将这个圈子通过网络显现出来,且成为一个开放的、可吸纳一切为曲艺贡献力量的平台,则会达到超乎预期的效果。

实践证明,只要将这个文化众筹的"大旗"竖起来,就会有意外的收获。当获悉南京航空航天大学正在承担南京白局的培训项目时,多人主动联系,并表达了为此贡献力量的愿望,且已付出了行动。他们中包括20世纪60年代南京白局实验剧团团长刘文玉老师,她曾因对当前非遗活动中的乱象非常不满,谢绝参与任何与白局有关的事务;20世纪80年代参与《江苏曲艺集·南京卷》编撰的核心骨干专家——俞保根先生,虽已多年没有参与过任何跟白局相关的活动了,但他主动为项目提供文本及音响资料,还在项目验收演出时为大家拍摄照片;久居河北保定的马敬华老师,多年苦于不能把自己的演唱技艺传承下来而四处奔走,求告无门;高小玲老师,当年白局实验剧团的核心演员,碍于当前非遗传承人之间的矛盾和冲突,她已远离这个复杂的圈子多年,从不参与任何与白局相关的活动,即便有省、市文化部门的领导出面相邀,她都一一谢绝;其中还包括部分白局爱好者,有保护传统文化意愿和情结的社会人士,当年与白局有过某些渊源的老年人;等等。

这些人都是为了兴趣或热情而"投资",以自我情感满足为回报,表达情感的自我寄托。

① 彭健. 文化众筹从兴趣到信任[M]. 北京:知识产权出版社,2016:97-98.
② 彭健. 文化众筹从兴趣到信任[M]. 北京:知识产权出版社,2016:99.
③ 彭健. 文化众筹从兴趣到信任[M]. 北京:知识产权出版社,2016:105.

当然,文化众筹不能将注意力只停留在"兴趣"层面,只因兴趣而聚集在一起的人是目标不明确的松散群体。作为众筹项目的发起人,需要将这个群体进一步凝聚,明确目标,强化众筹与贡献内涵。于是,便需要经历从兴趣到信任、从信任到责任、从责任到奉献的过程提升。

众筹平台形成后,需要小心经营,使其正效用达到最大化发挥。尽可能团结可团结的力量,尽可能规避逐利者钻空子,从中牟利,破坏平台良好运转。今天,对大部分高校老师来说,其工资足以养家糊口,在不追求奢华生活的前提下,除了正常的教学科研工作外,做一点力所能及、贡献社会和有利于传统文化保护与传承的事情,是完全可以实现的,也是高校教师的责任所在。基于此,平台最好由大学老师发起众筹,并进行科学管理和优化提升。众筹平台需要良好经营,强化平台的主要功用及社会担当,提升圈内人对曲艺艺术保护、传承的价值认知,加强正能量的传递,促进平台的良性运转,提升圈内成员的文化自信与文化自觉,重视圈内个体的正能量接力传递效用,推进平台朝着螺旋上升的良性发展势态前行。

由此可见,借助高校这一文化引领、社会服务方面的特殊角色,充分利用高校的资源优势,构建文化众筹网络,推进地方曲艺艺术的传承与发展是完全可行的。创建曲艺艺术文化众筹平台对高校和地方政府或文化部门来说都算不上什么宏大工程,只要实事求是、脚踏实地地付诸行动便会有良好众筹效果。将兴趣、困难、程序、意向、目标等要素呈现在网络平台,广泛传播,在兴趣、责任、情结等元素的驱动下,便会有来自不定向民众的热情参与,在良好运行及提升性管理的基础上,最终达到曲艺艺术优化传承之目标。鉴于高校教师在当下非遗传承与保护进程中的特殊身份,让他们承担创建文化众筹平台,做好平台管理与提升工作是完全可行的。高校教师非文化主管部门成员,非政府官员,也不是决定非遗传承人级别认定的领导,他们仅从学术研究和教学的目的出发,可以平衡、团结曲艺人的现有力量,即便面对传承人之间的矛盾与冲突、利益与分歧,以高校教师的身份协调各项事务,亦无大碍。在协调平衡各种关系的同时,尽量让曲种的多元风格得以传承,避免门户之见,把控曲艺传承的本真方向。

河洛民间舞蹈"笑伞"的艺术人类学考察

丁永祥　楚惬/河南师范大学文学院

河南中部黄河与洛河交汇的地区称"河洛地区"。大量的考古资料证明,河洛地区是中华文明的发祥地。在长期的历史发展中,这里积累了大量的非物质文化遗产。"笑伞"就是河洛地区众多非物质文化遗产中较有代表性的项目。笑伞流行的主要地区在河南省荥阳市。据艺人说,"文革"前笑伞在当地曾流传很广,多村都有笑伞表演队。"文革"开始后笑伞迅速沉寂,至今演出队已所剩无几,只有个别队能勉强演出。近年来,作者曾多次到当地就笑伞问题进行调查。采访中发现,笑伞曾是与当地人生活紧密相连的艺术。至今仍然有一些艺人将它与自己的生命紧紧地联结在一起。艺人与笑伞的这种关系,对我们今天理解人与艺术的关系、构建理想的生存方式以及开展非物质文化遗产保护,都有着重要的参考价值。

一、笑伞及其历史发展

笑伞是流行在河洛地区的一种民间歌舞艺术。其表演由五人构成,主角是"程咬金",头戴红白相间的花毡帽,面部化妆成黑白颜色的丑角模样,戴红色髯须,上身着古代宽袖宽摆的黄色长袍,下穿宽松白色长裤,着黑色牛鼻子布鞋,腰系又宽又厚的白色丝带,左手拿一破蒲扇,右手执掌一米多高由花卉等装饰的花伞。其余四人,两个扮侠客,两个扮武旦,手执扇子、手鼓、小锣等。笑伞的表演,通常是选一平地,五个人依次排成圆圈,先转两三圈,然后唱,再转,再唱。一般唱两遍、转两次,最后说一段快板,即按照"转—唱—转—唱—说"的程序进行表演。笑伞的舞蹈步伐并不复杂,基本为有节奏的慢步走,间有摇摆及舞伞等动作。演唱曲调较为独特,内容相对丰富,唱词通俗易懂,表达的多是生活故事以及百姓对生活的憧憬。如《四季谣》:

> 正月里来正月正,长坂坡前赵子龙。
> 怀中抱定皇太子,杀退曹操百万兵。
> 二月二来龙抬头,千金小姐抛绣球。
> 绣球单打吕蒙正,寒瓦窑里出诸侯。

> 三月三来三月三,昭君娘娘和北番。
> 思念父母泪涟涟,眼望南方好辛酸。
> 四月四来四月八,奶奶庙里把香插。
> 婶子大娘都跪下,祈祷神灵把雨下。
> 五月五来是端阳,大麦小麦齐上场。
> 牛板把式都上地,放滚打趔吼几嗓。
> 六月六来热难当,二妹独坐象牙床。
> 手拿罗扇还显热,想起相公拱麦秸。
> 七月有个七月七,天上牛郎会织女。
> 织女会把牛郎见,双双相见泪涟涟
> ……

这段唱词从一月唱到十二月,谈古论今,内涵丰富,既有对历史人物的颂扬赞叹,又有对庄户农民辛苦劳作的讴歌,更有对神话故事的浮想联翩,体现了劳动人民的聪明智慧和极强的创造力。

还有一些唱词风趣可人、寓庄于谐,充满生活气息,如《哄儿小调》:

> 闲言无事下北坡,新坟没有旧坟多。
> 新坟头上顶白纸,旧坟头上蒺藜窝。
> 赤抹肚孩儿逮蛐子,蒺藜扎住他的脚。
> 这手薅、那手摸,疾疾扎得就那么多。
> 往西看、日头落,蛤蟆叫唤鬼吆喝。
> 山上跑下来一群狼,好似饿虎找干粮。

有一些唱词是表现劳动生活以及劳动者的向往与憧憬的,如《锄地歌》:

> 清早起来背张锄,我到南湖锄蜀黍。
> 锄了一遭又一遭,肚子饿得直咕噜。
> 抬头往北看一眼,那边来了我媳妇。
> 迎上前去看一看,媳妇担着小担担。
> 一头挑的是黑窝窝,一头挑的是糠糊涂。
> 媳妇啊,我让你给我烙油馍、打鸡蛋,谁叫你做这糠糊涂!
> 媳妇说:想吃油馍也不难,等到五月麦上镰。
> 早上给你烙油馍、打鸡蛋,上午给你擀蒜面。
> 夜里咱俩一头睡,你的胳臂我枕住……

可见,笑伞的唱词内容丰富、充满生活情调,反映了劳动者的生活理想。笑伞的唱词除了以上所列外,还有《火烧战船》《闯王进北京》《四辈上工》等三十多首。这些多是一代代口传而来。也有少数唱词是现在的表演者即兴编创的。

笑伞的历史比较悠久。据传,"笑伞"之名源于隋末瓦岗军攻打荥阳城的历史故事。隋末,隋炀帝骄奢淫逸,横征暴敛,民怨沸腾,义军四起。公元616年,瓦岗军挥师中原,欲攻战略要塞荥阳城。荥阳城池坚固,隋兵拼命抵抗,城池久攻不下。瓦岗军首领翟让采用李密之计,委派程咬金率部下乘正月十五闹元宵之机,扮作滑稽老夫、打着笑伞、敲着鼓混进城内,最后与城外义军里应外合一举攻下了荥阳城。后来,人们就以该故事为原型,创造了笑伞这一独特的民间艺术。笑伞产生后逐步受到群众的喜爱,并不断扩散,一直流传到了今天。笑伞发展到清代达到鼎盛。清康熙年间笑伞已在当地遍地开花。民国时期,荥阳很多村都有笑伞,并有艺人走乡串户表演,已成为社火中的主要节目。新中国成立初期,笑伞作为群众喜闻乐见的文艺形式得到了进一步发展。"文革"中笑伞演出被迫停止。"文革"后部分笑伞表演队恢复活动。但由于受多种因素影响,部分恢复活动的笑伞表演队又逐渐归于沉寂。根据调查,目前荥阳还在活动的笑伞表演队就剩荥阳市豫龙镇关帝庙村李同中一个队了。

二、笑伞运作中艺术间及艺人与艺术的关系

笑伞曾是荥阳地区社火活动中的重要表演节目。过去,河洛地区的民间信仰非常发达,祭祀活动十分频繁。特别是火神庙的火神祭祀活动,规模盛大,文艺节目多。笑伞往往是这些祭祀活动中不可缺少的重要节目。据豫龙镇关帝庙村笑伞老艺人李同中(80岁)介绍,关帝庙村过去的火神祭祀活动相当隆重。为满足祭祀文艺表演需要,本村成立了九个文艺队:狮子鼓、笑伞、龙灯、高跷、小车、旱船、独杆轿、确猴(蹦猴)和霸王鞭。春节期间,初一到初七各路"故事"(表演队)要在本村各处表演。初七到龙泉寺参加火神祭祀演出。每次出去演出,先要到本村的火神庙表演。豫龙镇龙泉寺(内供有火神像)的火神祭祀是当地规模最大、最有影响的活动。每年正月初七,这里都要举行隆重的火神祭祀活动。周边多个村的文艺队都要到此进行表演。据艺人介绍,以龙泉寺为中心,以西的几个村叫"西大会",以东包括关帝庙村在内的七、八个村叫"东大会"。"东大会"的文艺节目中有笑伞,节目精彩,地位很高。"东大会"每年要上"头会",即第一个进庙演出。"东大会"演过,其他会的"故事"才能进庙演出。关帝庙村的"故事"在沿途各村一路演过去,到达龙泉寺时一般都到中午十二点了。就这样,其他村的"故事"也要等着,一定让"东大会"的"故事"进庙演过,他们才进庙演出。同时,据当地文化学者介绍,过去笑伞是整个社火表演的中心,其他文艺队都是围绕笑伞进行表演的。由此可见,笑伞在当地文艺中的地位是比较高的。

据调查,笑伞在过去的兴盛,得益于当时良好的艺术生态环境。首先,发达的民间信仰及相应的祭祀活动为笑伞等民间文艺的发展创造了良好的生存条件。调查发现,当地大量的民间文艺队的产生及运作多是因为祭祀的需要。笑伞作为祭祀中的主要艺术形式,其产生和发展也是因为祭祀的需要。据李同中老人介绍,关帝庙村的笑伞表演队就是因为本村火神祭祀需要而组建的。一年一度的火神祭祀中,笑伞一定是最重要的表演队伍。不仅如此,每逢去外地演出,笑伞还要先到本村的火神庙表演。可见,信仰的力量在笑伞发展中发

挥了关键的作用。当然,笑伞并不是个案,过去大多数民间文艺节目的产生和发展都与信仰和仪式有着密切的关系。当地的狮子鼓、小车、旱船等莫不如此。我们在河南北部的调查中也发现,这里多数民间文艺节目的产生和运作同样都与信仰和仪式相关。如武陟的哼小车、卫辉的柳位高跷等都是如此。哼小车是因为当地的火神祭祀需要而成立,并主要在祭祀中表演;柳位高跷也主要是为本村的柳毅庙祭祀服务,每次到外村表演时,也总是要先到本村的柳毅庙拜神。民间艺术与信仰和仪式的这种关系是值得我们注意的。其次,多样化的民间文艺之间形成了良性的互动,它们既相互借鉴吸收,又相互对抗和竞争,在不断地学习与竞争中实现了共同发展。大量的文艺节目的存在,为相互的借鉴和吸收创造了良好条件。据艺人讲,笑伞的舞蹈和演唱吸收了其他艺术不少营养。特别是演唱,大多是当地的民间小调。其故事情节多来自当地的民间文学。庙会表演中的另一重要文艺形式狮子鼓,更是与民间武术的有机融合。不过更值得注意的是,文艺队之间的竞争对艺术的发展发挥了更重要的作用。表演中艺人们争强好胜,谁都想让自己的表演更精彩、更受群众的欢迎。于是,各表演队在表演中总是竭尽全力,这一方面是要表达对神灵的虔诚,另一方面是要显示自己的创造力,博得观众的喝彩。据说,过去演得好的演员总会受到观众的特别喜爱,甚至会有女孩子钟情。好的表演队也会受到群众的肯定,得到更多神会的邀请。为了在祭祀表演中取胜,很多表演队会加强平时的训练,聘请更高水平的教师和演员。有些队还会用上很多特殊的方法以增加对观众的吸引力。艺术也正是在这样的环境中才得到更快的成长和发展。应该说,笑伞的成长在很大程度上就是得益于这种良好的生态环境。

在过去的笑伞发展中,艺人和艺术之间也形成了一种良性的互动关系。艺人高度地喜爱艺术、依赖艺术,艺术则为艺人提供极大的精神快慰。这也正是千百年来艺术得以持久发展的重要原因。在对李同中及其夫人、同行等的调查中可以发现,老一代艺人对笑伞有着很深的热爱,他们在笑伞表演中获得了极大的快乐,并且乐此不疲。过去笑伞的繁荣和发展与艺人们的挚爱是分不开的。李同中说:"我爱玩笑伞,几十年了,我觉着有意思。俺家的大人小孩都喜欢这个。"[①]李同中现已80多岁,是目前为数不多的笑伞传承者。长期以来,他为保护笑伞作出了很多努力。据他介绍,以前的笑伞表演是在全村选演员的,谁的舞姿美、嗓音好,选谁来表演。但是后来,随着时代的变迁、艺术的衰败,能参加表演的人越来越少。后来没有办法,他只好让自己的子女、外孙都来参加表演。笑伞在关帝庙村没有消失,在很大程度上要归功于李同中夫妇的热爱与坚持。李同中从小就参加笑伞表演,几十年来,他和他的朋友们在笑伞表演中得到了快乐和满足。笑伞已与他们的生活紧密地结合在了一起。这实际上正是艺术发展的动力所在。当人的生活离不开艺术的时候,艺术就必然会得到很好的发展。

[①] 2016年10月3日作者在荥阳市豫龙镇关帝庙村对李同中的采访。

三、关于笑伞的艺术人类学思考

笑伞历史悠久、形式独特,是中华文化大观园中的一朵奇葩。其独特的表现形式和内容丰富了中华文化的内涵,是中华文化多样性的重要构成部分。在漫长的历史发展中,笑伞为当地民众带来了欢笑、充实和快乐。同时,它也在多样文艺的共生和竞生中发挥了积极的作用,为多样艺术的发展贡献了力量。特别是在社火活动中,笑伞作为核心表演队,曾发挥不可替代的作用。在今天的生活中,笑伞仍然有着不可忽视的作用和价值。它在丰富我们生活的同时,也为当代艺术创造和文化产业发展提供了资源。因此,今天我们应该珍视笑伞这一独特的文艺形式,加强其传承保护和创新发展。

不过值得注意的是,笑伞当前的生存状况令人担忧。原曾遍布各地的笑伞表演队现已所剩无几。我们调查时访问了很多人,都说现在已经没有笑伞表演队了。几经周折,最后我们在豫龙镇关帝庙村找到了老艺人李同中,他说逢年过节他们还要演一下笑伞,只是演员队伍已不是在全村挑选,而是由其几个子女和小外孙(十多岁)凑合着演,表演的水平和内容自然与过去不可同日而语了。总之,当前笑伞的发展面临着严重的危机。一是传承人缺乏,演员青黄不接、后继乏人。现知仅有的一个演出队——关帝庙村笑伞演出队,主要演员李同中已年届80岁,过去和他同场演出的几位老弟兄张海山、李惠有、李石头都已逾90岁,不能再参加演出了。为了使这一手艺不至于失传,李同中曾发动过几位年轻媳妇参加演出,可惜后来人家都不干了。李同中无奈之中动员老伴王秀枝(79岁)参加演出,之后又动员自己的女儿、儿子、外孙参加演出。过去演员最多时一个队有三十多人,现在只能由这老少五人勉强坚持了。笑伞本来是需要一定体力的舞蹈艺术,现在的演员老的老、小的小,怎么能保证演出水平和有效传承?二是当前的笑伞运作机制不良,经费缺乏,生存艰难。过去的笑伞表演都是以神会为依托,由神会为其提供精神动力和物质支撑的。调查中我们了解到,笑伞的演出主要是在各种各样的祭祀活动中进行的。荥阳的各种祭祀活动(特别是春节祭祀)是笑伞表演最集中的时刻。应该说民间信仰及其相关的祭祀活动为笑伞的发展发挥了重要作用。今天,在经历了"文革"的冲击及各种各样的破坏之后,笑伞原曾依托的生存基础崩溃,精神动力和物质支撑力消失。现在的艺人完全是凭爱好或保护文化遗产的信念在顽强坚持。这种坚持还能支撑多长时间,谁也说不清楚。目前笑伞的活动是极为艰难的。购置服装、道具、乐器等没有钱,完全是靠艺人自掏腰包,或者是利用废物制作。外出演出也要自己找车、自己负担生活费。在谈到笑伞的发展时,李同中忧心忡忡地说:"我想把笑伞传下去。可是巧妇难为无米之炊。好多事力不从心啊!"①在这样的情况下,笑伞的生存怎能不令人担忧?

笑伞作为独具特色的民间艺术和重要的非物质文化遗产,是中华文化多样性的重要构成部分。我们对笑伞的认识应当提高到文化的高度,应该从艺术人类学的视角去解读。笑

① 2016年10月3日作者在荥阳市豫龙镇关帝庙村对李同中的采访。

伞是当地民众实现诗意生存的重要手段,是艺人生命的重要构成部分。笑伞作为当地文化生态系统中的有机部分,对它的保护也应该从生态整体入手,把它与整体的文化生态环境优化结合起来进行整体性的保护。而在这一过程中应该整合多方面的力量,一起发力,共同做好相关保护工作。具体地说:① 优化文艺的生态环境,建立有效的生态机制,促进笑伞及多样文艺的繁荣发展。政府要支持和鼓励民间艺术研究,加强民间艺术保护,建立文化生态保护区,不断改善艺术的生态环境,给予艺术发展更宽广的空间;加大资金投入力度,为民间艺术的发展和保护创造更好的条件。② 加强传承人的培养。笑伞保护最重要的是传承人的培养。人是笑伞发展的核心和基础。没有传承人,一切的活动都谈不上了。政府和艺人应该携起手来,共同开展传承人的培养工作。为做好笑伞的宣传、营造传承氛围,可以开展笑伞进学校、进课堂活动。通过在当地小学、中学开展笑伞学习培训,激发孩子们对笑伞的兴趣,并逐步开展特色人才培养,有针对性地培养笑伞传承人。学校通过相关活动也可以达到既丰富同学们的课外生活,又弘扬了传统文化的教育效果。同时,也可由老艺人开设专门的笑伞培训班,从社会上选择对笑伞感兴趣的年轻人进行培养。当然,目前最大的问题是,很少有年轻人愿意学习这门艺术。这恐怕还要将思想工作和经济手段同时用上。即既要将笑伞的传承意义讲清楚,提高年轻人对笑伞传承的认识,还要在经济上让学习者觉得不吃亏、值得干。这当然是最难的。因为这需要有经济后盾,而当前笑伞发展最难的就是缺乏资金。这除了政府的大力扶持外,也要仰仗社会各界的支持以及笑伞自身的产业运作。③ 运用科技手段加快笑伞的资料记录和传播。即运用录音、录像等手段对笑伞进行资料记录和保存,同时利用互联网、微信等现代手段进行传播和宣传,扩大笑伞的影响,吸引更多的人关心、支持笑伞发展。

总之,笑伞是中华文化的瑰宝。它形式独特、价值独具,曾在当地民众的诗意生活中发挥了积极的作用。今天笑伞的生存前景堪忧、急需保护,相信在政府的积极支持和社会各界的共同关心之下,笑伞这颗艺术明珠一定会再次放射出绚丽的光芒!

人类学视野下的海上丝绸之路戏曲奇观
——以新加坡酬神戏为例

康海玲/中国艺术研究院

海上丝绸之路是一条经贸合作之路,也是一条文化交流之路。中国的戏曲、诗歌、小说、音乐、绘画等文化艺术,随着华侨华人的迁徙,经由这条特殊的通道流传到沿线国家和地区,走向世界,以民族语言文化为基础,建立了一个"艺术中华",作为族群生活和文化认同的形式,得到发扬光大。

东南亚地区自古就是海上丝绸之路的重要枢纽,是戏曲海外传播的繁盛地带。比起欧美澳等地区,东南亚是这个"艺术中华"的重镇。其中,戏曲在新加坡最为典型。新加坡华语戏曲(简称"新华戏曲")不但建构了完整的戏曲史,而且至今演出不辍,是中国戏曲向海外国家传播中演出最盛的个案。据笔者的田野调查发现,新加坡韭菜芭城隍庙城隍神诞的酬神戏,曾创下了连续演出140天的纪录,是戏曲在海上丝绸之路的一道奇观。

然而,从国内外学术界的研究现状看,由于条件的限制,对海上丝绸之路上的戏曲还缺乏足够的重视和研究,一定程度上影响了戏曲的对外交流与世界化进程。和中国本土相比,复杂的社会环境、多重的文化身份,使得新华戏曲更具特殊性和复杂性。对这个特殊对象的研究,如果采用戏曲研究惯常的方法是不够的,把文化人类学的理论和方法引入该研究中,就有可能更深入地揭示问题的本质。

一、新加坡城隍信仰与演戏习俗

新华戏曲与华人宗教信仰关系密切。戏曲是宗教祭祀中的一个重要内容,宗教祭祀为戏曲的上演提供了适宜的机会。酬神娱鬼的宗教功能的发挥,是戏曲在新加坡安身立命的关键所在。如果离开了韭菜芭城隍庙城隍神诞的酬神戏展演,戏曲在新加坡的薪传就岌岌可危。

新加坡的城隍信仰移植于中国本土,至今已有一百多年的历史。新加坡华人普遍信仰的宗教大多是祖先南来时所带,呈现出多神崇拜的面貌,表现为佛、道、儒三家的思想兼而有之,既礼佛又拜神,还崇拜祖先及自然神祇、庶物精灵等。韭菜芭城隍庙是福建省泉州市安溪县城隍庙的分灵子庙。安溪县城隍庙建于南唐大保十四年(956年),于1917年分炉到新

加坡,最先城隍神供奉在原籍安溪县的华侨张乌文、张简所创立的"老泉安掌中班"中,后来随着韭菜芭城隍庙的建成,城隍信仰在新加坡越来越盛行。

作为新加坡华人敬仰的一位全能的神祇,城隍神除了保国安邦、守护家园、抵御自然灾害和战争侵略之外,还掌管阳世善恶祸福以及阴曹幽冥。每年农历五月廿八日的城隍神诞是新加坡华族最重视的传统节日之一,也是每年宗教祭祀活动的最高潮,对酬神戏的需求也达到了顶峰。

华语戏曲在新加坡神诞舞台上演出,沿用的是中国乡间演戏的世俗通例。据新加坡学者赖素春的考察研究,新华戏曲缘起于从中国南传而来的祭祀酬神传统。从新加坡最早的戏台建于庙宇对面也可看出。中国移民到达新加坡,最先做的就是建庙以求神佑,如建于1824年的粤海清庙和海唇福德祠,建于1836年的凤山寺,建于1839年的福德宫和天福宫等[①]。新加坡华族历来都坚守着在其传统节日以及神诞、庙会中延请戏班演戏这种独特的文化传统,而且祭中有戏,戏中有祭。虽然城隍立信较晚,但是这一世俗通例即便在新加坡的战争年代也未曾改变。

二、韭菜芭城隍神诞酬神戏演出之盛

一个世纪以来,韭菜芭城隍神诞的酬神戏从未间断过,其演出之盛,在东南亚国家首屈一指,该城隍庙也以上演酬神戏而闻名遐迩。

韭菜芭城隍神诞酬神戏的演出盛况,首先体现在华族的全民参与上。俄罗斯学者巴赫金对狂欢节的研究颇具权威性,他认为戏剧演出活动具有狂欢精神,且由来已久[②]。韭菜芭城隍庙的酬神戏也不例外,它是新加坡华人全民性的狂欢(这里的"民"指的是华族成员),表现的是一种狂欢的精神。全民性是狂欢节的本质特征。周宁先生曾指出:演戏作为中国传统社会乡村公共生活的文化仪典,在社会组织结构上,是超越家庭、宗族、村落的,可能是乡村生活中规模最大、范围最广的社群公共生活方式[③]。同样,韭菜芭城隍庙的酬神戏演出是超越了方言族群、等级阶层、地域社区的规模最大的华人公共生活方式。新加坡华人社会有按照方言群聚落的习惯。另外,华人史研究专家颜清湟在其著作《新马华人社会史》中提出,新马的华人社会由"商"(商人)、"士"(受过教育的人士)、"工"(工人和工匠)三个等级组成,在文化方面形成明显的分歧和隔离。但是,酬神戏的演出却能够最大程度上借助宗教民间信仰的力量,组织华族成员参与其中。这样的全民性活动,不仅消解了等级、特权和规范,而且形成了一种独特的广场语言,创造出了一个暂时的、和谐的世界。

其次,韭菜芭城隍神诞酬神戏的演出盛况,还体现在延续时间之长上。每年的酬神戏演出,开始的时间不一,视演出场次而定,通常在农历三四月份开始,一直延续到农历六月的最

[①] 周宁.东南亚华语戏剧史[M].厦门:厦门大学出版社,2007:482.
[②] 巴赫金.巴赫金全集[M].李兆林,夏忠宪,等译.石家庄:河北教育出版社,1998:8.
[③] 周宁.想象与权力:戏剧意识形态研究[M].厦门:厦门大学出版社,2013:16.

后一天。从现有资料及韭菜芭城隍庙总务陈添来的介绍看,由于善男信女的力量不断壮大,因此演出酬神戏的天数也不断增多。该庙在20世纪50年代,每年城隍神诞演戏14天左右,六七十年代,则为20~30天不等,80年代以后有所增加,从90年代至今,保持着平均每年连演100天的态势,其中,2012年的酬神戏连演140天,创下了东南亚华人庙宇演戏的最高纪录。

再者,剧种荟萃,争奇斗艳,把韭菜芭城隍神诞酬神戏推向了高潮。由于新加坡华人大多来自闽、粤两省,所以,酬神戏的舞台以这两省的剧种为主导,包括高甲戏、梨园戏、歌仔戏、闽剧、莆仙戏、闽西汉剧、粤剧、潮剧、琼剧、广东汉剧等,还有特殊的戏剧样式,如提线木偶戏、布袋木偶戏、铁枝木偶戏等。各剧种轮番上演,精彩纷呈,吸引了海内外许多观众。20世纪30年代初,高甲戏是安溪籍华人喜闻乐见的,因此在神诞上奉献最多。1932年以后,随着歌仔戏在新加坡及东南亚其他国家的风靡,歌仔戏逐渐取代了高甲戏。据笔者统计,2012年,韭菜芭城隍神诞演出歌仔戏107天,约占总演出的76%,歌仔戏主导了酬神戏的舞台。

另外,韭菜芭城隍神诞酬神戏的演出盛况,也体现在参演剧团众多、剧目丰富上。除了新加坡本国的知名剧团参演之外,来自中国大陆、香港、台湾以及马来西亚、泰国、菲律宾的优秀院团纷纷献艺,高潮不断。歌仔戏、潮剧、粤剧、琼剧等不同剧种交相辉映,同一剧种不同院团竞技切磋,勾画出了一幅海上丝绸之路上戏曲交流的盛景。新加坡本国的歌仔戏院团(通常也叫做"闽剧团"或"歌剧团")表现甚为突出,如新赛凤闽剧团、新宝凤闽剧团、福建南艺闽剧团、福建双明凤闽剧团、王泗妹闽剧团、四季春闽剧团、新燕玲歌剧团、福建筱麒麟剧团、福建新美兴歌剧团、新凤珠歌仔戏团、福建秋艺歌仔戏团等,他们纷纷拿出各自的精品剧目,包括历史剧、伦理剧、神话剧、传奇剧等,充分展示了新华戏曲的本土化特色。《深宫风云》《杨文广招亲》《花田八错》《三凤求凰》《三笑点秋香》《嫦娥收玉兔》《钟馗嫁妹》《我爱我夫我爱子》《香火情肉粽缘》等已经成为新加坡华人耳熟能详的保留剧目。来自中国台湾的歌仔戏院团,如台湾明华园天字戏剧团、台湾陈美云歌剧团、台湾小飞霞歌剧团、台湾新樱凤歌剧团、台湾秀琴歌剧团、台湾一心歌仔戏剧团等,更以其原汁原味、美妙绝伦的表演,再现了歌仔戏艺术的魅力。韭菜芭城隍神诞的酬神戏,是戏曲艺术的大观园。

三、韭菜芭城隍神诞酬神戏演出的人类学意义

戏曲在新加坡的生存和发展,不只是得力于戏曲艺术自身的魅力,更重要的还是满足了华人的现实之需,其社会文化功能显得更为宽广更为重要。韭菜芭城隍神诞的演戏行为,表现了华族普遍的意识形态,凝聚了华族的力量,更在多元种族的国家里彰显了华族的文化权。

(一)表现华族的意识形态

新华戏曲受到所在国政治经济、种族文化、教育体制、社会歧见、国民心理等方面的制

约。有一个不争的事实是:从20世纪80年代开始,新华戏曲的观众不断减少,经常出现台上演出热闹,而台下观众冷落的现象。为何新加坡华人总是热情地、经常地甚至不顾异族的歧见、法律的限制而投身于演剧活动中?观演者究竟以一种怎样的心理看待演剧活动?如何理解华人高消费投入演剧活动?它与华人的名望、威严、荣誉、尊重等有什么内在的联系?

格尔兹在《深层的游戏:关于巴厘岛斗鸡的描述》一文中,把巴利人最热衷的一种游戏行为——斗鸡活动看作一个文本,并把它与巴利人的普遍生活、艺术表现、伦理道德以及信仰之间的禁忌、心理等联系起来,从中揭示一种社会性的仪式背后所具有的人类深层的文化心理[①]。同样的道理,我们可以借鉴格尔兹的人类学的理论和方法,把韭菜芭城隍神诞的戏曲演出活动看作一个文本进行挖掘和阐释,才能直奔问题的实质。很显然,该文本反映了华族普遍的意识形态。

戏曲展演是华族意识形态的主要表现形式之一。任何社会、种族、阶层都有它的意识形态,任何个人都处在意识形态编织的网里,意识形态是华族区别于马来族、印族的标志。路易·阿尔都塞作为结构主义的马克思主义者,曾结合心理分析学派的无意识理论,对意识形态问题进行了开拓性的研究。他认为意识形态具有普遍性和实践的意义。周宁先生在路易·阿尔都塞研究的基础上,对戏剧的意识形态进行过深入的探究,他认为,将戏剧仅作为一种知识和想象的艺术品,进行纯粹的美学研究是不够的,戏剧展演行为更具有意识形态的意义。

新加坡城隍神诞的戏曲表演,实际上已成为一种文化仪典,它组织了华族的公共生活,表现了华族的意识形态。新加坡华族的意识形态是华族群体普遍认同的世界观,它体现在集体行为上,具有明确的实践性。华族演戏酬神,已经成为他们日常生活实践中的重要一环,这是华族意识形态的实践活动,为华族认识世界提供了一个较为完整的框架,是集体知识和想象产生的场所。它用强烈的形式叙述,重申华人已经熟知的或需要熟知的价值和观念,华人从中受到艺术的冲击,得到解脱,也产生了许多美好的愿望。但是,这种意识形态的实践活动本质,最终又让华人回到他们原有的社会秩序中,精神振作地迎接新生活,等待下一次演戏狂欢的到来。

戏曲演出一定程度上也表达了华人关于世界的一系列观念。在华人的传统观念里,大千世界由天、地、人组成,华语戏曲对天、地、人作出了生动的反映和形象的界定。时空是人们经验世界的方式,包含着一系列二元对立的范畴,如今与古、内与外、阳界与阴间、可知和不可知等,这些二元对立的范畴是华人稳固现实生活的基础。华语戏曲搬演古今事,出入鬼门道,在扩大华人自我世界的时空范围的同时,也跨越了二元对立世界的界限,一定程度上反映了华人对世界的认识、想象以及文化价值观念。

华人演戏酬神的过程,也是提升社会地位、实现自我价值的过程。酬神戏一般分为私人报效和集体报效两种,需要投入大量的金钱。在一向以克勤克俭著称的华人的观念世界里,

① 克利福德·格尔兹.文化的解释[M].纳日碧力戈,等译.上海:上海人民出版社,1999:478-508.

搬演戏曲,是对神灵耗费最大的一种奉献,既可以得到神灵更多的青睐,还可以借助宗教的力量得到华人社会的认可,提升社会地位,获得道德上的满足。华人不惜重金搬演酬神戏,他们看中的并不是物质层面的获取,这种投资从现金增值的角度而言,很难看到其盈利的效用,但是却可以帮助他们在华人社会中赢得自尊、荣誉、声望等,这些因素在象征意义上显得更加重要,也使得酬神戏展演变得更加深刻和有意义。

(二)凝聚华族的群体力量

新加坡是多元种族、多元文化的国家,除了占人口74.2%的华族外,还有马来族、印族和少量的欧亚裔(混血),华族搬演酬神戏,具有一种超常的感召力,凝聚了族群的集体力量。

新加坡华人的生活,大多以家庭、方言族群为单位,以各自的阶级属性为依归。在平常,"商""士""工"三个阶级各司其职,各得其所。庆祝神诞是他们的公共节庆,具有一种超乎法律的神奇的感召力。演戏酬神是神诞的重要内容,组织了华族的公共生活。华人是在非强制的情况下,为着各自不同的目的,从四面八方聚集到同一时空,关注同一戏剧现象,体验同一的情景,族群的凝聚力因此得到了加强。

华语戏曲的演出活动,可以促进华人相互沟通,增进彼此的感情。演剧活动中热烈的气氛、奔放的情绪,容易造成华族集体主义的高涨。演出这种形式,成了激荡华族民众内心世界的一种重要力量。华人在参与中享受着精神的快感,以往形成的积怨有了稀释和消解的可能,族群成员的关系得到了调和,族群的亲和力得到了加强。另外,华语的集中使用也是促进族群聚合的有效途径。华语戏曲通常以各种方言的形式呈现在剧场空间,华族利用共同的话语系统,加强了对传统文化的认同,维持和培养了文化的归属感。

韭菜芭酬神戏的演出活动,已经成为华人日常生活中规模最大、范围最广、号召力最强的族群公共生活方式,从族际关系出发,无疑是向其他种族展示华族凝聚力和向心力的很好途径。它一定程度上确立了华族共同体的形象,也建构了其他种族对华族、对遥远的中国的想象。

(三)彰显华族的文化权

在种族关系复杂的新加坡,华族文化权的诉求显得至关重要。作为新加坡人口比例最大的华族,其固有的华人传统文化应该在新加坡的文化版图中占据一席重要之地,这是彰显华族文化权的需要。一个多世纪以来,华语戏曲始终没有泯灭其生存的智慧,特别是在神诞庆典中担当重要的角色,这是华族文化权诉求的结果。

文化权是文化权益的集合。它"既涵盖着政府、民族、国家及团体或个人接受、抵制、生产、消费文化的权益,也包括担当促进推动文化、继承传递文化的义务。只要有人的存在,就有个人或集体文化权的存在与诉求"[①]。如果说社会是政治的、经济的,那么,应该强调的是

① 张云鹏.文化权:自我认同与他者认同的向度[M].北京:社会科学文献出版社,2007:11.

社会也是文化的,是一个以文化权为核心、渐次展开的时间和空间交织的过程。特别是对东南亚地区多元种族和文化的国家而言,文化权的问题显得尤为突出。

在新加坡,不同文化的独特性和差异性都是客观存在的,不同族群都有文化权诉求的需要。相对于新加坡的主流文化,华人的传统文化属于非主流文化,曾经因为两者之间有过的一些冲突而受到禁限,其中,华语戏曲就是一个例子。早在1850年,当时英殖民政府因担忧华族演戏可能引发聚众闹事,而下令禁戏。1856年,还发布警监与监管法令,对华族演戏加以管制。20世纪上半叶,由于演戏聚众可能存在的隐患以及锣鼓喧嚣扰民等客观原因,华语戏曲的演出也曾受到政府的限制。然而,无论如何,它并没有因为受到各种制约而走向消亡。华人的坚守,为华语戏曲在新加坡争得了合法的身份和权益。

新加坡政府的鼓励和支持,维护了华语戏曲等华人传统文化的文化权。新加坡不同文化之间难免存在隔阂和冲突,但是,倡导文化自觉,各美其美,美美与共,这是开创多元种族国家多元文化和谐共融的关键,在这点上,在东南亚11个国家中,新加坡政府做得最出色。1979年,新加坡政府实施了"促进各族多元文化发展,保留各民族文化特色"的一系列举措,华语戏曲得到了政府的重视。1980年以来,新加坡政府社会发展部、文化与艺术部、旅游局以及其他国家机构纷纷支持华语戏曲的承传与发展,特别是1991年成立的新加坡艺术理事会,更在政策扶持与资金赞助方面不遗余力。"新加坡戏曲艺术节""狮城戏曲荟萃""狮城青少年戏曲汇演""狮城国际戏曲学术研讨会"等常设性的文化活动的举办,更是彰显了华族的文化权。华语戏曲等华人传统文化以一种特定的非主流的文化姿态与新加坡其他种族文化并置,共同书写民族—国家的大写历史。

华语戏曲要更好地加强文化权的诉求,还应该争取友族的理解和宽容。色彩绚丽的服饰、神奇莫测的脸谱、震耳欲聋的锣鼓和激昂高亢的唱腔,这一切在马来族、印族等看来,都是异常、怪诞甚至是具有破坏性的,新加坡华人应该采取一些有效措施,减少戏曲演出造成的负面影响,消解友族对这种公开地群体性的行为的排斥与恐慌,争取得到他们的理解和宽容。另外,提升戏曲艺术自身的魅力,让精品剧目走进马来族、印族的娱乐生活,从欣赏人类文化遗产的角度,为戏曲争取更多的外族观众。

在以新加坡为代表的东南亚错综复杂的文化丛林里,宗教民间信仰是华族精神寄托之所在。戏曲在神诞演出这种文化行为,展示的不只是艺术表演层面上的审美意义,更重要的是发挥了人类学意义上的社会文化功能,揭示了人类深层的一些文化心理。随着社会的变迁,戏曲展演这个特殊的象征符号,将在新的文化棋盘里继续"在场",在文化互鉴、民心相通中发掘出更多的功能意义。

艺术的神话背景
——以壮族铜鼓、服饰为例

向芳/中国艺术研究院研究生院

目前,学术界已就神话的内涵达成共识,认为神话是人类文明和历史的源头,"并非是一种虚构的叙述,更不是一种荒诞不经的故事,而是一种具有复合性的存在形式,它能够被多种文化不加验证地接受并转化为巨大的叙述性力量,继而发挥整合文化编码的功能"[①]。此结论不仅强调神话是原始初民共同意识的集中反映,还认为它具有强大的生命活力和文化整合功能。哈维兰博士曾在《文化人类学》中提出:"神话的主题关系到人类存在的根本法则;我们和我们世界上的一切事物从何而来,我们为什么在这里,我们将向何处去?……神话具有一种解释功能,它刻画和描述一个有秩序的宇宙,这个有秩序的宇宙又为有秩序的行为设立活动舞台。"[②]在哈维兰看来,神话是对世界本质的思考,包含着深刻的主题和丰富的内容,能够为一切"有秩序的行为"提供支持。

以上关于神话本质、特性、功能的揭示,恰为"艺术的神话背景"论题的阐述提供了理论依据。这些理论指导下的艺术样态研究,是关于神话何以成为艺术的背景,神话背景如何影响艺术的起源、发展及传承,神话背景使艺术呈现怎样的审美特征,它与没有神话背景的艺术如何区别等问题的追问及思考。

一、作为背景的神话

自古以来,中华民族始终秉承着"温故而知新""述往事,追来者"的学术传统,各代文人所温之"故"、所述之"往事"虽因历史局限而不相同,然他们所读之文史、所诵之经典,皆源于共同的文化基础。若远古神话的出现即意味着人类文明的发端,那么,源远流长的人类文化、多姿多彩的民族艺术,必然也是在神话土壤的滋养、神话思维的浇灌下而茁壮成长和继承发扬。由此可观,人类的文明起源、文化发展和艺术创造都根植于古老的神话,历史行进中,神话或为背景,或作母胎,影响、孕育着各地区民族的文化艺术活动。

① 王倩.论文明起源研究的神话历史模式[J].文艺理论研究,2013(1).
② 威廉·A.哈维兰.文化人类学[M].翟铁鹏,张钰,译.上海:上海社会科学院出版社,2005:426.

(一)反映族群共同记忆、民族文化心理

全世界范围内,目前存在2000余个民族,分布于200多个国家和地区;这些民族人口总数差异极大,且在社会、经济、文化等方面各处不同的发展阶段。但是,在列维-斯特劳斯关于希腊神话与美洲神话的对比研究中发现,时空相距甚远的两个民族,其神话却保持着从主题内容到思想隐喻的亲缘关系[①]。实际上,人类学关于人种、民族的调查已经证明,世界各民族的信仰、习俗、惯例以及神话虽然存在差异,但是,在其结构框架、情节规律、情感意志上保持一致。单就神话的存在形式而言,"具有四种表现形式:图像、仪式、语言、文字"[②]。可知,神话不仅可以是族群远古记忆的语言表述,还能呈现为史前洞穴中的图像描画、后世史书典籍记载里的文字表达,或是存在于现代民俗节庆活动上的仪式行为……虽有四种不同的表现形式,但其精神内涵、思想本质却是完全相同的。

对一个民族群体来说,神话不仅是关于族群起源、发展的幻想表达,还是民族意识形态的叙述形式。根据布鲁斯·林肯的观点,神话绝不是虚构的故事,而是在口传叙事中进行的文化表述;神话与社会现实关系密切,能够在与社会活动互动中起到秩序阐释、文化统摄和思想渗透等作用[③]。约瑟夫·马里也强调:"一则神话无论多么富有传奇意味,通常包括共同体历史所含有或涉及的关键问题……"[④]总之,神话是先民认知、理解世界的表述。在历史传承中,经过不断的重述,神话从"先民个体的意识"逐渐演变为"族群共同的认知",先民的意识形态也就沉淀为族群文化心理,族群的远古神话就成为民族的可信历史。

(二)激发艺术灵感,提供创作素材

神话内容丰富、存在形式各异,且以神圣的叙事表达质朴而深刻的主题。神话关于原始时期自然现象、社会生活的整体表述,向后世展现了一个真实、全面的先民生活世界:鸟兽鱼虫、山川草木等自然风物,摘果狩猎、插播耕种、驯化养殖等生产活动,以及部落战争、族群得失等现实关系……皆能在神话讲述中恢复原貌。在漫长的历史进程中,神话以其强大的生命力渗透在人类繁衍的基因中,潜藏于各民族的心理意识里,并表现于民族日积月累的生活创造上;神话在后人所思所求中给予灵感的启示,引领、激励着他们不断前进;同时,在后世的行为思想中,神话的事物、内容、结构也得到了不断的复述和重现。神话自远古而来,传承千万年而不衰朽,正是神话道理亘古不变、神话真谛永远可信的明证。

在现代原始部落、偏远民族地区,神话也是他们生活的广阔背景,随处可见神秘、庄严的神话元素:埃塞俄比亚卡罗部落丰富多彩的人体纹饰、肯尼亚桑布鲁各式各样的红赭石工艺

[①] 克劳德·列维-斯特劳斯.遥远的目光[M].邢克超,译.北京:中国人民大学出版社,2007:213-220.
[②] 王倩.作为图像的神话[J].民族文学研究,2012(2).
[③] 亚历山大·彼得罗夫,丁旭.作为社会乌托邦的全球化神话话语:一种现代社会学的批评[J].马克思主义美学研究,2017(1).
[④] MALI J. Mythistory:The Making of a Modern Historiography[M]. Chicago:The University of Chicago Press,2003:4.

品,以及巴布亚新几内亚维格人遍插羽毛的装饰假发,以及我国西南苗族精美繁复的服饰刺绣……总之,神话是现代原始部落和少数民族地区人民生活的一部分,活态地保存于他们的工艺制作、文化习俗中。同时,细数历史上的艺术遗珍,那些印刻在字画、陶瓷、文学上的神话印迹;那种萦绕着"神与物游、神居胸臆"的运思过程,"来不可遏、去不可止"的灵感突现以及"神形兼备、韵味无穷"的审美感受,时隐时现的神性启示,使人不得不发出"虽由人作,宛自天开"的惊赞与叹服。西方文明的两大源头是古希腊文明和古希伯来文明,前者重理性、崇尚世俗,后者重精神、信仰上帝。尤其是古希伯来经典《圣经》被视为西方精神文明的支柱,对西方世界的社会结构和人的生活诸方面都有深远影响;数千年以来,文学家、艺术家、诗人从《圣经》中摄取素材,从班扬的《天路历程》到歌德的《浮士德》,从米开朗琪罗的《创世纪》、达·芬奇《最后的晚餐》到巴赫的赞美诗,从但丁的《神曲》到弥尔顿的《失乐园》,以至现代的影视主题、建筑风格……各种艺术形式的代表性经典,无不闪耀着《圣经》的光芒。

二、表现神话的艺术

无论是希腊的 ars,还是古代中国的"艺",在中西方文化传统中"艺术"的最初含义,都与工匠技艺、生产生活紧密相关,直到1747年西方现代艺术体系建立之后,才被认为是美的艺术,而与技艺分离开来①。"工匠"首见于《逸周书·文传解》:"山林以遂其材,工匠以为其器……"②其后东汉许慎《说文解字》云:"工,巧饰也,像人有规矩。"③段玉裁有注解曰:"工者,巧饬也。百工皆称工、称匠。独举木工者,其字从斤。以木工之称引申为凡工之称也。"④以上所引,即可说明"工匠"所指,应为从事手工业生产的一个群体,他们凭借技艺服务于特定历史条件下的社会需求,同时也实现自身的价值。因此,就其本质,技艺也是工匠的意识形态对社会历史文化、审美风尚的显现,是一种需要物质承载的审美意识。严格意义上,少数民族艺术就是民族审美意识的技艺"体化物"⑤,其工艺之灵巧、纹饰之精美、形态之生动,正是一个民族独特审美力和创造力的体现。

作为我国人口最多的少数民族,壮族不仅有着悠久的历史文化传统,还有着丰富多彩、风情浓郁的民族艺术以及在多神信仰背景下流传甚广的族群神话。在千百年的传唱中,族群神话的精神已为世世代代的壮家儿女内化吸收,沉淀为民族共同的文化心理。依托着神话传统,壮民以山歌、铜鼓、绣球、壮锦等文化事物来塑造壮族形象,进而建构了一个有别于其他民族的艺术审美世界。独特的服饰、嘹亮的山歌、神秘的铜鼓、精致的织锦……各类壮族艺术形态,无不召唤着族群的远古记忆、体现着族人的神话思维和审美精神。正是这些承

① 周键. 如何定义艺术[D]. 上海:华东师范大学,2013.
② 黄怀信,张懋镕,田旭东. 逸周书汇校集注(上)[M]. 上海:上海古籍出版社,1995:256.
③ 许慎,段玉裁注. 说文解字注[M]. 郑州:中州古籍出版社,2006:201.
④ 许慎,段玉裁注. 说文解字注[M]. 郑州:中州古籍出版社,2006:635.
⑤ 郑元者. 史前艺术的本质属性:作为史前意识形态的可见形式:当代马克思主义人类学美学研究之十[J]. 马克思主义美学研究,1999(2).

载着民族文化心理的神话,滋养、润泽着壮族的艺术创作,也赋予壮族艺术独特的魅力;即使在神话逐渐缺失的时代,我们依然能够通过以壮族为代表的少数民族艺术,听到那些从远古传来的智慧话语,感受到涌流在人类血液中的神话基因。

(一)铜鼓:神灵权威的象征

"村团社日喜晴和,铜鼓齐敲唱海歌。都道一年生计足,五收蚕茧两收禾。"明人诗中所提的铜鼓,是颇受两广壮民敬奉的"重器"和"礼器",既因珍稀而代表财富地位,也以异能象征神权威望。壮族铜鼓以其深重的色彩、古拙的形态及丰富的内涵著称于世,被视为古百越族最具代表性的文化遗物。关于壮族铜鼓的来源,民间流传着不同的说法,联系当前壮族铜鼓使用情况和学界研究现状,文章将在以下两节对铜鼓的来源、用途、地位及其神话背景意义进行论述。

1. 始祖造铜鼓,施恩惠

壮家儿女世世代代流传的歌谣"天上星星多,地上铜鼓多;星星和铜鼓,给我们安乐"诉说着他们关于铜鼓的来历:

壮家开天辟地的老祖宗保洛陀造了天地和人以后,就在天上安家了。但是他有时打开天门飞下来倾听人间的意见,继续补造一些东西。地上的人说:"大地上样样都好,就是缺少星星。"保洛陀说:"对呀,地上是应该有星星。"于是马上带领人们挖来三色泥,做成一个个两头大中间小的模子。又采来孔雀石,砍来青钢柴,烧炼孔雀石。经过三天三夜,孔雀石变成了金光灿灿的熔浆。保洛陀领着大家把熔浆倒进三色泥模子里。眨眼工夫,一个个两头大中间小、有四只耳朵的东西就造出来了。它一头封顶一头空,封顶的一头还有一个又大又亮的星星,大星星周围还有许多小星星。保洛陀拎起一个来,用拳头照大星星一擂,"抛曼抛奔""抛曼抛奔"地响起来。保洛陀大声地说:"这些东西叫阿冉(壮语,即'铜鼓'),它们就是地上的星星。"从此壮家就有了铜鼓①。

保洛陀是壮民的始祖神,这则神话中,他虽住在天上,却时时惦记地上的子民,常为人间添置新东西,是一位仁慈爱人、有求必应的造物主形象。铜鼓就是布洛陀为了满足人间心愿,亲自采孔雀石、砍青钢柴,带领着人们一起做模子、炼熔浆、经过三天三夜才造成。通过这则神话的质朴表述,壮民将铜鼓的制作过程及其形制、响声、名称的来源,均归功于祖先。这样的表述也是其民族文化心理的体现:人类依赖相信神,神也怜爱恩典世人,才有了铜鼓的出现。

在云南马关壮族的民间,也流传着铜鼓的神话传说:

远古时代洪水泛滥,群妖作怪,搞得民不聊生,后来有一种两侧生翼,能转会飞的铜鼓,将妖怪一一击毙,老百姓才得安宁。从此以后,人们就将铜鼓视为镇妖的圣物,渐渐操起铜鼓跳舞,以感谢铜鼓的救世之恩②。

① 农冠品,曹廷伟.壮族民间故事选(一)[M].南宁:广西民族出版社,1982:48.
② 蒋廷瑜.古代铜鼓通论[M].北京:紫禁城出版社,1999:261.

马关壮族人的神话表述中,铜鼓本领非凡,为除妖降怪而"飞出",也是驱邪惩恶、爱民赐福的神物;而且,此神话既未言明铜鼓为何人何时所造,也没交代为何事而造,只记其救世保民的事迹,更加深了铜鼓本身的神秘、神圣色彩。

总之,以上两则铜鼓神话,都表达了壮民对铜鼓的喜爱、珍视和敬畏。不同之处在于,前者侧重于祖先的行为,用以说明壮族铜鼓是具有超能力量的祖神所恩赐;后者则侧重于百姓的情感,在于解释铜鼓舞的出现、铜鼓的神圣性都源于它降妖救世的功绩。铜鼓神话的表述,正是壮民"万物有灵""诸神保佑"观念的体现,祖先、物品都是随时随地的保护神,既赐恩惠也护安宁。

2. 雷公造铜鼓,显威风

关于铜鼓的来源,壮乡民间盛传铜鼓与雷公的渊源,雷公就是靠着铜鼓来耍威风的,而且,天上的太阳也是雷公的铜鼓变的[①]。铜鼓威力之强,响声像暴雷一样,震得四山打抖,把那些躲在旮旯角落里的毒兽和妖魔鬼怪,震得头晕眼花,肝裂胆破[②]。

壮族神话中,雷公是掌管风雨的天神,但他任性暴躁,动辄洪水滔天,或是连年不雨。壮民聚居的两广及滇西地区,以水稻为主要粮食作物,靠着天时吃饭;如此一来,无论是旱是涝,都不能够有好的收成。所以,为了祈求风调雨顺、五谷丰登和人民安泰,壮民就击打铜鼓以取悦雷神,希望他可以根据作物生长需求来布雨或放晴。因此,在壮民心中,铜鼓还是神格化的宝器,充当着人神沟通的纽带,象征着神灵的权威,故而十分敬奉,甚至视之为神,并规定了保存、使用、敲击的诸多禁忌。传世壮鼓的鼓面和鼓身,大都雕刻有繁复的图案和精致的纹饰,以太阳芒纹为中心的鼓面密密麻麻地环绕着一道道的旋纹晕圈,晕圈内及鼓身满布的云雷纹以及鼓面作势起跳的青蛙(或说蟾蜍)立雕,更加深了壮族铜鼓玄妙莫测、深邃古奥的神秘之感。这些纹样图形在壮族民间传说中都有特殊的意义,而关于铜鼓蛙形塑像的解释说明,就是对铜鼓神威的重申。

据《武鸣县志·崇拜》:癞(蟾蜍)为天神雷王的儿子(一说女儿),专门了解人间旱雨情况,雷王根据他们的叫声行云播雨,因此人们对癞敬畏如神,见到癞不碰、不打、不戏弄,有的还要绕道回避[③]。

武鸣人敬畏青蛙,不仅在于它作为雷神之子的神圣身份,更是因它充当天神信使、传递人间旱雨实情的神圣职能。在今天红水河沿岸的巴马、东兰、凤山和天峨一带流传的"蛙婆神话",更为清晰地说明了壮民青蛙崇拜的根源,以及由此衍生的系列习俗:

在桂西的红水河畔,每到正月的蚂拐节时,巴马的壮族人都沉醉在古老的蚂拐歌和喜庆的铜鼓声中。相传,蚂拐女神是雷王的女儿,掌管雨水,使大地风调雨顺。有一年,壮家有个叫东林的青年,因为丧母而痛苦不堪,他听见屋外青蛙"呱呱"叫个不停,一时烦躁难耐,就用热水把青蛙浇得死的死、伤的伤、逃的逃。从此,青蛙不叫了,天再也不下雨了,人间便开始

[①] 蓝鸿恩. 历史的脚印[J]. 广西民间文学丛刊. 1980(2):1.
[②] 蓝鸿恩. 壮族民间故事选[M]. 上海:上海文艺出版社,1984:123.
[③] 黄庆勋. 武鸣县志[M]. 南宁:广西人民出版社,1998:885.

大祸临头。东林吓坏了,去求神祖保洛陀和神母米洛甲,得到神训应向青蛙女神赔礼道歉。于是东林赶紧在大年初一敲起铜鼓,请青蛙女神回村过年,又请千人为死去的青蛙送葬。以后,人间又得到青蛙女神的保佑,风调雨顺。从此,巴马、东兰的壮族人年年要过蚂拐节,祭祀蚂拐[1]。

根据这则神话的逻辑:伤蛙—招灾祸—求神训—请蛙—祭蛙—葬蛙—得保佑,伤害青蛙则惹神怒招致大灾祸,向青蛙道歉、赎罪就重新蒙受恩惠,得回保佑。在神祖神母的指点下,东林明白自己冒犯的不只是地上的"蚂拐",更是天上掌管人类祸福的雷神,所以,他借敲打铜鼓来取悦雷神,以期平息神灵怒火、免去人间灾难。"蛙婆节"及其习俗至今还盛行于壮乡,并不是说壮人愚昧、迷信,而是因为他们愿意相信通过这些仪式,神灵就不再计较他们的过错,反倒赐予他们福恩。正是出于对蛙婆、雷神、祖神等神灵权威的笃信和敬畏,壮民才会专门举行祭祀、娱神仪式,通过击鼓、唱歌、跳舞的方式来取悦神灵,为的是表达神恩常在、福祉不断的美好心愿。

保洛陀还是雷公,感恩抑或赎罪,铜鼓由谁所造、为何而造,为什么供奉铜鼓,敲铜鼓有何意义,壮族铜鼓神话所思考和回答的正是这些疑问。无论保洛陀或雷神,皆是凌驾人力之上的神灵,都拥有超凡的本领且主宰着人类的生活;不论始祖的怜爱之心还是雷公的显摆之欲,两者的创造意图都使铜鼓笼罩着自起源而来的神圣光辉,散发着凝重、威严的审美特征;也不论感恩纪念与赎罪祈福,两种传承态度皆表达了壮民对始祖神、自然神、保护神等众多神灵全心全意的崇奉和发自内心的颂赞。因为是从神而来,所以他们虔诚敬拜铜鼓,跳铜鼓舞、喝铜鼓酒、讲铜鼓神话,鼓身、鼓面任意图纹都有对应的神话记忆……只有结合这样的神话背景,我们才能够透过壮族铜鼓的造型、色彩、纹饰等外貌形态,体会其古朴静穆、庄重玄妙的神圣之美。

(二) 服饰:神力庇佑的标志

壮族传统服饰包含服装和装饰两部分,族群众支系分布区域、民风习俗均有不同,服饰穿戴亦存差异,正如《岭表纪蛮》所载:"僮人男人,从前俱挽髻,服饰亦奇特。有斑衣者,曰斑衣僮;有红衣者,曰红衣僮;有领袖俱绣五色,上节衣盈尺,而下节围以布幅者,曰花衣僮。又有长裙细折,绣花五彩,或以唐宋铜钱系于裙边,行时,其声丁当,自以为美。其状不一。"[2]但在进行民族识别的过程中,也发现各支系服饰也存在类似或相同特征,如大部分壮族妇女都穿百褶裙、系围裙、缠头巾、结发髻、戴银饰等。壮族男性服饰多为对襟唐装,下配宽裤,穿布鞋,包头帕;在时代变迁中壮族男性服饰汉化比较严重,目前只有偏僻地区年纪较长的老人还穿传统衣饰[3]。

不同的地理文化环境,确实影响了壮族众支系各不相同、各具特色的衣饰风格,而那些

[1] 丘振声.壮族图腾考[M].南宁:广西人民出版社,2006:79-80.
[2] 刘锡蕃.岭表纪蛮[M].北京:商务印书馆,1934:62.
[3] 如百色隆林壮族的老人基本还保留穿传统服饰的习俗,个别青年也穿。

在族群中广泛流传的服饰神话,则赋予了壮族服饰不可思议的起源。有关服饰款式的形成、色彩纹样的选用、鞋帽配饰的寓意等问题,都能在壮族服饰神话中找到解答。如《百褶裙的传说》《花围腰的来历》《壮族妇女为什么结发髻》《一幅壮锦》《文身的演变及传说》《花婆传说》《郎正射日》《黑衣壮为什么穿黑衣》《花婆神话》《鲤鱼鞋》《为何把银鱼和手镯作订婚礼物》《孔雀帽的来历》《戴头巾的由来》……正是壮民对民族服饰的起源、寓意、价值等问题的思考与表述。

1. 智巧逢凶化吉

壮族是一个笃信有神的民族,他们既崇拜始祖也祭祀神灵,所以对自然现象、社会生活的认知和理解基本都以感性的神话思维呈现。和壮族铜鼓神话一样,服饰神话也将寓意美好的色彩、纹样、配饰等的起源归于他们信奉的神灵,视这些服饰为神意的祝福。就目前搜集到的壮族服饰神话,往往情节奇异、主题亦不十分明晰,而且,"神灵"几乎隐身,而表现为"智者""英雄""巧娘"等形象,如《壮族妇女百褶裙的传说》[①]:

小伙与姑娘约会,姑娘被老虎抢走。小伙深入虎穴,杀掉数只老虎,抢回姑娘。当得知老虎被杀后,姑娘数次变成虎头人身的怪物扑向小伙,小伙数次拿刀刺向姑娘。小伙拿刀刺向姑娘,姑娘就重新变回人形。每次小伙的刀刺向姑娘,姑娘身上的裙子就被压出一道褶皱,等到小伙和姑娘回到寨子,姑娘直筒筒的裙子已经变成了百褶裙。寨子里的姐妹们见姑娘的百褶裙好看,开始穿起了百褶裙。

这个故事里的"小伙子",是正义、勇敢的化身:为追回心爱的姑娘,他入虎穴、杀猛虎;同时,他果断、机智,数次举刀刺向变身的怪物,帮助姑娘"变回人形"。这里的小伙子虽不是神,却有着神异的能力,不仅表现为他杀虎救人的事迹,更在于他的"刺杀"行为,非但没有伤害姑娘,反倒成就了好看的百褶裙。一直以来,壮族姑娘都爱穿百褶裙,就是期盼神灵也为她们预备"小伙子"那样的心上人;百褶裙,就成为壮族姑娘对美好生活、幸福婚姻的向往与追求。类似的服饰神话还有许多,关于壮族妇女的传统发式来源,也有《壮族妇女为什么结发髻》[②]来说明:

从前,熊婆经常在山林路口拦住打柴的妇女,让她们给自己梳头、抓虱子,吓得妇女们不敢出门。一位叫布丽的姑娘借给熊婆梳头之机,狠狠惩治了它,熊婆发誓报仇。为避免熊婆的伤害,布丽让妇女把头发卷在脑后,让熊婆看不出她们是妇女。此后,壮家妇女都喜欢把头发卷在脑后,结成髻。

"布丽"在这则神话里是一个"巧娘"形象:她勇敢,在别家妇女吓得不敢出门时,她却敢接近熊婆,还惩治了它;她聪慧,嘱咐妇女们把头发卷在脑后以混淆判断,避免了熊婆的报复。布丽自然也不是"神",但有着神的智慧,不仅赶走凶狠的熊婆,还保护了所有妇女;因此,壮族妇女卷起头发结为发髻,表达了她们希望拥有"布丽"那样的智慧、祈求神灵永远保护的美好心愿。另外,如戴银圈、穿花鞋、文身凿齿的服饰传统也见于不同版本的壮族民间

① 邓启耀.民族服饰:一种文化符号——中国西南少数民族服饰文化研究[M].昆明:云南人民出版社,2011:113.
② 邓启耀.民族服饰:一种文化符号——中国西南少数民族服饰文化研究[M].昆明:云南人民出版社,2011:91.

传说中,都有着祈福、纳祥、保平安的意味。

2. 神力暗中庇佑

"服饰是一个民族审美趣味、审美习尚的无声的表达、无言的标志,也是一个民族文化传统的个性化演绎"。全身黑色、穿裤又穿裙、黑布包头巾垂披至肩,用蓝靛染制的黑色服饰是黑衣壮的族徽和标志,体现着黑衣壮人的审美意识。对部族服饰的颜色起源,黑衣壮神话这样讲述:

 相传很早以前,该区是一片山密林茂、土肥草美的极乐之地,黑衣壮的祖先最早来到这里安居乐业,辛勤垦荒种地,繁衍子孙,过着自给自足的生活。一次,山里一个名叫侬老发的部族首领在带兵抵抗外来入侵者的战争中,不幸受伤。他果断地指挥其他人安全退却以后,就一个人隐蔽在密林中。此时,他碰见一片青绿的野生蓝靛,随手摘了一把当做草药放在伤口上,哪知道这药真的能消肿止痛,使他很快就恢复健康,重上战场,并击退了来侵之敌,取得了胜利,保卫了族人之地。于是,这位头人就把野生蓝靛当成化凶为吉的神物来纪念,号召全族人一律都穿上用野生蓝靛染制的黑布服装①。

如前所述,壮族崇拜祖先,奉之为神。这则黑衣壮的服饰神话,一方面致力于赞颂部族首领"侬老发"抵抗外敌、保卫族地的伟大功绩;另一方面则突出野生蓝靛化凶为吉的神效——快速治愈族群首领,使他得以迎战退敌、获得胜利。因此,黑衣壮人穿黑布服装既为纪念祖先对族群历史发展的贡献,也为感谢神灵危难时刻的眷顾和保护。黑衣壮人视野生蓝靛为神物,用它染制的布料来裁制衣物,穿黑衣反映着黑衣壮族群深层的文化心理:神灵暗中守护着族群的祖先,因此侬老发可以得救治、打胜仗;如果他们穿上黑衣,也能像祖先一样得蒙神灵恩惠,受到神灵庇佑。至今,黑衣壮人依然坚持这样的信念,以黑色为吉祥色、幸运色,不仅穿黑衣、黑裤,新娘出嫁还撑黑伞、穿黑鞋,全身皆黑,以黑为美。

以黑为贵、崇黑尚蓝是壮族群体共有的审美情趣,除黑衣壮外,还有其他支系以黑色为庄重、严肃的象征,不同的是,他们只在出席婚礼、赴宴、做客、节庆祭祀等重要场合穿黑色盛装,平日里则着其他色。壮族服饰花纹和图案的选用也能在神话中找到依据,花鸟鱼、龙凤鸡、日月星辰、葫芦……都是神话中寓意生命、吉祥、幸福的形象。壮家妇女将这些纹样绣在服饰上,以此祈愿神灵看顾幼小平安无灾、聪慧灵敏,庇佑长辈康泰吉祥、益寿延年的美好憧憬。历史记载中还有壮民把它们纹刻在身上,借以表达向神灵交托生命的意愿,虔诚的信仰使他们坚信:神灵若看到这些文身,定会赐给他们有效的保护和力量。

正如苏珊•朗格所说:"任何作品,如果它是美的,就必须是富有表现性的,它所表现的东西不是关于另外一些事物的概念,而是某种情感的概念。"②壮族服饰之所以传承千年而不衰,不仅在于色彩的艳丽斑斓、图案的玲珑精巧和样式的复杂多样……更在于情感的深挚丰厚且绵长不绝。壮族服饰所呈现的素雅、古朴韵味,实际为壮族妇女在纺染织绣之间所倾注的情感表露;所以,在壮民心中,精美的服饰是族人献给神灵的赞礼,蕴藏着壮族人对祖先、

① 范秀娟.黑衣壮民歌的审美人类学研究[M].南宁:广西师范大学出版社,2013:96-97.
② 苏珊•朗格.艺术问题[M].滕守尧,译.南京:南京出版社,2006:120.

神灵永无止息的崇敬与膜拜。

壮族神话中,铜鼓、服饰或其他壮族艺术形态,几乎都有着自神而来的荣耀起源,这是建立在族群精神信仰基础上的意识形态反映。正因如此,壮民能够以神圣的眼光观照外部世界,并以艺术的方式表述他们的情感。也是基于对"神"的认知,壮民在进行艺术创作或艺术传承时,就如同祭司要完成一场重要仪式,一言一行都尤为庄严、谨慎;在如此深挚情感、虔敬态度的触动下形成的壮族艺术,必然散发着别具风情的神秘魅力,也必然呈现出静穆崇高的神圣美感。

三、支撑艺术的神话

神话是一种自觉的语言艺术,它在自我叙述的同时,也支撑和促进其他艺术的发展[①]。远古神话,是原始先民意识形态的显现,传达着他们关于宇宙、世界和自身的认识与思考,也表现着他们的精神世界和审美趣味。荣格在《心理学与文学》中提出的"集体无意识"学说认为,在人们的无意识里,不仅有个人童年的经验,而且积存着许多原始的、祖先的经验,先天遗传着一种"种族记忆"[②]。弗莱《文学的原型》则进一步指出,神话是一种核心性的传播力量,它使仪式具有原型意义,使神谕成为原型叙述[③]。两位学者观点的相通之处在于:作为一种意识形态的显现,神话即是从种族原始记忆中发展而来,在历史的流传中得以完善、定型;也即意味着,神话是人类的"隐性基因",它潜藏于人们的思维之中,影响并支配他们的价值判断和行为模式。

(一)神话解释艺术起源

追溯艺术的起源,不仅有助于探究隐含在艺术作品中的丰富文化内涵,发现作品的美与魅力;而且有利于我们理解古人对宇宙、世界的认识和思考,把握推动人类精神文化创造的规律。因此,艺术的起源问题是一个值得谨慎思考、认真研究的学术话题。通过上文对神话本质、神话与艺术的关系揭示及壮族艺术的神话背景分析,得出以下结论:神话能够解释艺术的起源,并且赋予艺术起源以神圣性。

壮族丰富多彩的神话故事,不仅为壮族艺术创作提供了灵感和素材,还解释了各种艺术形态的起源。以铜鼓和服饰为例,服饰神话和铜鼓神话讲明了它们的来历,始祖神、自然神、保护神或亲自创造,或指点人们发现,或如铜鼓神"自我创造"……总之,是神灵的意志成就了古朴神秘的壮族艺术。神话表述中,那种凌驾一切、超越万有的神力,使壮族艺术的起源极为神异,尤显光彩;虔诚信神的壮民同样坚持"艺术自神而来"的信仰,借"艺术神创论"观点以确证族群"由神所造、为神所爱"的荣耀感。神灵信仰基础上的艺术起源神话讲述,使壮

① 谢国先.神话:一种自觉的语言艺术[J].云南艺术学院学报,2002(1).
② 卡尔·古斯塔夫·荣格.心理学与文学[M].冯川,苏克,译.北京:三联书店,1987:52-55.
③ 诺斯罗普·弗莱.批评的解剖[M].陈慧,译.天津:百花文艺出版社,2006:199-324.

民坚信着民族艺术的神圣性,也使他们传承发扬民族艺术,千百年而不衰。所以,在神话背景下生长的壮族艺术,非但没有消弭在文化互融的历史长河里,也能够保全于同质化的时代浪潮中,持续散发着灿烂迷人的魅力。今天,世界舞台上的壮族艺术展演仍然再现和强调着神话的背景:通过对神话记忆的召唤,壮族的精神结构和壮族的文化形象得到宣传,其艺术也因此别具风情,大放异彩。

(二)神话赋予艺术审美意蕴

克莱夫·贝尔的著名美学命题"有意味的形式"认为,艺术形式是灌注着审美情感的,只有当形式具有"意味"时才可称之为美的艺术[①]。贝尔的"意味",即"人的某种无形的观念世界的东西",它能够唤醒人们的审美情感;"意味"还是衡量艺术有无价值的标准,艺术形式有了"意味",就在最低限度上证明它的艺术价值。壮族铜鼓和服饰就是"传达着属于精神世界的某种意味"[②]的"有意味的形式"。神话中,铜鼓和服饰都是来自神灵的馈赠,具有神圣性;现实传承中,后代在祖辈的神话记忆里找寻神迹,具有习得性。浑厚深沉的铜鼓声响,不仅是祖辈乐神消灾、娱神求福的祈愿,也是后代勇敢无畏、继往开来的展望;端庄朴素的服装发饰,是神灵护佑、时有恩泽的记忆书写,还是敬神供祖、常怀感恩的美德体现;同时传递着精神世界的两种情感意味,正是壮族铜鼓和服饰夺人耳目、诱其深思并严谨探究的艺术价值体现。再者,蕴含在铜鼓和服饰中的神话意味,也是其传承文化内涵、给予人生启示并激励后世寻找精神定位的价值实现。

陈丽琴在论析壮族服饰的审美意蕴时指出,壮族服饰本身就是一种情感符号,汇集着壮族的传统文化,也蕴含着壮族人的审美倾向[③]。例如,在黑衣壮人心目中,黑色是庄重、严肃的象征,就与他们的神话思维影响下的审美情感不无相关。祖先的神话记忆沉淀出壮人独特的文化心理,由此滋生出愉悦、安稳的审美感受:黑色,既暗含神灵的庇护,也体现水神、雨神的祝福——对水资源贫瘠的黑衣壮来说,雨、水就意味着生命、希望和幸福;所以,以黑为美,即以雨水充沛为幸福人生的标准,表达了黑衣壮人知恩知足的生活态度。

(三)神话升华艺术灵魂

灵魂(Soul 或 Spirit)是人类思想、行为、精神之主宰,是世间万物精魄之所在,统摄着宇宙的一切[④]。艺术灵魂更是经艺术家深刻思考、蕴含着千古不变真理而具有高度灵性的存在,它在艺术创作家与艺术创作背后强大的支撑力量——神话基因的双向互动中得到提炼和升华。神话基因是远古初民的信仰观念要素在与神圣物质的交互作用中逐渐形

[①] 克莱夫·贝尔.有意味的形式[M].姜国庆,译//张德兴.二十世纪西方美学经典文本(第一卷).上海:复旦大学出版社,2000:458-478.
[②] 潘繁生.中西艺术美学交汇点:"意境"与"有意味的形式"[J].淮海工学院学报,2005(1).
[③] 陈丽琴.从艺术学视角透析壮族服饰文化中的信仰内涵[J].艺术百家,2008(3).
[④] 刘玉鹏.普罗提诺灵魂学说研究[D].浙江大学,2006.

成的，具有自我繁衍的强大生命力，是催生文明的内在驱动力[①]。当壮族先民追溯宇宙万物的生成和族群起源的那日起，神话基因就已经跳跃在他们的脉搏当中了。正如基因遗传之于人类繁衍的意义，神话基因也决定着壮族神话思维的形成和发展，这种思维不仅直接引导着壮民的日常行为方式，且进一步影响到他们的精神创作活动。自族群神话传统中脱胎而来、包含着神话意味的壮族艺术，既反映了族群过去的文化传统，也影响着壮民当前的审美旨趣，还指向民族将来的艺术归程。正是这些承载着民族精神、沉积着文化传统、传递着神话基因的壮族艺术，能够触动族人的心扉、直击他们的灵魂，给予他们宗教般的狂喜与感动。

神话基因是包括艺术活动在内的人类行为的内驱力，能够为人类活动的合理性提供解释；此外，它也引导人们思想观念和艺术创作的发展方向，直接影响到艺术作品的精神内核。以神话为创作背景的艺术，根植于它强健的神话基因，又因其深厚的历史文化底蕴，使有限的艺术真理通往无限，浅显的内涵变得厚重，让个人欲望宣泄普适于全人类的情感诉求，也将艺术所表现的日常生活笼罩着神圣的光晕……总之，神性的灌注使普通的艺术作品具有浓厚的神话意味。这样的艺术往往凝聚浓缩着一个民族虔诚的精神信仰和灵魂皈依：正是坚信神的存在、认可神的权威，驱使着壮族人以赎罪的心态去葬"蛙婆"；同时对神万能力量的肯定、对神随时庇护的笃信，形成了壮人崇黑尚蓝的审美偏好。在壮族铜鼓和服饰艺术的起源神话中，正是超实体的神的介入，使得此两种形态的艺术自起源处就充满了神性，而具有令人沉思又耐人寻味的审美特征。也是基于此，当以壮族铜鼓与服饰为代表的民族艺术呈现在众人眼前时，往往会引起关注甚至惊叹。

四、结语

每个民族都有自己的神话，很多时候神话表达着人们的美好向往，也表达了人们所期望得到却难以实现的愿望，因而，神话是美好而绚烂的。但是，在现代化进程中，科技发展一方面优化着生活，另一方面又禁锢着人们的思想，在生产物质的过程中反而被物质所控制，精神的追求和情感的依托对于现代人的生活似乎不再那么重要。相应地，艺术创作的神圣性正在现代化的冲击下逐渐瓦解和消散，丧失神话背景的艺术更多地倾向于个人情感的宣泄。将标新立异的现代艺术与充满意味的传统艺术作比较，就会发现：在信息技术扬尘发展的当下，似乎是一个"神话"泛滥的时代，但真正的神话却在流转更迭中被人们误读、遗忘甚至丢失，以往的社会神话正在被打破，个人神话正在被建构……

神话是我们祖先意识形态的反映，也是远古集体智慧的结晶。历史的流变中，一部分神话虽被遗失在时空的尘埃中，但也有一部分经受住了时光的打磨，绽放出璀璨的光芒，不仅被表现在艺术中，同时也支撑和促进着艺术的发展，并且强健了艺术的生命力，升华了艺术

① 叶舒宪.神话观念决定论与文化基因说[J].吉首大学学报，2017(5).

灵魂。因此,在当下这个时代,要寻求艺术的发展,重新聚焦人类文明的古老源头,从原始神话混沌的微光里、在那些古朴的真理中,重拾民族文化的精髓,就变得尤为重要。壮族的铜鼓和服饰是极具特色的民族艺术,较好地继承和保持着自起源而来的神话传统,受神话影响的特征也表现得尤为明显。我们有必要以更多的热情和行动去发现、探索艺术中的神话背景,借此引导现代艺术的发展。正如学者叶舒宪所说:"只有联系着现代歌星们那振聋发聩的奔放歌声和源于土著舞蹈的狂放热情的迪斯科节奏,以及整个造型艺术中的原始主义,才能更真切地体会人们对神话与日俱增的兴趣,以及神话学在整个学术领域中的先锋地位。"[1]因为神话之于艺术,就如同舞台背景之于话剧表演,少了它,一切"表演"都显得失真且引人发笑。

[1] 叶舒宪.神话:原型批评[M].西安:陕西师范大学出版社,2011:1.

四川地区清代家族墓葬相关口传故事的整理与初探

罗晓欢/重庆师范大学

自 2010 年以来,笔者带着团队对川、渝地区的明清墓葬建筑进行了深入系统的田野考察。主要涉及建筑型制、雕刻装饰、乡村聚落形态、观念信仰等。其中除了对墓葬建筑实体进行了测绘、拍摄等,也有意识地记录了一些与墓葬相关的口传故事。主要有:墓主人生平传说故事、修墓过程及其灵异传说,官方赏赐或因墓而罚的故事;匠师身份及其技艺施展;雕刻图像演绎;家族成员与墓葬关系故事;墓志挽词等碑刻题写及其撰文故事;墓葬建筑本身的保存故事等等。而围绕一座墓往往也会有多个不同的故事,或不同版本的故事和传说,限于篇幅,本文仅仅摘录部分转述之。

尽管大多数故事简单短小,听起来也不那么富有传奇色彩,并多有雷同,但在"慎终追远""丧不哀而务为美观"的社会背景下,这些口传故事也成为我们了解当时乡村社会状况、家族变迁,以及人们崇奉的观念信仰等的重要材料。

本文摘选的几则故事主要涉及家庭成员关系、女性身份与地位、官方的在场、匠师及其营建技艺等,从这些故事的细节中,可以更为深入地解读这一地区的社会历史状况和民俗民间艺术,推进这一地区独特的民间信仰及其墓葬建筑艺术、雕刻装饰技艺等的研究。

一、兄弟之间的明争暗斗

(一)万源黄氏兄弟修墓攀比反目成仇

玉带乡太平坎村的黄受中家族墓群,占地超过千余平方米,明显可见的墓葬不下数十座,至今仍然有新的坟埋入其中。较大规模的清代墓葬建筑五六座,最前面的两座规模最大,雕刻也最为精美。居于整个墓园前面正中位置的一座墓建于同治己巳年仲秋月,墓主黄受中。该墓为三级台阶,石板铺地。主墓碑为正面内凹,四间五柱,为多人合葬墓。两侧面还各有两次间,碑前正面立有高大的四方碑亭[①],巨大的须弥基座,正面匾额刻"世代宗祠",

① 一般而言,往往都是读书人或有功名者,才有资格在墓地配建四方碑亭、竖立石桅杆(望柱),并挂石方斗等。

主墓碑和碑亭都雕满各式动植物纹饰、戏曲人物和文字。碑亭前还有一个拜台,外形又像是一张方桌,其下有焚烧香烛的空洞。整体开敞、肃穆,装饰讲究,且保存完好。

而紧挨着的一座墓则似乎是遭到严重破坏,只剩第一层额枋及其下面的部分。其格局与黄受中墓类似,为多人合葬墓。主墓碑建于两层厚重宽阔的石块之上,其整体尺度明显要比前者高大,装饰雕刻甚至还要好些。尤其是墓前歪斜放置的基座,比黄受中的四方碑亭的基座大了许多,近看可以发现,明间内的碑文名字也有被磨掉的痕迹。绕到墓碑后面,发现坟圈之内几乎没有土冢。

故事就从这里开始。据自称黄受中第五代后人黄文周和黄文测两兄弟说,他们祖上是个地主,生前就修建了这座墓,历时三年完成。旁边那座墓主人为黄学昌,与黄受中是兄弟关系(可能是旁系)。他们几乎同时建墓,两家修墓的时候就有攀比之心,并请来不同的匠师团队,而黄学昌更有钱,眼看黄学昌修的墓比黄受中的规模要大很多,于是黄受中便愤然告上朝廷。皇帝闻之,派钦差大臣来用"量天尺"测量墓的尺寸是否有逾越礼制之嫌。一番测量下来,尺寸的确是超过了规定,于是下旨不许再继续修建。自然,黄学昌及家人也就不能埋葬于此,于是这里成为一座空坟,湮没于荒草丛中。

(二)平昌吴氏兄弟各建阴宅与阳宅

而位于平昌县灵山乡的吴氏族兄弟则采取了不同的策略。吴家昌墓是四川省级文物保护单位,建于清光绪十年(1884年),坐南朝北,为吴家昌及夫人合葬墓,占地面积101平方米。高度超过6米,宽5.8米的帷幔式圆拱形门厅格外显眼,这是一个享堂,10多平方米,主墓碑与拱壁相连,三间四柱,碑版均被盗,后世用条石封闭,高高的亡堂在圆拱之下。其造型独特,结构精巧,装饰工艺讲究。因里面雕刻着许多精致的图案、花纹,被称为花墓。其墓前约10米开外的菜地里,还残留着巨大的石柱础,应该是墓前的桅杆所在。

村主任吴主承讲述说,吴家昌墓是吴家昌生前所造。吴家昌年轻时在一富人家干活,为人忠厚老实。这家有一个智障的女儿,无人敢娶。主人见他忠厚老实,告知说只要他愿娶其女儿,就把所有财产给他。吴家昌答应后,就继承了他丈人的财产,同时也做一些盐米、丝绸等生意,经过多年经营,成为当地的大财主。墓葬修建了3年,工匠吃饭的碗,都是从巴中、汉中用了3条大船运输而来,可见所用匠人之多。

据描述,吴家昌墓整个是由坟亭子①保护起来的,房屋建筑为五滴水,外八字形。房子在1974年"文化大革命"期间被毁,同时很多的雕刻头像被打掉。而后来因为修建公路,又把墓前的一个石供桌、石牌坊、11步阶梯、两个大狮子、两边的仪墙、桅杆等拆除,打成碎石用来铺路了,目前我们可以见到的只剩下拱形门厅部分。

吴主承说,在吴家昌墓竣工后,吴家昌来墓前验收,并在墓前发下毒誓:"谁毁我山,必吐血而亡。"这个毒誓在1978年修路期间,一位名叫康正地的会计身上得到了应验,正是他,年

① 这种建于墓上的木架瓦房,与当地民居一样,被称为坟亭,或坟罩,用于保护墓碑建筑。如今这样的建筑留存已经较难见到,但从留下的建筑可见,其中还有很多粉壁画,煞是丰富,而受保护的石碑建筑上的彩绘色彩如新。

轻气盛,不信邪,指挥炸碑取石,但没过数日,果真吐血身亡。

吴主承继续说道,吴家昌还有一个弟弟,名叫吴家衡。弟弟要比哥哥聪明狡猾。不过,兄弟二人情谊深厚,互帮互助,一起做生意。最重要的是,弟弟吴家衡不像哥哥把所有钱拿来修墓,而是建造住宅,房子规模宏大,雕满了精美的图案和花纹,在当地称为"花房子"。所以,在当地一直流传着"哥哥修山,弟弟修屋"。兄弟二人生前相约好,两人无论怎样都不能相距超过800米的距离。而吴家昌的墓到吴家衡的住宅,直线距离刚好800米,不多一米,也不少一米。这让当地人百思不得其解,怎么会有如此巧合?

至于"花房子",也有幸被部分保护了下来,为一座典型的穿斗式四合院建筑,格局不凡,更难得的是大量的梁柱、门窗的雕刻依然保存完好,工艺细致讲究,是进行"阴宅""阳宅"对比研究的绝好例子,可惜正房的神龛早已被盗,只留下零星的细小雕刻构件。

明里和暗地里的竞争和攀比,是中国农村社区最为常见的"交往"方式。这种方式在移民社区之间可能更为激烈,即使在兄弟之间也在所难免。这一方面表明修墓之风较为浓厚,另一方面在阴宅的修建上的较劲可能不止于"争口气"那么简单,更不是为了自己的祖先能够在地下世界享受高门大户,一定是有现实的目的。或许墓葬修建也是财力、物力甚至权力的较量,竞争的胜利涉及长远的话语权或更为直接的利益?

二、女性在家族墓葬中也有一席之地

(一)蔡氏机智度饥荒受到尊敬

化成镇武圣村一处坡地上,并排有三座墓葬建筑,正中一座三间四柱四重檐庑殿顶样式,造型稳重平正,装饰简练工整,保存状况较好,碑文显示修建时间为"大清道光二十□□"。亡堂顶部有一匾额,上书"妥云轩"三字。

根据村民(姓名不详)讲述,墓主家是几十口人的大家族,田地不少,但家族日渐衰落,又遇到天灾,全家人生活难以为继。于是商议决定,如果谁能让家族中的人吃得上饭,不再饿肚子,谁就能当家[①]。蔡氏,本来是没有什么地位的小妾,站出来挑起了养家重任。她带领家人将打过水稻的稻草又再重新打一遍,就这样又打下来了很多别人浪费掉的粮食,让家人维持了三个月的温饱,渡过难关。蔡氏由此得到家族的拥戴,这座墓就是为她修建的。

但是,从墓碑的结构看是一三人合葬墓。碑文也显示:"皇清待曾/谥懿德清声张母蔡老儒人墓",而墓联也比较贴合女性的身份——"柔顺利贞人文蔚 温恭淑慎甲地长"。但蔡氏的排名是在正室张氏之后的,倘若不是这个故事,谁都不知道这位蔡氏为家族作出的贡献。

① 当家,即当家长,实际上意味着拥有一种权力和身份,当然也是一种能力和责任。一般而言,家长应该是家中的长辈男子充当。

（二）岳刘氏受到表彰独享大墓

四川南江县石滩乡有岳刘氏墓，掩藏于岳家院子后面，有坟罩，远看与一般民居无异。该墓造型上较为独特，最前面为墓坊，五间六柱五重檐，墓坊高大直抵瓦屋顶，高悬一个五龙捧圣的匾额，上书"圣旨旌表"，而在墓坊的正中，一块石雕匾额正对坟亭大门，非常显眼。细看之，匾额左右还刻有文字，左边写：署理保宁府南江县补用直隶州即补正堂加五级记录五次阮为，右边写：同治八仙岁属己巳八月上澣曰右给刘母岳氏立。在"节昭百代"几个大字的正上方刻一枚印，并涂金色，但字迹模糊难辨认。

墓坊正面三开间立柱宽阔方正，并连接一个拱形享堂，享堂里壁再建一个常见的"工字"碑。虽然这个碑的处理就只是一个浅浮雕的外形，但结构和装饰与常规墓碑相同，只是明间不再置碑版，而是雕刻夫妇并坐像。在墓坊上部的亡堂内也出现了夫妇二人并坐的雕像，与此相仿。

据岳家后人（村书记，女性）讲，该墓为女墓，即为岳刘氏而建。岳刘氏丈夫早亡，独自一人承担家庭重任，并含辛茹苦将7个子女养大成人。因教子有方，子女中有入朝为官者。家族后人感念其节孝，请示官府表彰，并赏赐钱粮，为其建了这座墓。

这是少有的一人单独埋葬于如此大型的墓葬中，尽管墓碑和墓坊都出现了夫妇并坐像。经书记指引，在院子前面的田坝边，找到了岳刘氏丈夫的墓，尽管也是一座"桃园三洞"碑，但规模和雕刻远不能与刘岳氏相比，其明间之内同样雕刻了夫妇并坐像。岳刘氏能够独享大墓，其丈夫都没有与之合葬，这似乎并不符合常规，而多次重复出现的夫妇并坐雕像在这个系统中到底有什么所指尚未可知。

以上的故事从一个侧面反映了女性在家庭和社会中的地位身份。凡大型墓葬，多为合葬墓，而女性都只能是与丈夫、儿子等合葬于墓中，也就是说，极少有为女性专门修建大型墓葬的，岳刘氏和蔡氏都是因生前的功劳得到子女或族人的尊敬及长久的祭拜。

三、官方在民间修墓中扮演的角色

（一）乾隆为墓主祝寿送匾

在苍溪陈氏家族墓，我们听到一个离奇的故事（讲述者程姓老人，77岁）。传说乾隆隐瞒身份化装成生意人，路过此地，因为感冒受风寒，在程峰庭家足养了一个月的病，程家对其照顾得很周到。最后，乾隆病好离去，到达成都，并告知了成都的府官。一日，程峰庭做寿，忽然来了很多士兵，送来圣上赐了程家的一块金匾"奉旨恩人上寿"，以报当日恩情。

故事有些荒唐，且不说乾隆不可能到过此地，更不可能住上一月，"恩人"当是"恩荣"的误传。"恩荣上寿""奉旨恩荣"的匾额倒是不难见到，其实就是指皇帝对子民的褒奖，包括各种敕书、诰命、题写匾额等等。恩荣是指皇帝下诏，地方出银建造。但在如此偏远的乡村，能

获得这样的荣誉确实比较难得,也难怪被无限地拔高,以至于神乎其神。

(二)私刻官印致墓葬被毁

关于通江县松溪乡祭田坝村罗氏家族墓,有故事说墓主罗成建墓,拟到官府去求一方印,刊刻于匾额上,但是没有得到,便私自刻了一个,不想被人告发,最终不仅碑坊被强行扒掉,还受到了处罚。现在观之,这处清代的罗氏家族墓群,共三座,占地约 200 平方米。其中罗成、向氏及孙罗荣宗、孙媳何氏四人合葬墓(建于清同治十二年即 1873 年)规模最大,组合最复杂,雕刻也最为精美。整个墓地保持状况算是非常好了,结构完整,雕刻也几乎都没有被破坏,唯独墓前牌坊顶部不全,跌落到地上的雕刻构件似乎也不能完全对上,基本可以判断不是自然倒塌。可见,传说并非空穴来风,但是惩罚似乎也并不重。

"官印"象征着权威和许可,它在偏远的乡村分量就更为厚重。在移民社区,充满了各种利益和地位的竞争。与官方拉上关系,便得到了授权,可以在社区中得到相当程度的优越性。而官方也常常用这样的手段将意志和权力渗透到偏远之地。在川、渝等地的很多墓葬建筑上,常常可以见到墓坊或墓碑上有装饰精美的"圣牌",上面雕刻有"皇恩宠赐""钦赐耆老""圣旨旌表""旌扬节孝"等文字匾额。我们比较熟悉的是官方,或者以官方的名义建牌坊,而在这一地区我们发现,官方常常也会支持民间修建墓葬。上面的故事从正反两面反映了官府在民间墓葬修建中扮演着较为重要的角色,通过支持或控制建墓也是实现乡村治理的有效途径之一。

但是,另一方面也不难看出,这一地区崇修墓葬之风甚隆,往往会像前文所提及的那样,超越规制。如一般地主家,连捐功名都不需要,也能建大墓,并以龙凤等图案装饰之。平民百姓修建七开间、九开间的多人合葬大墓,也不只是"合葬"的需要。根据《巴中志》记载:葬则造坟,谓之"修山";未死预修者,曰"生基"。坟前多用石旗杆及石狮子,不自知其僭。[《巴州志》十卷(清道光十三年刻本)]①

对于"阴宅"修造方面的"僭越"行为,官方似乎很少主动过问,像黄氏墓和罗氏墓,也只是拆除了之。这是否助长了耗费大量资财修墓的风气亦未可知。

四、对墓主人的理想化塑造和匠师营建技艺的神化

范修行(该村村长)讲述:"这整个墓地都是范家的,最老的那个墓挨到房子那一边,是个坟亭子,是拱山墓的老汉儿(父亲),叫范昌秀。拱山是范昌秀的儿子范国仪,他有八个儿子,其中二儿子范正轩为他修了这山,分为三行,正中是范国仪,左边稍矮的是范正轩,右边是屋里的老婆婆(母亲)。墓主是个国学,听上辈人讲,他当的官相当于现在一个国家副总理、一个省级干部。

① 道光《巴州志》十卷[M].清十三年刻本//丁世良,赵放.中国地方志民俗资料汇编·西南卷(上).北京:北京书目文献出版社,1991:348.

"告老还乡回来后,每一年都要办100桌讨口子(乞丐)(宴)席,招待他们,还赏穷人钱,救苦救难!我听老年人摆(讲),他本人辛勤(勤劳),对后生很好,冬天里还常带娃儿背上背起,怀里抱起。还做纺线等活路(事情)。

"从高冠庙石梯子上顶那一段路,文官下轿,武官下马,马必须要牵着走。从那边环(音huán,横向的道路)路过来也是这样。因为他官位要高些,路过的官就得拜访他。

"他的钱比较多,但舍不得用,一般也很少用来买田地。所以,最后决定修个山。听老一辈人说起,原来那座山修了四年零七个月。修那座山据传说,那个最大的掌墨司(匠师中的师傅,工头)叫张每奇,(设计)图起(画)了一个月,起不起(画不出来),都不如意,到在建那一年的冬月十一,三个月都还是起不起。

"最后来了一个老头,人看上去褴褛,但又本分的样子,他背着一个笼笼儿(口语,小的圆筒状竹篓,内装铁錾、锤等工具。当地过去石匠常用的简易工具包),里面仅有几苗(描述錾子的量词,意为根、支)短的錾錾儿和一把木槌。他走过来说是要找一个活路儿。张每奇这个大掌墨司就看不起他,就不甩(不搭理)他。但主人范国仪见他可怜,而且天气也很冷,就把他留下吃了早饭再走。老头一开始还决定离开,但最终还是留下来吃饭。他们俩就坐一桌攀谈,范国仪问老人做了有好多年的手艺,做得怎么样;老头也问范国仪打算将山修成个什么样子。

"最后老人说,那我起个图你看像不像,满不满意。于是,他们来到旁边的拐子大田(冬水田),让人把水放了。放了水后,田里面还是稀泥巴,一脚下去就陷入好深。可奇怪的是,老头靸着鱼板鞋下去却没有陷脚,他提着石灰小桶在田里扬(撒)出线,共用了三十三斤石灰,画了个图。主人家非常满意,决定就照这个修,掌墨司尽管提出异议,但主人坚持按照老人的图来修。老头还告诉老板说,修这个还需要多少木料,这个木料不能损坏,最后,将这些木料用来修一座房子,名字改名为"新房子",以后家中出能人。

"范国仪就把老头留下不让他走,说你每天要耍,我照样给你同样多的工钱。老头又告诉张每奇,三队那边王家匾才有合格的石料。前去查看,果然那里的石块大整体,且为高白绵石,又硬。

"当这个老头要了有一百来天,就说:要走了,还有其他事要做。但走之前,为你主人家做一件事,替你打造一件小的石头构件。于是他花了三天时间打制了拱山中间吊起的一个尖尖石(即拱心石,范家后人称之为夜明珠)。一开始,张每奇等人就把这个石头随意扔在了桥底下。老人便让把石头捡回来放在家中,并嘱咐范国仪说:你把这个留着,待以后松架的时候,必须要用到这个,否则就放不下架。到时,张每奇就必须拿钱来买,比如像你修这个山总共要一百万,少了五十万你不要卖这个东西,必须要拿一半的价钱,你才能拿给他。

"当拱山修好,开始拆木架的时候,丢不得手,要别别(音 bié,崩塌之意),松了一个月架都松不下来,要垮。张每奇实在没有办法了。这时,范国仪告诉他说,上次那个老掌墨司给我打了一个东西,丢到里面就不会垮了,但是价钱得要工价的一半。张也没有法,只有试一下,便从锁着的仓库拿出来,由两个人抬起出来,丢进去,恰好合适,就像生就的一样,不垮

了,料架就此拆下来。

"然后那些木架就用来修了旁边一座房子(现已拆完了),就是新房子。鲁班老爷(老头)走了之后,又到不远处参与了龙桥新拱桥的修建,那座桥拱中心的支支石头就是他打的。打起后,便站在那个石头尖尖上,向上河方向作了个揖。这桥现在还在。

"修桥期间,他住在吴应根屋里,现在我也不知道吴应根还有哪些后人。临走时,就从他屋角选了一块圆乎乎的石头,打了一个猪槽,并说:在你家吃了三天饭,我也没有钱给你,送你这个猪槽做个纪念。以后你但凡看到人家扔掉的病猪,你可以捡回来,病猪长成好猪,小猪长成大猪,瘦猪长成肥猪,可保你发家。说完就走了。

"这年我们搞"四清"到他家里看到,这个猪槽底部几乎都磨穿了,只剩边沿一个圈圈,底部用块石板垫着还在使用。他们家就是靠这个猪槽发的家。

"就在范家拱山快要完工时,鲁班老爷又转回来,切记切记那块石头你只要一半(工价)就行了……(没有听清楚)告诉范公说,那位掌墨司在你这里可顺利完工,但下一场活路就要归西了。果然,不久新寨梁上扎寨(修山寨),开山第三天,拉石头,一块过梁石,很多人都拉不动,大掌墨司亲自去,一搭手,便轻松拉动了,不想扑倒在石头下被压死了……"

关于造墓匠师的故事还有很多,如前文提到的吴家昌墓的修建,就有竞选工头的故事。即通过比赛,从所有修建墓的人中找一个技术高强、负责管理的领头人。为了夺得比赛,大家都互不相让地展现出自己的绝活,比赛接近尾声,匠师们拿出雕刻的作品,唯独有一位匠师只拿了一条直线,在墓地拉了一条直线,用这一条直线就规划了墓的整个框架结构。结果他当上了领头。

这则故事让人想起柳宗元的《梓人传》中那位"善度材,视栋宇之制,高深圆方短长之宜,指使而群工役"的梓人。

另外还有一个关于工匠的传说:吴家昌修墓之前,广大招募匠师,奇怪的是无一人应征。直到招募的最后一天,来了两个匠师揭下告示,说只需三年时间,就可把墓修好,同时,只要供他们衣食住行,至于工钱,没有要求。直到吴家昌墓完工以后,二人便消失离开了。从吴家昌墓建造的规模和精雕的图案来看,大家都说是鲁班派弟子下凡所建。

范公坟的这则故事有多重的意涵和解读空间。仅仅从范氏家族的角度来看,其实是对这座建筑的称颂,对墓主人身份的抬高和神化。做官,尤其是做大官,富裕、勤劳、友善等等都是中国古代理想人格的化身,故事自然将范公塑造成为这样的人。而这样的好人自然有好报,于是,鲁班爷都会来帮助他,这是民间故事典型的叙述模式。

从故事中的诸多细节看起来,当年的修建过程应该并不是那么一帆风顺的。直到今天,当我们现代人面对这座墓葬,也不由得为其规模尺度、建筑结构和雕刻装饰而赞叹不已!因此,当年这一工程对于这一地区人们的影响应该是巨大的,离奇的故事便有了丰富的素材。自然,越是神秘离奇,墓葬及其墓主人的身份也就越神秘高贵,这是范氏后人乐意看到的。

传统社会中的匠师,因为掌握着一些特殊的技能和技巧,加上他们常常又是"游方"人士,来自远方,总有一种神秘感,倘若他们确实身怀绝技,那么在一般民众的心目中就会对他

们充满敬畏,主人也小心谨慎地给予礼遇。就在墓葬建筑修建过程中,匠师往往在选址、下圹、时辰、样式、图像等的选择方面有较大的决定权,好些时候还扮演着"巫师"的角色。因此,人们也宁愿将宏伟、精湛的建筑神化,并最终将营建技艺归因给鲁班爷。但在这里,我们也可以看到,在民间,匠师们之间的竞争也是非常激烈的。好的技艺是他们能够游走于各地并获得主人赏识的关键。

五、后记

以上这些故事,实在算不上精彩,传播也比较有限,甚至在当地中年以下的人群中都已经失传了。但这些口传故事构成了该地区民间故事的一部分,也形成了明清墓葬研究的一个重要面向,这诸多故事中的一些基本的叙述模式和价值诉求还是比较明显的。从这些甚至有些荒诞的情节中,依然可以看到关于家族、家庭、祖先崇拜、社会关系、伦理道德、民间信仰和乡村教化等的共同框架。正如王溢嘉在《中国文化里的魂魄密码》中所说:"在这个过程中,它们企图塑造的是既有人类普同性又有文化独特性、既能符合意识信念又能满足潜意识需求的灵魂信仰结构与故事结构。"[①]而在这里则是通过精心营建的墓葬建筑这一实体,也是通过墓葬建筑上精美的雕刻、彩绘图像而展现出来的。罗伯特·达恩顿(Robert Darnton)相信民间故事具有相同的风格,通过它们可以"寻找普通人的世界观与心态"[②]。但是家族墓葬的口传故事有着不太一样的语境,因为这些故事似乎只是关于"本家族"的,与本家族的盛衰荣辱密切相关,而主要讲述者也往往是家族的后人,自然听众最主要的也应该是家族中的年轻人。杰克·古迪(Jack Goody)认为:"民间传说的听众主要是少年,目的是取悦他们(尽管也有一定的教育性)。"[③]那么围绕家族墓葬的口传故事就与建筑、装饰雕刻一起构成了一个对年轻一代的教育场。如此看来,这种口传故事也即"家族神话",倒也可以成为神话学的某种样本。

① 王溢嘉.中国文化里的魂魄密码[M].北京:新星出版社,2012:5.
② 杰克·古迪.神话、仪式与口述[M].李源,译.北京:中国人民大学出版社,2014:67-68.
③ 杰克·古迪.神话、仪式与口述[M].李源,译.北京:中国人民大学出版社,2014:12.

洮河流域"拉扎节"田野考察

牛乐　刘阳/西北民族大学

"拉扎节"是洮河流域民间的一种节庆习俗,分布范围包括定西市临洮县的衙下集、苟家滩、潘家集、三甲,渭源县的峡城、麻家集、田家河,临夏回族自治州康乐县的五户、景古、连麓、草滩、胭脂,甘南藏族自治州临潭县的八角乡、卓尼县的勺哇乡等乡镇。山神祭祀本来是藏族群众的宗教习俗,但是"拉扎节"却主要集中在一些汉族村落,当代的藏族群众反而少有此活动,故推测应该与洮岷地区早期的古羌习俗及苯教文化有关,属于藏族山神祭祀与汉族民间节日的混合体,并具有苯教、萨满教、佛教、道教文化的融合特征。

"拉扎节"的内容比较丰富,汉族百姓们称为"过拉扎",亦称作"吃拉扎""吃节令""过节令"等。各村每三年会进行一次较大规模的祭祀活动,通常持续三天。与青海热贡地区藏文化气息浓厚的山神祭祀相比,"拉扎节"复杂的仪式更趋多元混杂。"拉扎节"仪式中最具特点的是仪式上的"师公"傩舞(法舞)[①]。傩舞分为"番傩"和"汉傩"两种,分别由"蕃师公"和"汉师公"表演[②],但其仪式、舞蹈动作、服饰、唱词均不相同。从内容和现象上看,"蕃傩"应来源于萨满教或苯教遗俗[③],形态较为原始;"汉傩"的形式则混合了诸多内地神巫文化的元素。两种傩舞经常同时表演。

拉扎节上的仪式通常由蕃、汉两类师公和藏族喇嘛共同主持,分别称作"蕃拉扎"和"汉拉扎"。因从事宗教活动的喇嘛[④]和师公人数有限,每个村庄都需按照约定的日子"过拉扎",故每个村庄的"拉扎节"没有统一的时间,通常从每年的农历七月初十开始到十月初一"送寒衣"结束,历时将近三个月,其间于八月十五中秋节时达到高潮。

一、概述

潘家集镇位于临洮县南部,是"拉扎节"习俗最盛行的地区,笔者此次调研正值潘家集乡

[①] 临洮县非物质文化遗产项目按照"傩舞"命名并申报,但是笔者认为与湘西等地傩文化的关联度不大,更接近北方萨满文化。

[②] 临洮地区的汉族师公可等同于"男巫",因早期以巫术为职业的民间人士藏汉两族兼有,其法术与习俗大不相同,故群众以"蕃""汉"称呼区别之。从现象上看,洮岷地区的师公表演时不戴面具,与广西壮族师公有较大区别。

[③] 临洮本地的蕃师公自称其"上教"(意为来源)为"苯蕃(音bō)",崇拜用稻草扎制的"琼"(金翅大鹏)神,有特殊的念词和仪式,笔者曾邀请他们与藏族苯教僧侣交流,但是基本无法沟通,故需进一步研究。

[④] 临洮地区的喇嘛藏族人较少,多为曾赴藏区学习的汉族人,但是持有相应的宗教职业者资格证书。

的杨水家村举办"拉扎节"。杨水家村主要以杨姓和水姓为主,因地理位置较为偏僻,交通不便,经济条件较好的人家近年都搬迁到临洮县城生活,年轻人多外出务工,但是遇到重要节日均返乡参与活动。此次"拉扎节"活动为三年一届的"大会",规模较大,故吸引了许多年轻人回村参加。由于此次祭祀活动预算开支较大,主要由当地几位经济实力较好的民间人士集资并组织,其他经费凭村民自愿捐献,不计多少。

"拉扎节"上的每个仪式都由专人负责,整个仪式流程和参与人员均事先张榜公布。从农历的九月初七到九月初九,整个仪式过程连续三天。经向村民了解,许多人都是在仪式前两天赶回村子,在仪式结束后就会离开。

"拉扎节"仪式在杨水家祥云寺举办,寺庙近两年重新翻修过,建筑形制与当地的其他民间寺庙无异。寺院门口摆放着两座新做的涂金石雕狮子,以红色缎面覆盖,据守庙人称是因为还没有开光做法,故没有神力。寺庙院内靠右侧有一功德碑,同样用红缎遮住。院内主殿莲花座上彩绘花轿中供奉着"九天圣母"神像。值得注意的是,一般来说,"拉扎节"仪式的主要参与者为男性,女性只负责料理饮食和杂务。据村民称,这是祖上流传的规矩,一旦有女性介入则会导致法术失灵。尽管当地的民间祭祀活动禁止女性观看和参与,但是祥云寺供奉的主神"九天圣母"是女神[①],因此只要是健康的女性都可以参加。

主殿的左右两边厢房供"汉师公"和"蕃师公"分别休息并做准备工作,"拉扎节"上的宗教仪式全部由师公完成。在临洮民间,师公是半职业的神职人员,也是仪式上人与神交流的中介。师公多为家族传承,因早期从事此职业的民间人士藏汉两族兼有,而其法术、念词、仪式则大不相同,故群众以"蕃师公"和"汉师公"称呼以示区别。"拉扎节"仪式因师公的身份不同分别称作"汉拉扎"和"蕃拉扎",亦简称"汉神"和"蕃神",官方则称之为"汉傩"和"蕃傩",二者的表演同时进行或交替进行。由于师公人数有限,汉师公与蕃师公在仪式中常有角色穿插的情况出现。

二、汉拉扎仪式

九天圣母是此次拉扎节汉神供奉的主神。九天圣母亦称九天玄女,是备受道教崇信的女神,在西北地区各地农村普遍供奉。在民间信仰中,九天玄女是线香业的祖师,据说共有九尊,所持法器不一,杨水家祥云寺的九天圣母所持的法器是桃木牌。

汉拉扎仪式流程共三十六个步骤,代表三十六天罡,具体内容如下:

第一天:请神,领生,净坛,开坛,上蜡,起鼓,下请书,法坛。

第二天:迎喜神,出兵,赏奉上马,头坛(带兵),二坛(带兵),三坛(带兵),陪奉下马,安神,退凶神,法坛,请神,阅庙,大登殿,立告山,净脸,出帆,贺脊,招请之魂,头架香,架香,三架香,安堂。

[①] 临洮地区各村、各地神庙的主神(官神或方神)不同,神灵谱系复杂,常见的有九天圣母、二郎神、白马爷(庞统)、国王爷(哪吒)等。

第三天：上香，沐浴，大交愿，送天神，倒帆回土，法护神。①

笔者到达时，师公们正在做法事准备工作。汉师公们聚在一起剪纸幡，"幡"用白、黑、黄、绿、深蓝五色纸剪成，图案十分丰富。据师公讲，剪"幡"这项工作只能由师公完成，也只有师公制作的才具有效力，"幡"的图案也是祖上流传，至于图案的具体含义已然不知，但大致均含有祈福吉祥之意。

汉师公们将剪好的彩幡插入装有五谷的五个盒子中，幡的数量并没有严格的要求，只要将幡插满五个盒子即可。其中有一个盒子只插了五支样式简单的三角彩旗，分为黑、黄、白、红、蓝五色，此三角彩旗与其他纸幡意义不同，象征金、木、水、火、土五行。同时另有一位师公在素碗中以墨画符，后用朱砂加以勾勒，据称只有用朱砂勾勒符咒才具有法力，故市售新式颜料虽多，但朱砂却不可代替。同时，师公们跳神用的羊皮鼓和响刀已经准备好，羊皮鼓用羯羊皮绷在铁鼓圈上，手柄末端各有三个方向不同、一边紧密相连在一起的铁环，每个环上又各套三个铁环。

此后，一位妇女抱着一只鸡拜神还愿，汉师公的请神仪式就此开始。妇女事先将鸡的爪子以及鸡冠洗净，在这位妇女跪拜的左侧两名汉师公分别烧纸和唱词，唱词大意是请神云云，师公边唱边进行占卜（民间称作打键）。唱词结束时占卜结果若为阴阳代表神明已知，还愿之人心想事成；若非阴阳则反之，继续唱词占卜，直至占卜结果如愿。后以黄纸沾鸡冠中的血滴，在炉内燃烧意味引路，妇人叩拜离去后即杀鸡，烹熟之后供奉在香案前，继续唱词以示酬谢、还愿。据了解，这名妇女是对着鸡许愿，因此称为"鸡愿"，故抱着鸡来还愿以酬神。

一切准备就绪，汉师公持各自的羊皮鼓在九天圣母神像前击鼓、唱词、请神，师公根据唱词不断地改变鼓点的节奏，唱词的师公左手执折叠的黄纸，右手执代表金木水火土的五行旗不断地变换动作向神像、天地唱颂并上香，然后将事先准备的酒倾入炉内，叩头拜首。请神完毕，师公将遮盖于神像前的面帘移走，木雕九天圣母神像端坐在轿中，头戴凤冠，身着绿色锦缎长袍，神态庄重宁静。

请神仪式结束时已到中午，烧菜师傅已经将烩菜准备好，此种烩菜用大锅烹制，主料为萝卜、白菜、猪五花肉、排骨、粉条，为临洮当地的特色食品，但一般多用于节日或庆典。据了解此次拉扎节人数众多，当地村民买了一只三百多斤重的猪，又单独买了三百斤排骨，两百斤粉条和五花肉，三百斤白菜和萝卜。据做菜师傅讲这个分量是近几年拉扎节中最多的一次，往年拉扎节准备的食物只有今年的三分之一左右。

午饭过后，有人拿来事先准备好的旗子，由当地一位书法较好的村民在其中一面写上"有求必应"，另一面写"神恩浩荡"，字的顺序为左右上下。此时师公换上了仪式中的虎头法衣，法衣为手工缝制的无袖长袍，胸前绣有虎头图案。虎头法衣是汉师公仪式上的主要穿着，除此之外还有另一种法衣，这种法衣自左肩斜至右下，整体以红色为主，用多种颜色布条制作而成，法衣上有两个护心镜，约十个大小铃铛和长方形布袋，布袋内装有符文。在后文

① 上述步骤均为村中神事榜上书写的原文。

中笔者分别用"虎头法衣""法衣"进行区分,不做细致说明。

师公们对着神像唱词、扭步,所谓的扭步是师公在唱词击鼓中,右脚向前一步走,左脚搭在右脚踝处并鞠躬拜首。由于此次活动是"汉""蕃"师公交替进行,当汉师公再次进场时天色已全黑,寺庙灯火通明。师公只穿着虎头法衣,斜跨麻绳,头戴"神叶(衣)麻头"[①]长辫,"神叶"与"五老冠"相似,表示五方五老天君,为东南西北中五方之天神。在殿中设香案念词,香案上供有麻绳、符碗、响刀,并在香炉内烧纸,不断变换着手中的法器。师公左手执法器,右手持酒,在唱词中略有停顿,喝一口酒并吐入在院内事先烧热的油锅中,顿时火光冲天。随后师公继续唱词,右手由酒改为活鸡,左手不断随唱词变化各种手势,在院内殿中奔走的过程中,每当唱词到一定阶段,师公即拨鸡脖的毛扔向四周,最后挤出鸡冠正中间的血以中指及食指各对天地弹一次,循环几次后仪式结束。

随后师公在寺院中准备了两张桌子,两位汉师公身穿虎头法衣表演法术。师公头戴"麻头",手持响刀,口中唱词,不时搬动桌子将桌子举过头顶,并用刀砍向自己的胳膊,胳膊看不到伤痕。据说如果行邪魔外道,心智不坚定,法师的胳膊就会伤损。之后师公们表演武术、甩鞭等各自的拿手技艺。院内准备了地毯,师公脱下法衣,身穿各自服装,头顶直径约20厘米的大馍[②],大馍正中顶着一支燃烧着的蜡烛,此仪式须四名师公共同完成。四名师公并排在地毯上或坐或卧,翻跟头,不断变换动作,并将四个大馍分别置于地毯四角,至此汉拉扎第一天的仪式结束,此时已是凌晨。

第二日一早,寺庙钟声早早响起,仪式负责人在寺院前空地立杆挂幡,院内的汉师公开始唱词、扭步。此仪式结束后,将九天圣母像抬至寺院前空地并置于桌上,随后师公们再次唱词、扭步,跳汉傩舞。此后众人会抬着九天圣母的轿子绕周围村庄一周,路线为前辈规划,沿用至今从不更改。此仪式的开始意味着汉拉扎进入高潮,队伍由轿车(汽车)、举旗手、吹鼓手、九天圣母神轿构成。队伍中轿车共十辆,据师公讲在20世纪的拉扎节中使用的是马,一个人骑一匹马,随着时代的变化,后改用摩托车代替马,近年又用轿车代替了摩托车。虽工具有所改变,但其规矩不变,轿车只许司机一人在内,其他人绝对不许乘坐。举旗者每排四人,共六排。每面大旗均书有"国泰民安""风调雨顺"等字样,取祈求丰收之意。在神轿的前方,一负责人手执煤油灯,含引路、照亮之意,神轿之后吹鼓手队伍吹唢呐、击羊皮鼓、敲锣,开始设坛仪式。

在行程中有三处路口是设坛之地,此三处设坛地址亦为祖上传承,至今仍在沿用。仪式队伍行至头坛,众人在路中间燃烧秸秆,冒起滚滚浓烟。众人抬九天圣母像围绕这个火堆左转三圈,右转三圈,其余祈求消灾的人则跪在一侧。师公身着法衣开始唱词、占卜。此时师公抖动身体,摇头晃脑,身上法衣的铃铛随之叮当作响。师公唱词结束后会将羊皮鼓放平并示意一旁的事主开始占卜,当占卜结果为阴阳时,一旁的师公已准备好,旁边有人送上事先

[①] 此头冠由黄色丝绸和红色绸带折叠扎制而成,与山西民间傩祭的装束类似,笔者认为与萨满教的鹿角帽有关。
[②] 洮河流域祭祀用的大馍系用面团在铁鏊中烤制,体积巨大。

准备好扎在大馍馍中的银钎,以及用来消毒的白酒。拉扎节上的扎钎①是汉拉扎特有的仪式,蕃拉扎不进行该项仪式,即便如此,也并不是所有的汉师公都会扎钎,在此次拉扎节中共有五位师公表演了"扎钎",师公持银钎从口腔内部扎穿到腮外。据笔者观察,这些师公的脸部及胳膊均有伤疤,是多年反复扎钎留下的。扎钎不规定具体数量,胳膊上扎银钎数量是根据祈求消灾人的数量决定的,而面部只扎一根或两根银钎,通常只扎一根银钎时,银钎自口中向左侧脸颊穿过。扎钎之后师公便开始唱词,不断变换表情及动作,汉师公在跳神时动作较为舒缓文雅,在过程中师公会念及祈求消灾人的名字,并将写有祈求消灾人名字的黄纸掷于火中,有告知神灵之意。

一般师公在拔掉钎之后要用黄色的纸在扎钎处采一点血,作为祭品。整个仪式的核心内容是替事主消灾,扎钎做法的师公亦会收取费用,据师公讲一般在仪式过后由事主直接给付,一根钎一百元。头坛仪式结束时众人会将写有祈福词语的红绸缎挂在轿子顶部,前往二坛的路上师公手持长鞭为九天圣母清理路上行人,击鼓的师公在路旁两侧击鼓配合,口中不断唱词。根据传统习俗,抬轿之人均狂奔不已,且在前行过程中会不时倒退,此时师公会将前方的路人驱至两旁后至轿前唱词并再次拽轿前行,此风俗被称为"拽神"。

二坛、三坛的仪式均如此,如此反复直至回到祥水寺,在寺前神轿围绕寺院前空地绕行三圈,而后面的鼓乐旗帜队伍会绕寺一周并在寺前放置的桌前顺时针转三圈,逆时针转三圈。此后师公在神像前口中唱词,手执响刀,不断搬动桌子将桌子举过头顶或站在桌子上变换动作,表情作凶恶严肃状,用响刀向胳膊砸去。

仪式结束后众人将神像抬回殿中,此时师公在院中唱词并击鼓,登上事先在寺门建好的脚手架向下掷五谷、大枣等,并接连唱词后行"贺脊"(亦称作滚脊)仪式。祭品一般为绵羊,羊在屋顶宰杀之后顺屋顶滚落地面,有人随即持一桶清水泼向地上挣扎的羊,此仪式较为血腥②。

傍晚,几位师公开始换装,进行"秉烛醮愿"以及"招请亡魂"仪式。其中一位师公男扮女相(主要表现在服饰颜色鲜艳,神态、动作扭捏),头戴粉色头巾,身穿红色外套,左手挎竹筐,右手持扫把。另两名师公头戴黑白棉花制作而成的猪形面具,身穿黑白羊毛大衣,腰系红缎。众人在寺院前空地两边固定桌子并用胶带拉出一条通道,胶带上粘贴冥币,此为当地民间的习俗,给阴间亲人烧纸钱,通道则象征阴间亲人取钱的路。

两边固定的桌子后坐着头戴"神叶(衣)麻头"、身穿法衣的师公。其中一侧桌子摆放着白酒、藏香、大米等物,师公手持法器口中唱词,边唱词边将大米向路中撒去,直至全部撒尽,其他师公在一旁击鼓,村民在通道两侧不断烧纸钱,男扮女相的师公在路的两侧作女性姿态

① 青海热贡地区称作"上钎",由藏族法师"拉瓦"一人施行,钢钎较汉族使用的更粗更长,与汉族师公扎钎不同,六月会上(并非所有村庄)凡在场的藏族男性群众(包括12岁以上儿童)均自行要求扎钎,法师手法娴熟,被扎者似乎毫无痛苦,亦不出血,且称扎口钎可以锁口,防止病从口入,几日后疤痕就会消除。此外据文献报道,海南、山西及陕北等地农村的"扎马角"傩祭中也有扎钎习俗。
② 传统拉扎节仪式中,血祭的内容较多,常需斩杀犬猫等动物作为祭品,近年来出于文明和人道已经废除,唯保留了杀羊一个仪式。

跳来蹦去，不时将村民烧纸钱的火扫进筐中，而头戴黑白面具的师公在村民群中张牙舞爪，不时撩拨一下村民，村民则欢笑躲藏予以回应①。

最后一日清晨，汉师公先行"倒幡"仪式。师公们跪在神像前不停唱词，并将手置于羊皮鼓上，鼓随手不停转动。随后，师公们继续穿着虎头法衣，不过麻头却有了变化，麻头后面的长辫换成了短辫。师公们表情各异在寺庙前扭步、唱词，短辫随摇头不停在头顶旋转。随后，师公们或站在四角方位，或分别两名师公对跳，相互呼应。随后，其中的一位师公换上长辫不停甩辫、唱词，在院中跳跃时还在甩辫，身姿十分敏捷矫健，其他师公在旁边击鼓。另有师公将这几天汉拉扎使用的幡全部收集起来送进主殿门口并烧掉，戴着长辫的师公也安静地站在门口唱词，直至全部纸幡燃为灰烬。

接下来，汉师公行"发护神"仪式，由三位师公共同完成，一位为主，两位为辅。为主的汉师公头戴"神叶麻头"，身着法衣在院中唱词，击鼓，变换步伐。随后，主要师公脸上涂满黑色墨汁，嘴含两根长长的能活动的猪牙，手拿响刀。另两名辅助师公也将脸部涂黑，其中一名头戴"神叶（衣）麻头"，两侧脸颊及额头分别粘一小团棉花，手持响刀、法器，另一名头戴麻头，手执长鞭。三位师公形象威严狰狞，在寺庙前唱词，此时一旁的人将在院内香炉前的稻草人投入香炉内，师公表情狰狞地向其追过去，同时不断追逐周围的村民并作出狰狞的表情，或抱住村民，并将脸上的黑色墨汁涂抹在村民的脸上，不少村民站在原地不动任由师公涂抹，也有的村民讪笑躲避，师公则顺势而追，最后几乎所有在场村民的脸上都会粘有黑色墨汁，至此汉师公全部仪式活动结束。

三、蕃拉扎仪式

蕃拉扎一般由树枝、石头、木杆组成，祭祀仪式由"蕃师公"和藏族喇嘛共同主持。蕃师公与汉师公的法器、服饰、傩舞有较大的区别。主要在于，蕃师公使用的羊皮鼓手柄上方形状近似藏族的金刚杵，但与金刚杵不完全相同，手柄底端的小铁环数量与汉师公的羊皮鼓不同，具体内涵有待考证。此外，蕃师公跳神时穿着的服饰仅为前文中的"法衣"，并无其他服饰。

蕃拉扎仪式的流程为：

第一天：请神，破纸，攻熟，安神，发神，跳旗，觅坛，余五方，迎喜神，召神。

第二天：开光，出神，赏奉上马，接神，头坛，放桑，跳旗，发神，二坛，合看，发神，三坛，上场，陪奉下马，说吉祥，安神，发神，退凶神，格柏，请到里坛，安神，撒喉，裁泉，接泉神，头坛，放桑，跳旗，发神，二坛，达香，发神，请到里坛，安神，装宝，分四支祝靠，接本不。

第三天：升幡，丙蜡交愿，打鼓送大神，回神，倒幡，发护神。②

① 此活动与热贡地区的"於菟"（老虎）活动有一定相似之处，唯法师不彩绘文身。
② 以上步骤文字为村中神事榜上书写的原文。

此次蕃拉扎祭祀活动同时供奉山神和泉神①，其中山神为男性，泉神为女性，以山神为主。在九天圣母像的左侧，蕃师公们放一张桌子，纸幡、草扎大鹏、山神桩都在这张桌子上供奉。为山神和泉神制作的幡也存在一定差异，山神的幡数量较多，颜色均匀，图案简单一些；而泉神的幡数量相对较少，颜色较山神幡更鲜艳多彩，图案亦较为复杂。汉拉扎使用的幡以图案为主，蕃拉扎的幡则以穗为主，图案大体一致，唯细节略有不同。除此之外，汉拉扎的幡用单色，蕃拉扎的幡则用两种颜色。

蕃拉扎供奉的"拉扎爷"称作"琼"②，其形象为大鹏金翅鸟，当地人亦称呼为"大鹏"。用麦草扎制"大鹏"的过程非常复杂，首先用浸湿过的麦草交叉扎成扫帚形状，做出带翅膀的"大鹏"雏形，在制作过程中先用白线捆绑，再用红线重复捆绑一遍。"大鹏"下端的木棍扎入装有五谷的竹筐，身体挂上白色纸幡，随后在雏形上端并列插入十二个（左右各六个）鸟首形小木雕（上用黑色墨汁和朱砂勾勒鸟头图案），在插入鸟形的小木雕时同时将烧纸钱的黄纸一并插入。最后在雏形上端中间头部的位置插入一块有两根犄角形状的木片，在木片中间烧出一个小洞，另用一个鸟首从中穿出，然后在小洞周围绘制羽毛状图案，大鹏鸟的形状即成。制作完成后的大鹏鸟需要用红缎紧紧遮住，粗略来看，和大鹏鸟的形态神似，且和金翅大鹏神像一样长有双角。在这次拉扎节中，村民在原有山神的山头附近又选了一处山头，作为新山神的安放之地，故在"蕃拉扎"仪式中，扎的"大鹏鸟""山神桩""看雨旗"等法物都准备双份。

此时另一边的喇嘛开始念经，面前供奉的是被五色彩旗围绕的菩萨画像，喇嘛左手捧锣、右手敲鼓的同时拽着锣上的布绳敲锣。佛像前的桌上摆放藏铃、金刚杵、擦擦、经文等法物。经文念完后，喇嘛仔细将经文整理放好，在两块白布以及四角的红黄布条上写满藏文经文，分别系在两根松树枝上，称作"看雨旗"。制作看雨旗的松树事先经过处理，将树枝砍掉，只留枝头一束，将树干底部削尖，树皮剥掉，光滑的枝干上用墨汁和朱砂绘上螺旋纹。随后，师公们取来两根雕刻好的"山神桩"，山神桩的上端用红缎包裹并配有铜镜一块，中间部分凿成十三个倒梯形，系以红绳，据师公讲这代表一年十二个月，多出的一个梯形代表闰月，祈望全年平安、丰收。接着喇嘛在两根山神桩上的每一面写上藏语经文（山神颂词），同先前一样用墨汁写过后再用朱砂勾勒，将山神桩同样用红缎包裹严实并与松树枝放在菩萨画像两侧。

傍晚，蕃师公与汉师公一同身着黑色长袍，外披法衣，手执羊皮鼓在殿内唱词、击鼓、鞠躬扭步（右脚向前一步走，左脚搭在右脚踝部），随后又在院内香炉前开始唱词，扭步，跳起蕃傩舞。跳蕃傩舞时所有师公以中间持法器师公为主，其余师公们伴随着鼓点或走直线，或围成圆圈，或前后错落变换队形。随后在击鼓师公的伴随下将包裹严实的山神桩和两支看雨旗请到主殿，随后将两块写有咒语及万字（雍仲符号）的小木牌与山神桩放在一起，这两块小木牌之后会与山神桩一起埋在地下。

随后，师公们围绕着山神桩和大鹏鸟敲着羊皮鼓，供奉桌前摆放着梳子、镜子、毛笔、剪

① 泉神祭祀在河湟地区汉族群众中盛行。
② 临洮地区所说的"琼"为藏语金翅大鹏鸟的发音，学术上无争议。

子、毛巾等法物。几位师公各自为"山神桩""看雨旗""大鹏"开光,法师将"大鹏"和"山神桩"遮布揭开,用镜子照着"山神桩"和"大鹏",用毛笔对着"山神桩"和"大鹏"描绘,用梳子对着"山神桩"和"大鹏"梳理,用剪子在其周围作剪东西状,用毛巾在"山神桩"和"大鹏"前面擦拭,然后将剪子与刀插入五谷中,此时一名师公抱着鸡过来,将鸡嘴对着"山神桩"和"大鹏"作啄状。仪式结束后,师公们继续将"大鹏"和"山神桩"包裹严实。

第二日一早,寺院门前二十几辆摩托车在一旁等候,师公们先在寺院前的空地升幡,然后敲锣打鼓把"山神桩"和"大鹏鸟"请到空地上的供桌上,在供桌上摆放五谷花生、白酒、瓜果、鞭子、钱币等物。师公们在供桌前生一火堆,将火熄灭,师公们开始围绕着冒烟的火堆击鼓,唱词,仪式结束,火堆也燃烧殆尽。过后,师公们分别将"山神桩"背在骑车人的背后,"大鹏"则由人托着坐在摩托车上,所有的摩托车标有序号,"山神桩"在一、二号,"大鹏"在四、十九号,其他摩托车在后面跟随,此时也不允许其他人乘坐。摩托车队伍与师公队伍分成两路,摩托车从一条路走;师公随后从另一条路吹打,击鼓,持鞭,向村子附近方向走去。不久来到了一处坳里,为村里选择迎神的地点。此时摩托车队伍已经到达,随即在山坳中间引燃一个火堆,师公们迎着摩托车的方向,开始面向"大鹏"和"山神桩"唱词,击鼓,跳起蕃傩舞。师公们或围绕成圈,或变换成错乱阵型,或以八字形排列,最后围绕其中一名师公成环形。中间的师公口中唱词,跪在火堆前摇头扭动。随后师公放平羊皮鼓示意旁边开始卜卦,若结果为阴阳则结束,反之继续。在此仪式结束回来的路上,师公们一路都在敲鼓,路过的人家听到鼓声后开始放鞭炮,师公们会在临近的路口停下击鼓,并跪在火堆前摇头扭动地唱词,随后师公又放平羊皮鼓示意旁边的事主可以卜卦,若结果为阴阳则结束,反之继续。直至回到寺庙,在寺庙前的最后一个路口,师公们对着的不是火堆,而是一捧土上面插着的三根蜡烛,师公们随后唱词,跪拜,仪式与先前无异。

随后,在寺庙前的空地,师公们仍围绕着火堆击鼓,跳蕃傩舞。据师公讲,此过程中的很多仪式虽然形式一样,但表达的含义却不同。随后摩托车围绕着空地逆时针转三圈,顺时针转三圈,最后在供桌后排成一排,蕃师公分列两边相对唱词、击鼓。很快唱词结束,周围众人迅速将瓦片、蜡烛、插着香的馍馍、符纸、碗、稻草扎的小人等物按照东南西北中五个方位放置,师公们围绕着这些物品敲打羊皮鼓。最后一名师公手抓一只鸡,将鸡冠的血抹在香上,并从鸡脖拔毛扔向中间。

在五个方向的仪式都完成后,师公们又一次围绕这五个方位击鼓。在师公们唱词过后,抓鸡的师公右手执菜刀,动作夸张地蹦起后单膝跪地,将刀砍向地上稻草小人,之后的四个方向也如此行事。结束后,这名师公将刀砍向手中的鸡,瞬间鸡头分离,被迅速扔向远处。在师公们唱词过后,主祭师公再一次旋转起来,左手拿菜刀,右手拿起地上的瓦片,在叮当作响的旋转中用菜刀向手中的瓦片砍去。之后师公手敲羊皮鼓,在"山神桩"和"大鹏"前唱词,跪拜占卜。另一边,寺庙门口每家送来的东西正在登记。记账人说,之前送东西的人多,一般是被面、红缎等物,现在多数人都是送钱,送东西的通常是些老人,也有人既送钱又送东西。

傍晚,村民捧来猪头,在猪头上挂满了幡,猪头做了些点缀,眼睛用煤灰和塑料夸张处理,嘴部做了两根长长的尖牙,鼻子用符纸加长加粗。村民在供奉桌前摆放着水果、猪头,随后喇嘛开始在院内诵经,击鼓,敲锣。负责人跪在一旁,不时往香炉内烧纸,插香,倒酒。喇嘛诵经结束后,师公开始在殿内相对唱词,击鼓,鞠躬,卜卦。师公们的两侧跪着三人,手捧酒瓶,瓶中插着代表迎泉神的蕃幡。仪式结束后,他们快速给其中三位师公换上颜色鲜艳的女性服装,给他们头戴头巾,脸部涂黑,让他们手拿插着幡的酒瓶,在其他师公击鼓声中开始了迎泉神仪式。

迎泉神的地点是白天的小山坳,村民们手拿一尺多长的火把在路两侧照亮前行的路,确保当师公们走过时道路明亮。三位师公动作扭捏,嬉笑打闹一路来到山坳,在山坳中间引燃一个大一些的火堆,师公们对着火堆站成一排,唱词击鼓,跳起傩舞。仪式结束后,蕃师公们原路返回,与汉师公一同行走。此过程中,三位蕃师公做不肯向前走的姿态,汉师公们会在旁边劝说并向前拽,一旁的师公也会加大击鼓的力度,如此反复。回到寺庙,将手中的幡安顿好后接泉神仪式即完成。

第三天一早,所有的师公齐聚于院内开始唱词,击鼓,随后此次活动的负责人及喇嘛带着红缎上前,双手捧着食物、钱币等贡品,在旁边摆放一只碗和一双筷子,寓意供神享用,师公们居于两侧击鼓。众人进入殿内上香供奉后,师公仍在左右两侧击鼓。

接下来是安放山神前最后的仪式。师公们在空地处依照东南西北中五个方位,用松树枝搭起三角形支架,但支架底部能够容纳一个人快速通过,松树枝下部的枝杈全部砍掉,只留上部的枝杈,每个方位放置十五枝松树枝,平均分布在三角形的每边。师公把一枝画有螺旋纹的松树枝置于中间方位,随后师公们开始围绕着这五个方位的松树枝击鼓。在三角支架的底部,师公们引燃一个小火堆,随后将蜡烛、幡、符纸等物挂在上方的树枝上,另有师公手捉鸡,挤出鸡冠中的血涂在枝干上,抓几根鸡脖处的毛扔向树枝。每当一个方位完成后,会由蕃师公的教头带头躬身从五个支架下方穿过,师公们依次跪拜每个方位,击鼓,唱词,并占卜。每当师公唱词、占卜结束,最后一名师公会手持画有螺旋纹的树枝将祭祀过的松树枝全部推倒,再进行下一个方位。依次将五个方位的树枝推倒后,这名师公开始对着"山神桩"跪拜,唱词,击鼓,占卜。

随后,众人将现场树枝分成两份装入两辆车中,运往山上选中的祭祀山神地点。埋"山神桩"的地点位于村子附近的山上,沿途师公们仍不停击鼓。据师公讲,如果鼓点混乱,击鼓人不诚心,山神就会怪罪的。约半小时的路程后可以看见两处祭祀山神的地点,前几年埋"山神桩"的地方有围拢的树枝,新选择的地点还是一片空地。此时师公的鼓声停止,师公们和负责人将"山神桩"以及画有符文的小长方体埋入土中,并用松树枝围拢起来。最后的仪式不允许女性观看。

四、结语

根据以上田野工作记录可以看到,拉扎节仪式上的神巫文化驳杂,同时具有"娱神""酬

神""祈愿""禳灾"等特征,并具有鲜明的"娱人"功能。仪式中的称呼,包括神、佛、苯布、巫、傩、师公等等较为繁杂。经初步梳理,至少可以看到以下四个来源:一是河湟、洮岷地区早期羌藏民族文化的孑遗,从师公群体的法器(羊皮鼓)、装束(五佛头冠)、部分仪式以及祭祀使用的神像绘画[①]可以看到其与纳西族东巴教的相似性,此外,根深蒂固的山神(拉扎、金翅大鹏鸟)崇拜以及插牌、插山、血祭等习俗具有早期苯教文化的显著特征,由此可支持学术界关于苯教和东巴教的"同源分流"学说(杨福泉)以及早期羌藏民族的迁徙史;二是元、明、清时期因民族迁徙、驻军屯垦等原因,由蒙古族、满族移民传入的北方萨满教文化(师公跳神、草扎大鹏、师公腰间的铜铃)[②];三是明清时期内地汉族移民带来的内地民间信仰及巫傩习俗(扎钎、傩舞、占卜),其融合了明显的道教及其他民间宗教特征;四是清代以来藏传佛教格鲁派传播对于河湟、洮岷地区汉文化构成的影响(诵经、法事)。可以看到,以上不同历史时期传入的文化传统之间互渗和层累的现象十分突出,显然经过了本土化的改造,并构成了多元而矛盾的文化混合体。

临洮地区在地理文化视野下为连接洮岷、河湟、关陇三个文化区域的枢纽,学术界对于该结合部民间信仰和神巫文化关注度不高(对河湟地区及洮岷地区的关注度相对较高)。虽然拉扎节流行的地域有限,但是仪式内容极为复杂,且各地、各村均不相同。此外,拉扎节的部分仪式与青海热贡"六月会""纳顿节"等民间节日存在明显的文化承接关系,此现象应与河湟、洮岷地区复杂的移民史和频繁的民族文化变迁有关。此前国内学者研究拉扎节的文献数量相对较少,综合评价,现有文献对拉扎节活动中丰富的艺术文化关注度不高,亦缺乏对仪式流程细致的观察和描述,故应从交叉学科视角展开进一步的研究。

参考文献

[1] 马根权. 与神共舞:甘肃省临洮县衙下集拉扎节跳神活动调查研究[D]. 西北民族大学,2013.

[2] 樊光春. 西北道教史[M]. 北京:商务印书馆,2010.

[3] 牛乐,张洁. 文化互渗背景下的临洮民间"帧子"神像研究[J]. 中国民族学,2017(1):192-201.

① 临洮地区的民间神像绘画称作"帧子",具有汉地水陆画、混坛神像以及藏族唐卡的混合特征,参阅:牛乐,张洁. 文化互渗背景下的临洮民间"帧子"神像研究[J]. 中国民族学,2017(1):192-201.
② 参阅:樊光春. 西北道教史[M]. 北京:商务印书馆,2010:634-635.

跨界民族舞蹈文化认同建构中的价值取向研究
——以朝鲜族舞蹈为例

朴正花　向开明/延边大学

跨界民族是在历史发展过程中形成的,他们分布在不同的国家,并且是国家交接地区毗邻而居的民族。跨界性、参照性和双重性是跨界民族的三个主要特点。一般来讲,跨界民族主要由以下三个要素构成:一是历史上形成的原生形态民族;二是同一民族在不同的相邻国家居住;三是民族传统聚居地被国界分隔但相互毗邻[①]。

在中国历史发展的进程中形成了多民族共同发展的特点,在55个少数民族中就有30个民族是跨界民族,这些跨界民族主要分布在边境地区,其发展与周边国家之间的文化等存在着紧密的联系。

跨界民族在发展过程当中形成了鲜明的文化特色,既保持着历史的延续,同时也表现出了共识的变化。跨界民族在语言、宗教信仰、文化习俗等方面都存在一定的相似之处,地理上的分割并不能阻止跨界民族在文化方面的交流和沟通,相反,各方面存在的类似之处,使得跨界民族在文化的创新发展方面具有先天的优势。跨界民族在文化的发展过程中通过不断地沟通导致文化发展形成了多元化的特点,不同国家的跨界民族在发展过程中不断加深了解,既丰富了彼此间的文化内容,同时又对跨界民族文化的发展起到了重要的作用。

跨界民族的文化认同涉及多方面的因素,通过对跨界民族文化认同的分析和考量,有助于搭建多元民族文化与国际交流的平台,对于跨界民族的未来发展趋势产生了积极的影响。本文对朝鲜族舞蹈文化认同进行了全面的分析和研究,通过研究,探讨作为跨界民族应怎样认识"我是谁""我要何去何从"等问题,进一步确立区别于他者并属于自己的独特价值理念和态度,促进跨界民族在认同方面的现代性建构,在多元一体的基础上实现文化自觉,最终形成"和而不同""美美与共"的理想格局。

一、朝鲜族的跨界移动历程

从19世纪后半叶开始,朝鲜人陆续迁移到中国大陆,从此开启了艰难的跨界历程。为

① 刘稚.跨界民族的类型、属性及其发展趋势[J].云南社会科学,2004(5):89-93.

了获得耕地和摆脱日本殖民统治带来生活上的日益贫困及进行反日独立运动,大量的朝鲜人陆陆续续迁入中国东北。"二战"之后,日本战败,朝鲜获得独立,居住在中国东北的朝鲜人有一部分选择了反向移民,而留在中国的朝鲜人则获得了中国公民的身份,积极投身到中国共产党领导的社会主义革命当中。

朝鲜族与中国军队在朝鲜战争时期并肩作战"积极抗美援朝,誓死保家卫国",由此形成了更加紧密的关系。解放后的中国和朝鲜在以深厚历史关系为基础,又同属社会主义阵营的同时,于1949年10月6日建立了中朝友好关系,两国人民也一直保持着密切的交往。而当时的中国与韩国相互隔绝,朝鲜族与韩国人也彼此陌生,直到世界冷战格局开始逐渐消融的20世纪80年代中期,中国改革开放全面启动,1992年中韩友好建交关系确立之后,中韩关系开始出现缓和。

移住到中国之后的朝鲜族,在东北边疆地区开启了漫长的聚居生活,并在反帝反封建的斗争中创造了"山山金达莱,村村纪念碑"这一优秀的历史文化。在朝鲜族生活的区域逐渐形成的水稻生产及学校教育,成为朝鲜族最为主要的文化特色。朝鲜族人民在发展进程中以传统文化为基础进行了不断的创新发展,并且积极与周边地区开展各种形式的交流,逐步形成了多元的文化体系。

二、朝鲜族舞蹈的文化认同及其建构

认同是民族对固有的习俗和传统产生的归属感,这种归属感源自对民族文化的依赖,其主要目的就是在自我和他者之间作出区别并确立自己独特的价值理念和态度。我们在研究朝鲜族舞蹈的认同时,始终是围绕"朝鲜族舞蹈"是什么、"朝鲜族舞蹈"将何去何从、"朝鲜族舞蹈"将如何面临我们的"选择"等几个问题进行探讨。

朝鲜族舞蹈作为中国少数民族艺术之一,虽属中国文化的范畴,但其渊源、发展过程、民族形式等方面都带有自己的特性。比如朝鲜族移住到中国境内初期,就已将原有的文化迁移至此,随后在历史发展的长河中,根据已有悠久历史的民族文化传统,在此基础上建立了自己的"新文化"形态并且与朝鲜半岛文化有着很深的血缘关系。朝鲜族作为具有特殊历史性的跨界民族,在舞蹈文化的发展中,一方面继承了以传统舞蹈为基础的文化特点;另一方面在移住到中国之后,随着自然环境和社会环境的不断变化,在传统文化的基础上逐渐形成了新的文化特色。也就是说朝鲜族舞蹈文化兼具传统性和现代性,同时也带有民族性和国际性的特点,这些特点使得朝鲜族舞蹈艺术得到了快速的发展。

民族性格是在历史发展的过程中不断形成的,同时跨界民族在不断的发展过程中也形成了多重的民族认同。而文化是跨界民族发展的重中之重,文化的发展赋予跨界民族一种特殊的身份,在一定程度上是跨界民族的象征。朝鲜族祖先在移居的过程中将朝鲜族传统文化移植到中国东北,在历史发展的过程中保留并继承了这部分传统文化。因此从这个角度来讲,朝鲜族文化认同意识集中反映在朝鲜族传统文化上。

朝鲜族在移住到中国东北之后,在保留传统文化的基础上,其文化因子必然会受到中国特色社会主义制度文化的影响,也就是说朝鲜族文化在继承传统优秀文化的基础上也在不断吸收新的文化养分,形成了大量"新"的文化特色,逐渐与汉族及其他少数民族在文化方面形成诸多共同之处。特别是新中国成立后的朝鲜族舞蹈呈现具有中国"乡土文艺"之特性,其情感与中国风的动作在舞蹈中也开始逐渐体现出来,作品题材和内涵已经发生质的变化,舞蹈风格与舞蹈内容已不能同固有的传统舞蹈相提并论,情感之变、题材之变、风格内容之变足以证实它属于中国朝鲜族文化,但从文化底蕴上讲,则历史性地体现了民族性格、心理、情感和理念,表现了朝鲜民族的人情世态和风俗习惯。随着朝鲜族在中国大文化圈中的不断发展及与之融合,朝鲜族舞蹈开始逐渐摆脱传统舞蹈艺术的框架,在文化的发展中走向具有朝鲜族特色的发展之路。

改革开放之后,朝鲜族在以积极的态度吸收社会主义文化养分的同时创新和发展了本民族的固有文化,使朝鲜族的舞蹈艺术迈向了新的发展阶段,迎来了舞蹈艺术发展的黄金时期。

特别是1992年中韩建交后,韩国的文化发展积极推动了朝鲜民族同胞的文化认同作用,而国家鼓励和支持朝鲜族继承和发扬本民族的文化特色方针,也进一步增强了朝鲜族对中华人民共和国的认同意识,更加自觉主动地融入主流社会,充分发挥自己在中国及朝鲜半岛之间的桥梁作用,积极促进彼此的文化交流。韩国传统文化的引进拓宽了朝鲜族舞蹈文化的视野,朝鲜族艺术界兴起了对传统文化的反思热和寻根热。人们开始对传统艺术文化和现代文化进行理论上的反思,力求通过对传统艺术本质的挖掘来探求真正属于民族的"根"。

随着韩国经济的迅速发展,"韩流"的盛行和朝鲜族对韩国保存的本民族传统文化及流行文化的认同,不仅提升了朝鲜族对本民族语言和文化的自豪感,同时强化了他们对朝鲜民族的血缘认同和文化认同。但是这种认同,仅属对朝鲜民族的种族和本民族传统文化的认同,而不是国家意义上的认同,他们是国家与国家文化交流间的合作伙伴关系,是在遵循资源合理流动原则上的文化交流。而这一交流又使得朝鲜族文化形成自身的特性,这种特性体现在既保存朝鲜传统文化又与中国文化日益涵化。越来越多的中华民族要素,影响并渗透到朝鲜族舞蹈文化中,特别是与韩国舞蹈的差异,不仅体现在舞蹈语言的使用上,更体现在两种体制和两种制度下所形成的思想观念上。

跨界民族的文化认同需要漫长的历史积淀及复杂的建构过程。朝鲜族作为跨界民族既是中华民族的重要成员,也是世界朝鲜民族的重要组成部分。随着世界全球化的发展,朝鲜族文化认同的高度自然也上升到世界格局中,逐渐树立起新的文化认同过程将价值、伦理和道德进行重构。中国朝鲜族文化在世界文化格局中扮演着重要的角色,在中国,由于出台了大量少数民族发展的优惠政策,所以朝鲜族文化在发展过程中具有良好的生存空间。在与其他民族文化相互认同的前提下,形成了融合、共存的格局。

纵观朝鲜族文化认同的特点及建构过程,具有复合性、地域多角性、资源多层性。复合

性指的是朝鲜族文化具有中华民族性和朝鲜民族性的双重特点;同时在地理位置上与朝鲜半岛、俄罗斯接壤,并且临近日本;朝鲜族文化兼具古代传统和近代传统,从而使朝鲜族文化在资源上具有多层性。以上这三点特征使朝鲜族文化得到了飞速的发展,同时也从中增强了朝鲜族文化的认同意识,不断推进朝鲜族文化的创新和发展。在朝鲜族文化的发展过程中存在两个主要的脉络:一是将传统舞蹈进行现代化创新,取其精华,去其糟粕,包容或接纳各种先进文化为之补充养分,使其适应现代化发展和社会需求;二是整合朝鲜和韩国的精英舞蹈文化,将其适合自身文化发展的部分纳入进来,吸收他者、完善自我、融合发展,从而创造出新时期的中国朝鲜族舞蹈艺术形式。

此外,在现当代的朝鲜族舞蹈文化认同建构中,精英舞蹈逐渐表现出较为理智和谨慎的态度,表面上看发展缓慢,但深入研究就不难看出,它在酝酿着较为成熟而有目的性的发展态势。也就是说,现当代的朝鲜族舞蹈文化正实现着时代性的转换,亦即精英舞蹈从单纯的展现民族民俗风情,到表现单一的民族情感,再到表现民族复杂情感、精神和心理的状态中透视出深邃、内敛的民族文化特质及形成这种特质的民族精神。

朝鲜族舞蹈文化认同中,社会精英的作用也不可小觑,他们是实现文化认同的实践者。在这全球一体化、信息多元化的时代,继承和发扬民族文化艺术的核心价值也成为当前舞蹈人的重大责任,特别是本民族舞蹈面临困境时必须保持高度清醒,寻找并确立自身的文化位置。朝鲜族舞蹈精英们在与异文化主体的交流互动中,敏锐地捕捉到自身与他者之间的区别,重新学习本民族文化知识,自觉地反思本民族文化特性和未来发展趋势,并努力实践其文化理念。当跨界民族文化艺术遭受到来自异文化的压力时,民族精英成员根据实际的情况选择适合民族发展的文化认同方法,通过这种选择来重新审视民族文化的特色。这一过程是一个较为复杂的社会过程,但是通过对文化的选择和对传统文化的重新审视能在很大程度上增强民族内部的凝聚力,从而在很大程度上确保本民族发展的稳定性和竞争性。

跨界文化认同实质上包含了传统文化的现当代构建过程。也就是说,中国朝鲜族舞蹈要以传统文化为基础进行创新和发展,与社会不断发展和变化的环境因素相结合来实现传统文化的现代性新发展,从而实现文化的包容力和推动力。如果我们将朝鲜民族共有的、历史上存在过并且兴旺过,同时又能在现代社会文化生活中起到促进作用的文化形态视为文化传统,那么考验其历史性与现代性、民族性与普遍性、共同性与差异性作为标准的话,就是看它能否得到跨界民族双方的认可,这也是我们研究未来中国朝鲜族舞蹈文化认同的主要路径与目标。

三、现当代朝鲜族舞蹈文化的价值取向

价值取向涵盖社会各个范畴、各个层面,关涉到各个学科的价值哲学领域。我国学界目前对民族价值取向问题的观点大致有三种,一种是国家化倾向,一种是对民族化的提倡,最后是介于两者之间的相互交融。价值选择的过程往往表现为价值冲突与价值认同,通过无

数次的价值冲突与价值认同的过程,最终形成和确立一个与社会的发展和需要相符合的价值观体系。

丹纳的《艺术哲学》一书中曾提道,一种民族文化艺术形成自己的特点是社会心理结构及人文结构所导致的因果关系,并且他用了生态学的举例方式提出传统文化传承及发展的重要性。民族的传统文化是人类缔造并且反映于观念上的精神、心理和意识之总和,民族精神的延续需要依靠一个民族的文化传统,它是民族得以发展的精神支柱,这就是为什么伟大的民族总是和优秀而灿烂的文化传统联系在一起的原因。

跨界民族艺术具有双重性的显著特征,即共性特征与个性特征,它是跨界民族存在的标志。立足于跨界民族舞蹈的发展历史,应从个人、区域、国家乃至全球的视野来确立跨界民族舞蹈的价值取向,既要做到尊重和凸显本民族文化,又要在承认国家"一体"的基础上实现"多元"发展是重中之重。

作为跨界民族,朝鲜族在舞蹈文化发展的悠久历程中坚持寻找"自我"与"他者"的共性及差异,在"和而不同""天人合一"的价值共识追求下,不以建立单一的文化形态为目标,而秉持以资源共享、求同存异为行动方向。这既是跨界民族文化艺术的精神核心,也是支撑全球化背景下的文化价值基础。

朝鲜族以自己珍贵的文化传统作为核心系统,从祖先的实践活动开始,经过文化历史的沉淀形成了朝鲜族跨界民族的文化系统,而民族艺术的精神价值就是系统的核心,它既是该民族得以安身立命之本,也是民族生产发展的活力之根。因此,朝鲜族舞蹈文化的价值取向应当在本民族个体价值的基础上进行择取,它既是对朝鲜族个体价值取向的"整合",同时也是朝鲜族人民在长期的社会实践活动中所形成的某种共同的价值理想。此外,朝鲜族舞蹈应当以开放的态度对本民族舞蹈文化作出判断,坚持遵循两点基本原则,即本民族审美心理稳定性与变异性的对立统一,遵循个体价值活动与社会价值取向的一致性。着眼于朝鲜族舞蹈未来的发展,在进行创造性的吸收与借鉴、构建现当代朝鲜族舞蹈文化体系的同时,使其与不同文化相互交流与碰撞后,依然在保持本民族精神内涵的基础上走向世界,从而为世界人民作出贡献。

朝鲜族舞蹈的发展应充分反映和体现本民族的文化特点,展现本土文化传统的核心价值,做到尊重和凸显民族成员的个性,培养民族人才,传递民族精神,更好地为民族地区乃至国家服务。反之,国家也能够为跨界民族舞蹈的发展提供一个更加丰富和广阔的价值选择空间,使人们在追求价值和创造价值的过程中更好地发挥及展示本民族舞蹈文化的博大精深和优势,让朝鲜族舞蹈艺术立足于世界民族文化之林,散发本民族舞蹈文化的独特魅力,具备与世界舞蹈文化的主流艺术相抗衡的能力。

"民族舞蹈的价值定位应该在国家取向和民族取向之间寻找平衡点"[①]。在这全球一体化、信息多元化的时代,我们既不能扼杀民族舞蹈的独特性和多样性,也不能过分自由发展

① 胡塞尔. 胡塞尔选集(下)[M]. 倪梁康,选编. 北京:三联书店,1997:1029 - 1030.

而脱离国家的轨道,必须在承认中华民族一体的基础上进行发展,费孝通先生的"多元一体"和"美美与共"的思想便是最好的佐证。

四、朝鲜族舞蹈认同及其建构中的启示

对跨界民族文化认同的研究是我们认识民族文化的一种方式和角度。跨界民族存在着多重的认同,即民族认同、政治认同、文化认同和社会认同,而且这些认同问题往往又具有多层次性、敏感性、特殊性和模糊性,而多重文化认同并不意味着失去了文化立场,而是一个民族身份之分[①]。

在加强与朝鲜和韩国之间的文化交流及建立友好关系方面,朝鲜族舞蹈具有得天独厚的优势,不仅对朝鲜民族舞蹈的发展起到促进作用,也对三国的政治交往具有一定的推动力。因此,我们要在朝鲜族舞蹈文化认同的构建中,进一步增强国与国之间的文化交流与互动,增进友好往来和相互了解,通过基于共同文化的跨民族国家认同来重建中国朝鲜族舞蹈文化的认同意识。

世界格局中的朝鲜民族舞蹈文化发展必然有其共性之外,文化碰撞也是一种不可避免的自然现象。当今全球化背景下,在朝鲜族舞蹈文化与朝鲜民族文化之间必然要进行新的调适与整合,营造"和而不同""尊重多样性和差异性"的和谐文化氛围,增进彼此文化的了解和交流,吸收彼此优秀的文化内涵,达到"各美其美,美人之美,美美与共"。

参考文献

[1] 赵建民.试论构建"东亚共同体"的思想文化基础:从历史启迪与未来追求的视角[J].东北亚论坛,2007(1):110-114.

[2] 李宏图.全球化时代的多元文化认同[J].社会观察,2004(4):8.

[3] 朴婷姬.试论跨国民族的多重认同:以对中国朝鲜族认同研究为中心[J].东疆学刊,2008(7):37-43.

[4] 吴楚克,王倩.认同问题与跨界民族的认同[J].云南师范大学学报,2011(3):58-63.

[5] 雷勇.论跨界民族的文化认同及其现代建构[J].世界民族,2011(2):9-14.

[6] 雷勇.论跨界民族的多重认同[J].内蒙古社会科学,2008(5):28-32.

[7] 赵塔里木.关注跨界民族音乐文化[J].音乐研究,2011(6):5-8.

[8] 刘稚.跨界民族的类型、属性及其发展趋势[J].云南社会科学,2004(5):89-93.

[9] 杨民康.跨界族群与跨界音乐文化:中国语境下跨界族群音乐研究的意义和范畴

① 雷勇.论跨界民族的多重认同[J].学术探索,2008(4).

[J].音乐研究,2011(6):9-13.

[10] 黎海波.论我国跨界民族的双重作用与双刃剑效应[J].理论月刊,2014(9):157-160.

[11] 车延芬.因同而和:中国跨界民族舞蹈的文化认同——以景颇/克钦族"目瑙纵歌"为例[J].民间文化论坛,2014(6):91-97.

[12] 车延芬.中国跨界民族舞蹈的消弥与留存:以东北内蒙古地区跨界民族萨满舞蹈为例[J].北京舞蹈学院学报,2014(3):86-91.

[13] 陈伟长.经济全球化中民族艺术核心价值的确认[J].湖北科技学院学报,2014(4):135-137.

[14] 沉思.浅论我国民族教育的价值取向[J].湖南大众传媒职业技术学院学报,2016(4):91-93.

[15] 丹纳.艺术哲学[M].长春:吉林科学技术出版社,2005.

"地方化"语境中的"象脚鼓"乐器家族释义

申 波/云南艺术学院

一、命题的文化机缘

美国民族音乐学家B.奈特尔认为:"在我们知道的族群中,几乎没有一种人不具有某种形态的音乐:无论世界各文化中的音乐风格如何不同和繁复多样,人类音乐行为许多同根性、同源性的事实,已足以使所有民族对音乐本身这一问题的认同成为可能。"[①]因此,人类学家吉尔兹也认为:文化作为一种被表述的起点,在各民族音乐代代传承的过程中,不同民族与相关区域的人们,必然形成相同音乐表现的载体与音乐表现的形态,它表征着一个具有共同意义和价值群体人们的心理趋同,是文化接触情形下所产生的一种社会秩序与生活方式[②]。依托上述"地方化"文化的生成逻辑和笔者的田野体验,构成了命题的基础。

在云南滇西南西双版纳州、德宏州所属各县,临沧市所属的耿马、沧源、双江县,普洱市所属的景谷、孟连县以及红河州金平县的广袤区域,傣族成为重要的人口分布。由于近代国家边界概念的划定,上述地区也成为中国与缅甸、老挝、越南诸国国界的交汇处,傣族遂成为一个跨界而居的代表性民族,2005年云南省傣族人口约为123.21万人[③]。上述地区的傣族在各自区域的自然生态环境中,既积累了相对独立的传统文化,更由于跨界而居的历史缘故,目前几乎已成为全民信奉南传上座部佛教的民族。与此同时,居住于上述区域内的布朗、哈尼(爱伲人)、德昂、阿昌以及部分拉祜、佤族,由于地缘"大杂居、小聚居"的关系和历史上"受傣族土司统治,与傣族交往多,受其影响"[④]而接受了傣族的人文思想,这些民族或部分区域的民众,也成为信奉南传上座部佛教的族群,他们的文字也使用傣文。上述与我国毗邻的缅甸、老挝、越南以及临近的泰国具有族源关系的族群,共属傣泰语言区,也均为信奉南传上座部佛教的族群,只是因为其居住地由于近代以来所在国家不同而民族称谓有别,如在越南、老挝北部地区就叫傣族,在缅甸称为掸族,他们是完全同源但跨界的族群;而泰国的泰族

① B.奈特尔.什么叫民族音乐学[M].龙君,辑译.//董维松,沈洽.民族音乐译文集.北京:中国文联出版公司,1985.
② 黄应贵.物与物质文化[M].台北:"中央研究院"民族学研究所,2004.
③ 和少英,等.云南跨界民族文化初探[M].北京:中国社会科学出版社,2011.
④ 朱净宇,李家泉.少数民族色彩语言揭秘[M].昆明:云南人民出版社,1993.

和老挝的老族,与傣族也有族源关系①,特别在文化传统、生活方式与宗教信仰等行为方式上,更具有悠久的社会往来。

据相关资料证实,南传佛教大约在14世纪从缅甸传到今天云南的西双版纳一带的傣族聚居区,15至16世纪又传到今天的红河金平、普洱、临沧一带地区的傣族民众中,到17至18世纪,再传到今天的德宏一带地区的傣族民众中。经过数百年的传播、融合与交流,对这一区域民众音乐观念产生明显影响和作用的因素分别来自两方面:特定区域中的各民族在自己生活的地区,在"小传统"的影响下,首先创造了属于自己的文化传统,以具有差异性的文化表征彰显出独特的身份特征;但是,由于受"大传统"南传佛教的影响,在他们的精神生活中,又带有杜玉亭先生所言称的"社会发展的变异性"的影响,这就使得南传佛教文化圈的音乐风格,导致同一宗教信仰、不同民族、不同语言的人们,在情感的安顿上,又构成了超越国家或地域共同的文化亲缘和文化事项,萦绕着跨界而居各民族文化的记忆。这种不同族别、不同国籍的各个族群,他们不但在信仰上一致,而且从语言学的立场去考察,他们也同属于汉藏语系或南亚语系,这些共同点决定了他们文化上的多元互渗并建构了南传佛教信仰族群独特的地域空间和地缘感知。作为一种文化现象,南传佛教虽然在地理空间上实现了跨地域、跨民族、跨国界的文化传播,但云南各信仰族群的民众,在文化价值与心理归属取向的表达上,对中华民族大家庭的国家认同却始终坚持不变——这样的表达之于本选题,也就具有了更为开放的阐释意义,即,我们对南传佛教区域"地方化"语境中所呈现的"象脚鼓"类乐器家族的解读,在某种层面上,也就完成了对云南跨界民族不同国籍、同一族源音乐文化的部分了解。或许可以说,南传佛教文化圈宗教和民俗活动中典型的"地方化"乐器,作为一件标志性的文化符号,它集中体现了这一区域中人们共同留下的文化经验与集体记忆。因此,"象脚鼓"的社会功能、宗教意义、民俗价值等,受到各路学者的广泛关注,经过知网检索,对"象脚鼓"进行专题研究的文章目前已有40余篇,特别是朱海鹰、杨民康、初步云等,他们立足田野的积累和学术的表达,从音乐学或艺术人类学的立场进行了富有成效的研究,为本议题的拓展,提供了有价值的启发,只是囿于田野的广度与深度以及解读立场的差异,为本论题书写的多样性阐释留下了足够的空间。

二、象脚鼓"地方化"语境的文化学释义

格尔茨指出:"所谓文化,就是这样一些人由自己编制的意义之网,因此对文化的分析不是寻求规律的科学实验,而是探求意义的解释科学。"②在南传佛教文化圈诸民族日常的生存行为中,由于深厚的传统文化背景,宗教与民俗成为"地方化"独特的景观,而宗教更是对人们的生活与精神产生着重要的作用。与宗教和民俗相伴随的民间乐舞展演,正是这种文化景观展示的有效途径。在佛家的戒律中,有避声色五欲之规,因此,佛寺内严禁歌舞喧哗;但

① 赵廷光.云南跨境民族研究[M].昆明:云南民族出版社,1998.
② 克利福德·格尔茨.文化的解释[M].韩莉,译.南京:译林出版社,1999.

是,作为一种审美的期待,民俗节令之时,佛门之外的人们却可以尽情歌舞,享受世俗的欢愉。在这样的背景下,加上所处地理环境的因素,南传佛教文化圈村寨艺术的范畴中,户外展演成为一方水土中人们主要的表现方式。在这个文化之门,我们常常可以见到单独击鼓而不配置其他乐器的现象,但绝少见到用乐场合不配置鼓乐参与的现象。"对于乡村仪式中的音乐来说,打击乐占有特殊地位,没有打击乐器就没有乡村仪式"①。可以说,恰恰是"象脚鼓"为户外展演提供的"形式"表达,使得鼓声所及之地成为南传佛教文化圈信仰传播具有文化学"他感宣示"性质的地域边界而构成了与他者文化的差异性,同时又解决了乡村乐队户外表演对音量传播的物理诉求。鼓乐所营造的音声环境、承载的隐性感召、提供的声音观念,其"制度化"暗示,时刻影响着人们的身体行为和个体对群体的心理认同,体现了南传佛教文化圈"制度性音声属性"的意义指向,这意味着对鼓乐的考察可以超越音乐学平面的讨论而进入"本土性"文化语境的综合研究,是一部可供阅读的文本。在这一区域,有"敲一套鼓点,求得一年的收成;跳一套鼓舞,求得一年的吉祥"这种对天地自然充满敬畏与感激的心态。作为"充满意义的仓库或贮存器","象脚鼓"之于南传佛教文化圈的诸民族,鼓声具有实用功能之外的社会构建功能——作为一种集体认同,人们期盼通过鼓声达到与自然和谐相处、与超自然力量沟通的目的。如带有节令性质的"京比迈"(泼水节),宗教性质的"奥洼萨"(开门节)、"堆沙""千灯节""放高升"以及民俗活动"嘎光""嘎秧""迎宾"等为表征的文化现场,以"象脚鼓"为标志性符号、由排铓(铓森)、大钹(香)构成"有结构的组合",成为人们共享的音声图腾。这种音响作为傣泰民族民间乐舞的灵魂,从始至终陪伴在仪式的全过程,促进了声音隐喻对仪式的有效性,人们通过这种行为感知,以特定文化圈内部共同的听觉经验表明了文化的存在。作为乐器,"象脚鼓"音乐满足了世俗社会中人们的审美需求,作为赕佛的法器,鼓声又承载着民众对美好未来热切的期盼,成为具有灵性的对象,"它一方面构成了祭祀仪式和审美欣赏的行为,另一方面又反映了人的观念信仰和审美情趣"②,由此折射出南传佛教文化圈佛事活动世俗化、民间习俗佛事化的情态特征。在这样的空间,个体成为场景的制造者,场景成就了个体生命价值的延伸,构建了超越国家边界记忆的音响,成为跨界族群自我身份构建的独特标识,"他们的音乐就是他们对自己生存环境及其生态意象的一种直觉把握,同时也是对自己民族性格的一种直觉的构建"③,这样的景观,为我们从音乐学的立场考察南传佛教文化圈诸民族的文化创造、文化气质以及情感存放方式,构成了"学与问"的视角。

三、文化学立场的"象脚鼓"概念释义

"象脚鼓"不单在云南是南传佛教文化圈诸民族的标志性乐器,相同或相似造型的鼓乐

① 张振涛."噪音":力度和深度[M]//曹本冶.大音·第五卷.北京:文化艺术出版社,2011.
② 周显宝.人文地理学与皖南民间表演艺术的保护[J].文艺研究,2006(4).
③ 周凯模.云南民族音乐论[M].昆明:云南大学出版社,2000.

器"在泰、老、缅、柬、越、印度与缅甸交界处均可见"①。可以说,象脚鼓构成了南传佛教文化圈辽阔地域、悠远社会进程中特定族群人们内心情感体验外化的一种重要物质沉淀,是独特生态环境创造、为族群所共享的精神结晶。"有舞必有鼓、有鼓必有舞",成为南传佛教文化圈与"生"相关的"更丰富的文化结构的来源"。

基于对他文化创造的尊重,就本命题而言,笔者首先必须更正几点主流文化语境对"他者"的误读,以还原对象原生的意指空间和物象表意。要知道,在过去的几十年乃至几百年"中土"文化与"他"文化的交往中,由于语言或文字的障碍,更基于大汉族"我观"的立场,许多谬误性的结论或理解成为常识,使得"所谓强势的或流行的知识,往往是在既定的认识方式中培育并习以为常的"②。"象脚鼓"作为边地民族意象符号中的显性标识,我们对它的多重误读就是一个典型的案例。

误读之一:在国内,许多书写中,常常有意或无意地把"象脚鼓"所指误认为傣族独有的文化符号。无论是舞台展演、视觉造型或文学描述,"象脚鼓"多与傣族的风俗场景相勾连,这或许是近代以来,国内主流文化对傣族文化投入了太多的关注所导致的文化势利和片面解读。事实上,在澜沧江—湄公河流域南传佛教文化圈广袤的地域中,各个国家的相关民族均把"象脚鼓"作为开展民俗活动、实现心理聚合的重要载体。

误读之二:"象脚鼓",外界众多文字描述或讲述均误以为其仿照大象腿制作而得其名。事实上,此误读与原型所指毫无关联,是"我观"立场导致的典型误读。

在"中土"文化圈中,"象脚鼓"最早见诸文字介绍,当首推明代(1396年)钱古训所撰《百夷传》的记录,其称在夷区(今德宏),"有三五尺长鼓,其形似象脚,故名。大者长约五六尺,中者长三尺许,小者长尺许"③。可以推测,这位南京出使云南的"民族干部",由于语言障碍,只能以"其形似象脚"而"故名"——足见千百年来历史文化的传承与传播中,文字描述对后世强大的影响力和牵引力。但从其记录中,我们也可以知道,这件乐器自古以来是有长短之分的。

为了节省篇幅,在此我们仅以钱古训当年所交往的人群——摆夷后裔为坐标,考察傣族对这件乐器的称谓。西双版纳傣族称其为"光克拉",临沧傣族称"光恩因咬",德宏傣族称"光喊咬",缅甸掸族称"光喊咬",泰国、老挝的泰族称"光雅"等。在傣语中,"光",是"鼓"的所指,"咬""雅"是不同方言在发音上的差别,即"长"的意思,而"喊",则为"尾巴"之意。同时,由于各种"光"在形制上的长中短造型,又分别称为"光咬""光吞""光扁""光旺"等。在这里可以发现,在傣泰语系中,其所有发音的能指,都没有"象脚"之意,正如与傣族比邻而居的其他南传佛教文化圈内的各民族,他们也都遵从同一区域"傣""掸""泰"各主体民族的称谓直接借用其发音。同时,我们从大量"象脚鼓乐队"所发出的轻快节律中,也难以领悟到模仿大象沉重脚步的韵律(跳大象舞除外)。可以说,"象脚鼓"的称谓纯属古人钱古训未作深入考证,凭自己主观"艺术化"的描述,最终构成了后人以讹传讹的追加并使误读成了正解——

① 朱海鹰.泰国缅甸音乐概论[M].呼和浩特:远方出版社,2003.
② 邓启耀.非文字书写的文化史[J].民族艺术,2015(2).
③ 钱古训.百夷传[M].江应樑,校注.昆明:云南人民出版社,1980.

这也从某种层面说明,误读,恰恰满足了中土文明对"异邦"文化的想象。

"象脚鼓",如果从学术的立场去讨论,由于在语境内涵与外延上不存在互译的可能,其实它就是一个"空符号"。试想,作为南传佛教教义中五大神兽之一的大象,信众何以会把"象腿"作为他用?

田野中,我们与傣族文化干部讨论到这种"误读"话题时,作为民族文化精英,他们的态度大致可以分为两种立场:一种认为,由于在国内已经习以为常,象脚鼓已为多数人特别是汉族同胞所认可,为了便于地方文化的传播,这样的"误读"他们是可以接受的,只是面对多数乡间民众或带着这样的概念与国外进行交流,"象脚鼓"的称谓就行不通了;第二种立场认为,多年来,许多汉族学者由于缺少田野调查的态度或出于学术功利和经济效益的目的,有意或无意"误读"的事件太多,难免会伤害"文化持有者"的感情,面对这样的不和谐情形,他们也只能表现出无奈的态度。

基于对文化创造的尊重,云南大学金红博士的毕业论文《德宏傣族乐器"光邦"研究》,就是一个典型案例:若以"望物生义"的立场,"光邦"多被外界俗称为"大小头鼓",而这种形制的鼓不单在云南存在,在马来西亚、印尼均能发现其身影,但它们在各自的地域中,不但称谓不同、承担的社会功能也有别。因此,尊重一方民众对它的称谓,这不单有利于对研究对象所指内涵的表达,更体现出学术态度的严谨,其价值立场是值得提倡的。

基于职业的不同,我们不能对作为古代"民族工作队队长"的钱古训提出任何质疑,但作为今天的人类学研究,我们却必须充分尊重各民族的文化创造,在向"他者"求教的同时,也必须用学术的眼光去解读现场,在规避"我观"偏颇的同时,如何以阐释的视角获得逻辑的结论、形成解构的文本,这就引出了"误读"的又一个话题:田野所见,无论任何时节、任何地方,象脚鼓(为了表达方便,我也只好以讹传讹了)的敲奏,人们都先以蒸熟之软米饭揉成一圈贴于鼓皮正中,然后敲奏。民间称,这样的行为是为了校正音色,民众也称这样的过程为"喂鼓",意思是,只有鼓吃饱了,敲出来的声音才好听。于是,许多文章在描述这一环节时,也称其"为了让象脚鼓的音色更圆润,一定要先贴上饭团再敲奏"。其实,从行为心理学的立场来看,这在很大层面上是出于稻作民族审美愉悦之外共有的转喻象征,是一种"原始意象"万物有灵心灵投射的结果。如在缅甸掸族的语言中,短形的鼓就叫"掸欧西",即"锅鼓",意思是这样的鼓是由盛米饭的"甑子"演变来的。有意思的是,田野中许多工匠都告诉我们,做鼓的木材当以"甑子树"最好。如此,其"原型结构"说明,出于一种人类集体无意识的取向,敲鼓的目的审美的价值是处于次要位置的,主要目的在于取悦于神灵:饭团贴在鼓面以示"鼓鼓的""满满的"能指——在信众的心目中,只有这样的行为,神灵才给他们足够的粮食,出于"满满的饭在锅上"的愿望才将饭团贴在鼓面上①,因此,在澜沧江—湄公河流域诸国相关民族的社会中,至今仍有"打一通鼓点、谷子长一截"的说法。在缅甸,"直到现在,瑞波一带地区在栽秧前,仍可看到在田埂上敲鼓的活动"②。的确,在整个南传佛教文化圈"豪洼萨"(关

① 朱海鹰. 论缅甸民族音乐与舞蹈[M]. 北京:中国文联出版社,2001.
② 周凯模. 云南民族音乐论[M]. 昆明:云南大学出版社,2000.

门节)的仪式上,信众们一定会又放高升又敲鼓,以祈求来年风调雨顺。这样的心理投射与同为稻作民族的壮族一样,他们在"关秧门"时,一定要"请"出铜鼓,并把米酒、茶水浇在铜鼓和铓锣上面。笔者在文山富宁彝族的"跳宫节"上,还见寨民们把刚刚宰杀并滴着鲜血的一只猪腿挂在铜鼓上方,让猪血滴在铜鼓表面,据说这样的行为也是为了调整铜鼓的音色。同样,在文山州博物馆铜鼓演变的说明中,也确认"锅"是铜鼓演变的主要源头,因此壮族有谚语唱道:铜鼓不响,庄稼不长。这样的心理投射其实如出一辙,都是为了讨好作为具有通神法力的"神器"——鼓,以祈求来年稻谷长得"鼓馕馕""铓嘟嘟",这说明,作为一种人格化以已度物原始"巫术"的思维寄托,围绕鼓声所投射的各式隐喻,都标志着族群观念塑造中所具有诱发谷物生长的心理意象和音乐发生学意义上的观念暗示,更是"信仰支配着仪式的进行和文化的构成"①。因此,吉尔兹才强调:对任何社会行为,都应当将其作为"意义系统来解读"。威廉·A.哈维兰也指出:文化若不能满足其成员的某些基本要求,就不能存在下去②。可以说,在人类的行为活动中,创造可能无意,理解必须有意,换言之,行为可能出于社会惯性,但理解社会行为必须透视。在人类的"社会化过程"中,"只有那些对民众的生存生活具有价值利益的自然生态事物和现象,才能在人们的信仰观念中占据一定的地位"③。行为的后面隐藏着心理的寄托,意义的图式是一种生存的需要与时间顺序的生存行为。

四、各式"象脚鼓"类乐器形制识读与功能释义

南传佛教信仰族群日常的生活中,不同地域的各民族既有各自独特的民俗传统,但众多的歌舞活动,常常又与佛教仪典同步而使得各种艺术事项,都通过非艺术的目的——对佛祖的感激与敬畏而保障了这些声音具有"浸透心灵"的作用。在这样的场景,鼓乐作为仪式的重要角色,以其抽象的内部功能强化了宗教内容,扮演着用声音提升仪式的有效性而满足了外部社会秩序构建的需求,作为一种期待,最终将宗教信仰与审美体验巧妙地融为一体。据《无量寿经义疏导》(卷下)蒙教:"宝者宝供,香者香供。无价衣者,以衣供养。奏天乐等,伎乐供养,伎乐音中,歌叹佛德。"意思是,对佛祖的供养是方方面面的,声音供养是其主要的一种。主要就是赞颂无边佛法及其高功大德,并以世间最为美好的声音向佛祖奉献。而声音供养对供养者来说有什么好处呢?《佛说超日明三昧经》(卷下)又指出:"供养世尊得何功德?佛告长者……音乐倡伎佛塔寺及乐以前,得天耳彻听。"意思是通过音乐对佛的供养,是有意义的,是在做功德,是修功德。佛在天界以天耳在倾听④。作为一种"地方性知识"的普遍经验,可以说,音乐不单是形式的表达,更是一个生命意义得以提升的过程,所以曹意强先生才说:艺术是人类认识世界的一种智性方式。

① 克利福德·格尔茨.文化的解释[M].韩莉,译.南京:译林出版社,1999.
② 威廉·A.哈维兰.当代人类学[M].王铭铭,等译.上海:上海人民出版社,1987.
③ 唐家璐.民间艺术的文化生态论[M].北京:清华大学出版社,2006.
④ 项阳.关于音声供养和声音法事[J].中国音乐,2006(4).

信仰的一致性与地缘文化的交融性,南传佛教文化圈的各民族民众,均把象脚鼓乐队作为礼俗生活中重要的符号进行模塑。究其缘由,用景洪曼春满佛寺都广增的说法:在傣泰族群的心目中,"光"就是吉祥的象征。他接着还启发道:你们看,无论是"光咬""光吞""光扁",它们的鼓腰不就是佛塔的造型吗? 多年前,孟连中城佛寺从缅甸请来的老佛爷康喃依啵就直接指着旁边的一堆鼓说道:"那些'光扁'就是'窣堵波'(佛塔)的化身嘛。"为了进一步求证这种心理认同,笔者在勐腊采访国家级象脚鼓舞传承人波罕丙时,再次向他提出了同样的话题,他不加犹豫地表示了认同。同样,日本的音乐人类学家伊藤先生为笔者提供了他在泰国难府佛寺壁画中拍摄到的照片,其鼓腰造型也呈现出模仿笋形佛塔的痕迹,这使笔者联想到迪尔凯姆提到的一个概念,即"对于图腾的崇拜可以形成氏族集体性的认同"[①]。的确,作为一种"母题"的反复再现,视与听的符号在同一时空"内觉体验"的反复模塑中,人们不断地经历着相同的听觉惯性,人们被经验所规约,也被经验反复创造,正如美国学者大卫·西门得出的结论:地方芭蕾的标志就是人的连续行动和时间的连贯性,它培育了一种强大的、深刻的地方感和计划或设计的含义,使得这样的符号在社会历史的发展中不断地得以凝聚、强化,成为人们满意的声音、祥和的标志。

从乐器分类的立场来看,作为一源多支的"光"类乐器,它们主要分为不同地区语言差异称谓的"光咬""光恩英咬""光喊咬"(长鼓)、"光吞""光妥""光图"(中鼓)、"光扁"(扁鼓)、"光旺"(短鼓)几种形制,以击奏膜鸣类乐器中的绦绳制作法完成。无论何种形制的"光",其造型主要分为鼓腔、鼓腰(或鼓尾)、底座三部分,它们一律用整颗"瓠子"树或芒果树、攀枝花树等优质木材,分为切割、掏空、坯型、雕刻、抛光、着色,继而在上部端头蒙以生黄牛皮,并在鼓面的周围用剩余的牛皮或麻绳以拉绳的方式从鼓面至鼓腔下端固定鼓膜,最终以各种绦绳纹样对鼓腔进行装饰,完成全部工序。体现出南传佛教文化圈"光"类乐器富有创意的生命形态和造型风格。

1. 长腰形"光咬"形制与敲奏手法概况

作为民间活态的、非理论演绎的工艺流程,"光咬"制作均由工匠根据自己的经验或订制人的需求决定其长度,孟定坝南京章寨制鼓艺人果亚就这样告诉我们。这样的结论与笔者在缅甸南坎扎所家看到的情况基本一样,他的制鼓技术不单在南坎有名,中国瑞丽一带的寨民多数也是使用他制作的各式"光"类乐器。一般而言,"光咬"的上端,即鼓面直径为35~40厘米,总长度从140~210厘米不等,鼓腔约占鼓长的三分之一,体现出"黄金分割"的美感,底座直径约为40~50厘米。在使用方面,"光咬"多作为主奏乐器与排铓、钹组成"三件套"的乐队为"嘎哚"(马鹿舞)、"嘎洛咏"(孔雀舞)和"嘎妖"(蝴蝶舞)等各式民间乐舞奏乐。这时,乐队均在表演现场的旁边进行伴奏。

从音乐学的立场来讲,乐器的形制规定着具体的演奏手法,演奏手法又作用于节奏与音色的生成。物理特性和敲奏"十指连心"的情态属性,决定了"光咬"的音响多表达出世俗的

① 迪尔凯姆.宗教生活的基本形式[M].渠东,等译.北京:商务印书馆,2011.

欢愉与优雅，在民间鼓手创造性的操控下，表现出多变的情绪与技巧的表达。敲奏时，表演者将挎带斜挎于左肩，鼓身顺后斜拖地面，也有鼓手席地而坐，将"光咬"横架在腿部进行敲奏。敲奏手法丰富多彩，不同地区的鼓手具有不同的敲奏套路和约定俗成的鼓谱。若为舞蹈伴奏，常见的敲奏方法是左手扶鼓边，右手敲击不同鼓面的位置以变换音色，左手不仅可以控制音量而且还辅以对应的节奏，形成左手弱右手强的呼应关系。右手有指尖、指垫、五指同击或分指单击、双指敲击，也有掌根、拳头、拳外侧擂击、握拳闷击等各式手法，构成了一种"多声结构"的乡村音响图式，完成了用不同音色和节奏调动舞者肢体语汇变化的目的。若是"嘎光咬"（跳长鼓舞），舞者还会结合傣拳的套路，做出摆鼓、甩鼓、晃鼓等身体动作，还会辅以抬腿、踢腿、踢腿跳、弹腿跳、跨腿跳、甩胯抬脚、脚步踏地等刚健的动作，以肘击、膝擂、脚跟击打鼓面，表现出各式高难动作，以显出潇洒的舞姿，吸引观者的注意。如在瑞丽有"宾亚"（有很多知识的人）之称的干喊，他为儿子尚卯相表演的带架孔雀舞伴奏时，就以他独特的鼓语，表现孔雀的跑动、跳跃、飞翔、展翅、抖翅、追逐、戏水、倒影、梳妆等场景，鼓点生动而细腻；缅甸洋人街民间艺人有"约比洛、约比洛，约比约哩哩"（好好行、好好抬，翅膀抬起来）的鼓语；孟定坝的岩甲在为"嘎咪"进行伴奏时，还特地拿出他编写的"鼓谱"为我们逐条讲解，什么节拍、什么力度、敲击什么位置、什么音色意味着什么指向引导舞者的场地调配，体现出地方文化创造的知识谱系；景谷千糯寨陶安华带领的"三架头"乐队为女子带架孔雀舞伴奏时，又以他们特有的鼓语提示，指挥舞蹈队形左右移动、前后挪步、亮翅、收翅、下腰等完美的表达，体现出本土文化语境在"局内人"心理体验中的约定俗成。

2. 细腰形"光咬"（分为大小两类）的形制与使用概况

作为"光咬"的另一种形制，它在泰国、缅甸以及柬埔寨的世俗生活中被广泛使用。其形制虽然与长腰形"光咬"有所不同，但在上述国家的称谓中，人们均称其为"光咬"，因此，我们理当把它纳入同类乐器家族看待。在上述国家，细腰形"光咬"是作为接待贵客或参与重要民俗仪式时敲奏的乐器。它以上等木材将上下整体掏空，在上部端头蒙上硝制过的羊皮，再用彩色麻绳在鼓框的边沿将鼓膜勒紧而成。在乐队的使用上，"光咬"多以公母的形式出现：公鼓鼓面直径约为 28 厘米，身长约为 87 厘米，鼓腔约占鼓长的三分之一，形制具有"黄金分割"的美感，底座直径约为 7 厘米；母鼓鼓面直径约为 20 厘米，身长 68 厘米，底座直径约为 7 厘米。据说它们过去主要用于中南半岛诸国的宫廷乐队中，后来才传到了民间。这种鼓在使用时，一般是成双成对并列摆放，是宫廷丝竹乐队的组成部分，演奏时双手分别以不同的力度敲打鼓面不同的位置调整音色的变化。

细腰形"光咬"还有"拷贝"的小鼓，它犹如舞者的道具，使用时夹在腰间边舞蹈边进行敲奏。由于物理属性使然，其音色纤细精巧，象征着宫廷音乐的典雅与悠然。有意思的是，湄公河流域各国的人们还喜欢用彩色的绸缎将鼓腔包裹起来，再用另一种颜色的绸缎做一幅围裙予以装饰，表达出对神圣器物的尊重。

随着跨界民族间交往的频繁，在西双版纳舞台化的舞乐表演中，近年来也可以看到细腰形"光咬"的身影，或许这正是文化交往在物质层面上获得显现的具体例证。

3. 无底座"光咬"造型概述

正当笔者撰写此论文期间,在国外做田野的赵书峰教授为笔者发来了他在老挝拍摄的一张照片。照片中鼓尺寸的大小与我们见到的多数"光咬"相差无几,有鼓腔、鼓腰,鼓腔与我们所见"光咬"也没有太大差别,但鼓腰却没有任何装饰,更没有底座。在马云华院长的协助下,笔者知道其在老挝也叫"光咬",其用乐安排、使用场合、乐器配置等数据却缺乏场景的感性认知,只能留待进一步考证。但这却拓展了我们对"光咬"乐器家族成员新的了解。

4. "光吞"(中鼓)、"光关"(扁鼓)、"光旺"(短鼓)的形制与使用概况

上述"光"家族乐器,由于体量不同,因而发出的声音从音乐声学上,各自具有高低不同的物理属性,但作为同一家族的乐器,其制作原理却基本一致,只是由于出自不同工匠之手,它们在形制的规格上是有出入的,若与工业时代西洋乐器的"格式化"相比较,就体现出多元的生态特征。如我们在孟定坝波乃佛寺见到的一面制作于1974年的"光关",其身长为78厘米,但鼓面直径却有63厘米,底座直径为60厘米,据佛寺的住持说,其体重有三十多斤;我们在孟连宣慰土司府舞台上看到的"光关",其身长为70厘米,鼓面直径为55厘米,底座直径为55厘米,难怪傣族民众称其为"关"(扁)了;而景洪满春漫寨波音站老人制作的"光吞",其长度为91厘米,鼓面直径为31厘米,底座直径为33厘米,据说他的产品不单在景洪、勐腊一带出售,就连老挝琅勃拉邦的商人也来订制;而勐海勐梭寨的"光吞"其长度为120厘米,鼓面直径为30厘米,底座为28厘米,据村民介绍,他们的鼓是从孟连买过来的。这些"光"类乐器只与钹、排铓或单铓进行搭配为"嘎光"(集体舞)进行伴奏。这样的场合,"光吞""光旺"乃至"光关"都会一起上阵,营造出热闹的场景。持"光吞"和"光旺"者左肩挎鼓,与手持单铓者和场上的人们围成圆圈,共同以逆时针方向边敲边舞,而持"光关"与排铓者则站立于场地中央。为了调动现场的气氛,持"光吞"者常常会用毛巾裹住手掌,用大幅度的动作甩动手臂擂响鼓面,同时,还会做出"孔雀昂首""孔雀甩尾""转动鼓身""踏步半蹲"等肢体变化表现自我;同样,持"光旺"的人们还会相互进行"逗鼓""逗钹"的肢体碰撞,为现场增添了更多世俗的欢乐气氛。此时,多种音色的交融与多层次节奏的交织,充分体现了民间音乐即兴性、群体性创造和参与的特点,由此,民俗伴随鼓乐得以作为仪式的重要内容承载民俗的各种意义,日常生活中的凡俗和精神世界中的神圣融为一体[①],仪式语境构成了活生生的民俗长卷。

由于不同民族、不同地域音乐表演形式与文化创造的差异,"象脚鼓"的表演手法、节奏设计以及用乐规则也存在一定的差异:排铓、大钹、象脚鼓"三架头"乐队的结构成为傣泰民族民间乐队的"标配";但在世俗性的庆典中,佤族会把"象脚鼓"与木鼓相配合进行敲奏;德昂族会把其与"格楞胆"(水鼓)配合进行敲奏;泰国的"笙舞"表演,笙和象脚鼓的配合几乎成为"标配";老挝可以随时看到由木琴、寮笙(排笙)、围铓、钹与象脚鼓组合而成的特色乐队演奏;多年前,笔者在缅甸的克伦邦观看他们的文工团表演,就有手风琴、吉他、小提琴与象脚

① 转引自:曹本冶."声/声音""音声""音乐""仪式中音声"的研究[J].音乐艺术,2017(2).

鼓组合成的乐队;在拉祜族、景颇族则经常能够看到他们由女子组成的"光吞"鼓舞方队亮相;无独有偶,在国内当下带有政府色彩组织的各类世俗性庆典、广场化的众多表演中,"光吞""光旺"已成为众多群众性展演方队中必备的道具而成为"地方性"的符号标识。

五、各式"象脚鼓"类乐器的装饰概况

作为一项深受佛教文化浸染的地方化乐器(法器),南传佛教文化圈的各式"象脚鼓",它们在审美的装饰上,无不折射出与佛教文化密切相关的文化信息,确切地说,无不体现出对佛塔造型的模仿。在局内人的心目中,作为一种异质同构的观念,谁享有佛塔的形制和图案,谁就分享了佛祖赐予的吉祥;同样,由这件乐器奏出的声音,才是信众赕佛最好的礼品。

1. 雕刻型装饰

各式"象脚鼓"除了以造型不同的绦绳纹样对鼓腔进行装饰,手艺高超的工匠会在鼓座(须弥座)、鼓腰(塔身)用阴刻与阳刻相结合的方式雕刻出佛塔上的各式图案,如莲花宝座、莲花瓣、孔雀翎、祥云等;雕刻完毕,再依据不同图案点染不同的颜色,甚至还在鼓腰依序镶嵌不同色彩的珠宝,使其既有佛塔的造型特征,又成为一件精美的工艺品,展示出不同地域民间工匠的艺术想象与文化创造力,也使得这些乐器物质的造型获得了人文的温度。

2. 绘画型装饰

在南传佛教区域,人们出于对"光"类乐器的崇拜,对其外形的绘制非常考究,特别是长腰形"光咬"的绘制,就更是隐含着众多的文化信息。由于其鼓腰太长,因此大多数以阳刻的手法,在底座和鼓腰与鼓腔结合部,雕出精美的莲花宝座图案;其余鼓腰部分均依次以阴刻手法以"覆钵体"雕出节节攀升的纹样;再依次涂上各式吉祥的色彩,以"通天佛塔"的造型象征佛陀的崇高伟大。

我们采访耿马南京章寨的果亚老人时,他正好为孟定镇文化站完成了一批"光咬"的制作。他告诉我们,他会根据使用对象的需求而选择不同的颜色。从某种意义上讲,不同色彩的选用,与不同民族的图腾导致的心理意象具有直接的渊源关系。

3. 简朴型装饰

这类乐器的工艺普遍比较简洁,不以任何雕刻的手段进行华丽的描绘,通常是在底座和鼓腰与鼓腔的结合部,绘以孔雀翎或几圈条纹,其他部位均统一涂上金黄色、红色或黑色,既显出了简朴的装饰,又降低了工艺成本。

4. 古拙型装饰

这种风格的乐器多见于"光关"的制作。即将底座与鼓腰部分通过阴刻的手法,绘制出莲花与环形图案,整个底座与鼓腰,仿制成一座笋形佛塔,材质完全保留原木色泽,彰显出佛塔古拙的风格。

5. 材料型装饰

这种装饰是指除"象脚鼓"本身的色泽和图案外,随着世俗化的变迁,人们对其点缀以各

种装饰。有将一束孔雀翎插在鼓尾的,有用彩色绸缎做成挎带的,有在鼓身的上端悬挂绒线编织成的五色彩穗的,还有用五色绒线编织成"鼓衣"的,目的都是为了体现对神圣之物的崇拜之情,同时也增强视觉的审美效果。伴随表演者摆动的身躯和欢快的敲奏,飘逸的色彩和激越的声响,为现场带来了更多视与听的感染。泰国或缅甸的民众还常常用三色绸缎将整个鼓腔包裹起来,在实现装饰的同时,也显示出对鼓器(神器、法器)的敬畏;缅甸掸邦地区的民众更以"法定的"红、黄、绿三色绸缎对鼓腔进行装饰,要知道三色的选择与"掸邦邦旗"的颜色必须是一致的。

六、"象脚鼓"类乐器的音乐表演概况

钱古训在《百夷传》中就有"铜铙、铜鼓、响板、大小长皮鼓以手拊之"的记载。作为古老的民间乐器组合,"象脚鼓乐队"的存在具有多重文化意义:在以象脚鼓为标志、配以排铓和钹的"三架头"乐队中,它们不仅是可以发出声音的乐器,更以其"体化实践"在特定的文化时间和空间中构成了完整的意义系统和地方性知识体系,是南传佛教文化圈人们社会身份认同和不同国家边界同一族群人们个人利益与整体需求平衡的体系;其独特的音响呈现,是相同族群听觉形成内在逻辑并保持集体记忆、衡量音乐能力与音乐经验的展开方式,是南传佛教文化圈音乐传统得以传承的重要途径。

作为打击乐的敲奏,节奏的展现是时间过程最为核心的要素,是敲奏者内心感应与时间形成对应,同时把外显信息和对声音的体验融于自我表达的外化过程,从而由心理过渡为对日常生活和对美好未来寄托期许的文化确证,具有推动仪式要素增值的张力。作为民间音乐,由于没有乐谱的文本规约,不同的"象脚鼓"乐队在地方化的语境中,艺人们以口传心授的习得方式,创造了各自不同的鼓谱,形成了独特的意指系统。田野中,无论节奏以什么套路呈现,表演者都会自觉地跟随节拍指向完成不同肢体的调整,形成村寨内部特有知识谱系的延伸。这样的音乐文本,折射出南传佛教文化圈族群音乐表达一体多元共性与个性的创造,是人与人之间相互沟通、绵延传续并发展出对人生的认知及对生命的态度[①]。

若以乐器学的立场进行考察,"三架头"乐队的声音其实组成了一种由低到高三个富有"艺术结构"的音响层次,体现出特有的"文本"意义。可以发现,处于低声部的排铓(少则大小不同的五面,多则六七面)构成了固定音型的表达,为乐队的音响结构提供了丰富的泛音基础;第二层次的各式"光"类乐器,它们以多变的敲奏音色和丰富的节奏变化烘托了舞者内心情感外化的彰显;第三层次以钹为标志,其以具有穿透力的音响和多变的情绪带动,在约定俗成的时间秩序中与整个乐队成员又构成了即兴表演的快感。

囿于篇幅所限,以下我们仅以不同区域三种典型民间舞蹈的鼓谱为例,简单比较与分析"三架头"在不同生态环境中音乐呈现方式的共性特征与个性表达。

① 吉尔兹.地方性知识:阐释人类学论文集[M].王海龙,张家瑄,译.北京:中央编译出版社,2000.

马鹿舞、孔雀舞以及"嘎光",是南传佛教文化圈族群追求人神和谐共存、表达吉祥的象征,是实现身份认同的群众性展演。在这样的景观中,"光咬"、排铓、钹组合的乐队为现场进行伴奏乐队的"标配",也是这类民间乐舞得以传承和发展的内在张力。

1. 马鹿舞

马鹿是南传佛教文化圈傣泰民族推崇的神兽,用孟定文化站傣族干部金紫明的话说,它相当于汉族的貔貅,跳一场马鹿舞,就修了一次功德。马鹿舞傣掸语称"嘎哚",是赕佛时最好的奉献。因此,诸如阿昌、布朗等民族的寨民,但凡他们开展重大的民俗活动,也都会邀请傣族的表演队前往献艺。

为了表现马鹿鲜活的灵气,象脚鼓作为主奏乐器,鼓手会不断调整鼓面的敲奏位置;同样,钹的演奏者也会不断调整摩擦部位和碰撞力度,构成惟妙惟肖的音响流动和音色表达,引导表演者模仿马鹿的动作特征。与此同时,场上生动的表演又会感染乐队的情绪,双方相映成趣。

马鹿舞之一:

谱例一:《马鹿入场》

马鹿入场

谱例二:《马鹿绕场》

马鹿绕场

谱例三:《马鹿跪拜》

马鹿跪拜

马鹿表演者：岩依、岩恩。"光咬"演奏者：岩甲。排铓演奏者：金紫明。钹演奏者：岩柴。采录时间：2017年11月22日。采录地点：孟定芒坑寨。

马鹿舞之二：

谱例一：《马鹿入场》

谱例二：《马鹿转圈》

谱例三：《马鹿作揖》

根据金紫明老师的缅甸友人提供的录像记谱。表演地点：缅甸景栋。

以上两组马鹿舞乐队的共同点是编制完全一样，节奏变化与强弱安排均以马鹿的表演为核心，节奏要素由四二拍构成，敲奏顺序由排铓设定表演速度，四拍后钹进入，再四拍后，"光咬"进入，整个时间过程由三组基本的节奏语汇交替进行；不同点是，前者为纯民间表演，整体的音乐节奏稍慢一些，由于在户外表演，加上马鹿木制头颅自身口腔开合时发出的滴答声，现场的敲打声效更为明显；后者为职业化表演，整体速度更加欢快，特别在舞台灯光的映衬下，白色的马鹿与一位操傣拳肢体语汇的舞者相配合，互动的表演带有高超的技艺表达，多变的舞台调度与马鹿憨态可掬的肢体表现使节目的观赏性大大增强，因而现场人声鼎沸、一派开怀的笑声。两支乐队节奏的组织结构具有较大的差异，前者乐队自始至终均处于全奏的状态；后者更注重乐队音响情绪的调适，特别是"光咬"与钹的配合，多在重音上加强敲击的力度，突出了情绪渲染。值得注意的是，白色马鹿的围脖以红、黄、绿三色为装饰，再次彰显了掸邦"标签化"的色彩配置。

2. 孔雀舞

孔雀是南传佛教教义中的五大神兽之一。因此,孔雀舞在南传佛教文化区域是非常普及的舞蹈形式。民间叩分为徒手孔雀舞和带架孔雀舞。既有独舞、雄雌双人舞,也有群舞等多种表演形式,以寄托民众对美好物象的追求,傣泰语称"嘎洛咏"。为了配合舞者模仿孔雀千姿百媚的肢体语言,象脚鼓乐队既有慢柔抒情的节奏,也有热烈奔放的鼓点,在整个表演中具有调动舞者情绪、营造现场气氛的作用。

带架孔雀舞之一:

谱例一:《孔雀抖翅》

谱例二:《孔雀奔跑》

谱例三:《孔雀觅食》

采录时间:2015年中秋夜。采录地点:瑞丽市瑞丽江广场。表演者:缅甸南坎歌舞团。

带架孔雀舞之二:

谱例一:《孔雀亮翅》

谱例二:《孔雀戏水》

孔雀戏水

谱例三:《孔雀奔跑》

孔雀奔跑

采录时间:2017年1月15日。采录地点:瑞丽市姐相芒约寨。

孔雀表演者:尚卯相。"光咬"演奏者:干喊。铍演奏者:帅哏。排铓演奏者:朗团。

以上两组带架孔雀舞乐队的共同点是:乐队编制基本相同,乐队的节奏变化与强弱安排,均以孔雀的表演为核心,节奏要素以四二拍构成,以排铓设定表演速度,四拍后铍进入,再四拍后,"光咬"进入。囿于篇幅,这里只能以三组基本的音乐语汇开展比较。不同点是:作为跨国演出,为了表示礼节,前者所用的是七面排铓,乐队站在侧台进行伴奏,由于孔雀舞的表演中带有缅甸宫廷舞的韵味,乐队演奏的节奏与力度相对简洁与平和一些;再看后者,"光咬"的演奏者干喊,就是孔雀舞表演者尚卯相的授艺师傅和父亲,他们的表演在配合默契的同时,作为曾在缅甸生活多年、现在中缅边境一带都非常著名的孔雀舞与"光咬"艺人,干喊在敲奏时,会随着节奏的起伏热情豪放地做出踮步、伏步、踏步、点步、柔肩、拱肩、抖肩、耸肩等肢体语汇,节奏与力度的使用也更为刚健流畅。二位著名艺人的表演,体现出高超的技艺与生动的感染力。这里需要特别提及的是,如果要与南传佛教区域相关国家民间乐舞普及情况进行比较的话,就笔者看来,由于国内乡村基层政权建设的落实以及扶贫攻坚背景下国家对"非遗"项目的重视,中国在这一区域内的许多村寨都在文化站的直接指导下成立了文艺演出队,他们既与村寨的佛寺保持联系,又有政府部门的经费支持,还有各级政府认定的"非遗"传承人,为包括"象脚鼓"乐队在内的各类民间乐舞的活态传承提供了良好的政策保障与安定的社会环境。因此,我们的考察在当地文化干部的协助下,所到之处常常少则十几人、多则几十位寨民为我们开心地进行表演,表现出民间乐舞活态传承的繁荣景象。而在国外的田野所见所闻,除了旅游景点和少数地方政府文工团的表演具备稳定的经济基础,广大民间艺人却只能在宗教节日或家庭祈福需要时前往表演,他们多以家庭成员为基础组成"戏班子",依托自身的经营状况维持生计,导致课题组在这些地区开展田野个案考察也非常

不易,比较之下,他们的生存状况、乐舞道具、乐器行头以及舞台设备就简陋得多。

3. "嘎光"

"嘎光",意为围着鼓跳舞,是南传佛教文化圈内一种世俗性的自娱化舞蹈,在这样的场合,乐队编制以"三架头"为基础,单铓、"光咬""光吞""光扁""光旺"皆可参与,体现出高度的开放性和参与性。作为一种身体文化的表达,"嘎光"时,女性肢体以孔雀舞柔软的"三道湾"为基本语汇;男性以孔雀舞手语结构并融进傣拳的韵味为舞蹈语汇。作为一种行为方式,人们以逆时针方向围着乐队绕圈起舞,这里的"圈子"具有强化社区民俗精神性要素增值的张力:它意味着在敲打声中,人们历经踏歌起舞、轮回蹁跹的完形烙印,文化认同的心理会转化为积极的从众行为,使得族群的宗教观念、伦理道德、价值取向等认同,通过这种"艺术"的途径,融入人们的意识和行为之中。这时,排铓、"光咬""光扁"置于场内,而持单铓与"光吞""光旺"者,可直接加入绕圈的行列边行边奏,刹那间,不同材质、不同振动频率的各式乐器以不同律制、不同音色但相同节奏的鼓点应和着人们手、眼、心、伐、步的感应,为现场平添了喜庆的氛围,构成"一种以符号形式表达概念的传承体系,由此人们能够交流、保存和发展他们的生活知识与意义"①,构筑了具有共同意义的文化空间和共同价值取向的群体,"地方化"的文化信息由此得以活态传承。

"嘎光"之一:

谱例一:

谱例二:

采录时间:2017 年 8 月 15 日。采录地点:孟连县勐马镇孟阿寨。

"嘎光"之二:

谱例一:

① 克利福德·格尔茨.文化的解释[M].韩莉,译.南京:译林出版社,1999.

谱例二：

采录时间：2007年9月26日。采录地点：瑞丽市三台山。

以上两组"嘎光"乐队，一个在傣族寨子，一个在德昂族寨子，但都没有出现敲奏者的名字记录，原因就在于，在这样的场合，几乎每个寨民既是舞蹈的表演者，同时又是乐队的演奏者，他们的身份可以随着自己情绪的需要而进行转换。人们手持单铓，更有二人抬着大铓或挎着"光吞"在行进的行列里边敲边舞，在共同的参与中，你方奏罢我登场的情况比比皆是。作为"另一种声音的言唱方式"，这些看似简洁的节奏，它们所演绎的精神世界和表达的丰富思维，其实属于另一个自足的知识体系对音乐的制造与接收，在相同的节奏引领下，其本质上离不开"现场"的烘托，即人类学所强调的：对音乐的理解不能脱离对它们赖以生存的整个生态环境的认识，其约定的"语境"体现的是现场中的人们在这一过程中努力寻求生存和发展的强烈愿望。因此，梅里亚姆才说："音乐是表露特定文化内部心理核心的手段。"①在这样的场景中，如果失去了参与的人和与之相一致的生态环境和共同的心理依托，"咚咚"的音响就必然失去应有的光彩。这也验证了接受美学的一项基本原则：欣赏的意义在于心灵和心智的结构中，如此，处于不同知识谱系中的局外人，能够客观地诠释这些超越历史时间的当下存在，而不仅仅是从"我观"文化的立场出发对这种音响作出价值判断，就显得弥足珍贵。

七、结语

南传佛教文化圈的各民族，宗教对于他们而言，不仅是信仰的体现，作为一种外化的行为方式、文化传统与民间信仰，还使得他们的音乐已经渗透到世俗的各个方面而与日常生活保持着自然的形态，使其为这种传统的活态传承提供了丰沃的土壤。作为民俗场域，象脚鼓乐队的音色既满足了信众的精神需求，又以宗教仪式为途径，承载了人们以歌舞为情感宣泄的心理诉求。作为一种文化理由，象脚鼓已超越了自然物（乐器）的意义而被赋予了象征性的意义：其外在之形虽然是有形的器物，但内在的隐喻却是无形的，需要在特定的语境中通过一定的手段才能展现出来②。如此，"咚嗒咚"的鼓点，作为一种声音现象到观念确证，既是乐器对自然声响的客观规约，更是民众心理的主观赋予而发挥出建构与解构象征符号的独特作用。由此可以引发一种思考：在高科技手段席卷人们生活的各个角落之时，南传佛教文

① 梅里亚姆.音乐人类学[M].穆谦,译.北京：人民音乐出版社,2010.
② 陈培刚.声音背后的风景：江苏邵伯锣鼓小牌子文化意蕴考察[J].中国音乐,2010(1).

化圈内的各民族民众,却坚守这种传统的音乐表现方式并津津乐道地传承着这种音乐音响,这不能不说是一个值得关注的议题。正如刘铁梁先生所指出的那样,如果某一种声音现象长时间地被某一族群中的人们所沉溺,那么,这种声音的背后一定隐藏着这个族群与这种声音之间的许多深沉的心理秘密[①]。美国人类学家索尔也说过:一个特定的人群,在其长期生活的地域内,一定会创造出一种适应环境的文化景观和标志性的民俗符号——以象脚鼓为标志的"三架头"乐队所营造的意象性音响符号,作为南传佛教文化圈诸民族精神历程的一种有效表达,在古往今来的岁月中,它象征或展演了那些对他们至关重要的东西[②]。在各类民俗节令与宗教仪式中,鼓乐特有的音色与律动,增强了族群的认同感与凝聚力,这种多样性身体感受仪式化程度的加深与高度程式化乐制所折射的,正是"地方化"语境中文化持有者对他们生命意义的确证和对自己文化创造充分自信的表达。

参考文献

[1] 杨民康."音乐与认同"语境下的中国少数民族音乐研究:"音乐与认同"研讨专题主诗人语[J].中央音乐学院学报,2017(2):3-11.

[2] 申波.云南民族鼓乐的生态意象[J].云南艺术学院学报,2014(1):59-62.

[3] 赵书峰.跨界·区域·历史·认同:当下中国民族音乐学研究的四个关键词[J].云南艺术学院学报,2017(4):21-29.

[4] 聂乾先.中国民族民间舞蹈集成:云南卷[M].北京:中国ISBN中心,1999.

① 转引自:张士闪.乡民艺术的文化解读:鲁中四村考察[M].济南:山东人民出版社,2006.
② 葛兰言.中国古代的节庆与歌谣[M].赵炳祥,张宏民,译.桂林:广西师范大学出版社,2005.

土家族土司歌曲的语言学阐释：
一种文化人类学解读

熊晓辉/湖南科技大学

土家族土司歌曲同其他民族民间歌谣一样，都属于口头创作的一种声乐艺术，具有强烈的口头性与即兴性。在吟唱过程中，特别是受到土家族语言声调的影响，土司歌曲尤为体现出一个山地民族的韵味和气息。但是，土家族土司歌曲之所以不同于其他民歌，首先主要是因为土家族土司歌曲运用了独特的语言音调。土司统治时期，土家族语言成为土家族社会相互交流和思维的工具，这种语言及音调是土家族人约定俗成的，它主要体现在：其一，有声调，无复辅音，复合元音较多，辅音韵尾较少；其二，以复音词占优势，单音词一般都一词多义，动词的时态有明显区别，现在时和过去时用本格词或附加词，将来时往往在本格后面加 i，并有少数元音起变化，但也有时加 i，无程度副词，修饰程度用本格词或缀词重叠表示；其三，句子的基本语序是"主语—谓语""主语—宾语—谓语"的结构形式，名词和领格代词定语在被修饰语之前，形容词、数量词在被修饰语之后，指示代词在所修饰的名词之前。明清时期，中央王朝对土家族地区继续实行羁縻政策，在土家族地区兴办学校，培养世袭土司土官，积极吸收汉族文化养分。根据一些地方文献记载，土家族土司歌曲在当时就经常使用对比、比兴、比拟、夸张、顶真、对偶、双关、反复、设问、递进等手法，充分彰显了土家族人的情感表达。改土归流以后，尽管汉族文化对土司歌曲影响巨大，但土司歌曲仍然保留固有的习惯特征，歌曲中常见的三音列、四音列结构以及一些独特的句式结构，也是其他民族民间歌曲所不具备的。对于土家族土司歌曲来说，土司统治时期不仅仅是"蛮不出境，汉不入峒"的文化禁锢，更是土家族传统音乐形式与人文艺术思想的保留。封闭的自然与政治环境构成了土家族独有的文化生态，这种文化生态塑造了风格独特的土家族语言与音乐文化。

土家族土司歌曲往往通过土家族质朴的语言，演绎并叙述了土家族民俗生活与宗教信仰等方方面面。歌唱者演唱时不拘形式，只是表现一种生活的本能，一种深层的近乎"无意识"的文化心态需求。土家族土司歌曲在当下中国民族音乐中已经形成自己独有的生态，由于它同土家族语言的不可分割的联系，在艺术、文学、历史、民俗、宗教等领域内具有很大可开发的文化潜力。

一、土家族土司歌曲的语言建构

土家族信奉土司，普遍存在着鬼神观念。在祭祀土司的过程中，人们驱鬼祛邪，所有的

唱词多用土家族语言。土家族语言在声调、音节、词汇上有着自己的特点,单音节词根为多,而且经常用语序和虚词来表达句法意义。改土归流以后,由于受到汉文化的影响,大部分的歌曲创作都是"感于哀乐,缘事而发",并借用汉民歌的格律,真实地叙述了土家族人的民俗生活。

(一)歌曲的语言类型

土家族土司歌曲最具代表性的有《梯玛神歌》《摆手歌》《傩歌》等,它们都具有强烈的祭祀功能,一直流行于土家族聚居区。我们以这些具有代表性的土司歌曲为示例,探索土家族语言的类型与特征,把歌曲与语言交织在一起,是研究土家族音乐和土家族土司歌曲的一个重要切入点。我们通过对《梯玛神歌》《摆手歌》《傩歌》等进行分析,发现土家族语言多为孤立语,有着区别于词汇的声调,主语、谓语、宾语在句子中有自己习惯的位置,而且语言音节和词汇也存在着传承上的习惯特征。

1. 语音与语序

吟诵歌谣是人类最古老的音乐活动之一。土家族与其他各个民族都一样,都有着自己主导的歌唱方式。他们运用"口传心授"的方法传递文明,同时也进行着语言交流的体验。美国文化人类学家威廉·A.哈维兰指出:"尽管人们总是不易于区别语言的语音与辅助语言的声音,但是后者的两种不同类型已被辨别出来。第一类与音质有关,这是说话人声音的基本特质。这些特质包括音域(音调从低到高的调节)、口形控制(从闭到开)、声门控制(声调从尖锐到圆润的过渡)、发音控制(强有力的话语和从容不迫的话语)、节奏控制(发声活动流畅或断断续续地发出)、共鸣(从有共鸣到无共鸣)、速度(从平均到加快或放慢)。"从传统语言学分类来看,土家族歌曲歌词具有类似于英语的综合性语言和类似于汉语的分析性语言的双重特征,尤其反映在语音与语序上。

从语音来说,土家族歌曲歌词有自己独特的语音习惯。首先是无卷舌音。土家族地区改土归流以后,人们倾向学习汉语,用汉语和土家语双向交流。土家族人把汉语的 zh、ch、sh、r 以及和它们相拼的音节读成平舌。例如把"吃"(chi^{55})读成"次"(ci^{51}),把"知识"($zhi^{55} shi^{35}$)读成"自私"($zi^{55} si^{35}$),把"四十"($si^{35} shi^{35}$)读成"丝丝"($si^{35} si^{35}$)。其次是没有 n 与 f 区分,而且分别用 l 与 h 来替代。如土家族人把"南"(nan^{35})读成"兰"(lan^{35}),把"发"(fa^{55})读成"话"(hua^{55})。其三是土家族没有 ü 音,用 i 来代替。如土家族人把"雨"(yu^{35})读成"以"(yi^{35}),把"孕"(yun^{35})读成"印"(yin^{35})。其四是缺乏后鼻音,如常常用"an"代替"ang"。如把"房子"读成"凡子"等。

从语序来说,土家族土司歌曲的歌词语句有主语、谓语与宾语的基本结构,但常常把宾语放在谓语的前面使用。如土家族《梯玛神歌》中的《摆手歌》歌词:

 歌词大意:社巴公公上船,社巴婆婆上船。

 注 音:$se^{51} pa^{51} pha^{21} phu^{55} ku^{21} pie^{21} to^{21}$,$se^{51} pa^{51} a^{21} ma^{35} ku^{21} pie^{21} to^{21}$。

 汉字记音:社帕爬普枯批透,社帕阿马枯批透。

汉字直译:社巴公公船上,社巴婆婆船上。

在土家族土司歌曲的语句中,若是用名词、代词作定语,一般要将其放置在中心词前面;若是用形容词、数量词作定语,要将其放置在中心词之后。如土家族说"麻布衣服,丝布裤子",就习惯于把定语放置中心词前。例如:

歌词大意:麻布衣服,丝布裤子。

注　　音:tshe21　　lan^{21} ci^{55} pa^{51},sa^{55} tshe21 khu^{21}。

汉字记音:切兰西巴,撒切苦。

汉字直译:衣服是麻布做的,裤子是丝布做的。

由于土家族人平时说话都保持着这样的语言习惯,虽然人们在交往中不断借用汉族人的词汇结构,但歌词语序的独有特征成为土家族语言区别于其他民族语言的标识。

2. 声调与音节

土家族歌曲歌词吟唱或吟诵,每一音节都有固定的声调,这也是土家族语言在语音上的重要特点。从语言学上看,土家族语言中的声调可以起到区别词汇之间意义的作用,歌词词汇中的声调不仅有着区分词汇意义的功能,而且还可以使得唱词非常流畅、生动,语调婉转抒情。土家族语言共有四个声调,按国际音标注释,即分为55调、35调、21调及51调。如土家族土司《摆手歌》中的歌词:

第一句:me^{35}　　lan^{51}　　pa^{51}　　le^{21}　　me^{35}　　tse^{35}　　liau51。
　　　　天　　　一　　　下看　嘞,　天　　　窄　　　了。

第二句:lo^{35}　　ti^{31}　　lan^{35}　　og^{21}　　kha^{55}　　liau51　　le^{55}。
　　　　落　　　第　　　搂　　　文　　　过　　　了　　　嘞。

第三句:lan^{21}　　tshi35　　pa^{51}　　le^{21}　　ji^{21}　　tau^{21}　　le^{55}。
　　　　太　　　阳　　　一　　　看　　　见　　　没　　　有　了。

从音调上观察,第一句中的"lan^{51}"与第二句中的"lan^{35}",以及第三句中的"lan^{21}",它们发的元音和辅音都一样,但因为声调不同则表达的词汇意义完全不同,第一句中的"lan^{51}"声调表示数量词"一个"的意思,第二句中的"lan^{35}"声调表示动词"搂"的意思,第三句中的"lan^{21}"声调表示名词"太阳"的意思。

土家族歌词的词语主要由许多单音节的单纯词和多音节的复合词组成,单音节的词根语每个音节都具有独自的意义。如tha^{51}(他)、ma^{21}(马)、si^{21}(肉)、za^{21}(鸡)等,每个词的意义只有一个音节,也就是每个音节只有一个意义。

注　　音:kei^{55}　　tse^{55}　　si^{21}　　ka^{35}　　la^{55}。

汉字记音:给　　则　　死　　嘎　　啦。

汉字直译:他家肉吃仕。

歌词大意:他家在吃肉。

但是,土家族许多歌词也存在着双音节与多音节现象。如下列双音节的句子:

注　　音:se^{55}　　khi^{55}　　pha^{51}　　la^{51}　　pha^{51}　　zi^{55}　　lo^{51}。

汉字记音:死　可　帕　啦　帕　子　咯。

汉字直译:扫帚一把做。

歌词大意:做一把扫帚。

3. 虚词与重叠

土家族歌词中虚词比较多,人们平常对话时喜欢用一些介词、连词、助词、拟声词,这样能使语义更加清晰明了,歌词语句更加丰富多彩。例如土家族歌词中的助词本身没有什么指代意义,只能依附于动词的前后,有时固定在歌曲词组的后面,起着附和性与定位性的作用。土司《摆手歌》中常常使用的助词有:mo^{21}（得）、$\square ie^{21}$（的）、po^{21}（着）等。这些助词都有自己的定位性,如 mo^{21}（得）用在句子中间,表示补充句子之间的结构;$\square ie^{21}$（的）用于定中词组之间,表示所属;po^{21}（着）一般用在两个动词之间,表示持续状态。如《摆手歌》的这句歌词:

注　音:tse^{55}　mo^{21}　og^{35}　po^{55}　gi^{55}。

汉字记音:折　　末　　翁　　坡　　西。

汉字直译:一口得长起来的。

歌词大意:我是刚学犁田的。

在部分歌词中,有的词汇为了准确表达民俗生活中的实际意义,出现了多音节词,如土家族把"媒人"称为"$si^{55} gi^{55} thu^{21} ka^{21}$",把"泪水"称为"$gie^{55} si^{55} pe^{51} tshe^{21}$"。同时,在词汇运用中存在词形和构词重叠现象,这种语言形式与土家族语言为单音节词根语有着直接关系,常常表现为名词、动词与形容词的重叠。我们发现,若从语法意义上观察,土家族歌词名词重叠形式也就是表达量的增加,而形容词则表达词意的状态和程度。如下列两句歌词:第一节是"拿来了吃午饭的饭篓子",第二句是"一只是直的一只是弯的"。

第一句:注　音:en^{51}　ka^{21}　$\underline{lo^{21}}$　$\underline{lo^{35}}$　xo^{21}　tiu^{35}。

　　　　汉字记音:恩　　卡　　咯　　咯　　西　　体。

　　　　汉字直译:装中饭的篓篓拿来了。

　　　　歌词大意:拿来了吃午饭的饭篓子。

第一句 $lo^{21} lo^{35}$ 就是名词的重叠。

第二句:注　音:la^{51}　$tg^{h}i^{21}$　$\underline{tu^{21}}$　$\underline{tu^{21}}$　ka^{21}　la^{51}　$tg^{h}i^{21}$　$\underline{kan^{21}}$　$\underline{kan^{55}}$　$ts^{h} ai^{35}$。

　　　　汉字记音:啦　提　土　土　卡　啦　提　坎　坎　土　哎。

　　　　汉字直译:一只直直的一只弯弯的。

　　　　歌词大意:一只是直的一只是弯的。

第二句中的 $tu^{21} tu^{21}$ 和 $kan^{21} kan^{55}$ 是土家族歌词形容词的一种重叠形式。

(二) 歌曲的语言特点

土家族土司歌曲是人们在民俗生活与宗教生活中创造的一种艺术形式,是为民俗生产与宗教祭祀服务的,具有强烈的娱乐性和趣味性,即使在严肃的宗教仪式中,歌词语言也会

显得轻松、诙谐。土司歌曲的歌词往往长短自由,不受格律约束,但词句押韵。人们吟唱时,除了固定的巫词外,其他均为即兴创作,同时富有多种修辞手法。

1. 长短自由

在土家族土司歌曲中,除了带有巫傩性质的唱词是固定的结构以外,其他的都是比较自由的长短句。土司巫歌唱词较为固定,多为四句体,每句七字,一、二、四句押韵。土司祭祀时,几乎都采用这种四句体,但也有五句体、七句体的。像这种千篇一律的结构形式,给人以单调和枯燥之感。其他的土司歌曲中,长短自由句式歌词较多,有时仿造汉人的诗歌格律,将每段的上句变为两节,每节三言,形成"三七"句式结构。如下面这首土司歌曲:

> 锣沉沉,鼓沉沉,仙家要和五瘟神。
> 烧张纸,烧张钱,免得冤家暗缠人。
> 钱一张,纸一张,和神仙家到五方。

从歌词体例结构上看,土司歌曲有的是随着歌曲内容变化而即兴编词,用口语化的土家语,按故事情节像讲故事一样唱下去,长短自由。如这首流行于湘西土家族地区的《摆手歌·丰收歌》:

> 嚯嚯咝,嚯!谷子线长;一线就有三百粒。
> 嚯嚯咝,嚯!嚯咝嚯!今年谷子真好。
> 明年吃饭万千的,嚯嚯咝,嚯!嚯咝嚯!

可以看出,这首歌曲格律长短自由,歌中运用了许多衬词与呼喊声,渲染了土家族人生产、劳作的现场氛围,表达了人们祈求丰收的意愿。

2. 即兴创作

土家族土司歌曲虽然盛行于土司统治时期,但在渔猎时期就已形成,在土司时期得到充分的发展。有的土司歌曲运用即兴性较强的自行编词而唱,该类歌曲主要体现在土家族山歌上,人们利用"高腔""平腔""喊腔"等演唱技术,随编随唱,内容十分丰富且广泛,观物思景,想啥唱啥,见景生情。土家族在修建房屋时,都要选定吉日良辰举行上梁仪式,唱《上梁歌》。一般是待房屋主梁架起后,从屋上放下梁绳,把主梁拉上屋脊,掌墨师与请来的贺梁人,你一句我一句,即兴地唱起《上梁歌》。如这首流行于湖南龙山土家族地区的《上梁歌》:

> 上一步,望宝梁;
> 一轮太极在中央;
> 一元行始里端详。
> 上二步,喜洋洋;
> 戌坤二字在两旁;
> 日月争辉照华堂。

3. 修辞多样

土家族土司歌曲常用的修辞手法有比兴、比拟、对比、双关、对偶、夸张、反复、递进、顶真、设问等,这些修辞手法将土家族语言发挥到了淋漓尽致的效果,彰显了土家族人的情感世界。"比"是打比方,"兴"就是托事比喻,这种修辞手法在古代就已经使用。例如这首流行于土家族地区的《山歌》:

> 哥是一盏桐油灯,妹是盏中一灯芯;
> 灯亮全靠灯芯好,灯油灯芯不离分。

这首《山歌》把情哥比作油灯,把情妹比作灯芯,灯油离不开灯芯,灯芯也离不开灯油,其象征着坚贞的爱情。土司歌曲有时为了启发人们或听众的想象力和加强所唱词句的说服力,用了一些夸大的词句来形容事物,这种"夸张"的修辞手法在土家族土司歌曲中十分常见。如这首流行于湖南保靖土家族地区的山歌:

> 今日得姐一句言,犹如得姐一顷田;
> 得姐溶田吃白米,得姐言语管千年。

这是流行于土家族地区的一首民歌《得姐歌》,"得姐"二字的位置前后不一样,形成了一种交错式的呼应关系。它的主要作用是夸张,把"姐"的言语夸张到"管千年"的地步。

二、土司歌曲歌词的语义分析

土家族土司歌曲歌词从内容上看,主要反映了土家族在长期民俗生活中的思想感情和理想愿望,它把土家族文化特点荟萃在自己的词汇之中,表达于言语实际之内。最初,这些歌曲就是用土家族语言讲唱的民间艺术,但到了土司统治时期,人们不断地向汉人学习,使得歌曲词汇既有民间口头创作,又有文人书面作品风格的特点。

(一)歌曲的语义表达

土家族土司歌曲的歌词语义可以看作是歌曲歌词所对应的社会生活中的某一事件所代表的概念的含义,同时也包括了这些含义之间的相互关系,是歌曲词汇在各个领域上的解释和陈述表现。土司歌词表述十分灵活,分为固定与不固定的两种表达形式,从句式来看,有二句、三句、四句、八句等不同的结构,都是根据歌曲语义的不同内容来决定的。

1. 土司歌词中对自然现象、时令节气的语义表达

土家语称"天"为"墨","天上"称为"墨嘎哈","天下"称为"墨几作"。土家语称"太阳"为"劈磁",称"月亮"为"木书",称"星星"为"西布里",称"风"为"热书",称"雨"为"墨车"或"墨则",称"雾"为"梭帕","云"为"墨那翁","霜"为"布里","雷"为"墨翁"。土家族称"岁"为"桶",称"年"为"农",称"前年"为"太农白",称"今年"为"农白"或"典农白",称"昨天"为"布捏",称"明天"为"脑机",称"早晨"为"早古低",称"中午"为"盘热辞",称"以后"为"青捏"等。

2. 土司歌词中对亲属称谓、婚丧嫁娶的语义表达

在称谓用语方面,称"父亲"为"阿巴",称"母亲"为"阿捏",称"祖父"为"把普",称"祖母"为"阿拨",称"妻子"为"喏甘泥",称"丈夫"为"糯巴",称"兄"为"阿阔",称"嫂嫂"为"查七",称"儿媳"为"配",称"老头"为"坡帕次",称"女人"为"麻妈客",称"坐月子"为"思力翁",称"嫁女"为"比坡",称"土司的头领"为"从"或"冲"。

3. 土司歌词中对生产劳作、房屋建筑的语义表达

土家族人称"铧口"为"卡铁",称"养鱼"为"诵农",称"簸箕"为"柏格",称"柴刀"为"土若",称"耙"为"墙",称"挖土"为"里嘎次",称"薅草"为"里普次",称"背篓"为"窝萨",称"稻谷"为"力布",称"纺车"为"查",称"火"为"米",称"斗笠"为"业铁",称"屋场"为"挫咱",称"窗户"为"亮各",称"火坑"为"米唐",称"粮仓"为"午儿"。

4. 土司歌词中对人情交往、衣食住行的语义表达

土家族人称"请客"为"都绰梯"。土家族人称"做饭"为"直日",称"吃饭"为"直嘎",称"睡觉"为"捏附",称"穿鞋"为"挫些大",称"烤火"为"米土",称"抽烟"为"掩乎",称"油"为"色司",称"豆腐"为"跌黑",称"肉"为"石",称"猪肉"为"子石",称"喝酒"为"热乎"。

(二)歌曲的词曲关系

土家族土司歌曲是土家族人在长期的民俗生活与宗教生活中集体创作出来的,主要是反映土家族人的现实生活,被土家族人普遍传唱。歌曲是词和曲调结合的产物,土家族土司歌曲一般是采用即兴性较强的自行编词而唱,随编随唱。有的歌手可以把一些民俗故事、神话传说编成歌曲来演唱,比如哭嫁歌,其歌词就有"娘哭女""女哭娘""哭哥哥""哭陪客""哭团圆姊妹"等,约有几十段。人们运用"比""兴"的手法,将歌词编排成抑扬顿挫的诗句,这种本身就蕴藏着旋律因素的诗句,决定了整首歌曲的音乐性。如这首流行于湖南龙山土家族地区的土司歌曲《郎在高山打伞来》:

> 好歌唱来好歌回,
> 好客来哒好人陪;
> 文官配个包丞相,
> 武官配个武秀才,
> 山伯配个祝英台。

这种独特的土家族五句子歌曲,每首只有五句歌词,每句七个字构成,歌词创作的目的就是通过旋律将歌词的内涵用歌唱的形式传递给听众,主要是在歌词的基础上,将歌词的形象转化为音乐的形象,塑造出鲜明、生动的艺术形象。

一些宗教祭祀题材的歌词是预先创作编写好了的,有的甚至把一些巫师祝词编成一段一段的歌词来吟唱。如这首带有祭祀性的土司歌曲《挖土歌》:

> 早晨起来,雾沉沉,雾沉沉;

> 红云绕绕下天庭。
> 我三炷宝香拿在手，
> 敬天敬地，
> 敬天敬地敬龙神。
> 烧香不为别的事，
> 但愿山中弟兄得安宁，
> 得安宁。

这些编好的歌词依赖于曲调，借助旋律的走向，淋漓尽致地将歌词的深刻思想情感表达出来。通过这种夸张的语言演唱，其所呈现的艺术效果是诗词无法达到的，人们不仅可以在音乐旋律中领会歌词的真正含义，而且能使歌词的思想内涵得到升华。可以看出，土司歌曲的歌词既有即兴编创的，又有事先编好的，歌词是对事物具象的描写，其内容十分丰富。

（三）歌曲中的衬词

土家族土司歌曲中存在着许多衬字虚词，它不仅仅是便于演唱者演唱时的字句押韵，而且符合土家族人的语言习惯。我们发现，土家族土司歌曲中的衬词十分丰富，歌曲歌词中又有各种各样的语言结构，是土家族民俗生活语言的一种自然延伸。我们在湖南酉水流域考察土家族民间音乐时，发现当地民歌诸如《小妹子嚯嘿》等运用了大量的衬词，使其内容显得非常生动活泼，而且充满了生活气息。《小妹子嚯嘿》唱道：

> 风儿（啊）的吹（呀）来，（哦嗷嚯哦嚯嚯）；
> 浪儿（啊）浪也是，（哎哎嘿，哎嘿嘿）；
> 我把（那）哥（哇）哥（儿），（喔喔嚯喔喔嚯）；
> 拜上（啊）的你（呀）来，（木子儿啊）的又拜（呀）；
> （喔吆嚯喔吆嚯），小妹子（嚯嘿）。

从这首歌曲的衬词中可看出，它强调了每句歌词的语气，渲染了民俗生活气氛，起到了制造轻松愉快气氛的作用。

土司歌曲中的衬词一般作语气助词用，可放置在正词的前、中、后使用，常见的有"呐咦吆喂""喔嚯喂呀""哎呀唑""哦嗷嚯""喔吆嚯""哎矣呀""罗姐儿""里兰当""里哪个""吆为""哒嘛""黑呀""喔""罗""嘛""哇""呐""啊""索"等。这些语气助词作为歌曲衬词，与曲调结合后有着很强的表情作用，衬词有时改变了正词的韵律，使得歌曲旋律更加生动活泼，也会更加突出土家族风格。土家族人在对唱歌曲时，为了方便对唱的称呼，常常把呼喊对方的词编入了歌中，如"幺姑子索""花儿神仙索""心花二姐""哥儿隆冬"等，这些衬词没有明确的含义，但它在与正词的联唱中起着重要的作用，都充分彰显了土家族方言俚语的独特风采。

部分土家族学者把土家族民歌衬词看成是"被歌化、肢解"的巫师祭祀咒语，认为有些歌曲衬词是巫师娱神辞的遗落。比如这首祭祀神词《合喝水咒》：

和合（一个）仙（来）（索儿郎当喂），

　　和合仙（来，呀儿依索），

　　情哥（一个）求你（唛，呀儿依子索），

　　下仙山（呐，索呀索子喂）。

确实，许多土家族土司歌曲是用来祭祀神灵的，而且都带有"索""唢""锁"等助词，如"金二索""银二索""七不隆冬索"等，这些词一直就是巫师驱动鬼神的咒语语尾词。学者们认为土家族民歌衬词是巫师咒语的遗留，依据是北宋沈括的《梦溪笔谈·辩证》，书中指出了屈原《招魂》中就有用来祭祀鬼神的"索""唢""锁"等词。值得注意的是，这些助词流行范围恰恰是尚鬼崇巫的土家族聚居区。在其他兄弟民族中，许多民歌都普遍使用各自的方言俚语作衬词。笔者认为，"衬词"虽然在民歌中最为常见，但民歌中的一般衬词、具有巫师咒语性质或方言俚语性质的衬词等，它们不仅能使歌曲更加口语化，同时也使人感到歌曲的亲切生动，并富于民族特色。

（四）歌曲中的数字寓意

土家族土司歌曲的歌词有一个重要特点，就是数量词比较多，主要用于表达事物的单位和数量，同时根据歌词内容的需要，产生隐喻、双关、夸张、对偶等效果。

如这首流行于湘西保靖土家族地区的《三月歌》：

　　想姐好像（三）月雨，会姐好似（六）月雪；

　　（三）月雨水易得下，（六）月落雪世上稀。

歌词强调了"三月雨"和"六月雪"，通过"三""六"数字，寓意男女爱恋之情，同时也形成了词句的对称关系。

又如这首流行于湘西北土家族地区的歌曲《十绣》：

　　一绣天上星，星多管万民。

　　二绣明月梭，明月照江河。

　　三绣校场坝，红旗二面插。

　　四绣四座山，绣起这样宽。

　　五绣鸡笼地，寒鸡半夜啼。

　　六绣一只船，绣在河中央。

　　七绣一座梁，绣在湖面前。

　　八绣八排楼，八排在欧洲。

　　九绣洛阳桥，桥儿万丈高。

　　十绣十样井，上街定五行。

从歌词的句式上观察，这首歌曲的第四、六、七、八、十句的第一字和第三字数字上形成对称，数字的联珠使得歌曲内容自然获得无可比拟的呼应，给人一种舒适的美感。我们发

现,除了歌曲第七句之外,其他乐句数字相乘可以得到一个偶数,偶数是土家族的吉祥数字,这也是土家族人对数字膜拜的隐喻叙事。

三、土家族土司歌曲歌词的语言认同

土家族人围绕自己传统文化所构建的民间艺术,是土家族人对"自我"文化的认同与区分。从土家族土司歌曲的歌词内容来看,它包含有土家族人对歌曲的认同、对歌词语言的认同以及民间歌手的自我认同。土家族土司歌曲的语言认同应该注意土家族歌词语言的独立性和歌词中的美学意蕴。

(一)歌词语言的独立性

土家族土司歌曲的演唱,由于其特殊的语言特征,历来受到研究者们的关注。目前所能查阅到的最早关于土家族的语言类文献资料也只有宋代的部分史籍,宋史上零星地记载了关于"土人""土丁""土蛮"的一些生活情况,其语言被人们称为"土语"。清代以后,人们对土家族语言逐渐重视。清乾隆年间,《永顺府志》曾对土家语进行了粗略的记载:

"名官长曰冲,又曰送,又曰踵,又曰从,若吴着冲、惹巴冲、药师冲即吴着送、吴着从云云也。及呼山曰吾,又曰茄。如答送茄、崖缺吾、岩拉吾、洛塔吾,皆山名之类。又永顺县境有体亚洒山、拿切牙山,询之,土人云:衣服为体亚,晒衣服为体亚晒,拿扇子为拿切,扇扇子为拿切牙。苗语土语各志多有载者,然挂一漏万,且多互异。"

后来,乾隆年间的《永顺县志》用汉字记载了一百多个土家语助词,如:

"土人称天曰墨,地曰理,人曰那,日曰硗,月曰舒舒,大山曰卡科,小山曰卡科鼻,水曰辙,河曰爱,路曰喇,池曰熊节,田曰夕列格。"

直到 20 世纪 50 年代,专家学者们才开始从语言学的角度关注土家族语言。新中国成立以后,全国各地实行民族平等与民族团结政策,1956 年 11 月,中央政府确认了土家族是单一的民族,认定土家语属于汉藏语系藏缅语族的语言,具有语言的独立性。从语言学的角度发现,关于土家族语言独立性的问题,学术界有三种观点:其一,语言学家王静如在 20 世纪 50 年代曾指出:"湘西土家族在汉藏语系中属于藏缅语族,比较接近彝语的语言,甚至可以说是彝语支内的一个独立语言。"其二,语言学家戴庆夏认为,有些语言由于离同语族越来越远,形成一种混合语或偏向异族语,所以应该用开放的眼光来对待此类语言,基于此,土家语应列为一个独立的语支,即土家语支。其三,语言学家何天贞在研究考察土家语的独立性问题时,引用了大量的语言材料,在通过土家语和藏缅语族 5 个语支 39 种语言比较后指出,土家语属于羌语支。在土家族土司歌曲中,这些歌词语言都具有相对的独立性,不论在词汇和声调,还是词义和语法都有其自身的特点。如歌词中的土家语词汇,就有单一词、多义词、同音词、反义词之分。单一词是指只有一个意义的词,如"苍蝇""鱼"等;多义词是指一词多义,如"口"既可作名词"口"也可作量词的"口"用。土司歌曲歌词语言的独立性还表现在其具有

丰富的构词和构形重叠形式,最普遍的是形容词和名词的重叠,有时也会出现动词的重叠形式。如这首《劳动歌》,歌词唱道:

注　　音:tsʰe²¹ mian⁵¹ tgie⁵¹ mian⁵¹ tgie⁵¹ ji²¹ la²¹ xu⁵⁵。

汉字直译:水红的红的见在了。

歌词大意:看到红红的水。

这句歌词的 mian⁵¹ tgie⁵¹ mian⁵¹ tgie⁵¹ 是形容词的重叠。在众多的土司歌曲歌词中,形容词和名词的重叠最为常见,也是最为独特的一种句式形式。从语言学角度观察,土家语同汉语一样,属于意合型语言,语言表达中的词句与词语之间,小句与小句之间以及句子间的组合要求连贯。在土司歌曲中,大量的歌词证明,土家语的语句之间的各种语义关系,比如并列、因果、假设、转折、时序等,主要依靠语义或语句的逻辑关系来实现,而不是通过连接词或形态手段来实现。

(二) 土司歌曲歌词中的美学意蕴

土家族土司歌曲因为不受场地、时间、器材等限制,所以被广大民众所接受,通过口传心授的传播,显示出了自身的本质特征,这种特征主要存在于歌词语言的含义之中。学者们认为,歌曲是以语言为基础发展,而后逐渐独立于语言的一门艺术。笔者赞同此类观点,纵观中国各地民歌,它们常常都是一种诗、歌、舞、乐合为一体的综合艺术,歌曲与语言是密不可分的。我们认为,歌曲的旋律作为"纯粹感觉对象"①,它也有自身的含义,问题在于这种含义存在于听众对语言本身的感受和理解之中,这就是歌曲内容的真正含义。所以,土司歌曲的主要传播方式只能让别人去听,人们也只有通过听歌曲歌词才能领会歌曲的表达内容,它期待的只是人们对歌曲语言含义的理解。根据歌词内容的不同,我们可以把土家族土司歌曲分为山歌、祭祀歌、风俗歌、劳动歌等。如这首土司歌曲《巴列咚》唱道:

巴列咚,巴列咚;
巴列嫂子坐月子。
坐月她各坐,
明天后天要看来,
生团散②要挑来(将要),
一种一样背来(将要),
各种各样都背起来。

这首《巴列咚》的唱词,描绘了一幅绚丽的土家族"望月"习俗画卷。歌曲唱词唱道"明天后天要看来",暗示了土家族约定俗成的生活习惯,"望月"是一定要去的,不论贫富都必须

① 苏珊·朗格指出:即使在诗歌中,文学也绝非仅仅为了听,它们已经成为一种符号,而不是像形状、音调那样可以当做"自然"符号形式的纯粹感觉对象。参见:朗格.情感与形式[M].刘大基,等译.北京:中国社会科学出版社,1986.
② 团散是土家族用糯米做成的一种小吃。

"要看来"。其实,"望月"的背后有着深刻的社会内涵,因为土家族妇女生产坐月后,娘家人必须去看望,借此机会做人情、送礼,更重要的一点就是彰显娘家人的重视,让产妇在婆家受到尊重与爱护。虽说是几句朴实的歌词,但它折射出了土家族人的人情风尚,具有浓烈的乡村美学意蕴。

我们发现,在土司歌曲的歌词中,几乎都有比、兴、赋的综合运用,地方民族特色非常浓郁,特别是隐喻化了的排比与夸张,异常鲜活,易于流传与演唱。如这首流行于湘西土家族地区的土司山歌《车子不纺线不紧》,歌词唱道:

车子不纺线不(哇)紧(哪),
房子不扫起灰(呀)尘(啦),
刀子不磨生黄(啊)锈(哇),
山歌不唱冷清清(啥),
山歌越唱(啊)越有(哇)劲(啦)。

土家族土司歌曲中,这种新颖别致的比兴和递进,特别是反映现实民俗生活的现象比比皆是。土司统治时期,仅有少数人懂汉语,日常交往仍以土家语为主,所以在土司歌曲中保留了土家族人粗犷直率、顺天逍遥、重生歌死的人生观和生命意识,这种秉性也恰恰在歌曲中得到反映。土司歌曲歌词多用土语演唱,这种独特的语言形式具有"朴实""俏皮""逗趣"的艺术特点,运用土语方言演唱更能抒发人们世俗化的情感,使听众得到愉悦的享受。改土归流后,土家语使用的频率逐渐减少,甚至被汉语代替。如这首流行于湘西保靖土家族地区的山歌《昨晚等妹等得呆》,歌词已汉译为:

昨晚等妹等得呆,烧了五捆好干柴;
搬个岩头来压火,岩头成灰你没来;
昨晚梦妹梦得怪,梦见打伞又劈柴;
打伞是个团圆梦,劈柴又是俩分开。

这首歌曲描写了土家汉子单相思,通过等待自己心上人的过程,勾画了男子傻呆、可爱的世俗化形象,使得歌曲内容更加风趣和朴实。歌中既有"打伞"象征团聚、"劈柴"象征分离的描写,又有对坚贞爱情向往的自我表白。在许多歌词中,土家族人既相信天意,又充分相信自己,对未来充满希望,这种敢于调侃命运的乐观禀赋心态和机智逗趣性格,构成了古朴无华、自然天成的美学意蕴。

四、结语

就历史价值与社会价值而言,土家族土司歌曲是民族文化中最为直接、最为重要的载体,它凝聚了土家族历史、民俗、宗教、艺术等相互关联的特质,从而建构出相对独立的语言体系。不难看出,土司歌曲歌词及语言乃是土家族重要表征之一。

从语言学整体性研究等方面来看,土家族土司歌曲的歌词具有以下四个方面的特点:其一,土家族土司歌曲歌词作为土家族传统文化的组成部分,具有"文化复制"与"文化再生产"的双重功能,同时歌词就是在所谓"文化复制"与"文化再生产"过程中的传播要素,是传承传统文化的基本形式。其二,在文化人类学视野中,土司歌曲及歌词的传承过程就是土家族语言基因纵向传播的路径,它们是通过民族认同意识与文化传播方式相互结合并在其影响和制约下产生作用的。因为土家族语言的特殊性,它不仅可以作为独立的身份参加文化整体运作,而且可以充当土家族文化的特征、属性、内容等一系列有声符号化表达形式。其三,土司歌曲歌词的内容描述了民俗、宗教等文化现象,在土家语中都有着相应的旋律表达符号,从这个意义上说,土司歌曲歌词就恰恰反映了这种文化现象,而且具备了概括、整理、表述、说明等形式中的一切文化特点与功能。其四,改土归流以后,土家族语言大多数都已经被汉化,成为另一种语言变体,与传统意义上的土家族语言相离甚远。笔者建议,很有必要采取一系列保护措施,保护这种濒危的语种。

参考文献：

[1] 周兴茂.土家学概论[M].贵阳:贵州民族出版社,2004:132.

[2] 威廉·A.哈维兰.文化人类学[M].瞿铁鹏,等译.上海:上海社会科学院出版社,2006:107.

[3] 翁义明,王金平.基于语言类型学的土家语语法特征研究:以《摆手歌》为例[J].宁夏大学学报(人文社会科学版),2017(1):5-12.

[4] 田荆贵.中国土家族习俗[M].北京:中国文史出版社,1991:3,149.

[5] 彭勃,彭继宽.罢手歌[M].长沙:岳麓书社,1989:121.

[6] 邓光华.贵州土家族傩仪音乐研究[M].北京:文化艺术出版社,2014:210.

[7] 彭继宽,姚纪彭.土家族文学史[M].长沙:湖南文艺出版社,1989:51.

[8] 谭端银.黔东北土家山歌艺术探索[J].中外企业家,2012(6):166-167.

[9] 徐旸,齐柏平.中国土家族民歌调查及其研究[M].北京:民族出版社,2009:203.

[10] 向光清.桑植土家文化大观[M].北京:中国文联出版社,2014:87.

[11] 田世高.土家族音乐概论[M].北京:中央民族大学出版社,2002:46.

[12] 彭荣德,金述富.土家族仪式歌漫谈[M].北京:中国民间文艺出版社,1989:348.

[13] 贾绍兴.酉水船歌[M].西宁:青海人民出版社,2007:395.

[14] 蔡元亨.土家族民歌衬词解谜[J].中央民族大学学报(哲学社会科学版),2000(2):97-104.

[15] 刘黎光.湘西歌谣大观[M].长沙:湖南文艺出版社,1990:210.

[16] 白俊奎.渝东南土家族民歌中的数字表达研究[J].重庆社会科学,2005(1):121-125.

[17] 永顺府志[Z].乾隆刻本:34.

[18] 永顺县志[Z]. 乾隆刻本:19.

[19] 王静如. 王静如民族研究文集[M]. 北京:民族出版社,1998:87.

[20] 戴庆夏. 藏缅语族语言研究[M]. 昆明:云南民族出版社,1990:101.

[21] 何天贞. 中国少数民族语言简志·土家族简志[M]. 北京:民族出版社,1985:43.

[22] 彭振坤,黄柏权. 土家族文化资源保护与利用[M]. 北京:社会科学文献出版社,2007:22.

[23] 周耘. 中国传统民歌概论[M]. 北京:高等教育出版社,2013:14.

[24] 叶德书. 土家语言与文化[M]. 贵阳:贵州民族出版社,2008:177.

[25] 陈金钟,王子荣. 桑植土家族民歌选[M]. 昆明:云南美术出版社,2003:6.

[26] 田茂忠. 田茂忠山歌选[M]. 北京:中国民间文学出版社,1989:106.

羌族民族认同发展模型研究
——基于年龄因素下的羌族舞蹈传播考察

叶笛/南京艺术学院

一、问题与假说

羌族研究是近年民族学和人类学研究的一个重点。这类研究在汶川地震之后几年时间内达到了一个高潮。现阶段,有关羌族研究的主题虽五花八门,但却仍未出现有关羌族民族认同的专门研究。尽管如此,我们从其他相关研究中仍然可以管窥其样态——羌族民族认同遭遇了一定程度的危机。

然而,羌族民族认同遭遇危机的宽泛结论显然不能满足我们的好奇心和求知欲。羌族民族认同的研究亟待进一步细化。笔者已经在之前的研究中论证了性别因素差异会对羌族民族认同产生显著影响[1]。上述研究激发了笔者想要进一步细化羌族民族认同研究的兴趣。因此,本文将尝试采用社会学定量研究的范式,分析羌族民族认同的发展模型,也就是研究年龄因素差异对于羌族民族认同的影响。要完成上述研究就势必要借助国外成熟的民族认同发展理论。

众所周知,民族认同发展理论认为,民族认同不是一个静止的概念,相反它是一个动态的、多维的、涉及人的自我概念的复杂结构,包括个体对群体的文化感兴趣和实际行为卷入参与情况等[2]。换言之,随着年龄的变化,民族认同会有显著的差异。民族认同发展理论的研究专家珍·菲尼(Jean Phinney)就按照这样的思路将认同的发展归纳为四个阶段:认同弥散阶段(diffuse)、认同中止阶段(foreclose)、认同延宕阶段(moratorium)和认同形成阶段(achieved)[3]。基于民族认同发展模型的基本理论框架,笔者将作出两大研究预设:

第一,在当代社会,由于工业化所带来的冲击,血缘、亲族和地域的局限被打破,这导致羌族民众的"原生民族认同"减弱。所谓的"原生民族认同"是指包含共同心理、语言、文化、

[1] 叶笛.认同、审美与角色:性别因素影响下的羌民族舞蹈[J].贵州民族研究,2013(2).
[2] PHINNEY JEAN. Understanding Ethnic Diversity[J]. The American Behavioral Scientist, 1996, 40(2):143-152// 王付欣,易连云.论民族认同的概念及其层次[J].青海民族研究,2011(1).
[3] PHINNEY JEAN S. Stages of Ethnic Identity Development in Minority Group Adolescents[J]. Journal of Early Adolescence, 1989(1-2).

风俗、宗教和共同地域等因素的认同。与之对应的概念是"现代民族认同",它是指受国家政策或者结构导向所形成的认同①。

第二,"矮子中也能挑将军",在整体低认同度的前提之下,羌族民众的民族认同受到年龄因素的影响。不同年龄段的羌族民众对本民族的认同存在显著的差异。

二、研究进路与数据来源

(一)研究进路

由于民族认同涉及公众的心理状态,本研究希望通过一种更加精确的方式来测定不同年龄段羌族民众对本民族的认同差异。最终,笔者采取了一种以羌族舞蹈为研究对象,以人类学研究的进路,通过问卷调查的方式来验证笔者的上述假设。民族认同理论认为,民族认同最为重要的标准就是对民族文化活动的"卷入"。羌族民众对本族舞蹈认同情况能够在很大程度上反映他们对本民族的认同。当然,为了验证前文的第二个假设,笔者在问卷分析时通过SPSS统计软件对不同年龄段羌族民众的各项指标进行了专门的交互分析。

在确定了基本研究思路之后,一个棘手的问题便是如何通过问卷来定量分析羌族民众对本民族舞蹈文化的认同状况。用社会学的语词便是如何确定合适的"指标"(indicator)。最终,笔者选取了三大指标——舞蹈认知、舞蹈接触和舞蹈参与。所谓的"舞蹈认知"是指羌族民众对有关羌族舞蹈知识的获取,在心里形成关于羌族舞蹈的概念、判断或者想象;所谓的"舞蹈接触"是指民众通过各种媒介获知关于羌族舞蹈的信息,比如通过电视新闻获知有关羌族舞蹈的信息;所谓"舞蹈参与"则是指民众以各种方式现场参与到形式各异的羌族舞蹈活动中,比如瓦尔俄足节参与到萨朗舞的群体中,或者参加其他政府组织、商业旅游等的各类羌族舞蹈活动。笔者将上述三大指标分散在30道客观题中。客观题统计分析显示羌族民众对于本族舞蹈的认知度、接触度和参与度越高,则说明其对本民族舞蹈文化越认同;反之则说明其对本民族舞蹈文化越不认同。

(二)数据来源

为了对当下羌族民众对本民族舞蹈认同的状况作细致而全面的描绘,笔者于2012年至2013年在四川省羌族自治县茂县②进行了四次共计历时一年的实地调研。在调研的过程中,课题组进行了随机抽样的问卷调查,发放问卷1 000份,回收750份。问卷受众涵盖了茂

① 唐胡浩.土家族民族认同发展趋势及其功能略论[J].湖北民族学院学报(哲学社会科学版),2009(1).
② 茂县(原茂汶羌族自治县):地处凤仪镇,全县辖9镇12个乡149个行政村3个社区。全县有36 883户,总人口111 029人(男56 548,女54 481),总人口中羌族102 586人,占总人口的92.4%。参见茂县人民政府网http://www.maoxian.gov.cn/zjmx_mx/mx_xygk/201710/t20171017_1295884.html,最后访问时间:2018年5月18日。

县社会不同性别、不同年龄、不同居住地、不同学历的人群①,具有一定的广泛性。在进行问卷调查的同时,我们还就现实生活中羌族舞蹈的传承与保护等问题对茂县相关人员进行了广泛而深入的访谈,获取了大量一手资料。访谈对象既有长期从事羌族舞蹈保护的一线工作人员,也有羌族舞蹈的民间艺人,以及在羌族文化传承中扮演重要角色的释比,保证了访谈对象的代表性。最终借助科学的统计分析,笔者得出了羌族民众对核心文化(舞蹈)的认知、接触和参与状况,并以此为基础分析羌族民族认同的发展模型。

三、数据分析:羌族民众对本族舞蹈的认同

(一)羌族民众对本族舞蹈的认同状况堪忧

本文第二部分已经指出,笔者通过认知度、接触度和参与度三大指标来确定羌族民众对本族舞蹈文化的认同状况。从问卷统计的数据来看,此种认同令人担忧。

图1 羌族民众对本民族主要舞蹈的认知度

首先,羌族民众对于本民族传统舞蹈的认知十分有限。图1的数据显示,对于羌族传统舞蹈中最为典型的代表萨朗②和羊皮鼓舞③,受访羌族民众的认知度仅分别为74.7%和53.3%,对羌族传统求偶舞蹈对衣角④的认知度仅为31.1%。除此三种舞蹈之外,羌族民众对于本民族其他舞蹈的认知程度较低,其中跳叶龙和猫舞⑤的认知度竟然仅分别为8.6%和7.4%。

其次,羌族民众与本民族传统舞蹈的接触频率也令人担忧。在日常生活中,羌族民众可以通过多元的媒介接触到羌族舞蹈的信息,从而获取对于羌族舞蹈的认知,本问卷将这些媒介设计为:电视、网络、广播、报纸、杂志、书籍和口耳相传7项。图2的数据显示,只有46.9%的羌

① 本文问卷统计仅包含羌族民众的数据。
② 萨朗是岷江上游羌语北部方言,"萨"的意思为"唱歌","朗"的意思是"舞蹈",合起来可理解为"唱起来,跳起来"之意,主要用于欢度年节、婚丧嫁娶等时期。"哟粗布"也音译为"哟初布"是羌族南方方言,理县普遍使用,"哟初"为名词,是唱歌跳舞的意思,"不乌"为动词,泛指具体实施这件事或做这件事的一种行为。可见,萨朗与哟粗布在字意与功能上都未有较大差异性,因此有学者指出这两种舞蹈事实上是一种。参见罗铭.羌族萨朗舞蹈形态研究[D].北京:中央民族大学,2011:4-6.
③ 羊皮鼓舞是羌族释比(巫师)以羊皮鼓为道具,在法事活动中的一种祭祀舞蹈,具有鲜明羌文化特色。在羌地的不同区域有"莫恩纳莎""波尔毕毕喜""布滋拉""侧拜举·苏得莎"等多种称谓。
④ 在访谈中羌族商人L告知课题组,对衣角也叫"跳衣角""对衣襟",流行于茂县黑虎地区,是反映男女求偶的舞蹈。访谈时间:2011年9月12日,地点:茂县桃坪乡。
⑤ 跳叶龙和猫舞两者都属于释比祭祀之舞,源于羌族古老民间舞蹈的一种。

族民众在日常生活中至少每周接触几次各类羌族舞蹈的信息(高频接触①)。更为重要的是,作为本民族文化的重要组成部分,有19.8%的羌族民众选择接触的频率为"每年几次"和"几年一次"。甚至有10.9%的受访羌族民众选择了从未接触过有关羌族舞蹈的信息。

图2 羌族民众对本民族舞蹈的接触度

图3 羌族民众对本民族舞蹈的参与度

最后,羌族民众对本民族传统舞蹈的参与度也不容乐观。图3反映了羌族民众参与羌族舞蹈活动的情况。通过分析该图,我们可以得知,羌族民众高频参与("几乎每天"和"每周几次")羌族舞蹈活动的比例为三成左右(31.1%),低频参与("每年几次"和"几年一次")和从未参与羌族舞蹈活动的民众接近五成(49.2%)。

(二)年长羌族民众对本族舞蹈文化的认同优于年轻羌族民众

若将年龄要素纳入交互分析之中,我们会发现受访羌族民众依照年龄的不同而形成差异化的舞蹈文化认同。总的来说,羌族舞蹈在年长群体中的生存状况要明显好于年轻群体。年龄因素影响下造成羌族舞蹈生存状态所表现出来的显著差距是本实证研究的重要发现。此种差异鲜明地体现在表1至表3的数据中。

第一,相较于年轻民众(20岁以下)而言,年长者(21岁以上)对本族舞蹈的认知度更高(详见表1)。比如,年龄超过30周岁的羌族民众中有92.9%知悉萨朗这种舞蹈,而20周岁以下羌族民众中仅有60.7%表示知悉萨朗。

表1 不同年龄段羌族民众对本民族舞蹈的认知度

	萨朗	羊皮鼓舞	对衣角	忧事锅庄	跳盔甲	跳麻龙	跳叶龙	猫舞
20岁以下	60.7%	50.5%	28.7%	25.5%	16.0%	9.6%	6.6%	5.5%
21~30岁	97.2%	75.7%	47.2%	47.2%	70.3%	30.6%	22.2%	21.6%
30岁以上	92.9%	66.7%	53.3%	46.7%	53.3%	20.0%	26.7%	20.0%

表格说明:(1)采用统计软件SPSS对《羌族舞蹈生存状况问卷》统计整理而成;(2)羌族舞蹈的种类繁多,名称不一,在制表时笔者仅列出认知度最高的五种舞蹈和认知度最低的三种舞蹈;(3)由于"萨朗"和"哟粗布"在功能性和字面意义上几乎无差别,故在统计时将二者合并。

① 问卷中,将接触频率的答案设定为"几乎每天""每周几次""每月几次""每年几次""几年一次"和"从未接触"六个选项。为了简化分析,笔者将"几乎每天"和"每周几次"归并为"高频接触",将"每月几次"归并为"中频接触",将"每年几次"和"几年一次"归并为"低频接触"。

第二，羌族民众接触本族舞蹈频率明显随着年龄的增长而提升（详见表2）。如果我们将每月接触几次羌族舞蹈信息（中频接触）视为最低要求，那么20岁以下羌族民众达到此标准的比例为68.2%，21～30岁羌族民众达到此标准的比例为75.8%，超过30岁的羌族民众达到此标准的比例则为78.6%，呈现出逐步增加的态势①。此外，超过30岁的羌族民众中没有一个人表示从未接触过羌族舞蹈的信息。

表2　不同年龄段羌族民众对本民族舞蹈的接触度

	高频接触 （几乎每天+每周几次）	中频接触 （每月几次）	低频接触 （每年几次+几年一次）	从未接触
20岁以下	45.9%	22.3%	20.5%	11.3%
	68.2%		31.8%	
21～30岁	60.6%	15.2%	12.1%	12.1%
	75.8%		24.2%	
30岁以上	35.7%	42.9%	21.4%	0
	78.6%		21.4%	

第三，羌族民众参与本族舞蹈活动的频率也随着年龄的增长而提升（详见表3）。20岁以下的民众中高频参与羌族舞蹈活动的比例为28.0%，21～30岁民众高频参与的比例为51.5%，而31岁以上民众高频参与的比例则为53.3%。同样，如果我们将每周参与几次羌族舞蹈活动（中频参与）视为一个最低标准的话，我们便会发现，年龄越大的民众"达标"的比例越高。这其中，30岁以上羌族民众参与本民族舞蹈活动的"达标率"为86.6%，而20岁以下羌族民众的"达标率"仅为47.3%，比年长者低了近40个百分点。此外，我们还可以发现，30岁以上羌族民众从未参与的比例为0，21～30岁的羌族民众从未参与的比例仅为8.6%，而20岁以下羌族民众中竟然有约四分之一（24.9%）的比例从未参与过本民族的舞蹈活动。

表3　不同年龄段羌族民众对本民族舞蹈的参与度

	高频参与 （几乎每天+每周几次）	中频参与 （每月几次）	低频参与 （每年几次+几年一次）	从未参与
20岁以下	28.0%	19.3%	27.8%	24.9%
	47.3%		52.7%	
21～30岁	51.5%	17.1%	22.8%	8.6%
	68.6%		31.4%	
30岁以上	53.3%	33.3%	13.3%	0
	86.6%		13.3%	

① 当然，我们也发现了超过30岁的羌族民众"高频"接触羌族舞蹈信息的比例不如21～30岁的羌族民众，这其中原因可能是年纪越大，对于各种媒介的使用相对越匮乏，尤其是对于各种新兴媒介，比如网络的使用程度会明显不如年轻的民众。这也在很大程度上限制了年长羌族民众接触羌族舞蹈信息的途径。

四、羌族民族认同发展模型

民族认同(ethnic identity/racial identity)是近年来国内学术界研究的一个热点问题。许多学者通过各种方式对这一主题展开了卓有成效的研究①。对于民族认同的概念,至今尚未形成统一的认识。卡拉(Carla)认为民族认同是指个体对本民族的信念、态度以及对其民族身份的承认。虽然,学者尚未就民族认同的概念及其构成形成一致的意见,但绝大多数学者均认为民族认同是动态的,它会随着实践和环境而变化。这便是民族认同的发展观点。

关于民族认同的发展模型,许多学者提出了不同的"类型说"。然而,这些研究中有一大部分是建立在马西亚(J. Macia)的自我认同模型的基础之上。马西亚认为,认同可以划分为"经过探索"(with exploration)和"未经探索"(without exploration),前者是指经过积极了解相关情况之后所作出的认同,因此这种认同通常内化为本人主观意识的一部分,因此也是更加深刻的。此后,珍·菲尼在总结马西亚等人研究的基础之上将民族认同的发展模型预设为四个阶段:diffuse、foreclose、moratorium 和 achieved。

必须指出的是,国内的诸多研究中,对于这四个阶段的翻译各不相同。比如学者罗平将这四个阶段分别翻译为"认同分散""认同排斥""认同延缓"和"认同成熟"②。笔者认为这些翻译都不能精确地反映出原文的意思,因此将民族认同的发展模型翻译为"认同弥散阶段"(diffuse)、"认同中止阶段"(foreclose)、"认同延宕阶段"(moratorium)和"认同形成阶段"(achieved)③。①认同弥散阶段:这一阶段通常发生在青少年时期。这一阶段中的认同主要是基于长辈的灌输,青少年自身对于本民族的认识较为有限。因此,本阶段中民族认同度不会很高,并且这种认同未经探索和检验,也就往往是非内化和不稳定的。英文"diffuse"所意指的"弥散"很好地概括了此种不清晰、非内化和不稳定的状态。②认同中止阶段:随着年龄的成长,长辈传承基本完结,少数民族青少年的知识面扩充、朋友圈增大、异地读书、就业离乡,使其开始对本民族的基本情况有更公允的认知,而此时,一些本民族处于弱势的地位往往让相关主体感到消极和悲观。于是,部分民众原来从长辈处未经"探索"而获取的民族认同中止,青少年将会表现出对本民族文化的拒绝和对主流文化的偏好。英文"foreclose"由词根"fore"和"close"构成,它是一种"提前关闭"的状态。也就是说,相对于最后的"认同形成阶段"而言,这个阶段的民族认同被提前中止(关闭)了。③认同延宕阶段:随着年龄的增长、心智的成熟,部分主体开始逐步接受本民族的文化,此时民族认同度开始提升。但此时

① 参见:陈茂荣.论"民族认同"与"国家认同"[J].学术界,2011(4);高永久,朱军.论多民族国家中的民族认同与国家认同[J].民族研究,2010(2);王文光,张曙晖.利益、权利与民族认同:对白族民族认同问题的民族学考察[J].思想战线,2009(5);贺金瑞,燕继荣.论从民族认同到国家认同[J].中央民族大学学报(哲学社会科学版),2008(3);王鉴,万明钢.多元文化与民族认同[J].广西民族研究,2004(2).
② 罗平,张雁军.民族认同的心理学研究述评与展望[J].上海师范大学学报(哲学社会科学版),2011(1).
③ 参见:PHINNEY JEAN S, ONG ANTHONY D. Conceptualization and Measurement of Ethnic Identity: Current Status and Future Directions[J]. Journal of Counseling Psychology, 2007,54(3):274.

主体可能仍或多或少受"认同中止阶段"的影响。故而,本阶段处于认同与不认同的"纠结"之中。英文"moratorium"有"延期、延缓"之义,故而有学者将本阶段译作"认同延缓阶段"。笔者认为"延宕"更加精确,它反映的是主体对于是否认同本民族的那种犹豫不决的心理状态。④认同形成阶段:随着主体进一步走向成熟,伴随着主体对于本民族有了更深层次的理解和欣赏,民族认同内化为主体的一部分,民族认同也就最终形成(achieved)。珍·菲尼的研究为我们分析不同年龄阶段民众的民族认同提供了有力的工具。

笔者认为,不同年龄段的羌族民众对于民族舞蹈认知度、接触度、参与度所表现出来的显著差异正切合了马西亚和珍·菲尼等人的研究。也就是说,不同年龄段的羌族民众处于不同的民族认同发展阶段。不同民族认同所导致的对于本民族的归属感和态度产生差异,并最终影响了二者对于本民族文化活动——舞蹈的卷入/参与情况。因为,认同在很大程度上会影响到人们的行为方式与准则。正如学者王亚鹏指出的那样,民族态度有消极和积极之别。积极的民族态度往往表现了积极的民族认同;相反,消极的民族态度往往表现了消极的民族认同。持积极的民族态度的成员能够积极、自豪地看待自己的民族身份,并且为身为民族的一员而感到自豪;相反,持有消极的民族态度的个体以一种悲观、颓伤的心态看待本民族的一切,他们对本民族的语言、文化、宗教、习俗充满了自卑,甚至有时以自己身为所隶属的民族的一员而感到耻辱。

一般情况下,在少年时期,羌族民众较少自主地去探索关于本民族的信息,因此其对于本民族的认同更大程度上来源于父母的言传身教,因此此时多数羌族少年对本民族的认同处于一种模糊和弥散的状态——认同弥散阶段。此后,随着年龄的增长,羌族民众的民族意识开始觉醒,并自觉或不自觉地探索关于本民族的信息。然而,"因为自古以来文字所记载的'羌文化史',核心是华夏对于华夏边缘称为'羌'的族群的描述;此文化描述透过文字、口述、图像与行动的展演,强化华夏心目中'羌人'的劣势地位。在地方层次或华夏边缘,此异族意象让常与华夏接触的'羌人'感到自身的劣势;而相对地,在同时接触此种文化夸耀下,许多'羌人'开始学习、模仿华夏文化,而终于采借华夏家族历史记忆而自称'汉人'。除了因'汉化'的'羌人'范畴外,吐蕃政治、宗教力量所造成的文化夸耀,也曾使许多'羌人地带'上的人群因模仿、接受藏传佛教与吐蕃文化,而成为华夏心目中的'番'"。此种历史心性,也使得部分羌族的青少年在开始接触多民族的社交圈时弱化甚至怀疑自己的民族身份,并更愿意以汉族或者藏族的身份行事。因此,此时羌族青少年对于本民族的认同处于珍·菲尼总结的"认同中止阶段"。珍·菲尼认为"认同弥散阶段"和"认同中止阶段"并非总是泾渭分明的,但它们的共同点在于对于本民族的认同很低。故而,反映在数据上就是对于本民族传统舞蹈文化的认知度、接触度和参与度很低。此后,随着年龄的增长,部分羌族民众对于本民族的理解开始加深,同时无法彻底融入汉族或者藏族的状况也使得他们开始日益认同本民族,于是民族认同度也就随着年龄开始逐步增长。但由于受制于"认同中止阶段"的影响,此时一些羌族民众开始对是否认同本民族文化产生了"延宕"——拿不定主意。但无论如何,相对于前两个时期,此时的民族认同度更高,对本民族传统文化的卷入状况也更好。因为,

相对于认同最终形成阶段而言,本阶段只是认同最终形成的暂缓。最终,随着年龄的增加、心智的成熟,加之国家政策的影响和既得利益的驱动①,部分羌族民众,尤其是羌族精英的民族认同进一步加强,从而最终形成较为成熟的认同。学者秦向荣所作的实证研究也验证了这一理论框架。他指出:"民族认同在青少年早期(11岁左右)开始形成,有很强的民族认同,但随着年龄的增加不断呈现下降趋势,到了20岁民族认同呈现增加的趋势。"笔者研究所得的数据也验证了本文第一阶段的假设——羌族民族认同呈现出特定的发展模型。

五、结论与意义

舞蹈那消除不掉的民族精神和民族历史生活烙印,是一个民族精华的灿烂闪烁、散发耀眼光芒之处,也是使人产生民族认同感、归属感的关节点。借助对羌族传统文化最核心的舞蹈文化的实证研究,本文探讨了现阶段羌族民众对本民族文化的认同,尤其探讨了年龄因素影响下对民族认同产生的影响。在羌族亚群体数据分析中,我们关注到羌族民众各年龄段整体对于本民族核心文化的羌族舞蹈的认知度、接触度和参与度均不容乐观。虽然当年龄增加时,羌族民众对于本民族的认同会增加,但20岁以下的青少年对本民族认同产生了较为严重的"延宕",此种状况不禁让人堪忧。

民族认同的个体发展在时间上是连续的,可以说是个体不断成熟的同一性的成分,如个体对本族身份此种同一性的认知,就基本肇始于儿童时期②,而14～20岁的青少年阶段则成为民族认同发展中最为重要的时期。Erikson认为,"同一性的建立是青少年阶段最重要的发展任务,其标志是个体对同一性有关的选择作出投入,以防止其同一感的混乱"。这时的青少年开始对青春期变化的自我形象重新进行自我同一性的认同,加之认识到社会对自我的要求与责任,使个体逐渐依照重新整合的同一性认同开始选择自我的价值观,指导生活的目标与方向。这个过程使青少年阶段的个体处于生理与心理的矛盾冲突中,也是个体最容易困顿、混乱的时期。

如果个体在儿童期建立了积极的自我同一性,那么随之而来的自主、信任感很容易让其在青少年阶段重新整合为一种协调的同一性。反之,如果个体不能在成长过程中成功获得

① 比如国家当前对少数民族在就业和教育等多方面的扶持。相关研究可参见唐胡浩.土家族民族认同发展趋势及其功能略论[J].湖北民族学院学报(哲学社会科学版),2009(1).

② 5～6岁的儿童开始将自己划分为自己国族群体中的一员,参见 BARRETT M. The Development of National Identity: A Conceptual Analysis and Some Data from Western European Studies//BARRETT M, RIAZANOVA T, et al. Development of National, Ethnolinguistic and Religious Identities in Children and Adolescents. Moscow: Institute of Psychology, Russian Academy of Sciences, 2001: 16 - 58; TAJFEL H, JAHODA, et al. The Development of Children's Preference for Their Own Country: A Cross-national Study. International Journal of Psychology, 1970(5): 245 - 253. 另外,10～11岁能够对自己和其他国族群体成员的特征作详细的描述,其中包括他们典型的身体特征和外貌、服装、语言、行为习惯、心理特征以及政治和宗教信仰等,参见 BARRETT M, SHORT J. Images of European people in a group of 5 - 10-year-old English schoolchildren. British Journal of Developmental Psychology, 1992(10): 339 - 363; PIAGET J, WEIL A. The Development in Children of the Idea of the Homeland and of Relations with Other Countries. International Social Science Bulletin, 1957(3): 561 - 578.

自我同一感,将会导致消极同一性的产生,以致同一性的混乱。简单地说,羌族青少年对本族民族认同产生较为严重的"延宕"就源于同一性的混乱。由于对自我、社会中的我、未来的我没有形成明晰、牢靠的自我同一感,产生消极同一性的羌族青少年,常常表现出对自我家庭、社区、学校或者民族的逃避与轻蔑。

在现代化的冲击下,以传统文化为生存土壤的民族认同不可避免地也受到影响。这可能是羌族乃至与羌族生活在同一场域下的其他少数民族需要共同面对的问题。而实证考察是增进民族认同研究的重要步骤和方式。本文以羌族舞蹈为视角,建构了具体化认知羌族民族认同的途径。差异化的民族认同则意味着在制定文化政策时需要更多地考虑亚群体的差异性。在差异性亚群体20岁以下被试的数据中,由表及里地反映出青少年对于本民族卷入情况(舞蹈文化的认知、接触、参与)的"延宕"现象。而我国对于不同年龄差异化认同下的文化传承与保护政策的缺失这一现状是值得我们去反思的。针对5~20岁不同年龄段的被试,应当采用与之相对应的政策,而且我们更应关注11~20岁的青少年对本民族的认同。

中国传统音乐分类法的方法论转型及文化认同特征

杨民康/三峡大学、中央音乐学院

中国传统音乐分类法以中国各民族传统音乐话语体系为观照对象,在一定程度上体现了中国音乐理论话语体系的整体思维和深层结构,同时也在一定程度上反映了中国人从自己的音乐文化中凸显的社会心理和文化认同意识。以往我们基于认识论和方法论的偏向,常常习惯于把中国传统音乐的形态学研究与文化研究分离开来讨论,有关音乐分类法的研究一般被归于形态学研究;对于文化认同问题,人们总喜欢把它归于纯粹的文化层面,而对于它与音乐形态及分类研究之间的相互嵌合关系有所忽视。而在笔者看来,音乐的形式与内容两面体关系,就从其客体呈现(艺术形态)与主体观照(文化认同)二者的互映互通上体现出来。对此,本文将兼采民族音乐学(音乐人类学)分析方法和文本研究理论与方法,通过中国传统音乐分类法这个较具体的对象,结合汉族传统音乐与少数民族音乐的各种实例来加以分析和讨论。

一、由音乐学(以对象为中心)到民族音乐学(兼涉主体、内涵、语境)的学术转型

长久以来,在中国传统音乐(含少数民族音乐)话语体系里,一直存在着学术分类与民间分类,亦即美国民族音乐学家梅里亚姆(Alan P. Merriam)所言的"分析评价与民间评价"[①]并行的状况。然而在我们的中国传统音乐研究领域,一直以来是以传统的学术分类(分析评价)作为方法论首选,对于民间分类(民间评价)则存在明显的忽略现象。近些年来,随着全球化—在地化潮流的影响渐涨和传统音乐"非遗"保护和发展政策的深入推行、实施,种种涉及传统音乐的新的文化变异现象、新概念及分类思维层出不穷,于"分析评价与民间评价"两端都有诸多新的变化和发展。其中既包括社会经济文化发展过程中不可避免的新的观念和身份与文化认同等必然因素,也涉及许多因改革失误和人为犯错带来

[①] 美国民族音乐学家梅里亚姆提出:"民间评价(folk evaluation)是人们对自身行为的解释,分析评价(analytical evaluation)则是外来者(局外人)在对异文化的体验的基础上建立的,意在认识人类行为的规律性的更广阔的目标。"载MERRIAM ALAN P. The Anthropology of Music[M]. North Western University Press,1964:32 – 33.

的负面影响。作为当代中国音乐学者,应该根据切身的体悟和感受,作出合理的判断,发出自己的声音。

考察20世纪80年代末以来的相关研究轨迹,一些中国民族音乐学学者将民族音乐学的理念部分地融入音乐院校的民族音乐教学和研究,这一时期在中国大陆相继出现了一批以中国传统音乐为对象的概论性著作,其中的传统音乐分类观点各有侧重,大体上可归为6种倾向。一种倾向是将中国传统音乐划分为民间音乐、文人音乐、宫廷音乐和宗教音乐四类,并且在民间音乐的子项之下,将以往的民间音乐五大类体裁植入其中[①]。第二种倾向则是在20世纪末以来,一些新的教材又重拾以往民间音乐五大类体裁的划分,将此五大类皆归置于"民间音乐"之中[②]。第三种是仍然采用传统音乐的基本概念,但仅在原有民间音乐五大类体裁的基础上,加入宗教和祭祀音乐类型[③]。第四种是沿袭早期王光祈关于音乐体系的基本分类法,将中国汉族与少数民族传统音乐划分为中国、欧洲和波斯—阿拉伯3大乐系及17种支脉[④]。第五种是近二十年来颇为盛行的音乐色彩区划分方法[⑤]。第六种则采用中国民族学既有的民族分类,以55个少数民族为基本分类格局来描述和区分其传统音乐文化[⑥]。其中,从民间音乐五大类分类法到传统音乐四阶层分类法是一个重要的转折关口。就像有的学者指出的,"1980年以来,我国民族音乐学界发生了一种表现在音乐分类思维上的转型现象,即从以往以艺术形态为标准的民间音乐五大类分类思维向以社会文化为标准的传统音乐文化阶层分类思维的转变"[⑦]。如今,在传统音乐分类法问题上,学者们还在不断地作进一步的探索。由此可见,在传统的学术格局里,有关客体(对象)与主体的关系研究是被限定在哲学领域。今天,这类研究已经慢慢放下身段,被人格化和具体化,逐渐扩展到了以文化诗学为标签的几乎所有人文和艺术层面。

从不同分类法的发展和交替过程看,上述由"民间音乐五大类分类法"转到"传统音乐四阶层分类法"的过程,除了由以往以艺术形态为标准向以社会文化为标准转变(或转型)之外,还体现了由以对象为中心到兼涉自我(音乐表演、行为与观念的接受与评论者)—对象(音乐创作、表演者)主体,亦即由音乐分析思维到民族音乐学分析思维的转型和变革[⑧]。此外还由于传统音乐作品中涉及不同体裁、题材、类型及其标题与副标题的交叉使用或互相借用,其分析思路和方法已在传统思路和方法基础上有了较大的更新和拓展,从而为从文本间性(或互文性)入手去考察民间音乐文本类型,以及从主体间性入手去考察(文人、宫廷、宗教、民间等)社会群体、人际关系和文化认同与社会音乐产品生产、形成过程之间的关系预设

① 参见:王耀华,杜亚雄.中国传统音乐概论[M].福州:福建教育出版社,2000.
② 参见:伍国栋.中国民间音乐[M].杭州:浙江教育出版社,1995.
③ 参见:袁静芳主编.中国传统音乐概论[M].上海:上海音乐出版社,2000.
④ 参见:王耀华,杜亚雄.中国传统音乐概论[M].福州:福建教育出版社,2000.
⑤ 参见:苗晶,乔建中.论汉族民歌近似色彩区的划分[M].北京:文化艺术出版社,1987.
⑥ 参见:田联韬.中国少数民族传统音乐(上下册)[M].北京:中央民族大学出版社,2001.
⑦ 伍国栋.20世纪中国民族音乐学理论研究学术思想的转型[M].音乐研究,2000(4):3-14;2001(1):43-52.
⑧ 相关观点,可参见:杨民康.音乐形态学分析、音乐学分析与民族音乐学分析:传统音乐研究的不同方法论视角及其文化语境的比较[J].音乐艺术,2014(1).

了较大的空间。可以说,在以音乐形态学为主旨的文本间性分析与以文化认同为主旨的主体间性分析两类分析思维之间,明确体现了音乐学与人类学、哲学等人文社科在思维与方法论上的互补互渗,故有必要对之展开较为细致的分析和讨论。

二、文本间性与"分析评价"——音乐形态学视域下的传统音乐分类法

笔者曾在拙文中论及,从音乐文化属性的角度看,音乐既是一种广义文化的类型,也是一种具体的艺术文化产品。在没有人类学作为参照体系,并且把"文化"作为"音乐"的语境看待之前,我们也曾经深受传统的欧洲音乐学方法的影响,采用自律性、无语义的纯艺术观念,将形态和风格视为单一、孤立的要素,去开展"音乐形态学"研究。在以往的研究中,对于不同的音乐研究对象,我们较习惯于仅从较单一的文本分析层面去逐个地加以分析,或者在归纳性思维基础上加以归类、排比和对照分析,而往往忽略了它们既在旋律曲调(基本素材)和音阶、调式、旋法、曲体等基本形式特征上有着一致性、相似性和交叉性等模式性因素,又在具体的体裁、类型和曲目之间存在个性和差异性以及模式—模式变体关系。对此,文本间性—诗学分析,便是一种可以对应的新的研究思路和方法。按法国学者热奈特(Gérard Gen)的说法,诗学的对象不是具体文本(具体文本更多是批评的对象),而是跨文本性[1],或文本的超验性,即"所有使一文本与其他文本产生明显或潜在关系的因素"[2]。热奈特认为,跨文本的关系有五种:文本间性(即互文性,含引语、寓意等形式)、副文本性(标题、副标题、前言等)、元文本性(评论关系)、承文本性和广义文本性(类属关系)。汉族和少数民族的不同乐种及其名称,通常与题材、体裁和表现方式相关,某种程度上体现了音乐产品作为"广义文本"具有的互文性特点。在互文性中,广义文本性涉及体裁、题材、方式、形式及其他方面的决定因素。进一步说,"广义文本无所不在,存在于文本之上、之下、周围,文本只有从这里或那里把自己的经纬与广义文本的网络联结在一起,才能编织它"[3]。另外,互文性的概念也有广义和狭义之分。广义指跨文本性,狭义则仅指五种跨文本关系中的第一种,又称文本间性,即文本内容的交叉使用、互相参照和借用、引用等现象。上述研究思路无疑大大地丰富了我们的思路和手段,让我们以音乐艺术形态为对象的传统音乐分类与分析成果上了一个新的台阶。然而,与之相伴随的是,由于全球化进程及族群文化融合、杂合因素的影响,不仅导致了原有的体裁、种类名称及物质(音声)形态发生变异,而且其主体认同的性质和范围也产生了大幅度迁移。很多情况下,其衍生的新的对象主体及身份认同因素甚至远远超越了原有的同类因素,成为该社会群体中占据主要地位的象征性身份与文化标识,产生了更为明

[1] 热奈特开始在此用的是"广义文本性",后来又改为"跨文本性"。从其有些犹豫的态度看,"广义文本性"乃在五种"跨文本性"关系中据有统领地位。
[2] 热奈特.隐迹文本:第二等级的文学[M]//热奈特文集.天津:百花文艺出版社,2001:68-80.
[3] 热奈特.隐迹文本:第二等级的文学[M]//热奈特文集.天津:百花文艺出版社,2001:68-80.

显的社会文化意义内涵。它使我们的研究目光不由自主地转向了形式分析的身后。在此情境下,一种文本间性(属工具行为)的研究或将顺势进入到(或让位于)主体间性(属交往行为)与文化认同的研究。

传统音乐分类法比起一般的音乐创作与表演技法,虽然都具有浓厚的形式化与分析性色彩,但比起后者来说,前者更居于文化观念与思维层面,既体现了音乐形态学的艺术本体观,同样也涉及艺术人类学意义上的文化认同观与宇宙世界观。对于我们抛弃各种学术偏见,从思想和行动上去弥合音乐分析与文化分析的方法论鸿沟来说,有着特殊的意义和价值。

当我们带上了音乐人类学的学术思维,把形态、风格及分类要素置于"文化认同"语境中考察时,通过主体(包括主位/侧位、客位等不同层面)的感性体验去认知符号实相,并达致风格辨析和主、客位认同意义阐释的不同阶段过程便一一显现出来,由此而赋予了古老的音乐形态学分析一种不同于以往的、较新的功能和意义,并借此完成由传统的音乐学分析思维向音乐人类学分析思维的转换。

三、主体间性与"民间评价"——主位/侧位认同[①]视域下的传统音乐分类法

如前所述,以往隶属文本间性范畴的音乐分类,通常是由身为携带"自我"(中心)文化观念的局外学人操弄和完成。与此同时,还在汉族及各少数民族内部存在着各种民间分类现象。故而在局外学人与局内乐人之间,必然还存在着梅里亚姆所言的"学者评价与民间评价"的区别,这种价值论区别同特定族群音乐传统的内部主位认同和外部侧位认同(二者均属"民间评价"性质)与学术认同(分析评价)等主体因素密切相关,亦应将之纳入我们音乐分类学研究的视野。

1. 主体间性——一个居于深隐层面的研究视角

有关主体间性的哲学本体论解释,较为注重考察自我主体与对象主体间的共在、交往、对话、互动和相互依存。同时,它还强调上述互动及对话过程是以文化、语言和社会关系为中介(或手段),因而主体与客体间不是直接、纵向的,而是间接和纵横分立、交叉的关系。由此看,主体间性比主体性更涉及问题的本源:"世界只有不再作为客体而是作为主体,才有可能通过交往、对话消除外在性,被主体把握、与主体和谐相处,从而成为本真的生存。"可见,对于同样注重显性层面的文本分析的民族音乐学学者来说,这里无疑增添了一个居于深隐层面的研究视角。它时时提醒着研究者们,在其文本分析过程中,除了应该关注文本之间的互文性因素之外,还应该同时关注作者(创作、创造主体,第一人称)的创

[①] 本文采用"主位/侧位"概念,以区别于"客位"概念,主要用来描述对象主体中,(某一少数民族为主的)特定群体文化与(通常为汉族的)周边异群体文化之间,不同时间、场域发生的不同音乐活动里,以"表演—接受"互动关系体现的"主位/侧位对象主体"共在现象。

作感受和读者(接受主体,第二人称)的阅读感受,乃至于研究、评论者(评论主体,第三人称)的研究心得。

2. 在位与错位:民间音乐分类法中包含的主位认同与侧位认同

主体间性的研究尤其注重自我主体与对象主体之间的共在与交流。对此,笔者拟根据民间分类法中存在的两种主体结合方式及融合程度之间的差异,将之以"在位"与"错位"两类情况进行区分和讨论。

在位类,意指发生在特定的群体文化和共同的时间、场域及音乐活动中,以仪式、节庆中的传统艺术展演活动为代表,以"表演—接受"互动关系体现的"自我/对象"主体共在现象。从身份认同角度看,其"自我/对象"两类主体的趋向合一及相对一致的(自称为主的)民间分类结果(或结论),通常会从这种共同的文化语境和主位认同(民间评价)的状况里产生和形成。

错位类,意指在(某一少数民族为主的)特定群体与(通常为汉族的)周边异群体文化之间,于不同时间、场域发生的不同音乐活动中,以"表演—接受"互动关系体现的"主位/侧位对象主体"共在现象。在"主—侧"两类主体及其主位/侧位认同之间,通常会形成相异的"主—侧"民间分类(民间评价)观念以及相应的学术分类(分析评价)结果(或结论)。这里,拟从是否更具有典型性意义的角度考虑,着重讨论其中的"错位"类主体共在现象。

3. 错位类传统音乐"表演—接受"活动中包含的主位/侧位身份认同

近年来,若考察55个少数民族音乐分类的具体实践过程,可以发现其中一些重要的原生性歌种或乐种,往往在本民族和周边其他民族之间分别采用民族语自称和汉语他称。其中,采用自称的类型往往是原生形态,仅具有在族群、地域内部传承的能力和作用;而采用他称(汉称)的类型多为次生形态,更具有跨族群、地域的文化传播能力。后者往往在新的文化语境中异军突起,渐为本族群内外群众及学界、政界所共同接纳和采用。并且,在当代中国社会文化领域里,较具有代表性、为更多的人所知晓的,通常是这些传统音乐的他称(汉称),而非自称(族称)。

以云南少数民族的国家级"非遗"品种"布朗弹唱"为例,其原生形态为传统"索"调,本是一种流传在云南西双版纳勐海县的布朗族传统民歌,为徒歌演唱形式,仅在西双版纳勐海县一带布朗山寨存在和传承。由于改革开放及现代化浪潮的影响,许多外来的本族、异族民歌旋律曲调开始进入本地,在加入使用了同样由域外传入的弹拨乐器——玎琴的情况下,在短短一二十年的时间内,使原来仅作为族群性、地域性民歌,发展成为一个无论在形式和内容上都有了巨大变化的庞大的歌群——"布朗弹唱"(新索)。如今,布朗弹唱已经跨越不同的族群、文化地域乃至国境线,得到了西双版纳、双江(散居区)各地及境外布朗人的一致接受和认可,以至于可以将其视为在西双版纳内外(包括境外)不同地区布朗族人中产生并形成了新的民族文化认同的重要证据,并且成为笔者能够从艺术形态、风格特征及其作为民族文化标识的功能意义上对之进行再度阐释和分析的主要依据和对象文

本。结合相关文化语境来看,这些少数民族重要乐(歌)种存在他称与自称,既非新鲜事物,亦非孤立现象。倘若将此个案推及其他少数民族音乐,类似的例子不胜枚举。其中较著名的,如蒙古族长调(蒙语为乌尔汀多)、维吾尔族十二木卡姆、侗族大歌(嘎老)、傣族象脚鼓音乐、苗族飞歌、布依族的"好花红"等,大都经历了由本民族自称到汉语他称,或由原来的地域性民歌发展为跨地域音乐品种、民族性身份认同与文化标识乃至国内外知名音乐文化品牌的过程。并且,这些音乐类型称谓的双语现象还往往与其他传统习语的双语现象相伴而生。比如,很早以来一直与"布朗弹唱"的前身,传统宗教祭祀歌"索"同时出现和使用的,便有洼萨(巴利语)/关门节和开门节(本地汉称)/入安居和出安居(汉传佛教用语)及以"光"冠名的各种鼓类:光拢/大鼓(或太阳鼓)、光亚(长鼓)/象脚鼓等,这些音乐或民俗术语均同时采用了少数民族语言(含本民族或其他非汉民族以及各种宗教的专门用语)自称与汉语他称的双语称谓现象,且分别归属于民间分类(民间评价)和学术分类(分析评价)。如今受到现代化浪潮影响,传统宗教节日与其新的功能类型——当代民族节庆分道扬镳,上述一些传统乐语及类型的汉语他称,也随同它们存身的一些传统节庆活动——泼水节、那达慕、苗族年、三月街、火把节等一道,于新的历史时期,在官方、学界、民间的"共谋"——文化建构之下,成为这些少数民族身上所携带的新的国族身份与文化认同标识以及民族自治区域文化建构所必需的文化象征物品。

从上述一类少数民族乐(歌)种的当代发展情况看,在特定族群与周边群体文化以及不同时间、场域发生的不同的音乐活动之间,以"(主位的)音乐表演—(主位+侧位的)接受"互动关系体现的"异文化杂糅"对象主体,形成了离散性的文化共在状况。同时,在"(特定族群的)主位—(族群外部的)侧位"两类主体及其主位/侧位认同之间,通常还形成了相应的"主+侧"民间分类与身份认同(民间评价)的观念。并且,这种开初由汉、少杂居区域有关传统乐(歌)种的民间称谓及族属区分起始的事件,后来却往往被引入了传统音乐的学术分类和"民间评价/学者评价"之辨的学术讨论范畴。比如,在今天带有"分析评价"色彩的传统音乐分类中,便随着前述汉、少民间音乐分类的出现,又产生了诸如根据蒙古族长调民歌而区分出短调民歌,根据维吾尔族十二木卡姆区分出了其他地方性木卡姆,以及根据侗族大歌和布朗弹唱区分其他民歌种属类型,乃至形成新的民族音乐分类系统的倾向。相对而言,在汉族传统音乐的民间分类里所产生的歧义性现象便少得多,也较少存在这种自称、他称(外语称谓除外)的区别。同时,在汉族民间乐种称谓与学术称谓之间存在一致性的现象也远远多于少数民族的同类情况,这也是汉族传统音乐更易于以体裁加以分类的一个重要原因。

四、主体间性与"分析评价"——身份认同及阶序划分与传统音乐分类法

从学科方法论与哲学的角度观之,传统音乐分类法的新旧更替涉及由音乐学——以客

体或（艺术）对象文本为中心到民族音乐学——兼涉主体、社会内涵及文化语境的学术转型，并且还涉及主体间性——族群认同、信仰认同、区域认同、民族认同、国家认同等文化认同类型的阶序划分与并存交错。

当我们将主体间性的概念延伸应用到音乐分类法的研究时，可以注意到在以往的多种传统音乐分类体系里，已经包含了种种相关的可能性。例如，在以民族或族性（亦即主体性）为主要分类依据划分的 55 个少数民族音乐分类法里，本身即预设了有关主体间性——民族/族群/国家认同等主体关系语境下各种族性音乐的同源异流、跨地域传播与互融互渗关系的讨论空间；而在"民间音乐五大类"分类法中，亦涉及地域认同与区域（跨地域）认同等主体间性层面的问题。从此意义上看，与少数民族音乐分类法以横向的"族性"认同分割为主的状况相比，汉族传统音乐的不同体裁类型之间，在同样涉及横切面分割的同时，还含有更多、更广、更深的纵剖面因素及认同阶序特征。如民歌中的典型次类——山歌、号子通常是以地域性纵向传承为主；而其他传统音乐种类则不同程度具有跨地域、区域、族群进行文化传播的能力和属性。其中传播能力较弱、范围较小者如歌舞音乐、器乐（推及少数民族地区的洞经音乐、八音等器乐概念的互文）、说唱（推及少数民族的大本曲、格萨尔等概念的互文）和地方戏曲，通常以县市、省区范围居多，并且传播至周围少数民族地区；传播能力较强、范围较大者如京剧、昆曲、时调小曲，其影响力可至全国乃至海外各华人居住区域。若从文化影响力和认同范围看，便同时包含了地域认同、区域认同以及民族与国家认同乃至国际认同等诸多的文化认同类型因素。若将宗教认同的因素导入，那么各种文化认同的因素会更加呈现出复杂化和立体化的增长态势。

另外在传统音乐四阶层分类体系中，既从共时性角度包含了文本性——民间音乐五大类与主体性——四种社会阶层等两方面因素，同时还把历时性的宫廷、文人音乐以及宗教音乐也包括进来，增加了可从主体间性层面去认识其中包含的国族认同、信仰认同等要素的文化厚度。

故此，本文进一步提出在传统音乐分类法中，涉及并交织了主位/侧位认同与客位（学术）认同之间复杂关系的观点，并依据传统音乐分类法与文化身份认同阶序之间存在的互动关系，对不同的认同类型作再次归纳。其中，主位认同可包括族群认同、地域认同和信仰（宗教）认同等，侧位认同则由主位认同拓展、延伸至区域认同、国族认同等更为深广的身份认同层面上。此外，主位认同与内部传承性、历史记忆等相关联，侧位认同则更趋向于外部传播、互动交流以及文化的涵化、濡化等较为复杂的因素，更具有当代性、多样性文化意义。（表1）由此可见，文化认同的研究虽以主位/侧位认同为中心，但客位（学术）认同的作用也不可小觑。

表1 传统音乐分类法中包含的文化认同及阶序差异关系

	汉称与族称(他称与自称)、标题与副标题、乐种与体裁	认同类型与内外文化关系	乐种名称反映的内部空间关系	传播、传承关系
少数民族音乐分类中包含的族性认同,其整体关系以横切面为主	布朗弹唱(索)	民族(内外)认同与族群认同	纵剖面	跨族群、地域传播
	长调(乌尔汀多)、马头琴等	民族(内外)认同与族群认同	纵剖面	跨族群、地域传播
	十二木卡姆	民族(内外)认同与族群认同	纵剖面	跨族群、地域传播
	花儿	区域(内部)认同与族群认同	纵剖面	跨族群、民族、地域传播
	侗族大歌(嘎老)	民族(内部)认同与族群认同	纵剖面	跨族群、民族、地域传播
汉族传统音乐分类中包含的区域与国族认同,兼涉纵剖面、横切面	民歌	地域认同为主,区域认同为辅	横切面	地域性传承或跨地域(区域性)传播
	歌舞音乐	地域或区域认同为主	横切面	地域性传承或跨地域(区域性)传播
	器乐	区域认同为主,地域认同为辅	横切面	跨地域性(区域性)传播
	曲艺	区域认同为主,地域认同为辅	横切面	跨地域性(区域性)传播
	戏曲(地方戏曲与"国剧")	兼具区域认同、民族认同与国家认同(或国族认同)	横切面或整体性	跨地域性(区域性)或全国、国际性(以京剧、昆曲为例)传播

五、由主位/侧位认同(民间评价)到学术认同(学者评价)

传统音乐分类法中涉及的文化认同观,主要指的是内文化持有者对自身文化的体认、接受和反省。而音乐形态学的艺术本体观既是局内人(包括部分参与欣赏和接受的局外听众,持第一或第二人称)对之体认和接受的物质(本相)基础映射下的产物,同时也为研究者(包括分析、分类和再次评论的研究者,均为局外人,持第三人称)对之进行辨识、分析和评论,并据此去认识和评价对象主体提供了依据。

故此,当我们采用文本间性和主体间性的思路对传统音乐分类法进行再研究时,除了从

逻辑性和体系化对之进行方法论更新之外,还有一个同样重要的学术目的,即一定程度舍弃以往的静态分析的思维和角度,进而从更为动态的哲学及文本分析角度,将"作者"或"创作(造)主体"(第一人称)与读者(阅读主体,在此指参与分类的学者,为第二人称)之间存在的"主体/客体"关系以及自我主体与对象主体的共在、交往、对话、互动和相互依存关系纳入我们的研究视野。

若结合文本间性和主体间性的两种层面和角度看传统音乐分类法与文化身份认同的关系,可见热奈特所提出的五种跨文本性之———"对象文本—元文本"评论关系,已经从文本间性入手,部分阐明了主体间性的一个要旨,即在所有的文化活动文本中,可根据存在对话和评论的可能性,从中分出两个基本方面:作为被研究、评论的一方,具有"对象文本性"(或"对象语言");而作为研究或评论的一方,具有"元文本性"(或"元语言")。相对于前述文本间性所涉及的文本的纵向类属关系,这里更多涉及的是一种横向的评论关系,同时也是一种对话关系。据此,除了主体与客体(或自我—对象主体)之间的对象性认识和研究关系(此乃哲学话题)中可能产生"对象文本—元文本"的评论关系之外,不同的学术研究主体所创造的学术研究成果或文学描述成果(包括学术分类成果),也同样可作为学术研究文本和文学叙述文本,被重新纳入"对象文本",由其他人继续评论和研究(乃学科学或学术史话题)。因此,我们假设在本文有关音乐分类法的研究中存在着这样三种"主体—文本"类型:a. 本文作者及其研究文本(再研究者);b. 分类研究者及其研究文本(研究者);c. 研究对象文本——体裁、乐语、术语、音乐实相、实物等,那么,在三者之间便形成了由两层"元文本—对象文本"组成的"双重元文本关系簇"(图1):

图1 双层"元文本—对象文本"关系平台图示

由此可见,本文所涉及的诸项内容中包含了多层性、开放性的方法论意义:首先,在各种传统音乐分类法的提出者和研究者(参见前文"主体间性"部分)与分类对象(参见"文本间性"部分)两者之间,便存在着某种次元文本和对象文本的关系性特点。这类课题通常与以对象为中心的艺术学(史)到以主体为中心的文化学(史)研究存在较多关联。其次,在本项研究的后期,由于"次元文本/对象文本"(第二、第一人称)又被再度纳入被分析、评论(Ⅱ层面)的新视野,而使本文作者的研究(第三人称)具有了某种基于学科学、学术史意味的元文本特点。从文化批评的角度看,这项研究在以往专属于音乐形态学核心领域的传统音乐分类法里,开掘出了由形态分析到文化认同以及由文本间性到主体间性的理论话题。通过进一步的探索和研究,在此多重互文关系内部,实现了由"次元文本"向"元文本"转移,体现了罗兰·巴特所说的"文本是对能指的放纵,没有汇拢点,没有收口,所指被一再后移"。其中包含着的更多的理论问题和更大的学术空间,还有待于我们去进一步深耕和挖掘。

六、结论

综上所述,传统音乐分类法在中国传统音乐研究乃至中国音乐理论话语体系里关涉到整体思维和深层结构等核心层面。从不同分类法及分类思维的发展和交替过程看,由早期的"民间音乐五大类分类法"到中期的"传统音乐四阶层分类法",再到如今兼具文本间性和主体间性视域的新的音乐分类与研究实践,不仅体现了由以对象为中心到兼涉自我—对象主体,亦即由音乐分析思维到民族音乐学分析思维的转型和变革,而且还映现出传统音乐文化实践应用过程所包含的隐喻性文化含义、身份与文化认同因素及其阶序划分特征。换言之,该类学术话题不仅包含了与音乐相关的概念、行为、音声和表演场域等内在要素,而且延伸和渗透到了同使用音乐的族群、社群相关的,更为深广的社会、历史、政治等外在文化含义上面。上述以"再研究"为目的,以及由艺术学(史)到文化学(史),再到学科学、学术史的完整思考和环链分析过程,将有助于我们更好地认识中国传统音乐的内在规律、外联因素和今后的发展路向,亦有助于我们在此基础上进一步开展传统音乐非物质文化遗产的保护、发展实践活动。

人的延伸:现代媒介融合视域下的戏曲形态

杨玉/东南大学艺术学院

中国传统艺术高度概括凝练、抽象写意的特点,以及对情感、韵味、意境的内在诉求,使得"在中国古代数千年艺术发展历程之中,技术进步对艺术创作的影响和改变并不明显"①。具体到戏曲来说,在漫长的农耕时代,戏曲主要依靠口耳相传,最多是依赖于造纸术和印刷术获得文字记录。因此,当后人仰望宋元明清的璀璨戏曲史时,只能从文字记载中揣度零光片羽,而无缘耳闻目睹当时的鲜活景象。这种情况随着现代技术和传播媒介的传入而发生变化。"在中国传统文化中,唯一缺席的是真正的传媒文化"。各种类型的现代传播媒介,基本都是由国外传入。而在传入中国之初,又几乎无一例外地选择了戏曲作为内容的合作者。于是我们看到,原本"沉于人际实有空间"的戏曲艺术因现代媒介的介入"从表现形式上步入现代"②。

麦克卢汉认为,媒介即讯息,并且是人的延伸(the extensions of man)。一种文化的主导媒介"决定着该文化总体结构的动因的塑造力量,以及该文化的模式,包括其心理模式和社会模式"③。本文无意陷入媒介决定论,但媒介对于戏曲形态的影响力确实不容小觑。在现代技术和传播媒介兴起之前,主要依靠实时观演的戏曲,存在于一个同步加工的视听空间中,当场歌舞、风过无痕。当这一中国最传统的艺术形式"被施以再媒介化",不同的媒介为戏曲的"重构和转译提供了可能",突出表现为对戏曲形态的"复制、强化、分离与模拟"④。概括而言,从唱片、电影开始,戏曲分别在听觉与视觉上打破了空间组织的连续性,随后在与广播、电视、数字网络等现代媒介的融合中,经历了一次视听的分割、弥合、再向感官极限延伸的过程。同时,现代媒介在"+戏曲"的过程中,所充当的不仅仅是传播载体的功用,改变的也不仅仅是戏曲的传播渠道,更为深刻而隐形的影响在于"媒介即讯息"的形态本体融合,戏曲形态因着现代传媒发生着悄然改变。

① 楚小庆.技术进步对艺术创作观念与审美价值取向的影响[J].艺术百家,2016(1).
② 王廷信.20世纪中国戏曲传播的时代背景[J].艺术百家,2011(1).
③ 罗伯特·洛根.理解新媒介:延伸麦克卢汉[M].何道宽,译.上海:复旦大学出版社,2016:313.
④ 克劳斯·布鲁恩·延森.媒介融合:网络传播、大众传播和人际传播的三重维度[M].刘君,译.上海:复旦大学出版社,2016:90.

一

正如麦克卢汉所说:"任何其他形式的媒介,只要它专门从某一个方面加速信息交换或流通的过程,都会起到分割肢解的作用。"[1]我们由此视角切入可以看到,戏曲的现代媒介融合也是从其形态的分割开始的。

唱片对声音的记录首先实现了戏曲形态在听觉上的分割。目前,人类成功记录声音的历史可以追溯到1860年[2]。随着1877年爱迪生发明滚筒式留声机、1887年伯利纳研制出圆盘式唱片,声音的大门逐渐向全世界打开,并在不久之后传入中国[3]。录音技术甫一传入,便与戏曲牵手。早在1896年,德国贝克唱片公司就录制了由鑫福班演唱的京剧《空城计》等唱片[4];1903年英国留声机公司来到上海,邀请了孙菊仙、汪桂芳等名伶灌录了京剧、昆曲唱片;1904年美国胜利唱片公司也在上海为京剧老生孙菊仙灌录了一批唱片;1908年百代唱片公司在上海成立后,谭鑫培、汪笑侬等都成为早期留下声音的戏曲演员。当时,戏曲是唱片的主要内容,人们形象地称呼唱片为"戏片",称播放唱片的留声机为"唱戏机器"[5]。

以京剧为例,据统计19世纪末到20世纪40年代末录制的京剧唱片有近万个片目,有实物唱片可查的京剧演员就有300多位[6],囊括了170余位著名京剧演员演唱的1500多个唱段[7]。唱片的兴起,使得京剧唱腔从综合表演中一枝独秀出来,成为供人们独立欣赏、模仿的对象。唱片对于听觉的放大,也使得声音的特点更加突出。由于尺寸节奏、咬字行腔本就是戏曲流派之间的主要区别,于是"一部京剧唱片史,承载的就是一部京剧流派史"[8]。京剧余派老生的创始人余叔岩便是极好的一个例证。因为体弱多病,余叔岩的舞台生涯只有短短十余年,但是其所开创的余派艺术却成为继谭派之后最主要的京剧老生流派,一个很重要的原因便是余叔岩曾先后在百代、高亭、长城、国乐等唱片公司灌录唱片多达37面,世称"十八张半"。这些唱片悉数传世,被余派沿袭者奉为"法帖",甚至使余派唱腔也打上了唱片的风格烙印:由于早期的唱片在收录时间和灌录过程中多有限制,"灌录者无法像舞台上一样,尽情表现技艺和才情……替而代之的则是周密的计算、精心的构思。'唱片上的戏曲'蒙上了科学、严谨的面纱"[9]。余叔岩精心灌录的唱片中,咬字行腔无不尺度规整,加之"早期留声

[1] 马歇尔·麦克卢汉.理解媒介:论人的延伸(增订评注本)[M].何道宽,译.南京:译林出版社,2011:38.
[2] 据《中国日报》2008年3月29日报道,美国科学家在法国巴黎发现了一段1860年的录音并成功转化为声音。
[3] 1890年春季出版的《格致汇编》中记载了"去年上海丰泰洋行有此机器一副,以备购者观看其器",这是留声机引入中国的最早记载。同年5月3日的《申报》详细记录了上海人与留声机的最初接触。同年11月的《飞影阁画报》也描绘了一位携带留声机来华的外国人在上海味莼园演示的情景。
[4] 刘涛.百年老唱片蕴藏着艺术长河的辉煌乐章(上)[J].音响技术,2009(6).
[5] 葛涛.电波中的唱片之声:论民国时期上海广播唱片的社会境遇[J].史林,2005(5).
[6] 刘涛.百年老唱片蕴藏着艺术长河的辉煌乐章(上)[J].音响技术,2009(6).
[7] 赵炳翔.民国年间上海京剧唱片概论[J].戏剧艺术,2016(3).
[8] 赵炳翔.民国年间上海戏曲唱片研究[M].上海:复旦大学出版社,2018.
[9] 赵炳翔.民国年间上海京剧唱片概论[J].戏剧艺术,2016(3).

机放出的声音给人一种轻快而沙哑的感觉"①,可以说余派中正平和的唱腔风格,在极大程度上印证了唱片这一声音媒介自身的风格②。这里我们还可以看到,唱片与留声机对声音的存储播放,直接导致了戏曲音乐传承方式的巨大改变:在口耳相传和乐谱传承基础上,增添了精准的录音传承。无论是传统口耳相传方式中信息的稍纵即逝,还是抽象乐谱符号记录的"非全息性质"③,都易造成戏曲音乐在传承过程中的缺失与变形。现代媒介对于声音的记录,则在可重复和立体度两方面,为声音传承的固定性和准确性提供了保障。戏曲形态在听觉上的延伸变得确实可靠。

虽然"唱片业的发展,使戏曲唱腔脱离了舞台本位传播,借助新型声音媒介传播得更加深远,戏曲传播的自由度也大大增强"④,但是在20世纪初的中国,唱片与留声机毕竟还是少数人的专享。直到20年代广播电台在中国出现,才将戏曲听觉延伸的触角深入到普通民众当中。1923年,中国历史上首次无线电台播音在上海实现。1926年,中国第一个自办的官方广播电台在哈尔滨诞生。1927年,第一个民营广播电台在上海创办,主要播送唱片,并转播南方戏曲音乐。仍然以京剧为例,唱片与广播的兴盛期与京剧的鼎盛时期有很大重合,这不完全是一种巧合。"由于唱片和'无线电'的传播,京剧各种行当、流派的唱段流行甚广,造就了无数京剧戏迷。30到40年代,唱片和广播风行,培养了整整一代戏迷……戏迷们对四大名旦、南麒北马等等如数家珍,往往能学两口,其实,真正泡在戏园子里的听众不会很多,大多数得益于唱片和无线电广播"⑤。

唱片和广播对声音的强调,将人们对戏曲的其他感知剥离出来,简约成听觉的感知。有别于开放外张的视觉延伸,人体对封闭而排他的听觉延伸更为敏感,正如唤醒沉睡的通常是响亮的闹铃而非清晨的阳光。"非视觉世界蕴含着丰富的前文字时代的生命力……广播的信息是猛烈、统一的内爆和回响"⑥。作为一种快捷的热媒介⑦,唱片和广播有力量直接作用于人的中枢神经系统,使人们在无意识的潜移默化中获得延伸。在它们如日中天的辉煌时期,听戏变得比看戏更为重要。

二

在无声电影完成戏曲形态的视觉分割之前,已有报刊以文字与图片的形式实现着视觉

① 马歇尔·麦克卢汉.理解媒介:论人的延伸(增订评注本)[M].何道宽,译.南京:译林出版社,2011:315.
② 类似的情况还有谭鑫培。但是,由于谭鑫培的性格以及在灌录唱片的过程中遇到一些不愉快,他留下的七张半唱片中唱腔大多天马行空地随性发挥,效果上未免留有遗憾,也为后学模仿平添了不少难度。
③ 何晓兵.论留声机与唱片媒体的发展及其对音乐生态的影响:近现代媒体环境中的音乐生态研究(之二·下)[J].中国音乐,2011(3).
④ 王廷信.20世纪中国戏曲传播的时代背景[J].艺术百家,2011(1).
⑤ 周华斌.戏曲的记录、传播与再创:《中国电视戏曲研究》序[M]//杨燕.中国电视戏曲研究·概览.北京:北京广播学院出版社,2002.
⑥ 马歇尔·麦克卢汉.理解媒介:论人的延伸(增订评注本)[M].何道宽,译.南京:译林出版社,2011:344.
⑦ 麦克卢汉认为媒介有冷热之分。按照他的分类,热媒介要求的参与度低,冷媒介要求的参与度高。广播提供的声音讯息足够清晰,不需要听者投入更多的思考进行补充,因而是热媒介。

的延伸。中国近代报刊的历史可以追溯到1815年,摄影技术则在1844年便已经传入中国。报刊通过文字记叙和图像展示的方式,将戏曲形态压缩到"单一的描述性和记叙性的平面上"①,使其从视觉文本上获得延伸,乃至于获得"啼笑纸上,即阅者亦恍然置身戏场中"(明代祁彪佳《远山堂剧品》)的通感体验。但是,报刊的视觉延伸停留在纸上,缺乏戏曲作为观演艺术在时空上的立体感和连续性。戏曲形态真正意义上的视觉分割,要从无声电影开始。

1905年北京丰泰照相馆拍摄的由谭鑫培表演的电影《定军山》,被认为是中国电影史的发端。早期的戏曲电影②是无声的,突出的是视觉的"镜像"③延伸,因而在20年代梅兰芳先生的电影尝试中,主要选取《天女散花》"长绸舞"、《霸王别姬》"剑舞"、《西施》"羽舞"、《上元夫人》"拂尘舞"等观赏性为主的戏曲片段。同时,戏曲的呈现形态也基于视觉效果做着积极的调适。例如,1920年梅兰芳先生执导并主演的《春香闹学》就采取了花园实景的尝试,1937年费穆执导的《斩经堂》更是大量采取实景拍摄。于是本体呈现形态的冲突首次进入媒介融合的考虑范畴中,这在后文还会进一步论及。

不过,无声电影对于听觉的分割并没有持续很长时间,现代媒介所形成的视觉、听觉空间的割裂也是在电影中得到了初步弥合,因为早期的无声电影并没有放弃对听觉的争取。声音作为感官的重要元素,最早以背景音乐的形式介入。并且由于"机械音乐的潜流带有莫名奇妙的伤感色彩"④,背景声音还为早期电影蒙上了一层特定的情感基调。就目前的资料来看,戏曲在银幕上实现视听融合,可以追溯到1930年初梅兰芳的有声电影尝试。他在访美期间,拍摄了一段有声新闻片《刺虎》,虽然只有短短几分钟,却是观众第一次在银幕上听到戏曲演唱和念白⑤。几乎与此同时,国内也在进行着戏曲电影的有声尝试,例如1930年秋天上映的孙瑜导演的影片《故都春梦》中,为梅兰芳先生的《霸王别姬》舞剑片段配上了琴师孙佐臣灌制的《夜深沉》唱片⑥;1931年上映的标志着中国有声电影时代到来的影片《歌女红牡丹》中,也穿插有《穆柯寨》《玉堂春》《四郎探母》《拿高登》四出京剧剧目的片段⑦。目前公认的真正意义上的第一部有声戏曲影片是1933年由尹声涛导演、谭富英和雪艳琴联合主演的《四郎探母》。如果说上文提到的《春香闹学》《斩经堂》的实景尝试是"以影就戏",那么大量依托实景拍摄、演员也采取生活化写实表演的《四郎探母》则是"以戏就影"的早期尝试。

① 马歇尔·麦克卢汉.理解媒介:论人的延伸(增订评注本)[M].何道宽,译.南京:译林出版社,2011:73.
② 基于本文对于媒介形式意义的强调,此处其实应该称为"电影戏曲",以表示融合了电影媒介的戏曲形式,与后文的"电视戏曲""互联网戏曲"呼应。但由于"戏曲电影"的提法深入人心,本文沿用这一约定俗成的名称。
③ 周华斌.影视与互联网的"镜像戏曲":以京剧和昆曲为例[J].艺术百家,2017(1).
④ 马歇尔·麦克卢汉.理解媒介:论人的延伸(增订评注本)[M].何道宽,译.南京:译林出版社,2011:315.
⑤ 现在大多将1931年上映的中国第一部有声片《歌女红牡丹》中的京剧片段看作是银幕上的第一次戏曲声音。但是,据梅兰芳《我的电影生活》一书中回忆,他在美国演出还没回来时,《刺虎》已经传到了北京,并且在真光电影院放映。梅兰芳的此次访美于1930年8月回国,然后在经过上海时看到了《故都春梦》的试映。因此,我们有理由将《刺虎》看作戏曲第一次在银幕上的有声亮相,时间上早于同年秋天上映的《故都春梦》,更早于1931年上映的《歌女红牡丹》。
⑥ 据梅兰芳《我的电影生活》记载:"《《故都春梦》里面有看戏的镜头,把我拍的《霸王别姬》'剑舞'一段穿插进去。当时的无声片已经配音乐了,电影院就把名琴师孙佐臣灌的唱片《夜深沉》从扩大器里放送出来,配合我的舞剑,节奏和舞蹈虽然不能完全符合,但也算煞费苦心了。"梅兰芳.我的电影生活[M].北京:中国电影出版社,1984:19-20.
⑦ 《歌女红牡丹》中的京剧画面是由影视演员胡蝶表演的,配音是梅兰芳的唱片。

日后随着电视媒介的兴起而出现的戏曲电视剧形式,在这里已经可以找到艺术形态的萌芽。

1948 年由费穆执导、梅兰芳主演的《生死恨》是我国第一部彩色电影,它实现了色彩上的视觉延伸。至此,电影以逼真的移动形象和音乐、口语词一起延伸眼睛和耳朵①,完成了戏曲艺术第一次在现代传媒领域达到视听的真正融合。值得一提的是,媒介作为"人的延伸"的一个基本原则是媒介延伸得越少,需要人为补齐的空间就越大。对此,热衷拍电影的京剧大师梅兰芳体会颇深:"拍摄黑白无声片,不但和舞台上不同,和现在拍摄彩色有声片也不同,对于面部表情和动作,须要作一番适应无声片的提炼加工,要把生活中内在情绪的节奏重新分析调整……如果仍照舞台上的节奏,可能观众还未看明白就过去了,因而也就不能感染观众。"②彩色有声电影同时满足了眼睛和耳朵的延伸,需要演员和观众参与补齐的空间要少很多,加上"电影提供了一个虚幻和梦境的内在世界。看电影的人……坐在那里沉入心理孤独的状态中"③,这完全是与在剧场看戏的热闹截然不同的体验。

三

如果说唱片、广播、电影在与戏曲进行媒介融合的过程中,从听觉、视觉两方面延伸了戏曲的形态张力,那么电视的出现则更加全方位地影响了戏曲形态。1958 年 5 月 1 日北京电视台成立后不久,就实况转播了梅兰芳演出的《穆桂英挂帅》、尚小云演出的《双阳公主》等剧目。1964 年引入黑白录像设备后,第一次使用录像技术录制的文艺节目就是常香玉主演的豫剧《朝阳沟》和京剧《红灯记》选场④。1970 年,中国第一台彩色电视机诞生,1973 年北京电视台试播彩色电视。1975 年到 1976 年间,一批戏曲大家的拿手好戏被彩色录像设备记录下来。这是电视与戏曲的最初邂逅过程。随着彩色电视飞入寻常百姓家,电视戏曲以别具一格的姿态亮相人前。

虽然电视和电影一样实现了视听的延伸,但由于在视觉呈现原理上电视与电影截然不同,两者对于视听感知比率的差异是明显的。电影镜头将画面切分成独立的小单元,再基于受众心理接受的合理性组合成连续的画面,其图像呈现是人体视觉暂留以及大脑诸多参与叙事的似动现象作用的结果。而电视成像则是摄像机把图像转化为连续的电子信号,再通过接收装备将电子图像信号还原成可视图像的"像素成像",所利用的是眼睛对细节分辨力有限的视觉特性。成像原理的不同带来的直接结果就是电影的画质效果要远远好于电视。早期的电视在画面呈现效果上逊色于电影,因此在播放戏曲表演时的观感效果是不如电影的。于是,电视的延伸优势更主要在听觉上——不是清晰度上的优势,而是密集度和便捷度上的优势。一方面,电视需要借助更多的声音信息来弥补画面的感官空缺,也因此其诞生之

① 罗伯特·洛根. 理解新媒介:延伸麦克卢汉[M]. 何道宽,译. 上海:复旦大学出版社,2016:161.
② 梅兰芳. 我的电影生活[M]. 北京:中国电影出版社,1984:21-22.
③ 马歇尔·麦克卢汉. 理解媒介:论人的延伸(增订评注本)[M]. 何道宽,译. 南京:译林出版社,2011:332.
④ 杨燕. 电视戏曲论纲:呼唤涅槃的火凤凰[M]. 北京:中国广播电视出版社,2000:3-4.

初曾被看成是"带图像的收音机"①;另一方面,更具大众传媒属性的电视削弱了集体观影的仪式感,使得声音可以脱离画面作为"背景音乐"进入人的耳朵②,这就将广播媒介对于声像的集中延伸延续了下来。概括来说,同样是视听延伸,电影在视听比率上着重于视觉延伸,电视则着重于听觉延伸。

媒介的特性决定了其内在节奏和承载内容的局限性,这在电视播放戏曲演出的实践中得到了印证。笔者曾追踪中央电视台戏曲频道《空中剧院》栏目的收视情况,发现昆曲和武戏在电视播出时收视相对欠佳。之前笔者认为,电视观演的随意、荧屏氛围的阻隔、家庭收视的嘈杂是阻止昆曲戏迷通过电视欣赏昆曲的原因,而少了身临其境、感同身受的现场感使观众对于电视播出的武戏兴趣缺缺③。如果从电视媒介的延伸特性来看,还可以得出听觉信息不足也是一种重要原因:昆曲由于曲词典雅深奥,现代人单靠耳朵很难分辨理解其含义;武戏则除了一些曲牌之外,大多是配合表演的锣鼓。较之其他唱白并重的剧目,它们单从听觉上所能接收到的内容少了很多,因此相对来说不适合电视传播。

我们说电视是高度媒介融合的形式,较之广播一类作用于纯听觉的媒介,电视的视听延伸是互为倚仗、不可分割的,这不仅体现在电视画面对于听觉信息的强化,同时还体现在附加在画面上的文字信息上。以实况转播戏曲演出为例,广播为了解决听众听不懂唱词的问题,在 20 世纪 50 年代发明出了在音乐过门中混播唱词的做法④。电视则可将文字这一媒介直接纳入其视觉体系之中,以在画面上添加字幕的方式来呈现唱词。只不过在计算机数字技术应用于电视之前,在镜头画面上添加文字的工序相当烦琐,这是题外话。

麦克卢汉将电视视作一种冷性⑤的媒介,它"促成了艺术和娱乐里的深度结构,同时又造成了受众的深度卷入"。由于早期的电视图像"每时每刻都要求我们用不由自主的感知参与去'关闭'电视马赛克网络中的空间,这样的参与是深刻的动觉参与和触觉参与",因此麦克卢汉认为电视不仅延伸了人的眼睛和耳朵,还延伸了各种感官相互作用的触觉,从而激发整体的通感,提供一种"完全介入、无所不包的此时此刻的感知"。所以最适合电视呈现的"是那些在情景中留有余地,让观众去补充完成的节目"。麦克卢汉曾把交响乐演出的录像节目与排练时的录像节目进行对比研究,认为电视这一媒介在使用时要求参与过程,所以排练录像会受到电视观众的青睐。于是,他得出了"电视适合过程,而不适合包装整洁的产品"的结论⑥。电视戏曲也是充分在戏曲艺术生产的过程中大做文章的。带有有声立体报刊性质的电视戏曲专题片、引导观众参与的戏曲教学类节目、悬念迭起引人入胜的各种电视戏曲大

① 安德鲁·古德温,加里·惠内尔. 电视的真相[M]. 魏礼庆,王丽丽,译. 北京:中央编译出版社,2001:2.
② 电视作为"背景音乐"的意思是说,基于电视收看的随意性,人们可以在打开电视机之后并不沉浸其中进行观赏,而是去进行其他事务,仅将电视作为活动空间的背景音乐。
③ 详见,杨玉. 大数据时代的电视戏曲传播:以《CCTV 空中剧院》为例[J]. 中国广播电视学刊,2017(6).
④ 《当代中国的广播电视》编辑部. 中国的广播节目[M]. 北京:北京广播学院出版社,1987:624.
⑤ 麦克卢汉关于电视的"冷媒介"论断是基于"马赛克图像",在电视升级为家庭影院之后,其对电视的判断似乎已经过时。但他提出的冷热媒介的定义及基于互动的划分,至今仍然具有参考价值。
⑥ 马歇尔·麦克卢汉. 理解媒介:论人的延伸(增订评注本)[M]. 何道宽,译. 南京:译林出版社,2011:353-384.

赛……都是基于电视这一大众传播媒介独特属性的尝试。

当然,随着技术的进步,电视的成像越来越清晰,与电影在视觉观感上的差异不再明显。于是,戏曲电影的姊妹艺术形式戏曲电视剧应运而生。"在一个很长的时间段里,戏曲电视剧都是受众最多的节目类型"①。这时前文提到过的视觉延伸形态上的冲突更加凸显了——戏曲的表现形态与影视镜头呈现有些格格不入。究其原因,其逻辑出发点是这样的:当我们将戏曲这一艺术表现形式也看作是一种广义上的媒介时,延伸理论同样适用,即人的感官与神经系统借助媒介获得延伸。戏曲的虚拟与写意是人们基于共同的民族文化生活经验背景下的自觉补偿。在视觉上,脸谱是面部的延伸、髯口是胡须的延伸、水袖是手的延伸、厚底靴是脚的延伸……这些借助于夸张之形与浓墨之色的呈现形式以及与之相对应的延伸表演在广场戏剧的观演中形成,为的是填补视觉叙述过程中目所不能及的部分②。然而,影视以镜像的形式延伸了人的视觉,在艺术欣赏的心理空间(区别于物理空间)上拉近了观演的距离,视觉上的留白不复存在,甚至出现了交叠和拥挤,融合过程中的不协调由此产生。

上述视觉交叠导致的冲突在"京剧音配像"这一电视戏曲样式中得到了集中的探索与相对妥帖的解决。"京剧音配像"工程是戏曲与现代媒介深度融合的一个创举,它选取存世的京剧名家唱片,利用电视的影像优势进行配像,从而制作出高水平的京剧视听作品,"实现了现代科学技术与中国古老艺术的完美结合"③。针对视觉延伸效果上的不协调,"京剧音配像"的一个重要经验是运用景别的选择和镜头的组接来扩充视觉空间,拉远视觉距离,从而尽可能地还原剧场观演的视觉节奏。例如京剧《摘缨会》中,头场楚庄王在渐台设宴犒赏功臣的场面很大,四宫女引许妃出场时舞台上已经有楚庄王和四朝官、四牙将,在广场或者剧场观剧时,舞台上同时承载十四个人也未必不显拥挤,电视镜头就更难承载了。"京剧音配像"中的处理方法是:"采用了电视分切的手段,切出一个空画面由四宫女引许妃出场、走出画面,再切入那个大场面的全景,她再入画,这样就等于把舞台拉长了。"④电视镜头还可以运用特写镜头和特殊机位的优势来达到观赏戏曲时的视觉延伸。比如《四进士》中宋世杰"盗书"时,因为演员在舞台上是背对着观众的,为了突出演员的紧张表情,导演采取侧面机位的视角来拍摄特写⑤。另一个重要经验是戏曲演员的表演包括妆容根据镜头的需要进行调适,由于镜头缩短了视觉欣赏的距离,演员便依据镜头呈现效果"把妆改得颜色浅一点,眉眼的勾画不要太粗,要纤秀一点"⑥,或者根据呈现比例调整表演的幅度等等。

由此我们也可以看出,正如麦克卢汉反复强调的"媒介即讯息",戏曲选择何种媒介来合作传播,便会自然而然地打上这种媒介的性格烙印。一种新媒介(电视)的出现,会扩大或者

① 傅谨.大众传媒时代的传统艺术[J].天津社会科学,2008(1).
② 不唯戏曲如此,世界各国的广场戏剧大抵有类似情况。参见周华斌.广场戏曲:剧场戏曲:影视戏曲[J].现代传播,1987(1).
③ 李瑞环.在《中国京剧音配像精粹》工程总结表彰会上的讲话[N].人民日报,2007-08-04.
④ 之华.来径苍苍横翠微:迟金声导演谈中国京剧音配像[N].人民政协报,2002-06-04.
⑤ 阎德威.让绝唱立像荧屏:电视导演札记[J].电视研究,2003(2).
⑥ 甯甯.在"音配像"中成长:访北京京剧院、国家一级演员王蓉蓉[N].人民政协报,2002-07-09.

加速旧媒介（戏曲），促成其现有运作机制在模式、尺度上的延伸，以适应新媒介的利用需求。并且，"媒介作为我们感知的延伸，必然要形成新的比率。不但各种感知会形成新的比率，而且它们之间的相互作用也形成新的比率"①。在这里，与其将融合看作是此消彼长的博弈，不如将之视为"一个'保持本色'的聚会"②，各种媒介在相互的影响与作用下获得独立运作所难以达到的状态。

四

一个全新的媒介融合时代正在到来，古老的戏曲也不会置身事外。20世纪兴起的计算机网络技术，通过二进制语言0和1构成的数字流置换出一个虚拟的信息空间，把人类逐渐带入数字媒介时代。这里的数字媒介包含两方面的内涵：一是传播学意义上的数字传播媒介，如互联网、数字电影、数字电视，以及手机、iPad等移动终端；一是作为工具的数字技术媒介，比如数字合成技术、虚拟现实技术等，当然技术媒介也要依托在传播媒介上来呈现。两者共同作用于戏曲形态，为数字戏曲概念的出现提供可能。麦克卢汉的媒介理论停留在了电力时代，但数字时代的媒介发展依然在其预测的轨道之上，因为在他看来，一切新媒介都是杂交媒介或融合媒介，"都要重新塑造它们所触及的一切生活形态"③。

（一）O2O互动——对电视感官截除的逆转

我们在理解麦克卢汉"延伸"理论的同时，不能忽略他的"截除"（amputation）理论。两者互为依存、相伴相生。"媒介延伸人体，赋予它力量，却瘫痪了被延伸的肢体。在这个意义上，……增益变成了截除。于是，中枢神经系统就阻塞感知，借此回应'截除'造成的压力和迷乱"④。就像车轮作为人脚延伸的同时剥夺了脚的基本走路功能一样，现代传播媒介在延伸了戏曲形态、延伸了人对戏曲的审美接受体验的同时，也同样给予了人诸多限制。伴随着媒介过度延伸的是中枢神经的麻木，密不透风的视听冲击取代了疏可走马的感知介入，从而加速了审美的疲惫和想象力的淤塞。人们更追求"震惊"（chokwirkung）的感官刺激，艺术的"灵光"（aura）则在破碎的感官享受中消逝⑤。尤其是高清晰度的电视出现之后，电视也变成了不需要深度卷入的热媒介。处于电视节目流中的戏曲，面临着注意力的争夺大战。于是，电视试图操纵戏曲的呈现形式，将戏曲肢解、重组成一个个视听片段，以密集直观的亮点堆

① 马歇尔·麦克卢汉.理解媒介：论人的延伸（增订评注本）[M].何道宽，译.南京：译林出版社，2011:71.
② 亨利·詹金斯.融合文化：新媒体和旧媒体的冲突地带[M].杜永明，译.北京：商务印书馆，2012.
③ 马歇尔·麦克卢汉.理解媒介：论人的延伸（增订评注本）[M].何道宽，译.南京：译林出版社，2011:71.
④ 特伦斯·戈登.《理解媒介：论人的延伸》序[M]//马歇尔·麦克卢汉.理解媒介：论人的延伸（增订评注本）.何道宽，译.南京：译林出版社，2011.
⑤ "灵光"与"震惊"的概念出自本雅明，是本雅明关于艺术的机械复制理论的重要组成。事实上，报刊、唱片、电影等均属于本雅明所说的机械复制技术的范畴。参见：瓦尔特·本雅明.迎向灵光消逝的年代：本雅明论艺术[M].许绮玲，林志明，译.桂林：广西师范大学出版社，2004.

砌取代起承转合的娓娓道来。凸显演唱技巧的核心唱段、吸引眼球的技巧表演等适合电视呈现的戏曲形态被无限放大,反之则逐渐被遗忘。慢慢地,对剧目沉浸式的情感审美转变成了对炫技式的感官冲击,受众看似握有遥控器,实则被动接收着经过电视媒介重新定义的戏曲形态。原本需要走进剧场方能获得的欣赏体验,现在坐在电视机前就可以获得,然而所得到的却是经过了媒介二度加工过的非原生态体验。

这种情形在数字媒介时代产生了新的变化,数字媒介的互动属性使观众的主动权获得部分回归。由互联网络所构建起的数字传播媒介,打破了传统媒介单向辐射的模式,取而代之的是多点交互的网状格局,并呈现出集中向非集中的逆转。在数字网络传播环境下,受众可以根据个人趣味选择戏曲欣赏的角度和内容,不仅可以获得更为自由的审美体验,更有可能实现接近现场观演甚至获得超越现场观演的延伸效果。时下日渐流行的O2O(Online to Offline)模式为数字戏曲提供了一种新的形态可能。

O2O是伴随着互联网兴起的一种线上线下互动模式,作为新媒体时代的视听新探索,目前已经在戏曲传播中试水运用,基于CIBN互联网电视平台的《东方大剧院》就是一例。该模式在线上利用网络技术打造一个打破时空限制的新场景,或是独立设计的网站或者移动客户端,也可以依托于爱奇艺、腾讯、优酷等视频平台,《东方大剧院》的线上通道则是建在其微信公众号的子菜单下;线下则以全高清的转播技术、密集的机位排布、精细的现场声音采集等一流的设备和技术进行剧场演出的实时包装制作。线上线下联动打造全球同步转播的超高清声画效果,使观众获得置身剧场并且是最佳视角上的视听体验。从目前的效果来看,跟电视戏曲转播节目如央视的《空中剧院》比较类似,但更值得期待的是,根据O2O模式的趋势以及在演唱会等直播场景中已有的实践,相信不久后戏曲的网络直播也可以实现受众在接收终端自行选择欣赏的机位和角度,从而提升体验的自由度和个性化。也就是说,技术设备只进行忠实的收录,而不进行类似于电视的剪辑,感官延伸的选择权被重新交还给观众。同时,O2O模式还提供即时的互动交流途径,这些都将唤醒受众的深度卷入。而且,这种实时的直播(包括录像回看)占用的是一个独立的网络通道,有足够的时间来呈现完整的戏曲形态,不像电视戏曲那样受着节目流的时间束缚。

由于成本不菲,O2O要在戏曲领域大力推广应用还有很大难度,但这是时代的大势所趋,甚至可以预见到那个时候,线上观众的审美需求与剧场观众同等重要,戏曲的呈现形态也会基于此做出新的调适,就像电视对于戏曲形态的影响那般。不过,由于数字戏曲仍然以影视戏曲为内容,即需要借助镜头来进行记录,O2O模式虽然通过增设选项的方式加大了选择的自由度,但依然没有脱离限制,因为其呈现的形态内容依旧需要经过媒介的转译,于是"只能在有限的范围内实现交互,它们促使我们从菜单里选择或者遵循预先设定的路径,而不是让我们真正地、最大限度地参与其中"①。因此,O2O模式下的戏曲形态,只是影视戏曲在视觉选择空间上的物理延伸,伴随而来的是更为复杂和碎片化的空间体验。

① 尼古拉斯·盖恩,戴维·比尔.新媒介:关键概念[M].刘君,周竞男,译.上海:复旦大学出版社,2015:87.

(二) AR 虚拟——突破镜像的视觉延伸

正如麦克卢汉所认为的那样,"一种新媒介通常不会置换或替代另一种媒介,而是增加其运行的复杂性。新旧媒介的相互作用模糊了媒介的效果"[①]。目前,数字技术在戏曲上的运用,主要还是依托在影视媒介之中,构建起新的媒介融合格局。虽然现代传媒为戏曲形态带来了诸多延伸变化,并挑战着观众的审美习惯,但是一直以来人们对于戏曲发展的终极期许仍是走进剧场。然而随着数字媒介时代的到来,电影、电视等现代媒介也积极与数字媒介融合,纷纷向剧场(主要是镜框式舞台)观演模式发起了新一轮的强有力挑战:数字媒介对影视戏曲"镜像"化的突破,为观众带来了"眼见为虚"的视觉延伸。

长期以来,影视镜头的写实特性与戏曲的虚拟性之间存在着难以调和的冲突。影视镜头就像是一面镜子,所呈现的图像是真实世界的映射[②]。强大的数字技术却如同一面能够无中生有的魔镜,可以夸张,可以变形,甚至可以说谎,通过视觉的冲击,将人的感官引向一个虚幻的空间。2012年上映的全数字合成越剧电影《蝴蝶梦》,被称为中国首部水墨风格全虚拟合成越剧艺术电影。该片采用虚拟合成技术,以水墨动画构成空灵的三维空间,将戏曲电影的布景调整到与表演一致的虚拟频道上。此外,近年来已有京剧《霸王别姬》、越剧《西厢记》、昆剧《景阳钟》等多部3D全景声戏曲电影问世,扑面而来的立体画面以及进入银幕深凹处的空间错觉,都为观众带来强烈的身临其境之感,也可以看作触觉的延伸,这是迥异于剧场镜框式舞台观演的审美体验。

电视戏曲与数字媒介结合的一个突出方面是运用虚拟现实增强技术(Augmented Reality,简称 AR),将虚拟画面带入真实的戏曲表演场景之中。中央电视台戏曲频道制作的 2015 年春节戏曲晚会中,首次应用 AR 技术来还原昆曲《牡丹亭》"游园"的姹紫嫣红(图1)、京剧《西门豹》"探湾"的波涛汹涌,将之作为舞台演出基础上的叠加信息,延伸视觉观感的同时强化了在场的逼真感。2015 年中央电视台打造的原创中韩明星体验类真人秀节目,在最后的成果展现阶段,也运用了 AR 技术来增强舞台的视觉效果,尤其是在川剧高腔《凤仪亭》这个节目中,熊熊燃烧的烈火、肃穆神秘的城池……虚拟的视觉效果营造出了类似于电脑游戏的风格场景,使现代气息扑面而来,大大拉近了年轻观众与戏曲的距离(图2)。

图1 昆曲《牡丹亭》的视觉效果

图2 《叮咯咙咚呛》舞美设计图

① 特伦斯·戈登.《理解媒介:论人的延伸》序[M]//马歇尔·麦克卢汉.理解媒介:论人的延伸(增订评注本).何道宽,译.南京:译林出版社,2011.
② 当然也会加入一些视觉特效,但基本是基于物质材料的叠加,可以将之视为一种"魔术",而非数字媒介所能创造出的"幻术"。

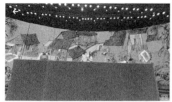

图 3　现场观看场景(VR 截图)

图 4　AR 呈现效果(视频截图)

2017年春节戏曲晚会中,同样是运用 AR 技术,将木偶戏场景打造成一个绚烂的童话世界。这里可以进行一个有趣的对比:在"央视戏曲"App 上的 VR 专区里,还原了 360°全景无死角的木偶戏录制现场。对比现场观看的裸眼效果(图 3)和最终电视呈现的 AR 效果(图 4),视觉延伸体验不言而喻。

数字技术的发展一日千里,更多的新兴技术还没有在戏曲领域进行深度的尝试。但我们已经从中看到了其作用于戏曲领域,实现虚拟"虚拟"(对于戏曲可以说,虚拟即现实)的可能性。因此,我们有理由断言,插上了数字媒介翅膀的影视戏曲,会对剧场戏曲带来新一轮的冲击。

(三) VR 沉浸——未来戏曲观演的发展可能

数字媒介时代对戏曲形态更为颠覆的影响来自可以实现全方位沉浸体验的 VR 直播模式,甚至可以进行一个大胆的预测:VR 直播模式将成为现代剧场(尤其是镜框式舞台观演空间)的有力竞争乃至取代者。

图 5　越剧《十八相送》VR 截图

虚拟现实(Virtual Reality,简称 VR,也译作"灵境""幻真")技术利用计算机模拟出一个三维立体的虚拟空间,实现视觉、听觉、触觉等感官的模拟。基于目前的技术局限,以及整体网络带宽环境的限制,卡顿延时、画质模糊、全景沉浸感不够都是 VR 直播中容易出现的问题。因此,直接应用于戏曲的 VR 直播目前笔者还未看到成功的案例。但是戏曲 VR 录播已经实现:在"央视戏曲"App 里的 VR 专区就可以看到 2017 年春节戏曲晚会录制的具有 4K 清晰度、360°全景、3D 沉浸效果的 VR 戏曲节目。其中一个视频是在绍兴古戏台上表演的越剧《十八相送》。VR 技术带来了近距离的观感体验,欣赏者仿佛就站在距离古戏台近在咫尺的乌篷船上,戏台上的越剧表演、身后庙会的叫卖声、船下水面波光粼粼、天上有一轮明月……只需借助一副 VR 眼镜(自制也不难),在观看视频时转动身体,场景和声音都会随不同角度而发生变化,甚至站在乌篷船上因微波荡漾而产生的轻度眩晕感,都能真实地体验到。可以说,在 VR 技术的支持下,欣赏者足不出户就能在移动终端体验清代诗人笔下"岳神赛罢赛都神,演出河台戏曲新。两岸灯笼孟育管,水中照见往来人"(童谦孟《竹枝词》)的水台社戏场景。

我们知道,观众在剧场观演有三条基本原则:第一,可以看到演出中的整个场面;第二,

总是从一个固定不变的距离去看舞台;第三,观众的视角是不变的①。传统的电视直播可以实现不同距离的拍摄和视角的转变,但是这种视觉的延伸是以割裂整个演出场面以及制作者的意志强加为代价的。O2O模式下的视窗自由切换,可以在保留电视的视觉延伸的同时,尽可能地还原整个演出场面,实现视听的自主选择。VR技术就更厉害了,它"似乎比其他媒介表达形式更加逼真。一个因素是,你感觉到它体现的情景,你获得浸淫其中的感觉,你成了那模拟环境的一部分,参与其中的动作,而不是只作壁上观"②。VR技术为观众打造的是一个身在其中的沉浸式体验,而不再是置身于所观看的影像的对立面。可以预见,VR技术作用于戏曲所带来的沉浸式体验延伸,将使观众不再满足于剧场的枯坐,回到天人合一的观演环境将是进一步的需求。当观演环境与戏曲表演同等重要地成为戏曲整体形态的一部分时,镜框式的舞台将被全息性的演剧空间所取代。

结　　语

正如媒介融合的研究者伊锡尔·德索拉·普尔(Ithiel de Sola Pool)所说:"融合并不意味着最终的稳定和统一。它作为一种持续性的统一力量发挥作用,但却总是保持动态的变化张力。"③任何艺术形态的表达,都是人们内在生命力的外化过程。就像无声电影呼唤声音、有声电影呼唤色彩那样,各种媒介所表征的"是一个逐渐复制人类身体的视觉、听觉、触觉、味觉、嗅觉以至于不同生命能量汇聚形式的过程"④。新媒介的发展日新月异,我们有理由期待在不久的将来出现全新的数字戏曲形态,与始终在继续探索着的戏曲电影、电视戏曲等戏曲的媒介融合形态一起,共同建构起生机勃勃的戏曲媒介生态。

另一方面,戏曲由开放的广场走进封闭的剧场,情感已经呈现出内敛的趋势,但毕竟仍处于面对面的情感场的交流当中。现代媒介兴起后,与戏曲形态的视听分割同步发生的,还有情感体验的分道扬镳。就像人们在享受先进媒介所带来的新奇感的同时,也经历过唱片和广播的听觉狂热、电影的当众孤独、电视的喧嚣麻木一样,正在如火如荼发展中的数字媒介同样是一把双刃剑,既延伸体验,又限制自由。凡事接近饱和,必趋向沉淀或逆转。我们可以预见,当数字戏曲将生命能量的复制过程延伸到极致时,"人类必将在超越时空交流的同时,回归其诞生时的原初交流形式:面对面的在场交流"⑤。也就是说,现场观演的戏曲形态不会随着技术的发展而消失,因为戏曲演出中演员与观众、观众与观众之间的实时默契无可取代,情感场是任何媒介所延伸不了的。这是对未来的戏曲形态的一点畅想。

① 贝拉·巴拉兹.电影美学[M].何力,译.北京:中国电影出版社,1978:17.
② 罗伯特·洛根.理解新媒介:延伸麦克卢汉[M].何道宽,译.上海:复旦大学出版社,2016:279.
③ POOL ITHIEL DE SOLA. Technologies of Freedom: On Free Speech in an Electronic Age[M]. Cambridge: Harvard University Press, 1983:23.
④ 梁国伟,袁波.论虚拟现实技术创造的网络沉浸式交互艺术空间[J].学术交流,2010(12).
⑤ 梁国伟.数字电视的媒介形态[M].北京:中国电影出版社,2008:90.

文化人类学视野下的京剧乾旦艺术解构

袁小松/贵州理工学院

乾旦,即今人指戏剧,尤指京剧中的男扮女角,一般称为"男旦",从艺术形态上说,它是"男性跨越自身生理性别的藩篱,以程式化的舞台语汇演示女性的艺术形象"①。在中国古典演剧史上,乾旦曾是一个重要存在和主流构成,戏曲角色行当艺术化的浓妆扮相与戏曲服饰定制为性别反串表演提供了可能。乾旦之说,源自《易》的乾坤之说,乾对应天、男、阳、阳刚等,坤对应地、女、阴、柔弱等,按照中国传统文化的一贯映照,乾旦自然就是"男子扮演的旦角(女角)"的意思,反之,如是女子扮演的旦角则称"坤旦"。

今人对乾旦有两种较为极端的态度:一种是认为乾旦是艺术,应当传承并弘大;另一种则认为乾旦是"奇技淫巧",有伤风化,有损男性形象,应当革除或是任其自生自灭。人类学研究者是从自然界超越出来的文化人,因为乾旦涉及明显的艺术架构下的性别因素,所以这一现象吸引了文化人类学界特别是艺术人类学界的高度关注。

一、理论观照

马林诺夫斯基在《文化论》中说:"没有别的部分会像艺术这样使我们觉得我们的文化所带着的贵族气了。"②而人类学以其整体的文化观来观察艺术,艺术成为文化的整合部分。因此,文化的研究,就不应该只是所谓艺术上层精英的文化,而应该是作为一种人类生活和生存方式的文化。艺术并不是直接或是唯一的高雅的审美需要,而是一种具有普通意义的人类的生活与存在方式。乾旦艺术的出现并非偶然,其具有漫长的发展史,也是人类的一种存在现象。

哈维兰认为:"尽管难于解释,但艺术还是可以被看成是为了解释、表现和享受生活而对人类想象力的创造性运用……它源自人类独特的能力:用符号赋予物理世界以超功利目的的形态和意义。人类学家关注的是一种反映文化价值和人类关怀的艺术。"③易中天认为:

① 徐蔚.梅兰芳男旦艺术鼎革论析[J].戏曲艺术,2007(3):57-61.
② 马林诺夫斯基.文化论[M].费孝通,译.北京:华夏出版社,2002:92.
③ 威廉·W.哈维兰.文化人类学[M].瞿铁鹏,张钰,译.上海:上海社会科学院出版社,2006:449.

"整个人类文化和人类历史的广阔背景下宏观地和深入地研究它们(指人类语言、宗教信仰、审美意识、道德行为和社会结构诸方面)的本质规律,并一直追溯到它们的原始形态,从而勾勒出人、人性、人类文化和人类精神现象的历史本来面目。"[1]可见,以文化人类学的视角研究乾旦,有助于科学地解释乾旦艺术的内在本质,对于乾旦的存废之争也能提供一个科学的学术依据。

英国人类学家阿尔弗雷德·盖尔在提出"艺术人类学"这一概念时,提倡从人类学的视点来研究诸如艺术鉴赏与艺术创造之类的人类行为。艺术人类学需要做的不是对某一现实存在的艺术作品进行考察和评论,更有意义的是探讨艺术作品之所以形成并为大众接受或批评的原因。因此,对于乾旦的研究,也就不能停留在乾旦的现状,更应该看到乾旦的成因和当前的流行特点,并以此评价和判定乾旦的艺术性究竟如何。事实上,应该"把艺术品当作是传递信息的符号载体"[2]。同时,盖尔认为,"索引"应该是艺术的一个重大特征,探其源头,索引之说发端于皮尔士,指的是根据事物物理性关联来指示对象的符号,但盖尔别出心裁地认为,"艺术人类学"通过对外化为"社会上他者"的行为作用性即索引的研究,可以进一步解释和阐发艺术的本质。究竟乾旦有无艺术价值及其价值几何,可以从艺术人类学这样的研究范式中得到一些答案。

从艺术功能论的角度,还可以还原乾旦的艺术本质。文化人类学的观点认为:不论一件特殊的艺术品是被人纯粹地欣赏,还是为某种实际目的服务,"它都要求一种特殊的结合,即形式的符号表现与构成创造性想象力的情感表达的结合"[3]。《礼记·乐记》也认为:"凡音之起,由人心生也。人心之动,物使之然也。感于物而动,故形于声。声相应,故生变。"艺术人类学强调与生命之美的直面对话,"用我们最熟悉的肢体和感官表达自我、表达生活、表达心理、表达价值"[4]。任何一种艺术形式只要能够使人产生心灵的震动,就应当是真正的艺术,从这样的理论架构出发,可以看到,乾旦的声腔虽然是不同于常的,但是其的确可以使人产生心灵上的震动,姑且不论这样的震动是否能给人以审美的愉悦,单从这一点来说,乾旦的艺术性已经毋庸置疑。

文化在本质上是一种功用性装备,马林诺夫斯基认为,"艺术的基础也是确定地在于人类的生物需要方面",它可以满足一个常态之人对于声、色、形调和的情感反应。康德也提出这样的观点:"艺术自身中既有工具价值,又有令人满意的目的。"[5]显然,作为一种舞台表演艺术,乾旦艺术能满足大众的审美需求而具有市场,本身就说明了它因为其功能而符合人类学意义上关于艺术的定位。

[1] 易中天. 艺术人类学[M]. 上海:上海文艺出版社. 1992:5.
[2] 加藤隆文,张聪聪. 皮尔士思想下"艺术人类学"发展的可能性[J]. 民族艺术,2016(2):157-161.
[3] 威廉·W. 哈维兰. 文化人类学[M]. 瞿铁鹏,张钰,译. 上海:上海社会科学院出版社,2006:423.
[4] 纳日碧力戈. 艺术人类学与生命艺术[J]. 江南大学学报(人文社会科学版),2012,11(3):115-117.
[5] 魏美仙,陆定福. "围城"内外:艺术人类学研究散论[J]. 云南艺术学院学报,2011(1):43-48.

二、乾旦的成因与历史流变

"特定的社会文化孕育了特定的艺术,特定的艺术表达了特定的社会文化"[①]。出于解构的需要,有必要将乾旦放在社会文化的大背景下,以期将解构从"浅描"走向"深描"。

作为一种艺术现象,"乾旦"之缘起可追溯到上古主持祭祀仪式时出现的男巫。春秋时的男性艺人服务于帝王贵族,其职业身份为"优"(倡优)。汉初皇帝多有好男宠之风,文帝、武帝、哀帝据传均尚男宠,进一步为乾旦的形态表现开辟了政治上的宽容风气。腥风血雨笼罩的魏晋之际,慨叹人生苦短而倡导及时行乐的社会风气进一步营造了男优发展的氛围,《三国志·魏书》载齐王曹芳"作《辽东妖妇》,嬉亵过度"。而六朝士人对容止一往情深的追求,也使得女性化的装束和气质为世人竞相追捧,甚至导致士人流行"傅粉施朱"。唐代善于"弄假妇人"者甚至可以"随驾入京,籍于教坊"。到了两宋,乾旦近乎成为表演女性角色的主要形态。元明之际,民族压迫的畸形发展与理学的学术笼罩使得大量文人官宦以蓄养戏班、炫耀优伶为风尚。清初,在清政府严禁娼妓而不禁狎优的政策下,一些士大夫寄情声色以自娱,复兴魏晋之风,沉迷狎童醉酒,乃至明清之际"男风"盛行。清中叶以后,女伶被视同娼妓而被朝廷打击,乾旦开始担纲戏班,更逐渐跃居为京昆诸行当之首,塑造了独特的表演范式和审美形象。可悲的是,明清男风之盛与京昆乾旦的兴衰关系密切,它一方面为乾旦营造了一个相对宽容的社会环境,客观上促进了其艺术的传承与兴盛,同时也为乾旦在后世遭人诟病埋下了伏笔,给乾旦留下了极难摆脱的恶劣影响。

将乾旦艺术置于京剧发展的视野中去考察,可以发现,京剧的乾旦成为艺术,也有一个盛衰流变的过程。从艺术的起源上看,清代光绪以前的京剧只有男性演员而没有女性演员,自光绪朝开始,京剧才开始有了女演员,而且,"坤角的艺术难与男性名角比拟,大都演些减头去尾的唱工戏"[②]。乾旦跻身于高雅艺术,则是以梅兰芳为首的梅、尚、程、荀四大名旦的出现为标志,其标示了性别文化的演进和乾旦艺术迈入鼎盛之期。梅兰芳等艺术家对旦角艺术从"技"而"道"的提升,全面推进了乾旦艺术形神之美的双重融合,使得京剧乾旦艺术成为古典戏曲表演艺术的最高典范之一,也极大地提升了乾旦艺术的审美品位。

而如今社会上对乾旦的贬斥,认为乾旦有伤风化,甚至有学者斥乾旦为"人妖"(如郑振铎),这自然和乾旦长期处于封建历史中孕育发展的历史背景有关。在中国长期的父权统治下,女性被从政治、经济、文化,自然包括戏剧中排斥出去。社会文化主流认为,男性一旦沾染女性特质是心理变态的表现,而乾旦则是纡尊降贵、丧权辱己的自我贬抑。所以,乾旦实际上也是从另外一个侧面彰显了男尊女卑的中国封建文化风格。如今的乾旦之所以在表演形式上让人诟病,的确是和中国的封建文化传统和审美习惯有莫大关系。

当然,乾旦艺术的高雅性也不容否定,中国戏剧大师曹禺等历史名人甚至也在青年时期

① 何明.艺术人类学的视野[J].广西民族大学学报(哲学社会科学版),2009,31(1):6-14.
② 江上行.六十年京剧见闻[M].上海:学林出版社,1980:170.

扮演过女性角色。综观世界各国,男演女的艺术在希腊、日本等国也较为常见,但是却只有中国京剧的乾旦才把男演女的艺术推向了极致。艺术界公认梅兰芳与斯坦尼斯拉夫斯基、布莱希特一起并列为世界三大表演体系的代表人物[1],足可以看出乾旦的艺术价值不容否定。

乾旦艺术的世俗争论为深入解构乾旦并还原其本来面目提供了舆论动力,从人类学的角度剖析旦行艺术深处的文化基因和密码,有助于我们科学而客观地认识这一艺术现象。

三、京剧乾旦艺术的文化人类学意蕴

从文化人类学视野来解构乾旦,可以发现乾旦至少有如下意蕴:

(一)性别人类学研究视野中的文化现象

作为一种和性别移位有重要关系的表演形式,不能不将乾旦艺术和性别研究联系起来。在人类社会中,性别是具有社会意义的,人类从早期的母系社会演变到父系社会,逐渐产生了男尊女卑的社会观念。"女人如果不是男人的奴隶,至少始终是他们的附庸;两性从来没有平分过世界。"[2]性别是一种资源,也是一种权力流向的渠道,男权主义偏重的文化正是乾旦在当下式微的缘由之一。

就性别的社会意义而言,男性是优势性别,是第一性;女性是劣势性别,是第二性。男性酷似女性和扮演女性就是由第一性向第二性的倒退。性别分工同时也是一种权力表达,男不能演女,就是一种权力制衡运行的结果。而男一旦演女,那就是对社会性别的权力划分形成了挑战,就会为社会世俗所不容。在此文化理念下,任何事物,任何理论体系,任何文化形态,只要一跟女性沾边,就有贬值、降格之嫌疑。而反过来,女演男的坤生,则表示了女性对男性的推崇和向往,就会得到社会的正向评价,比如社会文化对于江浙地区流行的越剧坤生的高度肯定,这也是雄性优越性理论导向决定的。我国封建社会是以男性为核心的宗法血缘制社会,"男为乾天而在上,女为坤地而居下。男为主,女为从,男尊而女卑",人们可以认同富有阳刚气的女性向比自己地位高的男性看齐,却很难接受男人向比自己地位低的女性看齐,这显然是男尊女卑的封建思想与艺术强势碰撞之后的结果。

走下京剧舞台,放眼人类世界,其实这样的文化情结也并非中国所独有,国际上也有这样的现象。"'男尊女卑,上智下愚'的观点显然不局限于某国某个代,中国有,西方有,古代有,现代也有"[3]。国外学者,如莱辛还对艺术形式加以性别化,如他认为诗是时间艺术,画是空间艺术,把它们社会性别化,诗如男性,画如女流[4],并认为时间艺术要高于空间艺术。人

[1] 徐蔚.梅兰芳男旦艺术鼎革论析[J].戏曲艺术,2007(3):57-61.
[2] 波伏娃.第二性[M].郑克鲁,译.上海:上海译文出版社,2011:14.
[3] 纳日碧力戈.艺术与国运[J].内蒙古大学艺术学院学报,2012,9(3):5-10.
[4] 纳日碧力戈.艺术与国运[J].内蒙古大学艺术学院学报,2012,9(3):5-10.

类学家的跨文化研究,发现男女性别存在着两条普遍的原则:一是,没有哪个社会一视同仁地对待男性和女性;二是,男性在工作中一般会得到更高的评价。有一个有趣的例子,在新几内亚某些地区,妇女们种植甜薯,男人们种植甘薯,于是甘薯被认为是荣耀食物,常常被用于重要的仪式①。哈维兰也认为:"虽然人类学家知道一些男女两性平等的社会……但他们却从未发现过任何妇女统治男子的社会。"②这些都是非常鲜明的社会性别等级意识的体现。

人们对男性女性化现象多数持否定态度,认为男演女是男性的自我降格。而事实上,乾旦艺术的难得之处正是让观众对演员产生性别的模糊甚至误判,这样的程度越高,其艺术性则越为突出。英国作家王尔德的"纯艺术"甚至主张艺术本身就是一种目的,他提出的"艺术除了表现它自身之外,不表现任何东西"正好是人们诟病乾旦艺术的当头棒喝。很多乾旦艺术家面对世人的拷问、讥讽,实际上正是用自己对于艺术的执着换取对艺术的存在和尊严的捍卫——异性演员所塑造出的艺术形象,是更具有难度和水准的艺术创作。就这一点来说,乾旦艺术反倒是极为难能可贵的。

(二)符号人类学视野中的乾旦

乾旦在表演中的很多虚拟性展示(包括体态、动作和声腔等),彰显了京剧艺术的假定性,这种假定性前提下的表演也透露出人类渴望超越自然局限而走向创造自由的内心愿望,越是超越可能,越是具有艺术的生命力和张力。而巧妙的是,京剧的这种假定性正好是因为其符号性而呈现的。

按照皮尔士的指号体系划分,对象关系中有"像似、标指、象征"三类,这样的符号关系,可以在乾旦中找到印证。比如乾旦的手势,在艺术的三维分析上就具有代表性。乾旦的手势由刚健的男性做出,却极像女性柔媚的手,这就是一种"像似"。然而在手势的应用上,乾旦并不是随意的,每一种手势都有特定的含义,并且通过手势可以表示不同的人物性格和人物的心情。乾旦对于每个微妙的动作都有着精细的规定,每个微妙的动作也可以体现微妙的角色心情和特征。比如梅兰芳所创造的极富审美价值的手势就达 53 种之多,这些手势极富古典意蕴与艺术想象,如雨润、醉红、含香、映水、掬云等。每一种手势分别根据不同的剧情要求,使用在不同的场合之中。乾旦的手之一动一指,各有若干作用,可以代表一种艺术精神,这就是一种"标指"。"象征"性作为艺术的第三维,主要表现为语言和语言活动③。乾旦艺术非常注重声腔,其标志也在于声腔,名旦程砚秋认为,京剧"唱念做打"四功和"口、手、眼、身、步"五法中,以唱功和口法最为重要。

从符号学意义上的形气神角度来分析乾旦艺术:"形"指男演员的女性舞台扮相;"神"指观众已经忽视了演员的本身性别而认为舞台上的演员就是女性;如何做到这两者的勾连,这就需要"气"的连接,这样的气就是演员经过扎实的技巧训练和心神体悟之后形成的舞台表

① 宫哲兵.男女性别的人类学探讨[J].中国性科学,2004(9):1-6.
② 威廉·W.哈维兰.文化人类学[M].瞿铁鹏,张钰,译.上海:上海社会科学院出版社,2006:428.
③ 纳日碧力戈.艺术三维[J].内蒙古大学艺术学院学报,2012,9(1):5-10.

现手段。艺术的"艺"是形与神之"中气",是勾连运动之气,它同时关乎物质与精神,所以能够充当形神之间的沟通者。譬如乾旦的声腔、手势这样的舞台表演元素,其变化也体现了女性姿态和体格的灵动和多变,具有极大的指向性和象征性,因而直接可以将观众的审美心境带入女性角色的包围之中,产生亦真亦幻的审美体验。程砚秋认为:"戏曲演员要通过技术来表现心情、性格和思想,借以塑造人物。"艺术的审美有必然的规律,乾旦在唱腔的设计上有极为讲究的韵律要求,并非人人可为,并不是随便一个男人用假嗓、小嗓唱戏,就可以称作是乾旦。费孝通曾指出:"技是指做得好不好、准不准,可是艺就不是好不好和准不准的问题了,而是讲一种感觉,这种感觉人人都有,但常常难以用语言来表达。其实这就是一种神韵,韵就是一种韵律,一种风、一种气。"在中国书法审美上有"晋人尚韵、唐人尚法"之说,并往往将"韵"作为书法上品的象征,其原理是相同的。气者,"韵通"也,"艺"为"气"之同义,"艺"重"韵","气"重"通",二者合于"如歌的行板",让"形韵""气韵""神韵"自由流淌,交响共鸣[①]。实际上,乾旦的艺术之韵很多地方是"坤旦"所不能比拟的,乾旦声线更宽,厚度更好,在表现方法上更为丰富,特别是在表现一些有威仪、有胆魄、雍容华贵的女性形象时,其声腔艺术更具有层次性、延展性与可赏性,这也正是乾旦艺术特别是梅派艺术博得世人青睐的重要原因。

(三)象征人类学视阈中的面具意象

象征人类学的核心概念是"象征"与"意义"。举凡物体与语言,或是事件或行为,倘若它成为某种意义的媒介物,即是象征。舞台上的乾旦并非是演员本身的本质展现,而是经过扮演后的角色展演,实质上也是一种面具下的艺术,面具所象征的并不是面具本身,而是面具所承载的文化意义。

在历史上,出于人类社会心理的多样审美需要与和谐需求,无论是社会的运转还是人际关系的调整都有面具活跃的舞台。面具沿着历史的轨迹不断存续演变,并先后经历了宗教器物到民族民间文化载体的流变。实际上,乾旦也是一种面具,外在女性的面具遮盖下的是一张男性的真实面孔,其意义也在于满足人类的审美和娱乐之需。面具有存在的价值,起初是由审美需求而产生的,同样,乾旦也因此具有其独特的存在价值和生命力。乾旦在塑造一个面具的同时,也塑造另一个自我。乾旦表演中,"文化结构编码和解码身体意象,超越个体限制与范式限制,在不同心灵中产生不同的影响"[②]。乾旦的这种面具的特性,赋予了乾旦略显悲壮的表演本质。这尤其需要演员能在演出的时候潜藏自己的身形乃至内心,而这样的潜藏的目的却是为了满足观众的审美需求。对于这样的一种艺术形式,在客观上继承了古代面具所具有的部分社会功能,对人类的心灵触动是客观存在的,因而也就应该具有存在的空间和存在的必然。

[①] 纳日碧力戈. 形神与艺术[J]. 内蒙古大学艺术学院学报,2013,10(3):61-66.
[②] EMIGH JOHN,伍小玲. 有意识的身体:恶魔、面具、原型和文化边界[J]. 文化艺术研究,2014,7(2):153-164.

(四)人类"双性同体"现象的艺术映射

后现代思想理论家朱迪斯·巴特勒认为:"性别是以身体为借口来实现自然化的,而身体又是在性别的机制中被社会化的,生理性别和社会性别一样都属于文化,它并非自然现象,而是被文化烹调过了,具有政治性。"① 性别多元呈现的客观事实及间性状态的真实存在告诉我们,作为男女社会性别基础的二元生理性别已经不是完全绝对化的存在,这已经给艺术的思维发展提供了新的可能。基于这样的理论和社会现实客观看待乾旦,可以看到其更多的正向价值。

"双性同体"具有强大的文化辐射力和文化共性。中国的太极图彰显阴阳调和与互补,而荷兰汉学家高罗佩却在中国的太极图中看到了男性与女性的互融共通,认为每个男性身上都或隐或显地具有女性的成分,反之亦然。既如此,乾旦艺术则可以看作是人类自我发展的本质展现,本身就用不着莫名惊诧。只有基于"人"或"人类"的整体概念,用宽广的胸怀看待两性相融、促进两性互补,这样的人格和人类社会也才是完整的。

自然现象中,同时具有双性征的人也并不少见,自然科学已经可以通过手术等方式将其改变成单一性征,但是却只有社会科学才可以解释这类人存在的文化价值。舞台上的乾旦的扮演者是完全的男性,并不是双性人,但是人类学关于双性人存在的文化独特性的思考却为乾旦的存续提供了社会科学上的理论佐证。京剧中的乾旦和坤生一样,均可以看作是双性同体的文化现象的再现,这样的现象自古而今、无论中西都并非孤本。这种文化现象具有跨民族和跨地域的共通性,比如发端于印度的佛教的一些菩萨、尊者形象都兼有两性形象与气质,因为这样的文化浸染,"人们似乎觉得,神圣性或神性如果要具备终极力量和最高存在的意义,它就必须是两性兼体的"②。不妨大胆假设,"乾旦"是否应该属于这种意识的体现呢?

乾旦毕竟是男儿身,乾旦的声腔既包含男性的力度,又包含着女性的风格,有单纯的女性在戏剧表现技法上不可能具有的优势。乾旦在舞台上的表现,是男子本色的阳刚气韵和女子阴柔的外在造型的合二为一,是一种对潜藏于男性身上的女性特征的唤醒与展现。观众对乾旦的欣赏,则正可比拟为一种对雌雄同体的人类现象的发现。在人类学中,男女同体主义与中性主义者希望将旧式的、固有的女子气和男子气的特征和行为综合到一个个体之中。一个人应该既有男子气质,如果断、自信、有竞争性,又应具有女子气质,如柔韧、善解人意、沟通能力强等。京剧中的乾旦舞台形象虽然不等同于现实社会中的人物,但是解构京剧乾旦艺术,却可以看得出一些戏剧表明国人强调阴阳调和的文化底蕴。

① 朱迪斯·巴特勒.性别麻烦:女性主义与身份的颠覆[M].宋素凤,译.北京:三联书店,2009:7.
② 卡莫迪.妇女与世界宗教[M].徐钧尧,宋立道,译.成都:四川人民出版社,1989:14.

四、余论:关于乾旦艺术的存废扬抑之争

在审美多元化的当今信息时代,对于乾旦的存废之争也渐渐演变为时尚和传统的博弈。当今,传统文化特有的基因、类型和边界正面临着巨大的挑战,甚至很多传统文化种类被消解,乾旦艺术也未能免于此劫。乾旦发展至今,境况的确有些尴尬。日本中国戏曲研究专家波多野太郎曾指出,中国乾旦艺术的尴尬在于:一方面,作为乾旦顶尖级代表人物的梅兰芳等艺术大师受到国家的极力推崇;而另一方面,乾旦日渐式微,几乎陷入后继无人的局面。我们应该思索的是,为什么会出现如此的尴尬局面?实际上,这并非是乾旦艺术本身的问题,而是与之相勾连的许多文化因素发生了畸变,乃至对乾旦的学术认知和理性认识不足所致。

从文化人类学的视野解构乾旦艺术,可见乾旦并不是什么社会的异类,也不是什么所谓的怪力乱神和伤风败俗之举,乾旦从实质上说是人类社会艺术酝酿和发展的自然形态,其中所蕴藏的深厚的历史文脉和文化根基,是乾旦的艺术生命。以梅兰芳等为代表的京剧乾旦艺术之所以能为世界所接受和赞扬,从根本上说正是因为梅兰芳等乾旦艺术家坚持和弘扬了乾旦的文化品格。而今天乾旦的发展,很多时候是背离了乾旦的文化轨迹,很多类似于京剧乾旦艺术的变种的出现,看似是乾旦艺术的创新,实则是对乾旦艺术的消融。日渐融入社会大众特别是青年大众的另类"准乾旦""伪乾旦"艺术,在对乾旦艺术进行消解的同时,也更加给人留下了违背性别特征的诟病,乃至于今天多数纯艺术圈之外的大众对于乾旦总是存在一种质疑甚至是厌恶。

另外,对于乾旦的负面评价增多,除开具有性别人类学方面的原因之外,乾旦自梅兰芳时代之后的艺人艺德滑坡也是一个重要原因。现当代很多乾旦艺人出现了"心物对立",缺乏"艺韵",轻视"美德"。很多乾旦表演者注重在"术"上的精致与提升,却忽略了"艺"乃至"艺品"和"艺德"的培养,忽略了艺术中应该体现的家国情怀,不再具备梅兰芳时代乾旦艺人恢宏大气的历史人格,使得当前的一些变味的所谓"乾旦"丧失了乾旦的艺术本真,沦为让人唾骂的"戏子"行为。当然,还有一层不可忽视的原因是真正能切身体验京剧乾旦的人群实际上是在减少。艺术实践中,接触艺术的体验"能够消弭研究者与研究对象之间的隔阂,进而使研究者整体性深入到研究对象的文化经验之中。对于艺术和审美研究来说……没有体验则无艺术,体验概念对于确定艺术的立足点来说成了决定性的东西",换一句通俗的话来说就是"没有调查就没有发言权",如果没有真切而深入地接触乾旦,对乾旦的任何贬斥或褒扬之言实际上都是轻率而不可信的。可惜的是,社会中发出对乾旦的贬斥之声的人,其实有很大的比例是没有真正接触和体验过乾旦艺术,或者是接触和体验了许多假乾旦艺术而已。

当然,出现上述对于乾旦艺术发展的偏离现象也在警醒乾旦艺人,乾旦要让人们回归对其的理性认识,自己也要注意演出的细节。比如演员是否应该仅仅以扮相出现在舞台上时做乾旦表演,在日常生活中要尽量保持非演出的状态,不应以便装形态表演乾旦艺术等,这

样才能保持乾旦艺术的纯粹感。乾旦演员也要自我反省,加强自爱自重,追求艺品为上,德艺双馨,方能促使社会大众对乾旦的认识变得纯粹而理性。换言之,对乾旦持"废""抑"观点的人,究其本质,实际上并不是对真正的乾旦艺术的鄙夷不屑和落井下石(比如极少有人对梅兰芳、梅葆玖等乾旦大宗师表示批评),而是对于乾旦艺术在今天的变异表示担心和愤慨。

京剧评论家徐城北认为:"在古典艺术中,乾旦较坤旦有更大的艺术魅力。"客观讲,乾旦比较于当今京剧舞台上作为后起之秀的坤旦来说,在艺术总体造诣上还是要稍胜一筹。比如坤旦唱梅派总是少了"层深"的厚度,坤旦咬字行腔总是缺少磅礴浩然之气。实际上,乾旦在很大层面已经成为中国京剧的象征,失去了乾旦,就失去了京剧的一个重要特色,这也正是乾旦艺术不可取代性的重要表现。

人类学家纳日碧力戈认为,艺术可以定义为"是人类社会的黏合剂,把方方面面粘合起来。把各色人等聚集起来,是社会存在的美学呈现"①。无论世间如何争议,乾旦艺术在国内和国际上取得的演出的成功和享有盛誉,的确展现了艺术的特质,甚至不管是喜欢还是不喜欢乾旦的人,都在讨论和争执这样的戏剧表现形式。因为艺术的探讨而形成的人类的争论,本身也是人类聚集的方式之一,这也是艺术巨大的凝聚作用的体现。人们应该包容和欣赏差异,并在此基础上超越差异,追寻大道,天下归心②。艺术之尊在于艺术具有沟通差异的超常能力,以梅派为代表的京剧乾旦艺术,被国人尊崇,被世界赞誉,甚至成为国际文化交流的纽带,这样的艺术成为生活的韵律显现,并且终究会推动社会的和谐与进步。

而且,就保护文化的多样性的角度来说,重视和传承乾旦有其文化层面上的重要意义。博厄斯认为:"每个民族都有自己的尊严,任何一种文化都有其存在的价值,文化无高低、优劣之分……尊重研究对象,不带任何偏见地对待研究对象的文化,是从事人类学研究和民族志书写应有的科学态度和基本前提。"③费孝通认为,在中国先有科技兴国,使人致富,然后会有文艺兴国,让百姓过上真正精神和物质都富足的生活。文运与国运相牵,文脉与国脉相连,当代中国国运前途与艺术的发展紧密相连,从万物关联的文化生态学理论出发,万物生长在一个相互关联的生态模式之中,"有一个'元模式'在统辖世界,统辖人类的思维和习得"④。在这样的理论观照下,乾旦并非是一种单纯的京剧表演模式,也并非是一种单纯的舞台艺术,它的发展和演变与中国民族的政治、经济和文化现象紧密相关,和社会习俗、伦理、审美彼此勾连。要实现国家气运的兴盛,实现艺韵治国与美德觉民,必须要注重艺术的传承,让高雅的艺术能再次融入社会生活、人际关系和价值体系⑤。

今天的京剧,已经成为塑造民族认同感的重要因素,上升到了"国粹"的地位,外国人之所以了解和关注中国,京剧的推广有着不可忽视的重要作用。乾旦作为京剧的重要行当,其

① 纳日碧力戈. 艺术:人间和睦之源[J]. 通化师范学院学报,2013,34(3):99-102.
② 纳日碧力戈. 艺术人类学与生命艺术[J]. 江南大学学报(人文社会科学版),2012,11(3):115-117.
③ 何明. 艺术人类学的视野[J]. 广西民族大学学报(哲学社会科学版),2009,31(1):6-14.
④ 纳日碧力戈. 形神与艺术[J]. 内蒙古大学艺术学院学报,2013,10(3):61-66. 转引自 BATESON GREGORY. Mind and Nature: A Necessary Unity. New York: Bantam Books,1980[1979].
⑤ 纳日碧力戈. 艺术与国运[J]. 内蒙古大学艺术学院学报,2012,9(3):5-10.

出现与传承正是文化意识形态多元化的生动体现,轻言否定和野蛮斥责都不是理性之举。应该尊重和理解一切人类文化现象,文化的差异也并"不妨碍人类跨族、跨语言、跨文化交流,不妨碍他们共鸣于大道……同化并不会产生和谐,建立在差异之上的'美美与共'才是和谐的根据"[①]。京剧舞台不应该是坤旦一枝独秀,社会也应该对乾旦艺术有所包容。当前大众对于乾旦艺术的总体暧昧情绪,表明文化已经被不同的群体的需求照射,文化的雅俗之界已日渐模糊,变革与创新已经成为当代艺术的主题。而如何认识这样的艺术变革,给诸如乾旦等京剧艺术变革创造一个宽容而健康的艺术发展之路,是一个需要全社会包括人类学者共同努力解决的大问题。

① 纳日碧力戈. 艺术人类学与生命艺术[J]. 江南大学学报(人文社会科学版),2012,11(3):115-117.

仪式场域转变与黎族传统工艺价值变迁[①]

张君/海南师范大学

一、黎族原生信仰的空间表达

人们的信仰观念并非一成不变,早期由于认识的局限,人们对自然产生恐惧和幻想,最终形成"万物有灵"的原始信仰。随着认识的提高,"人们逐渐认识到人神的区分,并付诸种种实践加以体现。于是出现了神圣空间和世俗空间、神圣时间与世俗时间的划分"[②]。神圣空间是人类信仰的居所,世俗空间是人类生存的居所。从早期的万物有灵到圣俗分野,原始农作活动成为关键性的一步。"垦荒活动标志着人类混沌状态的结束"[③]。在很多民族的创世神话中,天地处于一种未分开的混沌状态,垦荒则被视为神的创造,将天地分开。天地分开后人类的混沌状态结束,随着诸如寺庙和祭坛的专门信仰场所的建立,空间被分为了神圣空间和世俗空间。神圣空间里居住着神,世人不能进入神圣空间,必须借助一套繁缛的崇拜礼仪和宗教制度使人神相通。至此,人们对世界万物的崇拜转向了对专门的人格神的膜拜,诞生了多种形态的宗教。"当第一座祭坛、神庙和第一个库房、居室诞生,也意味着天地的分开和混沌状态的结束,以及神圣空间与世俗空间的形成"[④]。随着空间的圣俗分离,在时间上也有了圣俗之分,形成了基于祭祀活动的节日和日常生活中时日的区分。如牛节、禾节、"三月三"、山栏节等成为黎族表达自然崇拜和祭祀祖先的重要节日。

从宗教的场所也可以看出,黎族的信仰不具备文明社会宗教信仰的特征,只能作为原始宗教。文明社会的宗教空间与世俗空间有着严格的区分,诸如祭坛、寺庙、神殿等。作为专门的祭祀场所,无论是其建筑的地理位置,还是建筑的形态样式,都竭力突出人神的距离感。建筑位置比较幽暗神秘,样式表现出宗教的庄严性。人们进入这样的空间往往会经过数十级台阶或宏大的空间,并带着对神的敬仰和追求,通过仪式般的空间进入,完成圣俗的心灵

① 基金项目:清华大学艺术与科学研究中心柒牌非物质文化遗产研究与保护基金2017年度项目"黎族传统工艺造物的设计人类学研究";海南师范大学博士科研启动基金。
② 翟墨.人类设计思潮[M].石家庄:河北美术出版社,2007:210.
③ 朱狄.信仰时代的文明[M].武汉:武汉大学出版社,2008:5.
④ 翟墨.人类设计思潮[M].石家庄:河北美术出版社,2007:4.

交流。正如黑格尔所言,"人们对神灵的崇拜,要靠建筑去表达他们的宗教观念和最深刻的需要"①。无论是东方还是西方社会,最好的建筑样式都是宗教建筑。宗教建筑把人们的信仰空间与日常生活空间区分开。而黎族原始宗教的场所往往是处于生活空间中,并没有严格区分神圣空间和世俗空间。李泽厚认为,"祭拜神灵即在与现实生活相联系的世间居住的中心,而不在脱离世俗生活的特别场所"②。或许在族群在村落的小范围内有一个公共的信仰空间,但其形式不足以表达信仰上的庄严,如在黎族传统村落的村口都设有看守村落的土地庙,土地庙空间非常小,也很简陋,有些仅用几块石头砌成。从黎族的原始宗教信仰可以看出,其信仰是一种自发性的心理活动,而不是中央政权自上而下式的引导。因此与其原始信仰相关的宗教空间和宗教器物都是民间自发生产的,相比封建政权主导的寺庙、神殿等宗教空间,无论是空间的体量还是神秘感都存在巨大的差距。正是在这样的一种世俗化的宗教场域中,黎族的宗教器物也表现得极为生活化。日常生活中的石头,通过特定的仪式,即可成为崇拜对象的化身;茅草屋内挂上神龛,即可成为一个膜拜的空间;生活中的实用之物,一旦用于仪式中即可作为法器;田间的稻草,打上结即可完成"插星"③。正是在这样的原始信仰之中,黎族的民间工艺与宗教工艺的界限几乎模糊,可以说信仰的即是生活的。

二、当代黎族民间信仰的场景与仪式

当然,黎族人信仰活动的空间也是在变化的。最典型的是2014年在五指山水满乡建成的黎峒文化园及黎祖大殿,其是作为120余万黎族同胞共同的精神家园而打造的。黎祖大殿选址在海南岛最高峰海拔1882米的五指峰的半山腰上,大殿里面供奉着高9.5米的黎族祖先"袍隆扣"④神像。从山下的广场登上大殿要跨越600级台阶,从选址到建筑与景观布局都力图突出黎祖大殿的巍峨与神秘。五指山黎峒文化园部分复原了黎族文化,作为由政府主导、民间参与投资的文化项目,排除文化旅游开发的经济因素,不难看出其力图将黎族五方言的祖先崇拜的信仰在仪式上进行整合。而这样的一种自上而下的大规模的集体祭祀仪式在黎族历史上是没有过的,且建筑上也没有黎族传统的宗教建筑可供借鉴。可以看出,无论是黎祖大殿的建筑与规划理念,还是其祭祀仪式的规模与形式,都不同程度地受到文明社会宗教形式的影响。事实上,通过黎祖大殿的建筑设计单位介绍的设计理念获知,大殿的建筑形式上借鉴了黎族船形屋的形态,而对于宗教建筑的神圣、庄严感上的把控,则对标了中

① 弗里德里希·黑格尔. 美学[M]. 2卷. 朱光潜, 译. 北京:商务印书馆, 2011.
② 李泽厚. 美的历程[M]. 北京:文物出版社, 1981:63.
③ "插星"为黎族的一种标记方式,用草打结或用刀在树上刻画"X"来表示,一般有表示占有某物品、警告和宗教法事上的符咒等功能。在宗教上,"插星"本是"道公"法事的道具,用以表示顺利、平安、病愈等意思。黎族民间将"插星"引入到日常生活,用以祈福保佑、驱鬼辟邪。
④ "袍隆扣"是黎语的音译,汉语意思是"大力神"。"袍隆扣"是传说中的黎族始祖,是黎族人民最大的祖先神。在人类文明的蒙昧时代,"袍隆扣"是被敬畏自然的黎族先民人格化了的自然力量的化身,是庇佑黎族子孙的英雄,他智慧勇敢,被黎族同胞世代崇拜。

西方经典的祭祀建筑的尺度与体量。如罗马的万神殿、天坛祈年殿等等。黎祖大殿建成后，每年黎族传统节日"三月三"期间要在大殿举行盛大的祭祖仪式，由省政府专门负责民族工作的民族宗教事务委员会组织，黎族社会最有威望的"奥雅"①带领五大方言的头人以及黎族社会各行各业的代表和广大黎族群众参与祭祀。

黎族祭祖大典②仪式遵照传统的祭祀程序，人们对带领大家祭祀的头人王学萍③以"奥雅"相称，但仪式的规模和环节都有别于以往。祭祖大典活动分为祭祀、庆典、拜谒三个环节。上午八时三十分，在击鼓声中开始祭祀仪式，在仪式司仪的引导下，全体肃立，面对"袍隆扣"圣像默哀三分钟。随后，司仪请祭司主持献祭仪式。祭司身着黎族传统道公袍，面向"袍隆扣"塑像，颂念其庇佑黎族人民的伟绩。颂念完毕后进行点洒圣水仪式，圣水用黎族传统陶钵装盛，祭司一边在大殿内绕行，一边用树叶蘸上圣水点洒三次，祈佑黎族民众安康。接着司仪邀请王学萍奥雅献祭"袍隆扣"，五方言区奥雅随行。这是整个祭祀活动最高潮的部分，祭祀者双手持香，面对塑像鞠躬三次，礼毕双手触摸祭品，并黎语祷告以告知"袍隆扣"黎族子孙前来祭拜。哈、杞、润、美孚、赛五大方言奥雅逐一上前走到"袍隆扣"塑像前献祭。接着，王学萍奥雅领众人向塑像行三拜九叩礼。仪式的最后一个步骤是鸣放粉枪，大殿两侧的三十三支粉枪依次鸣放。鸣枪结束，黎祖大殿祭祀仪式也随之结束，全程持续约十五分钟。祭祀仪式结束后随即在大殿下的"三月三"广场开始祭祀庆典④。上午九时整庆典开始，首先读祭文、鸣号鼓、诵"袍隆扣"颂。随后开始"勇士鼓舞""娘母祈福""竹木呈祥""祈福黎民"四个章节的乐舞表演告祭黎祖。之后王学萍奥雅带领大家拜谒黎祖"袍隆扣"。拜谒黎祖为最隆重的部分。大殿前台阶两侧有黎族传统的粉枪手与弓箭手守卫，以及牛角号和传统的竹木乐器鸣奏。全体祭祀人员跟随奥雅逐一走上台阶，从广场到达黎祖大殿大香炉前，敬香行礼。随后祭拜者接过活动组织方提供的彩带，进入大殿，行至"袍隆扣"塑像前行三叩礼。然后将彩带挂在塑像两侧的彩带架，并将彩带架沿顺时针旋转三圈，寓示敬献给了黎祖。至此，整个祭祀活动结束，从祭祀庆典开始到祭拜礼完毕持续约一小时⑤。在这样的场域中，曾经的传统服饰、陶器、狩猎工具、乐器等日常生活之物，变成了现在的祭祀表达之物，传统工艺完成了从"用器"向"祭器"的转变。

① "奥雅"意为"老人"，是黎语对"峒首"的称呼。一般由本峒知识丰富、最具威望的年长者担任，"峒首"可以世袭，和原始社会的氏族部落比较类似。"奥雅"总管全峒一切事务，对内指挥生产、维护秩序，对外处理和其他峒的关系和纠纷。"奥雅"的工作没有酬劳，也不具备强制性权力。
② 黎族祭祖大典，全名即"祭祀袍隆扣大典"。相传在古代，天地混沌，黎人受到七日七月的炙烤，江河枯竭，植被凋谢。黎祖袍隆扣射掉六日六月，以彩虹当作扁担，以道路作为绳子，采石造山、剔山凿壑，毛发造林、化汗成雨，再造了黎民的生存环境。并撑出巨掌，紧固苍穹，保护了黎族百姓，如今的五指山即是袍隆扣的巨掌。袍隆扣的传说是黎族人自然崇拜与祖先崇拜的综合体现，黎族人在每年农历"三月三"祭祀袍隆扣，感恩祖先，祈祷吉祥。
③ 王学萍，1938年生，黎族，曾任中共海南省委常委、政法委员会书记，海南省副省长，海南省人大常委会副主任。第九届、第十届全国人大常委会委员。
④ 祭祀庆典是祭祖大典中最为重要的内容，包含了乐舞表演及告祭、诵祭、拜谒等环节。
⑤ 据2017年3月30日笔者在五指山参与黎族祭祖大典的考察记录整理。

三、传统工艺价值的当代变迁

可以看出,如今黎族的信仰活动也借助特定的神圣空间,以及特定的神圣时间"三月三"来强化仪式感。而独立信仰空间的形成,也使得用于宗教活动中的日常器物富有了神性。一方面,一件器物在宗教场域和生活场域中所蕴含的意义完全不同,在生活场域中多作为实用之物,在宗教场域中又转换为信仰之物。正如海德格尔在《艺术作品的本源》一文中所指出的,神殿作为一个场域,正是有了神殿世界的敞开,神殿建筑中的石头其坚硬会凸显,金属开始熠熠生辉,颜料开始光彩耀眼,声音朗朗可听,语词得以言说①。神殿之外平常的材料与日常生活,一旦进入这样的一个场域就变得神秘和神圣起来,黎族大殿即建构起这样一个神圣场域。

而另一方面,绝大多数传统器物进入了博物馆场域,其作为实用之物和信仰之物的价值便逐渐消失,取而代之的是其作为艺术品和文化遗产的价值。正是不同文化场域使得艺术品自身的不同价值得以凸显,科技史学者吴国盛延续了海德格尔的思维逻辑,"所有的美术馆都是一个场域,在这个场域里面物品转化为艺术品,并无功利地将自身显现"②。例如,生活中的马桶和碗,在家里使用时谁也不认为是艺术品,当放在博物馆时才会抛开实用的功利性而打量它,其自身的艺术性才会被人们注意。黎族传统的手工艺器物亦是如此,出于不同文化空间中的器物,具有完全不同的工艺价值和文化意义。诸如黎族以"石祖"作为生殖崇拜的对象,而对于这样一个对象,通常是在河边拾得的类似于男根的岩石,当其被放入土地庙时,其价值已经超越了岩石本身;而如今被放入博物馆,则被作为文化遗产看待。或许手工艺品和艺术品之间存在一定的差异性,由于手工艺品的实用功能,很难有像艺术品的"无功利"性③。而一旦进入博物馆,手工艺品就完成了向艺术品的转换。我们如今面对这样的现实,黎族生活中基本上不会用到传统工艺制品,传统的技术则进入了民间艺术范畴,进入文化遗产的范畴,传统的工艺制品则大多进入博物馆或制成旅游产品,而很难进入现在的日常生活,人们日常生活用品绝大多数已经被工业化、科学化的技术产品所占据。

四、结语

民间传统信仰作为一种意识行为,必须借助一定的仪式活动来表达。而仪式场域中,空间性场所、物质性工艺器物又是表现仪式活动的具体内容。一旦仪式场域发生改变,这些工

① 参见:马丁·海德格尔.艺术作品的本源[M]//林中路.孙周兴,译.上海:上海译文出版社,2008:27-28.
② 转引自:2016年12月8日吴国盛在清华大学"新雅讲座"上的演讲《科学艺术的自由解读》。
③ 在西方历史上,"艺术"artis 即来源于"技艺"(skill)。尤其在英语词汇中,"艺术"常与"手工艺"(craft)联系在一起。在欧洲中世纪,大学里有"七艺",即语法学、算术、几何学、逻辑学、修饰学、天文学和音乐七种知识。而当时把具有这些领域相关技艺的人士都称为艺术家。

艺器物的价值也会随之变化。正如社会学家皮埃尔·布尔迪厄在其"场域"理论中所指出的,每一个人个体的行动会被其所处的场域所影响,场域不仅包含了行动发生的物理空间环境,还包括与个体行为相关的诸多社会因素①。场域是客观存在间构筑起来的关系之网,这一网络系统的变化必然也带来其中诸要素的变化。黎族传统工艺多产生于生活场域,而现在或进入了仪式性的宗教场域,或进入了文化遗产性质的文化场域,这一场域的转变也带来了当代工艺价值的变化。当然,无论是在当代的祭祖仪式中,还是在博物馆的展陈中,黎族传统工艺正从旧时的生活之需变成文化符号。在国家大力倡导文化自信和文化自觉的时代背景下,传统工艺正因其文化价值而逐渐复兴,这也是我们保护和传承传统工艺的意义所在。

① 参见:皮埃尔·布迪厄,华康德.实践与反思[M].李猛,李康,译.北京:中央编译出版社,1998:133.

文化人类学视野下雄安传统高跷民俗的变迁研究
——从高跷到街舞

张琳/河北师范大学

2017年4月1日,中共中央决定设立雄安新区。巨变背景下,雄安新区作为最新的地理文化坐标,所辖区域内的各种民俗文化事项得到了前所未有的关注。学者们更期待能从中梳理出乡村社会到城市生活变迁的轨迹,面对即将逝去的乡村生活,我们都是历史的见证者。

一、问题综述

增庄村位于安新县城西北部。增庄村登云会(高跷会)的口述历史追溯到清末,属于保定市级非遗项目。今天,它对外商业演出时被冠以"邵氏高跷街舞"的名号。雄安新区的设立,使得增庄村"邵氏高跷街舞"(以下简称邵氏高跷)这个传统又新生的民俗事项更加错综复杂。首先,它带给人震惊体验,震惊之余更多是关于文化、社会与人的思考。它时空交错地体现出中与西、传统与现代、乡村与城市、农业社会与工业社会、民俗文化与流行文化、国家政策与个体选择的巨大差异。传统、现代甚至后现代同时涌现出来。

汤姆林森提出,全球化就是"复杂的连接"[①]。当今,文化混合的现象逐渐增多,我们不应该把研究的焦点放在高跷对于街舞的选择意味着创新还是颠覆,而是应该关注传统高跷到底发生了什么变化,以及为什么这样变化,对于我们的生活有什么影响。该地区民间艺术的生存状况是北方传统民俗的缩影。由于雄安地区的特殊性,对于该文化事项的考察与分析被推到历史舞台的前沿。

费孝通在《中国社会变迁中的文化症结》中指出,"知足、安分、克己"这一套价值观念是和传统的匮乏经济相配合的,共同维持着这个技术停顿、社会静止的局面[②]。在中国,高跷已经存在了两千多年。历时性的资料分析显示,近百余年来基本保留着"常"的形态。但传统文化中"变"与"常"[③]的问题无所不在,它们共同推动了历史与文化的演进。"变"与"常"也体

[①] 约翰·汤姆林森.全球化与文化[M].郭英剑,译.南京:南京大学出版社,2002:2,147,145.
[②] 费孝通.乡土中国[M].上海:上海人民出版社,2013:246.
[③] 李存山.中国文化的"变"与"常"[J].中国高校社会科学,2014(3):36-45.

现出不同文化接触后的一种适应与拒斥,我们借助"变"与"常"的分析可以捕捉到邵氏高跷的诸多文化信息。

二、常

我们考察的邵氏高跷项目包括传统方式的"踩街""大场""小场""高台表演"以及不同形式的"高跷街舞"表演。中华民族的高跷表演种类繁多。例如:以"歌、舞、杂、戏"著称的海城高跷秧歌;注重惊险的甘肃苦水高度达3~3.3米的高高跷;以"高跷扑蝶"为传统的福建高跷。诸多种类体现了高跷表演的不同地域风格与适应性。他们都有完整的固定套路,遵循"大场"强调集体表演(如图1、图2)与"小场"强调个人表演的方式,也有文场和武场之分。

图1 考察团队登录演员信息(以下图片均为常江涛摄)

图2 传统"踩街"

(一)角色

邵氏高跷的每个角色都是由民间传说中的人物演变而来的,共有十二个角色,民间称作"十二妖仙"。据第三代传承人邵永玉回忆,他的父亲即第二代传承人邵顺田说:"十二妖仙的角色划分来自一个山西人的指点。"对比北京高跷会中的12个角色划分,在《京都香会话春秋》中有记载:井字里按"天干"定为10个角色,井字外按"地支"为12个角色①。其在表演程序和人物角色上与增庄村极其相似。领头的称为头陀(也称大头行,据说是蜈蚣精。增庄村的头陀称大头鬼,据说是乌龟精),持棒来控制整场的节奏……从地域传播学的角度来分析,很容易发现其中的共性,民间的高跷会各溯源头,充分体现出民间艺术的智慧,有了来龙去脉,才好正本清源。

图3 演员相互勾脸

总体来说,北方地域高跷人物角色固定,略有差异,脸谱和戏曲人物相似(如图3)。其中大多包含"渔樵耕读"的扮相(如图4)。"渔樵耕读"是中国传统绘画、雕塑以及民间文学中常见的形象,表达的都是中国古人对读书的向往,也代表了中国民间的基本生活方式②。

图4 增庄村人物扮相

① 隋少甫,王作揖.京都香会话春秋[M].北京:燕山出版社,2004:69-70.
② 方李莉.艺术人类学的本土视野[M].北京:中国文联出版社,2014:294.

（二）跷技

邵氏高跷被冠以"高跷街舞"的名号,其中武跷的跷技包括:窝腰（下后腰）、打跟头（各种翻）、蛇形、高台跳大板等。仔细观察下来,这些"街舞"技巧与传统戏曲与武术中的技巧不容易区别。因为传统武行中最基本的功夫就是拿顶（倒立）、下腰（下后腰）、前桥后桥（前后跟头）、虎跳（侧手翻）、踺子（空翻）、过桌、上桌等。虽然名称略有差异,但是表演特征是一致的。文跷的传统技巧包括:鹞子翻身、迈猫、单腿跳、二郎担山等。角色中"二个子"以身段美、功夫高著称（如图5～图8）。

图5 身段优美的"二个子"和头陀双人跳大凳

图6 窝腰（下腰）

图7 金鸡独立

图8 二郎担山

整个京津地区的高跷素以技巧著称,拿大顶、打旋风脚、窝腰、劈叉以及各种跟头,过障碍的有跳大板、跳大车,有时翻着跟头直接单脚从四张桌上一跃而下,技艺惊险,深受百姓喜爱。保定一带赶庙会时高跷遇到碴会,有时年轻气盛的小伙子不服输,就临时挑战一些高难度的技术,例如从民房上翻跟头下跳等玩命的招数[①]。这一带的民风民俗代表了自古以来赵北燕南固有的悍勇、尚武的文化品格[②]。跷技的不断创新是武跷固有的传统,百姓渴望近距离来体验各种创新的"绝活"。

（三）丑

1. 丑角的表演特征

邵氏高跷中的丑角表演十分突出,丑角的高跷尺寸低于70厘米,这在身高上突出了正面人物与丑的区别（如图9、图10）。服装大多是补丁摞补丁的大花肚兜,勾戏曲丑脸。道具也体现出一定的自由适应性,有时候徒手,有时候道具是很随意的生活用品。角色动作设计为流鼻涕、掉裤子、傻笑、哭闹。体态特征为:肩部微提、撅臀、塌腰歪脖、脚步踉跄,动作散漫更体现出身体形态的灵活。

丑角是中国传统艺术中不可或缺的人物形象,在高跷表演中一般没有固定的人物身份,

① 王庆福.易县东火山村高跷花会[C]//欧大年.保定地区庙会文化与民俗辑录.天津:天津古籍出版社,2007:485.
② 贾文龙.燕赵腹里:中国政治地理单元体系中雄安地区之定位变动[J].河北大学学报（哲学社会科学版）,2017(3):112-117.

所以动作形态和扮相更为自由,每个丑角都有自身的表演方式。即兴,是其重要的表演特征。总的来说,在文场中胡闹,在武场中用高超的技巧和外在的呆傻,来推进整场表演的气氛。

图 9　跳大凳　　　　　　　图 10　60 岁的邵永玉宝刀不老

2. 丑与闹

邵氏高跷中丑角一般处在高跷队伍的最后,这同时也是演出的高潮。传统高跷表演在丑的映衬下,俊和丑、矫健和笨拙、程式化与即兴捣乱,这种强烈的对比体现出民间艺术的夸张、互动与情感释放。丑的表演调控着整场演出的节奏,模糊了表演者与观者的界限。丑,体现出中国传统节日中"闹节"的文化精神。"闹"作为文化中介的社会活动,释放出对"节"中政治控制的暂时消解①。在农闲岁末,辛苦了一年的百姓可以通过"闹"这种形式得到娱乐与情感的宣泄。

通过对角色、跷技和丑角的分析,我们深知传统文化与民族精神才是高跷最大的附加值。传统告诉我们从哪里来,以及对未来的判断。

三、变

"高跷街舞"体现出一个核心研究命题:那就是在一个急剧变迁的社会中,高跷人的现实生活表达。我们把高跷与街舞并置,力图呈现出高跷田野调查工作的文化变迁图景。

(一) 高跷街舞

1. 街舞

20 世纪 80 年代,美国青年文化中所建立起来的"Hip-hop"作为一种新型的文化识别标志,囊括了街舞、DJ、涂鸦等诸多要素。按照美国舞蹈界的共识,"Hip-hop"又被认为是街舞的总称,其中的舞蹈形式包含早于"Hip-hop"概念出现的 Breaking(霹雳舞),短短 20 年又发展出 Locking(锁舞)、Poppin(机械舞)、Waacking(甩舞)、Krump(狂派舞)等诸多流派。由于街舞提倡个性,不受固定程式的束缚,所以还在源源不断地出现新的流派。美国社会学者汤姆林森判断,"Hip-hop"文化实践和文化形式复杂嬗变,当它作为"全球化的流行文化"跨

① 张蔚.闹节:山东秧歌的仪式性与反仪式性[J].戏剧艺术,2007(1):81-88.

越国家边界的时候,很可能为一个未来的"全球化的流行文化"提供了一个大致的轮廓:它是完全不同的,也就是说,在特征上完全不同于各个民族文化的一体化的、"本质先于存在化的"性质,其结构更为松散,更为变化多端,对文化起源和归属感的敏锐的识别力相对来说持漠视态度。这样的全球化、结构松散、文化识别力弱的系列特征为高跷选择街舞提供了可能,并且也预见了诸多文化陷阱。

2. 技术——高跷街舞与高跷舞龙

2008 年,邵氏高跷第三代传承人邵永生在电视上看到一个演员借助凳子来表演街舞,深受启发,试图开创高跷街舞的表演形式。经过第四代传承人邵海南和队员的反复实践摸索,逐渐形成了一整套被冠以"街舞"之名的高跷技巧。其中包括很多类似

图 11　高跷街舞

Breaking(霹雳舞)的地面杂技技术,包括倒立、空翻、下腰等小地板技术(如图 11)。但仔细分析,又与中国武术和戏曲毯子功中的各种空翻、下腰、鱼跃等传统动作相似。通过技术比较分析,笔者认为高跷街舞被称为"以街舞之名,行创新之事"更为妥帖(如图 12～图 15)。

邵永生同时还想在高跷上表演舞龙,为此,他多次去广东、福建观摩舞龙。舞龙强调流动,奔跑是流动的动力,需要队员彼此之间默契的配合来维持连贯与协调。在文化归属上舞龙与高跷同源,但在技术特征上,两者差异甚大。高跷首先需要解决自身重心问题,不仅需擅长奔跑与配合,更应擅长个人技巧呈现和简单的队员接触配合。高跷中几人搭配的"搭骆驼"已经代表了集体配合的高水准了,舞龙更是需要所有队

图 12　高跷街舞

员的配合,邵氏高跷队反复实践,却屡屡失败。访谈时,邵永玉惋惜地说:"想要创新一个节目太难了。"但是他内心深处依旧对高跷舞龙充满向往。

图 13　空翻

图 14　高台

图 15　高跷街舞

3. 高跷选择街舞的社会学与文化动力分析

(1) 主体有意识的选择

每一种文化渗透都是复杂多变的。邵氏高跷对于街舞的选择体现在背景音乐、服装与亮相的动作上,这是一种有意识的选择。它放弃了街舞的内在文化表达,那就是美国 20 世纪下半叶社会生存危机下,黑人青年释放的愤怒与文化反叛。有意识的杂交是混合语言学

形式和其他文化形式的一种深思熟虑的调配,是要通过不同的社会语言和形象之间的蓄意合成,使人震撼、变化、质疑充满新的活力或是分崩离析。邵氏高跷街舞是高跷人有意识的蓄意合成,它强调文化对接上造成的震撼,期待给人带来文化与感官上的强烈震撼,并以此来吸引更多当代人的关注。民间艺术的生机与活力,往往也体现在这些创新符号的生生不息之中。

(2) 文化进程中的权力关系

值得注意的是,在两种文化杂交的过程中,高跷并不是作为一种亚文化被重塑,而是在人有意识的选择下,体现出中国传统文化的包容性。街舞作为一种全球化的流行文化在渗透的过程中,并没有体现出霸权文化的特征。随着我们国家经济与社会力量的逐渐强大,传统文化的力量逐渐显示了自身的优势。费孝通提出"文化自觉"的概念也代表了一代知识分子的反思与追求。邵氏家族四代坚守,"我们不能把老祖宗留下的宝贝丢了",这样的坚守体现出民间艺人的职业操守与责任。

(二) 诸多变迁

增庄村的高跷会历史上称为"登云会",成立于清末。邵氏四代人传承到今天跨越了一个世纪。被官方节日庆典征用时,称作"中国河北白洋淀永生高跷艺术团",在个体商演时以"邵氏高跷"作为标识。这样的变迁,包含了从民间到官方,从自发到征用,从岁末娱乐到谋生手段几个层面的变化。表演空间从临近村落遍及全国各地,不再依存于年俗和庙会松散存在。高跷会的组织结构越来越体现商业文化的特征,邵永玉负责联系接洽,演出有固定的商业价格,队员有相对稳定的收入。

诸多形式与文化上的变迁体现出传统民俗以人为内核的调整与适应。高跷人选择了与自己传统价值观念与组织形式有连续性的因素,他们也常用旧的结构和原则来表达自己的新观念[①]。

四、历史文化功能与价值分析

(一) 基于以需要为基础的文化功能主义

马林诺夫斯基认为:文化要素的动态性质指示了人类学的重要工作就在研究文化的功能。"功能"(function)与"需要"(need)构成了马林诺夫斯基文化观的核心概念[②]。历时性的分析中,高跷的功能包括祭祀仪式、娱乐狂欢、寓教于乐、维系情感、欢庆慰问,还可以作为谋生手段。随着社会的变迁有的功能消失了,有的功能以复杂多变的形态符号存在,其中文化功能的转变体现出人需要的转变。

① 依据弗斯的变迁观点。参见:弗斯. 人文类型[M]. 费孝通,译. 沈阳:辽宁人民出版社,2012:124.
② 李修建. 论马林诺夫斯基的文化观及艺术理论[J]. 江南大学学报(人文社会科学版),2011(4):117 - 120.

1. 祭祀

考察时发现,邵氏高跷在第二代高跷出会的时候还保留着传统的祭拜仪式,尔后逐渐淡化直到今天完全消失,只剩下一首参灵歌多少有一些祭拜的印记。高跷,曾依存于"社火"这项中国传统的民俗活动。社火的记载可以追溯到先秦,在明清时颇为兴盛。随着历史的发展,舞蹈的一部分原初功能逐渐退化、变异、消失,但是它已形成了相对稳定的形态,并转化为一种社会习俗,为相对聚居的人所具有、保存、发展,成为散见于不同地域、在民间自然传衍的舞蹈①。在历史中,传统高跷也经历着这样的转化与传衍。北京城的高跷会供奉文昌帝君为本会的祖师爷,有严格的祭拜仪式和表演程式。今天天津一带还有"礼仪跷"的高跷会,据《北京传统节令风俗和歌舞》书中记载:"天津曾有道鹤龄老会属于礼仪高跷会,这类高跷会多为祭祀和庆典活动而设计。"②高跷中的祭拜仪式活动有严肃的宗教性,表达了百姓对神的崇敬,祈盼人丁兴旺、五谷丰登,多是出自一些最具实用的需要。

2. 功能的变迁

民俗中的高跷宗教成分逐渐被娱乐、游艺的形式所取代,成为年终岁末走村串户、活跃乡村文化生活、增添节日气氛的民俗活动,它以联系人与人之间的感情为核心。在新中国成立后,各类民间艺术在党和国家文艺政策的引领下,相继登上国家政治舞台,高跷活动积极参与国家政府的官方庆典与民间花会表演,成为团结与繁荣的象征符号。

"需要"理论是理解马林诺夫斯基文化功能主义的一把钥匙。基本的文化回应又会设置新的条件,又诱发了衍生的需要与新的文化回应。今天,邵氏高跷充分借助媒体、数字、网络的力量,先后参加央视一套《我要上春晚》《我们有一套》栏目,并登上山东、天津各大卫视,上海世博会等诸多媒体平台,一方面扩大了传统高跷的影响力,另一方面提升了邵氏高跷的声望。

(二)价值取向

价值取向指的是一个群体的总体心态,也可以使用生活的方式和态度这个词汇来替代价值取向③。对于邵氏高跷的调查拍摄工作,一波三折。邵永生一直在婉言谢绝,因为我们的田野调查与拍摄无法给予高跷队员任何形式的报酬,为了维持高跷团队的运转,他多次自己垫付各种支出,难免压力重重。访谈的过程中他反复提道:"维持高跷队伍运转压力巨大,现在农村的孩子只看得到眼前利益,不给钱不出跷。"

目前,安新县经济支柱是建材业与服装产业。在经济建设的大潮中,村里青壮年劳力大多选择到附近的鞋厂、服装厂谋生。环境压力下生存策略的驱使,必然会导致以实用效益为

① 资华筠.舞蹈生态学[M].济南:山东文艺出版社,2005:378.
② 孙景琛,刘思伯.北京传统节令风俗和歌舞[M].北京:文化艺术出版社,1986:140.
③ 罗伯特·芮德菲尔德.农民社会与文化[M].王莹,译.北京:中国社会科学出版社,2013:142.

其最为根本的价值关怀[①]。尽管,邵氏高跷不断创新,努力开拓市场,十里八乡红白喜事加上各种年俗演出一年200多场次,小有名气,却也只能维持个体的基本生活需要,面临后续无人的困境,传承脉络基本靠"血缘"维系。

1. 情感维系—追求经济回报

多媒体、互联网前所未有地改变着现代人的思维、生活方式,并且也改变了我们认识世界的态度和彼此之间相处的方式。田野调查中,邵永玉坦言:"高跷队不再出席年俗庙会等无偿民俗活动,所有活动除却自身宣传,都是有偿的。""商业演出"的目的是尽可能以最小成本获得最大利益。这种从情感维系—追求经济回报的变化,也是现实社会中传统民俗夹缝中求生存的真实写照,生存是第一需要。

2. 从群体到个体

传统高跷曾经是浓郁年俗气氛、寓教于乐、彰显群体趣味的方式。当维系情感的集体活动脱离了日常,俨然商业化、舞台化,当它从一种自在优游的民俗变成一种忙碌的商业活动时,高跷人会更加强调个人价值,凭借媒体、网络争取到更多的荧幕曝光机会,从而建构自己的社会地位和人生意义。在费孝通看来,礼的制度配上匮乏经济下养成的知足常乐的观念就构成了传统中国社会中的一个整体性的社会结构……这与后来的在现代社会中更加关注个人兴趣倾向以及个人利益得失的个体主义的文化是大不相同的[②]。由于这两点变化在一定程度上会拉低高跷作为文化的诸多能力,所以也是我们重点关注的问题。

费孝通认为,在这些塑造人的文化价值观中,有些不是永久存在的,这种价值观跟一种集体性紧密地联系在一起。有些人用以适应其生活环境的价值观是权宜性的,会随着处境的变化而发生某种改变,这种改变意味着这些价值观念已经不合时宜,要被淘汰了。这才是社会变迁最为核心的内容。

五、结语

邵氏"高跷街舞"这样的文化现实,只有放在全球化的社会变迁背景中才能理清其发展的方向。通过分析"高跷街舞"中的"变"与"常",我们逐渐理解高跷的形态变迁、文化变迁,其核心是社会变迁中人价值观念的转变。其中,各种变迁都体现出高跷作为传统民俗在全球化链接中的自我调整,简单的否定和肯定都无法扭转这阶段性的必然。只有在文化自觉的基础上不断关注与反思,我们才能为传统民俗的生存与发展提供一些有益的思考。人塑造了文化,同时也是文化的产物。

1. 雄安新区的规划

雄安地区先后在河北"燕南赵北""郡国藩镇""燕云边防"和"畿辅直隶"地理体系中占据

[①] 赵旭东. 从社会转型到文化转型:当代中国社会的特征及其转化[J]. 中山大学学报(社会科学版),2013(3):111 - 124.

[②] 赵旭东. 不为师而自成师[M]//赵旭东. 费孝通与乡土社会研究. 北京:社会科学文献出版社,2010:95 - 100.

重要位置,发挥着不同功能,亦深刻影响了中国历史的进程。今天,雄安又迎来了历史性机遇,在发展的同时,各界学者也积极谋划关于如何弘扬传统文化和保留绿色生态农业等事宜。历史遗存与传统民俗是雄安发展不可或缺的文化载体,绿色农业政策亦为传统民俗留下生存的空间,有了这些策略我们可以对雄安的未来发展有一个基本的文化判断。

2. 借助国家的力量

安新县政府高度重视文化建设。2010年邵永生把原"增庄登云会"经国家注册改名为"白洋淀永生高跷艺术团",同年申请了保定市级非物质文化遗产。民间社会复兴自己的仪式,总是要强调自己的民间特色和身份,但同时又要利用国家符号。越是能够巧妙地利用国家符号,其仪式就越容易获得发展①。高跷艺术纳入白洋淀旅游景区可以精确增添文化意趣,彰显喜庆团结,打造雄安文化名片。而高跷队员也可增加演练机会,提高技术水平,再塑当地文化,势必促进经济增长。

但目前在项目执行时也遇到具体的困难。虽然非物质遗产每年有固定的资助,但是2010年项目申报成功之后只2017年收到一次资助。所有审批程序按规定完成,但遗产证书却迟迟未到。鉴于高跷团为各级政府义务演出所作的贡献,保定市政府与县政府资助高跷艺术团30万元用于设备与服装更新,资金已到位,却长期搁置。这些都是需要上下级职能部门与个人协调解决的问题。

3. 个人的文化自觉

今天,几乎所有的传统民间艺术都面临着生存的压力。作为个体行动者,邵永生也在积极地想办法。如果说前两代高跷人是因为个人喜好,今天三四代传承人的坚守更多来自责任与自觉。2012年邵永生教授徒弟一百余人。他们一方面积极利用媒体网络扩大传统高跷的影响力,另一方面借鉴其他非遗项目办学校的经验,试图让更多人了解高跷这门传统的民间艺术。

任重而道远……

① 高丙中.民间的仪式与国家的在场[J].北京大学学报(哲学社会科学版),2001(1):42-50.

权力与话语操演中的口述音乐史表述①

赵书峰/湖南师范大学

受年鉴学派与新历史主义思潮的影响,当下口述音乐史研究不但倡导关注"大历史"(主要是指官方与精英历史)的研究,同时也要关注小人物、民间艺人等"草根阶层小历史",以及强调音乐文化的生活史、社会史等等的研究。另外,受美国口述音乐史的影响,近年来中国民族音乐学界开始将这一研究维度运用到口述历史文献资料的搜集与整理中,在某种程度上拓宽了文献资料的搜集渠道。特别是2014年在中国音乐学院召开的"全国首届音乐口述史学术研讨会",是口述音乐史在中国音乐学研究领域掀起的一个热潮。口述音乐史研究,不仅属于历史音乐学的一部分,同时在民族音乐学的田野工作,是获取音乐历史文献信息最为重要的一种方法。当下,中国音乐学界的口述音乐史研究与历史学相比,虽然不是一门很新的研究方法,但是已经逐渐成为学者们关注的一个热点话题。笔者曾在《音乐口述史研究问题的新思考》一文中指出:"'音乐口述史'就是运用口述史方法对乐事、乐人的口述访谈而获得的原始资料,这种原始的口述史料还不能成为真正的音乐口述史文本,还需要研究者结合多种传统文献进行考据与甄别,以研究者自己的表述方式,对有关乐人、乐事历史记忆进行重构,这种经过处理的文本才能真正成为'音乐口述史'。"②如何搜集与整理口述音乐文本,口述访谈双方处于何种权力与话语操控语境中,这对于口述文本的叙述模式,叙事内容的可靠性、真实性产生哪些影响等等问题,都需要我们加以认真思考。因为,口述音乐史文本的书写与建构问题更多会受到访谈双方的文化身份、研究立场、利益诉求等多重因素的深刻影响,尤其是访谈双方所拥有的权力、话语的操控程度,都直接影响口述音乐历史的叙事逻辑结构与叙事内容真实性等问题。

一、权力与话语操演背景中口述音乐史建构

首先,我们要关注被权力与话语操演中的口述音乐史叙事逻辑(深层叙事结构)问题。

① 本文为笔者主持的2015年国家社科基金艺术学一般项目:瑶族婚俗仪式音乐的跨界比较研究——以中、老瑶族为考察个案(编号:15BD044)阶段性成果。
② 赵书峰,单建鑫.音乐口述史研究问题的新思考[J].中国音乐,2016(1):197.

正如笔者认为:"无论是历史的田野还是案头工作的史料分析,民族音乐学研究者还要深入关注音乐文化史料的叙述方式(书写方式),分析其史料背后隐藏的不同寻常的文化逻辑与含义。注重田野工作现场(仪式)音乐在特定文化语境中是如何被操演的,以及口述文本资料的搜集中,被访谈者对'乐人''乐事'的历史记忆是如何被建构(叙述)的,要关注'音乐文化的历史史料与历史事实之间的差异问题是如何形成的'等等问题。"①因为,面对民间艺人与地方文化工作者的口述音乐史的访谈对象,由于他们处于不同的权力与话语操演体系中,因此,在有关口述史料的叙述过程中,将隐含很多背后的权力操控、"地方性知识"的重构,以及行政、文化话语权等多方因素的影响,甚至是研究者目的等等因素综合互动影响下,导致的采访同一个研究对象,所获得的口述音乐史的叙事模式、叙事内容是有差异性的。因为,这种差异性背后的隐喻就是在权力与"地方性知识"的相互作用下,形成的口述音乐史的叙事话语建构发生了偏差。正如福柯认为:知识由于受到权力的影响而不再是对客观实在的真实反映,它已成了非中性的、具有权力特征的东西②。因此,我们会经常看到,研究者在田野工作中,由于不同的文化身份,在采访同一研究对象时,或者是同一研究者针对相同问题采访不同的访谈对象,所获得的口述音乐史料有时候会有很大差异。比如具有官方身份与研究者身份的访谈者双方,在获取实际的口述史料信息的时候,会对被访谈者的叙事心理、叙事话语的表述方式、叙事内容,以及叙事目的等等产生直接的影响,这种情况会导致口述音乐史信息的采集内容的可靠性、完整性与稳定性受到影响。因此,访谈双方由于具有不同的文化身份,他们会针对口述史的内容进行筛选性叙述,甚至为了个人利益与目的,针对自己所拥有的"地方性知识"进行重构甚至造假,这样就会直接影响叙述内容的准确性。所以,我们在田野现场会经常碰到口述历史文本与历史事实文本之间的互证方面出现差异,这种差异归根结底是由于访谈双方不同的文化身份,以及研究目的、利益等诸多因素造成的。在实际的口述音乐史采集工作中,因采集者的文化身份不同(比如官方、学者、民间艺人),选取记录的内容和角度各自不同,这些声音历史档案选取人的不同,其背后则隐含着多种利益关系的作用。同时,这些被采集者正是出于不同的利益和目的的影响,会对在场和即时性的口述文本进行重构和删减,因此这将极大影响口述音乐历史信息的完整性、可靠性与稳定性。

二、口述音乐史采录的主体性不同直接影响口述信息的完整性与准确性

口述音乐史采集者的文化身份问题也会直接影响到口述文本的叙事内容。也就是采集谁,谁来采,等等问题的思考。因为口述音乐史料搜集工作的完整与可靠性、稳定性与否,会受到采集者的身份、权力与话语操演中的诸多因素的影响。也就是说,口述音乐史料采集对

① 赵书峰.民族音乐学研究的后现代思维:基于中国少数民族音乐研究的反本质主义思考[J].音乐研究,2017(4):65.
② 转引自:王家传.赛义德后殖民理论对福柯和德里达理论的借鉴[J].厦门大学学报(哲学社会科学版),2001(3):77.

象选择哪些人？这里强调了一个文化身份问题：是民间的草根精英艺人，还是普通的不被关注的纯粹草根艺人？是当地的"非遗"传承人，还是具有官方文化身份的管理部门人员？这些文化身份的不同，将会直接影响到口述音乐史资料信息的完整性、可靠性与真实性。因为民间艺人面对口述史料的采集行为，会将自己脑中储存的历史文化记忆，进行有目的的筛选，同时甚至带有说谎和信息造假行为。因此，如何处理以确保口述音乐史信息的准确性、可靠性是十分重要的问题。

当下，随着对"非遗"传统音乐项目传承人口述历史文本的搜集与整理，作为不同文化身份与立场的口述音乐信息的采集者所获得的资料的丰富性与完整性问题值得反思。因为，为了更多地分享国家资源与经济利益，一些"非遗"项目传承人，故意夸大其实，对其所拥有的"地方性知识"进行杜撰与篡改，以此在争取"非遗"项目申报中占据更多的社会资源。所以，口述音乐史信息采集者所获得的相关历史文化信息的完整性、可靠性与准确性需要我们认真思考。正是由于处于不同的文化身份与研究立场，采集对象有关口述音乐文化历史信息的叙述方式、叙事逻辑、叙述内容的完整性与可靠性问题值得关注。如德国口述历史研究的重要代表人物卢茨·尼特哈默尔认为："回忆不是过去的事实或者感知的客观镜像。回忆访谈更多地受到如下因素的影响，即记忆进行选择和总结，回忆的元素通过其间获得的阐释模式或者适合交流的形式重新组合，并且得到语言上的加工，回忆将受到社会所接受的价值的变化以及访谈中社会文化性的互动之影响。"[1]"葛林柏雷说，权力和政治不仅活跃在历史再现中，而且还活跃在对那些话语的阐释中，这些阐释从来就不会是中立的、无功利目的的。"[2] 比如，笔者在考察冀北丰宁满族自治县"吵子会"乐人的时候，对两个不同乐班的会首进行口述音乐历史访谈时，面对其音乐的源流问题，两个被访谈者回答的内容大相径庭。一位会首认为自己的音乐来自清军军乐，其目的是为了攀附皇权，给自己的音乐贴上正统性、本真性标签，也就是为了达到音乐的族群认同，其最终目的就是为了获得更多的社会资源与利益，从而可以为其申报国家级"非遗"项目贴上正统的标签。因此作为研究者的笔者在对其进行采访时，可以说这位民间艺人非常配合，而且口述叙事话语可谓是滔滔不绝，其目的也就是为了获得研究者的学术认同，当然也希望外来学者的研究成果为其"非遗"申报添砖加瓦。但是，当我们通过对其历史文献以及音乐形态的分析进行求证时，这种音乐其实就是典型的汉族北方吹打乐种类，而且缺乏相关的历史文献考据。所以，研究者在面对实际的口述文本与历史事实之间的相互佐证时，很难将其对应，更多的差异性内容充斥其中，因此，这里也涉及口述音乐史料叙述者对叙事内容进行了有选择的叙述，甚至对信息资料的造假，也就是对其所拥有的"地方性知识"进行了"创造性"重构，造成实际的真实历史信息与当下即时性的口述历史信息之间不对应（差异性）。

[1] 转引自：阿莱达·阿斯曼. 回忆空间：文化记忆的形式和变迁[M]. 潘璐，译. 北京：北京大学出版社，2016：308.
[2] 马克·柯里. 后现代叙事理论[M]. 宁一中，译. 北京：北京大学出版社，2003：97.

三、兼具传承人与研究者双重文化身份的口述音乐史叙事问题

兼具民间艺人和研究者双重文化身份的被访谈者,对于口述音乐历史信息的叙事模式与叙事内容方面更彰显其较高的文化自觉性。这种双重文化身份的传承人在面对访谈的时候,不但是对其音乐拥有较高的文化自觉,同时面对不同文化身份的访谈者,他们通常会非常清楚研究者(访谈者)需要哪些材料。该如何提问?怎么问?问什么?通常他们会充分配合外来研究者进行口述音乐历史信息的搜集工作,因为他们对访谈内容的叙事模式、访谈内容以及访谈目的等等套路十分熟悉,所以,他们会十分乐意地配合研究者的口述访谈工作。如笔者 2017 年 11 月在东北某省考察萨满乐舞时,遇到一位非常懂采访"套路"的传承人。这位老人兼具民间艺人与本土学者两种文化身份。当我们慢慢熟悉了之后,他在与笔者的交谈中就非常自豪地说,他不但了解外来采访者问问题的"套路",而且也很会回答不同身份的访谈者(如新闻媒体记者、专家学者、政府官员等)所需要的内容。所以,当我们对这种兼具双重文化身份的被研究者展开访谈时,我们获得的有关其音乐的口述历史叙事信息与内容的完整性、可靠性与准确性也将会大打折扣。因此,如何减少口述文本与历史事实之间的差异性,首要的是研究者在田野工作中要有良好的人际交往关系,尤其是注重田野伦理问题,要消除掉被研究者猜忌、顾虑的心理问题,要注重叙述语境的选择,这样才不至于导致更多真实的口述历史信息的衰减。所以,在口述音乐史搜集过程中,我们不但要针对口述史采集工作前期的访谈提纲进行详细的提炼,同时,要面对不同文化身份的口述史料采集者有针对性设计访谈提纲,其目的就是为了针对不同文化身份的口述史叙述模式与叙事心理进行有选择的调适,也是为了获得口述音乐史的叙述内容与叙事信息的完整性、可靠性与稳定性。

四、口述音乐史:一种"多声道"或"复调"性质的音乐历史表述

由于处于不同的权力和话语操控体系中,口述音乐史料也是一种"多声道"或"复调"性质的音乐历史表述。因为针对某一重要的音乐历史记忆的叙述内容,会因为叙述者的文化身份、价值立场、审美判断、利益关系等等因素的影响,造成被访谈者对自己的口述文本进行过滤、筛选,通常选择有利于自己的叙事模式与叙事内容展开口述音乐文化历史的回顾与重构。因此,作为口述音乐史研究者,要针对某一音乐事件的历史事实或历史记忆,选取不同文化身份的亲历者进行访谈,这样可以搜集到不同身份的见证人针对某一音乐历史真实(历史事实)的"多声道""复调"式的叙事内容,有助于从多种角度来互证或者相对较为真实的还原音乐历史的真相,而不是一种单声道的、主观的、较为片面的历史叙述。梁茂春先生认为:"'口述史'的观念形态、价值判断、话语系统与主流意识形态会有一些不同的地方,对历史事件的评价不一定全部符合标准答案。这应该是可以容许存在的。对中国音乐史的研究,应

该是官方文本和民间文本同时并举,才可能产生多样化的局面和多元性的表述,才可能突破大一统的格局,从不同的方面去接近历史。"[①]因此,这也会提醒口述音乐史研究者,在对某一研究对象进行口述音乐文化史的采集与书写过程中,有必要针对不同文化立场与身份的人进行访谈,当然这里不管是口述的谎言还是历史真相的叙事,其中隐含的叙事者的心理、叙事目的等等因素都为我们找寻真实的口述历史记忆提供了重要的参考文本。比如,在民族音乐学的田野工作中,尤其是碰到传统音乐类的"非遗"传承人(当然这种身份的传承人并不是官方授予的那种,而是处于社会底层的民间草根艺人)的过程中,由于两种传承人的身份不同,在进行口述访谈时,有时候搜集到的口述内容会有所区别,当对作为民间草根艺人的传承人进行口述访谈时,我们所获得的口述史料相对较为本真;而面对被政府所命名的"非遗"传承人这种精英民间艺人的时候,他们的口述史料文本相对带有更多的建构色彩,主要强调其音乐文化的本真性、原生性,以及音乐价值与内涵的深厚性等等内容。当然导致这种音乐口述历史信息的"多声道""复调"性的叙事与表述模式背后最为主要的一个原因就是为了获得政府与研究者的关注,为其赢得更多的社会资源与利益铺平道路。

五、口述音乐史的书写是基于访谈双方在场的一种互为主体性建构

民族音乐学田野考察中的口述音乐史料的采集过程中,访谈者不但是其拥有的音乐文化历史记忆的发送者,同时作为访谈者在田野在场中如何发问与提问的内容也要有针对性地进行筛选,这个提问信息本身也是口述音乐史文本书写中最为重要的内容。因此,访谈者的提问与发问语气,以及选择发送的信息内容,都将直接影响被访谈者释放的音乐历史文化记忆的叙事模式与叙事内容。正如德国著名的文化记忆研究学者阿莱达·阿斯曼认为,口述史研究中的访谈者自己由于在场、提问和作出反应,因此是积极地参与了(重新)建构性的回忆工作的[②]。所以,口述音乐史文本的书写与建构过程是访谈双方互为主体共同完成的,两者之间的发问模式、访谈语气、思维逻辑等不同,尤其是若任何一方忽略了"互为主体性"的这一访谈原则,都将直接影响到口述史料的建构模式以及信息资料的准确性、可靠性与完整性。所以,口述音乐史文本的书写是基于访谈双方在田野在场的语境中的一种互为主体性建构。因此,口述音乐历史信息的搜集与整理,以及口述音乐史文本的建构过程直接受到国家在场、民间艺人所拥有的"地方性知识"的完整性、访谈者与被访谈者的文化身份等等多重因素影响,是基于其互为主体性建构而成的一种在场的口述历史文本。

六、结语

总之,当下的口述音乐史史料的采集工作,是基于权力与话语操控背景中的一种主观话

① 梁茂春."口述音乐史"漫议[J].福建艺术,2014(4):12.
② 阿莱达·阿斯曼.回忆空间:文化记忆的形式和变迁[M].潘璐,译.北京:北京大学出版社,2016:309.

语建构行为。首先,正是由于不同身份与立场的音乐历史叙事者所拥有的身份立场、价值判断、审美标准、利益诉求等等因素的影响,这些叙述者会对自己所拥有的历史记忆进行有选择的筛选,甚至在大脑的记忆中重构这些历史信息,选择更多对自己有价值、有意义的口述历史信息叙述给研究者。当然这些都是由采集双方所拥有的权力与话语操控对比互动促发的,导致我们所采集到的口述音乐历史信息的叙事模式、叙事内容会有所改变和筛选。因此,为了在田野中获得更多有价值、接近真实的口述音乐历史信息,研究者通常会选择不同文化身份的访谈者,针对某一研究对象进行多角度、多视角的口述访谈,以获得更多相对有价值的历史信息。

其次,采集双方由于处于不平等的权力与话语背景中,也将直接影响口述音乐史信息的采集内容的完整性、稳定性与不可靠性。无论是建构的书面历史文本还是口述文本,都会受到特定时空、场域、价值观、访谈目的、分享社会资源与利益等等综合因素的制约。因此,这种即时性的口述音乐历史的叙事结构与内容将会有很大的不稳定性。对现场搜集到的声音历史文献档案信息的可靠性、准确性问题进行多维度审视,展开对口述历史信息采集人角度的访谈和求证,使其历史信息相互之间进行佐证,以便筛选出相对较为准确和有价值的历史信息,进行案头工作性质的文本书写与建构。所以,处于不同的权力背景和话语操演背景,将会直接影响口述音乐历史信息的采集内容。因为,任何口述音乐史史料的搜集与整理工作,都是基于权力与话语操演背景下的一种声音历史文化的重构结局。只有处理好民族音乐学田野工作中研究者的文化身份与研究立场,才能真正采集到相对客观、真实的口述音乐史料。所以,在民族音乐学研究中如何运用口述音乐声音历史档案的采集方法进行客观、真实地记录研究对象是一个需要认真思考的问题。总之,笔者认为,当下的中国民族音乐学研究,不仅仅要关注到书面历史文献信息的搜集与整理,而且要对封存在历史长河中的口述历史文献信息进行深层次、多角度的挖掘与整理。对音乐文化事件的参与者、见证人等群体有必要结合口述史访谈模式进行规范性的搜集、整理,并对其进行筛选、比照、分析与辨伪,只有这样我们才能更加客观,相对接近真实地把握音乐文化历史信息的整体认知。

皖南宣芜地区"马灯"艺术原生形态调查与研究
——以芜湖县八都苏村马灯艺术为例

郑娟/南京艺术学院人文学院

"马灯"又名"竹马灯""跑竹马""穿马灯"等,是一种流行于我国广大汉族地区的民俗活动。据了解,我国多个省市地区春节期间都有马灯舞的表演,南至广州、福建等地,北至京津地区,西至陕西,东至江苏浙江沿海地区。由于其具有浓郁的乡土味,而且形式活泼、内容丰富,又有驱邪祈福的寓意,长期以来深受百姓欢迎。我国地域辽阔,各地区风俗各异,虽然都是以竹制的"马"作为道具,但具体表现内容、舞步阵形却各有不同。

在安徽南部宣城水阳江流域、芜湖青弋江流域的广大农村,春节期间非常流行马灯表演。马灯已经成为当地正月里必看的民俗活动,以寄托减灾驱邪、迎新纳福的愿望,当地称之为"穿马灯""跑马灯""走马灯"。笔者通过考察发现,这些地区大体包括芜湖县湾沚镇、红杨镇、陶辛镇、花桥镇,南陵县许镇、三里镇、太丰镇,宣城周边的古泉镇、水阳镇、五星乡、养贤乡的一些大村落。该地区的马灯有着不同于其他地区的特点。表演内容基本都与《三国演义》《杨家将》《岳飞传》等历史故事相关,在人物、服饰、脸谱、道具上也基本一致。

为了更好地了解宣芜地区的马灯原生形态特点,笔者对芜湖县湾沚镇八都苏村的马灯进行了深入调查。八都苏村位于宣城与芜湖交界处,地处水阳江与青弋江之间的中间地带,同时该地区也属于丘陵与水田圩区接合部,兼具两地区文化特点。八都苏村始建于明洪武三年,距今已有六百多年历史。据该村保存的苏氏家谱记载,他们祖上是宋代大学士苏辙,其与苏洵、苏轼合称"三苏",所以家谱上的堂号就叫"三苏堂"。该村现有保存完好的"苏氏宗祠",祠堂里供奉着"三苏"父子三人的像,上方匾额题有"眉山世家"。"八都苏子孙马灯"属于市级非物质文化遗产,代代相传至今已有36代、四百多年历史。该村马灯以其深厚的文化底蕴、庞大的马灯巡演队伍、丰富的舞步阵型、壮观的表演场面和具有祝福子孙兴旺的寓意,在芜湖、宣城之间的十里八乡很有影响力。

一、八都苏村马灯艺术概况考察

笔者通过田野调查,对八都苏村马灯的角色构成、服饰、脸谱、阵型、伴奏进行了相关了解。

（一）马灯的角色构成

马灯主体角色共有十八位神角，分别扮演《三国演义》中的关公、刘备、张飞、诸葛亮、赵云、马超、黄忠、周瑜；《杨家将》中的杨再兴、杨六郎、杨宗宝、穆桂英；《岳飞传》中的岳飞、岳云以及天神界的陈军师、李靖王、太保（也称中军官）、报马等18个人物。附属人物有甘、糜二夫人，2位推车小丑，8名舞云童子，共计30人。另外，按照一马配一夫一灯的原则，马夫18人，打灯人18人，还有打灯贴人员2人，锣鼓乐器队及相关人员20余人。马灯巡演时总共要出动100余人。

（二）演出人员的装扮特点

神角演员骑的竹马，用竹篾扎制而成，以马为形，以布蒙面，分马头与马身两段。马头约长60厘米，用白布蒙面，画马面并写一个"王"字，用麻线做马鬃并拴铃铛；马尾约长50厘米，同样用白布蒙身，并用麻线做尾巴。此外，因关公的坐骑是赤兔马，所以关公的竹马要以红布蒙面。表演时，扮演者用布绳将竹马挎在肩膀上，把竹马头、马尾分别置于腹前背后，行走似骑马，一手拎马头上下摆动，铃铛作响，一手执刀枪。在脸谱、服饰上，神角根据所扮演的角色，对照"灯谱"里的人物画像，在脸上画戏曲脸谱，头上是戏曲头饰。文官一律穿戏袍；武将戴盔帽，插靠旗翎毛，手执兵器，下身全部穿红色灯笼裤；甘夫人、糜夫人则是花旦扮相坐在花车中，双手提车；推车小丑画成三花脸，头戴破帽，手拿破芭蕉扇；"八家云"8名舞云童子，面涂孩童油彩，身着灯笼衣，每人手持两块象征吉祥的铁制祥云片；马夫穿便装（也可着彩绸装），手拿令旗，走在神角前面；打灯者穿便装（也可穿彩绸装），手持竹篾扎制的彩灯（一种上下口小、中间肚大的灯，俗称高脚灯），跟在神角后面，为神角照明。

（三）马灯表演的基本阵型

穿马灯的套路称为阵型，原有108种，但因长久失传，现存25个阵型。根据该村保留的灯谱，分别为：① 单破篾；② 双破篾；③ 四马亲嘴；④ 排马亲嘴；⑤ 圆马庆；⑥ 吆马庆；⑦ 荷花庆；⑧ 梅花庆；⑨ 双十字；⑩ 虾子戏水；⑪ 团员阵；⑫ 龙门阵；⑬ 穆桂英大破天门阵；⑭ 六郎战三关；⑮ 陈军师盖保；⑯ 孔明借东风；⑰ 刘备登基；⑱ 赵子龙长坂坡救阿斗；⑲ 五朝门；⑳ 五龙盘井；㉑ 张飞脚踏巴里桥；㉒ 曹操收张飞；㉓ 关羽送娘娘进古城；㉔ 关公看春秋；㉕ 关羽千里走单骑。关公在18位神角中为主神，马灯阵型的演示主要围绕关公这个核心进行。

（四）马灯表演的配乐简介

马灯表演时配乐乐器以锣鼓、唢呐为主，还有钹、镲等。伴奏音乐可分为：行走锣鼓经（用于在路途中伴奏）和坐堂锣鼓经（用于场地表演伴奏），一般有三至四套不同的曲谱。锣鼓队可分为前队锣鼓和后队锣鼓。前队锣鼓主要演奏行走锣鼓经，前队锣鼓包含两名敲锣

手(一名中号铜锣手,一名小号铜锣手)、一名中号鼓手、两名打铙钹(一名中号铙钹手,一名小号铙钹手)、两名唢呐手,整支前锣鼓队由中号铜锣手领头。后队锣鼓主要演奏坐堂锣鼓经,人数三至五人,敲大锣鼓和打铙钹,节奏感强,音乐形式简单。

二、八都苏村马灯艺术的展演仪式考察

八都苏村马灯的展演程序包括仪式部分和表演部分,具体可分为请神亮灯、起灯、巡演、圆灯几个环节。

(一)请神亮灯

通常在年前腊月二十四(小年)这天,在道士的带领下,表演马灯的演员们手执一炷点燃的香,到村口的神庙遗址前,杀公鸡敬神;道士作法,请老郎菩萨归位,并将老郎菩萨神位摆放在祠堂前的房子大厅内,点灯供奉。

(二)起灯(上马)

通常在大年三十左右,全村举行起灯仪式。十八位身穿竹马和戏服、画好脸谱的演员们跪拜在神位面前。道士宣读祭文,杀公鸡牺神,并在每位演员的额头、竹马头、兵器上点鸡血。此时,各位演出人员都已神灵附身,变成"神角",这个过程也叫"开光"。十八位神角在整个演出期间禁语,直到晚上卸神,恢复人身后方能说话。第一天主要是在本村和附近四个苏氏所在村庄预演。

(三)巡演

巡演时间一般从正月初一至十五,依次去周边乡村、社区、街道等地演出。主要程序为:

1. 打灯贴

马灯演出前,由一老一少两名人员,手提一圆一方两个灯笼到周边村庄,根据演出的时间路线在各村贴出告示,预告演出时间以及联系安排吃饭等事宜。

2. 接灯

根据当天马灯巡演时间和来灯路线,要演出的村庄在村口举行一个简单的接灯迎神仪式。摆一张八仙桌,上面放置一对蜡烛,一对云片糕,糕下压着包有一定礼金的红包。马灯队到达时,燃放鞭炮迎接。由村中一名已婚未生子的男性青年接灯,据称可保佑接灯青年喜得贵子。马灯神角来到八仙桌前点马头,绕行祭拜。

3. 穿香火

接灯青年提灯,带领马灯神角们绕村驱邪。村里做新房的、希望早生贵子的、希望家族兴旺发达的,可将马灯神角请进自己家中,在中堂内绕行驱邪,关公挥舞青龙刀进行"扫堂"除秽。最后,户主送云片糕夹礼金酬谢。

4. 演灯

马灯表演一般是在村中开阔场地表演,是整个仪式中最重要的部分,也是高潮部分。在开场锣鼓后,八个"舞云童子"手拿为天兵天将造势的"云朵",在走阵中先后组成"天下太平"等字形。然后,神角们登场表演各种阵型,表演与《三国演义》《杨家将》《岳飞传》等历史故事相关的场面。现场锣鼓喧天、飞马扬鞭、锦旗飞扬、气氛热烈、场面壮观。最后,由关公一人在场内,舞动大刀快速奔跑绕场一周,扫堂驱傩,演出在鞭炮声中结束。

5. 接灯酒席

马灯队到演出村庄赶上午饭或晚饭时间,由演出村庄安排在村民家吃饭。一般是条件好的家庭摆上丰盛的饭菜,主动请神角到家中吃饭,希望为家庭驱邪去灾、带来好运。神角在吃饭时不得自己夹菜,可用眼神示意,由身边马夫帮忙。饭后,神角用手轻微搬动饭桌离开,意味着神已动身离开。请客户主在客厅内撒茶叶和米表示送神祈福。诸多对神角的限制,不准说话、不准夹菜等,其实都是强调"神人之别",增加一种神的神秘性。

6. 卸神(下马)

每晚演出结束后,回村的马灯神角都必须卸神。卸神也有一个仪式:在神牌前点燃草扎的三角马,每位神角从火上跨过,表示神已下身而成为正常人。神角卸装后便可回家休息,第二天演出前再重新装扮成神。每天如此,一直持续到正月十五。

(四)圆灯

圆灯通常安排于正月十五或十六进行。圆灯当天,马灯队要到全村每家每户去穿香火,最后要在村中祠堂前操场上将 25 个阵型完整演绎一遍(在外村巡演时,通常根据礼金多少来安排阵型多少),代表着一年串马灯活动的结束。圆灯即送神回归,程序基本是请神程序的倒置,先是由道士杀公鸡,诵经作法,神角跪拜,然后卸下装具,摘掉铃铛,烧掉菩萨牌位,送神回归。至此,本年度马灯表演全部结束。

三、宣芜地区"马灯"的艺术形式渊源

宣芜地区的马灯究竟始于何时,并无明确考证,但是可以肯定的是,该地区马灯在形成过程中吸收了多种艺术形式的精华。"马灯"最早应该属于"花灯"一类的民间歌舞,"花灯"的源头可追溯到汉晋以来中原上元灯节盛行的歌舞百戏,尤其以唐宋以来民间社火和各种歌舞现象。宋代孟元老在《东京梦华录》中就曾记载北宋汴京和南宋临安在正月十五元宵节的"社火"活动,有"小儿竹马""踏跷竹马""男女竹马"等演出形式。所以,马灯在我国民间有着悠久的历史,但宣芜地区的马灯却又不是一种单纯的"花灯"表演。

从以上的田野调查可以看出,宣芜地区的马灯艺术包括仪式和表演两部分,这种兼具祭祀和表演的形式,具有一定"傩"的性质。因此,宣芜地区的马灯应该是吸收了"傩戏"中的一些因素,成为一种不太典型的、仪式简化的"傩舞"。傩是中国古代的一种驱除疫鬼的仪式,

最早可追溯到殷商时期,春秋时《论语》《吕氏春秋》等典籍中就已有记载。我国传统节日春节正处于冬春之交,冬春之交是自然时令交替的临界点,按照传统哲学观念,这也是阴气最旺和阳气最弱的时间。自然界的寒气与侵害人体的厉鬼和邪气联系在一起,更使得祖先们要通过傩祭来驱邪扶正、减灾祈福、除旧布新。傩祭有一整套的仪式,仪式被赋予神圣的意味,"神圣空间并非完全靠神庙的围墙建立起来的,它还需要祭礼仪式去加以充实"①。傩在发展的过程中,吸收了道教、佛教的某些因素,但舍弃了道、释的高层次的、复杂的仪式和规矩。所以,傩仪虽然与道教、佛教有许多融通、相似的地方,但总体趋于实用和简单化。古老的傩祭仪式往往是歌舞乐和仪式结合在一起的,《吕氏春秋·古乐》篇中,就有诸多关于古代歌舞与仪式的记载。这种把祭祀仪式与歌、舞、乐融合在一起的艺术形态,在我国民间被保留了下来。许多地方现在还存在着的活态傩戏与傩舞,就是这种傩文化遗产。与宣芜地区相邻的池州是傩戏之乡,在贵池山湖村的傩戏中,至今还保留着踩竹马驱傩的表演形式。骑马逐疫,汉代宫廷大傩便已有记载。明嘉靖《池州府志》也记载贵池四乡逐疫时踩竹马。踩竹马是贵池傩戏在请神和"出圣"(指在请神仪式后抬面具游村)阶段的表演项目。表演者为四位少年童子头戴面具,身着战袍,腰间扎竹马,分饰《花关索》中的关索、鲍三娘、鲍礼、鲍义四位人物,在锣、鼓、钹、板、唢呐等民间打击、吹奏乐器的伴奏下,进行"发令"(舞令式旗)、"溜马""交战"等动作表演,尽显古代战将风采。宣芜地区马灯与这种傩戏、傩舞除了表演阵型不同,其他都有很大的相似性。

从宣芜地区马灯的整个程序来看,从请神、祭神到送神,它就是一个完整的傩祭仪式。宣芜地区的马灯与典型的傩舞有类似的地方,但与正宗的傩戏和傩舞又有一些差异。一般的傩戏表演都戴有面目狰狞的、往往是木制或皮制的面具。如贵池傩戏中,表演者都要戴上象征傩神的面具,面具是神的载体,整个傩事活动离不开面具;而宣芜地区的马灯没有面具,只是类似于戏剧的脸谱。一般的傩戏较为复杂,如贵池傩戏包括傩祭、傩舞、正戏几部分;而宣芜地区的马灯只有仪式和傩舞中的马灯表演。所以,宣芜地区的马灯虽然具有一定"傩"的特点,但应该是属于一种不太典型的"傩舞",是"傩舞"演化出来的相对简单的一种形式。

傩戏被称为戏剧的"活化石",朱熹认为"傩虽古礼而近于戏"②。宣芜地区的马灯艺术与皖南地区的戏剧文化尤其是徽剧有着密切关系。从艺术展演的形式和特点,包括演员的服饰脸谱,都与徽剧有着一定的渊源。从八都苏村马灯请神供奉的老郎菩萨来看,与戏曲界供奉的戏神——老狼神是一致的,由此也可见它与戏曲的渊源。徽剧是安徽省的代表性戏剧,起源于古徽州、池州和安庆一带。徽剧也是徽文化的重要组成部分。宣芜地区虽不是徽州文化的中心地带,但也受到一定程度的影响。实际上,徽剧与民间的这些傩舞、傩戏可以说是相互影响的。宣芜地区的马灯和徽剧在表演内容、艺术风格、服饰脸谱等诸多方面都有相似之处。徽剧曲目大多取材于历史故事,主要有《三国演义》《水浒传》《岳飞传》《杨家将》等,总体上反映英雄侠义的传奇故事较多,而表现才子佳人、谈情说爱的戏剧较少;宣芜地区的

① 朱狄.信仰时代的文明:中西文化的趋同与差异[M].北京:中国青年出版社,1999:84.
② 朱熹.论语集注[M].《四书五经》影印本.北京:中国书店,1996:92.

马灯同样也以表现侠肝义胆的历史故事为主,这和徽剧是一致的。徽剧是一种集唱、念、做、打为主的综合表演艺术,其中,尤其以武戏居多。武打可说是徽剧的一大特色,所谓"昆山唱、安徽打"。徽剧中有几百种武打"把子""套路"等,还有各种阵型,擅长在舞台上表现两军对阵、持刀格斗的场面。徽剧的武戏极具特色,特别重视阵型,所谓"群戏重阵";宣芜地区的马灯也主要以演绎阵型为主,从现存的25种阵型来看,与徽剧舞台上的阵型也有颇多相似之处。徽剧在装扮上重视浓墨重彩,服装的颜色对比鲜明,五彩斑斓,正所谓徽剧"服装重色";宣芜地区的马灯服饰同样也是色彩鲜亮、浓烈。徽剧在整体风格上朴实、粗犷、重场面、重气派,较多集体表演,众歌齐舞,显得气势宏伟,场面热烈;宣芜地区的马灯也是气氛热烈,场面壮观。

综观宣芜地区马灯的艺术形式,它既是一种"花灯"形式,同时与池州傩舞、傩戏以及徽剧有着众多相似的、相关联的元素。可以说,宣芜地区马灯是一种受到了周边傩戏、傩舞的影响,吸取了徽剧中的许多元素,并且结合当地特点演绎而成的集傩、戏、娱乐为一体的民俗表演艺术。

四、宣芜地区"马灯"艺术与宗族文化

宣芜地区的马灯艺术已经在当地存在几百年,它的形态和样式与当地及周边的文化环境密不可分。宣芜地区地处黄山余脉,是皖南徽州文化向外传播的主要通道,自然会受到徽州文化的影响。宗族制度和宗族文化是徽州文化的重要组成部分。宣芜地区古村落里,都设有祠堂,同姓宗族都保留有完整的家谱,至今还留有每年清明节上谱的习俗,"祠堂、族谱、族田成为普遍的宗族组织形式"[①]。笔者在对宣芜地区的马灯进行田野调查时发现,马灯艺术与宗族文化有一定的关系。

在宣芜地区,马灯艺术基本上以村落为单位,以组织同姓同族的人表演为主,如八都苏、白马山、崔墩等村。领灯人手持的灯笼上一般还写上姓氏或"宗祠堂号"。能够组织表演马灯的村落相对较大,不管在物质还是人员上都有一定的保证。贵池的傩戏表演也是主要集中在十几个大姓宗族社区。傩戏表演主要在祠堂内进行,傩戏技艺也是在宗族内传承,可以说,贵池傩戏的存在与发展处处离不开宗族的环境。宣芜地区的马灯虽然没有贵池傩戏那么正统,而且进入现代社会后,宗族势力日渐衰微,但同样也离不开宗族影响。如八都苏村就是当地较大的一个村落,宗族传统保存相对完好,马灯技艺在宗族内口口相授,代代相传。八都苏的马灯又被称为"子孙灯",其寓意也就是子孙代代相传,香火不断。这些较大的村落在春节期间组织马灯表演,既有驱邪祈福的作用,同时也是宗族兴旺发达的体现。据当地的些老人介绍,过去在马灯巡演时,如果不同村的马灯表演队伍相遇,会有实力强弱的对比,相互逗强,互不让道,甚至还有打架现象发生,这也是宗族势力强弱的体现。只有强大的宗

① 林济.长江流域的宗族与宗族生活[M].武汉:湖北教育出版社,2004:11.

族才有人力、有能力、有财力来组织庞大的马灯队伍。

宗族文化秉承儒家文化的精髓,讲究"忠孝""仁义",在马灯表演中的角色和所展演的内容中都体现着这一精神,尤其是"忠君爱国"的英雄崇拜情结及其包含的"忠义"精神。从宣芜地区的马灯艺术表演的场面和阵型来看,主要来自一些老百姓较为熟悉的历史故事,如《三国演义》《岳飞传》《杨家将》等。其中的一些"忠君爱国"和富有"忠义"精神的历史人物则成为马灯艺术中的神角。这些被赋予"神性"的"神角",并不是传说中的法力无边的神,而是集中在为广大民间所认可的一些历史英雄人物身上,可见"忠义精神"在宗族文化乃至整个传统文化中的重要性。以历史故事中的关羽、岳飞、杨六郎、杨宗保、穆桂英等带有"忠义"精神的人物,去做驱傩的"神",表演各种阵型驱傩娱神,这也是宣芜地区马灯艺术的一大特色。关公是其中最重要的神,深受百姓尊崇。我国民间关公信仰非常流行,称其为"武圣""义圣",道教也将其奉为"关圣帝君",即"关帝",是道教的护法四帅之一。宣芜地区马灯中的许多阵型都是以关羽为核心,其中最著名的驱傩阵式就是"关羽扫堂"。只见关羽挥舞"青龙刀",上下翻飞,步伐迅疾,围观百姓不由得连连后退。总之,虽然随着时代的发展,宗族文化的影响在淡化,但宗族文化依然在马灯艺术的存在和发展中举足轻重,马灯艺术同样在团结宗族、促进宗族发展方面发挥积极的作用。

本文对皖南宣芜地区的马灯艺术的仪式和表演进行了田野调查和相关研究。在此过程中,笔者欣喜地发现,在经历20世纪90年代的低谷之后,近年来马灯艺术在当地政府的大力支持下,又出现了复兴势头。笔者寄希望于在各方的共同努力下,此类民俗活动能够原汁原味地长存下去。